UNIVERSO
STAR WARS™
NUEVA EDICIÓN

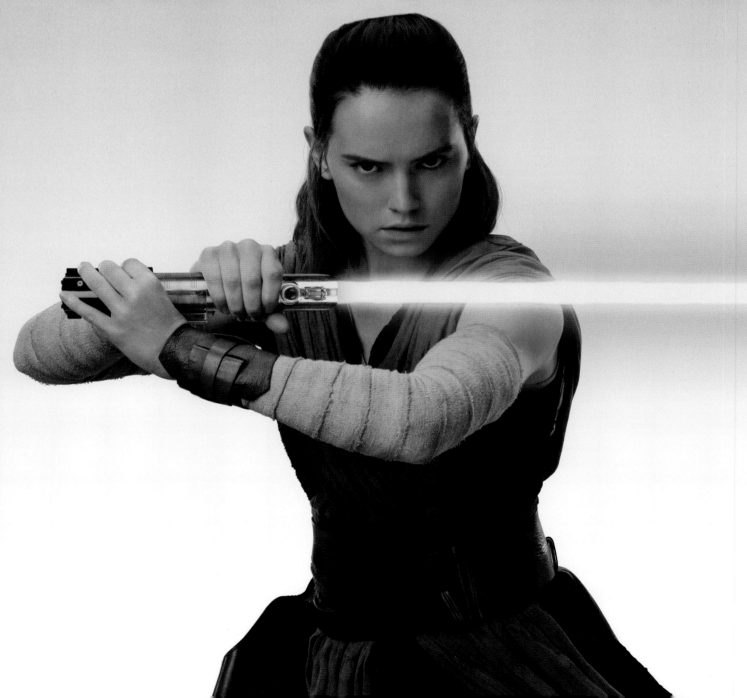

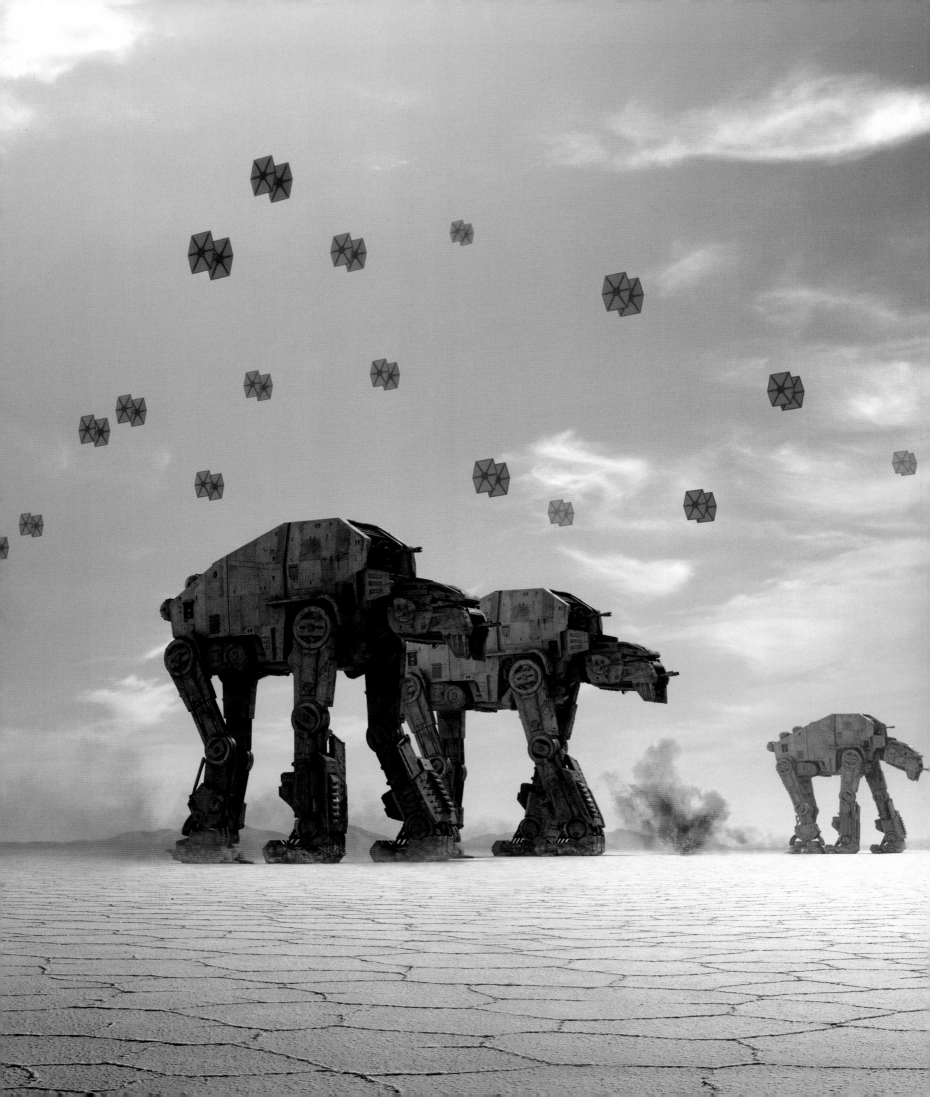

UNIVERSO
STAR WARS™
NUEVA EDICIÓN

**Adam Bray, Cole Horton, Patricia Barr,
Daniel Wallace, Ryder Windham y Matt Jones**

CONTENIDO

INTRODUCCIÓN

Si conoces a Ric Olié, el monstruo acuático sando, la *Esclavo I*, Varykino, IG-88, Lobot y los ewok, debes de ser un fan de *Star Wars*. Pero si los reconoces por su nombre, eso ya es de nota, porque ninguno se cita en las películas de *Star Wars*, así que es probable que los hayas aprendido en otro sitio, como en cajas de juguetes, cómics y libros, o por simple osmosis.

Al no aparecer identificados en la pantalla, puede resultar un auténtico reto obtener más información sobre un gran número de alienígenas, droides, naves estelares, armas y lugares. ¿Cómo se las arregla uno para buscar información sobre un tema en una enciclopedia si ni siquiera sabe cuál es el tema? Es casi tan difícil como intentar señalar el origen de una extraña flecha letal Jedi de la que no existe rastro en los Archivos Jedi.

Por suerte, tenemos la ayuda de los editores, diseñadores y autores de *Universo Star Wars*. A diferencia de cualquier otro libro de referencia sobre la saga *Star Wars* publicado hasta ahora, este compendio único recoge una vasta gama de imágenes e información sobre gran número de personajes, criaturas, vehículos, aparatos y lugares, presentados en orden cronológico desde su primera aparición en las películas de *Star Wars*, en las secuelas *Star Wars: Las guerras clon* y *Star Wars Rebels* y en otros contenidos del canon.

Así que, si conoces la saga *Star Wars*, no tendrás ningún problema en encontrar aquí lo que buscas. Y si eres nuevo en la galaxia *Star Wars*, te animo a que tengas *Universo Star Wars* siempre a mano cuando veas las películas y las series de televisión. ¡Pronto tú también serás un experto en *Star Wars*!

RYDER WINDHAM

«Hola, soy C-3PO, relaciones cibernéticas humanas, ¿en qué puedo serviros?»

STAR WARS: EPISODIO I. LA AMENAZA FANTASMA

Yo no quería aparecer en una película que se llamara *La guerra de las galaxias*. Entonces vi la pintura de concepto de Ralph McQuarrie y cambié de opinión. Al instante. El retrato de esa estrafalaria figura de metal que me clavaba su sombría mirada desde un paisaje inhóspito selló mi destino. Durante las cuatro décadas siguientes vagué por mundos extraños, como Tatooine, me congelé en el planeta Hoth y me divertí en la luna boscosa de Endor. Paseé por los salones de la Ciudad de las Nubes y temí por mi vida en los laberintos de la Estrella de la Muerte y en las madrigueras de Crait. Lo veía todo a través de las mirillas de los ojos de C-3PO, así que ver las películas acabadas siempre era una revelación.

Otra sorpresa: a pesar de mi reticencia inicial, soy el único actor que aparece en los nueve episodios de la saga, además de en *Rogue One* y *Solo*. Además de en las películas, he tenido la suerte de ser C-3PO (con o sin el brazo rojo) en otras secuelas de la saga, como las series de animación *Star Wars: Las guerras clon*, *Star Wars Rebels* o las divertidísimas entregas de *Lego Star Wars: The Yoda Chronicles*. Incluso aparezco en este libro, no sólo como el droide dorado, sino como Tak, personaje seminal de *Solo*. También he participado en numerosas exposiciones, espectáculos, series para radio, conciertos, atracciones de Disney y… seguro que pensáis que lo sé todo sobre *Star Wars*. Pues no.

La saga ha acumulado tantos detalles emocionantes que ya he perdido la cuenta. Ahora, gracias a este libro puedo recordar cosas que había olvidado, que nunca supe, que no entendí o que me daba vergüenza preguntar. Se trata de una obra de lo más útil y amena: el manual fundamental para quien quiera explorar los confines de la galaxia y, en especial, para aquellos fans más jóvenes, ávidos de explicárselo todo a sus padres y abuelos. O viceversa. Y es que ahora existen nada menos que tres generaciones deseosas de compartir los apasionantes mundos de *Star Wars*, y no solo en el cine.

La saga no se parece a ninguna otra historia de la cultura popular. Desde el momento en que los primeros espectadores se agazaparon al oír el ruido del Destructor Estelar sobre sus cabezas, no ha dejado de fascinar a fans de todo el planeta. Padres e hijos han pasado a pertenecer a la gran familia internacional que ha hecho de la saga parte de su propia historia y su propia tradición. *Star Wars* se ha convertido en un lenguaje universal y las páginas de este libro tienen algo que decir a cada persona. Y cada persona, al leerlas, mantendrá viva la historia: una historia que proviene de la inspirada e inspiradora mente de George Lucas. Una historia hecha realidad gracias al trabajo de artistas y artesanos de talento excepcional, de los cuales estas páginas son un insuperable testimonio.

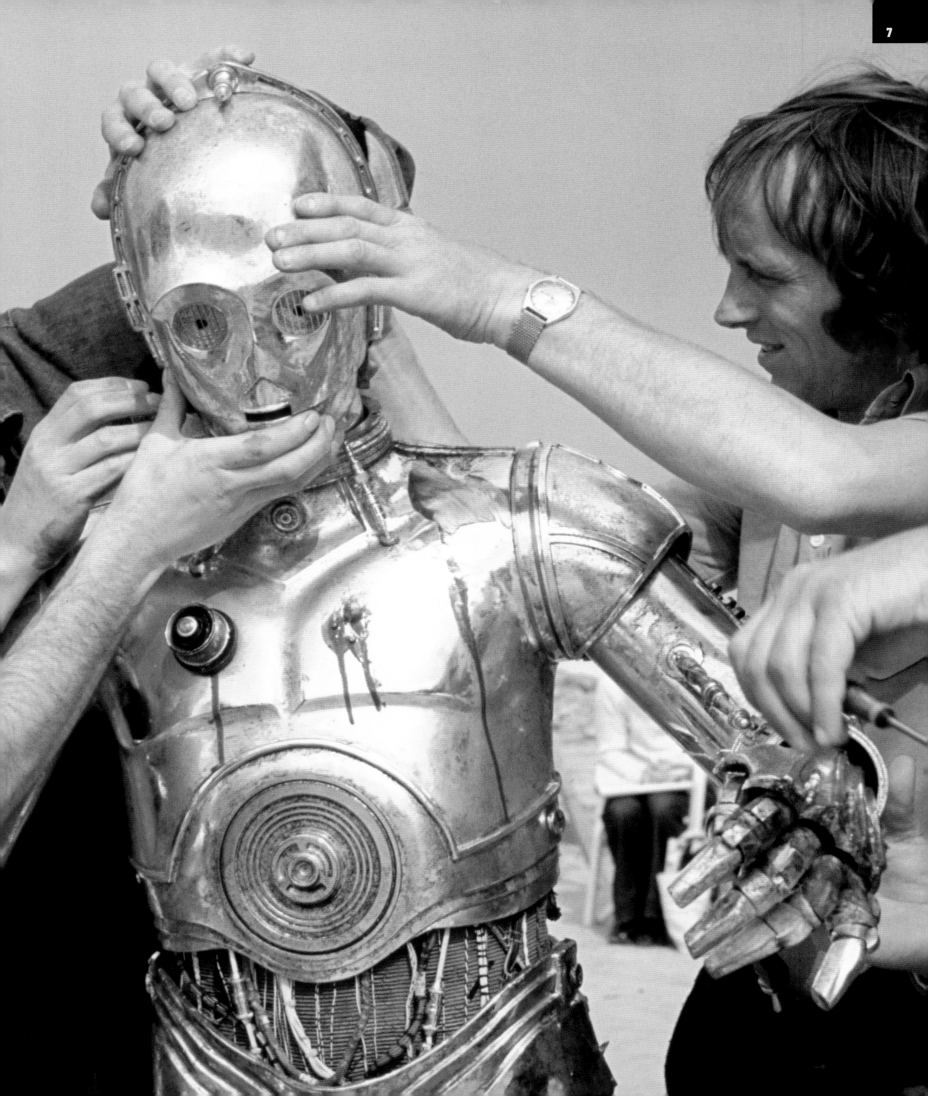

CONFLICTO GALÁCTICO

La galaxia está atrapada en un bucle eterno de guerra. Aunque las facciones van cambiando a lo largo de las décadas, siempre hay grupos que quieren imponer su voluntad sobre los demás y grupos que se alzan para resistirse y luchar por la libertad y la democracia.

CRISIS EN LA REPÚBLICA

LA BATALLA DE NABOO
Cuando la codiciosa Federación de Comercio invade Naboo, Padmé Amidala, la líder del planeta, se alía con los gungan y con los Jedi Qui-Gon Jinn y Obi-Wan Kenobi para resistir. Juntos lanzarán un exitoso contraataque en tres frentes.

LA ERA DEL IMPERIO

LA BATALLA DE ATOLLON
El Gran Almirante Thrawn localiza a la Alianza Rebelde en Atollon y supervisa un asalto devastador. El sacrificio de Jun Sato, el líder de la Alianza, y la tenacidad de Hera Syndulla permiten que un pequeño grupo de rebeldes pueda huir y ponerse a salvo.

DUELO EN MALACHOR
Ahsoka, Kanan y el Padawan Ezra Bridger viajan al templo Sith en Malachor para averiguar cómo vencer a los Sith. Mientras Kanan y Ezra escapan, Ahsoka se enfrenta en duelo a su antiguo maestro, Darth Vader, en el templo.

MISIÓN A MUSTAFAR
El Imperio captura al superviviente Jedi y ahora rebelde Kanan Jarrus, y lo lleva a Mustafar para que sus amigos acudan a rescatarlo. Kanan vence al Gran Inquisidor y huye con sus aliados gracias a la ayuda de una célula rebelde más grande.

TRAICIÓN EN SAVAREEN
Han Solo, Chewbacca y sus aliados llevan coaxium a Savareen, para entregárselo al criminal Dryden Vos. Tras un combate a espada y un tiroteo, Chewbacca y Han son traicionados dos veces y se marchan para emprender nuevas aventuras.

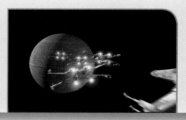
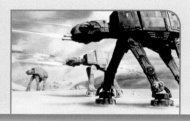

LA ERA DEL IMPERIO

LA LIBERACIÓN DE LOTHAL
Ezra y sus aliados lanzan una campaña para salvar a su planeta natal, Lothal, del Imperio. Kanan cae al principio de la batalla, pero los rebeldes acaban alzándose con la victoria. Un purrgil transporta a Ezra y a su enemigo Thrawn a un lugar desconocido.

LA BATALLA DE SCARIF
Jyn Erso lidera un equipo independiente para obtener el mapa de la Estrella de la Muerte imperial, un arma capaz de destruir planetas enteros. La flota de la Alianza apoya a Jyn, que logra transmitirles los planos en lo que será una victoria clave.

LA BATALLA DE YAVIN
La Alianza ha descubierto un fallo fatal en la Estrella de la Muerte y ataca la estación de combate antes de que pueda aniquilar su base. Luke Skywalker, el hijo secreto de Anakin, lanza el disparo clave y libera a la galaxia de ese terror.

LA BATALLA DE HOTH
La Alianza se traslada a Hoth después de la batalla de Yavin, pero el Imperio los descubre y lanza un ataque con AT-AT desde el suelo. La Alianza consigue escapar con su flota.

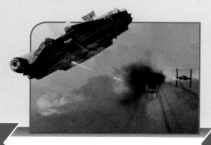
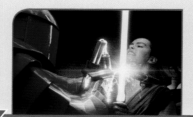

LA ERA DE LA NUEVA REPÚBLICA

LA BATALLA DE CRAIT
La Resistencia aterriza en Crait, y se oculta en una antigua base de la Alianza a la espera de aliados. La Primera Orden lidera un asalto desde tierra y Luke se sacrifica para que la Resistencia tenga tiempo de escapar a bordo del Halcón Milenario.

DUELO A BORDO DEL SUPREMACÍA
Rey viaja al Supremacía, de la Primera Orden, para redimir a Kylo. Sin embargo, este mata al Líder Supremo Snoke, líder de la Primera Orden, y obliga a Rey a luchar contra la Guardia Pretoriana. Kylo asume el liderazgo de la Primera Orden y Rey huye.

LA EVACUACIÓN DE D'QAR
La Primera Orden envía fuerzas a D'Qar para destruir a la Resistencia, que inicia la evacuación. Poe incumple órdenes directas y lidera un ataque contra el acorazado de la Primera Orden. Aunque lo destruye, la Resistencia sufre graves pérdidas.

DUELO EN LA BASE STARKILLER
Kylo derriba a Finn y Rey atrae la espada de luz con la Fuerza para enfrentarse al villano. Kylo, sorprendido por el poder de Rey, es derrotado y Rey escapa con Finn antes de que Poe Dameron, piloto de la Resistencia, destruya la base.

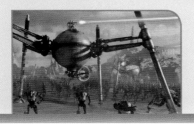

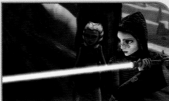

LA BATALLA DE GEONOSIS
La República rescata a Obi-Wan, Anakin Skywalker y Padmé, que están a punto de ser ejecutados en Geonosis. La situación se acaba convirtiendo en la primera batalla de las Guerras Clon entre el ejército clon de la República y el de droides Separatista.

LA SEGUNDA BATALLA DE GEONOSIS
La República decide atacar después de descubrir que los separatistas han construido unas potentes fábricas en Geonosis. Dos Padawans Jedi, Ahsoka Tano y Barriss Offee, son instrumentales en la victoria de la República.

LA BATALLA DE KAMINO
Los separatistas atacan por sorpresa la ciudad de Tipoca, en Kamino. Los acuadroides construyen naves con los restos de naves separatistas destruidas en el espacio para lanzar un ataque planetario, pero la República los repele.

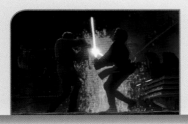

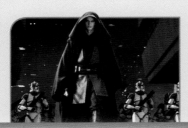

DUELO EN MUSTAFAR
Palpatine pone fin a la República y se proclama líder del Imperio galáctico. Obi-Wan Kenobi viaja a Mustafar y se enfrenta a Darth Vader, su antiguo Padawan. Obi-Wan hiere gravemente a Vader y le arrebata el sable.

LA ORDEN 66
La Orden Jedi descubre que Palpatine es un Sith e intentan arrestarlo. Palpatine persuade a Anakin para que se una a él en el lado oscuro y lo llama Darth Vader. Entonces invoca la Orden 66 para que Vader y los clones aniquilen a los Jedi.

LA BATALLA DE CORUSCANT
Los separatistas secuestran al líder de la República, el canciller supremo Palpatine, en Coruscant. Anakin y Obi-Wan rescatan al canciller de la nave insignia separatista y aterrizan en el planeta.

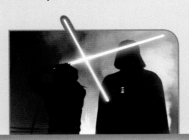

DUELO EN LA CIUDAD DE LAS NUBES
Mientras se entrena con Yoda para convertirse en Jedi, Luke percibe que sus amigos corren peligro y acude a la Ciudad de las Nubes. Se enfrenta a Darth Vader y descubre que es su padre. Pierde una mano en la batalla, pero escapa con sus amigos.

LA BATALLA DE ENDOR
La Alianza descubre que el Imperio está construyendo otra Estrella de la Muerte sobre Endor y envía a sus tropas a destruir el generador de escudos en la luna boscosa, mientras las naves rebeldes atacan la flota imperial y la propia estación de combate.

DUELO EN LA ESTRELLA DE LA MUERTE
Luke es llevado ante el emperador en la segunda Estrella de la Muerte. Se enfrenta otra vez a Vader y lo persuade para que se vuelva en contra del emperador. Anakin mata a su maestro y Luke escapa antes de que los rebeldes destruyan la estación de combate.

ASALTO A LA BASE STARKILLER
La Resistencia es testigo del aterrador poder de la base Starkiller de la Primera Orden y deciden atacarla. Rey escapa de la Primera Orden y se reúne con sus amigos. Juntos desactivan el escudo de la base, pero Kylo Ren mata a Han Solo, su padre.

EL ALZAMIENTO DEL COLOSO
El agente de la Resistencia Kazuda Xiono y sus aliados en el Coloso, una estación de reabastecimiento, se rebelan contra la Primera Orden. Kaz y sus amigos activan el hiperimpulsor del Coloso y huyen a un lugar desconocido.

LA BATALLA DE TAKODANA
La Primera Orden y la República envían fuerzas a Takodana cuando descubren que BB-8, un droide que posee parte del mapa que lleva al desaparecido Luke Skywalker, está allí. La Primera Orden captura a Rey, pero la Resistencia recupera a BB-8.

PERSONAJES Y CRIATURAS

Seres extraordinarios, formas de vida increíbles y droides sensibles conviven a lo largo y ancho de la galaxia. Los viajes espaciales los reúnen en combinaciones fascinantes y, a veces, explosivas.

Desde los chatarreros más diminutos y los monstruos más grandes del árido planeta Tatooine hasta los moradores más pobres, los cultos aristócratas y los droides de servicio de la ciudad planetaria de Coruscant, seres innumerables pueblan la galaxia. Si bien no todas las civilizaciones han alcanzado o adquirido la tecnología necesaria, y algunas siguen siendo aislacionistas, los transportes espaciales han propiciado el comercio y el intercambio cultural entre miles de mundos y culturas. Es común encontrar literalmente decenas de especies alienígenas en cualquier puerto espacial que se precie.

Durante milenios, muchos planetas han estado protegidos por los Jedi, una orden ancestral de guardianes de la paz con poderes aparentemente sobrenaturales. Los Jedi sostienen que todas las formas de vida de la galaxia se mantienen unidas conectadas por un campo de energía llamado «la Fuerza», al igual que el universo mismo. Las batallas de los Jedi contra sus enemigos Sith, malvados y sedientos de poder, provocan un impacto significativo en muchos mundos y afectan a las vidas de sus habitantes y al curso de la historia galáctica.

«La Fuerza estará contigo… ¡siempre!» OBI-WAN KENOBI

OBI-WAN KENOBI

Jedi y veterano de las Guerras Clon, Obi-Wan Kenobi cuenta con logros como haber sobrevivido a duelos con tres lores Sith y haber entrenado a dos generaciones Skywalker antes de fusionarse con la Fuerza.

APARICIONES I, II, GC, III, Reb, IV, V, VI **ESPECIE** Humano **PLANETA NATAL** Stewjon **FILIACIÓN** Jedi

GUARDIANES DE LA PAZ GALÁCTICOS

Como miembros de la Orden Jedi, el maestro Qui-Gon Jinn y su Padawan Obi-Wan Kenobi ponen la Fuerza y sus conocimientos al servicio de la República galáctica. Como casi todos los Jedi, Obi-Wan es reconocido a los seis meses de edad y comienza de inmediato su entrenamiento para aprender a controlar el miedo y la ira desde una edad temprana. Qui-Gon y Obi-Wan no se acaban de entender hasta su misión en Pijal, donde superan sus diferencias y, juntos, logran detener una guerra. A partir de entonces son grandes compañeros y amigos. Su última misión juntos los lleva a Naboo, donde ayudan a liberar el planeta de la Federación de Comercio. Pero Qui-Gon cae en batalla ante un Sith, al que Obi-Wan derrota acto seguido. El último deseo de Qui-Gon es que Anakin Skywalker sea entrenado como Jedi, por lo que Obi-Wan, que acaba de ser ordenado, lo toma como Padawan.

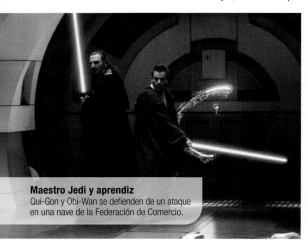

Maestro Jedi y aprendiz
Qui-Gon y Obi-Wan se defienden de un ataque en una nave de la Federación de Comercio.

Héroes de las Guerras Clon
El comandante Cody y el general Kenobi hacen guardia durante las Guerras Clon.

GENERAL DEL EJÉRCITO DE LA REPÚBLICA

Diez años después de haber empezado a entrenar a Anakin como aprendiz, Obi-Wan y su Padawan se encuentran en el epicentro de la primera batalla de las Guerras Clon. Son de los pocos Jedi que sobreviven a la batalla de Geonosis y ambos son ascendidos en la Orden poco después. También son reclutados como oficiales del recién formado Gran Ejército de la República. Como generales Jedi, Obi-Wan y Anakin participan en muchas batallas contra la Confederación y se enfrentan a sus ejércitos y agentes en muchos mundos, como Christophsis, Orto Plutonia, Felucia, Mandalore y Utapau. Las dotes diplomáticas de Obi-Wan, y sobre todo su fama de impedir y zanjar batallas sin usar una sola arma, le granjean el apodo de «el Negociador».

DE AMIGOS A ENEMIGOS

Obi-Wan quiere a Anakin como a un hermano. Aun así, al enterarse de que Anakin se ha convertido en el lord Sith Darth Vader, causante de la destrucción de la Orden Jedi, intentará hacerle pagar por ello. Vader se niega a rendirse y luchan con sus espadas de luz en el planeta volcánico Mustafar. Obi-Wan abate a Vader y le arrebata la espada de luz, después lo abandona gravemente herido a la orilla de un río de lava.

Duelo ardiente
Anakin y Obi-Wan intercambian golpes mientras la base minera de Mustafar se desmorona.

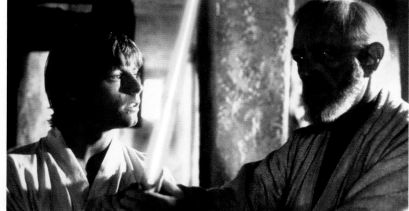

CUSTODIO SECRETO

Tras las Guerras Clon, Obi-Wan entrega el bebé Luke Skywalker a los parientes de Anakin Owen y Beru Lars en Tatooine. Obi-Wan adquiere el nombre «Ben» Kenobi y lleva una vida eremita en una cabaña abandonada mientras observa a Luke con discreción y lo protege del mal, e incluso mata a Maul cuando este lo encuentra en Tatooine y descubre quién es Luke. Darth Vader desconoce que Luke es su hijo. Obi-Wan sabe que si Vader o el emperador llegasen a saber de su existencia intentarían captarlo para el lado oscuro. También sabe que si no lo consiguen, Luke podría ser asesinado.

Espada de luz de Anakin
Obi-Wan entrega a Luke la espada de Anakin, consciente de que Luke puede ser la única esperanza de la galaxia para vencer a Darth Vader y al emperador.

De héroe a exiliado
A lo largo de toda su vida, Obi-Wan cumple con los postulados de la Orden Jedi y utiliza sus poderes para ayudar a quienes lo necesitan. Tras la caída de la República, adopta la imagen pública de un ermitaño en Tatooine, mientras protege en secreto a Luke Skywalker y su familia.

cronología

Entrenamiento Jedi
Obi-Wan, un joven rebelde, crece en el Templo Jedi de Coruscant hasta que se convierte en el Padawan de Qui-Gon.

Misión a Pijal
Obi-Wan acompaña a su maestro a Pijal, donde forjarán un vínculo muy sólido cuando, después de algún desacuerdo inicial, colaboran y descubren una conspiración.

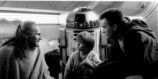

▲ **Misión a Coruscant**
Mientras acompaña a la reina Amidala, junto a Qui-Gon, a Coruscant, conoce a R2-D2 y Anakin.

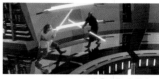

▲ **Batalla de Naboo**
Obi-Wan vence al lord Sith que mató a Qui-Gon y promete convertir a Anakin en un Jedi.

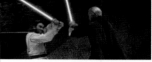

▲ **Batalla de Geonosis**
Obi-Wan lucha con el conde Dooku, un Jedi renegado que dirige la galaxia hacia la guerra civil.

Orden 66
Obi-Wan sobrevive a la Orden 66, pero se entera de que Anakin es ahora un lord Sith.

Transmisión secreta
El mensaje de Obi-Wan advierte a los Jedi supervivientes de que no vuelvan al Templo Jedi.

Duelo en Mustafar
Obi-Wan derrota a Anakin y se lleva a Luke al planeta desértico Tatooine.

El fin de Maul
Obi-Wan mata a Maul en su último enfrentamiento para impedir que descubra a Luke Skywalker.

Años de incógnito
«Ben» Kenobi protege a Luke de todo mal, incluso de un ataque de bandidos tusken.

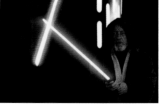

▲ **Rescate en la Estrella de la Muerte**
Obi-Wan se enfrenta a Darth Vader por última vez y se fusiona con la Fuerza.

Batalla de Hoth
En el planeta helado, el espíritu de Obi-Wan envía a Luke al maestro Jedi Yoda en Dagobah.

▲ **Batalla de Endor**
Los espíritus de Obi-Wan y Yoda sonríen cuando el espíritu de Anakin vuelve al redil Jedi.

13

CRISIS EN LA REPÚBLICA

GUERRAS CLON

ERA DEL IMPERIO

CRISIS EN LA REPÚBLICA

GUERRAS CLON

«Siente, no pienses. Usa tu instinto.»
QUI-GON JINN

QUI-GON JINN

A diferencia de la mayoría de los Jedi, Qui-Gon Jinn lleva las normas al límite para lograr sus objetivos, lo que sumado a su fe en las profecías Jedi, suele enfrentarlo a sus compañeros, incluidos los del Consejo.

APARICIONES I, II, GC **ESPECIE** Humano **PLANETA NATAL** Coruscant **FILIACIÓN** Jedi

NATURALEZA EMPÁTICA
Poco después de llegar a las ciénagas de Naboo, Qui-Gon rescata al marginado Jar Jar Binks de una estampida de criaturas que huyen de las naves invasoras de la Federación. Jar Jar jura que le debe la vida a Qui-Gon, cuya naturaleza compasiva es tal que acoge al pobre gungan bajo su protección, para consternación de su aprendiz de Jedi, Obi-Wan Kenobi. Con la ayuda de Jar Jar, la expedición Jedi llega hasta la ciudad de Otoh Gunga y consigue un sumergible para proseguir hasta Theed a través del núcleo de Naboo. Además de noble, paciente, sabio y muy en sintonía con la Fuerza, Qui-Gon es un guerrero astuto cuya mayor fortaleza es quizá la empatía por otras formas de vida, incluidas las menos afortunadas.

Profunda dificultad
Dentro de un sumergible gungan, Jar Jar, Qui-Gon y Obi-Wan viajan a través de los peligrosos pasajes subacuáticos de Naboo.

¿EL ELEGIDO?
Mientras escoltan a la reina Amidala hasta Coruscant, Qui-Gon y sus aliados hacen una parada no prevista en el Borde Exterior de Tatooine, donde descubren a un niño esclavo llamado Anakin Skywalker. Qui-Gon intuye que Anakin está dotado con la Fuerza y pronto tendrá motivos para creer que Anakin es el Elegido de una antigua profecía que lo designa para convertirse en Jedi, destruir a los Sith e instaurar el equilibrio en la Fuerza. Qui-Gon ayuda a liberar a Anakin de la esclavitud y decide que Anakin se entrenará como Jedi en Coruscant.

Plan de fuga
Varados en Tatooine, Anakin y Shmi acogen a Qui-Gon, Jar Jar y Padmé en su hogar, donde traman cómo reparar su nave dañada.

EL GUERRERO OSCURO
En Tatooine, un guerrero de capa negra armado con una espada de luz ataca a Qui-Gon, que logra escapar con sus aliados; cuenta al Consejo Jedi que podría tratarse de un lord Sith, ducho en las artes Jedi. En la batalla de Naboo, el guerrero oscuro ataca de nuevo y hiere de muerte a Qui-Gon. Qui-Gon hace prometer a Obi-Wan que cumplirá su última voluntad: entrenar a Anakin para ser Jedi.

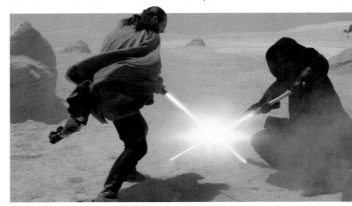

Duelo en el desierto
El choque entre Qui-Gon y Darth Maul podría ser la primera batalla en mil años entre un Jedi y un Sith.

DESDE EL MÁS ALLÁ DE LA FUERZA
Más de una década después de la muerte de Qui-Gon, Obi-Wan y Anakin viajan al misterioso planeta Mortis, donde quedan atónitos al toparse con la aparición fantasmal del Jedi asesinado. El espíritu de Qui-Gon le dice a Obi-Wan que el planeta es un conducto por el que fluye la Fuerza y representa grandes peligros para el Elegido. A Anakin le aconseja que recuerde su entrenamiento y confíe en su instinto.

Espíritu Jedi
En Mortis, el espíritu de Qui-Gon sostiene la creencia de que Anakin está predestinado a traer el equilibrio a la Fuerza.

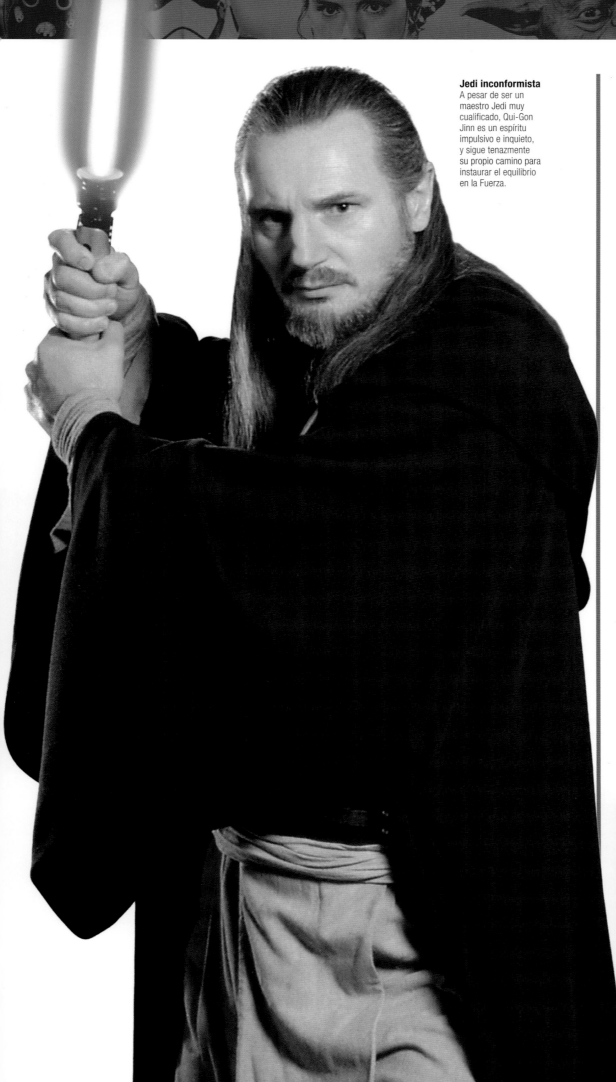

Jedi inconformista
A pesar de ser un maestro Jedi muy cualificado, Qui-Gon Jinn es un espíritu impulsivo e inquieto, y sigue tenazmente su propio camino para instaurar el equilibrio en la Fuerza.

NUTE GUNRAY

APARICIONES I, II, GC, III **ESPECIE** Neimoidiano **PLANETA NATAL** Neimoidia **FILIACIÓN** Federación de Comercio, separatistas, Confederación de Sistemas Independientes

Los neimoidianos son famosos por sus excepcionales aptitudes para la organización y los negocios, pero Nute Gunray, virrey de la Federación de Comercio, es el menos honesto y el más despiadado de todos. El apoyo de su sombrío valedor Sith, Darth Sidious, lo empuja a tomar la ambiciosa e ilícita senda hasta el poder mientras supervisa el bloqueo y la invasión de Naboo. Pero su verdadera naturaleza cobarde queda al descubierto cuando la reina Amidala y los libertadores de Naboo acribillan a sus droides protectores, recuperan su planeta y ponen fin a la ocupación de la Federación. Gracias a los recursos de su organización, Gunray es declarado no culpable tras el cuarto juicio por la invasión de Naboo. Durante las Guerras Clon, Gunray sigue obedeciendo a los lores Sith. Se esconde en el planeta Mustafar, donde le coge desprevenido la llegada de Darth Vader, que viene a matarlo.

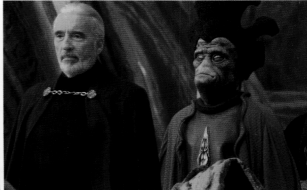

Aliado separatista
Cuando el conde Dooku invita a la Federación de Comercio a unirse a los separatistas, Gunray insiste en que antes Dooku se deshaga de Padmé Amidala, con quien está resentido.

> «Tus débiles habilidades no pueden competir con el poder del lado oscuro.» **EMPERADOR PALPATINE**

SHEEV PALPATINE

El representante del pacífico planeta Naboo, de apariencia modesta, es en realidad el lord Sith Darth Sidious, que planea destruir la Orden Jedi y gobernar la galaxia como emperador.

APARICIONES I, II, GC, III, Reb, V, VI **ESPECIE** Humano **PLANETA NATAL** Naboo **FILIACIÓN** República, Sith, Imperio

SENADOR DE NABOO

Cuando la Federación de Comercio invade Naboo, la reina Amidala busca el consejo de Palpatine, representante de Naboo en el Senado galáctico. Palpatine le confía que el líder de la República, el canciller supremo Valorum, tiene poco poder en el Senado y que los burócratas están al mando. Añade que si lo que Amidala desea es llevar la Federación de Comercio ante la justicia, lo mejor es que plantee una moción de censura a Valorum, y que

luego presione para que se elija a un líder más fuerte. A instancias de Palpatine, Amidala sigue su consejo y Valorum se ve obligado a dejar el cargo. Para sorpresa de Amidala, el Senado elige a Palpatine como canciller supremo.

Presentación de Anakin
Tras la batalla de Naboo, Palpatine conoce al joven piloto que ayudó a acabar con la invasión de la Federación de Comercio.

ESTRATAGEMAS POLÍTICAS

Al saberse en el Senado que los separatistas están usando las fundiciones geonosianas para fabricar un ejército masivo de droides, los senadores votan para conceder poderes de emergencia al canciller supremo Palpatine. Este voto otorga a Palpatine el poder de activar un ejército de clones para luchar contra los separatistas, si bien la Orden Jedi desconfía del dudoso origen de los clones. Palpatine muestra su pesar porque la guerra civil le obligue a tomar poderes de emergencia, y expresa su deseo de renunciar a ellos cuando acabe la guerra. En las subsiguientes Guerras Clon, Palpatine asume aún más competencias, como trabajar con el Senado para aprobar leyes que

financien la guerra e impidan que la burocracia interfiera en los programas que el Consejo Jedi considera esenciales para la guerra.

Líder supremo
Palpatine se dirige al Senado en plenas Guerras Clon y lo convence para que le otorgue total autonomía para ganar la guerra.

¡LORD SITH AL DESCUBIERTO!

En los últimos días de las Guerras Clon, Palpatine le cuenta a Anakin la historia del lord Sith Darth Plagueis, que utilizó la Fuerza para dar vida e impedir la muerte. Según Palpatine, solo el lado oscuro de la Fuerza lleva hasta los secretos de Plagueis. Más tarde, Palpatine revela que él mismo es un Sith, Darth Sidious, y promete enseñarle a Anakin todo lo que sabe sobre el lado oscuro si se alía con él. Como Jedi, Anakin sabe que su deber es detener a Palpatine. Sin embargo, sus pesadillas, en las que su amada Padmé muere en el parto, le convencen de que solo los poderes de Palpatine podrán salvarla. Anakin accede a convertirse en el aprendiz de Sidious, como Darth Vader, y a aplastar la Orden Jedi. Entonces, Palpatine se proclama emperador galáctico.

Secretos Sith
En sus aposentos, Palpatine se gana la confianza de Anakin al revelarle su verdadera identidad y sus sospechas sobre las actividades sediciosas de los Jedi.

EXPANSIÓN IMPERIAL

Palpatine lleva su dictadura a toda la galaxia y somete cada vez más sistemas al poder imperial. Tras diecinueve años de gobierno, Palpatine disuelve el Senado galáctico y deja el poder ejecutivo en manos de moffs regionales. Aunque el Imperio promete orden y justicia a los mundos remotos, sus ciudadanos han de pagar a cambio un precio muy elevado, porque el Imperio los somete a su servicio y explota sus recursos naturales. El Imperio necesita expandirse para

mantener una miríada de proyectos secretos, como la estación de combate Estrella de la Muerte, una creciente flota de superdestructores estelares acorazados y el programa de investigación de armas avanzadas conocido como Iniciativa Tarkin.

El Mundo entre Mundos
Uno de los objetivos de Palpatine es controlar el Mundo entre Mundos, probablemente para poder dominar el espacio y el tiempo. Ezra Bridger visita ese lugar para salvar a Ahsoka Tano de la muerte y Palpatine intenta capturarlos, pero logran escapar.

LA CAÍDA DEL EMPERADOR

Palpatine muere a manos de Darth Vader que, para proteger a su hijo, Luke Skywalker, arroja a Palpatine al abrasador núcleo de la Estrella de la Muerte. La derrota del emperador activa su plan secreto final, conocido como la Contingencia. Si moría, un grupo selecto de líderes imperiales tenían la orden de lanzar la Operación Ceniza, un plan que Palpatine había urdido para castigar a muchos de los mundos que consideraba que lo habían traicionado. En el caos que sigue, un grupo de imperiales elegidos tiene la orden de huir a las Regiones Desconocidas de la galaxia y reagruparse, con la esperanza de que algún día puedan regresar y gobernar de nuevo.

Antes de la caída
Tras atraer a Luke hasta la Estrella de la Muerte, Palpatine manipula al joven Jedi para que luche contra su padre, Darth Vader.

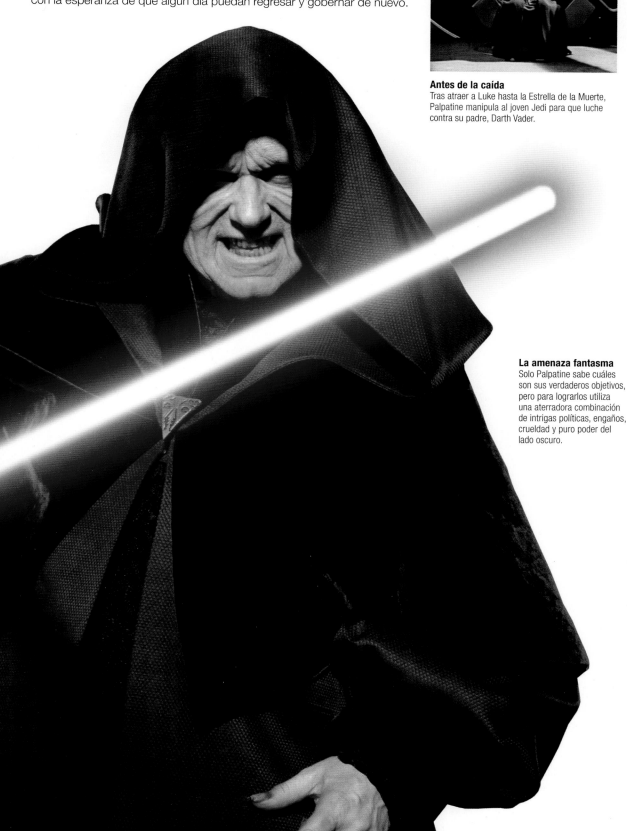

La amenaza fantasma
Solo Palpatine sabe cuáles son sus verdaderos objetivos, pero para lograrlos utiliza una aterradora combinación de intrigas políticas, engaños, crueldad y puro poder del lado oscuro.

cronología

El camino hacia el lado oscuro
Oriundo de Naboo, Palpatine se convierte en secreto en Darth Sidious, aprendiz del lord Sith Darth Plagueis. Acaba matando a Plagueis y haciéndose con la capa de maestro Sith.

Misión a Dathomir
En Dathomir, Darth Sidious recoge a un bebé zabrak llamado Maul y lo cría como aprendiz suyo.

▲ Senado galáctico
Palpatine se convierte en senador de Naboo ocultando su identidad como lord Sith.

▲ Batalla de Naboo
Palpatine manipula los hechos para erigirse en canciller supremo. Darth Sidious ordena a Darth Maul matar a la reina Amidala, sin éxito. Palpatine conoce entonces a Anakin Skywalker.

Maquinaciones secretas
Después de que Darth Sidious tome al conde Dooku como aprendiz, juntos conspiran para conquistar la galaxia.

El regreso del aprendiz
Tras sobrevivir a la batalla de Naboo, Maul intenta vengarse de Darth Sidious, pero fracasa.

Batalla de Coruscant
Prisionero del general Grievous, Palpatine manipula a Anakin para que mate al conde Dooku, y lo atrae al lado oscuro. Anakin se convierte en Darth Vader, aprendiz de Sith.

▲ Orden 66
Un destacamento Jedi se entera de que Palpatine es un lord Sith e intenta apresarlo. Palpatine los mata, pero el rayo de su propia fuerza lo deja desfigurado.

Imperio galáctico
Tras destruir la Orden Jedi, Palpatine se hace con el poder y se proclama emperador. Rescata al herido Darth Vader de Mustafar y lo transforma en una pesadilla cibernética.

Estrella de la Muerte
El emperador envía a Vader para supervisar la construcción de la gigantesca estación de combate del Imperio.

Enemigos peligrosos
Palpatine logra sobrevivir a un intento de asesinato organizado por Cham Syndulla en el sistema Ryloth.

La tentación de Ezra Bridger
Palpatine intenta en vano persuadir a Ezra Bridger para que abra un portal al Mundo entre Mundos y se reencuentre con sus padres, fallecidos.

Batalla de Endor
En la segunda Estrella de la Muerte, el emperador no consigue atraer a Luke Skywalker hacia el lado oscuro, ni tampoco prevé el ataque letal de Vader.

CRISIS EN LA REPÚBLICA

GUERRAS CLON

ERA DEL IMPERIO

«No toleraré una actuación que nos conduzca a la guerra.» REINA AMIDALA

PADMÉ AMIDALA

Representante de su idílico planeta natal, Naboo, e idealista en tiempos de corrupción y guerra, Padmé Amidala hará todo lo que esté en su mano para enderezar los entuertos en la debilitada República.

APARICIONES I, II, GC, III, FoD **ESPECIE** Humana **PLANETA NATAL** Naboo **FILIACIÓN** Casa Real de Naboo, Senado galáctico

SERVICIO REAL

Hija de padres humildes en Naboo, Padmé Naberrie se dedica al servicio público y se convierte en aprendiz de legisladora a los ocho años de edad. A los catorce, es elegida reina de Naboo, adopta el nombre formal de reina Amidala y cuenta con cinco doncellas entre su personal más leal. Cuando la Federación de Comercio invade Naboo, Amidala y Sabé, una de las doncellas, se intercambian los papeles. Padmé, que finge ser una doncella, hace una parada de emergencia en Tatooine, donde conoce a Anakin Skywalker, un niño esclavo que se une a ella en el viaje a Coruscant. Cuando llega al planeta, el Senado galáctico decide no ayudarla y ella logra convocar elecciones para cambiar de líder. Padmé, que no ha conseguido ayuda, regresa a su hogar y se alía con los gungan para liberar el planeta. El pueblo de Naboo la quiere tanto que promueve un intento de cambiar la constitución para que pueda prolongar su mandato, pero ella se niega.

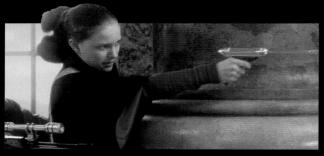

Recuperar el palacio
El capitán Panaka ha entrenado a Padmé para el combate. Esta pone en práctica sus habilidades durante el asalto al Palacio Real.

LA VIDA COMO SENADORA

Padmé no se esperaba que su sucesora, la reina Réillata, le pidiera que fuera senadora de Naboo. Aunque tenía pensado dedicarse a liberar a los esclavos de Tatooine (incluida Shmi, la madre de Anakin), acepta la proposición y Sabé la ayuda en secreto. Padmé es una senadora excelente, y la primera ley que promueve, la Moción para la Cooperación en el Borde Medio, salva a millones de habitantes de Bromlarch de morir de hambre. Años después, Padmé casi es asesinada en Coruscant y huye a Naboo con Anakin como su protector Jedi. Acompaña a Anakin a Tatooine cuando este percibe que su madre está en peligro, pero no pueden evitar la muerte de Shmi. Entonces se dirigen a Geonosis para ayudar a Obi-Wan Kenobi y sobreviven a la primera batalla de las Guerras Clon. Padmé y Anakin, que se han enamorado, se casan en secreto.

Negociaciones agresivas
Aunque Padmé prefiere no recurrir a la violencia, está dispuesta a defenderse si es preciso. Sobrevive a la batalla de Geonosis, donde mueren más de cien Jedi.

LAS GUERRAS CLON

La galaxia es peligrosa para los senadores lealistas durante las Guerras Clon, pero Padmé se desplaza a muchos lugares en conflicto en sus esfuerzos para resolver los problemas mediante la diplomacia. Reconecta con Mina Bonteri, una antigua amiga que había sido senadora de la República y ahora es parte del Senado separatista, y colaboran para intentar hallar una solución pacífica a las Guerras Clon. El

Un viaje secreto
Padmé Amidala llega a Raxus junto a Ahsoka Tano, la Padawan de Anakin, para reunirse con Mina Bonteri.

Senado separatista debate su moción, pero el general Grievous ataca la red de abastecimiento de energía de Coruscant mientras la República está votando. El ataque terrorista asusta a los senadores de la República y la moción no es aprobada. El conde Dooku ordena el asesinato de Bonteri, aunque en público afirma que ha muerto durante un ataque de la República. Dooku y Grievous consiguen que ambas partes abandonen las conversaciones de paz.

EL OCASO DE LA REPÚBLICA

Anakin vuelve de la batalla de Coruscant y Padmé le dice que está embarazada. Como el resto de la República, Padmé desconoce que el canciller Palpatine es, en realidad, un lord Sith. Anakin descubre la identidad de Palpatine y se lo cuenta al maestro Jedi Windu, que encabeza un equipo para detenerlo. Aunque Palpatine mata con facilidad a casi todo el equipo, no logra derrotar a Windu hasta que no persuade a Anakin para que se vuelva en contra del Jedi. Padmé, que no sabe lo que ha hecho Anakin, queda desconcertada cuando el canciller usa las acciones de Windu como pretexto para declarar la fundación del Imperio galáctico y aniquilar toda la Orden Jedi. Obi-Wan le explica que Anakin ha caído en el lado oscuro y que se ha convertido en el aprendiz Sith de Palpatine.

Padmé viaja a Mustafar para enfrentarse a Anakin, que se enfurece y casi la mata. Obi-Wan derrota a Anakin en un duelo terrible antes de llevar a Padmé a unas instalaciones médicas donde da a luz a dos gemelos. Por desgracia, muere y deja huérfanos a sus hijos, que más tarde liberarán a la galaxia del Imperio y restaurarán la democracia.

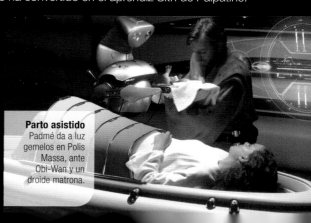

Parto asistido
Padmé da a luz gemelos en Polis Massa, ante Obi-Wan y un droide matrona.

cronología

Un atuendo elaborado
La túnica de la reina Amidala está cubierta de símbolos históricos que expresan la majestad del pueblo libre de Naboo. La elaborada túnica también la protege, porque resiste los disparos de bláster y, si es necesario, se la puede quitar con rapidez. Muchas de sus joyas ocultan dispositivos muy útiles.

Edad temprana
A los ocho años de edad, Padmé Naberrie se hace aprendiz de legisladora de Naboo, y, más tarde, asesora del Senado.

Reina demócrata
A sus catorce años, Padmé es electa reina de Naboo y adopta «Amidala» como nombre en el puesto.

La invasión de Naboo
Padmé no puede impedir la invasión de la Federación de Comercio y abandona Naboo para pedir ayuda a la República.

▲ Desvío a Tatooine
Brevemente varada en Tatooine, Padmé conoce a Anakin, C-3PO y Shmi, la madre de Anakin.

La batalla de Naboo
Con la ayuda de los Jedi y los gungan, Padmé derrota a las tropas droide de la Federación.

Senadora de Naboo
Tras su reinado, Padmé es la senadora de Naboo y huye por muy poco de un intento de asesinato en las primeras seis semanas de mandato.

Salvar Bromlarch
Padmé redacta la ingeniosa Moción para la Cooperación en el Borde Medio, que salva de la hambruna a los habitantes de Bromlarch.

Intentos de asesinato
Encargan a Anakin y Obi-Wan que protejan a la senadora Amidala de un asesino en Coruscant. Otro intento de asesinato conduce a Padmé a regresar discretamente a Naboo junto a Anakin.

Batalla de Geonosis
Padmé intenta impedir la guerra civil, pero el Senado recluta un ejército de clones para luchar contra los droides separatistas.

▲ Boda secreta
Tras declararse su mutuo amor, Padmé y Anakin se casan en Naboo. Mantienen su unión en secreto porque los Jedi tienen prohibido casarse.

▲ Guerras Clon
Padmé libra una batalla perdida para mantener la democracia en los mundos que aún no han desertado a la Confederación de Sistemas Independientes.

Orden 66
Tras la destrucción del Templo Jedi, el fugitivo Obi-Wan informa a Padmé de que Anakin se ha unido al lado oscuro y es responsable de la muerte de muchos Jedi. Padmé viaja a Mustafar para ayudar a recapacitar a Anakin, pero su marido intenta matarla a ella y a Obi-Wan.

▲ Funeral en Naboo
Cuando Padmé muere, su cuerpo es trasladado a Naboo, donde su pueblo llora su muerte.

SIO BIBBLE

APARICIONES I, II, GC, III **ESPECIE** Humano
PLANETA NATAL Naboo **FILIACIÓN** Casa Real
de Naboo

Sio Bibble es un filósofo que pertenece a
la nobleza y al Consejo Real Consultivo de
Naboo y es elegido gobernador de Naboo
durante el reinado del rey Veruna. Sirve a
múltiples monarcas sucesivos, a quienes
ayuda en sus tareas regias, y se ocupa de
los representantes regionales directamente.
Permanece en Naboo durante la ocupación
de la Federación de Comercio mientras la
reina Amidala viaja a Coruscant en busca
de ayuda. Años después, asiste al funeral de
Amidala y se retira al poco tiempo.

QUARSH PANAKA

APARICIONES I **ESPECIE** Humano
PLANETA NATAL Naboo **FILIACIÓN**
Reales Fuerzas de Seguridad de
Naboo, Imperio

El valiente e ingenioso Quarsh
Panaka entra en combate por
primera vez cuando se enfrenta
a piratas en el sector espacial
de Naboo. Luego se convierte
en el capitán de las Fuerzas de
Seguridad de la reina Amidala y,
aunque ha entrenado bien a sus
tropas, sabe que su mundo es
vulnerable a un ataque planetario;
aunque pide que se refuercen las
medidas de seguridad, desoyen
su consejo. Tras la invasión de la Federación
de Comercio, Panaka acompaña a la reina a
Coruscant para solicitar al Senado que refuerce
las defensas de Naboo y luego participa en la
batalla para liberar el planeta. Panaka sirve a
Amidala durante todo su mandato, pero su
relación se tensa cuando vuelven a estar en
desacuerdo acerca del nivel de defensa de
Naboo. Se retira al final del mandato de Amidala.

Cuando el gobernador Bibble se retira, el Imperio
nombra moff a Panaka, que aplica rápidamente
cambios en Naboo. Años después recibe a Leia
Organa y sospecha de su relación con Padmé
Amidala. Sin embargo, antes de que pueda trasladar
sus sospechas a Palpatine, es asesinado por el
extremista rebelde Saw Gerrera que, sin saberlo,
ayuda a mantener en secreto el linaje de Leia.

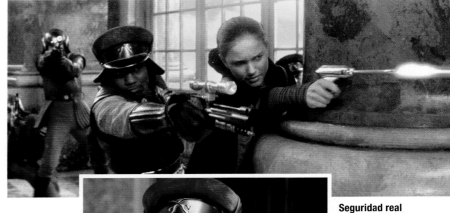

Seguridad real
El competente capitán
Panaka (izda.) dirige
las Reales Fuerzas de
Seguridad de Naboo,
lo más parecido a una
infantería regular. Leal
hasta el extremo, Panaka
lucha junto a Padmé
durante la batalla de
Naboo y se enfrentan
a fuego cruzado en los
salones del palacio de
Theed (arriba).

OOM-9

APARICIONES I **MODELO** Droide de combate
comandante OOM **FABRICANTE** Autómatas de
Combate Baktoid **FILIACIÓN** Federación de Comercio

Como todos los droides de combate B1,
OOM-9 es incapaz de pensar de forma
autónoma y recibe instrucciones desde la
nave de control de droides de la Federación
de Comercio. Sin embargo, OOM-9 fue
especialmente programado como droide
comandante para la invasión de Naboo y
como principal contacto para los líderes de
la Federación, los neimoidianos Nute Gunray
y Rune Haako. En Naboo, OOM-9 dirige a
las tropas droides terrestres para ocupar
asentamientos y destruir transmisores de
comunicación, e impedir de esta forma que
los ciudadanos del planeta informen de la
invasión o pidan ayuda. OOM-9 conduce
a los droides contra los guerreros gungan
en la batalla de Naboo.

Recibir órdenes
Los líderes de la Federación de Comercio se comunican
a través de mensajes holográficos para dirigir a OOM-9
durante la invasión de Naboo.

Líder sobre el terreno
OOM-9 hace una seña a los vehículos multitropa y a los
tanques de combate acorazados para que se coloquen
en sus puestos al comienzo de la batalla de Naboo.

KAADU

APARICIONES I, GC **PLANETA NATAL** Naboo
ALTURA 2 m **HÁBITAT** Ciénagas

Los kaadu son unos reptavianos
bípedos de Naboo. Son veloces y
ágiles y tienen un oído finísimo y un
desarrollado sentido olfativo; aunque
son principalmente terrestres, también
pueden respirar bajo el agua durante
largos periodos. Durante muchas
generaciones, los gungan han
usado kaadu domesticados
como monturas para viajar por las
ciénagas y los bosques de Naboo;
tanto es así que el Gran Ejército
Gungan los utiliza como
cabalgadura de
sus patrullas.

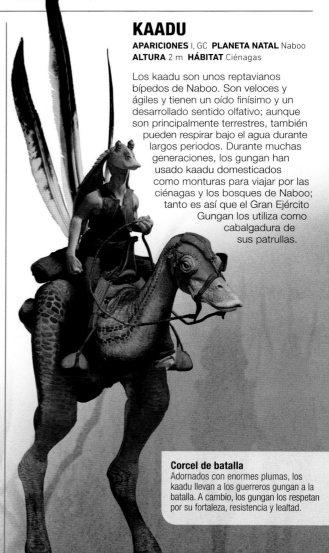

Corcel de batalla
Adornados con enormes plumas, los
kaadu llevan a los guerreros gungan a la
batalla. A cambio, los gungan los respetan
por su fortaleza, resistencia y lealtad.

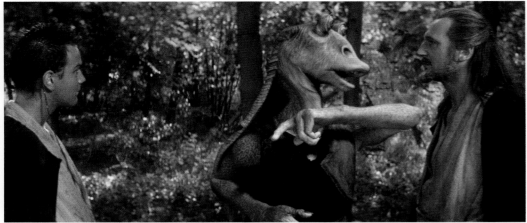

Guía remolón
Jar Jar duda si llevar a Obi-Wan y Qui-Gon hasta Otoh Gunga: teme que el jefe Nass siga enfadado con él por haber destruido sus propiedades.

JAR JAR BINKS

APARICIONES I, II, GC, III **ESPECIE** Gungan
PLANETA NATAL Naboo **FILIACIÓN** Gran
Ejército Gungan, Senado galáctico

Desterrado de la ciudad subacuática de Otoh Gunga tras haber destruido por accidente el preciado sumergible del líder Nass, Jar Jar Binks rebusca marisco crudo en las turbias ciénagas de Naboo cuando las fuerzas invasoras de la Federación de Comercio están a punto de aplastarlo. Por suerte, el caballero Jedi Qui-Gon Jinn rescata a Jar Jar Binks, que acto seguido se declara humilde servidor de los Jedi. El desgraciado gungan conduce a Qui-Gon y a su aprendiz, Obi-Wan, hasta Otoh Gunga, donde consiguen un submarino bongo para continuar hasta su destino, la ciudad de Theed, y ayudar a la reina Amidala contra la Federación.

Cuando el Senado galáctico se niega a ayudar a Amidala y los suyos, esta le pide a Jar Jar que contacte con el resto de los gungan. Con la ayuda de Jar Jar, los naboo y los gungan forjan una alianza para liberar su asediado planeta. Justo antes de la batalla terrestre contra los ejércitos droides de la Federación, el jefe Nass asciende a Jar Jar a general del Gran Ejército Gungan. Tras la batalla, Jar Jar continúa escalando en la sociedad gungan, dejando atrás su pasado difícil y marginal.

Llegará a ser elegido alto representante por Naboo en el Senado galáctico, junto a Padmé Amidala. Mientras que su compasión lo dice todo de su gran personalidad, su inherente credulidad y su naturaleza confiada resultan fácilmente aprovechables por los políticos menos escrupulosos. A pesar de que Jar Jar se opone a la Ley de Creación Militar, sin darse cuenta posibilita que el canciller supremo Palpatine reclute un ejército de clones que luchen contra las fuerzas separatistas. Aun así, dentro de la corrupción reinante en el Senado, resulta un rara avis: un político virtuoso cuyo único interés es el bien superior de la República y del pueblo.

Durante las Guerras Clon, Jar Jar adopta un papel activo en la República y acompaña a los senadores con más experiencia a Toydaria, Rodia y Florrum. También contribuye a impedir que un virus letal escape de un laboratorio secreto de Naboo. Cuando los separatistas provocan una guerra civil en Mon Cala, Jar Jar convence a los gungan para que envíen a su ejército en apoyo de la República y se une a la batalla. Cuando se rompen las relaciones entre los gungan y los humanos de Naboo, Jar Jar, Anakin Skywalker y Padmé regresan al planeta y detienen al ministro separatista gungan responsable del conflicto. A petición de la reina Julia de Bardotta, Jar Jar y el maestro Jedi Mace Windu investigan la desaparición de los Maestros Dagoyanos, rescatan a la propia reina cuando ella también es secuestrada e impiden que Madre Talzin obtenga aún más poder. Al final de las Guerras Clon, Jar Jar sigue siendo representante de Naboo y asiste al funeral de Padmé en Theed.

Años después, Jar Jar regresa a Naboo, pero los gungan lo destierran de nuevo por su participación en el auge de Palpatine. Ahora, Jar Jar se dedica a entretener a los refugiados jóvenes de Theed. Aunque los niños lo adoran y cariñosamente lo califican de payaso, los adultos no le hacen ni el menor caso. Jar Jar conoce a un refugiado herido llamado Mapo al que adopta como aprendiz.

Propuesta valiente
Durante una sesión del Senado, Jar Jar toma la iniciativa y propone la moción que otorga poderes de emergencia al canciller supremo Palpatine, una medida de gran impacto en la República galáctica.

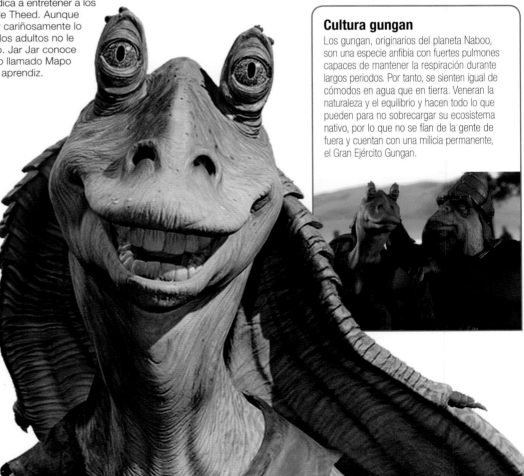

Compañero afable
Aunque sus torpes e imprevisibles formas no paran de acarrearle problemas, la bondad y la lealtad innatas de Jar Jar hacen que, de alguna forma, siempre salga victorioso.

Cultura gungan

Los gungan, originarios del planeta Naboo, son una especie anfibia con fuertes pulmones capaces de mantener la respiración durante largos periodos. Por tanto, se sienten igual de cómodos en agua que en tierra. Veneran la naturaleza y el equilibrio y hacen todo lo que pueden para no sobrecargar su ecosistema nativo, por lo que no se fían de la gente de fuera y cuentan con una milicia permanente, el Gran Ejército Gungan.

«Sois supertope.»
JAR JAR BINKS

CAPITÁN TARPALS

APARICIONES I, GC **ESPECIE** Gungan
PLANETA NATAL Naboo
FILIACIÓN Gran Ejército Gungan

Jefe de una patrulla de kaadu en Otoh Gunga, el capitán Tarpals está alerta ante ladrones y criaturas peligrosas que amenacen la ciudad subacuática. Culpa a Jar Jar Binks, propenso a los accidentes, de numerosos altercados, hasta que se convierte en héroe y luchan juntos en la batalla de Naboo. Durante las Guerras Clon, el valiente Tarpals somete y ayuda a capturar al general Grievous en Naboo, aunque le cuesta la vida.

JEFE NASS

APARICIONES I, III **ESPECIE** Gungan
PLANETA NATAL Naboo **FILIACIÓN** Alto Consejo Gungan, Gran Ejército Gungan

Como gobernante de Otoh Gunga, el jefe Rugor Nass preside el Alto Consejo, ente encargado de gobernar a los habitantes gungan de Naboo. No le agradan los humanos de Naboo porque cree que consideran a los gungan como una especie primitiva. Sin embargo, tras la invasión de la Federación de Comercio, la reina Amidala le pide ayuda y se da cuenta de que ambas especies deben unir sus fuerzas para defender su planeta. Nass finalmente abandonó su cargo, pero atendió el funeral de Amidala en Theed.

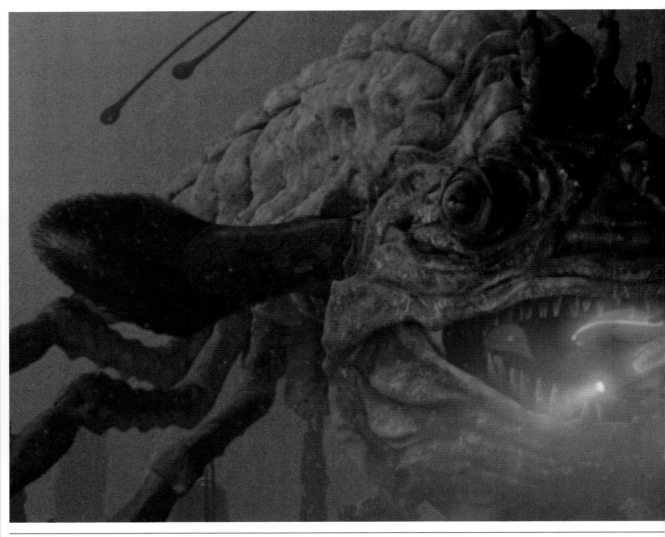

MONSTRUO ACUÁTICO SANDO

APARICIONES I, FoD **LONGITUD** 200 m
PLANETA NATAL Naboo

El monstruo acuático sando, todo músculo, con garras y enormes mandíbulas mordientes, es el mayor depredador de los océanos de Naboo y el único capaz de dar un bocado a la concha acorazada de un asesino marino opee. Come sin parar para mantener su voluminosa forma y no duda en devorar bancos enteros de peces. Rara vez visto por exploradores y navegadores gungan, es capaz de esconderse en los rincones más recónditos, pero emerge cuando su progenie se siente amenazada.

Instinto asesino
El misterioso, gigantesco y siempre voraz monstruo acuático sando acecha para matar *(arriba)*. Sus dientes afilados como cuchillas descuartizan con facilidad al desafortunado asesino marino opee que, despistado, se le ponga a tiro *(dcha.)*.

ASESINO MARINO OPEE

APARICIONES I **LONGITUD MEDIA** 20 m
PLANETA NATAL Naboo, Strokill Prime

Fieros depredadores submarinos, los opees son unos crustáceos que acechan en las cuevas de las profundidades oceánicas de Naboo y Strokill Prime. Usan un largo señuelo para atraer a potenciales presas y una combinación de natación y propulsión para perseguir a sus víctimas. Las enganchan con su pegajosa lengua hasta introducir la presa en sus letales fauces. Tan agresivos como constantes, los opees no temen a depredadores más grandes. Hasta los navegadores gungan más veteranos evitan las rutas pobladas por estas criaturas, pues saben que, para los opees, los pasajeros de la nave bongo son un manjar irresistible.

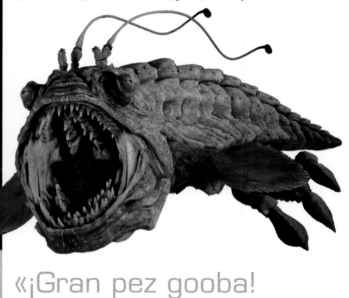

Lengua látigo
La lengua larga y pegajosa del asesino marino opee atrapa la bongo gungan que transporta a Qui-Gon Jinn, Obi-Wan Kenobi y Jar Jar Binks a través del núcleo de Naboo. Por suerte, un pez más grande se interpone sin darse cuenta y salen ilesos.

«¡Gran pez gooba! ¡Dientes, qué montón!»

JAR JAR BINKS

PEZ GARRA COLO

APARICIONES I **LONGITUD MEDIA** 40 m
PLANETA NATAL Naboo

Escondido en las galerías del fondo oceánico de Naboo, el cuerpo serpenteante del pez garra colo espera inmóvil durante horas hasta capturar a su presa con sus enormes garras pectorales, de las que obtiene su nombre. Antes de atacar, el colo emite un grito hidrosónico para desorientar a su víctima, a la que aturde con sus colmillos venenosos. Llega a dilatar tanto la mandíbula que es capaz de tragarse una presa mucho más grande que su cabeza. Si no deja inconsciente a su presa antes de tragársela, corre el riesgo de que la criatura devorada intente salir del estómago a mordiscos. Para los adinerados de la galaxia, la carne de colo es una exquisitez.

SABÉ

APARICIONES I **ESPECIE** Humana **PLANETA NATAL**
Naboo **FILIACIÓN** Casa Real de Naboo

Sabé, muy formada y capaz, es una de las doncellas de la reina Amidala y una de sus amigas más leales. En ocasiones, como durante la invasión de Naboo de la Federación de Comercio, se hace pasar por ella para confundir a sus enemigos. Sabé y Padmé intercambian sus papeles y engañan a los neimoidianos, que creen que Sabé es la reina. Cuando el reinado de Padmé llega a su fin y es nombrada senadora, Sabé sigue ayudando a su amiga desde las sombras: libera a veinticinco esclavos de Tatooine e investiga quién está intentando matar a Padmé. Desconsolada por la muerte de Padmé, acude a su funeral. Ella y su compañera, Tonra, deciden investigar lo sucedido, pero el líder rebelde Bail Organa la contacta inesperadamente.

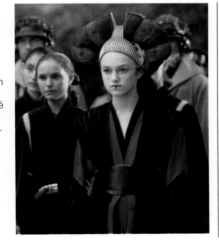

RIC OLIÉ

APARICIONES I **ESPECIE** Humano **PLANETA NATAL** Naboo **FILIACIÓN** Reales Fuerzas de Seguridad de Naboo, Real Cuerpo de Cazas Espaciales de Naboo

Ric Olié, aviador veterano y el mejor piloto del Cuerpo de Cazas Espaciales de Naboo, puede pilotar cualquier nave de la flota y responde directamente ante el capitán Panaka. Tiene el honor de capitanear la Nave Real y poco después de conocer a Anakin Skywalker, que tiene nueve años, le enseña a manejarla. En la batalla de Naboo, Olié pilota un caza estelar N-1 y dirige el asalto del Escuadrón Bravo contra la nave de combate de la Federación. En la batalla, resulta herido en el oído interno, lo que le provoca dolores cada vez que sale de la atmósfera de Naboo.

«Disculpe, pero esa unidad R2 está en perfectas condiciones. Es una ganga.» C-3PO

R2-D2

R2-D2 nunca duda en ayudar a sus amigos, aunque arriesgue su propia destrucción. Tiene una estrecha relación con el droide de protocolo C-3PO, con el que ha participado en numerosas batallas históricas.

APARICIONES I, II, GC, III, Reb, RO, IV, V, VI, VII, VIII, IX, FoD **FABRICANTE** Industrias Automaton **TIPO** Droide astromecánico de serie R2
FILIACIÓN República, Alianza Rebelde, Resistencia

ASTROMECÁNICO VALIENTE

Versátil y funcional robot normalmente encargado del mantenimiento y las reparaciones de naves estelares y tecnologías relacionadas, el droide astromecánico R2-D2 está equipado con diversas herramientas que almacena en sus compartimentos. Propiedad de las Reales Fuerzas de Seguridad de Naboo, R2-D2 es uno de los droides al servicio de la reina Padmé Amidala en su Nave Real. Cuando la Federación obliga a Padmé a huir a Naboo y su nave tiene que abrirse paso a través de un bloqueo, R2-D2 resulta decisivo para que Amidala y sus aliados Jedi escapen. R2-D2 conoce luego al joven piloto Anakin Skywalker, al que sin darse cuenta sirve como copiloto durante la batalla de Naboo.

Mecánico intrépido
Sin importarle el fuego láser enemigo, R2-D2 repara con rapidez la nave de la reina para salvarla a ella y a sus aliados.

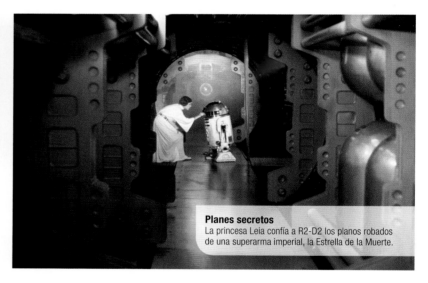

Planes secretos
La princesa Leia confía a R2-D2 los planos robados de una superarma imperial, la Estrella de la Muerte.

MENSAJERO RESUELTO

Casi dos décadas después de la creación del Imperio, R2-D2 y C-3PO sirven a la princesa Leia Organa de Alderaan, agente de la rebelión. Mientras intenta enviar datos sobre la Estrella de la Muerte a sus aliados, su nave burladora de bloqueos es capturada por Darth Vader. A toda prisa graba un mensaje y ordena a R2-D2 que lo entregue, junto con los datos, a Obi-Wan Kenobi. A pesar de las protestas de C-3PO, el leal astromecánico acata sus órdenes y ayuda en última instancia a los rebeldes a destruir la Estrella de la Muerte.

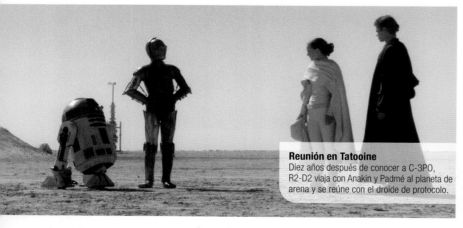

Reunión en Tatooine
Diez años después de conocer a C-3PO, R2-D2 viaja con Anakin y Padmé al planeta de arena y se reúne con el droide de protocolo.

AGENTE SECRETO

Al ser casi omnipresentes, las unidades astromecánicas no llaman mucho la atención ni levantan sospechas en los puertos imperiales y los enclaves delictivos. R2-D2 se convierte en todo un experto en pasar desapercibido en territorio enemigo con el fin de ayudar a sus amigos.

Droide camarero
En apariencia rebajado a tareas ingratas en la barcaza velera de Jabba el Hutt, en realidad R2-D2 esconde la espada de luz de Luke y forma parte de un arriesgado plan para rescatar a Han Solo.

AL SERVICIO DE LA REPÚBLICA

Cuando acaba el reinado de Padmé, R2-D2 continúa a su servicio en sus viajes como senadora de la República. Tras el intento de asesinato de Padmé en Coruscant, la Orden Jedi le asigna a Anakin como guardaespaldas y R2-D2 le sirve de apoyo. Junto a C-3PO presencia la boda secreta de Padmé y Anakin. Durante las Guerras Clon, da apoyo astromecánico a Anakin en los cazas Jedi. También es testigo de la caída de Anakin en el lado oscuro de la Fuerza y del nacimiento de los gemelos de Padmé y Anakin, Luke y Leia. A diferencia de C-3PO, R2-D2 no se somete a un borrado de memoria. Lo recuerda todo.

Droide duradero
Al haber sobrevivido a innumerables batallas y situaciones desesperadas, R2-D2 ha desarrollado una personalidad notablemente fuerte para un droide. Sigue demostrando una y otra vez ser un astromecánico de confianza, que no duda en correr peligro si es para ayudar a sus aliados.

cronología

CRISIS EN LA REPÚBLICA

Invasión de Naboo
Cuando los cazas droides de la Federación atacan la nave de la reina Amidala, R2-D2 realiza una reparación de emergencia que les permite escapar.

▲ Desvío a Tatooine
R2-D2 se aventura hasta Mos Espa y conoce a Anakin, que le presenta a C-3PO y a su madre, Shmi. Anakin abandona Tatooine con R2-D2 en la nave de la reina Amidala, pero Shmi y C-3PO se quedan en el planeta de arena.

Batalla de Naboo
Después de resguardarse en un caza de Naboo, Anakin y R2-D2 parten para atacar la nave de control de droides de la Federación de Comercio.

GUERRAS CLON

Regreso a Tatooine
Tras el funeral de Shmi Skywalker en Tatooine, Anakin, Padmé y R2-D2 se marchan del hogar de los Lars con C-3PO.

Batalla de Geonosis
R2-D2 y C-3PO se infiltran en la fábrica de droides geonosiana y ayudan a los Jedi en la lucha contra los droides separatistas.

Guerras Clon
Frecuente copiloto de Anakin en misiones peligrosas, R2-D2 también demuestra ser hábil frente a depredadores letales, como el gundark, del planeta Vanqor.

Orden 66
Cuando Anakin destruye la Orden Jedi, R2-D2 ayuda a Obi-Wan a llevar a la malherida Padmé a un centro médico en Polis Massa.

ERA DEL IMPERIO

El droide de Bail
Durante el reinado del Imperio galáctico, R2-D2 entra al servicio del líder rebelde Bail Organa.

Misión secreta a Tatooine
Tras la batalla de Scarif, la princesa Leia le confía a R2-D2 el envío de los planos robados de la estación Estrella de la Muerte a Obi-Wan en Tatooine.

Batalla de Yavin
R2-D2 es el droide copiloto de Luke durante el asalto rebelde a la Estrella de la Muerte. Queda dañado en la batalla, pero los rebeldes destruyen la estación y lo reparan en poco tiempo.

Misión en solitario
R2-D2 usa sistemas de armas avanzados para infiltrarse en un destructor imperial y rescatar a C-3PO, capturado por el Escuadrón especial Scar.

Misión a Dagobah
Tras la batalla de Hoth, R2-D2 viaja a Dagobah con Luke para encontrar al maestro Jedi Yoda. Ni Yoda ni R2-D2 se dan cuenta de que ya se conocían.

Huida de la Ciudad de las Nubes
Cuando las tropas imperiales rodean a los rebeldes en la Ciudad de las Nubes, R2-D2 repara a toda prisa el hiperpropulsor del *Halcón Milenario*.

Batalla del gran pozo de Carkoon
Infiltrado en el palacio de Jabba el Hutt, R2-D2 ayuda a los rebeldes a rescatar a Han Solo.

Batalla de Endor
R2-D2 se hace amigo de los ewok y los ayuda a derrotar a las tropas de infantería imperiales.

ERA DE LA NUEVA REPÚBLICA

El compañero de Luke
Tras la batalla de Endor, R2-D2 acompaña a Luke en sus aventuras por la galaxia.

▲ R2-D2 despierta
Ahora con la Resistencia, R2-D2 se despierta del modo ahorro de energía y anuncia que puede completar el mapa que lleva a Luke Skywalker. Luego acompaña a Rey a Ahch-To.

Un nuevo amo
R2-D2 permanece junto a Rey cuando esta regresa para ayudar a la Resistencia en la batalla de Crait.

UN DROIDE LEAL

Tras la guerra civil galáctica, R2-D2 acompaña a Luke Skywalker en su misión para descubrir los secretos de la Fuerza y entrenar a la siguiente generación Jedi, y es testigo de la caída al lado oscuro de Kylo Ren y de la destrucción del templo de Luke. Skywalker pierde toda esperanza, huye a ocultarse y deja a R2-D2 con Leia Organa. Muy afectado por la desaparición de su amo, el droide se mantiene en modo de ahorro de energía durante muchos años. Solo se activa de nuevo cuando se percata de que tiene parte del mapa que señala la ubicación de Luke en Ahch-To. Una vez reunido con Skywalker, lo convence para que se vuelva a conectar con la Fuerza.

Un ruego del pasado
A bordo del *Halcón Milenario* junto a Luke Skywalker, R2-D2 reproduce un holograma archivado en el que la princesa Leia pide ayuda a Obi-Wan Kenobi.

> **«Por fin nos revelaremos a los Jedi. Por fin podremos vengarnos.»** DARTH MAUL

DARTH MAUL

Transformado por Sidious en una máquina de matar llena de odio, Maul puede que sea el primer Sith que da muerte a un Jedi en más de mil años. Acabará siendo traicionado por su propio maestro.

APARICIONES I, GC, S, Reb **ESPECIE** Zabrak **PLANETA NATAL** Dathomir **FILIACIÓN** Sith, Hermanos de la Noche, Amanecer Carmesí

EL CAMINO HACIA EL MAL

Maul nace como Hermano de la Noche en Dathomir. Darth Sidious se lo arrebata a su madre, Talzin, lo toma como aprendiz y le enseña el poder del lado oscuro. Sidious entrena a Maul en el manejo de una espada de luz de doble hoja, con la que Maul quiere vengarse de los Jedi por haber diezmado a los Sith. Enviado por Sidious para acabar con la problemática reina Amidala, Maul la localiza en Tatooine, donde tiene un breve enfrentamiento con uno de sus dos protectores Jedi, Qui-Gon Jinn, que escapa con Amidala. Pero cuando los dos Jedi escoltan a Amidala de vuelta a Naboo, Maul acude para acabar con ellos. Se enfrenta a ellos y los atrae hacia el complejo generador de Theed. Aunque consigue matar a Qui-Gon, su aprendiz Obi-Wan logra abatir a Maul.

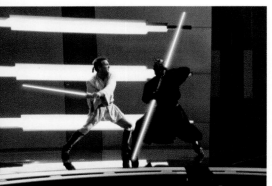

Duelo en el generador
Maul da muerte a un maestro Jedi en Naboo, pero subestima las dotes con la espada de luz del aprendiz de caballero, que corta al Sith por la mitad.

MALTRECHA CRIATURA

Durante más de una década, la Orden Jedi da a Darth Maul por muerto. Pero durante las Guerras Clon, cuando Asajj Ventress traiciona a Savage Opress, Madre Talzin informa a Savage de que tiene un hermano exiliado en el Borde Exterior que puede enseñarle a ser más poderoso. Opress va hasta Lotho Menor y encuentra a Maul en un estado lamentable, con el torso herido e injertado con piernas droides. Opress ayuda a Maul a recuperarse, y juntos buscan venganza contra quienes los convirtieron en monstruos.

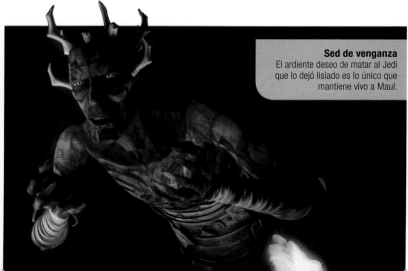

Sed de venganza
El ardiente deseo de matar al Jedi que lo dejó lisiado es lo único que mantiene vivo a Maul.

¿Nueva Orden Sith?

Al recuperar sus recuerdos y con Savage Opress de su parte, Darth Maul cree que pueden desafiar a Darth Sidious.

EL COLECTIVO SOMBRA

Madre Talzin restablece la mente de Maul y lo dota de piernas cibernéticas, y Maul y Savage Opress atraen a Obi-Wan a una trampa para vengarse. Aunque no logran matarle, siembran muerte y destrucción en varios mundos mientras Maul va ganando adeptos entre los piratas espaciales y la Guardia de la Muerte mandaloriana con el objetivo de levantar su propio ejército, el Colectivo Sombra. Entonces, Darth Sidious decide intervenir porque no está dispuesto a permitir que la influencia de Maul aumente sin control. El lord Sith se enfrenta a Maul en un duelo y lo derrota con facilidad. Maul es encarcelado en Stygeon Prime, donde lo torturan, pero no lo matan, porque Sidious cree que aún le puede ser útil. Los mandalorianos leales a Maul lo rescatan, y huye a Dathomir bajo la protección de Madre Talzin. Sidious se ve obligado a actuar de nuevo y esta vez usa todo el poder del ejército separatista. Las tropas de droides aplastan al Colectivo Sombra, Talzin muere y Maul se retira a Mandalore para preparar su última batalla. Al final de las Guerras Clon, las fuerzas de la República asedian Mandalore lideradas por el capitán Rex y Ahsoka Tano. Maul y el resto de sus fieles mandalorianos son derrotados y el villano escapa con vida por muy poco.

AMANECER CARMESÍ

Inalterable a pesar de sus fracasos anteriores, Maul lidera la organización criminal Amanecer Carmesí desde la seguridad de Dathomir, su planeta natal. Permite que sus tenientes sean el rostro visible de la organización. Las tácticas despiadadas de uno de ellos, Dryden Vos, permiten a Maul transformar el Amanecer Carmesí en una formidable organización criminal durante los primeros años del Imperio. Maul no se presenta a Qi'ra, la mano derecha de Vos, hasta la muerte de este. Entonces, Qi'ra pasa a ser la cara visible de la organización.

Cambio de liderazgo
Maul se comunica con Qi'ra por holograma, le revela que él es el verdadero líder del Amanecer Carmesí y le ofrece suceder a su recién fallecido jefe, Dryden Vos.

cronología

Hijo de bruja
Madre Talzin, líder del aquelarre de brujas Hermanas de la Noche, de Dathomir, da a luz a un niño, Maul.

Aprendiz de Sith
El lord Sith Darth Sidious se lleva a Maul de Dathomir y lo entrena para convertirlo en guerrero y asesino; finalmente, Sidious proclama a Darth Maul como su aprendiz.

Prueba de fuerza
Contra de las órdenes de su maestro y arriesgando su anonimato, Maul mata al Padawan Eldra Kaitis en la luna de Drazkel para poner a prueba su poder.

Duelo en Tatooine
Darth Maul lucha contra Qui-Gon Jinn en Tatooine.

Batalla de Naboo
Darth Maul asesina a Qui-Gon en Naboo, pero el Padawan de Qui-Gon, Obi-Wan, lo corta en dos. Sin embargo, Maul sobrevive y escapa.

▼ Los años perdidos
Oculto en Lotho Menor, Maul pierde casi todos sus recuerdos, pero lo sigue consumiendo el deseo de vengarse de Obi-Wan.

Villano reciclado
Savage Opress rescata a un Maul amnésico en Lotho Menor y lo lleva ante Madre Talzin, que le hace recuperar su memoria y sus fuerzas, y le implanta piernas cibernéticas.

Segundo duelo con Obi-Wan
Maul se asocia con Savage Opress y busca vengarse de Obi-Wan. Reta al Jedi en el planeta Raydonia, pero Kenobi huye.

Colectivo Sombra
Maul organiza Colectivo Sombra, una alianza de criminales y cazarrecompensas renegados que rápidamente se hace con el control del planeta Mandalore.

Escisión de la Orden Sith
Aunque tradicionalmente la Orden Sith la conforman solo dos miembros, y aunque Darth Sidious sigue vivo, Maul proclama que él y Savage Opress son los nuevos maestro y aprendiz Jedi, respectivamente.

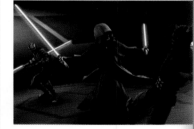

▲ Enfrentamiento con Darth Sidious
En Mandalore, Darth Sidious mata a Savage Opress y captura a Maul, pero este escapa.

Duelo en Dathomir
En el planeta Dathomir, Maul une fuerzas con Madre Talzin para pelear contra el conde Dooku y el general Grievous, pero Talzin se sacrifica para que Maul escape.

Maestro titiritero
Maul es el líder secreto de la organización criminal Amanecer Carmesí.

Un final amargo
Maul regresa a Tatooine para vengarse de su archienemigo, Obi-Wan Kenobi, pero el maestro Jedi acaba con él rápidamente.

CRISIS EN LA REPÚBLICA

GUERRAS CLON

ERA DEL IMPERIO

Guerrero vengativo
Maul es uno de los Sith más mortíferos y mejor entrenados en la historia de su orden. Su cara tatuada simboliza su total devoción al lado oscuro, ya que representa su odio hacia los Jedi.

ACTO FINAL

La insaciable sed de poder de Maul lo lleva a Malachor en busca de una superarma Sith que le permitiría vengarse de todos sus enemigos. Cuando Ahsoka Tano, Kanan Jarrus y Ezra Bridger, que llegan al planeta en busca de maneras de derrotar a los Sith, lo encuentran, afirma llevar años perdido en el planeta. Maul manipula al joven Ezra Bridger para que sea su «aprendiz». Sin saberlo, Ezra lleva a Maul hasta Tatooine, en busca del maestro Jedi Obi-Wan Kenobi. El antiguo Sith se enfrenta a su viejo adversario en el desierto y percibe que, en realidad, se ha escondido para proteger a Luke Skywalker. Con el futuro de los Jedi en juego, Kenobi no tiene otra opción que luchar. El Jedi solamente necesita tres golpes de su espada de luz para derrotar a Maul, que muere en brazos de su mayor enemigo. Así terminan décadas de búsqueda de venganza.

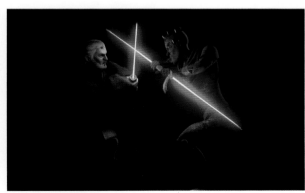

Luchar hasta el final
En su último duelo, Obi-Wan Kenobi imita el estilo de combate de Qui-Gon Jinn, su maestro, para desconcertar a Maul antes de rematar el duelo con una fuerza letal.

«Algún día seré el Jedi más poderoso de todos.» ANAKIN SKYWALKER

ANAKIN SKYWALKER

Un hijo fruto de la profecía, puede que concebido por la voluntad de la propia Fuerza, Anakin Skywalker deja una huella imborrable en la historia de la galaxia, dirigiéndola en periodos de luz y de oscuridad.

APARICIONES I, II, GC, III, Reb, RO, IV, V, VI, FoD **ESPECIE** Humano **PLANETA NATAL** Tatooine **FILIACIÓN** Carreras de vainas, Jedi, Sith

CARRERA DE VAINAS HACIA LA LIBERTAD

Cuando el Jedi Qui-Gon Jinn y sus aliados se quedan tirados en Tatooine y precisan piezas de recambio para su nave, Anakin Skywalker, un joven esclavo, se esfuerza por ayudarlos. Se inscribe en una carrera de vainas, con la esperanza de ganar el dinero para comprar las piezas que necesita; sin que el niño lo sepa, Qui-Gon hace una apuesta con el dueño de Anakin, Watto. Cuando Anakin gana, no solo derrota al vigente campeón, Sebulba, sino que gana su libertad. Más tarde se convertirá en el aprendiz de Jedi de Obi-Wan.

Piloto arriesgado
La aguda percepción de Anakin y sus rápidos reflejos lo convierten en una leyenda de las carreras de vainas y el único humano vencedor de la Clásica de Boonta Eve.

UN APRENDIZ DÍSCOLO

Durante su misión para proteger a Padmé Amidala, Anakin siente que su madre corre peligro. La encuentra, moribunda, en un campamento de bandidos tusken en Tatooine y masacra a los tusken sin piedad. Destrozado por la muerte de su madre, promete que aprenderá a impedir que la gente muera. Antes de la batalla de Geonosis, Anakin y Padmé se confiesan su amor. Tras la batalla se casan en secreto en Naboo, a pesar de que el matrimonio va en contra del código Jedi.

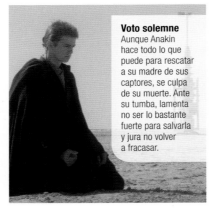

Voto solemne
Aunque Anakin hace todo lo que puede para rescatar a su madre de sus captores, se culpa de su muerte. Ante su tumba, lamenta no ser lo bastante fuerte para salvarla y jura no volver a fracasar.

ATRAÍDO AL LADO OSCURO

El canciller supremo Palpatine siente gran interés por la trayectoria de Anakin como Jedi, por lo que Anakin lo considera un amigo. Este incluso le confía su oscuro secreto: la matanza de los tusken en Tatooine. No obstante, durante las Guerras Clon, Anakin se entera de que Palpatine y el Consejo Jedi no confían el uno en el otro, y se debate entre la lealtad a Palpatine y sus obligaciones hacia el Consejo. Cuando Anakin llega a saber que Palpatine es un lord Sith, informa al Consejo, pero se alía con Palpatine, que le promete poderes para alargar la vida.

Cuentos Sith
En la Casa de la Ópera de las Galaxias, Palpatine narra a Anakin la historia de un poderoso lord Sith que usó la Fuerza para vencer a la muerte.

CONVERSIÓN

Ahora llamado Darth Vader, Anakin se convierte en el aprendiz de Palpatine y ayuda a destruir a los enemigos de los Sith, incluidos sus antiguos aliados en el Templo Jedi, para que Palpatine se proclame emperador. Tras enfrentarse a Obi-Wan en Mustafar, Vader queda desmembrado; Palpatine recupera sus restos y lo transforma en un cíborg. Vader emprende varias misiones para Palpatine, empezando por la de construir una nueva espada de luz. Persigue a un Jedi que había logrado sobrevivir y modifica su cristal kyber, para que sea rojo en lugar de verde. También construye un castillo en Mustafar, un planeta que, además de traerle recuerdos dolorosos, tiene un vínculo potente con el lado oscuro.

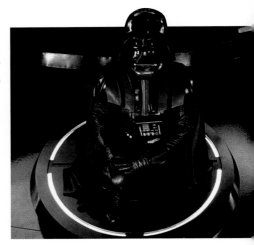

Guerrero con armadura
Tras su duelo casi mortal con Obi-Wan, Anakin renace como Darth Vader, un cíborg revestido con una armadura de soporte vital.

APLASTAR LA REBELIÓN

Vader es la mano ejecutora del emperador cuando aparecen grupos rebeldes en la galaxia. La actividad rebelde en Lothal aumenta y, cuando Vader se enfrenta al Jedi Kanan Jarrus y a su Padawan, Ezra Bridger, descubre que trabajan con la que fue su aprendiz, Ahsoka Tano. Intenta en vano recuperar los planos de la Estrella de la Muerte que la Alianza Rebelde ha robado para hallar un punto débil en la base y destruirla. El emperador culpa a Vader por no haber sido capaz de detener a los rebeldes, por lo que debe esforzarse para recuperar el favor de su maestro. Junto a la doctora Aphra, crea su propio ejército secreto y da caza al piloto rebelde que ha destruido la Estrella de la Muerte. Cuando descubre que el piloto es su propio hijo, Luke Skywalker, Vader empieza a tramar cómo atraerlo hacia el lado oscuro de modo que puedan gobernar la galaxia juntos.

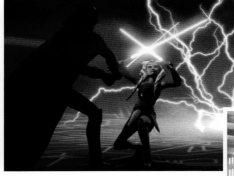

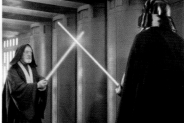

Duelo con su pasado
En Malachor, Vader se enfrenta a Ahsoka, pero ella desaparece misteriosamente antes de que él pueda asestar el golpe definitivo (arriba). Años después, Vader se encuentra con Obi-Wan a bordo de la Estrella de la Muerte (dcha.). Vader mata a Obi-Wan, que pasa a ser uno con la Fuerza.

Padre contra hijo
El emperador Palpatine manipula a Vader para que luche con Luke, cuya fe en la bondad innata de su padre consigue devolver la fe a Anakin Skywalker.

REDENCIÓN

Vader tiende una trampa a Luke Skywalker en la Ciudad de las Nubes y, durante un duelo, le revela que es su padre. Como no logra que Luke se alíe con él, ayuda al emperador a atraer a Luke y a sus amigos rebeldes a una trampa en la segunda Estrella de la Muerte, que orbita alrededor de Endor. Luke entra en la sala del trono del emperador en la estación de combate y el emperador lo provoca para que mate a su padre. Cuando Luke se niega, el emperador lanza una oleada de rayos de Fuerza contra el joven Jedi. De repente, Vader se da cuenta de que quiere salvar a su hijo, por lo que destruye al lord Sith. Aunque Vader consigue matar al emperador, no sobrevive al enfrentamiento. Gracias a su hijo Luke, Anakin Skywalker se redime y pasa a ser uno con la Fuerza.

Darth Vader
Temido por todos como el esbirro más sanguinario del emperador Palpatine, Darth Vader en realidad es un alma atormentada encerrada dentro de una armadura de soporte vital que conserva su espantoso y maltratado cuerpo y, a la vez, lo mejora con prótesis avanzadas y sistemas nerviosos, sensoriales y óseos hiperdesarrollados.

cronología

Esclavo en Tatooine
Anakin Skywalker y su madre, Shmi, son esclavos de Gardulla la Hutt antes de perderlos en una apuesta con Watto, un chatarrero de Tatooine.

Batalla de Naboo
Tras ganar su libertad, Anakin deja Tatooine, destruye la nave de control de droides de la Federación en la órbita de Naboo y se convierte en aprendiz de Jedi.

Reencuentro en Coruscant
Diez años después de la batalla de Naboo, Anakin y Obi-Wan son los guardaespaldas de Padmé Amidala. Padmé y Anakin se enamoran.

Regreso a Tatooine
A la caza de los bandidos tusken que secuestraron a su madre, Anakin encuentra su campamento, pero es tarde para salvarla. Mata a todos los tusken.

Batalla de Geonosis
Anakin y Obi-Wan pelean con el conde Dooku en Geonosis. Después, Anakin desposa a Padmé en una ceremonia secreta en Naboo.

Guerras Clon
Anakin sirve a la República como general Jedi y toma una aprendiz, Ahsoka Tano. Por orden de Palpatine, Anakin mata a un indefenso conde Dooku.

Orden 66
Captado para el lado oscuro por el alter ego de Palpatine, Darth Sidious, Anakin se convierte en Darth Vader y ayuda a destruir la Orden Jedi.

Duelo en Mustafar
Gravemente herido por Obi-Wan, Vader es rescatado por Sidious, que lo transforma en un cíborg con armadura y lo convence de ser el causante de la muerte de Padmé.

La fortaleza de Vader
Vader construye un imponente castillo en el planeta Mustafar, justo donde antes se alzaba un templo Sith.

La batalla de Scarif
Vader aborda el *Profundidad*, de la Alianza, para recuperar los planos robados de la Estrella de la Muerte. Sin embargo, unos rebeldes escapan con ellos justo a tiempo, a bordo de la *Tantive IV*.

Duelo en la Estrella de la Muerte
En la estación de combate, Darth Vader se enfrenta a Obi-Wan por última vez.

Batalla de Yavin
Vader percibe que la Fuerza es muy intensa en el piloto rebelde (Luke) que destruye la Estrella de la Muerte.

El hijo de Skywalker
El cazarrecompensas Bobba Fett descubre para Vader el apellido del piloto que ha destruido la Estrella de la Muerte: Skywalker.

Lucha entre favoritos
Vader compite por el favor del emperador con el gran general Tagge y el experto en cibernética Cylo. Supera a ambos y recupera la confianza de su maestro.

▲ **Duelo en la Ciudad de las Nubes**
Vader reconoce ser el padre de Luke, pero no logra convencerlo para unirse al lado oscuro y ayudarle a derrotar al emperador.

▲ **Batalla de Endor**
Vader lucha con Luke y conoce que la princesa Leia también es su hija. Vader mata al emperador y se fusiona con la Fuerza.

RONTO

APARICIONES I, IV **PLANETA NATAL** Tatooine
ALTURA MEDIA 5 m **HÁBITAT** Desierto

Saurio autóctono de Tatooine, Ronto es un enorme herbívoro cuadrúpedo. Los jawas usan estas domesticadas bestias para viajar y transportar mercancías entre distantes zonas comerciales. A pesar de su tamaño y su apariencia imponentes, son asustadizos y se sobresaltan fácilmente; también son fieles a sus dueños. Necesitan grandes cantidades de agua, pero se las apañan en el desierto. Su piel desprende calor, igual que los pliegues de su hocico, que les protegen los ojos de la arena.

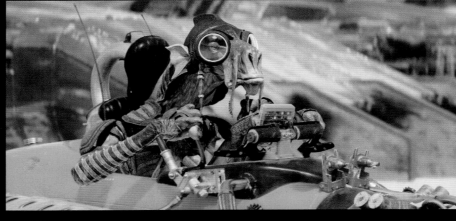

Un dug ruin
Sebulba utiliza tácticas turbias para ganar las carreras de vainas.

SEBULBA

APARICIONES I **ESPECIE** Dug **PLANETA NATAL** Malastare **FILIACIÓN** Ninguna

Sebulba es el campeón vigente del circuito de carreras de vainas del Borde Exterior. Pilota una vaina naranja trucada y superpotente y, aunque nadie disputa su rapidez, su sospechosa racha de victorias tiene menos que ver con su habilidad como piloto que con su negativa a dejar que las normas se interpongan entre él y la victoria. No tiene problemas en sabotear los vehículos de sus oponentes antes de una carrera y suele ocultar armas ilícitas a bordo del suyo para distraer o incluso derribar a otros pilotos. En una ocasión, embiste con su vaina la de un niño esclavo local, Anakin Skywalker, e impide que termine la carrera.

A pesar de su conducta antideportiva, Sebulba es muy popular entre muchos aficionados a las carreras. Con él, el espectáculo está asegurado, como bien saben los organizadores: la participación de Sebulba garantiza una gran afluencia de público y, por lo tanto, beneficios igualmente grandes.

En la Clásica de Boonta Eve, Sebulba viste un traje de cuero hecho a medida y decorado con las monedas de sus premios en carreras anteriores. Aunque parte como favorito en la Clásica de Boonta Eve, esta vez Anakin esquiva las viles tácticas del dug y cruza la línea de meta en primer lugar. Por si la derrota en la carrera no fuera suficiente, Sebulba pierde el control de su vaina y se estrella en el desierto. Por suerte para él, sobrevive y disputa muchas otras carreras.

QUINLAN VOS

APARICIONES I, GC **ESPECIE** Kiffar **PLANETA NATAL** Kiffu **FILIACIÓN** Jedi

Quinlan Vos, antiguo Padawan del maestro Tholme, es un maestro Jedi sarcástico y con fama de no respetar las reglas. Rastreador experto, es célebre por su capacidad psicométrica de leer los recuerdos de otros con solo tocar los objetos que han tocado. Sus misiones suelen tener que ver con miembros del inframundo galáctico y así conoce a Aayla Secura, una twi'lek sensible a la Fuerza que será su aprendiz de Jedi. Está en una misión secreta en Mos Espa, en Tatooine, cuando Qui-Gon y Obi-Wan llegan justo antes de la Clásica de Boonta Eve.

Durante las Guerras Clon, Vos se asocia con Obi-Wan para localizar al fugitivo señor del crimen Ziro el Hutt. Gracias a sus conexiones en el submundo, Vos descubre que el Consejo Hutt ha decidido contratar al cazarrecompensas Cad Bane para sacar a Ziro de la cárcel. Vos y Obi-Wan viajan a Nal Hutta y se reúnen con el Consejo Hutt, que niega conocer el paradero de Ziro y Cad. Al final, los Jedi averiguan que Ziro ha escapado al planeta Teth y que Cad Bane también lo persigue. Cuando llegan a Teth, encuentran a Cad Bane merodeando cerca del cadáver de Ziro. Bane niega ser responsable de su muerte y los Jedi tratan de detenerlo por crímenes anteriores, pero huye al espacio.

Más tarde, Vos acepta una misión para asesinar al conde Dooku. Finge ser un cazarrecompensas y conoce a Asajj Ventress, antigua aprendiz de Dooku y ahora cazarrecompensas. Se une a ella en una misión a Mustafar y allí le revela su verdadera identidad y su misión. Asajj accede a ayudarlo con la condición de que acepte su tutelaje en el lado oscuro. Durante el entrenamiento, Vos y Asajj se enamoran, para sorpresa de ambos. Atacan a Dooku en Raxus, pero fracasan y Vos es detenido.

Poco después, parece que la tortura de Dooku ha quebrado a Vos, que en realidad está fingiendo para completar su misión. Cuando Asajj intenta rescatar a Vos, este rechaza su ayuda y se convierte en un agente separatista conocido como Almirante Enigma. Asajj y los Jedi intentan capturar a Enigma, pero solo encuentran a Vos en una celda. Los Jedi lo acogen pese a que Asajj insiste en que sigue en el lado oscuro. Cuando los temores de Asajj se confirman, los Jedi ponen a prueba la lealtad de Vos pidiéndole de nuevo que mate a Dooku. Vos y Asajj viajan a la nave de Dooku, pero los Jedi interfieren y acaban estrellándose con Dooku en Christophsis. Asajj se sacrifica para salvar a Vos de los Sith. Encolerizado, Vos vence a Dooku pero decide perdonarle la vida y el Sith huye. Vos puede regresar a la Orden tras esta demostración de misericordia y vuelve a estar en activo. Combate en Kashyyyk tras la activación de la Orden 66 y ahora su paradero es desconocido.

A la caza de Ziro
En busca de Ziro el Hutt, Quinlan y Obi-Wan se enfrentan a miembros del Consejo Hutt en un bar de Nal Hutta *(izda)*

BANTHA

APARICIONES I, II, GC, IV, VI
PLANETA NATAL Tatooine
ALTURA MEDIA 2 m **HÁBITAT** Desierto

Los banthas, grandes cuadrúpedos con greñas y ojos curiosos y brillantes, se domestican fácilmente y se crían en muchos planetas de la galaxia. Los machos se distinguen por un par de largos cuernos en espiral. La carne y la leche de bantha son productos comunes de alimentación, y las botas, chaquetas y otros artículos de piel de bantha son bastante habituales. En Tatooine se utilizan como bestias de carga en las granjas de humedad y como animales de rebaño por los bandidos tusken. Se sabe que los tusken cabalgan sus banthas en fila india, para no dejar huellas y ocultar su número.

DEWBACK

APARICIONES I, GC, Reb, IV **PLANETA NATAL** Tatooine **ALTURA MEDIA** 9 m **HÁBITAT** Desierto

Los dewbacks son grandes lagartos usados como cabalgaduras y bestias de carga en su nativo Tatooine, donde acarrean mercancía de comerciantes o granjeros de humedad, tiran de piezas de vainas de carreras hasta la parrilla de salida o trabajan al servicio de patrullas de soldados de asalto de la guarnición imperial. El dewback soporta el calor y el polvo, que suelen causar averías mecánicas en los vehículos de alta tecnología. Cuando los soles se ponen y las temperaturas caen, los dewbacks se aletargan y es muy raro que se muevan.

WATTO

APARICIONES I, II **ESPECIE** Toydariano
PLANETA NATAL Toydaria
FILIACIÓN La tienda de Watto

Watto es un toydariano veterano y el propietario de una chatarrería y desguace en Mos Espa, además de un fan absoluto de las carreras de vainas y un empedernido jugador. Tras una apuesta con Gardulla la Hutt, otra jugadora, Watto gana a dos de sus esclavos, Shmi Skywalker y su hijo Anakin, que resulta ser un mecánico excelente. Años más tarde, un desconocido alto y con barba (Qui-Gon Jinn) intenta comprar un hiperimpulsor de segunda mano a Watto, que se queda tan intrigado como intranquilo cuando el desconocido le propone una apuesta por la que perderá a Anakin o ganará una nave. Watto pierde y Anakin parte de Tatooine para convertirse en Jedi.

Sin las aptitudes mecánicas de Anakin, el negocio de Watto se hunde rápidamente y vende a Shmi a Cliegg Lars, un granjero de humedad que, básicamente, compra su libertad y se casa con ella. Cuando Anakin regresa a Mos Espa en busca de su madre, Watto reconoce a su antiguo esclavo y le da pistas sobre el paradero de Shmi.

«Estés donde estés, mi amor estará contigo.» SHMI SKYWALKER

SHMI SKYWALKER

APARICIONES I, II, GC **ESPECIE** Humana
PLANETA NATAL Tatooine
AFILIACIÓN Granjeros de humedad

La madre de Anakin, Shmi, es una mujer cariñosa y de voz dulce. Aunque ambos son esclavos del chatarrero Watto, Shmi crea un hogar para su hijo y lucha por darle un futuro mejor. Es consciente de los poderes de Anakin: ve cosas antes de que ocurran. Pero será con la llegada a Mos Espa del caballero Jedi Qui-Gon cuando Shmi se dé cuenta de que su hijo puede convertirse en Jedi. Con la ayuda de Qui-Gon, Anakin se gana la libertad compitiendo en una carrera de vainas, pero Qui-Gon no logra convencer a Watto para que también libere a Shmi. Antes de partir, Anakin le promete que volverá a liberarla. También deja atrás a C-3PO, el droide de protocolo que construyó para ayudarla.

La adicción al juego de Watto lo deja casi arruinado y se ve obligado a vender a Shmi. Cliegg Lars, un granjero de humedad, se enamora de Shmi y compra su libertad. Se casan y así se convierte en la cariñosa madrastra del hijo de Cliegg, Owen. Junto a C-3PO viven una tranquila aunque feliz existencia en la granja de humedad. En los años siguientes, Shmi pasa muchas noches mirando las estrellas, y siente un dolor en el pecho, preocupada por cómo y dónde estará su hijo.

Diez años después de la partida de Anakin, Shmi está sola recogiendo las setas que crecen en los evaporadores, cuando una banda de bandidos tusken la rapta. Cliegg y una partida de granjeros intentan rescatarla, pero los tusken les tienden una emboscada: dejan lisiado a Cliegg y matan a muchos de sus aliados. Un mes más tarde, Anakin, atormentado por las pesadillas en las que ve cómo torturan a Shmi, regresa a Tatooine con la firme decisión de encontrar a su madre. Aunque Cliegg insiste en que Shmi debe de estar muerta, Anakin consigue una moto-jet y sigue el rastro de los tusken por el desierto. Cuando llega a su campamento, encuentra a su madre en las últimas. Solo le quedan fuerzas para decirle que lo quiere, antes de morir. Enfurecido, Anakin se deja llevar por el lado oscuro y masacra a los tusken. Luego regresa al hogar de los Lars, donde entierra a Shmi. Esta experiencia tan traumática hace que Anakin anhele el poder de impedir que mueran sus seres queridos.

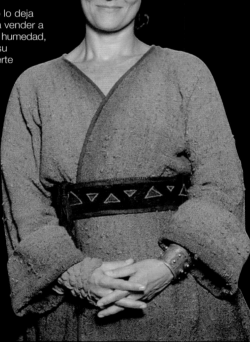

JAWA

APARICIONES I, II, GC, Reb, IV, VI
ESPECIE Jawa **PLANETA NATAL** Tatooine
FILIACIÓN Chatarreros del desierto

Peinando los desiertos en busca de chatarra y droides descarriados, los jawas son humanoides de un metro de alto con cuerpecitos ocultos tras bastas túnicas tejidas a mano. Con sus armas remendadas, dejan inválidos a droides perdidos y los cargan en sus inmensos hogares fortaleza móviles, los reptadores de las arenas. Al habitar lejos de los vendedores de droides y los desguaces, los granjeros de Tatooine comercian con los jawas, a pesar de que sean famosos mercachifles de basura restaurada a todo correr.

«¡No me llames filósofo descerebrado, gorda bola de grasa!» C-3PO

C-3PO

Eternamente quisquilloso, tímido y preocupado, el droide de protocolo de relaciones humano-cibernéticas C-3PO es también un amigo fiel que sobrevive a muchas aventuras con su homólogo astromecánico R2-D2.

APARICIONES I, II, GC, III, Reb, RO, IV, V, VI, Res, VII, VIII, IX, FoD **MODELO** Droide de protocolo **PLANETA NATAL** Tatooine
FILIACIÓN República, Alianza Rebelde, Resistencia

«GRACIAS AL HACEDOR»

Recompuesto a base de restos de piezas de la chatarrería de Watto, en Tatooine, C-3PO es creado, con solo nueve años de edad, por Anakin Skywalker, que lo programa para ayudar a su madre, Shmi. A falta de una carcasa exterior, C-3PO soporta la vergüenza de ir «desnudo», con sus partes y cables a la vista. Poco después de su activación, conoce a R2-D2, Qui-Gon Jinn, Padmé Amidala y Jar Jar Binks, de camino a Coruscant. Anakin parte con sus nuevos aliados y deja a C-3PO y a Shmi, que se acaban mudando a la granja de humedad de Lars; Shmi incorpora cubiertas de metal al cuerpo de C-3PO.

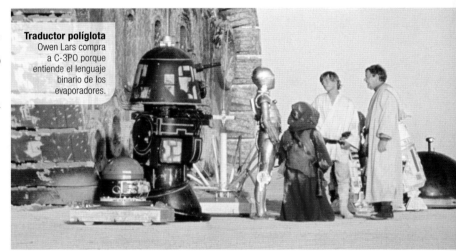

Traductor políglota
Owen Lars compra a C-3PO porque entiende el lenguaje binario de los evaporadores.

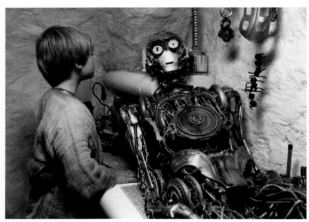

Amigo entregado
A pesar de sentir vergüenza por su cuerpo sin carcasa, que deja su «interior» al descubierto, no le importa hacer, junto a R2-D2, de personal de boxes para Anakin durante la Clásica de Boonta Eve en la Gran Arena de Mos Espa.

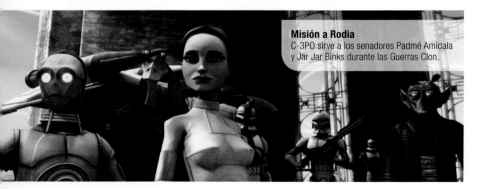

Misión a Rodia
C-3PO sirve a los senadores Padmé Amidala y Jar Jar Binks durante las Guerras Clon.

SERVICIOS AL SENADO

Una década después de que Anakin deje a C-3PO en Tatooine, el droide de protocolo se reúne con su hacedor y es arrastrado a la batalla inicial de las Guerras Clon. Junto a R2-D2, C-3PO es testigo de la boda secreta de Anakin y Padmé y más tarde será traductor y asistente personal en sesiones del Senado y misiones diplomáticas. Cuando los Sith se hacen con el control de la República, C-3PO está presente en el nacimiento de los gemelos de Padmé, Luke y Leia. Para asegurarse de que nadie, sobre todo los Sith, sepan de su existencia, se borra la memoria de C-3PO, por lo que olvida su pasado.

VENTA DE DROIDES

Casi veinte años después de las Guerras Clon, C-3PO es propiedad de la princesa Leia Organa cuando, a regañadientes, participa junto a R2-D2 en una misión para encontrar a Obi-Wan en Tatooine. Son capturados por los jawas, que los venden en la granja de los Lars a Owen Lars y su sobrino, Luke Skywalker. Aunque C-3PO vivió en la granja años antes, Owen no lo reconoce y los recuerdos de C-3PO hace mucho que se borraron.

DEIDAD DORADA

Acompañando a un equipo de ataque rebelde en Endor, C-3PO se topa con los ewok, una especie autóctona de guerreros primitivos que no se fían de los humanos, pero que toman al droide dorado por un dios. C-3PO no se considera un buen contador de historias, pero su narración de episodios clave de la guerra civil galáctica empuja a los ewok a aliarse con los rebeldes y así conseguir la victoria en la batalla de Endor, por lo que el papel de C-3PO es fundamental.

Ascenso de categoría
Usando sus poderes, Luke hace levitar a C-3PO, que parece volar ante los atónitos ewok.

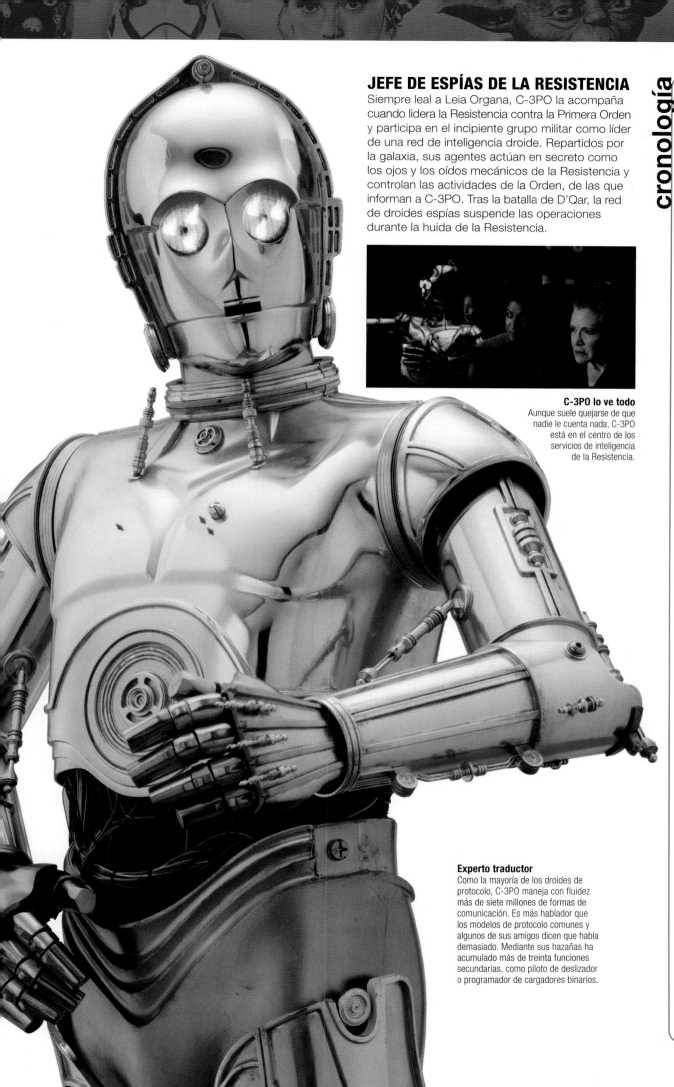

JEFE DE ESPÍAS DE LA RESISTENCIA

Siempre leal a Leia Organa, C-3PO la acompaña cuando lidera la Resistencia contra la Primera Orden y participa en el incipiente grupo militar como líder de una red de inteligencia droide. Repartidos por la galaxia, sus agentes actúan en secreto como los ojos y los oídos mecánicos de la Resistencia y controlan las actividades de la Orden, de las que informan a C-3PO. Tras la batalla de D'Qar, la red de droides espías suspende las operaciones durante la huida de la Resistencia.

C-3PO lo ve todo
Aunque suele quejarse de que nadie le cuenta nada, C-3PO está en el centro de los servicios de inteligencia de la Resistencia.

Experto traductor
Como la mayoría de los droides de protocolo, C-3PO maneja con fluidez más de siete millones de formas de comunicación. Es más hablador que los modelos de protocolo comunes y algunos de sus amigos dicen que habla demasiado. Mediante sus hazañas ha acumulado más de treinta funciones secundarias, como piloto de deslizador o programador de cargadores binarios.

cronología

Orígenes en Tatooine
Construido por Anakin, C-3PO se queda con Shmi en Tatooine cuando aquel parte para hacerse Jedi.

Granja de la familia Lars
Shmi gana su libertad y se casa con Cliegg Lars, un granjero de humedad. Shmi y C-3PO se mudan a su granja, en la que también vive su hijo, Owen.

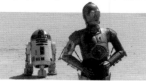

▲ Reencuentro con Anakin
Una década después de irse de Tatooine, Anakin regresa demasiado tarde para salvar a su madre. C-3PO se va con Anakin y R2-D2, y participa en la batalla de Geonosis.

Guerras Clon
C-3PO hace de traductor para la senadora Amidala y otros representantes del Senado.

Orden 66
Tras enterarse del rol de Anakin en la destrucción de la Orden Jedi, el senador de Alderaan Bail Organa borra la memoria de C-3PO por motivos de seguridad.

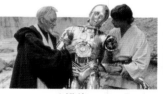

▲ Misión secreta a Tatooine
Cuando Darth Vader captura a la princesa Leia, C-3PO sigue a R2-D2 a Tatooine, donde se reúnen con Luke en busca de Obi-Wan.

Huida de Mos Eisley
Cuando los soldados de asalto matan a los tíos de Luke, C-3PO y el resto huyen de Tatooine a bordo del *Halcón Milenario*.

Huida de la Estrella de la Muerte
C-3PO ayuda a rescatar a la princesa Leia de la Estrella de la Muerte y viaja hasta la base rebelde en Yavin 4.

▲ Prisionero en la Ciudad de las Nubes
C-3PO es capturado y pasa cerca de Darth Vader, pero no es consciente de que en el pasado Vader fue su creador, Anakin Skywalker.

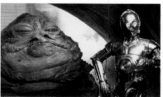

▲ Al rescate de Han Solo
En compañía de R2-D2, C-3PO se infiltra en el palacio de Jabba el Hutt para rescatar a Han Solo.

Batalla de Endor
C-3PO ayuda a los ewok a derrotar a las fuerzas imperiales en Endor.

Versión mejorada
Actualizan el módulo de comunicación TranLang de C-3PO, que ahora domina más de siete millones de formas de comunicación.

Miembro fantasma
C-3PO pierde el brazo izquierdo en el planeta Taul. El droide O-MR1 de la Primera Orden se sacrifica para salvarlo y C-3PO lleva su brazo rojo en su honor.

Un sirviente leal
En la Resistencia, C-3PO trabaja de jefe de espías droide para la general Organa, a la que informa de las actividades de la Primera Orden.

EOPIE

APARICIONES I, II, GC, III **PLANETA NATAL**
Tatooine **ALTURA MEDIA** 2 m **HÁBITAT** Desierto

Bestia de carga herbívora y obstinada de Tatooine, el eopie es famoso por su resistencia: a menudo forzado hasta el límite por los moradores del planeta bisolar. Este cuadrúpedo de pie firme es de piel clara, hocico flexible y malas pulgas. Sus crías son muy vulnerables y suelen ser presa de depredadores, por lo que los eopies viajan en manadas. Los granjeros de humedad usan a los más viejos para que se coman el exceso de malezas que podrían echar a perder las valiosas cosechas de humedad.

KITSTER BANAI

APARICIONES I **ESPECIE** Humano
PLANETA NATAL Tatooine

Este niño optimista de la misma edad que Anakin es uno de sus mejores amigos de la infancia. Cuando Anakin compite en la Clásica de Boonta Eve, Kitster es uno de los miembros de confianza de su personal de boxes. Cuando gana la carrera, Anakin le da parte del premio a Kitster, que lo usa para mejorar su sustento.

BEN QUADINAROS

APARICIONES I **ESPECIE** Toong **PLANETA NATAL** Tund **FILIACIÓN** Ninguna

De baja estatura, para los estándares toong, Ben Quadinaros es el participante más alto de la Clásica de Boonta Eve, y también el más novato. Su vaina de carreras, ensamblada a toda prisa, falla y se cala ya en la parrilla de salida, antes de que sus cuatro motores se rompan y estallen en todas direcciones. Quadinaros persevera en este deporte hasta ser anunciado como el mayor rival de Sebulba.

CLEGG HOLDFAST

APARICIONES I **ESPECIE** Nosauriano
PLANETA NATAL Nuevo Plympto
FILIACIÓN Ninguna

Periodista para *Podracing Quarterly* (revista sobre las carreras de vainas), el arrogante Holdfast participa en las carreras para cubrir las noticias desde dentro. Los otros corredores opinan que es mejor periodista que piloto, pero él luce con orgullo una serie de medallas decorativas, muestra de sus proezas. En la segunda vuelta de la Clásica de Boonta Eve, Sebulba activa sus propulsores a fuego al pasar junto a Holdfast. Las llamadas cuecen los motores de Holdfast y hacen que se estrelle en el desierto.

GASGANO

APARICIONES I **ESPECIE** Xexto
PLANETA NATAL Troiken
FILIACIÓN Ninguna

Piloto muy competitivo, de cuatro brazos y dos piernas, Gasgano puede manejar múltiples mandos a la vez. Su predilección por la alta velocidad se combina con un carácter cruel que se enciende cuando los demás pilotos intentan adelantarlo. Corre en nombre de Gardulla la Hutt en la Clásica de Boonta Eve, quien apuesta por él grandes sumas contra Jabba. Gasgano acaba la Boonta en segundo puesto, tras Anakin Skywalker.

Vaina personalizada
Gasgano pilota una vaina Ord Pedrovia hecha a medida, con nueve metros de motores protuberantes para una potente aceleración.

TEEMTO PAGALIES

APARICIONES I **ESPECIE** Veknoid
PLANETA NATAL Moonus Mandel
FILIACIÓN Ninguna

El extravagante Teemto Pagalies, marginado en su planeta natal, pilota una vaina de cola larga IPG-X1131 con motores de 10,65 metros. En la segunda vuelta de la Clásica de Boonta Eve, unos bandidos tusken le disparan y hacen que se estrelle. Por fortuna, sobrevive y vuelve a correr.

Motores largos
Sentado en la cabina de su IPG-X1131 *(arriba)*, Pagalies se jacta de tener los motores más largos de la Clásica de Boonta Eve *(izda.)*.

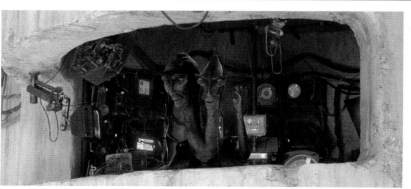

ODY MANDRELL

APARICIONES I **ESPECIE** Er'kit **PLANETA NATAL** Tatooine **FILIACIÓN** Ninguna

Insensato buscador de emociones con apetito insaciable por la alta velocidad, Ody Mandrell pilota su enorme vaina Exelbrok desenfrenada y temerariamente. Durante una parada en boxes en la Clásica de Boonta Eve, uno de sus droides es succionado por una de las tomas del motor, lo que inutiliza su vehículo y lo descalifica de la carrera.

FODE Y BEED

APARICIONES I **ESPECIE** Troig
PLANETA NATAL Pollillus
FILIACIÓN Ninguna

Exuberantes, coloridos y no siempre fieles a los hechos, Fode y Beed son los famosos comentaristas de la Clásica de Boonta Eve. Fode y Beed, al igual que todos los troig, comparten un cuerpo con dos cabezas, cada una con su personalidad y su idioma. La cabeza moteada de rojo de Fode retransmite en básico, mientras que su homólogo Beed, de cabeza moteada en verde, lo hace en huttés.

JABBA EL HUTT

APARICIONES I, GC, IV, VI **ESPECIE** Hutt
PLANETA NATAL Tatooine **FILIACIÓN** Gran
Consejo Hutt, Sindicato Crymorah

Jabba el Hutt, babosa detestable y gánster vil, es el jefe del mal en los territorios del Borde Exterior. Dirige sus operaciones desde un opulento palacio en Tatooine y, entre sus turbias y lucrativas intrigas, se incluyen la esclavitud, el contrabando de especias, el tráfico de armas, el juego y la extorsión. Si bien asiste a la Clásica de Boonta Eve que inesperadamente gana Anakin Skywalker, lo cierto es que las carreras lo aburren.

Durante las Guerras Clon, Rotta, hijo de Jabba, es secuestrado. Los Jedi lo rescatan, descubren que los separatistas y el tío de Jabba, Ziro, están detrás del secuestro, y Jabba promete ayudar a la República. Cuando el presidente Papanoida visita el palacio y exige una muestra de sangre de Greedo, el cazarrecompensas de Jabba, este accede a la solicitud cuando le cuentan que Papanoida está buscando a sus hijas desaparecidas. Jabba, que teme que Ziro deje al descubierto las actividades ilícitas de los hutt, contrata al cazarrecompensas Cad Bane para que saque a Ziro de la prisión. Entonces, Jabba paga a Sy Snootles para que localice los registros incriminadores de

Ziro, lo mate y le entregue los documentos a él. Cuando Maul forma el Colectivo Sombra, su organización criminal, Jabba y el resto del cártel Hutt son obligados a unirse a él, aunque lo abandonan cuando Maul es encarcelado.

Jabba sigue operando durante la era imperial. Tras una sequía en Tatooine, aplica un impuesto sobre el agua a sus residentes y emplea a cazarrecompensas para que persigan a todos los que se resisten a pagar. También envía a Greedo a capturar a Figrin D'an, el líder de la banda Figrin D'an y los Nodos Modales. Jabba accede a que D'an pague sus deudas actuando para él y no libera a la banda de esa servidumbre hasta que sus miembros lo ayudan a descubrir que Greedo lo está estafando. Jabba contrata a Han Solo, el capitán del *Halcón Milenario*, como contrabandista y se acaba convirtiendo en el mejor de su plantilla. En una ocasión, Han se ve obligado a tirar por la borda toda la mercancía de Jabba para evitar ser arrestado. Jabba exige que lo compense y envía a varios cazarrecompensas a la caza y captura de Han. Greedo intenta matar a tiros a Han en la cantina de Mos Eisley, sin éxito. Más adelante, Han se encara con Jabba, que acepta aplazar la devolución a cambio de unos intereses enormes. Cuando se entera de que Han se ha involucrado con

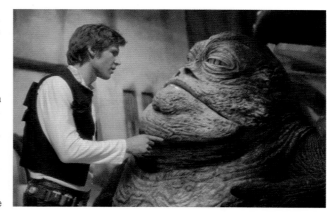

Mal negocio
Solo le asegura a Jabba el Hutt en el hangar 94 del puerto espacial de Mos Eisley que le rembolsará la mercancía perdida de valiosas especias. Jabba le recuerda a Han que no hacerlo podría costarle la vida.

la Alianza Rebelde en lugar de trabajar para devolverle el dinero, Jabba ofrece una gran recompensa por la cabeza de Han.

El Imperio necesita más armas tras la batalla de Yavin y el emperador envía a Darth Vader a negociar con Jabba. Después de que Vader mate a unos cuantos de los guardias del Hutt y exija el uso personal de sus cazarrecompensas, acuerdan que Jabba proveerá armas al Imperio a cambio de créditos. Además, los hutt podrán seguir con sus actividades criminales. En una ocasión, los contrabandistas Lando

Calrissian y Sana Starros estafan a Jabba y le roban armas y 20 000 créditos. Jabba se muestra clemente con Azool Phantelle, el hermano ladrón de Max Rebo y, en lugar de matarlo, lo obliga a hacer de carro de las bebidas a bordo de su barcaza, el *Khetanna*. Al final, el cazarrecompensas Bobba Fett entrega a Han congelado en carbonita en el palacio de Jabba. El Hutt prevé que sus amigos acudirán a rescatarlo, pero confía en que no lo lograrán. Esa confianza resultará ser infundada y Jabba muere a bordo del *Khetanna* a manos de Leia Organa.

Carrera de vainas
Jabba preside la Clásica de Boonta Eve desde el palco real de la arena de Mos Espa.

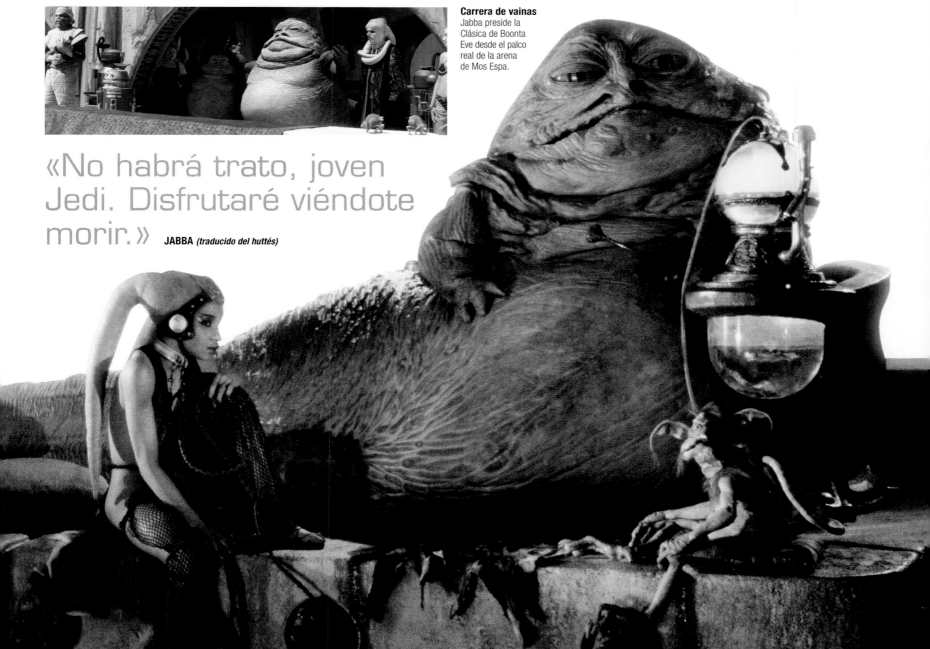

«No habrá trato, joven Jedi. Disfrutaré viéndote morir.» **JABBA** *(traducido del huttés)*

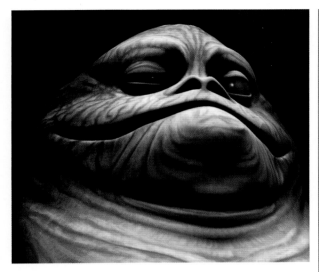

GARDULLA LA HUTT

APARICIONES I, GC **ESPECIE** Hutt **PLANETA NATAL** Nal Hutta
FILIACIÓN Gran Consejo Hutt

Los hutt controlan el comercio de contrabando en el Borde Exterior, por lo que obtienen sus deshonestas ganancias lejos de la atenta mirada de la ley y el orden. En los años previos a la batalla de Naboo, Gardulla la Hutt es considerada un «señor del crimen», y es muy poderosa en Tatooine; junto a Jabba el Hutt, controla el inframundo criminal. Tanto Anakin Skywalker como su madre, Shmi, son esclavos de Gardulla, pero los pierde en una apuesta con Watto. Durante las Guerras Clon, Gardulla apresa al traidor Ziro el Hutt en su palacio de Nal Hutta, lo que, a su pesar, llama la atención de los investigadores Jedi Obi-Wan y Quinlan Vos.

BIB FORTUNA

APARICIONES I, VI **ESPECIE** Twi'lek
PLANETA NATAL Ryloth
FILIACIÓN Corte de Jabba

Este twi'lek de dientes afilados trabaja para Jabba el Hutt como ayudante en jefe y mayordomo durante más de tres décadas. Fortuna demuestra una enorme paciencia con los malos hábitos de su amo: lo despierta, por ejemplo, cada vez que se duerme durante las carreras de vainas. Oriundo de Ryloth, Fortuna lo controla casi todo en el palacio de Jabba, en Tatooine, incluida la recepción de los visitantes que pasan por la remota fortaleza. Con Han Solo congelado en carbonita y expuesto en la sala del trono, Fortuna es el primero de los sirvientes que intenta parar a Luke Skywalker cuando aparece para rescatar a Han. La débil voluntad de Fortuna lo hace especialmente vulnerable a los trucos mentales del Jedi, lo que posibilita a Luke llegar hasta Jabba con facilidad.

RATTS TYERELL

APARICIONES I **ESPECIE** Aleena
PLANETA NATAL Aleena
FILIACIÓN Ninguna

Bajo de estatura, pero con reflejos rápidos como un rayo, Ratts Tyerell escala posiciones en la clasificación de los mejores corredores de vainas de la galaxia, y logra uno de los primeros puestos de salida en la Clásica de Boonta Eve, previa a la batalla de Naboo. Su vaina tiene gran propulsión, pero al atascársele el acelerador en la segunda vuelta, pierde el control dentro de una cueva, se estrella contra una estalactita y perece en una violenta explosión.

AURRA SING

APARICIONES I, GC **ESPECIE** Palliduvana **PLANETA NATAL** Nar Shaddaa
FILIACIÓN Cazarrecompensas

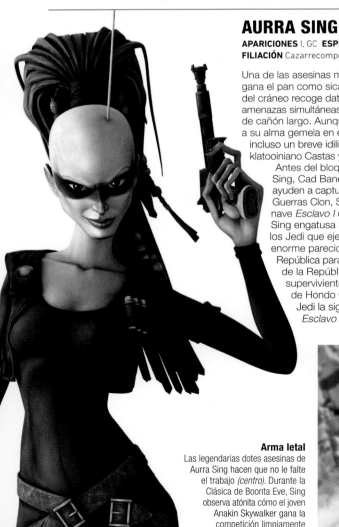

Una de las asesinas más letales de la galaxia, Aurra Sing se gana el pan como sicaria. La antena bioinformática que le sobresale del cráneo recoge datos extrasensoriales, que le permiten localizar amenazas simultáneas y apuntar muy lejos con su fusil de francotirador de cañón largo. Aunque Sing prefiere trabajar en solitario, encuentra a su alma gemela en el pirata Hondo Ohnaka, con quien llega a tener incluso un breve idilio. En ocasiones también trabaja con el cobarde klatooiniano Castas y el brutal cazarrecompensas trandoshano Bossk. Antes del bloqueo a Naboo, Darth Maul contrata a Aurra Sing, Cad Bane y otros dos cazarrecompensas para que le ayuden a capturar y asesinar a una Padawan Jedi. Durante las Guerras Clon, Sing se alía con Boba Fett, el niño que hereda la nave *Esclavo I* de su padre, el cazarrecompensas Jango Fett. Sing engatusa a Boba Fett con la promesa de vengarse de los Jedi que ejecutaron a su padre, y después aprovecha el enorme parecido del chico con los más jóvenes clones de la República para sabotear y destruir el *Endurance*, un destructor de la República. Después de tomar como rehenes a los supervivientes del *Endurance*, Sing se retira hasta la base de Hondo Ohnaka, en Florrum, pero los investigadores Jedi la siguen muy de cerca. Intenta escapar en la *Esclavo I*, pero Ahsoka Tano causa grandes daños

a la nave y da a Sing por muerta. Sin que lo sepan sus perseguidores, Sing sobrevive y es rescatada por Hondo. Por un tiempo se oculta para curar sus heridas, pero más tarde intenta asesinar a la senadora Amidala en un Congreso de Refugiados en Alderaan. Ahsoka vuelve a frustrar sus planes y es apresada, pero huye y sirve a Cad Bane como francotiradora durante la arriesgada misión para rescatar a Ziro el Hutt de una cárcel de Coruscant. Sing muere a manos de Tobias Beckett, un contrabandista que trabaja para la banda criminal Amanecer Carmesí.

Arma letal
Las legendarias dotes asesinas de Aurra Sing hacen que no le falte el trabajo *(centro)*. Durante la Clásica de Boonta Eve, Sing observa atónita cómo el joven Anakin Skywalker gana la competición limpiamente *(dcha.)*.

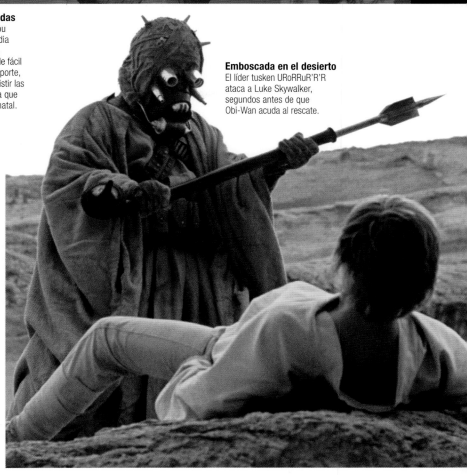

Guerreros nómadas
Miembros de la tribu tusken hacen guardia frente a un refugio, resistente aunque de fácil desmontaje y transporte, construido para resistir las tormentas de arena que asolan su planeta natal.

Emboscada en el desierto
El líder tusken URoRRuR'R'R ataca a Luke Skywalker, segundos antes de que Obi-Wan acuda al rescate.

BANDIDOS TUSKEN

APARICIONES I, II, Reb, IV **ESPECIE** Tusken
PLANETA NATAL Tatooine **FILIACIÓN** Ninguna

Comúnmente llamados moradores de las arenas, los bandidos tusken son feroces nómadas del desierto, originarios del planeta Tatooine. A diferencia de los jawas, la otra especie inteligente de Tatooine, los tusken son agresivos y dados al conflicto con los granjeros de humedad y otros pobladores. Pocos han visto la verdadera cara de un tusken, pues envuelven en numerosas capas su cuerpo y llevan máscaras con filtros de respiración para sobrevivir a las condiciones desérticas de Tatooine. Viven en pequeños clanes en los rocosos Páramos de Jundland; se desplazan a lomos de banthas peludos y ocultan su número avanzando en fila india. Los guerreros tusken llevan fusiles y gaderffiis robados, unas armas de metal que sirven tanto de porra como de hacha. El típico asentamiento tusken es un pequeño grupo de tiendas protegido por macizos.

Justo antes de la batalla de Geonosis, Shmi, la madre de Anakin, es secuestrada por una partida de tusken. Cuando Anakin llega al campamento semanas después, encuentra a Shmi herida, y finalmente muere antes de que su hijo pueda salvarla. En venganza, un enfurecido Anakin masacra a toda la tribu tusken.

Durante la era imperial, los tusken tienden una emboscada a Ezra Bridger y a Chopper, el droide astromecánico rebelde, pero el antiguo aprendiz de Sith Maul los rescata. Años después, Anakin, ahora conocido como Darth Vader, regresa a Tatooine tras la batalla de Yavin y diezma otra aldea tusken. Temiendo su ira, los tusken le erigen un templo y sacrifican a algunos de los suyos con la esperanza de evitar su regreso.

> **«Nunca pido permiso para hacer algo.»** AURRA SING

CANCILLER SUPREMO VALORUM

APARICIONES I, GC **ESPECIE** Humano
PLANETA NATAL Coruscant
FILIACIÓN Senado galáctico

Finis Valorum es el canciller supremo de la República en los años previos a la batalla de Naboo. Envía a su asesor de gobierno, Silman, y al maestro Jedi Sifo-Dyas a una misión secreta para reunirse con el Sindicato Pyke, pero no regresan jamás y se les da por muertos. Pese a sus buenas intenciones es incapaz de impedir que la Federación de Comercio imponga un bloqueo al planeta Naboo y ordena que dos embajadores Jedi, Qui-Gon Jinn y Obi-Wan Kenobi, negocien el levantamiento del bloqueo; en vez de eso, la Federación invade Naboo. La reina Amidala de Naboo acaba promoviendo una moción de censura contra Valorum, que es destituido. Durante las Guerras Clon, Valorum recibe la visita de su viejo amigo Yoda, al que informa de la misión a la que envió a Silman y a Sifo-Dyas.

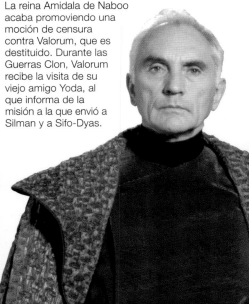

«Elige el camino correcto, no el fácil.» YODA

YODA

Yoda es el último Gran Maestro de la Orden Jedi y tiene más de 900 años. El Imperio lo obliga a exiliarse, pero entrena a Luke Skywalker en las artes de los Jedi y luego se integra en la Fuerza.

APARICIONES I, II, GC, III, Reb, V, VI, VIII, FoD **ESPECIE** Desconocida **PLANETA NATAL** Desconocido **FILIACIÓN** Jedi

EN EL CONSEJO

Yoda, de cuyos primeros años de vida se sabe muy poco, ejerce una influencia inmensa en la Orden Jedi. Como Gran Maestro, el más anciano y sabio de la Orden, pertenece al Consejo Jedi junto a otros maestros de alto rango y enseña a los alumnos jóvenes en el Templo Jedi. Cuando Qui-Gon Jinn lleva a Anakin Skywalker ante el Consejo, Yoda afirma que el chico es demasiado peligroso para entrenarlo. Aunque cambia de opinión cuando un Sith mata a Qui-Gon en Naboo, la sensación de inquietud jamás lo abandona. En años posteriores, Yoda vigila de cerca al Padawan Skywalker y a su maestro, Obi-Wan Kenobi.

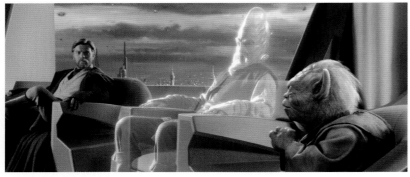

Discusión entre iguales
El maestro Yoda comparte su sabiduría con los miembros del Consejo. Cuando el deber llama a los Jedi a otras partes de la galaxia, dan parte directamente a Yoda a través de un holograma.

LA OSCURIDAD AVANZA

El conde Dooku, antiguo alumno de Yoda, se erige en líder del movimiento separatista. Cuando Dooku se convierte en una amenaza para la paz galáctica, Yoda comanda un ejército de soldados clon contra las fuerzas separatistas en Geonosis y derrota a Dooku en un duelo. Durante las Guerras Clon, Yoda trata a cada soldado clon como un individuo digno de respeto. Sin embargo, a medida que avanza el conflicto, Yoda y Mace Windu perciben un aumento de la oscuridad que disminuye su capacidad para usar la Fuerza. Al final, sus propios soldados clon tienden una emboscada en Kashyyyk a Yoda, que huye del planeta con la ayuda del wookiee Chewbacca.

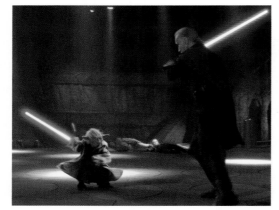

Duelo con el lado oscuro
Yoda se enfrenta al conde Dooku en Geonosis, y lo obliga a huir.

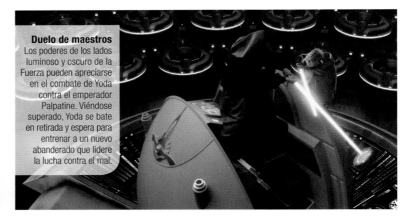

Duelo de maestros
Los poderes de los lados luminoso y oscuro de la Fuerza pueden apreciarse en el combate de Yoda contra el emperador Palpatine. Viéndose superado, Yoda se bate en retirada y espera para entrenar a un nuevo abanderado que lidere la lucha contra el mal.

EN EL EXILIO

Al regresar a Coruscant, Yoda se enfrenta al emperador Palpatine en un espectacular despliegue de Fuerza. El enfrentamiento empieza en la oficina de Palpatine y llega a la Cámara del Senado galáctico. Aunque Yoda es un duro oponente, el emperador utiliza sus poderes Sith para atacarlo con descargas y lanzarle plataformas. Al final, Yoda, incapaz de resistir los embates de su enemigo, escapa por los pelos, ayudado por el senador Bail Organa. Tras dejar a los gemelos de Anakin y Padmé a cargo de Obi-Wan y Bail Organa, Yoda se traslada a los pantanos de Dagobah para comenzar una nueva vida lejos de los cazadores del Imperio. El remoto mundo ofrece a Yoda la oportunidad de meditar sobre la Fuerza, y una cueva oscura se convierte en su lugar de retiro espiritual.

UNA NUEVA ESPERANZA

Luke llega a Dagobah tras la batalla de Hoth para convertirse en Jedi. Durante el entrenamiento, Yoda le oculta la verdad de su relación con Vader por temor a que pueda empujarlo al lado oscuro. Luke pierde el primer enfrentamiento con Vader en la Ciudad de las Nubes, pero Yoda lo declara Jedi cuando regresa a Dagobah. Acto seguido, Yoda se fusiona con la luz de la Fuerza.

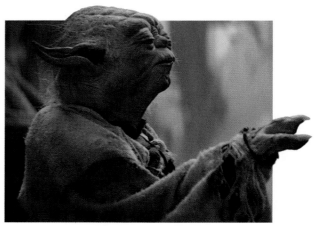

Ser luminoso
Yoda obtiene la fuerza de los seres vivos de Dagobah e intenta enseñarle a Luke que la Fuerza se encuentra en todas partes.

DE MAESTRO A MAESTRO

Décadas después, Yoda se aparece ante Luke que, desencantado de la Orden Jedi, está a punto de quemar la biblioteca Jedi de Ahch-To. Antes de que Skywalker pueda actuar, Yoda lanza un rayo y destruye la biblioteca él mismo. El maestro Yoda enseña una lección más a Skywalker para que deje de mirar al pasado: el fracaso es el mejor maestro. Esto ayuda a Luke a superar sus fracasos y a percatarse de que ha de ayudar a la Resistencia y enfrentarse a Kylo Ren.

La última lección de Luke
«Somos lo que ellos producen después». Yoda le explica a Luke que la verdadera carga de todos los maestros es que se verán superados por sus alumnos.

Las apariencias engañan
El conde Dooku y Luke Skywalker parecen subestimar a Yoda, convencidos de que su pequeño tamaño y edad avanzada lo hacen menos formidable. Sin embargo, la verdadera fuerza de Yoda reside en su interior.

cronología

Maestro Jedi
Yoda tiene varios siglos de edad y ya es un miembro importante del Consejo Jedi mucho antes de la batalla de Naboo.

Misión de rescate
Yoda rescata a Lo, un joven sensible a la Fuerza que los piratas querían vender a los Jedi.

La llamada de la Fuerza
Yoda sigue a la Fuerza hasta el sistema de Vadagarr y descubre al último de una raza de gigantescas criaturas de piedra. Pacifica una guerra entre las tribus locales que viven a la sombra de esos seres montañosos.

Examen de Anakin
Yoda percibe miedo y una necesidad de afecto en Anakin, pero al final le permite entrenarse como Jedi.

Regreso de los Sith
Qui-Gon muere en Naboo a manos de Darth Maul, lo que despierta la preocupación de Yoda.

Crisis separatista
El conde Dooku, antiguo alumno Jedi de Yoda, forma un movimiento separatista que amenaza la República.

▲ **Duelo con Dooku**
En Geonosis estalla la guerra con los separatistas. Yoda y Dooku se enfrentan en duelo.

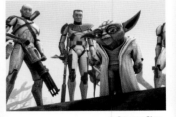

▲ **Guerras Clon**
Como general, Yoda dirige a los soldados clon de la República en batallas por toda la galaxia.

Orden 66
Los soldados clon de Yoda se rebelan contra él en Kashyyyk. Yoda huye y se reúne con otros Jedi supervivientes.

Enfrentamiento con el emperador
Yoda intenta evitar que Palpatine, el nuevo emperador, tome el control. Pierde y logra salvar la vida por poco.

Dagobah
Yoda se exilia en un lejano planeta pantanoso y espera la llegada de aquel que pueda derrocar al Imperio.

El guía de Ezra
Yoda aconseja a Ezra Bridger que encuentre Malachor, el planeta que podría contener las respuestas sobre cómo derrotar a Darth Vader y a los inquisidores.

▲ **Entrenamiento Jedi**
Luke, hijo de Anakin, se convierte en el último alumno de Yoda.

Uno con la Fuerza
Después de instruir a Luke, el gran maestro Jedi fallece y renace como espíritu de la Fuerza.

«¡Se acabó! ¡Llegó la hora de poner punto final!» MACE WINDU

MACE WINDU

Con una reputación solo superada por Yoda, el maestro Mace Windu encabeza el Consejo Jedi durante los años de decadencia de la República. La traición le cuesta la vida, pero jamás ceja en su lucha contra el lado oscuro.

APARICIONES I, II, GC, III **ESPECIE** Humano **PLANETA NATAL** Haruun Kal **FILIACIÓN** Jedi

AMENAZA SITH

Miembro de alto rango del Consejo Jedi al inicio de la batalla de Naboo, a Mace Windu le preocupan las señales que indican el regreso de los Sith. Investiga la influencia cada vez mayor del lado oscuro a medida que el movimiento separatista del conde Dooku cobra forma, y cuando Obi-Wan Kenobi descubre pruebas de que los separatistas se están preparando para ir a la guerra contra la República, Mace encabeza un destacamento de doscientos Jedi a Geonosis para participar en la batalla. Se enfrenta a Jango Fett y lo decapita con un golpe de espada de luz.

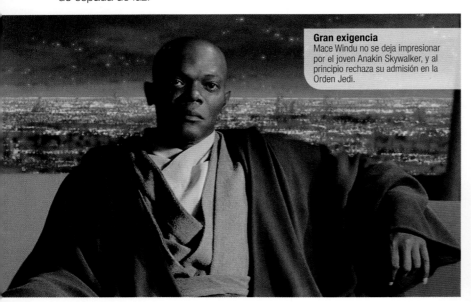

Gran exigencia
Mace Windu no se deja impresionar por el joven Anakin Skywalker, y al principio rechaza su admisión en la Orden Jedi.

GUERRAS CLON

Mace Windu acepta el rango de general en el Gran Ejército de la República durante las Guerras Clon y sirve como estratega y soldado de primera línea en numerosos conflictos con los separatistas. En Ryloth, Mace dirige a los pilotos de AT-RT del Escuadrón Rayo para ayudar a Cham Syndulla a liberar su mundo. Mace se enfrenta a la bestia Zillo en Malastare y elude varios intentos de asesinato por parte del hijo huérfano de Jango Fett, Boba Fett, que busca venganza. Más adelante, Mace se alarma ante la amenaza cada vez mayor que supone el lado oscuro y redobla sus esfuerzos para desenmascarar al Sith manipulador que mueve los hilos.

Contra los separatistas
Mace ofrece sus consejos a Anakin mientras las Guerras Clon asolan la galaxia.

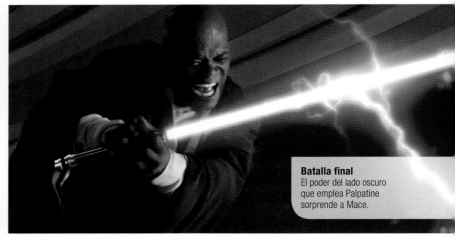

Batalla final
El poder del lado oscuro que emplea Palpatine sorprende a Mace.

ENFRENTAMIENTO CON EL MAL

Tras la batalla de Coruscant, Mace descubre que el canciller Palpatine es en realidad el lord Sith que ha sembrado el caos en la galaxia. Mace elige a un pequeño grupo de Jedi —Agen Kolar, Kit Fisto y Saesee Tiin— para detener al Canciller, pero mueren por culpa de Palpatine. Mace está a punto de acabar con el Canciller hasta que aparece súbitamente Anakin, que le corta la mano al maestro Jedi. Palpatine sella el destino de Mace con una descarga de Fuerza que lo arroja por la ventana y acaba con él.

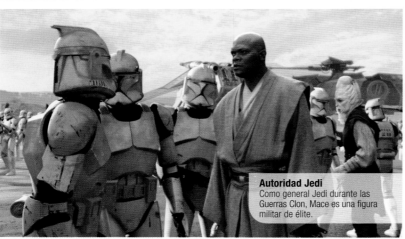

Autoridad Jedi
Como general Jedi durante las Guerras Clon, Mace es una figura militar de élite.

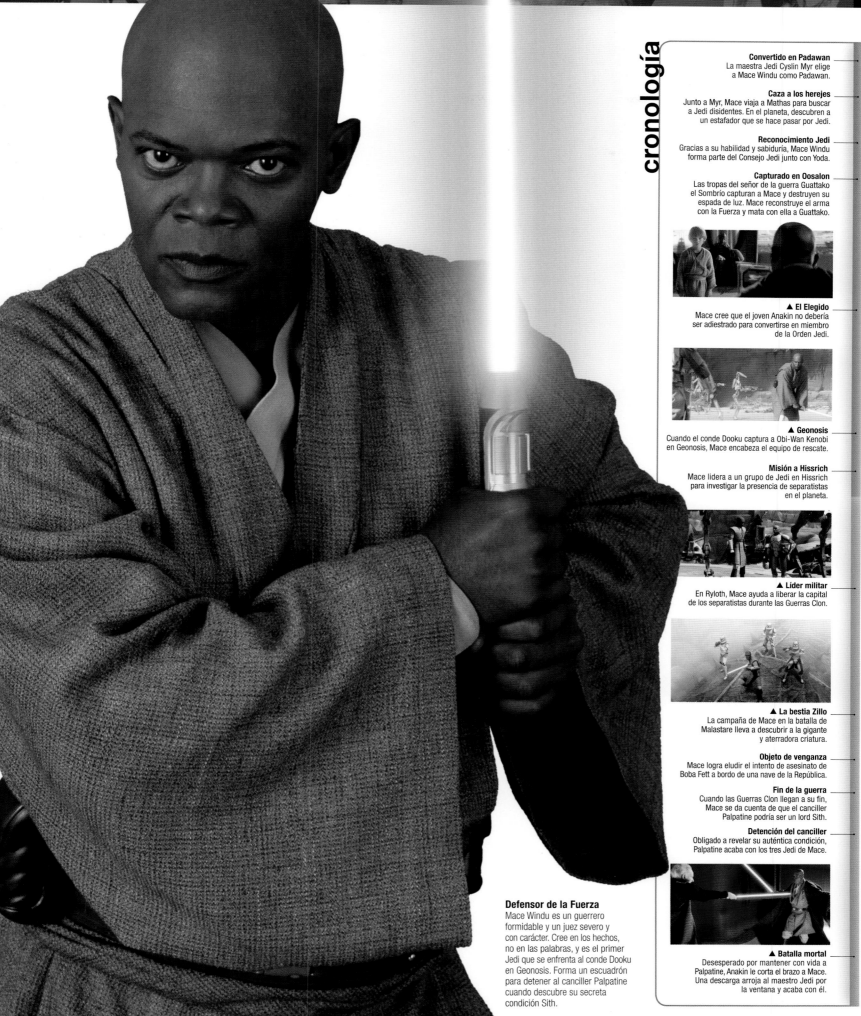

cronología

Convertido en Padawan
La maestra Jedi Cyslin Myr elige a Mace Windu como Padawan.

Caza a los herejes
Junto a Myr, Mace viaja a Mathas para buscar a Jedi disidentes. En el planeta, descubren a un estafador que se hace pasar por Jedi.

Reconocimiento Jedi
Gracias a su habilidad y sabiduría, Mace Windu forma parte del Consejo Jedi junto con Yoda.

Capturado en Oosalon
Las tropas del señor de la guerra Guattako el Sombrío capturan a Mace y destruyen su espada de luz. Mace reconstruye el arma con la Fuerza y mata con ella a Guattako.

▲ El Elegido
Mace cree que el joven Anakin no debería ser adiestrado para convertirse en miembro de la Orden Jedi.

▲ Geonosis
Cuando el conde Dooku captura a Obi-Wan Kenobi en Geonosis, Mace encabeza el equipo de rescate.

Misión a Hissrich
Mace lidera a un grupo de Jedi en Hissrich para investigar la presencia de separatistas en el planeta.

▲ Líder militar
En Ryloth, Mace ayuda a liberar la capital de los separatistas durante las Guerras Clon.

▲ La bestia Zillo
La campaña de Mace en la batalla de Malastare lleva a descubrir a la gigante y aterradora criatura.

Objeto de venganza
Mace logra eludir el intento de asesinato de Boba Fett a bordo de una nave de la República.

Fin de la guerra
Cuando las Guerras Clon llegan a su fin, Mace se da cuenta de que el canciller Palpatine podría ser un lord Sith.

Detención del canciller
Obligado a revelar su auténtica condición, Palpatine acaba con los tres Jedi de Mace.

▲ Batalla mortal
Desesperado por mantener con vida a Palpatine, Anakin le corta el brazo a Mace. Una descarga arroja al maestro Jedi por la ventana y acaba con él.

Defensor de la Fuerza

Mace Windu es un guerrero formidable y un juez severo y con carácter. Cree en los hechos, no en las palabras, y es el primer Jedi que se enfrenta al conde Dooku en Geonosis. Forma un escuadrón para detener al canciller Palpatine cuando descubre su secreta condición Sith.

KI-ADI-MUNDI

APARICIONES I, II, GC, III **ESPECIE** Cereano
PLANETA NATAL Cerea **FILIACIÓN** Jedi

Ki-Adi-Mundi es un maestro Jedi cereano cuya barba blanca y rasgos sabios dan fe de sus años al servicio de la Orden Jedi. Se incorpora al Consejo Jedi antes de la batalla de Naboo y ayuda a evaluar el potencial de Anakin Skywalker cuando Qui-Gon Jinn lo lleva a Coruscant. Los temores de Qui-Gon acerca del regreso de los Sith no bastan para inquietar a Ki-Adi-Mundi, que le recuerda al Consejo que hace un milenio que no se ve a los Sith. Años después, forma parte del ejército de la República y viaja a Carnelion IV, donde el grupo rescata al caballero Jedi Obi-Wan Kenobi y a su Padawan, Anakin, y pone fin a la guerra entre las dos facciones del planeta. Cuando el conde Dooku abandona la Orden Jedi y se convierte en el líder del movimiento separatista, Ki-Adi-Mundi se niega a creer que Dooku sea el responsable de los bombardeos y destaca ante sus colegas que Dooku es un idealista político, incapaz de matar a nadie.

Sin embargo, poco después estalla la guerra entre la República y los separatistas de Dooku. Ki-Adi-Mundi es uno de los Jedi que viaja a Geonosis y se infiltra en la arena de la ejecución. Sobrevive a la batalla y es ascendido a general del Gran Ejército de la República. Lidera a los marines galácticos, un grupo de soldados clon encabezado por el comandante Bacara, en varios enfrentamientos contra los ejércitos de droides separatistas. La guerra avanza

y Ki-Adi-Mundi se da cuenta de lo mucho que Anakin ha crecido como Jedi y guerrero, y, en la segunda batalla de Geonosis, se enfrenta a él en un combate amistoso para dirimir cuál de los dos es capaz de acabar con más droides.

Ki-Adi-Mundi logra varias victorias para la República y forja un estrecho vínculo profesional con el comandante Bacara. Hacia el final de los asedios del Borde Exterior, él y sus clones arrebatan Mygeeto a los separatistas y se encuentran allí cuando Darth Sidious activa la Orden 66. El comandante Bacara ordena a sus soldados que abran fuego contra el general Jedi cuando este lidera una carga sobre un puente y Ki-Adi-Mundi cae en el ataque sorpresa.

Evaluación de Anakin
Ki-Adi-Mundi y los demás miembros del consejo deciden el destino del joven Anakin.

Desprevenido
Los soldados clon de Ki-Adi-Mundi lo traicionan en Mygeeto.

PLO KOON

APARICIONES I, II, GC, III **ESPECIE** Kel dor
PLANETA NATAL Dorin **FILIACIÓN** Jedi

Plo Koon es un kel dor que necesita una máscara para protegerse los ojos y los pulmones en entornos con mucho oxígeno. Al principio de su carrera como Jedi, Plo Koon descubre a una joven chica togruta muy sensible a la Fuerza, llamada Ahsoka Tano, y la lleva a Coruscant para convertirla en Jedi. Plo Koon forma parte del Consejo Jedi, donde su opinión es muy respetada, pero el estallido de las Guerras Clon también le permite demostrar sus dotes para la batalla. La armada de Plo Koon se enfrenta al crucero separatista *Malevolencia*, y la República sufre una derrota casi absoluta. Plo Koon y un pequeño número de soldados clon sobreviven y evitan a los escuadrones de droides de combate hasta que los rescatan.

Plo Koon regresa enseguida a la batalla y guía a Ahsoka por los bajos fondos de Coruscant para averiguar el paradero de Aurra Sing. Plo Koon y Ahsoka viajan al cuartel general del pirata Hondo Ohnaka, en Florrum, y detienen al joven Boba Fett. En una misión posterior, Plo Koon lleva a la flota de la República hasta el planeta prisión de Lola Sayu para rescatar al maestro Jedi Even Piell de la Ciudadela, y pilota la cañonera que recoge al equipo de rescate.

Al final de las Guerras Clon, Plo Koon pilota su caza Jedi durante la captura del planeta Cato Neimoidia. Durante un vuelo de reconocimiento tras la batalla, sus pilotos clon reciben la Orden 66 y abren fuego contra la nave de Plo Koon, que muere cuando su caza se estrella en una de las ciudades de Cato Neimoidia.

Encuentro con Ahsoka
Plo Koon percibe la Fuerza en Ahsoka Tano, una chica togruta, cuando está de visita en su planeta. Impresionado por su potencial, la lleva al Templo Jedi para entrenarla.

SAESEE TIIN

APARICIONES I, II, GC, III **ESPECIE** Iktotchi
PLANETA NATAL Iktotch **FILIACIÓN** Jedi

Saesee Tiin es un maestro Jedi y miembro del Consejo Jedi que pertenece a la especie iktotchi. Uno de los miembros más sosegados del Consejo, Tiin es más conocido por su destreza como piloto que por su dominio de la Fuerza. Durante las Guerras Clon, Tiin es uno de los miembros que recibe la mala noticia de que su colega Even Piell ha caído en manos de los separatistas y está encarcelado en la impenetrable Ciudadela del planeta Lola Sayu. Mientras Obi-Wan Kenobi y Anakin encabezan la misión de rescate, Tiin proporciona cobertura a la cañonera de Plo Koon durante el peligroso proceso de rescate y está al mando de Adi Gallia y Kit Fisto en la lucha contra las fuerzas

Veterano de guerra
El general Saesee Tiin *(izda.)*, exhausto, ha visto un gran número de combates en las Guerras Clon, incluido el intrépido rescate de Obi-Wan Kenobi, Anakin y Padmé durante la batalla de Geonosis *(arriba)*.

droides de Lola Sayu. La batalla de Umbara le ofrece otra oportunidad de proporcionar cobertura aérea para tropas de la República cuando ayuda a Obi-Wan, Anakin y a Pong Krell a capturar el mundo sombrío para la República.

Al final de las Guerras Clon, Mace Windu confía a Tiin la noticia de que el canciller supremo Palpatine es en realidad un poderoso lord Sith. Tiin acompaña al maestro Windu al despacho del canciller, junto con Agen Kolar y Kit Fisto. Ninguno de los Jedi esperaba encontrar resistencia, pero cuando Mace comunica que va a detener a Palpatine, el canciller entra en acción. Agen Kolar es el primero en caer. Tiin intenta contraatacar, pero Palpatine es más rápido y acaba con el maestro Jedi iktotchi.

Atacada
Adi Gallia utiliza la espada de luz para desviar los disparos. En el transcurso de las Guerras Clon, la maestra Gallia muestra su valor como comandante militar y guerrera Jedi.

ADI GALLIA

APARICIONES I, II, GC **ESPECIE** Tholothiana
PLANETA NATAL Tholoth **FILIACIÓN** Jedi

Adi Gallia y su prima Stass Allie forman parte de la Orden Jedi, pero solo Gallia es miembro del Consejo Jedi antes de la batalla de Naboo. Ejerce este cargo de élite durante años y observa con preocupación el ascenso de los separatistas del conde Dooku. Se traslada a la primera línea de combate al estallar el conflicto armado en Geonosis y alcanza el rango de comandante cuando las Guerras Clon asolan la galaxia. Junto a Anakin Skywalker, dirige el intento de rescate del maestro Jedi Feth Koth

de la nave insignia del general Grievous y, en un combate posterior, pilota un caza en la peligrosa huida de la Ciudadela de Lola Sayu. Los separatistas capturan a Gallia cuando el general Grievous destruye su flota. Plo Koon persigue a Grievous, sube a bordo de la nave con un grupo de soldados clon y la rescata. Junto a Obi-Wan Kenobi, Gallia viaja al planeta Bray para ayudar a su población. Descubren que Dooku se ha aliado con Ravna, el Señor de las Sombras, una poderosa entidad cuya sangre puede transformar a otros en seres semejantes a murciélagos, como él mismo. Cuando Ravna traiciona a Dooku, los Jedi y los Sith cooperan para acabar con esa peligrosa amenaza.

Gallia muere mientras persigue junto a Obi-Wan al peligroso equipo de Maul y Savage Opress, los vengativos Hermanos de la Noche, decididos a destruir a los Jedi. Gallia encuentra su rastro en la estación de Cybloc y sigue a la pareja hasta Florrum. Al llegar, se encuentra con una batalla entre el jefe pirata Hondo Ohnaka y los dos hermanos y descubre que muchos de los antiguos miembros de la tripulación de Ohnaka trabajan ahora para los Sith. Obi-Wan y Gallia intentan igualar el enfrentamiento, pero el poder de sus enemigos es mayor. Opress hiere de gravedad a Gallia cuando la embiste con los cuernos y la remata con una estocada de su espada de luz roja.

EETH KOTH

APARICIONES I, II, GC **ESPECIE** Zabrak **PLANETA NATAL** Iridonia
FILIACIÓN Jedi, Iglesia de Iluminación Ganthic

Eeth Koth es un apreciado maestro Jedi que forma parte del
Consejo Jedi cuando estalla la batalla de Naboo y es uno de
los maestros que evalúan a Anakin Skywalker para decidir
si deben someterlo al adiestramiento Jedi. Koth permanece
en el Consejo durante la crisis separatista y forma parte de
las fuerzas de asalto que invaden Geonosis al principio
de las Guerras Clon. Aunque lo dan por muerto en batalla
cuando su cañonera recibe un disparo directo, Koth regresa
al servicio activo posteriormente y se pone al frente del
destructor de la República *Steadfast*. El general Grievous
ataca la nave y captura a Koth, que revela su ubicación
mediante un código durante una transmisión de holograma
de Grievous. El Consejo lo localiza y encomienda la misión de
rescate a Anakin Skywalker y Adi Gallia. Hacia el final de las
Guerras Clon, Koth es expulsado del Consejo y abandona la
Orden. Se convierte en sacerdote de la Iglesia de Iluminación
Ganthic y se casa con Mira, también zabrak. Darth Vader y
sus inquisidores encuentran a la pareja justo después de que
Mira haya dado a luz a su hijo. Koth intenta ofrecer información
a cambio de la vida de su familia, pero los villanos lo rechazan.
Vader mata a Koth en combate y Mira logra escapar, pero un
inquisidor captura a su hijo.

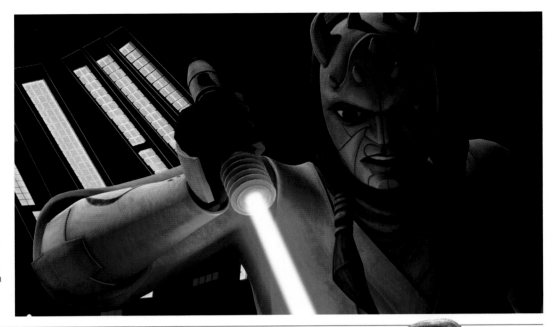

OPPO RANCISIS

APARICIONES I, II, GC **ESPECIE** Thisspiasiano
PLANETA NATAL Thisspias **FILIACIÓN** Jedi

Oppo Rancisis es un curioso miembro del
Consejo Jedi. Es un thisspiasiano que tiene
la mitad inferior del cuerpo de serpiente y a
menudo permanece sentado, en silenciosa
contemplación, enroscado sobre sí mismo.
Tiene unas garras largas y una espesa barba
que le oculta el rostro. Hábil estratega, ingresa
en el Consejo Jedi antes de la batalla de Naboo
y es uno de los primeros Jedi que descubre
el regreso de los Sith. Rancisis es un Jedi de
alto rango y un consejero militar clave que
ostenta el título de general Jedi durante las
Guerras Clon y se encarga de coordinar las
fuerzas de la República en toda la galaxia.
Rancisis es uno de los pocos Jedi que
sobrevivió a la Orden 66.

«Para recorrer el camino de los
Jedi, hay que ser fuerte de espíritu.
Eso requiere disciplina.» **OPPO RANCISIS**

EVEN PIELL

APARICIONES I, II, GC **ESPECIE** Lannik **PLANETA NATAL** Lannik **FILIACIÓN** Jedi

Even Piell, que tiene el rostro
cubierto de cicatrices de
guerra, pasa a formar parte
del Consejo Jedi antes de
la batalla de Naboo. El
maestro Piell participa en
el ataque de la República
contra Geonosis al principio
de las Guerras Clon y luego
las fuerzas separatistas lo
capturan a él y a Wilhuff
Tarkin, capitán de la
armada de la República.
Encarcelado en la
Ciudadela de Lola Sayu,
no cede a la tortura y no
revela las coordenadas
ultrasecretas de la
ruta Nexus. Pese al
intento de rescate
de Anakin Skywalker
y Ahsoka Tano, un
anooba le provoca
una herida mortal
cuando intenta huir
de la Ciudadela.

DEPA BILLABA

APARICIONES I, II **ESPECIE** Humana
PLANETA NATAL Chalacta **FILIACIÓN** Jedi

La maestra Jedi Depa Billaba fue Padawan de Mace
Windu y es muy respetada por su sabiduría. Es un
miembro valioso del Consejo Jedi durante los últimos
años de la República y acompaña a la misión del
Senado a Bromlarch, para salvar de la hambruna a
sus habitantes. Su hermana, Sar Labooda, también
es Jedi, pero muere en la batalla de Geonosis al
principio de las Guerras Clon. Durante las guerras,
Billaba sufre una derrota devastadora ante las tropas
del general Grievous en Haruun Kaal y queda en
coma. Al final se recupera y, junto a un joven llamado
Caleb Dume, detiene el bombardeo del Templo Jedi.
Adopta a Caleb como Padawan y, juntos, entran en
acción en Kardoa y se enfrentan a Grievous en Mygeeto.
Muere al proteger a Caleb en Kaller cuando los soldados
clon atacan a los Jedi durante la Orden 66. Caleb adopta
el nombre de Kanan Jarrus, y más adelante honra la
memoria de su maestra liderando una célula rebelde
en Lothal y tomando a Ezra Bridger como Padawan.

Acompañantes de élite
Depa Billaba, Mace
Windu y Saesee
Tiin y asisten a la
ceremonia que marca la
derrota de la Federación
de Comercio en la
batalla de Naboo.

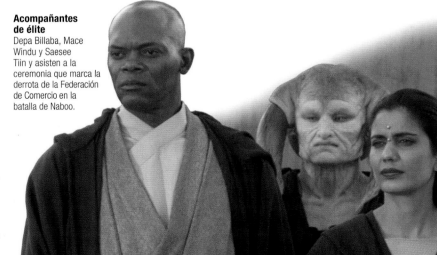

YADDLE

APARICIONES I **ESPECIE** Desconocida
PLANETA NATAL Desconocido **FILIACIÓN** Jedi

Poco se sabe sobre la especie de Yaddle. Su reducida altura, largas orejas y larga vida la convierten en miembro de la misma especie que el maestro Jedi Yoda, y también comparte su notable don para la Fuerza. Después de ascender en la Orden Jedi, Yaddle obtiene la más alta recompensa por su contribución: un asiento en el Consejo Jedi. Participa en la evaluación de Anakin para decidir su posible adiestramiento como Jedi, ayuda a resolver la crisis del bloqueo de Naboo y descubre pistas sobre el regreso de los Sith. Tras la batalla de Naboo, Yaddle adopta un papel menos activo en los asuntos Jedi.

YARAEL POOF

APARICIONES I **ESPECIE** Quermiano
PLANETA NATAL Quermia **FILIACIÓN** Jedi

Este afamado Jedi procede del planeta Quermia, hogar de una especie conocida por su aspecto esbelto y largo cuello. Tras ser ascendido a maestro Jedi, Yarael Poof obtiene un puesto en el Consejo Jedi, donde colabora con Yoda y Mace Windu. El maestro Poof, que posee dos cerebros, es un consumado experto en el control mental Jedi. Destaca entre los demás miembros del Consejo por su gran estatura y tiene un segundo par de brazos que oculta bajo la túnica. Cuando estalla la batalla de Geonosis, el lugar de Yarael Poof en el Consejo Jedi ha sido ocupado por el maestro Jedi Coleman Trebor.

LOTT DOD

APARICIONES I, GC **ESPECIE** Neimoidiano
PLANETA NATAL Cato Neimoidia
FILIACIÓN Federación de Comercio, Senado galáctico, separatistas

La Federación de Comercio controla la mayor parte de la flota interestelar del Borde Exterior, lo que la convierte en una de las entidades más poderosas de la galaxia. Su influencia se hace evidente cuando Lott Dod es nombrado miembro del Senado galáctico, cargo reservado solo para representantes de sistemas y sectores. Dod frustra el establecimiento de tributos para las zonas de libre comercio y ayuda a organizar en secreto la invasión de Naboo. Cuando Padmé Amidala acude a Coruscant para suplicar la liberación de su planeta, Dod afirma que no tiene ninguna prueba. Durante las Guerras Clon, y aunque se declara neutral, Dod defiende los intereses de los separatistas.

MAS AMEDDA

APARICIONES I, II, GC, III **ESPECIE** Chagriano
PLANETA NATAL Champala **FILIACIÓN** República, Senado galáctico, Imperio

Este astuto político recibe un cargo de élite en el gobierno de la República cuando se convierte en vicecanciller durante el mandato del canciller supremo Valorum. Los acontecimientos que rodean la batalla de Naboo dan pie a una moción de censura contra Valorum y acaban con su caída, pero Amedda conserva el cargo cuando Palpatine asume el poder. Ávido de poder y pragmático, Amedda asesora al canciller Palpatine durante la crisis separatista y, antes de las Guerras Clon, organiza una súbita votación en el Senado que concede poderes de guerra al canciller y permite que la República se haga con el control del ejército clon descubierto en Kamino. Tras la Orden 66, Amedda anuncia que Palpatine traerá una nueva era de libertad y, acto seguido, arroja la espada de luz del maestro Yoda al fuego. Su lealtad a Palpatine le gana el cargo de gran visir del Imperio galáctico, nominalmente el segundo de a bordo de Palpatine.

Sin embargo, cuando Palpatine muere, Amedda queda desprovisto de poder real y el Imperio se descompone en múltiples facciones. El almirante de flota Gallius Rax, que controla la mayoría de la flota superviviente, no ayuda a Amedda en Coruscant. Amedda intenta entregarse a la Nueva República, pero los líderes de esta se niegan a aceptar esa rendición vacía. Los soldados de Rax lo encierran en el palacio imperial hasta que un grupo de niños lo rescatan y lo entregan a la Nueva República. Después de la batalla de Jakku, la mayoría de las fuerzas imperiales que quedaban han caído y Amedda representa al Imperio en la firma de la Concordancia Galáctica. Entonces, se convierte en el líder del gobierno provisional de Coruscant.

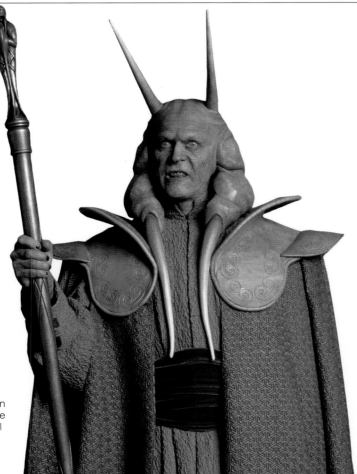

SENADOR TIKKES

APARICIONES I, II, III **ESPECIE** Quarren
PLANETA NATAL Mon Cala **FILIACIÓN** República, Senado galáctico, separatistas

Tikkes representa a Mon Cala en el Senado galáctico. Simpatizante del movimiento separatista del conde Dooku, dimite de su cargo en el Senado para apoyar a la Confederación de Sistemas Independientes, y es recompensado con un asiento en el Consejo Separatista. Al final de las Guerras Clon, Tikkes es asesinado por Darth Vader en Mustafar.

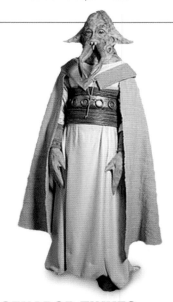

SLY MOORE

APARICIONES II, III **ESPECIE** Umbarana
PLANETA NATAL Umbara **FILIACIÓN** República

Sly Moore es una umbarana de piel pálida que ejerce de oficial administrativa del canciller supremo Palpatine. Con frecuencia fiel a Palpatine, incluso cuando este se dirige a la galaxia desde lo alto del podio de canciller en el centro de la Cámara del Senado, Moore guarda silencio en la mayoría de situaciones y defiende con celo los secretos de su señor.

ORN FREE TAA

APARICIONES I, II, GC, III **ESPECIE** Twi'lek **PLANETA NATAL** Ryloth **FILIACIÓN** Senado galáctico, Senado imperial

Orn Free Taa es un corpulento senador que representa a Ryloth y simboliza la codicia y la corrupción. Es el líder del comité lealista del canciller Palpatine y presiona para aprobar la Ley de Creación Militar, que autoriza la creación del ejército clon de la República. Cuando los separatistas ocupan Ryloth durante las Guerras Clon, Taa se alía con su rival, Cham Syndulla, para ayudar a Mace Windu a recuperar el planeta. Más adelante, Taa se convierte en rehén en el asalto de Cad Bane al edificio del Senado. Tras su liberación, Taa sigue siendo senador durante las Guerras Clon y la era imperial, y rara vez regresa a su planeta natal. Cuando el Movimiento Libertario de Ryloth de Syndulla interfiere con la producción de especias del planeta, el emperador, Darth Vader y Taa lo visitan a bordo del destructor *Peligroso*, y son atacados por rebeldes. Furioso, Vader está a punto de matar a Taa, pero el emperador le pide que se detenga. El senador Taa sobrevive a la destrucción del *Peligroso* por parte de las tropas rebeldes de Syndulla.

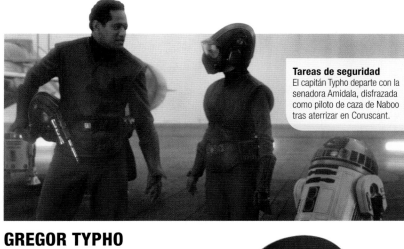

Tareas de seguridad
El capitán Typho departe con la senadora Amidala, disfrazada como piloto de caza de Naboo tras aterrizar en Coruscant.

GREGOR TYPHO

APARICIONES II, GC, III **ESPECIE** Humano
PLANETA NATAL Naboo **FILIACIÓN** Casa Real de Naboo

Gregor Typho lucha con valentía en la batalla de Naboo, durante la que pierde el ojo izquierdo. La reina Amidala lo elige como sargento y luego ejerce de asesor de seguridad y leal guardaespaldas durante su carrera como senadora. Más tarde, sucede a Mariek Panaka como capitán del cuerpo de seguridad de Padmé. Durante el ascenso del movimiento separatista, Padmé recibe una serie de amenazas a su seguridad, como el bombardeo de su nave y el intento de asesinato con kouhuns en su apartamento. Typho autoriza un plan para enviar a Padmé a Naboo disfrazada y bajo la protección de Anakin Skywalker. Mientras, Typho permanece en Coruscant con Dormé, la doncella de Padmé, como señuelo. Durante las Guerras Clon, sigue al servicio de Padmé y combate en Naboo. Después de la Orden 66, Padmé desoye su consejo de no viajar a Mustafar, y no la vuelve a ver nunca más.

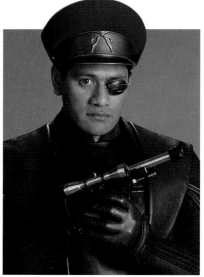

Cicatrices de guerra
El capitán Typho sigue al servicio de la Casa Real de Naboo incluso tras haber perdido el ojo izquierdo.

KIT FISTO

APARICIONES II, GC, III **ESPECIE** Nautolano
PLANETA NATAL Glee Anselm **FILIACIÓN** Jedi

Kit Fisto es el único miembro anfibio del Consejo Jedi y conduce a los ejércitos de la República a la victoria en los mundos acuáticos de la galaxia. Su fisiología nautolana lo convierte en el candidato ideal para librar batallas sobre y bajo las olas. Durante las Guerras Clon, Fisto se desplaza a Geonosis y es uno de los Jedi que se infiltran en la arena de ejecución para enfrentarse a los soldados droide del conde Dooku.

Poco después se une a Mace Windu y a otros dos Jedi en una misión al planeta Hissrich, donde impiden que los separatistas sigan arrebatando al planeta su flora única para usarla como fuente de energía. Más adelante en la guerra, Fisto y su antiguo Padawan Nahdar Vebb persiguen al general Grievous hasta la tercera luna de Vassek, donde quedan atrapados en el interior de la fortaleza de Grievous. Grievous mata a Vebb en un duelo de espadas de luz y Fisto logra escapar de Vassek gracias a su droide astromecánico. Se vuelve a sumergir bajo las olas para salvar al príncipe Lee-Char de Mon Cala de la insurrección separatista liderada por el comandante Riff Tamson y apoyada por las fuerzas revolucionarias de la Liga de Aislamiento Quarren.

Cuando las Guerras Clon se acercan a su fin, Mace descubre que el canciller supremo Palpatine ha estado llevando una doble vida como lord Sith. Kit Fisto y los maestros Agen Kolar y Saesee Tiin acompañan a Mace hasta el despacho del canciller, con el fin de enfrentarse a él y arrestarlo. Sin embargo, Palpatine demuestra unas habilidades de lucha extraordinarias. Desenfunda una espada de luz oculta y acaba con Fisto antes de que el sorprendido nautolano pueda alzar su propia espada para defenderse.

Táctica de batalla
Fisto habla con un clon oficial médico para decidir qué van a hacer con una fragata médica que se aproxima a un puesto de avanzada de la República y que se cree que podría estar infectada con una enfermedad contagiosa.

Al frente del ataque
Fisto dirige una unidad de soldados clon durante el feroz enfrentamiento de Geonosis. Durante la guerra, el maestro no pierde su famoso sentido del humor.

LUMINARA UNDULI

APARICIONES II, GC, III, Reb **ESPECIE** Mirialana **PLANETA NATAL** Mirial **FILIACIÓN** Jedi

Con sus túnicas y tatuajes faciales a juego, la maestra Jedi Luminara Unduli y su Padawan Barriss Offee forman un dúo inconfundible durante las Guerras Clon. Fiel a las tradiciones culturales de los cuasi humanos de Mirial, Unduli eligió a la también mirialana Offee como aprendiz.

Cuando estallan las Guerras Clon, las habilidades de Offee ya se han desarrollado lo suficiente para que Unduli pueda confiar en ella en combate y ambas Jedi sirven como miembros de la fuerza de vanguardia que interviene en la batalla de Geonosis. Al avanzar la guerra, la maestra acepta un cargo de mando y toma el control del 41.º Cuerpo de Élite, en colaboración con el comandante clon Gree. Luego escolta a Nute Gunray, prisionero de la Federación de Comercio, hasta que la comandante separatista Asajj Ventress sube a bordo de la nave para liberarlo. Unduli rechaza la ayuda de la Padawan Ahsoka Tano y pierde el combate contra Ventress, lo que permite la huida de Nute Gunray.

Durante la segunda batalla de Geonosis, la maestra Unduli persigue al líder separatista Poggle el Menor hasta una remota red de catacumbas, donde se halla el nido de la insectoide reina Karina. Superada por los drones de la reina, Luminara está a punto de convertirse en la anfitriona involuntaria de los gusanos cerebrales, pero Anakin y Obi-Wan la rescatan.

Hacia el final de las Guerras Clon, Luminara participa en las batallas conocidas como los asedios del Borde Exterior. Junto al comandante Gree y el 41.º Cuerpo de Élite se desplaza al planeta Kashyyyk, hogar de los wookie y donde también se halla el maestro Yoda. Aunque las fuerzas de la República logran vencer a los invasores separatistas, los generales Jedi no prevén la traición de sus tropas clon. Cuando Darth Sidious transmite la ultrasecreta Orden 66 a todos los comandantes clon, Gree y sus soldados se alzan contra los Jedi. A diferencia del maestro Yoda, Unduli no logra huir de la emboscada y es capturada.

Unduli es encarcelada en la Aguja de Stygeon Prime hasta su ejecución. Algunos supervivientes Jedi dan crédito al rumor de que sigue viva y viajan al planeta, pero resulta ser una trampa del Imperio. El Gran Inquisidor ha conservado sus restos (con una presencia residual de la Fuerza) en una celda para atraer a los Jedi a su muerte o, aún peor, al lado oscuro.

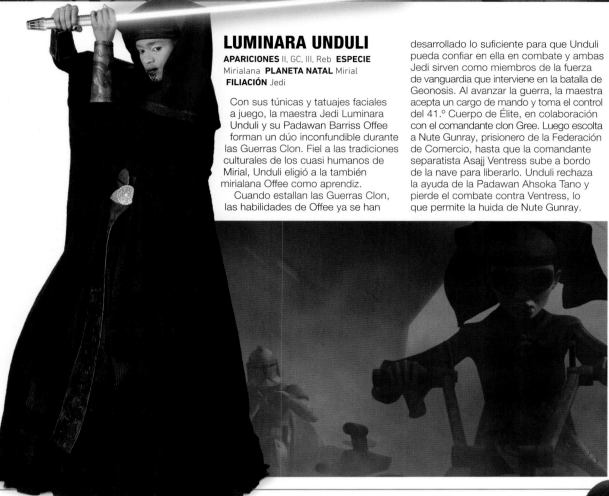

Persecución
En Geonosis, Luminara persigue a Poggle el Menor mientras pilota una moto deslizadora.

BARRISS OFFEE

APARICIONES II, GC **ESPECIE** Mirialana **PLANETA NATAL** Mirial **FILIACIÓN** Jedi

Barriss Offee, Padawan de la maestra Jedi Luminara Unduli, participa en las Guerras Clon hasta que se vuelve contra la República en un sorprendente acto de traición. Offee y Unduli comparten la herencia del pueblo mirialano, aunque sus vínculos como Jedi son mucho más fuertes. Cuando estallan las Guerras Clon, la maestra Unduli cree que su alumna se ha ganado el derecho a librar sus propias batallas. Offee lucha en Geonosis, y luego regresa al planeta para atacar una fábrica de droides. Junto con la Padawan Ahsoka Tano, Offee destroza las instalaciones y contribuye a la victoria de la República. En el viaje de vuelta a Geonosis, Offee y Ahsoka deben contener un ataque de gusanos que intentan controlar el cerebro. Offee sucumbe a los gusanos, pero Ahsoka rompe el hechizo al exponerlos a temperaturas gélidas.

Más adelante, tras la participación de Offee en la batalla de Umbara, una misteriosa explosión en el Templo Jedi causa varios muertos y da pie a una investigación que considera a Ahsoka como principal sospechosa. Sometida a juicio y obligada a defender su fidelidad, Ahsoka es exonerada después de que la investigación de Anakin señale a Barriss Offee como culpable. Offee lo confiesa todo y argumenta que los Jedi se habían convertido en los agresores en esa guerra y que su acto había sido un golpe justificado contra una orden corrupta y sin guía.

Combatiente en las Guerras Clon
Barriss Offee adopta su papel de guerrera, pero al final se decanta por el lado oscuro, convencida de que los Jedi van a la deriva.

Recogida rápida
Bail Organa pilota un aerodeslizador para recoger a Yoda tras su combate contra el emperador Palpatine.

BAIL ORGANA

APARICIONES II, GC, III, Reb, RO
ESPECIE Humano **PLANETA NATAL** Alderaan
FILIACIÓN Senado galáctico, Alianza Rebelde

Bail Organa se enfrenta durante décadas al Imperio, aunque no vive para ver su final. Virrey de la Casa de Organa de Alderaan, Bail es miembro electo del Senado galáctico, donde entabla amistad con Mon Mothma y Padmé Amidala. En la crisis separatista, Organa asume el cargo de consejero del canciller supremo Palpatine. Dada la historia pacifista de Alderaan, Bail intenta detener la escalada de las Guerras Clon y encabeza una campaña de ayuda en Christophsis. Su papel también es clave en las negociaciones con el rey Katuunko de Toydaria para ayudar a los twi'leks de Ryloth, cuya situación es desesperada, y organiza una conferencia de refugiados en su planeta natal. No tarda en percatarse de que los poderes de emergencia de Palpatine amenazan con dar al canciller la autoridad de un dictador. Organa se opone a financiar más tropas y sus sospechas de juego sucio aumentan cuando algunos de sus colegas mueren en extrañas circunstancias.

Las Guerras Clon se acercan a su fin y Organa es testigo de la matanza de los Jedi en el templo a manos de soldados clon de la República. Reacciona con rapidez y refugia a dos de sus aliados más próximos: Yoda y Obi-Wan Kenobi. A la muerte de Padmé, Bail y su esposa Breha adoptan a su hija, Leia. Bail no abandona el Senado y, junto a Mon Mothma, organiza en secreto una resistencia armada contra el emperador Palpatine.

Al inicio del reinado del emperador, Bail localiza a la antigua Jedi Ahsoka Tano y la ayuda a rescatar a campesinos perseguidos en Raada. Luego, Ahsoka encabeza la red de inteligencia de Bail. Varios años después, Bail envía a R2-D2 y a C-3PO a recopilar inteligencia acerca de la célula rebelde Espectro y, poco después, a Ahsoka y una pequeña flota rebelde para ayudar a los Espectros en Mustafar. Bail se enorgullece cuando Leia salva a un grupo rebelde de un ataque imperial y demuestra que es una operativa muy capaz. Tras la batalla de Garel, Bail y Leia proporcionan naves al Escuadrón Fénix para reforzar su flota.

La Alianza Rebelde se forma oficialmente con Mothma como líder visible y Bail sigue participando en secreto para proteger a Alderaan. Cuando la Alianza descubre la existencia de la Estrella de la Muerte, Bail defiende luchar contra el Imperio. Mothma le pide a Bail que llame a Obi-Wan para que regrese del exilio, así que envía a su hija Leia a esta misión. Ella se desvía a Scarif mientras él regresa a Alderaan para preparar a su pacífico pueblo para la guerra. El gran moff Tarkin ordena que la Estrella de la Muerte dispare contra Alderaan y un único rayo mata a Bail, Breha y millones más. Bail es recordado como un héroe rebelde y un mártir de la Nueva República.

ZAM WESELL

APARICIONES II **ESPECIE** Clawdita **PLANETA NATAL** Zolan **FILIACIÓN** Cazarrecompensas

Esta cazarrecompensas clawdita puede adoptar el aspecto que desee. Zam Wesell prefiere atacar a sus objetivos desde lejos, ya sea con su fusil de francotiradora o con los droides sonda. Cómplice habitual de Jango Fett, acepta un encargo de este para asesinar a la senadora Padmé Amidala de Naboo, pero cuando los guardas Jedi de la senadora la arrinconan y le cortan un brazo, Wesell se convierte en una carga y Fett la silencia para siempre con un dardo sable tóxico kaminoano.

JANGO FETT

APARICIONES II **ESPECIE** Humano
PLANETA NATAL Desconocido **FILIACIÓN** Cazarrecompensas, separatistas (a sueldo)

Tras varios años siendo uno de los mejores cazarrecompensas de la galaxia y demostrando su habilidad para dar caza a los fugitivos, Jango Fett se convierte en el donante genético a partir del cual se clonan los millones de soldados del ejército clon de la República.
Tras la batalla de Naboo, el conde Dooku, que se hace llamar Tyranus, aborda a Fett en una luna de Bogden y le hace una sustanciosa oferta. Aunque ello lo obliga a trasladarse al remoto mundo de Kamino, Fett acepta a cambio de que los genetistas le den un clon inalterado al que pueda criar como su hijo. Durante la década siguiente, Jango Fett cuida de su hijo, Boba, y lo entrena para que siga sus pasos al tiempo que no siente el menor orgullo por el ejército clon que se crea a su alrededor. Junto a otros tres cazarrecompensas, Jango lleva a Boba a una misión a Ord Mantell, para capturar a un twi'lek. Jango se enorgullece cuando Boba mata a dos de los otros cazarrecompensas cuando los traicionan y deja vivo al tercero, que se había mantenido al margen, para que cuente lo sucedido.

Junto a Zam Wesell, su socia esporádica, Fett acepta un encargo de Nute Gunray, de la Federación de Comercio, para matar a la senadora Amidala de Naboo. Cuando Wesell echa a perder la misión, Fett se ve obligado a eliminarla antes de que pueda revelar sus secretos a los investigadores Jedi. Sin embargo, el dardo que deja se convierte en la pista que llevará a Obi-Wan a Kamino. Jango y Boba Fett huyen del planeta a bordo de su nave, la Esclavo I. Más tarde, en Geonosis, el conflicto entre los Jedi y el conde Dooku desemboca en una guerra. Fett lucha contra Mace Windu, pero el maestro Jedi lo decapita con la espada de luz. Boba Fett hereda la Esclavo I y prosigue el legado de su padre.

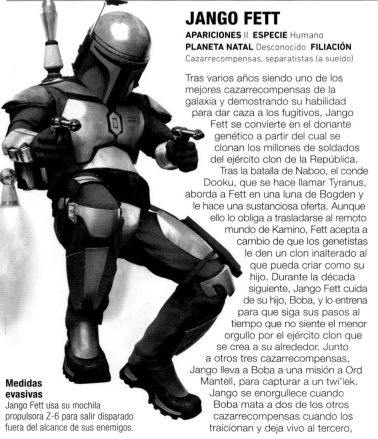

Medidas evasivas
Jango Fett usa su mochila propulsora Z-6 para salir disparado fuera del alcance de sus enemigos.

Lecciones de vuelo
Jango enseña a Boba, su hijo, a pilotar su preciada nave, la Esclavo I.

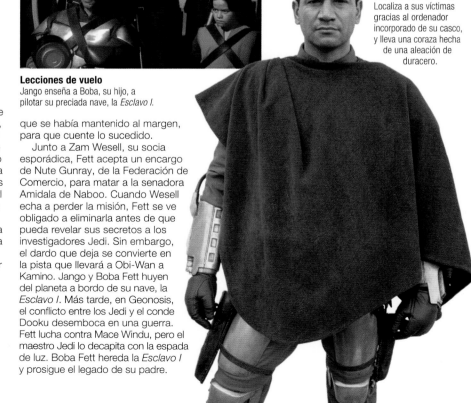

Equipado para la caza
Fett va armado con dos blásteres idénticos. Localiza a sus víctimas gracias al ordenador incorporado de su casco, y lleva una coraza hecha de una aleación de duracero.

KOUHUN

APARICIONES II **PLANETA NATAL** Indoumodo
TAMAÑO MEDIO 30 cm de largo
HÁBITAT Toda la galaxia

Los kouhun son unos artrópodos muy venenosos con un caparazón segmentado y aguijones en la parte delantera y posterior del cuerpo. La mayoría de las víctimas inyectadas con veneno de kouhun mueren en pocos minutos. Debido a su facilidad para eludir las medidas de seguridad, Wesell emplea a dos kouhun en el intento de asesinato de Padmé. Anakin y Obi-Wan exterminan a las criaturas.

COLEMAN TREBOR

APARICIONES II **ESPECIE** Vurk
PLANETA NATAL Sembla **FILIACIÓN** Jedi

Coleman Trebor se gana un sitio en el Consejo Jedi durante la crisis separatista. Cuando él y los demás miembros descubren la presencia de fuerzas separatistas en Geonosis, Trebor se une a la vanguardia para detener a Dooku antes de que estalle la guerra. Jango Fett dispara y mata a Trebor cuando este participaba en la emboscada a Dooku en la arena de ejecución.

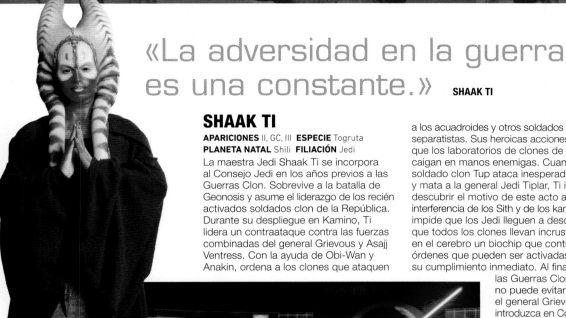

«La adversidad en la guerra es una constante.» SHAAK TI

SHAAK TI

APARICIONES II, GC, III **ESPECIE** Togruta
PLANETA NATAL Shili **FILIACIÓN** Jedi

La maestra Jedi Shaak Ti se incorpora al Consejo Jedi en los años previos a las Guerras Clon. Sobrevive a la batalla de Geonosis y asume el liderazgo de los recién activados soldados clon de la República. Durante su despliegue en Kamino, Ti lidera un contraataque contra las fuerzas combinadas del general Grievous y Asajj Ventress. Con la ayuda de Obi-Wan y Anakin, ordena a los clones que ataquen a los acuadroides y otros soldados robóticos separatistas. Sus heroicas acciones impiden que los laboratorios de clones de Kamino caigan en manos enemigas. Cuando el soldado clon Tup ataca inesperadamente y mata a la general Jedi Tiplar, Ti intenta descubrir el motivo de este acto atroz. La interferencia de los Sith y de los kaminoanos impide que los Jedi lleguen a descubrir que todos los clones llevan incrustado en el cerebro un biochip que contiene órdenes que pueden ser activadas para su cumplimiento inmediato. Al final de las Guerras Clon, Ti no puede evitar que el general Grievous se introduzca en Coruscant y secuestre al canciller supremo Palpatine.

Durante la Orden 66, Ti se halla en el Templo Jedi y graba un mensaje holográfico en el que suplica que quien quiera que lo abra se asegure de que los Jedi prosigan. Darth Vader la asesina mientras está meditando.

Jedi de alto rango
La maestra Jedi Shaak Ti es destinada a Kamino para vigilar las operaciones de clonación durante la guerra.

DEXTER JETTSTER

APARICIONES II **ESPECIE** Besalisko **PLANETA NATAL** Ojom
FILIACIÓN Ninguna

Jettster es el dueño y cocinero de un restaurante en Coruscant. Es un corpulento besalisko de cuatro brazos, tiene un pasado pintoresco y es amigo de Obi-Wan Kenobi. En una ocasión, ayuda a Obi-Wan a capturar a un ladrón que operaba en su restaurante. Antes de las Guerras Clon, Obi-Wan le muestra un extraño objeto, y Dex le manifiesta que se trata de un mortífero dardo sable kaminoano, un objeto que había conocido en el pasado, cuando se dedicó a hacer prospecciones en el planeta Subterrel. Dex anima a su amigo a que prosiga con la investigación en Kamino, lo que lleva a Obi-Wan a descubrir un misterioso ejército clon, creado en secreto por la República. Mientras tanto, Dex atiende a sus fieles clientes, sin hacer caso de los hechos que asolan la galaxia.

JOCASTA NU

APARICIONES II, GC **ESPECIE** Humana **PLANETA NATAL** Coruscant
FILIACIÓN Jedi

Jocasta Nu es la bibliotecaria de los Archivos Jedi. Su fe absoluta en los registros se resquebraja cuando no puede ayudar a Obi-Wan a encontrar las coordenadas de Kamino. Durante las Guerras Clon, Cato Parasitti, capaz de adoptar cualquier forma, se hace pasar por ella hasta que es desenmascarada por Ahsoka Tano. Nu sobrevive a la Orden 66 e intenta resucitar a la Orden Jedi. Lejos de Coruscant, construye una base oculta con una biblioteca de holocrones. Entonces regresa a Coruscant para recuperar de los Archivos un holocrón con la lista de todos los niños sensibles a la Fuerza conocidos. Justo cuando ha conseguido el holocrón, ve cómo el Gran Inquisidor revuelve los Archivos sin el menor respeto y decide batirse en duelo con él. Casi muere, pero Darth Vader detiene al Inquisidor, lo que provoca una pelea entre ambos y permite a Nu eliminar los archivos. Nu intenta huir, pero Vader la captura y se da cuenta de que Darth Sidious podría usar el holocrón para sustituirlo, así que lo destruye y mata a Nu. Años después, Luke Skywalker, que está creando su propia Orden Jedi, encuentra la base oculta de Nu.

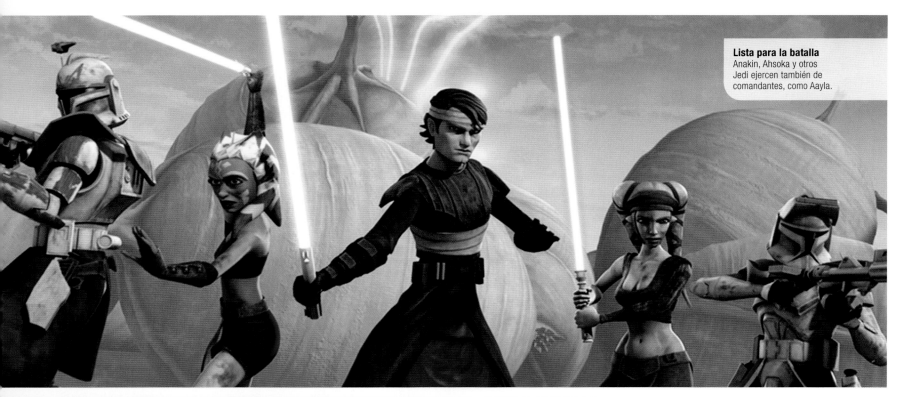

Lista para la batalla
Anakin, Ahsoka y otros Jedi ejercen también de comandantes, como Aayla.

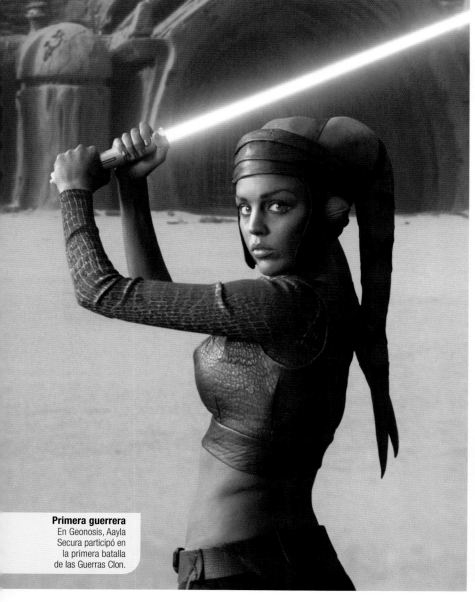

Primera guerrera
En Geonosis, Aayla Secura participó en la primera batalla de las Guerras Clon.

AAYLA SECURA

APARICIONES II, GC, III **ESPECIE** Twi'lek
PLANETA NATAL Ryloth **FILIACIÓN** Jedi

El caballero Jedi Quinlan Vos descubre que Aayla Secura es sensible a la Fuerza, la recluta para la Orden y la toma como Padawan. Ya como caballera Jedi, forma parte del equipo que es enviado a Geonosis con la misión de rescatar a Obi-Wan Kenobi, Anakin Skywalker y Padmé de la arena de ejecución. Secura destaca en el combate contra los ejércitos droides separatistas y cuando empiezan las Guerras Clon se pone al frente de una flota de la República. Sale malparada de un enfrentamiento con una flota separatista y su nave sufre daños muy importantes. Anakin y Ahsoka Tano acuden a su rescate y logra salir con vida tras realizar un salto muy peligroso al hiperespacio. La nave aterriza de forma brusca en Maridun, donde Secura busca ayuda médica en la tribu nativa de los lurmen para que curen a Anakin. Secura explica al líder de los lurmen que la República no está a favor de la violencia, pero, a pesar de sus palabras, las acciones del general separatista Lok Durd acaban llevando la guerra a Maridun. Por suerte, el heroísmo

de Secura acaba destruyendo la mortífera arma defoliadora de Durd.

Más adelante, Secura acepta un cargo en Coruscant junto a otros Jedi de alto rango, como Yoda y Mace Windu. Cuando Zillo, la extraña criatura trasladada a la capital para someterla a estudios científicos, escapa y siembra el pánico, Secura y Yoda la distraen para que el canciller Palpatine tenga tiempo para evitar sus ataques. Secura viaja a Ord Mantell con los maestros Windu, Kenobi y Tiplee para investigar el campo de la batalla entre las tropas separatistas del conde Dooku y las de Maul. Los Jedi persiguen a sus enemigos, ahora aliados entre ellos, hasta Vizsla Keep 09 y se enfrentan a ellos. Dooku mata a Tiplee y escapa con Maul.

Hacia el final de las Guerras Clon, Secura se pone al mando del 327.º Cuerpo Estelar, en estrecha colaboración con el comandante Bly. Los asedios en el Borde Exterior parecen ser la última fase de la guerra. Convencida del inminente triunfo de la República, Secura acepta una misión en Felucia. Sin embargo, mientras avanza por la jungla con sus soldados, el comandante Bly recibe la orden de ejecutar la Orden 66. Los soldados clon de Bly abren fuego y disparan por la espalda a una Secura desprevenida.

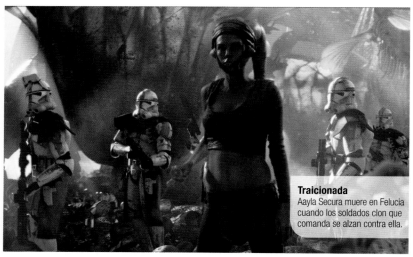

Traicionada
Aayla Secura muere en Felucia cuando los soldados clon que comanda se alzan contra ella.

REINA JAMILLIA

APARICIONES II **ESPECIE** Humana
PLANETA NATAL Naboo
FILIACIÓN Casa Real de Naboo

Jamillia, una apasionada defensora de la democracia, se presenta como candidata cuando hay que votar qué reina sustituirá a Amidala, pero pierde ante Réillata, que se convierte en la siguiente monarca. Jamillia se vuelve a presentar a otra elección y gana. Su reinado coincide con el punto álgido de la crisis separatista.

Fin de un droide
Después del ataque de los droides que R4 sufre durante la batalla de Coruscant, R4 es desmontada y la caótica batalla no permite repararlo.

Equipo completo
La unidad astromecánica R4-P17 está equipada con herramientas y dispositivos tales como un soldador y un extintor.

R4-P17

APARICIONES II, GC, III **FABRICANTE** Industrias Automaton **TIPO** Droide astromecánico
FILIACIÓN República

R4-P17, conocido como «R4», es el droide astromecánico asignado al caza estelar de Obi-Wan. R4 muestra una gran valentía tras la agresión separatista. Como producto de las Industrias Automaton, está diseñado para servir como copiloto y calcular trayectos a la velocidad de la luz, y también sirve como droide de mantenimiento y reparaciones. Antes de las Guerras Clon, R4-P17 viaja con Obi-Wan a bordo del caza estelar Delta-7. Cuando la investigación de Obi-Wan sobre los turbios asuntos de Coruscant lo llevan hasta Geonosis, R4 ayuda a su amo a atravesar un peligroso campo de asteroides mientras persigue a Jango Fett. R4 no abandona este papel durante las Guerras Clon, y pasa del Delta-7 al nuevo interceptor Eta-2 cuando Obi-Wan realiza misiones en Teth, Rodia, Mandalore y otros puntos problemáticos de la galaxia. Al final de las Guerras Clon, R4 y Obi-Wan colaboran una última vez en la batalla de Coruscant. Mientras Obi-Wan intenta atravesar una nube de enemigos con su nave, un enjambre de droides zumbadores se pega a la nave para sabotearla. Los droides separan la cúpula que protege a R4 a modo de cabeza y ponen fin así a su vida operativa. Obi-Wan sustituye a R4-P17 con otro droide, R4-G9, para la misión de Utapau.

TAUN WE

APARICIONES II **ESPECIE** Kaminoana
PLANETA NATAL Kamino
FILIACIÓN Clonadores

Esta grácil kaminoana es la encargada de coordinar el proyecto del ejército clon de la República, y trabaja para Lama Su como asesora administrativa del primer ministro. Cuando Obi-Wan Kenobi llega a Kamino, Taun We organiza una reunión entre el maestro Jedi y el primer ministro para debatir sobre el avance del proyecto de clonación. Más adelante lleva a Obi-Wan a visitar al donante primigenio, Jango Fett, y presenta al maestro Jedi a Jango y a su hijo clon, Boba.

PRIMER MINISTRO LAMA SU

APARICIONES II, GC **ESPECIE** Kaminoano
PLANETA NATAL Kamino **FILIACIÓN** Clonadores

Lama Su, el primer ministro de Kamino, recibe de un comprador al que conoce como Sifo-Dyas el pedido de suministrar un enorme ejército clon a los Jedi. Además, Su colabora con los Sith, y Darth Tyranus le entrega un biochip que debe copiar e implantar en todos los clones. Durante las Guerras Clon, uno de los clones se avería y mata a un Jedi. Tyranus ordena a Su y a los kaminoanos que se encarguen de la investigación, para impedir que los Jedi descubran que el chip contiene la orden secreta de acabar con ellos si se activa.

«Solo somos clones, señor.
Se supone que somos prescindibles.» SARGENTO CLON

SOLDADOS CLON

Al no disponer de un ejército para enfrentarse a los separatistas, la República se hizo con miles de soldados clon. Sin embargo, el objetivo de estos clones era acabar con los caballeros Jedi para convertir a Palpatine en emperador.

APARICIONES II, GC, III, Reb **ESPECIE** Humano **PLANETA NATAL** Kamino **FILIACIÓN** República

CREACIÓN SECRETA

Palpatine y Dooku crean un ejército clon en los laboratorios de genética de Kamino. Cada clon, todos copias modificadas de Jango Fett, crece a un ritmo acelerado y recibe un intenso entrenamiento en tácticas de batalla. Algunos de ellos ocupan cargos de élite como comandos de reconocimiento avanzado, mientras que otros estudian táctica para convertirse en oficiales.

Ninguno de ellos conoce los detalles del plan de Palpatine, y cuando llega la orden de entrar en acción como soldados del Gran Ejército de la República, los clones cumplen con su deber y luchan con honor.

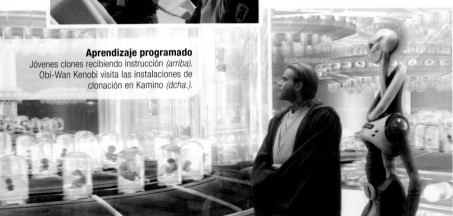

Aprendizaje programado
Jóvenes clones recibiendo instrucción (arriba). Obi-Wan Kenobi visita las instalaciones de clonación en Kamino (dcha.).

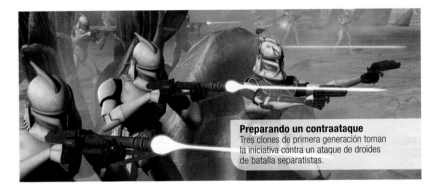

Preparando un contraataque
Tres clones de primera generación toman la iniciativa contra un ataque de droides de batalla separatistas.

LAS GUERRAS CLON

Los soldados clon de la República dan nombre al conflicto entre la República y los separatistas: las Guerras Clon. Destinados a todos los rincones de la galaxia, los clones luchan en Christophsis, Maridun, Ryloth y otros planetas. Sometidos a las órdenes de los generales Jedi, soldados clon como el capitán Rex y el comandante Cody trabajan con Anakin Skywalker, Obi-Wan Kenobi y otros. Abandonan la armadura original en favor de la armadura Fase II, más avanzada y fácil de personalizar.

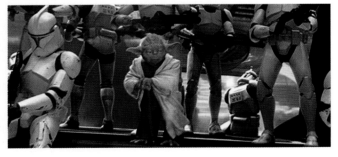

General Yoda
El sabio maestro Jedi comanda un pelotón de soldados clon en la batalla de Geonosis.

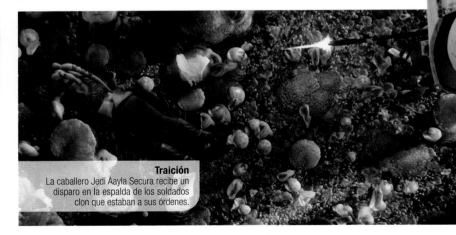

Traición
La caballero Jedi Aayla Secura recibe un disparo en la espalda de los soldados clon que estaban a sus órdenes.

PRIMERA GENERACIÓN

Cuando el maestro Yoda recibe al primer grupo de clones, estos enseguida entran en acción en la batalla de Geonosis. Los primeros clones lucían una armadura blanca, con una aleta en el casco. En Geonosis, utilizan las armas pesadas, incluidos los caminantes AT-TE y las cañoneras LAAT/i, y logran imponerse a los separatistas tras una dura batalla.

LA ORDEN 66

Palpatine ordena a los kaminoanos que implanten un chip inhibidor a todos los soldados clon que impedirá que puedan oponerse a ciertas órdenes, en concreto a la que pretende acabar con los Jedi: la Orden 66. La conspiración está a punto de salir a la luz cuando el chip inhibidor de un clon falla, pero los kaminoanos eliminan las pruebas. Cuando las Guerras Clon están a punto de llegar a su fin, Darth Sidious ejecuta la Orden 66, y todos los clones se vuelven contra los Jedi.

CLONES DEL IMPERIO

El ejército clon sigue al servicio del Imperio galáctico durante los años posteriores a la Orden 66. Con el ADN modificado para que envejezcan rápidamente, el horizonte de los soldados clon que quedan es muy limitado. Algunos se jubilan, otros encuentran puestos especiales en la Guardia Real de Palpatine y otros sirven en la retaguardia como oficiales de entrenamiento. La producción de clones en Kamino se detiene en favor de un cuerpo de soldados voluntarios reclutados en sistemas de toda la galaxia y leales al Imperio. El último lote de clones forma un escuadrón de la muerte especial para los inquisidores y se los conoce como soldados de purga, cuya misión es ayudar a Darth Vader y a los inquisidores a dar caza a los últimos Jedi.

Perros viejos
Wolffe, Gregor y Rex se extraen los chips de datos para escapar de su limitada existencia clon. Viven en un AT-TE en Seelos.

El perfecto soldado
Los soldados clon son instruidos para no cuestionar nunca las órdenes. También son idénticos, lo que permite que puedan compartir la armadura y el equipo.

cronología

CRISIS EN LA REPÚBLICA

El pedido a los kaminoanos
El maestro Jedi Sifo-Dyas encarga a los kaminoanos la creación de un ejército para la República. Luego, el conde Dooku trama la muerte del Jedi y asume el control del proyecto.

▲ **Instrucción de los clones**
El cazarrecompensas Jango Fett es el donante original de los clones, que reciben adiestramiento militar avanzado.

Listos para la acción
Cuando Obi-Wan descubre el ejército clon, entra en acción contra los separatistas en la batalla de Geonosis.

▲ **El envío**
Con las Guerras Clon en pleno apogeo, la República envía a soldados clon por toda la galaxia.

Entrenamiento
Kamino sigue produciendo más clones, lo que provoca un ataque separatista contra las instalaciones de clonación.

Al lado de los Jedi
Los soldados clon luchan en Orto Plutonia, Ryloth, Lola Sayu y otros lugares a las órdenes de los comandantes Jedi.

▲ **Umbara**
Los clones hacen gala de un gran heroísmo en Umbara, donde un artero general Jedi intenta sabotear sus esfuerzos.

Coruscant y Utapau
Hacia el final de la guerra, los soldados clon defienden la capital y persiguen al general Grievous hasta el Borde Exterior.

Orden 66
Tras recibir órdenes de Palpatine, los clones se vuelven contra sus comandantes Jedi.

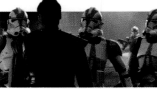

▲ **Templo Jedi**
Anakin lidera un grupo de soldados clon en la toma del templo para matar a todos los Jedi que queden.

El último lote
Kamino produce el último lote de clones para el Imperio a partir del ADN de Jango Fett.

Mon Cala
Un escuadrón de soldados de purga se une a los inquisidores en Mon Cala para atrapar a un Jedi bajo la protección del rey Lee-Char. Los engañan para que entreguen a sus propios líderes y son aniquilados en la batalla que sigue.

GUERRAS CLON

«Muerto no me sirve.» BOBA FETT

BOBA FETT

Jango Fett cría a su clon, Boba Fett, como su hijo. Sobrevive a las Guerras Clon y se convierte en un cazarrecompensas implacable.

APARICIONES II, GC, IV, V, VI **ESPECIE** Humano **PLANETA NATAL** Kamino **FILIACIÓN** Cazarrecompensas

ORÍGENES CLÓNICOS

Cuando Jango Fett acepta convertirse en el donante genético de un ejército clon que se va a crear en Kamino, pide un clon no modificado al que pueda transmitir su legado. Durante diez años, Boba Fett crece en el entorno estéril de Tipoca y acompaña de vez en cuando a su padre a bordo de la *Esclavo I* para cazar a las presas que entrega a cambio de una recompensa. La primera misión de Boba lo lleva a Ord Mantell, donde mata a otros dos cazarrecompensas que intentan traicionarlo a él y a su padre. Cuando Obi-Wan Kenobi descubre la campaña de clonación de Kamino, Jango y Boba escapan a Geonosis, donde los Jedi asaltan la arena de ejecución y derrotan a los separatistas. Mace Windu, líder de los Jedi, decapita a Jango Fett con su espada de luz.

El legado de su padre
Cuando Jango muere en Geonosis, Boba sigue con el trabajo de su padre. Odia a todos los Jedi, y, en particular, a Mace Windu.

LA BÚSQUEDA DE HAN

Durante años, Boba utiliza la *Esclavo I* y una armadura mandaloriana para convertirse en el cazarrecompensas más famoso de la galaxia. Tras la batalla de Hoth, Darth Vader reúne a un grupo de cazarrecompensas para que den con el *Halcón Milenario* de Han. Boba tiende una trampa a Han en la Ciudad de las Nubes que acaba con Han congelado en carbonita. Boba entrega a Han a Jabba el Hutt, y está presente cuando Luke Skywalker intenta rescatarlo. Durante una pelea en el gran pozo de Carkoon, la mochila propulsora de Boba falla y cae en las fauces del monstruo sarlacc.

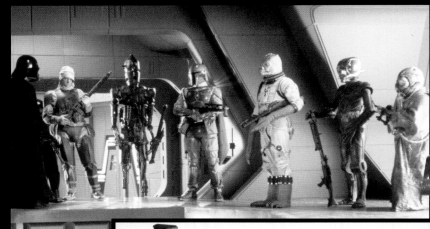

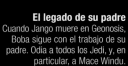
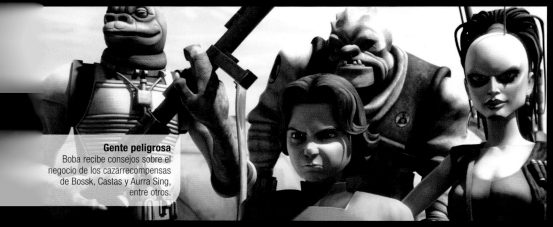

Gente peligrosa
Boba recibe consejos sobre el negocio de los cazarrecompensas de Bossk, Castas y Aurra Sing, entre otros.

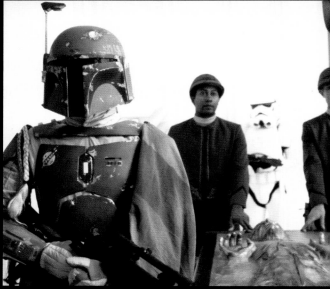

A la caza de Han Solo
Darth Vader contrata a los mejores cazarrecompensas para que localicen el *Halcón Milenario* y a sus pasajeros *(arriba, sup.)*. Boba logra un nuevo éxito cuando Han acaba congelado en carbonita *(arriba)*.

APRENDER EL OFICIO

El huérfano Boba encuentra a una guía en la asesina Aurra Sing. Junto a los cazarrecompensas Bossk y Castas, Fett finge ser un cadete clon y hace que el destructor *Endurance*, de la República, se estrelle. La República lo captura en Florrum, pero más adelante reúne un equipo nuevo al que llama Garra de Krayt y al que contratan para defender un vehículo de transporte en Quarzite y rescatar a un Jedi del palacio del conde Dooku en Serenno.

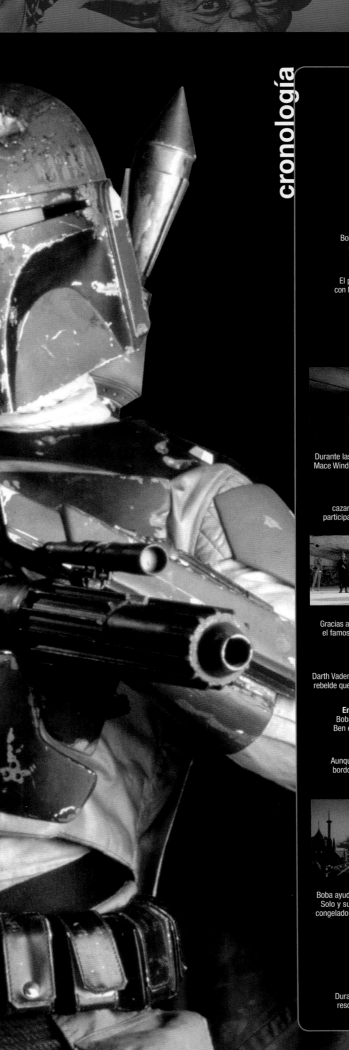

Curtido en la batalla
La carrera de Boba Fett como cazarrecompensas profesional es legendaria. Todos los rasguños y las abolladuras de su armadura son prueba de la infinidad de veces que ha estado al borde de la muerte. Muchos lo consideran el mejor cazarrecompensas de la galaxia.

cronología

▲ Joven clon
Boba, copia clónica de su padre Jango, crece en los laboratorios de Kamino.

Muerte de Jango
El padre de Boba muere en un combate con Mace Windu en Geonosis, tras el que Boba hereda la *Esclavo I*.

El cazarrecompensas
Boba aprende los secretos del negocio con Bossk, Aurra Sing y otros.

▲ Sed de venganza
Durante las Guerras Clon, Boba intenta matar a Mace Windu para vengar la muerte de su padre.

La Garra de Krayt
Boba forma su propio equipo de cazarrecompensas, la Garra de Krayt, que participa en misiones en Quarzite y Serenno.

▲ Trabajar para Jabba
Gracias a sus éxitos, Boba llega a trabajar para el famoso gánster Jabba el Hutt, en Tatooine.

A sueldo de Vader
Darth Vader contrata a Boba para que localice al rebelde que ha destruido la Estrella de la Muerte.

Enfrentamiento en la cabaña de Ben
Boba encuentra al piloto en la cabaña de Ben en Tatooine, pero no logra capturarlo.

Mensajero
Aunque Boba no trae el piloto ante Vader a bordo del *Devastador*, sí le puede decir su apellido: Skywalker.

▲ Ciudad de las Nubes
Boba ayuda a Vader a tender una trampa a Han Solo y sus amigos. Se va con su premio, Han congelado en carbonita, a bordo de la *Esclavo I*.

El palacio de Jabba
Boba entrega el bloque de carbonita en el palacio de Jabba, que lo cuelga en una pared.

Sarlacc
Durante la ejecución de Han, Luke intenta rescatar a su amigo por sorpresa, y Boba cae en las fauces de sarlacc.

Encuentro profético
Owen y Beru se encuentran con Padmé Amidala y Anakin Skywalker, cuyo hijo Luke será criado por aquellos *(dcha.)*. Cuando Luke llega a la adolescencia, el tiempo y el riguroso clima de Tatooine han dejado sus marcas en el rostro de Owen *(abajo)*.

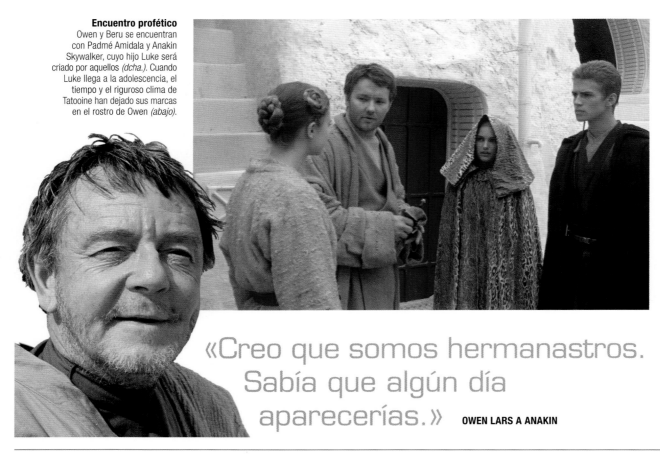

OWEN LARS

APARICIONES II, III, IV **ESPECIE** Humano **PLANETA NATAL** Tatooine **FILIACIÓN** Ninguna

Owen Lars, un granjero de humedad serio y pragmático de Tatooine, hereda la sólida ética de trabajo de su padre, Cliegg Lars. Cuando este se casa con Shmi Skywalker, una antigua esclava, Owen se ve arrastrado a la complicada vida del hijo de Shmi, Anakin, al que conoce cuando los moradores de las arenas secuestran a Shmi. Anakin logra recuperar el cuerpo sin vida de Shmi y regresa a la granja de los Lars, pero Cliegg muere poco después por las heridas sufridas durante la búsqueda de su mujer. Owen y su nueva esposa, Beru, heredan la granja y aceptan la petición de Obi-Wan Kenobi de criar a Luke, hijo de Anakin, como si fuera suyo. El cazarrecompensas Krrsantan el Negro captura a Owen y Obi-Wan intenta rescatarlo, pero acaba cayendo por un precipicio. Por suerte, Luke acude volando en su T-16. Consigue colocarlo debajo de Owen, que aterriza sobre uno de los blásteres del vehículo. Muchos años después y a pesar de los esfuerzos de Owen por mantener a Luke alejado del Imperio, unos soldados de asalto llegan al hogar de Lars y Beru y los ejecutan por orden de Darth Vader.

«Creo que somos hermanastros. Sabía que algún día aparecerías.» **OWEN LARS A ANAKIN**

BERU WHITESUN LARS

APARICIONES II, III, IV **ESPECIE** Humana **PLANETA NATAL** Tatooine **FILIACIÓN** Ninguna

Beru Whitesun, nativa de Tatooine, se enamora de Owen Lars justo antes de la batalla de Geonosis y está en la granja de humedad de los Lars cuando Anakin Skywalker llega en busca de su madre, Shmi. Más adelante, Beru y Owen se casan, y Obi-Wan Kenobi les entrega al bebé Luke, hijo de Anakin, para que cuiden de él. Owen siempre se muestra hosco con el pequeño, pero Beru es más afectuosa. Ambos mantienen en secreto quién es su padre. Cuando un cazarrecompensas captura a Owen, Beru se hace con un fusil y parte en su busca, pero Obi-Wan y Luke lo encuentran primero. Cuando los soldados imperiales llegan a la granja en busca de los droides R2-D2 y C-3PO, Beru y Owen mueren a manos de un pelotón de ejecución.

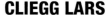

Mirada al futuro
Beru Lars desempeña un papel vital en el destino de la galaxia cuando acepta criar a Luke Skywalker *(abajo)*. Su naturaleza sensible y maternal inculcan a Luke un amor por la familia y un fuerte sentido moral *(arriba)*.

CLIEGG LARS

APARICIONES II **ESPECIE** Humano **PLANETA NATAL** Tatooine **FILIACIÓN** Ninguna

Cliegg Lars, el granjero hosco y de voluntad inquebrantable, vive en Tatooine con su mujer, Shmi Skywalker. Pierde a su amada, y también la pierna derecha, por culpa de un grupo de moradores de las arenas. Anakin Skywalker encuentra el cuerpo de su madre, pero Cliegg muere al cabo de poco, y lega la granja a su hijo Owen y su mujer Beru.

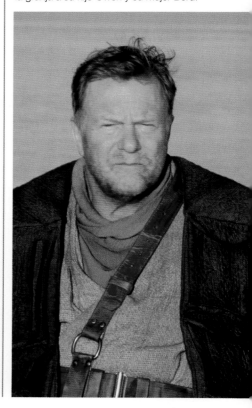

POGGLE EL MENOR

APARICIONES II, GC, III **ESPECIE** Geonosiano **PLANETA NATAL** Geonosis
FILIACIÓN Separatistas

El archiduque Poggle el Menor controla las factorías de droides de Geonosis durante las Guerras Clon. Con el apoyo de Darth Sidious, Poggle fabrica millones de droides de combate B1 para la Federación de Comercio y luego un superdroide de combate nuevo para los separatistas del conde Dooku. Cuando los guerreros de Poggle capturan a Obi-Wan Kenobi, Anakin Skywalker y Padmé Amidala en Geonosis, Poggle ordena su ejecución y se queda allí para luchar contra los soldados de la República. Entrega a Dooku los planes de una estación de combate, para que los ponga a salvo.

Más adelante, en las Guerras Clon, Poggle destruye su fábrica de droides para evitar que caiga en manos de la República. Busca la protección de la reina geonosiana Karina que, sin embargo, lo hace prisionero de guerra. La República lo interroga y no lo libera hasta que acuerda con el teniente comandante Orson Krennic construir en Geonosis una estación de combate para la República. Sin embargo, el archiduque tiene otros planes y trama un alzamiento en Geonosis que sabotea la construcción y le permite incorporarse al Consejo Separatista. Fallece en Mustafar, junto al resto del Consejo.

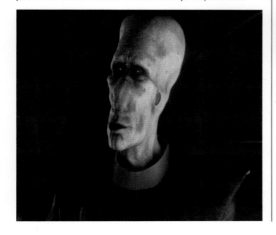

Presencia imponente
Poggle está al mando de todos los geonosianos y de la mayoría de los productos robóticos producidos en sus fábricas, como este droide táctico de la serie T.

SAN HILL

APARICIONES II, III **ESPECIE** Muun **PLANETA NATAL** Scipio
FILIACIÓN Clan Bancario Intergaláctico, separatistas

Como presidente del Clan Bancario Intergaláctico, San Hill tiene mucha influencia. Antes de la batalla de Geonosis, se reúne en secreto con el conde Dooku y promete el apoyo de su cártel financiero a los separatistas. Es asesinado por Darth Vader en Mustafar, junto con otros miembros del Consejo Separatista.

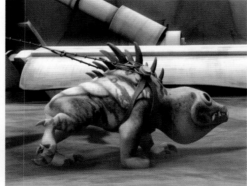

MASSIFF

APARICIONES II, GC **PLANETA NATAL** Varios
ALTURA MEDIA 1 m **HÁBITAT** Desierto

Los massiffs son cazadores de Tatooine y Geonosis. Aunque tienen una mordedura muy poderosa, muchos emplean massiffs amaestrados como animales de guardia, incluidas las tribus de los moradores de las arenas, los piratas weequays y los soldados clon. Las espinas de sus lomos les confieren un nivel añadido de defensa, y sus enormes ojos les permiten ver de noche.

WAT TAMBOR

APARICIONES II, GC, III
ESPECIE Skakoano **PLANETA NATAL** Skako Menor **FILIACIÓN** Separatistas, Unión Tecnológica

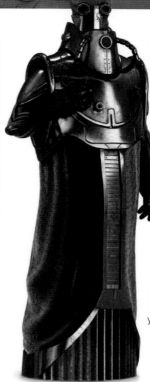

Wat Tambor lleva un traje presurizado y habla por un altavoz electrónico. Es ingeniero jefe de la Unión Tecnológica y controla los activos de guerra más avanzados de toda la galaxia. Forma parte del Consejo Separatista durante las Guerras Clon y es prisionero de la República durante un breve periodo tras la batalla de Ryloth. Cuando regresa a Skako Menor, usa a Echo, un soldado clon que ha capturado, para acceder a la estrategia de la República y ayudar a los separatistas, hasta que el clon es rescatado. Tambor fallece en Mustafar, más adelante.

SHU MAI

APARICIONES II, III **ESPECIE** Gossam **PLANETA NATAL** Castell
FILIACIÓN Gremio de Comercio, separatistas

Como presidenta del Gremio de Comercio, Shu Mai controla los recursos financieros comunes de algunas de las empresas más importantes de la galaxia. Utiliza su influencia para obtener un puesto en el Consejo Separatista, pero le dice al conde Dooku que el Gremio solo prestará apoyo a su movimiento en secreto. Es una lealtad secreta que desemboca en su muerte en Mustafar.

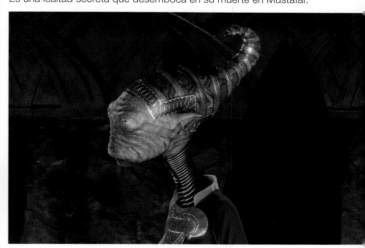

PASSEL ARGENTE

APARICIONES I, II, III **ESPECIE** Koorivar
PLANETA NATAL Kooriva **FILIACIÓN** Alianza Corporativa, separatistas

Tras obtener el cargo de magistrado de la Alianza Corporativa, Passel Argente pasa a formar parte del Senado galáctico y es uno de los senadores que apoya la destitución del canciller Valorum. Argente dimite para convertirse en miembro del Consejo Separatista, y es uno de los fallecidos en Mustafar.

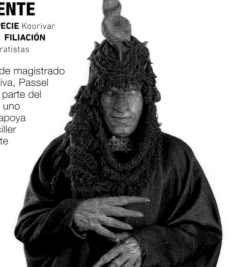

«Soy mucho más poderoso que cualquier Jedi. Incluido tú.» CONDE DOOKU

CONDE DOOKU

Nadie sospechaba que el conde Dooku era un Sith. Sin embargo, este antiguo Jedi trabajó como aprendiz de Darth Sidious y movió en secreto los hilos de una guerra que partió la galaxia en dos.

APARICIONES II, GC, III **ESPECIE** Humano **PLANETA NATAL** Serenno **FILIACIÓN** Jedi, Sith, separatistas

UN JEDI CAÍDO

Dooku, a quien entrenó el maestro Yoda, asciende en las filas hasta convertirse en uno de los mejores Jedi de su generación. La habilidad de Dooku con la espada de luz inspira a muchos aprendices y ha intervenido en muchos conflictos. Durante su periodo en la Orden Jedi, entrena a dos Padawans (Rael Avercross y Qui-Gon Jinn), con quienes forja un vínculo muy fuerte. Ellos dos son los únicos que saben que Dooku se obsesiona con las antiguas profecías de la mística Jedi, profecías que lo llevan a explorar en secreto el lado oscuro de la Fuerza e incluso a usar rayos de Fuerza para proteger a Qui-Gon en combate. Dooku asciende hasta el Consejo Jedi, pero abandona la Orden para poder heredar el título de conde de Serenno. Aunque afirma que se va porque discrepa con los métodos de la Orden, lo cierto es que quiere seguir explorando el lado oscuro de la Fuerza. Dooku se une a los Sith con el nombre de Darth Tyranus y supervisa la creación de un ejército clon en el planeta Kamino. También se erige en líder del movimiento separatista que convence a miles de sistemas estelares para que se escindan de la República. Finalmente, estalla en Geonosis la guerra entre los separatistas y la República. Dooku huye con vida tras un duelo con el maestro Yoda, y aunque los Jedi saben ahora que es un Sith, no están seguros de si es el maestro o el aprendiz.

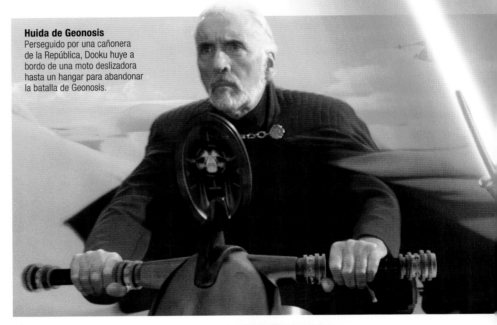

Huida de Geonosis
Perseguido por una cañonera de la República, Dooku huye a bordo de una moto deslizadora hasta un hangar para abandonar la batalla de Geonosis.

Maestro Sith
Mientras el conde Dooku controla las fuerzas separatistas, su maestro Darth Sidious gobierna la República. Entre ellos urden el sometimiento de la galaxia al control Sith.

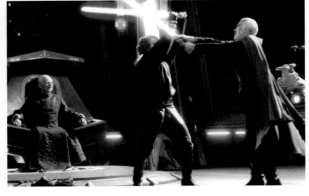

Papel especial
Dooku cree que su maestro acudirá a su rescate si el duelo con Anakin se vuelve peligroso, pero no imagina que Palpatine pueda traicionarlo.

GUERRAS CLON

El conde Dooku comanda los ejércitos de droides de combate separatistas, ayudado por su aprendiz del lado oscuro, Asajj Ventress y el general Grievous. Después del fracaso de su intento de enemistar a los hutt con la República secuestrando al hijo de Jabba, Rotta, Dooku se convierte fugazmente en rehén del pirata Hondo Ohnaka. Más tarde, cuando Darth Sidious ordena a Dooku que elimine a Ventress, este la abandona a su suerte. Savage Opress, el guerrero zabrak, es el encargado de sustituirla. Ventress y las Hermanas de la Noche intentan asesinar a Dooku, que contraataca y arrasa su fortaleza de Dathomir. Cuando los separatistas atacan Coruscant, Dooku obedece las órdenes de su maestro Darth Sidious y espera a bordo de la nave *Mano Invisible* para tender una trampa a Anakin Skywalker.

FIN DE LA PARTIDA

A pesar de sus propias maquinaciones, Dooku no sospecha que Sidious planea acabar con él. El conde derrota a Obi-Wan Kenobi y desafía a Anakin mientras Palpatine los observa, fingiendo ser un prisionero indefenso. Como Dooku se ha batido en duelo con Anakin varias veces en el pasado, no espera que el caballero Jedi ofrezca demasiada resistencia. Sin embargo, Anakin ha ganado una habilidad considerable desde su último enfrentamiento y planta cara a Dooku. Tras desarmar a su adversario, el joven Jedi coge la espada de luz de Dooku y acerca ambas a la garganta de Dooku. El conde espera que su maestro intervenga, pero cuando Palpatine ruge «¡mátalo!», el conde se da cuenta de la inevitabilidad de la traición Sith.

De Jedi a Conde
Dooku acaba profundamente decepcionado con la Orden Jedi y no hay nada que pueda convencerlo para que permanezca en ella. Sin embargo, Yoda, su antiguo maestro, desconfía y cree que la marcha de su antiguo Padawan se debe a motivos ocultos.

cronología

Miembro de la Orden
Los Jedi acogen a Dooku cuando es un bebé y, más adelante, Yoda lo elige como Padawan.

Encuentro con Qui-Gon
Cuando Rael, su primer Padawan, es nombrado caballero, Dooku queda muy impresionado con Qui-Gon y lo adopta como su segundo Padawan.

Abandono de la Orden
Dooku abandona la Orden Jedi para poder heredar el título de conde de Serenno.

Auge separatista
El conde Dooku se convierte en líder político e incita a los sistemas estelares a que abandonen la República.

Darth Tyranus
Dooku se une en secreto a los Sith y se convierte en aprendiz de Darth Sidious.

Trato con los Pyke
Dooku contrata al Sindicato Pyke para que mate al Jedi Sifo-Dyas.

El ejército Clon
Como Darth Tyranus, Dooku lidera la creación del ejército clon que Sifo-Dyas había encargado en Kamino. Escoge a Jango Fett como donante genético y ordena a los kaminoanos que inserten microchips de control en todos los clones.

▲ Cumbre separatista
Dooku mantiene una reunión en Geonosis para obtener el apoyo de las corporaciones más poderosas de la galaxia.

▲ Enfrentamiento con Yoda
Tras el ataque de la República a las operaciones de Dooku en Geonosis, el conde huye tras enfrentarse a Yoda, su antiguo maestro.

Falsa guerra
Empiezan las Guerras Clon, pero la República no sabe que Dooku ha urdido el conflicto obedeciendo órdenes del canciller supremo Palpatine.

▲ Rehén
Durante la guerra, Dooku se convierte brevemente en prisionero del pirata Hondo Ohnaka.

Savage Opress
Dooku se deshace de su acólita Asajj Ventress y recluta al guerrero zabrak Opress para que la sustituya.

Hermanas de la Noche
En la batalla de Dathomir, Dooku elimina a las Hermanas de la Noche para vengarse de Talzin y su intento de asesinato.

Tyranus desenmascarado
Obi-Wan y Anakin, que investigan al Sindicato Pyke, descubren que el conde Dooku es Darth Tyranus.

Atrocidad en Mahranee
Tras el brutal ataque de Dooku contra Mahranee, el Consejo Jedi ordena su muerte y encarga a Asajj Ventress y al maestro Jedi Quinlan Vos que ejecuten la orden.

Combate en Christophsis
Vos intenta completar la misión y Asajj Ventress se sacrifica para salvar a Vos de Dooku, que escapa del planeta.

Muerte
En Coruscant, Dooku se enfrenta a Anakin Skywalker y pierde la vida.

ONACONDA FARR

APARICIONES I, II, GC **ESPECIE**
Rodiano **PLANETA NATAL** Rodia
FILIACIÓN Senado galáctico

Onaconda Farr, senador de la República, es un amigo de la familia de la senadora Amidala, pero la secuestra en nombre de los separatistas cuando esta visita Rodia. Luego, Farr entrega en custodia al virrey de la Federación de Comercio y es admitido de nuevo en el Senado. Cuando Farr se une al senador Bail Organa para poner fin a la desregulación de los bancos y ayudar a la República a financiar la guerra, su ayudante lo envenena para beneficiar a los separatistas.

ORRAY

APARICIONES II **PLANETA NATAL** Geonosis
TAMAÑO MEDIO 2 m de alto, 3 m de largo
HÁBITAT Desierto

Los orrays sirven de montura para los picadores de la arena de ejecución. Debido a su fuerza, los geonosianos los utilizan para transportar cargas, incluidos los carros que llevan a los condenados a la arena. Los orrays amaestrados no tienen cola y llevan una coraza metálica en el apéndice amputado.

REEK

APARICIONES II, GC **PLANETA NATAL** Geonosis
(luna de Codia) **TAMAÑO MEDIO** 2 m de alto,
4 m de largo **HÁBITAT** Praderas

Los reek son unas criaturas herbívoras con tres cuernos, de actitud terca y muy peligrosas cuando cargan de cabeza. En la arena de ejecución de Geonosis, los utilizan para amenazar a los prisioneros. Esta especie tiene unos aros en la nariz que los cuidadores geonosianos usan para mantenerlos bajo control. Estos animales viven en Ylesia y en su luna de Codia, pero se han exportado a toda la galaxia debido a su fuerza y resistencia. Cuando Anakin se enfrenta a un reek en la arena, calma a la criatura utilizando la Fuerza y a continuación monta en ella. Por desgracia, Jango Fett mata al reek, que a pesar de su porte no resiste el disparo del bláster.

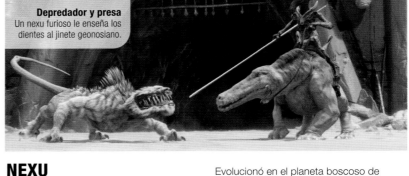

Depredador y presa
Un nexu furioso le enseña los dientes al jinete geonosiano.

NEXU

APARICIONES II **PLANETA NATAL** Cholganna
TAMAÑO MEDIO 1 m de alto, 2 m de largo
HÁBITAT Bosques

El nexu es un depredador felino con varios ojos y una cola larga y sin pelo.

Evolucionó en el planeta boscoso de Cholganna y se ha extendido por otros mundos gracias a su valor como animal de ataque. Cuando un nexu captura a su presa con sus afiladas garras, la muerde y la zarandea de forma salvaje hasta matarla. En la arena de ejecución de Geonosis, Padmé Amidala sufre el ataque de un nexu después de que la criatura acabe con un guardia y centre toda su atención en ella. El animal le da un zarpazo, pero aparece un reek que lo embiste y lo mata.

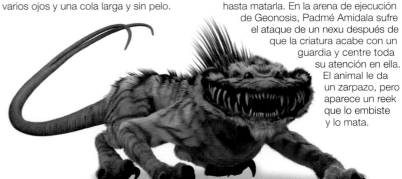

Señales de advertencia
Cuando un reek piafa es porque se está preparando para cargar contra su objetivo *(arriba)*. El general Grievous monta un reek a través de las junglas de Felucia *(dcha.)*.

ACKLAY

APARICIONES II **PLANETA NATAL** Vendaxa
ALTURA MEDIA 3 m **HÁBITAT** Tierra y agua

El acklay es un crustáceo anfibio gigante originario de Vendaxa. Protegido por un duro caparazón, se desplaza con seis patas puntiagudas y usa las garras para despedazar a las presas. Tiene la boca llena de dientes afilados y utiliza un órgano que tiene bajo la mandíbula para percibir la electricidad de su presa. En Geonosis, los acklays se usan en la arena de ejecución. Los picadores geonosianos mantienen a las criaturas más grandes bajo control picándolas con lanzas de palo largo. Obi-Wan Kenobi está a punto de morir atacado por un acklay, pero logra eludir las garras del animal hasta que recupera su espada de luz y acaba con él.

Enfrentamiento mortal
Armado con una lanza, Obi-Wan se enfrenta a un acklay en la arena de ejecución.

STASS ALLIE

APARICIONES II, III **ESPECIE** Tholothiana
PLANETA NATAL Tholoth **FILIACIÓN** Jedi

Stass Allie forma parte del Consejo Jedi durante las Guerras Clon y lucha con valentía como miembro del equipo de ataque Jedi asignado a la primera batalla de Geonosis. Destinada en Saleucami durante los asedios del Borde Exterior, la maestra Allie muere cuando se activa la Orden 66. Sus soldados clon escoltas disparan a su moto deslizadora, con la que sufre un accidente mortal.

GENERAL WHORM LOATHSOM

APARICIONES GC **ESPECIE** Kerkoidiano **PLANETA NATAL** Kerkoidia **FILIACIÓN** Separatistas

Después de que el general Loathsom capture el planeta Christophsis, la República lo invade para liberarlo. Loathsom contraataca con sus droides de combate, protegidos tras un potente escudo deflector. Incapaz de hacer mella en la barrera, Obi-Wan Kenobi negocia los términos de la rendición con Loathsom, lo que permite que Anakin Skywalker y Ahsoka Tano destruyan el generador de escudo. El general es capturado y trasladado a Coruscant, donde es encarcelado por traición.

ALMIRANTE WULLF YULAREN

APARICIONES GC, Reb, IV **ESPECIE** Humano **PLANETA NATAL** Coruscant **FILIACIÓN** Armada de la República, Imperio

Wullf Yularen es uno de los comandantes de flota más destacados de la República, con un largo historial de participación en conflictos navales, incluida una derrota ante el almirante Trench en los estrechos de Malastare. Durante las Guerras Clon lucha en Christophsis, Ryloth, Devaron y Geonosis, casi siempre junto a un Jedi de alto rango. Tras la guerra, el almirante se convierte en coronel de la Oficina de Seguridad Imperial (OSI) y se interesa especialmente por la carrera del capaz agente Kallus. Yularen entabla amistad con el teniente Thrawn, un chiss que parece ser una estrella en alza, y lo ayuda a establecer contactos con imperiales de alto rango. También lo ayuda a investigar al criminal llamado Nevil Cygni. Thrawn, que persigue al Escuadrón Fénix, pide a Yularen que lo ayude a descubrir al operativo rebelde con el nombre en clave «Fulcrum», infiltrado en las filas imperiales. Yularen se sorprende cuando Thrawn descubre que Kallus es «Fulcrum», pero ambos deciden permitir que Kallus siga trabajando para pasar información falsa a los rebeldes. Una vez terminada la Estrella de la Muerte, Yularen es destinado a esta y muere cuando salta por los aires.

ALMIRANTE TRENCH

APARICIONES GC **ESPECIE** Harch **PLANETA NATAL** Secundus Ando **FILIACIÓN** Separatistas

Antes de las Guerras Clon, este harch de rostro arácnido se gana su fama como comandante naval cuando derrota a Wullf Yularen en la batalla de los estrechos de Malastare. Nombrado almirante de la flota separatista, impone un bloqueo en Christophsis, pero Anakin le arrebata su crucero. Aun así, logra sobrevivir y asume el mando de las operaciones separatistas en Ringo Vinda. Las fuerzas de la República impiden que bombardee el planeta Anaxes y Anakin Skywalker lo mata.

COMANDANTE CLON CODY

APARICIONES GC, III **ESPECIE** Humano (clon) **PLANETA NATAL** Kamino **FILIACIÓN** República

Designado CC-2224, este clon recibe el nombre de «Cody» y es asignado al 212.º Batallón de Ataque del general Kenobi como lugarteniente de este. Mantiene una relación de estrecha camaradería con el capitán Rex y lucha junto al general Kenobi en Christophsis, Teth y la segunda batalla de Geonosis. Ayuda a rescatar al maestro Jedi Even Piell de la Ciudadela de Lola Sayu y luego captura la capital de Umbara, a pesar de la traición del maestro Pong Krell. Colabora con Kenobi, el general Skywalker y Ahsoka Tano para liberar a los esclavos de Kadavo y participa en la batalla por Anaxes. Por orden del general Windu, Cody y Rex forman un equipo para descubrir cómo han obtenido los separatistas el algoritmo de estrategia de Rex. Cody resulta herido al principio de la misión, pero Rex y otros la completan y Cody se recupera pronto. Al final de las Guerras Clon, Cody acompaña a Obi-Wan hasta Utapau, donde recibe la Orden 66. Por orden de Cody, un AT-TE dispara a Obi-Wan y lo hace caer al agua.

A sus órdenes
Cody lucha junto a Obi-Wan Kenobi en Utapau *(izda.)*. Los soldados clon y sus generales Jedi interceptan una comunicación entre dos generales separatistas que planean un ataque en Kamino *(abajo)*.

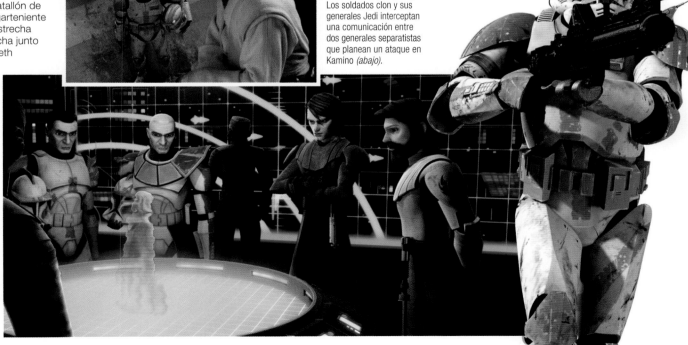

«Juraste lealtad a la República. Tienes un deber.» CAPITÁN REX

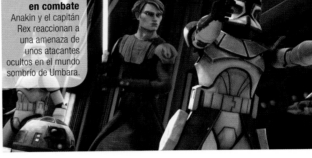

CAPITÁN REX

Este clon de alto rango, destinado en la designación CT-7567 de Kamino, elige el nombre de Rex y lucha en las Guerras Clon junto a los comandantes Jedi.

APARICIONES GC, Reb **ESPECIE** Humano **PLANETA NATAL** Kamino **FILIACIÓN** República

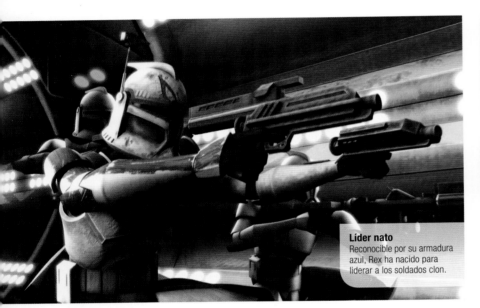

Líder nato
Reconocible por su armadura azul, Rex ha nacido para liderar a los soldados clon.

COMPAÑERO DE LOS JEDI

Cuando estallan las Guerras Clon, al capitán Rex se le adjudica el mando de la compañía Torrente de la 501.ª Legión, y parte de inmediato para sofocar los puntos más conflictivos de la galaxia. En Christophsis, Rex se pone a las órdenes de Anakin y su nueva Padawan, Ahsoka Tano. Es el inicio de una colaboración entre Rex y un grupo unido de Jedi, entre los que se incluyen Anakin, Ahsoka y Obi-Wan Kenobi, que le demuestran que sus opiniones son valoradas.

VENCE LA REPÚBLICA

La confianza entre los Jedi y Rex permite la participación de este en combates de alta prioridad, incluida la lucha contra el general Lok Durd en Maridun y la destrucción de la Estación Skytop. En la luna de Rishi, el capitán Rex y el comandante Cody descubren unas escuchas a la República por parte de los separatistas. Rex ansía el éxito absoluto en todas las misiones sin importarle el riesgo personal, y llega a infectarse con el virus Sombra Azul en su afán por destruir un laboratorio separatista en Naboo. Cuando el capitán Rex está al mando, la República acostumbra a vencer la batalla.

Planificación del ataque
Tras recibir entrenamiento táctico avanzado en Kamino, Rex utiliza sus conocimientos para probar nuevas estrategias de batalla.

Sombras en combate
Anakin y el capitán Rex reaccionan a una amenaza de unos atacantes ocultos en el mundo sombrío de Umbara.

CRECEN LAS DUDAS

No todas las misiones son impecables. En Saleucami, un disparo deja a Rex al borde de la muerte, pero se recupera gracias a los cuidados de un clon que abandonó el ejército de la República para llevar una vida tranquila como campesino. Rex, que en un principio desprecia al desertor, aprende a matizar su postura. En posteriores enfrentamientos de las Guerras Clon, Rex defiende a sus soldados cuando reciben órdenes sin sentido y muy arriesgadas. En Umbara, se niega a obedecer unas peligrosas órdenes del Jedi Pong Krell, lo que permite descubrir las simpatías separatistas de este. Tales experiencias muestran a Rex un lado distinto de la guerra. Empieza a ver que el deber prima sobre la obediencia ciega.

OFICIAL REBELDE

Rex se extirpó el chip inhibidor antes de la activación de la Orden 66 y no cumple la orden de traicionar a los Jedi. Abandona el Imperio y se oculta junto a otros dos clones en el remoto planeta Seelos. Su amiga Ahsoka Tano le envía la tripulación del *Espíritu* a fin de recabar información sobre bases militares de la República abandonadas. Aunque Kanan Jarrus se muestra reticente a trabajar con un clon, ambos resuelven sus diferencias y Rex se convierte en un fiel aliado de los Espectros. Es clave para el éxito de misiones rebeldes vitales, como el robo de cazas Ala-Y en la Estación Reklam, el levantamiento del bloqueo imperial a Lothal y la batalla de Endor, durante la que la segunda Estrella de la Muerte es destruida.

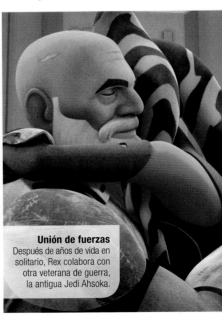

Unión de fuerzas
Después de años de vida en solitario, Rex colabora con otra veterana de guerra, la antigua Jedi Ahsoka.

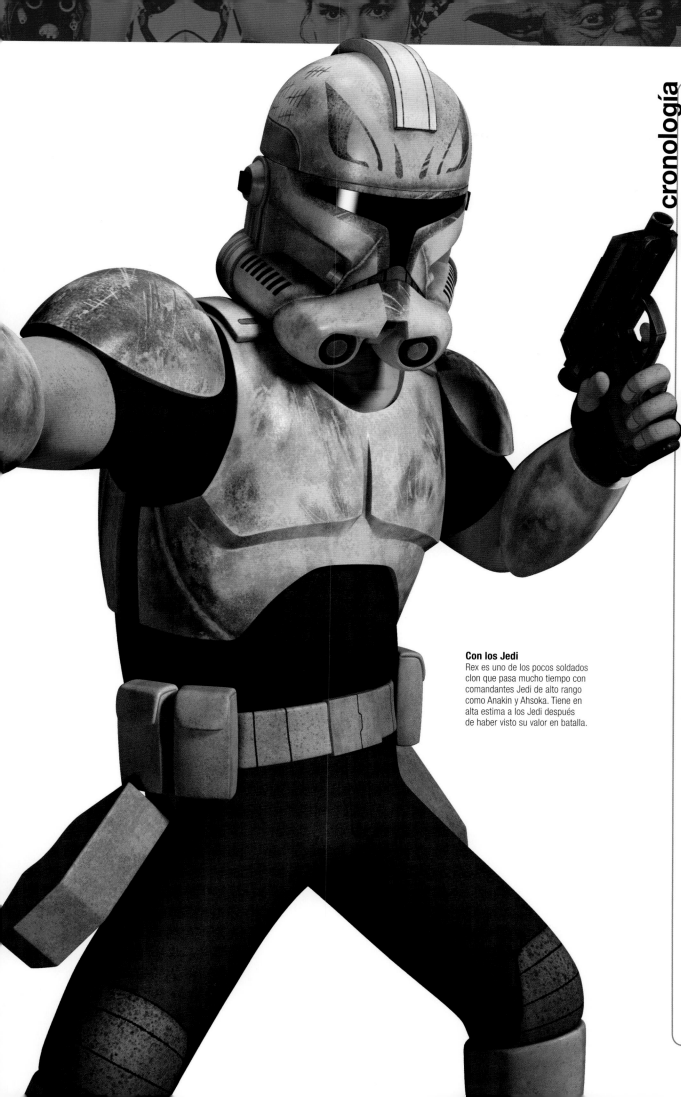

Kamino
Tras finalizar el periodo de entrenamiento, Rex se convierte en capitán de la compañía Torrente de la 501.ª Legión.

Primera acción
En Geonosis, el capitán Rex lucha con sus compañeros clones contra los separatistas.

▲ Batalla de Christophsis
Rex toma parte en muchos combates junto a Anakin y Ahsoka, incluida la batalla para derrotar al general Loathsom.

Aterrizaje forzoso
Abandonado en Maridun, Rex protege a un Anakin herido y libera el planeta de los invasores.

Virus Sombra Azul
Rex se infecta con el virus durante un asalto al laboratorio de armas biológicas de Naboo. Por suerte, recibe el antídoto a tiempo.

▲ El otro lado de la guerra
Un soldado clon que abandonó la guerra para vivir exiliado en Saleucami desafía las opiniones de Rex sobre el honor y el deber.

Curtido en la batalla
El heroísmo demostrado en Kamino y la Ciudadela son prueba del valor de Rex como soldado de élite.

▲ Umbara
El general Jedi Pong Krell le complica la vida a Rex durante la campaña para tomar la capital umbarana.

▲ Prosigue la guerra
Rex sigue cumpliendo con su deber incluso cuando las órdenes lo empujan a situaciones difíciles. Cuando Ahsoka queda bajo sospecha por traición, Rex ayuda a dar con ella en Coruscant.

El asedio a Mandalore
Rex y los clones de la 501.ª Legión se unen a Ahsoka para acabar con el gobierno de Maul en Mandalore. Ahsoka y Rex fingen sus muertes para huir del Imperio y se exilian por separado.

Seelos
Los clones Rex, Wolffe y Gregor viven ocultos en Seelos y cazan joopa desde el AT-TE modificado que ahora es su hogar.

Miembro de la Rebelión
Rex abandona Seelos y se une a Ahsoka y a la tripulación del *Espíritu* para combatir al Imperio.

La base Chopper
Rex dirige en Atollon la construcción de la base Chopper, la base de operaciones del grupo de rebeldes Fénix.

Endor
Rex participa en la batalla de Endor como comandante de la Alianza Rebelde.

GUERRAS CLON

ERA DEL IMPERIO

Con los Jedi
Rex es uno de los pocos soldados clon que pasa mucho tiempo con comandantes Jedi de alto rango como Anakin y Ahsoka. Tiene en alta estima a los Jedi después de haber visto su valor en batalla.

«Ahora caes… Como deben caer todos los Jedi.» ASAJJ VENTRESS

ASAJJ VENTRESS

Con la vida marcada por la tragedia —su mentor Jedi fue asesinado, y un maestro Sith quiere verla muerta—, Asajj Ventress es una asesina letal con un plan propio: ser considerada una auténtica Sith.

APARICIONES GC **ESPECIE** Dathomiriana **PLANETA NATAL** Dathomir **FILIACIÓN** Separatistas, Hermanas de la Noche

ASESINA LETAL

Asajj Ventress es la encargada de poner en práctica las maquinaciones de su maestro, el conde Dooku. En Tatooine, secuestra a Rotta, hijo de Jabba el Hutt, por orden de Dooku, que quiere que los hutt se involucren en las Guerras Clon en el bando separatista. Sin embargo, los Jedi atacan a Ventress en Teth y devuelven a Rotta a su padre. Más tarde, Dooku ordena a Ventress que libere a Nute Gunray, retenido en un crucero de la República, y que lo lleve a Coruscant, donde se enfrenta a la maestra Jedi Luminara Unduli, a la que está a punto de derrotar, hasta que aparece Ahsoka Tano. Con la ayuda de un guardia del Senado, Argyus, rescata a Gunray. En Kamino, Ventress intenta robar el ADN de los clones, pero Anakin se lo impide.

Enfrenamiento
Ventress se prepara en el monasterio de la Orden de B'omarr, en Teth, para enfrentarse a los Jedi que quieren rescatar a Rotta el Hutt.

HERMANA DE LA NOCHE

Sidious, que percibe la creciente fuerza de Ventress, ordena a Dooku que mate a su oscura acólita. Cuando su nave es destruida en Sullust, Ventress huye a Dathomir, donde Madre Talzin revela el pasado de la asesina como Hermana de la Noche, lo que causa que Ventress clame venganza contra Dooku. Mientras realiza un ritual de renacimiento para señalar su lealtad al clan, Dooku envía al general Grievous a Dathomir para acabar con las Hermanas de la Noche. A petición de Talzin, Ventress huye del planeta, convencida de que es la única hermana todavía con vida.

Encuentro con las Hermanas de la Noche
Cuando Ventress llega a Dathomir, las Hermanas de la Noche se disponen a matarla, hasta que Talzin revela que es una de ellas.

CAZARRECOMPENSAS

Tras matar al cazarrecompensas Oked, Ventress ocupa su lugar en una misión encabezada por Boba Fett para proteger el baúl de un tren. Cuando lo abren, ven que en su interior hay una chica. Ventress libera a la joven. Más tarde, al descubrir que ofrecen una recompensa por Savage Opress, Ventress resuelve darle caza. La búsqueda la lleva hasta Opress y Maul, que han hecho prisionero a Obi-Wan Kenobi. Ventress y el maestro Jedi aúnan fuerzas y salvan la vida por los pelos. Obi-Wan intenta reclutarla para la causa, pero ella se niega.

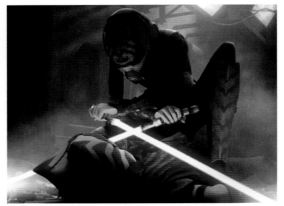

Atrapar a un Jedi
Convertida en cazarrecompensas, Ventress inmoviliza a Ahsoka Tano, a quien han puesto precio a su cabeza después de huir de una prisión imperial.

DISCÍPULA OSCURA

Ventress y el Jedi Quinlan Vos se alían para asesinar al conde Dooku y, para prepararse para la misión, Ventress lleva al Jedi a Dathomir, su planeta natal, y le enseña los aspectos más oscuros de la Fuerza. Durante el tiempo que pasan juntos, mantienen una relación romántica. Los contactos separatistas de Ventress la informan de que Dooku asistirá a una gala en el planeta Raxus, lo que ofrece a Ventress y Vos una oportunidad para atacar. El intento de asesinato fracasa cuando Dooku captura a Vos y lo atrae completamente al lado oscuro tras convencerlo de que Ventress lo ha traicionado. Con la esperanza de redimir a su amante, Ventress se asocia al que había sido su adversario, Obi-Wan Kenobi, para liberarlo y devolverlo a los Jedi. Vos, que aún se aferra al lado oscuro, intenta de nuevo asesinar al conde Dooku, pero vuelve a fracasar. Ventress se sacrifica para salvar a Vos del lord Sith y, con su sacrificio, inspira a Vos a regresar al lado luminoso.

Regreso a Dathomir
Asajj Ventress enseña al maestro Jedi Quinlan Vos a usar el lado oscuro de la Fuerza en Dathomir, su planeta natal.

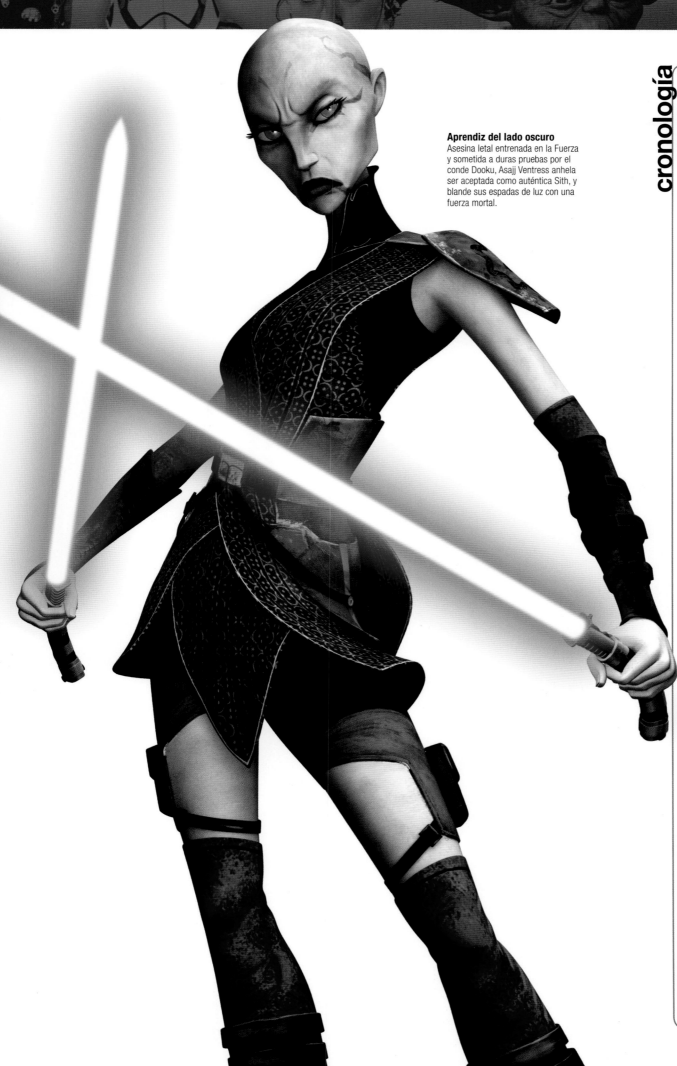

Aprendiz del lado oscuro
Asesina letal entrenada en la Fuerza
y sometida a duras pruebas por el
conde Dooku, Asajj Ventress anhela
ser aceptada como auténtica Sith, y
blande sus espadas de luz con una
fuerza mortal.

cronología

▲ Arrebatada
Su madre se ve obligada a entregar a Ventress
al criminal Hal'Sted para proteger a su clan.

▲ Entrenamiento Jedi
El Jedi Ky Narec observa el despliegue de Fuerza
de Ventress y la entrena hasta que es asesinado.

La apuesta
Ventress intenta atraer a Toydaria al bando
separatista, pero pierde una apuesta con
Yoda y la lealtad del rey toydariano.

Liberación de Nute Gunray
Dooku envía a Ventress para que libere
a Nute Gunray, encarcelado e interrogado
por la República.

Traición de Dooku
Sidious, que percibe un aumento
de la Fuerza en Ventress, ordena al
conde Dooku que mate a su acólita.

La creación de un monstruo
Ventress recluta al Hermano de la Noche
Savage Opress, que las Hermanas de la Noche
ofrecen al conde Dooku como nuevo aprendiz.

▼ Matanza de las Hermanas de la Noche
El general Grievous invade Dathomir y acaba
con el clan de las Hermanas de la Noche, cuya
líder, Madre Talzin, desaparece y deja sola a
Ventress.

El atraco del tren
Ventress modifica el trato cuando
se produce un giro inesperado en
su colaboración con Boba Fett.

▲ Rescate inesperado
Aunque iba a recoger la recompensa de
Savage, Ventress acaba rescatando a
Obi-Wan Kenobi de Opress y Maul.

Extraños aliados
Ventress ayuda a Anakin Skywalker a exculpar
a Ahsoka Tano de las acusaciones de traición y
da pistas de la auténtica identidad del traidor.

Una vida de pirata
Ventress y Lassa Rhayme colaboran para
arrebatar un encargo a Hondo Ohnaka,
un pirata rival.

Intento de asesinato
Ventress y Quinlan Vos intentan asesinar
al conde Dooku, el antiguo maestro de ella. La
inesperada colaboración es resultado de la sed
de venganza de Ventress y de la desesperación
de los Jedi para poner fin a las Guerras Clon.

Una muerte heroica
Ventress es enterrada en Dathomir después
de sacrificarse para salvar a Quinlan Vos.

«Sus espadas láser serán un buen complemento para mi colección.» GENERAL GRIEVOUS

GENERAL GRIEVOUS

El comandante del ejército separatista, el general Grievous, es temido en toda la República. El cíborg tiene una sed desmedida de matar a los Jedi y se queda con las espadas de luz como trofeo.

APARICIONES GC, III **ESPECIE** Kaleesh (cíborg) **PLANETA NATAL** Kalee **FILIACIÓN** Separatistas

CAZADOR JEDI

Líder del ejército separatista, Grievous se enfrenta a menudo con los generales Jedi de la República. Incluso los Jedi más avezados sufren para estar a su altura. Grievous aniquila una flota comandada por Plo Koon y deja solo un puñado de supervivientes. Poco después, está a punto de añadir la espada de Ahsoka Tano a su colección durante un duelo en la Estación Skytop. Grievous huye cuando Anakin interviene en el último segundo. El maestro Jedi Kit Fisto recibe el encargo de encontrar la guarida de Grievous y salva la vida después de que su antiguo Padawan, Nahdar Vebb, muera a manos del cíborg. Posteriormente, Grievous secuestra al maestro Eeth Koth y se mofa de los Jedi en un mensaje holográfico; el rescate organizado por Anakin, Obi-Wan Kenobi y Adi Gallia está a punto de fracasar.

Combate mortal
Obi-Wan Kenobi y el general separatista Grievous se enfrentan al principio de las Guerras Clon, a bordo del *Malevolencia*.

ATAQUES SEPARATISTAS

El ejército de Grievous ataca objetivos clave y siembra el caos en la galaxia. En Kamino, su actitud cautelosa despierta las sospechas de Obi-Wan, que se confirman cuando descubre acuadroides preparando un ataque submarino. Los droides pretenden destruir las instalaciones de clonación cruciales para los intereses bélicos de la República, pero los Jedi logran que Grievous se retire. El conde Dooku también cuenta con el cíborg: en Naboo, la senadora Amidala forma parte de un intercambio de prisioneros con Grievous para salvar a Anakin; y en Dathomir, Grievous acaba con el clan de brujas de las Hermanas de la Noche.

Sin rendición
Grievous se niega a rendirse en Naboo y se enfrenta a los gungan. El general Tarpals lo aturde, no sin antes recibir una herida mortal.

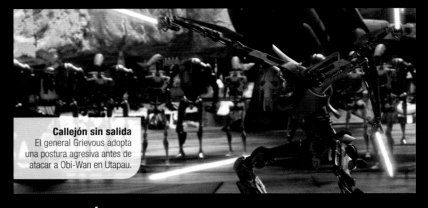

Callejón sin salida
El general Grievous adopta una postura agresiva antes de atacar a Obi-Wan en Utapau.

DISTRACCIÓN SITH

La nave insignia de Grievous, el destructor *Mano Invisible*, lidera el ataque separatista en Coruscant y captura al canciller supremo Palpatine. Obi-Wan y Anakin suben a bordo de la nave para rescatar a Palpatine, y Grievous huye y deja que los magnaguardias se encarguen de repeler a los Jedi. Mientras el Consejo Jedi centra su atención en perseguir a los cíborgs por la galaxia, Palpatine (en realidad, Darth Sidious) despliega su vil plan de destruir a los Jedi y declararse emperador. El canciller revela la ubicación de Grievous en Utapau a los Jedi, y Obi-Wan es el encargado de dar con él. Cuando el maestro Jedi aparece por sorpresa en una reunión separatista en Utapau, Grievous y Obi-Wan se enfrentan, y vence el Jedi.

Temido por los Jedi

El general Grievous, temido guerrero kaleesh en el pasado, es ahora una máquina cibernética. Cree que sus miembros mecánicos lo hacen superior a sus enemigos. Los científicos implantaron sus ojos y su cerebro en un cuerpo hecho de una aleación de duranio, y los demás órganos vitales están protegidos por una bolsa de piel sintética. El conde Dooku entrena a Grievous en el arte del combate con espada de luz, que se adapta muy bien a su cuerpo cíborg. Grievous no tiene poderes de la Fuerza, pero sí una gran agilidad y poderío. Maestro de las formas clásicas de las artes Jedi, se adapta al estilo de lucha de sus oponentes.

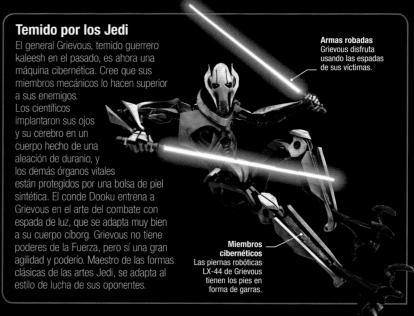

Armas robadas
Grievous disfruta usando las espadas de sus víctimas.

Miembros cibernéticos
Las piernas robóticas LX-44 de Grievous tienen los pies en forma de garras.

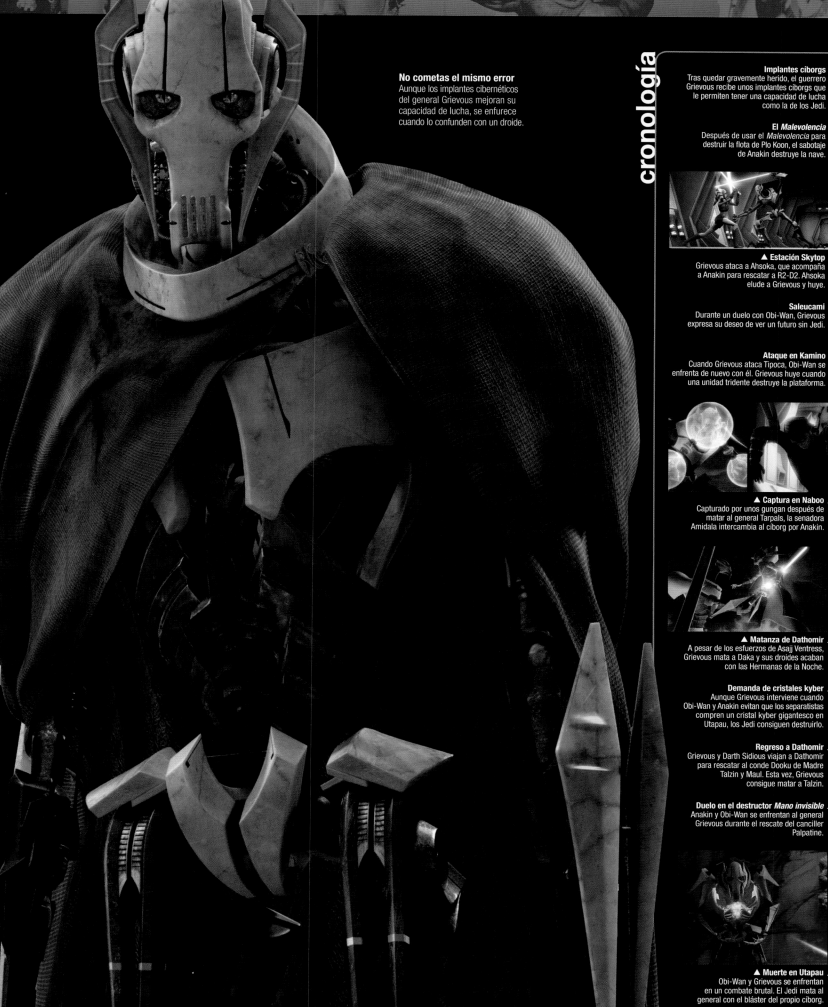

No cometas el mismo error
Aunque los implantes cibernéticos del general Grievous mejoran su capacidad de lucha, se enfurece cuando lo confunden con un droide.

Implantes cíborgs
Tras quedar gravemente herido, el guerrero Grievous recibe unos implantes cíborgs que le permiten tener una capacidad de lucha como la de los Jedi.

El *Malevolencia*
Después de usar el *Malevolencia* para destruir la flota de Plo Koon, el sabotaje de Anakin destruye la nave.

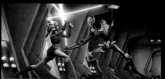

▲ **Estación Skytop**
Grievous ataca a Ahsoka, que acompaña a Anakin para rescatar a R2-D2. Ahsoka elude a Grievous y huye.

Saleucami
Durante un duelo con Obi-Wan, Grievous expresa su deseo de ver un futuro sin Jedi.

Ataque en Kamino
Cuando Grievous ataca Tipoca, Obi-Wan se enfrenta de nuevo con él. Grievous huye cuando una unidad tridente destruye la plataforma.

▲ **Captura en Naboo**
Capturado por unos gungan después de matar al general Tarpals, la senadora Amidala intercambia al cíborg por Anakin.

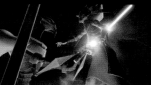

▲ **Matanza de Dathomir**
A pesar de los esfuerzos de Asajj Ventress, Grievous mata a Daka y sus droides acaban con las Hermanas de la Noche.

Demanda de cristales kyber
Aunque Grievous interviene cuando Obi-Wan y Anakin evitan que los separatistas compren un cristal kyber gigantesco en Utapau, los Jedi consiguen destruirlo.

Regreso a Dathomir
Grievous y Darth Sidious viajan a Dathomir para rescatar al conde Dooku de Madre Talzin y Maul. Esta vez, Grievous consigue matar a Talzin.

Duelo en el destructor *Mano invisible*
Anakin y Obi-Wan se enfrentan al general Grievous durante el rescate del canciller Palpatine.

▲ **Muerte en Utapau**
Obi-Wan y Grievous se enfrentan en un combate brutal. El Jedi mata al general con el bláster del propio cíborg.

«Nadie tiene su determinación.» ANAKIN SKYWALKER

AHSOKA TANO

La aprendiz que Anakin Skywalker nunca esperó, Ahsoka Tano, es tan testaruda como su maestro. La joven se gana su respeto y amistad, asimila las lecciones Jedi y sabe transmitirlas. Al final, cuando aún no es Jedi, decide ser fiel a sí misma.

APARICIONES GC, Reb, FoD **ESPECIE** Togruta **PLANETA NATAL** Shili **FILIACIÓN** Jedi

Líder rebelde
Ahsoka lucha con los rebeldes de Onderon durante una batalla contra droides separatistas fieles al rey Rash.

PADAWAN DE ANAKIN SKYWALKER

Cuando los miembros del Consejo Jedi designan a Anakin como instructor de Ahsoka, todos creen que la optimista Padawan, siempre muy respetuosa con las normas, será una buena influencia para su impulsivo maestro. También esperan que el hecho de ejercer de guía de la Jedi hará a Anakin más independiente. El entrenamiento enseguida deja huella en la joven togruta: cuando participa en la segunda batalla de Geonosis junto con Barriss Offee, aprendiz de Unduli, el estilo audaz de Ahsoka contrasta con el comportamiento reservado de su compañera. Sin embargo, su amistad llega a su fin en el misterioso monolito de Mortis, donde Ahsoka tiene una premonición en la que ve que su futuro será aciago si permanece con Anakin.

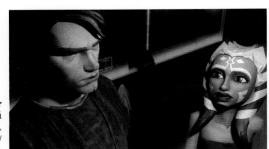

Maestro a su pesar
Al principio, Anakin no está entusiasmado con su nueva aprendiz, pero acepta su deber como Jedi y transmite su experiencia a Ahsoka.

Lecciones importantes
Cuando Ahsoka es secuestrada, debe usar sus conocimientos Jedi para huir de sus captores.

MISIONES EN SOLITARIO

Las excepcionales habilidades Jedi de Ahsoka la llevan a realizar misiones en solitario desde el principio. Cuando las hijas de Papanoida son secuestradas, se ofrece voluntaria para investigar el crimen con su amiga, la senadora Riyo Chuchi. Poco después, ayuda a la duquesa Satine Kryze a descubrir una trama de corrupción en las altas esferas del gobierno de Mandalore. Atormentada por visiones del asesinato de Padmé Amidala, Ahsoka insiste en unirse al destacamento de seguridad de la senadora y frustra los planes de la asesina Aurra Sing. Cuando Ahsoka es capturada por cazadores trandoshanos y es llevada a Wasskah, demuestra confianza en sí misma para convencer a los jóvenes Jedi secuestrados de que se enfrenten a sus captores.

LA MAESTRA

Durante su colaboración con Korkie y sus amigos para encontrar a los traidores, Ahsoka muestra unas grandes dotes de liderazgo. Cuando el Consejo Jedi aprueba la propuesta de Anakin de entrenar a los insurgentes de Onderon que quieren deponer al rey aliado de los separatistas, Ahsoka y Obi-Wan lo acompañan en la misión. Impresionados por la evolución de Ahsoka, los dos Jedi confían en ella y la nombran única consejera Jedi durante la fase final del exitoso alzamiento de Onderon. Poco después, Yoda confía a Ahsoka la misión de proteger los viajes de los jóvenes Jedi desplazados a Ilum, donde deben superar unas duras pruebas de fuerza física y fuerza interior antes de tener su propia espada de luz.

Juicio Jedi
Después de someterse a juicio por traición ante un tribunal militar de Coruscant *(arriba)*, Ahsoka abandona a Anakin y la Orden Jedi *(izda.)*.

ABANDONO DE LA ORDEN JEDI

Tras el atentado del Templo Jedi, Ahsoka y Anakin deben investigar lo sucedido. Mientras Ahsoka interroga a Letta Turmond sobre su cómplice, alguien invisible usa la Fuerza para estrangular a la prisionera. Pese a declararse inocente, Ahsoka es detenida por el asesinato de Turmond. Una misteriosa ayuda (una tarjeta frente a su celda, unos guardias aturdidos y un comunicador) permite a Ahsoka huir de la cárcel, pero también la incrimina más. Anakin la encuentra, pero no puede convencerla de que se entregue. Al final, encuentra a una aliada inesperada en Asajj Ventress, que aporta una serie de pistas que demuestran que la auténtica traidora es Barriss Offee. La fe de Ahsoka en la institución se desmorona y rechaza la oferta de reincorporación del Consejo Jedi.

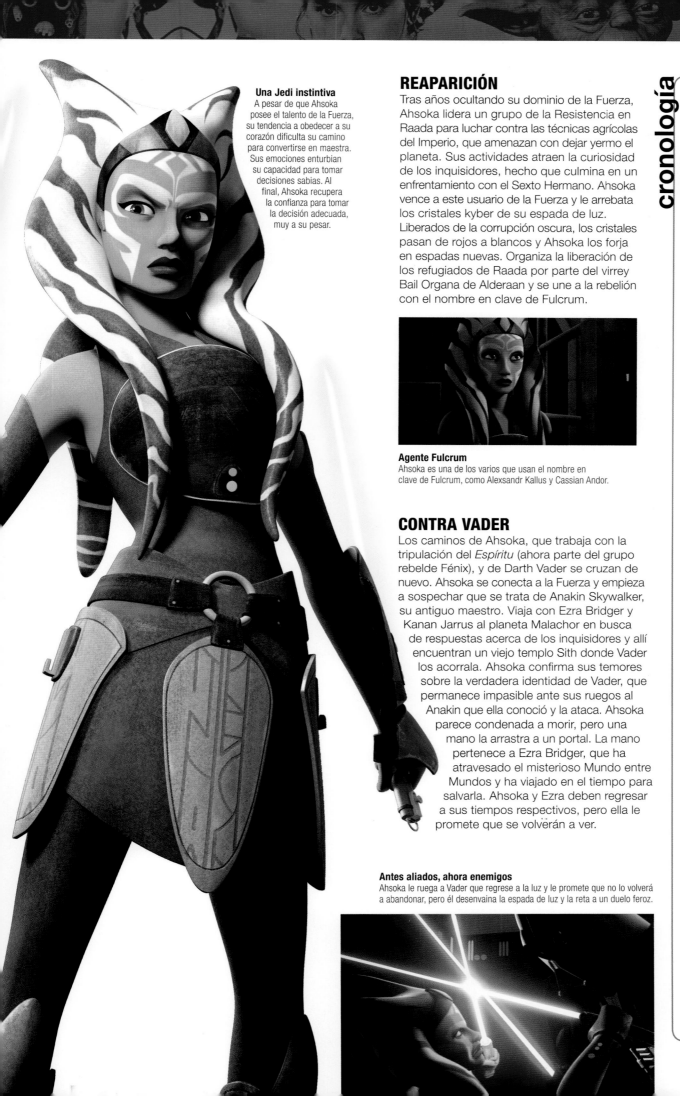

Una Jedi instintiva
A pesar de que Ahsoka posee el talento de la Fuerza, su tendencia a obedecer a su corazón dificulta su camino para convertirse en maestra. Sus emociones enturbian su capacidad para tomar decisiones sabias. Al final, Ahsoka recupera la confianza para tomar la decisión adecuada, muy a su pesar.

REAPARICIÓN

Tras años ocultando su dominio de la Fuerza, Ahsoka lidera un grupo de la Resistencia en Raada para luchar contra las técnicas agrícolas del Imperio, que amenazan con dejar yermo el planeta. Sus actividades atraen la curiosidad de los inquisidores, hecho que culmina en un enfrentamiento con el Sexto Hermano. Ahsoka vence a este usuario de la Fuerza y le arrebata los cristales kyber de su espada de luz. Liberados de la corrupción oscura, los cristales pasan de rojos a blancos y Ahsoka los forja en espadas nuevas. Organiza la liberación de los refugiados de Raada por parte del virrey Bail Organa de Alderaan y se une a la rebelión con el nombre en clave de Fulcrum.

Agente Fulcrum
Ahsoka es una de los varios que usan el nombre en clave de Fulcrum, como Alexsandr Kallus y Cassian Andor.

CONTRA VADER

Los caminos de Ahsoka, que trabaja con la tripulación del *Espíritu* (ahora parte del grupo rebelde Fénix), y de Darth Vader se cruzan de nuevo. Ahsoka se conecta a la Fuerza y empieza a sospechar que se trata de Anakin Skywalker, su antiguo maestro. Viaja con Ezra Bridger y Kanan Jarrus al planeta Malachor en busca de respuestas acerca de los inquisidores y allí encuentran un viejo templo Sith donde Vader los acorrala. Ahsoka confirma sus temores sobre la verdadera identidad de Vader, que permanece impasible ante sus ruegos al Anakin que ella conoció y la ataca. Ahsoka parece condenada a morir, pero una mano la arrastra a un portal. La mano pertenece a Ezra Bridger, que ha atravesado el misterioso Mundo entre Mundos y ha viajado en el tiempo para salvarla. Ahsoka y Ezra deben regresar a sus tiempos respectivos, pero ella le promete que se volverán a ver.

Antes aliados, ahora enemigos
Ahsoka le ruega a Vader que regrese a la luz y le promete que no lo volverá a abandonar, pero él desenvaina la espada de luz y la reta a un duelo feroz.

cronología

▼ Descubrimiento
Plo Koon encuentra a la niña de tres años en el planeta Shili y la lleva al Templo Jedi.

Batalla de Christophsis
Yoda elige a Anakin como instructor de Ahsoka.

Batalla de Ryloth
Ahsoka se ve obligada a tomar el mando cuando Anakin decide atacar en solitario la nave de control de droides.

Segunda batalla de Geonosis
Ahsoka y Barriss Offee se infiltran y destruyen la fábrica de droides geonosiana.

Muerte en Mortis
Anakin acude al Padre para que utilice la fuerza vital de Hija para resucitar a Ahsoka.

Rescate en la Ciudadela
Antes de morir, Even Piell confía a Ahsoka la información sobre la ruta Nexus que debe entregar al Consejo Jedi.

Caza trandoshana
Perseguida por trandoshanos en una luna, Ahsoka colabora con Chewbacca para ayudar a huir a un grupo de jóvenes Jedi.

Batalla de Kadavo
Ahsoka y Anakin liberan a Obi-Wan, Rex y a togrutas cautivos como esclavos en Zygerria.

Liberación de Onderon
Ahsoka, Anakin y Obi-Wan ayudan a los rebeldes de Onderon a liberar su planeta de la ocupación separatista.

Trampa y traición
Incriminada por asesinato y traición por Barriss Offee, Ahsoka es expulsada de la Orden Jedi y sometida a juicio.

▲ Ahsoka abandona la Orden Jedi
Después de ser declarada inocente, Ahsoka se niega a incorporarse de nuevo a la Orden Jedi.

Exilio
Ahsoka vive exiliada en Thabeska, un planeta del Borde Exterior. Teme que la hayan descubierto y, como no quiere poner en peligro a la familia que la ha acogido, viaja sin que nadie la vea a la luna de Raada.

Momento clave
La lucha de Ahsoka en Raada llama la atención de Bail Organa. Bajo el nombre en clave de Fulcrum, trabajará para el senador como mensajera entre las desperdigadas células rebeldes.

Incorporación a los Espectros
Ahsoka lleva a la tripulación del *Espíritu* a la Alianza Rebelde, y se une a ellos en sus misiones contra el Imperio y los inquisidores y en sus enfrentamientos con Darth Vader.

Misión a Malachor
Ahsoka se enfrenta a Darth Vader, su antiguo maestro, para que Ezra y Kanan puedan escapar.

En busca de Ezra
Tras la caída del Imperio, Ahsoka dirige a Sabine Wren en una búsqueda para encontrar a Ezra Bridger, perdido años atrás en una ruta desconocida por el hiperespacio.

GUERRAS CLON

ERA DEL IMPERIO

ROTTA EL HUTT

APARICIONES GC **ESPECIE** Hutt
PLANETA NATAL Tatooine
FILIACIÓN Hutt

Rotta es el hijo de Jabba el Hutt. Después de su secuestro por parte de Asajj Ventress, Jabba llega a un acuerdo con la República para que lo rescaten. Cuando Anakin y Ahsoka liberan a Rotta en Teth, se dan cuenta de que el pequeño está enfermo. Ahsoka consigue el medicamento que lo salva.

ZIRO EL HUTT

APARICIONES GC **ESPECIE** Hutt
PLANETA NATAL Sleheyron
FILIACIÓN Hutt

Ziro es el tío de Jabba el Hutt. Conspira con el conde Dooku para secuestrar al hijo de Jabba, Rotta. La senadora Padmé Amidala intenta establecer comunicaciones con los hutt, que creen que los Jedi son los responsables del secuestro. Después del fracasado intento de asesinato de Padmé, Ziro es detenido. A través de un holocomunicador confiesa a Jabba que participó en el secuestro de Rotta y es encarcelado en Coruscant. Cad Bane libera a Ziro y lo entrega al Consejo Jedi, que teme que Ziro revele sus oscuros tejemanejes a la República. Con la ayuda de Sy Snootles, Ziro huye de los hutt. Snootles lo sigue hasta Teth, se hace con los secretos de los hutt y lo mata.

REY KATUUNKO

APARICIONES GC **ESPECIE** Toydariano
PLANETA NATAL Toydaria
FILIACIÓN República

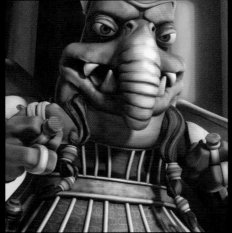

Debido a la dependencia de su planeta de la Federación de Comercio, el rey Katuunko solo puede ayudar en secreto al planeta Ryloth durante las Guerras Clon. Cuando el canciller Palpatine solicita el uso de Toydaria como base, envía a Yoda a Rugosa. Yoda impresiona a Katuunko con su carácter Jedi, y el rey ayuda a la República. Al final, Savage Opress, el aprendiz de Dooku, mata al rey por su apoyo a los Jedi.

COMANDANTE FOX

APARICIONES GC **ESPECIE** Humano (clon)
PLANETA NATAL Kamino **FILIACIÓN** República

Fox, el comandante clon CC-1010, lidera la famosa guardia de Coruscant y ayuda a Padmé Amidala a capturar a Ziro el Hutt. Destinado a una base militar de la República, busca a la fugitiva Ahsoka, acusada de asesinar a Letta Turmond, pero se le escapa. Más tarde, Fox mata al soldado clon Cincos antes de que este pueda revelar la conspiración que existe en la República.

Fox participa en la Orden 66 en Coruscant, y cuando la Jedi Jocasta Nu, que ha sobrevivido, regresa al Templo Jedi, Fox rodea el edificio con sus tropas. Nu huye del Templo perseguida por Darth Vader, pero los soldados de Fox les disparan a ambos, ya que Fox no les había informado de que la amenazante figura estaba de su lado. Ese descuido le cuesta la vida.

SOLDADO CLON ECHO

APARICIONES GC **ESPECIE** Humano (clon)
PLANETA NATAL Kamino **FILIACIÓN** República

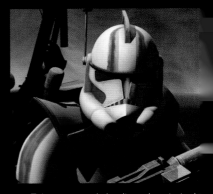

CT-21-0408 recibe el apodo de «Echo» porque siempre repite las normas. De cadete es parte del Escuadrón Dominó y, junto a otros novatos que luego pasan a la 501.ª Legión, frustra el intento de Grievous de capturar la Estación Rishi. Echo colabora con Cincos y el capitán Rex en un algoritmo estratégico que identifica las debilidades de la República para poder resolverlas. Echo comprueba obsesivamente el programa antes de cada batalla.

Tras el heroísmo mostrado en la batalla de Kamino, Echo y Cincos son ascendidos a soldados ARC. Luego, Echo participa en el rescate del maestro Jedi Even Piell de la Ciudadela, pero desaparece en acción y lo dan por muerto. En realidad, Echo sobrevive y es capturado por el enemigo. El líder separatista Wat Tambor lo transforma en cíborg para que pueda interactuar con ordenadores. Entonces explota el hecho de que Echo conoce el algoritmo de estrategia para ayudar a los separatistas. Rex, que sospecha que Echo está vivo, dirige la Fuerza Clon 99, un equipo de soldados únicos, para rescatarlo. Echo usa sus habilidades para dar información falsa a los separatistas y garantizar así la victoria de la República en Anaxes. Ahora conocido como el Héroe de Anaxes, Echo es ascendido a cabo y se une a la Fuerza Clon 99.

SOLDADO CLON CINCOS

APARICIONES GC **ESPECIE** Humano (clon)
PLANETA NATAL Kamino **FILIACIÓN** República

El apodo de «Cincos» se debe a su designación clon, CT-27-5555. De cadete se entrena junto al Escuadrón Dominó. Tras defender la Estación Rishi del ataque de Grievous, pasa a formar parte de la 501.ª Legión. En Umbara, Cincos alza la voz contra el general Jedi Krell, que resulta ser un traidor. Cincos también descubre la verdad sobre el canciller Palpatine y la Orden 66, pero el comandante Fox acaba con él antes de que revele la conspiración.

COMANDANTE WOLFFE

APARICIONES GC, Reb **ESPECIE** Humano (clon) **PLANETA NATAL** Kamino
FILIACIÓN República, rebeldes

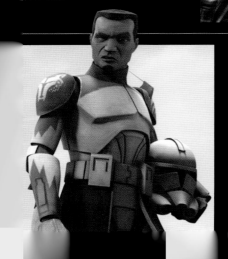

El comandante Wolffe, también llamado clon CC-3636, lidera el batallón Wolfpack a las órdenes del general Jedi Plo Koon. En una misión para eliminar al *Malevolencia*, todo el batallón, salvo Wolffe, Sinker y Boost, es aniquilado. En la batalla de Khorm y durante una pelea con Asajj Ventress, Wolffe pierde el ojo derecho. Pese a todo sigue activo y ayuda a Plo a rescatar a los Jedi detrás de las líneas enemigas. También lleva ayuda a Aleena. En Coruscant, Wolffe pierde el conocimiento cuando se enfrenta a la Jedi fugitiva Ahsoka Tano y a Ventress. Él y Plo encuentran la espada de luz del fallecido Jedi Sifo-Dyas.

Wolffe y los clones Gregor y Rex se extirpan el chip de control. Durante la era imperial, los tres viven en el planeta Seelos, en un AT-TE modificado, y conocen a la tripulación del *Espíritu*. Wolffe, que desea proteger a sus hermanos clones, informa al Imperio de los visitantes, pero Rex lo convence de que no son el enemigo. Tras vencer a una tropa imperial, Rex abandona Seelos, y Gregor y Wolffe se trasladan a un AT-AT. Tres años después se unen a Rex para participar en la liberación de Lothal.

Hermano clon
Wolffe teme a los Jedi, por lo que oculta mensajes de Ahsoka Tano, una vieja amiga de Rex, para protegerlo.

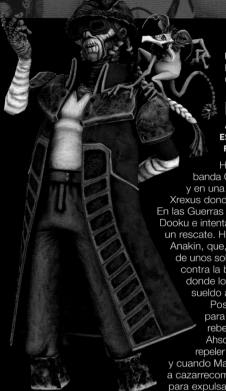

Un lagarto muy mono
Pikk Mukmuk, el mono-lagarto kowakiano de Hondo, lo ayuda a hacer el trabajo sucio.

HONDO OHNAKA

APARICIONES GC, Reb, FoD
ESPECIE Weequay **PLANETA NATAL** Florrum
FILIACIÓN Banda Ohnaka, Soluciones Ohnaka

Hondo Ohnaka es el astuto líder de la banda Ohnaka, con base en el planeta Florrum, y en una ocasión asiste a una subasta del cártel Xrexus donde van a vender a un Padawan Jedi. En las Guerras Clon, sus piratas secuestran al conde Dooku e intentan venderlo a la República a cambio de un rescate. Hondo captura también a Obi-Wan y a Anakin, que, junto a Dooku, logran huir con ayuda de unos soldados clon. Más tarde, los Jedi luchan contra la banda de Hondo en el planeta Felucia, donde los Jedi y unos cazarrecompensas a sueldo ayudan a defender a los campesinos.

Posteriormente, Anakin paga a Ohnaka para que entregue unos lanzamisiles a los rebeldes de Onderon. Ohnaka se alía con Ahsoka y un grupo de jóvenes Jedi para repeler un ataque separatista contra Florrum, y cuando Maul y Savage Opress intentan contratar a cazarrecompensas, Ohnaka se alía con Obi-Wan para expulsarlos.

En la era imperial, la banda pirata se descompone y Hondo se ve obligado a emprender operaciones más modestas. Junto al cazarrecompensas IG-88, intenta capturar a la teniente Qi'ra del Amanecer Carmesí, pero el plan sale mal y es ella la que obtiene la recompensa por las cabezas de ellos.

Hondo logra escapar, y se une a Han Solo y Chewbacca a bordo del *Halcón Milenario*.

Años después, Hondo asalta el *Cuerno Roto*, la nave del criminal Cikatro Vizago, y encierra al anterior propietario en una celda de su propia nave. Conoce al rebelde Ezra Bridger y lo incluye en su último plan. Tras muchos engaños, Hondo y Ezra se separan, aunque entablan una curiosa amistad; más adelante se reencuentran, cuando Hondo comparte con Ezra, y con el Imperio, la ubicación de dos lasats que han sobrevivido al asedio de Lasan. Los rebeldes rescatan a los lasats y Hondo acaba encarcelado por el Imperio. Comparte celda con Melch, un ugnaught que le habla de una estación de reciclaje con valiosos cazas estelares que se podrían robar para la Rebelión. Hondo contacta con Ezra, y negocia su liberación y la de Melch a cambio de la ubicación de la estación. Tras ayudar a los rebeldes, Hondo se queda con una lanzadera para él y su nueva tripulación ugnaught. La modifica y la bautiza como *Última oportunidad*.

Más delante, Hondo ayuda a los espectros a liberar a una rara criatura capturada por el Imperio y les pide ayuda cuando un ataque a una nave imperial sobre el planeta Wynkahthu le sale mal. A su vez, Hondo responde a la llamada de ayuda para liberar al planeta natal de Ezra. Décadas después, en Batuu, Hondo dirige Soluciones de Transporte Ohnaka y narra a los visitantes sus múltiples aventuras.

La vida de un líder
Hondo lidera a su temible banda de piratas weequay especializada en extorsiones y secuestros, desde una base en Florrum *(arriba)*. Melch, el último cómplice de Hondo, pronto se da cuenta de que su líder no se preocupa demasiado por su bienestar *(abajo)*.

GUNDARK

APARICIONES GC **PLANETA NATAL** Vanqor
ALTURA MEDIA 2 m **HÁBITAT** Cuevas

Los gundark son unas criaturas feroces y agresivas, famosas por su gran fuerza. Después de un aterrizaje de emergencia en Vanqor, Anakin y Obi-Wan despiertan a un gundark en una cueva. Ambos Jedi usan la Fuerza para repeler a la criatura con piedras. Cuando el *Endurance* se estrella en Vanqor, R2-D2 se enfrenta a un gundark. El droide ata a la criatura a la nave de Anakin y acaba con ella.

RIYO CHUCHI

APARICIONES GC **ESPECIE** Pantorana
PLANETA NATAL Pantora **FILIACIÓN** República

La senadora Riyo Chuchi investiga junto con Chi Cho, Anakin y Obi-Wan una base de la República que ha quedado en silencio. Tras la muerte de Cho, Chuchi negocia la paz entre los pantoranos y los talz. Cuando las hijas del barón pantorano Papanoida son secuestradas, pide ayuda a Ahsoka Tano. Tras encontrar a una de las hijas en un crucero de la Federación de Comercio, oyen una conversación que confirma que la Federación trabaja para los separatistas.

THI-SEN

APARICIONES GC **ESPECIE** Talz
PLANETA NATAL Orto Plutonia **FILIACIÓN** Aldea de Talz

Thi-Sen es el jefe de una pacífica tribu atrapada entre la República galáctica y las fuerzas separatistas. La tribu ataca un puesto de avanzada de la República y a las fuerzas droides. Un segundo destacamento encabezado por Anakin y Obi-Wan negocia un alto el fuego. Convencido de que los talz son intrusos, el gobernador Cho de la luna Pantora les declara la guerra. Después de la muerte de este, la senadora Riyo Chuchi utiliza a C-3PO para hacer las paces con Thi-Sen.

NARGLATCH

APARICIONES GC **PLANETA NATAL** Orto Plutonia
TAMAÑO MEDIO 6 m de largo
HÁBITAT Adaptable

El narglatch es un depredador silencioso que puede vivir en distintos climas. En el mundo helado de Orto Plutonia, los talz los utilizan como monturas. La piel de los narglatch es vulnerable a los blásteres y valorada por algunas culturas como trofeo. Los cachorros son muy bonitos, pero se vuelven muy peligrosos al crecer. Un grupo de estas criaturas diseminan el caos en Coruscant.

DR. NUVO VINDI

APARICIONES GC **ESPECIE** Faust
PLANETA NATAL Adana
FILIACIÓN Separatistas

Nute Gunray financia el trabajo de Vindi para recrear el virus Sombra Azul en un laboratorio construido en Naboo. Padmé encuentra la guarida mientras investiga la muerte de una manada de shaak. Al llegar a Naboo, sus amigos Jedi la ayudan a capturar a Vindi. Este se niega a entregar el antídoto para salvar a Padmé y Ahsoka, pero Obi-Wan y Anakin viajan a lego para hallar una cura.

SOLDADO CLON WAXER

APARICIONES GC **ESPECIE** Humano (clon)
PLANETA NATAL Kamino **FILIACIÓN** República

Waxer es parte de la Compañía Fantasma en las campañas para reconquistar Ryloth y Geonosis. El equipo de reconocimiento de Waxer y Boil explora una aldea twi'lek abandonada y encuentra a una joven, Numa, que les muestra los pasadizos subterráneos usados por los soldados clon para liberar a los twi'lek. Waxer muere cuando el general Krell traiciona a los clones en Umbara.

TODO 360

APARICIONES GC **FABRICANTE**
Vertseth Autómata **TIPO** Droide de servicio técnico **FILIACIÓN** Cazarrecompensas

Todo 360 es destruido en un conducto de ventilación tras ser enviado como cebo por Cad Bane para robar un holocrón del Templo Jedi para Darth Sidious. Luego es reconstruido por Anakin, pero huye. Ayuda a Bane a capturar a C-3PO y R2-D2.

CATO PARASITTI

APARICIONES GC, FoD **ESPECIE** Clawdita
PLANETA NATAL Zolan
FILIACIÓN Cazarrecompensas

Cato Parasitti se hace pasar por Ord Enisence y Jocasta Nu para neutralizar la seguridad del Templo Jedi, y para que Cad Bane llegue a la cámara de los holocrones. Ahsoka Tano derrota posteriormente a Parasitti en un duelo, y, mientras es su prisionera, les ofrece a los Jedi información sobre el próximo objetivo de Bane: Bolla Ropal, el guardián del cristal de memoria kyber. Tras salir de la prisión, Parasitti trata de asesinar a unos delegados arturianos, pero Ahsoka y Padmé la detienen.

CAD BANE

APARICIONES GC **ESPECIE** Duros **PLANETA NATAL** Duro **FILIACIÓN** Cazarrecompensas

Cad Bane es un cazarrecompensas legendario y despiadado que acepta cualquier tipo de trabajo si el precio es el adecuado. Bane y otros tres cazarrecompensas trabajan para Maul cuando el antiguo Sith quiere secuestrar a un Padawan Jedi que el señor del crimen Xev Xrevus tiene cautivo.

Tras la muerte de Jango Fett, Bane pasa a ser el mejor cazarrecompensas de la galaxia. Trabaja para Sidious y roba del Templo Jedi un holocrón que consigue abrir el cristal de memoria kyber, un repositorio de las identidades de todos los niños sensibles a la Fuerza. Tras robarle el cristal al Jedi Bolla Ropal y obligar a Anakin Skywalker a abrirlo, Bane es enviado a secuestrar a cuatro de los niños. Anakin y Ahsoka Tano frustran su misión, aunque logra escapar.

Jabba el Hutt contrata a Bane para que libere a su tío Ziro de una cárcel de la República. Bane captura a varios miembros importantes del Senado galáctico y los utiliza para obligar al canciller Palpatine a liberar a Ziro, que Bane entrega al Consejo Hutt. Ziro logra escapar y el Consejo vuelve a contratar a Bane para que lo localice, pero no logra dar con él y debe huir de Obi-Wan Kenobi y Quinlan Vos.

Moralo Eval le ofrece una fortuna para que los saque del Centro de Detención Judicial Central de la República. Bane lo consigue y participa en la Caja, un reto planteado por Eval y que determinará qué cinco mercenarios serán contratados para secuestrar al canciller Palpatine. Después de superar la prueba, Bane es elegido personalmente por el conde Dooku y lidera el equipo, compuesto por Embo, Derrown, Twazzi y Rako Hardeen (que en realidad es Obi-Wan de incógnito). Viajan a Naboo para secuestrar a Palpatine durante el Festival de la Luz y lo consiguen, pero Dooku traiciona a Bane. La operación de los cazarrecompensas era una maniobra de distracción y Dooku no se presenta a la cita con el equipo. Entonces, Bane es derrotado por Obi-Wan.

La Caja
Cad Bane y sus compañeros examinan la siguiente fase de la competición para cazarrecompensas de Moralo Eval, la Caja.

SUGI

APARICIONES GC **ESPECIE** Zabrak
PLANETA NATAL Iridonia
FILIACIÓN Cazarrecompensas

Sugi es la dueña de la nave *Halo* y tiene un gran sentido del honor y del deber. La contratan, junto a los también cazarrecompensas Rumi Paramita, Embo y Seripas, para defender a un pueblo de campesinos de los piratas de Ohnaka. El equipo de Sugi se une a tres Jedi (Obi-Wan, Anakin y Ahsoka) para repeler a los piratas, y, aunque Paramita muere, Sugi y el resto de sus aliados logran expulsar a los piratas.

El equipo cobra la recompensa y Sugi se ofrece a llevar a los Jedi en su nave. Luego, el jefe wookiee Tarfful contrata a Sugi para que ayude a varios de sus amigos, que los trandoshanos están cazando en Wasskah. Sugi devuelve a Coruscant a algunos de los Jedi que han sobrevivido. Tras este trabajo, el Gran Consejo Hutt contrata a Sugi, Embo y otros dos cazarrecompensas para que los protejan, pero huyen cuando no pueden detener a Maul y a su Colectivo Sombra. Sugi inspira a Jas Emari, su sobrina, a seguir sus pasos. Jas será la siguiente propietaria del *Halo*.

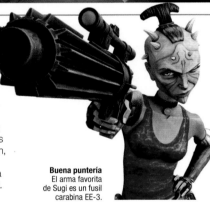

Buena puntería
El arma favorita de Sugi es un fusil carabina EE-3.

SERIPAS

APARICIONES GC **ESPECIE** Desconocida **PLANETA NATAL** Desconocido
FILIACIÓN Cazarrecompensas

Este diminuto cazarrecompensas lleva un traje mecánico que compensa las carencias de su escasa estatura. Como parte del equipo de Sugi, protege una granja de Felucia de un grupo de piratas weequay liderados por Hondo Ohnaka. Junto con Ahsoka, Seripas adiestra a los campesinos para la batalla. A pesar de que su traje queda destruido, logra derrotar a un pirata durante la defensa de Felucia. Más tarde, Seripas y Sugi piden ayuda a los wookiee para rescatar a Chewbacca y Ahsoka, que fueron retenidos por unos trandoshanos en Wasskah.

GWARM

APARICIONES GC **ESPECIE** Weequay **PLANETA NATAL** Florrum
FILIACIÓN Banda Ohnaka

Gwarm es el segundo de a bordo de la banda Ohnaka y el que extorsiona a los campesinos de Felucia para que le entreguen valiosos cultivos nisilinos. Los piratas se enfrentan a los cazarrecompensas contratados por los campesinos y a tres Jedi. Gwarm ordena la retirada para salvar a Ohnaka, cuando este está a merced de Anakin, y los piratas huyen con las manos vacías.

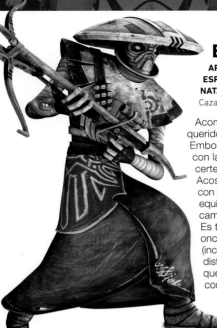

EMBO

APARICIONES GC
ESPECIE Kyuzo **PLANETA NATAL** Phatrong **FILIACIÓN** Cazarrecompensas

Acompañado de su querido anooba Marrok, Embo es letal, ya sea con la ballesta o con un certero golpe de casco. Acostumbra a colaborar con Sugi y forma parte del equipo que defiende a los campesinos de Felucia. Es también uno de los once cazarrecompensas (incluido Obi-Wan, bajo el disfraz de Rako Hardeen) que participan en la competición de la Caja. Recibe el encargo de encontrar a Rush Clovis, pero Anakin frustrará sus planes. Más tarde, defiende al Gran Consejo Hutt de Maul y Savage Opress, se incorpora al equipo de cazarrecompensas de Boba Fett y participa en misiones en Quarzite y Serenno.

Embo trabaja durante la era Imperial, pero, lamentablemente, Marrok muere. Después de la batalla de Endor, Embo se une a Dengar y Jeeta para capturar para Mercurial Swift a Jas Emari, cazarrecompensas y sobrina de Sugi. La encuentran en Jakku y están a punto de capturarla, pero ella los persuade para que se cambien de bando a cambio de indultos totales. Después de la batalla de Jakku, Embo se incorpora a la nueva tripulación de cazarrecompensas de Jas.

SIONVER BOLL

APARICIONES GC **ESPECIE** Bivall
PLANETA NATAL Protobranch
FILIACIÓN República

Sionver Boll diseña la bomba de electroprotones empleada en la batalla de Malastare para acabar con una invasión de droides separatistas. La explosión despierta a la bestia Zillo. Palpatine ordena que acaben con la criatura, pero Zillo huye y siembra el caos en Coruscant antes de que Boll produzca suficiente toxina para matarla.

BESTIA ZILLO

APARICIONES GC **PLANETA NATAL** Malastare
ALTURA MEDIA 97 m
HÁBITAT Subterráneo

La bestia Zillo es un monstruo legendario desenterrado durante la batalla de Malastare tras la explosión de una bomba. El caparazón de la criatura es invulnerable para las armas de la República, lo que despierta el interés del canciller Palpatine. Zillo es capturado y transportado a un laboratorio de Coruscant. Sin embargo, logra huir y siembra el caos en la capital. Muere por culpa de una toxina creada por Sionver Boll, pero deciden conservar su cuerpo para una posible clonación.

Campeona de la democracia
Los senadores Mon Mothma, Bail Organa y Padmé Amidala debaten las opciones para contrarrestar los poderes del canciller *(izda.)*. Mon Mothma y Hera Syndulla hablan del plan de Hera para destruir la fábrica de defensores TIE de élite en Lothal *(abajo)*.

MON MOTHMA

APARICIONES GC, III, Reb, RO, VI **ESPECIE** Humana **PLANETA NATAL** Chandrila **FILIACIÓN** República, Alianza Rebelde, Nueva República

Mon Mothma es una gran política cuyo papel resulta crucial en la historia de la galaxia. Junto con los también senadores Padmé Amidala, Bail Organa y Onaconda Farr, promueve un movimiento para que la diplomacia se imponga en las Guerras Clon. Mothma, Organa y Padmé se oponen a los poderes especiales obtenidos por Palpatine, pues les preocupa que el canciller se niegue a renunciar a ellos después de la guerra. Sus temores se confirman cuando Palpatine transforma la República en el Primer Imperio galáctico. Mothma pierde a su amiga Padmé tras el ascenso de Palpatine.

Aunque Mothma y Organa permanecen en el Senado durante la era imperial, forman en secreto una red de células rebeldes independientes para luchar contra el Imperio. Mothma se rebela públicamente tras la masacre de Ghorman y es acusada de traición. Su nave es atacada cuando huye de Coruscant junto a la célula rebelde Escuadrón Oro, pero el Escuadrón Fénix, otro grupo rebelde, rescata a toda la tripulación. Mothma llega a Dantooine, desde donde se dirige a toda la galaxia para anunciar su dimisión del Senado y la formación de la Alianza para restaurar la República. Como líder del grupo debe tomar decisiones difíciles: cuando un contingente rebelde es asediado en Atollon, Mothma se niega a enviarles ayuda para proteger al resto de la Alianza. Mucho después, aprueba el ataque contra Lothal que libera al planeta.

Cuando la Alianza descubre la existencia de la Estrella de la Muerte, Mothma le pide a Jyn Erso que los ayude a encontrar a su padre, que participó en su diseño. Aunque averiguan que los planes de la Estrella de la Muerte se hallan en la base imperial de Scarif, Mothma carece del pleno apoyo del consejo de la Alianza y no puede aprobar una misión para conseguirlos, así que Jyn decide hacerlo por su cuenta. Mothma se alegra cuando el almirante Raddus les ofrece refuerzos. La misión es un éxito y logran los planos, aunque a costa de muchas vidas rebeldes. Un año después, Mothma huye por muy poco de la derrota rebelde en los muelles espaciales de Mako-Ta y ordena a los supervivientes que se dispersen hasta que puedan reunirse de nuevo. Dos años después, los rebeldes descubren que el Imperio está construyendo otra Estrella de la Muerte sobre Endor. Mothma aprueba un ataque contra ella e instruye personalmente a los líderes rebeldes.

Tras la victoria rebelde en Endor, Mothma instaura la Nueva República y el Senado galáctico en Chandrila. Ella es elegida primera canciller, pero casi muere cuando la Armada Imperial finge entablar negociaciones de paz para intentar asesinarla a ella y a otros líderes de la Nueva República. Regresa a su puesto y, con la ayuda de sus aliados, persuade a los senadores para que aprueben una batalla contra el Imperio sobre Jakku.

Tras la victoria de la Nueva República en Jakku, Mothma firma la Concordancia Galáctica, el tratado de paz entre la Nueva República y el Imperio. Mothma lidera la Nueva República hasta que una enfermedad la obliga a renunciar. Años después, Mothma se pone en contacto con Leia Organa con el fin de apoyarla cuando la galaxia descubre que su padre biológico es Darth Vader.

Líder rebelde
Mon Mothma se dirige a los miembros del equipo de ataque de la Alianza Rebelde que van a acabar con la segunda Estrella de la Muerte en el sistema Endor.

RUSH CLOVIS

APARICIONES GC **ESPECIE** Humano **PLANETA NATAL** Scipio
FILIACIÓN Clan Bancario Intergaláctico

El senador Rush Clovis colabora con la senadora Padmé Amidala a fin de aprobar la moción para la Cooperación en el Borde Medio que salva a los habitantes de Bromlarch de un desastre natural. Años después, en las Guerras Clon, la Orden Jedi sospecha de Clovis y recluta a Padmé para que recabe información sobre él. Amidala es envenenada cuando descubre que Clovis se ha aliado con los separatistas, pero Clovis, enamorado de ella, obliga a Lott Dod, su cómplice, a darle el antídoto. Anakin Skywalker, celoso del afecto que Clovis siente por Padmé, lo abandona. Para expiar su culpa, el senador suplica a Padmé que lo ayude a desenmascarar la corrupción del Clan Bancario, pero durante una batalla en Scipio, Anakin salva a Padmé y Clovis muere.

Intriga en Scipio
En Cato Neimoidia, Rush Clovis conspira con los separatistas para financiar una fábrica de droides (arriba). Clovis y Padmé llegan a Scipio para investigar la corrupción en el Clan Bancario (dcha.).

KARINA LA GRANDE

APARICIONES GC **ESPECIE** Geonosiana
PLANETA NATAL Geonosis **FILIACIÓN** Separatistas

Hay quien dice que todas las reinas de Geonosis se llaman Karina la Grande. Residen en las catacumbas bajo el planeta y controlan un ejército de drones geonosianos. Durante las Guerras Clon, la reina Karina da órdenes a través de Poggle el Menor. Los Jedi la descubren después de que haya capturado a Luminara Unduli, que había seguido a Poggle hasta ella. Se cree que esta Karina muere cuando los soldados clon destruyen el templo durante el rescate de los Jedi.

TERA SINUBE

APARICIONES GC **ESPECIE** Cosiano
PLANETA NATAL Cosia **FILIACIÓN** Jedi

El maestro Jedi Tera Sinube es un experto en los bajos fondos de Coruscant. Cuando alguien le roba la espada de luz a Ahsoka Tano, la Padawan pide ayuda a Sinube. Buscan al principal sospechoso, Nack Movers, y lo encuentran muerto en su apartamento, donde también están Cassie Cryar e Ione Marcy. Ahsoka persigue a Cryar, que ha huido, mientras Sinube interroga a Marcy antes de que también huya. Cuando los Jedi localizan a los fugitivos en el andén de una estación, Marcy es detenida por un droide policía y Ahsoka acorrala en un tren a Cryar, que intenta huir a la desesperada con dos rehenes, pero Sinube logra desarmarlo y le devuelve la espada de luz a Ahsoka.

PRIMER MINISTRO ALMEC

APARICIONES GC **ESPECIE** Humano
PLANETA NATAL Mandalore **FILIACIÓN**
Consejo de gobierno mandaloriano,
Colectivo Sombra

Almec es miembro de la facción pacífica Nuevos Mandalorianos. Ejerce de primer ministro en el gobierno y reside en la capital, Sundari. Cuando Mandalore deja de recibir ayudas de la República, Almec toma la decisión de crear un mercado negro para que su pueblo pueda disponer de los productos básicos para vivir.
Por desgracia, los contrabandistas envenenan a la población de Sundari con té envenenado. Cuando todo sale a la luz, Almec es encarcelado pero no pide perdón, pues considera que tan solo ha intentado ayudar a su pueblo. Cuando Darth Maul toma Sundari, restituye a Almec en el cargo. Cuando Darth Sidious encarcela a Maul en Stygeon Prime, Almec envía a Guardias de la Muerte para que lo rescaten y le devuelve así el favor.

DUQUESA SATINE KRYZE

APARICIONES GC **ESPECIE** Humano **PLANETA NATAL** Mandalore
FILIACIÓN Consejo de gobierno mandaloriano

Al principio de las Guerras Clon, la duquesa Satine Kryze aboga por la paz. Cuando empieza a correr el rumor de que está creando un ejército para los separatistas en secreto, el Alto Consejo Jedi envía a investigar a Obi-Wan Kenobi, con quien Satine había trabajado amistad durante la guerra civil mandaloriana. La duquesa y Obi-Wan viajan a Concordia, luna de Mandalore, donde son atacados por el gobernador Pre Vizsla y la Guardia de la Muerte. Tras salir con vida por los pelos, Satine se dirige a Coruscant para avisar al Senado galáctico del peligro que supone la Guardia de la Muerte. Por desgracia, su nave es atacada por droides separatistas, y el senador Tal Merrik, conspirador separatista, la toma como rehén. Cuando Obi-Wan y Anakin la liberan, Satine acude al Senado y demuestra que las pruebas a favor de la intervención militar se han falsificado, lo que provoca que los senadores rechacen la decisión de invadir Mandalore.

A medida que crece el mercado negro en Mandalore, Satine, con la ayuda de Padmé Amidala, intenta impedir que la población se implique. Pide a los Jedi que la ayuden a desenmascarar a los contrabandistas, y la Padawan Ahsoka Tano se presenta con un grupo de cadetes en la Academia Real Mandaloriana. Satine revela que el responsable del mercado negro es el primer ministro Almec, quien la encarcela, pero luego es rescatada por Ahsoka y los cadetes.

Cuando Maul y Savage Opress llegan a Mandalore, Viszla convence a los habitantes del planeta de que solo la Guardia de la Muerte tiene suficiente poder para detener el Colectivo Sombra, de Darth Maul y Opress. Expulsada del poder, la duquesa envía una señal de peligro a Obi-Wan, que intenta rescatarla, pero ambos son capturados. Maul hiere de muerte a Satine, ante un Obi-Wan impotente, y la duquesa expresa su amor eterno por él al morir.

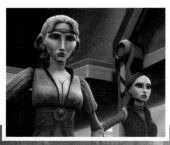

Aliados de la duquesa
Cuando viaja a Coruscant en busca de una solución pacífica al conflicto de Mandalore, la duquesa Satine pide ayuda a la senadora Padmé Amidala (dcha.). Korkie Kryze y sus amigos de la Academia Real liberan a la duquesa encarcelada (abajo).

PRE VIZSLA

APARICIONES GC **ESPECIE** Humano **PLANETA NATAL** Mandalore
FILIACIÓN Guardia de la Muerte, Colectivo Sombra

Pre Vizsla gobierna Concordia, la luna de
Mandalore, y en público demuestra lealtad
a la duquesa pacifista Satine Kryze.
En secreto, dirige la Guardia de
la Muerte, una sociedad
de comandos que
quiere devolver a los
mandalorianos a sus
antiguas raíces de guerreros. Los atentados contra
Mandalore llevan a Obi-Wan y a la duquesa
a Concordia, donde descubren la base
secreta de la Guardia de la Muerte.
Tras un duelo, Obi-Wan y Satine se
ven obligados a huir de la luna.

Vizsla envía a un asesino de la Guardia de la Muerte a
Coruscant para que mate a la duquesa y ponga fin a su
veto en el Senado al envío de tropas de la República para
ocupar Mandalore. Sin embargo, Vizsla espera que la
ocupación de la República convenza a los mandalorianos
de apoyar a la Guardia de la Muerte. Con el intento de
asesinato frustrado y la votación del Senado a favor
de Satine, Vizsla tiene que posponer el ataque contra
Mandalore. Maul y Vizsla, unidos por su odio a Obi-Wan,
crean un ejército de criminales llamado Colectivo Sombra.
El Colectivo ataca Sundari, la capital de Mandalore,
lo que permite que la Guardia de la Muerte se erija
en héroe ante la desesperada población. Vizsla
derroca a la duquesa y se nombra a sí mismo
primer ministro, con el título de Mand'alor.
Maul desafía a Vizsla a un duelo para dirimir
quién es el auténtico gobernante del planeta.
Vizsla pierde y es ejecutado.

El brindis
Pre Vizsla se revela
como líder de la
Guardia de la Muerte.

Cargo en disputa
Pre Vizsla se dirige a la gente después
de que la Guardia de la Muerte arrebate
el poder a la duquesa Kryze.

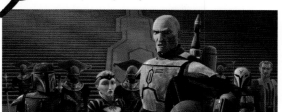

BOSSK

APARICIONES GC, V, VI **ESPECIE** Trandoshano
PLANETA NATAL Trandosha **FILIACIÓN**
Cazarrecompensas, Garra de Krayt

Bossk, famoso cazarrecompensas, se alía
con Aurra Sing y Castas para ejercer de
mentor del joven Boba Fett, que quiere
vengarse del Jedi Mace Windu, que mató
a su padre. Fett destruye los motores de un
crucero de la República donde viaja Windu y
la nave se estrella. Los cazarrecompensas
toman a varios rehenes del siniestro, pero
el Jedi escapa. Desgraciadamente para los
cazarrecompensas, la Jedi Ahsoka Tano
rescata a los prisioneros y los captura a ellos.
Durante el encarcelamiento en Coruscant,
Bossk ejerce de guardaespaldas de Fett.

Tras su huida, Bossk sigue trabajando
con Fett y se incorpora a la Garra de Krayt,
su equipo de cazarrecompensas. Cuando
Oked, miembro del grupo, muere a manos
de Asajj Ventress, Bossk y Latts Razzi la
chantajean para que sustituya a Oked en
el próximo golpe: el mayor Rigosso los ha
contratado para que protejan un baúl de
gran tamaño. Mientras realizan el trabajo,
unos guerreros kages atacan el tren que
transporta el baúl y uno de ellos ciega a

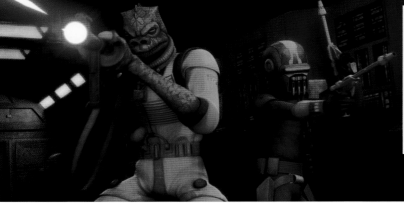

Colaboración con Fett
A Bossk, aliado del joven Boba Fett en Quarzite
(izda.), se le asigna el mismo objetivo que a
Fett unos años después en el Ejecutor (arriba).

Bossk, que cae del vagón. Por suerte,
recibe su parte del dinero igualmente. Asajj
abandona la Garra de Krayt pero los contrata
para que la ayuden a rescatar a Quinlan Vos,
retenido en Serenno por el conde Dooku.

Durante la era imperial, Bossk mata a
un oficial imperial corrupto en Lothal con
la ayuda de un joven Ezra Bridger. También
captura a un droide astromecánico imperial
huido que contiene datos ultrasecretos.

Durante la guerra civil galáctica, la amoral
arqueóloga Aphra contrata a Bossk para
que robe créditos al Imperio y Bossk se
enfurece después de descubrir que lo
ha traicionado y se ha quedado todos
los créditos.

Tras la batalla de Hoth, Bossk es uno
de los seis cazarrecompensas contratados
por Darth Vader para capturar el Halcón
Milenario, pero Boba Fett se le adelanta.

Bossk se reúne con Fett en el palacio
de Jabba el Hutt, donde Han Solo está
colgado de la pared, congelado en
carbonita. Ambos cazarrecompensas
acompañan al séquito de Jabba el Hutt
a bordo de una barcaza para presenciar la
ejecución de Han y el grupo de rebeldes
que ha intentado rescatarlo. Al
final, Han y sus amigos
destruyen la barcaza.

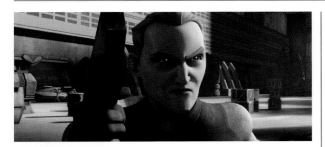

KORKIE KRYZE

APARICIONES GC **ESPECIE** Humano **PLANETA NATAL** Mandalore
FILIACIÓN Nuevos Mandalorianos

Sobrino de Satine Kryze, el cadete Korkie asiste a la Academia
Real de Gobierno de Mandalore. Con sus amigos Soniee, Amis
y Lagos, Korkie demuestra que la escasez de comida es una
medida provocada para favorecer el mercado negro creado por
el primer ministro Almec. Con la ayuda de sus amigos y Bo-Katan
Kryze, hermana de la duquesa, Korkie libera a Satine de la cárcel
tras el ataque de la Guardia de la Muerte a Mandalore.

BARÓN PAPANOIDA

APARICIONES GC, III **ESPECIE** Pantorano
PLANETA NATAL Pantora **FILIACIÓN** República

Durante el bloqueo del planeta Pantora,
la Federación de Comercio secuestra a las
dos hijas del gobernador Papanoida, Chi
Eekway y Che Amanwe, para convencer
al líder del planeta de que apoye a los
separatistas. Papanoida encuentra al

secuestrador, el cazarrecompensas Greedo,
en el palacio de Jabba el Hutt. Cuando
lo lleva ante Jabba, Greedo admite que Chi
Eekway está en Mos Eisley. Papanoida y
su hijo Ion liberan a Eekway, mientras que
Amanwe es rescatada por el senador
Riyo Chuchi y Ahsoka de una nave de
control de droides. Años después, tras
la batalla de Coruscant, Papanoida y
Eekway visitan la ópera de Coruscant.

Al rescate
El barón Papanoida
gobierna un mundo,
pero no le da miedo
involucrarse
personalmente,
y disparar a los
atacantes en el
rescate audaz de
su hija Chi Eekway.

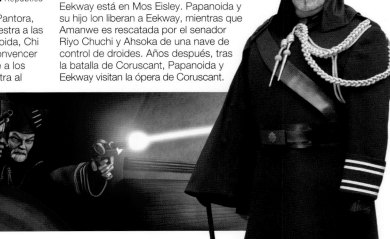

ROBONINO

APARICIONES GC **ESPECIE** Patroliano
PLANETA NATAL Patrolia
FILIACIÓN Cazarrecompensas

Robonino es muy valorado por sus habilidades informáticas y su pericia en el manejo de explosivos. Durante la crisis de los rehenes del Senado, Robonino desencadena el cierre de emergencia del edificio ejecutivo de la República. Más tarde, le provoca un electroshock a Anakin Skywalker cuando el Jedi se enfrenta a Shahan Alama y Aurra Sing. Obedeciendo órdenes del conde Dooku, agrede a los senadores Onaconda Farr y Padmé Amidala, que se oponen a aumentar los fondos para la militarización de la República.

SY SNOOTLES

APARICIONES GC, VI **ESPECIE** Pa'lowick **PLANETA NATAL** Lowick
FILIACIÓN Cártel del Hutt

Cantante de éxito de noche y cazarrecompensas de día, Sy Snootles es amante de Ziro el Hutt. El sobrino de este, Jabba, contrata a Sy para que robe a Ziro un disco holográfico con información sobre las familias Hutt criminales. Sy rescata a Ziro de Nal Hutta y lo acompaña a Teth para obtener el disco. Cuando lo consigue, Sy traiciona a Ziro y le dispara. A partir de entonces se centra en su carrera musical y crea la Banda de Max Rebo, con la que actúa hasta su disolución, tras la muerte de Jabba el Hutt.

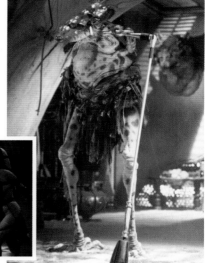

Artista
Sy Snootles (dcha.) canta para Jabba. Actúa acompañada por la Banda de Max Rebo y el trío de bailarinas de Hutt (centro).

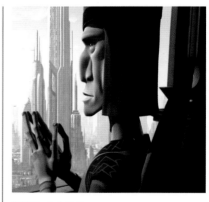

Recompensa perdida
Cuando el cazarrecompensas rodiano arrincona a Han Solo en la cantina de Mos Eisley (izda.), Han le apunta con su arma.

GREEDO

APARICIONES GC, IV **ESPECIE** Rodiano **PLANETA NATAL** Rodia **FILIACIÓN** Cazarrecompensas

Durante las Guerras Clon, la Federación de Comercio contrata a Greedo para que secuestre a las hijas del gobernador Papanoida, Chi Eekway y Che Amanwe. Después de que la sangre encontrada en la estatua con la que se ha defendido Che identifique a Greedo como el secuestrador, Papanoida y su hijo, Ion, consiguen dar con él en Tatooine y lo conducen ante Jabba con la prueba de su implicación. Greedo admite que trabaja para los separatistas, pero de las se ingenia para escapar durante el rescate de Che y continúa trabajando como cazarrecompensas.

Años después, Greedo está a punto de batirse en duelo con un rival frente a la cantina de Chalmun. Obi-Wan Kenobi interrumpe el combate y usa la Fuerza para persuadir al enemigo de Greedo para que lo invite a una copa. Luego, Greedo captura a Figrin D'an, el líder de los Nodos Modales, y se lo entrega a Jabba, que obliga a la banda a tocar para él durante un año como pago de lo que le deben. Ickabel G'ont, que pertenece a la banda, se da cuenta de que Greedo captura a los objetivos de Jabba y luego los ayuda a escapar para volver a cobrar la recompensa. Cuando D'an informa a Jabba de ello, este se enfurece con Greedo. Poco después, Greedo quiere el contrato que Jabba le ha dado a Han Solo, pero este le dispara y lo mata.

NIX CARD

APARICIONES GC **ESPECIE** Muun
PLANETA NATAL Scipio **FILIACIÓN** Clan Bancario Intergaláctico

Nix Card representa al Clan Bancario Intergaláctico. Pretende destruir los generadores de energía de Coruscant e impedir las conversaciones de paz. Cuando el distrito del Senado se queda sin electricidad, muchos senadores piden desregularizar los bancos para garantizar el dinero y la producción de tropas.

LUX BONTERI

APARICIONES GC **ESPECIE** Humano **PLANETA NATAL** Onderon
FILIACIÓN Rebeldes de Onderon, Alianza Rebelde, Soñadores

Aunque la familia de Lux Bonteri apoya a los separatistas cuando Onderon se escinde al principio de las Guerras Clon, Dooku ordena el asesinato de su madre para frenar la propuesta de paz que ha presentado. Lux se une a la Guardia de la Muerte en busca de justicia, pero su amiga Ahsoka Tano lo ayuda a darse cuenta de los objetivos deshonrosos de los mandalorianos. Al regresar a Onderon, se une al movimiento rebelde, y ayuda a liberar el planeta junto a Saw y Steela Gerrera. Lux sigue los pasos de su madre y se convierte en senador de Onderon cuando el planeta se reincorpora a la República.

Durante la era imperial, Lux se casa con una mujer imperial, con cuya hija mantiene una relación estrecha, y se une en secreto a la Alianza Rebelde. Cuando Lux descubre que Saw y muchos de sus seguidores han muerto en Jedha, decide ayudar a un grupo de Partisanos supervivientes llamados Soñadores. Finge informar a la hija de su esposa acerca de las actividades de la Alianza a cambio de inmunidad, pero solo es un ardid para obtener los nombres de oficiales imperiales. Ahora conocido como Mentor, Lux entrega la lista de nombres a los Soñadores. Poco después, el Escuadrón Infernal del Imperio se infiltra en el grupo rebelde, descubre el papel que ha desempeñado Lux y aniquila a los Soñadores. Se desconoce si Lux sobrevive a su enfrentamiento con Iden Versio, el líder del escuadrón.

MINA BONTERI

APARICIONES GC **ESPECIE** Humana **PLANETA NATAL** Onderon **FILIACIÓN** República, Separatistas

Mina Bonteri es senadora de la República, mentora de la joven senadora Padmé Amidala, de Naboo, y lidera la misión del Senado a Bromlarch. Admira al conde Dooku por su firmeza ante la República y, junto a su planeta, se une a los separatistas. Aunque los clones matan a su marido, defiende una resolución pacífica de la guerra. Los esfuerzos de Padmé y Mina para lograr la paz acaban cuando Mina es asesinada por los agentes de Dooku.

Negociaciones de paz
En el Senado separatista, Mina Bonteri defiende las negociaciones de paz con la República.

Aprendiz tramposo
Talzin presenta a Savage Opress como su nuevo aprendiz al conde Dooku. La fidelidad de Opress a Talzin es producto de unos hechizos que le dan fuerza y poder.

MADRE TALZIN

APARICIONES GC **ESPECIE** Dathomiriana **PLANETA NATAL** Dathomir **FILIACIÓN** Hermanas de la Noche

Madre Talzin, matriarca de un clan y chamán en Dathomir, usa cualquier medio a su alcance para proteger a las Hermanas de la Noche y también gobierna a los Hermanos de la Noche. Darth Sidious visita Dathomir y Talzin confía en que cumplirá su palabra y la tomará como aprendiz, pero Sidious la traiciona y secuestra a su hijo pequeño, Maul, para que ocupe su lugar. Talzin jura venganza.

Talzin se ve obligada a entregar a su hija Asajj Ventress al criminal Hal'Sted para proteger a sus hermanas. Más tarde, Ventress se entrena con Dooku, pero huye a Dathomir cuando este intenta matarla. Talzin revela que Ventress es, en realidad, una Hermana de la Noche y la envía junto a dos Hermanas más a asesinar a Dooku, pero fracasan. Cuando Dooku exige otro aprendiz, Talzin y Ventress eligen a su segundo hijo, Savage Opress. Antes de enviárselo, Talzin le lanza un conjuro para hacerlo más fuerte y asegurarse su lealtad.

Opress intenta matar a Dooku por orden de Talzin, pero no lo consigue. Entonces, Talzin le encarga que busque a su hermano Maul, dado por muerto tiempo atrás. Dooku ordena a Grievous que ataque a las Hermanas de la Noche como represalia por los ataques de Talzin. La bruja emplea su magia para destruir varios droides de combate y luego se retira para hacer un conjuro contra el conde. Cuando Grievous la encuentra, ella desaparece. El asalto de los separatistas aniquila a las Hermanas de la Noche, de las que Ventress es la única superviviente.

Opress encuentra a Maul y lo lleva ante Talzin, que utiliza la magia para devolverle los recuerdos y le construye dos piernas cibernéticas. La conmoción creada por la recién creada organización criminal de Maul, el Colectivo Sombra, acaba llamando la atención de Darth Sidious, lo que ofrece a Talzin y a su hijo la oportunidad de vengarse. Cuando Maul y Opress se enfrentan a Sidious, Opress muere y Maul es capturado. Poco después, Talzin ordena al Culto Frangawl, sus seguidores en Bardotta, que capture a los Maestros Dagoyanos, sensibles a la Fuerza, para absorber su fuerza vital; el Jedi Mace Windu se enfrenta a ella en batalla y la derrota con ayuda de Jar Jar Binks.

Maul consigue escapar de prisión y acude a Talzin, que le ordena que reúna sus fuerzas y ataque a los Sith y le envía a los Hermanos de la Noche para que lo ayuden. Maul captura a Dooku y lo lleva a Dathomir, donde Talzin planea absorber la energía del lord Sith para resucitar. Sidious y Grievous llegan al planeta y liberan a Dooku. Talzin decide sacrificarse para que su hijo Maul pueda escapar.

El regreso de la hermana de la noche
Después de que el conde Dooku intente matar a Asajj Ventress, Talzin la acoge de nuevo en el seno de las Hermanas de la Noche *(abajo)*.

SAVAGE OPRESS

APARICIONES GC **ESPECIE** Dathomiriano **PLANETA NATAL** Dathomir **FILIACIÓN** Hermanos de la Noche, Colectivo Sombra

Después de que Asajj Ventress elija al Hermano de la Noche Savage Opress como aprendiz, Talzin usa su magia negra para concederle unas habilidades temibles y para asegurarse su fidelidad. Opress mata al Hermano de la Noche Feral para demostrar su lealtad. Talzin lo ofrece al conde Dooku como acólito. Opress es enviado al sistema Devaron donde acaba con el maestro Jedi Halsey y su aprendiz Knox. Impresionado, Dooku acepta a Opress como su aprendiz con la intención de utilizarlo para expulsar a su antiguo maestro Sith, Darth Sidious. Sin embargo, Ventress somete a Opress a un entrenamiento brutal para enfrentarlo a Dooku. Cuando Ventress y Opress luchan contra Dooku en Toydaria, ella no puede controlar su ira. Opress huye a Dathomir, donde Talzin le revela lo que le ha sucedido a su hermano Darth Maul: Obi-Wan Kenobi lo ha partido por la mitad. Opress rescata a Maul en Lotho Minor y lo lleva hasta Talzin, que será quien lo cure.

Enemigo mortal
La magia de las Hermanas transforma a Savage Opress en un temible rival para los Jedi.

Tanto Opress como su hermano ansían vengarse de Kenobi, que persigue a Opress y Maul por la galaxia. Al final, los hermanos se alían con la Guardia de la Muerte y forman el Colectivo Sombra para hacerse con el control de Mandalore, lo que llama la atención de Sidious, que se enfrenta a los poderosos hermanos y acaba matando a Opress.

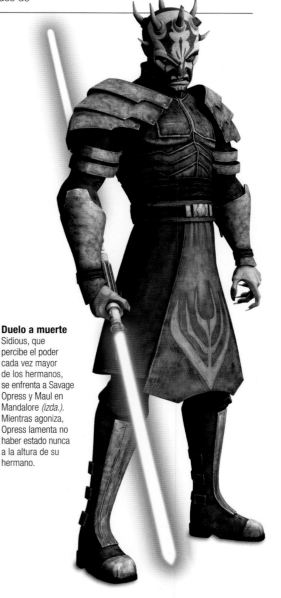

Duelo a muerte
Sidious, que percibe el poder cada vez mayor de los hermanos, se enfrenta a Savage Opress y Maul en Mandalore *(izda.)*. Mientras agoniza, Opress lamenta no haber estado nunca a la altura de su hermano.

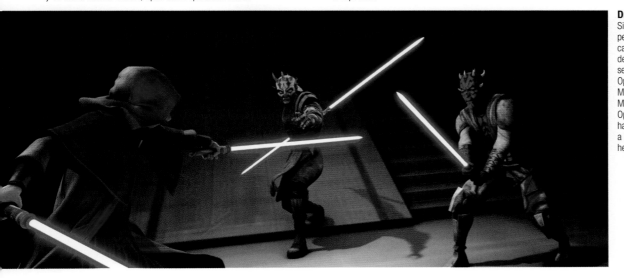

HERMANO VISCUS

APARICIONES GC **ESPECIE** Zabrak
PLANETA NATAL Dathomir
FILIACIÓN Hermanos de la Noche

Líder de una aldea de Hermanos de la Noche en Dathomir, Viscus supervisa el torneo usado por Asajj Ventress para elegir a Savage Opress como aprendiz. Talzin envía a Viscus y a un grupo de Hermanos de la Noche para ayudar a Darth Maul y al Colectivo Sombra a capturar al conde Dooku y al general Grievous en un enfrentamiento en Ord Mantell.

Llegada a Mortis
El paisaje cambia a medida que los Jedi recorren Mortis, en función de quién ejerce influencia en la zona: la Hija o el Hijo.

LA HIJA

APARICIONES GC **ESPECIE** Portadora de la Fuerza
PLANETA NATAL Mortis **FILIACIÓN** La Fuerza

La Hija es una portadora de la Fuerza partidaria del lado luminoso. Una visita de Anakin Skywalker, Obi-Wan Kenobi y Ahsoka Tano desata el conflicto entre la Hija y su hermano, el Hijo, miembro del lado oscuro. Cuando el Hijo intenta asesinar a su padre, la Hija lleva a Obi-Wan a recuperar la daga de Mortis, la única arma que puede detenerlo. El Hijo se hace con el control de la daga, mata a Ahsoka y ataca al Padre. La Hija protege al anciano y sufre una herida mortal. Con la ayuda del Padre, Anakin usa la última energía de la Hija para resucitar a Ahsoka.

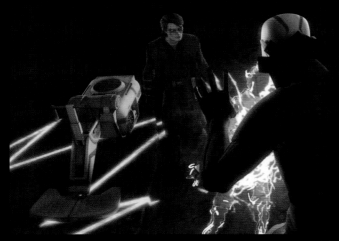

EL HIJO

APARICIONES GC **ESPECIE** Portador de la Fuerza
PLANETA NATAL Mortis **FILIACIÓN** La Fuerza

El Hijo intenta huir de Mortis y sembrar el caos en la galaxia. Sus ambiciones se han visto frustradas por el Padre, que impide a sus hijos abandonar el planeta, donde puede mantener un equilibrio entre ambos. Con la llegada de Anakin, el Hijo ve una oportunidad de huir. Corrompe a Ahsoka, pero la breve incursión de la Padawan en el lado oscuro no logra su objetivo, y Anakin y Obi-Wan se niegan a hacerle daño.

Huida
El Hijo cree que Anakin, el Elegido, es clave para su huida de Mortis.

Posteriormente, el Hijo intenta asesinar al Padre, pero mata sin querer a su hermana, la Hija. El Padre renuncia a su propia vida, privando así al Hijo de su inmortalidad y permitiendo que el Elegido mate al oscuro.

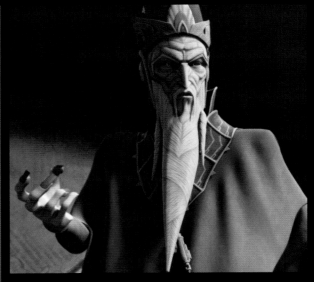

EL PADRE

APARICIONES GC **ESPECIE** Portador de la Fuerza
PLANETA NATAL Mortis **FILIACIÓN** La Fuerza

En el misterioso reino de Mortis reside una poderosa familia de portadores de la Fuerza, conocidos como los Elegidos. El Padre mantiene un equilibrio entre su hija, afín al lado luminoso de la Fuerza, y su hijo, partidario del lado oscuro. Cuando Anakin, Obi-Wan y Ahsoka llegan a Mortis, Anakin se encuentra con el Padre en su monasterio y se somete a una prueba para decidir si es el Elegido del que hablan las profecías. Logra superarla y el Padre admite que está muriendo y le pide que ocupe su lugar en Mortis para mantener el equilibrio de la Fuerza.

Arte interactivo
Los Elegidos aparecen en un mural de un antiguo Templo Jedi en Lothal. Interactuar con la obra da acceso al Mundo entre Mundos, un lugar entre el espacio y el tiempo cuyos visitantes pueden influir en acontecimientos pasados y futuros.

OSI SOBECK

APARICIONES GC **ESPECIE** Phindiano **PLANETA NATAL** Lola Sayu
FILIACIÓN Separatista

Osi Sobeck es el guardián de la infame cárcel separatista: la Ciudadela. Está especializado en torturar a prisioneros de guerra Jedi. El conde Dooku le encomienda la misión de averiguar las coordenadas de una ruta hiperespacial oculta, información que Even Piell y el capitán Wilhuff Tarkin habían memorizado antes de ser capturados.

GRAN MOFF TARKIN

APARICIONES GC, III, Reb, RO, IV
ESPECIE Humano **PLANETA NATAL** Eriadu
FILIACIÓN República, Imperio

Wilhuff Tarkin nace en una acaudalada familia de Eriadu e inicia su carrera militar en un cuerpo que protege su sector natal. Poco después se forma para incorporarse al Departamento Judicial de la República y conoce al senador Palpatine, que le sugiere que participe en política. Tarkin le hace caso y se convierte en el gobernador de Eriadu.

Con el estallido de las Guerras Clon, Tarkin es nombrado capitán de la Armada de la República y dirige un asalto exitoso contra el planeta Murkhana junto al general Jedi Even Piell. Antes de ser encarcelados por los separatistas en la Ciudadela, una prisión en Lola Sayu, cada uno memoriza una mitad de una ruta hiperespacial clave. El general Piell muere en una operación de rescate Jedi, pero Tarkin descubre que Piell compartió poco antes de morir su mitad de la ruta con la Padawan Ahsoka Tano. Tarkin revela su mitad de la ruta a Palpatine y Ahsoka hace lo mismo ante el Consejo Jedi. Tarkin es ascendido a almirante y se incorpora al Grupo de Armas Especiales de la Célula de Asesoría Estratégica, un equipo que trabaja en la construcción de una estación de combate. Tarkin cree que Ahsoka está detrás del bombardeo del hangar del Templo Jedi y la juzga ante un tribunal militar. Sin embargo, Barriss Offee confiesa antes de la lectura del veredicto.

Palpatine se convierte en emperador y nombra moff a Tarkin, que funda la Iniciativa Tarkin, un grupo al que encargan construir la Estrella de la Muerte. Tarkin viaja a Mon Cala junto a Darth Vader para aplastar una rebelión incipiente y, a fin de poder hacerlo con rapidez, Tarkin pide a Vader que deje la caza de un superviviente Jedi y se centre en capturar al rey Lee-Char, prometiéndole que quedará en deuda con él. Por ese mismo tiempo, Tarkin recibe la orden de dar ejemplo con Antar 4, un mundo separatista que albergó un movimiento de resistencia. Tarkin aprueba varias ejecuciones en masa en la luna, sin tener en cuenta si las víctimas eran republicanas o separatistas; sus atrocidades provocan tal clamor de

«Abran fuego cuando estén a tiro.»
GRAN MOFF TARKIN

protesta que lo reasignan a supervisar las operaciones de pacificación en las Fronteras Occidentales. Cuando el sistema Salient de la región se resiste al Imperio, Tarkin se enfrenta al Grupo de Batalla de Salient y a los Partisanos de Saw Gerrera. Aplasta al Grupo de Batalla y conquista el sistema.

Después de la huida del científico Galen Erso, Tarkin interrumpe su campaña en las Fronteras Occidentales y supervisa desde la base Sentinel al director Krennic, encargado del proyecto de la Estrella de la Muerte. Tarkin logra defender la base de un ataque rebelde y regresa a Murkhana junto a Vader persiguiendo a los atacantes; allí, un grupo de rebeldes dirigidos por el antiguo agente de la República Berth Teller le roba su nave personal. Vader y Tarkin matan a un traidor al Imperio, recuperan el *Punta Carroña* y neutralizan al grupo rebelde aunque Teller

logra escapar. Como recompensa por sus éxitos, el emperador nombra a Tarkin gran moff. De vuelta a Eriadu, Tarkin se encuentra a Teller en el bosque y lo abandona con un tobillo roto y enfrentándose a una muerte segura. Vader, que quiere poner a prueba su propia habilidad, le recuerda a Tarkin que está en deuda con él y le ordena que intente capturarlo. Tarkin es el único superviviente de los veinte cazadores que lo intentan. Poco después, Tarkin concede a Arihnda Pryce el gobierno de Lothal a cambio de información política.

Tarkin interviene personalmente cuando la tripulación rebelde del *Espíritu* interfiere con la productividad de Lothal. Ordena ejecutar a dos oficiales imperiales por incompetencia y lidera la misión que captura al Jedi rebelde Kanan Jarrus. Cuando una flota rebelde lo rescata, Tarkin y el emperador intuyen que

se está cuajando una rebelión más amplia. Tarkin aprueba la solicitud del gobernador Pryce de usar la flota del gran almirante Thrawn para perseguir al grupo rebelde.

Cuando la Estrella de la Muerte pasa a estar plenamente operativa, Tarkin ordena una prueba parcial de sus capacidades en la Ciudad Santa de Jedha. La prueba es un éxito y Tarkin asume el control de la Estrella de la Muerte, porque cree que Krennic es incapaz de ello. La Alianza Rebelde ataca Scarif para robar los planos de la Estrella de la Muerte y cuando Tarkin llega a la estación de combate ordena que dispare contra la base que guarda los planos. Más adelante destruye Alderaan, el planeta natal de la princesa Leia, para demostrarle el poder de la estación. Muere poco después, cuando la Alianza destruye la Estrella de la Muerte durante la batalla de Yavin.

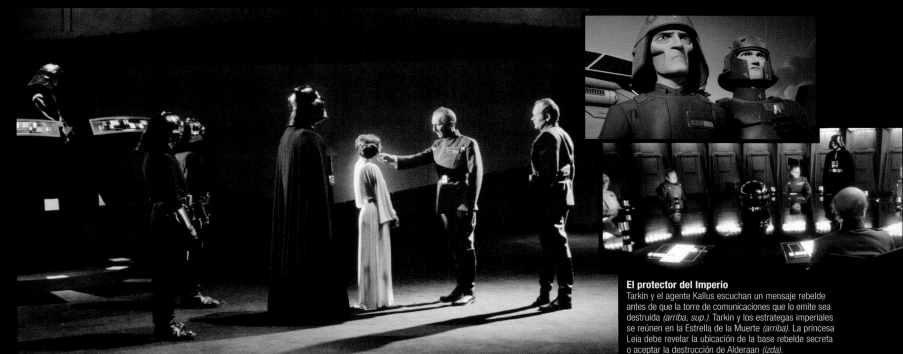

«Deja ganar al wookiee.» C-3PO

CHEWBACCA

Chewbacca es el copiloto del *Halcón Milenario* y sigue a Han Solo, su mejor amigo, hasta el final. Juntos, se enfrentan al Imperio y se unen a la batalla contra la Primera Orden.

APARICIONES GC, III, IV, V, VI, VII, VIII, IX, FoD **ESPECIE** Wookiee **PLANETA NATAL** Kashyyyk **FILIACIÓN** Alianza Rebelde, Resistencia

LAS GUERRAS CLON

Chewbacca es capturado por unos cazadores trandoshanos y llevado a Wasskah, donde ya se encuentran retenidos los jóvenes Jedi Ahsoka Tano, O-Mer y Jinx. Los Jedi quieren capturar una nave que les permita abandonar la luna y deciden atacar la que transporta a Chewbacca. Aunque la nave se estrella, hallan en el wookiee a un gran aliado, que fabrica un transmisor con las piezas encontradas y envía una llamada de auxilio. Cuando peor lo están pasando, aparece el jefe Tarfful y un grupo wookiee al rescate. Después de las Guerras Clon, Chewbacca lucha en el bando de Tarfful durante la batalla de Kashyyyk, y ayuda a huir al maestro Yoda tras la Orden 66.

Intimidación wookiee
Chewbacca ayuda a los Jedi a convencer a Smug, el cazador trandoshano, de que pida ayuda.

EL CORREDOR DE KESSEL

Chewbacca es capturado de nuevo, ahora por soldados imperiales en Mimban. Conoce a Han Solo y, juntos, urden un plan para escapar de la prisión que comparten. Consiguen huir del planeta como parte de la banda criminal de Tobias Beckett y sus aventuras los conducen hasta la mina de Kessel, donde Chewie descubre que el Sindicato Pyke usa a los wookiee como mano de obra esclava. La tripulación libera a los esclavos, roba coaxium sin refinar y huye del planeta a bordo del *Halcón Milenario*, propiedad de Lando Calrissian. Con poco tiempo y el Imperio en los talones, Chewbacca ocupa el asiento de copiloto junto a Han durante la travesía de récord del corredor de Kessel, en el corazón del Torbellino. La pareja sobrevive a la peligrosa maniobra y logra esquivar meteoritos de carbono del tamaño de planetas y a la colosal summa-verminoth. Será el principio de una colaboración duradera.

Un principio a trompicones
Chewbacca se sorprende cuando su compañero de celda humano le habla en shyriiwook, el idioma wookiee. Aunque con dificultad, Han consigue comunicarle un plan de huida.

SOCIOS DE CONTRABANDO

Chewbacca sigue siendo el fiel copiloto del *Halcón Milenario* hasta bien entrado el Imperio. En una aciaga misión, él y Han se ven obligados a deshacerse del cargamento para huir de soldados imperiales y contraen una gran deuda con Jabba el Hutt, que quiere que lo compensen por las pérdidas. Tentados por la sustanciosa recompensa que cobrarían por llevar a Obi-Wan, su protegido y los dos droides a Alderaan, Han y Chewbacca aceptan el trabajo. Sin saberlo, dan el primer paso en su amistad con Luke Skywalker y Leia, y en su nueva vida en la Alianza Rebelde.

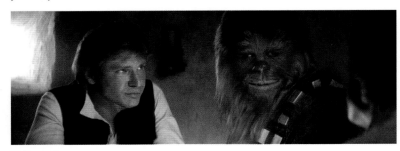

Viejos socios
Al averiguar que Obi-Wan está dispuesto a pagar por sus servicios, Chewbacca le presenta al Jedi a su socio, Han Solo.

GUERRERO REBELDE

Han quiere marcharse con la recompensa tras haber dejado a Leia en la base de Yavin 4, pero Chewbacca apela a la conciencia de su amigo y lo convence para que dé media vuelta. El ataque del *Halcón Milenario* contra los cazas TIE de Vader permite a Luke disparar el torpedo que destruye la Estrella de la Muerte. A pesar de la reticencia de Han, siguen ayudando a la Alianza después de la destrucción de la base. Chewbacca asalta la fábrica de armas imperial Alpha en Cymoon 1 y libera a los trabajadores esclavos. Luego dirige el destructor *Harbinger* junto a sus aliados rebeldes. Cuando la segunda Estrella de la Muerte vuelve a amenazar la galaxia, Chewbacca participa en la fuerza de ataque que destruye el generador de escudos.

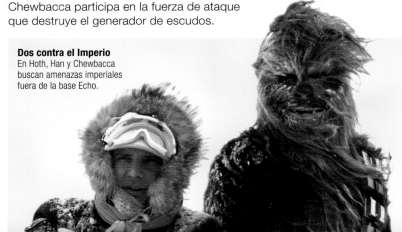

Dos contra el Imperio
En Hoth, Han y Chewbacca buscan amenazas imperiales fuera de la base Echo.

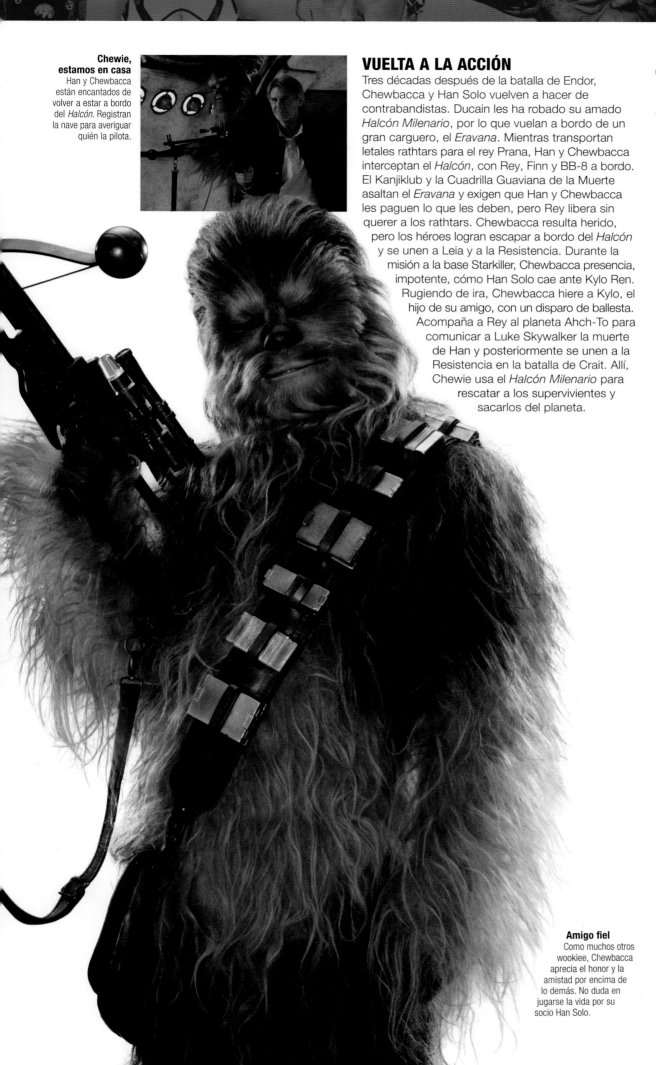

Chewie, estamos en casa
Han y Chewbacca están encantados de volver a estar a bordo del *Halcón*. Registran la nave para averiguar quién la pilota.

VUELTA A LA ACCIÓN

Tres décadas después de la batalla de Endor, Chewbacca y Han Solo vuelven a hacer de contrabandistas. Ducain les ha robado su amado *Halcón Milenario*, por lo que vuelan a bordo de un gran carguero, el *Eravana*. Mientras transportan letales rathtars para el rey Prana, Han y Chewbacca interceptan el *Halcón*, con Rey, Finn y BB-8 a bordo. El Kanjiklub y la Cuadrilla Guaviana de la Muerte asaltan el *Eravana* y exigen que Han y Chewbacca les paguen lo que les deben, pero Rey libera sin querer a los rathtars. Chewbacca resulta herido, pero los héroes logran escapar a bordo del *Halcón* y se unen a Leia y a la Resistencia. Durante la misión a la base Starkiller, Chewbacca presencia, impotente, cómo Han Solo cae ante Kylo Ren. Rugiendo de ira, Chewbacca hiere a Kylo, el hijo de su amigo, con un disparo de ballesta. Acompaña a Rey al planeta Ahch-To para comunicar a Luke Skywalker la muerte de Han y posteriormente se unen a la Resistencia en la batalla de Crait. Allí, Chewie usa el *Halcón Milenario* para rescatar a los supervivientes y sacarlos del planeta.

Amigo fiel
Como muchos otros wookiee, Chewbacca aprecia el honor y la amistad por encima de lo demás. No duda en jugarse la vida por su socio Han Solo.

cronología

Amigo servicial
Las habilidades técnicas de Chewbacca permiten que Ahsoka Tano pueda huir de sus captores trandoshanos.

▲ **Aliado Jedi**
Tras ejecutarse la Orden 66, Yoda es traicionado, y Chewbacca le proporciona una cápsula de escape.

Buenos amigos
Tras la huida de la cárcel imperial en Mimban, los nuevos amigos Chewie y Han Solo cruzan el corredor de Kessel en un tiempo récord a bordo del *Halcón Milenario*.

▼ **Segundo de a bordo**
Obi-Wan Kenobi consulta a Chewbacca antes de contratar a Han Solo para que lo lleve de Tatooine a Alderaan.

La conciencia de Solo
Han quiere coger la recompensa de los rebeldes e irse, pero Chewbacca pone en duda su decisión.

▲ **Reparación del «lingote de oro»**
Han cree que C-3PO es muy pesado, pero Chewbacca reconstruye el droide de protocolo desmembrado.

Lealtad inquebrantable
Chewbacca deja que Jabba el Hutt lo encarcele temporalmente como parte del plan para rescatar a Han.

Un wookiee hambriento
Por culpa de un pedazo de carne ante el que Chewbacca no puede resistirse, el grupo de asalto rebelde es capturado en Endor por los ewok.

Grande y pequeño
Chewbacca se alía con los ewok para capturar a un caminante AT-ST del Imperio.

Regreso al hogar
Chewbacca regresa a Kashyyyk para liberar del Imperio a su planeta natal. Dirige un alzamiento contra el gran moff Lozen Tolruck.

▲ **Guerrero herido**
Chewbacca resulta herido en un enfrentamiento con el Kanjiklub y la Cuadrilla Guaviana de la Muerte. Finn le cura las heridas.

En honor de Han
Tras presenciar la muerte de Han, Chewbacca rescata a Rey y a Finn de la superficie del planeta, los lleva a D'Qar y acompaña a Rey a Ahch-To.

La lucha continúa
Chewbacca rescata a los supervivientes de la Resistencia en Crait y participa en la búsqueda de aliados para luchar contra la Primera Orden. En Batuu deja el *Halcón* al cuidado del antiguo pirata Hondo Ohnaka, que le promete que lo reparará.

aptable
Los mon
mari, una
acuática,
respirar y
ar dentro
del agua.

ALMIRANTE ACKBAR

APARICIONES GC, VI, VII, VIII **ESPECIE** Mon calamari
PLANETA NATAL Mon Cala **FILIACIÓN** República,
Alianza Rebelde, Resistencia

La gran carrera militar del almirante Ackbar abarca varias décadas. Durante las Guerras Clon ostenta el rango de capitán de la guardia mon calamari y protege al príncipe Lee-Char durante la guerra civil de Mon Cala, instigada por los quarren con el apoyo de los separatistas. El líder separatista Riff traiciona a los quarren, que se alían de nuevo con los mon calamari. Liderados por Ackbar, logran expulsar a los invasores.

Un año después de la instauración del Imperio, Lee-Char declara la guerra al Imperio en Mon Cala. Ackbar cumple las órdenes de su rey y defiende el hemisferio norte del planeta, mientras su camarada Raddus protege el sur. El Imperio aplasta la rebelión y captura al rey, pero Raddus y una pequeña fuerza escapan y se unen a la Alianza Rebelde.

Ackbar se reúne con sus compatriotas y se convierte en un líder clave de la Alianza. Tras la destrucción de la Estrella de la Muerte, Ackbar ayuda a dirigir la evacuación de la base rebelde en Yavin 4 y ofrece a la princesa Leia sus condolencias por la destrucción de Alderaan. Poco después, Ackbar acompaña al equipo rebelde que viaja a Mon Cala para reunirse con su antiguo amigo, el regente Urtya, al que intentan convencer (en vano) para que ponga la flota mercante de Mon Cala al servicio de su causa. La princesa Leia intenta rescatar a Lee-Char de la custodia imperial. Él muere en el intento, pero Leia graba sus inspiradoras últimas palabras. Reproduce la grabación ante Urtya, que decide transmitirlas a todo Mon Cala para animar a la tripulación mon calamari a que se amotine y tome el control de la flota. El Imperio envía destructores estelares a Mon Cala, para aniquilar a los amotinados, pero Ackbar llega con una pequeña flota rebelde y los salva. La mayor parte de la flota mercantil consigue escapar a los muelles espaciales de Mako-Ta. Gracias a la reina Trios de Shu-Torun, las naves son equipadas con tecnología shu-torun y se

Veterano de guerra
Ackbar ha servido con distinción en combate, ya sea desde el puente de mando de un crucero *(izda.)* o en las profundidades del océano *(abajo).*

convierten en naves de guerra de la Alianza. Tras la actualización, Trios, que en realidad es aliada de Darth Vader, usa un código para incapacitar la flota. El Escuadrón de la Muerte de Vader llega y comienza a destruir las naves. Leia consigue el código para recuperar el control sobre las naves y lo comunica al resto, con el fin de que puedan escapar.

En la batalla de Endor, Ackbar es el líder de la flota de la Alianza Rebelde, y comanda personalmente el ataque contra la segunda Estrella de la Muerte. Al ver el gigantesco tamaño de la flota imperial que protege la estación, aún en construcción, Ackbar se da cuenta de que los rebeldes han caído en una trampa y se prepara para ordenar la retirada. En el último momento, Lando Calrissian lo convence para que dé más tiempo a Han Solo y Leia. Finalmente, la misión de estos para desactivar el escudo de la Estrella de la Muerte tiene éxito y Ackbar logra destruir la flota imperial.

Tras la victoria, Ackbar se convierte en el almirante de la flota de la Nueva República, combate a las fuerzas imperiales

supervivientes y dirige a sus tropas a una victoria crucial en Kuat. Cuando el Imperio se prepara para bombardear el planeta Kashyyyk desde su órbita, Ackbar lidera la flota que lo impide. Comanda el ataque de la Nueva República en Jakku, donde se ha reunido la mayoría del remanente de la flota imperial, y se asegura la victoria de la Nueva República.

Después de la batalla de Jakku, el Imperio y la Nueva República firman un tratado de paz. Ackbar se acaba retirando del ejército y vive en Mon Cala, pero se une a la Resistencia de Leia para proteger a la Nueva República y la paz de la galaxia.

Durante el asalto a la base Starkiller, Ackbar está destinado en D'Qar y, después de la batalla, asiste al funeral de Han Solo. Después de que la Resistencia evacue el planeta, Ackbar está en el puente de mando del *Raddus* y muere cuando un caza TIE de la Primera Orden lo ataca.

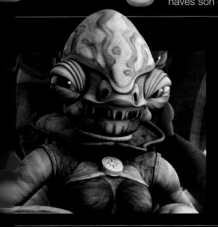

SENADORA MEENA TILLS

APARICIONES GC, III **ESPECIE** Mon calamari
PLANETA NATAL Mon Cala
FILIACIÓN República

Meena Tills es senadora durante las Guerras Clon. Cuando los insurgentes quarren de Mon Cala amenazan con aliarse con los separatistas, Tills regresa a su planeta natal para ayudar a los Jedi y al ejército clon, que logran aplastar el alzamiento separatista. Tills se une a la delegación de senadores que se oponen a que Palpatine siga detentando poderes especiales, lo que posteriormente la pone en peligro.

PONG KRELL

APARICIONES GC **ESPECIE** Besalisko
PLANETA NATAL Ojom **FILIACIÓN** Jedi

Lo único más imponente que el físico de Pong Krell es su reputación como general Jedi en las Guerras Clon. Famoso por su falta de piedad en el campo de batalla y su intolerancia con la insubordinación, blande dos espadas de luz, pero en pocas ocasiones lucha junto a sus tropas. Conforme avanza la guerra, Krell prevé la desaparición de la Orden Jedi y de la República, y se decanta por el lado oscuro para sobrevivir.

En Umbara, Krell engaña a dos legiones de soldados clon para que luchen entre sí. Cuando el capitán Rex descubre su traición, Krell muere a manos de un soldado llamado Dogma.

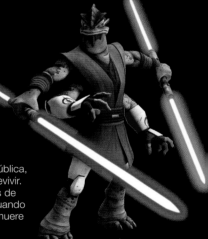

MEDUSA HIDROIDE

APARICIONES GC **PLANETA NATAL**
Karkaris **ALTURA MEDIA** 22 m
FILIACIÓN Separatistas

Las medusas hidroides son enormes criaturas armadas con una serie de mejoras cibernéticas. Inmunes a los blásteres y a las espadas de luz, siembran el caos bajo el agua con sus tentáculos electrificados. En la batalla de Mon Cala, el Gran Ejército Gungan usa boomas para cortocircuitarlas.

JEFE LYONIE

APARICIONES GC **ESPECIE**
Gungan **PLANETA NATAL**
Naboo **FILIACIÓN** Alto
Consejo Gungan

El jefe Lyonie guarda un asombroso parecido con Jar Jar Binks. Rish Loo, un asesor confabulado con Dooku, consigue controlarlo telepáticamente durante un tiempo. Cuando Lyonie sufre graves heridas, Jar Jar lo sustituye a fin de restaurar la confianza entre los gungan y los naboo.

MIRAJ SCINTEL

APARICIONES GC **ESPECIE** Zygerriana
PLANETA NATAL Zygerria **FILIACIÓN**
Separatistas

La reina Miraj Scintel quiere recuperar el antiguo esplendor de su planeta como centro imperial del comercio de esclavos. Se alía con los separatistas en las Guerras Clon, lo que provoca la intervención de los Jedi. Scintel intenta seducir a Anakin, pero es rechazada. Luego traiciona al conde Dooku, y este la mata.

C-21 HIGHSINGER

APARICIONES GC **MODELO** Desconocido
FABRICANTE Desconocido **FILIACIÓN**
Cazarrecompensas

C-21 Highsinger, droide asesino modificado de origen desconocido, es, sin duda alguna, el único de su clase. No tiene dueño y su programación autónoma encaja perfectamente con las necesidades de un cazarrecompensas. El más letal de sus dispositivos es una pieza rotatoria que le permite girar el torso a gran velocidad y crear un devastador círculo de fuego de bláster. Sus servomotores, optimizados para lograr unos reflejos muy rápidos, le permiten realizar movimientos ágiles en el combate cuerpo a cuerpo. Se incorpora a la Garra de Krayt, el equipo de cazarrecompensas de Boba Fett, durante las Guerras Clon, y en el planeta Quarzite acaba con un gran número de guerreros kage, que no logran detenerlo hasta que lo echan del vagón. Junto al resto de la Garra de Krayt y Asajj Ventress, que había pertenecido a la organización, intenta en vano rescatar al Jedi Quinlan Vos del conde Dooku en Serenno. Durante la guerra civil galáctica, Darth-Vader lo contrata para encontrar a la doctora Aphra, una antigua conocida del Sith, pero ella lo esquiva.

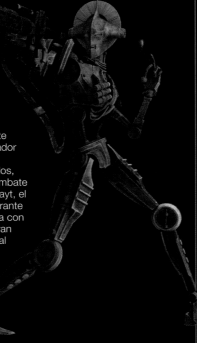

MORALO EVAL

APARICIONES GC **ESPECIE** Phindiano
PLANETA NATAL Phindar **FILIACIÓN**
Separatistas

Criminal despiadado y perturbado, Moralo Eval se jacta de haber matado a su madre por simple aburrimiento. Huye de la prisión de la República junto con Cad Bane y Rako Hardeen. Estos dos guerreros participan en la competición de Eval, la Caja, y se ganan un puesto en el equipo que intentará secuestrar al canciller Palpatine.

VIEJA DAKA

APARICIONES GC **ESPECIE** Dathomiriana
PLANETA NATAL Dathomir
FILIACIÓN Hermanas de la Noche

La vieja Daka es la mayor y más sabia del clan de las Hermanas de la Noche, y su dominio de la magia antigua no tiene igual. Cuando el general Grievous ataca al clan, el hechizo de Daka conjura a una horda de zombis de Hermanas de la Noche para luchar con los droides de combate. Grievous localiza personalmente a Daka en su cueva oculta, y la mata.

LATTS RAZZI

APARICIONES GC **ESPECIE** Theelin
PLANETA NATAL Desconocido
FILIACIÓN Cazarrecompensas

Más llamativa que su pelo rojo es su arma preferida, una boa de agarre, que usa de dos formas: o bien la hace restallar como un látigo o bien la utiliza como lazo para atrapar a sus adversarios. Se incorpora al grupo de cazarrecompensas de Boba Fett, la Garra de Krayt, y acepta entregar un cargamento en el planeta Quarzite, donde ella se encarga de repeler a los guerreros kage. Más tarde, acepta un trabajo de los hutt y participa, junto al resto de la Garra de Krayt, en una misión para rescatar al Jedi Quinlan Vos, capturado por el conde Dooku.

BO-KATAN KRYZE

APARICIONES GC, Reb **ESPECIE** Humana
PLANETA NATAL Mandalore **FILIACIÓN**
Guardia de la Muerte, rebeldes mandalorianos

Bo-Katan Kryze es fiel a su planeta natal, Mandalore, al igual que su hermana, la duquesa Satine. Sin embargo, Bo-Katan rechaza el pacifismo de su hermana y se une a la Guardia de la Muerte, que quiere recobrar el glorioso pasado de Mandalore. Bo-Katan desconfía de la alianza de Vizsla, líder de la Guardia de la Muerte, con Darth Maul para expulsar a Satine y cuando el lord Sith asesina a Vizsla, Bo-Katan comprueba que sus peores temores para el planeta se han hecho realidad. Libera al Jedi Obi-Wan Kenobi y, juntos, intentan salvar a Satine de Maul, pero este la mata. Bo-Katan se asegura de que Obi-Wan pueda huir para pedir ayuda a la República y liberar Mandalore. Cuando llegan las fuerzas de la República, Bo-Katan y sus tropas luchan junto a la antigua Jedi Ahsoka Tano durante el asedio de Mandalore. Tras la victoria, la República nombra regente a Bo-Katan, que se niega a trabajar para el Imperio

y es depuesta por el Clan Saxon, leal al emperador. Años después, colabora con la operativa rebelde Sabine Wren y con el clan Wren para arrebatar Mandalore al Imperio. Juntos destruyen un arma experimental que ha sido diseñada para destruir armaduras mandalorianas. Sabine se percata de que Bo-Katan puede unir a todos los clanes para alcanzar su objetivo común y le entrega la legendaria espada oscura. Con el apoyo de los clanes, Bo-Katan se convierte en la respetada líder de los mandalorianos.

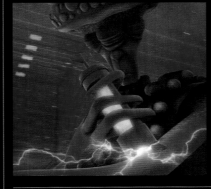

DERROWN

APARICIONES GC **ESPECIE** Parwan
PLANETA NATAL Parwa
FILIACIÓN Cazarrecompensas

Derrown es un cazarrecompensas despiadado que se ha ganado el apodo de «el Exterminador». Tiene la habilidad innata de electrificarse, y sus tentáculos, que contienen un gas más ligero que el aire, le permiten flotar y alcanzar lugares inaccesibles para la mayoría. Esta ventaja le ayuda a superar el difícil reto de la Caja, organizado por Dooku para seleccionar cazarrecompensas.

DENGAR

APARICIONES GC, V, VI **ESPECIE** Humano
PLANETA NATAL Corellia **FILIACIÓN** Cazarrecompensas

Dengar es uno de los cazarrecompensas más peligrosos de la galaxia. Pertrechado con armadura y turbante, persigue a sus presas con un fusil bláster y minigranadas. En las Guerras Clon, forma parte de la Garra de Krayt, un equipo de cazarrecompensas liderado por Boba Fett. Aceptan una misión para proteger un baúl que será transportado en tren en Quarzite y cuando unos guerreros kage los atacan, Dengar acaba con un buen número de ellos antes de que lo echen del tren. En otra ocasión, mientras trabaja para los hutt, Dengar y otros tres cazarrecompensas son atacados por las fuerzas de Darth Maul y Pre Vizsla. Dengar y los demás mercenarios huyen al darse cuenta de que la derrota es inevitable.

Años más tarde, Dengar se encuentra en Nar Shaddaa, cuya cabeza tiene precio, e intenta capturarlo pero se cae de un tejado. Después de la batalla de Hoth, Dengar es uno de los cazarrecompensas convocados por Darth Vader para localizar el *Halcón Milenario*. Tras la batalla de Endor, Dengar colabora con un nuevo cazarrecompensas, Mercurial Swift, para capturar a Jas Emari, la sobrina de su antiguo compañero Sugi, pero acaba traicionando a Swift cuando Emari le ofrece un trato mejor. Dengar se incorpora entonces al nuevo grupo de cazarrecompensas de Emari y afirma que deben permanecer unidos, porque los tiempos están cambiando.

REY SANJAY RASH

APARICIONES GC **ESPECIE** Humano
PLANETA NATAL Onderon
FILIACIÓN Separatistas

Cuando el rey Ramsis Dendup se niega a participar en las Guerras Clon, Sanjay Rash lo destrona y asume la corona. Algunos ciudadanos de Onderon se rebelan con éxito contra la ocupación del ejército droide solicitada por Rash. Antes de la retirada separatista, Rash es asesinado por el superdroide táctico Kalani, por orden del conde Dooku.

STEELA GERRERA

APARICIONES GC **ESPECIE** Humana **PLANETA NATAL** Onderon
FILIACIÓN Rebeldes de Onderon

Los rebeldes de Onderon destruyen un generador de gran importancia y Steela es elegida líder. Tras su valiente discurso ante el pueblo de Onderon, Sanjay Rash y sus aliados separatistas le tienden una trampa durante la ejecución pública del rey depuesto. Con ayuda de Saw, el hermano de Steela, los rebeldes rescatan al rey y le devuelven la corona, pero Steela muere en combate.

GREGOR

APARICIONES GC, Reb **ESPECIE** Humano (clon)
PLANETA NATAL Kamino **FILIACIÓN** República

Gregor, el comando clon denominado CC-5576-39, es capitán del Gran Ejército de la República. Pierde la memoria tras la derrota de las fuerzas de la República en el planeta Sarrish y acaba en Abafar, donde trabaja de lavaplatos. Cuando el Escuadrón D lo encuentra, lo ayudan a recuperar la memoria y lo reclutan. En el centro minero separatista, Gregor despacha droides de combate y sirve de tapadera para el Escuadrón D. Cuando Gascon y M5-BZ se separan del grupo, Gregor los recupera. Tras escapar el Escuadrón D en la lanzadera, las fuerzas droides derrotan a Gregor y el centro es destruido. Gregor consigue salir con vida y es ascendido a comandante.

Greg se extirpa el chip de control, como el capitán Rex y el comandante Wolffe, pero el procedimiento lo afecta negativamente. Los tres clones acaban viviendo juntos en un AT-TE adaptado en Seelos. Años después, los Espectros, un equipo rebelde, los visita y, juntos, vencen a unos soldados imperiales. Rex se une a los rebeldes, pero Gregor y Wolffe permanecen en Seelos en un AT-AT que han requisado. Dos años después responden a la petición de ayuda de Rex y de los Espectros para liberar Lothal. Por desgracia, Gregor es herido de muerte, pero fallece sintiéndose honrado por haber luchado por lo que él ha decidido luchar.

GENERAL TANDIN

APARICIONES GC **ESPECIE** Humano
PLANETA NATAL Onderon **FILIACIÓN** Milicia Real de Onderon

En un primer momento, el general Tandin apoya al rey Rash, pero discrepa con el superdroide táctico Kalani sobre cómo actuar con los rebeldes, y reafirma sus dudas en una conversación con el prisionero rebelde Saw Gerrera. El general dirige a la guardia de palacio para detener la ejecución de Dendup y apoya al rey legítimo.

WAC-47

APARICIONES GC **ESPECIE** Droide de reparación, serie DUM **PLANETA NATAL** Desconocido **FILIACIÓN** República

WAC-47 es el piloto del Escuadrón D cuando el equipo se infiltra en un acorazado separatista para robar un módulo cifrado. Tras un aterrizaje forzoso en Abafar, descubren una trama para hacer volar una estación espacial con un crucero robado de la República. Con el objetivo de frustrar el plan, WAC-47 deja atrás a R2-D2 para destruir el crucero.

MEEBUR GASCON

APARICIONES GC **ESPECIE** Zilkin
PLANETA NATAL Desconocido
FILIACIÓN República

Meebur Gascon es consejero táctico durante la primera batalla de Geonosis. Luego conduce a una misión del Escuadrón D para robar un módulo cifrado. Diminuto de estatura, se suele desplazar dentro del droide M5-BZ. Gascon diseña el arriesgado plan para impedir que los separatistas destruyan una estación espacial.

ZITON MOJ

APARICIONES GC **ESPECIE** Falleen **PLANETA NATAL** Falleen **FILIACIÓN** Colectivo Sombra, Sol Negro

Ziton Moj es capitán del grupo criminal Sol Negro durante las Guerras Clon. Cuando Savage Opress mata al líder de Sol Negro, Moj se une al Colectivo Sombra de Darth Maul y los ayuda a tomar Sundari. Causa estragos en la ciudad antes de su aparente captura a manos de Bo-Katan Kryze, que en realidad pertenece a la Guardia de la Muerte, un grupo mandaloriano que está aliado con Maul en secreto. Moj secuestra a la familia del líder del Sindicato Pyke, pero es derrotado por la cazarrecompensas Asajj Ventress, que rescata a la familia. Moj se mantiene leal a Maul hasta que los separatistas empiezan a atacar a las fuerzas de Moj.

LOM PYKE

APARICIONES GC **ESPECIE** Pyke
PLANETA NATAL Oba Diah **FILIACIÓN** Colectivo Sombra, Sindicato Pyke

Lom Pyke es el líder del Sindicato Pyke, banda criminal que se ha especializado en el contrabando de especies. Asiste a la subasta criminal de Xev Xrevus y luego es contratado por Darth Tyranus para matar al maestro Jedi Sifo-Dyas. También captura en secreto a su compañero, Silman, ayudante del canciller Valorum. Durante las Guerras Clon, Pyke se alía con el Colectivo Sombra. Cuando se enfrenta a Obi-Wan Kenobi y Anakin Skywalker, que investigan la muerte de Sifo-Dyas, Pyke revela que Dooku es Tyranus. Finalmente muere a manos de Dooku.

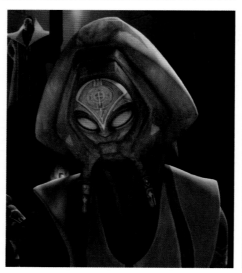

Héroe entregado
En el planeta Sarrish y, después, en Abafar, Gregor actúa con gran valentía, anteponiendo la vida de los demás a la suya propia.

REINA JULIA

APARICIONES GC **ESPECIE** Bardottana
PLANETA NATAL Bardotta **FILIACIÓN**
Maestros Dagoyanos

La reina Julia gobierna el pacífico planeta Bardotta. Cuando la orden de los Maestros Dagoyanos desaparece misteriosamente, pide ayuda a su viejo amigo Jar Jar Binks. Cuando Julia también es raptada por el Culto Frangawl, Jar Jar y Mace Windu la localizan y la rescatan antes de que Madre Talzin pueda robarle el espíritu.

DARTH BANE

APARICIONES GC **ESPECIE** Humano
PLANETA NATAL Desconocido
FILIACIÓN Sith

Darth Bane es el único superviviente cuando la Orden Jedi destruye a los Sith mil años antes de las Guerras Clon. Consciente de que las luchas internas han debilitado a los Sith, Bane reforma la orden e instituye la Regla de Dos: solo puede haber un maestro y un aprendiz.

SIFO-DYAS

APARICIONES II, GC **ESPECIE** Humano
PLANETA NATAL Sectores cassandranos
FILIACIÓN Jedi

Algo antes de la invasión de Naboo, el maestro Sifo-Dyas se incorpora al Consejo Jedi. Previendo la inminente guerra galáctica, aboga por la creación de un ejército de la República. Sus ideas se consideran muy extremas y por esta razón es expulsado del Consejo. Sin embargo, sigue adelante con su plan y, en secreto, encarga la producción del ejército clon a los kaminoanos, haciéndoles creer que cuenta con la autorización del Senado galáctico y del Consejo Jedi. Con este subterfugio, el canciller Valorum envía en secreto a Sifo-Dyas a que negocie con el Sindicato Pyke. Sin embargo, después de comenzar a mediar en una disputa tribal en Felucia, los pykes son pagados por los Sith para que derriben su lanzadera y maten a Sifo-Dyas.

SACERDOTISAS DE LA FUERZA

APARICIONES GC **ESPECIE** Desconocida **PLANETA NATAL** Desconocido **FILIACIÓN** La Fuerza

Estas entidades de la Fuerza representan cinco emociones: serenidad, alegría, ira, confusión y tristeza. Someten a Yoda a duras pruebas como maestro Jedi, como la visita al planeta Sith. Una vez superadas, las sacerdotisas juzgan a Yoda capaz de retener su identidad en la Fuerza más allá de la muerte: le conceden la inmortalidad.

VARÁCTILO

APARICIONES III **PLANETA NATAL** Utapau **LONGITUD** 15 m **HÁBITAT** Monte bajo árido, sumideros utapauanos

El varáctilo, reptaviano nativo de Utapau, es famoso por ser una montura leal y obediente. Para localizar al general Grievous en Ciudad Pau, Obi-Wan Kenobi monta un veloz varáctilo llamado Boga. En nada alcanzan el décimo nivel y persiguen al general en su moto-rueda por toda la ciudad. Por el camino, Boga aplasta a varios droides de combate antes de que el maestro Jedi se enfrente y mate a Grievous. Cuando Palpatine activa la Orden 66, los soldados clon se rebelan contra Obi-Wan. Boga y el jinete Jedi se ven envueltos en la explosión causada por un cañón disparado por un AT-TE contra un muro cercano, y caen en picado al agua en el fondo del sumidero.

GAR SAXON

APARICIONES Reb **ESPECIE** Humano
PLANETA NATAL Mandalore **FILIACIÓN**
Colectivo Sombra, Imperio

Gar Saxon es un supercomando mandaloriano del Colectivo Sombra que libera a Maul de la cárcel de La Aguja junto a Rook Kast y que dirige a las tropas terrestres de Maul durante el ataque del general Grievous a la base del Colectivo Sombra en Ord Mantell. Permanece leal al Colectivo hasta su disolución.

Durante la era imperial, Gar y el resto del clan Saxon se alían con el Imperio y traicionan a Bo-Katan Kryze, la regente de Mandalore. El emperador premia la lealtad de Gar dejándolo a cargo de Mandalore y ataca a todos los mandalorianos que no le juran lealtad, como los Protectores. Tras destruir un campamento de Protectores, Gar se encuentra con su líder Fenn Rau, y tres agentes rebeldes: la mandaloriana

Sabine Wren, el Jedi Ezra Bridger y Chopper, un droide astromecánico. Captura a Ezra y a Chopper, pero Sabine y Rau logran escapar. Saxon se vuelve a encontrar con los rebeldes cuando visitan a la familia de Sabine en Krownest, y su madre, Ursa Wren, contacta a Gar para negociar la vida de su hija a cambio de la de sus amigos. Cuando Gar llega para capturarlos, el clan Wren ha cambiado de opinión y lo ataca. Sabine y Gar se baten en duelo con espadas de luz y Sabine vence. Gar intenta matarla por la espalda, pero Ursa dispara primero.

«Aquí no hay guerra. A no ser que la traigas contigo.» **TION MEDON**

TION MEDON

APARICIONES III **ESPECIE** Pau'ano
PLANETA NATAL Utapau
FILIACIÓN República

Como administrador del puerto de Ciudad Pau, Tion Medon recibe y ofrece sus servicios a los visitantes. Cuando Obi-Wan arriba al puerto en busca del general Grievous, Medon comparte con discreción información muy valiosa acerca de la presencia separatista en Utapau. Obi-Wan le aconseja que reúna a los guerreros del planeta para la inminente batalla.

GOBI GLIE

APARICIONES GC, Reb **ESPECIE** Twi'lek
PLANETA NATAL Ryloth **FILIACIÓN**
Resistencia twi'lek, Movimiento
Libertario de Ryloth

Durante las Guerras Clon,
Gobi Glie pertenece a la
Resistencia twi'lek de
Cham Syndulla contra los
ocupantes separatistas
de Ryloth. Cuando el
Imperio de Palpatine se
impone a la República,
sigue combatiendo en
el Movimiento Libertario
de Ryloth.

NUMA

APARICIONES GC, Reb **ESPECIE** Twi'lek
PLANETA NATAL Ryloth **FILIACIÓN**
Movimiento Libertario de Ryloth

Cuando es una niña que
crece bajo la ocupación
separatista, Numa se
hace amiga de Waxer
y Boil, dos soldados
clon que le dejan huella.
Más tarde se incorpora al
Movimiento Libertario de
Ryloth de Cham Syndulla
y colabora con la célula
rebelde de Hera Syndulla
y Kanan Jarrus.

PILOTO CLON

APARICIONES II, GC, III **ESPECIE** Humano (clon)
PLANETA NATAL Kamino **FILIACIÓN** República

Los pilotos del Gran Ejército de la
República son soldados clon que
empiezan como soldados estándar y
luego son elegidos para su formación
como pilotos. La academia de vuelo está
dirigida por pilotos expertos como Fenn
Rau, con quien aprenden maniobras de
vuelo poco convencionales pero muy
eficaces. Pilotan unos vehículos diseñados
para batallas aéreas, terrestres, marítimas
y espaciales. Los uniformes varían en
función de la unidad a la que pertenezcan,
los vehículos que piloten y el tiempo que
lleven de servicio. Odd Ball y Jag son
dos pilotos clon célebres hacia el
final de las Guerras Clon.

SOLDADO CLON SUBMARINISTA

APARICIONES GC **ESPECIE** Humano (clon)
PLANETA NATAL Kamino **FILIACIÓN** República

Los soldados clon submarinistas son
una división de élite del Gran Ejército de
la República durante las Guerras Clon
(aunque los soldados estándar también
pueden usar su equipo especializado) y
se entrenan para la batalla en entornos
acuáticos en los mares de Kamino. Llevan
aletas, botellas de oxígeno, sistemas de
propulsión submarinos, blásteres especiales
y submarinos Devilfish de un solo tripulante.
El comandante Monnk, valiente soldado clon
submarinista que sirve a las órdenes del Jedi Kit
Fisto en la batalla de Mon Cala, es uno de ellos.

CLON TUP

APARICIONES GC **ESPECIE** Humano (clon)
PLANETA NATAL Kamino **FILIACIÓN** República

CT-5385, o Tup, es un soldado clon novato
de la 501.ª Legión. Se rebela contra el Jedi
caído Pong Krell durante la batalla de Umbara
y, en la batalla de Ringo Vinda, el biochip que
lleva implantado en el cerebro empieza
a fallarle. Se desestabiliza, ejecuta la
Orden 66 demasiado pronto y mata
al Jedi Tiplar. Tup es enviado a unas
instalaciones médicas en Kamino
donde le han de hacer pruebas. Los
kaminoanos lo asesinan en un
intento de ocultar la verdad
que esconden los biochips.

SOLDADO ARC

APARICIONES GC **ESPECIE** Humano (clon)
PLANETA NATAL Kamino **FILIACIÓN** República

Los comandos de reconocimiento
avanzado (ARC) son los soldados de
asalto de élite del Gran Ejército de la
República. Los soldados ARC
son elegidos ya de cadetes por
su desempeño ejemplar y reciben
entrenamiento y equipo avanzado. Se
los puede identificar por las hombreras,
los kamas alrededor de la cintura y el
uso de dos blásteres DC-17. Llevan una
versión experimental de la armadura de
soldados de asalto de Fase II. Algunos
de los ARC más conocidos son Colt,
Echo, Cincos, Havoc y Jesse.

CLON KIX

APARICIONES GC **ESPECIE** Humano (clon)
PLANETA NATAL Kamino **FILIACIÓN** República,
501.ª Legión, Tripulación de Sidon Ithano

CT-6116, también conocido como Kix, es un
clon médico de la 501.ª Legión. Combate en
la batalla de Saleucami, donde el capitán Rex
resulta herido de gravedad, y Kix y los soldados
de asalto Jesse y Hardcase deben dejarlo en la
granja de Cut Lawquane. Kix lucha en la batalla de
Umbara y arresta al Jedi caído Pong Krell. Descubre
la conspiración para implantar chips en el cerebro
de los clones, pero los separatistas lo secuestran
y lo congelan en estasis. Casi medio siglo
después, los piratas de Sidon Ithano lo
descubren y lo despiertan. Kix se
une a ellos.

CONVOR

APARICIONES GC, Reb
PLANETA NATAL Wasskah
ALTURA MEDIA 0,2 m
HÁBITAT Dosel arbóreo de la jungla

Los convor son aves inteligentes con
colas prensiles y son nativos de Wasskah,
la luna de Trandosha. Son parientes
cercanos de los kiro, unas aves moradas
que se venden como mascotas. También
se han visto en Takodana y parece que
tienen un vínculo fuerte con la Fuerza
y con Ahsoka Tano.

GUARDIA DEL SENADO

APARICIONES I, II, GC, III **ESPECIE** Humano
PLANETA NATAL Varios **FILIACIÓN** Senado galáctico

Los guardias del Senado son la fuerza de
seguridad del Senado galáctico, protegen las
instalaciones y acompañan a los senadores y
al canciller Palpatine. Los guardias del Senado
de élite ascienden a comandos del Senado e
intervienen en misiones secretas. El canciller
Palpatine decide formar su propio cuerpo
de seguridad, con túnicas rojas, cuando se
autoproclama emperador. Algunos de los
guardias del Senado más notables son el
capitán Taggart, que acompaña a Ahsoka
Tano y a los senadores Padmé Amidala,
Bail Organa y Mon Mothma a Mandalore,
y el capitán Argyus, traidor que muere a
manos de Asajj Ventress.

SOLDADO CLON BARC

APARICIONES GC, III **ESPECIE** Humano (clon)
PLANETA NATAL Kamino **FILIACIÓN** República

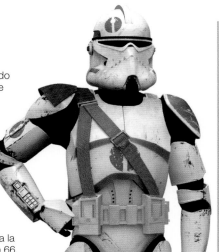

Los comandos de reconocimiento avanzado motorizado (BARC) son soldados ARC que pilotan motos deslizadoras BARC. Llevan cascos con anteojeras, para dirigir la atención hacia delante y minimizar las distracciones, y están entrenados para pensar y moverse a gran velocidad, por lo que tienden a impacientarse cuando conducen los lentos vehículos de los soldados clon estándar. Sobre todo los BARC se despliegan en Christophsis, Orto Plutonia, Kashyyyk y Saleucami durante las Guerras Clon. El comandante Neyo del 91.º Cuerpo de Reconocimiento lidera un escuadrón de ellos para asesinar a la general Jedi Stass Allie al activarse la Orden 66.

R2-KT

APARICIONES GC, VII **FABRICANTE** Industrias Automaton **TIPO** Droide astromecánico de serie R **FILIACIÓN** República, 501.ª Legión, Resistencia

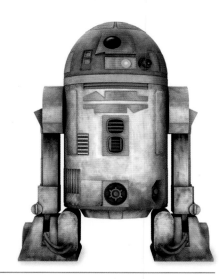

R2-KT es un droide leal y amable con programación femenina que sirve a los héroes de la galaxia a medida que los imperios se alzan y caen. Está destinado a la nave de la República *Resuelto* (a las órdenes de Anakin Skywalker) y sirve durante la batalla de Quell y durante la destrucción del bloqueo separatista previo a la batalla de Ryloth. Durante la era de la Resistencia, sirve en D'Qar como droide astromecánico de un caza y abandona el planeta antes del ataque de la Primera Orden.

SOLDADO DE CHOQUE

APARICIONES GC, III **ESPECIE** Humano (clon)
PLANETA NATAL Kamino **FILIACIÓN** República

Los soldados de choque son una división de soldados clon entrenados para sustituir a la Guardia del Senado y a la policía de Coruscant. Patrullan las instalaciones gubernamentales, y ejercen de guardias de seguridad para los senadores y dignatarios próximos al senador Palpatine. Son más agresivos que los guardias del Senado y se encargan de buscar a la Jedi huida Ahsoka Tano antes de la caída de la Orden Jedi. Durante el Imperio, su división se transforma en soldados de asalto de choque. Algunos de los soldados de choque más conocidos durante las Guerras Clon son Fox, Jek, Rys, Stone, Thire y Thorn.

HEVY

APARICIONES GC **ESPECIE** Humano (clon)
PLANETA NATAL Kamino **FILIACIÓN** República

Hevy (CT-782) debe su apodo a las pesadas armas que lleva, como el bláster rotatorio Z-6. Pertenece al Escuadrón Dominó y lo destinan a Rishi, donde se sacrifica en una batalla contra droides de batalla separatistas.

JESSE

APARICIONES GC **ESPECIE** Humano (clon)
PLANETA NATAL Kamino **FILIACIÓN** República

Jesse (CT-5597) forma parte de la 501.ª Legión y es ascendido a soldado ARC. Combate en Saleucami, Umbara, Ringo Vinda y Anaxes. Colabora con el Lote Malo para recuperar el algoritmo del capitán Rex cuando lo usan los separatistas.

99

APARICIONES GC **ESPECIE** Humano (clon)
PLANETA NATAL Kamino **FILIACIÓN** República

El clon 99 es declarado no apto para la batalla por un error de clonación que también lo hace único y lo asignan a tareas de mantenimiento en Kamino. Se hace amigo del Escuadrón Dominó y los ayuda durante un ataque separatista, pero muere. La Fuerza Clon 99 (el Lote Malo) se llama así en su honor.

DOGMA

APARICIONES GC **ESPECIE** Humano (clon)
PLANETA NATAL Kamino **FILIACIÓN** República

El soldado clon conocido como Dogma pertenece a la 501.ª Legión y lucha en la batalla de Umbara. Es muy leal y cumple las órdenes con rigidez. Dogma defiende a su comandante, el general Jedi Pong Krell, hasta que este admite su traición. Entonces, Dogma lo ejecuta.

SOLDADOS DE ASALTO PARA ENTORNOS FRÍOS

APARICIONES GC **ESPECIE** Humano (clon)
PLANETA NATAL Kamino **FILIACIÓN** República

Los soldados clon de asalto para entornos fríos llevan trajes especiales adaptados a entornos con temperaturas bajas, vientos fuertes, nieve espesa y barrancos helados. Luchan en mundos como Orto, Orto Plutonia, Rhen Var y Toola.

SOLDADO DEL 41.º CUERPO DE ÉLITE

APARICIONES III
ESPECIE Humano (clon)
PLANETA NATAL Kamino
FILIACIÓN República

Los soldados del 41.º Cuerpo de Élite suelen patrullar entornos difíciles, como las junglas de Kashyyyk. Suelen pilotar AT-AP, AT-RT y motos deslizadoras. El comandante Gree y uno de sus soldados intentan asesinar a Yoda cuando reciben la Orden 66.

HUNTER

APARICIONES GC **ESPECIE** Humano (clon)
PLANETA NATAL Kamino **FILIACIÓN** República

Hunter lidera la Fuerza Clon 99, o Lote Malo, una unidad cuyos comandos clon presentan mutaciones beneficiosas. Hunter, por ejemplo, cuenta con sentidos mejorados, por lo que es un rastreador extraordinario. Crosshair, Tech y Wrecker integran el resto del equipo. El comandante Cody los llama a fin de que lo ayuden en una misión para recuperar el algoritmo de estrategia de batalla del capitán Rex, ahora en poder de los separatistas. Echo (clon con mejoras cibernéticas) se incorpora al equipo cuando lo rescatan de unas instalaciones separatistas secretas en Skako Minor.

GUARDIA DEL TEMPLO JEDI

APARICIONES GC, Reb **ESPECIE** Varias
PLANETA NATAL Varios **FILIACIÓN** Jedi

Los caballeros Jedi se turnan para ejercer de guardias en el Templo Jedi de Coruscant, bajo el liderazgo del maestro Jedi Cin Drallig. En las Guerras Clon, acompañan a declarar a Ahsoka Tano y a Bariss Offee. Blanden espadas de luz amarillas de hoja doble y visten uniformes estándar con máscara, para mantener el anonimato. El atuendo se remonta a la antigüedad y Kanan Jarrus lleva la máscara de guardia del templo brevemente, cuando Maul lo ciega en Malachor. Durante una visión de la Fuerza en el Templo Jedi de Lothal, el Gran Inquisidor se le aparece a Kanan como un guardia del Templo Jedi y revela así sus orígenes misteriosos.

SAW GERRERA

APARICIONES GC, Reb, RO **ESPECIE** Humano **PLANETA NATAL** Onderon
FILIACIÓN Rebeldes de Onderon, Partisanos, Alianza Rebelde

Saw Gerrera es célebre en toda la galaxia por los métodos extremos con que combate la opresión. En las Guerras Clon, Saw y su hermana Steela lideran a los rebeldes de Onderon y entrenan con los Jedi. Durante la victoria rebelde, Saw derriba una cañonera separatista que se estrella cerca de Stella, que cae por un acantilado y muere. El sentimiento de culpa por la muerte de su hermana atormentará a Saw.

Cuando el Imperio se impone en Onderon, Saw vuelve a reunir a sus rebeldes, a los que ahora llama Partisanos y que actúan en toda la galaxia, incluido el sistema Salient. Poco después, Saw saca a escondidas de Coruscant al científico imperial Galen Erso, a su esposa Lyra y a su hija Jyn y los ayuda a ocultarse en Lah'mu. Cuando los imperiales los encuentran, se llevan a Galen y matan a Lyra. Jyn logra esconderse en una cueva y Saw se la lleva consigo. Más adelante, Saw recibe una gran cantidad de coaxium de la también rebelde Enfys Nest y lo usa en sus ataques. Saw prosigue su campaña de violencia, ordena la muerte de un científico en Tamsye Prime y mata a imperiales e inocentes en un festival en Inusagi.

Con los años, Saw se vuelve paranoico y, como teme que sus hombres descubran la verdadera identidad de Jyn, tortura a algunos de ellos para averiguar si la conocen. Cuando Jyn cumple dieciséis años, esta paranoia lo lleva a abandonarla. Poco después, Saw se alía con Bail Organa y otros grupos rebeldes, pero sus tácticas extremas y el asesinato del moff Quarsh Panaka a manos de los Partisanos preocupan a sus nuevos aliados. Aun así, le encomiendan la misión de investigar Geonosis. Al no recibir noticias suyas, envían allí a la tripulación del *Espíritu* y llegan a tiempo de salvarlo del ataque de unos droides de combate y de descubrir que el Imperio ha envenenado a casi todos los geonosianos. Saw, irritado porque no han averiguado lo que el Imperio está construyendo, se obsesiona con descubrirlo. Con el tiempo, las acciones extremas de Saw y de sus Partisanos los alejan del resto de la Alianza Rebelde y quedan como operativos independientes. Ezra Bridger y Sabine Wren, de la Alianza Rebelde, piratean un centro de transmisiones imperial en Jalindi, pero el Imperio los descubre. Saw los rescata, bombardea el centro de transmisiones y los recluta para una misión en la que se deben infiltrar en un transportador civil que lleva un cargamento secreto para el Imperio. Uno de los técnicos cautivos que descubren allí menciona que ha oído hablar a sus captores acerca del sistema de Jedha. También descubren un gigantesco cristal kyber. Saw convierte el cristal en una bomba mientras el resto de los rebeldes rescata a los técnicos y escapa.

Después de esto, Saw se centra en Jedha, donde cree que encontrará las respuestas que busca. Establece su base en las catacumbas de Cadera, cerca de la Ciudad Santa de Jedha, y recluta a rebeldes locales, inclusive a los guardianes de los Whills Chirrut Îmwe y Baze Malbus, aunque solo temporalmente. Sus fuerzas, a quienes no preocupan las bajas civiles, intentan detener al Imperio robando cristales kyber. Poco después, los soldados de Saw le traen a Bodhi Rook, expiloto imperial que afirma tener un mensaje urgente de Galen Erso. Saw se niega a creerle y usa un mairan telépata para determinar la veracidad de sus afirmaciones. Sus soldados también capturan a Jyn, a Cassian Andor, de la Alianza, y a sus nuevos amigos, Chirrut y Baze. Al principio, Saw se alegra de ver a Jyn, pero luego cree que pueden haberla enviado para que lo mate. Ella le explica que está en una misión para la Alianza. Saw reproduce el mensaje de Galen para Jyn justo cuando la Estrella de la Muerte se prepara para disparar contra la Ciudad Sagrada. Saw permite que Jyn se marche con el mensaje y pueda salvarse así ella, a la Rebelión y a su sueño, mientras que él decide que no quiere seguir huyendo y muere en las catacumbas.

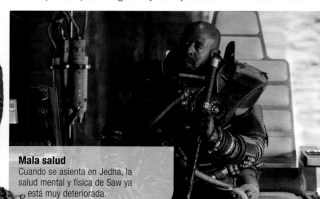

Mala salud
Cuando se asienta en Jedha, la salud mental y física de Saw ya está muy deteriorada.

Prueba de envenenamiento
Mientras investigan en Geonosis, Saw y la tripulación del *Espíritu* recuperan unos cilindros con veneno que demuestran que el Imperio ha aniquilado a los geonosianos. Por desgracia, los pierden cuando huyen del planeta.

CHAM SYNDULLA

APARICIONES GC, Reb **ESPECIE** Twi'lek **PLANETA NATAL** Ryloth
FILIACIÓN Resistencia Twi'lek, Movimiento Libertario de Ryloth

Cuando los separatistas invaden Ryloth, la familia del político Cham Syndulla se oculta, mientras él forma un grupo de defensores de la libertad para oponerse a los invasores. Al final, llega una pequeña fuerza de la República liderada por el Jedi Ima-Gun Di para ayudar a las fuerzas de Cham, que pueden seguir luchando gracias al sacrificio personal de Di durante un ataque separatista. Más tarde, el general Mace Windu llega con más fuerzas y Cham resuelve sus diferencias con el senador de Ryloth, Orn Free Taa. Luego, encabeza el ejército combinado y libera su hogar.

Durante la era imperial, Cham forma el Movimiento Libertario de Ryloth para resistirse a la ocupación imperial. La tragedia lo golpea cuando su esposa muere y, entonces, se centra totalmente en la liberación de Ryloth. Se entristece cuando su hija Hera abandona Ryloth para luchar por su sueño de libertad para toda la galaxia. Posteriormente, cuando Cham descubre que Darth Vader y el emperador se dirigen a Ryloth en un destructor estelar, lanza un ataque contra ellos. Las fuerzas de Cham destruyen la nave y obligan a los Sith a aterrizar de emergencia en el planeta, aunque sufren grandes bajas. Cham no logra derrotarlos en tierra y los Sith matan a más soldados suyos antes de abandonar Ryloth.

Años después, Hera le pide ayuda para robar una nave imperial que orbita Ryloth. Cham cree ver una oportunidad y accede, aunque en realidad espera destruir la nave para inspirar a su pueblo. Cham ayuda a los rebeldes de Hera e incluso se reconcilia con ella. Cuando Hera descubre su plan, lo persuade para que desista y, juntos, completan la misión. Luego, Cham le dice que el Imperio ha ocupado la que había sido la casa familiar en Ryloth y que su kalikori (importante reliquia familiar twi'lek) ha sido robado. Hera es capturada cuando intenta recuperar el kalikori y Cham se ofrece para salvarla. Al final, Hera hace saltar por los aires su antiguo hogar y escapan.

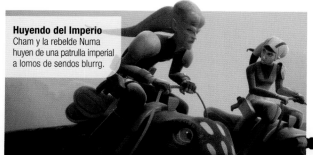

Huyendo del Imperio
Cham y la rebelde Numa huyen de una patrulla imperial a lomos de sendos blurrg.

RIFF TAMSON

APARICIONES GC **ESPECIE** Karkarodon
PLANETA NATAL Karkaris
FILIACIÓN Separatistas

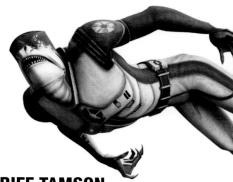

Riff Tamson es uno de los despiadados señores de la guerra del conde Dooku. Su fisiología hace de él el candidato ideal para dirigir las operaciones militares en mundos acuáticos. Asesina en secreto al rey de Mon Cala y lidera a los agitadores para provocar una guerra civil entre los quarren y los mon calamari. Captura al príncipe Lee-Char, que al final mata a Tamson con uno de sus cuchillos explosivos.

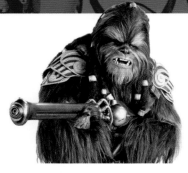

JEFE TARFFUL

APARICIONES GC, III **ESPECIE** Wookiee
PLANETA NATAL Kashyyyk **FILIACIÓN**
República

Tarfful es un jefe y general wookiee.
Durante las Guerras Clon, dirige el rescate
de su amigo Chewbacca, retenido con
Ahsoka y otros jóvenes Jedi. En la batalla
de Kashyyyk, ambos wookiee colaboran
con los generales Jedi Yoda y Luminara
Unduli y ayudan a Yoda a huir de la
matanza de la Orden 66.

NOSSOR RI

APARICIONES GC **ESPECIE** Quarren **PLANETA
NATAL** Mon Cala **FILIACIÓN** Separatistas,
República

El jefe quarren de Mon Cala, Nossor Ri,
trama pasarse al bando separatista en
las Guerras Clon. Cuando descubre que
el conde Dooku solo quiere aprovecharse
de la situación en beneficio propio, hace
que su pueblo se una de nuevo a los
mon calamari, y expulsan a los
separatistas.

LEE-CHAR

APARICIONES GC **ESPECIE**
Mon calamari **PLANETA NATAL**
Mon Cala **FILIACIÓN** República

El príncipe Lee-Char es el legítimo
heredero del trono de Mon Cala tras el
asesinato de su padre, pero los separatistas
se oponen a su coronación, ya que desean
un rey quarren. Lee-Char se enfrenta a un
alzamiento violento liderado por Riff Tamson,
pero lleva a sus guerreros a la victoria con la
ayuda del capitán Ackbar y de la República.
Durante la era imperial, Lee-Char cae bajo
la influencia de Ferren Barr, que sobrevivió a la
purga Jedi y que tiene la visión de que Mon
Cala salvará a la galaxia. Lee-Char decide
enfrentarse al Imperio tras el asesinato de
Telvar, el enviado imperial, que provoca
grandes bajas en el planeta. Darth Vader lo
captura y no ordena el alto el fuego hasta que
Barr confiesa ser responsable de la muerte
de Telvar. Lee-Char queda cautivo en Strokill
Prime y nombra regente a Urtya, para que
gobierne Mon Cala en su ausencia.
Años después, la princesa Leia Organa
intenta liberar a Lee-Char para inspirar a más
habitantes de Mon Cala a unirse a la Alianza
Rebelde. Lo encuentra conectado a un soporte
vital y graba sus últimas palabras. Leia envía la
grabación a Urtya, que lo retransmite a todo
Mon Cala. Las tripulaciones de doce cruceros
de Mon Cala se unen a la Alianza Rebelde.

GENERAL KALANI

APARICIONES GC, Reb **FABRICANTE** Autómatas
de Combate Baktoid **TIPO** Superdroide táctico
FILIACIÓN Separatistas

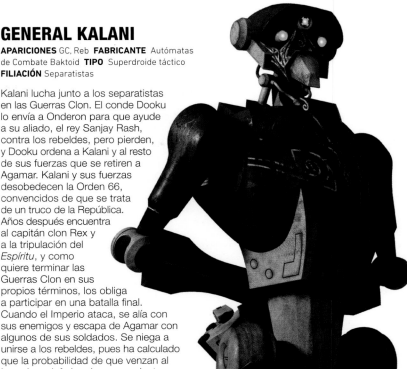

Kalani lucha junto a los separatistas
en las Guerras Clon. El conde Dooku
lo envía a Onderon para que ayude
a su aliado, el rey Sanjay Rash,
contra los rebeldes, pero pierden,
y Dooku ordena a Kalani y al resto
de sus fuerzas que se retiren a
Agamar. Kalani y sus fuerzas
desobedecen la Orden 66,
convencidos de que se trata
de un truco de la República.
Años después encuentra
al capitán clon Rex y
a la tripulación del
Espíritu, y como
quiere terminar las
Guerras Clon en sus
propios términos, los obliga
a participar en una batalla final.
Cuando el Imperio ataca, se alía con
sus enemigos y escapa de Agamar con
algunos de sus soldados. Se niega a
unirse a los rebeldes, pues ha calculado
que la probabilidad de que venzan al
Imperio es inferior al uno por ciento.

BREHA ORGANA

APARICIONES III **ESPECIE** Humana **PLANETA NATAL** Alderaan
FILIACIÓN Casa de Organa, Alianza Rebelde

Sabia y compasiva, Breha Organa es la reina de Alderaan. Casi muere en la escalada
del pico Appenza de Alderaan y necesita órganos internos mecánicos para sobrevivir.
Breha y su marido, el senador Bail Organa,
adoptan a Leia cuando Padmé Amidala, su
madre y amiga de los Organa, muere en el
parto. Breha decide que la única opción
es una rebelión a gran escala contra el
Imperio y ayuda a reunir varias células
rebeldes. También desvía en secreto
parte de la riqueza de Alderaan para
financiarlas. Cuando el gran moff Tarkin
irrumpe en un banquete de Alderaan
repleto de simpatizantes rebeldes,
Breha reacciona con astucia y finge
una pelea marital para que Tarkin,
azorado, se vaya sin sospechar lo que
sucede. Breha está orgullosa de la
actividad rebelde de Leia y de que
esta haya superado los retos del
día de su dieciséis cumpleaños.
Breha y Bail mueren cuando
la Estrella de la Muerte
destruye Alderaan.

GUARDIA REAL

APARICIONES II, GC, III, Reb, RO, VI
ESPECIE Humanos **PLANETA NATAL**
Varios **FILIACIÓN** Imperio

La Guardia Real del emperador Palpatine es
un grupo de centinelas de élite entrenados
en artes marciales como el teräs käsi.
Aunque son elegidos entre los guardias
del Senado o las filas de los soldados clon,
permanecen anónimos tras su armadura
roja. Sus potentes picas de fuerza pueden
detener, e incluso herir, a algo peor, a los Jedi. La
Guardia Real solo obedece al emperador,
sin cuestionarlo, y son de los pocos que
han presenciado todo su poder. Lo
acompañan en casi todos sus viajes
y hacen guardia en sus aposentos.
Los guardias reales pueden participar en
misiones secretas o ser asignados a otros
dignatarios a discreción del emperador. Por
ejemplo, algunos están asignados al castillo
de Darth Vader en Mustafar.

CAPITÁN ANTILLES

APARICIONES III, RO, IV **ESPECIE** Humano **PLANETA NATAL**
Alderaan **FILIACIÓN** Casa de Organa, República, Alianza Rebelde

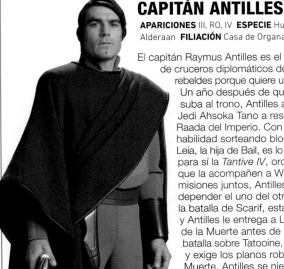

El capitán Raymus Antilles es el comandante de la flota
de cruceros diplomáticos de Bail Organa y se une a los
rebeldes porque quiere una vida mejor para sus hijas.
Un año después de que el emperador Palpatine
suba al trono, Antilles ayuda a Bail y la antigua
Jedi Ahsoka Tano a rescatar a los campesinos de
Raada del Imperio. Con los años, adquiere una gran
habilidad sorteando bloqueos imperiales. Cuando
Leia, la hija de Bail, es lo bastante mayor para solicitar
para sí la *Tantive IV*, ordena a Antilles y a la nave
que la acompañen a Wobani. Después de varias
misiones juntos, Antilles y Leia llegan a confiar y a
depender el uno del otro completamente. Durante
la batalla de Scarif, están a bordo de la *Tantive IV*
y Antilles le entrega a Leia los planos de la Estrella
de la Muerte antes de saltar al hiperespacio. En la
batalla sobre Tatooine, Darth Vader aborda la nave
y exige los planos robados de la Estrella de la
Muerte. Antilles se niega, y Vader lo mata.

«Yo soy un Jedi, como mi padre antes que yo.»

LUKE SKYWALKER

LUKE SKYWALKER

Oculto en Tatooine, Luke aparece como héroe rebelde y redime a su padre antes de convertirse en caballero Jedi, pero fracasa al entrenar a una nueva generación Jedi.

APARICIONES III, Reb, IV, V, VI, VII, VIII, FoD **ESPECIE** Humano **PLANETA NATAL** Tatooine **FILIACIÓN** Jedi

LLAMADA A LA AVENTURA

El tío de Luke, Owen Lars, necesita droides nuevos para su granja de humedad y les compra a los jawas a R2-D2 y C-3PO. Owen ni se imagina que el Imperio está batiendo Tatooine tras su pista. Cuando R2-D2 emprende la búsqueda del caballero Jedi Obi-Wan Kenobi, C-3PO sigue a Luke tras el rastro del astromecánico. R2-D2 entrega el mensaje de la princesa Leia a un ermitaño de nombre Ben, que les revela su pasado Jedi como Obi-Wan y entrega a Luke la espada de luz que perteneció a su padre, Anakin.

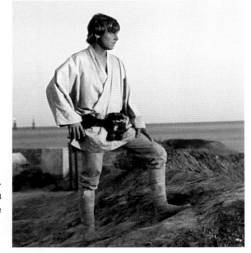

Soñador nostálgico
Aburrido de la rutinaria vida de un granjero de humedad, Luke sueña con las aventuras que le esperan por toda la galaxia.

HÉROE REBELDE

Luke se une a Obi-Wan en su misión para llevar los planos robados de la Estrella de la Muerte a los rebeldes de Alderaan. Después de que el *Halcón Milenario* quede atrapado en el campo magnético de la estación, Luke se asocia con el capitán de la nave y su primer oficial, Han Solo y Chewbacca,

para liberar a Leia, que está prisionera. Tras sabotear el campo de tracción, Obi-Wan se sacrifica para que Luke y el resto escapen con los planos de la Estrella de la Muerte. Luke se suma a la flota rebelde y practica una arriesgada maniobra en Ala-X para torpedear el conducto de escape y desencadenar una reacción en cadena que destruye la estación.

APRENDIZ DE JEDI

El espectro de Obi-Wan aparece ante Luke y le ordena que viaje hasta Dagobah y se adiestre con el maestro Jedi Yoda. Tras estrellar su Ala-X en una ciénaga y ser atosigado por un ser travieso, Luke se desespera, y entonces la criatura le revela su identidad: es Yoda. El maestro Jedi duda de que Luke esté preparado para el entrenamiento Jedi, pero Luke insiste, y Yoda lo acepta como nuevo aprendiz. Conforme aumentan sus poderes, Luke tiene una visión de sus amigos en peligro y abandona el entrenamiento para ir a rescatarlos.

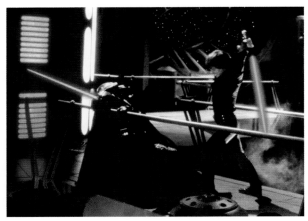

Frente al lado oscuro
Incitado por el emperador, Luke sucumbe ante la tentación y lucha contra su padre, Darth Vader.

LA REDENCIÓN DE ANAKIN SKYWALKER

Luke descubre la verdad acerca de su padre en la Ciudad de las Nubes. Darth Vader no traicionó y asesinó a Anakin Skywalker, sino que Vader es Anakin Skywalker. Cuando Luke vuelve a cruzarse con su padre en la luna de Endor, el Jedi se rinde pacíficamente. La tentación del lado oscuro es fuerte, pero Luke resiste a la provocación de Palpatine. En respuesta, el vil emperador ataca a Luke con su rayo de Fuerza, lo que incita a Vader a matar a su maestro Sith y salvar a su hijo; de esta forma redime a Anakin.

DESENCANTADO

Luke Skywalker empieza a entrenar a una nueva generación de Jedi para cumplir la orden de Yoda de transmitir sus conocimientos. Uno de los alumnos es su sobrino, Ben Solo, cuyo potencial para usar la Fuerza no tiene igual entre los aprendices. Luke sospecha que Ben puede estar cayendo al lado oscuro, pero sus sospechas solo sirven para darle el último empujón a Ben. El joven aprendiz se rebela contra su maestro Jedi, destruye el templo de Luke y mata a casi todos los alumnos. Abrumado por el desastre, Luke se aleja de lo que sucede en la galaxia, se oculta y se desconecta de la Fuerza. Busca el primer Templo Jedi de la historia y se asienta allí, en el planeta Ahch-To. La general Leia Organa, que sabe que el Líder Supremo Snoke quiere eliminar a su hermano, envía a su mejor piloto, Poe Dameron, a buscar a la única persona que cree capaz de localizar a Luke: el explorador Lor San Tekka. Este le entrega parte del mapa que, junto al fragmento que custodia R2-D2, señala la ubicación de Luke. Entonces, Leia envía a Rey para que se reúna con él, esperando que la entrene como Jedi.

Una visitante misteriosa
Luke sospecha de Rey, que ha llegado a Ahch-To con la espada de luz de su padre.

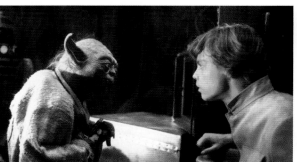

Tutor inesperado
Luke llega a Dagobah en busca de un legendario maestro Jedi. El ser que encuentra no es exactamente lo que esperaba.

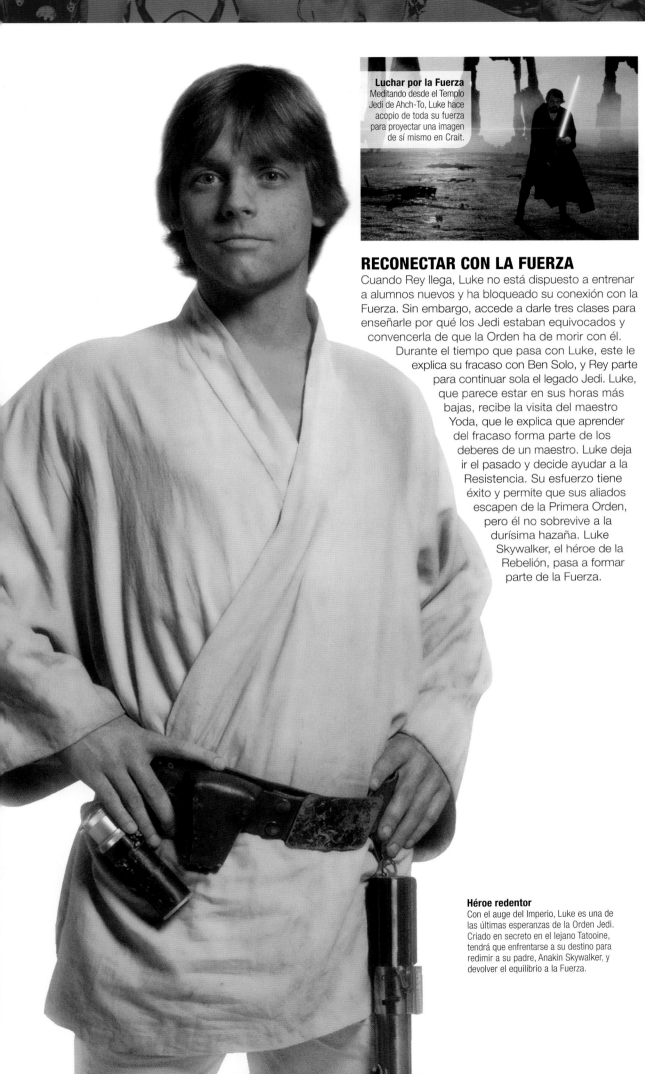

Héroe redentor
Con el auge del Imperio, Luke es una de las últimas esperanzas de la Orden Jedi. Criado en secreto en el lejano Tatooine, tendrá que enfrentarse a su destino para redimir a su padre, Anakin Skywalker, y devolver el equilibrio a la Fuerza.

Luchar por la Fuerza
Meditando desde el Templo Jedi de Ahch-To, Luke hace acopio de toda su fuerza para proyectar una imagen de sí mismo en Crait.

RECONECTAR CON LA FUERZA

Cuando Rey llega, Luke no está dispuesto a entrenar a alumnos nuevos y ha bloqueado su conexión con la Fuerza. Sin embargo, accede a darle tres clases para enseñarle por qué los Jedi estaban equivocados y convencerla de que la Orden ha de morir con él. Durante el tiempo que pasa con Luke, este le explica su fracaso con Ben Solo, y Rey parte para continuar sola el legado Jedi. Luke, que parece estar en sus horas más bajas, recibe la visita del maestro Yoda, que le explica que aprender del fracaso forma parte de los deberes de un maestro. Luke deja ir el pasado y decide ayudar a la Resistencia. Su esfuerzo tiene éxito y permite que sus aliados escapen de la Primera Orden, pero él no sobrevive a la durísima hazaña. Luke Skywalker, el héroe de la Rebelión, pasa a formar parte de la Fuerza.

cronología

Nacimiento de Luke
Cuando Padmé Amidala muere tras el parto, Obi-Wan entrega a Luke a Owen y Beru Lars, en Tatooine.

Mensaje de una princesa
Luke sigue a R2-D2 hasta la casa de Ben (Obi-Wan) Kenobi, donde oyen la súplica desesperada de la princesa Leia.

Muerte de Owen y Beru
Huérfano de nuevo, Luke se dirige a Alderaan con Obi-Wan y los droides a bordo del *Halcón Milenario*.

Dentro de la Estrella de la Muerte
Luke y sus nuevos amigos liberan a Leia de su celda, y luego huyen de la Estrella de la Muerte.

Batalla de Yavin
Los torpedos de Luke entran por el conducto de escape del reactor de la Estrella de la Muerte, destruyendo la superarma.

Diario Jedi
Luke descubre el diario de Obi-Wan Kenobi en la cabaña de su maestro en Tatooine. Contiene valiosas narraciones sobre la historia de los Jedi y la época en que Obi-Wan supervisó a Luke.

Seguir los pasos de la historia
Las ruinas de un Templo Jedi en Vrogas Vas inspiran a Luke a buscar otros lugares semejantes en la galaxia.

Voz desde el pasado
Una visión de Obi-Wan incita a Luke a buscar a Yoda en Dagobah.

Yoda entrena a Luke
Yoda, el sabio maestro Jedi, enseña a Luke cómo emplear la Fuerza.

▲ **Luke descubre la verdad**
Tras un intenso duelo de espadas de luz, Darth Vader revela ser el padre de Luke.

Rescate de Han Solo
El Jedi Luke Skywalker exige a Jabba que libere a Han Solo. El hutt y sus adláteres son derrotados por los amigos reunidos.

▲ **Otra Skywalker**
Antes de partir para enfrentarse a su padre, Luke le revela a Leia que es su hermana.

Anakin redimido
Luke depone su arma y se niega a luchar con su padre. Darth Vader se rebela contra el emperador, que intenta matar a Luke.

Señalar el camino
Luke descubre en Pillio una brújula misteriosa, una de las múltiples reliquias que coleccionará durante su viaje personal para aprender sobre la Fuerza.

Nuevos Jedi
Luke empieza a entrenar a nuevos Jedi, pero Ben Solo, su antiguo alumno y sobrino, los aniquila.

Exilio
Luke se exilia, y lanza a la Resistencia y a la Primera Orden a una carrera para encontrarlo.

Batalla de Crait
Después de que lo hayan localizado en Ahch-To, Luke accede a ayudar a la Resistencia. Participa en la batalla de Crait y se fusiona con la Fuerza.

«¿Tendré que tomar yo las decisiones? ¡Por el vertedero de desperdicios, rápido!»

LEIA ORGANA A HAN SOLO

LEIA ORGANA

Leia Organa, líder de la Alianza Rebelde, de la Nueva República y de la Resistencia, sigue los pasos de su padre adoptivo y protege la democracia y la paz en la galaxia.

APARICIONES III, Reb, RO, IV, V, VI, Res, VII, VIII, IX, FoD **ESPECIE** Humana **PLANETA NATAL** Alderaan **FILIACIÓN** Alianza rebelde, Nueva República, Resistencia

Arreglando las cosas
Las reparaciones en el *Halcón Milenario* ponen a Han y Leia en un aprieto, y acaban dándose el primer beso.

PRINCESA DEL PUEBLO

La *Tantive IV* huye de la batalla de Scarif con la princesa Leia a bordo, pero es capturada por un destructor imperial. La misión de entrega de los planos robados corre peligro, así que Leia graba un mensaje holográfico para que R2-D2 lo haga llegar al maestro Jedi Obi-Wan Kenobi, en Tatooine. Distrae a los soldados de asalto que registran su nave mientras R2-D2 y su compañero C-3PO escapan en una cápsula. Su valiente negativa a revelar el paradero de los rebeldes convierte a Alderaan en el primer objetivo de la Estrella de la Muerte. La princesa Leia pierde su hogar, pero su compromiso con los pueblos oprimidos por el Imperio sigue en pie. Más tarde, Leia escapa de su cautiverio y ayuda a entregar los planos robados a la flota rebelde y la Estrella de la Muerte acaba siendo destruida.

ASUNTOS DEL CORAZÓN

Al no alcanzar su transporte rebelde para huir de Hoth, la princesa escapa en el *Halcón Milenario*. Tras esquivar por los pelos a los destructores imperiales, Han Solo decide ir a Bespin para reparar la nave. Durante el viaje, Leia y Han se enamoran y confiesan lo que sienten el uno por el otro. Pronto son capturados por Darth Vader, que los utiliza como cebo para atrapar a Luke. Leia admite su amor por Han justo antes de que lo congelen en carbonita. Más tarde lo liberará en el palacio de Jabba el Hutt.

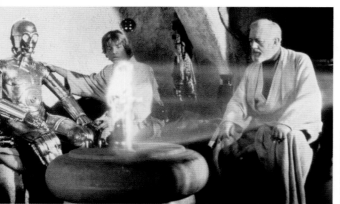

Misión crítica
Mediante un mensaje grabado en R2-D2, la princesa implora con desesperación la ayuda del viejo aliado de su padre, Obi-Wan Kenobi.

DIPLOMÁTICA GALÁCTICA

A las órdenes del general Solo, en el batallón rebelde que planea destruir el generador de escudo de la segunda Estrella de la Muerte en la luna de Endor, Leia se despista de los demás mientras persigue a unos soldados de asalto. Luego, en el bosque, se topa con Wicket, un nativo bajito y peludo, y es amable y paciente con él a pesar de la situación. Junto a su extraño aliado liquidan a un par de soldados. Wicket y los demás ewok de la Aldea del Árbol Brillante deciden ayudarles contra las fuerzas imperiales, e incluso liberan al equipo cuando más tarde son capturados.

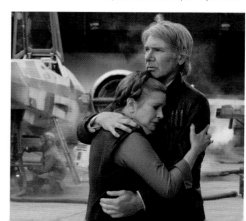

Cena sorpresa
Leia descubre que los ewok han llevado a nuevos prisioneros para la cena. Resultan ser Luke, Han y Chewbacca.

LÍDER REBELDE

A pesar de ser senadora y diplomática, Leia también es guerrera. Tiradora de excelente puntería, asume el mando durante su rescate en la Estrella de la Muerte. Cuando el *Halcón Milenario* sale como un cohete de la estación, Leia pilota con Chewbacca mientras Luke y Han manejan los láseres cuádruples contra los cazas TIE. En Hoth, Leia da instrucciones a los pilotos mientras el Imperio cerca la base Echo. Luego supervisa la evacuación desde el centro de control hasta que Han Solo insiste en que es hora de irse.

AUGE DE LA RESISTENCIA

Tras la victoria rebelde en Endor, Leia y Han Solo se casan y tienen un hijo, al que llaman Ben. Leia es clave en la formación de la Nueva República y ejerce de senadora del sector de Alderaan. La verdad sobre su linaje (que Darth Vader fue su padre) se filtra durante su campaña para el cargo de primera senadora y, aunque el escándalo acaba con su carrera política, su preocupación por la Primera Orden la lleva a formar la Resistencia. Recluta a Poe Dameron, joven piloto de la Nueva República, para que lidere un escuadrón en varias misiones secretas para recabar inteligencia valiosa e interferir con la influencia creciente de la Primera Orden. Aunque no puede declarar una guerra abierta, Leia hace todo lo que está en sus manos para debilitar a los sucesores del Imperio y, por ejemplo, descubre a un senador de la Primera República corrupto que los apoyan en secreto. La lucha contra la Primera Orden es una cuestión personal para Leia, ya que ella y Han se separan cuando su hijo Ben se pasa al lado oscuro y se une a su nuevo enemigo.

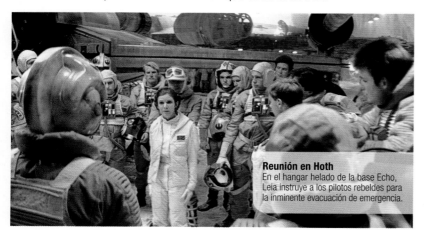

Reunión en Hoth
En el hangar helado de la base Echo, Leia instruye a los pilotos rebeldes para la inminente evacuación de emergencia.

Reunión en la base de la Resistencia
La última vez que se ven, Leia suplica a Han que traiga a Ben a casa.

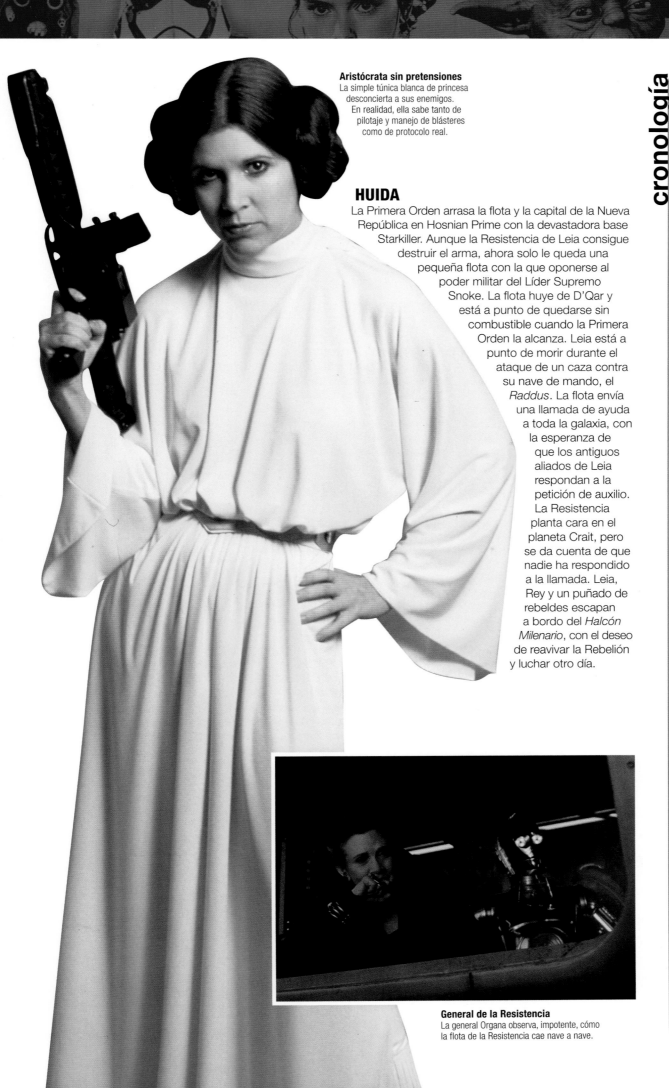

Aristócrata sin pretensiones
La simple túnica blanca de princesa
desconcierta a sus enemigos.
En realidad, ella sabe tanto de
pilotaje y manejo de blásteres
como de protocolo real.

HUIDA

La Primera Orden arrasa la flota y la capital de la Nueva
República en Hosnian Prime con la devastadora base
Starkiller. Aunque la Resistencia de Leia consigue
destruir el arma, ahora solo le queda una
pequeña flota con la que oponerse al
poder militar del Líder Supremo
Snoke. La flota huye de D'Qar y
está a punto de quedarse sin
combustible cuando la Primera
Orden la alcanza. Leia está a
punto de morir durante el
ataque de un caza contra
su nave de mando, el
Raddus. La flota envía
una llamada de ayuda
a toda la galaxia, con
la esperanza de
que los antiguos
aliados de Leia
respondan a la
petición de auxilio.
La Resistencia
planta cara en el
planeta Crait, pero
se da cuenta de que
nadie ha respondido
a la llamada. Leia,
Rey y un puñado de
rebeldes escapan
a bordo del *Halcón
Milenario*, con el deseo
de reavivar la Rebelión
y luchar otro día.

General de la Resistencia
La general Organa observa, impotente, cómo
la flota de la Resistencia cae nave a nave.

▲ Nacimiento de Leia
Cuando Padmé Amidala muere tras el parto, el
senador Bail Organa de Alderaan adopta a Leia.

Heredera natural
Según la tradición de Alderaan, Leia debe
ganarse el derecho a heredar la corona de
Alderaan superando desafíos para la mente,
el cuerpo y el corazón.

Misiones de ayuda humanitaria
Leia es una asistente en el Senado imperial,
pero también lleva a cabo misiones secretas
para ayudar a facciones rebeldes, por ejemplo
llevando corbetas Hammerhead a Lothal.

Ganar tiempo
Tras confiarle los planos robados de la Estrella de
la Muerte a R2-D2, Leia distrae a los soldados
mientras el droide escapa junto a C-3PO.

Destrucción de Alderaan
Ante la mirada horrorizada de la prisionera Leia,
Tarkin destruye su planeta natal, Alderaan, para
demostrar el poder de la Estrella de la Muerte.

Fuga de la Estrella de la Muerte
Luke, Han y Chewbacca liberan a Leia y esquivan
a los soldados para huir de la estación espacial.

Princesa de Alderaan
Leia reúne a los supervivientes de su mundo
natal y los protege de las represalias imperiales.

Batalla de Hoth
Mientras el Imperio los cerca, Leia
escapa en el *Halcón Milenario* y se
separa de la flota.

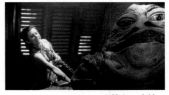

▲ Ciudad de las Nubes
En vez de refugio, Leia, Han y Chewbacca se topan
con una trampa de Vader en la Ciudad de las Nubes.

Declaración de amor
Antes de que Darth Vader congele a Han
Solo en carbonita, Leia reconoce que lo ama.

Al rescate
Disfrazada de un cazarrecompensas llamado
Boushh, Leia se une a sus amigos en el palacio
de Jabba para rescatar a Solo.

▲ Matar a Jabba
Prisionera de Jabba, Leia estrangula al criminal
con las mismas cadenas con que está sujeta.

Misión a Endor
Leia forma parte del grupo de asalto de Solo para
destruir el generador de escudo de la luna de Endor.

Destrucción de la segunda Estrella de la Muerte
El grupo de asalto vuela el generador de escudo y los
rebeldes destruyen la nueva Estrella de la Muerte.

Madre reciente
Ben Solo, el hijo de Leia y Han, nace en Chandrila,
uno de los mundos capitales de la Nueva República.

Senadora de la Nueva República
Después de la restauración del Senado de la Nueva
República, Leia vuelve a ser senadora. Su oposición
al desarme hace que la acusen de belicismo.

La general Organa
Desde D'Qar, Leia lidera a la Resistencia
en su lucha contra la Primera Orden.

«Chewie, estamos en casa.» HAN SOLO A CHEWBACCA

HAN SOLO

De contrabandista, jugador, piloto de carreras y granuja a general, amante, marido y padre: la vida de Solo se transforma por el amor de una mujer cuya terca independencia solo está a la altura de la de él.

APARICIONES S, IV, V, VI, VII, FoD **ESPECIE** Humano **PLANETA NATAL** Corellia **FILIACIÓN** Alianza Rebelde, Resistencia

Los días de Mimban
Han es castigado a servir como soldado de barro en el lodoso planeta de Mimban.

EL GRANUJA

Han queda huérfano de muy pequeño, crece en las calles de Corellia y la dureza de su infancia modela el adulto en que se convierte. Su periodo con la banda de los Gusanos Blancos le enseña a estafar y a usar el ingenio para esquivar problemas. Se enamora de Qi'ra, también de la banda, e intentan huir juntos de Corellia. Acaban separados y Han se ve obligado a ingresar en la Academia Imperial para salir del planeta. El espíritu libre y la falta de respeto por la autoridad de Han hacen que lo pase mal como cadete imperial. Fracasa como piloto a pesar de su habilidad innata y lo reasignan a la infantería, en Mimban. Allí cuestiona las órdenes que recibe y acaba enfrentándose a la ejecución a manos de «la Bestia», un wookiee llamado Chewbacca al que acaba convenciendo para escapar.

LA BANDA DE BECKETT

Solo y Chewbacca huyen de Mimban con la tripulación del contrabandista Tobias Beckett. Su primera misión juntos es un intento fallido de robar coaxium, un hipercombustible muy valioso. Quedan en deuda con el sindicato criminal Amanecer Carmesí y Han y Beckett negocian para poder cumplir el encargo. Han, sorprendido al descubrir que su vieja amiga Qi'ra trabaja para el Amanecer Carmesí, se alegra de contar con ella en el viaje a Kessel para conseguir coaxium. La tripulación también incorpora a Lando Calrissian y su nave, el *Halcón Milenario*, pero pronto tienen problemas y tienen que tomar un atajo por el peligroso corredor de Kessel. Con Han como piloto, la tripulación completa la travesía en un tiempo récord, pero la hasta entonces prístina nave de Lando termina muy dañada. Tras el encargo, Lando, Beckett y Qi'ra traicionan a Han que, junto a Chewie, consigue el dinero justo para apostar a las cartas y ganarle el *Halcón Milenario* a Calrissian. Han aprende a ser cauto a la hora de confiar en los demás.

Bravucón
Han confía en sus habilidades como piloto, pero sus compañeros no las tienen todas consigo cuando se ven obligados a cruzar el peligroso corredor de Kessel.

ENCERRADO EN CARBONITA

Cuando a Han le empieza a importar Leia de verdad, su mundo se vuelve patas arriba. Darth Vader lo captura en la Ciudad de las Nubes y lo usa para probar su cámara de congelación en carbonita. Impedido y congelado, es entregado a Boba Fett y, más tarde, a Jabba el Hutt, en Tatooine. Cual trofeo colgado en la pared del palacio, la situación parece no tener solución hasta que sus amigos trazan un plan de rescate, con éxito. El que fue un pillo duro y solitario, ahora está indefenso y temporalmente ciego por el mal de la hibernación. Han depende de sus compatriotas, y gracias a esta experiencia humillante aprende a confiar en los demás.

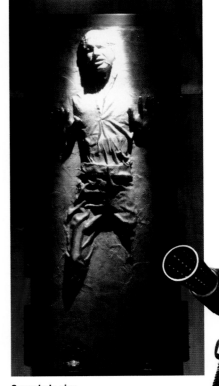

Congelado vivo
Darth Vader prueba con Han si un humano puede sobrevivir al proceso de congelación en carbonita antes de intentarlo con Luke Skywalker.

GENERAL SOLO

Tras su rescate en Tatooine, Han abraza con fervor la causa de la Alianza Rebelde. Como general, dirige a un equipo para destruir el generador de escudo de la segunda Estrella de la Muerte en la luna de Endor. Le presta a regañadientes el *Halcón Milenario* a su antiguo dueño, Lando Calrissian, para encabezar el ataque. Durante la misión a Endor, Han es apresado por los ewok, y una vez más ha de tener fe en los demás para salir con vida. Cuando destruyen el generador y el Imperio es derrocado, Leia da la noticia de que Luke es realmente su hermano. Han está encantado de saber que ya no compite con Luke por el corazón de Leia.

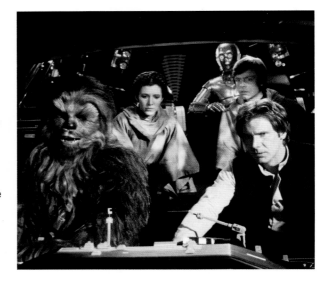

REBELDE A LA FUERZA

Han Solo accede a transportar a Luke, Obi-Wan y los droides, pero lo hace por dinero, pues la misión rebelde no le interesa en absoluto. Cuando los planes cambian, Han acepta ir a rescatar a la princesa Leia, pero solo porque la recompensa es desorbitada. Al llegar a Yavin 4, Han quiere marcharse antes de la batalla inminente para saldar su deuda con Jabba el Hutt, pero en el último momento decide regresar para ayudar a sus nuevos amigos. En Hoth, Han intenta dejar a los rebeldes de nuevo, pero cambia de opinión otra vez y saca a Leia del planeta. Hasta ahora, conseguir dinero y salvar el pellejo han sido sus principales motivaciones, pero todo cambia cuando se enamora.

Amor y guerra
Pese a su visión de la vida, materialista y cínica, Han se enamora de Leia y, por ende, de la causa rebelde.

Armas y confianza
Han Solo cree que necesita poco más que un buen bláster a su lado, en especial su pistola DL-44 personalizada.

Solo e hijo
Han intenta razonar con su hijo en la base Starkiller. Espera que conserve la luz suficiente para convencerlo de que regrese junto a su familia.

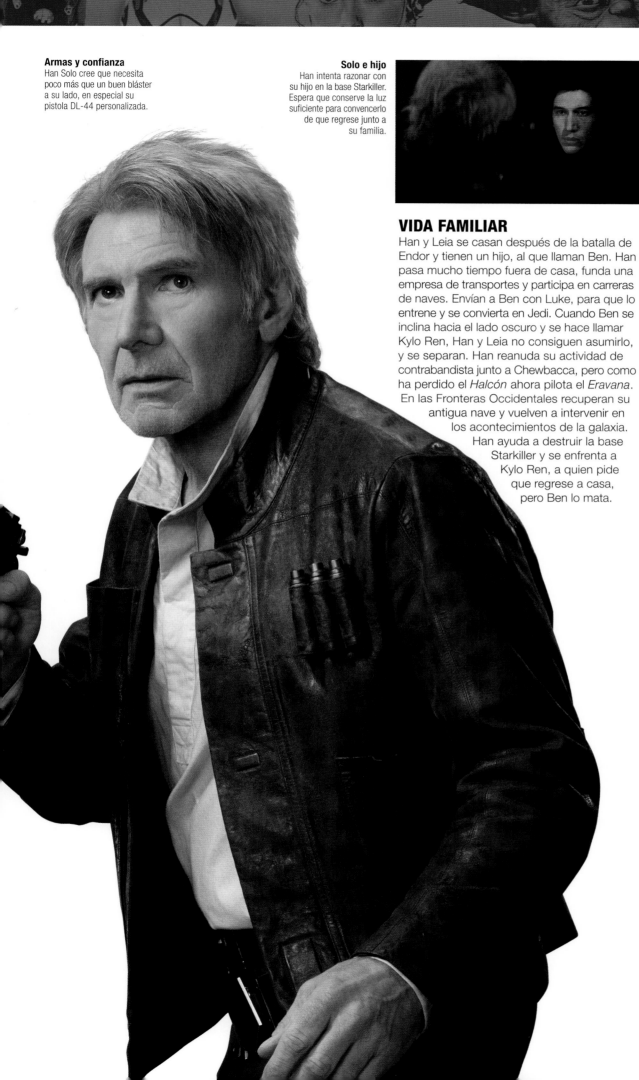

VIDA FAMILIAR

Han y Leia se casan después de la batalla de Endor y tienen un hijo, al que llaman Ben. Han pasa mucho tiempo fuera de casa, funda una empresa de transportes y participa en carreras de naves. Envían a Ben con Luke, para que lo entrene y se convierta en Jedi. Cuando Ben se inclina hacia el lado oscuro y se hace llamar Kylo Ren, Han y Leia no consiguen asumirlo, y se separan. Han reanuda su actividad de contrabandista junto a Chewbacca, pero como ha perdido el *Halcón* ahora pilota el *Eravana*. En las Fronteras Occidentales recuperan su antigua nave y vuelven a intervenir en los acontecimientos de la galaxia. Han ayuda a destruir la base Starkiller y se enfrenta a Kylo Ren, a quien pide que regrese a casa, pero Ben lo mata.

cronología

Recluta
Para huir de Corellia, su mundo natal, Han se alista en la Academia Imperial como cadete, donde le dan su apellido, Solo.

La suerte del contrabandista
Solo le gana el *Halcón Milenario* a Lando Calrissian durante un juego de sabacc en Numidian Prime.

Deuda con Jabba
Han se deshace del cargamento ilegal que transporta para Jabba el Hutt antes de que los imperiales aborden el *Halcón Milenario*.

▲ **Reunión en la cantina de Mos Eisley**
Han se reúne con Luke y Obi-Wan en Tatooine, un encuentro que cambiará su vida para siempre.

Medalla de honor
Tras rescatar a la princesa Leia y participar en la batalla de Yavin, Han Solo recibe una medalla de la Alianza Rebelde.

Incidente en Ord Mantell
Han se topa con un cazarrecompensas, lo que le recuerda que sus problemas con Jabba no han acabado.

▲ **Batalla de Hoth**
El ahora capitán de la Alianza Rebelde rescata a Luke Skywalker y ayuda a Leia y los droides a escapar del Imperio.

▲ **Incidente en la Ciudad de las Nubes**
Han es capturado por Darth Vader, congelado en carbonita y entregado a Boba Fett.

Deuda saldada con Jabba
El hutt tiene finalmente su premio. Han cuelga de la pared de su palacio hasta que es condenado a morir devorado por el sarlacc.

▲ **Batalla de Endor**
Como general Solo, Han dirige con éxito la misión a Endor para destruir el generador de escudo de la segunda Estrella de la Muerte.

Felizmente casados
Han Solo y Leia se casan en una discreta ceremonia en Endor.

Padre reciente
Leia da a luz a su hijo, Ben Solo, cerca de un año después de la batalla de Endor.

Contrabandista otra vez
Han Solo y Leia se separan cuando Ben se une a Snoke y a la Primera Orden. Han recupera su pasado de granuja.

Acto final
Han Solo lo sacrifica todo por su familia y muere en la base Starkiller a manos de su propio hijo.

ERA DEL IMPERIO

ERA DE LA NUEVA REPÚBLICA

QI'RA

APARICIONES S, FoD **ESPECIE** Humana **PLANETA NATAL** Corellia
FILIACIÓN Gusanos Blancos, Amanecer Carmesí

Qi'ra acaba en la banda de los Gusanos Blancos, como tantos niños descarriados de Corellia. Lady Proxima la envía, junto a Han, a manipular una subasta entre los Gusanos Blancos, el Sindicato Kaldana y Droid Gotra. Proxima asciende a Qi'ra tras el éxito de la misión, pero ella y Han se han enamorado y deciden escapar.

Han roba una pequeña muestra de valioso coaxium e intenta huir junto a Qi'ra. El teniente de Proxima, Moloch, los persigue hasta el puerto espacial de Corona y, aunque Han logra superar el control de seguridad, Qi'ra es capturada. Proxima vende a Qi'ra al tratante de esclavos Sarkin Enneb que, a su vez, la vende al sindicato del crimen Amanecer Carmesí. Impresionado por su tenacidad y su abundancia de recursos, Dryden Vos le ofrece un puesto en el Amanecer Carmesí, pero solo si le jura lealtad de por vida. Qi'ra accede y se convierte en su mano derecha. Entonces, la envía a una misión en Ord Mantell, donde derrota al cazarrecompensas IG-88 y al pirata Hondo Ohnaka.

Han vuelve a su vida acompañado de Tobias Beckett y Chewbacca y ella los salva ideando un plan en Kessel para robar un cargamento de coaxium y sustituir el que deben al enfurecido Dryden Vos. Qi'ra los acompaña y contrata a Lando Calrissian y a su *Halcón Milenario* para que los transporte. La misión es un éxito gracias a la planificación y las habilidades de combate teräs käsi de Qi'ra. Sin embargo, cuando vuelven para reunirse con Dryden, Beckett los traiciona a todos, roba el coaxium, y deja que Han y Qi'ra se las apañen con Dryden. Qi'ra traiciona y mata a su antiguo maestro y le dice a Han que persiga a Beckett, prometiéndole que ella lo seguirá pronto. Sin embargo, ella sabe que no puede escapar del Amanecer Carmesí, pero que Han puede ser libre si ella se queda. Por lo tanto, Qi'ra llama al jefe de Dryden, Maul, y huye para reunirse con él en lugar de con Han.

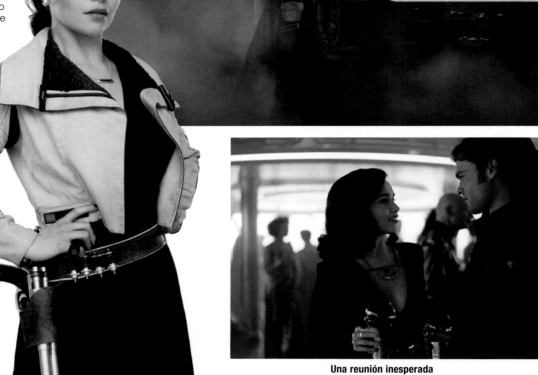

Mantener las apariencias
En el Amanecer Carmesí, Qi'ra ha aprendido a esconder sus intenciones. Engaña con facilidad al Sindicato Pyke.

Una reunión inesperada
Han se sorprende al ver a Qi'ra trabajando con Dryden Vos, porque creía que seguía atrapada en Corellia. A ella le sorprende que Han se haya unido a la banda de Beckett.

LADY PROXIMA

APARICIONES S **ESPECIE** Grindalid **PLANETA NATAL** Corellia **FILIACIÓN** Gusanos Blancos

Lady Proxima, matriarca similar a una larva que vive en una cisterna en el centro de su madriguera, es la líder de los Gusanos Blancos. Su banda criminal controla el mercado negro de Corona y está integrada por niños humanoides a los que explota como esclavos. Proxima incorpora a los jóvenes Han y Qi'ra, pero cuando Han fracasa en su misión y quiere quedarse con el coaxium robado, Proxima decide darle una lección dolorosa. Han escapa junto a Qi'ra rompiendo el cristal en el «salón del trono» de Proxima, que queda expuesta a la luz del sol y sufre quemaduras. Con cicatrices y llena de rencor, Proxima sigue dirigiendo su banda durante la era de la Nueva República.

MOLOCH

APARICIONES S **ESPECIE** Grindalid **PLANETA NATAL** Corellia **FILIACIÓN** Gusanos Blancos

El cruel Moloch es el segundo de Lady Proxima en los Gusanos Blancos. Aunque las placas faciales y la túnica protectora le otorgan aspecto humanoide, en realidad es un gusano grindalid, como Lady Proxima, y «camina» sobre una cola segmentada. Moloch captura a Han y a Qi'ra cuando Han decide ir por libre en una misión y los lleva ante Lady Proxima para que los castigue. Cuando escapan, Moloch carga a Rebolt, Syke y sus sabuesos corellianos en su deslizador terrestre A-A4B y los persigue hasta el puerto espacial de Corona. Han escapa, pero los hombres de Moloch consiguen atrapar a Qi'ra.

SABUESO CORELLIANO

APARICIONES S **PLANETA NATAL** Corellia
TAMAÑO MEDIO 0,7 m de altura **HÁBITAT** Adaptado a entornos diversos

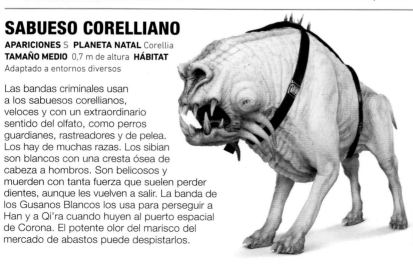

Las bandas criminales usan a los sabuesos corellianos, veloces y con un extraordinario sentido del olfato, como perros guardianes, rastreadores y de pelea. Los hay de muchas razas. Los sibian son blancos con una cresta ósea de cabeza a hombros. Son belicosos y muerden con tanta fuerza que suelen perder dientes, aunque les vuelven a salir. La banda de los Gusanos Blancos los usa para perseguir a Han y a Qi'ra cuando huyen al puerto espacial de Corona. El potente olor del marisco del mercado de abastos puede despistarlos.

REBOLT

APARICIONES S **ESPECIE** Humano **PLANETA NATAL** Corellia **FILIACIÓN** Gusanos Blancos

Rebolt pertenece a la banda de los Gusanos Blancos y trabaja para Moloch. Es un experto adiestrador de sabuesos corellianos, pero maltrata a sus animales. Se une a Moloch y a Syke a bordo del deslizador terrestre A-A4B para perseguir a Qi'ra y a Han por Corona.

SYKE

APARICIONES S **ESPECIE** Humano **PLANETA NATAL** Corellia **FILIACIÓN** Gusanos Blancos

Syke es el competitivo colega de Rebolt. Trata mejor a los sabuesos corellianos, aunque se muestra vengativo con Rebolt. Los dos miembros de los Gusanos Blancos lanzan a sus sabuesos en pos de Qi'ra y Han por orden de Moloch.

BANSEE

APARICIONES S
ESPECIE Humana
PLANETA NATAL
Corellia **FILIACIÓN**
Gusanos Blancos

La banda de los
Gusanos Blancos
de Lady Proxima se
compone de niños
de la calle de Corellia.
Bansee es su mejor
cazarratas y alcanza el
rango de Tercera Chica.
Es ambiciosa y aspira a
seguir ascendiendo en
la banda, quizás hasta
convertirse en uno de
los matones de Moloch.

SOLDADO DE PATRULLA

APARICIONES S **ESPECIE** Humano
PLANETA NATAL Varios **FILIACIÓN** Imperio

El Imperio asume la seguridad del tránsito
local y la aplicación de la ley en mundos
con grandes núcleos urbanos,
especialmente si son de gran
importancia estratégica para
el gobierno, el ejército o las grandes
corporaciones. Los soldados de patrulla
imperiales son el equivalente de los
soldados BARC de la Armada Imperial.
En Corellia, conducen motos deslizadoras
Aratech C-PH mientras controlan la
actividad de los astilleros y el puerto
espacial de Corona. Un soldado de
patrulla persigue a Han y Qi'ra cuando
huyen de Moloch, pero el soldado se
estrella y la persecución no dura mucho.

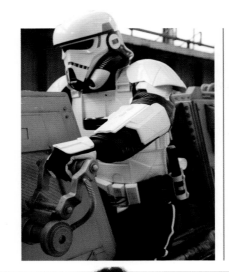

FALTHINA SHAREST

APARICIONES S **ESPECIE** Humana
PLANETA NATAL Corellia
FILIACIÓN Imperio

Falthina Sharest, la Oficial
Líder de Seguridad en el
Transporte, pertenece a
la oficina de inmigración
de Corellia y trabaja en
el puesto espacial
de Corona. Acepta
un trato a Han y Qi'ra a
marcharse
a cambio de
coaxium, pero
traiciona a Qi'ra
cuando los Gusanos
Blancos la atrapan.

TOBIAS BECKETT

APARICIONES S **ESPECIE** Humano **PLANETA NATAL** Glee
Anselm **FILIACIÓN** Amanecer Carmesí, banda de Beckett

Tobias Beckett es célebre por haber matado a Aurra
Singh. Su banda, compuesta por su novia Val
y el piloto Rio Durant, hace encargos para el
Amanecer Carmesí. Él y su equipo intentan
robar identichips en Honvun IV, pero fracasan,
y Enfys Nest se los arrebata. Estos encargos
fallidos sumen a la banda en problemas
económicos. Beckett y su banda, que tienen
una deuda considerable con Dryden Vos,
del Amanecer Carmesí, se hacen pasar por
soldados de barro en Mimban y roban un
AT de carga para usarlo en un golpe en
Vandor. Durante este, conoce a Han Solo y a
Chewbacca, y los incorpora a su tripulación.
En Vandor, Beckett y el equipo roban valioso
coaxium de un tren conveyex imperial, pero
los Jinetes de las Nubes de Enfys Nest llegan
y frustran la operación. Val y Rio mueren.

Beckett accede a robar un cargamento
de coaxium en Kessel para Dryden, para
sustituir al que han perdido. El golpe es un
éxito, pero Beckett traiciona a su propio
equipo en Savareen y se queda el coaxium.
Han Solo lo persigue y lo mata.

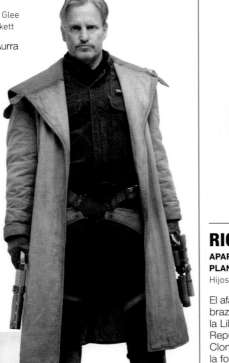

Un gran tirador
Disfrazado de oficial imperial en el caótico campo de
batalla de Mimban, Beckett demuestra su extraordinaria
habilidad como tirador.

VAL

APARICIONES S **ESPECIE** Humana **PLANETA
NATAL** Desconocido **FILIACIÓN** Banda de Beckett

El padre de Val era músico y le puso el
nombre de un instrumento, el valacordio.
Ella y Tobias Beckett, su pareja en el delito
y el amor, se ríen diciendo que, algún día, él
aprenderá a tocarlo. Hacen encargos para
Dryden Vos y entran en conflicto con Enfys
Nest. Cuando Nest les arrebata los identichips
que habían robado, Val y Beckett se hacen
pasar por soldados de barro en Mimban y
roban una nave para usarla en un golpe
contra un conveyex en Vandor. Durante la
misión, Val es capturada por letales droides
víbora. Para evitar que el resto del equipo
corra la misma suerte, hace saltar por los
aires el puente del conveyex y muere.

RIO DURANT

APARICIONES S **ESPECIE** Ardenniano
PLANETA NATAL Ardennia **FILIACIÓN**
Hijos de la Libertad, banda de Beckett

El afable Rio Durant es un piloto con cuatro
brazos que trabajaba para los Hijos de
la Libertad, el ejército que se unió a la
República galáctica durante las Guerras
Clon, y que se dedica al crimen desde
la formación del Imperio. Rio intenta, sin
éxito, robar la moto deslizadora de Tobias
Beckett y Val, que le ofrecen un puesto
en su banda. Cuando conoce a Han Solo
en Mimban, Rio convence a Beckett para
que acepte a Solo y a Chewbacca como
nuevos miembros. Rio pilota la nave de la
banda durante el golpe en Vandor, pero son
abordados por los Jinetes de las Nubes.
Rio es herido de muerte en un tiroteo.

SOLDADO DE BARRO

APARICIONES S **ESPECIE** Humano
PLANETA NATAL Varios **FILIACIÓN** Imperio

Los soldados de barro son miembros de
la Armada Imperial destinados a mundos
cenagosos y asolados por la guerra.
No es un destino glamuroso y estos
soldados acostumbran a recibir su
destino como castigo por insubordinación,
como Han Solo. Algunos son soldados
locales que lucharon para la República
durante las Guerras Clon y que ahora luchan
junto a los soldados de asalto. En Mimban,
el Imperio se enfrenta a las guerrillas del
planeta en un esfuerzo por controlarlo.
La banda de Tobias Beckett aprovecha
el caos para hacerse pasar por soldados
de barro y robar un AT de carga imperial.

RANGERS IMPERIALES

APARICIONES S **ESPECIE** Humano
PLANETA NATAL Varios **FILIACIÓN** Imperio

Los rangers imperiales son de los soldados
más duros del ejército y los asignan a
mundos fronterizos escabrosos y fríos.
En Vandor, les ordenan que custodien
el tren conveyex 20-T, que transporta
un cargamento de coaxium refinado. La
alta velocidad sobre vías que cambian
constantemente y que serpentean entre
montañas y túneles complican mucho el
control de lo que sucede fuera del tren.
Los rangers imperiales deben investigar
personalmente y aferrarse a la superficie
del tren con sus botas magnéticas. Sus
esfuerzos no sirven de nada contra
Beckett y su banda.

ENFYS NEST

APARICIONES S **ESPECIE** Humana **PLANETA NATAL** Desconocido **FILIACIÓN** Jinetes de las Nubes

Enfys Nest desciende de un linaje de combatientes por la libertad y su mundo está siendo arrasado por los Cinco Sindicatos del Crimen, sobre todo el Amanecer Carmesí. Hereda de su madre el liderazgo de los Jinetes de las Nubes (una banda de piratas que viajan sobre motos deslizadoras) y la armadura.

Cuando los Jinetes asaltan Gargon, el Imperio obtiene información que indica que Enfys está acumulando recursos para financiar una rebelión. Mientras, Enfys se enfrenta a Tobias Beckett y engaña a su banda para que robe un lote de identichips. Enfys reaparece y se queda con el coaxium de Beckett en Vandor, pero lo pierde en un accidente. Luego sigue a Beckett, Han Solo, Qi'ra y Chewbacca a Savareen. Allí les desvela su identidad y su objetivo: luchar contra el Amanecer Carmesí. Los convence para que se unan a ella y, después de pelear con Dryden Vos y matar al traidor Beckett, Solo entrega el valioso coaxium a Enfys, que se lo da a Saw Gerrera para financiar a sus Partisanos.

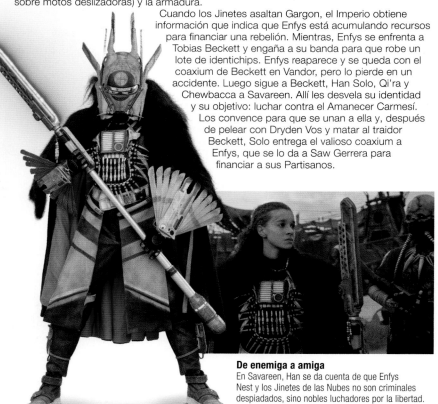

De enemiga a amiga
En Savareen, Han se da cuenta de que Enfys Nest y los Jinetes de las Nubes no son criminales despiadados, sino nobles luchadores por la libertad.

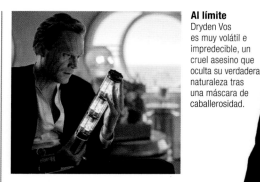

Al límite
Dryden Vos es muy volátil e impredecible, un cruel asesino que oculta su verdadera naturaleza tras una máscara de caballerosidad.

DRYDEN VOS

APARICIONES S **ESPECIE** Cuasi-humano **PLANETA NATAL** Desconocido **FILIACIÓN** Amanecer Carmesí

Dryden Vos asume el liderazgo público del Amanecer Carmesí para que su jefe, Maul, pueda seguir en el anonimato y tiene un temperamento que pasa de la tranquilidad a la sed de sangre en un instante. El único aviso son las estrías de su rostro, que se vuelven de un rojo encarnado cuando le sube la presión arterial o la adrenalina. A este señor del crimen le gusta el lujo y viaja en su yate, *Primera Luz*, con guardaespaldas, la tripulación y criados.

Cuando Tobias Beckett no le entrega el coaxium que le debe, Dryden quiere matarlo, pero, por suerte para Beckett, Han Solo, miembro de su tripulación, piensa rápido y urde un plan para adquirir otro cargamento de coaxium en Kessel. Dryden encarga a su fiel teniente, Qi'ra, que los acompañe.

Cuando Han Solo, Chewbacca y Qi'ra regresan, no saben que Beckett los ha traicionado y ha advertido a Dryden de que quieren engañarlo. Beckett llega poco después, pero se va con el coaxium (y con Chewbacca, a punta de bláster), por lo que Solo, Qi'ra y Dryden deben apañárselas. Qi'ra traiciona a Dryden, lo mata y asume la dirección de la banda.

WEAZEL

APARICIONES I, S **ESPECIE** Humano **PLANETA NATAL** Tatooine **FILIACIÓN** Cártel Hutt, Jinetes de las Nubes

Weazel trabaja como agente de los hutt en Tatooine y está entre el público cuando Anakin Skywalker gana la Clásica de Boonta Eve. Al ver el daño que causan los sindicatos del crimen (y ahora también el Imperio), Weazel renuncia a su antigua vida y se une a los Jinetes de las Nubes. Es el segundo de Enfys Nest y su mejor espía.

MARGO

APARICIONES S **ESPECIE** Imroosiana **PLANETA NATAL** Imroosia **FILIACIÓN** Amanecer Carmesí

Margo es la recepcionista a bordo del *Primera Luz* de Dryden Vos. Se encarga de satisfacer las necesidades de todos los invitados y recibe a Han Solo, Chewbacca y Beckett a su llegada. Su piel, semejante al yeso, resiste el calor, toda una ventaja en su mundo volcánico (un lugar al que no tiene ninguna intención de volver).

TAYSHIN Y MODA MAXA

APARICIONES S **ESPECIE** Humanas **PLANETA NATAL** Eshan **FILIACIÓN** Jinetes de las Nubes

Las hermanas Maxa aprenden a sobrevivir en condiciones muy duras cuando el droide Gotra provoca una guerra en su mundo natal. Luego se unen a los Jinetes de las Nubes. Tayshin, la mayor, es experta en artes marciales y Moda es una gran piloto.

LULEO PRIMOC

APARICIONES S **ESPECIE** Gallusiano **PLANETA NATAL** Desconocido **FILIACIÓN** Ninguna

Antes de las Guerras Clon, Luleo Primoc fue una superestrella de la canción con éxitos como «Carve Your Name in My Heart» y ahora canta con Aurodia Ventafoli suspendido en un frasco repulsor lleno de formaldehído. Antaño fue una estrella de los holovideos y se sentaba sobre un exotraje humanoide.

AEMON GREMM

APARICIONES S **ESPECIE** Hylobon **PLANETA NATAL** Desconocido **FILIACIÓN** Amanecer Carmesí

Aemon Gremm es el guardaespaldas y el capitán del equipo de seguridad de Dryden Vos. Tanto él como su equipo de hylobon son ferozmente leales a Vos y muy agresivos contra quienes perciban como una amenaza para sus operaciones. Gremm se atribuye todos los éxitos de su equipo, lo que provoca fricciones.

AURODIA VENTAFOLI

APARICIONES S **ESPECIE** Humana **PLANETA NATAL** Desconocido **FILIACIÓN** Ninguna

Aurodia Ventafoli es una artista de éxito muy solicitada. Dryden Vos la contrata como cantante residente a bordo del *Primera Luz*, gracias a un sustancioso anticipo. La «Cantante de las estrellas» canta a dúo con el diminuto Luleo Primoc (por medio de un multivocalizador).

ASTRID FENRIS

APARICIONES S **ESPECIE** Humana **PLANETA NATAL** Yir Tangee **FILIACIÓN** Contrabandista

Astrid Fenris es una estafadora sin escrúpulos procedente de Yir Tangee, y una de los muchos contrabandistas en la Cabaña del Fuerte Ypso. Organiza una estafa muy rentable vendiendo hielo de Vandor etiquetado como valiosa agua mineral de R'alla.

THERM SCISSORPUNCH

APARICIONES S **ESPECIE** Nephran **PLANETA NATAL** Nepotis **FILIACIÓN** Empresario independiente

Therm es uno de los clientes habituales de la Cabaña del Fuerte Ypso. Se enfurece cuando pierde dinero jugando con Lando Calrissian, y aunque en realidad le gustaría rebanarle el pescuezo, su duro exoesqueleto lo ayuda a esconder cualquier emoción.

L3-37

APARICIONES S **FABRICANTE** Varios (mejorada a sí misma)
TIPO Droide piloto personalizado **FILIACIÓN** Lando Calrissian

El *Halcón Milenario* le debe mucho a L3-37, que empieza su vida como droide astromecánico y luego mejora su propio cuerpo con componentes de droides de protocolo y otras fuentes inusuales. Su cerebro también ha evolucionado y ha superpuesto códigos de droides de espionaje y de protocolo a su estructura astromecánica original. No hay otro droide como L3. Tiene conciencia de sí misma y es una apasionada defensora de los derechos de los droides, por lo que sus enfrentamientos con los «orgánicos» son constantes. Lando Calrissian, el propietario/socio de L3, deja pasar su excentricidad, porque sus habilidades como copiloto la superan con creces. En realidad, mantienen un vínculo dueño-droide poco habitual. L3 inicia una revolución de droides en Kessel y queda dañada sin remedio. Entonces, su cerebro es integrado en el ordenador del *Halcón Milenario* y pasa a formar parte de la nave para siempre. Lleva a cabo los cálculos que permiten a Han Solo y a la tripulación cruzar el corredor de Kessel en menos de 12 pársecs y ejecutará otras hazañas asombrosas en sus aventuras futuras.

Una copiloto muy capaz
L3 y Lando son un equipo excelente. L3 sabe cómo llevar el *Halcón* al límite de sus capacidades mecánicas y Lando no tiene igual como piloto subluz.

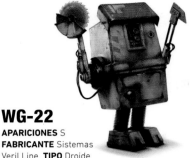

WG-22

APARICIONES S
FABRICANTE Sistemas Veril Line **TIPO** Droide de energía de la serie EG modificado **FILIACIÓN** Cabaña del Fuerte Ypso

En la Cabaña del Fuerte Ypso, Ralakili organiza violentas peleas de droides, a los que desprecia profundamente desde las Guerras Clon. El droide modificado WG-22 carga sus armas mecánicas con su propio generador interno.

FD3-MN

APARICIONES S
FABRICANTE Desconocido
TIPO Desconocido **FILIACIÓN** Cabaña del Fuerte Ypso

Los droides son modificados con armas rudimentarias y lanzados a pelear sin su consentimiento. Aunque la mayoría están desorientados y no quieren estar allí, FD3-MN se da cuenta de que le gusta. Por desgracia, los droides gladiadores no suelen vivir mucho.

SEIS OJOS

APARICIONES S **ESPECIE** Azumel **PLANETA NATAL** Desconocido **FILIACIÓN** Ninguna

Argus «Seis Ojos» Panox es aficionado al juego y cliente ocasional de la cabaña en el Fuerte Ypso. Se dice que mira las cartas de los otros jugadores de sabacc, porque puede mover los ojos por separado. Necesita comer con frecuencia para saciar su estómago, de cinco cámaras.

DAVA CASSAMAM

APARICIONES S **ESPECIE** Elnacon **PLANETA NATAL** Nacon **FILIACIÓN** Ninguna

Dava Cassamam, habitual de las partidas de sabacc en la Cabaña, es una elnacon que respira amoníaco y debe llevar una escafandra de transpariacero cuando viaja. Es de trato fácil y Lando Calrissian, que la relaja con su labia, la deja sin blanca cuando se enfrentan en una partida.

QUAY TOLSITE

APARICIONES S **ESPECIE** Pyke **PLANETA NATAL** Kessel **FILIACIÓN** Sindicato Pyke

Quay Tolsite es el director de operaciones en las minas de Kessel y el representante local del Sindicato Pyke, que alquila las minas al rey Yaruba. Es egoísta y no siente la menor preocupación por el bienestar de los mineros siempre que satisfagan los objetivos de producción. Disfruta de su autoridad y los privilegios que esta conlleva y defrauda dinero y especias de las transacciones que supervisa, aunque lo acaba pagando. El entorno de las minas es muy duro y corrosivo para la fisiología pyke, por lo que él y el resto de los pyke tienen que llevar trajes de seguridad.

DD-BD

APARICIONES S **FABRICANTE** Desconocido **TIPO** Droide administrativo **FILIACIÓN** Sindicato Pyke

DD-BD es un entusiasta droide administrativo que trabaja en una nave pirata morseeriana hasta que el Imperio decide embargarla. Entonces, el Sindicato Pyke lo compra y es enviado a Kessel. Allí, L3-37 le retira el dispositivo de contención y lo inspira para iniciar una revolución.

SENNA

APARICIONES S
ESPECIE Gigoran
PLANETA NATAL Gigor

Senna es un gigoran capturado por los esclavistas zygerrianos con la autorización del Imperio. Aunque no ha cometido crimen alguno, los miembros de su especie son muy cotizados como esclavos en las minas de Kessel, por su fuerza. Las condiciones tóxicas de la mina han teñido su pelaje, que originalmente era blanco.

SAGWA

APARICIONES S
ESPECIE Wookiee
PLANETA NATAL Kashyyyk

Sagwa es un valiente wookiee que protege a los suyos de los soldados imperiales en la ciudad de Rwookrrorro, en Kashyyyk. El Imperio lo acaba encarcelando y lo envía a las minas de Kessel. Durante un alzamiento, ayuda a Chewbacca y a Han Solo.

TAK

APARICIONES S
ESPECIE Humano
PLANETA NATAL Coruscant

El estafador Tak se dedica a robar a los ancianos en Coruscant. Cuando lo intenta con la princesa de Kessel, es detenido y condenado a trabajar en las minas de ese planeta. Sin embargo, logra huir cuando L3-37 alienta una rebelión de droides.

SUMMA-VERMINOTH

APARICIONES S **ALCANCE** Cúmulo Si'Klaata y Torbellino Akkadés **TAMAÑO MEDIO** 7400 m de longitud

Envueltos en las nubes de gas que rodean Kessel, los summa-verminoth son enormes criaturas de leyenda que pueden vivir durante milenios. Con unos larguísimos tentáculos y cuerpos llenos de ojos, atrapan a las naves que cometen la insensatez de desviarse del corredor de Kessel. Cuando la tripulación del *Halcón Milenario* toma un atajo a través del Torbellino Akkadés, casi acaban en las fauces de uno de estos monstruos míticos. Lo distraen lanzando la vaina de escape de la nave y luego lo atraen a su muerte en el pozo de gravedad conocido como las Fauces.

«¿Contrabandista? Vaya palabrita. Soy más bien un... empresario galáctico.»

LANDO CALRISSIAN

LANDO CALRISSIAN

Comenzando como estafador y acabando como héroe galáctico, Lando Calrissian sale victorioso gracias a su sonrisa seductora, su encanto y sus dotes aduladoras.

APARICIONES S, Reb, V, VI, IX **ESPECIE** Humano **PLANETA NATAL** Socorro **FILIACIÓN** Alianza Rebelde

JUGADOR Y CONTRABANDISTA

Lando Calrissian se enorgullece de ser un jugador excepcional y de jugar con clase. Tiene carisma, y es un timador y un jugador empedernido, además del propietario del *Halcón Milenario*, un carguero muy modificado que refleja la elegancia impecable y la afición al lujo de Lando. Sin embargo, los gustos caros tienen su precio y Lando acaba recurriendo al juego o a encargos ilegales para pagar sus deudas. Lo acompaña L3-37, su droide copiloto tan leal como fuerte de carácter. Lando es un jugador de sabacc experto y seguro de sí mismo,

Una derrota amarga
Lando recordará la partida de sabacc en la que Han le ganó el *Halcón* durante años.

sobre todo gracias a la carta que suele llevar guardada en la manga. Sin embargo, la suerte se le acaba cuando participa en la misión de contrabando a Kessel que lleva a Han Solo y Chewbacca a bordo del *Halcón* por primera vez. Al finalizar la misión, la inmaculada nave queda casi irreconocible, L3-37 es destruida, y Lando abandona a Solo y vuelve a su vida anterior. En otra partida de sabacc, esta vez en Numidian Prime, Solo tima al timador y gana el *Halcón*.

UN TIMADOR CON CLASE

Lando, que ha perdido el *Halcón*, se embarca en varios proyectos en toda la galaxia. En Lothal, le compra un terreno al cacique Cikatro Vizago para montar una explotación minera ilegal. Le gana el droide astromecánico Chopper a Zeb Orrelios y negocia con la tripulación del *Espíritu* para embaucar al negrero Azmorigan y conseguir un cerdo inflable (Lando insiste en que lo necesita para su último y enrevesado plan). Ayuda a la tripulación a montar transpondedores ilegales para cazas estelares para facilitar su huida de un bloqueo imperial (esta

vez, a cambio de tres generadores de escudos de calidad militar). No todos los planes de Lando acaban bien. En la colonia imperial de Castell, Lando y su leal amigo Lobot aceptan un encargo del malvado Papa Toren para pagar una deuda. La supuestamente sencilla misión resulta ser peligrosa cuando descubren que el yate espacial que están robando pertenece al emperador Palpatine y está repleto de artefactos Sith.

Trato roto
Hera Syndulla, que ha recuperado a su droide astromecánico, le deja claro a Lando que no le gustan nada sus métodos.

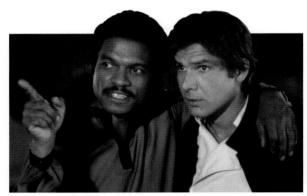

Falsa fachada
Lando recibe a su amigo Han Solo jovialmente para ocultar la presencia imperial en la Ciudad de las Nubes.

BARÓN ADMINISTRADOR DE LA CIUDAD DE LAS NUBES

La suerte de Lando cambia cuando apuesta fuerte y obtiene el control de la Ciudad de las Nubes, en la atmósfera del planeta Bespin. Su vida da un giro hacia actividades más respetables al convertirse en barón administrador de la lujosa colonia minera. Pero su situación se complica con la llegada del Imperio, y se ve forzado a entregar a Han y sus camaradas a Vader a cambio de la libertad de la ciudad. Es testigo de cómo congelan a Solo en carbonita, pero al ver que Vader no tiene intención de cumplir con el trato, Lando da la orden de evacuar la ciudad, con el apoyo de Lobot, y ayuda a escapar a sus amigos. Aunque el cazarrecompensas Boba Fett se queda con Han congelado y se lo entrega a Jabba el Hutt.

EMPLEADO DE JABBA

Lando ayuda a orquestar una complicada misión para rescatar a Han, congelado en carbonita y colgado de una pared del palacio del gánster hutt en Tatooine. Empleado como guardia de esquife en el palacio de Jabba gracias a un contacto del hampa, Lando espera la llegada de Chewbacca y Leia Organa (disfrazada del cazarrecompensas Boushh) al planeta desértico. Pero el plan se ve frustrado cuando Leia es descubierta liberando a Han de la carbonita y los dos son apresados. Llega Luke Skywalker y trata de convencer a Jabba para que libere a Han y Leia, pero también es hecho prisionero, lo que les obliga a poner en marcha un

Guardia de esquife
Lando se disfraza de matón al servicio de Jabba. Su artimaña a punto está de hacerle acabar en las fauces del sarlacc.

plan de emergencia. Jabba lleva a Han, Luke y Chewbacca hasta el Mar de Dunas para dárselos como pasto al sarlacc, pero Lando, a bordo de uno de los esquifes de Jabba, les ayuda a escapar. En el último momento se enfrentan a los esbirros de Jabba mientras Leia estrangula al hutt. Finalmente todos se marchan juntos de Tatooine.

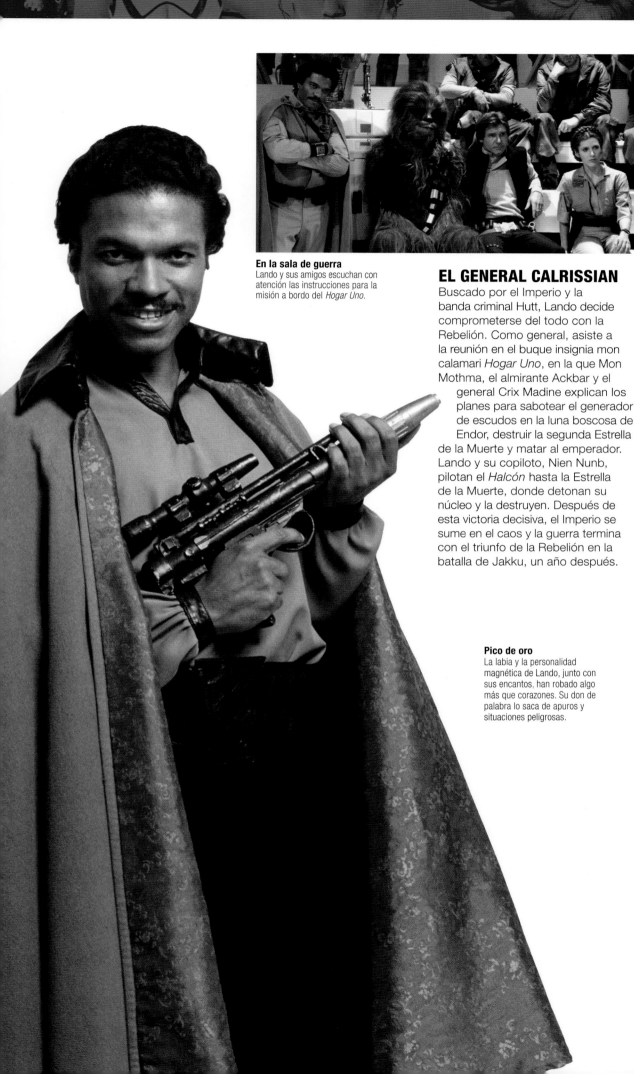

En la sala de guerra
Lando y sus amigos escuchan con atención las instrucciones para la misión a bordo del *Hogar Uno*.

EL GENERAL CALRISSIAN

Buscado por el Imperio y la banda criminal Hutt, Lando decide comprometerse del todo con la Rebelión. Como general, asiste a la reunión en el buque insignia mon calamari *Hogar Uno*, en la que Mon Mothma, el almirante Ackbar y el general Crix Madine explican los planes para sabotear el generador de escudos en la luna boscosa de Endor, destruir la segunda Estrella de la Muerte y matar al emperador. Lando y su copiloto, Nien Nunb, pilotan el *Halcón* hasta la Estrella de la Muerte, donde detonan su núcleo y la destruyen. Después de esta victoria decisiva, el Imperio se sume en el caos y la guerra termina con el triunfo de la Rebelión en la batalla de Jakku, un año después.

Pico de oro
La labia y la personalidad magnética de Lando, junto con sus encantos, han robado algo más que corazones. Su don de palabra lo saca de apuros y situaciones peligrosas.

cronología

Encerrado
Durante una misión de contrabando de armas para los luchadores por la libertad en Kullgroon, el Imperio embarga el *Halcón Milenario* y lo lleva a un almacén de Vandor.

As en la manga
Lando vence a Han Solo en una partida de sabacc en Vandor usando un naipe oculto en la manga.

▲ **Kessel**
Lando acepta llevar a una tripulación a Kessel. La misión le acaba costando su copiloto y, al final, su nave.

Llegada a Lothal
Lando Calrissian va a parar a Lothal, donde compra un terreno a Cikatro Vizago en el que planea abrir una mina.

Mano ganadora
Lando consigue el droide Chopper al ganarle a Garazeb Orrelios una partida de sabacc en la cantina del viejo Jho.

En la mina
Tras obtener el valioso cargamento de Azmorigan con la ayuda de los tripulantes del *Espíritu*, Lando prueba suerte en la minería.

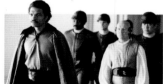

▲ **Ciudad de las Nubes**
Lando se vuelca en empresas más respetables y se convierte en barón administrador de la Ciudad de las Nubes, un acaudalado centro minero y destino de lujo.

▲ **Traición a Han Solo**
Con la llegada de Darth Vader a la Ciudad de las Nubes, Lando se ve obligado a negociar y entregar a su amigo al Imperio.

Rescate de Han Solo
Lando ayuda a sus nuevos amigos a rescatar a Han Solo del palacio de Jabba el Hutt.

Batalla de Tanaab
Lando derrota a una flota pirata en Tanaab. Su «maniobra de nada» impresiona a los líderes rebeldes.

Asalto a la Estrella de la Muerte
A los mandos de su vieja nave, Lando lidera la misión para destruir la segunda Estrella de la Muerte en la batalla de Endor.

Naboo
Lando lidera la flota de la Alianza contra el Imperio en Naboo y salva al planeta de la destrucción durante la Operación Ceniza.

Plan siniestro
Lando y Han frustran el plan de Fyzen Gor de infectar a todos los droides de la galaxia con un virus para que se rebelaran contra sus dueños.

Una llamada desesperada
Décadas después de la caída del Imperio, Lando ve interrumpida su soledad cuando vuelven a pedirle ayuda para salvar a la galaxia.

«Deja de lloriquear. Estamos aquí para protegerte.»
SOLDADO DE ASALTO DE LOTHAL

SOLDADOS DE ASALTO

Los soldados de asalto han sustituido a los clones de la República como soldados de infantería de usar y tirar del Imperio. Son muy numerosos y cumplen con la voluntad del emperador en toda la galaxia.

APARICIONES S, Reb, RO, IV, V, VI, FoD **ESPECIE** Humano **PLANETA NATAL** Varios **FILIACIÓN** Imperio

LEVA Y FORMACIÓN

Aunque no sean las armas más mortíferas del ejército, bajo su armadura blanca, los soldados de asalto son leales ciudadanos imperiales. La mayoría son hombres, pero algunos son mujeres, y se entrenan voluntariamente (o a la fuerza) con rigor en academias imperiales. Con la llegada del Imperio, los soldados clon quedaron desfasados por su envejecimiento acelerado, y si bien casi todos se han retirado, algunos siguen como asesores o adiestradores. Aunque sean copias genéticas, los soldados clon son individualistas y tienen una personalidad diferenciada. Los soldados no clonados son adiestrados para dejar de lado el individualismo y la empatía. En muchos aspectos, funcionan como droides humanos.

Cartel de reclutamiento
En este típico poster propagandístico, en Lothal, se lee «Imperio galáctico: Ayuda a acabar con la rebelión. ¡Alístate hoy!» *(dcha.).* Una guarnición de soldados de asalto ataca a las fuerzas rebeldes *(abajo).*

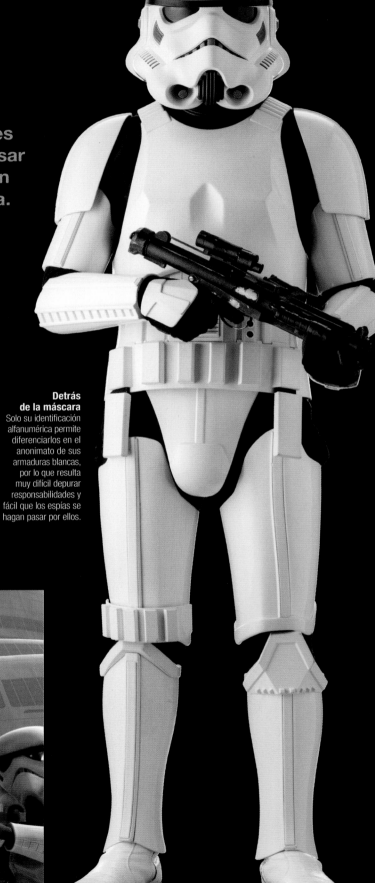

Detrás de la máscara
Solo su identificación alfanumérica permite diferenciarlos en el anonimato de sus armaduras blancas, por lo que resulta muy difícil depurar responsabilidades y fácil que los espías se hagan pasar por ellos.

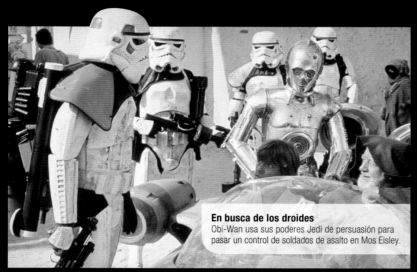

En busca de los droides
Obi-Wan usa sus poderes Jedi de persuasión para pasar un control de soldados de asalto en Mos Eisley.

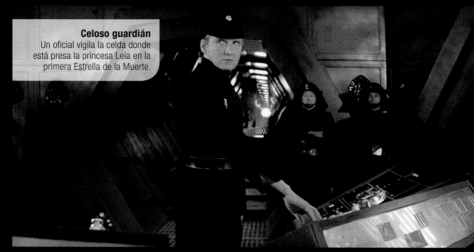

Celoso guardián
Un oficial vigila la celda donde está presa la princesa Leia en la primera Estrella de la Muerte.

MANTENIMIENTO DEL ORDEN Y LA SEGURIDAD

Los soldados de asalto están emplazados estratégicamente por toda la galaxia. En planetas como Lothal, Tatooine y Coruscant, realizan distintas funciones. Vigilan minas, fábricas e intereses comerciales importantes para el Imperio. Mantienen el orden social y supervisan áreas políticamente delicadas para sofocar cualquier signo de rebelión. Su poder, basado en el miedo de la población, crea una atmósfera de abusos y corrupción. Algunos abusan de su posición y se aprovechan de ciudadanos indefensos a su cargo. Otros, ya sea por obediencia ciega o porque les han lavado el cerebro, cometen atrocidades en nombre del emperador Palpatine.

DIVERSIDAD DE SOLDADOS DE ASALTO

Los soldados de asalto pueden ser hombres o mujeres, pero rara vez son seres no humanos. Cuando no combaten, los oficiales visten características gorras, botas y trajes negros. Llevan cilindros de códigos, placas de rango, discos de oficiales y uniformes conforme a los estándares de la Armada Imperial. Los oficiales en unidades de campo lucen hombreras naranjas, negras o blancas según su rango (desafortunadamente para ellos, este detalle los hace muy visibles ante los francotiradores). Existen unidades especializadas de soldados de asalto, como los exploradores, los de la nieve o los de las arenas. Cada cual lleva su armadura exclusiva adecuada a sus funciones específicas de combate. Los pilotos del ejército también pueden ascender en su escalafón.

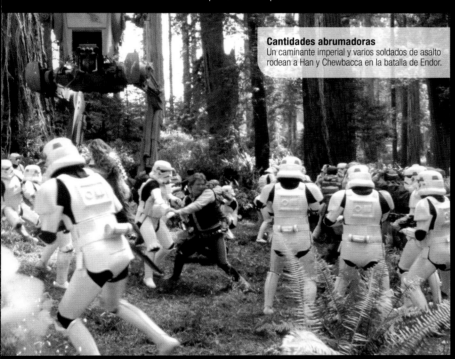

Cantidades abrumadoras
Un caminante imperial y varios soldados de asalto rodean a Han y Chewbacca en la batalla de Endor.

PILOTOS DE CAZAS

APARICIONES S, Reb, RO, IV, V, VI **ESPECIE** Humano
PLANETA NATAL Varios **FILIACIÓN** Imperio

Los pilotos de negro del Imperio manejan toda la gama TIE: cazas, bombarderos, interceptores y modelos experimentales. Solo unos pocos cadetes del programa de adiestramiento para pilotos de la academia obtienen el grado militar. Conforman un grupo de élite dentro de la Armada Imperial, con un patente sentimiento de superioridad. Aun así, hacen enormes sacrificios. Los pilotos de caza TIE están entrenados para completar sus misiones a cualquier precio, a costa incluso de su propia vida.

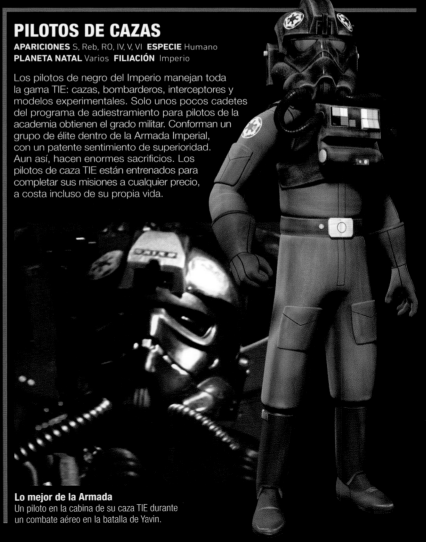

Lo mejor de la Armada
Un piloto en la cabina de su caza TIE durante un combate aéreo en la batalla de Yavin.

EN EL CAMPO DE BATALLA

Los soldados de asalto son la médula del Ejército Imperial en la lucha contra la insurrección rebelde. Van equipados con blásteres E-11 BlasTech y fusiles DLT-19, un detonador térmico, un garfio, un comunicador y munición extra. Son temidos por la población civil, y no solo por su brutalidad, sino por su obsesión por oprimir a cualquier precio. Son adiestrados para hacer caso omiso de sus camaradas caídos en la batalla y combatir al enemigo pase lo que pase. En la transición de la República al Imperio, se insta a los soldados de asalto a que metan en vereda a los planetas separatistas. Las refriegas posteriores son de poca monta (células rebeldes aisladas, políticas autóctonas, avistamientos de Jedi, piratería y otras actividades de los bajos fondos) hasta la llegada de la Alianza Rebelde. Con la expansión de la guerra civil galáctica, los soldados de asalto se involucran cada vez más en la contienda, hasta que el Imperio es derrotado en Endor.

Ojos de Jaig
Kanan, cegado por Maul en Atollon, comienza a llevar una máscara. Está decorada con ojos de Jaig, que también adornan el casco de soldado clon del capitán Rex.

KANAN JARRUS

APARICIONES Reb **ESPECIE** Humano **PLANETA NATAL** Coruscant **FILIACIÓN** Jedi, Alianza Rebelde

Caleb Dune (alias Kanan Jarrus) crece en Coruscant y se convierte en el Padawan Jedi de Depa Billaba, aunque en el Templo Jedi también recibe clases de otros Jedi, como Obi-Wan Kenobi o Yoda. Durante las Guerras Clon acompaña a su maestra en múltiples misiones, por ejemplo a Kardoa y Mygeeto. No es más que un adolescente cuando Palpatine activa la Orden 66, que tacha a los Jedi de traidores y ordena su asesinato. En Kaller, Billaba se sacrifica para salvar a Caleb cuando su oficial clon, el comandante Grey, se vuelve contra ellos. Caleb pasa a la clandestinidad y se cambia el nombre por el de Kanan Jarrus. Para eludir ser detenido por el Imperio, abandona sus enseñanzas Jedi y aprende a sobrevivir junto al bribón Janus Kasmir.

Al final, Kanan se asienta en el planeta Gorse, donde vive en una humilde habitación en la cantina Cinturón de Asteroides, propiedad de Okadiah Garson. Garson trabaja para la compañía minera Poliquímicas Resplandor Lunar, que extrae thorilidio volátil del interior de cristal de Cynda, la luna de Gorse. Kanan lleva una existencia monótona hasta que dos personas la alteran: el conde Denetrius Vidian y Hera Syndulla. El amoral conde es enviado por el emperador para que mejore la producción de thorilidio, con consecuencias catastróficas. Por otra parte, la twi'lek renegada, Hera, está decidida a combatir las atrocidades del Imperio.

Kanan Jarrus se siente atraído por Hera, quien provoca un cambio sustancial en él y lo redirige hacia los valores de su pasado Jedi. Tras malograr los oscuros planes de Vidian, se enrola en el carguero *Espíritu*.

La tripulación rebelde aumenta cuando también se suman Sabine Wren y Garazeb Orrelios. Juntos gravitan hasta Lothal, mundo del Borde Exterior cuyos recursos mineros están siendo saqueados por el Imperio para construir nuevas armas militares.

En una misión, Kanan se topa con Ezra Bridger, huérfano sensible a la Fuerza que vive en las calles de Ciudad Capital. Kanan percibe su potencial y lo invita a que se les una, aunque no acaba de estar convencido de convertirse en su maestro, dado que él no pudo acabar su formación como caballero Jedi. De todos modos, le acaba enseñando a Ezra los caminos de la Fuerza dándole lecciones durante sus múltiples misiones contra el Imperio.

Una de esas lecciones tiene lugar en el Templo Jedi de Lothal. Mientras medita allí, Kanan tiene una visión de un guardia del templo que le dice que Ezra Bridger caerá al lado oscuro. Aunque el instinto de Kanan lo lleva a intentar salvar a Ezra de este destino, se acaba dando cuenta de que no puede proteger a Ezra de todas las cosas. En ese momento, Kanan asume plenamente su nuevo papel de mentor y por fin se convierte en caballero Jedi.

Perseguidos sin cesar por los inquisidores de Vader, Kanan y Ezra viajan a Malachor para averiguar cómo derrotarlos, pero se topan con Maul, que intenta convertir a Ezra en su aprendiz. Con su espada de luz, Maul alcanza a Kanan y le ciega permanentemente. A pesar de la pérdida de visión, este incidente solo sirve para reforzar el vínculo de Kanan con la Fuerza. Bendu, un ser sensible a la Fuerza, le enseña más adelante cómo «ver» mediante la Fuerza.

La tripulación del *Espíritu* sigue luchando contra el Imperio y se une a la recién formada Alianza Rebelde, mientras Lothal, el mundo natal de Ezra, está cada vez más sometido al Imperio. La tripulación intenta acabar con el poder del Imperio sobre el planeta, pero Hera, la compañera de Kanan, es capturada durante el ataque y sufre torturas a manos de la gobernadora Pryce. Los rebeldes consiguen rescatarla, pero Kanan muere cuando, en un acto final de heroísmo, usa la Fuerza para proteger a sus camaradas de un muro de llamas que destruye el complejo imperial.

Misiones Jedi
Kanan derrota por fin al Gran Inquisidor a bordo del *Soberano (dcha.)*. Durante una visión de la Fuerza, Kanan es nombrado caballero por una entidad que parece ser un guardia del Templo Jedi *(abajo)*. En sus últimos momentos, Kanan ve a su familia una última vez *(abajo inf.)*.

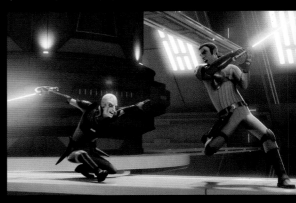

HERA SYNDULLA

APARICIONES Reb, FoD **ESPECIE** Twi'lek **PLANETA NATAL** Ryloth **FILIACIÓN** Alianza Rebelde

Hera Syndulla desciende de una influyente familia de Ryloth. Ve cómo la violencia de las Guerras Clon arrasa su planeta y cómo, más tarde, los soldados clon, que hasta entonces han ayudado a los luchadores por la libertad de Ryloth, se transforman y los someten al Imperio. Su mundo está oprimido por el Imperio y ahogado por la corrupción a los más altos niveles. Inspirada por su padre, el revolucionario Cham Syndulla, Hera deja atrás su mundo para buscar otros individuos afines para organizar un movimiento de oposición al Imperio.

En una misión de exploración en Gorse, Hera conoce a Kanan Jarrus, un pistolero que, en realidad, es un Jedi de incógnito. Cuando la intervención de Kanan resulta fundamental para hacer fracasar el plan del conde Vidian, del Imperio, Hera reconoce su potencial y lo invita a unirse a la tripulación de su nave, el *Espíritu*. Durante otras aventuras, Hera aumenta su tripulación rebelde: la excadete y experta en armas Sabine Wren, un superviviente lasat llamado Zeb Orrelios y un huérfano sensible a la Fuerza llamado Ezra Bridger. Junto a su droide astromecánico, Chopper, el equipo se convierte en una especie de familia. Hera hace de cabeza de familia y anima a los demás a que den lo mejor de sí. En su lucha contra el Imperio, ella es también la mejor piloto del grupo y un as en las fugas.

Hera dirige muchas de las misiones del equipo en cooperación con un misterioso contacto llamado Fulcrum. Con misiones cada vez más ambiciosas, toda la tripulación del *Espíritu* siente una creciente curiosidad por la identidad de Fulcrum. En particular, Sabine cuestiona que Hera coopere con Fulcrum, pero cuando los dos naufragan en un asteroide lleno de mortíferos fyrnock, llegan a un punto de confianza mutua.

Tras varias misiones en Lothal, Hera y su tripulación se unen al Escuadrón Fénix, otro grupo rebelde. Hera asciende hasta convertirse en la líder de los Fénix y participa en diversas misiones, como el bloqueo de Ibaar y la batalla de Garel. Durante una misión al sistema Ryloth, Hera se reúne con su padre cuando su grupo captura un transporte de cazas imperial que se convertirá en la nueva nave insignia de los cazas Ala-A del escuadrón.

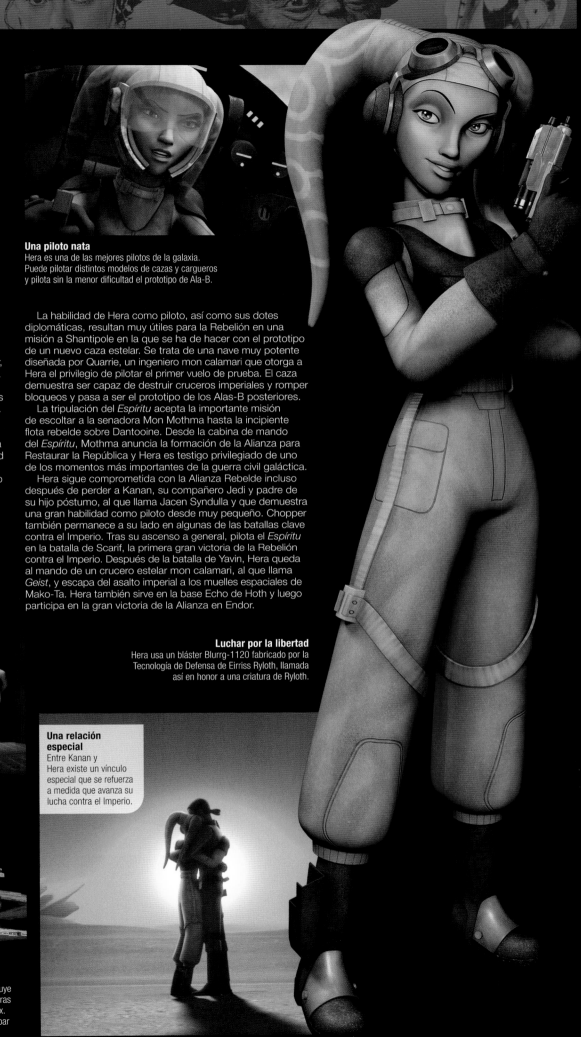

Una piloto nata
Hera es una de las mejores pilotos de la galaxia. Puede pilotar distintos modelos de cazas y cargueros y pilota sin la menor dificultad el prototipo de Ala-B.

La habilidad de Hera como piloto, así como sus dotes diplomáticas, resultan muy útiles para la Rebelión en una misión a Shantipole en la que se ha de hacer con el prototipo de un nuevo caza estelar. Se trata de una nave muy potente diseñada por Quarrie, un ingeniero mon calamari que otorga a Hera el privilegio de pilotar el primer vuelo de prueba. El caza demuestra ser capaz de destruir cruceros imperiales y romper bloqueos y pasa a ser el prototipo de los Alas-B posteriores.

La tripulación del *Espíritu* acepta la importante misión de escoltar a la senadora Mon Mothma hasta la incipiente flota rebelde sobre Dantooine. Desde la cabina de mando del *Espíritu*, Mothma anuncia la formación de la Alianza para Restaurar la República y Hera es testigo privilegiado de uno de los momentos más importantes de la guerra civil galáctica.

Hera sigue comprometida con la Alianza Rebelde incluso después de perder a Kanan, su compañero Jedi y padre de su hijo póstumo, al que llama Jacen Syndulla y que demuestra una gran habilidad como piloto desde muy pequeño. Chopper también permanece a su lado en algunas de las batallas clave contra el Imperio. Tras su ascenso a general, pilota el *Espíritu* en la batalla de Scarif, la primera gran victoria de la Rebelión contra el Imperio. Después de la batalla de Yavin, Hera queda al mando de un crucero estelar mon calamari, al que llama *Geist*, y escapa del asalto imperial a los muelles espaciales de Mako-Ta. Hera también sirve en la base Echo de Hoth y luego participa en la gran victoria de la Alianza en Endor.

Luchar por la libertad
Hera usa un bláster Blurrg-1120 fabricado por la Tecnología de Defensa de Eirriss Ryloth, llamada así en honor a una criatura de Ryloth.

Una relación especial
Entre Kanan y Hera existe un vínculo especial que se refuerza a medida que avanza su lucha contra el Imperio.

Enfrentamiento con Thrawn
Hera conoce al gran almirante Thrawn en la casa de su familia en Ryloth, que ha sido ocupada por el Imperio *(arriba, sup.)* y cuando huye hace saltar el edificio por los aires. Durante el bloqueo de Atollon y tras el sacrificio de Jun Sato, Hera asume el mando del Escuadrón Fénix. Colabora con el líder rebelde Jan Dodonna para planear cómo escapar del bloqueo de Thrawn alrededor del planeta *(arriba)*.

Droide versátil
Los brazos mecánicos de Chopper le permiten no solo manipular los mandos de la nave, sino atacar a cazas TIE.

CHOPPER (C1-10P)

APARICIONES Reb, R0, FoD **FABRICANTE** Industrias Automaton **TIPO** Droide astromecánico **FILIACIÓN** Alianza Rebelde

Chopper (C1-10P) es propiedad de Hera Syndulla y miembro esencial de su célula rebelde, a pesar de su carácter cascarrabias, egocéntrico y excéntrico. Está fabricado en gran parte con piezas de recambio. Por fuera, lleva una carcasa distinta en cada pata y la pintura está descolorida. Sus circuitos internos también están bastante revueltos. Sin embargo, Hera no quiere prescindir de él porque tiene recursos sin fin como mecánico jefe del *Espíritu*, además de por motivos sentimentales.

Chopper siempre está dispuesto a aceptar desafíos. Como todos los astromecánicos, cuenta con un brazo extensible para conectarse con ordenadores, manipular puertas o pilotar naves. Al igual que otros modelos C1, también lleva tres brazos robóticos para manejar objetos como manivelas, botones e incluso blásteres. A diferencia de otros modelos, posee una rueda retráctil en vez de una tercera pata, y puede incluso activar un cohete propulsor desde la misma toma.

Durante las Guerras Clon, trabaja como copiloto para la Armada de la República hasta que su Ala-Y es derribado en Ryloth. Chopper va camino del desguace cuando Hera lo encuentra y lo salva. A raíz de este incidente, Chopper desarrolla una aversión permanente a volar en Ala-Y.

Aunque a veces se muestre difícil, Chopper está comprometido con la causa rebelde y ha demostrado su valía en múltiples misiones. Suele hacer de vigía en el *Espíritu* y, para ser un droide tan diminuto, demuestra un valor gigantesco y se enfrenta a soldados de asalto e incluso se infiltra en la Academia Imperial de Lothal.

Como los seres orgánicos tienden a no prestar atención a los droides, Chopper lleva a cabo múltiples misiones haciéndose pasar por droide imperial. Este disfraz le permite infiltrarse en la Academia, una nave de comunicaciones del Imperio, un crucero Interdictor imperial e incluso el cuartel general del gran almirante Thrawn en el campo de batalla de Ryloth.

La flota Fénix al completo le debe la vida. Los rebeldes están buscando desesperadamente una nueva base oculta donde esconderse del Imperio, sin saber que están a punto de caer en una trampa. Justo a tiempo, Chopper entabla amistad con AP-5, un droide de protocolo imperial, y le retira el dispositivo de contención. En agradecimiento, AP-5 le revela el plan y ofrece a los rebeldes una opción alternativa en el remoto planeta Atollon. La nueva base recibe el nombre de base Chopper en honor al heroísmo del droide.

Chopper permanece junto a Hera y la Alianza incluso después de que los rebeldes hayan liberado Lothal. Opera desde el Gran Templo de Yavin 4 y se une a ella en el *Espíritu* en la batalla de Scarif. Sigue al lado de Hera y de su hijo Jacen mucho después de la derrota del Imperio. La compañía del hijo de Hera y Kanan le saca incluso su lado más juguetón.

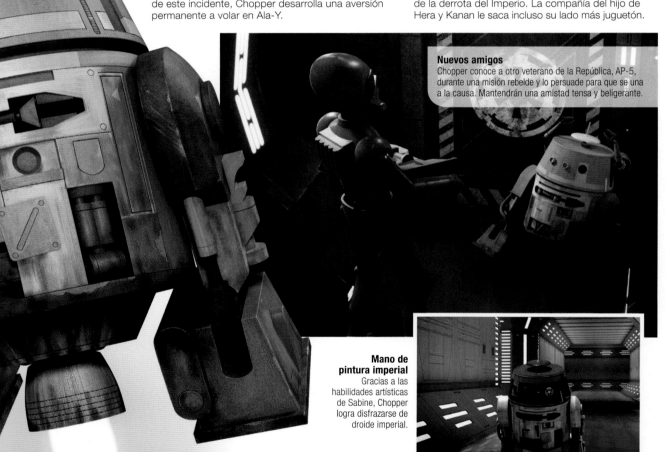

Nuevos amigos
Chopper conoce a otro veterano de la República, AP-5, durante una misión rebelde y lo persuade para que se una a la causa. Mantendrán una amistad tensa y beligerante.

Mano de pintura imperial
Gracias a las habilidades artísticas de Sabine, Chopper logra disfrazarse de droide imperial.

Droide pirateado
Por desgracia, un oficial de comunicaciones a bordo de la nave de vigilancia IGV-55 descubre que Chopper es un infiltrado rebelde. Lo piratean durante una misión a la Estación Killum y lo obligan a traicionar a sus amigos. Afortunadamente, Hera logra recuperar el control sobre su droide y destruye la nave imperial.

ZEB (GARAZEB ORRELIOS)

APARICIONES Reb **ESPECIE** Lasat **PLANETA NATAL** Lasan
FILIACIÓN Alianza Rebelde

Garazeb «Zeb» Orrelios es un miembro clave de la tripulación del *Espíritu*. Pese a su gran tamaño y su apariencia salvaje, es reflexivo y sensible, sobre todo ante los débiles y oprimidos, aunque dice las cosas tal como las piensa, a veces sin mucho tacto. Su tendencia a actuar antes de pensar mete a la tripulación en un montón de aprietos: luchar contra soldados imperiales es uno de sus pasatiempos favoritos. Su impulsividad también le acarrea algún problema con el juego y llega incluso a deberle dinero a Lando Calrissian, lo que soluciona con la ayuda del resto de la tripulación.

La anatomía lasat le confiere ventajas físicas sobre los humanos. Las piernas digitígradas le permiten saltar más lejos, correr más rápido y moverse con mayor discreción. Su complexión fuerte y las grandes almohadillas de los dedos lo ayudan a escalar. Hasta sus ojos y orejas, de tamaño considerable, le proporcionan unos sentidos mejorados.

El pasado de Zeb está marcado por la tragedia: cuando era capitán de la Guardia de Honor de Lasan, el Imperio arrasó su planeta natal y asesinó sin piedad a casi todos sus ciudadanos. Cuando Zeb conoce a Alexsandr Kallus y descubre que el agente de la Oficina de Seguridad Imperial (ISB) participó en esa atrocidad, se enciende la chispa del odio entre ambos, que mantendrán enfrentamientos violentos.

Su tragedia personal le hace sensible al sufrimiento de los demás, y ni siquiera cuando se encuentra en una situación desesperada, acepta usar las armas del Imperio contra este, porque en Lasan fue testigo directo del horror causado por los disruptores T-7. En cualquier caso, Zeb nunca huye de una pelea.

En una misión para obtener información valiosa sobre bases de la República desmanteladas, Zeb y los Espectros viajan a Seelos para reunirse con el capitán Rex y sus camaradas. Los clones aceptan ayudar a los rebeldes con una condición: la tripulación debe ayudarlos en una cacería de joopa. Zeb desconoce que eso supone hacer de señuelo, ya que los joopa sienten predilección por la carne de lasat. Por suerte, el riesgo merece la pena cuando el capitán Rex anuncia que se unirá a ellos.

En otra misión, Zeb se sorprende al conocer a dos refugiados de su mundo natal. Los supervivientes le hablan de una antigua leyenda sobre un planeta mítico llamado Lira San. Están convencidos de que, con la ayuda de Zeb, podrán llegar a Lira San y empezar de nuevo. El fusil-bo de Zeb señala el camino, mucho más allá del Borde Exterior: el planeta se halla detrás de un cúmulo de estrellas que ha implosionado y se ha convertido en un peligroso laberinto imposible de superar con los ordenadores de navegación convencionales. Aunque semejante torbellino hubiera destruido a cualquier otra nave, el *Espíritu* está protegido por un campo de fuerza que emana de la vara de Zeb. Tras superar el laberinto, hallan Lira San, el mundo original de los lasat y habitado por ellos. El viaje pone a prueba las creencias espirituales de Zeb y le demuestra que no es el último de su pueblo.

Al final, Zeb hace las paces incluso con Kallus, su enemigo jurado. Cuando ambos se estrellan en la luna de Bahryn, Zeb se enfrenta al agente de la ISB, pero se ven obligados a colaborar si quieren sobrevivir en la gélida luna y se acaban haciendo amigos. La amistad significa tanto para Kallus que se une a la Rebelión.

Zeb permanece en la Alianza Rebelde durante toda la guerra civil galáctica y la amistad con Kallus se hace aún más estrecha. Una vez acabada la guerra, Zeb lleva a Kallus a Lira San, para que conozca a su pueblo y pueda hacer las paces con el papel que desempeñó en la destrucción de Lasan y sus habitantes.

Bestia con encanto
Con sus ojos verdes y sus llamativas rayas moradas, Zeb es considerado un lasat atractivo, aunque en Lothal pocos han visto a otros de su especie para comparar.

Guerrero rebelde
Zeb usa su fusil-bo para llevar el *Espíritu* a Lira San (arriba, izda.). Aunque la mayoría de sus aliados están fuera, Zeb debe impedir que un droide infiltrador E-XD9 revele al Imperio la ubicación de la base Chopper (arriba). Durante la liberación de Lothal, Zeb se enfrenta a un agente del gran almirante Thrawn, un letal asesino noghiri llamado Rukh (izda.).

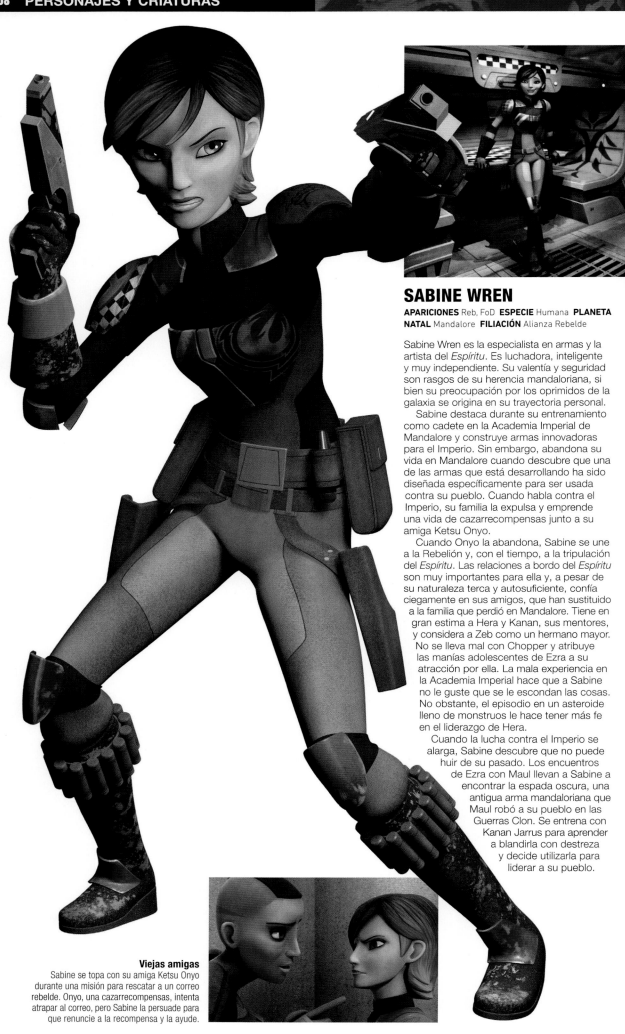

SABINE WREN

APARICIONES Reb, FoD **ESPECIE** Humana **PLANETA NATAL** Mandalore **FILIACIÓN** Alianza Rebelde

Sabine Wren es la especialista en armas y la artista del *Espíritu*. Es luchadora, inteligente y muy independiente. Su valentía y seguridad son rasgos de su herencia mandaloriana, si bien su preocupación por los oprimidos de la galaxia se origina en su trayectoria personal.

Sabine destaca durante su entrenamiento como cadete en la Academia Imperial de Mandalore y construye armas innovadoras para el Imperio. Sin embargo, abandona su vida en Mandalore cuando descubre que una de las armas que está desarrollando ha sido diseñada específicamente para ser usada contra su pueblo. Cuando habla contra el Imperio, su familia la expulsa y emprende una vida de cazarrecompensas junto a su amiga Ketsu Onyo.

Cuando Onyo la abandona, Sabine se une a la Rebelión y, con el tiempo, a la tripulación del *Espíritu*. Las relaciones a bordo del *Espíritu* son muy importantes para ella y, a pesar de su naturaleza terca y autosuficiente, confía ciegamente en sus amigos, que han sustituido a la familia que perdió en Mandalore. Tiene en gran estima a Hera y Kanan, sus mentores, y considera a Zeb como un hermano mayor. No se lleva mal con Chopper y atribuye las manías adolescentes de Ezra a su atracción por ella. La mala experiencia en la Academia Imperial hace que a Sabine no le guste que se le escondan las cosas. No obstante, el episodio en un asteroide lleno de monstruos le hace tener más fe en el liderazgo de Hera.

Cuando la lucha contra el Imperio se alarga, Sabine descubre que no puede huir de su pasado. Los encuentros de Ezra con Maul llevan a Sabine a encontrar la espada oscura, una antigua arma mandaloriana que Maul robó a su pueblo en las Guerras Clon. Se entrena con Kanan Jarrus para aprender a blandirla con destreza y decide utilizarla para liderar a su pueblo.

Desafío en Atollon
Gracias a Kanan, Sabine desarrolla su estilo de lucha personal con la espada oscura en Atollon.

El regreso de Sabine a su familia en Mandalore es muy frío. Mandalore sigue fiel al Imperio y la deserción de Sabine de la Academia avergüenza a Ursa, su madre y la líder del clan Wren. Sabine derrota al virrey imperial Gar Saxon en combate, en una victoria simbólica contra el hombre de paja del Imperio que permite a la familia de Sabine recuperar el respeto de los demás clanes. Rechaza ser la nueva líder de Mandalore, pero se queda en su mundo durante un tiempo para participar en la guerra civil contra el hermano de Saxon y el remanente de soldados imperiales.

Las tropas mandalorianas de Sabine son cruciales en la batalla de Atollon. Su llegada para combatir a la flota imperial permite que los rebeldes supervivientes huyan del planeta. Sabine también demuestra grandes dotes de liderazgo cuando logra unir al clan Wren y al clan Kryze, liderado por Bo-Katan Kryze. Sabine vuelve el generador de pulsos en arco (un arma que ella misma había diseñado años antes) contra las fuerzas imperiales con el fin de garantizar su victoria sobre el clan Saxon y poner fin a la guerra civil en Mandalore. A continuación, le entrega la espada oscura a Bo-Katan y la designa como líder de los clanes mandalorianos.

Una vez recuperada la relación con su familia, Sabine regresa a su familia adoptiva para seguir participando en la lucha contra el Imperio en toda la galaxia. Ayuda a Ezra a liberar Lothal del Imperio, pero cuando Ezra pide a un grupo de purrgil que destruyan la flota imperial, desaparece con las criaturas. En honor a su amigo desaparecido, Sabine permanece en Lothal y vive en la antigua casa de Ezra para proteger el planeta. Al término de la guerra civil galáctica, Ahsoka Tano y Sabine parten en busca de Ezra.

Viejas amigas
Sabine se topa con su amiga Ketsu Onyo durante una misión para rescatar a un correo rebelde. Onyo, una cazarrecompensas, intenta atrapar al correo, pero Sabine la persuade para que renuncie a la recompensa y la ayude.

EZRA BRIDGER

APARICIONES Reb, FoD **ESPECIE** Humano **PLANETA NATAL** Lothal **FILIACIÓN** Alianza Rebelde

Los padres de Ezra, Mira y Ephraim Bridger, desaparecen cuando él tiene siete años de edad: el Imperio los captura por hacer transmisiones ilícitas por la HoloNet. Ezra debe aprender a apañárselas solo y crece aceptando encargos para personajes tan turbios como Ferpil Wallaway o el cazarrecompensas Bossk, o bien robando para sobrevivir. Vive en una torre de comunicaciones abandonada, en las afueras de Ciudad Capital, con su colección de cascos imperiales, una pequeña moto-jet y artilugios hurtados. Alberga pocas esperanzas en el futuro hasta que conoce a un grupo de rebeldes (Kanan Jarrus, Hera Syndulla, Zeb Orrelios, Sabine Wren y su droide Chopper) al intentar robar el mismo cargamento de moto-jets imperiales que ellos. Sube a bordo de su nave, el *Espíritu*, para huir de los cazas TIE y su vida cambia para siempre.

Los rebeldes se convierten en la familia de Ezra, y Kanan Jarrus reconoce su capacidad para anticipar lo que ocurrirá y para realizar proezas físicas extraordinarias. Cuando Ezra encuentra la espada de luz de Kanan y activa su holocrón Jedi con la Fuerza, Hera anima a Kanan a tomarlo como Padawan. Si bien su inicio resulta prometedor, es poco disciplinado y muy impaciente, y su manejo de la Fuerza es impredecible, lo que crea potentes explosiones que preocupan a Kanan. Con su ayuda, Ezra localiza un Templo Jedi en el que se enfrenta a sus miedos y apegos y a su sed de venganza contra los que hicieron desaparecer a sus padres. También encuentra un cristal kyber con el que se construye una espada de luz nada convencional.

La tripulación del *Espíritu* piratea la HoloNet y Ezra transmite un inspirador mensaje de rebelión que se extiende por todo el sector. Sin embargo, Kanan es capturado y los rebeldes lanzan una misión de rescate desesperada en Mustafar. Tienen éxito gracias a la ayuda del Escuadrón Fénix, célula rebelde a la que se unen más adelante. La tripulación también conoce a la antigua Jedi Ahsoka Tano, que será otra de las mentoras de Ezra.

Tras escapar de Darth Vader en Lothal, Ezra no vuelve a su mundo natal hasta pasado bastante tiempo. Al final regresa y conoce al exgobernador Ryder Azadi, que le dice que sus padres oyeron su discurso e impulsaron un motín en una prisión, durante el que ayudaron a huir a otros prisioneros, aunque ellos perdieron la vida. Ezra acepta su destino y ayuda a la princesa Leia Organa a enviar corbetas de refuerzo al Escuadrón Fénix. En una misión posterior para robar combustible para el *Espíritu*, Ezra entabla amistad con una manada de purrgil, bestias semejantes a ballenas que viajan por el hiperespacio.

Ezra, que quiere destruir a los Sith, usa la Fuerza para comunicarse con Yoda, que le informa de que quizás halle respuestas en Malachor. Ezra entra en el templo Sith del planeta junto a Kanan y Ahsoka, donde el misterioso Maul intenta convertirlo en su aprendiz. Ezra consigue hacerse con un holocrón Sith y se enfrenta de nuevo a Vader en batalla. Vader destruye la primera espada de luz de Ezra, que logra huir porque Ahsoka se queda para enfrentarse en duelo al Sith en lugar de reunirse con los rebeldes.

Después de la misión a Malachor, Ezra construye otra espada de luz, más tradicional. Más adelante es ascendido a teniente comandante y lidera su primera misión a la Estación Reklam, donde su equipo debe robar Alas-Y,

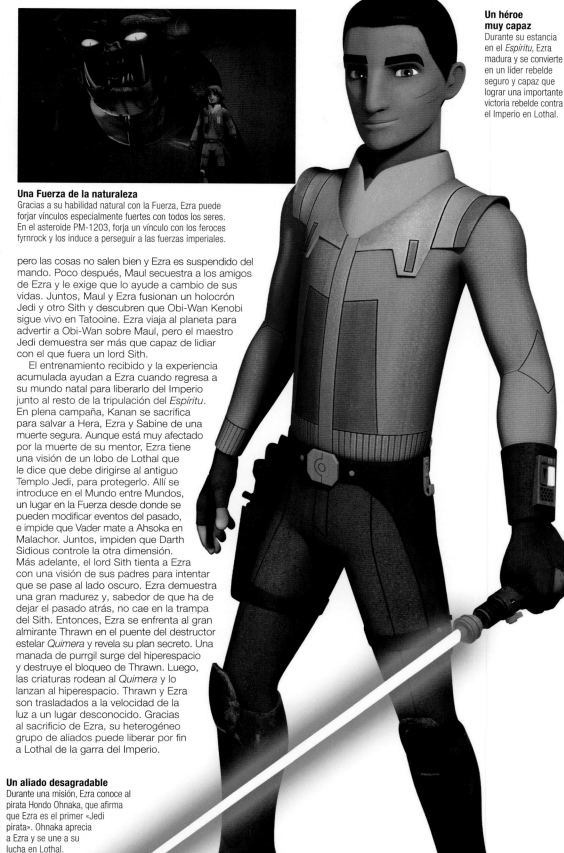

Un héroe muy capaz
Durante su estancia en el *Espíritu*, Ezra madura y se convierte en un líder rebelde seguro y capaz que logra una importante victoria rebelde contra el Imperio en Lothal.

Una Fuerza de la naturaleza
Gracias a su habilidad natural con la Fuerza, Ezra puede forjar vínculos especialmente fuertes con todos los seres. En el asteroide PM-1203, forja un vínculo con los feroces fyrnrock y los induce a perseguir a las fuerzas imperiales.

pero las cosas no salen bien y Ezra es suspendido del mando. Poco después, Maul secuestra a los amigos de Ezra y le exige que lo ayude a cambio de sus vidas. Juntos, Maul y Ezra fusionan un holocrón Jedi y otro Sith y descubren que Obi-Wan Kenobi sigue vivo en Tatooine. Ezra viaja al planeta para advertir a Obi-Wan sobre Maul, pero el maestro Jedi demuestra ser más que capaz de lidiar con el que fuera un lord Sith.

El entrenamiento recibido y la experiencia acumulada ayudan a Ezra cuando regresa a su mundo natal para liberarlo del Imperio junto al resto de la tripulación del *Espíritu*. En plena campaña, Kanan se sacrifica para salvar a Hera, Ezra y Sabine de una muerte segura. Aunque está muy afectado por la muerte de su mentor, Ezra tiene una visión de un lobo de Lothal que le dice que debe dirigirse al antiguo Templo Jedi, para protegerlo. Allí se introduce en el Mundo entre Mundos, un lugar en la Fuerza desde donde se pueden modificar eventos del pasado, e impide que Vader mate a Ahsoka en Malachor. Juntos, impiden que Darth Sidious controle la otra dimensión. Más adelante, el lord Sith tienta a Ezra con una visión de sus padres para intentar que se pase al lado oscuro. Ezra demuestra una gran madurez y, sabedor de que ha de dejar el pasado atrás, no cae en la trampa del Sith. Entonces, Ezra se enfrenta al gran almirante Thrawn en el puente del destructor estelar *Quimera* y revela su plan secreto. Una manada de purrgil surge del hiperespacio y destruye el bloqueo de Thrawn. Luego, las criaturas rodean al *Quimera* y lo lanzan al hiperespacio. Thrawn y Ezra son trasladados a la velocidad de la luz a un lugar desconocido. Gracias al sacrificio de Ezra, su heterogéneo grupo de aliados puede liberar por fin a Lothal de la garra del Imperio.

Un aliado desagradable
Durante una misión, Ezra conoce al pirata Hondo Ohnaka, que afirma que Ezra es el primer «Jedi pirata». Ohnaka aprecia a Ezra y se une a su lucha en Lothal.

BARÓN VALEN RUDOR

APARICIONES Reb **ESPECIE** Humano
PLANETA NATAL Corulag **FILIACIÓN** Imperio

El barón Valen Rudor, con nombre en código LS-607, es un condecorado piloto de caza TIE de la Armada Imperial de Lothal.

Es engreído, egocéntrico y muy arrogante. Sin embargo, tiene muy mala suerte y lo lleva cada vez peor; sus roces con los rebeldes siempre acaban mal. En su primer choque es derribado por el *Espíritu* y, cuando Ezra Bridger encuentra su caza siniestrado, le roba el casco y los aparatos de vuelo. Zeb Orrelios también le sisa la nave más de una vez y pierde la oportunidad de pilotar el último TIE avanzado el Día del Imperio.

Años después, lo ponen a cargo del Puesto Espacial del Viejo Jho cuando el dueño anterior es ejecutado por rebelde. Sospecha de dos clientes que, en realidad, son Ezra y su compañera Sabine Wren disfrazados. Rudor casi ordena que los arresten, pero desiste cuando Jai Kell, un habitante de Lothal, le entrega una gran cantidad de créditos. Cuando los rebeldes de Lothal utilizan una trampilla sin sellar del Puesto Espacial para escapar por las alcantarillas, Rudor declara al soldado de la muerte que investiga la fuga que desconocía que la trampilla no estuviera sellada.

> ## «¡Te arrepentirás! O morirás, ¡morirás!»
>
> **VALEN RUDOR**

MYLES GRINT

APARICIONES Reb **ESPECIE** Humano
PLANETA NATAL Lothal **FILIACIÓN** Imperio

El capataz Myles Grint es un hombre de pocas palabras que utiliza su tamaño para intimidar. A las órdenes del comandante Aresko, acosa de tal manera a los ciudadanos de Lothal como a los oficiales de menor rango. Por suerte, su incompetencia contribuye al éxito de las operaciones de los rebeldes en Lothal. El gobernador Tarkin ordena al Inquisidor que acabe de una vez con la sucesión de errores de Grint.

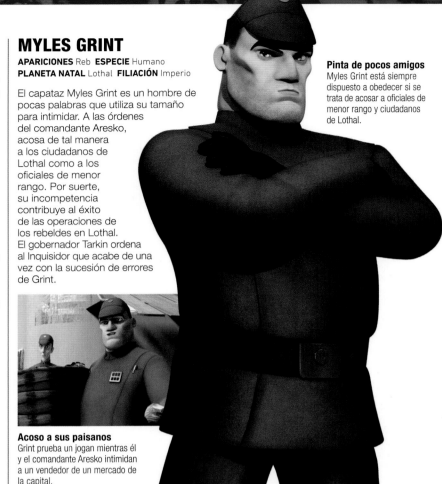

Pinta de pocos amigos
Myles Grint está siempre dispuesto a obedecer si se trata de acosar a oficiales de menor rango y ciudadanos de Lothal.

Acoso a sus paisanos
Grint prueba un jogan mientras él y el comandante Aresko intimidan a un vendedor de un mercado de la capital.

CUMBERLAYNE ARESKO

APARICIONES Reb **ESPECIE** Humano
PLANETA NATAL Lothal **FILIACIÓN** Imperio

Ególatra y desconsiderado, el comandante Cumberlayne Aresko es el encargado de las operaciones militares en Lothal. Junto al capataz Grint, supervisa la Academia Imperial y las ceremonias locales del Día del Imperio. Aresko exagera su propia importancia. No es tan inteligente como se imagina, defecto que contribuye a su posterior caída. Al principio informa al agente Kallus de la actividad rebelde en la capital, pero como no logra sofocarla después de reiterados intentos, el Inquisidor acaba de un plumazo con su carrera.

YOGAR LYSTE

APARICIONES Reb **ESPECIE** Humano
PLANETA NATAL Garel **FILIACIÓN** Imperio

El encargado de suministros Yogar Lyste es un joven y ambicioso oficial imperial emplazado en Lothal para supervisar los productos de abastecimiento en el planeta. Esporádicamente, Lyste también transporta prisioneros y los rebeldes entorpecen continuamente su labor. Tras el bloqueo de Lothal, es el anfitrión de la princesa Leia Organa, que llega a Lothal con tres cruceros. Leia afirma que las naves contienen ayuda para los ciudadanos de Lothal, pero Lyste desconfía y ordena que las embarguen. Sin embargo, no logra impedir que los rebeldes roben las naves y tampoco consigue demostrar el doble juego de Leia. El gran almirante Thrawn llega a Lothal y Lyste lo ayuda a investigar un sabotaje en el Complejo Imperial. Más adelante, el agente Kallus, que en realidad es un agente rebelde, acusa a Lyste de espionaje para evitar ser capturado. Lyste es enviado a un destino desconocido.

PILOTO DE COMBATE IMPERIAL

APARICIONES Reb **ESPECIE** Humano
PLANETA NATAL Varios **FILIACIÓN** Imperio

Los pilotos de combate imperiales se entrenan en las academias imperiales y sus vehículos acorazados son la envidia de los soldados de asalto. Muy seguros de sí mismos, manejan todo tipo de vehículos, desde moto-jets hasta transportes de tropas, pero existen cuerpos especiales para algunos caminantes y tanques. Visten una elegante armadura para protegerse de una posible resistencia armada.

CIKATRO VIZAGO

APARICIONES Reb **ESPECIE** Devaroniano **PLANETA NATAL** Devaron **FILIACIÓN** Sindicato Cuerno Roto, rebeldes de Lothal

Cabecilla de los bajos fondos de Lothal, Vizago es el líder del Sindicato Cuerno Roto. Negocia en el mercado negro, en particular con cargamentos robados de armas imperiales, y la tripulación del *Espíritu* intercambia con él dinero, suministros o información. Cuando Kanan Jarrus, uno de los tripulantes del *Espíritu*, es secuestrado por el Inquisidor, Vizago le ofrece a Ezra Bridger una pista a cambio de que le deba un favor. Más adelante, Vizago acepta una misión del señor del crimen Azmorigan, pero acaba siendo engañado por el célebre pirata Hondo Ohnaka y encarcelado en su propia nave, el *Cuerno Roto*. Con la ayuda de Ezra, Vizago recupera su nave y expulsa a los intrusos. Posteriormente, Vizago intenta introducir a la tripulación del *Espíritu* en Lothal a cambio de varios cerdos inflables. El Imperio detecta a los rebeldes, que logran escapar, a diferencia de Vizago. Lo capturan y lo obligan a trabajar en un reptador del Gremio de Minería que pronto toman los rebeldes. Entonces, Vizago se une a la rebelión y ayuda a liberar a Lothal del Imperio.

Gánster discreto
Vizago examina un cargamento robado de blásteres E-11 que le ha llevado Kanan Jarrus.

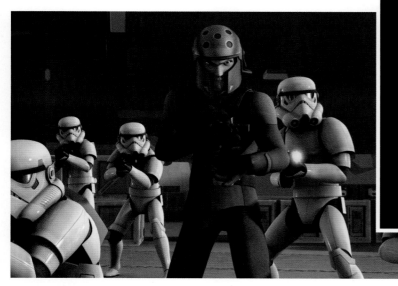

Siempre elegante
Kallus jamás tiene ni un cabello fuera de sitio y se toma muy en serio el aseo personal.

Un líder leal al mando
Kallus ordena a sus soldados disparar contra los Jedi *(izda.)* y habla con el Inquisidor acerca de ellos *(arriba)*.

ALEXSANDR KALLUS

APARICIONES Reb **ESPECIE** Humano
PLANETA NATAL Coruscant **FILIACIÓN** Imperio, Alianza Rebelde

El agente Alexsandr Kallus pertenece a la Oficina de Seguridad Imperial (ISB), una organización policial secreta que controla la lealtad al Imperio. Es el discípulo estrella de Wullf Yularen en la Academia y, tras su graduación, su primera misión lo lleva a Onderon, donde él y sus fuerzas caen en la emboscada de un guerrero lasat. Queda paralizado en la primera escaramuza y se ve obligado a ver cómo el lasat mata a sus soldados. En el saqueo de Lasan, Kallus ordena usar los terribles disruptores de iones T-7 contra los lasat, y cuando derrota a un miembro de la Guardia de Honor de Lasan, este le entrega su fusil-bo. Poco después, Kallus y el cazarrecompensas IG-88 intentan, sin éxito, capturar a Han Solo por sus acciones en Savareen.

Kallus llega a Lothal para investigar el aumento de la actividad rebelde y tiene su primer choque con el *Espíritu* cuando los rebeldes intentan rescatar a unos prisioneros wookiee. Kallus se vuelve a tropezar con ellos en Kessel, donde descubre que Kanan Jarrus es un Jedi y Ezra Bridger, su Padawan. Kallus contacta con el Gran Inquisidor para colaborar en la caza de los dos Jedi. En su siguiente encuentro con los rebeldes, estos intentan vender disruptores de iones T-7 robados a un señor del crimen en Lothal, y el rebelde lasat Zeb Orrelios se enfurece cuando ve a Kallus, que casi lo mata en combate. Ezra salva a Zeb en el último instante y los rebeldes logran escapar.

Pese a sus repetidos esfuerzos, Kallus no logra destruir la célula rebelde de Lothal, lo que disgusta al gobernador Tarkin; sin embargo, se le concede otra oportunidad y participa en la captura de Kanan cuando los rebeldes intentan emitir por la HoloNet.

La tripulación del *Espíritu* rescata a Kanan y deja Lothal, y Kallus se enfrenta a ellos en varias ocasiones por toda la galaxia, como en Seelos, Ibaar, Garel, Nixus e incluso el Espacio Salvaje, pero siempre se le escapan. En su último intento, Kallus intenta atrapar a los rebeldes en un módulo de construcción imperial que orbita alrededor de Geonosis. Se enfrenta en duelo a Zeb y lo persigue en una cápsula de escape. Ambos se acaban estrellando en Bahryn, una luna congelada de Geonosis, y Kallus se fractura la pierna. Deben colaborar para sobrevivir tanto al entorno hostil como a los feroces bonzami que lo habitan. Kallus y Zeb terminan haciéndose amigos y comparten historias sobre sus pasados respectivos. Cuando los rebeldes recogen a Zeb, Kallus rechaza la oferta de unirse a ellos y regresa al Imperio, aunque empieza a dudar de su lealtad.

Después de Bahryn, Kallus se convierte en un espía rebelde y, con el nombre en clave de «Fulcrum», transmite información a los rebeldes, que descubren así que en la Academia Skystrike hay pilotos dispuestos a desertar. Sabine Wren se infiltra en la Academia y localiza a los aspirantes a rebeldes. Kallus los ayuda a escapar y le pide a Sabine que le diga a Zeb que ahora están en paz. Mientras el gran almirante Thrawn investiga un sabotaje en Lothal, Kanan, Ezra y el droide rebelde Chopper trabajan de incógnito a fin de intentar

descubrir qué nueva arma secreta están desarrollando allí, y Kallus les revela que él es «Fulcrum». Tras la investigación, Thrawn sospecha de la existencia de un topo y pide ayuda a Wullf Yularen, amigo suyo y antiguo mentor de Kallus. Los rebeldes lo descubren e intentan salvar a Kallus, pero este decide quedarse para seguir ayudando desde dentro e inculpa a Yogar Lyste como el agente rebelde. Thrawn sigue creyendo que Kallus es el topo, así que lo manipula para que envíe una transmisión a los rebeldes, lo detiene y le dice que le ha revelado, sin saberlo, la ubicación de la base rebelde en Atollon. Thrawn, que mantiene retenido a Kallus, lo obliga a presenciar el ataque contra los rebeldes. Cuando la gobernadora Pryce ordena que Kallus sea lanzado por una cámara de aire, este se escabulle de los guardias de Pryce y escapa de la nave en una cápsula que la tripulación del *Espíritu* recupera durante su retirada.

Kallus se convierte en capitán de la Alianza Rebelde, con base en Yavin 4. También se une a la tripulación del *Espíritu* para liberar a Lothal del Imperio. Al final de la guerra civil galáctica, Zeb lleva a su ahora compañero al planeta natal de los lasat, que se creía perdido y donde el pueblo de Zeb está prosperando. Zeb le dice a un aliviado Kallus que es bienvenido allí.

Corazón rebelde
Arindha Pryce acusa de traición a Kallus y ordena su ejecución *(izda.)*. Kallus lucha para la Alianza durante la guerra y, luego, Zeb le revela que no destruyó a todo su pueblo *(arriba)*.

CADETE IMPERIAL

APARICIONES Reb **ESPECIE** Humano
PLANETA NATAL Varios **FILIACIÓN** Imperio

Cuando el Imperio se hace con la República, los soldados clon van desapareciendo a medida que se forma una nueva fuerza militar compuesta por cadetes entrenados en academias imperiales. La principal es la Real Academia Imperial de Coruscant. Algunos mundos más pequeños, como Lothal, poseen academias secundarias que forman a cadetes que luego ocupan cargos civiles locales o que, como Zare Leonis, prosiguen sus estudios en academias superiores. Las academias imperiales más notables son las de Arkanis, Corellia, Carida y Mandalore.

Cadenas de mando
El Inquisidor es un luchador avezado, y su prestigio le permite dar órdenes a soldados de asalto y oficiales imperiales.

GRAN INQUISIDOR

APARICIONES GC, Reb **ESPECIE** Pau'ano **PLANETA NATAL** Utapau **FILIACIÓN** Imperio

Inteligente y perceptivo, el pau'ano que luego se convierte en el Gran Inquisidor fue primero guardia del Templo Jedi. En la Orden, detesta profundamente a la bibliotecaria jefe Jocasta Un, que le impide acceder libremente a los archivos. Durante las Guerras Clon, es uno de los guardias que llevan a la Jedi Barriss Offee ante el tribunal donde la antigua Jedi Ahsoka Tano es acusada de haber bombardeado el Templo, lo que en realidad ha hecho Offee. Queda decepcionado con los Jedi por cómo tratan a Barriss y a Ahsoka.

Después de la Orden 66, Darth Sidious lo recluta y lo nombra Gran Inquisidor, a cargo del resto de los inquisidores imperiales. Todos blanden espadas de luz de doble hoja y su misión inicial es matar a todos los Jedi supervivientes. Darth Vader derrota al Gran Inquisidor en un duelo en su primer encuentro, y el Inquisidor se enoja cuando Sidious pone a Vader al mando de los inquisidores. Por orden de Vader, el Gran Inquisidor lee los archivos Jedi en busca de pistas sobre los Jedi supervivientes y adquiere un conocimiento enciclopédico acerca de la Orden. En una ocasión, es interrumpido por una enfurecida Nu, que lo desafía a un duelo por la falta de respeto con que trata los libros sagrados. Cuando está a punto de asestar el golpe de gracia a la antigua bibliotecaria, Vader lo detiene. Confundido y enojado, el Gran Inquisidor empieza a luchar con su maestro, oportunidad que Nu aprovecha para destruir los archivos e impedir que siga leyendo. Entonces entierra al Inquisidor bajo un montón de hololibros. Vader la mata poco después.

Posteriormente, la Inquisición lanza el Proyecto Segador para encontrar a jóvenes sensibles a la Fuerza y entrenarlos como futuros inquisidores. El grupo también intenta convertir a los Jedi supervivientes que encuentra y mata a los que se niegan a ello. Una de estas víctimas es la maestra Jedi Luminara Unduli, que es ejecutada ante el Gran Inquisidor en la Aguja de Stygeon Prime. Entonces, el Inquisidor difunde rumores de que sigue viva y usa sus restos, que conservan un remanente de Fuerza, para atraer a otros Jedi supervivientes.

Tras el primer año de reinado del emperador, la Inquisición averigua que quizás haya otro Jedi superviviente en Raada y, a pesar de que el Gran Inquisidor quiere encargarse de ello personalmente, lo convocan en otro lugar y debe enviar al Sexto Hermano. Cuando el Gran Inquisidor viaja por fin a Raada, se enfurece cuando descubre que los campesinos rebeldes del planeta, así como el supuesto Jedi (que es Ahsoka), han huido y que el Sexto Hermano ha muerto. Informa a Vader de que hay evidencias de la existencia de otro Jedi superviviente.

Años después, el Gran Inquisidor secuestra en Lothal a Dhara Leonis para el Proyecto Segador y la tortura en una celda de Arkanis. Cuando el agente Kallus, de la Oficina de Seguridad Imperial, descubre al Jedi Kanan Jarrus y a su supuesto Padawan, Ezra Bridger, se lo notifica al Gran Inquisidor, que urde una trampa en la Aguja tras asegurarse de que Kanan y Ezra creen que Unduli sigue prisionera allí. Pese a ser la primera vez que ve a Kanan, el Gran Inquisidor percibe que su maestra fue Deepa Billaba, así como las debilidades de su estilo de combate. Explota este conocimiento y Kanan y Ezra apenas logran huir con vida.

El Gran Inquisidor visita la Academia de Lothal y descubre a dos cadetes sensibles a la Fuerza. Uno de ellos, Dev Morgan, es en realidad Ezra Bridger en una misión rebelde y escapa con otro posible recluta. Además, el Gran Inquisidor conoce a Zare Leonis, hermano de Dhara, que afirma ser sensible a la Fuerza también. Después de las celebraciones del Día del Imperio, el Gran Inquisidor persigue a Kanan y a Ezra hasta el Fuerte Anaxes, donde se enfrenta en duelo a ellos. Ezra tantea el lado oscuro para salvar a Kanan y escapar del Inquisidor. Entonces, el Gran Inquisidor transfiere a Zare a la Academia Arkanis, para determinar realmente si es sensible a la Fuerza y rebelde. Empieza a extraerle información, pero debe regresar súbitamente a Lothal, por lo que la conversación queda interrumpida.

Más adelante, Kanan se deja capturar para salvar a sus amigos y el Gran Inquisidor lo interroga en un intento fallido de averiguar si el Jedi pertenece a un grupo rebelde más amplio. Kanan, a quien Ezra libera de su celda, demuestra ser un verdadero caballero Jedi al derrotar al Gran Inquisidor, que se arroja a la muerte voluntariamente. Advierte a Kanan de que no sabe lo que ha activado y que hay cosas más temibles que la muerte.

La trampa del Inquisidor
Kanan Jarrus y el Inquisidor pelean en la cripta de la Jedi Luminara Unduli en la prisión imperial de Stygeon Prime.

MAKETH TUA

APARICIONES Reb **ESPECIE** Humana
PLANETA NATAL Lothal **FILIACIÓN** Imperio

Maketh Tua trabaja para el gobierno de Lothal protegiendo los intereses industriales del Imperio y, en ocasiones, sustituye a la gobernadora Arihnda Pryce. Tua preside las celebraciones del Día del Imperio en Lothal mientras la gobernadora está en Coruscant para la ocasión, y presenta el nuevo caza avanzado TIE de Sistemas de Flotas Sienar y a su piloto, el barón Valen Rudor. Sin embargo, todo acaba muy mal cuando la tripulación del *Espíritu* ataca. El gran moff Tarkin se presenta en Lothal para detener la rebelión él mismo, tras los múltiples fracasos de Tua y el agente Kallus. Tua se horroriza cuando Tarkin ordena ejecutar a dos oficiales imperiales y, temiendo por su vida tras una visita de Vader, intenta desertar, y ofrece a la tripulación del *Espíritu* información sobre simpatizantes rebeldes y los planes del emperador para Lothal. El Imperio, que esperaba su traición, ha saboteado su nave, que explota y mata a Tua justo cuando la tripulación del *Espíritu* intentaba rescatarla.

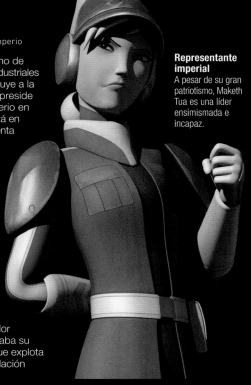

Representante imperial
A pesar de su gran patriotismo, Maketh Tua es una líder ensimismada e incapaz.

GALL TRAYVIS

APARICIONES Reb **ESPECIE** Humano **PLANETA NATAL** Desconocido **FILIACIÓN** Imperio

Gall Trayvis parece ser un senador disidente que vive escondido y que transmite información contra el Imperio por la HoloNet, para inspirar a rebeldes en toda la galaxia. A veces promueve protestas, como el boicot al día del Imperio, o filtra información valiosa.

Informa a la tripulación del *Espíritu* de que la Jedi Luminara Unduli está prisionera en la cárcel imperial de Stygeon Prime. Más tarde, insinúa que planea hacer una visita secreta a Lothal. Sin embargo, durante dicha visita, revela ser un agente doble al servicio del Imperio y la tripulación del *Espíritu* lo deja atrás. Luego, Trayvis es entrevistado para las noticias de HoloNet, afirma que vuelve a estar comprometido con el Imperio y denuncia a los rebeldes de Lothal.

ZARE LEONIS

APARICIONES Reb **ESPECIE** Humano **PLANETA NATAL** Uquine **FILIACIÓN** Tripulación del *Espíritu*

Zare Leonis y su familia proceden de los Mundos del Núcleo y no tardan en asentarse en Lothal. Zare entabla amistad con Merei Spanjaf y Beck Ollet, de su equipo de grav-ball. Zare ingresa en la Academia de Ciencias Aplicadas y su hermana Dhara, que estudia en la Academia para Jóvenes Imperiales, desaparece misteriosamente. Luego, Zare y Ollet ven cómo soldados de asalto imperiales disparan contra pacíficos manifestantes, lo que lleva a Ollet a rebelarse contra el Imperio y acaba arrestado.

Al año siguiente, Zare entra en la Academia Imperial, con la esperanza de descubrir qué ha sido de Dhara. Ezra Bridger se infiltra en la Academia y Zare le ayuda a robar un decodificador imperial.

Decidido a encontrar a su hermana, Zare permanece en la Academia y finge que dispara contra Ezra y Jai Kell cuando estos huyen. Zare es felicitado por haber intentado detenerlos y recibe la visita del Gran Inquisidor, que quiere que le hable de quienes habían sido sus amigos. Zare menciona a su hermana y finge ser sensible a la Fuerza. Después de la reunión, Zare pasa información al grupo rebelde de Ezra.

Poco después, el Gran Inquisidor regresa y anuncia que Zare va a ser trasladado a la prestigiosa Academia de Arkanis, donde Zare cree que Dhara está retenida. Zare se une al exclusivo grupo de Cadetes del Comandante haciendo ver que ha matado a otro cadete al que, en realidad, ha ayudado a escapar. Zare se topa con Ollet, a quien han lavado el cerebro, que lo denuncia como traidor. Para su última cena antes de la ejecución, Zare solicita la presencia de Ollet y logra anular el lavado de cerebro. Escapan juntos de la celda de Zare, y Spanjaf y los rebeldes de Ezra acuden en su rescate. Zare encuentra a Dhara y juntos escapan de la Academia, gracias al sacrificio de Ollet. Los hermanos son transportados a Garel, donde se reúnen con sus padres.

Las familias Leonios, Statura y Spanjaf colaboran en sus esfuerzos para liberar a Garel de la ocupación del Imperio.

Exhibición de orgullo
Zare luce el casco y el uniforme gris y blanco de cadete de la Academia Imperial, símbolo de unidad, solidaridad, disciplina y prestigio.

FYRNOCK

APARICIONES Reb **PLANETA NATAL** Asteroides **TAMAÑO** Variable **HÁBITAT** Sombras, cuevas

Los fyrnock son seres vivos de silicio que habitan grandes asteroides con atmósferas delgadas. Temen a la luz y viven en las sombras; hibernan largos periodos hasta que se les molesta, entonces despiertan de un salto y atacan con sus garras y dientes afilados. Comen con poca frecuencia, principalmente mynock, pequeñas babosas y otras criaturas de los cinturones de asteroides.

Cuando Sabine Wren y Hera Syndulla quedan atrapadas en una vieja base de la República en un asteroide, sufren una plaga de fyrnock. Escapan por los pelos, pero Kanan Jarrus marca el lugar: las criaturas podrían ser útiles en algún momento.

VIEJO JHO

APARICIONES Reb
ESPECIE Ithoriano
PLANETA NATAL Ithor
FILIACIÓN Rebeldes de Lothal

Dueño de un puesto espacial, este ithoriano es uno de los primeros pobladores de Lothal y lo sabe casi todo sobre la historia del planeta. Lleva una especie de casco que traduce del ithoriano al básico estándar. El sabio y fascinante dueño de la cantina no le tiene ningún cariño al Imperio, y empieza a ayudar a la tripulación del *Espíritu* y a otros rebeldes. Usa su carguero para trasladar a las familias Leonis y Spanjaf a un lugar seguro en Garel y, a veces, también pasa información valiosa a la tripulación del *Espíritu*, a los que también pone en contacto con la desertora imperial Maketh Tua. Por desgracia, cuando Jho decide adoptar un papel más activo en el grupo rebelde de Ryder Azadi en Lothal y los ayuda a escapar de una redada, es capturado y ejecutado por el Imperio.

GATO DE LOTHAL

APARICIONES Reb **PLANETA NATAL** Lothal
TAMAÑO MEDIO 0,94 m de longitud
HÁBITAT Praderas

Los gatos de Lothal son pequeños depredadores que viven en grupos familiares. El pelaje pardo rayado les permite camuflarse con facilidad en las llanuras, donde cazan ratas y otros bichos. Se cree que podrían ser los antepasados silvestres de los tooka, una especie felina de Coruscant. Los gatos de Lothal son curiosos y acostumbran a ser amistosos; se dice que incluso han «adoptado» a droides despistados. Sin embargo, irritan a los soldados de asalto que, a veces, usan a estos gatos ágiles y temperamentales para prácticas de tiro.

TIBIDEE

APARICIONES Reb **PLANETA NATAL** Stygeon Prime y Oosalon
TAMAÑO MEDIO 16,17 m de longitud **HÁBITAT** Montañas frías y escarpadas

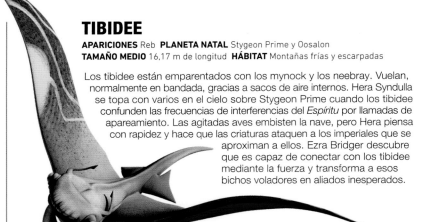

Los tibidee están emparentados con los mynock y los neebray. Vuelan, normalmente en bandada, gracias a sacos de aire internos. Hera Syndulla se topa con varios en el cielo sobre Stygeon Prime cuando los tibidee confunden las frecuencias de interferencias del *Espíritu* por llamadas de apareamiento. Las agitadas aves embisten la nave, pero Hera piensa con rapidez y hace que las criaturas ataquen a los imperiales que se aproximan a ellos. Ezra Bridger descubre que es capaz de conectar con los tibidee mediante la fuerza y transforma a esos bichos voladores en aliados inesperados.

JAI KELL

APARICIONES Reb **ESPECIE** Humano **PLANETA NATAL** Lothal **FILIACIÓN** Imperio, rebeldes

Jai Kell es un cadete en la Academia para Jóvenes Imperiales de Lothal. Cuando Ezra Bridger se infiltra en la Academia, atrae sin pretenderlo la atención sobre Jai. Los líderes imperiales sospechan que Jai podría ser sensible a la Fuerza y llaman al Gran Inquisidor para que investigue. Ezra y otro cadete, Zare Leonis, lo ayudan a escapar. Primero, Jai se enfada con Zare y Ezra, porque han echado a perder su carrera en el Imperio, pero al final se acaba uniendo a los rebeldes de Lothal y ayuda a liberar su mundo natal.

ALMIRANTE KASSIUS KONSTANTINE

APARICIONES Reb **ESPECIE** Humano
PLANETA NATAL Coruscant **FILIACIÓN** Imperio

Konstantine es un almirante de la Armada Imperial y está a las órdenes del agente Kallus de la ISB, de los inquisidores y del gran almirante Thrawn. Fracasa de forma reiterada en sus intentos de detener a los rebeldes del sistema de Lothal y al Escuadrón de Hierro en Mykapo. Además, se niega a cumplir las órdenes de Thrawn en la batalla de Atollon. Allí, persigue a la nave del comandante rebelde Sato, que embiste el destructor estelar de clase Interdictor del almirante. La destrucción de ambas naves pone fin a la carrera militar y a la vida de Konstantine.

CERDO INFLABLE

APARICIONES Reb **PLANETA NATAL** Varios
TAMAÑO MEDIO 0,9 m de longitud **HÁBITAT** Cautividad (granjas y operaciones mineras)

Los cerdos inflables son muy valiosos para el Gremio de Minería, debido a su capacidad para olfatear depósitos de mineral. Su carne también es muy apreciada. Tienen la extraña costumbre de hincharse hasta varias veces su tamaño original cuando se sobresaltan. Lando Calrissian le compra uno a Azmorigan (para usarlo en su nueva empresa minera en Lothal) y encarga a la tripulación del *Espíritu* que lo pase de contrabando esquivando el bloqueo de Lothal. Más adelante, la tripulación repite con más cerdos, que vende a Cikatro Vizago.

W1-LE

APARICIONES Reb
FABRICANTE Lothal Logistics Limited
TIPO Droide de protocolo RQ modificado

Lando Calrissian posee a «Willie» (W1-LE) desde las Guerras Clon. Su memoria le fue transferida de otro droide a su carcasa actual de droide de protocolo RQ. Willie se ocupa de dirigir las operaciones mineras de Lando en Lothal, además de sustituirle en su ausencia.

BROM TITUS

APARICIONES Reb
ESPECIE Humano
FILIACIÓN Imperio

Brom Titus es un almirante de la Armada Imperial con muy mala estrella. Supervisa un programa experimental en un pozo de gravedad, pero el grupo rebelde del comandante Sato destruye su nave. Ezra Bridger destruye la Estación Reklam, su base y Saw Gerrera hace lo propio con su nave, el *Merodeador*.

AZMORIGAN

APARICIONES Reb **ESPECIE** Jablogiano
PLANETA NATAL Nar Shaddaa
FILIACIÓN Comerciante de esclavos

Lando Calrissian hace un trato con el repulsivo cabecilla Azmorigan para adquirir un cerdo inflable a cambio de un esclavo. Lando manipula a la líder rebelde Hera Syndulla para que le siga el juego, pero Hera huye y Azmorigan se la tendrá jurada a todos para siempre. Al fin tiene oportunidad de vengarse cuando, inesperadamente, en lugar de tratar con el criminal Cikatro Vizago se topa con Ezra Bridger, tripulante del *Espíritu*, y el buscado pirata Hondo Ohnaka. Azmorigan intenta matarlos, pero huyen con sus bienes y sus créditos. Mucho después, Azmorigan deja a un lado el rencor hacia

Hondo y la tripulación del *Espíritu* para robar productos de un carguero imperial a la deriva sobre Wynkahthu.

JUN SATO

APARICIONES Reb **ESPECIE** Humano
PLANETA NATAL Mykapo **FILIACIÓN** Rebeldes

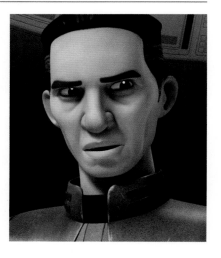

Jun Sato es el líder de la célula rebelde Fénix y un aliado de Bail Organa y Ahsoka Tano. Lidera el Escuadrón Fénix de Alas-A desde su nave, que Darth Vader destruye. Entonces, Sato establece su centro de mando a bordo del *Libertador* y luego del *Nido Fénix*. Sato incorpora a la tripulación del *Espíritu* a su grupo y, pronto, Hera Syndulla comanda su escuadrón de cazas.

Posteriormente, Sato establece una base rebelde en Atollon, pero cuando el gran almirante imperial Thrawn ataca, se sacrifica para que Ezra Bridger pueda escapar y pedir ayuda.

JOOPA

APARICIONES Reb **PLANETA NATAL**
Seelos **TAMAÑO MEDIO** 21 m de
longitud **HÁBITAT** Bajo tierra

Los joopa son criaturas temibles
y semejantes a gusanos que
viven bajo los salares de Seelos.
Tienen ojos rojos en hilera y unas
fauces bordeadas de mandíbulas
múltiples. Detectan a sus presas
por las vibraciones, lanzan la lengua
pegajosa hacia la superficie, rodean con
ella a la desprevenida presa y la arrastran
bajo tierra. El capitán Rex, Wolffe y Gregor
se retiran a Seelos y se dedican a cazar
joopa. Los gigantescos gusanos son un
manjar codiciado y los clones reclutan a
Zeb Orrelios para que los ayude, aunque
casi se lo comen vivo.

EG-86

APARICIONES Reb **MODELO** Droide de
energía de la serie EG **FILIACIÓN** Rebeldes

Amable y entusiasta, EG es un droide
correo rebelde que transporta información
secreta a su llegada a Garel. Con ayuda de
la tripulación del *Espíritu*, logra completar
su misión y entrega la información a R2-D2
en el puesto avanzado Havoc.

QUARRIE

APARICIONES Reb **ESPECIE** Mon calamari
PLANETA NATAL Mon Cala **FILIACIÓN** Rebeldes

Quarrie es un constructor de naves mon
calamari que vive en Shantipole cuando
Hera Syndulla y su tripulación le piden
ayuda. Les entrega su prototipo de Ala-B y
mejora su lanzadera. Más adelante ayuda a
los rebeldes a lanzar la línea de producción
de Alas-B.

EL QUINTO HERMANO

APARICIONES Reb **ESPECIE** Desconocida
PLANETA NATAL Desconocido
FILIACIÓN Inquisidores

El Quinto Hermano es un antiguo Jedi que
se une a los inquisidores del Imperio. Le
encargan que localice a Jedi supervivientes
y primero está bajo el mando del Gran
Inquisidor y luego de Darth Vader. El bruto
y arrogante Quinto Hermano acompaña al
almirante Konstantine. Junto a la Séptima
Hermana, recibe las órdenes de capturar
a Kanan Jarrus y a Ezra Bridger, y de
encontrar a Ahsoka Tano. Tras algunos
fracasos, los inquisidores los persiguen
hasta Malachor y llaman a Vader. El Quinto
Hermano pierde ante Maul en un
combate de espadas de luz.

LA SÉPTIMA HERMANA

APARICIONES Reb **ESPECIE** Mirialana
PLANETA NATAL Mirial **FILIACIÓN** Inquisidores

La Séptima Hermana había pertenecido
a la orden Jedi y se une a los inquisidores
tras la fundación del Imperio. Se vale de
métodos poco habituales en sus misiones,
como el uso de droides rastreadores ID9 y
de una habilidad con la Fuerza única que
le permite propinar dolorosos arañazos a
sus oponentes. También tiene órdenes
de localizar a niños sensibles a la Fuerza.
Cuando el Gran Inquisidor es derrotado
guarda la esperanza, vana, de convertirse
en su sustituta. Le ordenan que persiga
a Kanan Jarrus, Ezra Bridger y Ahsoka
Tano. Durante la persecución, Maul la
elimina en Malachor.

KETSU ONYO

APARICIONES Reb, FoD **ESPECIE** Humana **PLANETA
NATAL** Shukut **FILIACIÓN** Sol Negro, rebeldes

Ketsu Onyo ha sido cadete imperial y artista en
Mandalore. Escapa de la Academia con su amiga,
Sabine Wren, y, juntas, se convierten en
cazarrecompensas. Tras una discusión,
Ketsu abandona a Sabine, a la que da
por muerta, y se une a la organización
criminal Sol Negro. Vuelven a verse
cuando el Sol Negro contrata a
Ketsu para que se haga con el
droide rebelde EG-86 en
Garel. Aunque primero se enfrentan, se ven obligadas a
colaborar y se reconcilian. Aunque Ketsu rechaza el primer
ofrecimiento de Sabine de unirse a los rebeldes, luego
accede a ello. Ketsu los ayuda a obtener el combustible
que necesitan y a huir del gran almirante Thrawn en
Atollon. Luego se une al equipo que libera Lothal.

RYDER AZADI

APARICIONES Reb **ESPECIE** Humano
PLANETA NATAL Lothal **FILIACIÓN** Rebeldes

Ryder Azadi es el gobernador de Lothal
hasta que Arindha Pryce lo depone con sus
maquinaciones. Apoya las retransmisiones
disidentes de Ephraim y Mira Bridger, y
acaban encarcelados los tres juntos.
Cuando intentan huir, los Bridger mueren.
Ezra, que ha tenido una visión de sus
padres, sigue a un misterioso gato de
Lothal hasta Ryder, que le informa
de la muerte de sus padres. Ryder
organiza un pequeño movimiento
de resistencia en Lothal y ayuda a la
tripulación del *Espíritu*. Junto a sus
rebeldes de Lothal, acaba liberando
al planeta del control imperial con ayuda
de Ezra y del resto de la tripulación.

GATO DE LOTHAL BLANCO

APARICIONES Reb **PLANETA NATAL**
Lothal **TAMAÑO MEDIO** 0,94 m de longitud
HÁBITAT Praderas

Ezra Bridger se topa con un misterioso gato
de Lothal totalmente blanco que le guía y
parece tener una sólida conexión con la
Fuerza. En su primer encuentro, conduce
a Ezra hasta el exgobernador de Lothal,
Ryder Azadi (Ryder y el gato son amigos).
La siguiente vez, el gato ayuda a Ezra y a
Sabine Wren a esconder el hiperimpulsor de
un defensor TIE/d de élite. El gato también
le presenta a Ezra un lobo de Lothal blanco,
otra criatura con una potente conexión con
la Fuerza. En la tercera reunión, el gato
ayuda a Ezra y a Zeb Orrelios a encontrar
el hiperimpulsor.

FENN RAU

APARICIONES Reb **ESPECIE** Humano
PLANETA NATAL Concord Dawn
FILIACIÓN República, Protectores, rebeldes

Fenn Rau sirve a la República durante
las Guerras Clon como piloto y formador
de pilotos clon y, durante la era imperial,
es el líder de los Protectores de Concord
Dawn. Cuando los rebeldes buscan un
refugio más allá de ese planeta, Rau y los
Protectores los atacan. La escaramuza
termina con la captura de Rau, quien
descubre que el virrey Gar Saxon ha
destruido a los Protectores. Se une a
los rebeldes y ayuda a entrenar a Sabine
Wren. Luego los ayuda en sus misiones
y apoya a Bo-Katan Kryze como líder
de los mandalorianos.

CHAVA

APARICIONES Reb **ESPECIE** Lasat
PLANETA NATAL Lasan **FILIACIÓN** Lasat

La anciana chamana conocida como «Chava la Sabia» es una refugiada del planeta Lasan después de que el Imperio lo destruyera. Ella y su compañero Gron, de la Guardia de Honor de Lasan, son rescatados por la tripulación del *Espíritu*. Conoce muy bien las profecías de su pueblo y cree que el lasat Zeb Orrelios es la clave para encontrar el mundo que ha de ser su nuevo hogar. Juntos se embarcan en un peligroso viaje hasta Lira San, el legendario refugio de su pueblo. Chava y Gron se asientan allí junto a millones de otros lasat, y luego reciben a Zeb y a su amigo, Alexsandr Kallus.

PURRGIL

APARICIONES Reb
PLANETA NATAL Espacio profundo **TAMAÑO MEDIO** 5,5 m de altura y 30 m de longitud **HÁBITAT** Espacio (lo atraen los depósitos de gas)

Los purrgil son criaturas semejantes a ballenas que amenazan la seguridad de quienes viajan por el espacio profundo. Flotan en rutas del hiperespacio, provocan colisiones y destrozan naves. La tripulación del *Espíritu* halla un grupo de estas criaturas inteligentes en dirección a un depósito de gas clouzon-36 en una refinería del Gremio de Minería. Los purrgil respiran el gas, que usan para viajar por el hiperespacio. Ezra Bridger forja un vínculo sólido con el rey purrgil y su grupo. Más adelante, Ezra recurre a ellos para que lo arrastren a lo desconocido junto al almirante Thrawn.

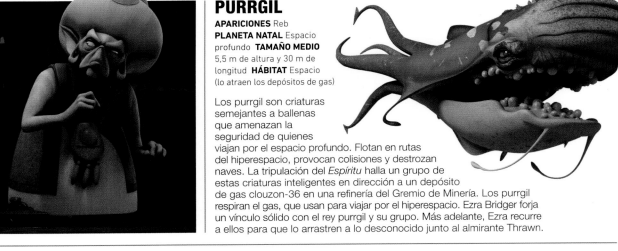

BONZAMI

APARICIONES Reb **PLANETA NATAL** Bahryn
TAMAÑO MEDIO 4,75 m de altura y 13 m de longitud
HÁBITAT Cavernas heladas subterráneas

Los bonzami son grandes criaturas con piel acorazada que viven en sistemas de cuevas bajo la superficie helada de Bahryn, una de las quince lunas de Geonosis. Cazan tanto en solitario como en manada y el corto vello blanco que cubre las placas de su coraza les permite camuflarse en su hábitat helado cuando detectan a presas gracias a su visión nocturna. Por su parte, anuncian su presencia mediante fuertes pisadas y chillidos muy agudos. El agente Kallus de la ISB y el rebelde Zeb Orrelios consiguen sobrevivir a un encuentro con un bonzami cuando se estrellan juntos en Bahryn.

KRYKNA

APARICIONES Reb **PLANETA NATAL** Atollon
TAMAÑO MEDIO 2 m de altura **HÁBITAT** Desiertos y cuevas

Los krykna, depredadores arácnidos muy grandes, merodean por los desiertos de Atollon en busca de dokma, semejantes a caracoles. Viven en colonias subterráneas donde almacenan alimentos y ponen huevos. Cuando la célula rebelde del comandante Sato establece una base en Atollon, los feroces krykna suponen un problema instantáneo. Los rebeldes descubren que los sensores de proximidad los repelen, así que crean un perímetro de sensores para mantenerlos alejados. Kanan Jarrus y Ezra Bridger no pueden conectar con ellos mediante la Fuerza, y no pueden calmarlos hasta que un ser antiguo llamado Bendu enseña a Kanan a dejar ir las emociones negativas.

AP-5

APARICIONES Reb **FABRICANTE** Industrias Arakyd **TIPO** Droide de protocolo RA-7 **FILIACIÓN** Imperio, rebeldes

El droide de protocolo AP-5 es analista militar de la República durante las Guerras Clon. Cuando la República se transforma en el Imperio, AP-5 es relegado a tareas de inventario a bordo del Transporte imperial 241. Se hace amigo del droide rebelde Chopper cuando lo encuentra oculto en la nave y deserta para unirse a los rebeldes, a los que muestra una ubicación excelente para su nueva base rebelde en Atollon. AP-5 permanece leal a sus nuevos amigos rebeldes y se ocupa del inventario de la nueva base hasta que se traslada con ellos a Yavin 4.

Cara a cara
Kanan y Ezra son diminutos al lado del colosal Bendu.

MORAI

APARICIONES Reb **PLANETA NATAL** Desconocido **TAMAÑO MEDIO** 0,2 m de longitud **HÁBITAT** Sin limitaciones

Morai, una misteriosa convor, sigue a Ahsoka Tano por la galaxia para protegerla. Tiene una conexión sólida con la Fuerza y un vínculo espiritual con la Hija de Mortis. Morai aparece en representaciones de la Hija y podría ser tanto su sirviente como una manifestación de la poderosa entidad. Morai está en el Mundo entre Mundos cuando Ezra Bridger llega a él por el Templo Jedi de Lothal y lo anima a salvar a Ahsoka de una muerte segura a manos de Darth Vader.

BENDU

APARICIONES Reb **ESPECIE** Desconocida **PLANETA NATAL** Atollon **FILIACIÓN** La Fuerza

Bendu es una criatura antigua cuyo vínculo con la Fuerza es muy potente. Está sintonizado con el «centro», sin afinidad por el lado luminoso (Ashla) ni el oscuro (Bogan). Es amigo de Kanan Jarrus y de Ezra Bridger, y ejerce de mentor del primero hasta que el Jedi sobrepasa los límites y acusa a Bendu de cobardía por no haber intervenido en la batalla de Atollon. Bendu genera una enorme tormenta sobre él, y despliega su poder sobre las fuerzas de Thrawn y los rebeldes, sin distinción, para exigir que abandonen su mundo. Thrawn ordena a sus AT-AT que disparen contra el centro de la tormenta y Bendu se estrella contra el suelo. Se une a la Fuerza y profetiza (acertadamente) la muerte de Thrawn justo antes de desaparecer.

EL OCTAVO HERMANO

APARICIONES Reb **ESPECIE** Saltador terreliano **PLANETA NATAL** Terrelia **FILIACIÓN** Inquisidores

El Octavo Hermano es un antiguo Jedi que ahora es uno de los inquisidores imperiales encargados de perseguir a los Jedi supervivientes. Darth Vader le ordena que encuentre a Maul (conocido como «la Sombra») y lo encuentra en el templo Sith de Malachor, donde también se hallan Kanan Jarrus, Ezra Bridger y Ahsoka Tano. Durante el conflicto resultante, Kanan rompe la espada de luz del Octavo Hermano, que escapa del templo usando su espada de luz rotatoria como hélice, para volar, pero esta se avería y él cae, y, aparentemente, muere.

MELCH

APARICIONES Reb **ESPECIE** Ugnaught **PLANETA NATAL** Bespin **FILIACIÓN** Imperio, Hondo Ohnaka

Melch era un esclavo ugnaught conocido como «Obrero 429» en la Estación Reklam del Imperio antes de convertirse en el socio de Hondo Ohnaka y Azmorigan. Melch y Hondo ayudan a los rebeldes, liderados por Ezra Bridger y Hera Syndulla, a liberar Lothal del Imperio.

VULT SKERRIS

APARICIONES Reb **ESPECIE** Humano **PLANETA NATAL** Desconocido **FILIACIÓN** Imperio

Vult Skerris es instructor de vuelo en la Academia Skystrike, donde entrenan Wedge Antilles y Derek Klivian, y comandante de la Armada Imperial. Por orden del gran almirante Thrawn, Skerris prueba el prototipo de defensor TIE/d de élite. Su nave es destruida en un combate con la piloto rebelde Hera Syndulla en el espacio sobre Lothal.

ARINDHA PRYCE

APARICIONES Reb **ESPECIE** Humana **PLANETA NATAL** Lothal **FILIACIÓN** Imperio

Arindha Pryce asciende hasta una posición importante en el Imperio galáctico. Empieza su carrera como gerente de Pryce Mining, pero las maquinaciones del gobernador de Lothal, Ryder Azadi, hacen que se vea obligada a entregar la empresa familiar al Imperio. Pryce acepta un puesto en la oficina del senador Domus Renking en Coruscant, pero la despiden y se une al Grupo de Defensa de Cielos Superiores. Allí, Pryce urde su venganza contra Azadi y Renking, al tiempo que se alía con el oficial Thrawn. A cambio de convertirse en la gobernadora de Lothal, Pryce vende a su jefe al gran moff Tarkin y traiciona a su mundo natal ofreciendo información crítica acerca de este. La ministra Maketh Tua suele cubrir sus funciones durante sus frecuentes viajes a Coruscant. Pryce se hace célebre al aplastar la insurgencia en Batonn, pero la actividad rebelde amenaza su gobierno en Lothal. Pide al recién ascendido gran almirante Thrawn ayuda para combatir a los rebeldes y colabora con él en muchas misiones, aunque lo enoja cuando destruye el depósito de combustible de Lothal en un intento de eliminar a Kanan Jarrus, porque eso supone el fin del programa de los defensores TIE de Thrawn. Durante la liberación de Lothal, Pryce permanece a bordo del Complejo Imperial cuando este se alza sobre el planeta. Muere cuando la rebelde Sabine Wren lo destruye.

Maquinaciones
La ambiciosa y calculadora Pryce aprende rápidamente a derrotar a sus oponentes.

SUPERCOMANDOS IMPERIALES

APARICIONES Reb **ESPECIE** Humanos **PLANETA NATAL** Varios mundos mandalorianos **FILIACIÓN** Imperio

Los guerreros mandalorianos que sirven a las órdenes del virrey Gar Saxon forman los supercomandos imperiales. Aniquilan a los Protectores en represalia de la ayuda que han prestado a los rebeldes. Saxon obliga a Tristan Wren, hermano de Sabine, a unirse a los comandos para demostrar la lealtad de su familia, pero Tristan se acaba rebelando contra él y lo mata. Durante la guerra civil que sigue, Tiber Saxon (el hermano de Gar) se convierte en el nuevo líder de los comandos.

THRAWN

APARICIONES Reb **ESPECIE** Chiss **PLANETA NATAL** Csilla **FILIACIÓN** Ascendencia Chiss, Imperio

Mitth'raw'nuruodo, más conocido como Thrawn, pertenece a la misteriosa Ascendencia Chiss, un imperio que controla parte de las Regiones Desconocidas de la galaxia. Le encargan explorar el Borde Exterior para determinar si la República podría ser un buen aliado para su pueblo y, en las Guerras Clon, ayuda a Anakin Skywalker a encontrar a su mujer desaparecida, Padmé Amidala, en Batuu. Por el camino, descubren una fábrica separatista de droides de combate experimentales y armaduras de soldados clon. Misteriosamente, tanto los droides como las armaduras son inmunes a las espadas de luz. Thrawn concluye que la República no sería un aliado adecuado.

Años después, Thrawn finge exiliarse de la Ascendencia para infiltrarse en el Imperio y determinar si sería mejor aliado que su predecesora. El Imperio lo encuentra en el Espacio Salvaje y lo llevan ante el emperador, a quien impresiona con sus habilidades tácticas y su conocimiento de las Regiones Desconocidas. Lo envían a la Real Academia Imperial de Coruscant y luego se incorpora a la Armada Imperial. Tras vencer a su némesis, Nevil Cygni, lo nombran gran almirante y lo ponen al mando de la Séptima Flota, encargada de eliminar insurgencias rebeldes. Thrawn es célebre por el conocimiento que adquiere sobre sus enemigos a través de la comprensión de su filosofía, arte y cultura. También empieza a idear el defensor TIE, una nave mejorada que supera fácilmente a todas las que poseen los rebeldes. Mientras desarrollan los defensores en Lothal, Thrawn se centra en capturar a los rebeldes del sector, lo que conduce a la batalla de Atollon y a la derrota del comandante rebelde Jun Sato.

Tras la victoria, el emperador envía a Thrawn y a Darth Vader a investigar una perturbación en la Fuerza en Batuu. Allí encuentran a los belicosos grysk, que usan como esclavos a niños chiss sensibles a la Fuerza. Liberan a los niños, pero en la misión Thrawn deduce la verdadera identidad de Vader y Vader la lealtad de Thrawn a la Ascendencia Chiss. Entonces, Thrawn centra su atención en los rebeldes, que lanzan una campaña para liberar Lothal. Se irrita con la gobernadora Arindha Pryce, que ordena a sus fuerzas que disparen contra los depósitos de combustible de Ciudad Capital para matar a los líderes rebeldes, sin pensar en las consecuencias. Aunque logran capturar al Jedi Kanan Jarrus, la gran explosión detiene la producción del defensor TIE. De todos modos, los rebeldes liberan Lothal y Ezra Bridger utiliza una manada de purrgil para que lo arrastren al hiperespacio junto a Thrawn.

MART MATTIN

APARICIONES Reb **ESPECIE** Humano **PLANETA NATAL** Mykapo **FILIACIÓN** Rebeldes

Mart Mattin es el sobrino del comandante rebelde Jun Sato y el líder del Escuadrón de Hierro, compuesto por una única nave: un carguero ligero YT-2400, el *Martillo de Sato*. Mart y su tripulación (Gooti Terez, Jonner Jin y R3-A3) son una piedra en el zapato para los imperiales en el sistema Mykapo. Cuando el almirante Kassius Konstantine daña su nave, Mart es rescatado por la tripulación del *Espíritu* y se une al grupo rebelde de su tío. Participa en la liberación de Lothal y Ezra le encomienda la misión secreta de llamar a los purrgil.

JONNER JIN

APARICIONES Reb **ESPECIE** Humano **PLANETA NATAL** Mykapo **FILIACIÓN** Escuadrón de Hierro, Alianza Rebelde

Steely Jonner forma parte del Escuadrón de Hierro de Mykapo. Cuando los avisan de la llegada inminente de imperiales, Mart Mattin, el líder del escuadrón, se niega a marcharse, pero el resto de la tripulación, Jonner, Gooti Terez y R3-A3 huyen en el *Espíritu*. Se reúnen en Atollon y todos se unen a la Alianza Rebelde.

GOOTI TEREZ

APARICIONES Reb **ESPECIE** Theelin **PLANETA NATAL** Mykapo **FILIACIÓN** Escuadrón de Hierro, Alianza Rebelde

La valiente Gooti Terez es un miembro leal del Escuadrón de Hierro y lucha contra el Imperio. Su equipo destruye una patrulla imperial con ayuda de la tripulación del *Espíritu*. Aunque ella y sus compañeros huyen a bordo del *Espíritu*, vuelven para rescatar a Mart Mattin, su líder, de los imperiales.

KLIK-KLAK

APARICIONES Reb **ESPECIE** Geonosiano **PLANETA NATAL** Geonosis **FILIACIÓN** Colmena de Karina la Grande

Klik-Klak es uno de los últimos geonosianos supervivientes cuando el Imperio arrasa a su pueblo para mantener la construcción de la Estrella de la Muerte en secreto. Construye un pequeño ejército de droides y cuando Saw Gerrera y sus Partisanos llegan para investigar la desaparición de los geonosianos, los droides los matan a todos excepto a Saw, por temor a ser descubiertos. La tripulación del *Espíritu* llega entonces en busca de Gerrera y captura a Klik-Klak. Ezra Bridger halla pruebas de las atrocidades del Imperio en Geonosis y los rebeldes liberan a Klik-Klak, que lleva un único huevo geonosiano del que más adelante saldrá una nueva reina.

TARRE VIZSLA

APARICIONES Reb **ESPECIE** Desconocida **PLANETA NATAL** Desconocido **FILIACIÓN** Jedi, Casa de Vizsla, Mandalore

Antes del Imperio, Tarre Vizsla es el primer mandaloriano que se incorpora a la Orden Jedi. Forja la espada oscura, que la Casa de Vizsla usa para unir a Mandalore bajo su gobierno.

SEEVOR

APARICIONES Reb **ESPECIE** Trandoshano **PLANETA NATAL** Trandosha **FILIACIÓN** Gremio de Minería

Seevor conduce el reptador 413-24 del Gremio de Minería. La tripulación del *Espíritu* se lo arrebata y los esclavos quedan libres. Durante una lucha con Ezra Bridger, Seevor cae a una fundición y se evapora.

URSA WREN

APARICIONES Reb **ESPECIE** Humana **PLANETA NATAL** Krownest **FILIACIÓN** Clan Wren

La condesa mandaloriana Ursa Wren es la líder del clan Wren, madre de Sabine y Tristan y esposa de Alrich. Había formado parte de la Guardia de la Muerte y es leal a la Casa de Vizsla. Cuando Sabine huye de la Academia Imperial, avergüenza a su familia y Ursa se ve obligada a servir al virrey Gar Saxon y al Imperio. Cuando Ursa se reúne con Sabine, traiciona a los amigos rebeldes de su hija y se ofrece a entregarlos a Saxon a cambio del perdón para Sabine. Al final, Saxon no cumple su palabra y Ursa le dispara para salvar a Sabine. Entonces, el Clan Wren se alía con Sabine y los rebeldes.

TRISTAN WREN

APARICIONES Reb, FoD **ESPECIE** Humano **PLANETA NATAL** Krownest **FILIACIÓN** Clan Wren (antes, Supercomandos Imperiales)

Tristan es el hermano de Sabine Wren. Cuando ella abandona la Academia Imperial, Tristan tiene que unirse a los Supercomandos Imperiales de Gar Saxon a fin de demostrar su lealtad. Tristan recibe la orden de aniquilar al Clan Wren cuando su hermana regresa, pero se alía con su familia. Durante la batalla de Atollon ayuda a atacar un destructor estelar, lo que permite la huida de la célula rebelde Fénix. Durante la guerra civil mandaloriana, un arma diseñada por Sabine está a punto de matar a Tristan y su madre. Cuando la guerra se extiende, él y todo el Clan Wren juran alianza a Bo-Katan.

ALRICH WREN

APARICIONES Reb **ESPECIE** Humano **PLANETA NATAL** Krownest **FILIACIÓN** Clan Wren

Cuando Alrich contrae matrimonio con Ursa Wren, adopta como propio el nombre del clan de su esposa. A diferencia de su esposa y de sus hijos, Alrich es artista, no guerrero (aunque su hija Sabine hereda su naturaleza creativa). Cuando Sabine abandona la Academia Imperial, Alrich es retenido en Mandalore como preso político y cuando el Clan Wren se alía con Sabine y los rebeldes contra los Saxon, lo llevan a Sundari con objeto de ejecutarlo. Sabine y sus amigos lo rescatan justo a tiempo, y cuando la guerra civil de Mandalore se extiende, le pide a su esposa que no ataque personalmente el destructor estelar de Tiber Saxon.

LOBO DE LOTHAL

APARICIONES Reb **PLANETA NATAL** Lothal **TAMAÑO MEDIO** 2,6 m de altura y 5,85 m de longitud **HÁBITAT** Praderas y montañas

Los lobos de Lothal mantienen una relación muy estrecha con los habitantes originales de Lothal. Antiguas pinturas en el Templo Jedi y en las cuevas del sur los representan juntos. Sin embargo, estas misteriosas criaturas se dejan ver tan poco durante la era del Imperio que muchos los creen extintos. Tienen una intensa conexión con la Fuerza, la energía del planeta y el Mundo entre Mundos. Pueden recorrer vastas distancias en apenas tiempo y, con su ayuda a los rebeldes, desempeñan un papel crucial en la liberación del planeta.

LOBO DE LOTHAL BLANCO

APARICIONES Reb **ESPECIE** Lobo de Lothal **PLANETA NATAL** Lothal **FILIACIÓN** Lothal, lobos de Lothal

El lobo de Lothal blanco es el alfa de una manada de lobos de Lothal. Está en gran sintonía con la voluntad de la Fuerza y protege el planeta. Guía a Kanan Jarrus y a Ezra Bridger. Tiene la capacidad de dejar inconscientes a las personas cuando quiere ocultar algún acontecimiento, pero también se puede comunicar en idioma básico. Tras la muerte de Kanan Jarrus, presenta al afligido Ezra Bridger a un gran lobo llamado Dume, la manifestación de la voluntad de Kanan Jarrus a través de la Fuerza después de su muerte.

RUKH

APARICIONES Reb **ESPECIE** Noghri
PLANETA NATAL Honoghr **FILIACIÓN** Imperio
(gran almirante Thrawn)

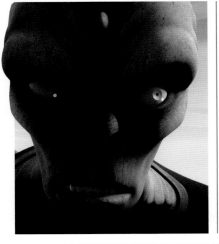

Rukh, el guardaespaldas y asesino de referencia del gran almirante Thrawn, es un noghri despiadado y calculador. Tiene una vista y un olfato excelentes, y es muy fuerte y ágil. Un dispositivo de invisibilidad le permite, además, cazar sin ser visto. Thrawn acude a él para que dé caza a los rebeldes de Lothal y es instrumental en la captura de la general Hera Syndulla, pese a que no tiene éxito en todas sus misiones. Sabine Wren y Garazeb Orrelios (Zeb) lo derrotan y lo humillan, pero luego lo liberan. Durante la liberación de Lothal muere electrocutado mientras lucha contra Zeb en el Complejo Imperial.

VERIS HYDAN

APARICIONES Reb **ESPECIE** Humano
PLANETA NATAL Ossus **FILIACIÓN** Imperio

El ministro Veris Hydan es un exaltado consejero del emperador Palpatine. Aunque no es sensible a la Fuerza, sí es un excelente arqueólogo y experto en las tradiciones de los Sith y los Jedi, y le encargan que excave el Templo Jedi de Lothal en busca de la entrada al misterioso Mundo entre Mundos. Aunque Ezra Bridger escapa al reino de la Fuerza, Hydan logra capturar a Sabine Wren y la obliga a descifrar el mural de Mortis del templo. Sin embargo, Sabine escapa, y cuando el portal se cierra de nuevo, Hydan se pierde en la sima que engulle el templo.

JACEN SYNDULLA

APARICIONES Reb
ESPECIE Híbrido humano-twi'lek
PLANETA NATAL Lothal
FILIACIÓN Alianza Rebelde

Jacen Syndulla es el hijo de la rebelde Hera Syndulla y del caballero Jedi fallecido Kanan Jarrus. También es el nieto de Cham Syndulla, el twi'lek que luchó por la libertad de Ryloth. Ha heredado el cabello verde y las puntas de las orejas también verdes de su madre. Jacen crece durante la guerra civil galáctica y no conoce a su padre, pero está rodeado del amor de las personas (y del droide Chopper) a las que considera su familia. Pertenece a la tripulación del *Espíritu* desde muy pequeño y su nombre en clave es «Espectro 7».

LYRA ERSO

APARICIONES RO **ESPECIE** Humana **PLANETA NATAL** Aria Prime **FILIACIÓN** Familia Erso

Cuando Lyra se gradúa en la Universidad de Rudrig, trabaja como guía del equipo científico de Galen Erso en su expedición a Espinar. Ella y Galen se casan en Coruscant, y su hija, Jyn, nace en Vallt en medio de las Guerras Clon. La familia cae prisionera durante el conflicto, pero Krennic Orson los rescata, y ofrece trabajo a Lyra y a Galen, momento en el que ella empieza a sospechar de la maldad del Imperio. La familia escapa a Lah'mu y se oculta allí durante cuatro años. Cuando Krennic los encuentra, Lyra desenfunda un bláster pero un soldado de la muerte dispara antes y la mata.

ORSON CALLAN KRENNIC

APARICIONES RO **ESPECIE** Humano **PLANETA NATAL** Lexrul **FILIACIÓN** República, Imperio

Orson Krennic nace en la Ciudad de Sativran, en Lexrul, durante la era de la República galáctica, y lo destinan al Programa de Activos Futuros en Brentaal, donde conoce a Galen Erso. Se incorpora al Cuerpo de Ingenieros de la República y ayuda a Galen a entrar en el Instituto de Ciencias Aplicadas. Krennic trabaja en el desarrollo de armas ultrasecretas y empieza a investigar el desarrollo de la Estrella de la Muerte a partir de planos obtenidos en Geonosis. Se da cuenta de que necesita a Galen y lo presiona para que trabaje con cristales kyber para la Estrella de la Muerte. Gracias a éxitos sucesivos, el ambicioso Krennic asciende a director de la División para la Investigación de Armas Avanzadas de la Oficina de Seguridad Imperial. El gran moff Tarkin ordena que la Estrella de la Muerte lance un disparo de prueba contra la Ciudad Sagrada de Jedha. Cuando los rebeldes roban los planos de la Estrella de la Muerte en Scarif, Tarkin destruye todas las instalaciones, inclusive a Krennic y a todos los presentes, rebeldes o imperiales.

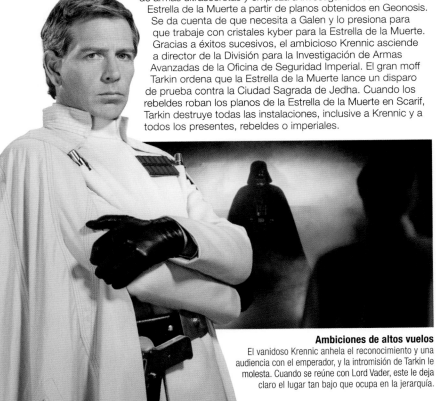

Ambiciones de altos vuelos
El vanidoso Krennic anhela el reconocimiento y una audiencia con el emperador, y la intromisión de Tarkin le molesta. Cuando se reúne con Lord Vader, este le deja claro el lugar tan bajo que ocupa en la jerarquía.

GALEN WALTON ERSO

APARICIONES RO **ESPECIE** Humano **PLANETA NATAL** Grange **FILIACIÓN** Familia Erso, Imperio (en contra de su voluntad)

Galen Erso es un niño prodigio que destaca en matemáticas y ciencias desde que empieza a estudiar. En el Programa de Activos Futuros de la República conoce al estudiante de arquitectura Orson Krennic. Trabajan juntos en Coruscant, y Galen se convierte en un cristalógrafo de renombre y muy galardonado. Él y su esposa Lyra tienen una hija, Jyn. Krennic lo manipula para que investigue cómo usar cristales kyber en la Estrella de la Muerte. Galen y su familia, que cada vez desconfían más del Imperio, huyen a Lah'mu, pero Krennic los encuentra y obliga a Galen a regresar solo a la Estrella de la Muerte. Lyra muere, y Jyn, a quien han escondido, crece con Saw Gerrera, amigo de sus padres. Galen, que sabe que no puede escapar del Imperio, introduce un fallo fatal en la Estrella de la Muerte, con la esperanza de que los rebeldes puedan aprovecharlo. Se reúne con su hija una última vez en las instalaciones imperiales de Eadu, pero muere en sus brazos, herido durante un bombardeo.

Una familia en el exilio
No hay nada más importante para Galen que la salud y la felicidad de Jyn. Su investigación los separa con frecuencia, así que mientras se esconden del Imperio en Lah'mu, intenta recuperar el tiempo perdido.

«Es nuestra oportunidad de marcar una verdadera diferencia.» **JYN ERSO**

JYN ERSO

Rebelde, vagabunda, criminal y heroína, Jyn Erso pierde a su familia durante la infancia y crece junto a un revolucionario. Huye, pero se vuelve a ver arrastrada a la lucha por la galaxia y se convierte en una leyenda.

APARICIONES RO, FoD **ESPECIE** Humana **PLANETA NATAL** Vallt **FILIACIÓN** Partisanos, Alianza Rebelde

UNA INFANCIA DIFÍCIL

Jyn Erso nace en Vallt, y sus padres son Galen y Lyra Erso. Durante su primera infancia viaja mucho siguiendo a su padre, un científico del Imperio, y vive en Lokori y Coruscant. La familia, temerosa del poder creciente del Imperio, huye a Lah'mu. Cuando el director imperial Orson Krennic los localiza allí, Galen ordena a Jyn que se oculte en un lugar preestablecido. Lyra muere, Galen es capturado y Jyn lo da por muerto. Saw Gerrera, un amigo de la familia, rescata a Jyn, y la cría como un miembro más de sus Partisanos rebeldes y una de sus mejores combatientes. Allí conoce a la célebre luchadora por la libertad Enfys Nest. Jyn y Saw se separan, ella emprende una vida criminal y usa múltiples alias. Al final, el Imperio la arresta y la envía a un campo de trabajo imperial en Wobani. Allí, la Alianza Rebelde la ayuda a escapar y la lleva a Yavin 4. Al principio desconfía de ellos y de su causa, pero luego descubre que su padre sigue vivo y está desarrollando una superarma para el Imperio.

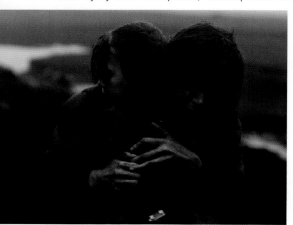

Despedida en Lah'mu
Lyra abraza a su hija sabiendo que quizás no la vuelva a ver y le regala un collar con un cristal kyber, para que le recuerde el poder de la Fuerza.

EN BUSCA DE SAW

Los rebeldes necesitan que Jyn encuentre a Saw y adquiera un mensaje enviado por Galen Erso. Jyn vuela a Jedha con el capitán Cassian Andor y su droide K-2SO en busca de Saw. Cuando llegan a la Ciudad Sagrada, conocen a Chirrut Îmwe y a Baze Malbus, que los salvan de los soldados de asalto. El grupo es capturado por las fuerzas de Saw durante una escaramuza con sus Partisanos. Llevan a Jyn ante él y lo convence de que reproduzca el mensaje de su padre. Galen revela que ha incorporado un fallo catastrófico en la Estrella de la Muerte, con la que el Imperio puede destruir planetas enteros. Cuando la letal arma destruye la Ciudad Sagrada, Saw ordena a Jyn que lo deje atrás. Jyn y sus nuevos amigos (incluido el expiloto imperial y amigo de Galen, Bodhi Rook) escapan en el Ala-U de Cassian.

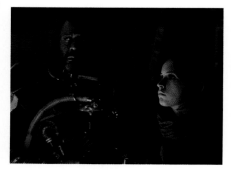

Un segundo padre
Aunque Jyn lo consideraba un padre sustituto, se sintió traicionada cuando Saw la abandonó, porque no sabía que lo hizo para protegerla.

Mala reputación
Aunque Mon Mothma está de acuerdo con Jyn, no puede actuar sin el apoyo de sus aliados que, en su mayoría, desconfían de la palabra de una criminal reconocida.

TRAS EL LEGADO FAMILIAR

Tras estrellarse en Eadu, donde esperan encontrar a su padre, Jyn descubre que Cassian quiere asesinarlo. Corre a encontrar a Galen y escala la instalación de investigación imperial. Un repentino bombardeo rebelde hiere de muerte a Galen antes de que Jyn pueda alcanzarlo, por lo que padre e hija solo disponen de unos instantes antes de que él muera en los brazos de ella. Cassian se la lleva a rastras y el equipo huye al cuartel general rebelde en Yavin 4. Allí, Jyn apela a los líderes de la Alianza Rebelde, a los que suplica que aprueben una misión para infiltrarse en la cámara de datos imperial en Scarif y robar los planos de la Estrella de la Muerte antes de que sea tarde. Sin embargo, no consigue convencer al consejo, que vota en contra de la propuesta de una desolada Jyn.

BATALLA FATAL EN SCARIF

Para sorpresa de Jyn, Cassian reúne un escuadrón de voluntarios y vuelan a Scarif, contraviniendo las órdenes del Consejo. Ahora trabajando como una unidad cuyos miembros se tienen confianza plena, atraviesan el escudo del planeta y llegan a la pista de aterrizaje. Jyn, Cassian y K-2SO se introducen en la torre de la Ciudadela. Una vez en la cámara, Jyn y Cassian rebuscan entre los archivos relativos a la Estrella de la Muerte, hasta que encuentran uno llamado «Estrella», el cariñoso apodo de Galen para Jyn. Se hacen con el cartucho de datos y ascienden hasta el transmisor de la torre. A pesar de un último intento del director imperial Krennic para detenerlos, Jyn y Cassian logran trasmitir los planos a la flota rebelde. Mientras bajan por la torre, la Estrella de la Muerte dispara contra Scarif y lo destruye todo.

De incógnito
Cassian y Jyn se disfrazan de imperiales (Jyn de técnica) y colaboran con K-2SO para acceder a la cámara acorazada de Scarif.

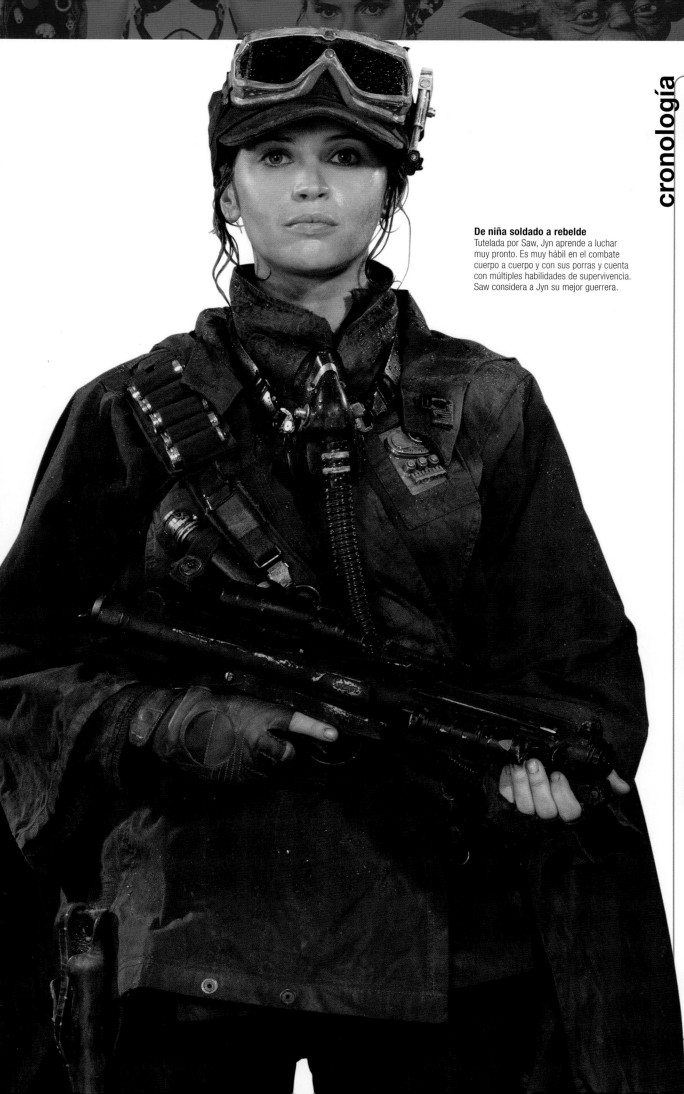

De niña soldado a rebelde
Tutelada por Saw, Jyn aprende a luchar
muy pronto. Es muy hábil en el combate
cuerpo a cuerpo y con sus porras y cuenta
con múltiples habilidades de supervivencia.
Saw considera a Jyn su mejor guerrera.

cronología

▲ Vida en Coruscant
Jyn pasa su primera infancia en Coruscant,
mientras su padre trabaja en el ultrasecreto
proyecto del Imperio «Poder Celestial».

Sin padres
Jyn se oculta en la cavidad secreta de una cueva
en Lah'mu, donde la encontrará Saw Gerrera.

Sola de nuevo
Saw Gerrera abandona en Tamsye Prime a Jyn,
que queda resentida y desconfiada con todos.

Contra soldados en Garel
Jyn ayuda a una niña acosada por unos soldados
de asalto y le devuelve a su mascota tooka.

Enfrentamiento con Sabine
En Garel, Jyn encuentra un holomapa que
pertenece a Sabine Wren y por el que la
persiguen los soldados de asalto.

Aventuras en Ord Mantell
Un niño fandral le roba a Jyn el collar, pero
cuando se da cuenta de que está hambriento,
se compadece de él.

▲ Reclutada por los rebeldes
La Alianza Rebelde secuestra a Jyn y Cassian
Andor, Mon Mothma y el general Draven le
explican la situación en Yavin 4.

Última reunión con Saw
Jyn ve a Saw en las catacumbas de Cadera
justo antes de la destrucción de la Ciudad
Sagrada. Saw teme que haya venido a matarlo.

▲ Encontrar a Galen Erso
Jyn encuentra a su padre en las instalaciones
imperiales de Eadu instantes antes de su muerte.
La pérdida enciende un fuego en su interior.

▲ Ha nacido «Rogue One»
Cassian reúne a voluntarios para robar los
planos de la Estrella de la Muerte, porque
«las rebeliones se basan en la esperanza».

De incógnito en Scarif
Bodhi Rook distrae a los imperiales, Jyn se
disfraza de técnico terrestre para introducirse
en las instalaciones de Scarif.

▲ La muerte de una heroína
Jyn y Cassian aguardan la onda expansiva de la
Estrella de la Muerte después de enviar los
planos de esta al *Profundidad* de Raddus.

ERA DEL IMPERIO

CASSIAN JERON ANDOR

APARICIONES RO **ESPECIE** Humano **PLANETA NATAL** Fest **FILIACIÓN** Alianza Rebelde

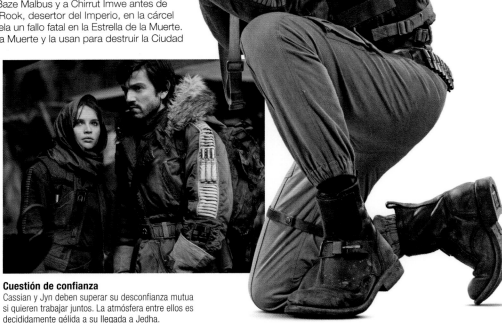

Cuando aún es un niño, Cassian Andor lucha contra la expansión militar de la República galáctica durante las Guerras Clon, una experiencia que, sumada a varias pérdidas personales, lo endurece rápidamente. Tras la formación del Imperio, el general Draven lo recluta para la Alianza Rebelde. Durante una misión en Wecacoe, Cassian captura al droide de seguridad imperial K-2SO y lo reprograma. A partir de ese momento son compañeros inseparables y participan en múltiples misiones. Como oficial de inteligencia, Cassian ha usado muchos alias.

Durante una misión en el Anillo de Kafrene, Tivik, un confidente, le revela que el científico imperial Galen Erso ha enviado a su viejo amigo (y rebelde marginado) Saw Gerrera información sobre la nueva arma de destrucción masiva del Imperio. Cassian y K-2SO acompañan a la hija de Galen, Jyn, a Jedha para dar con Saw. Durante una escaramuza en la Ciudad Sagrada, conocen a Baze Malbus y a Chirrut Îmwe antes de ser capturados por las fuerzas de Saw. Cassian se encuentra con Bodhi Rook, desertor del Imperio, en la cárcel de Saw mientras este reproduce para Jyn el mensaje de su padre, que revela un fallo fatal en la Estrella de la Muerte. Los imperiales descubren que se ha filtrado la existencia de la Estrella de la Muerte y la usan para destruir la Ciudad Sagrada. Cassian, Jyn y sus nuevos amigos huyen justo a tiempo.

Todos viajan hasta Eadu, y aunque Cassian ha recibido la orden secreta de asesinar a Galen Erso, su conciencia se lo impide. De todos modos, Galen muere en un bombardeo.

Cassian y su equipo regresan a Yavin 4 y, contraviniendo órdenes explícitas, reúne un escuadrón para robar los planos de la Estrella de la Muerte en Scarif. Una vez allí, Cassian, Jyn y K-2SO se hacen pasar por imperiales para acceder a la cámara acorazada donde obtienen los planos, que han de transmitir a la flota rebelde desde la cima de la torre de comunicaciones. Cassian resulta herido en el ascenso y Jyn continúa sola, pero el director Orson Krennic la acorrala una vez arriba. Cassian, que no piensa rendirse, dispara a Krennic, y Jyn envía los planos a los rebeldes. Entonces, la Estrella de la Muerte dispara contra Scarif, y Cassian y Jyn mueren como héroes el uno en los brazos del otro.

«Las rebeliones se basan en la esperanza.»

CASSIAN ANDOR

Cuestión de confianza
Cassian y Jyn deben superar su desconfianza mutua si quieren trabajar juntos. La atmósfera entre ellos es decididamente gélida a su llegada a Jedha.

SOLDADOS DE LA MUERTE

APARICIONES Reb, RO **ESPECIE** Humanos (modificados) **PLANETA NATAL** Varios **FILIACIÓN** Imperio

Los soldados de la muerte son soldados de élite modificados en un programa ultrasecreto para llevar las funciones de los soldados de asalto más allá de los límites humanos. El emperador Palpatine los llama así para aprovechar los rumores acerca de experimentos imperiales que reaniman tejido necrótico y ejercen de guardaespaldas de oficiales imperiales de alto rango, como el gobernador Wilhuff Tarkin, el gran almirante Thrawn, Darth Vader o el director Krennic. También custodian los cargamentos clasificados de cristales kyber y participan en combates en Atollon, Eadu y Scarif.

BENTHIC DOS TUBOS

APARICIONES S, RO **ESPECIE** Tognath **PLANETA NATAL** Yar Tonga **FILIACIÓN** Jinetes de las Nubes, Partisanos

Tras la invasión del Imperio, Benthic «Dos Tubos» huye de su planeta natal junto a su hermano Edrio y se une a los Jinetes de las Nubes contra el sindicato criminal Amanecer Carmesí. Participa en el ataque en Vandor durante el que intentan robar un cargamento de coaxium y luego en una escaramuza en Savareen para recuperar otro cargamento. Luego, Benthic se une a los Partisanos de Saw Gerrera en Jedha. Interroga a Bodhi Rook y se lo entrega a Saw, pero ha de huir cuando el Imperio arrasa la Ciudad Sagrada. Durante la guerra civil galáctica conoce a la princesa Leia Organa, y los Partisanos y la Alianza Rebelde inician una colaboración.

OOLIN MUSTERS

APARICIONES RO **ESPECIE** Blutopiana **FILIACIÓN** Alianza Rebelde

También conocida como «Nail» o «Kennel», Oolin Musters pertenece a la Alianza Rebelde. El Imperio la captura y la encierra en Wobani, donde conoce a Jyn Erso, su compañera de celda. Amenaza con matar a Jyn, y cuando esta es rescatada, Musters escapa y se dirige a Jedha.

RUESCOTT MELSHI

APARICIONES RO **ESPECIE** Humano **FILIACIÓN** Alianza Rebelde

El sargento Ruelscott Melshi es amigo de Cassian Andor y miembro de la Alianza Rebelde. Encabeza el equipo de extracción que rescata a Jyn Erso en Wobani y, luego, ayuda a organizar el equipo de voluntarios que acompaña a Jyn y a Cassian hasta Scarif, donde él también muere.

EDRIO DOS TUBOS

APARICIONES Reb, RO **ESPECIE** Tognath **PLANETA NATAL** Yar Togna **FILIACIÓN** Partisanos, Ángeles Cavernarios

Edrio «Dos Tubos» y su hermano Benthic deben sus apodos a los dos tubos respiratorios que llevan. Cuando el Imperio invade su mundo natal, huyen juntos. Edrio se une a los Partisanos de Gerrera y bombardea la antena del Imperio en Jalindi. En la misión destruye el crucero ligero *Marauder* y rescata a los rebeldes Ezra Bridger y Sabine Wren. Entonces, Edrio y Saw destruyen un gran cristal kyber y dos naves imperiales en el sector Tonnis. Edrio muere cuando la Estrella de la Muerte lanza disparos de prueba contra la Ciudad Sagrada de Jedha.

BODHI ROOK

APARICIONES RO **ESPECIE** Humano
PLANETA NATAL Jedha **FILIACIÓN** Imperio,
Alianza Rebelde

El afable Bodhi Rook crece en Jedha
y se matricula en la Academia del Sector
Terrabe con la esperanza de convertirse
en piloto de caza estelar imperial, pero las
malas notas lo obligan a abandonar ese
sueño y a pilotar cargueros imperiales.

Con el tiempo, Bodhi empieza a dudar
de su servicio al Imperio y se hace amigo
del científico imperial disidente Galen Erso,
que lo anima a desertar y a entregar al
rebelde extremista Saw Gerrera un mensaje
secreto dirigido a su hija, Jyn Erso. Bodhi
se dirige a los Partisanos de Saw, que lo
capturan y lo llevan a las catacumbas de
Cadera, donde por fin conoce a Saw. El
paranoico rebelde no se cree la historia
de Bodhi y utiliza a un aterrador mairano
llamado Bur Gullet para asustar e interrogar
a Bodhi, cuyo estado mental se ve
gravemente afectado.

Cuando las fuerzas de Saw capturan
también al variopinto grupo compuesto por
Cassian Andor, Jyn Erso, Baze Malbus y
Chirrut Îmwe, Jyn recibe el mensaje donde
su padre detalla un fallo fatal en la Estrella
de la Muerte. En ese mismo momento, el
arma de destrucción masiva ataca la Ciudad
Sagrada de Jedha y Bodhi escapa junto al
resto de los prisioneros, a los que ayuda a
volar a Eadu para reunirse con Galen. Desde
allí vuelan a Yavin 4, donde Cassian reúne un
equipo (en el que también está Bodhi) para
infiltrarse en las instalaciones imperiales de
Scarif y robar los planos de la Estrella de
la Muerte. Mientras se alejan de Yavin 4,
Bodhi bautiza al equipo como Rogue One.

Bodhi usa su conocimiento del Imperio
para que el equipo pueda atravesar
la seguridad imperial y la ventana del
escudo sobre Scarif. Permanece en
la nave mientras Cassian, Jyn y K-2SO
roban los planos. Al empezar la batalla,
Bodhi envía informes falsos a los imperiales
y avisa a la flota de la Alianza Rebelde de que
debe destruir la ventana del escudo de Scarif
para recibir la transmisión con los planos de
la Estrella de la Muerte. Aunque Bodhi logra
establecer contacto, muere en una explosión.

Frente a sus enemigos
Durante la batalla de Scarif, Bodhi conecta su
lanzadera robada a la red de comunicaciones
imperial y entra en conflicto directo con las
fuerzas para las que solía trabajar.

BOR GULLET

APARICIONES RO **ESPECIE** Mairano
PLANETA NATAL Maires **FILIACIÓN** Partisanos

Bor Gullet es miembro de la bulbosa y
tentacular especie mairana, capaz de leer
mentes y percibir las intenciones de los
demás envolviéndoles el cráneo con sus
tentáculos, por lo que muchos grupos los
usan como interrogadores. El proceso es
muy desagradable y en ocasiones se usa
como tortura. La exposición prolongada a
este puede causar pérdida de memoria e
incluso enajenación. Los efectos de las
exposiciones breves son reversibles. Saw
Gerrera mantiene a Bor Gullet en una jaula
de su cuartel general en Jedha y lo utiliza
para interrogar a Bodhi Rook.

K-2SO

APARICIONES RO **FABRICANTE** Industrias
Arakyd **TIPO** Droide de seguridad de la serie KX
FILIACIÓN Imperio, Alianza Rebelde

Cassian Andor adquiere al droide de
seguridad K-2SO en un destacamento de
soldados de asalto en Wecacoe, le borra
la memoria y lo reprograma para que sirva
a los rebeldes, aunque conserva alguna
peculiaridad: K-2SO es muy directo y
propenso a la violencia. Los dos trabajan
juntos en muchas misiones y pasan tiempo
con los wookiee.

K-2SO acompaña al equipo de
extracción rebelde que rescata a Jyn Erso
en Wobani. De vuelta en Yavin 4, K-2SO
manifiesta su descontento por el hecho
de que se permita a Jyn, una delincuente
convicta, conservar su arma, mientras que
Cassian no le permite a él llevar una. Los
tres viajan a Jedha para localizar a Saw
Gerrera, que tiene información vital. K-2SO

debe quedarse custodiando la nave, pero
desobedece las órdenes, sigue a Cassian y
a Jyn, y evita que los imperiales los arresten.
Cassian le ordena que regrese al Ala-U, por
lo que puede rescatarlos cuando la Estrella
de la Muerte destruye la Ciudad Sagrada.
K-2SO los ayuda también a volar a Eadu,
donde se estrellan debido a una tormenta.
Cassian parte en busca del padre de
Jyn, el científico Galen Erso, y K-2SO
se da cuenta de que lleva el bláster con
la configuración de francotirador, lo que
revela la intención de Cassian de matar a
Galen. Jyn sale corriendo y K-2SO ayuda
a robar una lanzadera de carga imperial
para que el equipo pueda huir.

K-2SO, Cassian y Jyn organizan un
equipo de voluntarios para invadir la base
imperial de Scarif, donde los planos de la
Estrella de la Muerte están bajo custodia, y
se disfrazan de imperiales para introducirse
en el complejo de seguridad imperial, donde
K-2SO desactiva a otro droide de la serie KX

y adquiere un mapa del
complejo de sus bancos
de memoria. Se dirigen
a la cámara acorazada,
y K-2SO se conecta al
ordenador de control
mientras Jyn y Cassian
buscan los planos de
la Estrella de la Muerte.
Jyn le da un bláster, lo
que lo alegra muchísimo.
Mientras Cassian y Jyn
permanecen en la torre
para transmitir los planos
a los rebeldes, los soldados
de asalto se introducen
en la cámara acorazada.
K-2SO sella las puertas y
retiene a los soldados de
asalto tanto como puede
para dar tiempo a Jyn y a
Cassian, aunque al final lo
destruyen.

Un piloto pesimista
K-2SO y Cassian pueden pilotar Alas-U
en solitario o en pareja. A K-2SO le gusta
calcular las probabilidades de éxito de
sus misiones, que suelen ser casi nulas.

ANTOC MERRICK

APARICIONES RO **ESPECIE** Humano **PLANETA NATAL** Virujansi **FILIACIÓN** Caballería del Aire Enrarecido, Alianza Rebelde

Antoc Merrick es el líder de vuelo de la fuerza de defensa planetaria de Virujansi. Cuando el nuevo gobernador, designado por el Imperio, sustituye al consejo de gobierno, Merrick se retira, y se une a la Alianza Rebelde con rango de general y a cargo de todo el Comando de Cazas Estelares. Merrick pilota un Ala-X T-65B como Líder Azul en la batalla de Scarif. Él y su escuadrón superan la entrada del escudo y combaten sobre la superficie del planeta. Destruye varios AT-ACT imperiales, pero los cazas TIE alcanzan su Ala-X y muere.

DAVITS DRAVEN

APARICIONES RO **ESPECIE** Humano **PLANETA NATAL** Pendarr III **FILIACIÓN** Alianza Rebelde

Durante las Guerras Clon, Davits Draven forma parte de la inteligencia militar de la República galáctica. Sus compañeros pasan a ser oficiales imperiales, pero Draven se une a la Alianza Rebelde y se entrena como agente de campo. Ha de tomar decisiones difíciles como espía y como director de inteligencia. Durante la Operación Fractura descubre la relación de Galen Erso con la Estrella de la Muerte, y ordena el rescate de Jyn Erso y el asesinato de Galen. Después de la batalla de Yavin se encarga de interrogar a Grakkus el Hutt. En una misión posterior, muere a manos de Darth Vader.

TÉCNICO DE ARMAS IMPERIAL

APARICIONES Reb, RO, IV, VI **ESPECIE** Humano **PLANETA NATAL** Varios **FILIACIÓN** Imperio

Los técnicos de armas imperiales, también conocidos como artilleros, suelen ser cadetes de los programas de entrenamiento de pilotos de la Armada Imperial que o bien no han alcanzado aún el estatus de piloto o bien ya han crecido demasiado y no han ascendido lo suficiente en los rangos. Operan armas como turboláseres, cañones de iones y el superláser de la Estrella de la Muerte o tecnología experimental como los pozos de gravedad del Interdictor imperial. Aunque suelen llevar uniformes negros, pueden llevar otros colores.

WEETEEF

APARICIONES RO **ESPECIE** Talpini **PLANETA NATAL** Tal Pi **FILIACIÓN** Partisanos

Weeteef Cyu-Bee es uno de los Partisanos de Saw Gerrera en Jedha. Es experto en explosivos y emplea sus bombas adhesivas para derribar vehículos imperiales. También es un tirador excelente. Jyn Erso y Cassian Andor se ven implicados en una escaramuza en la que Weeteef ataca una patrulla imperial y provoca daños considerables.

BEEZER FORTUNA

APARICIONES RO **ESPECIE** Twi'lek **PLANETA NATAL** Ryloth **FILIACIÓN** Partisanos

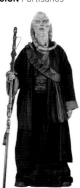

Beezer es primo de Bib Fortuna, el mayordomo de Jabba el Hutt. Cham Syndulla, el twi'lek luchador por la libertad, lo inspira para luchar contra quienes oprimen a su planeta. El Imperio lo encarcela en Lessu, una ciudad de Ryloth, pero los Partisanos de Saw Gerrera lo rescatan. Beezer se convierte en el estratega de Saw en Jedha.

CHIRRUT ÎMWE

APARICIONES RO **ESPECIE** Humano **PLANETA NATAL** Jedha **FILIACIÓN** Guardianes de los Whills, Partisanos, Alianza Rebelde

Chirrut Îmwe y Baze Malbus pertenecen a los casi extintos Guardianes de los Whills y han jurado proteger el Templo de los Whills en Jedha. Chirrut cree firmemente en la Fuerza y siente un gran respeto por la Orden Jedi. Parece tener una conexión innata con la Fuerza que le permite percibir cosas antes de que sucedan, como una especie de visión, pero sin imágenes (es ciego). Cuando el Imperio llega a Jedha, Chirrut y Baze se unen a los Partisanos de Saw Gerrera con la condición de que el grupo abastezca su orfanato. Sin embargo, los violentos métodos de los Partisanos no hacen más que crear más huérfanos. Chirrut y Baze roban una lanzadera imperial para sacar a los huérfanos del planeta, pero los Partisanos la requisan para un ataque, y Chirrut y Baze abandonan el grupo.

La Alianza Rebelde envía a Jyn Erso, Cassian Andor y K-2SO a Jedha, y Chirrut encuentra a Jyn en el mercado porque percibe el cristal kyber de su collar. Él y Baze salvan a los rebeldes de los soldados de asalto, pero son secuestrados por la milicia de Saw. Cuando la Estrella de la Muerte destruye Jedha, Chirrut y Baze huyen en la nave de Cassian. Vuelan a Eadu para encontrar al padre de Jyn y Chirrut advierte a Jyn de que la Fuerza sugiere que Cassian está a punto de matar a alguien (probablemente a su padre). En un enfrentamiento entre los rebeldes y el Imperio, la conexión de Chirrut con la Fuerza lo ayuda a derribar un caza TIE.

De vuelta en Yavin 4, Chirrut y Baze se ofrecen voluntarios para ayudar a Jyn a robar los planos de la Estrella de la Muerte en Scarif. Lideran un equipo que planta explosivos para alejar a los soldados de asalto de la cámara. Chirrut se aleja solo, en plena batalla, para activar el interruptor maestro de la zona de aterrizaje y que los rebeldes puedan transmitir los planos de la Estrella de la Muerte a su flota. Lo consigue, pero resulta herido en una explosión y muere en brazos de Baze.

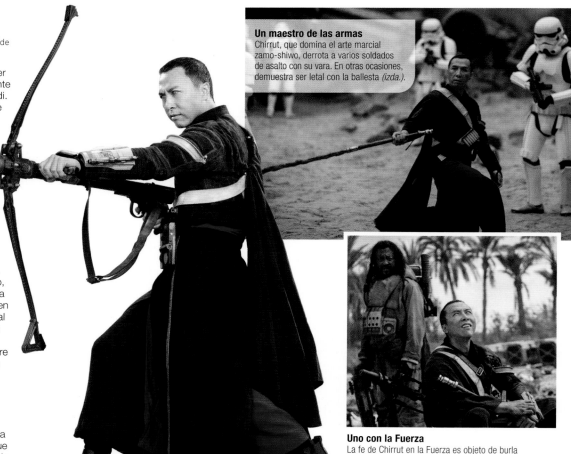

Un maestro de las armas
Chirrut, que domina el arte marcial zamo-shiwo, derrota a varios soldados de asalto con su vara. En otras ocasiones, demuestra ser letal con la ballesta (izda.).

Uno con la Fuerza
La fe de Chirrut en la Fuerza es objeto de burla para el pragmático y endurecido Baze. Sin embargo, le otorga valor y fuerza incluso ante la inminente derrota en la batalla de Scarif.

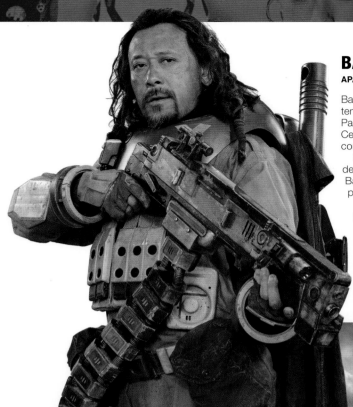

BAZE MALBUS

APARICIONES RO **ESPECIE** Humano **PLANETA NATAL** Jedha **FILIACIÓN** Guardianes de los Whills, Partisanos, Alianza Rebelde

Baze Malbus es un Guardián de los Whills en Jedha junto a su amigo Chirrut Îmwe. Cuando el Imperio clausura el templo y desmantela a los Guardianes, Baze se desilusiona de su fe y de su vocación. Chirrut y él se unen a los Partisanos de Saw Gerrera a cambio de que los ayuden a cuidar de los huérfanos de la ciudad. La pareja roba un Centinela imperial con el que quieren sacar a los huérfanos de Jedha para alejarlos del combate, pero discuten con los Partisanos y abandonan el grupo. Baze se convierte en sicario pero mantiene la amistad con Chirrut.

Cuando Cassian Andor, Jyn Erso y K-2SO llegan a Jedha, Chirrut y Baze intentan salvarlos de los soldados de asalto, pero todos acaban capturados por los Partisanos. La Estrella de la Muerte dispara sobre Jedha y Baze y Chirrut huyen en la nave de Cassian con sus nuevos amigos. Vuelan a Eadu en busca de Galen, el padre de Jyn, y luego a Yavin 4, para hablar de las revelaciones de Galen acerca de la Estrella de la Muerte.

Aunque el Alto Mando de la Alianza Rebelde se niega a aprobar una misión a la base imperial de Scarif para robar los planos de la Estrella de la Muerte, la llamada a la acción de Jyn inspira a Baze y a Chirrut, que se presentan voluntarios para su misión prohibida. En Scarif, los dos amigos encabezan un equipo para alejar a los soldados de asalto de la cámara acorazada mientras Cassian, Jyn y K-2SO se introducen en esta. Chirrut se aleja durante la batalla y, tras resultar herido en una explosión, asegura a Baze que siempre lo encontrará si lo busca en la Fuerza; entonces, muere en sus brazos. Baze sabe que él tampoco saldrá con vida de la batalla, y se aferra a la Fuerza y a las palabras de su amigo mientras carga contra los soldados imperiales para enfrentarse a su propia muerte.

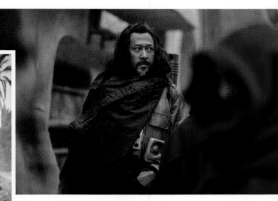

Siempre listo para la batalla
Baze ha cambiado el hábito de los Guardianes de los Whills por una armadura de batalla. Nunca se aparta de su bláster de repetición personalizado, que utiliza contra los imperiales en Scarif (*izda.*).

CONDUCTOR DE TANQUE IMPERIAL

APARICIONES RO **ESPECIE** Humano
PLANETA NATAL Varios **FILIACIÓN** Imperio

Los conductores de tanques imperiales conducen tanques de asalto TX-225 que, en Jedha, usan para transportar cristales kyber en contenedores de color naranja. Los tanques necesitan una tripulación de tres miembros: el conductor, el artillero y el comandante (identificado por las marcas grises en los hombros). La armadura cuenta con un sinfín de variantes, porque incluye mejoras y personalizaciones adaptadas a las necesidades de cada vehículo. La mayoría son ligeras y flexibles, para que los pilotos puedan maniobrar dentro del angosto habitáculo.

TAM POSLA

APARICIONES S, RO **ESPECIE** Humano (cíborg) **PLANETA NATAL** Milvayne **FILIACIÓN** Autoridad de Mylvaine, cazarrecompensas

Tam Posla, un agente de la ley interestelar que ha decidido exceder su jurisdicción y convertirse en cazarrecompensas, llega a Jedha para investigar acusaciones de secuestro, tráfico de humanoides, y terribles alteraciones quirúrgicas perpetradas por «Roofoo» (doctor Evazan) y «Sawkee» (Ponda Baba). Más adelante, Posla se une a los mercenarios de la doctora Chelli Aphra, asalta el laboratorio del difunto líder de la Unión Tecnológica Wat Tambor y secuestra a la general de la Alianza Rebelde Hera Syndulla para acceder a una base de la Iniciativa Tarkin. En una desventura posterior, intenta arrestar a Aphra, pero el droide Triple Cero lo mata. Un hongo espacial sensible a la Fuerza resucitará posteriormente su cuerpo.

WOAN BARSO

APARICIONES RO **ESPECIE** Humano **PLANETA NATAL** Desconocido **FILIACIÓN** Movimiento de Ayuda a los Refugiados

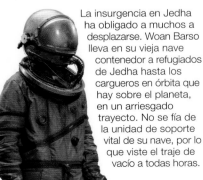

La insurgencia en Jedha ha obligado a muchos a desplazarse. Woan Barso lleva en su vieja nave un contenedor a refugiados de Jedha hasta los cargueros en órbita que hay sobre el planeta, en un arriesgado trayecto. No se fía de la unidad de soporte vital de su nave, por lo que viste el traje de vacío a todas horas.

CAYSIN BOG

APARICIONES RO **ESPECIE** Humanoide de alta gravedad **PLANETA NATAL** Teres Lutha Minor **FILIACIÓN** Mercenario

El doctor Cornelius Evazan («Roofoo») recompone a Caysin Bog cuando este vuela por los aires en un ataque de los Partisanos en Jedha. Huye de la desolación de Jedha y trabaja con su socio, Tam Posla, y con la doctora Chelli Aphra en un encargo para saquear el laboratorio del fallecido líder de la Unión Tecnológica, Wat Tambor. Allí, el grupo secuestra a la general de la Alianza Rebelde Hera Syndulla, con la intención de hacer un intercambio y acceder a una base del Imperio. Una vez dentro, Aphra mata a Bog en beneficio propio, lo que enfurece a Tam Posla.

FEYN VANN

APARICIONES RO **ESPECIE** Humano **PLANETA NATAL** Estación Tri-Barr **FILIACIÓN** Nordoxicon, Imperio

Feyn Vann, ingeniero de Nordoxicon, desarrolla las unidades deflectoras que dirigen los flujos de hipermateria del reactor principal de la Estrella de la Muerte al compuesto cristalino de disparo. Muere junto con sus compañeros en Eadu, a manos de soldados de la muerte y por orden del director imperial Orson Krennic.

ALMIRANTE RADDUS

APARICIONES RO **ESPECIE** Mon calamari
PLANETA NATAL Mon Cala **FILIACIÓN** Gobierno
de la ciudad de Nystullum, Corte del rey Lee-Char,
Flota Mercantil de Mon Cala, Alianza Rebelde

Como alcalde de Nystullum en Mon Cala, Raddus
aconseja al rey Lee-Char y defiende Mon Cala de la
invasión del Imperio. Cuando este asume el control del
planeta, Raddus participa en el éxodo mon calamari
y comanda la *Profundidad*, la nave del gobierno de
Nystullum. Raddus se une a la Alianza Rebelde y dirige su
flota, como almirante. También sirve en el Alto Consejo
de la Alianza, aunque apenas participa en sus reuniones
en Yavin 4 en persona, sino como holograma, a
distancia. Raddus es muy pragmático y se impacienta
con las vacilaciones de la Alianza. A él le gusta la
acción; acude en ayuda de Jyn Erso y Rogue One
en la batalla de Scarif, y es su nave la que recibe la
transmisión con los planos de la Estrella de la Muerte.
Darth Vader aborda la *Profundidad* y Raddus es dado
por muerto. La *Tantive IV*, con la princesa Leia a bordo,
escapa con los planos. Más adelante, la nave insignia
de la Resistencia es bautizada como *Raddus*, en
honor al almirante.

«¡Digo que
luchemos!»

ALMIRANTE RADDUS

El primero en actuar
Raddus toma la iniciativa
de desviar la *Profundidad* y
apoyar al equipo Rogue One
en Scarif, aunque carece de
autorización para ello.

NOWER JEBEL

APARICIONES RO **ESPECIE** Humano
PLANETA NATAL Uyter **FILIACIÓN**
Senado imperial, Alianza Rebelde,
Nueva República

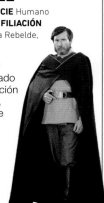

El precavido senador
Jebel sirve en el Senado
imperial tras la formación
del Imperio galáctico,
pero en secreto ejerce
como ministro de
finanzas de la
Alianza Rebelde,
un cargo que
conserva tras
la formación de la
Nueva República
y la restauración
del Senado.

VASP VASPAR

APARICIONES RO **ESPECIE** Humano
PLANETA NATAL Sector Taldot **FILIACIÓN**
Senado imperial, Alianza Rebelde

El senador Vaspar es, en secreto,
el ministro de Industria del gobierno
civil de la Alianza Rebelde. Gestiona
los recursos y cree que los rebeldes no
tienen capacidad suficiente para atacar
la Estrella de la Muerte.

TYNNRA PAMLO

APARICIONES RO **ESPECIE** Humana
PLANETA NATAL Taris **FILIACIÓN**
Senado imperial, Alianza Rebelde

La senadora Pamlo es la
ministra de Educación de la
Alianza Rebelde y colabora
con el servicio de inteligencia
de la Alianza, que investiga
el saqueo de Lasan y la
desolación de Geonosis.
Cuando Jyn Erso
propone atacar la
Estrella de la Muerte,
le preocupa que su
mundo pueda ser
destruido en
represalia.

ANJ ZAVOR

APARICIONES RO, IV
ESPECIE Humano **PLANETA
NATAL** Majoros **FILIACIÓN**
Alianza Rebelde

El coronel Zavor es
un oficial de la Alianza
Rebelde en el Mando
de la Flota. Ejerce de
enlace entre el almirante
Raddus y el cuartel
general de la Alianza
durante la batalla de
Scarif. Participa
en la batalla de Yavin
y en la ceremonia
de reconocimiento
que sigue.

GENERAL RAMDA

APARICIONES RO **ESPECIE** Humano **PLANETA
NATAL** Rine-cathe 111 **FILIACIÓN** Imperio

El general Sotorus Ramda anhela trabajar en el
corazón del Imperio y supervisa la presencia
imperial en Scarif. Muchos consideran que la
isla es un lugar de ocio para que los oficiales
más mayores aguarden la jubilación en un lugar
paradisíaco. El general Ramda, burócrata
laxo e incompetente, contribuye a esa imagen
y sus subordinados más jóvenes, insatisfechos,
conspiran y envían a Coruscant una serie de
informes negativos sobre él. Ramda intenta
escaquearse cuando el director Krennic exige
ver todas las comunicaciones de Galen Erso,
porque le parece que es demasiado trabajo.
Muere cuando la Estrella de la Muerte dispara
contra Scarif.

TÉCNICO DE PUENTE IMPERIAL

APARICIONES S, RO **ESPECIE** Humano **PLANETA NATAL**
Varios **FILIACIÓN** Imperio

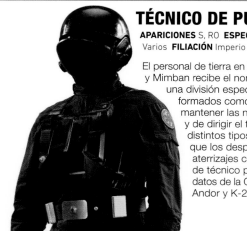

El personal de tierra en las bases imperiales como Scarif
y Mimban recibe el nombre de técnico de puente. Son
una división especializada de técnicos imperiales,
formados como mecánicos, y responsables de
mantener las naves en perfecto funcionamiento
y de dirigir el tráfico. A veces pilotan naves de
distintos tipos cuando la logística local hace
que los despegues sean sencillos, pero los
aterrizajes complicados. Jyn Erso se disfraza
de técnico para introducirse en la cámara de
datos de la Ciudadela en Scarif junto a Cassian
Andor y K-2SO.

ZAL DINNES

APARICIONES RO **ESPECIE** Humana **PLANETA
NATAL** Tierfon **FILIACIÓN** Alianza
Rebelde, Ases Amarillos de Tierfon

La piloto rebelde Zal
Dinnes pertenece a los
Ases Amarillos de Tierfon,
asignados a la base de
lanzamiento de Tierfon. Su
escuadrón se desintegra
cuando la presencia
imperial aumenta
demasiado. Entonces,
ella y Jek Porkins son
transferidos a Yavin 4.
Participa en la batalla
de Scarif, pero muere
durante la de Yavin.

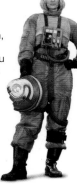

TENIENTE ADEMA

APARICIONES RO
ESPECIE Humano
PLANETA NATAL Nébula
de Toria-vic, planetoide A.17
FILIACIÓN Imperio

El dedicado teniente Mytus
Adema está en el centro de
mando de la Ciudadela de
Scarif cuando Rogue One
se infiltra y roba los planos
de la Estrella de la Muerte.
Aunque se deja engañar por
los informes de actividad
rebelde en el ataque, detecta
a Jyn Erso y a Cassian Andor
cuando estos acceden a la
cámara de los datos.

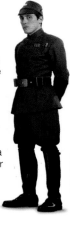

SOLDADO DE LA COSTA

APARICIONES RO **ESPECIE** Humano
PLANETA NATAL Varios **FILIACIÓN** Imperio

Los soldados de la costa protegen el litoral
y son unos soldados de asalto relativamente
peculiares. Sirven al borde de entornos
oceánicos de mundos tropicales como Scarif y
su armadura está especialmente diseñada para
soportar entornos acuáticos corrosivos, reducir
el brillo del sol y repeler el exceso de humedad.
La mayoría de los guardias costeros son sargentos
y pueden comandar escuadrones de soldados
de asalto regulares. Los rangos superiores se
distinguen por las marcas de colores en el
pecho y los hombros. Los líderes de escuadrón
llevan un kama en la cintura, y una franja azul
sobre el pecho y los hombros. La placa pectoral
de los capitanes es casi íntegramente azul.

DOCTORA CHELLI APHRA

APARICIONES Otros **ESPECIE** Humana **PLANETA NATAL** Desconocido
FILIACIÓN Universidad de Bar'leth, Asociación Arqueológica, Darth Vader,
Triple Cero y BT-1, Krrsantan el Negro

La amoral y ambiciosa Chelli Lona Aphra es una arqueóloga
innovadora que trabaja en beneficio propio por toda la galaxia.
Su padre es un académico obsesionado con los Ordu Aspectu, una
antigua orden sensible a la Fuerza y ahora olvidada, y permanece
alejado de su esposa Lona y de su hija durante largos periodos de
tiempo porque da prioridad a su investigación. Chelli se siente
abandonada y crece prácticamente sola junto a su madre, hasta
que unos saqueadores la matan. Chelli se doctora en arqueología
en la Universidad de Bar'leth (no gracias a una investigación
genuina, sino engañando a su sava, o maestro) y conoce a Sana
Starros. Las dos se convierten en compañeras inseparables.

Una vez graduada, el droide Gotra la contrata para que recupere
a BT-1, el prototipo de un droide «blastomecánico» asesino, a la
matriz Triple Cero (0-0-0) y a una «fábrica portátil de droides de
combate» perdida en Geonosis. Para sorpresa de Aphra, esta misión
desemboca en su contratación por parte del mismísimo Darth
Vader, que quiere que lo ayude a construir su propio ejército

privado. Aphra instala la matriz 0-0-0 en un
droide de protocolo que, a su vez, la ayuda a
activar a BT-1. Aphra le entrega los droides
a Vader y lo ayuda a adquirir la fábrica de
droides. Vader tiene intención de matarla
cuando ya no le resulte útil y, para
evitarlo, Aphra intenta revelar al
emperador su colaboración con
el lord Sith. Sin embargo, Vader la
expulsa por una cámara estanca y
la da por muerta. Aphra ya lo había
previsto y el cazarrecompensas
wookiee Krrsantan el Negro, BT-1 y
Triple Cero la recogen en una nave.

Aphra prosigue sus aventuras
arqueológicas con varios asociados.
Cuando su padre reaparece, trabaja
con él para investigar a los Ordu Aspectu
y recuperar la conciencia de un ser
antiguo y sensible a la Fuerza llamado Rur.
También mantiene una turbulenta relación
con la capitana imperial Magna Tolvan, a
quien traiciona en más de una ocasión. Al
final, borra los recuerdos de Magna sobre
su relación, para garantizar la
supervivencia de ambas.

Su obra de ingeniería se le vuelve en
contra cuando se ve obligada a trabajar
para Triple Cero. Por orden del droide,
reúne un grupo de mercenarios y secuestra
a la general rebelde Hera Syndulla, a la
que luego usan para infiltrarse
en una base del Imperio y
recuperar las memorias
de Triple Cero. Aphra es
capturada y encarcelada,
aunque logra escapar, solo
para acabar enredada junto
a Triple Cero en un macabro
juego controlado por el doctor
Cornelius Evazan.

**Encontronazo
con los rebeldes**
Aphra consigue que
Luke Skywalker confíe en
ella, aunque sus amigos
rebeldes siguen sin fiarse.
Cuando al fin debe traicionar
y abandonar a Luke, se
siente muy culpable.

Aliados inesperados
Aphra admira a Darth Vader, a quien encuentra aún más
interesante de lo que esperaba cuando por fin lo conoce.

COMANDANTE IDEN VERSIO

APARICIONES *Star Wars: Battlefront II* **ESPECIE**
Humana **PLANETA NATAL** Vardos **FILIACIÓN**
Imperio, Escuadrón Negro, Escuadrón Infernal,
Alianza Rebelde, Escuadrón Peligro, Nueva
República, Resistencia

Iden Versio se gradúa como la
mejor de su clase en la Academia
Imperial en Coruscant. Al principio
de la guerra civil galáctica, pilota
cazas TIE para el Imperio y participa
en la batalla de Yavin. Tras la destrucción de
la Estrella de la Muerte, su padre, el almirante
Garrick Versio, forma el Escuadrón Infernal,
una unidad de las Fuerzas Especiales, y
la pone al mando. Junto a sus compañeros
de equipo (Gideon Hask, Seyn Marana y
Del Meeko), se infiltra entre los Soñadores
(el remanente de los Partisanos de Saw
Gerrera) y los elimina. El Escuadrón Infernal
también combate en la batalla de Endor
y presencia la destrucción de la segunda
Estrella de la Muerte desde la superficie
de la luna boscosa.

Tras la muerte del emperador, se activa la
Operación Ceniza y el mundo natal de Iden,
Vardos, es uno de los muchos destruidos por
los dispositivos de cambio climático del Imperio.
Incapaz de continuar al servicio del Imperio, se
rebela contra su padre y, junto a su compañero
Del Meeko, desafía sus órdenes, roba su propia
nave, el *Corvus* y decide entregarse a la Alianza
Rebelde. Ambos luchan con los rebeldes en
las siguientes batallas de la guerra civil junto
al líder del Escuadrón Peligro, Shiv Suurgav.
En la batalla de Jakku, Iden derriba a Hask y
encuentra a su padre a bordo del *Eviscerador*.
Aunque él insiste en caer junto a su nave,
padre e hija terminan reconciliándose antes
de separarse para siempre.

En los años que siguen a la batalla de
Jakku, Iden y Del se casan y tienen una
hija, Zay. Cuando Del desaparece, Iden,
Shiv y Zay parten en su busca. Acaban
de vuelta en Vardos, donde Iden se
topa con Hask, ahora oficial de la
Primera Orden. Iden y Zay siguen
a Hask a bordo de su destructor
estelar, el *Retribución*, y logran
robar los planos del potente
Acorazado de la Primera Orden.
Hask revela que ha asesinado
a Del. Iden lo mata en el
combate que sigue, aunque
ella resulta herida de muerte
también. Iden Versio muere
en brazos de su hija Zay, que
escapa junto a Shiv a D'Qar,
donde entregan los planos
del Acorazado al piloto de la
Resistencia Poe Dameron.

La Rebelión morirá hoy
Antes de la batalla de Endor,
la comandante Iden Versio
se infiltra en una nave
rebelde, el *Fe Invencible*.
Destruye una transmisión
imperial interceptada que
se estaba descodificando
en la nave y que hubiera
podido revelar la trampa
del Imperio sobre Endor.

Órdenes secretas
Tras la inesperada derrota
del Imperio en Endor, el
padre de Iden Versio le
entrega nuevas órdenes,
críticas para el éxito de
la Operación Ceniza.

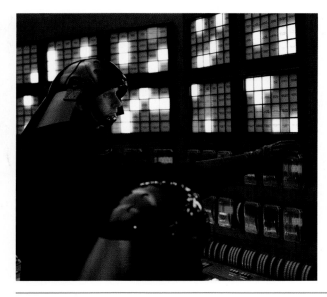

SOLDADOS DE LA FLOTA IMPERIAL

APARICIONES RO, IV, VI **ESPECIE** Humanos **PLANETA NATAL** Varios **FILIACIÓN** Imperio

Los soldados de la flota imperial forman parte de una rama de la Armada Imperial creada por el gran moff Tarkin. Constituyen la columna vertebral de la seguridad en un gran número de naves y cuentan con un amplio entrenamiento en combate. Muchos también son adiestrados en apoyo táctico, para resultar aún más útiles a sus capitanes. Se los reconoce por sus característicos cascos y porque sirven en la Estrella de la Muerte y en la segunda Estrella de la Muerte. Algunos se encargan de pilotar las estaciones de batalla y de disparar sus armas.

R5-D4

APARICIONES II, IV
TIPO Droide astromecánico
FABRICANTE Industrias Automaton **FILIACIÓN** Alianza Rebelde

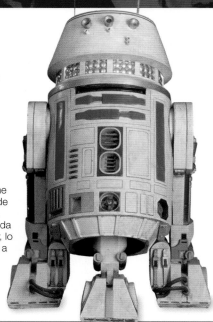

También conocido como «Rojo», R5-D4 es un droide blanco, rojo y azul rescatado de la basura por los jawas, que lo llevan por Tatooine a bordo de su reptador de las arenas. Lo venden a Owen Lars, pero enseguida se le rompe el motivador, lo que le da la oportunidad a C-3PO de recomendar a Lars y a Luke que lo cambien por R2-D2.

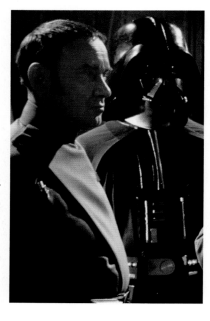

SOLDADO DE LAS ARENAS

APARICIONES IV, RO **ESPECIE** Humano **PLANETA NATAL** Varios **FILIACIÓN** Imperio

Los soldados de las arenas son soldados de asalto imperiales especializados, adiestrados y equipados para soportar ambientes áridos como el del planeta Tatooine. La armadura de estos soldados incorpora unidades de refrigeración, comunicadores de largo alcance, lentes antirreflectantes y reservas de agua y comida. Las hombreras de colores indican su rango: negro, soldados rasos; blanco, sargentos; y naranja, jefes de unidad.

WUHER

APARICIONES IV **ESPECIE** Humano **PLANETA NATAL** Tatooine **FILIACIÓN** Ninguna

Wuher es el camarero de la cantina de Mos Eisley. Se crió huérfano y logró salir de la calle estudiando la bioquímica de varias especies para poder prepararles los mejores cócteles. Les tiene manía a los droides, e instala un detector para que no entren en la cantina.

«No son los droides que buscamos.»

SOLDADO DE LAS ARENAS

GENERAL TAGGE

APARICIONES IV **ESPECIE** Humano **PLANETA NATAL** Tepasi **FILIACIÓN** Imperio

Nacido en un ambiente noble y privilegiado, el general Tagge es el jefe de operaciones militares a bordo de la Estrella de la Muerte y, a diferencia de otros colegas, la Alianza Rebelde le impone respeto. Antes de la batalla de Yavin, abandona la Estrella de la Muerte para investigar la mención de Leia de una base rebelde en Dantooine. Tras la destrucción de la Estrella de la Muerte, Tagge es ascendido a gran general de la Armada Imperial con autoridad sobre el propio Vader. Tagge es el responsable de la expansión del Imperio en el Borde Exterior y encarga a Vader eliminar a todos los cárteles criminales que no se hayan aliado con el Imperio. Tagge usa los poderosos cíborgs del doctor Cylo en algunas misiones, pero lo traicionan y toman el control de un superdestructor estelar. Vader elimina la amenaza, pero el emperador degrada a Tagge, que queda a las órdenes de Vader. El lord Sith no tarda en matarlo.

ALMIRANTE MOTTI

APARICIONES IV
ESPECIE Humano
PLANETA NATAL Seswenna
FILIACIÓN Imperio

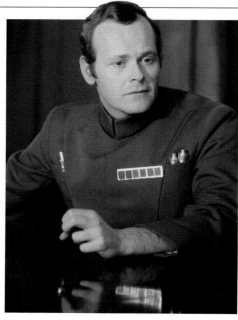

El almirante Conan Antonio Motti proviene de una rica y poderosa familia del Borde Exterior. Dirige el destructor estelar *Garra de Acero* y también es jefe de operaciones en la Estrella de la Muerte, bajo el mando del gran moff Tarkin. Cuestiona imprudentemente a Darth Vader por no descubrir la base secreta rebelde, y este lo intenta estrangular con la Fuerza. Confía con arrogancia en la invencibilidad de la estación, lo que le costará la vida.

PONDA BABA

APARICIONES RO, IV **ESPECIE** Aqualish
PLANETA NATAL Ando **FILIACIÓN**
Contrabandista

Ponda Baba es el socio en piratería del doctor Evazan, a quien rescata de un cazarrecompensas. Comienzan a traficar con especias para Jabba el Hutt y viajan a Mylvaine, donde perpetran un crimen tras otro, y de allí a Jedha, donde Baba manifiesta su desagrado por Jyn Erso y Cassian Andor. Matón y borracho, Baba busca pelea con Luke Skywalker en la cantina de Mos Eisley; Obi-Wan interviene y le corta un brazo. Luego Evazan intenta reinjertárselo en vano y la extremidad

acaba en manos del cazarrecompensas milvaynian Tam Polsa. Baba y Evazan se separan durante un tiempo, pero se reencuentran cuando Evazan, que ha recuperado el brazo de Baba, lo llama. Juntos presencian las tropelías de la arqueóloga Chelli Aphra y de su malvado droide de protocolo Triple Cero en Mylvaine, y contratan a los mediocres cazadores Winloss y Nokk para que maten a Aphra.

«¿Conoces a algún músico que no juegue?»

FIGRIN D'AN

DOCTOR EVAZAN

APARICIONES RO, IV **ESPECIE** Humano **PLANETA NATAL** Alsakan **FILIACIÓN** Contrabandista

El doctor Evazan fue un prometedor cirujano, aunque ahora se lo conoce por sus crueles experimentos médicos. Un cazarrecompensas desfigura y casi mata a Evazan, pero Ponda Baba lo salva. Evazan trabaja para el líder del Amanecer Carmesí, Dryden Vos, y empieza a formar a los Descraneados, sirvientes humanoides cibernéticos completamente privados de identidad. Poco después, Baba y Evazan se trasladan a Jedha, donde siguen creando Descraneados con los supervivientes de los ataques de

los Partisanos. Abandonan la ciudad antes de que sea destruida.

En Tatooine, Obi-Wan y Luke se topan con él en la cantina e intenta en vano volver a coser el brazo de Baba, que Obi-Wan ha segado. Evazan quiere escapar de sus múltiples condenas a muerte y se crea una nueva identidad como Lopset Yas, pero el Imperio lo encarcela junto a la amoral doctora Aphra. No revela su verdadera identidad hasta que escapa y captura a Aphra y a la némesis de esta, el droide asesino Triple Cero. Para divertirse, les introduce bombas programadas para explotar si se separan demasiado y se acomoda para presenciar lo que sucede a continuación por los ojos de Triple Cero.

MOMAW NADON

APARICIONES IV **ESPECIE** Ithoriano **PLANETA NATAL** Ithor **FILIACIÓN** Alianza Rebelde

Momaw Nadon es un ithoriano («Cabeza de martillo») y simpatizante rebelde exiliado en Tatooine. Su presencia allí es el castigo por revelar los secretos de la tecnología agrícola ithoriana al Imperio, aunque gracias a esto salvase a su planeta natal de la destrucción. En Tatooine cultiva un jardín oculto en las montañas al sur de Mos Eisley, donde esconde a agentes rebeldes. Está presente en la cantina de Mos Eisley el día crucial en que Luke Skywalker y Obi-Wan Kenobi conocen a Han Solo y Chewbacca.

LOS NODOS MODALES

APARICIONES IV **ESPECIE** Bith **PLANETA NATAL** Bith **FILIACIÓN** Ninguna

Los Nodos Modales son un famoso grupo que atrae a las masas hasta la cantina de Mos Eisley. Entre los miembros habituales de la banda se hallan Figrin D'an (al cuerno kloo), Nalan Cheel (al bandfill), Doikk Na'ts (al fizz o beshniquel doreniano), Tedn Dahai (al fanfar), Tech M'or (a la caja ommni), Ickabel G'ont (con el jocimer doble) y Sun'il Ei'de (a la batería). La banda, completamente instrumental, se especializa en formas musicales jazzísticas.

Acuden a Tatooine para actuar ante Jabba el Hutt en su palacio, en compensación por las deudas de D'an con el señor del crimen. Después de que Jabba los libere, se quedan en Tatooine para ganar algo de dinero. Están actuando en la cantina cuando Luke y Obi-Wan entran buscando a un piloto que los conduzca hasta el sistema de Alderaan.

FIGRIN D'AN

APARICIONES IV **ESPECIE** Bith **PLANETA NATAL** Bith **FILIACIÓN** Ninguna

El intenso Figrin D'an es el autoritario líder del grupo Nodos Modales. Como buen bith, tiene aptitudes musicales, que junto a su destreza manual hacen que maneje varios instrumentos. Si bien prefiere el cuerno kloo, también es buenísimo con el tambor de cuerdas gasan. D'an es muy aficionado al juego y sus deudas son el motivo de que la banda deba tocar para Jabba en Tatooine.

GARINDAN

APARICIONES IV **ESPECIE** Kubaz
PLANETA NATAL Kubindi **FILIACIÓN** Varias

El Imperio secuestra a Garindan de Kubindi y lo obliga a convertirse en espía. Aunque al final logra escapar, no puede regresar a casa y se ve obligado a trabajar como informante para el mejor postor en Mos Eisley. Las autoridades imperiales le encargan que localice a R2-D2 y C-3PO. Se pone deprisa tras su rastro y alerta al Imperio de que Luke Skywalker, Obi-Wan Kenobi y los droides han quedado con Han Solo en el hangar 94.

DIANOGA

APARICIONES IV **PLANETA NATAL** Vodran **LONGITUD MEDIA** 7 m
HÁBITAT Cloacas, ciénagas

Las dianogas se extendieron por la galaxia saltando y viajando como polizones en los depósitos de basura de las naves estelares. Viven en las cloacas de muchos puertos espaciales. En el prensador de basura de la Estrella de la Muerte una de ellas está a punto de ahogar y devorar a Luke.

JON VANDER

APARICIONES Reb, RO, IV **ESPECIE** Humano
PLANETA NATAL Onderon **FILIACIÓN** Alianza Rebelde

Jon «Dutch» Vander es un piloto imperial que deserta y se une a los rebeldes cuando le ordenan bombardear zonas afines a los rebeldes en su planeta natal. Pasa a ser el líder del Escuadrón Oro, una unidad de Alas-Y rebelde, y participa en el transporte de la líder rebelde Mon Mothma a Dantooine cuando esta forma oficialmente la Alianza Rebelde. Vander y su escuadrón luchan en la batalla de Scarif, y ayudan a destruir la ventana de los escudos deflectores del planeta. Antes de la batalla de Yavin, Vander cuestiona al general Dodonna, pero lidera a su escuadrón en el asalto a la Estrella de la Muerte. Muere durante la misión, abatido por Darth Vader.

GARVEN DREIS

APARICIONES RO, IV **ESPECIE** Humano **PLANETA NATAL** Virujansi
FILIACIÓN Alianza Rebelde

Garven «Dave» Dreis, antiguo miembro de la Caballería del Aire de Virujansi, lidera el Escuadrón Rojo de Ala-X en las batallas de Scarif y de Yavin. El Escuadrón Oro falla en la trinchera de la Estrella de la Muerte y Dreis falla también en el intento de alcanzar el puerto de escape térmico de la estación. Darth Vader destruye su Ala-X.

JAN DODONNA

APARICIONES Reb, RO, IV **ESPECIE** Humano **PLANETA NATAL** Commenor
FILIACIÓN República, Alianza Rebelde

El general Jan Dodonna sirve en la Armada de la República en un destructor estelar durante las Guerras Clon. Poco después de la formación del Imperio, deserta de la Armada Imperial y se une a los rebeldes. Lidera el Grupo Massassi, con base en Yavin 4 y que se una a la Alianza Rebelde. Dodonna y parte de sus fuerzas se incorporan al Escuadrón Fénix en su base de Atollon. Ambos grupos están a punto de lanzar un asalto conjunto sobre Lothal, pero el Imperio los ataca por sorpresa en el planeta. Muchos rebeldes mueren y muy pocas naves consiguen escapar y reunirse en Yavin 4.

Dodonna está en Yavin 4 durante la batalla de Scarif, y tras la victoria rebelde, identifica el único fallo de la Estrella de la Muerte. Dirige el ataque contra la estación de combate desde el centro de mando de Yavin y, tras su destrucción, ordena la evacuación de la base.

Un año después, Dodonna está en los muelles espaciales de Mako-Ta cuando una flota de cruceros de Mon Cala llega para que los transformen en naves de guerra para la Alianza. Le dan el mando de una nave llamada *República*. Por desgracia, los shu-torun traicionan a los rebeldes y sabotean las naves, de modo que quedan inoperantes. Poco después, el Imperio llega con el propósito de aniquilar a los rebeldes, pero gracias a una misión dirigida por Davits Draven y la princesa Leia Organa, Dodonna recibe los códigos de acceso que le permiten recuperar el control del *República* y ordenar que la nave salte inmediatamente al hiperespacio. Vuelve y salva a muchos de sus aliados, pero el *República* es destruido y Dodonna cae junto a su nave.

Instrucciones
Dodonna detalla la persecución en la trinchera de la Estrella de la Muerte e instruye a los pilotos rebeldes gracias a los planos que transportaba R2-D2.

BIGGS DARKLIGHTER

APARICIONES IV **ESPECIE** Humano **PLANETA NATAL** Tatooine
FILIACIÓN Alianza Rebelde

Biggs Darklighter es un amigo de la infancia de Luke, y ambos pilotan sus Tri-Ala T-16 en el Cañón del Mendigo. Biggs parte de Tatooine para ir a la Academia Imperial y convertirse en piloto de TIE. Tras graduarse, se une a la Alianza Rebelde. Antes de viajar a Yavin 4, regresa a la Estación Tosche, en Tatooine, para contarle a Luke sus planes. Allí se reencuentran, y juntos pilotan en el Escuadrón Rojo de Ala-X en la misión de destrucción de la Estrella de la Muerte. Biggs es uno de los últimos pilotos caídos en la batalla: su nave es destruida por Darth Vader.

JEK PORKINS

APARICIONES IV **ESPECIE** Humano
PLANETA NATAL Bestine IV
FILIACIÓN Alianza Rebelde

Jek Porkins es un piloto y comerciante que abandona su planeta natal cuando el Imperio llega e instala allí una base militar. Vuela como Rojo Cinco durante las batallas de Scarif y de Yavin. Su Ala-X choca contra restos de naves durante el asalto a la Estrella de la Muerte, lo que le ocasiona problemas de funcionamiento: su nave va lenta y no responde. Es alcanzado por los disparos de un caza TIE y explota.

WEDGE ANTILLES

APARICIONES Reb, IV, V, VI **ESPECIE** Humano **PLANETA NATAL** Corellia **FILIACIÓN** Imperio, Alianza Rebelde, Nueva República

Wedge Antilles crece en Corellia, donde trabaja de piloto y mecánico. Se une al Imperio y se entrena en la prestigiosa Academia Skystryke para convertirse en piloto de caza TIE de élite. Wedge y su amigo Derek «Hobbie» Klivian presencian las atrocidades del Imperio, desertan y se unen a la rebelión, donde Sabine Wren los recluta para el Escuadrón Fénix. Wedge parte a una misión de incógnito para obtener códigos de acceso en una base imperial de Killun 71. En la batalla de Atollon pilota un Ala-A y es uno de los pocos supervivientes del Escuadrón Fénix. Luego se incorpora al Grupo Massassi en Yavin 4.

Cuando se une al Escuadrón Rojo, Wedge pronto se hace amigo de los pilotos Jek Porkins y Biggs Darklighter. Aunque no interviene en la batalla de Scarif, Wedge traslada al resto de los pilotos la orden de desplazarse al planeta. Días después, Wedge vuela como Rojo Dos en el escuadrón que se enfrenta a la Estrella de la Muerte y es uno de los tres pilotos que participan en la persecución final, pero su Ala-X queda dañado y se ve obligado a retirarse. Él y Luke son los dos únicos supervivientes del Escuadrón Rojo. Ambos siguen a las órdenes del nuevo Líder Rojo, Arhul Nara, y acaban confiando plenamente el uno en el otro. Wedge participa en las exitosas misiones a Giju, Tureen VII y Mon Cala.

Durante el ataque imperial contra las fuerzas rebeldes en los muelles espaciales de Mako-Ta, Wedge desobedece las órdenes del general Dodonna y se une al recién formado Escuadrón Pícaro de Luke para ayudar a rescatar a rebeldes. Tras la misión de ayuda humanitaria a Oulanne, Wedge logra reclutar al expiloto imperial Thane Kyrell para la Rebelión. En la batalla de Hoth, Wedge pilota un aerodeslizador T-47 y, junto a su artillero Wes Janson, logra derribar el primer AT-AT haciendo que se tropiece con un cable de remolque. Wedge y Janson suben a sendos Ala-X, y escoltan a la última nave rebelde.

Posteriormente, Wedge es ascendido a comandante y se convierte en Líder Rojo. Asiste a la reunión de la Alianza Rebelde en el *Hogar Uno* y recibe la orden de liderar el Escuadrón Rojo en la batalla de Endor. Es uno de los pilotos de Ala-X que vuelan a la segunda Estrella de la Muerte, acompañando al *Halcón Milenario*. Consiguen escapar por los pelos después de destruir el reactor principal. Wedge se une más tarde a las celebraciones en la aldea ewok de Endor.

Después de las celebraciones, Wedge se convierte en capitán del ejército de la Nueva República y participa en una misión de reconocimiento en busca de líneas de abastecimiento imperiales. El almirante imperial Rae Sloane captura a Wedge y a su nave sobre Akiva y Wedge es torturado durante su cautiverio. La piloto rebelde Norra Wexley y sus aliados lo rescatan, y regresa a la República, en Chandrila. Mientras se recupera de lo ocurrido, entabla una relación con Norra y entrena a su hijo, Temmin Wexley, como piloto de Ala-X. También forma el Escuadrón Fantasma y comanda a sus pilotos durante la liberación de Kashyyyk y la batalla de Jakku. Cuando la guerra acaba, Wedge es el instructor jefe de una academia de vuelo en Hosnian Prime.

«Bien, Jefe Oro. Ya llevo ese rumbo.»

WEDGE ANTILLES

Experto en supervivencia
Wedge es el único piloto que sobrevive a todas las batallas importantes de la Rebelión desde la batalla de Yavin, como la batalla de Hoth *(dcha.)* y la batalla de Endor *(arriba)*.

DAVISH «POPS» KRAIL

APARICIONES IV **ESPECIE** Humano
PLANETA NATAL Dantooine
FILIACIÓN Alianza Rebelde

Davish Krail es un veterano piloto de Ala-Y que vuela como Oro Cinco a las órdenes de Jon Vander en el Escuadrón Oro. Acompaña a Tiree y Vander en la primera persecución en la trinchera hasta el puerto de escape de la Estrella de la Muerte. Aborta la misión cuando sus amigos caen, pero Darth Vader destruye su nave, aunque antes logra alertar al Escuadrón Rojo.

DEX TIREE

APARICIONES IV **ESPECIE** Humano
PLANETA NATAL Onderon
FILIACIÓN Alianza Rebelde

Dex Tiree vuela como Oro Dos y es piloto de flanco de Dutch Vander en el Escuadrón Oro de Ala-Y durante la batalla de Yavin. En la persecución, su caza es el primero derribado por el TIE avanzado x1 de Darth Vader y muere electrocutado debido a una subida de tensión antes de que su Ala-Y explote.

TAUNTAUN

APARICIONES V, VI **PLANETA NATAL** Hoth **ALTURA MEDIA** 2 m **HÁBITAT** Llanuras nevadas

Los rebeldes que construyen la base Echo descubren a los tauntaun, que viven en cuevas de hielo, y los domestican como animales de carga. Perfectamente adaptados al frío, están cubiertos por escamas y pelaje grueso y ralentizan su metabolismo para sobrevivir a las noches heladas de Hoth. Han Solo mete a Luke dentro de un tauntaun muerto para mantenerlo caliente y vivo.

«Por fuera hueles mal, ¡pero por dentro…! Argh, qué peste.»

HAN SOLO

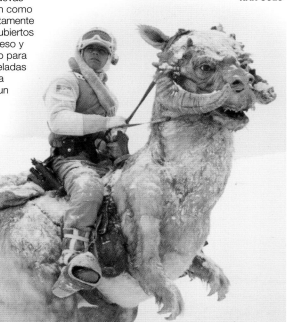

WAMPA

APARICIONES GC, V, FoD **PLANETA NATAL** Hoth **ALTURA MEDIA** 3 m **HÁBITAT** Llanuras nevadas

Los mayores depredadores de Hoth se alimentan normalmente de tauntaun, pero no dudan en atacar asentamientos humanos. Su grueso pelaje blanco los protege del frío intenso y les permite acechar a su presa sin ser vistos. Los wampas arrastran a sus víctimas hasta cuevas de hielo y luego los despedazan a su antojo.

ALMIRANTE OZZEL

APARICIONES V **ESPECIE** Humano **PLANETA NATAL** Carida **FILIACIÓN** Imperio

Kendal Ozzel es un veterano de las Guerras Clon y retroalmirante de la Armada Imperial. Tras la batalla de Yavin asciende a almirante y comanda la nave insignia de Darth Vader, el *Ejecutor*. Ozzel da muestras de falta de criterio e irrita demasiado a menudo a Vader. Participa en el asalto de los muelles espaciales en Mako-Ta y cuando un droide sonda imperial encuentra evidencias de vida en Hoth, Ozzel primero lo pone en duda y luego no logra sorprender allí a los rebeldes. Vader lo acusa de ser «tan torpe como estúpido» y lo ejecuta.

ALMIRANTE PIETT

APARICIONES V, VI **ESPECIE** Humano **PLANETA NATAL** Axxila **FILIACIÓN** Imperio

Firmus Piett proviene de los territorios del Borde Exterior. Asciende gracias a su rapidez mental y a su habilidad para culpar a otros de sus errores. Es asistente de capitán a las órdenes del gran moff Tarkin y más tarde capitán a bordo del *Ejecutor*, la nave insignia de Darth Vader, hasta que su superior, Ozzel, es ejecutado por incompetencia. El propio Vader decide ascender a almirante a Piett, que persigue al *Halcón Milenario* a través de un campo de asteroides después de la batalla de Hoth. Poco después ordena a la oficial imperial Ciena Ree que comande una patrulla de cazas TIE al sistema Hudalla, para investigar la actividad rebelde. La brillante carrera de Piett, no obstante, termina abruptamente cuando un Ala-A se estrella contra al puente del *Ejecutor* durante la batalla de Endor.

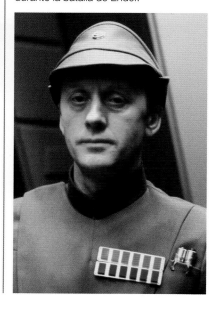

TRIPLE CERO

APARICIONES Otros **FABRICANTE** Personalizado **TIPO** Droide de protocolo **FILIACIÓN** Darth Vader, doctora Aphra, BT-1

La doctora Aphra, arqueóloga, se introduce en la cámara de cuarentena de Wat Tambor para robar una matriz de personalidad peligrosamente brillante llamada 0-0-0. Instala la matriz en el chasis de un droide de protocolo y, tras activarlo, el droide asesino ayuda a Aphra a activar al «blastomecánico» BT-1. Triple Cero, como el droide se llama a sí mismo, ayuda a Aphra y a su nuevo jefe, Darth Vader, durante un tiempo. Luego dirige su propia organización criminal en Son-Tuul y chantajea a Aphra para que trabaje para él. El doctor Evazan obliga a Triple Cero y a Aphra a colaborar de nuevo en Mylvaine.

GENERAL RIEEKAN

APARICIONES V **ESPECIE** Humano **PLANETA NATAL** Alderaan **FILIACIÓN** Alianza Rebelde, Nueva República

Defensor de la República durante las Guerras Clon, el general Carlist Rieekan es un miembro fundador de la Alianza Rebelde. Cuando Alderaan, su planeta natal, es destruido, asume el mando de la base Echo, en Hoth. Cuando las fuerzas de Vader atacan, los retrasa para evitar que capturen a los suyos, y después huye él. Durante la batalla de Jakku urde un plan para intentar persuadir a algunas naves imperiales para que deserten y se unan a la causa de la Nueva República.

ZEV SENESCA

APARICIONES V **ESPECIE** Humano **PLANETA NATAL** Estación Kestic **FILIACIÓN** Alianza Rebelde

Zev Senesca localiza a Luke Skywalker y a Han Solo después de pasar la noche perdidos en los campos helados de Hoth. Pilota como Pícaro Dos durante la batalla de Hoth, pero perece junto a su artillero cuando los caminantes imperiales atacan su aerodeslizador.

BT-1

APARICIONES Otros **FABRICANTE** Iniciativa Tarkin **TIPO** Droide blastomecánico **FILIACIÓN** Darth Vader, doctora Aphra, Triple Cero

BT-1 posee múltiples armas que no suelen encontrarse en droides astromecánicos similares. Cuando la Iniciativa Tarkin lo monta, mata a todos los presentes en la base imperial y se autodestruye. La doctora Aphra lo encuentra en el espacio y le instala inhibidores conductuales, pero no puede despertarlo. Entonces, usa a Triple Cero para reactivarlo, y ambos droides quedan al servicio de Aphra y de Darth Vader. Cuando Triple Cero huye, BT-1 sigue ejerciendo de ayudante. Darth Vader lo destruye a bordo de la Prisión Accresker, pero un hongo sintiente y sensible a la Fuerza que posee a Tam Polsa lo reconstruye.

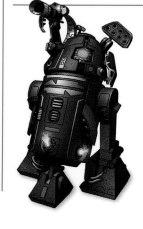

DEREK «HOBBIE» KLIVIAN

APARICIONES Reb, V
ESPECIE Humano
PLANETA NATAL Ralltiir
FILIACIÓN Imperio, Alianza Rebelde

Derek «Hobbie» Klivian es un distinguido piloto rebelde que comienza su carrera como cadete imperial en la Academia Skystrike junto a Wedge Antilles. Ambos pretenden desertar para poder unirse a la rebelión, por lo que son extraídos por la agente rebelde de incógnito Sabine Wren. Tanto Wedge como él se unen al Escuadrón Fénix y Hobbie sobrevive a la batalla de Atollon. Al igual que Sabine lo ayudó a él, más tarde Klivian se infiltra de incógnito en el *Rand Ecliptic* para ayudar a desertar al piloto imperial Biggs Darklighter. Lo destinan a Yavin como piloto en espera del Escuadrón Rojo, y es el piloto de flanco de Luke Skywalker en la batalla de Hoth, pero muere cuando su nave es alcanzada y choca contra un caminante imperial, el *Blizzard I*.

GENERAL VEERS

APARICIONES V **ESPECIE** Humano
PLANETA NATAL Denon **FILIACIÓN** Imperio

El general Maximilian Veers es el cerebro del ataque imperial a la base Echo en la batalla de Hoth. Desde la cabina de su AT-AT, el *Blizzard I*, dirige el ataque que destruye el generador de energía rebelde antes de infiltrarse en la base con sus soldados de las nieves.

BABOSA ESPACIAL

APARICIONES V **PLANETA NATAL** Desconocido **ALTURA MEDIA** 900 m **HÁBITAT** Asteroides

Las babosas espaciales son seres de silicio solitarios que habitan en cuevas de asteroides y se alimentan de los minerales de sus hábitats. Estas babosas gigantescas, normalmente aletargadas, también engullen las naves que pasan. Este fue el caso del *Halcón Milenario*, pilotado por Han Solo en un campo de asteroides mientras se fugaba de sus perseguidores imperiales: la nave casi acabó en las entrañas de uno de estos enormes tragones.

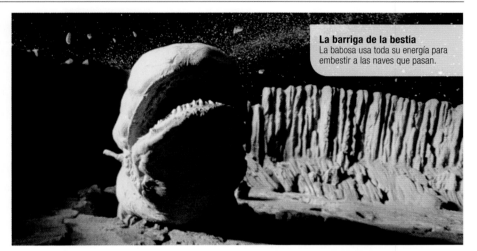

La barriga de la bestia
La babosa usa toda su energía para embestir a las naves que pasan.

MAYOR DERLIN

APARICIONES V, VI **ESPECIE** Humano **PLANETA NATAL** Tiisheraan **FILIACIÓN** Alianza Rebelde

El mayor Bren Derlin encabeza la misión de la Alianza a Omereth para rescatar a la familia de la criptógrafa Drusil Bephorin y solo lo logra gracias a la ayuda de Luke Skywalker. Entonces, Derlin trabaja como jefe de seguridad y miembro de la inteligencia de la Alianza en la base Echo. Da la orden de cerrar las compuertas de la base cuando Han y Luke se pierden en Hoth para evitar poner en peligro a toda la base. Más tarde será líder de unidad en la batalla de Endor.

WES JANSON

APARICIONES V **ESPECIE** Humano **PLANETA NATAL** Taanab **FILIACIÓN** Alianza Rebelde

El teniente Wes Janson vuela como artillero junto al piloto Wedge Antilles en la batalla de Hoth. Con el cable de remolque y el arpón de su deslizador, derriban el primer AT-AT en el ataque a la base Echo.

DAK RALTER

APARICIONES V **ESPECIE** Humano
PLANETA NATAL Kalist VI
FILIACIÓN Alianza Rebelde

Este piloto rebelde del Escuadrón Pícaro hace de artillero de Luke durante la batalla de Hoth. Hijo de una familia de prisioneros políticos en una colonia penitenciaria imperial, Ralter huye, albergando grandes sueños que nunca llegará a ver cumplidos porque muere cuando su aerodeslizador es destruido por un AT-AT.

SOLDADO DE LAS NIEVES

APARICIONES V **ESPECIE** Humano **PLANETA NATAL** Varios **FILIACIÓN** Imperio

Los soldados de las nieves son regimientos de soldados de élite equipados para el combate y la supervivencia en condiciones de frío extremo. Inspirados en los antiguos soldados clon de la República especializados en el combate en entornos fríos, como Orto Plutonia, Rhen Var o Toola, durante las Guerras Clon, sus trajes térmicos y máscaras de respiración funcionan con baterías que duran hasta dos semanas. Luchan en el ataque del general Veers a la base Echo en la batalla de Hoth, armados con fusiles bláster E-11 y cañones de repetición E-web, por lo que están a la altura de los soldados rebeldes. También llevan botas para el hielo, una capa hermética térmica, gafas de nieve polarizadas, garfios y balizas de localización.

MYNOCK

APARICIONES V **PLANETA NATAL** Desconocido **LONGITUD MEDIA** 2 m **HÁBITAT** Varios

Los mynock son parásitos espaciales que sobreviven en los cables y conductores de energía de una nave. Si no se eliminan con rapidez, pueden consumirla por completo. Cuando son ingeridos por una babosa espacial gigante, pueden sobrevivir en su interior compartiendo su alimento.

4-LOM

APARICIONES V **FABRICANTE** Industrias Automaton **TIPO** Droide de protocolo de la serie LOM **FILIACIÓN** Cazarrecompensas

4-LOM es un droide de protocolo que trabaja en una nave de lujo hasta que le sobrescriben la programación y se lanza a delinquir. Se asocia con el cazarrecompensas Zuckuss y ambos persiguen a sus objetivos a bordo del *Cazador de Niebla*. En Valtos, intentan atrapar a Han Solo, pero Han y Chewbacca los engañan, rescatan a uno de sus cautivos y huyen en el *Halcón Milenario*.

Zuckuss y 4-LOM los persiguen con el *Cazador de Niebla*, pero ambas naves se estrellan. Los contrabandistas intentan ayudar a Zuckuss y a 4-LOM, que los traicionan y los dejan atrás. Años después, Darth Vader contrata a un grupo de cazarrecompensas, entre los que se encuentra 4-LOM, para que localicen el *Halcón*.

ZUCKUSS

APARICIONES V **ESPECIE** Gand **PLANETA NATAL** Gand **FILIACIÓN** Cazarrecompensas

El cazarrecompensas Zuckuss, que suele trabajar con 4-LOM, es sensible a la Fuerza, y uno de los primeros buscadores y rastreadores expertos que abandonan su planeta. Junto a 4-LOM, intenta (y fracasa) capturar a Han Solo y a Chewbacca en Rekias Nodo. Años después, Zuckuss es contratado en varias ocasiones por Darth Vader: primero para recuperar a la doctora Aphra de la Alianza Rebelde y luego para perseguir al *Halcón Milenario* tras la batalla de Hoth.

LOBOT

APARICIONES V **ESPECIE** Cíborg humano **PLANETA NATAL** Bespin **FILIACIÓN** Alianza Rebelde

Mientras Lobot trabaja para el Imperio, le implantan un constructo AJ^6 en el cerebro para acelerar su procesamiento de cálculo a costa de parte de su personalidad. Luego deja de trabajar para el Imperio y entabla amistad con Lando Calrissian. Ambos dirigen un pequeño grupo que roba el *Imperialis*, que más tarde descubren que pertenece al emperador. Lobot desbloquea la puerta de una habitación y dos guardias reales lo hieren de gravedad. Entonces, Lando lo introduce en un tanque de bacta para que se cure mientras sus compañeros acaban con los guardias. Para escapar de la nave, Lobot sacrifica la personalidad que le queda y el constructo AJ^6 asume todo el control. Más tarde Lando se convierte en el barón de la Ciudad de las Nubes y Lobot en su ayudante administrativo. Lobot participa en la liberación de Leia, C-3PO y Chewbacca de la custodia imperial y cuando Lando se marcha con los rebeldes, él se queda para luchar contra el Imperio. Lobot y Lando se reúnen después de la batalla de Endor, cuando Lando regresa para liberar a la Ciudad de las Nubes. Mientras sacan a algunos imperiales de la sala Bolo Tanga, Lobot ayuda a Lando a decidir qué regalar a Leia por su embarazo.

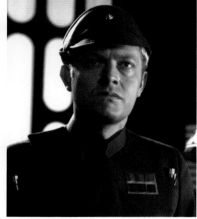

MOFF JERJERROD

APARICIONES VI **ESPECIE** Humano **PLANETA NATAL** Tinnel IV **FILIACIÓN** Imperio

Tiaan Jerjerrod supervisa la construcción de la segunda Estrella de la Muerte. Cuando el proyecto se retrasa, el emperador envía a Darth Vader para que presione al moff. Jerjerrod está al mando del superláser de la estación durante la batalla de Endor. Muere cuando los rebeldes detonan el reactor de la Estrella de la Muerte.

BOUSHH

APARICIONES FoD **ESPECIE** Ubese **PLANETA NATAL** Uba IV **FILIACIÓN** Cazarrecompensas

Boushh, célebre cazarrecompensas de Uba IV, se topa con la princesa Leia y Chewbacca, dos rebeldes cuya cabeza tiene precio, en Ord Mantel. Estalla una pelea entre los tres, porque Boushh quiere cobrar la recompensa, y Leia, que derrota a Boushh con la ayuda de Maz Kanata, le roba la armadura para disfrazarse e infiltrarse en el palacio de Jabba.

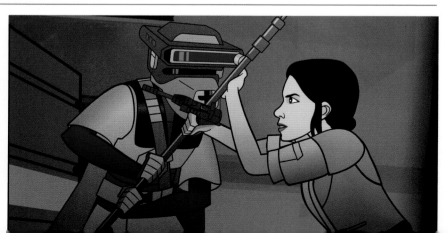

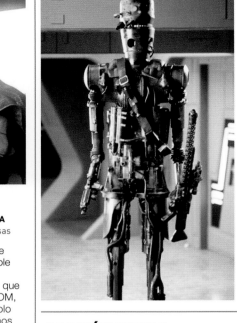

IG-88

APARICIONES V, FoD **FABRICANTE** Laboratorios Holowan **TIPO** Droide asesino **FILIACIÓN** Cazarrecompensas

Obsesionado con cazar y matar, IG-88 es un ruin droide asesino y el mayor rival de Boba Fett. Durante la era imperial, IG-88 y el pirata Hondo Ohnaka colaboran para intentar cobrar la recompensa por la teniente del Amanecer Carmesí, Qi'ra, que al final los captura a ellos. Cuando IG-88 escapa, el agente Kallus lo contrata para que encuentre a Han Solo, y casi lo consigue. Durante una misión a Garel, unos soldados de asalto le disparan, a pesar de que trabaja para el Imperio. Años después, IG-88 vuelve a perseguir a Han Solo y al *Halcón Milenario* para Darth Vader, pero Boba Fett se le adelanta. Algunas décadas más tarde, IG-88 conoce a la mercenaria Bazine Netal, que quiere información acerca del *Halcón*, porque ahora es ella quien lo busca.

CAPITÁN NEEDA

APARICIONES V **ESPECIE** Humano **PLANETA NATAL** Coruscant **FILIACIÓN** Imperio

Lorth Needa es un oficial despiadado al servicio de la República en las Guerras Clon, cuando el canciller Palpatine es secuestrado por el general Grievous en Coruscant. Como oficial al mando del destructor *Vengador*, participa en la búsqueda de la base secreta rebelde. Pierde la pista del *Halcón Milenario* durante una persecución en un campo de asteroides y Darth Vader lo estrangula con la Fuerza.

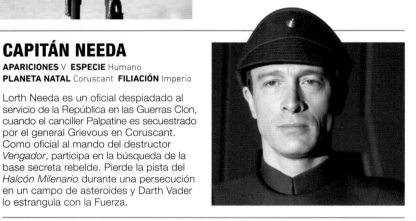

OOLA

APARICIONES VI **ESPECIE** Twi'lek **PLANETA NATAL** Ryloth **FILIACIÓN** Ninguna

Bib Fortuna secuestra a Oola y la adiestra en danzas exóticas. Tanto la embelesa con las historias de grandeza del palacio de Jabba que desaprovecha las oportunidades que tiene de escapar. Fortuna la presenta a Jabba como su bailarina personal y el hutt decide encadenarla a su trono y prodigarse en atenciones que ella rechaza. Al resistirse a sus insinuaciones, la deja caer en el pozo del rancor, donde se enfrentará a un terrible final.

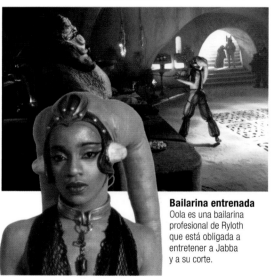

Bailarina entrenada
Oola es una bailarina profesional de Ryloth que está obligada a entretener a Jabba y a su corte.

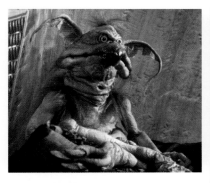

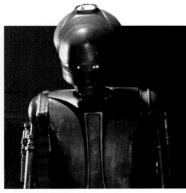

DROOPY McCOOL

APARICIONES VI **ESPECIE** Kitonak
PLANETA NATAL Kirdo III **FILIACIÓN** Ninguna

Droopy McCool es el intérprete de cuerno principal de la banda de Jabba. Su verdadero nombre es una serie impronunciable de silbidos, pero el mánager del grupo, Max Rebo, le da su nombre artístico. Droopy toca la flauta chidinkalu y añora la compañía de otros kitonak.

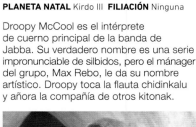

SALACIOUS B. CRUMB

APARICIONES VI **ESPECIE** Mono-lagarto kowakiano **PLANETA NATAL** Kowak **FILIACIÓN** Palacio de Jabba

Salacious B. Crumb es el bufón de la corte de Jabba. Comienza como ladrón polizón a bordo de la nave de Jabba, pero Bib Fortuna lo captura. Desde entonces, Crumb se burla despiadadamente de los prisioneros, sentado al lado de Jabba. Su risa estridente e irritante divierte muchísimo a Jabba.

8D8

APARICIONES VI **FABRICANTE** Colmena Verpine **TIPO** Droide de fundición **FILIACIÓN** Palacio de Jabba

8D8 es un cruel droide industrial propiedad de Jabba el Hutt. Tortura a otros droides para dejarles claro cuál es su lugar en palacio, y otras veces solo por diversión. Los droides de serie 8D envidian a los de protocolo y astromecánicos, más sofisticados, y suelen hacerles rabiar.

EV-9D9

APARICIONES VI **FABRICANTE** MerenData **TIPO** Droide supervisor **FILIACIÓN** Palacio de Jabba

EV-9D9 es la sádica droide supervisora de Jabba. Su programación está corrupta, pero consigue evitar que su fabricante la retire y sigue trabajando en las mazmorras del hutt. Envía a R2-D2 a la barcaza de Jabba y a C-3PO a trabajar como nuevo intérprete.

MAX REBO

APARICIONES VI **ESPECIE** Ortolano **PLANETA NATAL** Orto **FILIACIÓN** Ninguna

Max Rebo es el líder de la banda epónima, célebre por tocar en el palacio de Jabba. Siempre que Jabba lo desea, Rebo toca el teclado de su nalargon, acompañado por el resto de los músicos. Sus dos pasiones son la música y la comida, que son también su perdición. Acuerda con Jabba tocar para él a cambio de comida gratis, lo que enfurece al resto de la banda. Durante un viaje a Mos Eisley, Rebo se topa con su hermano Azool Phantelle, que ha robado dinero en el territorio de Jabba. Son perseguidos por una turba de ciudadanos enfurecidos y por soldados de asalto, hasta que Rebo arroja a la calle el botín de su hermano. Jabba obliga a Azool a ser una mesa de bebidas andante para pagar por el robo.

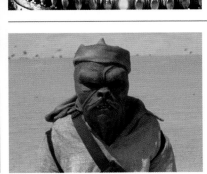

RANCOR

APARICIONES VI **PLANETA NATAL** Desconocido **ALTURA MEDIA** 5 m **HÁBITAT** Grutas, llanuras

El rancor de Jabba es un regalo de cumpleaños de Bib Fortuna. Vive en una gruta bajo el trono de Jabba y es atendido por Malakili, el cuidador de monstruos residente. Cuando se enfada,

Jabba deja caer a sus víctimas por una trampilla en la guarida de la bestia, que se las come enteras. Luke cae en las garras del rancor, pero se las arregla para matar al monstruo al hacer caer una compuerta secundaria sobre su cabeza. Malakili, que siente un vínculo de unión con la feroz aunque semiinteligente criatura, queda desconsolado cuando muere.

BARADA

APARICIONES VI **ESPECIE** Klatooiniano **PLANETA NATAL** Klatooine **FILIACIÓN** Ninguna

Esclavo y mecánico propiedad de Jabba el Hutt, Barada se encarga de todos los vehículos repulsores del gánster. A pesar de su vida de servidumbre forzada, Barada se contenta con lo que tiene hasta que Luke le hace caer en el pozo de Carkoon, donde será digerido por el sarlacc durante mil años.

GUARDIA GAMORREANO

APARICIONES GC, VI **ESPECIE** Gamorreano **PLANETA NATAL** Gamorr **FILIACIÓN** Palacio de Jabba

Jabba el Hutt emplea a un contingente de gamorreanos armados con hachas y vibrolanzas como esbirros y guardias de palacio. No destacan por su inteligencia y precisan la constante supervisión de Ephant Mon, el jefe de seguridad de Jabba. Fuera del círculo de Jabba, los gamorreanos se organizan en clanes liderados por una matrona y un señor de la guerra. En la cultura de Gamorr, son las hembras quienes se dedican a cazar y cultivar mientras los rudos machos se enredan en guerras épicas.

SARLACC

APARICIONES VI **PLANETA NATAL** Tatooine **TAMAÑO MEDIO** 3 m de ancho, 100 m de largo **HÁBITAT** Desierto

El poderoso sarlacc, una de las mascotas favoritas de Jabba, habita en el pozo de Carkoon. Desde arriba solo se ven sus fauces. El resto, incluido su gran estómago, está enterrado en las arenas. Cuando los prisioneros de Jabba son lanzados al pozo, los tentáculos del sarlacc los agarran y los arrastran hasta la boca. Hileras de cientos de dientes como lanzas impiden que el prisionero escape; el sarlacc se traga enteras a sus víctimas. Han, Luke y Chewbacca son llevados hasta el pozo para su ejecución, pero con la ayuda de amigos, consiguen escapar.

Un destino peor que la muerte
Kithaba, un esclavo de Jabba, es arrastrado por el sarlacc.

KLAATU

APARICIONES VI **ESPECIE** Kadas'sa'Nikto
PLANETA NATAL Kintan **FILIACIÓN** Jabba
el Hutt

Klaatu es uno de los varios kadas'sa'Niktos al servicio de Jabba el Hutt para reparar los esquifes. Es un jugador que disfruta con el espectáculo de las ejecuciones en el pozo del rancor bajo el trono de Jabba. Durante la ejecución frustrada de Luke y Han en el gran pozo de Carkoon, observa desde la cubierta superior de la barcaza de Jabba cómo Luke salta utilizando la Fuerza desde el esquife a la barcaza. El Jedi sube por un lateral y corta por la mitad el arma de Klaatu, obligándolo a huir dentro de la nave. Segundos después, Leia Organa dispara el cañón a la cubierta, antes de escapar de la barcaza con Luke. Klaatu muere en la posterior explosión.

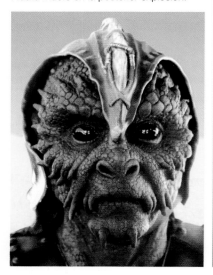

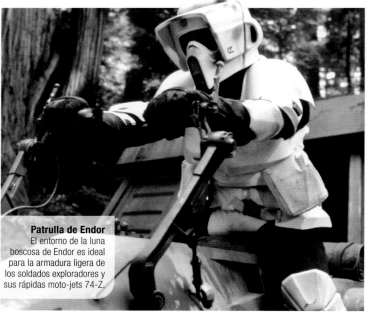

Patrulla de Endor
El entorno de la luna boscosa de Endor es ideal para la armadura ligera de los soldados exploradores y sus rápidas moto-jets 74-Z.

SOLDADO EXPLORADOR

APARICIONES Reb, VI **ESPECIE** Humano
PLANETA NATAL Varios
FILIACIÓN Imperio

Los exploradores son soldados muy cualificados del Imperio especializados en reconocimiento y ataque armado. Sucedieron a los soldados clon exploradores de la República galáctica. Tienen buena puntería de largo alcance, para apoyar a sus camaradas de asalto. El Escuadrón de la Muerte de Darth Vader incluye una unidad de soldados exploradores, cuya prioridad es ayudar al lord Sith a machacar la Alianza Rebelde junto a sus simpatizantes y aliados secretos. Están emplazados en Endor, donde se construye la segunda Estrella de la Muerte.

En la luna boscosa, un grupúsculo de soldados rebeldes cogen por sorpresa y derrotan a la patrulla de soldados exploradores. Este mismo grupo rebelde ataca el búnker en que se esconde el generador de blindaje que protege la Estrella de la Muerte en órbita. Los soldados contraatacan, hasta que una tribu de ewok ayuda a los rebeldes a vencerlos, capturarlos y destruir el generador y, a continuación, la segunda Estrella de la Muerte.

GENERAL CRIX MADINE

APARICIONES VI **ESPECIE** Humano **PLANETA NATAL** Corellia **FILIACIÓN** Alianza Rebelde, Nueva República

Crix Madine inicia su carrera militar como líder de una unidad de comandos imperial, pero deserta y se incorpora a la Alianza Rebelde, donde lo nombran general y lo ponen a cargo de las operaciones encubiertas. Los espías bothanos le proporcionan valiosa información sobre la construcción de la segunda Estrella de la Muerte sobre la luna de Endor y Madine organiza el ataque contra la última estación de combate del Imperio. Recluta al recién liberado Han Solo para que lidere la unidad de élite que entrará en la luna a bordo de una lanzadera imperial robada, con la misión de destruir el generador de escudos que protege la segunda Estrella de la Muerte. Tras el éxito de la misión de Solo y la rotunda victoria de la Alianza Rebelde sobre el Imperio, Madine queda a cargo de las recién formadas Fuerzas Especiales de la Nueva República. Envía a una unidad para investigar la presencia imperial en el planeta Akiva y, un año después de la batalla de Endor, asiste a las celebraciones del Día de la Liberación en Chandrila. Se le supone muerto durante el ataque sorpresa del Imperio.

TEEBO

APARICIONES VI **ESPECIE** Ewok
PLANETA NATAL Luna boscosa de Endor
FILIACIÓN Aldea del Árbol Brillante

Después de que su avanzadilla capture en una trampa con red al equipo de ataque rebelde, Teebo apunta a Han con su lanza para someterlo. A cambio, R2-D2 le atiza dos veces a Teebo cuando lo libera de sus ataduras. Durante la batalla de Endor, Teebo toca el cuerno sagrado y da la señal para el ataque de los ewok. Durante la celebración después de la destrucción de la segunda Estrella de la Muerte, Teebo repiquetea junto a R2-D2 sobre cascos de soldados de asalto.

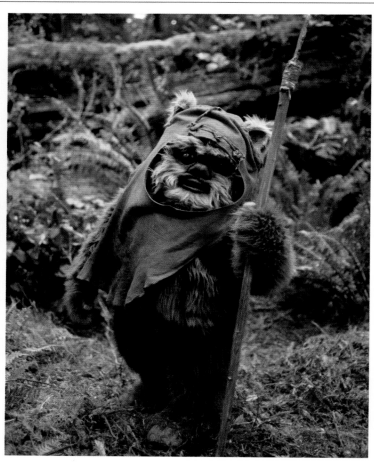

WICKET W. WARRICK

APARICIONES VI, FoD **ESPECIE** Ewok
PLANETA NATAL Luna boscosa de Endor
FILIACIÓN Aldea del Árbol Brillante

Wicket descubre a una humana inconsciente en el bosque y actúa con cautela hasta que ella le ofrece parte de una barrita de comida. Al oír cómo se acercan los soldados exploradores imperiales, coge su lanza, dispuesto a luchar. Los soldados disparan, y Wicket y la humana (Leia) se esconden tras un tronco. Wicket desaparece mientras un soldado amenaza a Leia con su bláster. Wicket ataca a las piernas del soldado y Leia aprovecha para noquear a su contrincante, coger su bláster y disparar al otro soldado antes de que escape.

Wicket decide llevar a su nueva amiga Leia hasta la aldea ewok. Por el camino, salvan de los soldados de asalto a dos amigos de Wicket. Cuando llegan a la Aldea del Árbol Brillante, tratan a Leia como a una invitada de honor. Wicket y Paploo acompañan a Leia y a la unidad rebelde hasta unas colinas desde donde se divisa la plataforma de aterrizaje imperial y les revelan la entrada secreta al búnker del generador de blindaje, al otro lado. Los rebeldes organizan un ataque sorpresa al búnker, pero los soldados imperiales que les esperan los superan en número. Cuando los rebeldes son expulsados del búnker a punta de pistola, Wicket regresa junto a un ejército de ewok para liberarlos.

Después de la batalla de Endor, Wicket asiste a las fiestas de celebración de la victoria. Al día siguiente, se une al equipo de ataque de Han Solo para destruir una base Imperial en la cara oculta de la luna. Wicket también colabora con la princesa ewok Kneesaa, Leia y Luke Skywalker para derrotar a un gorax gigantesco. Wicket le regala a Leia una bellota de una planta.

JEFE CHIRPA

APARICIONES VI, FoD **ESPECIE** Ewok
PLANETA NATAL Luna boscosa de Endor
FILIACIÓN Aldea del Árbol Brillante

Chirpa es el hijo del jefe Buzza y es uno de los cazadores de la aldea del Árbol Brillante. Cuando Buzza le informa de que alguien ha robado crías de ewok, Chirpa colabora con Logray y con Ra-Lee para rescatarlos. Chirpa asume el cargo de jefe del consejo de ancianos y se casa con Ra-Lee. Tienen una hija a la que llaman Kneesaa.

En la época de la batalla de Endor, unos exploradores de la aldea capturan a miembros clave del equipo de ataque rebelde enviados a la luna, entre ellos C-3PO. Al igual que el resto de los ewok, Chirpa cree que el brillante droide metálico es un profético dios dorado, y, en un principio, está de acuerdo con el chamán Logray: varios de los prisioneros serán cocinados vivos en una ceremonia de sacrificio. Luke Skywalker le pide a C-3PO que ordene a los ewok que los liberen. Estos se niegan, y Luke utiliza la Fuerza para hacer levitar al droide. Sobrecogidos por tan temible muestra de poder divino, Chirpa ordena que los

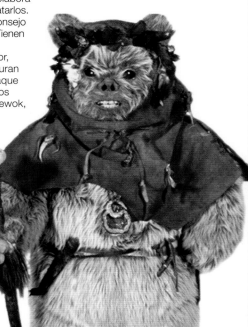

Líder audaz
En un principio escéptico frente a los intrusos rebeldes, el jefe Chirpa se alía con ellos para vencer a los soldados imperiales.

liberen de inmediato. Entonces, C-3PO les cuenta la historia de las vicisitudes de los rebeldes frente al malvado Imperio, lo que motiva a Chirpa a nombrarlos miembros honorarios de la tribu. Juntos, los ewok y los rebeldes vencen a las fuerzas imperiales que custodian el generador de escudos. Más adelante, Kneesaa lo sucede como jefe.

LOGRAY

APARICIONES VI **ESPECIE** Ewok
PLANETA NATAL Luna boscosa de Endor
FILIACIÓN Aldea del Árbol Brillante

Logray es el aprendiz del chamán Makrit en la aldea ewok del Árbol Brillante. Junto a Chirpa y Ra-Lee, descubre que Makrit pretende sacrificarlos a los tres, además de a unas crías de ewok que ha secuestrado, a un gorax llamado el Gran Devorador. Gracias al ingenio de Ra-Lee, logran escapar y Makrit es devorado en su lugar. Entonces, Logray se convierte en el chamán de la tribu. Cuando los miembros rebeldes capturados son trasladados a la aldea, Logray ordena cocinar vivos a Han, Luke y Chewbacca como parte de un ritual de sacrificio a «El Dorado», el reluciente droide de protocolo C-3PO a quien los ewok veneran cual deidad legendaria.

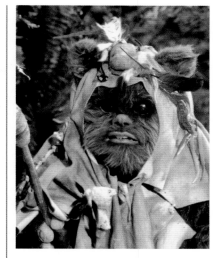

PAPLOO

APARICIONES VI **ESPECIE** Ewok
PLANETA NATAL Luna boscosa de Endor
FILIACIÓN Aldea del Árbol Brillante

Como sus amigos Teebo y Wicket, Paploo es un hábil explorador ewok. El trío conduce al equipo rebelde hasta el búnker donde está el generador del escudo planetario de la segunda Estrella de la Muerte, en órbita alrededor de la luna santuario. Mientras los demás discuten el plan para hacerse con el búnker, Paploo avanza a hurtadillas y le roba a un soldado imperial su moto deslizadora. La distracción ofrece a los rebeldes el factor sorpresa para lanzar su ataque.

NIEN NUNB

APARICIONES VI, VII, VIII **ESPECIE** Sullustano **PLANETA NATAL** Sullust **FILIACIÓN** Alianza Rebelde, Resistencia

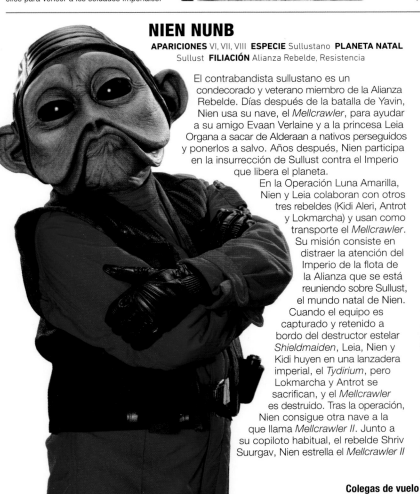

El contrabandista sullustano es un condecorado y veterano miembro de la Alianza Rebelde. Días después de la batalla de Yavin, Nien usa su nave, el *Mellcrawler*, para ayudar a su amigo Evaan Verlaine y a la princesa Leia Organa a sacar de Alderaan a nativos perseguidos y ponerlos a salvo. Años después, Nien participa en la insurrección de Sullust contra el Imperio que libera el planeta.

En la Operación Luna Amarilla, Nien y Leia colaboran con otros tres rebeldes (Kidi Aleri, Antrot y Lokmarcha) y usan como transporte el *Mellcrawler*. Su misión consiste en distraer la atención del Imperio de la flota de la Alianza que se está reuniendo sobre Sullust, el mundo natal de Nien. Cuando el equipo es capturado y retenido a bordo del destructor estelar *Shieldmaiden*, Leia, Nien y Kidi huyen en una lanzadera imperial, el *Tydirium*, pero Lokmarcha y Antrot se sacrifican, y el *Mellcrawler* es destruido. Tras la operación, Nien consigue otra nave a la que llama *Mellcrawler II*. Junto a su copiloto habitual, el rebelde Shriv Suurgav, Nien estrella el *Mellcrawler II*

sobre una isla viviente que intenta devorarlos a ellos y a la nave. Logran escapar, a diferencia de los imperiales que se estrellan detrás de ellos.

Previamente a la batalla de Endor, la flota rebelde se concentra en Sullust antes de lanzarse al ciberespacio para el asalto a la segunda Estrella de la Muerte. Lando Calrissian, un viejo amigo de Nien, planea llevar el *Halcón Milenario* hasta el interior de la Estrella de la Muerte para atacar directamente el vulnerable núcleo de energía de la estructura inacabada, y le pide a Nien que sea su copiloto en esta misión crucial. Nien está a la altura de la confianza depositada en él, y demuestra grandes dotes al pilotar un carguero tan personalizado. Días después de la victoria en Endor, Nien y Lando viajan a Naboo en el *Mellcrawler II* acompañados de una pequeña flota rebelde para ayudar a Leia a impedir que el Imperio destruya el planeta.

Décadas después, Nien envía a su amiga Leia un mensaje de apoyo cuando el senador Casterfo de la Nueva República revela a la galaxia que Darth Vader es el padre biológico de Leia. Poco después, Nien está presente cuando Leia anuncia la formación de la Resistencia con objeto de proteger a la galaxia y se convierte en uno de los miembros originales. Con el rango de teniente coronel, Nien pilota fundamentalmente cazas estelares y participa en el asalto a la base Starkiller de la Primera Orden. Luego asiste al funeral de Han Solo en D'Qar antes de que la Resistencia evacue la base. Tras el letal asalto de la Primera Orden contra las fuerzas de la Resistencia en Crait, Nien es uno de los pocos supervivientes que consigue escapar en el *Halcón*. Tal y como había hecho tres décadas antes, Nien ocupa el asiento del copiloto, esta vez junto a Chewbacca.

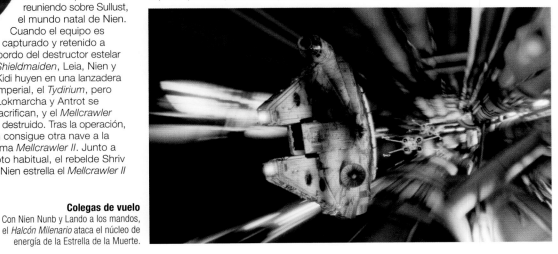

Colegas de vuelo
Con Nien Nunb y Lando a los mandos, el *Halcón Milenario* ataca el núcleo de energía de la Estrella de la Muerte.

Cuestión de desconfianza
Tam Ryvora desconfía de Kaz, que parece no tener la menor idea sobre mecánica.

«Preparaos para alucinar.»
KAZUDA XIONO

Motivos ocultos
En el Coloso, Kaz se hace amigo del también aspirante a piloto Jace Rucklin. No sabe que Jace quiere usarlo para robar hipercombustible a Yeager para una carrera inminente.

KAZUDA XIONO

APARICIONES Res **ESPECIE** Humano **PLANETA NATAL** Hosnian Prime
FILIACIÓN Nueva República, Resistencia, Equipo Bola de Fuego

Kazuda Xiono, alias «Kaz», es el joven y nervioso hijo de Hamoto Xiono, un senador de la Nueva República que usa su influencia para que Kaz sea aceptado en la Academia Militar y luego elegido para pilotar cazas estelares. La Nueva República envía a Kaz y a otros dos pilotos a una reunión con Poe Dameron, de la Resistencia, para informarlo del interés de la Primera Orden por el planeta Castilon, pero el mayor Elrik Vonreg los persigue a bordo de un interceptor TIE. Kaz ordena a sus compañeros de ala que se retiren, con la intención de enfrentarse solo al piloto de la Primera Orden. Por suerte para Kaz, Poe Dameron llega justo a tiempo y lo ayuda a obligar a Vonreg a retirarse.

Poe Dameron le propone que trabaje como espía para la Resistencia y lo destina a la plataforma de reabastecimiento de Castilon, el Coloso, para que descubra el porqué del interés de la Primera Orden en la estación. Poe le presenta a Jarek Yeager, su amigo y propietario de un taller de reparación de naves espaciales, que lo contrata como mecánico, pese a su falta de habilidad, para proporcionarle una identidad falsa durante su misión. Allí, Kaz trabaja junto a los mecánicos Neeku Vozo y Tam Ryvora. Neeku, que se toma al pie de la letra los sueños de Kaz de convertirse en el mejor piloto de la galaxia, habla de ello con los residentes de la plataforma y lo apunta a una carrera. Kaz se siente obligado a aceptar y pilota el *Bola de Fuego* de Yeager, pero choca al final de la carrera.

Tras este incidente, y dada la escasa habilidad de Kaz en el taller, Tam manifiesta su frustración con Kaz, aunque, con el tiempo, llegan a ser buenos amigos. Kaz demuestra su valía cuando descubre que un cliente que actuaba de un modo sospechoso era un espía de la banda pirata de Kragan Gorr, que ha asaltado la estación en varias ocasiones.

Kaz logra al fin información sobre la Primera Orden cuando Hype Fazon lo invita, junto a Tam, a la Torre Doza. Kaz espía una reunión entre Vonreg y el administrador de la estación, Imanuel Doza, y descubre que la Primera Orden se ofrece a proteger la estación y proporcionarle combustible a cambio de poder usar la plataforma. Luego, Kaz ayuda a dos niños de Tehar, que se habían escondido en el Coloso, a escapar de la Primera Orden.

Más adelante, Poe y Kaz rescatan a Synara San, que ha logrado sobrevivir en una nave de carga infestada de primates kowakianos, y la devuelven a la plataforma. En realidad, San es una espía pirata que facilita más asaltos a la estación. Mientras, Kaz entabla amistad con Torra Doza, la hija del capitán, que, sin saberlo, ayuda a Kaz a espiar a su padre.

En su siguiente misión, Kaz, Poe, BB-8 y CB-23 investigan unas coordenadas misteriosas y descubren una base de la Primera Orden abandonada, la Estación Theta Black. Justo antes de que la Primera Orden la destruya, Kaz y los demás descubren que se trataba de una operación minera de dedlanita para construir blásteres. La general Organa y Kaz coinciden en que, aunque con este descubrimiento no lograrán persuadir al Senado de la Nueva República del peligro que supone la Primera Orden, la información es útil para su causa.

Los ataques piratas contra el Coloso aumentan y el capitán Doza se ve obligado a llegar a un acuerdo con la Primera Orden para proteger la plataforma, pero la presencia del grupo se transforma rápidamente en una ocupación hostil liderada por el comandante Pyre. Kaz descubre que Synara es una espía pirata, pero la ayuda a huir.

Cuando Kaz y Poe regresan de una misión en el sistema Dassal, Poe y BB-8 abandonan el Coloso y Kaz y CB-23 se quedan. Kaz y Yeager escapan por muy poco cuando la Primera Orden bloquea la estación, pero dejan aislada a Tam, a quien han dejado al margen de sus actividades para la Resistencia. Kaz, Yeager y Neeku urden un plan para sumergir el Coloso, ascender a nado hasta el emisor de interferencias de la Primera Orden en la Torre Doza y desactivarlo, a fin de comunicarse con la Resistencia. Lo consiguen, pero Yeager es capturado; Kaz se comunica con Leia, que le informa de que no puede enviar ayuda.

Entonces, Kaz decide formar su propia célula de la Resistencia en la plataforma. El grupo descubre que, en realidad, la estación es una nave con un hiperimpulsor de clase 2. Kaz y Torra se introducen en la Torre Doza para rescatar a Yeager y presencian una transmisión de cómo la base Starkiller destruye Hosnian Prime. Kaz, horrorizado al ver que ha perdido a sus padres y su hogar, está más decidido que nunca a luchar. Pyre se da cuenta de que está perdiendo el control y evacua la estación con sus soldados y Tam justo cuando el Coloso emerge del agua.

El Escuadrón As, Yeager y Kaz corren a sus naves para luchar contra los cazas estelares de la Primera Orden. Synara y los piratas también acuden en ayuda del Coloso. Cuando un destructor estelar de la Primera Orden llega y empieza a bombardearlos, Kaz ordena a todo el mundo que regrese a la estación. Vonreg está a la cola de Yeager, pero Kaz salva a su mentor. Kaz y Yeager regresan a la plataforma y saltan al hiperespacio. Creen que van a reunirse con la Resistencia en D'Qar, pero Neeku les informa de que su destino no está nada claro.

JAREK YEAGER

APARICIONES Res **ESPECIE** Humano **PLANETA NATAL** Desconocido **FILIACIÓN** Alianza Rebelde, Nueva República, Equipo Bola de Fuego

Jarek Yeager es un hábil piloto de la Alianza Rebelde y luego de la Nueva República que tras la guerra civil galáctica compite en carreras de cazas estelares junto a su hermano, Marcus Speedstar. Mantienen una rivalidad amistosa, si bien temeraria, hasta que estalla la tragedia: la esposa y la hija de Jarek mueren cuando, durante una carrera, Marcus pierde el control de su nave, que había modificado para lograr ventaja. Jarek lo responsabiliza de esas muertes y pone fin a la relación.

Jarek se retira a la base de reabastecimiento Coloso junto a su droide, R1-J5, y abre un taller de reparaciones. A pesar de haber renunciado a las carreras, su equipo de mecánicos (Neeku Vozo y Tam Ryvora) trabaja en una vieja nave, el *Bola de Fuego*, con la esperanza de competir en las carreras de la estación. Poe Dameron le pide que encubra a Kazuda Xiono, espía de la Resistencia, y lo contrata a regañadientes. Kaz no sabe nada de mecánica, lo que le provoca más de un dolor de cabeza a Jarek.

Yeager permite a Kaz pilotar el *Bola de Fuego* en una carrera, lo que enfada a Tam, porque Yeager le había prometido que la nave sería para ella. En otros aspectos, Yeager se mantiene a distancia de Kaz, y afirma que su misión, espiar a la Primera Orden, le tiene sin cuidado.

Marcus, el hermano de Yeager, es ahora un piloto famoso y llega a la estación para competir en la Clásica de la Plataforma. El capitán Doza, administrador de la estación, presiona a Jarek para que compita contra Marcus, a fin de generar más expectación y dinero. Jarek acepta y se enfrenta a su hermano. Durante la carrera, Marcus se disculpa de nuevo y Jarek se deja ganar para que su hermano pueda usar el dinero del premio para rescatar a su compañero de equipo, Oplock, de la Cuadrilla Guaviana de la Muerte. Aunque Jarek aún no está dispuesto a perdonar del todo a su hermano, al menos reanudan la relación.

Siempre en la memoria
En el taller, Yeager tiene una holoimagen en la que aparece junto a sus difuntas esposa e hija. La tomaron en el puesto avanzado de Black Spire, en el planeta Batuu.

De nuevo al volante
Aunque hace años que Yeager no compite, se sienta de nuevo al volante para enfrentarse a su hermano. Cuando la Primera Orden ataca al Coloso, vuelve a pilotar su nave para defender su hogar.

Contra la Primera Orden
Yeager no quiere implicarse con la Resistencia más allá de su encubrimiento de Kaz. Sin embargo, se enfrenta a la Primera Orden cuando esta intenta arrestar al Equipo Bola de Fuego.

NEEKU VOZO

APARICIONES Res **ESPECIE** Nikto **PLANETA NATAL** Kintan **FILIACIÓN** Equipo Bola de Fuego

Neeku Vozo es uno de los mecánicos de Jarek Yeager. Alegre y optimista, siempre ve lo mejor de los demás. No entiende las analogías ni las frases hechas o el lenguaje figurado y se toma al pie de la letra todo lo que oye, lo que da lugar a todo tipo de malentendidos, situaciones cómicas y desventuras hilarantes. También es extraordinariamente lógico e inteligente, rasgos que lo convierten en un mecánico muy hábil.

Neeku conoce a Kazuda Xiono, un espía de la Resistencia, poco después de que este llegue al Coloso. Al principio, Neeku le complica la vida sin querer, pues le dice a todo el mundo que Kaz es el mejor piloto de toda la galaxia y, además, lo apunta a la siguiente carrera de cazas estelares de la estación. Kaz logra terminar la carrera, pese a que no le hacía mucha gracia participar en un evento tan peligroso.

Neeku tiene una habilidad especial para entablar amistades peculiares. Cuando Kaz busca a Kel y Eila,

dos niños fugitivos de Tehar, Neeku lo presenta a los chelidae, que son ingenieros en el Coloso y que cree que lo podrán ayudar. Neeku ayuda a Kaz a comunicarse con ellos y luego a encontrar a los niños. Cuando Neeku y Kaz descubren que los niños están huyendo de la Primera Orden, Neeku urde un plan con los chelidae para fingir su muerte y mantenerlos así a salvo.

Cuando Marcus Speedstar llega a la estación para participar en la Clásica de la Plataforma, trae consigo a su amigo Oplock, un nikto de las montañas. Neeku y Oplock se hacen amigos, si bien la manera de comunicarse de Oplock desconcierta a Kaz y a Tam. Más adelante, Neeku adopta a una extraña criatura marina de los océanos de Castilon a la que llama Bibo. Cuando su gigantesca madre empieza a atacar al Coloso, Neeku le devuelve a Bibo.

Miembro de la Resistencia
Cuando la Primera Orden toma el control del Coloso, el comandante Pyre intenta detener al Equipo Bola de Fuego, que debe ocultarse *(izda.)*. Cuando se percatan de que no recibirán ayuda alguna, Neeku se une a la célula de la Resistencia local *(arriba)* y ayuda a activar el hiperimpulsor de la estación para huir de la Primera Orden.

Consolar a un amigo
Tam consuela a Neeku cuando este tiene que devolver a Bibo, su nueva mascota, a su madre, una gigantesca rokkna que amenaza a la estación.

R2-C4

APARICIONES Res **FABRICANTE** Industrias Automaton **TIPO** Droide astromecánico **FILIACIÓN** Nueva República, Resistencia

R2-C4 vuela con Kazuda Xiono en su Ala-X cuando este se enfrenta al mayor Elrik Vonreg, de la Primera Orden. R2-C4 se queda con la Resistencia cuando reclutan a Kaz como espía en el Coloso.

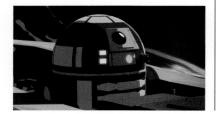

R1-J5

APARICIONES Res **FABRICANTE** Industrias Automaton **TIPO** Droide astromecánico **FILIACIÓN** Equipo Bola de Fuego

R1-J5 es el droide astromecánico de Jarek Yeager. Hace mucho tiempo, el óxido destruyó su armazón externo, y ahora solo conserva una estructura esquelética que deja expuestos sus componentes esenciales. Es un modelo obsoleto y sus programas han sufrido algunos fallos a lo largo de las décadas. Fue el copiloto de carreras de Yeager (como demuestra el casco de piloto que lleva) y es fiel al Equipo Bola de Fuego de Yeager. Sin embargo, y pese a que con el tiempo se va ablandando, el recién llegado Kazuda Xiono no le cae demasiado bien. Las tareas de R1-J5 consisten fundamentalmente en reunir herramientas, transmitir mensajes y hacer recados. También debe vigilar las pertenencias de Yeager, lo que le permite descubrir que Jace Rucklin le ha robado hipercombustible. Cuando Yeager compite con su hermano en la Clásica de la Plataforma, R1-J5 vuelve a servirle como copiloto. Luego se une a la lucha contra la Primera Orden, tanto a bordo como fuera del caza estelar de Yeager.

Reclutada por la Primera Orden
Sus compañeros logran escapar, pero Tam es capturada e interrogada por la agente Tierney, del Buró de Seguridad de la Primera Orden, y se entristece cuando descubre que Kaz pertenecía secretamente a la Resistencia. Antes de que la Primera Orden evacue el Coloso, Tierney le propone que se una a la Primera Orden, y Tam accede a regañadientes.

TAMARA «TAM» RYVORA

APARICIONES Res **ESPECIE** Humana **PLANETA NATAL** Kuat **FILIACIÓN** Equipo Bola de Fuego

Tamara Ryvora, «Tam», es hija de un famoso piloto de carreras de Kuat. Abandona su planeta natal para seguir la estela de su padre y llega a la estación Coloso, donde entabla amistad con Hype Fazon. Sin embargo, se distancian cuando Hype obtiene un puesto en el Escuadrón As.

Tam hipoteca su nave para poder llevar a cabo reparaciones vitales, pero la pierde en una carrera, y pasa a formar parte del equipo de mecánicos de Jarek Yeager para ganarse la vida. Para ella, reparar el *Bola de Fuego* para que pueda volver a competir es una segunda oportunidad para conseguir su sueño.

Cuando Yeager incorpora al equipo a Kazuda Xiono, Tam se irrita al constatar su evidente falta de conocimientos mecánicos y su mala actitud ante el trabajo duro. Se toma sus críticas del *Bola de Fuego* de manera personal y se enfada aún más cuando Kaz pilota la nave en una carrera y la estrella, de modo que necesita aún más reparaciones. Pese a todo, poco a poco entablan amistad y siguen trabajando juntos.

Tam se reencuentra con Hype Fazon cuando este la invita, junto a Kaz, a la Torre Doza, donde vive ahora. Kaz, que es un espía de la Resistencia, acepta la invitación encantado, con la esperanza de obtener información útil. Estando en el salón de los Ases, Tam y Hype discuten cuando él se burla del *Bola de Fuego*. Tam se va, furiosa. Parece que recuperar la amistad no será tarea fácil.

Tam se hace amiga de Synara San, completamente ajena a que la recién llegada a la estación es una espía pirata que trabaja para Kragan Gorr. Cuando la banda de Gorr asalta el Coloso de nuevo (esta vez con la ayuda de las transmisiones de Synara), Tam arriesga su vida para rescatar a Synara del caos. A pesar de lo equivocado de su preocupación, la generosidad de Tam impresiona a Synara.

MAYOR VONREG

APARICIONES Res **ESPECIE** Humano **PLANETA NATAL** Desconocido **FILIACIÓN** Primera Orden

El mayor Elrik Vonreg viste una armadura de piloto de caza TIE de color rojo, a juego con su interceptor TIE. Es un célebre piloto de cazas estelares, capaz de enfrentarse en solitario a todo un escuadrón de Alas-X de la Nueva República. Sin embargo, se ve obligado a retirarse durante un enfrentamiento con Poe Dameron y Kazuda Xiono, lo que permite a la Resistencia descubrir el interés que Castilon despierta en la Primera Orden. Vonreg y el comandante Pyre persuaden a la capitana Phasma para que use al pirata Kragan Gorr y a su banda para acosar a la estación Coloso. Más tarde, Vonreg visita la estación, acompañado de un cargamento de combustible, para reunirse con el capitán Doza e intentar convencerlo de que el Coloso precisa la protección de la Primera Orden. Al final de la reunión, Vonreg descubre que estaban siendo espiados por Kaz. En respuesta a la solicitud de refuerzos en el sistema Dassal de un droide sonda de la Primera Orden, Vonreg se enfrenta de nuevo a Poe y a Kaz en su nave, pero logra huir cuando destruyen a su escolta. Cuando los pilotos del Coloso luchan contra la ocupación de la Primera Orden, Vonreg se une a la batalla aérea y casi logra destruir a Jarek Yeager, pero Kaz lo derriba antes de que pueda lanzar el disparo definitivo.

Vonreg al rescate
La Primera Orden paga a la banda Aves de Guerra para que secuestren a Torra Doza, pero Vonreg se vuelve contra ellos y «rescata» a Torra para devolvérsela a su padre, Imanuel, y ganarse así su confianza.

TORRA DOZA

APARICIONES Res **ESPECIE** Humana
PLANETA NATAL Desconocido
FILIACIÓN Escuadrón As

Torra Doza es la hija del capitán Imanuel Doza, el administrador de la estación Coloso. Viven en la Torre Doza junto al droide R23-X9 y la mascota de Torra, Buggles. Torra pertenece al Escuadrón As y pilota el caza estelar *As Azul*, que también usa en las carreras locales. Se hace amiga de Kazuda Xiono y lo ayuda a introducirse en la Torre a pesar de que sospecha que es un espía. Cuando confirma sus sospechas, ayuda a Kaz en su lucha contra la Primera Orden.

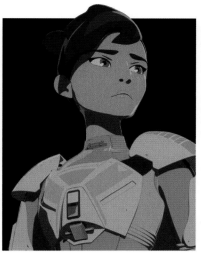

R23-X9

APARICIONES Res **FABRICANTE** Industrias Automaton (personalizado) **TIPO** Droide astromecánico **FILIACIÓN** Torra Doza, Escuadrón As

Aunque R23-X9 parece un droide astromecánico de la serie R, en realidad es un caro y exclusivo modelo creado especialmente para Torra. Es su copiloto y está pintado de azul, a juego con el uniforme y la nave de Torra.

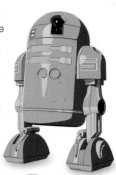

4D-M1N

APARICIONES Res **FABRICANTE** Desconocido
TIPO Droide de protocolo **FILIACIÓN** Torra Doza

4D-M1N es la droide niñera de Torra Doza, a la que cuida para su padre, Imanuel. Si detecta un intruso, activa el modo centinela. Cuando la Primera Orden amenaza a Imanuel, cae en combate intentando defenderlo.

HYPE FAZON

APARICIONES Res **ESPECIE** Rodiano
PLANETA NATAL Rodia **FILIACIÓN** Escuadrón As

Hype Fazon pilota el *As Verde* con el código «As Uno». Es el piloto más veloz del Escuadrón As y su ego es extraordinario. Hype tiene muchos patrocinadores, como demuestran los logos que cubren su nave. A pesar de su vanidad, tiene unos valores sólidos y, por ejemplo, se niega a participar en actividades que ayuden a la Primera Orden. Hype había sido buen amigo de Tam Ryvora, pero ahora están distanciados. Cuando averigua que Tam piensa mal de él, intenta recuperar la amistad, pero fracasa. Se opone a la ocupación de la Primera Orden, que lo apresa por un tiempo, y luego se une a la lucha contra los ocupantes.

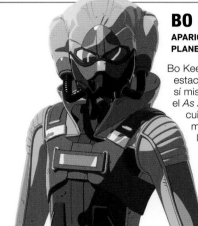

BO KEEVIL

APARICIONES Res **ESPECIE** Kel dor
PLANETA NATAL Dorin **FILIACIÓN** Escuadrón As

Bo Keevil pertenece al Escuadrón As de la estación Coloso. Es un aviador muy seguro de sí mismo y pilota una nave difícil de controlar, el *As Amarillo*. Elige sus palabras con sumo cuidado; le gusta alardear y tiene un pasado misterioso. Los miembros de su especie llevan máscaras de soporte vital cuando abandonan su mundo, porque el oxígeno es tóxico para ellos y sus membranas oculares se secan rápidamente. Su piel gruesa y correosa les permite sobrevivir en el vacío del espacio, una adaptación de lo más útil para un piloto como él.

FREYA FENRIS

APARICIONES Res **ESPECIE** Humana **PLANETA NATAL** Yir Tangee **FILIACIÓN** Escuadrón As

Freya Fenris es una hábil piloto con base en la estación Coloso de Castilon. Pilota el *As Rojo* y defiende la plataforma de los ataques de la banda pirata de Kragan Gorr junto al resto de los Ases: Bo Keevil, Hype Fazon, Griff Halloran y Torra Doza. Aunque son inferiores en número, logran repeler a los piratas con la ayuda del espía de la Resistencia Kazuda Xiono, que intercepta los mensajes de radio de los piratas. Al igual que los demás Ases, Freya compite en las carreras locales para pasar el tiempo… y con la esperanza de ganar unos créditos adicionales.

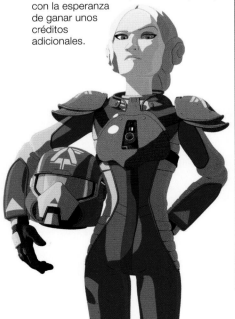

R4-G77

APARICIONES Res **FABRICANTE** Desconocido **TIPO** Droide astromecánico **FILIACIÓN** Escuadrón As

Hype Fazon, piloto del Escuadrón As, adora a su droide R4-G77, que es parte de una nueva línea que se desplaza mediante repulsores. R4 dispone de varios brazos mecánicos, como una varilla emisora de sacudidas eléctricas y una garra. Tiene un carácter fuerte y no reacciona demasiado bien cuando Flix y Okra intentan corregir su actitud.

SC-X2

APARICIONES Res **FABRICANTE** Desconocido **TIPO** Desconocido **FILIACIÓN** Escuadrón As

El droide de Bo Keevil es un modelo esférico que rueda sobre una guía que mejora la tracción y el control de la dirección, y que permanece junto a Keevil bajo cualquier circunstancia. En su interior lleva varias piezas de recambio para la máscara de soporte vital de Keevil, entre otros instrumentos útiles.

R5-G9

APARICIONES Res **FABRICANTE** Industrias Automaton **TIPO** Droide astromecánico personalizado **FILIACIÓN** Escuadrón As

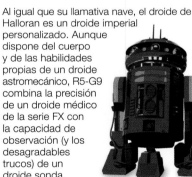

Al igual que su llamativa nave, el droide de Halloran es un droide imperial personalizado. Aunque dispone del cuerpo y de las habilidades propias de un droide astromecánico, R5-G9 combina la precisión de un droide médico de la serie FX con la capacidad de observación (y los desagradables trucos) de un droide sonda.

T3-K10

APARICIONES Res **FABRICANTE** Productos Mecánicos Duwani **TIPO** Droide astromecánico **FILIACIÓN** Escuadrón As

El droide de Freya Fenris es una versión modernizada de una línea antigua pero eficiente que vuelve a estar de moda. Hace cálculos de navegación con gran rapidez y sin quejas. T3-K10 es un hábil ingeniero y también puede ejercer de copiloto en naves estelares más grandes.

GRIFF HALLORAN

APARICIONES Res **ESPECIE** Humano **PLANETA NATAL** Desconocido **FILIACIÓN** Escuadrón As

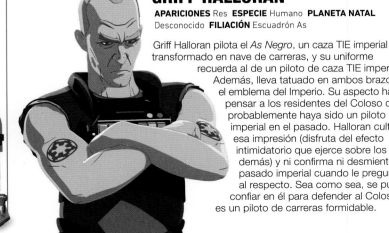

Griff Halloran pilota el *As Negro*, un caza TIE imperial transformado en nave de carreras, y su uniforme recuerda al de un piloto de caza TIE imperial. Además, lleva tatuado en ambos brazos el emblema del Imperio. Su aspecto hace pensar a los residentes del Coloso que probablemente haya sido un piloto imperial en el pasado. Halloran cultiva esa impresión (disfruta del efecto intimidatorio que ejerce sobre los demás) y ni confirma ni desmiente su pasado imperial cuando le preguntan al respecto. Sea como sea, se puede confiar en él para defender al Coloso y es un piloto de carreras formidable.

SOLDADO DE ASALTO DE LA PRIMERA ORDEN

APARICIONES Res, VII, VIII **ESPECIE** Humano
PLANETA NATAL Varios **FILIACIÓN** Primera Orden

A diferencia de la República galáctica y su ejército clon y del Ejército Imperial, compuesto por voluntarios instruidos en academias, la Primera Orden entrena a sus soldados desde su nacimiento, con un régimen muy estricto y similar al lavado de cerebro. Los soldados de asalto de la Primera Orden tienen números de serie en lugar de nombres, y cualquier atisbo de individualidad es sofocado inmediatamente.

Cuando el Imperio de Palpatine se hunde, el consejero Gallius Rax selecciona a doce huérfanos de Jakku para que los entrenen como soldados. Tras la muerte de Rax en la batalla de Jakku, un pequeño remanente imperial huye a las Regiones Desconocidas. Armitage Hux se encarga de los niños soldado, a quienes entrena y convierte en el primer escuadrón de soldados de asalto de la Primera Orden.

La mente que orquesta los futuros ejércitos de soldados de asalto de la Primera Orden es el padre de Armitage, Brendol Hux. Impresionado por la devoción, el entrenamiento y la eficacia del ejército clon de la República galáctica, pero insatisfecho con la torpeza y escasa fiabilidad de los soldados de asalto, Brendol diseña un programa para adoctrinar a niños desde el nacimiento. Así crea una fuerza aún más eficiente que el Ejército Imperial o el Gran Ejército de la República.

Durante su estancia en Parnassos, Brendol conoce a Phasma, que afirma ser la mejor guerrera del planeta y se ofrece voluntaria para unirse a la Primera Orden y convertirse en soldado de asalto. Phasma y Armitage asesinan a Brendol, asumen el control del Proyecto Resurrección de soldados de asalto y contratan a Seguridad Jinata para que secuestre a los bebés que se convertirán en la siguiente generación de soldados.

Phasma desempeña una función mucho más importante de lo que sugiere su rango de «capitán», y entrena a los soldados de asalto para convertirlos en despiadadas máquinas de matar que cumplen cualquier orden, por inmoral que sea. Les enseña a no mostrar la menor compasión, ni siquiera por los compañeros, y los que fracasan merecen los castigos más severos, incluida la muerte; los que cuestionan la autoridad de Phasma son acusados de traición y se enfrentan a las hachas láser de los soldados de asalto que ejercen de verdugos.

La deserción de FN-2187 (Finn) es causa de gran preocupación para Phasma y Hux, pues plantea serias dudas sobre la lealtad de los soldados de asalto. También lleva a que Kylo Ren plantee la posibilidad de que un nuevo ejército clon pueda servir mejor a la Primera Orden que los soldados de asalto de Phasma. Este intenta desesperadamente apresar y ejecutar a FN-2187. Sin embargo, su derrota a bordo del *Supremacía* no hace más que confirmar la amenaza que el desertor supone para la moral de sus soldados.

Todos los soldados de asalto cuentan con un fusil bláster F-11D y una pistola bláster SE-44C. Hay una enorme variedad de divisiones especializadas, que están adaptadas a distintos modos de combate y entornos bélicos, como los soldados lanzallamas, de la nieve, de artillería pesada y submarinos. Es probable que haya fuerzas especializadas para otros entornos, aunque la Resistencia aún no los ha descubierto.

Objetivo capturado
Los soldados de asalto de la Primera Orden desprecian a los agentes de la Resistencia.

Masas apasionadas
Soldados de asalto de la Primera Orden celebran el histórico discurso de Armitage Hux antes del disparo inaugural de la base Starkiller.

TÍA Z

APARICIONES Res **ESPECIE** Gilliand **PLANETA NATAL** Crul **FILIACIÓN** Taberna de la Tía Z

Z'Vk'Thkrkza, más conocida como Tía Z por los clientes de su taberna en el Coloso, es especialista en ofrecer buena comida y bebida, consejos e información. También recoge apuestas para las carreras locales. La Tía Z es divertida y amable, pero también puede ser muy directa, y ve más allá del «bantha poodoo»; también es muy dura, y separa peleas y evita robos. La buena comida casera es la clave de su negocio, tal y como sugiere el tatuaje de un gofre cruzado por un cuchillo y una espátula que lleva en el brazo. Ha de huir temporalmente de la estación cuando la Primera Orden la busca, pero regresa para salvar su hogar.

BOLZA GROOL

APARICIONES Res **ESPECIE** Klatooniano **PLANETA NATAL** Klatooine **FILIACIÓN** Independiente

Bolza Grool vende gorgs (unos anfibios deliciosos) en un puesto del mercado del Coloso. Aunque Bolza y Kaz Xiono empiezan con mal pie, Bolza acaba patrocinando a Kaz en las carreras.

GLITCH

APARICIONES Res **MODELO** Droide de hospitalidad **FABRICANTE** Desconocido **FILIACIÓN** Taberna de la Tía Z

G1-7CH, o «Glitch», es un droide de servicio que trabaja en la Taberna de la Tía Z en el Coloso. Sirve bebidas en la barra y ayuda a la Tía Z a calcular probabilidades en las carreras para su servicio de apuestas.

ORKA

APARICIONES Res **ESPECIE** Chadra-Fan **PLANETA NATAL** Chad **FILIACIÓN** Oficina de Adquisiciones del Coloso

Orka y Flix regentan la Oficina de Adquisiciones del Coloso con la ayuda de su fiel droide de reparación GL-N, y Orka es experto en la reparación de droides astromecánicos. Kaz Xiono negocia con ellos (sobre todo con Orka, un negociante tan hábil como amable) cuando necesita piezas de recambio para su deslizador. Su primer trato manda a Kaz en busca de deliciosos gorgs. Orka y Flix llegan a tener muy buena relación con Kaz, que incluso les cuida el local (a cambio de piezas) cuando se van de viaje.

FLIX

APARICIONES Res **ESPECIE** Gozzo **PLANETA NATAL** Drahgor III **FILIACIÓN** Oficina de Adquisiciones del Coloso

Flix trabaja junto a Orka en la Oficina de Adquisiciones del Coloso, que recuerda a una mazmorra. Compran la mayoría de las piezas de recambio a chatarreros que las recuperan del fondo marino de Castilon. Flix, más callado que Orka, lleva las cuestiones administrativas y es muy estricto con los números y el orden en la oficina, al contrario que Orka. Ambos están acostumbrados a relacionarse con los rudos habitantes de la estación, pero intentan escapar cuando la Primera Orden ocupa la plataforma. Kaz intenta que lo ayuden a liberar el Coloso, pero solo le desean suerte y se esconden.

CAPITÁN DOZA

APARICIONES Res **ESPECIE** Humano **PLANETA NATAL** Desconocido **FILIACIÓN** Imperio, el Coloso

El capitán Imanuel Doza es un antiguo capitán del Imperio galáctico y el actual administrador de la estación Coloso en Castilon durante la Nueva República. Su esposa fue una piloto de la Alianza Rebelde durante la guerra civil galáctica y su hija, Torra Doza, es piloto de carreras en el Escuadrón As de la estación. La Primera Orden lo presiona para que ponga la estación bajo su protección y control, y ante el aumento de los ataques piratas contra la plataforma, él acaba cediendo. Cuando se da cuenta de su error, se une a la lucha contra las fuerzas de la Primera Orden.

HALLION NARK

APARICIONES Res **ESPECIE** Neimoidiano **PLANETA NATAL** Cato Neimoidia **FILIACIÓN** Banda pirata de Kragan Gorr

Hallion Nark llega al Coloso para reparar su nave en el taller de Yeager, pero en realidad es un espía del pirata Kragan Gorr. Escapa del Coloso justo antes del estallido de una tormenta «triple oscura».

JACE RUCKLIN

APARICIONES Res **ESPECIE** Humano **PLANETA NATAL** Desconocido **FILIACIÓN** Equipo de Rucklin

Jace Rucklin y su equipo (Lin Gaava y Gorrak Wiles) son pilotos de carreras en la estación del Coloso. Rucklin entabla amistad con Kaz Xiono para robar el hipercombustible de Jarek Yeager. El combustible provoca la explosión de su deslizador y lo obliga a trabajar en la Torre Doza para recuperar el coste.

KRAGAN GORR

APARICIONES Res **ESPECIE** Quarren **PLANETA NATAL** Mon Cala **FILIACIÓN** Aves de Guerra

El despiadado Kragan Gorr es el líder de la banda pirata Aves de Guerra, a la que la Primera Orden contrata para que acose la estación del Coloso y obligue así a su capitán, Imanuel Doza, a aceptar la protección de la Primera Orden. Gorr se infiltra en la estación gracias a Hallion Nark, y cuando este es descubierto, la tripulación del Coloso acoge a Synara San, también miembro de Aves de Guerra. Aunque la banda de Kragan vuelve a atacar al Coloso, huye cuando Kaz Xiono y Jarek Yeager logran que funcione el ordenador turboláser de selección de objetivos. Cuando Kaz suplica que los ayuden a luchar contra la Primera Orden, Kragan y las Aves de Guerra responden a la llamada y suben a bordo del Coloso justo antes de que salte al hiperespacio.

KEL Y EILA

APARICIONES Res **ESPECIE** Humanos **PLANETA NATAL** Tehar **FILIACIÓN** Independientes

Kel y Eila, su hermana pequeña, huyen de Tehar cuando la Primera Orden, liderada por Kylo Ren, mata a toda la población, incluidos sus padres. Los niños se ocultan en una nave y acaban en la estación del Coloso en Castilon. Cuando la Primera Orden descubre que sobrevivieron, ofrece una recompensa por ellos, diciendo que se han fugado de una importante familia de la Primera Orden. Kaz Xiono y los ingenieros chelidae del Coloso los ayudan a fingir su propia muerte y a huir de las garras de la Primera Orden. Ahora viven en la sección de ingeniería con los chelidae.

MONO KOWAKIANO

APARICIONES Res **PLANETA NATAL** Kowak **TAMAÑO MEDIO** 2,4 m de altura **HÁBITAT** Junglas

Los monos kowakianos son primos genéticos salvajes de los monos-lagartos. Son peligrosos y de mal carácter, y su rugido es formidable. La banda pirata de Kragan Gorr se sorprende al encontrar una bodega llena de simios kowakianos cuando asaltan un carguero clase Darius G cerca del planeta Castilon. Lo que pensaban que sería un cargamento valioso resulta ser una colección de monos-lagartos y un mono kowakiano enfurecido que devora a casi todos los piratas. Synara San es la única superviviente.

MARCUS SPEEDSTAR

APARICIONES Res **ESPECIE** Humano **PLANETA NATAL** Desconocido **FILIACIÓN** Equipo de carreras de Marcus Speedstar

Marcus es el responsable de la muerte accidental de la familia de su hermano, Jarek Yeager, de quien se ha distanciado. Llega al Coloso para ver a Jarek y participar en la Clásica de la Plataforma. El dinero del premio le permite saldar una deuda con la Cuadrilla Guaviana de la Muerte.

R4-D12

APARICIONES Res **FABRICANTE** Industrias Automaton **TIPO** Droide astromecánico **FILIACIÓN** Equipo de carreras de Marcus Speedstar

R4-D12 es el droide astromecánico de cabeza cónica y serie R de Marcus Speedstar. Ofrece apoyo de navegación durante las carreras, anticipa los posibles obstáculos y prevé resultados alternativos.

SYNARA SAN

APARICIONES Res **ESPECIE** Mirialana **PLANETA NATAL** Mirial **FILIACIÓN** Aves de Guerra

Synara pertenece a la banda pirata de Kragan Gorr y es su copiloto durante uno de los primeros ataques contra el Coloso. Asalta junto a sus compañeros un carguero que resulta estar infestado de monos-lagarto y un mono kowakiano gigantesco. Synara se oculta en un contenedor de la bodega, pero el resto de los piratas son devorados. Kaz Xiono y Poe Dameron la encuentran, inconsciente, y la toman por un miembro de la tripulación del carguero. La llevan al Coloso, donde se repone y trabaja como recuperadora de chatarra, además de como espía para Gorr. Entabla amistad con Tam Ryvora, que corre a ayudarla cuando Kragan Gorr ataca la estación de nuevo. Synara tiene que derribar a uno de los piratas para proteger su falsa identidad.

La Primera Orden sospecha que hay un espía pirata a bordo del Coloso y Kaz averigua que se trata de Synara, pero teme que la descubran. Con la ayuda de Kaz y de Neeku, Synara abandona la estación en una cápsula de escape y se reúne con la pequeña banda Aves de Guerra. Cuando Kaz suplica que los ayuden a combatir a la Primera Orden, Synara convence al resto de la banda para que ayuden al Coloso. A bordo de la nave insignia de los piratas, el *Galeón*, Synara lidera a las Aves de Guerra contra la Primera Orden. Un destructor estelar de la Primera Orden entra en órbita para atacar la estación, y el *Galeón* aterriza en uno de los hangares del Coloso. Synara y las Aves de Guerra huyen hacia un destino desconocido junto a los residentes de la plataforma.

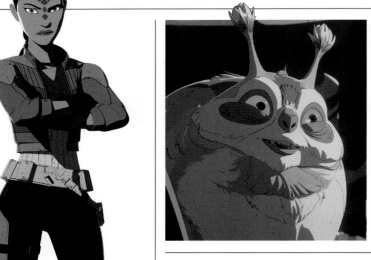

BIBO

APARICIONES Res **PLANETA NATAL** Castilon **TAMAÑO** 30 cm de longitud **HÁBITAT** Mar abierto

Synara San encuentra un Z-96 de la era de las Guerras Clon hundido y lo transporta al Coloso, y Neeku encuentra una pequeña criatura en su interior. Aunque Synara, Tam y Kaz opinan que la gelatinosa criatura con tentáculos es fea y apestosa, Neeku queda prendado de ella y la llama Bibo. La nueva y caótica mascota de Neeku intenta comerse todo lo que encuentra en el taller de Yeager: herramientas, piezas, combustible e incluso al droide astromecánico Bucket. Bibo se pierde y Neeku y Tam lo encuentran en ingeniería, en brazos de Eila, en cuyas visiones Bibo ha traído la desgracia a la estación.

BUGGLES

APARICIONES Res **PLANETA NATAL** Naboo **TAMAÑO** 70 cm de altura

Buggles es un voorpak de seis patas y la mascota de Torra Doza en la Torre Doza de la estación Coloso. No está totalmente domesticado y, a veces, se escapa por la estación. Los voorpaks son muy comunes entre los aristócratas de Naboo: su suave pelaje, su ligereza, su olor agradable y su carácter habitualmente amistoso los convierten en mascotas ideales. En estado salvaje, viven en los salientes rocosos de las laderas de las montañas, donde pueden criar camadas de hasta cinco cachorros. Pese a su aspecto adorable, son carnívoros, y tienen afilados colmillos con los que cazan a sus presas.

BITEY

APARICIONES Res **PLANETA NATAL** Castilon **TAMAÑO** 20 cm de longitud

Kazuda Xiono, espía de la Resistencia, negocia con Flix y Orka, del Departamento de Adquisiciones del Coloso, y accede a traerles comida a cambio de unas piezas de recambio. Kaz se dirige al mercado, donde adquiere un gorg vivo para que almuercen. Cuando regresa, Flix y Orka ya han comido, pero cumplen el trato y deciden quedarse con el gorg como mascota en lugar de comérselo. Este se gana el apodo de Bitey, porque tiene la fea costumbre de morder dedos y cables eléctricos con sus dientes serrados. Kaz aprovecha esta costumbre y utiliza a Bitey para ahuyentar al ladrón Teroj Kee.

ROKKNA

APARICIONES Res **PLANETA NATAL** Castilon **TAMAÑO MEDIO** 220 m de longitud **HÁBITAT** Mar abierto

Los rokknas son grandes criaturas marinas que viven en las profundidades de los mares de Castilon. Son leviatanes terribles, con seis tentáculos, cuatro ojos y un pico enorme. No suelen ser violentos, pero atacan si se los provoca y, sobre todo, si les arrebatan a sus crías. Emergen de las profundidades en muy raras ocasiones, pero Neeku Vozo halla por accidente una cría de rokkna y se la queda como mascota en el Coloso. La madre, alterada por la desaparición de su bebé, lo rastrea hasta la estación usando el olfato y lanza un ataque contra el Coloso, hasta que Neeku le entrega a la cría y salva la estación.

SPEAGULL

APARICIONES Res **PLANETA NATAL** Castilon
TAMAÑO MEDIO 66 cm de longitud **HÁBITAT** Agua

Los speagulls son aves marinas nativas de Castilon, y es habitual verlos volando o posados sobre naves, como el *Galeón*, o sobre plataformas, como el Coloso. Son nadadores muy hábiles y su dieta natural consiste en peces, crustáceos y otras criaturas acuáticas. Sin embargo, también acostumbran a pedir, o incluso robar, comida a los residentes del Coloso. Al igual que la mayoría de los animales de Castilon, tienen cuatro ojos que les permiten cazar al tiempo que vigilan por si hubiera algún depredador. El plumaje azul y blanco les sirve de camuflaje, vistos tanto desde arriba como desde abajo, volando o buceando.

CHELIDAE

APARICIONES Res **PLANETA NATAL** Castilon **FILIACIÓN** Estación Coloso

Los lentos y pacíficos chelidae son unos seres misteriosos que trabajan como ingenieros y personal de mantenimiento a bordo del Coloso. Aunque son amistosos, tardan mucho en comunicarse o en realizar cualquier otra tarea, en general. Neeku Vozo es buen amigo de los chelidae y les presenta a Kazuda Xiono cuando este necesita ayuda para ocultar a Kel y a Eila, dos niños de Tehar que tratan de escapar de la Primera Orden. Los chelidae los acogen y deciden ayudar a Neeku y a Kaz a liberar la estación de la ocupación de la Primera Orden.

COMANDANTE PYRE

APARICIONES Res **ESPECIE** Humano **PLANETA NATAL** Desconocido **FILIACIÓN** Primera Orden

Despiadado y eficiente, el comandante Pyre es un líder distinguido de la Primera Orden. Lleva una singular armadura de soldado de asalto dorada con una hombrera negra sobre el hombro derecho. Participa junto al mayor Erik Vonreg y la capitana Phasma en las negociaciones entre el capitán Imanuel Doza, de la estación del Coloso, y la Primera Orden. Pyre y Vonreg persuaden a Phasma para que use a la banda pirata de Kragan Gorr para acosar al Coloso y presionar así al capitán Doza para que acepte la protección de la Primera Orden. Al principio fracasan en sus esfuerzos y Pyre tiene que explicarle por qué a Phasma, lo que merma la confianza de ella en el plan. Luego, Pyre lidera la búsqueda de los niños de Tehar, Kel y Eila, que se ocultan en la estación. No los encuentra y Kaz Xiono y otros lo convencen de que se han ahogado. Entonces, la Primera Orden paga a los piratas para que secuestren a la hija de Imanuel, Torra, pero los traicionan y la rescatan ellos mismos.

Cuando la Primera Orden devuelve a Torra al Coloso, Imanuel permite que Pyre desembarque un escuadrón de soldados de asalto en la estación. Pyre la ocupa rápidamente, arresta a los residentes que se oponen a él e intenta detener a los agentes de la Resistencia.

Tras la inmersión casi completa del Coloso en el océano de Castilon, Pyre lidera un contingente de soldados de asalto que investiga por qué el emisor de interferencias de la Primera Orden ha dejado de funcionar. Intercambia disparos con los culpables, Kaz y Yeager, y captura a este último. Al final acepta que ha perdido el control de la situación y ordena la evacuación de sus fuerzas. Pide a la Primera Orden refuerzos y un destructor estelar para conquistar la estación, pero el Coloso huye al hiperespacio.

AGENTE TIERNY

APARICIONES Res **ESPECIE** Humana **PLANETA NATAL** Desconocido **FILIACIÓN** Primera Orden

La agente Tierny pertenece al misterioso Buró de Seguridad de la Primera Orden, y ha sido enviada a la ahora ocupada estación del Coloso con la misión de encontrar a todos los espías de la Resistencia. En lugar de usar técnicas de interrogatorio agresivas con Tam Ryvora, del Equipo Bola de Fuego, Tierny recurre a su afilada astucia. Le explica que sus amigos le han estado mintiendo y la manipula para que se una a la Primera Orden. Cuando la Resistencia recupera el control del Coloso, Tierny utiliza sus blásters RK-3 en su huida con Tam.

CB-23

APARICIONES Res **FABRICANTE** Industrias Automaton **TIPO** Droide astromecánico de la serie BB **FILIACIÓN** Resistencia, Equipo Bola de Fuego

CB-23 es un droide astromecánico esférico asignado a Poe Dameron, capitán de la Resistencia, mientras su propio droide, BB-8, ayuda a Kaz Xiono en la estación del Coloso. CB-23 es leal y tiene muchos recursos, y a pesar de unos roces iniciales con BB-8, los dos droides acaban siendo muy buenos amigos. Acompaña a Poe, Kaz y BB-8 cuando van a investigar un carguero clase Darius G repleto de monos-lagartos y un monstruoso mono kowakiano. Mientras intentan escapar de estas criaturas, CB-23 halla a una superviviente, Synara San. También acompaña a Poe y a Kaz a investigar la estación Theta Black. Mientras los otros exploran la estación, CB-23 esconde los Ala-X en el campo de asteroides próximo. Luego, cuando llega la Primera Orden, vuelve a buscarlos y los lleva de vuelta a la base. Después de acompañar a Poe, Kaz y BB-8 al sistema Dassal, sustituye a BB-8 en el Coloso y ayuda a Kaz a acabar con la ocupación de la Primera Orden.

SOLDADO DE ASALTO SUBMARINO

APARICIONES Res **ESPECIE** Humano **PLANETA NATAL** Varios **FILIACIÓN** Primera Orden

La Primera Orden usa soldados de asalto especialistas en submarinismo para patrullar las instalaciones militares y las áreas ocupadas en mundos acuáticos. Están equipados con blásters submarinos, aletas, aparatos de respiración, armaduras herméticas y luces para ver bajo el agua. Cuando la estación del Coloso se sumerge en Castilon, se despliegan en busca de la Resistencia y encuentran a Kazuda Xiono y a CB-23, que solo logran escapar gracias a la intervención de Neeku Vozo.

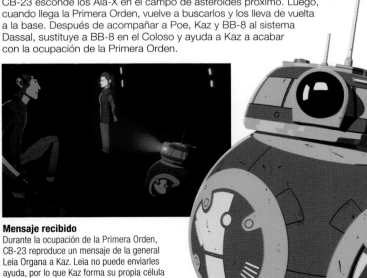

Mensaje recibido
Durante la ocupación de la Primera Orden, CB-23 reproduce un mensaje de la general Leia Organa a Kaz. Leia no puede enviarles ayuda, por lo que Kaz forma su propia célula de Resistencia, a la que se incorpora CB-23.

«Locuras más grandes
hemos hecho.» **POE DAMERON**

POE DAMERON

Se considera a sí mismo el mejor piloto de la galaxia y es muy posible que tenga razón. Sin embargo, la general Leia Organa ve en él mucho más que eso: ve al futuro líder de la Resistencia… si es que llega a ser capaz de sacar la cabeza de la cabina.

APARICIONES Res, VII, VIII, IX **ESPECIE** Humano **PLANETA NATAL** Yavin 4 **FILIACIÓN** Nueva República, Escuadrón Estoque, Resistencia, Escuadrón Negro

EL ESCUADRÓN NEGRO

Hijo del sargento Kes Dameron y de la teniente Shara Bey, Poe Dameron creció en Yavin 4, escuchando leyendas sobre los héroes de la Alianza Rebelde, como Luke Skywalker, la princesa Leia o Han Solo. Es piloto, como su madre, y vuela como comandante del Escuadrón Estoque de la Nueva República, pero acaba frustrado por su inacción ante la amenaza de la Primera Orden y se une a la Resistencia de la general Leia Organa. Entonces, como Líder Negro, le asignan la misión de encontrar a Lor San Tekka y el mapa que lleva a Luke Skywalker. También conoce a un piloto llamado Kazuda Xiono (Kaz), al que recluta para que descubra las actividades de la Primera Orden en la estación Coloso en el planeta Castilon. Poe le presenta a su amigo Jarek Yeager y le deja a BB-8, su androide, para que lo ayude. Más adelante, Poe recupera a BB-8 y se reúne con Lor San Tekka.

Líder Negro
Poe lidera el pequeño Escuadrón Negro en muchas misiones, como en Kaddak, Spalex y Cato Neimoidia.

DE JAKKU A LA STARKILLER

En Jakku, la Primera Orden llega justo cuando Lor San Tekka le entrega a Poe el mapa que lleva a Luke Skywalker. Ante su inminente captura, Poe confía el mapa a BB-8 y le ordena que huya. Poe es encarcelado en el *Finalizador*, el destructor estelar de clase Resurgente de Kylo Ren. Por suerte, un soldado de asalto llamado FN-2187 (Finn) quiere abandonar la Primera Orden y necesita un piloto. Junto a Poe, roba un caza TIE de las Fuerzas Especiales y aterrizan de emergencia en Jakku. Al despertar, Poe está solo, y vuelve a D'Qar. Más tarde se reúne con BB-8 y Finn y lidera un escuadrón de Ala-X de la Resistencia en un ataque contra la base Starkiller de la Primera Orden. Apunta al oscilador térmico de la base y causa una reacción en cadena que destruye el planeta.

Negro Uno
El *Negro Uno*, el caza Ala-X T-70 que pilota Poe Dameron, es negro y naranja.

AVIADOR TEMERARIO

Tras la batalla, la Primera Orden llega al cielo de D'Qar para tomar represalias, y a Poe se le ocurre un plan para que la Resistencia pueda huir. Destruye todas las armas de superficie del acorazado de la Primera Orden, el *Fulminatrix*, para que el Escuadrón Cobalto pueda bombardearlo. Aunque tiene éxito, los bombarderos de la Resistencia son destruidos, y la general Organa degrada a Poe por incumplir su orden de retirada y causar bajas innecesarias. Cuando la Resistencia

Desconfianza mutua
Poe y la vicealmirante Holdo no se entienden. Holdo cree que Poe es demasiado impulsivo, y Poe no confía plenamente en la líder temporal de la Resistencia.

descubre que la Primera Orden puede rastrearlos por el hiperespacio, Poe, Finn y su compañera Rose Tico urden un plan para introducirse en la nave insignia de la Primera Orden y desactivar el rastreador. Como parte del plan, Poe envía a Finn, Rose y BB-8 a Canto Bight. Mientras, Leia resulta herida en un ataque orquestado por Kylo Ren, y la vicealmirante Holdo asume el mando. Holdo se niega a explicar sus planes a Poe, que sospecha que la vicealmirante no trabaja en interés de la Resistencia. Poe lidera un motín en su contra, y se sorprende cuando Leia se despierta del coma y lo aturde con un bláster.

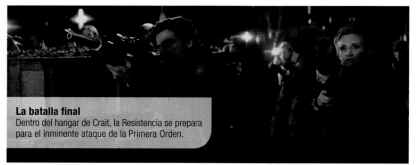

La batalla final
Dentro del hangar de Crait, la Resistencia se prepara para el inminente ataque de la Primera Orden.

UN LÍDER SENSATO

Poe se despierta en una cápsula de escape junto a Leia y descubre que el plan de Holdo tenía su aprobación. Se dirigen a una base rebelde abandonada en Crait y se reúnen con BB-8, Finn y Rose. Cuando llega la Primera Orden, Poe lidera la carga contra el cañón superláser de asedio desde su deslizador esquí V-4X-D. Sin embargo, ha aprendido la lección de D'Qar y, al darse cuenta de que no puede vencer, ordena a los pilotos de la Resistencia que se retiren para salvar sus vidas. Cuando parece que la Resistencia está atrapada y todo está perdido, Poe sigue a unos vúlptices y guía a los supervivientes de la Resistencia para que puedan salir de la cueva por un túnel oculto, donde se encuentran con Rey y el *Halcón Milenario*, y escapan de la Primera Orden.

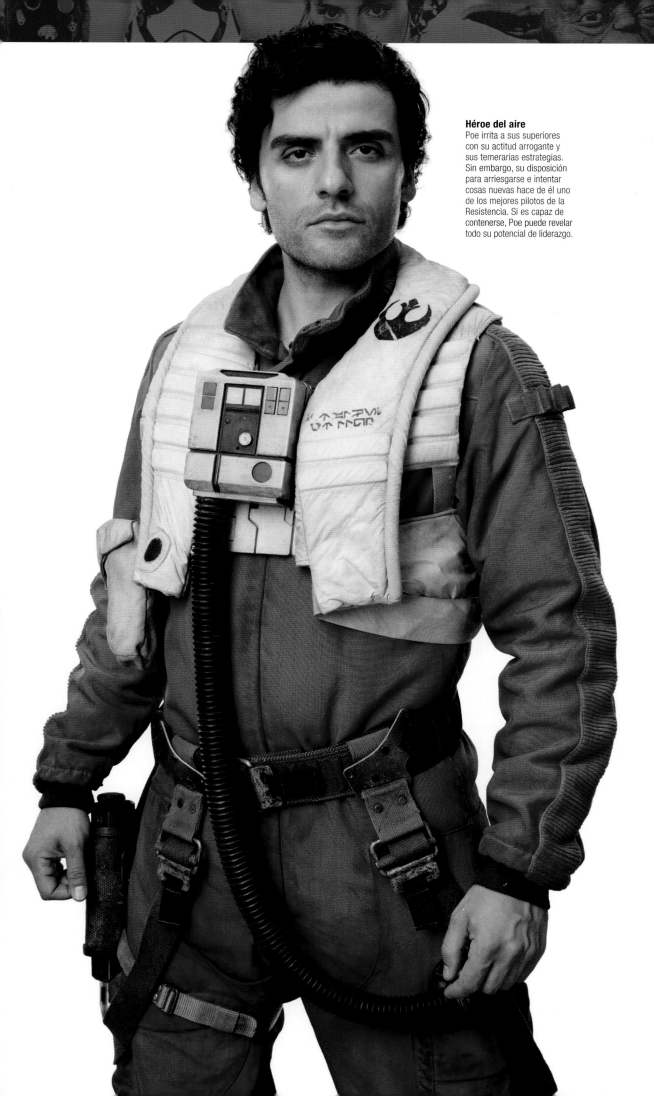

Héroe del aire

Poe irrita a sus superiores
con su actitud arrogante y
sus temerarias estrategias.
Sin embargo, su disposición
para arriesgarse e intentar
cosas nuevas hace de él uno
de los mejores pilotos de la
Resistencia. Si es capaz de
contenerse, Poe puede revelar
todo su potencial de liderazgo.

cronología

▼ Nace el Escuadrón Negro
Poe Dameron recluta a Temmin Wexley, Jessika
Pava, Kun, L'ampar y Oddy Muava para formar el
Escuadrón Negro e ir en busca de Lor San Tekka.

El plan secreto de Suralinda
Poe acude a Pheryon para reunirse con su
amiga, la periodista Suralinda Javos, que le
pide que se una a la Resistencia.

Aparece Kaz
Tras una escaramuza con Elrik Vonreg,
Poe recluta para la Resistencia al piloto
de la Nueva República Kazuda Xiono.

La estación Theta Black
Poe presenta a Kaz a la general Organa, que
les ordena que investiguen las actividades de
la Primera Orden en unas minas abandonadas.

El mapa a Skywalker
Poe se reúne con Lor San Tekka en Jakku, en
busca de «una oportunidad». San Tekka cree que
el mapa «empezará a poner las cosas en su sitio».

▲ Kylo interroga a Poe
Tras una dolorosa incursión en la mente de Poe,
Kylo Ren averigua que BB-8 tiene el mapa.

Poe conoce a Finn
Finn libera a Poe y, juntos, roban un caza
TIE de las Fuerzas Especiales para escapar.

▲ Reunión de amigos
Poe y Finn se daban por muertos, y se sorprenden
al encontrarse en la pista de aterrizaje de D'Qar.

▲ La locura de Poe
La Resistencia huye de D'Qar y Poe lo arriesga
todo para destruir un acorazado de la Primera
Orden: una decisión trágica que lo hará madurar.

La degradación de Poe
Ante la destrucción de los bombarderos de la
Resistencia, Leia Organa degrada a Poe. Como
resultado, la vicealmirante Holdo no confía en él.

▲ Motín en el *Raddus*
Poe lidera un motín contra la vicealmirante
Holdo. Se unen a él el piloto C'ai Threnalli
y la teniente Kaydel Ko Connix.

La batalla de Crait
A bordo de viejos deslizadores esquí, Poe lidera el
ataque contra el cañón superláser de asedio de la
Primera Orden, pero esta vez actúa con sensatez
y se retira antes de sufrir demasiadas bajas.

LA ERA DE LA NUEVA REPÚBLICA

«El droide… ¿robó un carguero?»

KYLO REN AL TENIENTE MITAKA

BB-8

Leal, valiente y persistente, BB-8 es un droide abnegado y fiable que siempre intenta complacer. Es leal a su amo y a quien quiera a quien su amo lo haya prestado.

APARICIONES Res, VII, VIII, IX, FoD **FABRICANTE** Industrias Automaton **TIPO** Droide astromecánico de serie BB **FILIACIÓN** Nueva República, Escuadrón Estoque, Resistencia, Escuadrón Negro, Equipo Bola de Fuego

PRIMEROS SERVICIOS

BB-8, el droide de Poe Dameron, está especializado en navegación, reparación de naves y mantenimiento de sistemas para pilotos de cazas estelares. Ambos pertenecen al Escuadrón Estoque de la Nueva República hasta que Leia Organa los recluta para la Resistencia. Poe, con BB-8 junto a él, funda el Escuadrón Negro, y Leia les encarga que localicen al explorador Lor San Tekka. Cuando lo encuentran y le piden que los ayude a dar con Luke Skywalker, Poe deja a BB-8 al espía que acaba de reclutar, Kazuda Xiono (Kaz). Dameron les encarga que investiguen las actividades de la Primera Orden en la estación de repostaje del Coloso en Castilon. Cuando San Tekka informa a la Resistencia de que tiene el mapa, Poe recupera a BB-8 para acceder a la información sobre Jakku.

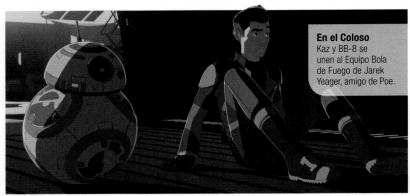

En el Coloso
Kaz y BB-8 se unen al Equipo Bola de Fuego de Jarek Yeager, amigo de Poe.

PERDIDO EN JAKKU

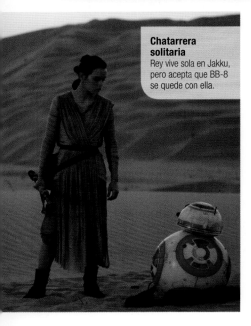

Chatarrera solitaria
Rey vive sola en Jakku, pero acepta que BB-8 se quede con ella.

En Tuanul, una aldea de Jakku, BB-8 y Poe se reúnen con Lor San Tekka y consiguen el mapa. La Primera Orden llega y BB-8 y Poe intentan escapar en el Ala-X de Poe, pero no lo consiguen. Entonces, antes de que Kylo Ren lo capture, Poe le entrega el mapa a BB-8, le ordena que huya y le promete que se reunirá con él más adelante. Solo, BB-8 avanza por el desierto, donde cae en las garras del chatarrero Teedo, pero una chatarrera más amable, Rey, lo rescata y accede a quedarse con él. En Colonia Niima, Rey evita que unos vándalos roben a BB-8. Después de la escaramuza, BB-8 ve a Finn con la chaqueta de Poe, y, tras una breve pelea, todos acaban siendo perseguidos por soldados de asalto y cazas TIE. Logran escapar en el *Halcón Milenario*, que estaba abandonado.

LA ENTREGA DEL MAPA

Han Solo intercepta al *Halcón Milenario*, y tras un enfrentamiento con rathtars y delincuentes, BB-8 le enseña el mapa que lleva a Luke Skywalker. Aunque Han se niega a viajar hasta Leia, su exmujer, lleva a BB-8, Rey y Finn a reunirse con Maz Kanata en Takodana. Sin embargo, la Primera Orden llega y estalla el caos. La Resistencia aparece y combate a la Primera Orden, pero Kylo Ren secuestra a Rey. Tras la batalla, BB-8 viaja a D'Qar junto a los demás y por fin se reúne con Poe. La Resistencia sabe que el mapa de BB-8 está incompleto, pero debe centrarse en la Primera Orden, que se está preparando para destruir D'Qar con la base Starkiller. BB-8 y Poe participan en el asalto al arma de destrucción masiva a bordo del *Negro Uno* y, gracias al equipo de tierra, logran destruir la base. Luego, regresan a D'Qar, y R2-D2 se activa justo a tiempo para ayudar a BB-8 a completar el mapa que los llevará hasta Luke.

Dos mejor que uno
Hace años que R2-D2 guarda un fragmento del mapa. Cuando se activa, completa el mapa de BB-8.

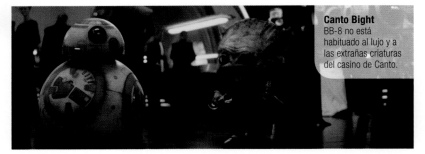

Canto Bight
BB-8 no está habituado al lujo y a las extrañas criaturas del casino de Canto.

LA HUIDA DE LA RESISTENCIA

La Primera Orden ataca la base de la Resistencia en D'Qar y es preciso evacuarla. BB-8 toma medidas para que la nave de Poe siga funcionando y se reincorporan a la Resistencia a bordo del *Raddus*, pero Kylo Ren los ataca y BB-8 casi sale volando por los aires. Cuando descubren que la Primera Orden está rastreando a la Resistencia por el hiperespacio, BB-8, Finn y Rose Tico se dirigen a Canto Bight en busca del «Maestro Decodificador», para que los ayude a desactivar el sistema de rastreo de la Primera Orden. Por desgracia, Finn y Rose son arrestados en el casino. En lugar de rescatarlos, BB-8 acaba colaborando con DJ, un hacker. Juntos, roban una nave y rescatan a Finn y a Rose. Los cuatro huyen en el *Supremacía*, la nave insignia de la Primera Orden, pero DJ los traiciona y son capturados. BB-8 salva a Finn y a Rose pirateando un AT-ST. Escapan a Crait, donde BB-8 se vuelve a reunir con Poe.

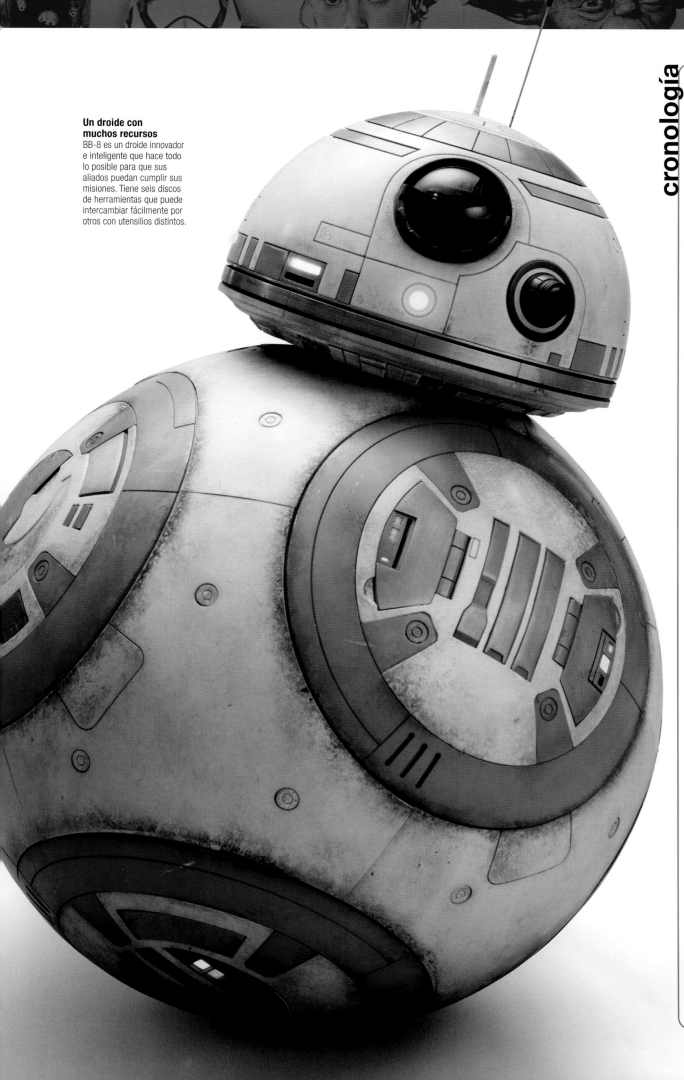

Un droide con muchos recursos

BB-8 es un droide innovador e inteligente que hace todo lo posible para que sus aliados puedan cumplir sus misiones. Tiene seis discos de herramientas que puede intercambiar fácilmente por otros con utensilios distintos.

Misión en Megalox Beta
Poe viaja a la prisión Megalox para interrogar a Grakkus el Hutt, y BB-8 y sus amigos droides desatan el caos.

Misión en Kaddak
BB-8 y Poe se reúnen con C-3PO para recuperar un droide espía, pero Terex, de la Primera Orden, interviene y BB-8 debe pasar a la acción.

Señales desde el Sector Seis
Poe Dameron, Kaz Xiono, BB-8 y CB-23 investigan una señal de socorro y deben enfrentarse a una nave infestada de monos-lagartos kowakianos.

▲ La llegada de la Primera Orden
BB-8 ve a los soldados de la Primera Orden que llegan a Tuanul y arrasan la aldea.

BB-8 conoce a Rey
Teedo carga a BB-8 en su cargobestia, pero Rey se apiada de él e interviene.

Finn pasa la prueba
Finn confiesa que ha mentido y que no pertenece a la Resistencia, pero convence a BB-8 para que le diga a Rey que la Resistencia está en D'Qar.

▲ BB-8 y Han Solo
A bordo del *Halcón Milenario*, BB-8 muestra a Han Solo un mapa holográfico que lleva a Luke Skywalker.

▲ La reunión con Poe
BB-8 se reúne con Poe Dameron en D'Qar tras la batalla de Takodana.

Se completa el mapa
R2-D2 se activa al fin y revela que tiene el resto del mapa que lleva a la ubicación de Luke.

▲ Empate sobre D'Qar
BB-8 despliega su magia en el Ala-X de Poe mientras destruyen las armas de superficie del *Fulminatrix*, el acorazado de la Primera Orden.

Desventuras en el casino de Canto Bight
Dobbu Scay confunde a BB-8 con una máquina tragaperras e introduce monedas por sus ranuras.

◄ En el *Supremacía*
BB-8 rueda con torpeza en un «disfraz» a bordo del *Supremacía*, la nave insignia de la Primera Orden, pero no consigue engañar al droide BB-9E de la Primera Orden.

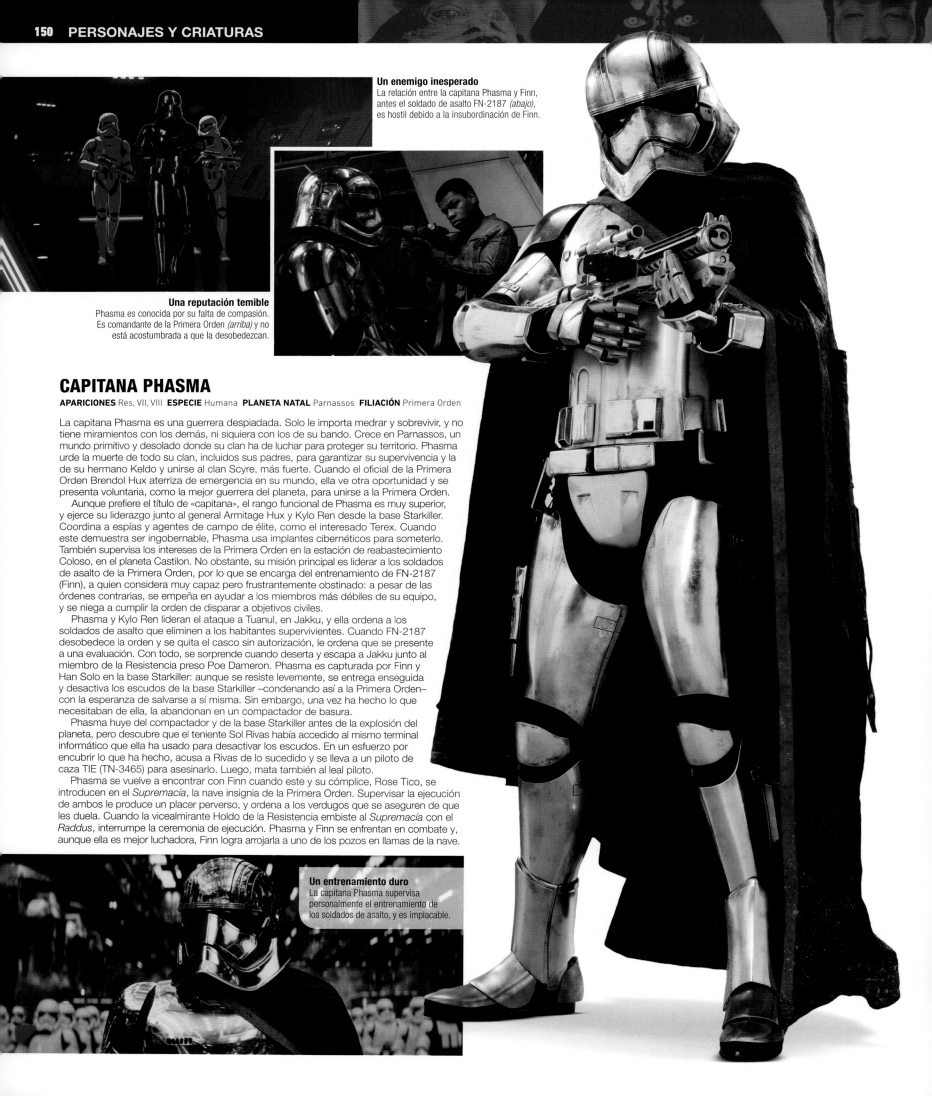

Un enemigo inesperado
La relación entre la capitana Phasma y Finn, antes el soldado de asalto FN-2187 *(abajo)*, es hostil debido a la insubordinación de Finn.

Una reputación temible
Phasma es conocida por su falta de compasión. Es comandante de la Primera Orden *(arriba)* y no está acostumbrada a que la desobedezcan.

CAPITANA PHASMA

APARICIONES Res, VII, VIII **ESPECIE** Humana **PLANETA NATAL** Parnassos **FILIACIÓN** Primera Orden

La capitana Phasma es una guerrera despiadada. Solo le importa medrar y sobrevivir, y no tiene miramientos con los demás, ni siquiera con los de su bando. Crece en Parnassos, un mundo primitivo y desolado donde su clan ha de luchar para proteger su territorio. Phasma urde la muerte de todo su clan, incluidos sus padres, para garantizar su supervivencia y la de su hermano Keldo y unirse al clan Scyre, más fuerte. Cuando el oficial de la Primera Orden Brendol Hux aterriza de emergencia en su mundo, ella ve otra oportunidad y se presenta voluntaria, como la mejor guerrera del planeta, para unirse a la Primera Orden.

Aunque prefiere el título de «capitana», el rango funcional de Phasma es muy superior, y ejerce su liderazgo junto al general Armitage Hux y Kylo Ren desde la base Starkiller. Coordina a espías y agentes de campo de élite, como el interesado Terex. Cuando este demuestra ser ingobernable, Phasma usa implantes cibernéticos para someterlo. También supervisa los intereses de la Primera Orden en la estación de reabastecimiento Coloso, en el planeta Castilon. No obstante, su misión principal es liderar a los soldados de asalto de la Primera Orden, por lo que se encarga del entrenamiento de FN-2187 (Finn), a quien considera muy capaz pero frustrantemente obstinado: a pesar de las órdenes contrarias, se empeña en ayudar a los miembros más débiles de su equipo, y se niega a cumplir la orden de disparar a objetivos civiles.

Phasma y Kylo Ren lideran el ataque a Tuanul, en Jakku, y ella ordena a los soldados de asalto que eliminen a los habitantes supervivientes. Cuando FN-2187 desobedece la orden y se quita el casco sin autorización, le ordena que se presente a una evaluación. Con todo, se sorprende cuando deserta y escapa a Jakku junto al miembro de la Resistencia preso Poe Dameron. Phasma es capturada por Finn y Han Solo en la base Starkiller: aunque se resiste levemente, se entrega enseguida y desactiva los escudos de la base Starkiller –condenando así a la Primera Orden– con la esperanza de salvarse a sí misma. Sin embargo, una vez ha hecho lo que necesitaban de ella, la abandonan en un compactador de basura.

Phasma huye del compactador y de la base Starkiller antes de la explosión del planeta, pero descubre que el teniente Sol Rivas había accedido al mismo terminal informático que ella ha usado para desactivar los escudos. En un esfuerzo por encubrir lo que ha hecho, acusa a Rivas de lo sucedido y se lleva a un piloto de caza TIE (TN-3465) para asesinarlo. Luego, mata también al leal piloto.

Phasma se vuelve a encontrar con Finn cuando este y su cómplice, Rose Tico, se introducen en el *Supremacía*, la nave insignia de la Primera Orden. Supervisar la ejecución de ambos le produce un placer perverso, y ordena a los verdugos que se aseguren de que les duela. Cuando la vicealmirante Holdo de la Resistencia embiste al *Supremacía* con el *Raddus*, interrumpe la ceremonia de ejecución. Phasma y Finn se enfrentan en combate y, aunque ella es mejor luchadora, Finn logra arrojarla a uno de los pozos en llamas de la nave.

Un entrenamiento duro
La capitana Phasma supervisa personalmente el entrenamiento de los soldados de asalto, y es implacable.

LOR SAN TEKKA

APARICIONES VII **ESPECIE** Humano **PLANETA NATAL** Desconocido
FILIACIÓN Iglesia de la Fuerza, Nueva República, Resistencia

Aunque el explorador Lor San Tekka no pertenece a la Orden Jedi, cree en sus ideales en tanto que miembro de la Iglesia de la Fuerza. Explora mundos remotos y lugares de importancia religiosa tanto antiguos como contemporáneos, como los Crèche de Ovanis. Tras la batalla de Endor, ayuda a Luke Skywalker en su búsqueda de conocimientos Jedi olvidados. Es apresado en Cato Neimoidia cuando se introduce en las bóvedas neimoidianas para examinar una reliquia importante para los sensibles a la Fuerza. Condenado a muerte, es rescatado por la general Organa y Poe Dameron. Pero entonces, el agente Terex de la Primera Orden lo secuestra y lo lanza al espacio. El Escuadrón Negro lo rescata y lo lleva a D'Qar, donde decepciona a Leia cuando le confiesa que desconoce dónde está Luke Skywalker, aunque podría descubrirlo si le dan tiempo. Poco después, comunica a Leia que tiene en su poder el fragmento de un mapa que podría indicar la ubicación del Jedi desaparecido. Poe Dameron se reúne con él en Tuanul, una aldea en el planeta Jakku, y San Tekka le entrega el mapa justo antes de que la Primera Orden llegue y Kylo Ren lo asesine.

Un castigo brutal
Kylo Ren exige a Lor San Tekka que le entregue el mapa, pero el anciano solo manifiesta su decepción al ver en qué se ha convertido.

FN-2003

APARICIONES VII **ESPECIE** Humano
PLANETA NATAL Desconocido
FILIACIÓN Primera Orden

FN-2003, también conocido como Slip, es amigo de FN-2187 (Finn) y el miembro más débil de su equipo. Muere en Jakku, pero antes marca con la mano ensangrentada el casco de Finn.

FN-2199

APARICIONES VII **ESPECIE** Humano **PLANETA NATAL** Desconocido **FILIACIÓN** Primera Orden

FN-2199 (Nines) es un antiguo camarada y amigo de Finn. En la batalla de Takodana, ve a Finn, que ha abandonado la Primera Orden, y lo llama «traidor». Entonces, blande una porra antidisturbios Z6 y ataca a Finn, que blande una espada de luz. Han Solo dispara y mata a Nines.

SOLDADO LANZALLAMAS DE LA PRIMERA ORDEN

APARICIONES VII, VIII **ESPECIE** Humano **PLANETA NATAL** Varios **FILIACIÓN** Primera Orden

Los soldados lanzallamas de la Primera Orden son lentos y trabajan en tándem con soldados de asalto estándar. Cuentan con incineradores D-39, que incluyen un fusil lanzallamas D-93w de cañón doble conectado con mangueras a los tanques de combustible que llevan en la mochila. La Primera Orden recurre a ellos con regularidad, y cuando el agente Terex los despliega contra un huevo adorado por los Crèche, provoca su eclosión. Kylo Ren y la capitana Phasma los emplean para destruir Tuanul, en Jakku.

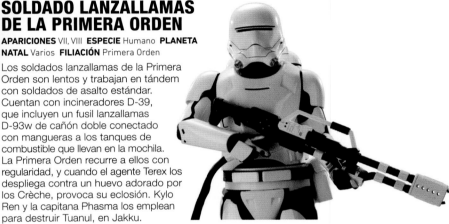

SOLDADO DE ASALTO DE ARTILLERÍA PESADA DE LA PRIMERA ORDEN

APARICIONES VII, VIII **ESPECIE** Humano **PLANETA NATAL** Varios **FILIACIÓN** Primera Orden

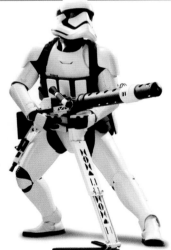

Los soldados de asalto de artillería pesada de la Primera Orden precisan mucha fuerza para cargar con los pesados blásteres FWMB-10 de repetición (o megablásteres) y los chalecos con munición adicional. Sus cañones bláster, con dispersores de calor y trípodes plegables integrados, se pueden montar en vehículos de infantería y son su principal arma. Aunque la cadencia de tiro de los FWMB-10 es inferior a la de los blásteres de los soldados de asalto estándar, son muy potentes, y pueden neutralizar vehículos de la Resistencia con un solo disparo certero. Estos soldados son una presencia habitual en la base Starkiller y en el *Supremacía*.

PILOTO DE CAZA TIE DE LAS FUERZAS ESPECIALES DE LA PRIMERA ORDEN

APARICIONES Res, VII, VIII **ESPECIE** Humano **PLANETA NATAL** Varios **FILIACIÓN** Primera Orden

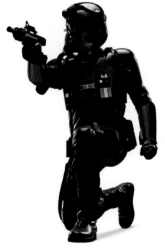

Las Fuerzas Especiales de la Primera Orden cuentan con pilotos de caza TIE de élite que responden directamente ante los mandos superiores. Sus cazas TIE/SF pueden alojar a dos pilotos, que llevan cascos con marcas rojas. Un agresivo piloto de las Fuerzas Especiales persigue a Rey y a Finn, que huyen a bordo del *Halcón Milenario* y sobrevuelan Jakku a través de los restos del superdestructor estelar *Devastador*. El mayor Elrik Vonreg, que viste una armadura íntegramente roja, es un destacado piloto de caza TIE de las Fuerzas Especiales.

PILOTO DE CAZA TIE DE LA PRIMERA ORDEN

APARICIONES Res, VII, VIII **ESPECIE** Humano **PLANETA NATAL** Varios **FILIACIÓN** Primera Orden

La Primera Orden valora a sus pilotos más de lo que lo hizo el Imperio. Ahora reciben un entrenamiento mucho más amplio y pilotan naves muy mejoradas. Al igual que los soldados de asalto, son sometidos a un entrenamiento muy estricto desde la infancia. Muchos pilotos crecen en destructores estelares y estaciones espaciales y no pisan un planeta hasta que son adultos (si es que llegan a hacerlo). Los cadetes que no superan los estrictos estándares de vista, reflejos y otras habilidades fundamentales para volar, se convierten en pilotos de lanzadera, artilleros o técnicos.

SOLDADO DE ASALTO DE LA NIEVE DE LA PRIMERA ORDEN

APARICIONES VII, VIII **ESPECIE** Humano **PLANETA NATAL** Varios **FILIACIÓN** Primera Orden

El equipo de los soldados de asalto de la nieve está diseñado para los climas helados, con mono, armadura y casco impermeables y aislantes. Su coraza (de betaplastoide) cuenta con menos placas que la de los soldados de asalto estándar, para facilitar el movimiento en terrenos nevados. También llevan un pesado kama enrollado alrededor de la cintura y una mochila con material de supervivencia y una batería. Intervienen en las batallas de la base Starkiller y de Crait; su visor polarizado y los reguladores de temperatura de su coraza suponen una ventaja en los ardientes salares de Crait.

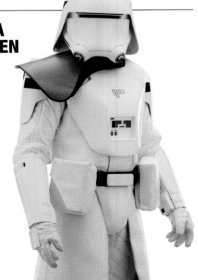

«¡FN-2187!… ¡Ese es el único nombre que me han dado!»

FINN A POE

FINN

La vida como soldado de asalto enseña a Finn a obedecer órdenes y a anteponer la Primera Orden a todo lo demás. Sin embargo, un momento clave en Jakku le ofrece la oportunidad de elegir un nuevo camino como héroe.

APARICIONES VII, VIII, IX, FoD **ESPECIE** Humano **PLANETA NATAL** Desconocido **FILIACIÓN** Primera Orden, Resistencia

FN-2187

Finn es arrebatado a su familia cuando aún es muy pequeño, como todos los soldados de asalto de la Primera Orden. No la vuelve a ver nunca más, y crece junto a otros cadetes. No se le permite ningún rasgo de identidad personal y ni siquiera tiene nombre: lo llaman «FN-2187». Durante su entrenamiento, Finn es un soldado modélico y Phasma llega a felicitarlo. Sin embargo, luego le ordena que deje de ayudar a su mejor amigo, FN-2003, que es débil y pone en peligro a todo el equipo. La preocupación de Finn por el bienestar de los demás desemboca en una crisis existencial cuando Phasma le ordena que dispare a civiles inocentes.

Armadura estándar
FN-2187 lleva el uniforme típico de un soldado de asalto de la Primera Orden.

HUIDA DE LA PRIMERA ORDEN

Finn es incapaz de asesinar a los habitantes de Tuanul, en Jakku, y se da cuenta de que debe abandonar la Primera Orden. Libera a Poe Dameron, un piloto de la Resistencia cautivo a bordo del *Finalizador*, para que lo ayude a huir en un caza TIE robado. Tras un aterrizaje forzoso en Jakku que le separa de Poe, Finn conoce a Rey y a BB-8. Abandonan juntos el planeta en el *Halcón Milenario* y, como se avergüenza de su pasado, Finn finge pertenecer a la Resistencia para ganarse la confianza de Rey. Confía su verdadera identidad a BB-8 y convence al droide para que revele la ubicación de la base de la Resistencia. Poco después, Han Solo y Chewbacca suben a bordo del *Halcón*, y Finn casi muere devorado cuando el cargamento de monstruos de Han se escapa.

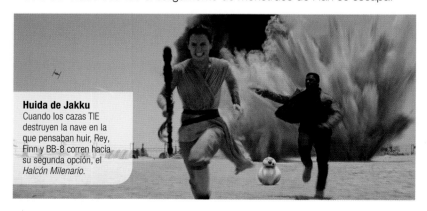

Huida de Jakku
Cuando los cazas TIE destruyen la nave en la que pensaban huir, Rey, Finn y BB-8 corren hacia su segunda opción, el *Halcón Milenario*.

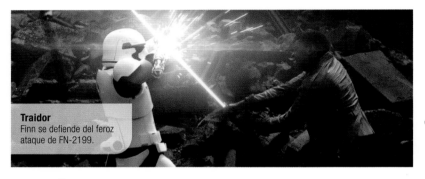

Traidor
Finn se defiende del feroz ataque de FN-2199.

REUNIÓN EN TAKODANA

Han lleva a Finn, Rey y BB-8 a Takodana para que se reúnan con Maz Kanata, la sabia propietaria de una taberna, que los insta a luchar contra la Primera Orden. Finn, asustado, pues conoce bien el poder del enemigo, admite su engaño y abandona a sus amigos. Intenta huir del planeta con el pirata Sidon Ithano, pero la Primera Orden llega y ataca el castillo de Maz, por lo que no tiene más remedio que luchar con una espada de luz que esta le había entregado. FN-2199, antiguo camarada y compañero de escuadrón de Finn, se enfrenta a él y lo acusa de traición antes de derribarlo, pero Han lo salva.

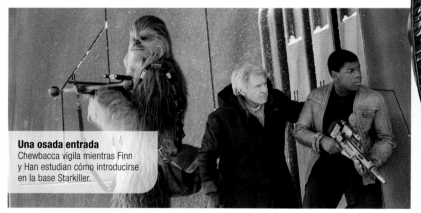

Una osada entrada
Chewbacca vigila mientras Finn y Han estudian cómo introducirse en la base Starkiller.

MISIÓN EN LA BASE STARKILLER

Finn se asusta cuando ve que Kylo Ren abandona Takodana en su lanzadera junto a Rey, a la que ha capturado. Ya sea porque cree en la causa de la Resistencia o porque quiere rescatar a Rey, Finn se incorpora al movimiento y accede a ayudar a la Resistencia a infiltrarse en la base Starkiller. Una vez reunido allí con Rey, Finn demuestra su valor enfrentándose a Kylo. Dispuesto a sacrificarse para salvar a su amiga, Finn desenvaina la antigua espada de luz de Luke Skywalker y se bate en duelo con el guerrero del lado oscuro. Finn resulta gravemente herido y es trasladado a la base de la Resistencia, donde lo tratan. Rey deja allí a Finn, convencida de que volverán a verse.

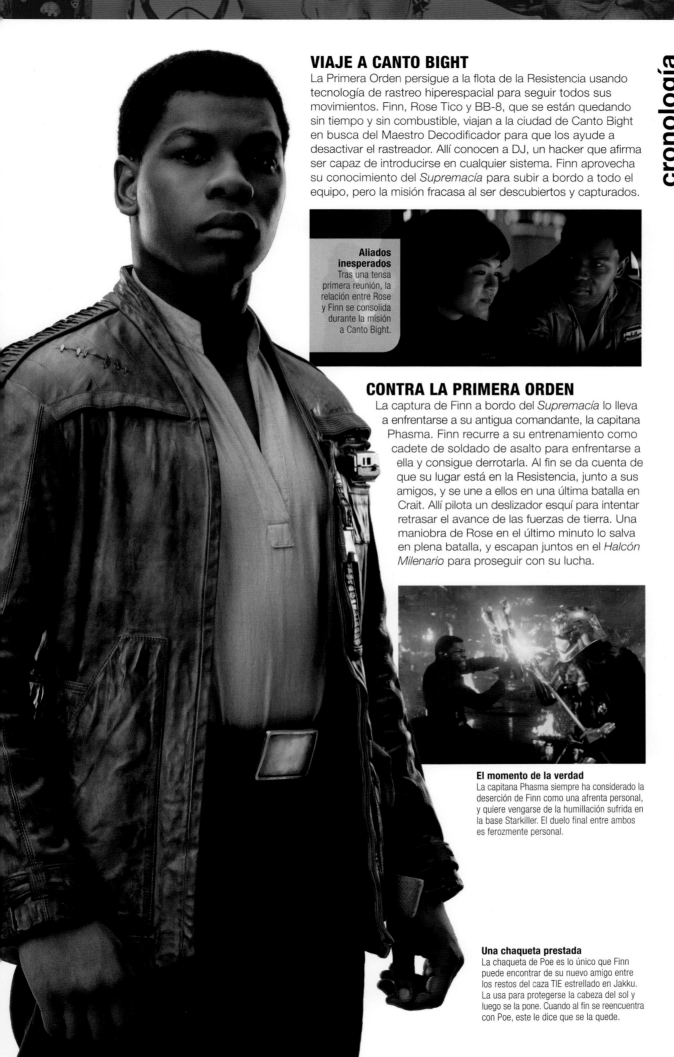

VIAJE A CANTO BIGHT

La Primera Orden persigue a la flota de la Resistencia usando tecnología de rastreo hiperespacial para seguir todos sus movimientos. Finn, Rose Tico y BB-8, que se están quedando sin tiempo y sin combustible, viajan a la ciudad de Canto Bight en busca del Maestro Decodificador para que los ayude a desactivar el rastreador. Allí conocen a DJ, un hacker que afirma ser capaz de introducirse en cualquier sistema. Finn aprovecha su conocimiento del *Supremacía* para subir a bordo a todo el equipo, pero la misión fracasa al ser descubiertos y capturados.

Aliados inesperados
Tras una tensa primera reunión, la relación entre Rose y Finn se consolida durante la misión a Canto Bight.

CONTRA LA PRIMERA ORDEN

La captura de Finn a bordo del *Supremacía* lo lleva a enfrentarse a su antigua comandante, la capitana Phasma. Finn recurre a su entrenamiento como cadete de soldado de asalto para enfrentarse a ella y consigue derrotarla. Al fin se da cuenta de que su lugar está en la Resistencia, junto a sus amigos, y se une a ellos en una última batalla en Crait. Allí pilota un deslizador esquí para intentar retrasar el avance de las fuerzas de tierra. Una maniobra de Rose en el último minuto lo salva en plena batalla, y escapan juntos en el *Halcón Milenario* para proseguir con su lucha.

El momento de la verdad
La capitana Phasma siempre ha considerado la deserción de Finn como una afrenta personal, y quiere vengarse de la humillación sufrida en la base Starkiller. El duelo final entre ambos es ferozmente personal.

Una chaqueta prestada
La chaqueta de Poe es lo único que Finn puede encontrar de su nuevo amigo entre los restos del caza TIE estrellado en Jakku. La usa para protegerse la cabeza del sol y luego se la pone. Cuando al fin se reencuentra con Poe, este le dice que se la quede.

cronología

El primer encuentro
La capitana Phasma envía a FN-2187 (Finn) a reducir una protesta en una colonia minera de Pressy's Tumble.

▲ **La muerte de Slip**
Tras presenciar la muerte de su amigo FN-2003 (Slip) en combate, FN-2187 desobedece a Phasma en Jakku.

▲ **Primera reunión**
FN-2187 ayuda a escapar a Poe Dameron, líder de la Resistencia, porque necesita un piloto que lo ayude a huir a su vez del *Finalizador*.

El nacimiento de Finn
Poe Dameron da su nuevo nombre a Finn (FN-2187) mientras vuelan hacia Jakku a bordo de un caza TIE robado.

Un encuentro fortuito
Finn aterriza de emergencia en los Yermos de Goazon. Cuando BB-8 lo ve en Colonia Niima, reconoce la chaqueta de Poe, que lleva puesta.

Huida del *Eravana*
Han Solo y Chewbacca interceptan el *Halcón Milenario*. Finn y Rey quedan atrapados en una batalla entre bandas criminales y rathtars hambrientos.

Vida de pirata
Maz Kanata mira fijamente a Finn, que se pone nervioso. Finn invita a Rey a huir con él, pero ella mantiene su promesa de ayudar a BB-8.

Contra la Primera Orden
Finn blande una espada de luz por primera vez, pero descubre que ha de enfrentarse a uno de sus antiguos compañeros de escuadrón.

▲ **Miembro de la Resistencia**
Finn se reúne con Poe Dameron en D'Qar. Ayuda a los líderes de la Resistencia a planear su ataque a la base Starkiller.

◄ **Recuperación**
Tras su duelo con Kylo Ren, Finn queda en coma. Rey lo deja al cuidado de los médicos de la Resistencia.

Lealtad vacilante
Finn quiere abandonar la Resistencia para salvar a Rey, pero Rose lo convence para que se quede a ayudar.

Noche en el casino
Finn y Rose causan daños importantes en la ciudad de Canto Bight cuando liberan a una manada de fathiers de sus establos. Escapan a lomos de una de esas criaturas.

◄ **Infiltrado**
Finn usa su conocimiento del *Supremacía* para poder infiltrarse en él e intentar desactivar el rastreador hiperespacial de la Primera Orden.

«Deja morir el pasado. Mátalo,
si es necesario.»

KYLO REN

Portador de la Fuerza cuyo linaje incluye tanto a los héroes más brillantes como a los villanos más oscuros de la historia reciente, Kylo Ren opta por aterrorizar a la galaxia como el malvado sirviente del Líder Supremo Snoke.

APARICIONES VII, VIII, IX **ESPECIE** Humano **PLANETA NATAL** Chandrila **FILIACIÓN** Primera Orden, caballeros de Ren

PRIMERA INFANCIA

Ben Solo nace en Ciudad Hanna, en el planeta Chandrila, un año después de la batalla de Endor. Sus padres, la princesa Leia Organa y el general Han Solo, llevan vidas muy ajetreadas y esto, sumado a la decisión de enviarlo con su tío Luke Skywalker para que lo entrene, hace que Ben se sienta abandonado. Leia no le explica que su abuelo, Anakin Skywalker, se convirtió en Darth Vader; tiene la intención de abordar esta dolorosa verdad cuando Ben sea mucho mayor. Lamentablemente, Ben lo descubre y debe enfrentarse a la realidad de que su familia lo ha engañado acerca de su linaje y de su relación con el lado oscuro de la Fuerza.

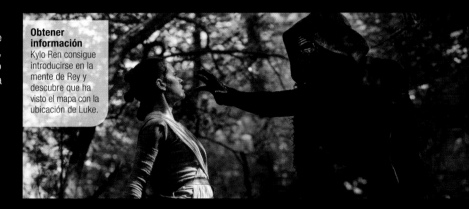

Obtener información
Kylo Ren consigue introducirse en la mente de Rey y descubre que ha visto el mapa con la ubicación de Luke.

El fin del Imperio
Tras la destrucción de la segunda Estrella de la Muerte, Leia y Han inician una relación romántica.

EN BUSCA DE SKYWALKER

Kylo, a quien Snoke ha ordenado que encuentre a Luke Skywalker, sigue a Poe Dameron, de la Resistencia, hasta Jakku, donde ha de reunirse con Lor San Tekka. No consigue obtener el mapa de Tekka que señala la ubicación de Luke, pero captura e interroga a Poe y descubre que el mapa está en poder de un droide de la serie BB que ahora acompaña a Rey. Kylo sigue el rastro del droide hasta Takodana, donde captura a Rey, que se resiste cuando intenta interrogarla. Kylo descubre así que la potencia de la Fuerza en Rey es comparable a la de él.

CAÍDA AL LADO OSCURO

Ben, a quien Luke ha entrenado junto a una nueva generación de Jedi, estudia el lado luminoso de la Fuerza, pero se vuelve en contra de su maestro y mata a los demás alumnos. Ahora llamado Kylo Ren, descubre el lado oscuro de la Fuerza con Snoke, el Líder Supremo de la Primera Orden, cuyas enseñanzas combinan tradiciones de los lados oscuro y luminoso de la Fuerza, una tensión que sumirá a Kylo en una gran inestabilidad. Llega a ser un avezado pupilo de Snoke y el maestro de los Señores de Ren. También recurre al pasado en busca de inspiración: su espada de luz de guardia cruzada se inspira en una antigua espada de luz de la era del Gran Azote de Malachor, e intenta conectar con la máscara quemada de Vader en busca de visiones del poder del lado oscuro.

PRUEBA Y ERROR

Snoke teme que Kylo flaquee en el momento de la inevitable confrontación con su padre, pero Kylo decide demostrarle su lealtad y volverse inmune al lado luminoso. Cuando al fin se enfrenta a Han en la base Starkiller, lo mata, y aunque Chewbacca lo hiere, persigue a Rey y a Finn para recuperar la espada de luz de su padre, que está en poder de Finn. Kylo hiere brutalmente a Finn en un duelo, pero queda asombrado cuando Rey lo derrota tras atraer con la Fuerza la espada de luz de Anakin. Rey hiere a Kylo en el rostro, pero el duelo se ve interrumpido cuando la superficie del planeta se empieza a resquebrajar después del ataque de la Resistencia. Snoke ordena al general Hux que recoja al derrotado Kylo para poder darle personalmente su última lección.

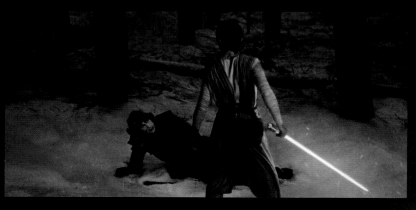

LÍDER SUPREMO

Enfurecido por la humillante derrota en la base Starkiller, el Líder Supremo Snoke está además decepcionado con Kylo, que ha caído en combate ante Rey y no ha encontrado a Luke Skywalker. Snoke lo provoca brutalmente y se burla de él como un fracasado, un grave error que lleva a que su aprendiz lo mate y se autoproclame nuevo Líder Supremo. Cuando fracasa en su intento de reclutar a Rey para su causa, Kylo decide centrarse en aniquilar a la Resistencia. Justo cuando los tiene acorralados en Crait, cae en una trampa de Luke Skywalker y se da cuenta demasiado tarde de que está luchando con una proyección de la Fuerza de su antiguo maestro. Este error permite que la Resistencia pueda escapar de nuevo.

Cegado por la ira
Encolerizado por el aparente regreso de su odiado antiguo maestro, Kylo deja a un lado toda precaución e intenta matar a Luke, sin darse cuenta de que este solo intenta distraerlo.

Asesino Jedi
Al igual que su abuelo y su tío antes que él, Kylo es formidable con la espada de luz, y usa su talento en combate para masacrar a todos los alumnos Jedi de Luke.

cronología

Una nueva era
Ben Solo nace en el seno de una importante familia de líderes de la Rebelión y de la Nueva República.

Familia extensa
A pesar de su carácter impredecible, el joven Ben demuestra un gran afecto por su familia, incluido su «tío» Lando Calrissian.

Entrenamiento Jedi
Leia envía a su hijo Ben junto a su tío, Luke Skywalker, para que lo entrene.

Traidor
Ben ataca a Luke y se une a Snoke. Adopta el nombre de Kylo Ren y una nueva identidad como líder de la Primera Orden.

Asalto en Jakku
Kylo llega a Jakku y captura a Lor San Tekka, pero queda frustrado tras un breve interrogatorio al anciano.

▲ Interrogatorio por la Fuerza
Kylo interroga a Poe Dameron usando la Fuerza y descubre que una unidad BB tiene el mapa que lleva a Skywalker.

Secuestro en Takodana
Kylo Ren lidera el ataque a Takodana y captura a Rey. Cree que ya no es necesario seguir buscando a BB-8.

Rey se resiste a Kylo
Durante su interrogatorio, Rey da la vuelta a la situación y desvela el temor de Kylo: no llegar a ser nunca tan poderoso como Darth Vader.

▲ La exigencia de Snoke
Snoke descubre la sensibilidad de Rey a la Fuerza y ordena a Kylo que la traiga ante él.

Reunión familiar
Han Solo suplica a su hijo que regrese a casa, convencido de que Ben sigue luchando contra la oscuridad y puede salvarse.

Una derrota humillante
Sorprendido de nuevo por las habilidades de Rey, Kylo queda humillado y herido en la base Starkiller.

Desenmascarado
Tras una reprimenda del Líder Supremo Snoke, Kylo se enfurece y destruye su propio casco. Una larga cicatriz le atraviesa el rostro, como recuerdo de su derrota ante Rey en la base Starkiller.

Cazas estelares al ataque
Kylo lidera un ataque de cazas contra el *Raddus*, de la Resistencia, y casi mata a su madre durante el ataque.

El aprendiz crece
Snoke conecta las mentes de Kylo y de Rey en un intento de localizar a Luke Skywalker, pero Kylo lo mata antes de que pueda hacer nada con la información.

Un duelo engañoso
Kylo Ren persigue a lo que queda de la Resistencia e intenta acabar con su antiguo maestro, Luke Skywalker, pero descubre que ha estado combatiendo con una proyección de la Fuerza.

«Hoy termina la República.»

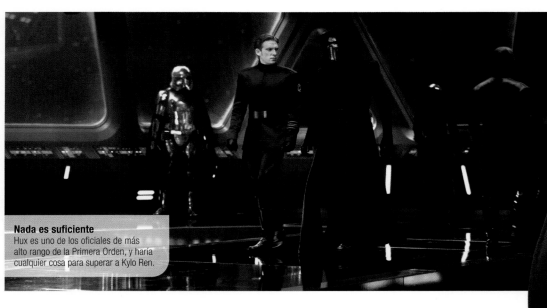

Nada es suficiente
Hux es uno de los oficiales de más alto rango de la Primera Orden, y haría cualquier cosa para superar a Kylo Ren.

ARMITAGE HUX

APARICIONES Res, VII, VIII, IX **ESPECIE** Humano
PLANETA NATAL Arkanis **FILIACIÓN** Primera Orden

Armitage Hux es el hijo ilegítimo del comandante Brendol Hux, oficial e instructor de la Academia Imperial que concibe un nuevo programa para reclutar y entrenar a soldados de asalto desde el nacimiento. Es un padre insensible que no demuestra el menor afecto hacia su hijo. Cuando la Alianza Rebelde invade su mundo, Brendol lleva a Armitage, aún pequeño, a Jakku. Tras la batalla de Jakku, los Hux escapan a las Regiones Desconocidas junto al almirante Rae Sloane con el objetivo de construir un nuevo Imperio.

Armitage se ocupa de los soldados de asalto jóvenes, a los que lidera con brutalidad y exige una obediencia y lealtad absolutas. Sus tendencias malvadas y delirios de grandeza crecen a medida que madura y asciende en la Primera Orden. Más tarde, junto a la capitana Phasma, conspirará para asesinar a su propio padre, Brendol.

Entre el general Armitage Hux y Kylo Ren, el aprendiz del Líder Supremo Snoke, existe una rivalidad feroz. Hux valora el poder militar de la Primera Orden muy por encima de la devoción que Kylo siente por la mística Fuerza. Hux quiere demostrar su valía y ganarse el favor de Snoke para rebajar el estatus de Kylo, y para ello persigue al droide BB-8 en busca del mapa que lleva a Luke Skywalker. Como comandante de la base Starkiller, suplica a Snoke que le permita destruir el sistema Hosnian, la sede del gobierno de la República galáctica. Cuando Snoke accede, Hux pronuncia un apasionado discurso ante sus tropas antes de disparar el arma de destrucción masiva y aniquilar Hosnian Prime.

La base de la resistencia en D'Qar es su siguiente objetivo, pero cuando la Resistencia está a punto de ser destruida, Snoke ordena a Hux que vaya a buscar a Kylo Ren y lo lleve a su presencia.

Tras la destrucción de la base Starkiller, Hux supervisa el ataque en represalia sobre D'Qar. La Resistencia logra escapar a pesar de la destrucción de su base y Poe Dameron destruye el acorazado de la Primera Orden. Aunque, al principio, Snoke manifiesta su descontento con Hux, cuando este le explica su plan queda muy satisfecho. Hux ha diseñado una nueva manera de rastrear a la Resistencia por el espacio y de impedir que sus enemigos puedan escapar.

Rose Tico y Finn, espías de la Resistencia, son capturados cuando intentan infiltrarse en el *Supremacía*, la nave insignia de Snoke, para desactivar el rastreador hiperespacial de Hux. Informado por DJ, el hacker traidor, Hux ordena que los ejecuten y se dispone a disparar contra las naves de la Resistencia, que intentan huir. Entonces, el *Raddus*, la nave insignia de la Resistencia pilotada por la vicealmirante Holdo, embiste al *Supremacía* y lo parte por la mitad. En medio del caos, Hux corre hacia la sala del trono de Snoke, donde se encuentra con el cadáver del Líder Supremo y con Kylo Ren, desvanecido. Hux intenta aprovechar la oportunidad y matar a Kylo, pero este se despierta y lo asfixia hasta que se rinde. Para garantizar su supervivencia, Hux se convierte en el esbirro de Kylo y ejerce de lugarteniente en la batalla de Crait.

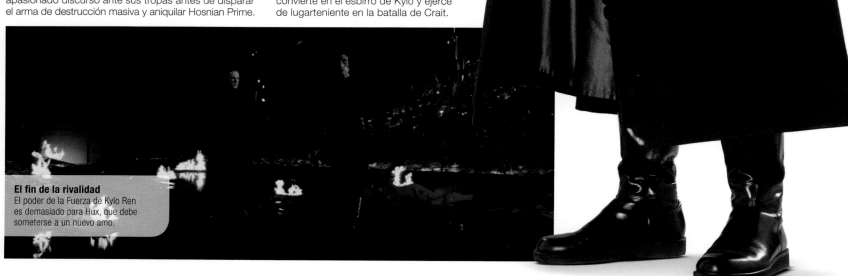

El fin de la rivalidad
El poder de la Fuerza de Kylo Ren es demasiado para Hux, que debe someterse a un nuevo amo.

UNKAR PLUTT

APARICIONES VII, FoD **ESPECIE** Crolute **PLANETA NATAL** Crul
FILIACIÓN Empresario independiente

El irascible y egoísta Unkar Plutt abandona su acuático mundo natal cuando un negocio turbio le sale mal. El «Medusa», como lo llaman, se asienta en Jakku y comienza a comprar chatarra a los buscadores de chatarra locales. Durante este periodo, una joven llamada Rey empieza a trabajar directamente para él y se convierte en su mejor buscadora de chatarra. Más adelante, Unkar roba el *Halcón Milenario* a los chicos Irving, unos delincuentes, y lo modifica bajo un toldo junto a su Concesión. Al final, Unkar se convierte en el chatarrero más importante de Colonia Niima, expulsa a la competencia y logra controlar todo el comercio de la zona. Cuando Rey descubre al droide BB-8 y rechaza la oferta de compra de Unkar, este envía a sus matones para que roben al droide. Rey consigue repelerlos y roba el *Halcón Milenario*. Unkar la sigue hasta Takodana y se enfrenta a ella en el castillo de Maz. Chewbacca acude en su ayuda y le arranca un brazo a Unkar.

Buena para el negocio
Rey es la mejor buscadora de chatarra de Unkar, por lo que este ordena a sus matones que se aseguren de que nadie se meta con ella.

SARCO PLANK

APARICIONES VII **ESPECIE** Melitto
PLANETA NATAL Li-Toran **FILIACIÓN** Varias

El interesado Sarco Plank es un carroñero que guía a Luke Skywalker hasta el Templo de Eedit en Devaron, con la intención de usar a Luke para que abra el templo y, entonces, robar los tesoros de su interior. Cuando Luke cumple su propósito, Sarco lo ataca, pero fracasa y acaba encerrado en el templo. Cuando logra escapar, se traslada a Jakku, donde trabaja como traficante de armas y cazarrecompensas, pero la mala suerte lo persigue y fracasa frente a Rey en su intento de reclamar la indemnización por la recuperación de los restos del destructor estelar *Espectral*.

MATONES DE UNKAR

APARICIONES VII, FoD **ESPECIE** Humanoides varios **PLANETA NATAL** Jakku **FILIACIÓN** Unkar Plutt

Unkar Plutt tiene un pequeño grupo de matones armados con vibropunzones y blásteres que trabajan para él en Colonia Niima, en Jakku. A ellos les encarga el trabajo sucio, como acabar con el comercio no autorizado, robar a los buscadores de chatarra poco cooperadores y sabotear a los posibles competidores. Estos rufianes amorales ocultan su rostro bajo capuchas, vendas y gafas protectoras, pero todos los residentes de Colonia saben quiénes son en realidad. En ocasiones le causan problemas a Rey, e intentan arrebatarle a BB-8 en el mercado.

BOBBAJO

APARICIONES VII **ESPECIE** Nu-cosiano
PLANETA NATAL Jakku
FILIACIÓN Criaturas de todo tipo

El bondadoso anciano Bobbajo carga con diversas mascotas a sus espaldas: un worrt llamado J'Rrosch, varios gwerps y pishnes, un ionlan y dos zhee. Viaja por Jakku de población en población narrando cuentos fantásticos de sus aventuras con estas criaturas. En uno de ellos afirma ser el responsable de la destrucción de la Estrella de la Muerte, aunque solamente los niños se lo toman en serio. En ocasiones, Bobbajo hace tratos con Unkar Plutt, y ha conocido a Rey en la Concesión de Colonia Niima.

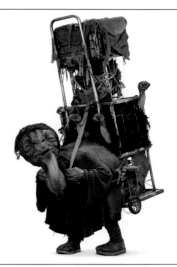

GUSANO GUARDIÁN DE LA NOCHE

APARICIONES VII, FoD
PLANETA NATAL Jakku **TAMAÑO MEDIO** 20 m de longitud **HÁBITAT** Dunas de arena

Los gusanos guardianes de la noche son criaturas nocturnas que viven bajo la arena. Cuando perciben vibraciones, sacan un tentáculo ocular con brillantes ojos rojos sobre la superficie de la arena para estudiar el terreno. El tamaño de los ojos es engañoso, porque no avisa de la colosal criatura de boca enorme que se oculta bajo la arena. Aunque prefieren alimentarse de piezas de aeronaves y de droides despistados, también comen presas vivas. Uno de ellos se interesa por BB-8 y obliga a Rey a esquivarlo; el gusano se convierte en un aliado inesperado cuando se come el inoportuno deslizador de Teedo.

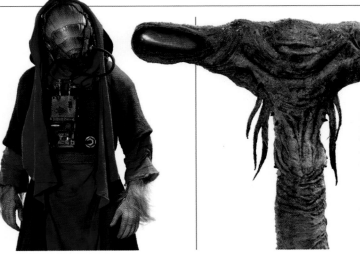

PICOACERO

APARICIONES VII **PLANETA NATAL** Jakku
HÁBITAT Dunas de arena y zonas rocosas próximas a escombros

Los picoaceros son aves carroñeras que sobrevuelan los escombros dispersos sobre las dunas de Jakku en busca de objetos metálicos que comer. Tienen el pico y las garras cubiertos de acero, por lo que pueden romper trozos de metal para comérselos. La molleja de estas aves contiene vanadio, corindón y asmiridio para facilitar la digestión, y su guano es una mercancía valiosa para los colonos de Jakku, que lo exportan para su uso en la producción de cascos de naves estelares.

HAPPABORE

APARICIONES VII, FoD **PLANETA NATAL** Varios (domesticado) **TAMAÑO MEDIO** 5,9 m de longitud **HÁBITAT** Varios (adaptable)

Los happabore son criaturas grandes, dóciles y de aspecto porcino que se crían como ganado en Devaron y Jakku. Almacenan grandes cantidades de agua en su torrente sanguíneo, por lo que necesitan beber con muy poca frecuencia. Tienen la piel dura y la región dorsal cubierta de placas óseas que los protegen del sol y de los depredadores. Finn bebe de un abrevadero de happabore en Colonia Niima, y Rey se ve obligada a tratar con ellos cuando busca chatarra en las dunas. En Devaron, los happabore también son un medio de transporte para residentes como Sarco Plank.

«No sabía que había tanto verde en la galaxia.»

REY A HAN

REY

Sola en un mundo desértico, Rey no cree ser más que una humilde buscadora de chatarra, que espera a una familia que nunca llega. Cuando descubre un poder oculto en su interior, debe usarlo para ayudar a sus nuevos amigos… y a la galaxia.

APARICIONES VII, VIII, IX, FoD **ESPECIE** Humana **PLANETA NATAL** Jakku **FILIACIÓN** Resistencia

UNA INFANCIA MISTERIOSA

De pequeña, Rey es abandonada en Jakku y queda a cargo de Unkar Plutt. Trabaja para el señor de la chatarra recuperando piezas y material del cementerio de naves de Jakku, lleno de restos de la guerra civil galáctica. Rey vive sola en un AT-AT imperial abandonado en los Yermos de Goazon y sobrevive intercambiando sus hallazgos por raciones de comida y agua. A diferencia de la mayoría de los residentes de Jakku, Rey no aspira a marcharse de allí, porque está convencida de que su familia regresará a buscarla algún día. Mientras espera indefinidamente, Rey practica pilotando algunas naves, como un carguero ligero Ghtroc 690 que quiere vender a Unkar, pero que le roban.

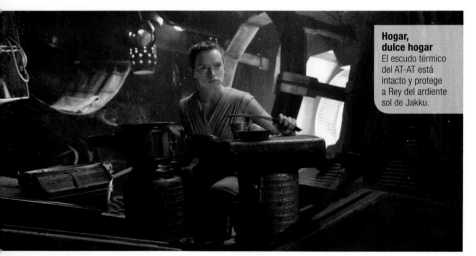

Hogar, dulce hogar
El escudo térmico del AT-AT está intacto y protege a Rey del ardiente sol de Jakku.

UN ENCUENTRO TRASCENDENTAL

Una tarde, después de cenar, Rey escucha un estruendo en las dunas. Acude corriendo, ve al droide BB-8 en apuros, y lo rescata del avaricioso Teedo. Rey se apiada del droide, lo acoge y lo lleva a Colonia Niima. Allí, BB-8 reconoce la chaqueta de su antiguo amo, que ahora viste Finn. Rey se enfrenta a él y lo acusa de ser un ladrón, pero Finn afirma que pertenece a la Resistencia. Cuando los soldados de asalto de la Primera Orden llegan en busca de BB-8, el trío se vale de las habilidades de Rey como piloto para escapar de Jakku a bordo del *Halcón Milenario* de Unkar.

Teedo
Teedo, a lomos de una cargobestia, captura a BB-8 en una red cerca del Desfiladero Kelvin, pero Rey rescata al droide del chatarrero.

TAKODANA Y LA FUERZA

Han Solo y Chewbacca interceptan el *Halcón Milenario* y llevan a Rey y a Finn al castillo de Maz Kanata, en el planeta Takodana, con la esperanza de que Maz, una pirata, pueda entregar a la Resistencia a BB-8, que lleva un mapa con la ubicación de Luke Skywalker. En el castillo de Maz, una espada de luz que había pertenecido a Luke y a Anakin Skywalker llama a Rey mediante la Fuerza. Cuando la toca, Rey tiene una visión y oye voces de ultratumba. Huye muy asustada, pero la Primera Orden aterriza en Takodana y la captura.

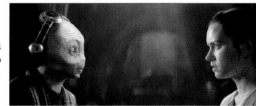

Escuchar a los mayores
Maz intenta calmar a la aterrada Rey y le explica que sus visiones se deben a su conexión con la Fuerza.

LA BASE STARKILLER Y EL DESTINO

En la base Starkiller, Kylo Ren sondea la mente de Rey con la Fuerza. Percibe su afinidad por Han Solo y sus fantasías acerca de una isla misteriosa, pero la Fuerza es potente en ella y se le resiste, por lo que no puede recuperar el mapa que lleva a Skywalker. Rey usa la Fuerza para que el soldado de asalto que la custodia la deje marchar. Se reúne con sus amigos y presencia la muerte de Han Solo. Entonces, Kylo Ren lucha contra ella y Finn, que queda herido de gravedad. Sin embargo, Rey reclama la espada de luz de Skywalker como propia y sorprende a Kylo con su habilidad. Rey derrota a Kylo, y después de la destrucción de la base Starkiller, parte en busca de Skywalker para que la entrene como Jedi.

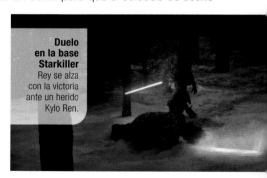

Duelo en la base Starkiller
Rey se alza con la victoria ante un herido Kylo Ren.

SORPRESA EN AHCH-TO

Pero al llegar a Ahch-To, Rey no se encuentra con un héroe de la Rebelión, sino con un anciano hosco que quiere vivir sus últimos días solo y sin relación con la Fuerza. Skywalker se niega a entrenarla, pero accede a darle tres lecciones para demostrarle la insensatez de los Jedi. Rey cree que si no logra convencer a Skywalker para que ayude a la Resistencia, la única esperanza que le queda es que Kylo se pase al lado luminoso. Se marcha para reunirse con él y se lleva a escondidas varios textos Jedi antiguos para preservar la historia de los Jedi.

Respuestas inesperadas
Una lúgubre cueva marina en Ahch-To tienta a Rey con revelaciones sobre su pasado, pero lo que ve la confunde aún más.

El despertar de una heroína

Rey posee mucho talento y su conexión con la Fuerza es inusualmente potente. Al igual que el legendario Anakin Skywalker, es también una mecánica y piloto experta.

EL ENFRENTAMIENTO CON SNOKE

Kylo Ren lleva a Rey ante Snoke, que le ordena que la mate, como última prueba de su entrenamiento. Sin embargo, Ren se vuelve contra su maestro y lo mata con la espada de luz de Skywalker. La Guardia Pretoriana de Snoke corre a vengar su muerte, pero Rey y Kylo luchan juntos contra los guerreros de élite. Con Snoke y sus guardias derrotados, Rey le pide a Kylo que la ayude a salvar a la Resistencia, pero Kylo rechaza la oportunidad de redimirse. Rey escapa y se une a la Resistencia en Crait, justo a tiempo para facilitar su retirada y llevarse a los supervivientes a bordo del *Halcón Milenario*.

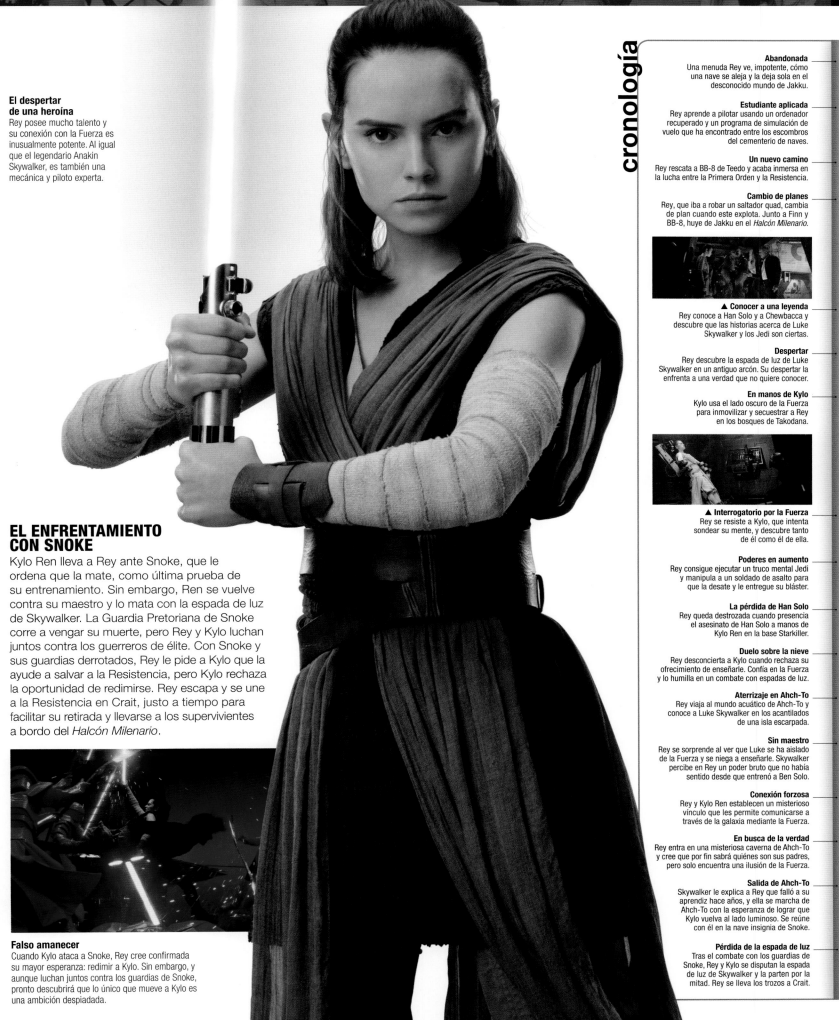

Falso amanecer

Cuando Kylo ataca a Snoke, Rey cree confirmada su mayor esperanza: redimir a Kylo. Sin embargo, y aunque luchan juntos contra los guardias de Snoke, pronto descubrirá que lo único que mueve a Kylo es una ambición despiadada.

cronología

Abandonada
Una menuda Rey ve, impotente, cómo una nave se aleja y la deja sola en el desconocido mundo de Jakku.

Estudiante aplicada
Rey aprende a pilotar usando un ordenador recuperado y un programa de simulación de vuelo que ha encontrado entre los escombros del cementerio de naves.

Un nuevo camino
Rey rescata a BB-8 de Teedo y acaba inmersa en la lucha entre la Primera Orden y la Resistencia.

Cambio de planes
Rey, que iba a robar un saltador quad, cambia de plan cuando este explota. Junto a Finn y BB-8, huye de Jakku en el *Halcón Milenario*.

▲ Conocer a una leyenda
Rey conoce a Han Solo y a Chewbacca y descubre que las historias acerca de Luke Skywalker y los Jedi son ciertas.

Despertar
Rey descubre la espada de luz de Luke Skywalker en un antiguo arcón. Su despertar la enfrenta a una verdad que no quiere conocer.

En manos de Kylo
Kylo usa el lado oscuro de la Fuerza para inmovilizar y secuestrar a Rey en los bosques de Takodana.

▲ Interrogatorio por la Fuerza
Rey se resiste a Kylo, que intenta sondear su mente, y descubre tanto de él como él de ella.

Poderes en aumento
Rey consigue ejecutar un truco mental Jedi y manipula a un soldado de asalto para que la desate y le entregue su bláster.

La pérdida de Han Solo
Rey queda destrozada cuando presencia el asesinato de Han Solo a manos de Kylo Ren en la base Starkiller.

Duelo sobre la nieve
Rey desconcierta a Kylo cuando rechaza su ofrecimiento de enseñarle. Confía en la Fuerza y lo humilla en un combate con espadas de luz.

Aterrizaje en Ahch-To
Rey viaja al mundo acuático de Ahch-To y conoce a Luke Skywalker en los acantilados de una isla escarpada.

Sin maestro
Rey se sorprende al ver que Luke se ha aislado de la Fuerza y se niega a enseñarle. Skywalker percibe en Rey un poder bruto que no había sentido desde que entrenó a Ben Solo.

Conexión forzosa
Rey y Kylo Ren establecen un misterioso vínculo que les permite comunicarse a través de la galaxia mediante la Fuerza.

En busca de la verdad
Rey entra en una misteriosa caverna de Ahch-To y cree que por fin sabrá quiénes son sus padres, pero solo encuentra una ilusión de la Fuerza.

Salida de Ahch-To
Skywalker le explica a Rey que falló a su aprendiz hace años, y ella se marcha de Ahch-To con la esperanza de lograr que Kylo vuelva al lado luminoso. Se reúne con él en la nave insignia de Snoke.

Pérdida de la espada de luz
Tras el combate con los guardias de Snoke, Rey y Kylo se disputan la espada de luz de Skywalker y la parten por la mitad. Rey se lleva los trozos a Crait.

TEEDO

APARICIONES VII, FoD **ESPECIE** Teedo
PLANETA NATAL Jakku **FILIACIÓN** Ninguna

Los teedo son pequeños seres reptilianos que sobreviven como buscadores de chatarra en las dunas de Jakku. Aunque son egoístas cuando tratan con otras especies, carecen de identidad individual: todos ellos se llaman Teedo y comparten un vínculo telepático y una experiencia colectiva. Rey se ve obligada a lidiar con ellos a menudo, y rescata a BB-8 de uno especialmente irritante a lomos de una cargobestia cerca de su casa. Poco después, ese mismo teedo intenta robarle a BB-8. Sin embargo, ella lo atrae hasta un destructor estrellado donde habita un gusano vigilante de la noche que casi lo devora.

CARGOBESTIA

APARICIONES VII, FoD **PLANETA NATAL** Varios
TAMAÑO MEDIO 2,31 m de altura **HÁBITAT** Adaptable (domesticada)

Las cargobestias son bestias de carga mejoradas cibernéticamente con piezas mecánicas e inyecciones químicas que aumentan su fuerza y su resistencia. Reciben alimento y agua mediante tubos y no necesitan más comida ni bebida. En Jakku, los colonos y los teedo usan cargobestias para viajar entre colonias y para rebuscar en el cementerio de naves. Los teedo están especializados en la cría y la adaptación de estas bestias a Jakku, pero en toda la galaxia se usan bestias de carga cibernéticas muy parecidas producidas a partir de otras especies.

RATHTAR

APARICIONES VII **PLANETA NATAL** Twon Ketee **TAMAÑO MEDIO** 6,09 m de longitud (tentáculos incluidos) **HÁBITAT** Pantanos

Los rathtars son de los depredadores más temidos de la galaxia, grandes criaturas voraces, con tentáculos y fauces cubiertas de dientes que se renuevan continuamente. Aunque tienen un cerebro pequeño, son animales sociales y muy eficaces cuando cazan en grupo. Su reputación letal los convierte en una presa muy valiosa para los contrabandistas y los aficionados a la caza mayor. Maul ve cómo una manada de rathtars devora a cazadores furtivos antes de matar a varios de ellos. Han Solo y Chewbacca llevan un cargamento de rathtars, que escapan y desatan el caos.

TASU LEECH

APARICIONES VII **ESPECIE** Humano
PLANETA NATAL Nar Kanji **FILIACIÓN** Kanjiklub

Tasu Leech es el líder de una organización criminal llamada Kanjiklub. Coopera con la rival Cuadrilla Guaviana de la Muerte para localizar el *Eravana*, la nave de Han Solo, y lo aborda junto a sus hombres. Solo había pedido prestados 50 000 créditos al Kanjiklub y no los devolvió a tiempo… por segunda vez. Leech quiere llevarse a BB-8 y cualquier otra cosa de valor y luego repartir los beneficios con los guavianos. Cuando Rey deja sueltos a los rathtars, Han, Chewbacca, Rey, Finn y BB-8 aprovechan el caos para escapar.

BALA-TIK

APARICIONES VII **ESPECIE** Humano
PLANETA NATAL Desconocido
FILIACIÓN Cuadrilla Guaviana de la Muerte

En Sliver, una ciudad de Kaddak, Tasu Leech, del Kanjiklub, oye a C-3PO comentar que Han Solo debe dinero a la Cuadrilla Guaviana de la Muerte. Entonces, Tasu se reúne con Bala-Tik, el líder de los guavianos, y acuerdan trabajar juntos para recuperar el dinero que Solo les debe. Bala-Tik y sus soldados encuentran a Han Solo en Nantoon y suben a bordo de su nave, el *Eravana*. Una vez allí, un enfurecido Bala-Tik exige a Han Solo los créditos que les debe, pero no está preparado para enfrentarse a los rathtars que corren sueltos por la nave.

SOLDADO DE LA CUADRILLA GUAVIANA DE LA MUERTE

APARICIONES Res, VII **ESPECIE** Humano (mejorado) **PLANETA NATAL** Varios **FILIACIÓN** Cuadrilla Guaviana de la Muerte

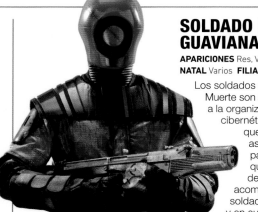

Los soldados de la Cuadrilla Guaviana de la Muerte son seres humanos que juran fidelidad a la organización y, a cambio, reciben mejoras cibernéticas e inyecciones de sustancias que mejoran su eficacia como asesinos. Se comunican mediante paquetes de datos en alta frecuencia que transmiten desde el disco central de su «rostro». Bala-Tik siempre viaja acompañado de un contingente de estos soldados, como en sus visitas a Kaddak y en su enfrentamiento con Han Solo. También se han visto guavianos en la estación del Coloso en Castilon.

CORONEL DATOO

APARICIONES VII **ESPECIE** Humano
PLANETA NATAL Desconocido
FILIACIÓN Primera Orden

El coronel Erich S. Datoo está a cargo de la sala de control del disparo principal de la base Starkiller, y lanza el rayo de energía que destruye el sistema Hosnian. A continuación, apunta contra el planeta D'Qar, que alberga el cuartel general de la Resistencia, pero la base Starkiller es destruida antes de que pueda disparar.

SUBOFICIAL EN JEFE UNAMO

APARICIONES VII **ESPECIE** Humana **PLANETA NATAL** Desconocido **FILIACIÓN** Primera Orden

La suboficial en jefe Nastia Unamo sirve en el puente de mando del *Finalizador*, un destructor de clase Resurgente, a las órdenes de Kylo Ren y del general Hux. Unamo supervisa a la tripulación del puente, y rastrea el caza TIE que han robado Poe Dameron y FN-2187 hasta Jakku.

KORR SELLA

APARICIONES VII **ESPECIE** Humana
PLANETA NATAL Hosnian Prime
FILIACIÓN Resistencia

Korr Sella, una ayudante de la senadora Leia Organa, se une a la Resistencia como comandante. Sella actúa como emisaria de la general Leia Organa en el Senado de la Nueva República, al que intenta advertir de la amenaza creciente que supone la Primera Orden, pero llega tarde. Sella muere cuando la base Starkiller destruye Hosnian Prime.

GA-97

APARICIONES VII **FABRICANTE** Reparación de Droides Reiffworks **TIPO** Droide sirviente **FILIACIÓN** Resistencia

GA-97 es un operativo que trabaja para C-3PO en el castillo de Maz Kanata en Takodana. Cuando BB-8 aparece con Han Solo, Chewbacca, Rey y Finn, GA-97 avisa a C-3PO. Gracias a ese mensaje, Poe Dameron y su escuadrón de cazas Ala-X llegan a Takodana para enfrentarse a la Primera Orden.

SNOKE

APARICIONES VII, VIII **ESPECIE** Desconocida
PLANETA NATAL Desconocido **FILIACIÓN** Primera Orden

El Líder Supremo Snoke opera en el lado oscuro de la Fuerza, y aunque no es un Sith, ha estudiado sus enseñanzas, entre otras tradiciones antiguas de los usuarios de la Fuerza. Es arrogante y excesivamente seguro de sí mismo, como el emperador Palpatine antes que él, lo que también acaba siendo su perdición. Snoke observa desde las sombras el auge y la caída del Imperio y la legendaria saga de Darth Vader y Luke Skywalker. Cuando el Imperio cae, los supervivientes buscan refugio en las Regiones Desconocidas de la galaxia. Allí logran recuperarse gracias al conocimiento acumulado del Gran Almirante Thrawn y la ayuda de una raza misteriosa y ataviada de púrpura a la que solo se conoce como los «navegantes». Ocultos en las Regiones Desconocidas, los supervivientes del Imperio se preparan para la guerra y se hacen llamar Primera Orden. El poder de Snoke crece y su ascenso a la cabeza de la organización sorprende a los líderes imperiales.

Snoke empieza a entrenar a aprendices para que le sirvan. El más prometedor de ellos es el sobrino de Luke Skywalker y acólito Jedi, Ben Solo. Snoke lo atrae al lado oscuro y Ben se convierte en Kylo Ren, maestro de los Caballeros de Ren. Snoke, que quiere eliminar a su mayor amenaza, ordena a Kylo Ren que encuentre y mate a Luke Skywalker. Snoke también percibe un despertar de la Fuerza, pero no puede ubicar su origen.

Snoke advierte a Kylo de que el droide que lleva el mapa que conduce a Luke Skywalker viaja a bordo del *Halcón Milenario* junto a su padre, Han Solo. Aunque Snoke siempre ha animado a Kylo a enfrentarse a Solo, le avisa de que nunca antes se ha sometido a una prueba tan difícil.

Por orden de Snoke, la Primera Orden destruye con la base Starkiller la capital de la Nueva República en el sistema Hosnian y se prepara para aniquilar a la Resistencia en D'Qar. Mientras tanto, Snoke descubre la identidad de Rey y ordena a Kylo que la traiga ante él. Sin embargo, después de asesinar a Han Solo, Kylo es derrotado por Rey y la base Starkiller es destruida.

Descontento con Kylo Ren por su derrota ante Rey, Snoke se burla de él y le dice que es «un niño con una máscara», lo que enfurece a su joven aprendiz. Snoke muestra su satisfacción cuando Kylo trae por fin a Rey a bordo del *Supremacía* y recupera parte de la confianza en su discípulo. Snoke percibe que Rey ha surgido del lado luminoso de la Fuerza con un poder comparable al de Kylo, aunque siempre había pensado que el igual de Kylo sería Luke Skywalker.

Sin embargo, Snoke subestima la habilidad de Rey y la lealtad de Kylo. Cuando ordena

a Kylo que mate a Rey en su presencia, Snoke no percibe su intención de aliarse con ella en su contra. Kylo usa la Fuerza para atacar a su maestro con la espada de luz de Rey (que estaba junto al trono de Snoke) y lo parte por la mitad. La Guardia Pretoriana de Snoke intenta vengar a su amo, pero Kylo y Rey derrotan a los guardias. Para horror de Rey, Kylo asume el control de la Primera Orden y se convierte en su nuevo Líder Supremo.

Una figura distante
Aunque tiene un poder inmenso, Snoke prefiere mantenerse alejado del peligro. Lidera desde las sombras y se comunica con sus subordinados mediante hologramas que, a menudo, son de un tamaño gigantesco para reforzar su poder.

«Ha habido un despertar. ¿Lo has sentido?»

SNOKE A KYLO REN

La muerte de un tirano
Snoke abandona su precaución habitual en sus tratos con Kylo y Rey, descuido que le costará muy caro. Está tan seguro de su propia habilidad en el manejo de la Fuerza que no los considera una amenaza real, y no se da cuenta de su insensatez hasta que ya es demasiado tarde.

MAZ KANATA

APARICIONES VII, VIII, IX, FoD **ESPECIE** Desconocida **PLANETA NATAL** Takodana **FILIACIÓN** Empresaria independiente

Maz Kanata nació más de mil años antes de que estallara la guerra entre la Primera Orden y la Resistencia. Aunque no es una Jedi, tiene una conexión tan sutil como fuerte con la Fuerza. Maz ha sido pirata, es una narradora formidable y la propietaria de un castillo taberna a orillas del lago Nymeve en Takodana.

Es amiga de Han Solo y de Leia Organa desde hace mucho tiempo, y ayuda a Leia a rescatar a Han de Jabba el Hutt sugiriéndole que se disfrace con el traje del cazarrecompensas Boushh para infiltrarse en el palacio de Jabba.

Unos 30 años después, Han llega al castillo de Maz con Rey, Finn y BB-8. Le pide que los lleve con ella, pero Maz se niega porque cree que Han debe unirse a la batalla. Mientras tanto, Rey baja a las mazmorras y descubre la espada de luz de Luke Skywalker guardada en un baúl. Maz aparece justo después de que Rey haya tenido una visión de la Fuerza y la insta a que se lleve la espada y vaya en busca de Luke, pero Rey se niega y huye. Poco después, la Primera Orden ataca el castillo de Maz, y, en la batalla, Maz le entrega la espada a Finn y le anima a que la use. Aunque el castillo queda destruido, Maz insta a sus amigos a no perder la esperanza y se queda en Takodana.

Maz recupera rápidamente su antigua vida de acción y aventuras y se ve implicada en un combate de blásteres (que ella describe como una «disputa»). Cuando Finn, Rose Tico y Poe Dameron acuden a ella para que los ayude a encontrar a alguien que pueda introducirlos en la nave insignia de Snoke, los dirige a Canto Bight.

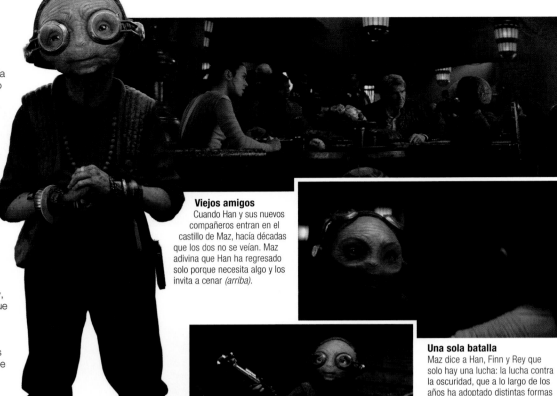

Viejos amigos
Cuando Han y sus nuevos compañeros entran en el castillo de Maz, hacía décadas que los dos no se veían. Maz adivina que Han ha regresado solo porque necesita algo y los invita a cenar *(arriba)*.

Una sola batalla
Maz dice a Han, Finn y Rey que solo hay una lucha: la lucha contra la oscuridad, que a lo largo de los años ha adoptado distintas formas *(arriba)*. Rey huye del castillo tras haber sostenido la espada de luz de Luke Skywalker; entonces, Maz se la entrega a Finn, con la esperanza de despertar el heroísmo que percibe en su corazón *(izda.)*.

BAZINE NETAL

APARICIONES VII **ESPECIE** Humana **PLANETA NATAL** Chaaktil **FILIACIÓN** Cazarrecompensas independiente

«Bazine Netal» (se trata de un alias) vive su primera infancia en un orfanato de Ciudad Chaako, en Chaaktil. El pirata Delphi Kloda la adopta, la educa en su escuela de combate y le enseña artes marciales. En su primera misión sufre quemaduras graves y ahora lleva una capucha que oculta las cicatrices. Trabaja como cazarrecompensas y espía de la Primera Orden y se asocia con Grummgar. Mientras ambos se relajan en el castillo de Maz, ve llegar a BB-8, Rey y Han Solo y avisa a la Primera Orden. Luego la contratan para que encuentre el *Halcón Milenario* y viaja por la galaxia para recabar información acerca de la nave.

SIDON ITHANO

APARICIONES VII **ESPECIE** Delfidiano **PLANETA NATAL** Clúster Delfidiano **FILIACIÓN** Tripulación de Sidon Ithano

El capitán Sidon Ithano, también conocido como Corsario Carmesí o Saqueador Rojo, es uno de los mejores piratas del Borde Exterior y debe sus apodos a su casco kaleesh de color rojo. Cuando encuentra la nave separatista *Obrexta III*, espera hallar dentro de ella un cargamento perdido de cristales kyber del conde Dooku, pero lo que descubre es un soldado clon congelado y datos con la ubicación de muchas bases separatistas olvidadas. De visita en el castillo de Maz, Finn trata de negociar la huida del planeta con Sidon y su primer oficial, Quiggold, justo antes del ataque de la Primera Orden.

ME-8D9

APARICIONES VII **FABRICANTE** Desconocido **TIPO** Droide de protocolo **FILIACIÓN** Castillo de Maz

ME-8D9, o Emmie, es un droide antiguo y se rumorea que perteneció a la Orden Jedi en la era de la Antigua República. De ser así, sería uno de los habitantes originales del castillo. Aunque fue una asesina, ahora trabaja como intérprete y agente de seguridad en el castillo de Maz. Incluso apacigua a un piloto de la Primera Orden y a otro de la Resistencia que se pelean antes de que estalle la guerra entre los dos enemigos. ME-8D9 está presente cuando la Primera Orden destruye el castillo, y su vida milenaria llega así a un triste final.

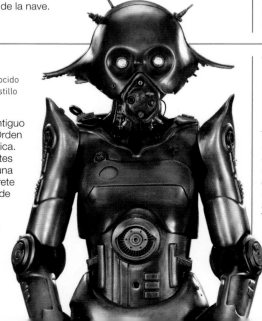

TRINTO DUABA

APARICIONES IV, VII **ESPECIE** Stennes shifter **PLANETA NATAL** Stennaros **FILIACIÓN** Independiente

Trinto Duaba es un viajero vagabundo del que se sabe muy poco. Los de su especie tienen la capacidad innata de usar la Fuerza para hacerse invisibles entre la multitud. Está en la cantina de Mos Eisley cuando Obi Wan y Luke Skywalker conversan con Han Solo. También está presente décadas después cuando Han Solo lleva a Finn, Rey y BB-8 al castillo de Maz en Takodana. Cuando la Primera Orden destruye el castillo de Maz, Trinto consigue escapar ileso y refugiarse.

QUIGGOLD

APARICIONES VII **ESPECIE** Gabdorino **PLANETA NATAL** Gabdor **FILIACIÓN** Tripulación de Sidon Ithano

Quiggold es el primer oficial del capitán pirata Sidon Ithano. Cuando buscan un cargamento perdido de cristales kyber, encuentran a Kix, un soldado clon, congelado en estasis. En el castillo de Maz, Finn intenta negociar con Quiggold y Sidon Ithano para que le permitan abandonar el planeta junto a ellos.

GRUMMGAR

APARICIONES VII **ESPECIE** Dowutin **PLANETA NATAL** Dowut **FILIACIÓN** Agente libre

Grummgar es un mercenario y un apasionado de la caza mayor conocido por sus cacerías furtivas en el planeta Ithor. Su especialidad es la caza de molsumes, unos depredadores venenosos y con múltiples patas. Visita el castillo de Maz para relajarse y es socio de Bazine Netal.

GWELLIS BAGNORO

APARICIONES VII **ESPECIE** Onodone **PLANETA NATAL** Desconocido **FILIACIÓN** Empresario independiente

Gwellis Bagnoro acostumbra a visitar el castillo de Maz con Izby, su mascota barghest. Este experto falsificador se ha especializado en documentos de tránsito. Es posible que su misteriosa especie proceda de las Regiones Desconocidas.

WOLLIVAN

APARICIONES VII **ESPECIE** Blarina **PLANETA NATAL** Rina Major **FILIACIÓN** Empresario independiente

Wollivan es un explorador galáctico que se gana la vida vendiendo sus conocimientos acerca de navegación hiperespacial, mundos inexplorados y tesoros encontrados. Tiene un pequeño problema con el juego, y eso le lleva a pasar más horas de las que serían aconsejables en el castillo de Maz Kanata.

PRASTER OMMLEN

APARICIONES VII **ESPECIE** Ottegano **PLANETA NATAL** Ottega **FILIACIÓN** Sagrada Orden del Rámulo

Praster Ommlen es un antiguo contrabandista de armas que renuncia a la vida criminal para convertirse en monje de la religión itoriana (los itorianos están relacionados con los otteganos). Ofrece consejo espiritual a los clientes del castillo de Maz, y es testigo de la destrucción de Hosnian Prime.

STRONO TUGGS

APARICIONES VII **ESPECIE** Artiodac **PLANETA NATAL** Takodana **FILIACIÓN** Castillo de Maz

Hace siglos que Strono «Cookie» Tuggs es el cocinero del castillo de Maz. Cuando su *sous-chef*, Robbs Ely, es asesinado y le roban su libro de recetas, Cookie organiza un concurso de cocina para ver si algún cocinero usa las recetas de Ely, lo que lo identificaría como el asesino.

TEMMIN WEXLEY

APARICIONES VII, IX **ESPECIE** Humano **PLANETA NATAL** Akiva **FILIACIÓN** Alianza Rebelde, Flota de Defensa de la Nueva República, Resistencia, Escuadrón Negro, Escuadrón Azul

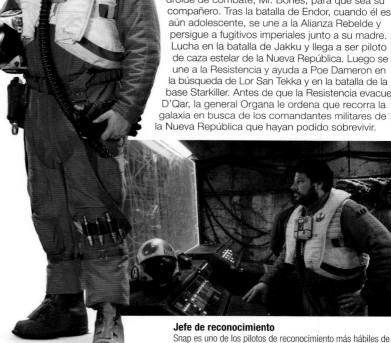

Cuando Temmin «Snap» Wexley es aún pequeño, el Imperio arresta a su padre, Brentin. Su madre, Norra, se une a la Alianza Rebelde y lo deja solo. Temmin pasa su infancia como chatarrero y reconstruye un droide de combate, Mr. Bones, para que sea su compañero. Tras la batalla de Endor, cuando él es aún adolescente, se une a la Alianza Rebelde y persigue a fugitivos imperiales junto a su madre. Lucha en la batalla de Jakku y llega a ser piloto de caza estelar de la Nueva República. Luego se une a la Resistencia y ayuda a Poe Dameron en la búsqueda de Lor San Tekka y en la batalla de la base Starkiller. Antes de que la Resistencia evacue D'Qar, la general Organa le ordena que recorra la galaxia en busca de los comandantes militares de la Nueva República que hayan podido sobrevivir.

Jefe de reconocimiento
Snap es uno de los pilotos de reconocimiento más hábiles de la Resistencia, y Leia lo envía a que recabe tanta información como le sea posible acerca de la base Starkiller.

JESSIKA PAVA

APARICIONES VII **ESPECIE** Humana **PLANETA NATAL** Dandoran **FILIACIÓN** Resistencia, Escuadrón Negro, Escuadrón Azul

Los droides de la Resistencia apodan a Jessika Pava «la Gran Destructora», por su aciaga costumbre de perder droides astromecánicos en las escaramuzas con cazas Ala-X. Cuando era una niña en Dandoran, los piratas capturaron a su familia y los vendieron como esclavos. Idolatra a Luke Skywalker y, siguiendo sus pasos, se une a la Resistencia y pilota un Ala-X. Vuela a las órdenes de Poe Dameron en los Escuadrones Negro y Azul, y lo ayuda en la búsqueda de Lor San Tekka, de quien se cree que tiene la llave para encontrar a Luke; después pilota su Ala-X como Azul Tres en las batallas de Takodana y de la base Starkiller. Tras la destrucción de la base Starkiller, la general Organa envía a Jessika y a Temmin Wexley en busca de los operativos de la Resistencia y los comandantes militares de la Nueva República que hayan podido quedar en el Borde Exterior.

Azul Tres
Jess proporciona a Poe una cobertura vital sobre la base Starkiller mientras él lanza su ataque final contra el oscilador térmico. Muchos de sus compañeros de escuadrón mueren.

ELLO ASTY

APARICIONES Res, VII **ESPECIE** Abednedo **PLANETA NATAL** Abednedo **FILIACIÓN** Flota de Defensa de la Nueva República, Resistencia, Escuadrón Cobalto, Escuadrón Rojo

Ello Asty empieza patrullando y participando en espectáculos aéreos como miembro de la Flota de Defensa de la Nueva República en Hosnian Prime, y se une a la Resistencia de Leia Organa, también con sede en Hosnian Prime, antes de su traslado a D'Qar. Allí, Ello contacta con los espías de Poe Dameron, como Kazuda Xiono, cuando Poe no está disponible. También pilota su caza Ala-X T-70 en el Escuadrón Rojo de la Resistencia, como Rojo Seis. Ello participa en la batalla de la base Starkiller y muere en el ataque contra el oscilador térmico de la base.

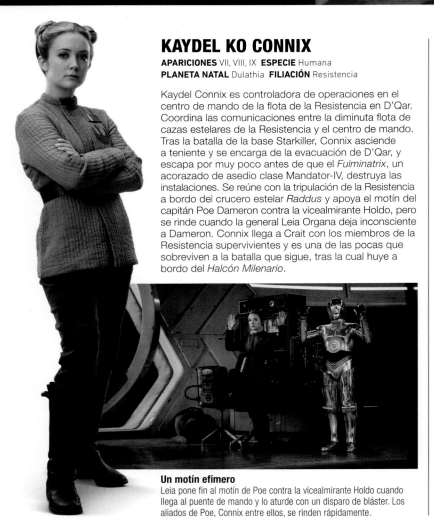

KAYDEL KO CONNIX

APARICIONES VII, VIII, IX **ESPECIE** Humana
PLANETA NATAL Dulathia **FILIACIÓN** Resistencia

Kaydel Connix es controladora de operaciones en el centro de mando de la flota de la Resistencia en D'Qar. Coordina las comunicaciones entre la diminuta flota de cazas estelares de la Resistencia y el centro de mando. Tras la batalla de la base Starkiller, Connix asciende a teniente y se encarga de la evacuación de D'Qar, y escapa por muy poco antes de que el *Fulminatrix*, un acorazado de asedio clase Mandator-IV, destruya las instalaciones. Se reúne con la tripulación de la Resistencia a bordo del crucero estelar *Raddus* y apoya el motín del capitán Poe Dameron contra la vicealmirante Holdo, pero se rinde cuando la general Leia Organa deja inconsciente a Dameron. Connix llega a Crait con los miembros de la Resistencia supervivientes y es una de las pocas que sobreviven a la batalla que sigue, tras la cual huye a bordo del *Halcón Milenario*.

Un motín efímero
Leia pone fin al motín de Poe contra la vicealmirante Holdo cuando llega al puente de mando y lo aturde con un disparo de bláster. Los aliados de Poe, Connix entre ellos, se rinden rápidamente.

U. O. STATURA

APARICIONES VII **ESPECIE** Humano **PLANETA NATAL** Garel **FILIACIÓN** Rebeldes, Resistencia

Aún adolescente, U. O. Statura toma las armas contra el Imperio en Garel. Varias décadas después, es almirante de la Resistencia con base en el cuartel general de D'Qar. Ha trabajado como investigador científico, por lo que es la persona idónea para planear la batalla de la base Starkiller e identificar el punto débil de la base: el oscilador térmico.

HARTER KALONIA

APARICIONES VII
ESPECIE Humana
PLANETA NATAL Desconocido
FILIACIÓN Resistencia

La doctora Harter Kalonia trata a Leia Organa durante su embarazo. Luego, como mayor de la Resistencia, la destinan al centro de mando de la Resistencia en D'Qar, donde sirve como asistente personal de Leia Organa y como directora de servicios médicos. Trata a Finn y a Chewbacca cuando son heridos en combate.

CALUAN EMATT

APARICIONES VII, VIII **ESPECIE** Humano **PLANETA NATAL** Desconocido **FILIACIÓN** Alianza Rebelde, Resistencia

Caluan Ematt es amigo de la princesa Leia Organa y teniente de la Alianza Rebelde durante la guerra civil galáctica. Dirige a los Alcaudones, unidad especial de reconocimiento que localiza nuevas bases para los rebeldes, y también forma parte del grupo de asalto de Han Solo durante la batalla de Endor. Más tarde es uno de los miembros fundadores de la Resistencia, aunque continúa sirviendo como agente doble en el ejército de la Nueva República, donde recluta para la Resistencia. Tras la batalla de la base Starkiller, asciende de mayor a general. Participa en la batalla de Crait.

VOBER DAND

APARICIONES VII, VIII **ESPECIE** Tarsunt **PLANETA NATAL** Suntilla **FILIACIÓN** Resistencia

Vober Dand es controlador de la división de logística de tierra de la Resistencia. Es muy organizado y rígido con todas las cuestiones que conciernen al protocolo, lo que provoca acaloradas discusiones tanto con sus compañeros como con sus superiores. Durante la batalla de la base Starkiller está destinado en el centro de mando de D'Qar y participa en la evacuación posterior. Sobrevive al devastador ataque contra la nave insignia de la Resistencia, el *Raddus*, y es testigo de la toma de mando de la vicealmirante Holdo.

PZ-4CO

APARICIONES VII, VIII
FABRICANTE Serv-O-Droid
TIPO Droide de protocolo
FILIACIÓN Resistencia

«Peazy» es una droide de protocolo con aspecto de tofallid, una especie humanoide de cuello largo. En sus bancos de memoria almacena una cantidad colosal de información táctica, y además es especialista de comunicaciones en el cuartel general de la Resistencia en D'Qar. Convence a la general Organa para que comience a grabar sus memorias, empezando por la Operación Luna Amarilla, que tuvo lugar justo antes de la batalla de Endor.

B-U4D

APARICIONES VII, VIII **FABRICANTE** Desconocido **TIPO** Droide de carga **FILIACIÓN** Resistencia

«Buford» es un droide de mantenimiento de cazas estelares que trabaja para la Resistencia en D'Qar. Es un miembro incansable de la tripulación de tierra y ayuda a evacuar la base.

TALLISSAN LINTRA

APARICIONES VIII **ESPECIE** Humana **PLANETA NATAL** Pippip 3 **FILIACIÓN** Resistencia, Escuadrón Azul

La teniente Tallissan «Tallie» Lintra es uno de los mejores pilotos de la Resistencia y vuela en un Ala-A RZ-2 como Líder Azul. Sobrevive a la evacuación de D'Qar, pero no al ataque de Kylo Ren contra la flota.

PAIGE TICO

APARICIONES VIII **ESPECIE** Humana **PLANETA NATAL** Hays Minor **FILIACIÓN** Resistencia, Escuadrón Cobalto

Paige Tico es la hermana mayor de Rose Tico. Ambas crecen en el sistema Otomok, pero escapan y se unen a la Resistencia tras observar la brutalidad de la Primera Orden. Paige es artillera a bordo del bombardero *Martillo Cobalto* y participa en misiones contra los piratas del Sector Casandra y en una misión de ayuda en Atterra. Durante la evacuación de D'Qar, el bombardero de Paige ataca al *Fulminatrix*, el acorazado de la Primera Orden. Con su tripulación incapacitada, Paige descarga sin ayuda toda la artillería del bombardero y destruye la nave enemiga. Aunque muere en la explosión, su sacrificio permite que la Resistencia pueda escapar.

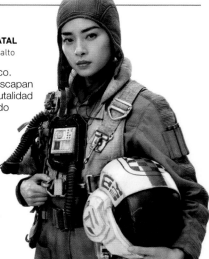

C'AI THRENALLI

APARICIONES VII, VIII **ESPECIE** Abednedo
PLANETA NATAL Abednedo
FILIACIÓN Resistencia

C'ai Threnalli es un piloto abednedo de la Resistencia destinado en D'Qar. Tras despedir a Rey, que parte en busca de Luke Skywalker, ayuda en la evacuación y sigue volando como piloto de flanco de Poe Dameron, al que también apoya en el motín contra la vicealmirante Holdo. Sobrevive a la batalla de Crait y escapa a bordo del *Halcón Milenario*.

LARMA D'ACY

APARICIONES VIII **ESPECIE** Humana
PLANETA NATAL Warlentta
FILIACIÓN Resistencia

Larma D'Acy es una comandante de la Resistencia reclutada por la general Organa. Es uno de los pocos oficiales que sobrevive al ataque de Kylo Ren contra el *Raddus*, y apoya a la vicealmirante Holdo cuando esta toma el mando de la flota de la Resistencia. D'Acy sobrevive y consigue escapar de Crait con los supervivientes de la Resistencia.

EDRISON PEAVEY

APARICIONES VIII **ESPECIE** Humano **PLANETA NATAL** Desconocido **FILIACIÓN** Imperio, Primera Orden

Edrison Peavey sirve en la Armada Imperial. Más tarde es puesto al mando del *Finalizador*, el destructor estelar de la Primera Orden, a las órdenes del general Armitage Hux (al que desprecia en secreto). Está presente durante el ataque a D'Qar, y forma parte del equipo de Kylo Ren a bordo de su lanzadera de mando en la batalla de Crait.

MODEN CANADY

APARICIONES VIII **ESPECIE** Humano
PLANETA NATAL Desconocido
FILIACIÓN Imperio, Primera Orden

Moden Canady inicia su carrera militar como comandante del destructor estelar imperial *Solicitud*. Tras la guerra civil galáctica se une a la Primera Orden y pasa a ser el capitán del acorazado *Fulminatrix*, donde sirve junto con Edrison Peavey a las órdenes del general Armitage Hux. Está descontento con su joven tripulación, que carece del entrenamiento y la experiencia de sus antiguos colegas. Perece junto al resto de la tripulación a bordo del *Fulminatrix* durante el ataque de un bombardero de la Resistencia ordenado por Poe Dameron.

ALCIDA-AUKA

APARICIONES VIII **ESPECIE** Lanai
PLANETA NATAL Ahch-To **FILIACIÓN** Ninguna

Alcida-Auka es la matrona de las cuidadoras lanai de la isla templo de Ahch-To. Su especie es matriarcal, y los títulos y las funciones pasan de madre a hija. Las hembras cuidan de las ruinas del Templo Jedi, mientras que los machos pescan en el mar y regresan a casa para asistir a los festivales periódicos.

ARTILLERO DE LA FLOTA DE LA PRIMERA ORDEN

APARICIONES VIII **ESPECIE** Humano
PLANETA NATAL Varios **FILIACIÓN** Primera Orden

Pilotos, ingenieros y artilleros empiezan en las academias de la Primera Orden con el mismo régimen de entrenamiento básico, y son asignados a las distintas divisiones según las aptitudes que demuestren. Los artilleros, como Brun Obatsun, visten un uniforme negro similar al de los ingenieros y operan en centros de control en el exterior del *Supremacía*. Los datos de los objetivos se proyectan en sus visores, y el resto de la información visual se bloquea para reducir distracciones. Los artilleros lanzan un flujo constante de disparos de plasma cuando la flota de la Resistencia huye de D'Qar.

PORG

APARICIONES VIII **PLANETA NATAL** Ahch-To **ESTATURA MEDIA** 18 cm
HÁBITAT Islas y mar abierto

Las aves marinas son los seres vivos predominantes en Ahch-To. Los porgs son criaturas semejantes a aves que habitan en los rocosos acantilados de las islas y las costas del planeta. Se zambullen en el mar y usan sus grandes ojos telescópicos para pescar peces pequeños con los que alimentan a sus crías, que suelen romper el cascarón a pares y cuyos nidos son atendidos por ambos progenitores. Algunas especies los consideran un manjar y, a veces, los lanai residentes y los visitantes de las islas los cazan para comérselos.

PILOTO DE LANZADERA DE LA PRIMERA ORDEN

APARICIONES VIII **ESPECIE** Humano **PLANETA NATAL** Varios **FILIACIÓN** Primera Orden

Los pilotos de lanzadera de la Primera Orden forman una unidad especial que transporta a oficiales de alto rango, dignatarios y familias acaudaladas de la Primera Orden. Es un puesto muy codiciado por los pilotos de la Primera Orden más mayores, más preocupados por mantener a sus familias con vuelos rutinarios pero muy bien pagados que por labrarse una carrera en combate. La excepción son los pilotos que sirven a oficiales militares como Kylo Ren en su lanzadera de mando de clase Upsilon, que deben enfrentarse a situaciones de combate con regularidad.

SIRENA THALA

APARICIONES VIII **PLANETA NATAL** Ahch-To **ESTATURA MEDIA** 5,4 m
HÁBITAT Áreas costeras

Las sirenas thala son mamíferos con cuatro aletas que usan para nadar. Normalmente dóciles, acuden a la costa para reposar y tomar el sol, pues carecen de depredadores en tierra firme. Las madres amamantan a sus crías en las orillas rocosas de las islas de Ahch-To, y permiten a Luke Skywalker que las ordeñe. Sus glándulas mamarias producen una leche verde y salada, con trazas de las grandes algas marinas de las que se alimentan. Los machos son grandes y constituyen un peligro para los descuidados, pues atacan a los intrusos con sus grandes colmillos.

NAVEGANTES DE SNOKE

APARICIONES VIII **ESPECIE** Desconocida
PLANETA NATAL Regiones Desconocidas
FILIACIÓN Primera Orden

Los navegantes de Snoke son seres alienígenas originarios de las Regiones Desconocidas. Fueron descubiertos por los supervivientes del Imperio que huyeron a las Regiones Desconocidas, y que no tardaron en contratarlos como guías. Estos seres altos y en apariencia mudos sirven a Snoke en el salón del trono del *Supremacía*, donde construyen el óculo y lo asesoran acerca de rutas hiperespaciales y las curiosidades del espacio. Se comunican por medio de pulsos de energía inaudibles y con unas longitudes de onda imperceptibles para los seres humanos pero visibles para ellos.

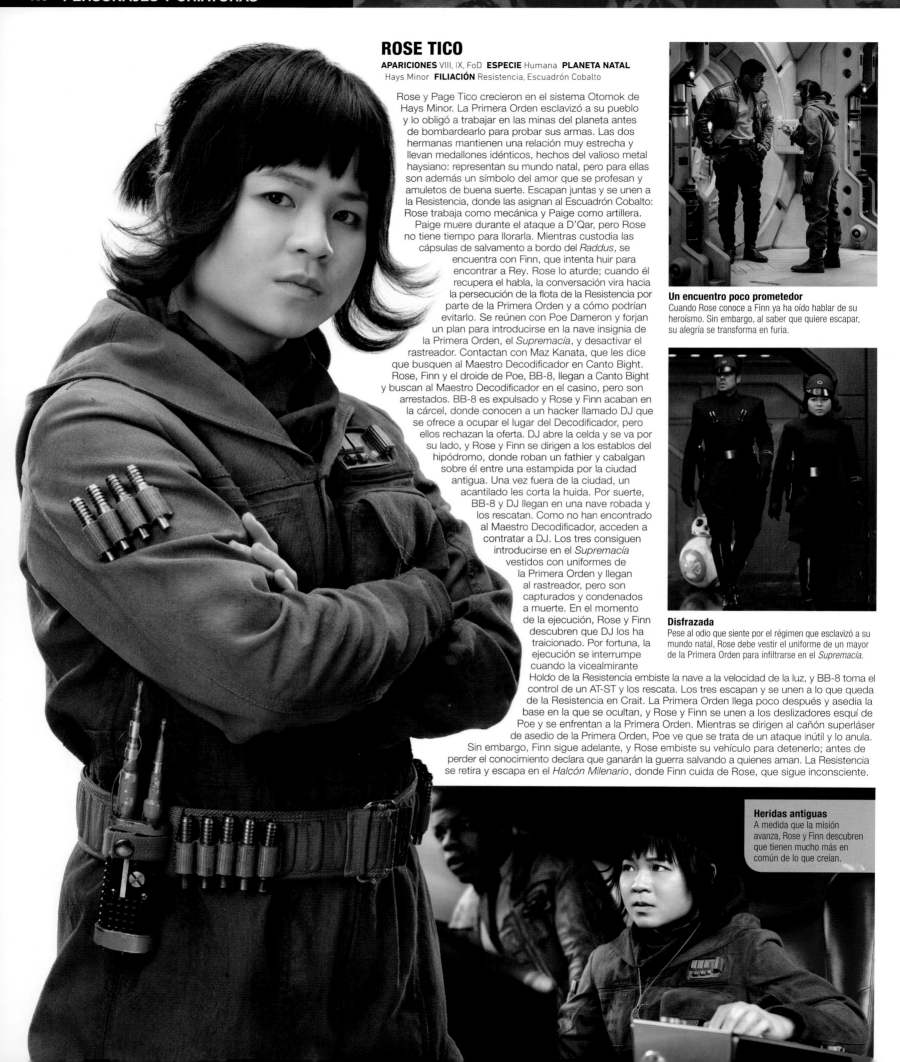

ROSE TICO

APARICIONES VIII, IX, FoD **ESPECIE** Humana **PLANETA NATAL** Hays Minor **FILIACIÓN** Resistencia, Escuadrón Cobalto

Rose y Page Tico crecieron en el sistema Otomok de Hays Minor. La Primera Orden esclavizó a su pueblo y lo obligó a trabajar en las minas del planeta antes de bombardearlo para probar sus armas. Las dos hermanas mantienen una relación muy estrecha y llevan medallones idénticos, hechos del valioso metal haysiano: representan su mundo natal, pero para ellas son además un símbolo del amor que se profesan y amuletos de buena suerte. Escapan juntas y se unen a la Resistencia, donde las asignan al Escuadrón Cobalto: Rose trabaja como mecánica y Paige como artillera.

Paige muere durante el ataque a D'Qar, pero Rose no tiene tiempo para llorarla. Mientras custodia las cápsulas de salvamento a bordo del *Raddus*, se encuentra con Finn, que intenta huir para encontrar a Rey. Rose lo aturde; cuando él recupera el habla, la conversación vira hacia la persecución de la flota de la Resistencia por parte de la Primera Orden y a cómo podrían evitarlo. Se reúnen con Poe Dameron y forjan un plan para introducirse en la nave insignia de la Primera Orden, el *Supremacía*, y desactivar el rastreador. Contactan con Maz Kanata, que les dice que busquen al Maestro Decodificador en Canto Bight. Rose, Finn y el droide de Poe, BB-8, llegan a Canto Bight y buscan al Maestro Decodificador en el casino, pero son arrestados. BB-8 es expulsado y Rose y Finn acaban en la cárcel, donde conocen a un hacker llamado DJ que se ofrece a ocupar el lugar del Decodificador, pero ellos rechazan la oferta. DJ abre la celda y se va por su lado, y Rose y Finn se dirigen a los establos del hipódromo, donde roban un fathier y cabalgan sobre él entre una estampida por la ciudad antigua. Una vez fuera de la ciudad, un acantilado les corta la huida. Por suerte, BB-8 y DJ llegan en una nave robada y los rescatan. Como no han encontrado al Maestro Decodificador, acceden a contratar a DJ. Los tres consiguen introducirse en el *Supremacía* vestidos con uniformes de la Primera Orden y llegan al rastreador, pero son capturados y condenados a muerte. En el momento de la ejecución, Rose y Finn descubren que DJ los ha traicionado. Por fortuna, la ejecución se interrumpe cuando la vicealmirante Holdo de la Resistencia embiste la nave a la velocidad de la luz, y BB-8 toma el control de un AT-ST y los rescata. Los tres escapan y se unen a lo que queda de la Resistencia en Crait. La Primera Orden llega poco después y asedia la base en la que se ocultan, y Rose y Finn se unen a los deslizadores esquí de Poe y se enfrentan a la Primera Orden. Mientras se dirigen al cañón sup;aáser de asedio de la Primera Orden, Poe ve que se trata de un ataque inútil y lo anula. Sin embargo, Finn sigue adelante, y Rose embiste su vehículo para detenerlo; antes de perder el conocimiento declara que ganarán la guerra salvando a quienes aman. La Resistencia se retira y escapa en el *Halcón Milenario*, donde Finn cuida de Rose, que sigue inconsciente.

Un encuentro poco prometedor
Cuando Rose conoce a Finn ya ha oído hablar de su heroísmo. Sin embargo, al saber que quiere escapar, su alegría se transforma en furia.

Disfrazada
Pese al odio que siente por el régimen que esclavizó a su mundo natal, Rose debe vestir el uniforme de un mayor de la Primera Orden para infiltrarse en el *Supremacía*.

Heridas antiguas
A medida que la misión avanza, Rose y Finn descubren que tienen mucho más en común de lo que creían.

«Somos la chispa que encenderá el fuego que restaurará la República.»

VICEALMIRANTE HOLDO

VICEALMIRANTE HOLDO

APARICIONES VIII **ESPECIE** Humana **PLANETA NATAL** Gatalenta
FILIACIÓN Legislatura de Aprendices, Alianza Rebelde, Resistencia

Como todos los de Gatalenta, Amilyn Holdo es independiente y muy intelectual. De joven sirve como miembro de la Legislatura de Aprendices del Senado Imperial de Coruscant, donde entabla amistad con la princesa Leia Organa. En Parmarth, Leia le confiesa que pertenece a la Rebelión contra el Imperio, y, poco después, Holdo la ayuda a viajar al sistema Paucris para advertir a la flota rebelde del inminente ataque del Imperio.
Décadas después y ante la amenaza de la Primera Orden, Holdo se une a la Resistencia como vicealmirante y es puesta al mando del *Ninka*, un crucero coreliano antibúnker de clase Free Virgillia. Antes de la evacuación de D'Qar, explica a los Escuadrones Cobalto y Carmesí que Hosnian Prime y la base Starkiller han sido destruidos. Equipa a ambos escuadrones para la batalla y ayuda a evacuar la base de la Resistencia.
Cuando la general Organa queda incapacitada y la mayoría de los líderes de la Resistencia han perecido, la vicealmirante Holdo se traslada al *Raddus*, el buque insignia de la Resistencia, y asume el mando de las fuerzas de la Resistencia que quedan. Su relación con Poe Dameron, que hace poco ha sido degradado debido a las impulsivas decisiones que causaron unas pérdidas terribles a la Resistencia, es tensa desde el principio. Holdo se niega a informar a Poe acerca de su plan para llegar a Crait y evacuar a la Resistencia. Poe desconfía cada vez más de sus intenciones, se amotina y pone a Holdo bajo custodia. Cuando Leia se despierta, empuña el bláster y aturde a Poe, poniendo así fin al motín.
Holdo se despide de Leia y de la Resistencia y permanece a bordo del *Raddus* para darles algo de tiempo. Cuando la Primera Orden dispara contra las indefensas naves de transporte de la Resistencia, Holdo toma una valiente decisión: se sacrifica embistiendo a la velocidad de la luz al *Supremacía*, que se parte en dos, y permite así que sus amigos escapen a Crait.

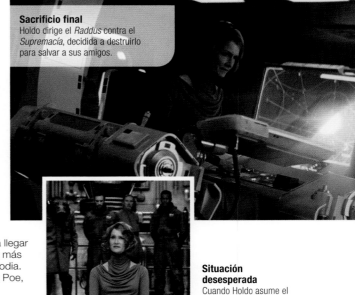

Sacrificio final
Holdo dirige el *Raddus* contra el *Supremacía*, decidida a destruirlo para salvar a sus amigos.

Situación desesperada
Cuando Holdo asume el mando de la Resistencia, las cosas no podrían ir peor. La Primera Orden los persigue implacablemente y la destrucción total parece inevitable.

GUARDIA PRETORIANO

APARICIONES VIII **ESPECIE** Humano **PLANETA NATAL** Varios **FILIACIÓN** Líder Supremo Snoke

La Guardia Pretoriana es el cuerpo de seguridad de élite del Líder Supremo Snoke. Lo acompaña a todas partes y custodia la sala del trono y su residencia. La armadura de plastoide y las suntuosas túnicas rojas remiten a la Guardia Real del emperador Palpatine y evocan el esplendor del poder imperial que antaño simbolizaron (el propio nombre de «Guardia Pretoriana» remite al 14.º emperador de Kitel Phard). La identidad de los guardias es secreta, para que no los puedan sobornar o chantajear, y sus historiales personales se han borrado de los registros de la Primera Orden. Son entrenados en múltiples artes marciales, como teräs käsi, echani, mano bakuuni y nar kanji, de modo que puedan enfrentarse a amenazas físicas de todo tipo.
Las espirales magnéticas de la pesada armadura de los guardias pretorianos generan un campo magnético que desvía los disparos de bláster y hace que las espadas de luz reboten cuando la estocada es oblicua (aunque si es directa, la espada atravesará la armadura). La armadura es incómoda y la energía de las espirales magnéticas provoca un dolor continuado en quien la lleva. Las armas de los guardias pretorianos incluyen electrolátigos de cadena bilari (que adoptan la forma de pica en reposo), cuchillas vibroarbir dobles, vibrovoulges y electrobisentos. Las cuchillas están cargadas de energía para contrarrestar a las espadas láser en combate, y los filos vibran a alta frecuencia para aumentar su capacidad de corte.
Los guardias pretorianos están entrenados para considerar a todo el mundo como una posible amenaza, incluidos los asesores y los aprendices de Snoke. Ocultos tras visores opacos, vigilan a todo el que se acerca al Líder Supremo. Se mantienen en posición de firmes en la sala del trono de

Snoke en su nave insignia, el *Supremacía*, cuando Kylo Ren trae a Rey a su presencia. El exceso de confianza de Snoke lo lleva a mantener alejados a los guardias, y cuando Kylo Ren lo asesina acuden a vengarlo. Luchan en cuatro pares y su fuerza y su habilidad es comparable a la de Rey y Kylo, pero todos acaban cayendo en un combate épico.

DJ

APARICIONES VIII **ESPECIE** Humano **PLANETA NATAL** Desconocido **FILIACIÓN** Él mismo

DJ significa «Don't Join» (No te unas). Cree que no hay lados buenos ni malos y que la Primera Orden y la Resistencia son dos caras de una misma moneda. Es un hacker, usa sus habilidades para robar a los ricos de Canto Bight, y crea una identidad falsa llamada Denel Strench a la que responsabiliza de sus delitos. Es arrestado después de hacer trampas en un casino y tener un accidente con su vehículo frente a la policía. Entonces, un droide de juego descubre el alter ego de DJ y denuncia su engaño. En la cárcel, conoce a Rose Tico y Finn, de la Resistencia. Escapan a la vez y se separan, pero DJ se encuentra con BB-8 y juntos acaban rescatando a los otros dos. Rose y Finn, que necesitan un hacker, lo contratan para que los ayude a infiltrarse en la nave insignia de la Primera Orden, el *Supremacía*, usando el *Libertino*, su yate robado. Una vez a bordo, los tres son capturados, y luego se descubre que DJ los ha traicionado a cambio de su libertad y de una sustanciosa recompensa.

«Sé libre, no te unas.» **DJ**

LEXO SOOGER

APARICIONES VIII
ESPECIE Dor Namethian
PLANETA NATAL Askkto-Fen IV
FILIACIÓN Ninguna

Lexo Sooger es un exasesino convertido en masajista de las estrellas en el Balneario de Zord. Un día encuentra a una humana frente a su puerta, la acoge y la llama Lula. Una estampida de fathiers, gentileza de Finn y Rose Tico, interrumpe uno de sus tratamientos.

CONDESA ALISSYNDREX

APARICIONES VIII
ESPECIE Desconocida
PLANETA NATAL Cantonica
FILIACIÓN Casino de Canto

La Condesa Alissyndrex delga Cantonica Provincion es una gran aficionada a las carreras de fathier de Canto Bight. Ella y su marido, que aparece en público en contadas ocasiones, son dos figuras insignes de la ciudad. Adornan sus hombros las Ristras de Ónice de Cato Neimoidia, de valor incalculable.

DOBBU SCAY

APARICIONES VIII **ESPECIE** Desconocida
PLANETA NATAL Desconocido **FILIACIÓN** Ninguna

Sobbu Scay es un alienígena alcohólico que hace la mayoría de sus apuestas en el casino en estado de embriaguez. Es incapaz de contenerse lo más mínimo ante la gran variedad de distracciones que ofrece el casino, y ya ha perdido casi todo su dinero cuando conoce a BB-8, al que toma por una máquina tragaperras: le introduce todas las monedas que le quedan por la ranura de diagnóstico, antes de que BB-8 se aleje rodando. Por suerte, recupera todas sus pérdidas cuando los aterrados clientes abandonan sus ganancias durante la estampida de fathiers.

SLOWEN LO

APARICIONES VIII
ESPECIE Abednedo
PLANETA NATAL Cantonica
FILIACIÓN Ninguna

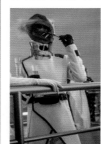

Slowen Lo vive en las playas de Canto Bight y gana cantidades ingentes de dinero vendiendo arte de madera recuperada de alta calidad. Finn y Rose lo irritan sobremanera cuando aterrizan ilegalmente en la playa de Canto Bight, así que informa a la policía y hace que los arresten.

YASTO ATTSMUN

APARICIONES VII **ESPECIE** Desconocida
PLANETA NATAL Listehol **FILIACIÓN** Ninguna

Este tiránico barón que acostumbra a celebrar fiestas con invitados infames en Canto Bight a bordo de su yate, el *Vencedor Indiscutible*. Una de estas fiestas termina con el asesinato de un traficante de armas. El barón aspira a mantener una relación con Ubialla Gheal, la propietaria de un club.

FATHIER

APARICIONES VIII **PLANETA NATAL** Varios (domesticado) **TAMAÑO MEDIO** 3 m de altura hasta la cruz **HÁBITAT** Praderas

Los fathiers son sometidos a la cría comercial y al maltrato en planetas como Cantonica, donde los explotan en carreras que mueven grandes cantidades de dinero. Se trata de carreras rápidas (la velocidad habitual es de 75 km/h o más) y peligrosas. Las caídas pueden matar al jinete y los tropiezos pueden lesionar al fathier, que, entonces, carece de utilidad para su propietario. Son animales inteligentes y amables que prefieren vivir en manada. Rose y Finn roban uno para escapar de la policía durante su misión en Canto Bight y provocan una estampida por la ciudad.

THAMM

APARICIONES VIII **ESPECIE** Troglof
PLANETA NATAL Troglofa **FILIACIÓN** Casino e hipódromo de Canto

Thamm es el croupier más popular del casino de Canto. Su actitud tranquilizadora hace que los clientes se sientan cómodos, como con un amigo. Thamm pertenece a una peculiar especie con brazos tentaculares, y es tan pequeño que puede permanecer de pie sobre las mesas. Puede mover independientemente los tentáculos oculares, por lo que puede controlar a los jugadores y asegurarse de que nadie haga trampas. Despide un aroma natural extraño pero agradable.

DERLA PIDYS

APARICIONES VIII **ESPECIE** Desconocida **PLANETA NATAL** Desconocido **FILIACIÓN** Ninguna

Sumiller legendaria, Derla Pidys es una visitante asidua de Canto Bight. Viaja entre Naboo y Orto Plutonia para escoger vinos que luego vende (adornando un poco su origen) a clientes entusiasmados. En una visita a Canto Bight, se propone comprar «vino de los sueños», un caldo escaso e inusual, a las igualmente inusuales hermanas Grammus.

KEDPIN SHOKLOP

APARICIONES VIII **ESPECIE** Wermal
PLANETA NATAL Werma Lesser
FILIACIÓN Vapor Tech

Tras 102 años trabajando como vendedor de evaporadores, el cortés Kedpin gana un viaje a Canto Bight como recompensa por ser el Vendedor del Año. Pero sus primeras vacaciones en un siglo no van demasiado bien: se enreda con un delincuente y acaba en la cárcel.

THODIBIN, DODIBIN Y WODIBIN

APARICIONES VIII **ESPECIE** Suerton **PLANETA NATAL** Chanceuxi
FILIACIÓN Ellos mismos

Los «Tres Ganadores» tienen la reputación de gozar de rachas ganadoras inusualmente largas en el casino de Canto Bight, y se cree que el trío tiene la capacidad de modificar de algún modo las probabilidades en su favor. Aunque la seguridad del casino los vigila de cerca, no ha podido observar ninguna acción delictiva. Son suerton, una especie reptiliana conocida en toda la galaxia por su suerte inexplicable en todas las cosas.

HERMANAS GRAMMUS

APARICIONES VIII **ESPECIE** Desconocida
PLANETA NATAL Desconocido **FILIACIÓN** Ninguna

El vínculo entre las gemelas Rhomby y Parallela Grammus, dos artistas escénicas que aparecen con frecuencia en el casino de Canto Bight, es innegablemente fuerte. Les gusta llamar la atención y se visten de un modo inusual, afirman proceder de otra dimensión y hablan entre ellas en un lenguaje desconocido. Cuando un empleado del hotel donde se hospedan es incapaz de distinguirlas, se encolerizan y exigen al director que les entregue al empleado como recuerdo. Las hermanas lo usan como sirviente que transmite sus complicadas exigencias.

TEMIRI BLAGG

APARICIONES VIII **ESPECIE** Humana
PLANETA NATAL Cantonica **FILIACIÓN** Ninguna

Temiri Blagg es uno de los niños de la calle abandonados por tutores descarriados que acuden a Cantonica para disfrutar del juego y otros placeres. Queda a cargo de Bargwill Tomder y trabaja en los establos de Canto Bight. Sensible a la Fuerza, se encuentra con Rose Tico y Finn, que huyen de la policía, y él y sus amigos, Oniho Zaya y Arashell Sar, deciden ayudarlos y sueltan a toda la manada de fathiers para provocar el caos, de modo que Rose y Finn puedan huir a lomos de uno de los animales. Luego, cuando oyen hablar de la batalla de Crait, los niños anhelan vivir aventuras similares.

BARGWILL TOMDER

APARICIONES VIII **ESPECIE** Cloddogran
PLANETA NATAL Galagolos V **FILIACIÓN** Casino e hipódromo de Canto

El irritable cloddogran Bargwill Tomder resulta absolutamente odioso. Cubierto de úlceras, apestoso e infestado de insectos, Tomder no tiene el menor interés por la higiene personal o la salud. Se encarga de los establos de Canto Bight en el gran hipódromo de la ciudad, donde supervisa a los valiosos fathiers y a un grupo variopinto de chiquillos a los que explota. Decidido a demostrar su capacidad de mando ante sus jefes, usa sus cuatro brazos para arrear con el látigo a niños y animales.

VULPTEX

APARICIONES VIII **PLANETA NATAL** Crait **TAMAÑO MEDIO** 51 cm de altura **HÁBITAT** Salares, terrenos rocosos y cuevas

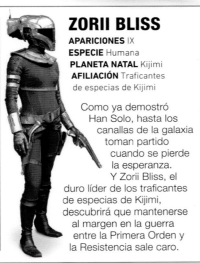

En los calientes y áridos salares de Crait vive el vulptex, un pequeño depredador. Su pelaje cristalino, una adaptación al entorno rico en minerales, es también un mecanismo de defensa ante los depredadores más grandes, pues sirve como una armadura y produce un sonido semejante a un campanilleo para advertir a otros del peligro. Estos animales son más activos al atardecer y al amanecer, y durante la noche se reúnen en cuevas madriguera. Criaturas amistosas, durante la batalla de Crait guían a la Resistencia hasta la salida de una cueva para que puedan escapar de la Primera Orden.

SOLDADO DE ASALTO VERDUGO

APARICIONES VIII
ESPECIE Humana **PLANETA NATAL** Varios
FILIACIÓN Primera Orden

Como parte de sus deberes habituales, los soldados de asalto deben ejercer también de verdugos anónimos. Su armadura no lleva señales de rango ni ninguna otra insignia identificativa, a excepción del acabado de carbono negro en los hombros y el casco que indica su función. Los verdugos llevan un hacha láser con ocho espuelas retráctiles que forman dos bandas de energía monomolecular. Las ejecuciones públicas de desleales son un evento habitual y un ejemplo para todo el que vacile en su apoyo a la Primera Orden.

BB-9E

APARICIONES VIII **FABRICANTE** Industrias Automaton **TIPO** Droide astromecánico de serie BB **FILIACIÓN** Primera Orden

La Resistencia trata a los droides como a amigos y compañeros, pero para la Primera Orden solo son máquinas y dispositivos. BB-9E, un droide frío, metódico y malvado, ve a BB-8, a Finn y a Rose a bordo de la *Supremacía* e informa de inmediato de su sospechosa actividad.

ZORII BLISS

APARICIONES IX
ESPECIE Humana
PLANETA NATAL Kijimi
AFILIACIÓN Traficantes de especias de Kijimi

Como ya demostró Han Solo, hasta los canallas de la galaxia toman partido cuando se pierde la esperanza. Y Zorii Bliss, el duro líder de los traficantes de especias de Kijimi, descubrirá que mantenerse al margen en la guerra entre la Primera Orden y la Resistencia sale caro.

D-O

APARICIONES IX
FABRICANTE Babu Frik
TIPO Droide personalizado
FILIACIÓN Resistencia

Este pequeño droide rodante se ha creado con piezas sueltas de un taller de construcción de droides. Es asustadizo e impresionable, y enseguida se queda prendado de su nuevo amigo BB-8, a quien emula y sigue a todas partes.

JANNAH

APARICIONES IX
ESPECIE Humana
PLANETA NATAL Kef Bir
FILIACIÓN Aliada de la Resistencia

Esta íntegra y acérrima defensora de la libertad dirige a una tribu de nobles y valerosos guerreros en una luna oceánica. Maneja como nadie el arco de energía, y su valor y agilidad en combate son legendarios.

SOLDADO DE ASALTO SITH

APARICIONES IX
ESPECIE Humana
PLANETA NATAL Varios
FILIACIÓN Primera Orden

Los soldados de asalto de la Primera Orden son una tropa de élite con un solo propósito: culminar la conquista de la galaxia. Los inspira un antiguo legado, del que obtienen su energía. Son leales hasta la médula, dominan toda clase de combate y llevan un devastador arsenal de armas pesadas.

LOS CABALLEROS DE REN

APARICIONES VII, IX
ESPECIE Desconocida
PLANETA NATAL Desconocido
FILIACIÓN Leales a Kylo Ren

Son los sirvientes más letales y misteriosos de Kylo Ren. Ni siquiera se conoce su especie, pues deambulan enfundados en maltrechas y oxidadas armaduras, con el rostro siempre oculto tras siniestras máscaras. Pero todo el que los ve en acción comprende de inmediato que su talento para la lucha y su maestría en las artes marciales no tienen parangón. Cada uno lleva un arma única de eficacia mortal, adecuada para el enfrentamiento a distancia o bien para el combate cuerpo a cuerpo.

ENTRE BASTIDORES

«Al fin y al cabo, [*Star Wars*] va sobre personas, y no sobre ciencia... Creo que eso es lo que la hace tan accesible.» Harrison Ford (1977)

Aunque ambientada en una galaxia muy, muy lejana, sus personajes han hecho que *Star Wars* cautive a generaciones de fans. Proceden de lugares increíbles, pero se enfrentan a los mismos problemas que todos: la codicia frente al honor, el deber frente al deseo, el bien frente al mal. Al combinarlos con una composición realista y unos efectos visuales pioneros, *Star Wars* ha conseguido que unos personajes de fantasía del espacio parezcan más creíbles y narrables que nunca.

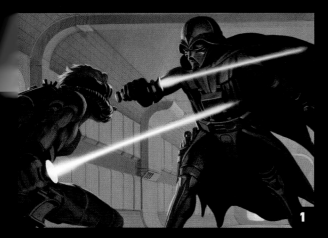

Primera ilustración de concepto del duelo con espadas de luz entre Deak Starkiller y Darth Vader en una nave rebelde, obra del ilustrador Ralph McQuarrie, con el asesoramiento de George Lucas, y que sirvió para pulir el aspecto de los personajes **(1)**. Mark Hamill (Luke Skywalker) y Alec Guinness (Ben Kenobi) se protegen del sol abrasador tunecino durante un descanso del rodaje, en marzo de 1976 **(2)**. En *La guerra de las galaxias*, un elefante adiestrado, llamado Mardji, hizo de bantha con un sofisticado disfraz **(3)**.

Stuart Freeborn, maquillador y diseñador de criaturas, da los retoques finales al busto de Yoda, cuya cara estaba inspirada en la suya y la de Albert Einstein, así como en los bocetos de McQuarrie y Joe Johnston. Freeborn ayudó a crear varios famosos alienígenas para la primera trilogía de *Star Wars*, como algunas criaturas de la cantina (muchas fueron creadas por Rick Baker), Chewbacca y Jabba el Hutt **(4)**.

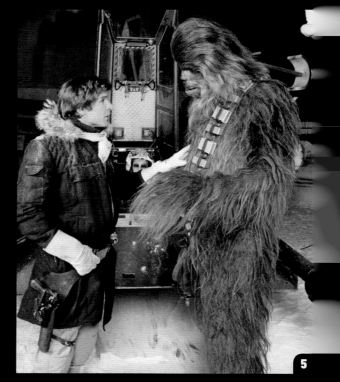

Harrison Ford y Peter Mayhew, con su disfraz de Chewbacca, en el decorado del *Episodio V. El Imperio contraataca* **(5)**. Mark Hamill ensaya la escena de lucha en la Ciudad de las Nubes con el maestro de la espada Bob Anderson, que actuó como Darth Vader en las escenas de lucha **(6)**. Máscara del líder mon calamari, el almirante Ackbar, mitad títere, mitad máscara, para *El retorno del Jedi*, creada por la ILM Monster Shop. La máscara era controlada por el titiritero Tim Rose, de la Jim Henson Company **(7)**.

Diseño electrónico en 3D *(wireframe)* del jefe Nass, una de las creaciones digitales más complicadas de la Industrial Light & Magic (ILM) **(8)**. George Lucas dirige a Silas Carson, en la piel de Nute Gunray, durante las escenas del palacio de Naboo, en Italia **(9)**. Ian McDiarmid y Natalie Portman ruedan con fondo azul una escena en Naboo de *La amenaza fantasma* **(10)**. Boceto de Dermot Power para un primer traje de Anakin Skywalker en *Star Wars: Episodio II. El ataque de los clones* **(11)**.

Ilustración de concepto, de Dermot Power, de una guerrera Sith para *El ataque de los clones*, aunque acabó siendo la vil asesina Asajj Ventress en la serie de animación *Star Wars: Las guerras clon* **(12)**. Hayden Christensen en el último día del rodaje de *La venganza de los Sith* en los Elstree Studios **(13)**. El director J. J. Abrams *(arriba, en el centro)* supervisa la lectura de *Star Wars: Episodio VII. El despertar de la Fuerza*, en los estudios Pinewood, con *(desde la dcha., en el sentido de las agujas del reloj)* Harrison Ford, Daisy Ridley, Carrie Fisher, Peter Mayhew, el productor Bryan Burk, la presidenta y productora de Lucasfilm Kathleen Kennedy, Domhnall Gleeson, Anthony Daniels, Mark Hamill, Andy Serkis, Oscar Issac, John Boyega, Adam Driver y el guionista Lawrence Kasdan Kasdan **(14)**.

Titiriteros operan porg mecanizados en escenarios reales en Skellig Michael (Irlanda) durante la grabación de *Star Wars: Episodio VIII. Los últimos Jedi* **(15)**. El director Rian Johnson *(dcha. al final)* posa para una foto en el set del *Halcón Milenario* con *(de izda. a dcha.)* John Boyega, el productor Ram Bergman, Carrie Fisher, Oscar Isaac, Daisy Ridley, la presidenta de Lucasfilm Kathleen Kennedy, Billie Lourd, Anthony Daniels, Joonas Suotamo, Jimmy Vee y Paul Kasey **(16)**.

LOCALIZACIONES

A lo largo y ancho de los confines más lejanos de la galaxia hay repartidos un sinfín de mundos habitables. Cada uno de ellos posee su propia geografía, flora y fauna, además de secretos y sorpresas.

Hace mucho tiempo, los exploradores del hiperespacio establecieron las coordenadas y rutas comerciales de millares de sistemas estelares, muchos de los cuales tienen por lo menos un planeta o satélite habitables. Desde entonces se han sumado a los mapas muchos sistemas nuevos. Algunos de estos mundos poseen maravillas arquitectónicas y están habitados por civilizaciones autóctonas inteligentes; otros están subdesarrollados y poblados casi en su totalidad por criaturas salvajes. Varios mundos presentan diversidad de terrenos, mientras que otros están tan dominados por un solo rasgo geográfico que los describen como planetas de arena, hielo, jungla o agua.

Más de un billón de ciudadanos pueblan el planeta Coruscant, el corazón de los Mundos del Núcleo, centro cultural, educativo, artístico, tecnológico y financiero de la galaxia. Pero, o bien debido a las restricciones económicas y legales, o bien por la opresión política impuesta por el gobierno de turno, muchos habitantes eligen vivir en el Borde Exterior, más allá de la influencia de la República, el Imperio o la Nueva República.

«El orgullo que me inspira este planeta no puede describirse con palabras.» **CANCILLER SUPREMO PALPATINE**

NABOO

Naboo es un mundo pequeño y geológicamente singular cuya superficie está formada por lagos pantanosos, onduladas llanuras y verdes colinas. Las ciudades ribereñas deslumbran por su arquitectura, mientras que los asentamientos subacuáticos de los gungan son ejemplos de la tecnología de burbujas hidrostáticas.

APARICIONES I, II, GC, III, VI, FoD **REGIÓN** Borde Medio **SECTOR** Chommell **SISTEMA** Naboo **GEOGRAFÍA** Llanuras, pantanos, bosques

DESTINO IDÍLICO

Con varios de los prados más bucólicos y las cataratas más espectaculares de Naboo, la Región de los Lagos es una de las zonas habitadas más remotas del país, con una población dispersa formada por granjeros, pastores de shaak y artesanos del cristal. Aislados de los canales y las cavernas subterráneos de Naboo, los lagos de esta zona están a salvo de grandes monstruos acuáticos. En primavera, el Festival de la Alegre Llegada transforma los prados con sus coloridas celebraciones. Aunque la tierra fértil es periódicamente inundada por los ríos, la región es seca y agradable en verano. La familia de Padmé Amidala tiene una casa de campo en la isla de Varykino.

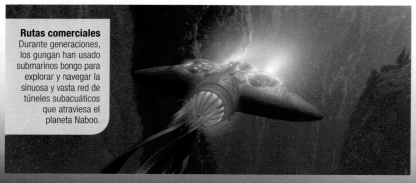

Rutas comerciales
Durante generaciones, los gungan han usado submarinos bongo para explorar y navegar la sinuosa y vasta red de túneles subacuáticos que atraviesa el planeta Naboo.

EL NÚCLEO

Carente de un núcleo fundido, el pequeño y antiguo planeta de Naboo es un conglomerado de grandes cuerpos rocosos surcados por redes de cuevas y túneles. Estos sistemas, repletos de agua, dan lugar a numerosos lagos pantanosos en la superficie del planeta que llegan hasta regiones más profundas. Los nativos gungan han desarrollado transportes sumergibles para recorrer las cuevas y los túneles, pero la mayoría son reacios a adentrarse en las profundidades, infestadas de enormes bestias marinas. Sin embargo, los veteranos navegantes gungan usan ciertas vías que atraviesan el núcleo a modo de rutas comerciales tradicionales, porque son los trayectos más rápidos entre uno y otro lado de Naboo.

Planeta pacífico
Aunque la escasa población humana de Naboo disfruta de la paz y la tranquilidad, ellos y los autóctonos gungan han mantenido una relación difícil durante siglos, hasta que se alían para defender su verde mundo.

LA BATALLA DE NABOO

Tras el bloqueo de la Federación de Comercio, la reina Amidala vuelve a Naboo para salvar a su pueblo, y encabeza la resistencia con la ayuda de los Jedi Qui-Gon Jinn y Obi-Wan Kenobi, Anakin Skywalker y los gungan autóctonos. Mientras el ejército gungan hace de señuelo para alejar a los droides de la capital, Amidala y los Jedi se infiltran en el Palacio de Theed, donde se encuentra Gunray, el líder de la Federación de Comercio. Sin embargo, Darth Maul aparece, ataca a los Jedi y los conduce hasta el generador de energía, donde tiene lugar un épico duelo que termina con la muerte de Qui-Gon y, aparentemente, también la de Maul. Mientras, Anakin llega hasta la nave que controla los droides, la destruye desde dentro y desactiva a los droides. A la vez, en el Salón del Trono del Palacio de Theed, Amidala detiene a Gunray y lo obliga a firmar un nuevo tratado.

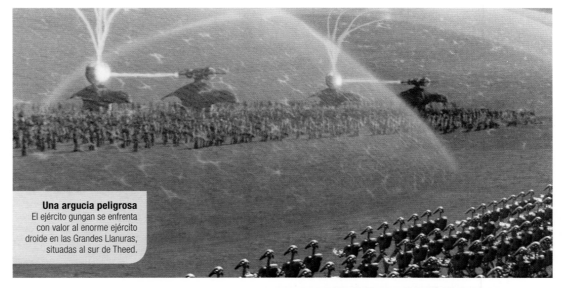

Una argucia peligrosa
El ejército gungan se enfrenta con valor al enorme ejército droide en las Grandes Llanuras, situadas al sur de Theed.

EL SANTUARIO DE LOS GUNGAN

Construido por los llamados «antiguos», el Santuario de los Gungan es un antiguo monumento al norte del pantano de Lianorm. Generaciones de gungan se han reunido en este espacio en tiempos de discordia o cuando los cabecillas han previsto un gran peligro. Se accede por una entrada secreta que conduce a un camino que desemboca en un claro situado bajo una tupida bóveda de árboles. Restos de colosales estatuas monolíticas, algunas desplazadas por las raíces de los árboles, parecen a veces elevarse y a veces descansar sobre el sagrado terreno, vedado a los extranjeros.

Reunión urgente
Cuando la Federación de Comercio invade Naboo, Jar Jar Binks lleva a la reina Amidala a reunirse con el jefe Nass en el Santuario de los Gungan (superior). Allí, los gungan y los naboo acuerdan una alianza contra sus enemigos. Poco se sabe acerca de los reptilianos conocidos como «antiguos» (arriba), que lucharon contra los antepasados de los gungan y dejaron numerosos monumentos en Naboo.

Espectáculo simbólico
Los fuegos artificiales de la Fiesta de la Luz son ráfagas controladas que representan momentos históricos importantes de la asociación de Naboo con la República.

FIESTA DE LA LUZ

La Fiesta de la Luz conmemora el aniversario de la incorporación del planeta Naboo a la República galáctica. En la ciudad de Theed, la celebración suele observarse mediante una ceremonia pública que incluye un sofisticado espectáculo de luces de láser y fuegos artificiales. Durante las Guerras Clon, el canciller supremo Palpatine vuelve a su mundo natal para asistir a la 847.ª edición de la fiesta, pese a saber que puede ser objetivo de un intento de asesinato. Consciente de que sortear ese deber sería reconocer que teme al enemigo, Palpatine espera que los Jedi lo protejan.

OPERACIÓN CENIZA

La Operación Ceniza, uno de los planes de contingencia del emperador, se activa unas semanas después de la batalla de Endor. Naboo es uno de los planetas que han de ser destruidos según las órdenes póstumas del emperador. El Imperio apunta a Naboo con una matriz de disrupción climática que lo haría inhabitable, pero una pequeña fuerza de cazas-N1 comandados por la princesa Leia destruye la matriz, gracias también a los refuerzos de la Alianza Rebelde. Entonces, el Imperio lanza un ataque por tierra contra Theed, pero las fuerzas de la Alianza consiguen repelerlo.

Control del clima
Cualquier alteración del templado clima de Naboo sería catastrófica.

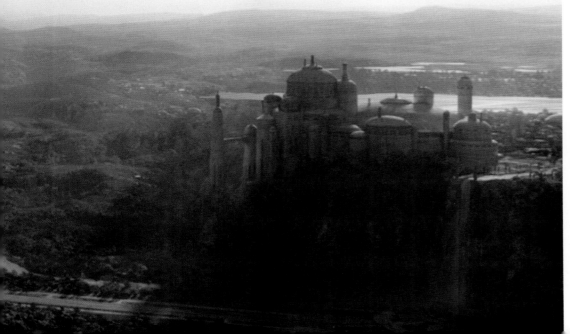

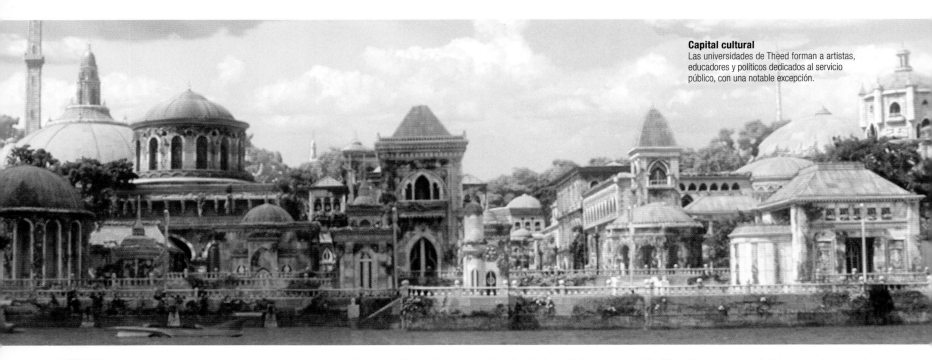

Capital cultural
Las universidades de Theed forman a artistas, educadores y políticos dedicados al servicio público, con una notable excepción.

THEED

APARICIONES I, II, GC, III, VI, FoD
UBICACIÓN Naboo

Theed, antes una aldea agrícola a orillas del río Solleu y ahora la capital de Naboo, está construida al borde de un gran altiplano donde el río Solleu forma una catarata. Alimentado por los afluentes subterráneos que llegan desde el núcleo del planeta, el río atraviesa y rodea Theed de tal modo que casi todos los puntos elevados de la ciudad tienen vistas al agua. Generaciones de comerciantes naboo han usado las vías fluviales para encontrarse con los gungan. La mayoría de los edificios tienen columnatas en la fachada, techos abovedados y terrazas. La armoniosa arquitectura de Theed refleja el temperamento pacífico y la cultura de los fundadores y habitantes de la ciudad.

Durante el bloqueo de Naboo, la Federación de Comercio ocupa la ciudad y perturba con ello la paz que la caracteriza. La población sufre en campos de internamiento operados por la Federación, hasta que un ejército compuesto por fuerzas gungan y de Naboo los liberan. Al final de las Guerras Clon, la ciudad celebra el funeral de su amada reina y senadora, Padmé Amidala.

Después de la batalla de Endor, una facción imperial lanza un ataque contra Naboo y envía fuerzas terrestres a Theed. La princesa Leia y otros miembros de la Alianza Rebelde repelen el ataque.

PALACIO REAL DE THEED

APARICIONES I, II, GC, III, VI **UBICACIÓN** Theed (Naboo)

Sobre la cima de un elevado acantilado repleto de cataratas se alza el inmenso Palacio Real de Theed, sede del gobierno de Naboo. La ciudad se extiende radialmente desde el palacio, que suele ser el punto final de desfiles espléndidos. El antiguo y majestuoso edificio sirve como residencia al soberano electo de Naboo y como sede para el Consejo Consultivo Real de Naboo. El palacio es una estructura imponente, pero está decorado con delicados detalles ornamentales que dan fe de la sensibilidad artística y cultural de Naboo. Se encuentra protegido por la Guardia Palaciega de Naboo, aunque, dada la naturaleza pacífica del planeta, rara vez haya que movilizar a las tropas adiestradas. Durante el bloqueo de Naboo, el virrey Nute Gunrey de la Federación de Comercio ocupa el palacio, pero la reina Amidala lo captura mientras se libra la batalla de Naboo. Años después, el conde Dooku se infiltra en el palacio para intentar capturar al canciller supremo durante la ceremonia del 847.º Festival de la Luz. Después de la batalla de Naboo, instalan un cañón de pulsos de iones para proteger Theed y lo activan cuando el Imperio ataca la ciudad durante la Operación Ceniza.

Santuario palaciego
El Palacio Real de Theed disfruta de unas magníficas vistas desde su santuario sobre el acantilado *(izda.)*. La principal arteria de la ciudad, la Explanada del Palacio, es una ancha avenida peatonal que se extiende desde el edificio hasta el Patio de Palacio *(arriba)*.

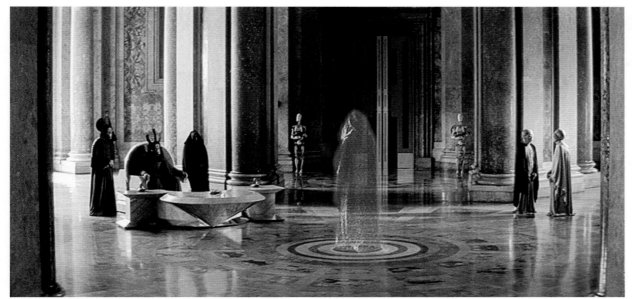

SALÓN DEL TRONO DEL PALACIO REAL

APARICIONES I, II
UBICACIÓN Palacio de Theed (Naboo)

Los arquitectos originales y los cuidadores actuales del Palacio Real rechazan toda exhibición de maquinaria, pero el edificio presenta muchas muestras de tecnología disimuladas con sutileza. El Salón del Trono está protegido por puertas blindadas, un sistema de comunicaciones interplanetarias y compartimentos ocultos con armas para casos de emergencia. El suelo del salón tiene integrado un proyector de holografías, además de una gran pantalla en la pared, que permiten a la reina Amidala y a su consejo consultivo conversar con dignatarios de otros mundos.

Trono capturado
Durante su ocupación de Naboo, los neimoidianos hablan con el holograma de Darth Sidious en el Salón del Trono.

OTOH GUNGA

APARICIONES I, GC
UBICACIÓN Lago Paonga (Naboo)

Muy por debajo de la superficie del lago Paonga se halla la mayor ciudad gungan, Otoh Gunga. Parece un racimo de burbujas resplandecientes como joyas, y sin duda se trata del máximo logro de la tecnología gungan. Los gungan cultivan directamente el material de construcción de sus ciudades, y las elegantes estructuras contenidas dentro de las burbujas presentan formas curvas que parecen vivas. Las burbujas son campos de fuerza hidrostáticos que encierran atmósferas respirables para los habitantes. Aunque no dejan pasar el agua, los gungan que llegan y parten nadando de la ciudad pueden atravesarlas por unos portales especiales.

Cuando la Federación de Comercio ocupa Naboo, el jefe Nass se desentiende de la amenaza de los droides de combate, porque cree que Otoh Gunga está a salvo, pero cuando los droides invaden el territorio gungan y Otoh Gunga, sus habitantes se ven obligados a abandonar la ciudad. Los gungan se esconden en el bosque vecino, que contiene el Santuario de los Gungan, y acaban por aliarse con la reina Amidala y el pueblo naboo.

Tras la derrota de la Federación de Comercio, la sobrepoblación se convierte en un enorme problema para el jefe Nass y el Alto Consejo Gungan. El aumento de la tolerancia con las visitas de habitantes de otros mundos empieza a convertir Otoh Gunga en uno de los destinos favoritos para las lunas de miel. Cuando el reinado de Padmé llega a su fin, una de sus doncellas, Eirtaé, viaja a Otoh Gunga para estudiar la tecnología gungan.

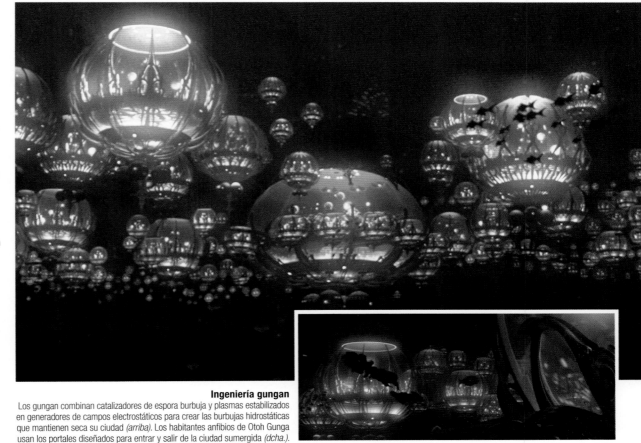

Ingeniería gungan
Los gungan combinan catalizadores de espora burbuja y plasmas estabilizados en generadores de campos electrostáticos para crear las burbujas hidrostáticas que mantienen seca su ciudad *(arriba)*. Los habitantes anfibios de Otoh Gunga usan los portales diseñados para entrar y salir de la ciudad sumergida *(dcha.)*.

HANGAR DE THEED

APARICIONES I, GC
UBICACIÓN Theed (Naboo)

Anexo a un lateral del Palacio de Theed, el hangar es el cuartel general de las Reales Fuerzas de Seguridad y el Cuerpo de Cazas Estelares de Naboo, y alberga los cazas amarillos N-1 de Naboo, además de la nave estelar real de la reina. Separado del hangar por una gruesa puerta blindada, el generador suministra energía de plasma a las naves espaciales a través de unos conductos subterráneos. El hangar está dotado con equipo de control de tráfico aéreo, estaciones informáticas tácticas y un túnel subterráneo secreto que lleva al palacio. Durante la batalla de Naboo, Amidala y sus aliados usan los túneles para infiltrarse en Theed, lo que les permite llegar hasta el hangar para liberar a los controladores aéreos y pilotos presos. Los pilotos suben corriendo a sus cazas estelares N-1 y despegan para sumarse a la lucha. Al final, el hangar es clausurado cuando se decide alejar las operaciones de caza del palacio y, posteriormente, el Imperio desmilitariza Naboo. Durante la Operación Ceniza, la princesa Leia, la reina Soruna y la piloto rebelde Shara Bey se introducen en el hangar, donde encuentran unos cazas estelares N-1 abandonados que pilotan para proteger a Naboo de la destrucción por parte del Imperio.

> ## «Si existe un auténtico centro del universo, ahora estás en el planeta más alejado de él.»
>
> **LUKE SKYWALKER**

TATOOINE

Lejos de los Mundos del Núcleo, el inhóspito planeta desértico de Tatooine posee escaso interés para la vieja República o el posterior Imperio. Paradójicamente, este mundo polvoriento es el hogar de dos generaciones de Skywalker, que serán clave para acabar con ambos gobiernos galácticos.

APARICIONES I, II, GC, III, Reb, IV, VI **REGIÓN** Territorios del Borde Exterior **SECTOR** Arkanis
SISTEMA Tatoo **GEOGRAFÍA** Desierto, mesetas, peñascos, cañones

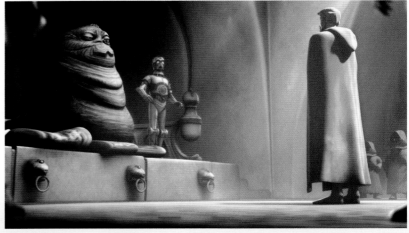

Negociaciones
Aunque los Jedi tienen pocos motivos para visitar Tatooine, Obi-Wan se encuentra con Jabba el Hutt durante las Guerras Clon para tratar de una situación relacionada con el hijo secuestrado de Jabba, Rotta.

Planeta de arena

Aislado y casi sin agua, Tatooine es un mundo de aire seco y tierra cuarteada. La superficie del planeta refleja la luz de sus soles con tanta intensidad que sus exploradores originales en un primer momento tomaron el planeta por un tercer sol más pequeño. La vida autóctona incluye a los chatarreros jawa y a los temibles bandidos tusken. Entre las criaturas que pueblan el desierto se cuentan los banthas, dewbacks, rontos, correteadores, ratas womp, dragones krayt y eopies.

MUNDO SIN LEY

Lejos de los intereses de la República o las leyes imperiales, Tatooine está bajo el control de los hutt, cuyas turbias operaciones atraen a pilotos, ladrones y cazarrecompensas a las escasas ciudades portuarias del planeta. A pesar de la actividad delictiva y los esfuerzos de los colonos para extraer sustento de un entorno inclemente, los esporádicos intentos de asentamiento solo han dejado comunidades dispersas, separadas por vastos vacíos de terreno inhóspito.

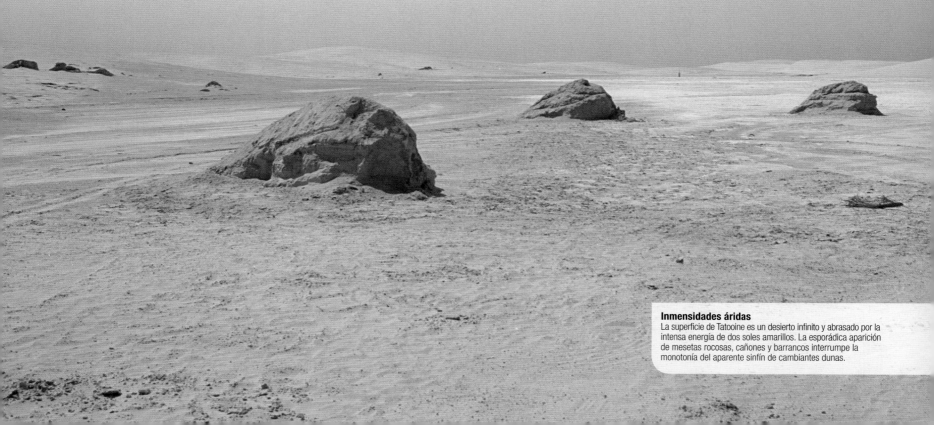

Inmensidades áridas
La superficie de Tatooine es un desierto infinito y abrasado por la intensa energía de dos soles amarillos. La esporádica aparición de mesetas rocosas, cañones y barrancos interrumpe la monotonía del aparente sinfín de cambiantes dunas.

CARROÑEROS DEL DESIERTO

Mucho antes de que los hutt se adueñaran de Tatooine, allí había colonias de mineros que buscaban minerales preciosos en el planeta de arena. Cuando el metal de Tatooine demostró no tener propiedades metalúrgicas adecuadas, las minas se cerraron y los mineros abandonaron casi todo su equipo, incluidos los transportes oruga para acarrear y refinar el mineral. Para gran sorpresa de los colonos, los jawas nativos no tardaron en reclamar y rescatar esos «reptadores de las arenas», que se convirtieron en una parte importante de su cultura. Los jawas utilizaron los oruga no solo como defensa blindada contra los elementos y los bandidos tusken; también para transportar sus mercancías, incluidos los droides reconstruidos. Los reactores de fundición de los reptadores de las arenas, diseñados para fundir minerales, han sido modificados para producir lingotes vendibles. Aunque a los bandidos tusken no les interesa la tecnología informática, ellos también rescatan y roban metal que pueden convertir en armas y máscaras.

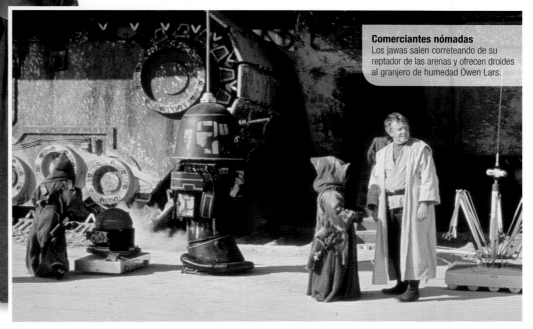

Comerciantes nómadas
Los jawas salen correteando de su reptador de las arenas y ofrecen droides al granjero de humedad Owen Lars.

DRAGONES KRAYT

Según el folclore jawa, el desierto de Tatooine conocido como Mar de las Dunas fue un auténtico océano. Las antiguas rocas con fósiles y la erosión de los cañones confirman las historias de los jawas, pero a la mayoría de los habitantes les cuesta creer que alguna vez fluyera el agua por la superficie árida y arenosa del planeta. A pesar de la escasez de agua, Tatooine posee muchas criaturas autóctonas, la mayor de las cuales es el dragón krayt, representado por dos especies: el krayt de los cañones, que habita las cuevas y los desfiladeros rocosos; y el gran krayt, mucho mayor, que se sumerge en las arenas y utiliza sus poderosas extremidades para «nadar» a través de las dunas.

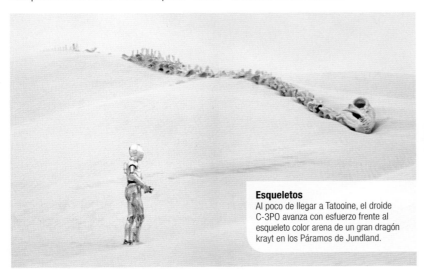

Esqueletos
Al poco de llegar a Tatooine, el droide C-3PO avanza con esfuerzo frente al esqueleto color arena de un gran dragón krayt en los Páramos de Jundland.

GRANJAS DE HUMEDAD

Los evaporadores de agua son los instrumentos más eficientes usados para recoger agua en Tatooine, y los más esenciales para la supervivencia de los colonos. Aunque un evaporador puede costar 500 créditos, algunos colonos invierten en múltiples unidades para crear sus propias granjas. Los granjeros independientes a menudo utilizan el agua sobrante para sus pequeños jardines, aunque pocos huertos producen lo suficiente para proporcionar beneficios sustanciales. Los evaporadores requieren un mantenimiento frecuente, además de sistemas de seguridad.

Campos de evaporadores
Luke observa la granja y los evaporadores de su tío (dcha.), que están espaciados de forma estratégica para recoger humedad (arriba).

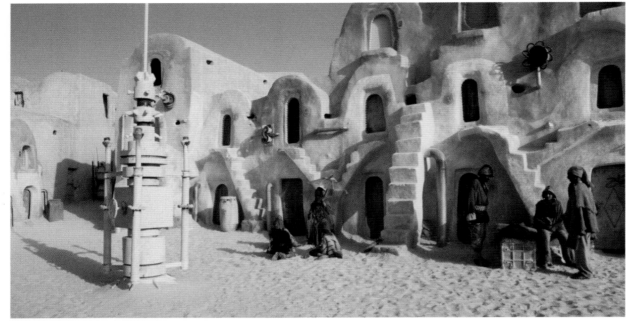

Casuchas abarrotadas
Abandonadas por las compañías mineras que colonizaron Tatooine, las baratas viviendas del barrio de los Esclavos de Mos Espa ofrecen un acomodo rudimentario para los maltratados esclavos.

MOS ESPA

APARICIONES I, II
UBICACIÓN Tatooine

A orillas del desierto Mar de las Dunas, bajando por la cañada de Xelric, está la ciudad de Mos Espa, una extensión de edificios bajos con las paredes gruesas y los techos abovedados para protegerse del calor abrasador de los soles del planeta. Mos Espa, una de las escasas ciudades portuarias de Tatooine, es más grande que el puerto espacial de Mos Eisley, y se la

conoce por sus anchas calles de tiendas y tenderetes. Entre las viviendas, los espacios de trabajo y los comercios, la ciudad ofrece muchas zonas de ocio, entre ellas la famosa Gran Arena de Mos Espa, donde caben casi todos los habitantes de la ciudad. Aunque varios hutt acaudalados, incluido Jabba, tienen residencia aquí, la mayor parte de su población son colonos que subsisten como pueden.

Dado que ni la República galáctica ni la Federación de Comercio poseen jurisdicción alguna sobre Tatooine, y que el planeta tiene

pocos recursos naturales valiosos, la única riqueza verdadera de Mos Espa reside en el juego y en el comercio con otros mundos a través del lucrativo mercado negro. La entrada de empresas comerciales alimenta el crecimiento de Mos Espa, que no tarda en convertirse en la ciudad más grande de Tatooine y, de facto, en su capital. Muchos extranjeros creen que podrán evitar el pago de aranceles altos si hacen negocios en Mos Espa, pero como Tatooine está controlado por los hutt, pocos viajeros ahorran dinero en el puerto espacial. Los económicos hoteles y cantinas son señuelos ideales para atraer a comerciantes, pilotos y turistas incautos a los casinos de los hutt, donde pueden perder sus ganancias y los ahorros de toda la vida. Pocos perdedores protestan: saben que los locales regentados por los hutt cuentan con un personal que no tolera a los alborotadores. Sin embargo, el auge del Imperio lleva a los hutt a revisar sus planes comerciales, y Jabba desplaza sus intereses a Mos Eisley.

Despedida entre lágrimas
En la calle, delante de su casa, Anakin Skywalker se despide de su madre, Shmi.

Aunque la esclavitud es ilegal en la República, sobrevive en algunos mundos que quedan fuera de su autoridad. Una sección entera de las afueras de Mos Espa se ha convertido en un barrio de esclavos, a los que se valora más como signo de prestigio que como mano de obra barata, de modo que los propietarios son muy reacios a desprenderse de ellos. A veces los esclavos se usan como capital en transacciones comerciales. Casi todo el tráfico de esclavos de Mos Espa está en manos de los mafiosos hutt, que creen que la esclavitud es una institución útil.

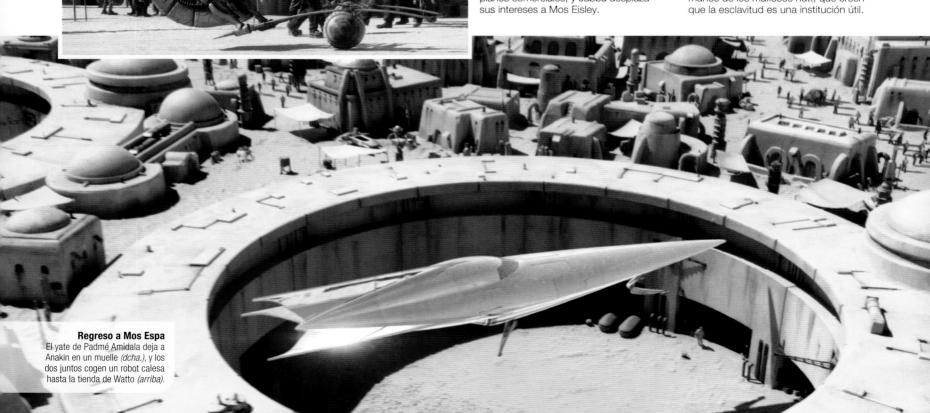

Regreso a Mos Espa
El yate de Padmé Amidala deja a Anakin en un muelle *(dcha.)*, y los dos juntos cogen un robot calesa hasta la tienda de Watto *(arriba)*.

TIENDA DE WATTO

APARICIONES I, II
UBICACIÓN Mos Espa (Tatooine)

Aunque Watto anuncia su establecimiento como taller de piezas de recambio, los habitantes de Mos Espa lo llaman chatarrería. El local se encuentra cerca de los muelles y hangares de servicio más utilizados del espaciopuerto, y muchos pilotos de vainas lo conocen bien. En un principio, el edificio principal era una cúpula chata, pero Watto ha añadido un peculiar remate en forma de campana que ofrece espacio adicional y atrae a los clientes por su inusual altura. Para Watto, el vértice de la cúpula constituye una cómoda poltrona que le recuerda los nidos de estiércol de su planeta natal. La tienda es una de las más prósperas de su clase en Mos Espa. Watto achaca su éxito a cuatro factores: precios inflados, mercancía robada, esclavos y ninguna pregunta. Al igual que la mayoría de los mercaderes de Mos Espa, Watto solo acepta moneda local.

En el local de Watto se pueden encontrar desde recambios útiles hasta droides operativos. Su selección de componentes y unidades completas incluye droides generadores GNK, droides de reparación de la serie DUM, droides astromecánicos y revestimientos para droides de protocolo de Cybot Galáctica. Un droide tendero R1 se ocupa de casi todas las transacciones normales, y el esclavo de Watto, Anakin, repara y limpia la maquinaria, lo que le deja más tiempo al dueño para los juegos de azar.

Watto también ha reunido una colección de curiosidades relacionadas con las carreras de vainas. Fuera de la tienda, un portal da acceso al desguace, donde Watto guarda los objetos más grandes y la mayor parte de su mercancía, como motores de vaina, turbinas de deslizador y contenedores de mercancías vacíos. Cerca de la entrada al desguace, Watto mantiene una montaña de chatarra, en su mayoría inútil, que deja fuera para los chatarreros jawas. Aunque prefiere a los clientes que pagan, Watto siente cierto respeto por los jawas, que le han enseñado mucho sobre cómo rescatar vehículos averiados y proteger del calor y la arena la tecnología.

Mano de obra esclava

Además de contener maquinaria para limpiar y reparar tecnología y aparatos mecánicos, las mesas del taller sirven de escaparate para diversos componentes en venta (arriba). El talento natural de Anakin para reparar maquinaria hace de él una de las posesiones más preciadas de Watto (izda.).

Paseo por el desguace
Con la esperanza de obtener un componente de hiperimpulsor, Qui-Gon Jinn sigue a Watto hasta el desguace del taller.

«¡Arranquen sus motores!» BEED

GRAN ARENA DE MOS ESPA

Financiada por los hutt, la Gran Arena de Mos Espa acoge la Clásica de Boonta Eve, la mayor carrera de vainas anual de Tatooine. El circuito es uno de los más famosos de los territorios del Borde Exterior y atrae a competidores y espectadores de toda la galaxia.

APARICIONES | UBICACIÓN Afueras de Mos Espa (Tatooine)

Los fans de las carreras de vainas

Más de cien mil espectadores llenan la Gran Arena el día de la Clásica de Boonta Eve. Ocupan los asientos de tribuna, se hacinan en las plataformas o se apiñan en los niveles superiores para presenciar el vertiginoso espectáculo. Muchos esperan hacerse ricos con sus apuestas.

LOS HANGARES DE LAS VAINAS

Erigidos en un principio como un conjunto de plataformas cerradas, cada una de las cuales correspondía a una única vaina, los hangares de la arena se han ampliado a medida que el deporte ha ido ganando popularidad. Se han tirado los tabiques entre plataformas para dar cabida a nuevos bólidos y adaptarse al número de participantes. Se utilizan para el mantenimiento de los vehículos y los ajustes de última hora, pero también son el lugar donde los pilotos, sus fans acaudalados y los patrocinadores cruzan elevadas apuestas clandestinas.

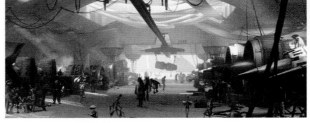

Ajetreo de droides de reparación
Dentro de un hangar, los equipos de droides de reparación no paran de moverse para ayudar a los mecánicos de vainas antes de la Clásica de Boonta Eve.

Construcción de arenisca
Ubicado en el punto donde confluyen la cañada de Xelric y la orilla norte del desierto Mar de las Dunas, el anfiteatro está construido aprovechando la curva natural de un escarpado cañón.

EL PALCO DE WATTO

Los residentes más ricos de Mos Espa y sus invitados pueden permitirse palcos privados separados del resto de la muchedumbre. Cuando hay carrera, Watto, el magnate toydariano de la chatarra, celebra fiestas para sus amigos y compañeros de juego en su palco privado. Como solo una parte del circuito pasa por el anfiteatro, el palco está equipado con pantallas que transmiten la imagen de droides cámara voladores para que Watto y sus amigotes sigan la carrera en todo momento. El palco más opulento siempre es el reservado para los hutt gobernantes, en especial, Jabba, gran maestro de ceremonias del Clásico.

Cuantiosas pérdidas
Watto apuesta fuerte a que el campeón Sebulba ganará la Clásica de Boonta Eve. Al principio está confiado, pero acaba perdiendo cuando su propio esclavo, Anakin Skywalker, gana la carrera.

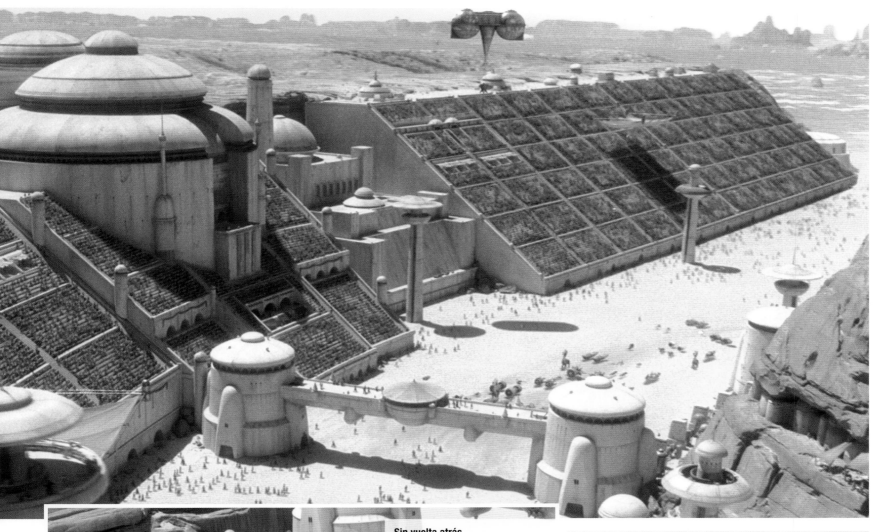

Sin vuelta atrás
Cuando los pilotos ocupan sus puestos en la parrilla, ninguno piensa en que la Clásica de Boonta Eve tiene la mayor tasa de mortalidad de todas las carreras de vainas de la galaxia.

HOGAR DE BEN KENOBI
APARICIONES IV **UBICACIÓN** Páramos de Jundland (Tatooine)

Obi-Wan vive en una cabaña abandonada en un risco rodeado por el Mar de Dunas del Este. La casa cuenta con una estancia principal sobre el nivel del suelo, y está construida encima de una cueva protegida que Obi-Wan usa como sótano-despensa y taller. Es aquí donde Obi-Wan le revela a Luke Skywalker que su padre era un Jedi. Cuando abandonan Tatooine y Obi-Wan muere en la Estrella de la Muerte, Luke regresa a la cabaña, donde lo ataca el cazarrecompensas Boba Fett. Luke derrota a Boba y escapa con el diario de Obi-Wan. Pasado un tiempo, Darth Vader y la doctora Aphra llegan para inspeccionar la cabaña, y Vader percibe la intensidad de la Fuerza en Luke. Aphra hace estallar una bomba molecular para eliminar todo rastro de su visita. Años después, Luke regresa y encuentra piezas para su segunda espada de luz.

PARRILLA DE SALIDA
La ceremonia formal de la carrera empieza con un desfile de abanderados, cada uno de los cuales lleva el emblema de una vaina de las que forman la parrilla de salida. El sistema para decidir el orden de partida de la Clásica de Boonta Eve es objeto de muchas cábalas y discusiones entre los aficionados. Creado en teoría por expertos del circuito, en realidad conlleva una mezcla desconcertante de estadística, soborno descarado y puro azar. Cuando los abanderados dejan la pista, los enormes motores de las vainas cobran vida con un rugido, como si estuvieran ansiosos por lanzarse a velocidades que superan los setecientos kilómetros por hora. Dieciocho vainas participan en la fatídica competición que acaba con un duro golpe para el dug Sebulba y una gran victoria para Anakin, que gana no solo la carrera sino también su libertad. Solo siete pilotos cruzan la línea de meta.

«El planeta entero es una gran ciudad.» RIC OLIÉ

CORUSCANT

Situado en el corazón de la galaxia, Coruscant es la sede del gobierno de la República galáctica y del posterior Imperio. La población del planeta, cubierto por entero de rascacielos, supera el billón de personas, incluidos muchos políticos e industriales poderosos.

APARICIONES I, II, GC, III, VI, FoD **REGIÓN** Mundos del Núcleo **SECTOR** Subsector de Coruscant, sector de Corusca **SISTEMA** Coruscant **GEOGRAFÍA** Paisaje urbano

«Superficie» resplandeciente

Visto desde órbita, Coruscant parece una gran esfera brillante que promete prosperidad para todos. El sol se refleja en lo alto de los rascacielos donde viven los ciudadanos más ricos. Pero, bajo esa pátina lustrosa, el mundo urbano desciende miles de niveles hasta las zonas empobrecidas y peligrosas adonde el sol no llega desde hace milenios.

EXTENSIONES DE RASCACIELOS

La superficie de Coruscant ha quedado enterrada bajo los cimientos de inmensos rascacielos. Las enormes estructuras llegan a tales cotas de la atmósfera que los inquilinos de los complejos superiores requieren conducciones de gases purificados para respirar, un lujo que solo pueden permitirse los más ricos. Varios kilómetros más abajo, los niveles inferiores son un laberinto de callejones donde habitan los más pobres. Los ciudadanos de arriba y de abajo se entremezclan en un sinfín de clubes nocturnos, casas de juego, bares y locales de ocio que sirven a todas las especies.

Crecimiento urbano

La crisis de Naboo y las Guerras Clon tienen un enorme impacto en el Distrito del Senado: el refuerzo del bienestar de la República crea nuevos edificios para dar cabida a miles de divisiones dedicadas al esfuerzo bélico y a la defensa de la República.

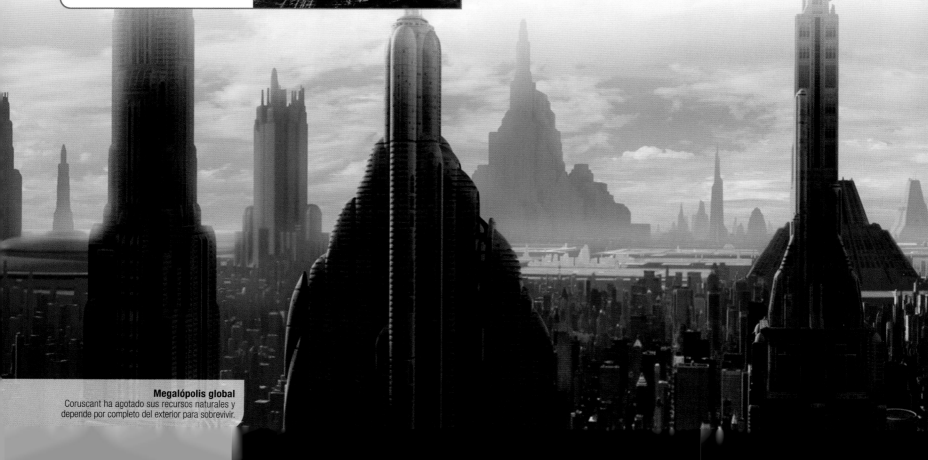

Megalópolis global
Coruscant ha agotado sus recursos naturales y depende por completo del exterior para sobrevivir.

TRÁFICO AÉREO

Los cielos de Coruscant están siempre abarrotados de tráfico de vehículos repulsores. La mayoría de los trayectos se realizan con piloto automático, lo que permite viajar por rutas preprogramadas. Las grandes naves de pasajeros circulan por los carriles más altos, mientras que los aerotaxis recorren de un lado a otro esas rutas para llevar a los clientes a su destino. Los pilotos de turoperadores exigen elevadas tarifas por llevar a los visitantes extraplanetarios en cruceros mundiales. Incluso en plena noche, Coruscant es un espectáculo de luces y ríos de tráfico, una bulliciosa megalópolis que no duerme.

Carriles de cargueros
Caravanas interminables de cargueros reparten comida y otros productos básicos.

LOS TALLERES

Los Talleres, un gran sector industrial de Ciudad Galáctica, eran antaño reconocidos como una gran fuente de fabricación de componentes de naves espaciales, droides de construcción y materiales de obra. Pero hace siglos, los costes cada vez más elevados de Coruscant hicieron que la mayoría de los fabricantes desplazaran sus plantas fuera del planeta. Ahora Los Talleres consisten básicamente en edificios abandonados y almacenes vacíos, muchos de ellos tomados por delincuentes. Un hangar desocupado de Los Talleres es ideal para los encuentros clandestinos entre Darth Sidious y Darth Tyranus.

Torres abandonadas
Los residuos tóxicos vuelven inhabitables amplios sectores de Los Talleres.

Fiesta en el cielo
En Coruscant celebran la muerte de Palpatine con fuegos artificiales.

GUERRA CIVIL

La mayoría de Coruscant estalla en celebraciones tras la muerte del emperador. Poco después, lo que estalla es una guerra civil entre las fuerzas imperiales (y los ciudadanos leales al Imperio) y los ciudadanos rebeldes, que cuentan con el apoyo de la Nueva República. Las fuerzas leales a Gallius Rax, el protegido del emperador, encierran en el palacio imperial al gran visir Mas Amedda, sucesor nominal del emperador. Tras la batalla de Jakku, Amedda firma en nombre del Imperio la Concordancia Galáctica, un tratado de paz que pone fin a la guerra civil galáctica. Entonces, Coruscant se une a la Nueva República, con Amedda como líder marioneta del gobierno provisional.

EL APARTAMENTO DE PALPATINE

APARICIONES | **UBICACIÓN** República 500
(Ciudad Galáctica, Coruscant)

En lo más alto de la torre República 500, el edificio residencial más exclusivo del Distrito del Senado de Coruscant, el senador Palpatine tiene un apartamento con majestuosas vistas, aunque resulte humilde si se compara con las residencias de otros representantes sectoriales. Lo forma un amplio conjunto de estancias, la mayoría de las cuales están decoradas con tonos de escarlata, el color favorito de Palpatine, y obras de arte particulares que reflejan su talante mundano. A fin de garantizar la total seguridad de sus invitados, Palpatine equipa cada sala con discretos sistemas de vigilancia, que le permiten saber de inmediato si sus huéspedes tienen alguna petición especial o requieren ayuda.

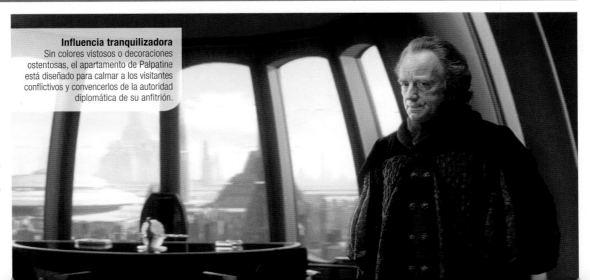

Influencia tranquilizadora
Sin colores vistosos o decoraciones ostentosas, el apartamento de Palpatine está diseñado para calmar a los visitantes conflictivos y convencerlos de la autoridad diplomática de su anfitrión.

> «Voy camino al Templo Jedi para empezar mi adiestramiento, o eso espero.» **ANAKIN SKYWALKER**

TEMPLO JEDI

Desde que se lo arrebataran a los Sith hace 1000 años, el Templo Jedi ha sido el hogar de la Orden Jedi en Coruscant. Mitad escuela, mitad monasterio, el Templo Jedi contiene instalaciones para el entrenamiento y la meditación, dormitorios, enfermerías y archivos que poseen datos exhaustivos de toda la galaxia.

APARICIONES I, II, GC, III, VI, FoD **UBICACIÓN** Ciudad Galáctica (Coruscant)

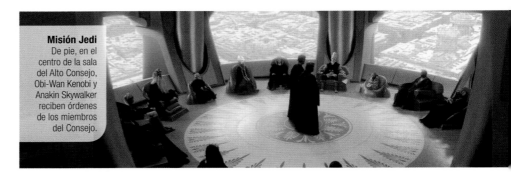

Misión Jedi
De pie, en el centro de la sala del Alto Consejo, Obi-Wan Kenobi y Anakin Skywalker reciben órdenes de los miembros del Consejo.

SALA DEL ALTO CONSEJO

El Alto Consejo Jedi, órgano rector de la orden, se reúne dentro de una de las agujas exteriores del Templo Jedi. La sala circular del Alto Consejo contiene un anillo de doce asientos, uno para cada maestro Jedi miembro. El órgano supervisa los acontecimientos galácticos, medita sobre la naturaleza de la Fuerza, ejerce la autoridad final sobre las misiones Jedi para la República y, además, decide si los candidatos a Jedi son dignos de adiestramiento. Aunque una avanzada red de comunicaciones mantiene al Consejo al día de los sucesos galácticos, sus miembros también confían en la Fuerza para captar perturbaciones y adelantarse a situaciones que puedan precisar su ayuda. Durante las Guerras Clon, el Consejo usa la sala para debatir estrategias de combate y coordinar a las tropas.

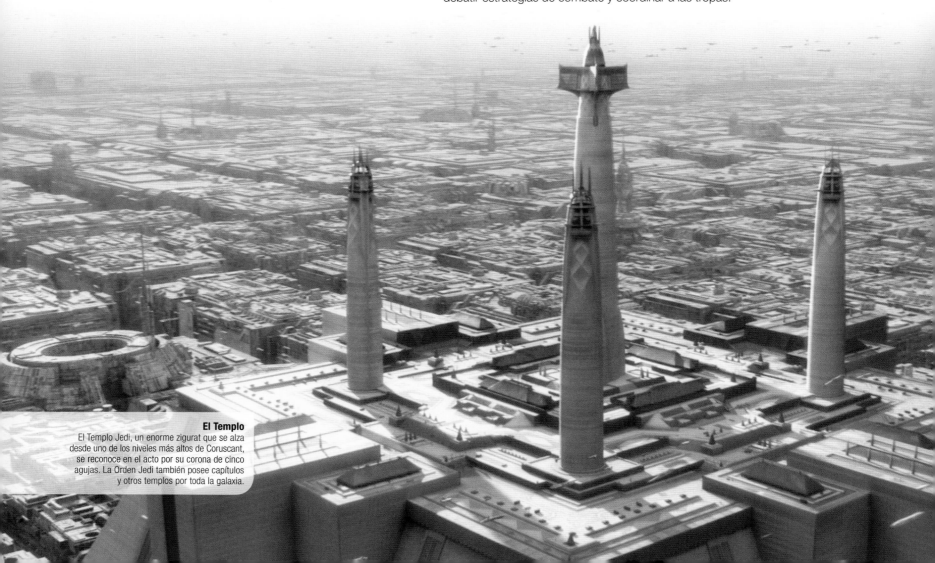

El Templo
El Templo Jedi, un enorme zigurat que se alza desde uno de los niveles más altos de Coruscant, se reconoce en el acto por su corona de cinco agujas. La Orden Jedi también posee capítulos y otros templos por toda la galaxia.

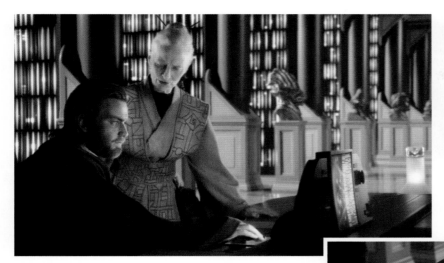

Instrucción
Yoda enseña a los jóvenes aprendices de Jedi del Clan del Oso y charla con Obi-Wan.

ARCHIVOS JEDI

Dentro del templo, en los Archivos Jedi se guarda de forma electrónica y holográfica una increíble cantidad de datos. Probablemente, estos archivos son la mayor fuente de información de la galaxia. Eruditos e investigadores Jedi usan los datos, perfectamente organizados, en sus estudios o misiones. Además de cintas de datos y hololibros, los archivos contienen holocrones, dispositivos con forma de cubo que almacenan una ingente cantidad de información. Se almacenan en una cámara vedada a los no Jedi.

Guardianes del conocimiento
Jocasta Nu, la bibliotecaria principal de los Archivos Jedi, ayuda a Obi-Wan *(arriba, izda.)*, que busca en los archivos información sobre el misterioso sistema Kamino *(arriba)*.

EL ADIESTRAMIENTO DE LOS JÓVENES JEDI

Antes de emparejar a un Padawan con un maestro Jedi, los jóvenes aprendices reciben lecciones en grupos llamados clanes. En un momento dado, dentro del Templo Jedi, diez clanes distintos reciben instrucción en las artes de los Jedi bajo la tutela del maestro Yoda. Cada clan está integrado por veinte aprendices de entre cuatro y ocho años de edad, y que pertenecen a varias especies. Anakin es un inusual ejemplo de Padawan que se salta la fase del clan, porque se une a la Orden Jedi cuando es algo mayor.

EL TEMPLO ASEDIADO

Para ayudar a Palpatine a derrotar a sus enemigos, Darth Vader irrumpe en el Templo Jedi con sus fuerzas especiales de soldados clon y acomete una matanza, sin perdonar ni siquiera a los niños que se ocultan solos en la sala del Consejo Jedi. Palpatine también lanza un falso mensaje urgente por todo el espacio para informar a los Jedi lejanos de que la guerra ya ha terminado y deben regresar. Pero Yoda y Obi-Wan se infiltran en el templo y varían la transmisión a fin de advertir a los Jedi restantes de la traición.

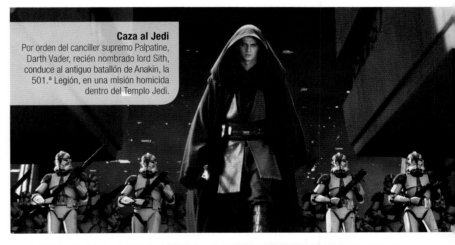

Caza al Jedi
Por orden del canciller supremo Palpatine, Darth Vader, recién nombrado lord Sith, conduce al antiguo batallón de Anakin, la 501.ª Legión, en una misión homicida dentro del Templo Jedi.

PALACIO IMPERIAL

Tras la Purga Jedi, Palpatine ordena reparar y redecorar el Templo Jedi, al que ahora llama Palacio Imperial y desde donde gobierna el Imperio. Como gobernante público, allí celebra muchos y fastuosos bailes y se reúne con personas que le resultan interesantes. Palpatine traslada en secreto muchos de sus artefactos Sith al palacio y ordena la excavación de un antiguo altar Sith donde planea descubrir los últimos secretos del lado oscuro junto a Darth Vader. Tras la muerte de Palpatine, las fuerzas imperiales leales al consejero Gallius Rax encarcelan en el palacio al gran visir Mas Amedda, fiel seguidor de Palpatine y su sucesor potencial. Un grupo de jóvenes rebeldes lo liberan y se aseguran de que llegue a la Nueva República.

Tras la caída
El planeta estalla en celebraciones tras la muerte de Palpatine. No obstante, el palacio sigue siendo el bastión de las fuerzas imperiales destacadas en Coruscant.

CÁMARA DEL SENADO GALÁCTICO

APARICIONES I, II, GC, III
UBICACIÓN Distrito del Senado (Coruscant)

La Cámara del Senado galáctico constituye el centro neurálgico de la actividad política en Coruscant. El enorme espacio abierto permanece rodeado por 1024 plataformas dispuestas en círculos concéntricos. Cada una contiene una delegación de un planeta, sector u organismo político importantes. Las plataformas están equipadas con repulsores antigravitatorios, de modo que cuando un político toma la palabra, su plataforma flota hacia el centro de la cámara. La estructura entera posee micrófonos amplificadores, traductores automáticos y aerocámaras

que constantemente vuelan para grabar las sesiones para las actas oficiales. En el punto central de la rotonda del Senado se halla el estrado del canciller supremo. Desde allí, el líder electo de la República se sienta a oír los argumentos de los representantes, por lo general junto al vicecanciller y un asesor administrativo de alto rango. El estrado se retira dentro del suelo cuando no se usa, lo que da acceso al canciller a un conjunto de habitaciones donde trabaja entre sesiones.

La Cámara del Senado galáctico es el escenario de muchos de los sucesos más trascendentales de los últimos años de la República. Allí, la reina Padmé Amidala de Naboo, alterada por la falta de ayuda política para acabar con el bloqueo de la Federación de Comercio en su planeta natal, promueve una moción de censura

contra el canciller supremo Valorum. Tras la batalla de Naboo, Padmé se une al Senado para representar a su planeta y participa en el debate sobre la aprobación de la Ley de Creación Militar en respuesta a la creciente amenaza del movimiento separatista del conde Dooku. Al final de las Guerras Clon, Palpatine da un discurso en la Cámara del Senado en el que se declara emperador. El maestro Jedi Yoda lucha contra Palpatine en la rotonda del Senado, en un extraordinario choque de potencias de la Fuerza que, finalmente, se salda con la huida de Yoda al ver que no podía vencer a Palpatine. Una vez reparada, la cámara se convierte en el lugar de reunión del nuevo Senado Imperial, aunque apenas influye en los planes del emperador.

Jugada maestra

El senador Palpatine manipula con astucia a la reina Amidala para que proponga la destitución del canciller Valorum. Amidala promueve una moción de censura que conduce a la elección de Palpatine como nuevo canciller supremo. La reina cree que será una maniobra positiva para Naboo, ya que Palpatine es nativo de su mundo, pero tiene graves consecuencias para la galaxia cuando el canciller supremo Palpatine, poco a poco, se hace con el control del Senado y se asegura de recibir mayores poderes ejecutivos.

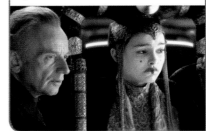

> ### «¡Orden! ¡Orden en la sala!» MAS AMEDDA

GENERADOR DE ENERGÍA DE THEED

APARICIONES I **UBICACIÓN** Theed (Naboo)

Situado en Theed, Naboo, el generador es donde las reservas naturales de plasma del planeta se refinan y utilizan como fuente eficiente de energía. El edificio también alberga hangares para los cazas estelares de las Reales Fuerzas de Seguridad de Naboo. Es un espacio aseado y bien iluminado, con columnas imponentes y peligrosos pozos. Durante la batalla de Naboo, Obi-Wan Kenobi y Qui-Gon Jinn persiguen a Darth Maul hasta el generador y se enzarzan en un cruento combate de espadas de luz. Una serie de puertas láser separa a los Jedi, lo que permite a Maul cobrar ventaja y matar a Qui-Gon. Obi-Wan derrota al Sith y arroja su cuerpo al interior del pozo de un reactor.

Lucha a muerte
Tras la derrota de su maestro Qui-Gon *(dcha.)*, Obi-Wan Kenobi se esfuerza para salir del pozo del reactor mientras Maul ataca *(arriba)*.

OFICINAS DEL SENADO

APARICIONES II, GC, III
UBICACIÓN Distrito del Senado (Coruscant)

El edificio de oficinas del Senado alberga las instalaciones administrativas que utilizan los legisladores en Coruscant, entre ellas, las oficinas del canciller supremo. Los puntos de aterrizaje integrados en el lateral del edificio permiten que los senadores y sus invitados lleguen y partan libremente. Los Guardias Senatoriales ofrecen protección mientras los senadores, como Bail Organa, Padmé Amidala y Onaconda Farr, deliberan con sus aliados y oponentes sobre futuras leyes. Durante la crisis separatista y las Guerras Clon se celebran muchas reuniones importantes en el edificio, como los debates sobre la Ley de Creación Militar.

Distrito legislativo
El edificio de oficinas del Senado está cerca de la Cámara del Senado galáctico, para comodidad de los representantes.

Ajetreo constante
No paran de llegar y despegar naves y deslizadores, que llevan a los senadores a reuniones importantes.

DESPACHO DEL CANCILLER PALPATINE

APARICIONES II, GC, III **UBICACIÓN** Distrito del Senado (Coruscant)

El despacho del canciller supremo de la República está situado en uno de los niveles superiores de Coruscant, dentro del bien protegido edificio de oficinas del Senado. Lo conforman varias habitaciones, con paredes de paneles rojos, estatuas de bronce, murales en bajorrelieve y otras exóticas obras de arte. Una estatuilla del escritorio de Palpatine contiene en secreto su espada de luz de hoja roja. Durante las Guerras Clon, Mace Windu y otros tres maestros Jedi acuden al despacho de Palpatine para detenerlo, pero este se defiende usando sus poderes del lado oscuro. En el despacho del canciller también tiene lugar la conversión de Jedi a Sith de Anakin.

BAJOS FONDOS DE CORUSCANT

APARICIONES II, GC
UBICACIÓN Niveles inferiores (Coruscant)

Los bajos fondos de Coruscant son los niveles inferiores de la ciudad, donde la luz no llega casi nunca y la delincuencia es un peligro constante. En las zonas más transitadas abundan los clubes nocturnos, las tabernas y los casinos. Los coloridos carteles iluminan las calles a cualquier hora del día, mientras los matones y los carteristas acechan a los transeúntes en los rincones oscuros. Los senadores y caballeros Jedi rara vez viajan a los bajos fondos sin un buen motivo.

APARTAMENTO DE PADMÉ EN CORUSCANT

APARICIONES II, GC, III, FoD
UBICACIÓN Distrito del Senado (Coruscant)

Padmé Amidala se instala en su apartamento cuando se convierte en la representante de Naboo en el Senado galáctico. Amplio y lujoso, se encuentra en los niveles superiores del paisaje urbano de Coruscant. Antes de las Guerras Clon, la asesina Zam Wesell intenta matar a Padmé introduciendo en su piso dos kouhuns venenosos.

Cuando anochece
Los bajos fondos de Coruscant son un lugar peligroso para quienes van solos o desarmados.

Truco mental
En el club, un cliente ofrece píldoras letales a Obi-Wan, que usa la Fuerza para convencer al traficante de que se vaya a casa y se replantee la vida.

CLUB DE JUEGO OUTLANDER

APARICIONES II **UBICACIÓN** Distrito del ocio (Coruscant)

El club Outlander, uno de los locales de juego más populares del distrito del ocio, es un lugar bullicioso donde los clientes pueden apostar a juegos de azar y en competiciones deportivas de toda la galaxia. Al circular tanta gente por las puertas del club, se trata de un punto ideal para los fugitivos que quieren despistar a alguien o los delincuentes que venden mercancía ilegal. Justo antes de las Guerras Clon, Obi-Wan y Anakin persiguen a la asesina Zam Wesell hasta el club Outlander. Wesell intenta pasar desapercibida, pero Obi-Wan la encuentra y le corta el brazo.

RESTAURANTE DE DEX

APARICIONES II **UBICACIÓN** CoCo Town (Coruscant)

El restaurante de Dexter Jettster es una parada obligada para los residentes del barrio de CoCo Town de Coruscant. Es pequeño, pero suele llenarse, y ofrece un surtido de alimentos contundentes y poco sanos regados con infinitas copas de zumo de jawa. La droide WA-7 y la humana Hermione Bagwa trabajan de camareras, mientras que el propio Dex a menudo hace de chef. Justo antes de las Guerras Clon, Obi-Wan visita el restaurante para preguntarle a su dueño por un dardo usado para silenciar a la cazarrecompensas Wesell. Dexter, que trabajó en una mina de Subterrel antes de abrir su restaurante, identifica el arma como un dardo sable kaminoano. La pista lleva a Obi-Wan a ese planeta, donde descubre un ejército clon secreto.

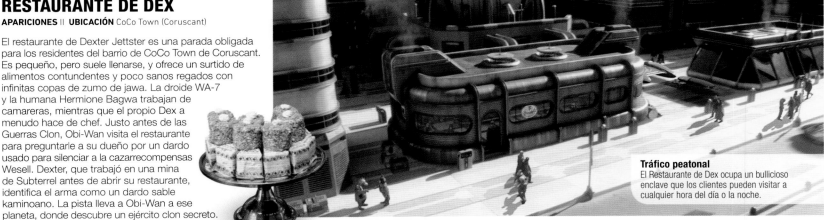

Tráfico peatonal
El Restaurante de Dex ocupa un bullicioso enclave que los clientes pueden visitar a cualquier hora del día o la noche.

KAMINO

APARICIONES II, GC **REGIÓN** Borde Exterior
SECTOR Desconocido **SISTEMA** Kamino
GEOGRAFÍA Océanos

Kamino es un mundo acuático situado más allá del Borde Exterior. Es el hogar de los kaminoanos, seres con un talento natural para la manipulación genética. Con el paso de los años, los kaminoanos desarrollaron laboratorios de clonación, y sus creaciones clónicas empezaron a aparecer en lugares lejanos, como el planeta minero de Subterrel. El clima de Kamino se caracteriza por sus frecuentes tormentas, pero las ciudades sobre pilotes están construidas para resistir vientos fuertes y marejadas. La capital de Kamino es Tipoca, donde se hallan los laboratorios de clonación más avanzados del planeta. Kamino presenta una enorme variedad de vida acuática, incluidos los aiwhas, cetáceos voladores que los kaminoanos usan como monturas.

Poco después de la batalla de Naboo, Darth Sidious pone en marcha su plan para hacerse con el control de la galaxia: provoca una guerra ficticia y logra que el maestro Jedi Sifo-Dyas encargue a los kaminoanos un gran ejército clon. Darth Sidious lo aprovecha y hace que Dooku ordene el asesinato de Sifo-Dyas y asuma la identidad del Jedi. Entonces, Dooku contrata al cazarrecompensas Jango Fett como donante genético del ejército clon, y Fett accede a vivir en Kamino durante la década siguiente para proporcionar muestras y participar en el adiestramiento de los soldados. El borrado de las coordenadas de Kamino en los Archivos Jedi garantiza que nadie interfiera con el proyecto hasta que está casi completo.

Cuando Obi-Wan Kenobi descubre la ubicación de Kamino y se encuentra con el primer ministro del planeta, este da por sentado que viene a recoger el pedido del ejército clon. Obi-Wan también encuentra a Jango Fett y su hijo clon Boba Fett, que huyen del planeta para no atraer la atención de los Jedi. Obi-Wan los persigue y acaba provocando la batalla de Geonosis, que marca el inicio de las Guerras Clon. La República acepta encantada el ejército clon, que se convierte en la espina dorsal del Gran Ejército de la República. Los separatistas actúan con rapidez para eliminar el ejército clon en su origen; el general Grievous y Asajj Ventress dirigen un ataque a gran escala contra Kamino, con naves barrena de asalto clase Trident para debilitar las defensas de Tipoca y droides acuáticos para realizar un asalto submarino. La misión es un fracaso para los separatistas, pero la activación de la Orden 66, insertada en el cerebro de los soldados clon, conduce a la caída de los Jedi. Tras la formación del Imperio, las fábricas de clones se clausuran y el ejército imperial sustituye poco a poco a los soldados clon.

Aislado
La ubicación de Kamino lo mantiene a salvo hasta que los separatistas lo toman como objetivo durante las Guerras Clon.

«¿Kamino? No recuerdo haberlo oído nombrar nunca.»
JOCASTA NU

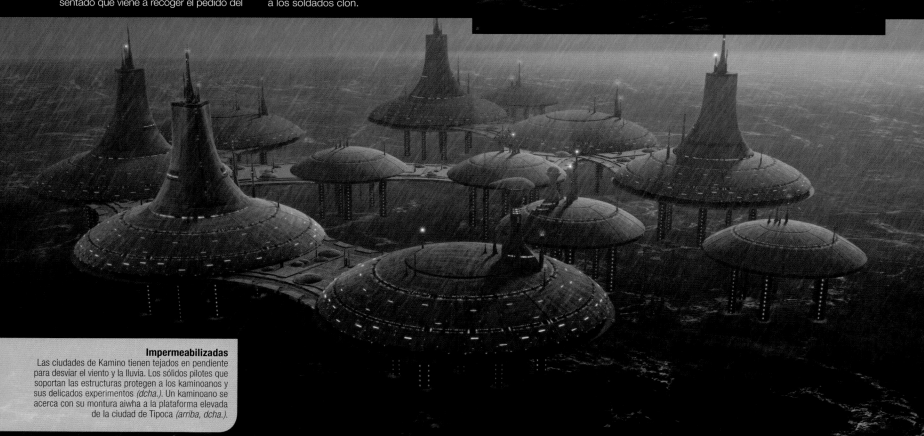

Impermeabilizadas
Las ciudades de Kamino tienen tejados en pendiente para desviar el viento y la lluvia. Los sólidos pilotes que soportan las estructuras protegen a los kaminoanos y sus delicados experimentos *(dcha.)*. Un kaminoano se acerca con su montura aiwha a la plataforma elevada de la ciudad de Tipoca *(arriba, dcha.)*.

TIPOCA

APARICIONES II, GC
UBICACIÓN Kamino

Tipoca es la capital de Kamino y la sede de sus instalaciones de clonación. Como centro de gobierno del planeta, alberga las oficinas del primer ministro Lama Su y otros administradores de alto rango, pero muchos edificios están ocupados por genetistas kaminoanos y repletos del avanzado equipo necesario. Las construcciones de Tipoca descansan sobre pilotes que se hunden en los océanos kaminoanos. Están hechos con materiales reforzados y un aerodinámico diseño pensado para amortiguar el impacto de olas y tormentas. Las plataformas de aterrizaje suelen dejarse expuestas a los elementos, pero las puertas de entrada a la ciudad siempre son impermeables. Los techos inclinados de la ciudad están rematados por antenas de comunicaciones y pararrayos.

Los kaminoanos empezaron a trabajar en el ejército clon de la República unos diez años antes de la batalla de Geonosis, y han alterado la estructura genética de los clones para que crezcan al doble del ritmo normal. Como todos los años se producen nuevas remesas, Tipoca no tarda en llenarse de clones de todas las edades. Cada grupo de edades precisa distintos programas de instrucción y equipos de adiestramiento. Los más jóvenes reciben cursos rápidos de estrategia militar e historia galáctica, mientras que a los mayores se les permite probarse la armadura y participar en tiroteos simulados.

Esos pabellones de entrenamiento avanzado forman parte del Complejo

Militar de Tipoca, que también acoge el Arsenal Central, donde se almacenan detonadores termales, fusiles bláster DC-15 y otras armas. Las simulaciones bélicas del Complejo Militar pueden tener oponentes holográficos de bajo riesgo o ajustarse a condiciones de fuego real en las que existe el riesgo de salir herido de gravedad. En otros puntos del complejo se encuentran instalaciones de prueba de equipo pesado, como por ejemplo los AT-TE de seis patas, los AT-RT de dos patas, los cañones antivehículo AV-7 y las cañoneras LAAT/i de vuelo bajo.

El cazarrecompensas Jango Fett vive en Tipoca durante casi una década tras

ser seleccionado como donante genético. Abandona su apartamento cuando Obi-Wan le sigue la pista hasta Kamino.

Después de la batalla de Geonosis, los laboratorios de clonación de Tipoca se convierten en uno de los activos más

vitales de la República, que utiliza emplazamientos de turboláser para defenderla con éxito durante las Guerras Clon, pese a que la ciudad sufre daños estructurales por culpa de las barrenas de las naves de ataque separatistas.

Inspección sorpresa
Taun We y Lama Su muestran a Obi-Wan las instalaciones de clonación (arriba). El envejecido clon «99», que creció demasiado deprisa, se ocupa de tareas de mantenimiento (izda.).

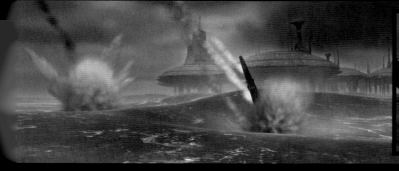

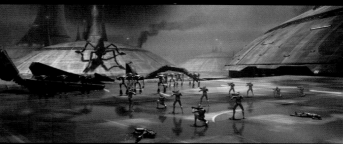

Ataque a Kamino
Naves separatistas Trident aterrizan cerca de Tipoca y sueltan a sus pasajeros droides (izda. lejana), mientras los soldados clon logran interceptar la amenaza y defienden su mundo natal de los separatistas (izda.).

EL PAÍS DE LOS LAGOS

APARICIONES II **UBICACIÓN** Naboo

El País de los Lagos es una zona muy bella y extremadamente aislada de Naboo. Está rodeada de montañas y comprende un valle con varios lagos pintorescos. Muchas personas, como la reina Padmé Amidala y sus doncellas, pasan las vacaciones aquí para contemplar las cataratas y las praderas llenas de flores silvestres. Los rebaños de inofensivos shaak pastan sin temor en los bucólicos prados. Justo antes de las Guerras Clon, y tras sufrir un intento de asesinato, Padmé Amidala escoge esta región como escondite seguro para ella y Anakin Skywalker.

CASA DEL LAGO DE NABOO

APARICIONES II
UBICACIÓN País de los Lagos (Naboo)

Situada en el País de los Lagos, la residencia junto al lago llamada Varykino ha sido usada desde hace tiempo por la familia Naberrie. Antes de ser conocida como reina Amidala, Padmé Naberrie pasaba aquí los veranos. La villa ocupa una islita en el centro de un lago, a la que se llega mediante deslizadores góndola. Un anciano llamado Paddy Accu cuida de la casa. Padmé y Anakin estrechan lazos durante su estancia aquí, adonde vuelven para casarse en secreto.

APARTAMENTO DE JANGO

APARICIONES II
UBICACIÓN Ciudad Tipoca (Kamino)

Malas vibraciones
A Jango Fett no le gusta ni que Obi-Wan entre en su apartamento ni que le haga tantas preguntas.

Este pequeño apartamento en Tipoca (Kamino) es el hogar de Jango Fett durante diez años y un regalo de los kaminoanos al cazarrecompensas por su participación en el proyecto de clonación. Jango ha optado por una decoración sencilla; ha escondido la armadura y no exhibe ningún trofeo de caza. Un ventanal en una pared ofrece una vista espectacular del agitado océano que se extiende hasta el horizonte. Boba Fett vive con su padre en este apartamento, hasta que la investigación de Obi-Wan hace que ambos huyan de Kamino.

> «Parece que la fundición de droides funciona a pleno rendimiento. Voy a bajar a investigar.»

OBI-WAN KENOBI

GEONOSIS

Mundo árido de cielos rojos y montañas imponentes, Geonosis es el hogar en el Borde Exterior de una especie insectoide conocida en toda la galaxia por su enorme habilidad para fabricar mortíferos droides de combate.

APARICIONES II, GC, Reb **REGIÓN** Borde Exterior **SECTOR** Arkanis
SISTEMA Geonosis **GEOGRAFÍA** Páramos rocosos, desiertos

BASTIÓN SEPARATISTA

Antes de la batalla de Naboo, los geonosianos arman a la Federación de Comercio, para la que fabrican los droides de combate que luchan contra los gungan. Cuando Dooku organiza el movimiento separatista, acude al líder geonosiano Poggle el Menor para que produzca un ejército automatizado que se enfrente a la República. En secreto, los geonosianos ayudan a diseñar los planos de una estación de combate capaz de destruir planetas. Geonosis deviene uno de los planetas más valiosos de la Confederación y acoge una reunión de máximos dirigentes separatistas antes de que Obi-Wan descubra la gravedad de la amenaza y advierta al Consejo Jedi.

Arma definitiva
Los geonosianos empiezan a trabajar en una estación de combate capaz de destruir planetas, y que más tarde se llamará Estrella de la Muerte.

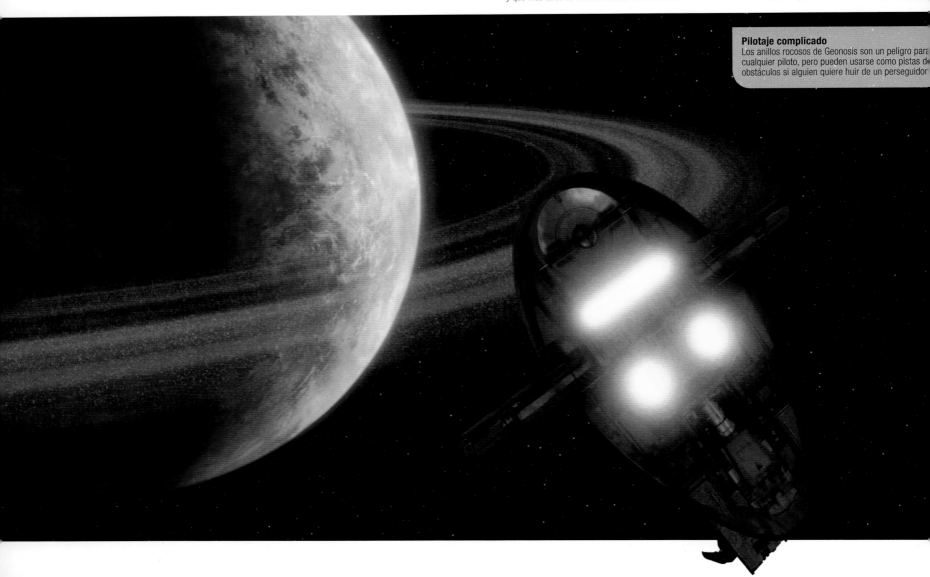

Pilotaje complicado
Los anillos rocosos de Geonosis son un peligro para cualquier piloto, pero pueden usarse como pistas de obstáculos si alguien quiere huir de un perseguidor.

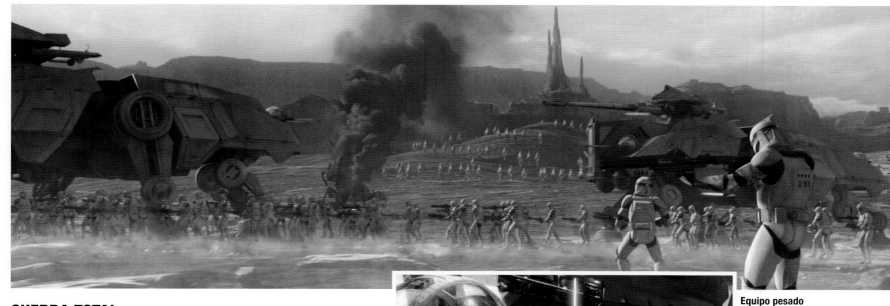

GUERRA TOTAL

La República responde al llamamiento de Obi-Wan con una fuerza de ataque de Jedi y soldados clon. La batalla de Geonosis es el primer conflicto de las Guerras Clon y cuenta con uso de artillería pesada y máquinas de guerra avanzadas. Tras un encarnizado combate, la República sale victoriosa, pero muchas fuerzas separatistas evacúan el planeta intactas. Dooku abandona Geonosis tras un duelo de espadas de luz con el maestro Yoda, y luego viaja a Coruscant para informar al canciller Palpatine de que la guerra se ha iniciado como estaba previsto.

Equipo pesado
AT-TE y soldados clon de la República ponen en desbandada a los defensores separatistas en la primera batalla de Geonosis *(arriba)*, con cañoneras que recogen a los soldados y sus comandantes Jedi en el campo de batalla *(izda.)*.

RETOMAR EL PLANETA

La República ocupa Geonosis, pero cuando los soldados clon han de correr a otras regiones y la República relaja su control, los separatistas atacan y toman el planeta. La República no tiene más remedio que atacar para impedir que los separatistas vuelvan a poner las fábricas a pleno rendimiento. Cuando la armada republicana está lista, Poggle el Menor ya ha terminado otra fábrica de droides que se convierte en el objetivo de la invasión de la República. Los guerreros Jedi destruyen la fábrica y obligan a Poggle a refugiarse en la red de catacumbas geonosiana de la reina Karina la Grande. La República lo captura y Poggle accede a que los geonosianos construyan para la República la estación de combate original. La construcción prosigue cuando la República se convierte en el Imperio, aunque algunos de los constructores intentan sabotearla. Al final, el Imperio aleja la estación de combate de la órbita de Geonosis.

Regreso a Geonosis
Cuando Poggle el Menor y sus geonosianos retoman su mundo natal, la República debe combatir por segunda vez.

EL GENOCIDIO DE LOS GEONOSIANOS

El gran moff Tarkin ordena esterilizar Geonosis con veneno para mantener en secreto la existencia de la Estrella de la Muerte, y mata a 100 000 millones de seres. Solo sobrevive Klik-Klak, que protege bajo tierra el último huevo conocido de la reina. Dos años después de la batalla de Yavin, la tripulación del *Espíritu* y Saw Gerrera descubren a Klik-Klak y el huevo, además de las pruebas del genocidio. Klik-Klak se queda en el planeta y los rebeldes escapan de una patrulla imperial, pero pierden las pruebas que necesitan para convencer a la galaxia. Tras la batalla de Yavin, asimismo, Darth Vader regresa a Geonosis y descubre que la reina ha salido del huevo. Como es estéril y no puede recuperar su especie, construye niños mecánicos en un «útero» productor de droides. Vader le usurpa la fábrica, pero le perdona la vida.

Único superviviente
Desesperado por garantizar la supervivencia de su especie, Klik-Klak desconfía de los visitantes rebeldes y los ataca con droides de combate.

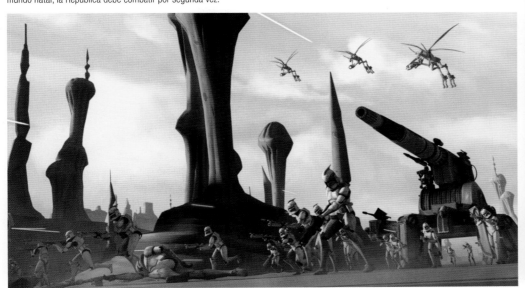

«Esto no es justo. ¡Nunca conseguiré salir de aquí!»

LUKE SKYWALKER

GRANJA DE HUMEDAD DE LARS

La granja de humedad de Lars, una humilde finca en un rincón desolado de Tatooine, se convierte en el hogar de Shmi Skywalker y su nieto, Luke, antes de ser destruida por el Imperio.

APARICIONES II, III, Reb, IV **UBICACIÓN** Páramos de Jundland (Tatooine)

Mensaje secreto

Cuando su tío compra a los jawas los droides R2-D2 y C-3PO, Luke los lleva al garaje, o bóveda tecnológica, anejo a la granja de humedad. Allí limpia los droides con el equipo que guarda en su taller; retira el carbón que R2 lleva incrustado y concede a C-3PO un reconfortante baño de aceite. Revisando a R2-D2, Luke descubre una misteriosa grabación. El droide astromecánico afirma que el holograma de la princesa Leia Organa es un mensaje privado para Obi-Wan Kenobi, y cuando Luke le retira el dispositivo de contención, el pequeño androide se da a la fuga durante la noche. Luke y C-3PO le siguen con la esperanza de recuperar al fugitivo antes de que el tío Owen se entere. Así se libran del ataque de los soldados de asalto que destruyen la granja.

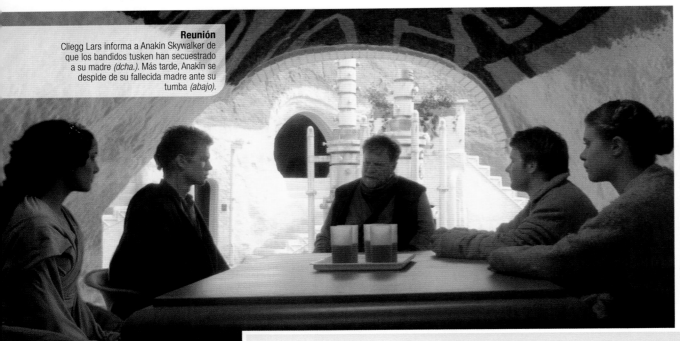

Reunión
Cliegg Lars informa a Anakin Skywalker de que los bandidos tusken han secuestrado a su madre *(dcha.)*. Más tarde, Anakin se despide de su fallecida madre ante su tumba *(abajo)*.

CLIEGG Y SHMI

Situada cerca de los Páramos de Jundland, la granja de humedad de Lars pertenece a Cliegg Lars en los años previos a las Guerras Clon. Con su hijo Owen, Cliegg usa los evaporadores para extraer agua de la atmósfera y cultivar una modesta cantidad de alimentos. Cliegg pronto le compra a Watto la esclava Shmi Skywalker y se casa con ella. Antes de la batalla de Geonosis, unos bandidos tusken raptan a Shmi mientras recoge hongos en el perímetro de la granja. Una partida de búsqueda no halla su rastro, y Cliegg pierde la pierna en una trampa. Anakin, finalmente, localiza a su madre, pero no puede salvarle la vida.

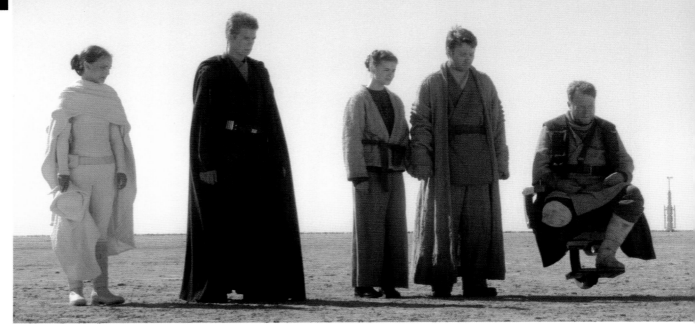

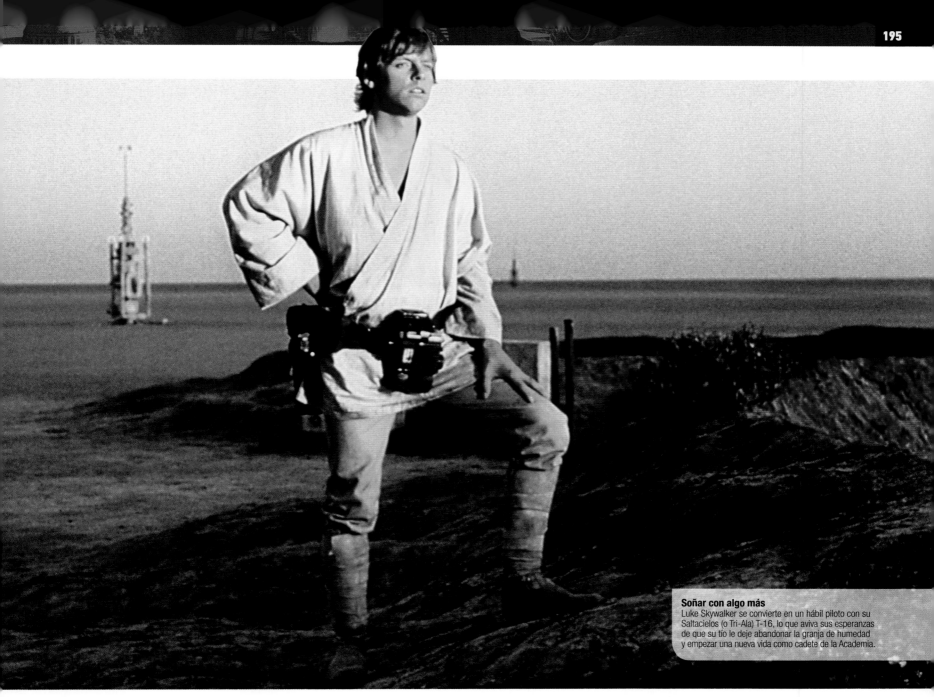

Soñar con algo más
Luke Skywalker se convierte en un hábil piloto con su Saltacielos (o Tri-Ala) T-16, lo que aviva sus esperanzas de que su tío le deje abandonar la granja de humedad y empezar una nueva vida como cadete de la Academia.

CAMBIO DE MANOS

Tras celebrar el funeral por Shmi, Anakin se va de Tatooine. Cliegg no logra superar la pérdida de su mujer y fallece al cabo de poco. Eso deja la granja de humedad en manos de Owen Lars, que mantiene la finca con la ayuda de su esposa, Beru. La pareja se lleva una sorpresa cuando el antiguo maestro Jedi de Anakin, Obi-Wan Kenobi, les visita con el hijo recién nacido de Anakin, Luke. Owen no quiere meterse en ningún lío relacionado con los Jedi, pero él y Beru aceptan a regañadientes acoger a Luke, ser sus tutores legales y actuar como sus tíos hasta que alcance la mayoría de edad. Obi-Wan se queda en Tatooine para velar por el niño, pese a la desaprobación de Owen.

Ofrecer sustento
Beru Lars prepara comida en la cocina de la granja.

La vista puesta en el futuro
Beru y Owen acceden a criar a Luke como sus tíos.

LUKE SE HACE MAYOR

Luke se convierte en un gran piloto que recorre el Cañón del Mendigo a toda velocidad con su T-16 y sueña con entrar en la Academia. Owen intenta protegerle manteniéndolo en la granja de humedad. La compra a los jawas de los droides C-3PO y R2-D2 conduce a los soldados de asalto imperiales hasta la granja, en su búsqueda de los planos ocultos en la memoria de R2-D2. Un pelotón de soldados ejecuta a Owen y Beru. Semanas más tarde, Darth Vader y la doctora Aphra inspeccionan la granja en busca de un rastro del hijo de Vader, Luke Skywalker.

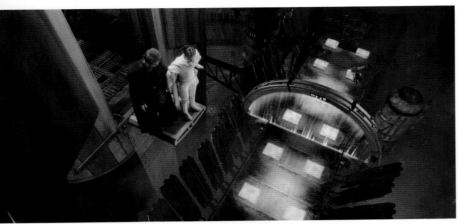

LA FÁBRICA DE DROIDES DE GEONOSIS

APARICIONES II **UBICACIÓN** Geonosis

Geonosis posee un gran valor para los separatistas, ante todo por las enormes fábricas que producen filas aparentemente infinitas de droides de combate de gran calidad. La mayor de ellas puede fabricar en serie droides de combate B1 y superdroides de combate B2, más corpulentos; y todo ello con una mínima supervisión de operarios orgánicos. La fábrica se halla automatizada casi por completo, y rara vez se detiene por ningún motivo. Eso reduce el margen de seguridad hasta casi anularlo y permite que los geonosianos fabriquen todos los droides que quieran. También convierte el entorno en una trampa mortal para cualquier incauto que se adentre en su maquinaria. La fábrica es un avispero de actividad, con cadenas de montaje que serpentean de un nivel a otro y máquinas en constante movimiento que estampan patrones rígidos en planchas de metal. Los residuos vuelven sin parar a la fábrica, donde se funden para verterlos de nuevo

en moldes; y el proceso vuelve a empezar una y otra vez. Grandes droides de carga, propulsados por repulsores antigravitatorios, acarrean materiales de una estación de montaje a otra. La fábrica está bajo tierra, y desde la superficie solo se detecta por las columnas de humo que salen de los respiraderos.

Cuando Obi-Wan llega a Geonosis para investigar la actividad separatista, la visión de la fábrica de droides confirma sus sospechas de que el conde Dooku se está armando para la guerra. Informa al Consejo Jedi de sus averiguaciones, pero es capturado por los aliados geonosianos de Dooku. Anakin Skywalker y Padmé Amidala le siguen hasta Geonosis y sobreviven a un terrorífico recorrido por la fábrica. Una de las máquinas estampadoras destruye la espada de luz de Anakin, mientras que C-3PO es humillado cuando le arrancan la cabeza y se la ponen a un droide de combate.

No es lugar para visitantes
La fábrica de droides es un entorno de alto riesgo, con temperaturas extremas, sustancias corrosivas y un peligroso equipo industrial.

«¡Máquinas que construyen máquinas! ¡Qué perversión!»

C-3PO

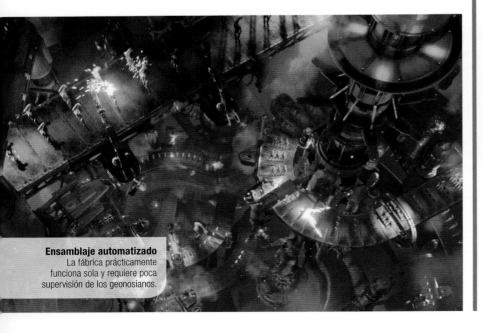

Ensamblaje automatizado
La fábrica prácticamente funciona sola y requiere poca supervisión de los geonosianos.

«¡Que empiecen las ejecuciones!» **POGGLE EL MENOR**

ARENA DE EJECUCIONES DE GEONOSIS

También conocida como arena Petranaki, el recinto es una fuente de entretenimiento para Poggle el Menor y sus geonosianos, que vitorean mientras las víctimas inocentes son devoradas por monstruos como el nexu, el acklay y el reek.

APARICIONES II **UBICACIÓN** Desierto cercano a la fundición de droides (Geonosis)

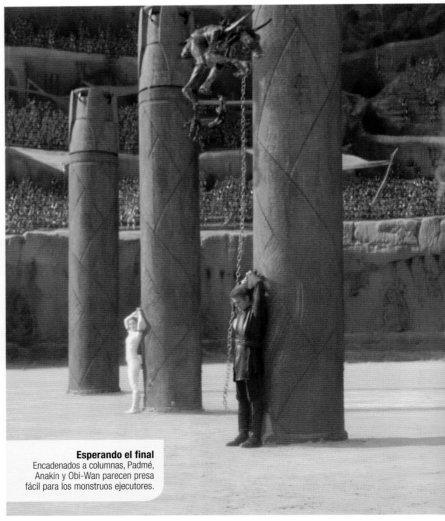

Esperando el final
Encadenados a columnas, Padmé, Anakin y Obi-Wan parecen presa fácil para los monstruos ejecutores.

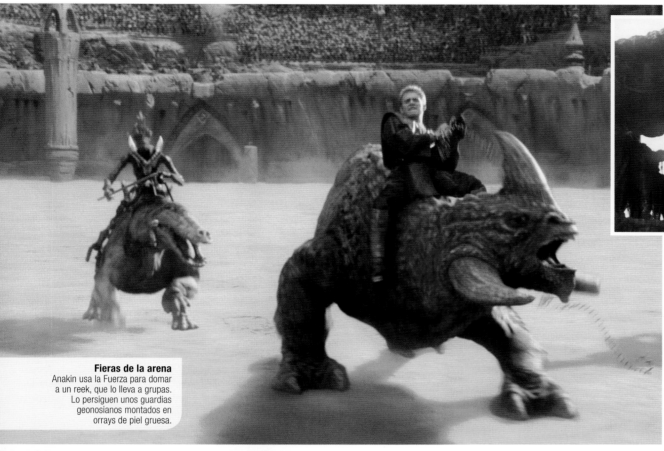

Fieras de la arena
Anakin usa la Fuerza para domar a un reek, que lo lleva a grupas. Lo persiguen unos guardias geonosianos montados en orrays de piel gruesa.

ESPECTÁCULO CRUEL

La arena de ejecuciones es el anfiteatro al aire libre cercano a la sede del gobierno de Poggle el Menor, donde está programada la ejecución de Obi-Wan, Anakin y Padmé tras su captura por las fuerzas geonosianas. Mientras el conde Dooku observa satisfecho, encadenan a los tres presos a unas columnas y los dejan a merced de las garras de un acklay, los cuernos de un reek y los afilados dientes de un nexu. Aunque intentan liberarse, su suerte parece echada.

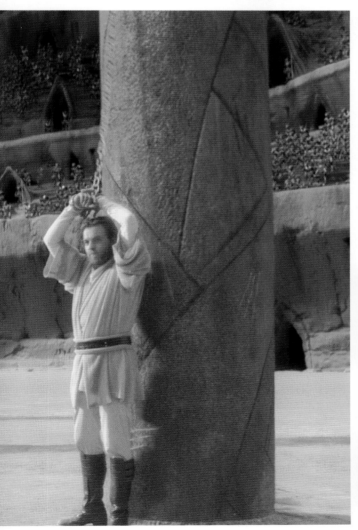

RESCATE JEDI

Alarmados por la situación de los cautivos y la noticia de una enorme acumulación de fuerzas separatistas, los Jedi lanzan una misión de rescate. Primero, Mace Windu reúne a una escuadra de doscientos Jedi para que vuelen a Geonosis y entren en la arena de ejecuciones. A una señal de Mace, los Jedi activan sus espadas de luz mientras él se enfrenta al conde Dooku en el palco. Toda esperanza de evitar el derramamiento de sangre se esfuma cuando Jango Fett entra en acción para defender a Dooku. Los guerreros geonosianos siguen el ejemplo de Fett, y pronto estalla el caos en las gradas, mientras los Jedi se defienden de sus atacantes insectoides. Anakin, Obi-Wan y Padmé se unen a la lucha y la batalla se extiende por el suelo de la arena, donde Mace decapita a Jango Fett.

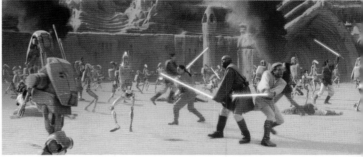

Parar la acción
La repentina llegada de los Jedi interrumpe la macabra celebración.

LLEGAN REFUERZOS

Justo cuando las cosas empiezan a pintar muy mal para los Jedi, comienza la segunda fase de su misión. El gran maestro Yoda, recién llegado de Kamino, dirige un ejército de soldados clon hasta la arena a bordo de una flota de cañoneras LAAT/i. Los separatistas contraatacan con más droides de combate, y pronto la violencia no se contiene dentro de los confines del anfiteatro: la escalada convierte las llanuras del desierto en el siguiente campo de batalla.

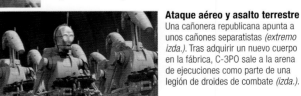

Ataque aéreo y asalto terrestre
Una cañonera republicana apunta a unos cañones separatistas (extremo izda.). Tras adquirir un nuevo cuerpo en la fábrica, C-3PO sale a la arena de ejecuciones como parte de una legión de droides de combate (izda.).

«Lando Calrissian y el pobre Chewbacca no han vuelto de este horrible lugar.» C-3PO

PALACIO DE JABBA

Esta fortaleza con murallas de hierro es la residencia de uno de los mafiosos más viles de la galaxia. Pero el palacio no basta para proteger a Jabba el Hutt de Luke Skywalker.

APARICIONES GC, VI **UBICACIÓN** Norte del desierto Mar de las Dunas (Tatooine)

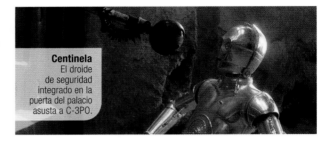

Centinela
El droide de seguridad integrado en la puerta del palacio asusta a C-3PO.

FORTALEZA IMPENETRABLE

Jabba el Hutt tiene muchos enemigos. Su palacio, diseñado para rechazar a los visitantes indeseados, se encuentra en una parte remota de Tatooine, y está protegido por una enorme puerta vigilada por un droide portero TT-8L/Y7. Esas precauciones no impiden el paso a Maul y Savage Opress, que invaden el palacio durante las Guerras Clon y obligan a Jabba a unirse al Colectivo Sombra.

Construido para durar
La posición elevada del palacio de Jabba permite ver cualquier amenaza que se aproxime a mucha distancia. A la sombra del palacio, un worrt hambriento busca presas.

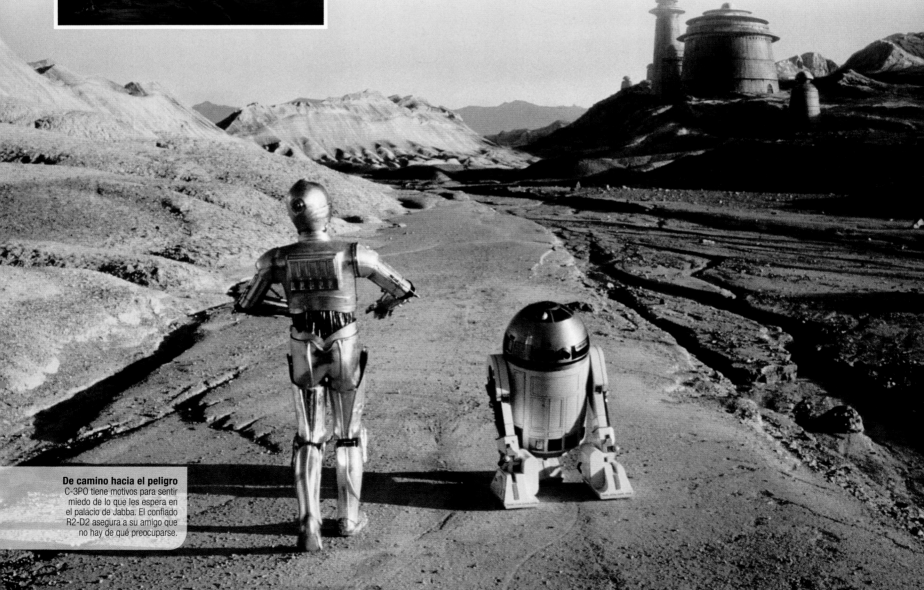

De camino hacia el peligro
C-3PO tiene motivos para sentir miedo de lo que les espera en el palacio de Jabba. El confiado R2-D2 asegura a su amigo que no hay de qué preocuparse.

UNA VIDA DE DECADENCIA

La mayor parte del tiempo, Jabba controla con atención quién entra en su palacio. Su mayordomo Bib Fortuna tiene que dar el visto bueno a todo aquel que atraviesa la puerta. La mayoría de los invitados son cazarrecompensas, delincuentes o artistas. En su sala del trono, Jabba observa desde un estrado cómo sus bailarinas danzan al ritmo de la Banda de Max Rebo. Si alguien le contraría, Jabba golpea un botón que abre una trampilla y envía a la víctima derecha al foso del rancor, donde la bestia la devora.

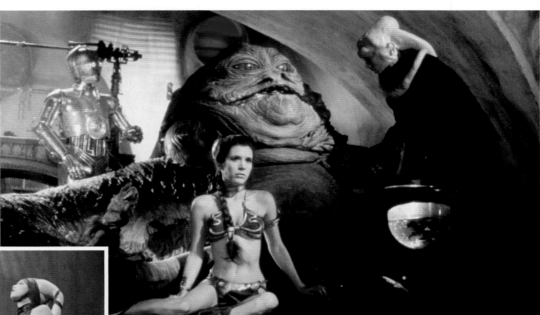

Entretenimiento palaciego
Las bailarinas y los músicos de la corte de Jabba no paran de actuar *(abajo)*, ni siquiera cuando uno de ellos es pasto del rancor. Mientras su asesor Bib Fortuna ofrece consejo con un susurro, Jabba acepta encantado a C-3PO como su nuevo intérprete, y viste a Leia de esclava palaciega *(dcha.)*.

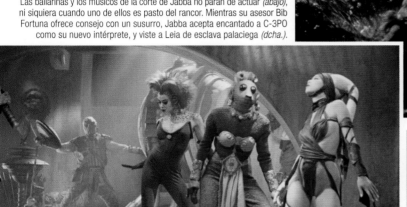

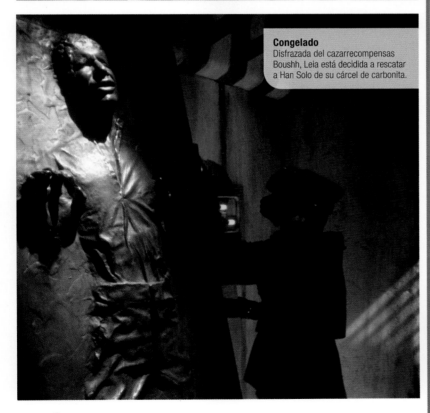

Congelado
Disfrazada del cazarrecompensas Boushh, Leia está decidida a rescatar a Han Solo de su cárcel de carbonita.

MISIÓN DE RESCATE

Enfadado con Han Solo por perder un valioso cargamento de especias, Jabba el Hutt pone precio a la cabeza del contrabandista. Cuando Boba Fett le entrega una losa de carbonita que contiene a Han Solo en hibernación, Jabba coloca el trofeo a la vista de todos. La princesa Leia y Luke Skywalker llegan al palacio para rescatar a su amigo, pero Jabba captura a la princesa y deja caer a Luke al foso del rancor. Luke logra matar a la bestia, de modo que Jabba decreta que sus prisioneros serán ejecutados en el gran pozo de Carkoon. Jabba y su séquito parten del palacio en su lujosa barcaza, pero a Jabba le espera un amargo final.

TETH

APARICIONES GC **REGIÓN** Borde Exterior **SECTOR** Baxel **SISTEMA** Teth **GEOGRAFÍA** Acantilados, junglas

Teth está controlado por los hutt, y antes del bloqueo de Naboo, los Jedi Qui-Gon Jinn y Obi-Wan Kenobi viajan allí para detenerlos, porque están robando cargamentos agrícolas de la República. Durante las Guerras Clon, unos agentes separatistas secuestran al hijo de Jabba el Hutt, Rotta, y se refugian en una fortaleza de Teth. Las fuerzas republicanas los encuentran, lo que desencadena la batalla de Teth, tras la cual rescatan a Rotta. Después, Ziro el Hutt huye de su cautiverio en Nal Hutta y visita la tumba de su padre para recuperar un holodiario secreto. Ziro es traicionado por Sy Snootles, que le dispara y roba el diario.

RYLOTH

APARICIONES GC, Reb **REGIÓN** Borde Exterior **SECTOR** Gaulus **SISTEMA** Ryloth
GEOGRAFÍA Desiertos, llanuras, montañas

Ryloth está habitado por los twi'lek. Durante las Guerras Clon, Orn Free Taa representa al planeta en el Senado galáctico. Cuando los separatistas invaden el planeta, Mace Windu dirige la campaña para liberarlo de Wat Tambor. Mace actúa de mediador en una alianza entre Orn Free Taa y Cham Syndulla, y al final consigue una victoria para la República. Cuando el Imperio usurpa el poder, Cham forma el Movimiento Libertario de Ryloth, para intentar liberar a su mundo natal. En una ocasión está a punto de acabar con el emperador y su aprendiz, Darth Vader, cuando vienen de visita. Años después, Cham ayuda a su hija Hera a robar un transporte imperial que orbita alrededor de Ryloth. Más adelante, Hera hace saltar por los aires el que fuera el hogar familiar para escapar del Imperio con su padre y sus aliados. Tras la derrota del Imperio, Ryloth no se incorpora a la Nueva República y deviene independiente.

Puesto de escucha
La Estación Rishi está llena de equipos de comunicaciones para captar transmisiones militares seguras.

Mundo idílico
Maridun es un planeta pacífico y al margen de la guerra, hasta la llegada del general separatista Lok Durd.

ESTACIÓN RISHI

APARICIONES GC **UBICACIÓN** Borde Exterior **SECTOR** Abrion
SISTEMA Rishi **GEOGRAFÍA** Rocas, cráteres

Esta luna baldía del sistema Rishi alberga un puesto de avanzada de la República durante las Guerras Clon. Forma su dotación una docena de soldados clon, que supervisan las transmisiones para averiguar si los separatistas atacarán Kamino. Cuando los droides comando separatistas se apoderan de la estación, un pelotón de clones encabezados por el capitán Rex y el comandante Cody recapturan la base.

MARIDUN

APARICIONES GC **REGIÓN** Borde Exterior **SECTOR** Rolion
SISTEMA Maridun **GEOGRAFÍA** Praderas, bosques

El mundo herboso de Maridun alberga la colonia de lurmen, además de animales peligrosos como los phalones. Durante las Guerras Clon, Anakin está entre los Jedi y las tropas clon que hacen un aterrizaje de emergencia en el planeta. Los Jedi acceden a defender la tribu de lurmen contra las fuerzas de Lok Durd. Sus esfuerzos conjuntos destruyen el arma defoliadora de Durd, que no dejaba nada vivo a su paso.

> «Les envío al sistema Mustafar, en el Borde Exterior. Allí estarán a salvo.»
>
> **GENERAL GRIEVOUS**

MUSTAFAR

Lugar de cielos cenicientos y lava brillante, Mustafar es uno de los entornos más inclementes de la galaxia y el escenario del fatídico duelo entre Darth Vader y Obi-Wan Kenobi.

APARICIONES GC, III, Reb, RO **REGIÓN** Borde Exterior **SECTOR** Atravis **SISTEMA** Mustafar **GEOGRAFÍA** Volcanes, corrientes de lava

MUNDO DE FUEGO

Con el deseo de obtener minerales raros de la lava fundida de Mustafar, la Unión Tecnológica construye instalaciones mineras que incluyen escudos de energía para proteger la maquinaria del intenso calor. Durante las Guerras Clon, Darth Sidious ordena al cazarrecompensas Cad Bane que secuestre a niños sensibles a la Fuerza y los lleve a Mustafar, pero Anakin y Ahsoka frustran sus planes. Más tarde, el general Grievous envía a los miembros del Consejo Separatista a Mustafar para esconderlos de la República.

Rodeados de fuego
Los edificios administrativos de Mustafar ofrecen espectaculares vistas de los géiseres de lava. La roca fundida de Mustafar contiene minerales raros y valiosos que compensan el esfuerzo de practicar la minería en un entorno tan duro y complicado.

DUELO DE HERMANOS

Ahora que el Consejo Separatista es un blanco fácil, Darth Sidious envía a su nuevo aprendiz, Darth Vader, para que ejecute a sus miembros en Mustafar. Una vez completada la siniestra tarea, Vader se queda en el planeta, y Padmé Amidala lo encuentra allí. Vader la acusa de conspirar con Obi-Wan en su contra y cree confirmadas sus sospechas cuando ve salir a este de la nave de Padmé. Vader y Obi-Wan se enzarzan en un duelo épico que los lleva desde las salas de control hasta las endebles pasarelas sobre el río de lava. Con los escudos de energía dañados, la mayor parte de la explotación minera ha quedado consumida a causa de las erupciones volcánicas. Al final, Obi-Wan llega a un punto seguro en una orilla rocosa y advierte a Vader de que no le ataque, pues se halla en una posición ventajosa.

Consejo Separatista
Los cabecillas de los separatistas se creen a salvo en Mustafar, sin sospechar que los han conducido a una trampa.

EL DESTINO DE VADER

El antiguo aprendiz desoye al que fue su maestro y salta hacia Obi-Wan para matarlo. De un solo golpe, Obi-Wan le corta las piernas y un brazo y lo deja, vencido, a orillas de un lago de lava; el calor hace que se le prenda la ropa y la piel, y un Obi-Wan desolado parte del planeta convencido de la muerte de Vader. Al poco llega Darth Sidious, rescata a su aprendiz, gravemente mutilado, y lo lleva a un centro médico de Coruscant. Allí, Vader recibe un tratamiento que no solo le salva la vida, sino que, además, lo transforma en un cíborg terrorífico.

Al borde de la muerte
El emperador Palpatine llega a Mustafar a tiempo para salvar a Darth Vader y lo transporta a Coruscant, donde lo reconstruye como un cíborg blindado.

LA RETIRADA DE LOS SITH

Durante la era imperial, Darth Vader erige en Mustafar un siniestro castillo sobre un antiguo altar Sith y mata a todos los mustafarianos que intentan impedírselo. El castillo se acaba convirtiendo en el destino final de muchos de los Jedi que logran sobrevivir a la Orden 66. Cuando el Jedi rebelde Kanan Jarrus es capturado en Lothal, lo llevan a Mustafar a bordo del *Soberano*, el destructor del gran moff Tarkin, pero la tripulación del *Espíritu*, que orbita en torno al planeta, lo rescata. La antigua Jedi Ahsoka Tano y una pequeña flota rebelde llegan a tiempo de cubrir a Kanan y a sus amigos mientras saltan al hiperespacio.

Huida en cazas TIE
La mayoría de la tripulación del *Espíritu* huye a bordo de dos cazas TIE, con la esperanza de que sus aliados vuelvan para rescatarlos.

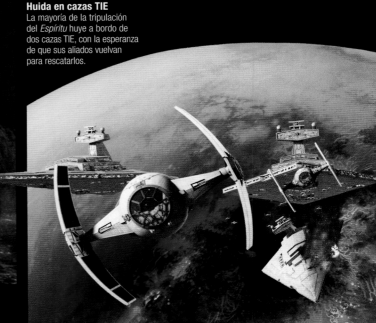

MALASTARE

APARICIONES GC **REGIÓN** Borde Medio
SECTOR Dustig **SISTEMA** Malastare
GEOGRAFÍA Bosques

Malastare es el hogar de los dug, aunque ha acogido a humanos y gran. El planeta es conocido por su historial de cruentas guerras, sus peligrosas carreras de vainas y sus reservas de combustible. Ainlee Teem, un gran de Malastare, es nominado en las elecciones a canciller supremo después de la invasión de Naboo. Durante las Guerras Clon, la República y los separatistas luchan por controlar las reservas de combustible del planeta. Durante una batalla terrestre, la República detona una bomba que logra inmovilizar a los droides separatistas, pero también despierta a la última bestia Zillo, que arrasa lo que encuentra a su paso. Los dug insisten en que la República extermine al monstruo. Sin embargo, la República tiene otros planes y captura a la criatura para estudiarla en Coruscant.

Guerras del combustible
En Malastare, unas inmensas reservas de combustible fluyen hasta los depósitos por una vasta red de conductos *(izda.)*. Cuando los separatistas y la República se ven abocados a una guerra por el combustible, la República detona una bomba para desactivar los droides separatistas *(abajo)*, pero la onda expansiva también despierta a la bestia Zillo, a la que se creía extinta.

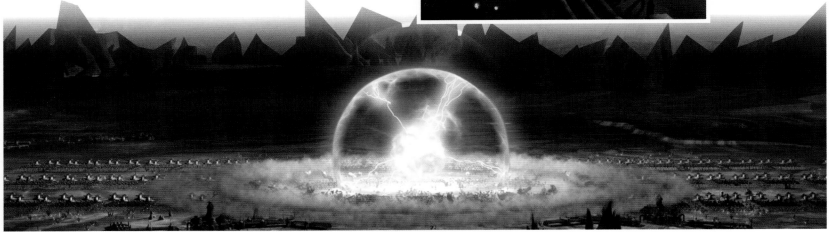

CATO NEIMOIDIA

APARICIONES GC, III **REGIÓN** Colonias **SECTOR** Quellor **SISTEMA** Cato Neimoidia **GEOGRAFÍA** Cañones

Cato Neimoidia, célebre por sus ciudades puente, es la sede de la infame Federación de Comercio. Varios Jedi visitan el planeta, entre ellos Anakin Skywalker, Obi-Wan Kenobi, Ahsoka Tano y Plo Koon, que es abatido allí por uno de sus propios pilotos clon cuando se ejecuta la Orden 66. Después de las Guerras Clon, el planeta pierde la mayor parte de su riqueza debido al colapso de la Federación de Comercio, y los neimoidianos se adaptan y ofrecen en alquiler sus cámaras acorazadas, ahora vacías pero extraordinariamente seguras. El aventurero galáctico Lor San Tekka es encerrado allí cuando intenta introducirse en una de las cámaras, pero es rescatado por la general Leia Organa y sus fuerzas.

SALEUCAMI

APARICIONES GC, III **REGIÓN** Borde Exterior **SECTOR** Suolriep
SISTEMA Saleucami **GEOGRAFÍA** Desierto, pantanos

Los colonos de Saleucami, un mundo de terreno variado que presenta tanto pantanos como desiertos, pretenden evitar las Guerras Clon. El clon desertor Cut Lawquane se instala en el planeta y se hace granjero. Saleucami también es el escenario de la misión final de Stass Allie, cuando unos soldados derriban su moto-jet siguiendo la Orden 66 y matan a la maestra Jedi.

SCIPIO

APARICIONES GC **REGIÓN** Mundos del Núcleo
SECTOR Albarrio **SISTEMA** Albarrio
GEOGRAFÍA Montañas

Envueltas en hielo y nieve, las fortalezas montañosas del planeta Scipio sirven de escudo a unas cámaras acorazadas enormes que protegen las riquezas del Clan Bancario Intergaláctico de cualquier amenaza. El clan es controlado por los muun, que forman el Consejo de los Cinco. En el Senado galáctico, los intereses del Clan Bancario están representados por el senador Rush Clovis de Scipio, quien propone que una comisión de investigación analice lo sucedido en Bromlarch. Años más tarde, Clovis abandona el Senado cuando sale a la luz su complot con la Federación de Comercio para construir fábricas de droides de combate para el ejército droide separatista. Clovis regresa al poder destapando la corrupción del Consejo de los Cinco, lo que lleva a los muun a nombrarlo nuevo director del Clan Bancario. Tanto la República galáctica como los separatistas envían embajadores a Scipio para asegurarse de que la corrupción no echará por tierra sus respectivos planes. Sin embargo, el mandato de Clovis termina pronto, y este muere durante un ataque separatista contra el planeta.

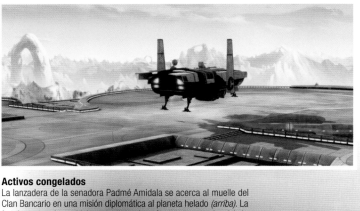

Activos congelados
La lanzadera de la senadora Padmé Amidala se acerca al muelle del Clan Bancario en una misión diplomática al planeta helado *(arriba)*. La fortaleza envuelta en hielo que protege las cámaras acorazadas del clan se encuentra en medio de las montañas nevadas de Scipio *(dcha.)*.

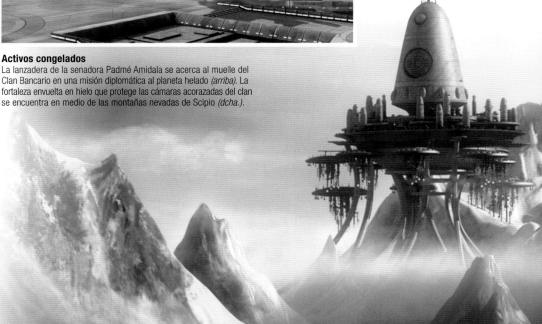

MANDALORE

APARICIONES GC, Reb, FoD **REGIÓN** Borde Exterior
SECTOR Mandalore **SISTEMA** Mandalore
GEOGRAFÍA Desiertos, urbana

Siglos de guerra han convertido Mandalore en un páramo. Bajo el liderazgo de la duquesa Satine Kryze, la facción de los Nuevos Mandalorianos intenta superar el pasado violento del planeta, aunque bandas terroristas como la Guardia de la Muerte quieren que Mandalore recupere sus raíces guerreras. Cuando la duquesa declara la neutralidad de Mandalore en las Guerras Clon, la Guardia de la Muerte, alineada con Maul y su Colectivo Sombra, da un golpe de Estado y se hace con el control del planeta. Cuando la República libera el planeta de Maul, Bo-Katan, la hermana de Satine, es elegida gobernante del planeta. El Clan Saxon la traiciona y Gar Saxon se hace con el control del planeta y jura lealtad al Imperio. Años después, el Clan Wren, y luego también Bo-Katan, encabezan una rebelión contra el Clan Saxon.

SUNDARI, MANDALORE

APARICIONES GC, Reb **UBICACIÓN** Mandalore

Sundari es la capital de Mandalore durante el gobierno de los Nuevos Mandalorianos de Satine Kryze, y una cúpula la protege del inhóspito entorno que dejaron las guerras mandalorianas. La Guardia de la Muerte ataca la ciudad durante la campaña terrorista para recobrar el control del planeta. Años después, la rebelde Sabine Wren lidera un asalto a un destructor estelar estacionado en la ciudad para destruir el prototipo de un arma que ella misma había desarrollado y que puede vaporizar tanto las armaduras mandalorianas como a los guerreros que las llevan.

ALDERAAN

APARICIONES GC, III, IV **REGIÓN** Mundos del Núcleo **SECTOR** Alderaan **SISTEMA** Alderaan
GEOGRAFÍA Montañas

Uno de los planetas más pintorescos de los Mundos del Núcleo, Alderaan se caracteriza por sus praderas de flores silvestres que ascienden hasta antiguas cordilleras nevadas. Sus ciudades, diseñadas para acentuar la belleza natural del planeta, se han convertido en epicentros de cultura y educación, dos bienes muy valorados por los alderaanianos. En los tiempos de la República galáctica, Alderaan es un planeta destacado en los asuntos de la galaxia. Cuando la invasión de Naboo pone fin a la etapa del canciller Valorum, uno de los nominados a sucederle es el senador Bail Antilles, de Alderaan.

En algún momento antes de las Guerras Clon, la reina Breha Organa asciende al trono y se casa con Bail Organa, el nuevo senador de Alderaan. Durante este periodo, Breha y Bail traban amistad con la senadora Mon Mothma, de Chandrila, y la senadora Padmé Amidala. Durante la crisis separatista, Bail es un miembro destacado del Comité Lealista del canciller Palpatine, que lucha por mantener la integridad de la República. Cuando los Jedi y el Senado descubren que se ha creado en secreto un ejército de clones para la República, Bail se manifiesta en contra de declarar la guerra. Por desgracia, el Senado concede poderes de excepción al canciller supremo Palpatine, y el Gran Ejército de la República invade Geonosis, iniciando las Guerras Clon.

Durante el conflicto, Alderaan acoge una reunión dedicada a la tragedia de los refugiados de guerra, y la senadora Padmé Amidala pronuncia el discurso de apertura. La Padawan Ahsoka Tano tiene una visión del asesinato de Padmé y va a verla a Alderaan, donde impide que Aurra Sing la mate.

Hacia el final de las Guerras Clon, Bail se une a Padmé y Mon como senadores en manifiesta oposición a la continua ampliación de los poderes del canciller. Cuando Palpatine se proclama emperador galáctico, Bail ayuda a los Jedi huidos y, junto con Breha, adopta a la hija recién nacida de Padmé, Leia, a la que criarán como si fuera su hija.

Públicamente, Bail y Breha se mantienen fieles a la naturaleza pacifista de Alderaan, pero acaban comprendiendo que el conflicto armado es la única manera de detener al Imperio. Desempeñan un papel clave en la formación de la Alianza Rebelde: celebran banquetes para simpatizantes rebeldes, unifican múltiples células rebeldes e incluso aportan fondos a la causa en secreto. Mientras tanto, se esfuerzan por mantener una fachada de neutralidad que les permita negar sus lazos con la organización proscrita.

Antes de la batalla de Scarif, Bail regresa a Alderaan para preparar a su pueblo para la guerra. Sin embargo, el gran moff Tarkin, que siempre ha sospechado la verdad, ha de hacer una declaración política efectista con la Estrella de la Muerte. Por ese motivo, e inspirado por la presencia de la princesa Leia Organa como prisionera a bordo de la estación espacial, escoge Alderaan como primer objetivo. El láser de la Estrella de la Muerte aniquila el planeta y Breha, Bail y miles de millones de alderaanianos mueren.

Así, del antes orgulloso planeta solo queda un campo de asteroides, conocido como el Cementerio Alderaaniano. El Imperio bloquea el cementerio hasta que es vencido en la batalla de Endor. Poco después, la Flotilla de Alderaan, compuesta por alderaanianos que estaban fuera del planeta durante el ataque de la Estrella de la Muerte, viaja al cementerio en busca de cualquier resto de su mundo natal entre los asteroides. Gracias a Leia, los supervivientes reciben fragmentos de la Estrella de la Muerte, que utilizan para construir una estación espacial que será su hogar en el campo de asteroides.

«Alderaan es pacífico…
No puede hacer eso…»

LEIA ORGANA AL GRAN MOFF TARKIN

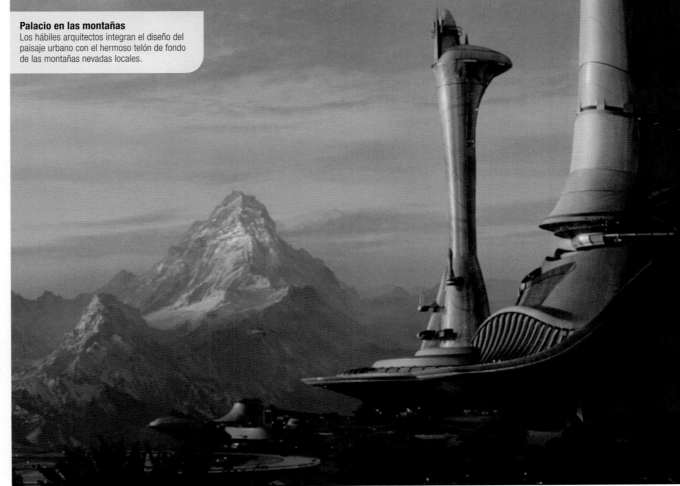

Palacio en las montañas
Los hábiles arquitectos integran el diseño del paisaje urbano con el hermoso telón de fondo de las montañas nevadas locales.

«No encontrarás nunca otro lugar como este, tan lleno de maldad y vileza.» **OBI-WAN KENOBI**

PUERTO ESPACIAL DE MOS EISLEY

En el remoto mundo desértico de Tatooine, lejos del centro de la galaxia, la cochambrosa ciudad de Mos Eisley actúa de puerto espacial principal del planeta.

APARICIONES GC, IV, VI **UBICACIÓN** Gran Meseta de Mesra, al norte de Anchorhead (Tatooine)

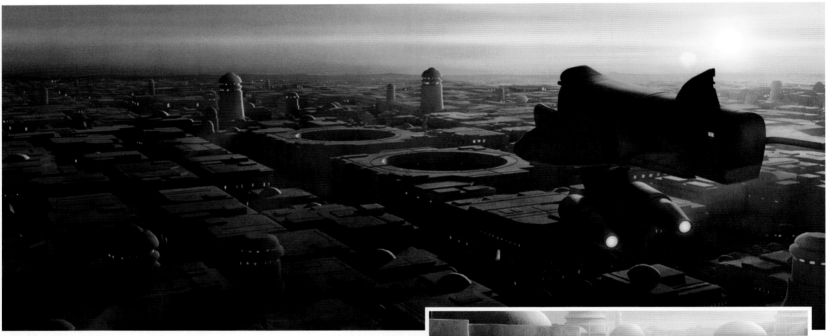

OASIS EN EL DESIERTO

Al sudeste de la yerma tierra de los Páramos de Jundland, y no muy lejos del palacio de Jabba el Hutt, la erosionada apariencia de Mos Eisley oculta su verdadera naturaleza. Incontables variedades de astronaves entran y salen de la ciudad a diario, cargadas de pilotos, pasajeros y diversas mercancías, tanto legales como prohibidas. Mercaderes y mecánicos comparten las polvorientas calles con dewbacks y prófugos de la justicia.

Preciosa en mitad del desierto, el agua es lo que mantiene unida a Mos Eisley. La principal planta distribuidora ocupa el corazón de la ciudad. Desde este lugar, un rompecabezas de edificios de duracemento y plastoide se extiende hacia fuera, fruto de la ausencia de planificación urbanística en un puerto espacial que creció al tuntún y no tiene una pista de aterrizaje principal.

Ciudad de hangares
Sin un muelle principal, las naves que llegan deben posarse en uno de los 362 hangares del puerto espacial *(arriba)*. Entre vuelos, los viajeros se dirigen a alguna cantina local *(dcha.)*.

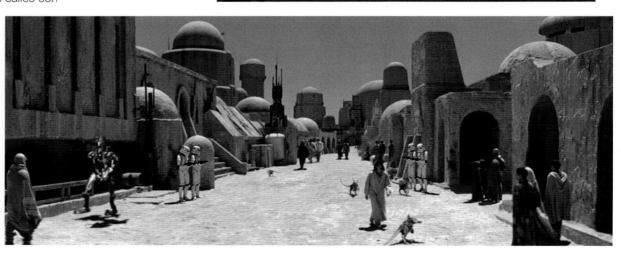

Calles tranquilas
Las calles, por lo general bulliciosas, quedan casi desiertas cuando los soldados de asalto imperiales se apostan en diferentes puntos de la ciudad. Nadie quiere que el Imperio le investigue.

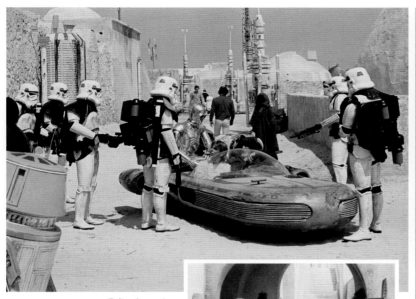

Antro de perdición
La clientela de la cantina prepara su siguiente trabajo a sueldo *(arriba)* o se relaja en la barra tomando una copa y haciendo tiempo *(izda.)*.

Evitar la captura
El truco mental Jedi de Obi-Wan ayuda a Luke y los droides a superar un control *(arriba)*. Los soldados imperiales patrullan las calles en busca de los planos robados de la Estrella de la Muerte *(dcha.)*.

OCUPACIÓN IMPERIAL

Un nido de delincuencia como ese interesaría poco a las fuerzas del Imperio galáctico, pero todo eso cambia cuando dos droides que transportan información secreta imperial robada —los planos de la estación de combate Estrella de la Muerte— desaparecen en el desierto cercano. Un destacamento de soldados de asalto imperiales se hace con la ciudad. Obi-Wan lleva a Luke Skywalker, C-3PO y R2-D2 al puerto espacial para buscar pasaje a Alderaan. Sus reflejos para usar la Fuerza les permiten escabullirse de los soldados que patrullan las calles. Después solo queda encontrar un piloto sin miedo a tener líos con el Imperio.

CANTINA DE MOS EISLEY

APARICIONES GC, IV **UBICACIÓN** Mos Eisley (Tatooine)

La cantina de Mos Eisley es frecuentada por los pilotos estelares que hacen parada en Tatooine. Cualquier día de la semana, alienígenas de numerosas especies se relajan en la penumbra del interior, susurrando secretos entre bebidas fuertes. Los clientes van desde los transportistas de mercancías legales hasta los delincuentes, mafiosos y cazarrecompensas, por lo que los repentinos episodios de violencia no sorprenden a nadie. Durante las Guerras Clon, estalla un feroz tiroteo de blásteres cuando el presidente Papanoida llega para liberar a su hija Chi Eekway, raptada por el cazarrecompensas Greedo a instancias de los separatistas. Todos sus captores mueren en el rescate, salvo Greedo, que logra escapar. En un momento posterior de la guerra, Asajj Ventress hace tiempo bebiendo algo en la cantina cuando repara en que se ofrece una astronómica recompensa por los temibles hermanos Savage Opress y Maul. Luego localiza la nave de estos y contribuye sin saberlo al rescate y huida de Obi-Wan Kenobi. Pasarán dos décadas antes de que el ermitaño del desierto Obi-Wan necesite un pasaje rápido a Alderaan para llevar a Luke y los planos robados de la Estrella de la Muerte hasta la Alianza Rebelde. En la cantina descubre a Chewbacca, un viejo amigo del maestro Yoda, que ahora es primer oficial del *Halcón Milenario*. En un mugriento reservado, el capitán Han Solo accede a transportar a los pasajeros a cambio de una considerable suma. Momentos después, Greedo aborda a punta de pistola a Han, que lo mata de un disparo.

Pedazo de chatarra
En el Muelle 94, Luke no parece impresionado con el *Halcón Milenario*.

Un local animado
La cantina de Mos Eisley es punto de encuentro para clientes de toda condición *(izda.)*. Allí todos se entretienen con las canciones de los Nodos Modales *(abajo)*.

EL PARAÍSO DEL CONTRABANDISTA

Entre el ajetreo del puerto espacial, el contrabando sigue su curso sin que nadie le preste demasiada atención. El tráfico de especias y armas ilegales ofrece grandes beneficios a aquellos dispuestos a aceptar el riesgo, aunque, por lo general, los corruptos funcionarios de aduanas hacen la vista gorda a cambio de sobornos. Tras uno de sus viajes, Han Solo y Chewbacca posan el *Halcón Milenario* en el Muelle 94, sin sospechar que su partida será bastante accidentada: escaparán por los pelos del fuego de bláster de los soldados imperiales que persiguen a los pasajeros de la nave.

RAXUS

APARICIONES GC **REGIÓN** Borde Exterior **SECTOR** Hegemonía Tion **SISTEMA** Raxus **GEOGRAFÍA** Llanuras, colinas, océano

Raxus es la sede del Parlamento Separatista durante las Guerras Clon. Padmé Amidala viaja en secreto a Raxus para encontrarse con Mina Bonteri, con la esperanza de resolver pacíficamente las reclamaciones planteadas por la Confederación de Sistemas Independientes. La escolta de Padmé, Ahsoka Tano, se muestra escéptica al principio, pero pronto reconoce la integridad de Mina y de su hijo, Lux. Padmé y Bonteri llegan a un acuerdo, pero el conde Dooku sabotea su pacto. Más adelante en la guerra, Asajj Ventress, que había sido aprendiz de Dooku, y el maestro Jedi Quinlan Vos intentan asesinar a Dooku durante una ceremonia en su honor en Raxus. No obstante, fracasan y Dooku captura a Vos. Raxus sufre bajo el reinado galáctico del emperador, tal vez en parte por su anterior filiación separatista. Al final, los gobernantes del planeta se ven obligados a renunciar a toda su autonomía.

MORTIS

APARICIONES GC **REGIÓN** Espacio Salvaje
SECTOR Desconocido **SISTEMA** Chrelythiumn
GEOGRAFÍA Cavernas, bosques, montañas

Mortis, un monolito de origen desconocido, parece un octaedro negro con líneas rojas. Una vez dentro, los visitantes descubren un reino de apariencia terrestre, que va desde los bosques verdes y las fortalezas de piedra hasta las cavernas profundas y las montañas flotantes. Lo más desconcertante es que en ocasiones el terreno se transforma mientras los viajeros lo recorren. En Mortis, la Fuerza fluye con especial intensidad; hay quien cree que Mortis podría ser el origen mismo de la propia Fuerza.

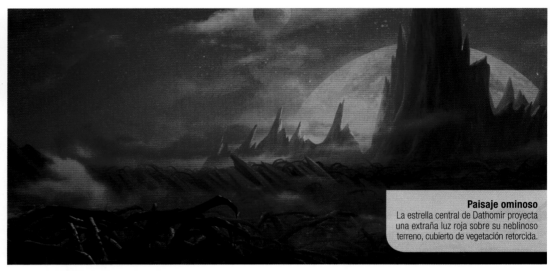

Paisaje ominoso
La estrella central de Dathomir proyecta una extraña luz roja sobre su neblinoso terreno, cubierto de vegetación retorcida.

DATHOMIR

APARICIONES GC, Reb **REGIÓN** Borde Exterior **SECTOR** Quelii
SISTEMA Dathomir **GEOGRAFÍA** Bosques, pantanos

Dathomir es un planeta que pocos visitan voluntariamente. Iluminado por el fantasmagórico resplandor escarlata de su sol rojo, abunda en pantanos y bosques. Cientos de años antes de las Guerras Clon, los fromprath habitaron Dathomir, hasta que las Hermanas de la Noche, un grupo de brujas, los expulsaron del planeta y asumieron el control de este. Desde una colosal fortaleza de piedra, las Hermanas dominan una antigua magia alimentada por el poder del planeta y son capaces de realizar proezas sobrenaturales que no tienen nada que envidiar a la Fuerza de los Jedi y los Sith. También viven en Dathomir los varones zabrak llamados Hermanos de la Noche. Cuando es necesario, las Hermanas los visitan para escoger entre ellos a las parejas más apropiadas.

Años antes del bloqueo de Naboo, Darth Sidious visita Dathomir y se reúne con Talzin, una Hermana de la Noche. Se ofrece a tomarla como aprendiz, pero el lord Sith la traiciona y secuestra a su hijo Maul en su lugar. Más tarde, el pirata Hal'Sted llega a Dathomir y Talzin se ve obligada a entregarle a la joven Asajj Ventress para salvar al clan.

Cuando estallan las Guerras Clon, Madre Talzin es la líder espiritual de las Hermanas de la Noche y Sidious la considera una amenaza creciente para sus planes, aunque no es la única Hermana de la Noche que preocupa al lord Sith: Ventress es ahora la aprendiz del conde Dooku, y Sidious exige su muerte cuando sus habilidades del lado oscuro se vuelven peligrosamente poderosas. Después de que Dooku intente asesinarla, Ventress regresa a Dathomir y obtiene la ayuda del clan para intentar vengarse. Madre Talzin usa su magia para convertir al aprendiz escogido por Ventress, Savage Opress, en un cruel guerrero. Ventress y Opress son incapaces de derrotar a Dooku, que envía al general Grievous y su ejército de droides a aniquilar al clan de las Hermanas de la Noche. Pese a sus esfuerzos, como la reanimación de una horda de zombis de Hermanas de la Noche para luchar contra los droides de combate, mueren todas las Hermanas salvo Talzin y Ventress. Entonces Talzin y Sidious libran una guerra indirecta a través de Opress y Darth Maul, a quien Talzin ha devuelto su capacidad mental y física a costa de un gran sacrificio personal.

Durante una misión para asesinar a Dooku, Ventress y el maestro Jedi Quinlan Vos viajan a Dathomir. Allí, Ventress entrena a Vos en el lado oscuro y lo obliga a matar a una poderosa y antigua criatura que reside en las profundidades del agua bajo la fortaleza de las Hermanas de la Noche. Ventress muere salvándole la vida a Vos, que, junto al Jedi Obi-Wan Kenobi, devuelve su cuerpo a Dathomir sumergiéndolo en el agua, que se torna verde.

En algún momento posterior, Maul y Talzin intentan sacrificar a Dooku en el planeta para que Talzin pueda recuperar su poder, pero Grievous y Sidious intervienen y, al final, Talzin se sacrifica para que su hijo pueda escapar.

Durante la era imperial, Maul forma una nueva organización criminal llamada Amanecer Carmesí y que dirige desde Dathomir. Ordena a Qi'ra, una de sus tenientes, que se presente ante él allí. Años después y tras haber abandonado el planeta, Maul regresa a Dathomir junto al Jedi Ezra Bridger. Realizan magia de las Hermanas de la Noche en la fortaleza y reciben más claridad en una visión de la Fuerza que ambos comparten. El ritual despierta a los fantasmas de dos Hermanas de la Noche, que poseen a Sabine Wren y Kanan Jarrus, dos aliados de Ezra, quien destruye el altar de las Hermanas de la Noche y los libera.

LOLA SAYU

APARICIONES GC **REGIÓN** Borde Exterior
SECTOR Belderone **SISTEMA** Lola Sayu
GEOGRAFÍA Volcánica

El tono púrpura de Lola Sayu podría considerarse hermoso de no ser porque buena parte del hemisferio sur del planeta no contiene sino un enorme agujero donde la esfera está destrozada. Una gran proporción de la corteza restante del planeta está atravesada de incontables grietas, como una cáscara de huevo rota. Este mundo inhóspito, controlado por los separatistas durante las Guerras Clon, contiene la Ciudadela, una cárcel impenetrable.

LA CIUDADELA

APARICIONES GC **UBICACIÓN** Lola Sayu

Construida siglos antes de las Guerras Clon por la República galáctica, la cárcel de la Ciudadela está diseñada para alojar a los reclusos más peligrosos, incluidos los caballeros Jedi díscolos. En manos separatistas, bajo el mando de Osi Sobeck, alberga a los detenidos más valiosos de la Confederación, como el capitán Tarkin y el maestro Jedi Even Piell. Además de tener imponentes muros y un diseño laberíntico, la Ciudadela está constantemente vigilada por droides comando, electrominas y feroces anoobas.

WASSKAH

APARICIONES GC **REGIÓN** Borde Medio
SECTOR Mytaranor **SISTEMA** Kashyyyk
GEOGRAFÍA Bosques

Este satélite está controlado por una banda de cazadores trandoshanos que secuestran a individuos y los sueltan entre el espeso follaje del bosque, para después montar partidas de caza que rastrean y liquidan a los desesperados cautivos. Ahsoka Tano queda atrapada por un momento en Wasskah, donde se encuentra con varios aprendices de Jedi secuestrados, y con Chewbacca y sus aliados wookiee para derrotar a los trandoshanos.

ONDERON

APARICIONES GC **REGIÓN** Borde Interior **SECTOR** Japrael **SISTEMA** Japrael **GEOGRAFÍA** Junglas

Para protegerse de las criaturas que pueblan las selvas de Onderon, los primitivos habitantes humanos del planeta construyen asentamientos fortificados como Iziz, la capital. Al principio de las Guerras Clon, el rey Ramsis Dendup es derrocado por Sanjay Rash, que se alía con el conde Dooku. Una rebelión ciudadana encabezada por los hermanos Steela y Saw Gerrera contra el gobierno de Rash recibe ayuda encubierta de los Jedi y logra destronarlo. El cabecilla insurgente Lux Bonteri pasa a representar a Onderon en el Senado. Cuando la República se transforma en el Imperio, Saw reúne a su grupo rebelde, que rebautiza como Partisanos, y ataca con violencia a las fuerzas ocupantes. En uno de esos ataques, el agente Kallus presencia con impotencia la destrucción de su escuadrón de soldados de asalto. Saw acabará abandonando su mundo natal, al que considera perdido.

LA CAJA

APARICIONES GC **UBICACIÓN** Serenno

Moralo Eval diseña la Caja a modo de prueba definitiva de inteligencia y habilidad. Situada en el palacio del conde Dooku, la gigantesca estructura cúbica contiene una serie siempre cambiante de trampas y pistas de obstáculos que se extienden en cinco niveles. Dooku decide invitar a doce de los mejores cazarrecompensas para ponerlos a prueba, y cinco de ellos logran clasificarse para emprender la misión de secuestrar al canciller supremo Palpatine.

ILUM

APARICIONES GC **REGIÓN** Regiones Desconocidas **SECTOR** 7G **SISTEMA** Ilum **GEOGRAFÍA** Ártico

Este planeta helado es la principal fuente de los cristales kyber que se encuentran en muchas espadas de luz. Un Templo Jedi marca la salida de las cuevas donde están los cristales, y es allí donde los jóvenes aprendices encuentran el cristal más adecuado para ellos durante un ritual. Cuando el Imperio se impone, destruye el templo para acceder con mayor facilidad a los cristales, que quiere usar con fines destructivos, y empieza a horadar el planeta con la actividad minera.

ABAFAR

APARICIONES GC **REGIÓN** Borde Exterior **SECTOR** Sprizen **SISTEMA** Desconocido **GEOGRAFÍA** Desierto

El rasgo más destacado de Abafar es el páramo conocido como el Vacío. Liso y yermo, su tonalidad naranja y uniforme, debida a las partículas en suspensión en la atmósfera, puede enloquecer hasta a los individuos más fuertes. Según el archivo de la República, en Abafar hay largos surcos irregulares que recorren la superficie del planeta. Allí han brotado varias colonias como Pons Ora en torno a explotaciones mineras que extraen rhydonio, un combustible raro y volátil.

UMBARA

APARICIONES GC **REGIÓN** Región de Expansión **SECTOR** Nébula Fantasma **SISTEMA** Umbara **GEOGRAFÍA** Colinas

El peligroso planeta Umbara debe su apodo de «Mundo de la Sombra» a la poca luz solar que llega a su superficie. Las especies cuasi humanas que habitan el planeta son famosas por su avanzada tecnología. Durante las Guerras Clon, Umbara se independiza de la República tras el asesinato de su senador, Mee Deechi, lo que desencadena una invasión del Gran Ejército para retomar el planeta. Durante la era imperial, el líder rebelde Nevil Cygni alienta una rebelión en el planeta, pero una flota imperial llega para aplastarla; los umbarianos se rinden y su planeta queda bajo el control directo del Imperio.

MON CALA

APARICIONES GC **REGIÓN** Borde Exterior **SECTOR** Calamari **SISTEMA** Calamari **GEOGRAFÍA** Océanos

En Mon Cala viven dos especies acuáticas inteligentes: los mon calamari y los quarren. Pese a que comparten una larga historia de desavenencias, el respeto mutuo mantiene unido el planeta bajo el reinado de un único monarca y un único representante en el Senado galáctico. En las Guerras Clon, cuando el senador Tikkes, un quarren, deserta y se une a los separatistas, es sustituido por Tundra Dowmeia, una quarren lealista, y luego por Meena Tills, una mon calamari.

Cuando Lee-Char accede al trono, estalla una guerra civil, pero el joven monarca logra superar el cisma. Cuando Palpatine ya lleva un año de gobierno, Lee-Char, influido por un superviviente de la Purga Jedi de moralidad dudosa, encabeza una rebelión contra el Imperio que el gran moff Tarkin y Darth Vader aplastan rápidamente. Lee-Char es encarcelado en Strokill Prime, y es sustituido por Urtya. Años después, Urtya se reúne con miembros de la Alianza Rebelde, que intentan persuadirlo para que ofrezca la flota mercantil de Mon Cala a su causa. Urtya se niega, y entonces los rebeldes tratan de salvar a Lee-Char, pero este muere. Graban sus últimas palabras y entregan la grabación a Urtya, que la retransmite a todo el planeta. El Imperio lo mata en represalia, pero la flota mon calamari se une a la Alianza.

BARDOTTA

APARICIONES GC **REGIÓN** Desconocida **SECTOR** Desconocido **SISTEMA** Desconocido **GEOGRAFÍA** Montañas

Bardotta es el hogar de una orden espiritual de místicos pacíficos llamada Maestros Dagoyanos. Tras ciertas malas experiencias con algunos Jedi que pretendían llevarse a jóvenes para adiestrarlos en Coruscant, los bardottanos desconfían de la Orden Jedi. Cuando comienzan a desaparecer maestros Dagoyanos, la reina Julia teme que se esté cumpliendo una antigua profecía y busca la ayuda de su amigo Jar Jar Binks. Este llega con Mace Windu para dar fe del honor del maestro Jedi, justo antes de que Julia desaparezca. Jar Jar y Windu rescatan a la reina y acaban por frustrar el plan del Culto Frangawl.

«¿Charco de barro? ¿Asqueroso? Mi tierra es este.» **YODA**

DAGOBAH

Cubierto de ciénagas y densas selvas, Dagobah rebosa de vida y de Fuerza. Aquí, el maestro Yoda adiestra a Luke Skywalker según la tradición Jedi.

APARICIONES GC, V, VI, FoD **REGIÓN** Borde Exterior **SECTOR** Sluis **SISTEMA** Dagobah
GEOGRAFÍA Ciénagas

Travesía peligrosa
Dagobah parece sencillo desde el espacio, pero el viaje hasta su superficie, sorteando violentas tormentas y con escasa visibilidad, puede resultar traicionero.

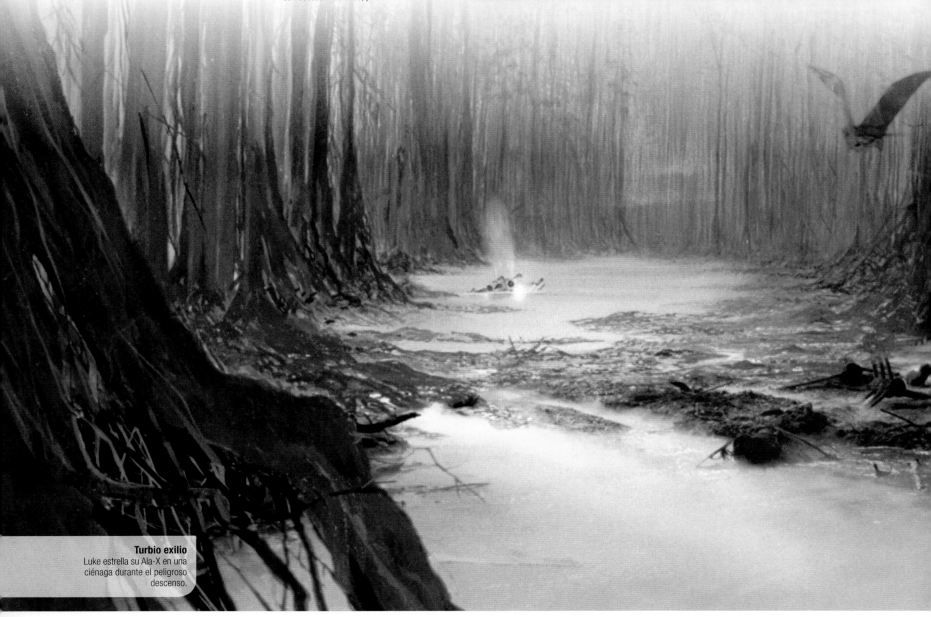

Turbio exilio
Luke estrella su Ala-X en una ciénaga durante el peligroso descenso.

FUERZA VIVA

Al final de las Guerras Clon, mientras medita, Yoda oye la voz del maestro Jedi muerto Qui-Gon Jinn, que afirma ser parte de la Fuerza viva. Al resto de Jedi les preocupa la salud mental de Yoda, pero Qui-Gon le implora que viaje hasta Dagobah solo. Con la ayuda de Anakin Skywalker, Yoda huye del Templo Jedi en su caza Jedi. Al llegar a Dagobah, Yoga medita y vuelve a oír a Qui-Gon, que le explica que Dagobah es uno de los lugares más puros de la galaxia, con una presencia intensa de la Fuerza viva. Una nube de luciérnagas lo conduce a una cueva oscura y Yoda tiene una visión de varios Jedi aniquilados por un misterioso lord Sith. Yoda se desploma desesperado fuera de la cueva. Qui-Gon lo consuela con palabras de esperanza y promete guiarlo hasta comprender cómo los Jedi finalmente vencerán.

Enseñanzas de la Fuerza
Qui-Gon les transmite a Yoda y Obi-Wan el secreto Jedi para conservar la conciencia en la Fuerza después de morir *(arriba)*. Más tarde, confían su sabiduría Jedi a la nueva esperanza, Luke Skywalker *(izda.)*.

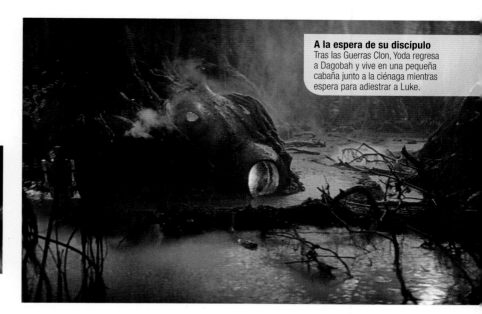

A la espera de su discípulo
Tras las Guerras Clon, Yoda regresa a Dagobah y vive en una pequeña cabaña junto a la ciénaga mientras espera para adiestrar a Luke.

PLANETA DEL EXILIO

Superadas las pruebas de las misteriosas Sacerdotisas de la Fuerza, Yoda comprende que la victoria sobre los Sith no acaecerá durante las Guerras Clon. Cuando el canciller supremo Palpatine se revela como un lord Sith, Yoda lucha contra él pero no lo derrota, y se retira con Bail Organa a Polis Massa, donde les esperan Obi-Wan y Padmé Amidala. Esta da a luz a gemelos —los hijos del antiguo Jedi Anakin Skywalker, ahora Darth Vader, aprendiz de Sith— y muere. Yoda y Obi-Wan deciden separar a los niños para esconderlos del Sith hasta que llegue el momento de revelar su existencia. Antes de exiliarse en Dagobah, Yoda instruye a Obi-Wan en las enseñanzas de Qui-Gon. Yoda sigue estudiando la Fuerza mientras los niños crecen y se hacen mayores.

CAMPO DE ENTRENAMIENTO

El propio Dagobah forma parte de las pruebas Jedi de Luke. Las difíciles condiciones de aterrizaje, con densa niebla y tormenta, hacen que su Ala-X se estrelle en una ciénaga. Un ser de apariencia primitiva pone a prueba su paciencia, pero Luke está ansioso por conocer a Yoda, por lo que tolera al entrometido. Al llegar a la cabaña de la criatura, el enfado de Luke se hace patente. La criatura expresa sus dudas sobre el entrenamiento de Luke a la voz fantasmal de Obi-Wan, revelando así que él es el maestro Jedi. Yoda acepta a regañadientes instruir a Luke en la Fuerza, a pesar de ver en él rasgos similares a los de su padre. El campo de entrenamiento serán las ciénagas, y en lo más recóndito de la selva, Yoda pone a prueba la disposición de Luke enviándole a la Cueva del Lado Oscuro, que visitó durante las Guerras Clon. Al aumentar sus poderes, Luke tiene una visión de sus amigos en peligro. Decide irse de Dagobah sin finalizar su entrenamiento, pero promete volver.

Equilibrio en la Fuerza
Para que Luke desarrolle sus capacidades en la Fuerza, el maestro Yoda perfecciona su resistencia y equilibrio.

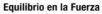

CUEVA DEL LADO OSCURO (DAGOBAH)

APARICIONES GC, V **UBICACIÓN** Dagobah

En esta cueva rebosante de energía de la Fuerza del lado oscuro se producen visiones de posibles futuros oscuros. Guiado por la voz incorpórea del difunto Qui-Gon Jinn, Yoda entra en la cueva casi al final de las Guerras Clon y tiene una perturbadora visión de la destrucción de la Orden Jedi. Años más tarde, Yoda pone a prueba a Luke Skywalker llevándolo a la cueva. Luke tiene una visión en la que se enfrenta a Darth Vader y acaba con él. La cabeza con el casco del lord Sith cae al suelo, y la máscara rota deja entrever la propia cara de Luke.

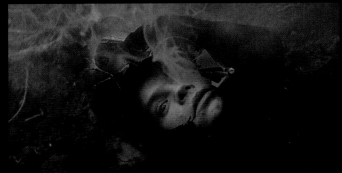

El hombre de la máscara
Luke ve su propio rostro en el casco destrozado de Darth Vader tras enfrentarse a la visión del lord Sith en la cueva.

STYGEON PRIME

APARICIONES Otros, Reb **REGIÓN** Borde Exterior **SECTOR** Nuiri
SISTEMA Stygeon **GEOGRAFÍA** Montañas

Stygeon Prime es un inhóspito mundo de elevados picos nevados. Este temible territorio hace del planeta el lugar perfecto para instalar un centro de máxima seguridad que albergue a los presos más valiosos y peligrosos. En su etapa de canciller supremo y también de emperador, Darth Sidious ejerce su dominio sobre la prisión de Stygeon Prime, la Aguja. Cuando Maul regresa de su exilio durante las Guerras Clon para dirigir su organización criminal, el Colectivo Sombra, Sidious se enfrenta a su antiguo aprendiz en Mandalore y lo derrota en un solo combate. Acto seguido es encarcelado en la Aguja.

LA AGUJA

APARICIONES Otros, Reb
UBICACIÓN Stygeon Prime

La Aguja es una de las cárceles más imponentes de la galaxia. Durante las Guerras Clon, los comandos mandalorianos facilitan la fuga de Maul, pero solo porque Darth Sidious lo permite, con el fin de tender una trampa a la mentora de Maul, Madre Talzin. Años más tarde, la Aguja está bajo control imperial cuando el antiguo aprendiz Jedi Kanan Jarrus es atraído hasta allí con la promesa de liberar de su cautiverio a la maestra Jedi Luminara Unduli. Pero el Inquisidor los espera para batirse en un feroz duelo.

Ruta de escape prevista

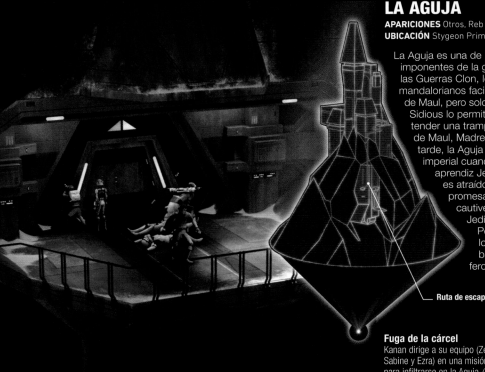

Fuga de la cárcel
Kanan dirige a su equipo (Zeb, Sabine y Ezra) en una misión *(izda.)* para infiltrarse en la Aguja *(arriba)*.

ORD MANTELL

APARICIONES FoD **REGIÓN** Borde Medio **SECTOR** Joya Brillante **SISTEMA** Joya Brillante **GEOGRAFÍA** Cadenas montañosas

Ord Mantell orbita alrededor de la estrella Joya Brillante y aloja una base de operaciones del sindicato criminal Sol Negro. Antes de la crisis separatista, Jango y Boba Fett persiguen hasta allí a una mujer que ha huido para unirse al Sol Negro. Durante las Guerras Clon, los separatistas atacan el planeta como parte del plan de Darth Sidious de abrir una brecha entre Maul y sus aliados del Sol Negro. Durante la era imperial, Qi'ra captura a Hondo Ohnaka y a IG-88 en Ord Mantell cuando intentan apresarla. Años después, la princesa Leia, Chewbacca y R2-D2 se encuentran con Maz Kanata en este planeta y dejan inconsciente al cazarrecompensas Boushh, a quien roban el atuendo para que Leia pueda hacerse pasar por él y rescatar a Han Solo.

UTAPAU

APARICIONES GC, III **REGIÓN** Borde Exterior
SECTOR Tarabba **SISTEMA** Utapau
GEOGRAFÍA Sumideros

Situado en el remoto sector de Tarabba,
en el Borde Exterior, el árido y ventiscoso
planeta Utapau está perforado por grandes
sumideros y rodeado por numerosas lunas.
La superficie es muy desértica, pero en el
fondo de los sumideros hay lagunas que
propician la vida en el planeta. Utapau es el
hogar de los pau'anos y los utais, llamados
en su conjunto utapauanos, e incluso de
unos seres más primitivos, los amanis.
Los utapauanos viven en ciudades que
bordean los sumideros, mientras que los
amanis viven fuera, en las aldeas de las
llanuras. Las ciudades, que se extienden
dentro de las cuevas y grietas que hay
bajo la superficie del planeta, viven de la
extracción de minerales valiosos.

Aunque el planeta intenta mantenerse
neutral durante las Guerras Clon, la muerte
de un Jedi en Ciudad Pau lleva a Obi-Wan
y Anakin hasta Utapau. Destapan una
conspiración separatista para comprarles
un cristal kyber enorme y poco común
a unos traficantes de armas de la banda
de Sugi. Se creía que los cristales de este
tamaño no eran más que una leyenda, pero
Obi-Wan y Anakin son testigos de primera
mano de su increíble poder. Antes de que
el general Grievous se lleve el cristal de
Utapau, Anakin y Obi-Wan lo destruyen para
que no caiga en manos de los separatistas.

En los últimos días de las Guerras Clon,
Darth Sidious reúne a los líderes separatistas
en Utapau. Cuando Obi-Wan regresa en busca
de Grievous, Tion Medon, el administrador del
puerto de Ciudad Pau, previene a los Jedi de
la presencia separatista. Obi-Wan devuelve a
su droide R4-G9 a la flota de la República en su
caza. Con ayuda del varáctilo Boga, Obi-Wan
localiza a Grievous y lo reta a pelear. Las
fuerzas de la República llegan y se enfrentan
al ejército droide. Obi-Wan derrota
a Grievous, pero es atacado por
los clones bajo su mando cuando
se dicta la Orden 66.

Durante la era imperial, el
enajenado cirujano pau'ano Fyzen
Gor mejora un droide con partes
orgánicas de su mejor amigo,
fallecido. Sigue experimentando con
el droide hasta que este adquiere
la devastadora capacidad de lograr
que todos los droides de la galaxia
se rebelen contra sus dueños
orgánicos. A lo largo de las dos
décadas siguientes, Han Solo
y Lando Calrissian se enfrentan
por separado a la extraña pareja.
Lando los mata dos años después
de la batalla de Jakku, y elimina así
la peligrosa amenaza.

> «El canciller Palpatine
> cree que Grievous está
> en Utapau.»
> **KI-ADI-MUNDI**

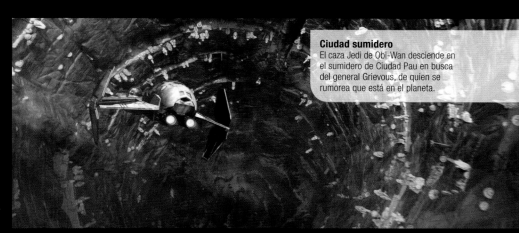

CASA DE LA ÓPERA DE LAS GALAXIAS

APARICIONES III **UBICACIÓN** Coruscant

La Casa de la Ópera se sitúa en los
niveles altos del distrito de Uscru, en
Coruscant. El canciller supremo Palpatine
posee un palco privado con unas vistas
privilegiadas en el teatro principal. Durante
una representación de la ópera acrobática
El lago de los calamares, de una compañía
mon calamari, tiene lugar un encuentro
muy importante entre Anakin y el canciller.
Palpatine le cuenta a Anakin la leyenda
Sith de Darth Plagueis el Sabio, que quiso
controlar la muerte.

«Buenas relaciones con los wookiee yo tengo.» YODA

KASHYYYK

Los wookiee de Kashyyyk son guerreros leales a la República y a los Jedi. Su valentía y determinación han convertido su planeta natal en un campo de batalla por la dominación galáctica.

APARICIONES III **REGIÓN** Borde Exterior **SECTOR** Mytaranor **SISTEMA** Kashyyyk **GEOGRAFÍA** Bosques

LEALES A LA REPÚBLICA

Durante muchos años, Kashyyyk ha sido un importante planeta representado por respetados miembros del Senado galáctico. Célebres por su fortaleza y su ferocidad en el combate, los wookiee no dudan en luchar cuando es necesario. No obstante, son firmes defensores de la justicia y la paz. Su mundo arbóreo es prueba de su habilidad técnica y su visión artística. Las ciudades wookiee se construyen sobre inmensos árboles, y su arquitectura se integra con el follaje. La aviación wookiee (como el ornitóptero, parecido a un temible insecto) también refleja la filosofía del planeta, al igual que su armamento y su armadura de combate. Quien piense que un wookiee no es más que una bestia primitiva pronto caerá en la torpeza de su error.

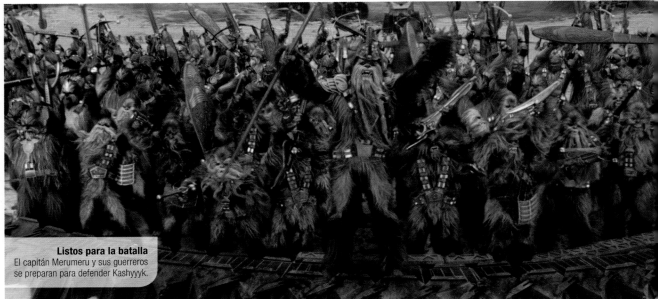

Listos para la batalla
El capitán Merumeru y sus guerreros se preparan para defender Kashyyyk.

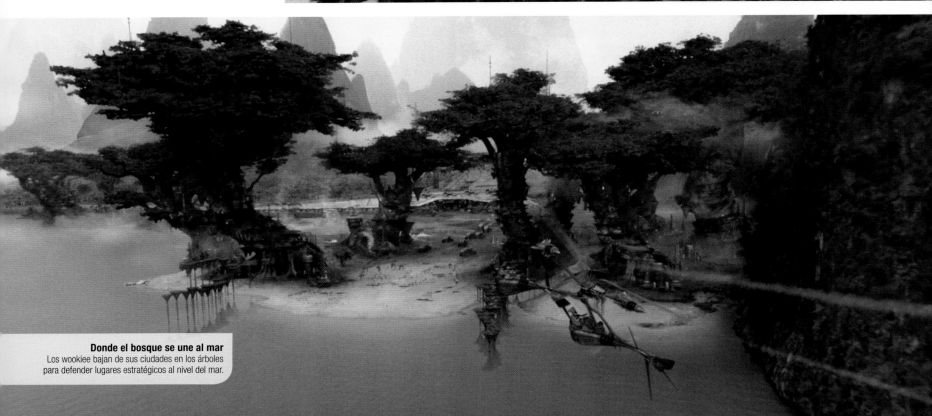

Donde el bosque se une al mar
Los wookiee bajan de sus ciudades en los árboles para defender lugares estratégicos al nivel del mar.

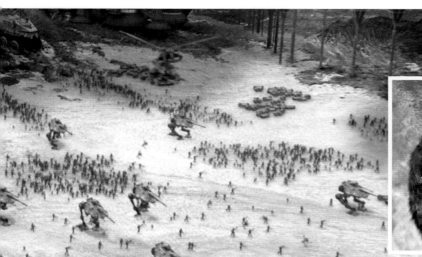

En pleno ataque
Mientras llegan las fuerzas de la República *(izda.)*, los fieros guerreros acuden para defender su tierra natal del ejército droide *(abajo)*.

BATALLA DE KASHYYYK

Su posición en rutas clave del hiperespacio hace de Kashyyyk un objetivo estratégico en los conflictos galácticos. Al final de las Guerras Clon, los separatistas lanzan una invasión masiva del planeta con droides de combate y artillería pesada. El Consejo Jedi sabe que es necesaria una respuesta defensiva inmediata del Gran Ejército de la República; Yoda, dadas sus estrechas relaciones con los líderes wookiee, se ofrece para dirigirla. Los soldados clon y los droides se enzarzan en una cruenta batalla en las playas a las afueras de Kachirho.

EL AUGE DEL IMPERIO

Cuando Darth Sidious activa la Orden 66, Kashyyyk es uno de los muchos mundos en que los soldados clon se rebelan contra los Jedi. Yoda presiente la muerte casi simultánea de cientos de Jedi en toda la galaxia. Cuando el comandante Gree se le acerca, Yoda prevé el peligro y lo parte en dos en defensa propia. Con el planeta lleno de clones, Tarfful y Chewbacca escoltan a Yoda hasta una cápsula de escape. Como represalia por su histórica lealtad a la República y a la Orden Jedi, el nuevo Imperio galáctico castiga a Kashyyyk con enorme brutalidad y conquista el planeta. Muchos wookiee son esclavizados, y el Imperio les implanta chips inhibidores para infligirles dolor si desobedecen. Algunos de ellos son trasladados para colaborar en la construcción de la Estrella de la Muerte o trabajar en las minas de especias de Kessel, donde las duras condiciones laborales acortan de forma drástica su esperanza de vida.

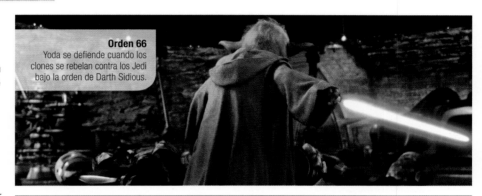

Orden 66
Yoda se defiende cuando los clones se rebelan contra los Jedi bajo la orden de Darth Sidious.

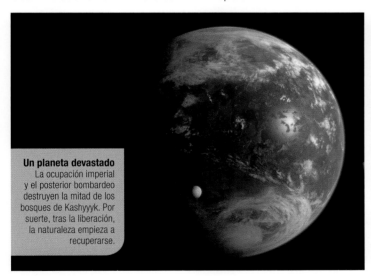

Un planeta devastado
La ocupación imperial y el posterior bombardeo destruyen la mitad de los bosques de Kashyyyk. Por suerte, tras la liberación, la naturaleza empieza a recuperarse.

KACHIRHO

APARICIONES III **UBICACIÓN** Kashyyyk

Kachirho es una ciudad costera de Kashyyyk que crece en espiral en torno al tronco de un enorme árbol wroshyr, cerca del archipiélago Wawaatt. Dos muelles y dársenas conectan la ciudad con la laguna de agua fresca. En el centro del hiperespacio wookiee, Kachirho es gobernada por el jefe Tarfful en la época de las Guerras Clon. Casi todas las demás ciudades del planeta están protegidas por un denso follaje, pero la zona abierta en torno a Kachirho la hace perfecta para los aterrizajes de los separatistas. Los vecinos de Kachirho acuden a millares desde tierra y mar para defender la ciudad frente a la invasión droide.

LA LIBERACIÓN DE KASHYYYK

Tras la batalla de Endor, Kashyyyk queda bajo el control de una facción imperial liderada por el gran moff Tolruck. Chewbacca y Han Solo se enteran de una oportunidad para liberar el planeta e intentan actuar, pero se trata de una trampa. Han escapa pero Chewbacca es capturado y encerrado en la Jaula de Ashmead, una cárcel en Kashyyyk. Han encabeza un equipo que se infiltra en la prisión y libera a Chewbacca y los demás prisioneros. Chewbacca, Han y parte del equipo permanecen en Kashyyyk y consiguen acceder a la base de Tolruck. Piratean el módulo que controla los chips inhibidores y liberan a todos los wookiee. Muchos de ellos se rebelan contra sus captores, por lo que los destructores estelares que orbitan en torno al planeta deciden bombardearlo. La Nueva República envía una flota para ayudar a derrotar a la facción imperial, y Kashyyyk es liberado.

POLIS MASSA

APARICIONES III **REGIÓN** Borde Exterior
SECTOR Subterrel **SISTEMA** Polis Massa
GEOGRAFÍA Asteroides

Polis Massa es el campo de asteroides que queda tras la destrucción del planeta del mismo nombre. El Consejo de Investigación Arqueológica de Kallidah establece la base de Polis Massa e inicia un proyecto minero arqueológico para descubrir los misterios del cataclismo. Los kallidahin acaban llamándose polis massanos. Lejos de importantes rutas hiperespaciales, la base de Polis Massa sirve de santuario de emergencia para los Jedi tras la Orden 66. Allí, Padmé Amidala da a luz a los gemelos Luke y Leia, y luego muere. Junto con el senador Bail Organa, Yoda y Obi-Wan delinean los planes para el futuro de la Orden Jedi. Los polis massanos siguen apoyando a los rebeldes contra el Imperio, y su emplazamiento actúa como base rebelde secreta.

Escondrijo remoto
El campo de asteroides es el lugar idóneo para la reunión Jedi tras la Orden 66.

CORELLIA

APARICIONES S **REGIÓN** Mundos del Núcleo **SECTOR** Corelliano **SISTEMA** Corellia **GEOGRAFÍA** Océanos, bosques y grandes concentraciones urbanas

Los habitantes de Corellia son grandes exploradores y, antiguamente, surcaban los mares del planeta en busca de nuevos continentes o de colosales capturas de pescado que luego vendían en las lonjas de Corona. En sus astilleros se construyen cazas, naves de guerra y cargueros comerciales apreciados en toda la galaxia. Los corellianos recorren la galaxia con estas naves y colonizan un mundo tras otro. Cuando el Imperio conquista Corellia, convierte las instalaciones de Sistemas de Flotas Sienar en fábricas de cazas TIE imperiales, destructores y otras armas para la guerra galáctica.

Las ciudades costeras de Corellia se gestionan con eficiencia. Los puertos, la industria, el comercio y los centros residenciales se ubican en plataformas conectadas mediante puentes. Todo el transporte militar, comercial y personal pasa por el puerto espacial de Corona, donde la agencia de seguridad local gestiona la emigración en coordinación con la Oficina de Seguridad Imperial. Los agentes de emigración están sentados en cabinas bien protegidas y escudriñan a los pasajeros, para asegurarse de que todos cuentan con documentación aprobada por el Imperio. Quienes carecen de relaciones influyentes o de algún vínculo con alguna poderosa familia de la industria, se pasan la vida soñando con dejar Corellia en busca de una vida mejor. En el puerto espacial también hay un centro de reclutamiento para recordar a los posibles emigrantes que el ejército les ofrece la oportunidad de viajar por la galaxia.

Una cloaca fétida
Corellia no tiene una reputación muy glamurosa. Han se pasa la infancia soñando con escapar de Corona, su corrupto y sucio centro urbano, y cuando al fin lo consigue, ha de volver para rescatar a su amiga Qi'ra.

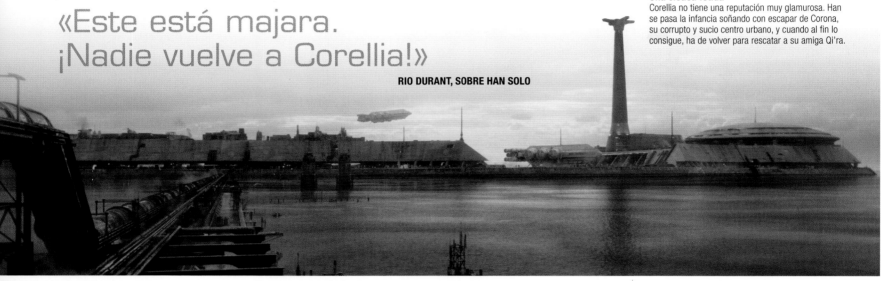

> «Este está majara.
> ¡Nadie vuelve a Corellia!»
>
> **RIO DURANT, SOBRE HAN SOLO**

GUARIDA DE LOS GUSANOS BLANCOS

APARICIONES S **UBICACIÓN** Corona (Corellia)

Los Gusanos Blancos de Lady Proxima construyen su guarida cerca del puerto espacial de Corona, en unas instalaciones industriales abandonadas en una de las zonas más pobres de la ciudad. El laberinto de pasillos, construidos uniendo viejos módulos de vivienda, tuberías y chatarra, lleva a un pozo central donde Proxima y sus crías están en remojo en una cisterna. En la guarida viven todos los esbirros de Proxima y los niños a los que Proxima acoge para que desarrollen sus actividades en el mercado negro.

VANDOR

APARICIONES S **REGIÓN** Borde Medio **SECTOR** Sloo **SISTEMA** Desconocido **GEOGRAFÍA** Cordilleras nevadas y mares helados

Vandor es conocido por la pureza de su aire y sus recursos naturales sin explotar. Una pequeña población de colonos y mineros vive en cabañas en las laderas de las montañas nevadas en torno al Fuerte Ypso. Exploradores y aventureros vienen aquí para empezar una nueva vida o para escapar de problemas. Pero el Imperio se interesa por una vieja cámara acorazada del Clan Bancario y establece aquí un pequeño destacamento. La banda de Tobias Beckett roba aquí el conveyex imperial 20-T para hacerse con su cargamento de coaxium.

MIMBAN

APARICIONES S **REGIÓN** Región de Expansión **SECTOR** Circarpous **SISTEMA** Circarpous **GEOGRAFÍA** Lodazales, junglas y pantanos

Durante las Guerras Clon, el ejército separatista se interesa por los abundantes recursos minerales de Mimban. Un escuadrón de soldados de asalto entrena a sus habitantes en habilidades de combate y les promete la libertad. Cuando la República se convierte en el Imperio, este arrasa las junglas del planeta e inicia actividades mineras en busca de dolovita e hiperbaridio. La atmósfera se contamina y el planeta se convierte en un lodazal. Los mimbanitas se rebelan contra el Imperio en un esfuerzo por liberar su mundo devastado.

FUERTE YPSO

APARICIONES S **UBICACIÓN** Vandor

Fundado por la Compañía Comercial Ypsobay (antes de que se hundiera por problemas económicos), el Fuerte Ypso es un puesto fronterizo en las regiones alpinas de Vandor. Comerciantes de pieles, buscadores de iridio, colonos y contrabandistas acuden a la rústica Cabaña de Tibbs Ospe para comer, beber y reunir equipos para sus aventuras. La oferta de ocio consiste en una popular mesa de sabacc (Lando Calrissian es uno de los habituales) y en las peleas de droides organizadas por Ralakili. Una cantante nithorn amenaza el ambiente.

KESSEL

APARICIONES S, Reb **REGIÓN** Territorios del Borde Exterior
SECTOR Kessel **SISTEMA** Kessel **GEOGRAFÍA** Bosques
primigenios, rocas, minas

Las minas de especias dominan la mitad del antaño
paradisíaco Kessel. El hemisferio opuesto, caracterizado
por frondosos bosques, aloja las fincas palaciegas del
rey Yaruba y la familia real, que se mantiene al margen de
las infames minas, operadas por mano de obra esclava.
Las especias son un producto muy valioso en el mercado

negro, y uno de los grupos que tratan con ellas, el
Sindicato Pyke, controla las minas durante los primeros
años del Imperio; transforma las especias, un mineral
medicinal, en un potente narcótico que se consume en su
mundo natal de Oba Diah y que también vende al resto de
la galaxia. El Imperio supervisa las operaciones y se implica
más directamente en las minas después de que la banda
de Tobias Beckett robe un cargamento de coaxium para el
Amanecer Carmesí. Durante la posterior administración del
Imperio, la rebelde Hera Syndulla y la tripulación del *Espíritu*
rescatan a los prisioneros wookiee esclavizados en las minas.

Una atmósfera tóxica
La extracción de especias libera toxinas
peligrosas. La kessolina, un producto derivado,
contamina los acuíferos, y su uso como
combustible fósil produce gases nocivos.

El vuelo del *Halcón*
Han Solo realiza su legendaria travesía
del corredor de Kessel cuando roba
coaxium en Kessel y ha de escapar a
toda prisa del planeta. Además de robar
coaxium, sus compañeros y él aprovechan
la ocasión para liberar a mineros y droides
esclavizados.

MINAS DE ESPECIAS DE KESSEL

APARICIONES S, Reb **UBICACIÓN** Kessel

Quay Tolsite supervisa las minas de especias
del Sindicato Pyke y contrata a esbirros para
que controlen a los prisioneros e impidan que
los contrabandistas les roben especias y
otros minerales. El Gremio de Minería cuenta
también con agentes en las minas y coopera
con el Sindicato Pyke. Todos llevan trajes
de seguridad que los protegen del entorno
corrosivo y de la radiación. Quay Tolsite se
encarga de la vertiente empresarial y se vale
de una gran flota de droides para que las
minas funcionen día y noche. Los esclavos
que realizan el trabajo forzado los proporciona
el Imperio a cambio de recursos minerales.
Muchos de los esclavos, como los wookiee,
son rebeldes. Otros son criminales convictos.

CORREDOR DE KESSEL

APARICIONES S **UBICACIÓN** Kessel

El corredor de Kessel es una ruta
comercial que cruza el Torbellino
Akkadés y el Cúmulo de Si'Klaata y
termina en el planeta Kessel. La ruta
está marcada con balizas que indican el
camino más seguro entre los peligrosos
remolinos de escombros. Salirse de
la ruta marcada equivale a una muerte
casi segura, ya sea por el impacto de
asteroides, por la caída en pozos de
gravedad (el peor de los cuales es el de
las «Fauces») o por acabar siendo presa
de los summa-verminoth. Han Solo logra
pilotar el *Halcón Milenario* por un atajo
y completa la travesía del corredor de
Kessel en 12 parsecs (redondeando a
la baja).

SAVAREEN

APARICIONES S **REGIÓN** Territorios del Borde Exterior **SECTOR** Savareen
SISTEMA Savareen **GEOGRAFÍA** Desiertos y océanos

Savareen es un mundo árido y poco poblado, con dunas de arena y picos rocosos. Sus
habitantes ocultan al Imperio un pequeño almacén junto al mar donde refinan coaxium y
venden un popular brandy local. Cuando se alzan contra el Amanecer Carmesí, este les
corta la lengua en represalia. Más adelante, Tobias Beckett, Han Solo, Chewbacca, Qi'ra
y Lando Calrissian llegan allí después de haber robado en Kessel coaxium para el Amanecer
Carmesí. Conocen a Enfys Nest y a los Jinetes de las Nubes, que convencen a Han,
Chewbacca y Qi'ra para que colaboren con ellos en lugar de con la organización criminal.

NUMIDIAN PRIME

APARICIONES S **REGIÓN** Borde Medio **SECTOR** Joya Brillante
SISTEMA Numidian **GEOGRAFÍA** Junglas, ríos y mares

Numidian Prime es un mundo tropical con bellas selvas y un entorno cálido y
agradable para los humanos. Es tanto un destino exótico para quienes desean
relajarse en un entorno natural como un escondite para contrabandistas y
maleantes. Lando Calrissian se retira allí cuando su trato con Han Solo y Qi'ra
en el corredor de Kessel sale mal. Solo lo sigue hasta allí y le gana el *Halcón
Milenario* en una partida de sabacc.

«Lothal es tan importante para nuestro Imperio como cualquier mundo de la galaxia.»

MAKETH TUA

LOTHAL

Lothal podría ser otro sector atrasado y poco poblado del Borde Exterior. No obstante, el destructor estelar imperial en órbita, las fábricas de Sistemas de Flotas Sienar y una guarnición de soldados de asalto en la capital hacen pensar lo contrario.

APARICIONES Reb **REGIÓN** Borde Exterior
SECTOR Lothal **SISTEMA** Lothal
GEOGRAFÍA Praderas, montañas, mares

LA VIDA TRANQUILA DEL BORDE EXTERIOR

Antes del Imperio, Lothal es una sociedad agrícola. Los granjeros cultivan ondulantes praderas y los evaporadores de humedad sacan agua para sembrar melones, cereales, calabazas, frutas jogan y otras cosechas. Kothal, Jalath y Tangletown son ciudades pequeñas, pero con variedad de ciudadanos: humanos, feeorin, bardottanos, xextos, anx, balosar, ruurianos e ithorianos. Aunque los cazarrecompensas y los esclavistas sean un problema, y las luchas de gladiadores estén mal vistas, sus pobladores suelen estar más preocupados por los lobos y los gatos sable. Hay una reducida presencia Jedi; su templo se oculta entre las catacumbas de las montañas. Pacífico y tranquilo, Lothal no preocupa a las potencias de la galaxia.

Tarkintown

Los refugiados pobres encuentran cobijo en la decaída Tarkintown, llamada así en honor al gran moff Tarkin. Este desahucia a los granjeros de sus casas y expropia sus tierras para crear nuevas fábricas y beneficiar al Imperio. El barrio de chabolas es refugio de contrabandistas y criminales, que se aprovechan de los desesperados vecinos. La tripulación del *Espíritu* dona víveres, robados al Imperio, a los residentes necesitados. Durante el asedio de Lothal, Vader ordena al agente Kallus que encarcele a los habitantes y destruya la ciudad, como castigo por haber aceptado la ayuda de la tripulación del *Espíritu*.

Las casas de la pradera
La hierba se contonea con el viento vespertino de Lothal y oculta a los gatos autóctonos cuando cazan ratas entre las antiguas formaciones rocosas *(abajo, dcha.)*. Cerca del asentamiento de Jhothal, el humo sale de una chimenea bajo sus dos lunas *(dcha.)*.

LA LLEGADA DEL IMPERIO

Todo cambia cuando el Imperio, penetrando aún más en el Borde Exterior, llega a Lothal, situada en medio de su nueva ruta comercial. Establecen un puerto y una base, pero también llegan para explotar la riqueza mineral del planeta. Los habitantes de las ciudades más pequeñas y los granjeros de las zonas rurales no obtienen ningún beneficio de la presencia imperial, sobre todo cuando el Imperio empieza a expropiar la tierra y a desahuciar a los colonos para construir minas y fábricas. Los que hablan son encarcelados, y algunos desaparecen. Las minas destrozan la tierra y dejan el paisaje agujereado. Desde las sombras, el gobernador imperial Arihnda Pryce lo maneja todo.

¿Al servicio de quién?

Los soldados de asalto están concentrados en Ciudad Capital, donde vigilan la sede del Imperio, los edificios gubernamentales, la Academia Imperial y las fábricas de Sistemas de Flotas Sienar. Mientras, los ciudadanos de a pie luchan por su propia seguridad, enfrentándose a soldados y a funcionarios del Imperio corruptos.

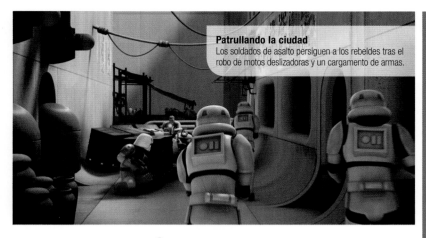

Patrullando la ciudad
Los soldados de asalto persiguen a los rebeldes tras el robo de motos deslizadoras y un cargamento de armas.

GERMEN DE REBELIÓN

El Imperio dispersa sin demora todo signo de disenso local. Los comerciantes que se resisten son detenidos de inmediato. Mira y Ephraim Bridger, que emiten comunicados disidentes en la HoloNet, se hallan entre los muchos ciudadanos apresados por las autoridades. Aquellos alumnos de la Academia Imperial que destacan por sus habilidades (supuestamente sensibles a la Fuerza) desaparecen misteriosamente. Pese al riesgo, algunos ciudadanos resisten, y surge una pequeña célula rebelde. Dirigidos por Hera Syndulla y Kanan Jarrus, la tripulación del *Espíritu* luchó contra la maquinaria imperial controlada por la ministra Maketh Tua y los oficiales Grint y Aresko. Sus actividades llaman la atención del agente Kallus (de la ISB), del Gran Inquisidor y de Tarkin.

En el punto de mira
Preocupado por este mundo, que es vital para sus planes, el emperador envía más fuerzas a Lothal.

EL ASEDIO DE LOTHAL

Cuando los rebeldes destruyen el destructor estelar sobre Mustafar, Darth Vader acude a Lothal para aplastarlos. Impone un bloqueo al planeta, del que no puede salir ninguna nave sin autorización imperial y cuyos habitantes están sometidos a un estricto toque de queda. La tripulación del *Espíritu* consigue huir del planeta, pero no logra rescatar a Tua, que intenta desertar. Luego, el exgobernador Ryder Azadi forma una nueva célula rebelde que sabotea muchos de los vehículos fabricados en el Complejo Imperial.

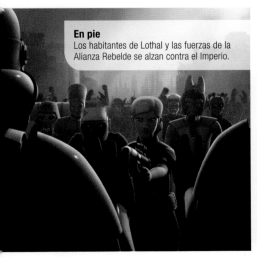

En pie
Los habitantes de Lothal y las fuerzas de la Alianza Rebelde se alzan contra el Imperio.

LIBERACIÓN

Tras años de ocupación imperial y de saqueo de sus materias primas, Lothal está al borde del colapso. Con la ayuda de pilotos de la Alianza Rebelde, la tripulación del *Espíritu* lanza un ataque final para liberar Lothal y destruye la Instalación de Ocupación Planetaria Imperial y al gobernador Pryce. Gracias a la ayuda de una manada de purrgil, destruyen la flota de Thrawn, que bloqueaba el planeta, y ponen fin al gobierno del Imperio en Lothal. Tras la guerra civil galáctica, el planeta se recupera y sus habitantes reanudan una vida de relativa paz.

CIUDAD CAPITAL

APARICIONES Reb **UBICACIÓN** Lothal

A algunos ciudadanos de Lothal les fascina la llegada del Imperio. Dirigentes, terratenientes, militares y la acaudalada élite salen más que beneficiados. El comercio está estrictamente regulado, lo que garantiza nuevas oportunidades en el gobierno local para los contrabandistas, la corrupción y el crimen organizado.

La economía florece con la actividad minera, que aporta minerales, metales y cristales valiosos a las refinerías de la ciudad. Al mismo tiempo, los materiales procesados abastecen a las fábricas de cazas TIE, transportes imperiales y AT-DP, aunque estas arrojan gases tóxicos y envenenan los ríos y los mares.

En el Complejo Imperial se trabaja en secreto para desarrollar el caza defensor TIE/d de élite. Este programa especial resulta muy interesante para el gran almirante Thrawn, que valora la capacidad de resistencia del defensor frente a los cazas de la Alianza Rebelde, debida a la superioridad de su armamento y de su escudo deflector.

Los habitantes de la capital (humanos, rodianos, aqualish, gotal, ugnaught, houk, ithorianos, chagrianos y otros) viven bajo constante vigilancia, acoso e impuestos excesivos. La propaganda domina los medios de comunicación para controlar la opinión pública, y los ciudadanos se ven forzados a asistir a manifestaciones de patriotismo imperial y a participar en elecciones amañadas. Se controlan los viajes y las comunicaciones, y las patrullas de soldados de asalto, AT-DP e ITT garantizan el orden en Ciudad Capital.

Además de aspirar a dedicarse a actividades de riesgo, como las carreras de vainas, o a ser cazarrecompensas, los jóvenes sueñan con graduarse como oficiales en la Academia para Jóvenes Imperiales de Lothal. Algunos, no obstante, se desvían hacia actividades ilegales, como el contrabando, la piratería o el activismo rebelde. Otros lo sobrellevan lo mejor que pueden, comerciando en mercados abiertos, trabajando en las fábricas del Imperio e intentando pasar desapercibidos.

Aun así, el ocio prospera a la sombra del Centro de Control Imperial de la ciudad. La zona de compras ofrece arte de Alderaan, Naboo y Bith, últimos productos de moda importados de Coruscant y restaurantes con chefs de toda la galaxia. Los ricos ocupan viviendas de lujo en rascacielos sobre las tiendas, y los estadios cercanos son muy famosos entre los aficionados al grav-ball.

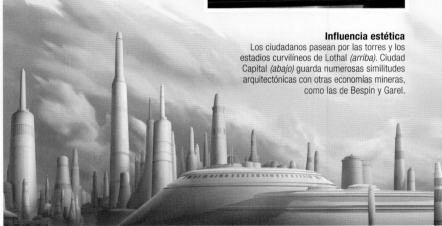

Influencia estética
Los ciudadanos pasean por las torres y los estadios curvilíneos de Lothal *(arriba)*. Ciudad Capital *(abajo)* guarda numerosas similitudes arquitectónicas con otras economías mineras, como las de Bespin y Garel.

GUARIDA DE EZRA

APARICIONES Reb **UBICACIÓN** Lothal

Ezra Bridger vive en una torre de comunicaciones a las afueras de Ciudad Capital, en Lothal. Se accede a ella a través de una sala situada en la base, donde Ezra aparca su moto deslizadora. Un ascensor lleva hasta la planta superior, que da a un balcón circular desde el que se domina toda la ciudad, el mar y más allá. El balcón rodea varias salas vacías, en una de las cuales Ezra duerme y guarda su colección de cascos y artilugios birlados. Cuando Lothal se vuelve demasiado peligroso para Ezra, este abandona su hogar y se une a la tripulación del *Espíritu*. El agente Kallus, de la ISB, que ahora trabaja en secreto para la Alianza Rebelde, utiliza la torre para enviar información a los rebeldes. Más adelante, Ezra y los rebeldes regresan para liberar Lothal y usan la torre como punto de reconocimiento para planificar su asalto al Complejo Imperial.

Mirador estratégico
Ezra posee unas vistas excelentes desde su torre, pero se halla tan aislada que no tendría salida si el Imperio lo descubriese allí.

ANAXES

APARICIONES GC, Reb **REGIÓN** Mundos del Núcleo **SECTOR** Azure **SISTEMA** Azure **GEOGRAFÍA** Bosques y cañones rocosos

Anaxes alberga un importante astillero de la República que el almirante Trench, de los separatistas, ataca durante las Guerras Clon. Posteriormente, este enclave militar sirve como base de operaciones del «Lote Malo», que investiga el uso del algoritmo del capitán Rex por parte de los separatistas. Más adelante el planeta es destruido, pero un remanente del fuerte de la República sobrevive en el planetoide PM-1203. Fulcrum (Ahsoka Tano) y Hera Syndulla lo utilizan como punto de intercambio de provisiones; pero, a esas alturas, la base está plagada de fyrnock, algo que Ezra Bridger aprovecha en un enfrentamiento con el Gran Inquisidor.

CANTINA DEL VIEJO JHO

APARICIONES Reb **UBICACIÓN** Jhothal (Lothal)

La Cantina del Viejo Jho y el puesto espacial donde está ubicada llevan el nombre de su propietario. Sirve comida y bebida, y algunos de los productos que ofrece son favoritos de Kanan Jarrus. Una de las características más llamativas de la cantina son los recuerdos de las Guerras Clon, como el morro de un cañonero. La tripulación del *Espíritu* la usa como puerto seguro donde reparar la nave. Cuando el Imperio toma medidas contra la actividad rebelde en Lothal, la cantina debe servir a clientes imperiales y emitir propaganda imperial.

TEMPLO JEDI DE LOTHAL

APARICIONES Reb **UBICACIÓN** Lothal

El Templo Jedi de Lothal es un antiguo enclave religioso oculto y un lugar donde la Fuerza es muy intensa, además de una fuente de cristales kyber. El maestro Jedi Yoda establece contacto con Ezra Bridger, Kanan Jarrus y Ahsoka Tano en sucesivas visitas allí; y allí recibe Kanan el nombramiento como caballero Jedi, durante una visión. Para abrirse, el templo requiere la colaboración de un maestro y un aprendiz. La mayor parte del edificio, que es anterior a las enseñanzas contemporáneas de los Jedi, está bajo tierra. En los niveles más profundos hay pinturas de lobos de Lothal y de los misteriosos seres que habitaron Lothal en la antigüedad, además de un portal al Mundo entre Mundos.

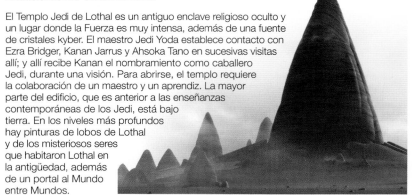

GAREL

APARICIONES Reb, FoD **REGIÓN** Territorios del Borde Exterior **SECTOR** Lothal **SISTEMA** Garel **GEOGRAFÍA** Montañas, desiertos

Garel es un mundo rocoso dominado por grandes ciudades espirales construidas entre mesetas y llanuras desérticas. En pleno centro de la recién establecida ruta comercial del Imperio por el Borde Exterior, es un punto importante de intercambio de cargamentos de armas. Los droides R2-D2 y C-3PO y la tripulación del *Espíritu* interceptan un cargamento imperial aquí. La célula rebelde Escuadrón Fénix se oculta durante un tiempo en Garel, hasta que el Imperio los ataca y tienen que huir. Años después, los rebeldes locales liberan el planeta.

CONCORD DAWN

APARICIONES Reb **REGIÓN** Territorios del Borde Exterior **SECTOR** Mandalore **SISTEMA** Concord Dawn **GEOGRAFÍA** Paisaje rocoso

Después de siglos de guerra, Concord Dawn sufrió una explosión que acabó con la mayor parte de su hemisferio sur. En el planetoide resultante nacen malhechores notables, como Rako Hardeen. Fenn Rau y sus Protectores controlan Concord Dawn con la autorización del Imperio, pero cuando Fenn Rau se alinea con los rebeldes, el virrey Gar Saxon y los supercomandos imperiales eliminan a los Protectores y ocupan su lugar como fuerza militar dominante en el sistema. El virrey Saxon mantiene una base secreta en la tercera luna de Concord Dawn.

ATOLLON

APARICIONES Reb **REGIÓN** Territorios del Borde Exterior **SECTOR** Lothal **SISTEMA** Atollon **GEOGRAFÍA** Desiertos y bosques de coral

Atollon estuvo cubierto de mares antiguos, evaporados hace ya mucho, que dejaron tras de sí vastos desiertos y bosques de coral. Los árboles de placas de coral son los corales más impresionantes del planeta. Algunos animales, como las arañas krykna y los pequeños dokma, se han adaptado a la vida bajo el ardiente sol y sin aguas perennes. El planeta también acoge a Bendu, un ser sensible a la Fuerza que prefiere que lo dejen en paz. En las profundidades hay colosales acuíferos que sustentan la vida subterránea y misterios aún por descubrir. La célula rebelde Fénix instala una base en Atollon cuando el Imperio los expulsa de Garel. Los habitantes del sector conocen el planeta por leyendas y obras de arte antiguas, pero está oculto en una sección inexplorada del sector de Lothal y no aparece en las bases de datos del Imperio.

Un nuevo hogar
Dicer, del Escuadrón Fénix, instala un sensor en la Cara Norte, cerca de la base Chopper *(dcha.)*. Los árboles de placas de coral dominan el paisaje *(abajo)*.

LIRA SAN

APARICIONES Reb **REGIÓN** Espacio Salvaje **SECTOR** Desconocido **SISTEMA** Lira San

Lira San es el hogar ancestral de los lasat. Está oculto detrás de un cúmulo estelar que implosionó, y no aparece en ningún mapa. Parte de la población abandonó el planeta hace milenios y se asentó en Lasan, donde perdió todos los recuerdos de Lira San a excepción de una misteriosa profecía acerca del futuro regreso al mundo natal. El Imperio arrasó la superficie de Lasan y muy pocos lasat consiguieron escapar. El lasat Garazeb «Zeb» Orrelios y la tripulación del *Espíritu* ayudan a los refugiados Chava y Gron a encontrar Lira San basándose en la profecía. Allí, se reúnen con su pueblo.

BASE CHOPPER

APARICIONES Reb **UBICACIÓN** Atollon

La base Chopper es una base rebelde que lleva el nombre del droide de Hera Syndulla. Chopper entabla amistad con un droide de protocolo imperial que deserta y ayuda a los rebeldes a encontrar un lugar donde esconderse. La célula rebelde Fénix del comandante Sato se instala en el árbol de placas de coral más alto de un vasto desierto, aunque la empresa no está exenta de dificultades: los rebeldes deben enfrentarse a arañas krykna carnívoras que devoran a algunos de los primeros exploradores y a un droide infiltrador EX-D imperial enviado para descubrirlos. Al final, el gran almirante Thrawn descubre la ubicación de la base y lanza un ataque devastador contra ella. El comandante Sato se sacrifica junto a la nave insignia del escuadrón para que los supervivientes puedan huir a Yavin 4.

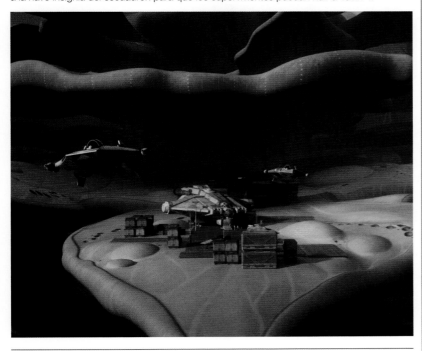

MALACHOR

APARICIONES Reb **REGIÓN** Territorios del Borde Exterior **SECTOR** Chorlian **SISTEMA** Malachor **GEOGRAFÍA** Yermo, páramos rocosos

Malachor es un mundo desolado controlado por los Sith desde la antigüedad. Una antigua batalla entre los Sith y los Jedi provoca el legendario cataclismo conocido como el Gran Azote de Malachor. Posteriormente, los Jedi tienen vetada la presencia allí y borran la información sobre Malachor de los archivos Jedi. Darth Sidious lleva a su aprendiz, Darth Maul, a Malachor para que investigue el templo Sith. Allí, inhalan las cenizas de usuarios de la Fuerza difuntos para conjurar visiones. Años después, Yoda insta a Ezra Bridger a ir a Malachor, donde se enfrenta a Maul.

TEMPLO SITH DE MALACHOR

APARICIONES Reb **UBICACIÓN** Malachor

Bajo la superficie de Malachor se alza un templo Sith donde hace miles de años los Sith y los Jedi libraron una batalla durante la cual la superarma del templo se activó por error y aniquiló a ambas fuerzas. Las cenizas quedaron como un recuerdo atrapado entre las piedras, y las espadas de luz y las armaduras, esparcidas por el suelo. El templo solo se puede abrir con la colaboración de un maestro y un aprendiz. Ezra Bridger y Maul se unen para entrar en el templo y recuperar un holocrón Sith. Cuando Ezra deposita el holocrón en una cámara en el pináculo del templo, una antigua presencia Sith femenina le informa del propósito destructivo del edificio. Ezra y su maestro, Kanan Jarrus, escapan (al igual que Maul), pero Ahsoka Tano se queda para batirse con Darth Vader. Aunque el templo explota, ambos sobreviven. Entonces, Ahsoka se embarca en un viaje espiritual bajo el templo que le cambiará la vida.

El conocimiento es poder
En la cúspide del templo Sith *(abajo)*, Ezra coloca el holocrón en una pirámide que activa la superarma *(dcha.)*.

DANTOOINE

APARICIONES Reb **REGIÓN** Territorios del Borde Exterior **SECTOR** Raioballo **SISTEMA** Dantooine **GEOGRAFÍA** Bosques, praderas y grandes lagos

Durante las Guerras Clon, Mace Windu lidera a la República contra el ejército separatista de droides en Dantooine. En la era imperial, Mon Mothma organiza en la órbita de Dantooine la reunión de líderes rebeldes de la que surgirá la Alianza Rebelde. Dantooine es una base de los rebeldes durante un breve periodo, antes de trasladarse a Yavin 4. Cuando el gobernador imperial Tarkin exige a la princesa Leia que revele la ubicación de la base de la Alianza, ella menciona la de Dantooine. Cuando el general Tagge descubre que ha mentido, el enfurecido Tarkin ordena que la ejecuten.

RESIDENCIA SYNDULLA

APARICIONES Reb **UBICACIÓN** Ryloth

El hogar del clan Syndulla se halla en la provincia de Tann en Ryloth. Durante las Guerras Clon, un Ala-Y de la República se estrella en su patio. Hera Syndulla saca al droide Chopper de entre la chatarra y lo repara. Más adelante, su padre, Cham Syndulla, se ve obligado a dejar el hogar durante la guerra contra el Imperio. El gran almirante Thrawn ordena al capitán Slavin que convierta la residencia en el cuartel general imperial. Más adelante, Hera intenta recuperar el tótem kalikori de la familia, pero Thrawn se lo arrebata. Tras ser capturada, Hera tiene que hacer saltar por los aires su antiguo hogar para escapar del Imperio.

KROWNEST

APARICIONES Reb **REGIÓN** Territorios del Borde Exterior **SECTOR** Mandalore **SISTEMA** Nuevo Kleyman **GEOGRAFÍA** Montañas escarpadas y bosques alpinos

Krownest es un mundo frío pero habitable, bajo la administración de Mandalore. El invierno dura casi todo el año, pero, por suerte, la flora local es mayormente perenne y produce un anticongelante natural que le permite crecer incluso bajo la nieve. La fauna está adaptada al frío, con pelajes espesos y grandes reservas de grasa. El clan Wren construye su hogar ancestral en ese lugar, en una finca aislada e idílica.

FORTALEZA WREN

APARICIONES Reb **UBICACIÓN** Krownest

El clan Wren tiene su sede de gobierno en una finca en Krownest, custodiada por miembros del clan. La mansión de acero y vidrio tiene vistas a montañas nevadas y un lago helado, y el gran salón aloja una gran mesa para banquetes a los pies del trono del líder del clan. Tal como dicta la tradición mandaloriana, la mansión tiene salas para el entrenamiento físico y de combate. Sabine Wren crece aquí antes de partir a la Academia Imperial. Su madre, Ursa Wren, es la matriarca del clan.

MUNDO ENTRE MUNDOS

APARICIONES Reb **UBICACIÓN** Desconocida

El Mundo entre Mundos es un misterioso reino espiritual que emana de la Fuerza y que se halla fuera de los límites del tiempo y del espacio. El Templo Jedi de Lothal, anterior a las tradiciones Jedi contemporáneas, es uno de los portales que conducen a él. El emperador Palpatine sabe de su existencia y envía al ministro Veris Hyden para que excave el templo y encuentre el portal. Hyden encuentra un mural de los legendarios Portadores de la Fuerza de Mortis, pero no sabe descifrarlo. Sabine Wren y Ezra Bridger sí lo descifran, y Ezra cruza el portal, rodeado de lobos de Lothal. Dentro, Ezra encuentra un plano con portales a eventos relevantes asociados a la Fuerza. En uno de ellos ve a Ahsoka Tano enfrentándose a Vader, y la arrastra al Mundo entre Mundos para salvarle la vida. Son interceptados por Palpatine, que intenta cruzar los límites del reino. Ahsoka y Ezra escapan y el templo desaparece. Más adelante, Palpatine reconstruye un fragmento del templo para engañar a Ezra y conseguir que abra el portal, pero Ezra se niega y lo destruye.

A las puertas de la muerte
Ezra salva la vida de Ahsoka tendiéndole la mano a través de un portal y arrastrándola de Malachor al Mundo entre Mundos.

CAMPAMENTO DE LA RESISTENCIA EN LOTHAL

APARICIONES Reb **UBICACIÓN** Lothal

El campamento rebelde de los Espectros está oculto en las montañas del hemisferio norte de Lothal. Cuando los imperiales lo descubren, bombardean la zona, y los rebeldes recurren a los lobos de Lothal para escapar. Estos los llevan por pasajes subterráneos hasta una antigua sala en el hemisferio sur, oculta en la pared de un cañón. Las paredes están decoradas con jeroglíficos semejantes a los que adornan los niveles inferiores del Templo Jedi en Lothal. Los rebeldes se asientan en el nuevo campamento durante los días previos a la expulsión del Imperio.

CUBIL DE LOBOS DE LOTHAL

APARICIONES Reb **UBICACIÓN** Lothal

Kanan Jarrus, Ezra Bridger y la tripulación del *Espíritu* entablan relación con una pequeña manada de legendarios lobos de Lothal. Su austero cubil se encuentra en las montañas de Lothal, bajo una gran aguja rocosa, y es tan profundo que es inmune a los bombardeos imperiales en la superficie. Las paredes del cubil están decoradas con pinturas de los antiguos moradores autóctonos, que coexistieron con los lobos. El cubil está interconectado con pasajes y cuevas que llevan a muchos sitios extraños de Lothal y, quizás más allá, al Mundo entre Mundos.

FINCA ERSO

APARICIONES RO **UBICACIÓN** Lah'mu

Cuando Galen Erso y su familia huyen del director Krennic y del Imperio, su amigo Saw Gerrera los ayuda a establecerse en Lah'mu. La finca de la familia Erso cuenta con 65 hectáreas de tierras de cultivo. La edificación, construida por Galen y Lyra Erso, es mayormente subterránea y obtiene la energía y la calefacción a través de conductos geotérmicos. El agua local es demasiado rica en minerales para ser potable, por lo que el agua para beber se obtiene de evaporadores de humedad. El fértil terreno de Lah'mu es ideal para los grandes jardines de la familia, que los cuida con ayuda de un droide obrero SE-2. Galen, Lyra y su hija, Jyn, viven felices allí durante cuatro años. Jyn vive una infancia agradable, si bien solitaria, en Lah'mu, hasta que llegan Krennic y sus soldados de la muerte.

Hogar, dulce hogar
El dormitorio de Jyn *(arriba)* y el salón principal *(abajo)* son funcionales, y apenas contienen objetos personales.

LAH'MU

APARICIONES RO **REGIÓN** Territorios del Borde Exterior **SECTOR** Railballo
SISTEMA Lah'mu **GEOGRAFÍA** Montañas y tierras bajas boscosas

Lah'mu es un mundo virgen rico en minerales y con abundantes lluvias, por lo que resulta ideal para la agricultura. Tiene una intensa actividad volcánica y geotérmica, sobre todo en el hemisferio oriental. Como está muy alejado de las rutas hiperespaciales, está habitado por apenas unos centenares de colonos. La República anima a los colonos humanos que intentan huir de la violencia de las Guerras Clon a establecerse allí, pero luego se olvida de ellos. Este olvido hace que Lah'mu sea el escondite ideal para la familia Erso.

ANILLO DE KAFRENE

APARICIONES RO **REGIÓN** Región de Expansión **SECTOR** Thand **SISTEMA** Kafrene **GEOGRAFÍA** Estación espacial entre hielo y rocas

La antigua colonia minera del Anillo de Kafrene es ahora un puesto comercial en el cruce de la Ruta Comercial de Rimma y el Desvío de Biox. Los inversores que la construyeron desconocían que el asteroide apenas tenía depósitos minerales de valor y la empresa quebró. El «Anillo» conecta dos planetoides y alberga a una comunidad diversa de comerciantes, aunque muchos de los residentes son pobres. Cassian Andor es enviado aquí para investigar cargamentos imperiales de cristales kyber, y se reúne con Tivik, su confidente, en callejones patrullados por soldados de asalto.

WOBANI

APARICIONES RO **REGIÓN** Borde Medio **SECTOR** Bryx **SISTEMA** Wobani **GEOGRAFÍA** Colinas yermas y plantas de procesamiento

Wobani es la sede de un campo de trabajos forzados imperial donde los prisioneros extraen y procesan reservas subterráneas de tibanna y otros gases. Cuando la princesa Leia tiene 16 años, visita Wobani en una misión humanitaria. Consternada por cómo el Imperio trata a la población autóctona, se lleva a cien refugiados a Alderaan. Más tarde, como prisionera imperial, Jyn Erso es condenada a trabajos forzados en el campo LEG-817 de Wobani, pero la Alianza Rebelde la rescata de un turbotanque transportador de prisioneros y la lleva a Yavin 4.

JEDHA

APARICIONES RO **REGIÓN** Borde Medio **SECTOR** Terrabe **SISTEMA** Jedha **GEOGRAFÍA** Desiertos, mesetas y montañas

Jedha es una desolada luna del planeta NaJedha, y su paisaje está salpicado de mesetas de arenisca. Sumida en un invierno perpetuo, es de clima frío pero no incómodo. Los arenosos valles y las tierras bajas están yermos la mayor parte del año, con torrentes de agua muy ocasionales. El planeta es rico en cristales kyber y, en parte por este motivo, ha sido el hogar de muchas religiones, como los Jedi y la Iglesia de la Fuerza, que, en los últimos milenios, se congregaba en la Ciudad Sagrada y en el Templo del Kyber. De hecho, los recursos de kyber son el motivo principal por el que el Imperio se hizo con Jedha. Después de la batalla de Yavin, la Alianza Rebelde llega a la luna devastada para intentar resucitar antiguas alianzas, mientras un remanente de Partisanos intenta salvar lo que queda.

Piedra natural
La arenisca de Jedha es la materia prima de estatuas antaño regias pero ahora destruidas de Jedi, los Whills, y otros practicantes de la Fuerza.

CIUDAD DE JEDHA

APARICIONES RO **UBICACIÓN** Jedha

La Ciudad de Jedha (la Ciudad Sagrada o NiJedha), se halla en una meseta sobre un valle desolado. Los soldados de asalto montan a lomos de spamel, unas criaturas de patas largas, y escudriñan a los peregrinos que acuden a visitar los templos y lugares religiosos. Para entrar en la ciudad, hay que realizar un agotador ascenso hasta las puertas de las murallas de la ciudad. Una vez dentro, la Ciudadela está dividida en la Ciudad Vieja y la Ciudad Nueva, que pese a su nombre tiene cinco mil años de antigüedad. Frente a la Ciudad Vieja se alza el Templo del Kyber. Las calles siempre bullen de gente, y están patrulladas por soldados de asalto y tanques, que buscan a rebeldes Partisanos y a cualquiera que intente llevarse cristales kyber. La Ciudad de Jedha fue destruida por el Imperio durante las pruebas de disparo de la Estrella de la Muerte, pero lo hicieron pasar por un accidente minero.

Crisol de culturas
La vida sigue pese a la asfixiante ocupación imperial. Los comerciantes venden bienes autorizados y de contrabando en los mercados, y los peregrinos *(dcha.)* buscan respuestas espirituales.

CATACUMBAS DE CADERA

APARICIONES RO **UBICACIÓN** Jedha

Las catacumbas de Cadera son antiguas tumbas excavadas en la roca situadas a un día de viaje a pie desde la Ciudad Sagrada de Jedha. Junto con las ruinas que las rodean, fueron obra de una civilización olvidada hace mucho tiempo. En siglos más recientes, fueron ocupadas temporalmente por la Iglesia del Creciente Contenido, y más tarde por Saw Gerrera y sus Partisanos. Las catacumbas son destruidas de forma definitiva cuando la Estrella de la Muerte dispara contra la Ciudad Sagrada.

TEMPLO DEL KYBER

APARICIONES RO **UBICACIÓN** Ciudad Sagrada de Jedha

Conocido como Templo del Kyber, Templo de los Whills o, sencillamente, Templo Kyber, el lugar más santo de Jedha fue sagrado para los antiguos Jedi y para quienes siguen sus enseñanzas sobre la Fuerza. La torre triangular del templo se alza sobre la ciudad, y Vader diseñó su castillo en Mustafar siguiendo principios similares. Cuando el Imperio toma el control de Jedha, clausura el templo, expulsa a los monjes guardianes y saquea las enormes reservas subterráneas de cristales kyber para proporcionar energía a la Estrella de la Muerte. El templo es destruido cuando la Estrella de la Muerte borra del mapa la Ciudad Sagrada.

«El satélite en el que se encuentra la base rebelde estará a tiro dentro de treinta minutos.» **INTERCOMUNICADOR DE LA ESTRELLA DE LA MUERTE**

YAVIN 4

Yavin 4 es el cuarto satélite de un gigante gaseoso rojo e inhabitado. No hay vida civilizada en él, y al no ofrecer recursos mineros significativos, el Imperio nunca le ha prestado atención.

APARICIONES Reb, RO, IV **REGIÓN** Borde Exterior **SECTOR** Alcance Gordian **SISTEMA** Yavin **GEOGRAFÍA** Selvas

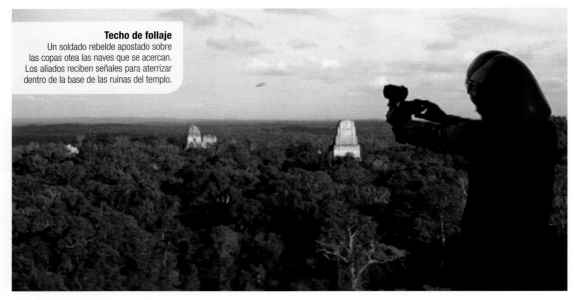

Techo de follaje
Un soldado rebelde apostado sobre las copas otea las naves que se acercan. Los aliados reciben señales para aterrizar dentro de la base de las ruinas del templo.

ENTORNO VIRGEN

Yavin 4 está cubierto por una impenetrable selva de árboles massassi de corteza púrpura, helechos trepadores, orquídeas bioluminiscentes y hongos granada. Los woolamander acunan a sus crías en las copas, y sus gritos de apareamiento resuenan de madrugada. Los roedores stintaril cazan en manadas por los árboles, asustando a los pájaros susurrantes dorados. Los runyip pastan debajo, hostigados por los voraces escarabajos piraña. Bajo el suelo, enormes larvas se alimentan de raíces de massassi durante trescientos años antes de emerger convertidos en unos de los mayores depredadores de la selva. En las ciénagas, las anguilas acorazadas se alimentan de cangrejos-lagartos de vivos colores, absorbidos por rapes bulbosos posados sobre las raíces en el fango. Virgen debido a la ausencia de colonos, industria y contaminación, Yavin 4 conserva uno de los ecosistemas más ricos de la galaxia.

BASE SECRETA REBELDE

Durante el reinado del emperador, el líder militar Jan Dodonna organiza una célula rebelde en Yavin 4, que se convertirá en una de las más grandes de la red de grupos rebeldes. Dodonna y su equipo encuentran unas altísimas construcciones en ruinas dejadas por los massassi, raza esclava gobernada por los Sith y ahora extinta. Dodonna decide honrarlos bautizando con su nombre al grupo rebelde, y los ingenieros rebeldes convierten el edificio más grande en una base de operaciones con viviendas, salas de reunión y servicios y hangares para la flota. A dos kilómetros de la base, una central oculta la provee de energía, escudos y cañones de iones suficientes para contener un ataque de casi cualquier nave de combate.

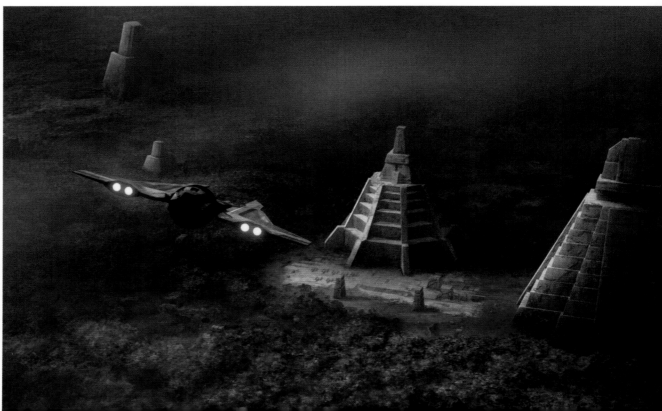

Señales ocultas
El grupo Massassi desconoce que el Gran Templo y las estructuras circundantes guardan relación con el Ordu Aspectu, un antiguo grupo escindido de la Orden Jedi.

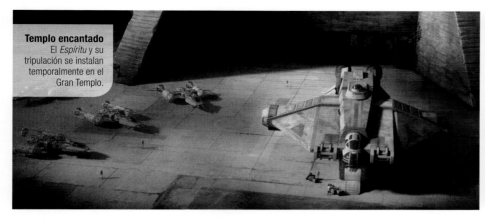

Templo encantado
El *Espíritu* y su tripulación se instalan temporalmente en el Gran Templo.

Mensaje crucial
Tenzigo Weems corre hacia Mon Mothma para informarla de que los rebeldes están en Scarif.

ORGANIZANDO UNA REBELIÓN

Cuando Mon Mothma anuncia la formación de la Alianza Rebelde, el Imperio vence en Atollon a parte del grupo Massassi y a todo el Escuadrón Fénix, cuyos escasos supervivientes se unen al grupo Massassi. El Alto Mando de la Alianza Rebelde abandona su base de Dantooine y se traslada al Gran Templo en un intento de esconderse del Imperio. Desde allí, los líderes de la Alianza organizan misiones que no exigen entrar en combate, como búsqueda de provisiones, misiones de reconocimiento o el sabotaje de un centro de transmisiones imperial en Jalindi. A medida que los líderes de la Alianza se hacen con la maquinaria militar necesaria para luchar, la organización incorpora a nuevos reclutas, aunque sigue evitando la guerra abierta con el Imperio, pues no quiere arriesgar la vida ni de civiles ni de rebeldes.

ATAQUE EN SCARIF

El servicio de inteligencia rebelde averigua que el Imperio está construyendo un arma capaz de aniquilar planetas enteros. La Estrella de la Muerte da lugar a un encendido debate en el Consejo de la Alianza, cuya única esperanza es obtener los planos de la estación de combate, bajo custodia en el Complejo de Seguridad Imperial de Scarif. Mientras Rogue One consigue los planos sobre el terreno, la flota rebelde se despliega desde Yavin 4 para cubrirlos desde el aire. Aunque la flota sufre graves pérdidas, logran su primera gran victoria contra el Imperio, pues Leia escapa con los planos.

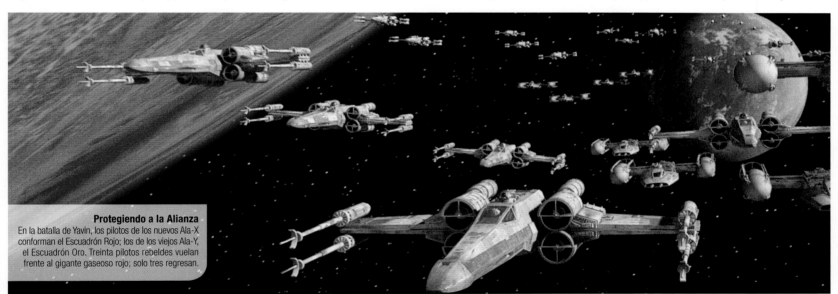

Protegiendo a la Alianza
En la batalla de Yavin, los pilotos de los nuevos Ala-X conforman el Escuadrón Rojo; los de los viejos Ala-Y, el Escuadrón Oro. Treinta pilotos rebeldes vuelan frente al gigante gaseoso rojo; solo tres regresan.

LA BATALLA DE YAVIN

Cuando el *Halcón Milenario* lleva a Leia a Yavin 4, los rebeldes descubren que tendrán que pagar un alto precio por su libertad. Los imperiales han colocado un dispositivo de rastreo en el *Halcón*, y la aproximación de la Estrella de la Muerte deja sin opciones a los rebeldes, que deben lanzar un ataque contra la estación antes de que destruya su base y Yavin 4. Con R2-D2 a bordo, Luke Skywalker se une al Escuadrón Rojo, que intenta detonar el núcleo del reactor a través de un conducto desprotegido. Si la misión fracasa, el Imperio destruirá con su superláser tanto Yavin 4 como la Alianza Rebelde al completo. Después de la victoria contra la primera Estrella de la Muerte, el general Dodonna ordena la evacuación completa de la base, pues sabe que el contraataque del Imperio es inminente, y la Alianza empieza a buscar otra base.

Saludo a los héroes
Decisivos para el éxito de la rebelión, los héroes de Yavin asisten a la Ceremonia de Condecoración Real.

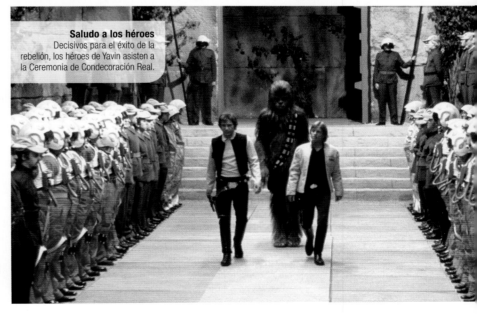

Seguimiento de la batalla
Desde el centro estratégico, el comandante Bob Hudsol, el general Jan Dodonna, la princesa Leia y C-3PO siguen el asalto a la Estrella de la Muerte.

Terror tecnológico
El emperador Palpatine y dos de sus más fieles seguidores, el moff Tarkin y Darth Vader, observan la construcción de la Estrella de la Muerte.

EL NACIMIENTO DE UNA SUPERARMA

La construcción del arma definitiva del Imperio empieza aun antes de su propia fundación, cuando los ingenieros de Geonosis al servicio del lord Sith Darth Sidious crean los primeros bocetos de la Estrella de la Muerte. Cuando los caballeros Jedi y los soldados clon atacan el planeta y comienzan las Guerras Clon, el conde Dooku arrebata los bocetos a los Sith. Antes del fin de la guerra y de la proclamación de Sidious como emperador, la construcción de la estación ha comenzado en secreto sobre Geonosis, bajo la supervisión del director Orson Krennic y del almirante Tarkin.

Eso no es un satélite
Los hiperimpulsores propulsan los saltos a la hipervelocidad de la Estrella de la Muerte, del tamaño de un satélite.

Destructor de planetas
Una ráfaga del potente superláser es capaz de hacer añicos un planeta.

EN CONSTRUCCIÓN

La construcción del arma empieza durante la construcción de la estación sobre Geonosis. Krennic obliga a Galen Erso a transformar cristales kyber en componentes de la superarma. Aunque Galen finge ser leal al proyecto, introduce un fallo letal en un puerto de escape térmico que podría destruir toda la estación, y realiza una holograbación donde explica lo que ha hecho e insta a la Alianza Rebelde a que robe los planos de la Estrella de la Muerte de la Ciudadela de Scarif. Luego, Erso persuade al piloto imperial Bodhi Rook para que envíe la holograbación a su viejo amigo Saw Gerrera.

Mensaje desesperado
En las profundas catacumbas de Cadera, la hija de Galen atiende al mensaje de su padre. Hacía años que no lo veía.

Alimentar el miedo
Cuando la Estrella de la Muerte destruye Alderaan, Darth Vader recoge una roca de entre los escombros y se la entrega a la reina Trios de los Shu-Torun, para que no olvide qué les sucede a quienes se oponen al Imperio.

PROBANDO EL ARMA

Cuando descubre que Bodhi ha desertado y viajado a la Ciudad de Jedha, Tarkin ordena una prueba parcial de la Estrella de la Muerte y arrasa la ciudad. La Alianza Rebelde ataca Scarif y Tarkin ordena que la Estrella de la Muerte dispare contra las instalaciones que guardan los mapas de la estación de batalla, pero ni siquiera así consigue detener a la Alianza. La princesa Leia es capturada y trasladada a la Estrella de la Muerte, donde Tarkin la obliga a presenciar la destrucción de Alderaan y la muerte de miles de millones de personas.

> «Esta estación es la potencia definitiva del universo.»
>
> **ALMIRANTE MOTTI**

LA ESTRELLA DE LA MUERTE

Con los rescoldos de la rebelión controlados en el Imperio, el gran moff Tarkin cree que el miedo mantendrá a raya los planetas. ¿Quién se atrevería a levantarse contra la Estrella de la Muerte y su capacidad para destruir mundos enteros?

APARICIONES II, III, RO, IV **FILIACIÓN** Imperio

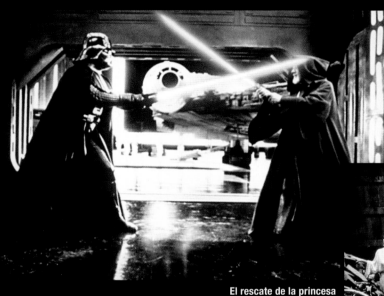

El rescate de la princesa
Han y Luke liberan a Leia Organa de su celda y, juntos, escapan y acaban en un triturador de residuos *(dcha.)*. Darth Vader y el que fue su maestro Jedi, Obi-Wan Kenobi, se enfrentan por última vez *(arriba)*.

HUIDA DE LA ESTRELLA DE LA MUERTE

La tripulación del *Halcón Milenario*, Han Solo y Chewbacca, es contratada para llevar a Obi-Wan Kenobi, Luke Skywalker, R2-D2 y C-3PO a Alderaan. Pero, para su sorpresa, descubren que Alderaan ha sido reducido a escombros. Poco después, un campo de tracción magnética los arrastra hasta un hangar a bordo de la Estrella de la Muerte, pero evitan ser capturados. Obi-Wan se separa del grupo para desactivar el campo magnético, y cuando R2-D2 descubre que la princesa Leia está en la estación, prisionera y sentenciada a muerte, Luke, Chewbacca y Han se lanzan a una improvisada misión de rescate. Consiguen liberar a Leia, pero la llegada de soldados de asalto los obliga a lanzarse por un conducto que lleva a un triturador de residuos. Por suerte, R2-D2 y C-3PO desconectan el triturador antes de que aplaste a sus compañeros humanos. Luke y Han llevan a Leia hasta el *Halcón* mientras Obi-Wan inutiliza el rayo de tracción. Sin embargo, cuando el antiguo Jedi intenta reunirse con sus compañeros, se topa con Vader, que se enfrenta a su antiguo maestro. Para asegurar la huida de Luke, Leia y los demás, Obi-Wan permite que Vader lo mate, y al morir, se une a la Fuerza.

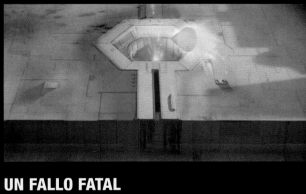

El tamaño no importa
La principal arma de la Estrella de la Muerte combina varios rayos láser *(extrema izda.)* en un potente disparo. Pero dos pequeños torpedos de protones dirigidos al escape térmico, de solo dos metros de ancho, resultan catastróficos para la estación.

UN FALLO FATAL

El *Halcón* llega a la base de la Alianza Rebelde en Yavin 4, donde la Alianza estudia los planos de la Estrella de la Muerte y descubre el fallo fatal introducido por Galen Erso. Cuando la estación de combate entra en la órbita del planeta, los rebeldes lanzan un ataque desesperado con unos pocos cazas para bombardear un puerto de escape térmico aparentemente irrelevante en la trinchera meridiana. Habituado a disparar a ratas womp en Tatooine con los cañones neumáticos de su Tri-Ala T-16, Luke efectúa el disparo fatal guiado por la Fuerza. Los torpedos de protones explotan cuando alcanzan el reactor principal y la reacción en cadena resultante hace saltar por los aires la Estrella de la Muerte.

CASTILLO DE DARTH VADER

APARICIONES RO **UBICACIÓN** Mustafar

Satisfecho con la reciente actuación de su aprendiz, el emperador Palpatine ofrece a Darth Vader la posibilidad de construir su propia fortaleza, con el diseño y en el lugar de su elección. Vader elige Mustafar, que asocia a su vínculo con el lado oscuro y a su transformación de Anakin en Darth Vader. Palpatine también le entrega una máscara que contiene la conciencia de Momin, un antiguo lord Sith escultor, y envía a Alva Brenne (su arquitecta jefe) y a su ayudante, el teniente Roggo, junto a Vader. Mientras trabajan, la máscara posee a Roggo, que mata a Brenne. Momin proyecta la imagen de una fortaleza perfecta y ayuda a Vader a diseñarla, aunque intenta traicionarlo. Vader se enoja y mata el cuerpo que Momin acaba de habitar. Momin intenta en vano poseer a Vader y se acaba conformando con introducirse en el cuerpo de un mustafariano.

A instancias de Vader, Momin diseña el castillo para que canalice el lado oscuro de la Fuerza desde un punto situado bajo el santuario, con el fin de usarla para abrir un portal en la propia Fuerza. Allí, Vader espera encontrar a Padmé, su difunta esposa. Momin necesita ocho intentos hasta que Vader puede abrir el portal al lado oscuro, como desea. Con cada intento fallido, Vader se frustra y mata el cuerpo actual de Momin, que se ve obligado a pasar del mustafariano a un soldado de

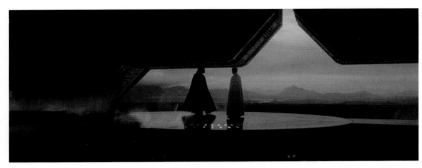

Un lugar intimidante
Vader cuenta con que la dura arquitectura y el inhóspito entorno de su fortaleza intimiden al personal imperial, como el director Orson Krennic, y les recuerde cuál es su lugar.

asalto, a un oficial imperial, a una pulga de lava de Mustafar y a un obrero de la construcción imperial antes de llegar al diseño final.

La fortaleza se alza sobre una cueva que ocupa el lugar de un antiguo templo Sith en las llanuras de Gahenn y que alberga el epicentro del lado oscuro de la Fuerza. Es allí donde Vader forja su espada de luz roja. Más adelante, el Líder Supremo de la Primera Orden Snoke lleva un anillo hecho con obsidiana extraída de la cueva. Al igual que el antiguo Templo del Kyber en Jedha, el castillo de Vader tiene dos torres gemelas de

El guardián del castillo
Vader es atendido por Vaneé *(arriba)*, que protege los espacios más privados de la fortaleza, como son la sala de meditación y el tanque de bacta regenerador *(izda.)*, de la curiosidad de los invitados.

obsidiana negra, que canalizan la Fuerza y refuerzan la conexión de Vader con ella. En el interior del castillo hay una sala de espera, sin asientos, con una vista sobre el traicionero paisaje volcánico de Mustafar. El objetivo de la sala es intimidar a los «invitados» de Vader, que la usa como lugar de reunión con emisarios importantes, como el director imperial Orson Krennic. En el corazón del templo hay una sala de meditación custodiada por los guardias reales del emperador, donde Vader se comunica con la Fuerza sumergido en un tanque de bacta, libre de su aterradora armadura negra.

Los primeros intentos de Vader de abrir el portal al lado oscuro tienen consecuencias catastróficas en el entorno de Mustafar, y Vader debe ocuparse de aplastar la consiguiente rebelión de los mustafarianos, que destruyen la guarnición imperial local. Vader logra canalizar la Fuerza por el vórtice de su castillo y destruye a los insurgentes. Mientras tanto, Momin utiliza el portal funcional para resucitar su cuerpo; ataca a Vader y lo hiere de gravedad, pero Vader consigue aplastarlo con una losa de piedra. De nuevo solo, Vader puede por fin cruzar el portal al lado oscuro y buscar a Padmé, pero oscuras visiones se lo impiden. Frustrado, se retira y destruye el portal, y solo queda la cueva.

> «Los Jedi vienen a Mustafar a morir.»
>
> **HERA SYNDULLA**

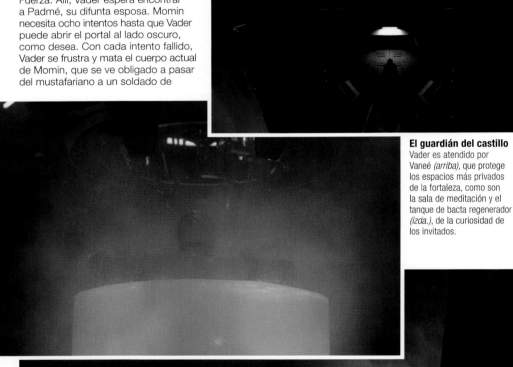

Defensas peligrosas
La arquitecta Brenne pensó que los campos de lava constituían unas vistas espectaculares. Vader sabe que ofrecen una valiosa protección.

SCARIF

APARICIONES RO **REGIÓN** Territorios del Borde Exterior
SECTOR Abrion **SISTEMA** Scarif **GEOGRAFÍA** Litoral
tropical, mares someros con arrecifes de coral

Scarif es un mundo tropical alejado de otros planetas habitables. El aislamiento y los depósitos minerales hacen de Scarif un astillero y una fundición ideal para el Imperio. Cuando alejan la Estrella de la Muerte de la órbita de Geonosis, la llevan a Scarif para que el director Orson Krennic supervise el final de su construcción. Galen Erso guarda el gran archivo de datos con los planos de la Estrella de la Muerte (incluyendo su fallo fatal) en una cámara de la Ciudadela, donde Krennic cree, erróneamente, que estarán a salvo. Muchos imperiales comparten esa seguridad en relación con la inexpugnabilidad del planeta. Scarif está protegido por un escudo deflector, y el único acceso a la superficie del planeta es una ventana que está custodiada por turboláseres, hangares repletos de cazas TIE y múltiples destructores estelares en órbita. Se supone que el elevadísimo nivel de seguridad garantiza que solo los imperiales autorizados lleguen a la superficie del planeta (o la abandonen).

Scarif está salpicado de cadenas de islas volcánicas, atolones, arrecifes de coral y bancos de arena en constante movimiento. La fauna acuática es muy abundante: solo en los lagos y arrecifes que rodean el Complejo habitan más de 1500 especies conocidas de peces. La criatura marina más temible es el blixus, que con sus tentáculos ha arrastrado a las profundidades a más de un soldado de asalto para devorarlo. Mar adentro hay peces y monstruos marinos capaces de devorar de un bocado naves enteras. El Complejo de Seguridad Imperial está a caballo de varias islas conectadas por tómbolos de arena y tubos de tránsito, y que son el hogar de abundantes aves, reptiles e insectos, algunos de los cuales son cazados, cocinados y servidos en el comedor de los soldados de asalto. Los oficiales mayores destinados a Scarif consideran el destino una especie de jubilación anticipada. La actitud abúlica respecto a sus deberes lleva a la derrota del Imperio en la batalla de Scarif, tras la cual el gran moff Tarkin ordena la destrucción de todo el complejo y la matanza de todo el personal destinado allí.

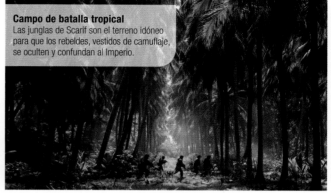

Campo de batalla tropical
Las junglas de Scarif son el terreno idóneo para que los rebeldes, vestidos de camuflaje, se oculten y confundan al Imperio.

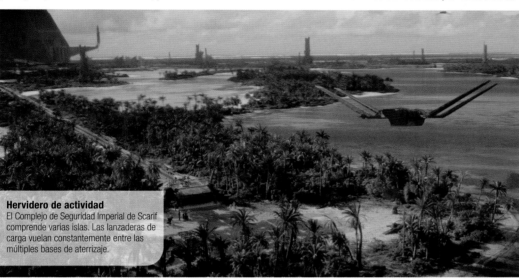

Hervidero de actividad
El Complejo de Seguridad Imperial de Scarif comprende varias islas. Las lanzaderas de carga vuelan constantemente entre las múltiples bases de aterrizaje.

> «Tienes que informar a la Alianza... ¡Deben ir a Scarif a conseguir los planos!»
>
> **GALEN ERSO, VIA JYN ERSO**

EADU

APARICIONES RO **REGIÓN** Territorios del Borde Exterior **SECTOR** Bheriz **SISTEMA** Eadu **GEOGRAFÍA** Montañas rocosas, praderas y matorrales

Eadu es un mundo hostil, con fuertes tormentas eléctricas, vientos huracanados y lluvias torrenciales. El hemisferio norte se caracteriza por sus altas agujas rocosas y por una noche casi perpetua, debido al desapacible clima. Los barrancos recogen los vertidos y desprenden un olor fétido. Este norte yermo oculta la refinería imperial de cristales kyber. Por suerte, el hemisferio sur, con su fértil suelo, no es tan inhóspito. Allí, unos 2 500 000 eaduanos viven en aldeas donde crían rebaños de nerf.

REFINERÍA IMPERIAL DE CRISTALES KYBER

APARICIONES RO **UBICACIÓN** Eadu

La refinería imperial de cristales kyber, también conocida como Laboratorio de Conversión de Energía de Eadu, está escondida en una peligrosa zona de agujas rocosas envueltas en nubes oscuras. Galen Erso dirige las instalaciones y al equipo, que estudia cómo fusionar cristales kyber para transformarlos en matrices más grandes e investiga reacciones en cadena controladas. El proyecto forma parte de la Iniciativa Tarkin, supervisada por el director Orson Krennic. La capitana Magna Tolvan supervisa la seguridad de las instalaciones, custodiadas por soldados de asalto.

TORRE DE LA CIUDADELA

APARICIONES RO **UBICACIÓN** Scarif

La Ciudadela es el corazón del Complejo de Seguridad Imperial de Scarif. Es una torre que alberga una cámara acorazada donde se almacenan datos, una antena de comunicaciones, plataformas de aterrizaje para los oficiales de alto rango y una sala de control desde donde el general Sotorus Ramda supervisa las operaciones diarias. La cámara contiene información acerca de programas secretos, como la Estrella de la Muerte. Está custodiada por un batallón de soldados de asalto y costeros, un destacamento de droides de seguridad imperiales y, ocasionalmente, un contingente de soldados de la muerte que acompañan a visitantes relevantes. Los rebeldes Jyn Erso, Cassian Andor y el droide K-2S0 se infiltran en la torre, roban los planos de la Estrella de la Muerte y los transmiten a la Alianza Rebelde usando la antena de comunicaciones. Un disparo de la Estrella de la Muerte destruye la torre y el resto de las instalaciones.

Un satélite seguro
La antena en la cúspide de la torre de la Ciudadela permite enviar información fuera de Scarif. Sin embargo, la ventana del escudo planetario bloquea las transmisiones no autorizadas.

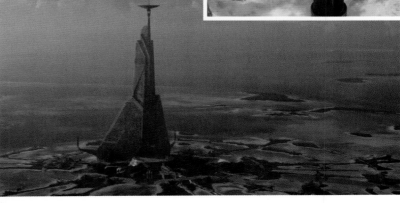

«Fijen el rumbo hacia el sistema Hoth. General Veers, prepare a sus hombres.» DARTH VADER

HOTH

Cuando el Imperio descubre la base rebelde en Yavin 4, los luchadores por la libertad deben trasladarse a un nuevo escondite secreto. En su búsqueda de óptimos refugios, se deciden por el frío y yermo mundo de Hoth.

APARICIONES V, FoD **REGIÓN** Borde Exterior **SECTOR** Anoat
SISTEMA Hoth **GEOGRAFÍA** Llanuras, montañas

UN MUNDO CONGELADO

Hoth es un mundo frío e inhóspito. Las montañas rocosas propician glaciares ventiscosos que rebosan sobre vastos campos de nieve y tundra helada. Rodeado por un precario cinturón de asteroides, Hoth recibe aluviones de meteoritos. Aun así, hay vida. Varias especies de tauntaun se alimentan de líquenes en las grutas formadas por el núcleo caliente del planeta. Los wampas cazan a los tauntaun y los llevan a sus cuevas para nutrir a sus crías. Por la noche, el viento ulula melodías turbadoras entre las madrigueras de hielo azul zafiro.

Eriales helados
Desde el espacio, Hoth aparece yermo y sombrío. No hay signos de civilización o vida relevante, lo que lo convierte en el escondite ideal.

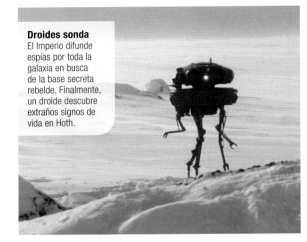

Droides sonda
El Imperio difunde espías por toda la galaxia en busca de la base secreta rebelde. Finalmente, un droide descubre extraños signos de vida en Hoth.

Monstruos de hielo
Los wampas representan un peligro para las tropas en este mundo helado. Se sabe de pequeños grupos que han atacado la base Echo.

EL ENEMIGO EN CASA

Hoth está repleto de peligros. Mientras patrullan, Han Solo y Chewbacca descubren uno de los droides sonda víbora imperiales que se autodestruye cuando es atacado con fuego de bláster, no sin antes alertar a los imperiales. Luke es atacado por un feroz wampa que lo arrastra a su madriguera. Las bestias causan frecuentes problemas a los rebeldes, y varias están cautivas en la base Echo. Luke logra escapar, pero casi muere congelado en una tormenta de nieve. Aun así, las peores dificultades las plantearán los militares imperiales.

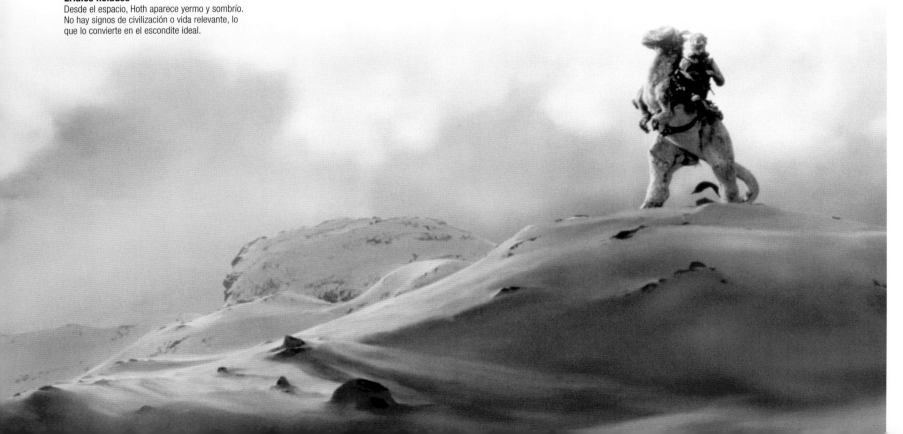

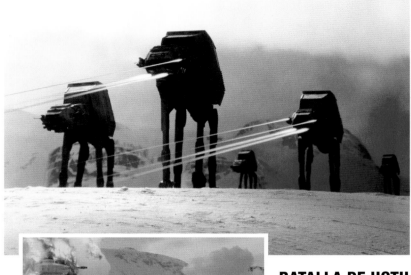

Carrera hacia el _Halcón_
Chewbacca, Han, Leia y C-3PO
escapan de milagro de la base Echo.

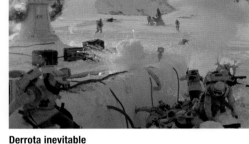

Derrota inevitable
Los caminantes imperiales arremeten contra las fuerzas
rebeldes *(arriba, sup.)*, que saben que, a lo sumo, solo
podrán retrasar el asalto imperial. Su verdadero objetivo
es ganar tiempo para la evacuación *(arriba)*.

BATALLA DE HOTH

El general Veers tiene la misión de destruir los
generadores de escudo de la base Echo. Obligados a
permanecer fuera del perímetro del escudo, las naves
de desembarco imperiales aterrizan sobre Moorsh
Moraine, muy al norte de la fortificada base rebelde.
Desprovistos del factor sorpresa, pero con numerosas
legiones de soldados de las nieves, los AT-AT, AT-ST y
aerodeslizadores del Imperio inician la avanzada hacia
el bastión rebelde. Mientras marchan hacia el sur a los
pies de la cordillera Clabburn, se enfrentan al Escuadrón
Pícaro rebelde de aerodeslizadores modificados T-47.

EVACUACIÓN

En cuanto Veers destruye los generadores de
escudo, los rebeldes deben evacuar. Mientras
su cañón de iones inutiliza los destructores
estelares, los transportes ejecutan la evacuación.
Casi desarmados, los transportes rebeldes
confían en los cazas escolta guiados por
Wedge Antilles y Wes Janson. El _Halcón
Milenario_ despega con el último transporte,
el _Esperanza Brillante_. Luke y los supervivientes
despegan en sus Ala-X y dejan a Darth Vader
y sus soldados de las nieves rebuscando entre
los restos alguna pista del rumbo de la flota.
Luego, los chatarreros llegan a Hoth para
saquear los restos de la batalla.

Tropas exhaustas
Los soldados rebeldes
esperan la batalla inminente.

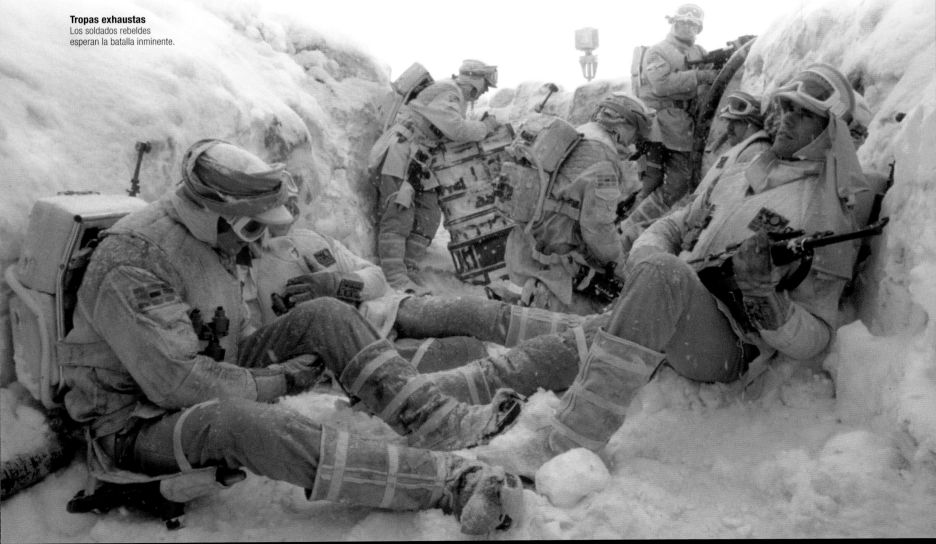

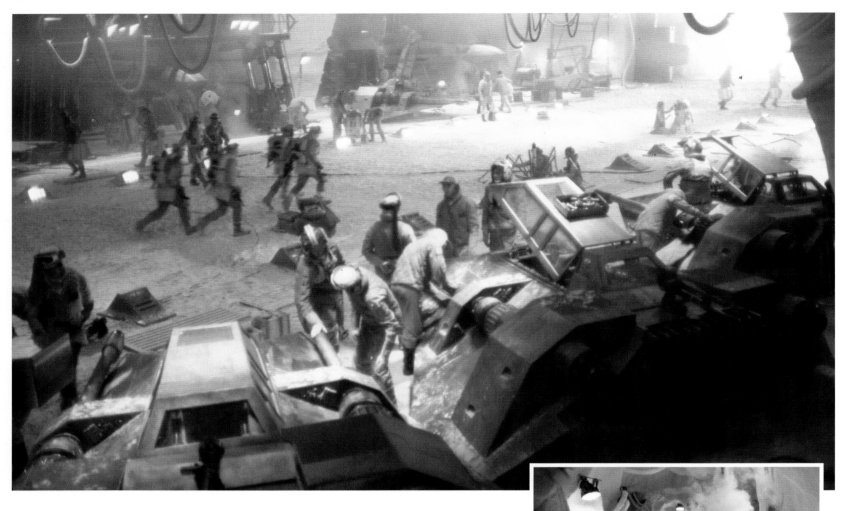

«Eso es. Los rebeldes están ahí.»

DARTH VADER

BASE ECHO

APARICIONES V, FoD **UBICACIÓN** Hoth

Después de la batalla de Yavin, la Alianza Rebelde busca una nueva base secreta de operaciones. Su decisión los lleva al planeta helado Hoth, tan remoto que solo aparece en unos pocos mapas. Los ingenieros ubican el centro de control bajo la nieve, con el peligro de topar con peligrosos wampas. Excavan grandes hangares que albergan la flota de cazas y un contingente de transportes GR-75 medianos, así como dependencias para más tropas y personal. Construir instalaciones militares bajo la nieve resulta un reto, ya que la nieve se derrite y hay pérdidas y derrumbes que requieren un mantenimiento constante. No obstante, los rebeldes perseveran, y, tras finalizarla, llaman Echo a su nueva base por su sorprendente acústica.

La Alianza se enfrenta no solo a las extremas condiciones climatológicas y a una probable guerra terrestre contra el Imperio, sino a los ataques de los wampas, a los piojos de los tauntaun e incluso a las lluvias de meteoritos. Sin embargo, la base cuenta con una enfermería muy bien equipada, con doctores y droides médicos que cuidan de la salud del personal.

Pese a que son vitales para la defensa, los generadores de escudo, visibles desde muy lejos debido a su gran tamaño, facilitan que sean detectados por el Imperio. El general Rieekan ordena la construcción de defensas extra, como pesadas puertas antiimpacto, trincheras de infantería

alrededor y baterías antipersona en lugares clave. La principal defensa de la base es un considerable cañón de iones v-150, de Astilleros de Propulsores de Kuat, que dispara enormes ráfagas de plasma con potencia para penetrar los escudos de un destructor estelar imperial e inutilizarlo.

Todas estas precauciones demuestran ser necesarias cuando un droide sonda imperial descubre la presencia rebelde en Hoth y el Imperio lanza un ataque con AT-AT. Esto significa el fin de la base Echo y obliga a los rebeldes a huir de nuevo. El cañón de iones, decisivo en la evacuación, inutiliza la flota imperial en el aire, mientras los transportes GR-75 se llevan al personal rebelde lejos de Hoth y lo ponen temporalmente a salvo.

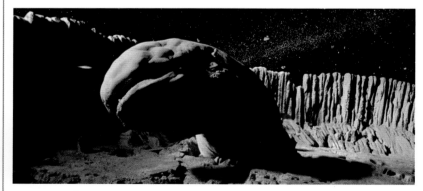

Llega el peligro a la base Echo
La flota rebelde se prepara para la batalla en el hangar *(arriba)*. R2-D2 vaga por los pasillos de la base Echo *(dcha.)*.

Escalada de tensión
Leia Organa observa la evolución desde la sala de control de la base Echo y expresa su preocupación por la inminente batalla.

CINTURÓN DE ASTEROIDES DE HOTH

APARICIONES V **REGIÓN** Borde Exterior
SECTOR Anoat **SISTEMA** Hoth **GEOGRAFÍA** Rocas, bolsas de gas

El planeta Hoth sufre el bombardeo constante de meteoritos del cinturón de asteroides circundante. La caótica región es el escondite preferido de piratas y

contrabandistas, así como una fuente legal de metal y minerales.

Después de la batalla de Hoth, el *Halcón Milenario* se esconde aquí y descubre que los asteroides albergan vida. Las babosas espaciales han formado una colonia, con especímenes capaces de engullir naves enteras. Los mynock infestan las cavernas rocosas y se alimentan de naves que pasan y de los restos de otras que no sobreviven.

LA CHOZA DE YODA

APARICIONES V, VI **UBICACIÓN** Dagobah

Cuando Yoda regresa al planeta Dagobah tras el ascenso del emperador Palpatine, inicialmente acampa en la nave salvavidas estándar E3 con la que llegó hasta allí. A pesar de ser pequeña, proporciona un espacio razonable para un ser diminuto como Yoda, y constituye un refugio ante la amenaza constante de la implacable lluvia y los persistentes depredadores y plagas de Dagobah. Pasado un año, no obstante, la nave comienza a deteriorarse poco a poco por la humedad.

Yoda emprende la construcción de una casa nueva hecha de piedras, cañas y barro. La construye en la base de una gran acacia, en una loma al lado de una turbia charca. La humilde morada consta de una sala, una zona para cocinar y un altillo para dormir, y tiene varias ventanas y dos entradas circulares. El interior está revestido de arcilla blanca y lisa, lo que convierte su refugio en un lugar limpio, atractivo y seco.

Yoda cocina en un pequeño hornillo en medio de la casa, detrás del cual hay una despensa con repisas cubiertas de bayas, hierbas y semillas secas. En la parte de atrás hay una pila con agua corriente, varias vasijas de barro y la colección de especias de Yoda. Arriba está el altillo, con esterillas para dormir y mantas, aunque Yoda duerme en el suelo durante sus últimos años. En un rincón almacena herramientas y recuerdos, y el resto es una sala con un tocón de madera a modo de mesa.

Al estar tan cerca de la charca, con puertas y ventanas abiertas, numerosas criaturas visitan la casa de Yoda. Suele encontrar serpientes, lagartos, butcherbug y espinosos bograt correteando por el suelo. No le importa su compañía, y solo echa a los venenosos.

Yoda lleva más de veinte años viviendo allí cuando Luke lo visita un par de veces. Durante su primera visita, Yoda accede a adiestrar a Luke como Jedi; en la segunda, Yoda le dice que debe combatir a su padre, Darth Vader. A una edad ya muy avanzada, Yoda fallece en el confort de su lecho. Luego, la misma ciénaga y las muchas criaturas con las que convivió durante años invaden la choza vacía de Yoda.

A gusto en la ciénaga
R2-D2 espera fuera de la casa de Yoda, demasiado pequeña y llena de cosas como para moverse con facilidad *(arriba)*. Cuando Luke expresa su deseo de encontrar a Yoda en Dagobah, la voz de Obi-Wan les habla en el interior de la choza *(arriba, izda.)*.

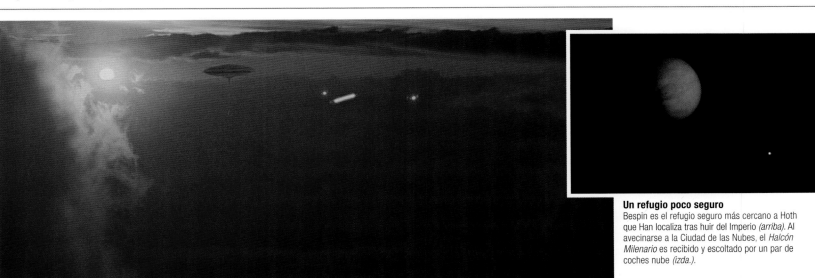

Un refugio poco seguro
Bespin es el refugio seguro más cercano a Hoth que Han localiza tras huir del Imperio *(arriba)*. Al avecinarse a la Ciudad de las Nubes, el *Halcón Milenario* es recibido y escoltado por un par de coches nube *(izda.)*.

BESPIN

APARICIONES V, VI **REGIÓN** Borde Exterior
SECTOR Anoat **SISTEMA** Bespin **GEOGRAFÍA** Gigante gaseoso

El planeta Bespin es un gigante gaseoso separado de dos mundos hermanos por un cinturón de asteroides, el Anillo de Velser. No tiene masa terrestre, pero su atmósfera superior, habitable, tiene una capa de aire respirable que alberga ciudades en órbita, complejos mineros de gas y formas de vida singulares. Para ser un planeta gaseoso, en Bespin abunda la vida, y los cielos nocturnos se iluminan con organismos bioluminiscentes que parecen estrellas titilantes.

En la atmósfera inferior, beldones gigantes, de entre 0,8 y 10 km de ancho, flotan en grandes manadas. Están llenos de vejigas de gas naranja y se propulsan con carnosas aletas. Les cuelgan largos zarcillos que recogen plancton y sustancias químicas que metabolizan en valioso gas tibanna, la base de la economía de las ciudades flotantes de Bespin.

Los «árboles» de algas forman marañas flotantes con tallos que descienden a la atmósfera inferior para recoger nutrientes, y producen casi todo el oxígeno de la zona con vida del planeta. Proporcionan hábitat y alimento a un gran número de criaturas.

Grandes thrantas, oriundos de Alderaan, bajan majestuosamente entre las nubes, montados por amantes de la adrenalina. Los rawwk, moteados en azul y rojo, revolotean entre las algas a la caza de bancos de gambas de aire que brillan con los colores del arcoíris como signo de alerta frente a los depredadores. Bandadas de velker atacan a los beldones y disfrutan de su carne, lo que atrae a los cangrejos carroñeros, hasta que el cadáver es arrastrado hasta el núcleo tóxico del planeta.

«Somos una pequeña avanzada y no muy autosuficientes.»

LANDO CALRISSIAN

CIUDAD DE LAS NUBES

Flotando a 59 000 kilómetros sobre el núcleo gaseoso de Bespin, la Ciudad de las Nubes es tanto un centro minero de gas como un destino de lujo. Fue fundada por lord Ecclessis Figg, de Corellia, y la supervisa el barón administrador Lando Calrissian.

APARICIONES V, VI **UBICACIÓN** Bespin

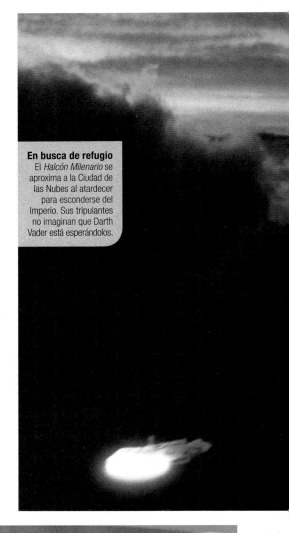

En busca de refugio
El *Halcón Milenario* se aproxima a la Ciudad de las Nubes al atardecer para esconderse del Imperio. Sus tripulantes no imaginan que Darth Vader está esperándolos.

Refinerías en las nubes
Una refinería automatizada de gas tibanna flota en las afueras de la ciudad.

MINAS CELESTIALES

La Ciudad de las Nubes está construida alrededor de una columna central que se eleva desde su base, el reactor procesador del gas. Su núcleo hueco contiene gigantescas paletas direccionales que mantienen la colonia a flote. Las plantas situadas alrededor del anillo externo de la ciudad procesan el gas tibanna de Bespin para su exportación.

Innumerables buscadores de gas hacen prospecciones en la atmósfera superior respirable de Bespin. Se les contrata para localizar las bolsas de tibanna antes de que otros contratistas mayores detecten las erupciones del gas. El valioso y poco común gas tibanna tiene diversos usos. Sus propiedades antigravitacionales se utilizan en muchas embarcaciones de vuelo. También es un elemento esencial en ciertos blásteres como conductor y amplificador de potencia. En algunos mundos también se utiliza como combustible de calefacción o refrigerante para hipermotores.

Ciudad del ocio
El paseo principal de la Ciudad de las Nubes está lleno de tiendas de diseño y artículos de importación, cafeterías, bares, restaurantes, cines y salas de juego.

DESTINO DE LUJO

La Ciudad de las Nubes es un centro exclusivo que atrae a una clientela de élite que pernocta en estilosos hoteles-casino y disfruta de los atardeceres de dos horas de Bespin. Entre sus visitantes hay políticos adinerados, famosos, gánsteres y algún que otro oficial imperial de alto rango. Muchas fortunas se hacen y se pierden en esta ciudad, célebre por su vida nocturna, sus escándalos y excesos.

Los cinco millones de residentes y visitantes se alojan por encima de los niveles mineros, de 16 kilómetros de ancho. La ciudad flota en la atmósfera respirable superior, la «Zona de vida», protegida por una capa de algas aéreas y otros organismos fotosintéticos.

Belleza perturbadora
La princesa Leia le comunica a Han Solo su inquietud por la situación. Su *suite*, típico alojamiento de lujo de la ciudad, está revestida casualmente con synthstone blanco, que recuerda la arquitectura de su planeta natal, Alderaan, aunque en realidad está construido así en honor a la esposa de lord Figg.

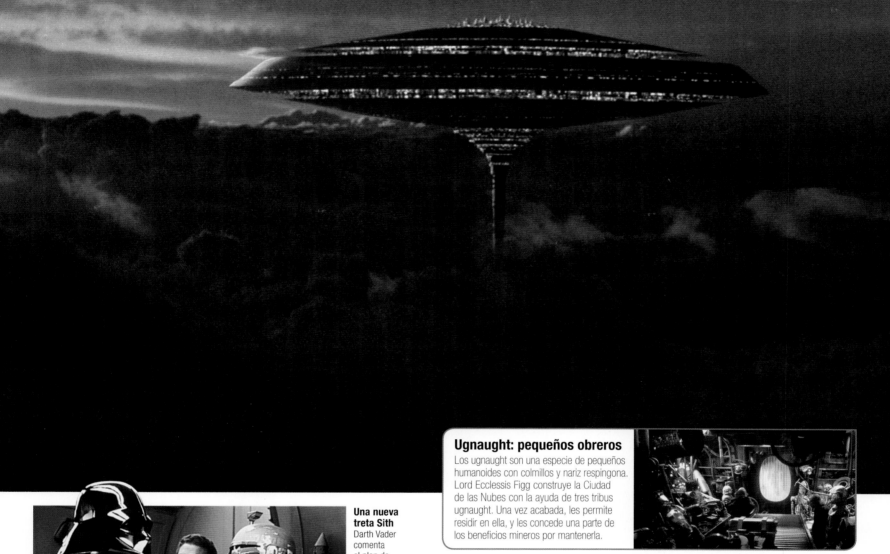

Ugnaught: pequeños obreros

Los ugnaught son una especie de pequeños humanoides con colmillos y nariz respingona. Lord Ecclessis Figg construye la Ciudad de las Nubes con la ayuda de tres tribus ugnaught. Una vez acabada, les permite residir en ella, y les concede una parte de los beneficios mineros por mantenerla.

Una nueva treta Sith
Darth Vader comenta el plan de captura de Han con Boba Fett y Lando.

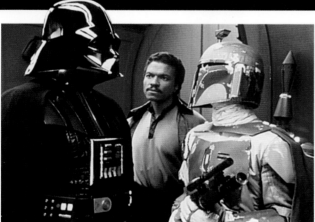

Cámara terrorífica
Mientras Han Solo es conducido a la cámara de congelación, Lando duda de su pacto con Vader para garantizar la seguridad de su querida Ciudad de las Nubes.

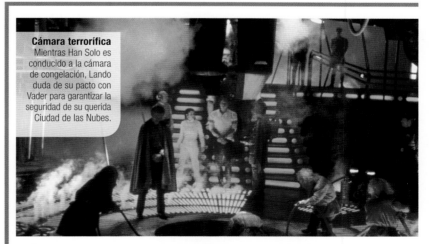

LA OCUPACIÓN IMPERIAL

Boba Fett anticipa la llegada de Han Solo, se infiltra en la Ciudad de las Nubes y avisa a Vader, que llega discretamente con un contingente de soldados de asalto y obliga a Lando a cooperar. Lando accede a entregarle a Han a cambio de que el Imperio no vuelva a interferir en la Ciudad de las Nubes. Leia Organa sospecha que algo va mal cuando su droide C-3PO desaparece. Chewbacca lo descubre desmontado y dispuesto para ser destruido por los ugnaught (de hecho, ha recibido disparos de los soldados de asalto y le han escaneado la memoria), y lo rescata. Lando conduce a sus amigos hasta Vader con el ardid de que van a cenar. Tras ser capturados, Han es torturado e interrogado sobre el paradero de Luke, antes de ser llevado a la cámara de congelación en carbonita. Vader usa a los rebeldes como señuelo para atraer a Luke y enfrentarse a él. Durante la confrontación, le revela que es su padre, en un intento fallido de persuadirlo para que se una a él en el lado oscuro. Los rebeldes y Lando escapan de la ciudad, cuyos habitantes siguen sufriendo la presencia imperial. Tras la batalla de Endor, el gobernador Adelhard bloquea todo el sector, pero la Ciudad de las Nubes será liberada gracias a Lando, Lobot y la resistencia local.

CÁMARA DE CONGELACIÓN EN CARBONITA

APARICIONES V **UBICACIÓN** Ciudad de las Nubes (Bespin)

Las vagonetas repulsoras de almacenamiento de carbonita son utilizadas en la cámara de congelación de la Ciudad de las Nubes para transportar gases de alta presión, como el tibanna. El gas se almacena dentro de unos bloques extrafuertes de carbonita congelada. Darth Vader pretende congelar a su hijo Luke y llevarlo ante el emperador.

Para comprobar si Luke sobreviviría al proceso de congelación en carbonita, Vader usa a Han como conejillo de indias. Después de congelarlo, Vader se lo entrega al cazarrecompensas Boba Fett, quien, a su vez, se lo cambia a Jabba el Hutt por una cuantiosa suma. Aunque la congelación funciona, Han tendrá secuelas tras ser liberado y descongelado, como ceguera temporal y desorientación grave. Respecto a Luke, a pesar de todo, Vader no conseguirá atraparlo.

«Una pequeña fuerza rebelde ha atravesado el blindaje y ha llegado a Endor.» **DARTH VADER**

ENDOR

El destino de la galaxia se decide en una pacífica luna boscosa, donde la Alianza Rebelde consigue la ayuda de unos inesperados aliados para derrotar al Imperio.

APARICIONES VI, FoD **REGIÓN** Borde Exterior **SECTOR** Moddell **GEOGRAFÍA** Bosques, sabanas, montañas

Capturados por los ewok
Wicket detecta a un soldado explorador aproximándose *(izda.)*. Un grupo ewok acude a investigar a los rebeldes atrapados en su red *(arriba)*.

EL MUNDO DE LOS EWOK

La luna de Endor es un santuario de prístinos bosques templados y sociedades primitivas. El paisaje primigenio sigue prácticamente intacto hasta la llegada del Imperio. Los ewok habitan en cabañas familiares conectadas por terrazas, escaleras y puentes colgantes. Los sabios jefes y los ancianos de la tribu vigilan la aldea. Pasan los cálidos meses de verano en aldeas de pescadores o en pabellones de caza. Duchos en la supervivencia en el bosque, viajan largas distancias en peludos ponis moteados y usan a los afables bordok para cargar con los víveres. Los ewok sobrevuelan los valles en planeadores con alas de cuero, pero deben tener cuidado para esquivar a los feroces dragones-cóndor, azules y dorados.

BASE IMPERIAL SECRETA

Unos espías bothanos roban información sobre la segunda Estrella de la Muerte y se la entregan a los líderes rebeldes. Así, estos no solo descubren la existencia de una nueva Estrella de la Muerte; también que está protegida por un generador de escudo situado en Endor. Decididos a atacar la nueva estación de combate antes de que esté operativa, un equipo rebelde liderado por el general Han Solo se salta el bloqueo imperial a bordo de la lanzadera robada *Tydirium*. Su misión es destruir el búnker de control imperial, situado bajo una antena de transmisiones y vigilado por caminantes imperiales, una guarnición de soldados de asalto, exploradores y otros oficiales a las órdenes del coronel Dyer, el comandante Igar y el mayor Hewex.

Zona de aterrizaje imperial
Las lanzaderas de clase Lambda *(izda.)* vuelan hasta una plataforma de aterrizaje con turboelevadores en sus pilares *(abajo)*. Los AT-AT se cargan en las compuertas inferiores.

RESIDENTES Y EXPATRIADOS

Endor hierve de vida, y los ewok no son sus únicos habitantes curiosos. Los yuzzum son errantes soñadores. Dos de ellos se embarcan en naves de paso hasta el palacio de Jabba, en Tatooine: uno trabaja como cantante y el otro como exterminador. Los agresivos dulok moran en las ciénagas y emergen para cazar ewok y pájaros linterna. Los cantos de los munyip y los rugger se oyen cuando escalan las aldeas ewok. Los gigantes gorax a veces descienden desde las montañas y aterrorizan a los ewok.

Yuzzum
Oriundo de Endor, Wam Lufba, armado con un fusil, se ocupa de las a menudo peligrosas plagas en el palacio de Jabba.

Anzuelo
Durante la batalla de Endor, C-3PO y R2-D2 atraen a un grupo de soldados en una emboscada, y los ewok los apedrean.

UNA BATALLA CULMINANTE

Aunque en su primer encuentro los ewok capturan a los rebeldes, C-3PO logra convencerlos para que se unan a la causa rebelde y salven no solo sus hogares y familias, sino a toda la galaxia. El éxito de la Alianza Rebelde en la batalla de Endor, que pone punto final al gobierno del emperador, se puede atribuir en gran parte a la valentía y el ingenio de los ewok. Armados únicamente con lanzas, flechas, catapultas, pilones de madera y troncos rodantes, logran acabar con el tecnológicamente avanzado ejército imperial.

Cambios en el bosque primigenio
La llegada del Imperio rompe la paz del bosque de Endor. Los cantos de los churis y los pájaros linterna son sustituidos por el ruido de las motos deslizadoras y los traqueteos de los AT-ST.

SEGUNDA ESTRELLA DE LA MUERTE

APARICIONES VI **REGIÓN** Borde Exterior
SECTOR Moddell **SISTEMA** Endor
GEOGRAFÍA Estación espacial de combate

En parte, la construcción de la segunda Estrella de la Muerte obedece a una artimaña del emperador Palpatine. Espera fingir que existe un punto débil crítico en la estación para atraer a los rebeldes a una contienda que no pueden ganar.

El emperador diseña un plan para dejar que los espías rebeldes bothanos obtengan información falsa sobre la construcción de la Estrella de la Muerte. Los rebeldes suponen que el superláser de la estación, activado por enormes cristales kyber verdes (los mismos empleados en las espadas láser, estos más pequeños), aún no está en funcionamiento; sin embargo, el superláser está totalmente operativo. Durante la batalla de Endor, Palpatine sorprende a los rebeldes al ordenar que la estación dispare a uno de los cruceros mon calamari.

No obstante, una vez que el equipo de ataque rebelde consigue destruir el generador de blindaje en Endor, un pequeño equipo de vuelo, dirigido por el general Lando Calrissian, a bordo del *Halcón Milenario*, logra acceder a la Estrella de la Muerte y destruir el núcleo del reactor principal. Mientras tanto, Luke Skywalker escapa a duras penas después de que su padre, Darth Vader, se sacrifique para acabar con el emperador y salvar a su hijo.

La segunda Estrella de la Muerte es bastante más grande que la primera. Tiene un diámetro de más de 200 kilómetros, frente a los 160 kilómetros de la original. De hecho, su tamaño es casi de un tres por ciento del de la propia luna de Endor. Al permanecer estacionaria y no en órbita sincrónica, necesita una fuerza tremenda para contrarrestar la gravedad de Endor. Para mantener su posición utiliza un campo de repulsores creado por el generador de escudo en Endor. La fuerza generada por la Estrella de la Muerte provoca terremotos, desequilibrios en las mareas y otras alteraciones geológicas sobre la superficie inferior.

Sus defensas son considerables. Las baterías cuentan con un complemento de 15 000 turboláseres pesados y 15 000 estándar, 7500 cañones láser y 5000 de iones; todos están instalados en la superficie exterior de la estación. Miles de cazas TIE de varios modelos están preparados para actuar en cualquier momento, así como las lanzaderas y los vehículos de ataque terrestre, como los AT-AT y AT-ST.

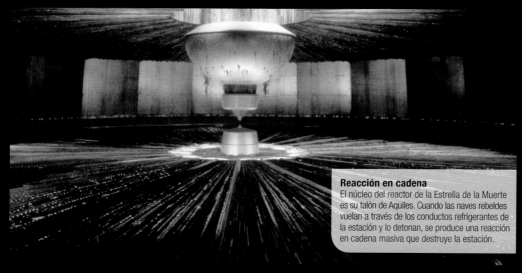

Reacción en cadena
El núcleo del reactor de la Estrella de la Muerte es su talón de Aquiles. Cuando las naves rebeldes vuelan a través de los conductos refrigerantes de la estación y lo detonan, se produce una reacción en cadena masiva que destruye la estación.

SALA DEL TRONO DEL EMPERADOR

APARICIONES VI **UBICACIÓN** Segunda Estrella de la Muerte

La sala del trono de Palpatine es su centro de control y sede de poder a bordo de la segunda Estrella de la Muerte. Su reluciente diseño industrial, desprovisto de adornos o símbolos de confort y esplendor (a diferencia de sus aposentos personales, tanto aquí como en Coruscant), pretende intimidar a los dignatarios, súbditos o prisioneros llevados ante él. Su trono es una simple silla giratoria frente a un gran mirador con escáneres de aumento. La tarima situada ante él está flanqueada por pantallas conectadas a los ordenadores y sistemas de comunicación de la estación.

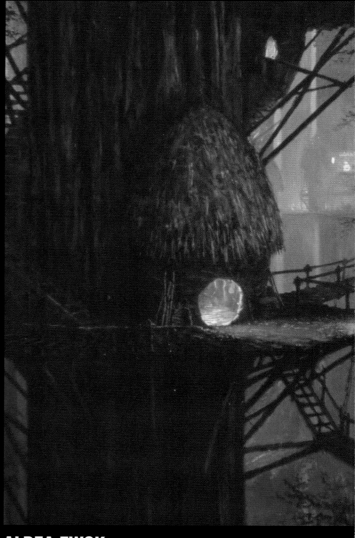

ALDEA EWOK

APARICIONES VI, FoD **UBICACIÓN** Endor

La Aldea del Árbol Brillante cuelga a unos quince metros del suelo del bosque; grupos de cabañas de paja en forma de nidos, que alojan a casi doscientos ewok, se aferran a los troncos de árboles de hoja perenne. En el centro hay zonas de reunión, además de las casas de los ancianos y la familia del jefe Chirpa. Grandes cabañas para los clanes familiares se apiñan en los bordes de la aldea. Todas se comunican por puentes de cuerda, escaleras y plataformas. Sobre las copas de los árboles, los vigías permanecen atentos a la presencia de gorax y dragones-cóndor. También se lanzan en planeadores desde las copas para patrullar los bosques y los valles más alejados. Los solteros viven en cabañitas bajo la aldea, donde están alerta ante peligros aún mayores.

Las cabañas ewok son acogedoras por dentro. Tienen un fuego para cocinar en el centro, donde asan la carne en espeto y hierven la sopa en vasijas de arcilla. En despensas bajo el suelo guardan la comida y la leña, y en desvanes, las esteras para dormir y las pieles. En el suelo hay taburetes y cestas, y de las paredes cuelgan capas, capuchas y diversos utensilios. Fuegos y antorchas iluminan la aldea por la noche. La corteza de las coníferas en que viven los ewok no solo es ignífuga, sino también un buen repelente de insectos. Con sus ramas confeccionan estupendas lanzas, arcos, hondas, brazos de catapulta y armazones de planeadores.

Los ewok pasan mucho tiempo en los árboles, pero bajan a pie de bosque a recolectar bayas y hierbas y a cazar. Algunos ewok, como la familia Warrick, conservan cabañas en el suelo.

Cuando la Alianza Rebelde llega a Endor, Leia es la primera en hacerse amiga de Wicket e ir con él a la Aldea del Árbol Brillante. Allí es recibida con la típica hospitalidad ewok. Sus amigos rebeldes son capturados y llevados hasta la aldea como plato principal para un banquete en honor de C-3PO, ya que han tomado al tímido droide de protocolo por un dios. Luke usa la Fuerza con astucia para, aprovechándose de sus supersticiones, obtener la libertad del grupo. Esa noche, C-3PO les explica a los ewok su difícil situación, y los convence de que se unan en la lucha. Tras ganar la batalla, rebeldes y ewok vuelven a la aldea para celebrarlo.

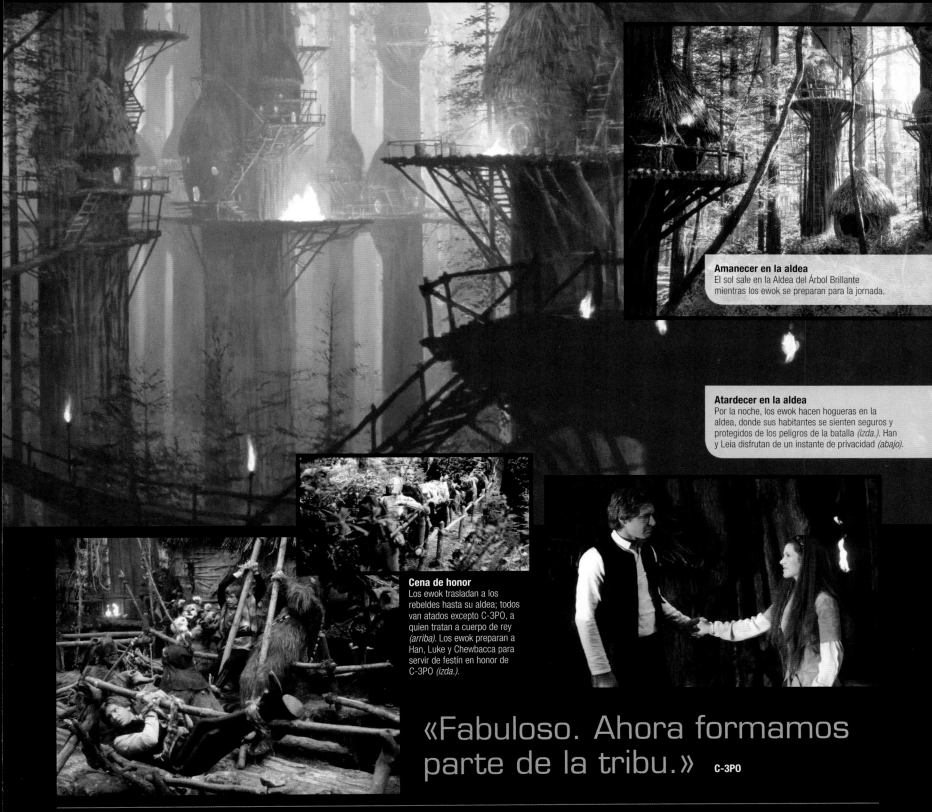

Amanecer en la aldea
El sol sale en la Aldea del Árbol Brillante mientras los ewok se preparan para la jornada.

Atardecer en la aldea
Por la noche, los ewok hacen hogueras en la aldea, donde sus habitantes se sienten seguros y protegidos de los peligros de la batalla *(izda.)*. Han y Leia disfrutan de un instante de privacidad *(abajo)*.

Cena de honor
Los ewok trasladan a los rebeldes hasta su aldea; todos van atados excepto C-3PO, a quien tratan a cuerpo de rey *(arriba)*. Los ewok preparan a Han, Luke y Chewbacca para servir de festín en honor de C-3PO *(izda.)*.

«Fabuloso. Ahora formamos parte de la tribu.» C-3PO

ENTRADA SECRETA AL BÚNKER DE ENDOR

APARICIONES VI **UBICACIÓN** Endor

Mientras Han Solo y las fuerzas rebeldes debaten cómo infiltrarse a través de la entrada secreta al búnker del generador de escudo del Imperio, un ewok llamado Paploo decide por su cuenta y riesgo robar una moto deslizadora imperial para despistar. Los rebeldes intentan tomar el búnker y se produce un tira y afloja en el que los ewok vuelven a demostrar su valía y resultan decisivos para ganar la batalla terrestre desatada frente a la entrada del búnker. Los rebeldes logran engañar a los oficiales para que les abran las puertas. Una vez dentro, depositan las cargas y destruyen todo el complejo.

Entrada al búnker
Soldados exploradores vigilan la entrada del búnker *(izda.)*. Han, Leia y el equipo de ataque rebelde irrumpen en él *(arriba)*.

BATUU

APARICIONES Res **REGIÓN** Territorios del Borde Exterior **SECTOR** Trilon **SISTEMA** Batuu
GEOGRAFÍA Montañas, bosques, ríos y mares

Batuu es un rústico planeta jardín considerado la última parada antes de los misterios y peligros que esconde el Espacio Salvaje. Es un lugar donde exploradores, contrabandistas, cazarrecompensas y pioneros hacen acopio de provisiones antes del viaje, o al que regresan para contar aventuras asombrosas. Aquí se forjan héroes y villanos, y si no regresan de sus escapadas, sus sagas se narran una y otra vez como leyendas en las cantinas y los mercados.

La naturaleza de Batuu es virgen y salvaje. El valle del río Surabat serpentea entre un peligroso cañón de agujas de roca, rápidos y giros abruptos. Aunque el planeta está prácticamente sin explotar, Batuu alberga un antiguo puesto comercial, la Aguja Negra, que atiende a comerciantes desde incluso antes del viaje hiperespacial y que bulle de actividad comercial. El depósito de droides de Mubo se encarga de reparar droides, y en el barrio comercial y en el mercado abundan las tiendas con productos locales y rarezas galácticas. El Hangar 7 recibe regularmente cargueros rebosantes de manjares deliciosos y mercancías fascinantes, pero cuidado con el Hangar 9, ocupado por fuerzas nada amistosas…

Durante las Guerras Clon, Anakin Skywalker viaja a Batuu en busca de su esposa desaparecida, Padmé Amidala, y allí conoce al comandante Mitth'raw'nuruodo (Thrawn), que accede a ayudarlo. Durante la búsqueda, averiguan que Padmé ha descubierto una base separatista en Mokivj. Años después, el emperador envía de nuevo a Batuu a Anakin, ahora Darth Vader, y al gran almirante Thrawn, para que investiguen una perturbación en la Fuerza. Allí descubren que los grysk, enemigos del pueblo chiss al que pertenece Thrawn y una amenaza potencial para el Imperio, han estado secuestrando a niños sensibles a la Fuerza y los retienen como esclavos.

Batuu no escapa a las garras de la Primera Orden. Desesperada por localizar a la Resistencia después de su huida de Crait, la Primera Orden coloca un destructor estelar en la órbita del planeta, mientras una fuerza de tierra más reducida patrulla la Aguja Negra y está atenta a la posible presencia de espías de la Resistencia. Junto al puesto comercial hay unas antiguas ruinas que sirven de punto de reunión a la Resistencia durante la preparación de su próximo ataque. A pesar de la presencia de la Primera Orden y de la amenaza de un conflicto inminente, Batuu también acoge a amigos y aliados de la Resistencia. Hondo Ohnaka, el infame pirata de gran corazón y peculiar sentido del humor, hace un trato con Chewbacca para dirigir desde uno de los hangares del puesto comercial una empresa de transportes usando el *Halcón Milenario*.

CASTILON

APARICIONES Res **REGIÓN** Territorios del Borde Exterior **SECTOR** Desconocido
SISTEMA Castilon **GEOGRAFÍA** Mares abiertos e islas aisladas

Castilon está en el límite entre los territorios del Borde Exterior y el Espacio Salvaje. El destino más notable en Castilon es el Coloso, una estación de abastecimiento y puesto comercial. El planeta está salpicado de pequeñas plataformas habitadas y de naves flotantes.

En el espacio sobre Castilon se han librado varias batallas a lo largo de los milenios, por lo que el fondo marino está cubierto de restos de naves. En las profundidades de la fosa Karavian viven rokkna, unas colosales criaturas con tentáculos, cuatro ojos y un olor peculiar. Una de ellas ataca al Coloso cuando su cría es trasladada allí junto a una nave naufragada y el mecánico Neeku Vozo la adopta. Los pescadores suelen pescar peces más pequeños, como el sharvo, y cuentan con la compañía constante de aves autóctonas que esperan que les lancen algún pez o aguardan a poder robarlos directamente de las redes.

Los chelidae, los seres más inteligentes que se pueden encontrar en las profundidades de Castilon, son anfibios que cargan con un enorme caparazón a la espalda y que se pueden aferrar a las paredes. Hablan con la misma lentitud con que se mueven y son amistosos, a pesar de los muchos extranjeros que han venido a explotar su mundo. Trabajan como ingenieros y personal de mantenimiento del Coloso.

Cuando la Nueva República descubre el interés de la Primera Orden por Castilon, sus líderes envían al piloto Kazuda Xiono para que se lo comunique a Poe Dameron, capitán de la Resistencia. Aunque el mayor Elrik Vonreg de la Primera Orden los intercepta, Kaz y Poe consiguen deshacerse de él. Entonces, Poe recluta a Kaz para la Resistencia y lo infiltra en Castilon como espía.

«¿Castilon? Estamos a las puertas de la nada.» **KAZUDA XIONO**

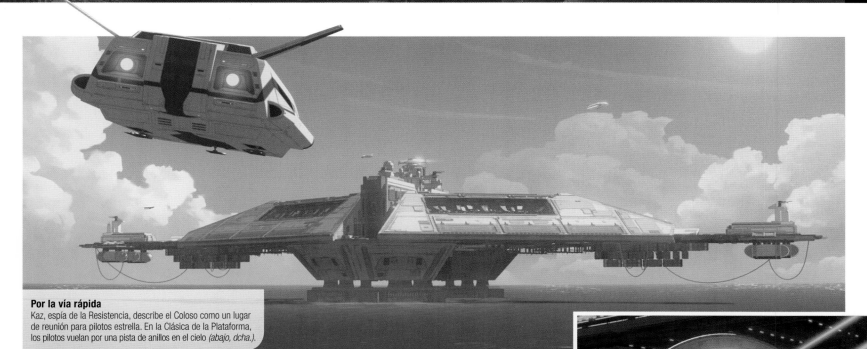

Por la vía rápida
Kaz, espía de la Resistencia, describe el Coloso como un lugar de reunión para pilotos estrella. En la Clásica de la Plataforma, los pilotos vuelan por una pista de anillos en el cielo *(abajo, dcha.)*.

PLATAFORMA DEL COLOSO

APARICIONES Res **UBICACIÓN** Castilon

El Coloso es una de las pocas superestaciones de abastecimiento imperiales que se conservan en la era de la Nueva República, y lleva más de veinte años parcialmente sumergida en el océano de Castilon. El capitán Imanuel Doza administra la estación y vive junto a su hija Torra en la lujosa Torre Doza.

Defiende la estación el Escuadrón As, compuesto por pilotos que pasan su abundante tiempo libre participando en carreras como la Clásica de la Plataforma. El capitán Doza promueve estos eventos deportivos, ya que los espectadores generan ingresos que la estación necesita desesperadamente. Los miembros del Escuadrón As (Hype Fazon, Freya Fenris, Torra Doza, Griff Halloran y Bo Keevil) residen en espléndidas estancias en la Torre Doza, que cuenta con un exclusivo salón comunitario. El Coloso ofrece mucho más que combustible para las naves. Cuenta con una amplia comunidad residente y con comerciantes que venden sus productos en un mercado al aire libre que satisface las necesidades de residentes y visitantes, desde alimentos y baratijas hasta productos de otros mundos. Hay restaurantes y tabernas, como la de la Tía Z, así como lugares donde alojarse. Los chatarreros locales exploran el fondo marino en busca de naufragios, que luego procesan en los muelles de la estación, y venden sus hallazgos en la Oficina de Adquisiciones de Flix y Orka. Esta chatarra alimenta el comercio en la estación (piezas de recambio para los pilotos y para la propia estación) y

abastece a los talleres de reparación locales, como el de Yarek Yeager. El espía de la Resistencia Kaz Xiono trabaja para Yeager junto a Neeku Vozo y Tam Ryvora.

Los ingenieros del Coloso son un grupo de chelidae autóctonos que mantienen la estación en funcionamiento y resultan ser valiosos aliados para Kaz Xiono, porque se mueven sin ser vistos por las entrañas de la estación y saben casi todo lo que sucede en ella.

La Primera Orden se interesa por el Coloso porque quiere usarlo como punto de reunión de su ejército mientras prepara un ataque contra la Nueva República y la Resistencia. El mayor Elrik Vonreg y el comandante Pyre, supervisados por la capitana Phasma, contratan a Kragan Gorr y a sus piratas para que acosen al Coloso, y presionan al capitán Doza para que contrate los servicios de protección de la Primera Orden a cambio del uso de la plataforma. Doza, que sabe que su Escuadrón As no basta para atajar los repetidos ataques piratas, acepta a regañadientes. La Primera Orden se hace rápidamente con el control de todas las operaciones y de la seguridad en la plataforma, además de confinar a los residentes y arrestar a quienes

protestan. Aunque Kaz Xiono lidera a sus amigos contra los ocupantes de la Primera Orden y sumergen la estación, de la que solo permanece sobre el agua la Torre Doza, no logran disuadir a la Primera Orden. Cuando Kaz descubre que la estación es, en realidad, una nave con hiperimpulsores, él y Neeku activan los motores mientras el Escuadrón As se enfrenta a los cazas TIE de la Primera Orden. Synara San asume el liderazgo de los piratas de Kragan y se une a los residentes del Coloso contra la Primera Orden. Todos escapan en el Coloso cuando este salta al hiperespacio, aunque nadie conoce cuál será su destino final.

El Castilon más comercial
Los toldos multicolores que bordean el Coloso cubren el animado mercado *(abajo, izda.)*, que es un punto de reunión para residentes como el estibador Orthog y la afable arcona Garma *(izda.)*.

TABERNA DE LA TÍA Z

APARICIONES Res
UBICACIÓN Estación del Coloso

La Taberna de la Tía Z (propiedad de la gilliand Z'Vk'Thkrkza) es la cantina más popular del Coloso. Ayuda a la Tía Z su droide de servicio Glitch. La taberna tiene asientos en la barra, en reservados en torno a la sala y en un balcón que da a la Torre Doza. La oferta de ocio incluye observar las carreras locales (y apostar en ellas), dos zonas de juegos recreativos, un sistema de holodardos y una gramola. El local está decorado con banderines con los emblemas de los pilotos, viejos cascos de batalla y una reproducción del morro del *Crumb Bomber*, una nave de la República que una vez adornó la Cantina del Viejo Jho en Lothal.

> «¿Un cañón láser? Creo que llamarlo así se queda corto.» **TERMIN «SNAP» WEXLEY**

BASE STARKILLER

La Primera Orden construye un terror tecnológico en el interior de un planeta en los confines de la galaxia. La base Starkiller es una superarma de nueva generación cuyo poder destructivo multiplica el de la Estrella de la Muerte y amenaza con destruir a la Resistencia y a la Nueva República.

APARICIONES Res, VII, FoD **REGIÓN** Regiones Desconocidas **SECTOR** Móvil
SISTEMA Móvil **GEOGRAFÍA** Montañas nevadas, bosques, campos de hielo

PODER ESTELAR

Cuando la base Starkiller está completamente cargada, proyecta un haz de energía que cruza el hiperespacio a una velocidad superior a la de la luz. El cegador rayo encarnado puede destruir sistemas estelares enteros en el otro extremo de la galaxia. El general Hux usa el disparo inaugural de la base Starkiller para destruir el sistema Hosnian, incluido Hosnian Prime, la capital de la Nueva República. A diferencia de la Estrella de la Muerte del Imperio, la base Starkiller no necesita aproximarse a su objetivo para alcanzarlo con precisión, lo que concede a la Primera Orden una ventaja táctica sin precedentes.

UN MUNDO MISTERIOSO

La base Starkiller simboliza la potencia militar de las fuerzas en expansión del Líder Supremo Snoke, pero sus orígenes son humildes. El planeta está escondido en las Regiones Desconocidas y, antes de que el Imperio lo descubriera, apenas lo habían pisado un puñado de visitantes. Es un mundo fértil de bosques densos y vibrantes ecosistemas, rico en recursos naturales, incluida una gran reserva de cristales kyber que el Imperio extrae para alimentar el superláser de la Estrella de la Muerte. Cuando la Primera Orden lo redescubre, se hace con los cristales que quedan y transforma el planeta en un arma móvil de poder inconcebible.

La energía de un sol

La base Starkiller, diseñada a partir de una investigación imperial secreta, drena una estrella huésped, cuya energía envía a su núcleo mediante un colector en la superficie. Allí, un campo de contención retiene la energía, además de estabilizarla y regularla mediante un oscilador térmico, antes de lanzarla contra el objetivo u objetivos designados.

Obra maestra de la ingeniería
La base Starkiller, un planeta helado y fantasmagórico transformado en un arma devastadora, es un amenazador logro tecnológico de la Primera Orden.

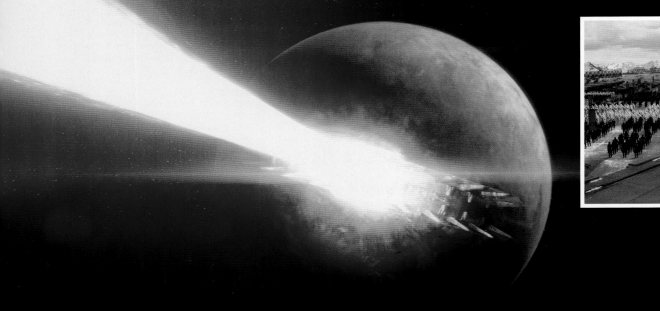

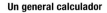

Un general calculador
El general Hux pronuncia un discurso ante los soldados antes de disparar el arma. La destrucción de Hosnian Prime no es más que una demostración de poder por parte de la Primera Orden. Hux espera que la inesperada atrocidad obligue a la Resistencia a responder y a revelar la ubicación de su base secreta, que será el siguiente objetivo de la base.

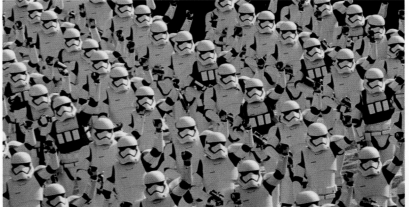

EL FINAL DE LA BASE STARKILLER

La amenaza de la destrucción de la base de la Resistencia en D'Qar lleva a Han Solo y a sus amigos a volar a la base Starkiller en el *Halcón Milenario*. Una vez allí, Han, Finn y Chewbacca capturan a la capitana Phasma y la obligan a desactivar los escudos. Cuando localizan a Rey, que ha escapado después de haber sido capturada, el equipo detona unos explosivos que abren un boquete en la carcasa blindada del oscilador térmico de la base. Mientras tanto, Poe Dameron encabeza un equipo de cazas estelares de la Resistencia en un ataque aéreo contra la base. Poe destruye el oscilador térmico, lo que desestabiliza el campo de contención y provoca una fuga de energía que destruye el planeta.

LA VIDA EN LA ESTACIÓN DE BATALLA

La base Starkiller está fuertemente custodiada: caminantes de asalto, cazas TIE y soldados de las nieves patrullan con regularidad la superficie del planeta. Dentro de la base, los oficiales de la Primera Orden se hallan al mando de enormes barracones de soldados de asalto, asistidos por droides centinela y de patrulla, que recorren los pasillos, los hangares y las plataformas de aterrizaje. No obstante, el peligro es constante: a pesar de décadas de investigación y de la tecnología más innovadora, un planeta no es el mejor recipiente para la energía de un sol: las tormentas y las perturbaciones tectónicas son constantes; la carga del arma somete a la mitad del planeta a una radiación peligrosa, mientras que su disparo provoca una onda expansiva que arrasa grandes extensiones de bosque en la otra mitad.

Prisionera enfurecida
Aunque desactiva los escudos, la cautiva capitana Phasma advierte a Han y a Finn que no podrán salirse con la suya y que sus fuerzas irrumpirán en el bloque y los matarán.

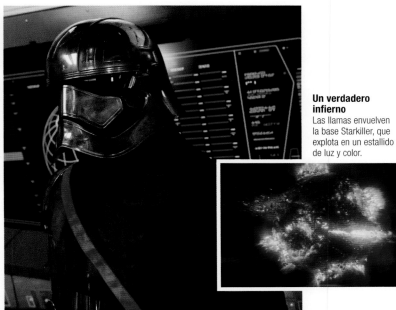

Un verdadero infierno
Las llamas envuelven la base Starkiller, que explota en un estallido de luz y color.

«¡Qué manía con volver a Jakku!» **FINN A REY**

JAKKU

Jakku es un planeta desolado que parece un vertedero, pero desempeña un papel clave en la caída del Imperio. Décadas después, la Primera Orden llega aquí en busca de Luke Skywalker y, sin saberlo, cambia el destino de una joven chatarrera llamada Rey.

APARICIONES VII, FoD **REGIÓN** Borde Interior **SECTOR** Fronteras Occidentales
SISTEMA Jakku **GEOGRAFÍA** Yermos desiertos, dunas de arena, afloramientos rocosos

Un entorno extremo

Jakku es un planeta de temperaturas sofocantes y páramos ardientes, pese a lo cual la vida persiste. Entre las especies sintientes se hallan los teedo y los uthuthma; entre las no sintientes se incluyen el gusano guardián de la noche, que horada túneles en la arena y ataca a sus presas desde abajo, y los picoacero, unas aves carroñeras. Además de Colonia Niima, otros asentamientos coloniales importantes son Ciudad Cráter, Ciudad Retroceso y Reestkii.

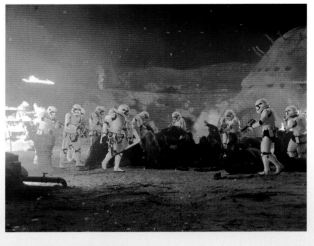

LA ALDEA DE TUANUL

Los ermitaños son una presencia histórica en Jakku, y Tuanul es una comuna de seguidores de la Fuerza en el remoto desfiladero de Kelvin. Lor San Tekka, célebre explorador y viajero, se asienta allí, pero una reunión con el piloto de la Resistencia Poe Dameron acerca del paradero de Luke Skywalker conduce hasta allí a la Primera Orden. Los soldados de asalto atacan la aldea a tiros y queman las casas. Kylo Ren interroga a Lor San Tekka y captura a Poe antes de dar a los soldados de asalto la orden de reunir y matar a todos los aldeanos. Entre la masacre posterior, BB-8, el droide de Poe, consigue escapar con el mapa de Lor San Tekka que indica la ubicación de Skywalker.

EL PASADO DE JAKKU

Antaño un mundo boscoso con mares poblados por una fauna rica y variada, Jakku se ha convertido en un planeta yermo tras una sucesión de eventos cataclísmicos. El emperador Palpatine cree que unas reliquias del planeta tienen una importancia misteriosa y ordena una expedición arqueológica. El yacimiento se convierte en un Observatorio Imperial que aloja una armería, una base de investigación y mapas de rutas de navegación secretas por las Regiones Desconocidas. Al final de la guerra civil galáctica, la Nueva República descubre a fuerzas imperiales defendiendo Jakku y el Observatorio. Ambos bandos se enzarzan en una batalla en el espacio y en la superficie del planeta. Parte de las fuerzas imperiales escapan a las Regiones Desconocidas, pero el Imperio sufre una devastadora derrota.

COLONIA NIIMA

Tras la batalla de Jakku, Niima el Hutt, siempre en busca de beneficios económicos, funda una colonia donde recupera piezas y material de las naves estrelladas y que se convierte en uno de los asentamientos más grandes de Jakku. Cuando Niima es asesinado, Unkar Plutt llena su vacío en el mercado de la chatarra local y paga con comida y agua las piezas, sistemas informáticos y otros materiales de naves de la Nueva República y del Imperio que le llevan chatarreros de diversas especies, como dybrinthe, abednedo y humanos. La solitaria Rey es una de ellos, y registra antiguos destructores estelares en busca de piezas de recambio, que limpia y vende al avaricioso Unkar a cambio de exiguas raciones de comida.

Caminante caído
Rey vive en un antiguo caminante AT-AT imperial que se desplomó de costado sobre la arena. Sentada a la sombra de uno de sus gigantescos pies, Rey observa el desierto que la rodea.

UN MUNDO PELIGROSO

La superficie de Jakku oculta peligros de todo tipo. Cuando Rey rescata a BB-8 de un vendedor de chatarra, el droide prefiere quedarse con ella a arriesgarse a hundirse en las arenas movedizas o a perderse en el desfiladero de Kelvin. Al día siguiente, en Colonia Niima, los matones de Unkar atacan a Rey con la intención de arrebatarle a BB-8, pero no lo consiguen. El peligro vuelve a acecharlos muy pronto: justo después de que Rey y BB-8 hayan conocido a Finn, la Primera Orden aparece en busca del droide de la Resistencia. El recién formado equipo huye apresuradamente entre los puestos del mercado para esquivar los disparos de los cazas TIE antes de robar el *Halcón Milenario*. El Cementerio de Naves se convierte en una peligrosa carrera de obstáculos con Rey a los mandos del *Halcón* intentando escapar de los cazas TIE.

Cementerio de Naves
Multitud de naves tanto de la Nueva República como del Imperio yacen esparcidas y medio enterradas en un cementerio de dunas de arena. Estas naves son tesoros de chatarra para los chatarreros.

D'QAR

APARICIONES VII, VIII **REGIÓN** Borde Exterior
SECTOR Sanbra **SISTEMA** Ileenium
GEOGRAFÍA Junglas, montañas y llanuras

D'Qar se encuentra a caballo entre los territorios del Borde Medio y del Borde Exterior y relativamente cerca de Naboo y de Crait. Aunque ahora no lo habita ninguna forma de vida inteligente, aquí vivió una civilización antigua, ahora extinta y cuyas antaño grandes ciudades han sido invadidas por la jungla. D'Qar es un pequeño puesto avanzado rebelde durante la guerra civil galáctica, y después se convierte en el cuartel general de la Resistencia hasta la batalla de la base Starkiller.

TAKODANA

APARICIONES VII **REGIÓN** Fronteras Occidentales y Borde Medio **SECTOR** Tashtor **SISTEMA** Takodana
GEOGRAFÍA Bosques y mares templados

Takodana es un pacífico mundo jardín relativamente aislado entre el Borde Interior y el Borde Exterior. Está en una ruta hiperespacial entre Noe'ha'on y Chalcedon, y el Desvío de Biox lo conecta al Anillo de Kafrene. Es un refugio para los navegantes y delincuentes que van o vienen de la frontera galáctica. Su escasa población apenas alcanza el millón de habitantes; Andui es la ciudad más grande, pero aun así es relativamente pequeña. Takodana se ha mantenido neutral en los conflictos importantes y no ha visto una guerra durante siglos, hasta la llegada del Imperio al final de la guerra civil galáctica.

Dejadme hablar
Han Solo, Rey, Finn y BB-8 llegan al castillo. Han les advierte que no se queden mirando «nada de nada».

CASTILLO DE MAZ KANATA

APARICIONES VII **UBICACIÓN** Takodana

Viajeros agotados, exploradores, dignatarios, perseguidos y aventureros galácticos se pueden sentir a salvo en la taberna de Maz Kanata, una fortaleza donde refugiarse de todos los problemas de la galaxia. Las peleas están prohibidas y la menor violación de esta regla cardinal de Maz supone o bien el veto de entrada o bien una visita a los calabozos. Aunque Maz ofrece comida, alojamiento y ocio con música en directo y apuestas, la carta de servicios es mucho más larga e incluye préstamos y tasaciones, reparaciones, víveres, asistencia médica, mapas e información valiosa. Maz cobra un porcentaje de todos los tratos que se cierran en sus instalaciones, que su droide, MD-8D9, recauda. La primera noche de comida y alojamiento es gratuita, pero todos los huéspedes deben pagar a partir de entonces. Las condiciones favorables del castillo hacen que los huéspedes prolonguen su estancia, y disfruten del bar y el restaurante durante días en un cordial ambiente que facilita forjar nuevos contactos.

Aunque el castillo parece un lugar relativamente tranquilo, en realidad es un hervidero de actividad de los bajos fondos y, a pese a ser celebrada por su hospitalidad, la propia Maz es una pirata legendaria que organiza apuestas elevadas mientras los cazarrecompensas, contrabandistas y piratas cierran tratos ilegales en las mesas o en las salas privadas en las torres.

El sótano de Maz está lleno de reliquias antiguas y de artefactos y piezas históricas, con artículos asociados a los Jedi y a otros seres sensibles a la Fuerza, con los que siente afinidad. El propio castillo se alza sobre un antiguo campo de batalla entre los Jedi y los Sith, y los niveles inferiores se remontan a la ocupación Jedi de Takodana.

Maz siente debilidad por los contrabandistas Han Solo y Chewbacca, que visitan su castillo con frecuencia. En una ocasión, Han, inquieto y con resaca, se topa delante del castillo con la también contrabandista Sana Starros, que le ofrece un trabajo de contrabando después de ayudarla a librarse de unos mercenarios hassk. Cuando Sana regresa al castillo con la mercancía pero con cazarrecompensas a sus talones, Sana, Han y Chewbacca huyen a toda prisa en el *Halcón Milenario*.

Han regresa tras la batalla de Endor para reunirse con un renegado del Imperio que puede ayudarlo a liberar Kashyyyk. Cuando llegan los imperiales, Han lucha contra ellos junto al Escuadrón Infernal.

Décadas después, Han lleva a Rey y a Finn al castillo de Maz, esperando que los pueda ayudar a enviar al droide BB-8 a Leia Organa (sin tener que tratar con la propia Leia). GA-97, un droide residente, alerta a la Resistencia de la presencia de BB-8 en el castillo, mientras la cazarrecompensas Bazine Netal avisa a la Primera Orden, en lo que supone el disparo de salida de una carrera entre las dos fuerzas para ver quién se hace primero con el droide. Mientras, Rey oye voces procedentes del sótano, donde encuentra la primera espada de luz de Luke Skywalker, y tiene una visión de su pasado y su futuro. El castillo queda en ruinas tras la lucha entre la Primera Orden y la Resistencia.

La vida en el castillo
Strono «Cookie» Tuggs sale de la cocina para que el profesor Allium y sus amigos puedan felicitarlo por la cena *(arriba)*. Maz conversa con su viejo amigo Han Solo *(arriba, izda.)*.

HOSNIAN PRIME

APARICIONES Res, VII **REGIÓN** Mundos del Núcleo **SECTOR** Desconocido **SISTEMA** Hosnian **GEOGRAFÍA** Urbano

Hosnian Prime es un mundo urbano dominado por bellas ciudades de edificios elevados. Es un centro de gobierno, pero también de comercio y de educación, con grandes complejos comerciales, museos y universidades.

El planeta es la capital temporal de la Nueva República que, a diferencia del Imperio y de la República que la precedieron, no elige Coruscant como sede, sino que ha celebrado elecciones democráticas para determinarla, en un esfuerzo para que todos los mundos se sientan más incluidos. Es aquí donde, durante la campaña para elegir al primer senador, se filtra quién es el padre biológico de Leia Organa, lo que pone fin a su carrera política y la lleva a centrarse en la formación de la Resistencia. Una tragedia inimaginable sacude el planeta cuando la Primera Orden destruye todo el sistema de Hosnian con la base Starkiller, su nueva superarma.

La muerte de la libertad
Korr Sella, emisaria de la general Organa, observa horrorizada cómo el rayo de la base Starkiller penetra la atmósfera y destruye el planeta *(izda)*. Hosnian Prime tiene muchas grandes ciudades, visibles desde el espacio *(arriba)*.

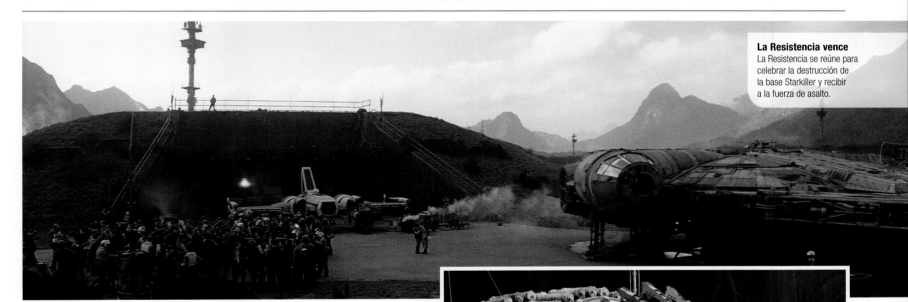

La Resistencia vence
La Resistencia se reúne para celebrar la destrucción de la base Starkiller y recibir a la fuerza de asalto.

BASE DE LA RESISTENCIA

APARICIONES VII, VIII **UBICACIÓN** D'Qar

La Alianza Rebelde construye un pequeño puesto avanzado en D'Qar, pero el fin de la guerra civil galáctica elimina la necesidad de poseer una base completa. Cuando la Nueva República desoye las advertencias de Leia Organa sobre la Nueva Orden, Leia organiza la Resistencia y elige como cuartel general la antigua base de la Alianza en D'Qar, a donde envía ingenieros para que la actualicen y la amplíen antes de desplazarse allí junto a sus fuerzas. Los árboles junto a la base crecen con gran rapidez y constantemente hay que talarlos para mantener despejadas las pistas de aterrizaje y las salidas de los búnqueres.

Leia, que dirige desde aquí su pequeño ejército durante años, envía a Poe Dameron y al resto del Escuadrón Negro a una misión vital para encontrar a Lor San Tekka, con la esperanza de que los pueda llevar hasta su hermano, Luke Skywalker.

Tras la destrucción de Hosnian Prime, la Primera Orden pone a D'Qar en el punto de mira de la base Starkiller, pero la Resistencia lanza una ofensiva contra la superarma de la Primera Orden y la destruye antes de que se pueda volver a cargar. Ahora que la Primera Orden conoce su presencia en D'Qar, la Resistencia debe abandonar el planeta y Leia ordena la evacuación inmediata, pero no se marcha sin antes celebrar un breve funeral por su marido, Han Solo. Durante la evacuación, organizada por la teniente Kaydel Connix, la flota de la Resistencia espera en órbita, preparada para recibir al personal de tierra. Justo cuando todo parece seguro, llega la Primera Orden y aniquila a los rebeldes. A pesar de que la Resistencia logra escapar de D'Qar, su despiadado enemigo la persigue por el espacio.

Por poco
El último U-55 abandona la base cuando el acorazado de la Primera Orden dispara contra las instalaciones.

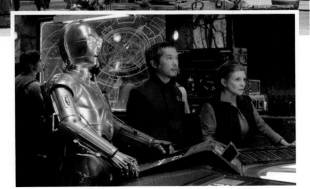

Operaciones en D'Qar
El personal de tierra de la Resistencia repara un generador *(arriba)*. C-3PO, el almirante Statura y la general Organa comentan el ataque de la base Starkiller desde el centro de mando de la Resistencia *(dcha.)*.

AHCH-TO

APARICIONES VII, VIII **REGIÓN** Regiones Desconocidas
SECTOR Sin cartografiar **SISTEMA** Ahch-To
GEOGRAFÍA Océanos e islas rocosas

El primer Templo Jedi se alza en el misterioso Ahch-To que, aunque recibe muchos nombres en las leyendas antiguas, está prácticamente perdido pues no aparece en casi ningún mapa estelar (excepto en uno en posesión del estudioso Lor San Tekka). Luke Skywalker se retira a la remota isla templo de Ahch-To con la intención de pasar el resto de sus días en el exilio, hasta que Rey perturba su paz.

Vivir en Ahch-To no es fácil. Está casi totalmente cubierto de mares oscuros salpicados de pequeñas islas donde el azote de las olas y del viento horada las plataformas rocosas adornadas con escasas zonas de vegetación. De todos modos, hay aves, peces, mamíferos marinos y grandes leviatanes de las profundidades que han hecho del planeta su hogar. Pequeños porg alados anidan en colonias en los acantilados y alimentan a sus crías con peces regurgitados y grub. Las sirenas de Thala amamantan tranquilamente a sus crías sobre las rocas de las orillas y son una fuente de lácteos para el resto de los residentes de la isla.

Los lanai son la especie más inteligente sobre la superficie del agua, pescan los peces comestibles que habitan los mares, pueblan varias de las islas del planeta y sus culturas pueden diferir mucho de una a otra. En la isla donde vive Luke, el punto de origen de la Orden Jedi, hay un asentamiento de matriarcas lanai conocidas como las Cuidadoras. Ataviadas con túnicas blancas, consideran que tienen el deber sagrado de mantener las antiguas estructuras de la isla y toleran la presencia de Luke entre ellas. Los varones, que pasan la mayor parte del tiempo en el mar, reciben el nombre de Visitantes. Regresan a la isla una vez al mes, cuando se celebra un festival con música y baile, y comparten la captura con las Cuidadoras, que secan, ahúman y salan el pescado en la pequeña aldea.

En la cara sur de la isla hay un antiguo poblado Jedi y Luke vive en una de sus cabañas cónicas de piedra. Cuando Rey llega, duerme en una cabaña parecida. Cerca hay una plataforma de aterrizaje, al final de una larga escalera pétrea, y Chewbacca espera allí con el *Halcón Milenario*. Mientras, el Ala-X de Luke está sumergido en una cueva al oeste.

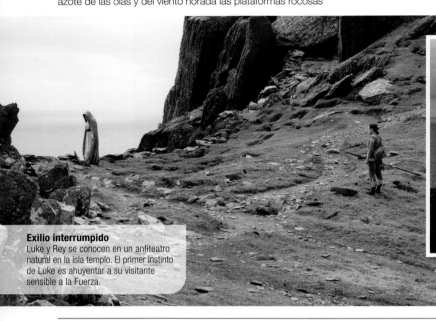

Exilio interrumpido
Luke y Rey se conocen en un anfiteatro natural en la isla templo. El primer instinto de Luke es ahuyentar a su visitante sensible a la Fuerza.

Una existencia primitiva
La cabaña de Luke *(arriba)* en la aldea Jedi al sur de la isla templo puede resistir condiciones meteorológicas extremas. La puerta es una pieza rescatada del Ala-X sumergido de Luke.

«¿Crees que he venido al lugar más recóndito de la galaxia sin motivo alguno?»

LUKE SKYWALKER

PRIMER TEMPLO JEDI

APARICIONES VIII **UBICACIÓN** Ahch-To

Luke Skywalker se hunde cuando sus esfuerzos para entrenar como Jedi a su sobrino, Ben Solo, acaban en catástrofe. Busca el primer Templo Jedi y las enseñanzas Jedi originales, con la esperanza de hallar respuestas. Tras una larga búsqueda, localiza Ahch-To, la isla que alberga el templo y la biblioteca que contiene los textos Jedi sagrados.

El templo de Ahch-To descansa desde hace milenios sobre el pico más alto del extremo occidental de la isla y aunque existieron otros, el Imperio los destruyó. Es una cueva sencilla que alberga plintos de meditación, uno de los cuales cuelga de la entrada occidental, sobre el mar. Y es ahí donde Luke vive sus últimos momentos, mirando el amanecer de los soles gemelos del planeta. En el centro de la cueva y bajo una poza de agua, hay un mosaico que muestra el Primer Jedi en equilibrio con la Fuerza y en coexistencia pacífica del lado luminoso y el oscuro.

Al bajar por las escaleras del templo, en un rincón protegido de la isla hacia el este, se llega a un árbol uneti centenario. En el interior de su tronco hueco hay una cámara de lectura que contiene los ejemplares más antiguos conocidos de las primeras enseñanzas Jedi. El fantasma de Fuerza del antiguo maestro Jedi Yoda destruye el árbol, pero Rey logra sacar antes los libros.

Como lugar de nacimiento de la Orden Jedi, Ahch-To cuenta con puntos extraños y poderosos donde la Fuerza es intensa. En concreto, Rey se siente atraída por un espiráculo natural en la cara oriental de la isla templo que es una fuente peligrosa de energía oscura. Allí tiene visiones de su pasado y de su futuro, y ha de enfrentarse a las posibilidades de lo que es y de lo que podría ser.

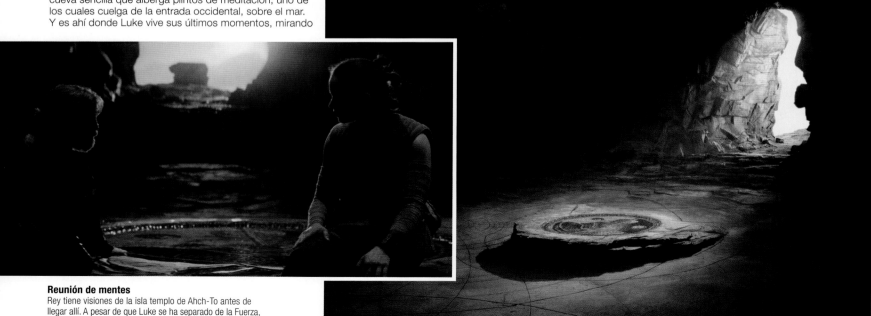

Reunión de mentes
Rey tiene visiones de la isla templo de Ahch-To antes de llegar allí. A pesar de que Luke se ha separado de la Fuerza, accede con reticencia a enseñar a Rey la tradición Jedi.

CANTONICA

APARICIONES VIII, FoD **REGIÓN** Territorios del Borde Exterior **SECTOR** Corporativo **SISTEMA** Cantonica **GEOGRAFÍA** Desiertos

Cantonica es un mundo desolado, a excepción de Canto Bight, donde los turistas acaudalados y los especuladores acuden a jugar. Más allá de ese paraíso aislado, el paisaje es lúgubre, y sufre el azote de tormentas de arena y abrasadores vientos. La escasa vegetación consiste fundamentalmente en cactus y matorrales. Cantonica está en el sector Corporativo, un feudo que permite que los sistemas independientes se gobiernen a sí mismos. Si bien tal autonomía despierta suspicacias en el Imperio y en la Primera Orden, de momento sigue siendo un refugio para contrabandistas, turistas y jugadores.

CANTO BIGHT

APARICIONES VIII **UBICACIÓN** Cantonica

Canto Bight es como un parque de atracciones para los más ricos de la galaxia. La ciudad cuenta con hoteles de lujo, restaurantes, casinos, centros comerciales, balnearios, pistas de carreras, eventos deportivos e innumerables formas del ocio más decadente. Canto Bight es la capital de un planeta fundamentalmente yermo y con muy pocos lugares de interés. La ciudad se alza en la costa del mar de Cantonica, que presume de ser el mayor océano artificial de la galaxia. Tras la destrucción de la base Starkiller y de la evacuación de la Resistencia en D'Qar, los rebeldes Finn, Rose Tico y BB-8 acuden a Canto Bight en busca del Maestro Descifrador. Sin embargo, no lo encuentran y abandonan el planeta junto a un hacker nada de fiar llamado DJ al que conocen en la cárcel.

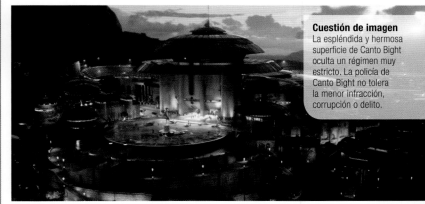

Cuestión de imagen
La espléndida y hermosa superficie de Canto Bight oculta un régimen muy estricto. La policía de Canto Bight no tolera la menor infracción, corrupción o delito.

CASINO DE CANTO

APARICIONES VIII
UBICACIÓN Canto Bight (Cantonica)

El Casino de Canto es la joya de la corona de Cantonica, con sus ventanas de cristal policromado y su decoración lujosa. Contiene un suntuoso hotel con habitaciones para todos los gustos, un centro comercial con productos de toda la galaxia, 22 restaurantes que ofrecen delicias para todos los paladares y, muy cerca, está el hipódromo de Canto, con establos para fathier y otros animales veloces. El casino tiene salas de juego privadas donde se ganan y se pierden las fortunas de mundos enteros. Los droides camareros sirven cócteles exóticos de todo tipo a los clientes.

«Ojalá pudiera reventar esta ciudad tan hermosa y miserable.»

ROSE TICO

CRAIT

APARICIONES VIII **REGIÓN** Territorios del Borde Exterior **SECTOR** Desconocido **SISTEMA** Crait **GEOGRAFÍA** Salares, montañas, mares de salmuera

Crait es un planeta remoto y rico en minerales con anchos salares cubiertos de sal blanca y, justo bajo la superficie, abundan las reservas de rhodochrosita roja convertida en arena fina. A mayor profundidad, y en grandes cuevas, la misma rhodochrosita forma cristales gigantescos.

Los inhóspitos salares de Crait no facilitan una gran diversidad de vida, pero algunas especies se han adaptado bien. Los vúlptices cazan animales pequeños e insectos, mientras que los murciélagos de cristal se refugian en las cuevas de rhodochrosita. Toda la vida se ha adaptado al elevado contenido mineral del entorno, que aprovecha para formar exoesqueletos, pinchos y capas protectoras. Vías de agua subterránea canalizan la escasa lluvia a lagos de salmuera, algunos de los cuales están conectados a manantiales y cenotes donde crían los peces y los crustáceos, con ejemplares grandes y peligrosos ocultos en las profundidades de pozas calentadas por fuentes hidrotermales.

Antes de que estalle la guerra civil galáctica, Bail Organa cree que Crait es un lugar ideal para una base rebelde y autoriza su construcción en una mina abandonada. La princesa Leia desconoce que sus padres están organizando una rebelión contra el Imperio hasta que investiga esta base, que es abandonada poco después de su visita.

Durante la guerra civil galáctica, Leia regresa junto a Luke Skywalker y Han Solo para explorar la posibilidad de construir una base nueva allí, pero son atacados por el Escuadrón SCAR del Imperio. Aunque logran repelerlo, les queda claro que Crait no es un lugar adecuado para la Alianza Rebelde. La base queda abandonada durante décadas y solo la usan algunos mineros y sus droides.

Leia sabe que Crait no aparece en la mayoría de los mapas estelares y lo mantiene en su radar, por si lo necesitara en el futuro. Así, lo recomienda a la hora de construir un refugio para la Resistencia, que intenta escapar de la Primera Orden.

Kylo Ren y sus fuerzas atacan la base con caminantes AT-M6 mientras la Resistencia se defiende en vano sobre decrépitos deslizadores de nieve V-4X-D. El enfrentamiento culmina con un duelo entre Kylo Ren y Luke Skywalker, que sirve de distracción mientras el remanente de la Resistencia huye por un sistema de cuevas que los conduce al *Halcón Milenario*.

Listos para la batalla
Crait, antigua base rebelde, conserva muchas estructuras fortificadas, como trincheras profundas unidas a la fortaleza mediante túneles.

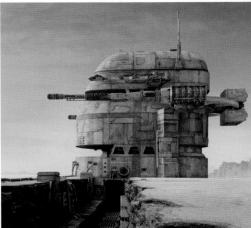
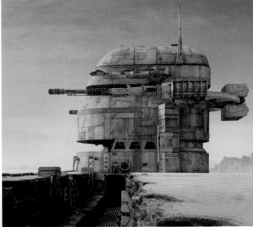

Sobre el terreno
El combate entre la Primera Orden y la Resistencia transforma los salares en un campo de batalla espectacular. Los caminantes de la Primera Orden *(arriba)* y los deslizadores de la Resistencia *(dcha.)* levantan el mineral rojo bajo la superficie.

ENTRE BASTIDORES

«*Star Wars* está muy guiado por la trama. Cada minuto y medio estás en un nuevo decorado, en el que tienes que creer *ipso facto*.» Rick McCallum, productor de la trilogía de precuelas

Las películas de fantasía espacial y ciencia ficción se lo juegan todo en sus localizaciones: un decorado dudoso y/o un atrezo obvio puede arruinar la ilusión. *Star Wars* ha combinado siempre bellos lugares reales con increíbles diseños de producción. Desde el hangar de la Estrella de la Muerte o los desiertos de Tatooine hasta las nieves de Hoth, la selva de Dagobah y el horizonte de vértigo de Coruscant, los fans se han maravillado ante los mundos increíblemente verosímiles creados para estas películas.

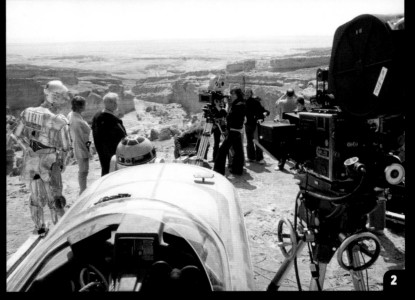

Boceto de Alan Roderick-Jones del diseño de producción de John Barry para el decorado de la barra de la cantina de Mos Eisley, en el *Episodio IV. Una nueva esperanza* **(1)**. Anthony Daniels (C-3PO), Mark Hamill, Alec Guinness y Kenny Baker (R2-D2) ruedan en exteriores para el episodio IV, en el que el desierto tunecino representa Tatooine **(2)**.

Rodaje del rescate de Luke Skywalker, por parte de Han Solo, en los páramos helados del planeta Hoth, en Finse (Noruega), para el *Episodio V. El Imperio contraataca*; en primer plano, un muñeco tauntaun **(3)**. En los Elstree Studios (Reino Unido), el equipo rueda una escena en el decorado de la selva de Dagobah, del episodio V, con diseño de producción de Norman Reynolds **(4)**, en la que Yoda adiestra a Luke en las artes Jedi.

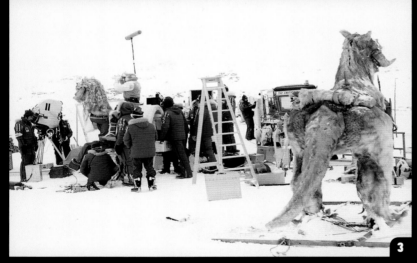

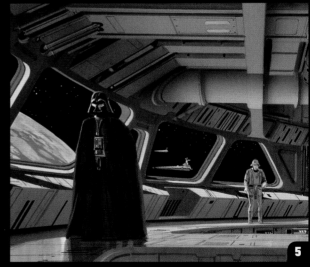

Un detalle de esta pintura de producción, por Ralph McQuarrie, muestra los elementos esenciales de toda una escena: Darth Vader sobre el puente de un destructor estelar, un miembro de la tripulación, otros destructores imperiales y un lejano planeta generan la perspectiva **(5)**. Frank Ordaz, artista *matte* de Industrial Light & Magic, trabaja en una pintura del hangar de la Estrella de la Muerte para el *Episodio VI. El retorno del Jedi* **(6)**.

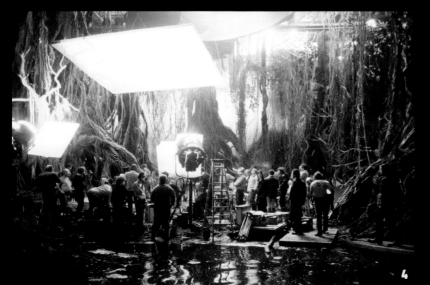

El diseñador de producción, Gavin Bocquet, y el director, George Lucas, examinan una maqueta modelo de Mos Espa, en Tatooine, para *Star Wars: Episodio I. La amenaza fantasma* **(7)**. El espectacular Palacio de Caserta, en el sur de Italia, sirve de escenario para el Palacio de Theed, en Naboo, del episodio I **(8)**; allí se rodaron varias escenas.

El creador de modelos Grant Imahara, de ILM, trabaja en el decorado en miniatura para la persecución callejera en Coruscant, de *Star Wars: Episodio II. El ataque de los clones* **(9)**. El jefe de operadores de cámara Tom Cloutier, de ILM, ayuda a iluminar el decorado en miniatura de la arena de Geonosis **(10)**.

Pintura de preproducción, del artista de concepto Warren Fu, que representa el centro de rehabilitación imperial en el episodio III, con Darth Sidious al fondo **(11)**. Al igual que el diseño de la serie de animación *Star Wars Rebels*, la representación de la gran Ciudad Capital de Lothal realizada por el artista Andre Kirk se inspiró en las pinturas de producción para la trilogía original del artista de concepto Ralph McQuarrie **(12)**.

Ilustración de preproducción del artista de concepto Jon McCoy del juego de sabacc celebrado en la cabaña del Fuerte Ypso en Vandor durante *Solo: Una historia de Star Wars* **(13).** Ilustración de concepto de la estación de reabastecimiento del Coloso en el planeta Castilon, realizada por la directora de arte Amy Beth Christenson, para la serie animada de TV *Star Wars: Resistencia* **(14)**.

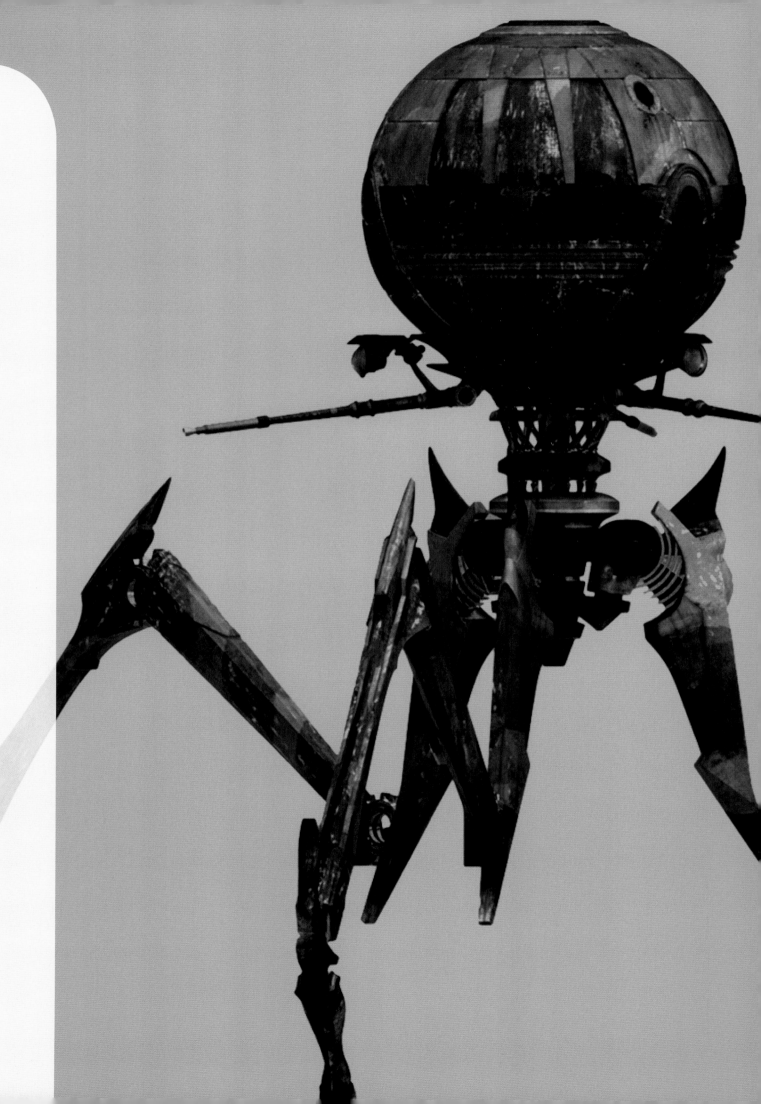

TECNOLOGÍA

Algunas culturas recelan de las tecnologías, pero la mayoría de ellas las abrazan todas, desde las herramientas y los droides más básicos, hasta los sensores y sistemas de armas más complejos.

En toda la galaxia, la mayoría de los seres utilizan distintos tipos de tecnologías, ya sean avanzadas o primitivas, y tanto en sus trabajos como en sus vidas cotidianas. Muchos emplean sensores para recopilar y examinar datos, y escudos de energía y armas para protegerse. También dependen de los droides para realizar un gran número de tareas, que abarcan desde la realización de diagnósticos hasta las complejas técnicas médicas o el envío de comunicaciones a naves que se encuentran en el espacio.

Mientras el comercio interplanetario da lugar a una avalancha de novedades tecnológicas, las guerras también fomentan la innovación, pues los fabricantes y armeros se ven obligados a producir nuevas armas ofensivas y defensivas. La espada de luz Jedi es una de las armas de energía más destacables jamás creadas, y la base Starkiller, capaz de destruir sistemas enteros, es quizá la más aterradora. Muchas civilizaciones avanzadas tecnológicamente se consideran superiores a otras culturas comparativamente más primitivas; por lo demás, están convencidas de que se impondrían en cualquier conflicto. No obstante, la batalla de Endor es una prueba de que la tecnología no garantiza por sí sola la victoria.

«Roger, roger.»

DROIDE DE COMBATE

DROIDE DE COMBATE

De control fácil, siempre obedientes y de fabricación asequible, los droides de combate son las principales tropas de los ejércitos mecanizados de la Federación de Comercio.

APARICIONES I, II, GC, III, Reb **FABRICANTE** Autómatas de Combate Baktoid **MODELO** Droide de combate B1
TIPO Droide de combate

CAPACIDAD TÉCNICA

La Federación de Comercio encarga que sus droides de combate tengan complexión humanoide por motivos prácticos, ya que eso les permite usar maquinaria, vehículos y armas ya existentes, concebidos para operarios humanos. Así se rebajan los costes de producción y no hay que actualizar la maquinaria existente. Los droides de infantería pilotan STAP, MTT y AAT, así como las naves de guerra de la Federación de Comercio. Las naves federativas que operan fuera del alcance de una nave de control de droides tienen ordenadores que coordinan las tripulaciones de droides y les permiten operar consolas táctiles de ordenadores y estaciones de comunicación.

FUERZA DE INVASIÓN

Por su diseño humanoide, alto y simple, sus articulaciones desprotegidas y su acabado metálico, los droides de combate parecen esqueletos animados. Estas letales marionetas mecánicas son operadas mediante ordenadores de control central situados en naves de control droide, unas naves modificadas que transmiten órdenes directas de los líderes de la Federación y órdenes generadas por ordenador. Las civilizaciones sin defensas militares son objetivo fácil para la Federación de Comercio. Sin embargo, si una nave de control droide es destruida, los droides pasan a un modo de hibernación que los hace totalmente vulnerables.

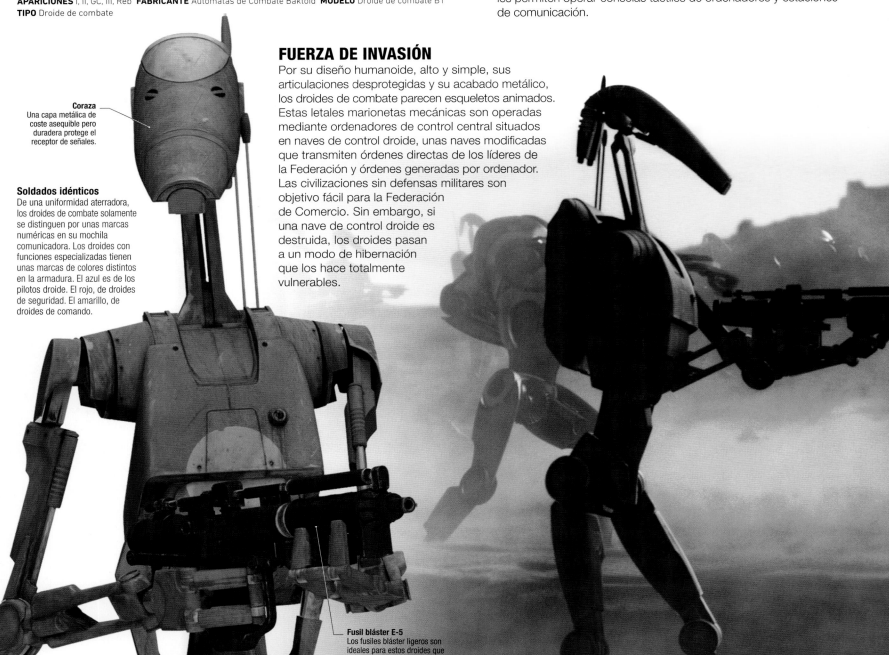

Coraza
Una capa metálica de coste asequible pero duradera protege el receptor de señales.

Soldados idénticos
De una uniformidad aterradora, los droides de combate solamente se distinguen por unas marcas numéricas en su mochila comunicadora. Los droides con funciones especializadas tienen unas marcas de colores distintos en la armadura. El azul es de los pilotos droide. El rojo, de droides de seguridad. El amarillo, de droides de comando.

Fusil bláster E-5
Los fusiles bláster ligeros son ideales para estos droides que nunca se dan por vencidos.

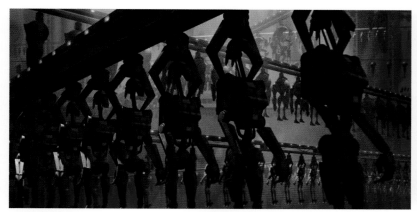

Ejército robótico
Los droides de combate, de fabricación barata y ensamblaje rápido, salen de la cadena de producción en las fábricas de Autómatas de Combate Baktoid.

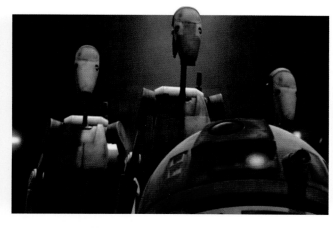

Agentes encubiertos
Tres droides de batalla reprogramados, pintados de azul para hacerse pasar por pilotos de una nave separatista, siguen a R2-D2, su comandante.

CADENA DE MONTAJE

Al utilizar ordenadores de control central para operar grandes ejércitos de droides simultáneamente, la Federación de Comercio puede ahorrarse los elevados costes que habría supuesto fabricar miles de cerebros droide individuales. La Federación contrata a la empresa Autómatas de Combate Baktoid para producir droides B1 en las fundiciones de Geonosis.

B1 REPROGRAMADOS

Durante las Guerras Clon, las fuerzas de la República capturan a tres droides de combate B1, que son renovados y reprogramados para servir a la República. Cuando los separatistas detienen al maestro Jedi Even Piell y lo encierran en la Ciudadela, Anakin Skywalker concibe un plan de rescate que implica el uso de los B1 reprogramados para infiltrarlos en la cárcel. Bajo las órdenes de R2-D2, los B1 pilotan una nave para trasladar a los otros miembros del equipo de rescate hasta la Ciudadela. Cuando un gran número de droides enemigos atacan, el trío de B1 se sacrifica para repeler el ataque.

Ataque calculado
Dotados con datos de movimiento inspirados en los de soldados orgánicos hiperespecializados, los droides muestran gran variedad de posiciones y maniobras en su enfrentamiento con el ejército de la República en la batalla de Geonosis.

La última batalla
Aunque el ataque imperial destruye a casi toda la guarnición de Agamar, unos pocos droides logran huir y ahora se enfrentan a un futuro incierto.

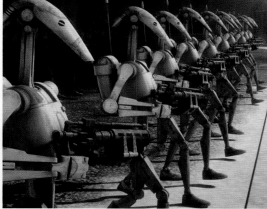

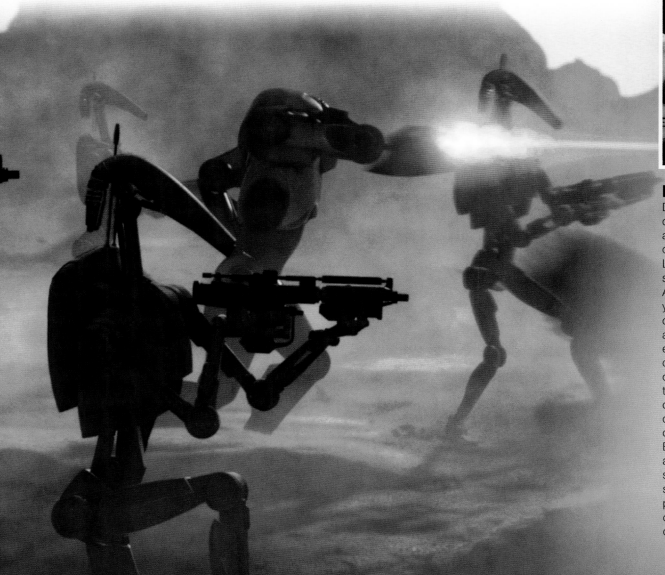

ERA IMPERIAL

Después de las Guerras Clon, y pese al desmantelamiento del ejército separatista, aún se pueden encontrar droides de combate, como los amistosos R0-GR. Los chatarreros registran las fábricas separatistas abandonadas, como la de Akiva, para construir sus propios droides y Temmin Wexley, natural de Akiva, construye un B1 muy modificado y letal al que llama Huesos. En Agamar, sigue en activo una guarnición completa de droides de combate debido a que su comandante cree que se trata de un truco de la República y desobedece la orden de desactivarlos. Diecisiete años después, la tripulación del *Espíritu* y el capitán Rex descubren la guarnición. El droide comandante B1-268 captura a los visitantes, que se convierten en sus primeros prisioneros en 20 años de servicio. La victoria del droide es efímera, pues la llegada de las fuerzas imperiales obliga a la tripulación del *Espíritu* y a los droides a colaborar para escapar.

IMAGECASTER

APARICIONES I, GC, III, FoD **FABRICANTE** Corporación SoroSuub
MODELO SoroSuub Imagecaster **TIPO** Holoproyector personal

El Imagecaster, que habitualmente llevan los miembros de la Orden Jedi, es un holoproyector en forma de disco que muestra imágenes tridimensionales formadas por la interferencia de rayos de luz. Se puede usar con un comunicador para la transmisión de hologramas o como grabador y proyector de imágenes independiente. El dispositivo es muy resistente, lo que permite su uso en batalla, y puede albergar hasta cien minutos de imágenes. El maestro Jedi Qui-Gon Jinn carga su holoproyector con imágenes seleccionadas de la nave estelar de la reina Amidala antes de ir a la chatarrería de Tatooine, donde espera conseguir piezas de recambio para el hiperimpulsor de la nave.

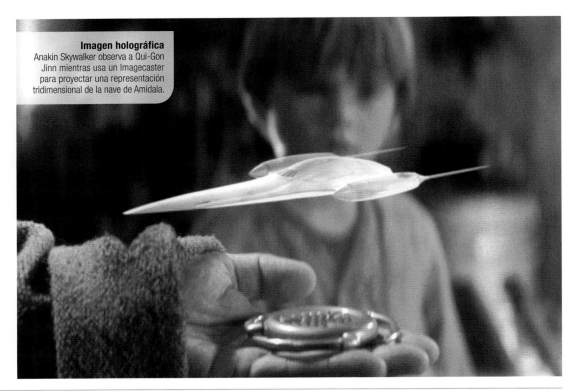

Imagen holográfica
Anakin Skywalker observa a Qui-Gon Jinn mientras usa un Imagecaster para proyectar una representación tridimensional de la nave de Amidala.

Diseño utilitario
El anillo del Imagecaster tiene tres brazos curvos que permiten situar el dispositivo en cualquier superficie nivelada, o bien conectarlo a un proyector más grande.

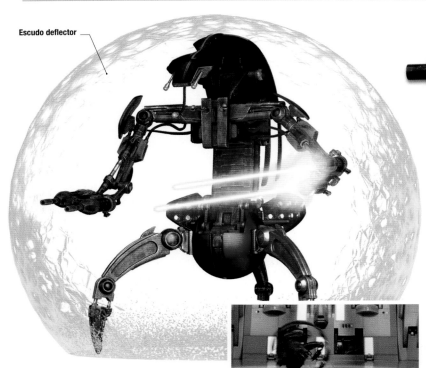

Escudo deflector

DROIDEKA (DROIDE DESTRUCTOR)

APARICIONES I, II, GC, III, Reb **FABRICANTE** Colicoides **TIPO** Droide de combate

A diferencia del droide de combate, alto, delgado y cuya complexión humanoide le permite cierta versatilidad, el droideka se concibió con la única misión de aniquilar a sus objetivos. Insectoide en su mezcla de curvas y ángulos pronunciados, el droideka está armado con dos blásteres inmensos de una capacidad destructiva ultrarrápida, y los generadores del escudo deflector lo envuelven en una esfera de energía protectora. Aunque tiene un andar torpe y lento, el droideka puede adoptar forma de rueda para rodar por superficies lisas a gran velocidad.

Modo giratorio
Un droideka se desliza por la cubierta de una nave antes de disparar a su objetivo.

Antes del bloqueo de Naboo, varias organizaciones criminales como el cártel Xrexus y grandes corporaciones, como Czerka, emplean droidekas. La Federación de Comercio los usa en tareas de seguridad a bordo de naves y también en tierra, para operaciones de combate. Luego forman parte del ejército separatista durante las Guerras Clon. Los droidekas siguen en uso durante la era imperial, pero no a la misma escala. Agamar conserva un remanente del ejército droide separatista, que incluye droidekas, que primero se enfrentan a dos Jedi y a un clon, y luego colaboran con ellos.

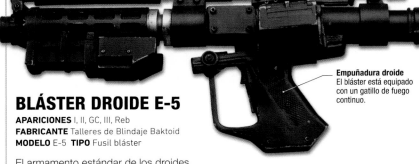

BLÁSTER DROIDE E-5

APARICIONES I, II, GC, III, Reb
FABRICANTE Talleres de Blindaje Baktoid
MODELO E-5 **TIPO** Fusil bláster

El armamento estándar de los droides de combate B1 y los droides comando de la serie BX es el fusil bláster E-5, un arma ligera con una gran cámara de gas que realiza unos potentes disparos. Basado en un diseño de BlasTech, los talleres Baktoid lo sometieron a un proceso de retroingeniería para ser usado por soldados robóticos, que no sentirán el gran calor que produce cuando se dispara repetidamente.

Empuñadura droide
El bláster está equipado con un gatillo de fuego continuo.

HIPERIMPULSOR T-14

APARICIONES I
FABRICANTE Colectivo de Diseño Nubiano **CLASE** 1.8 **TIPO** Hiperimpulsor

Los generadores del hiperimpulsor T-14, que llevan a las naves hasta el hiperespacio, se usan habitualmente en naves producidas por el Colectivo de Diseño Nubiano, como la nave estelar nubiana 327 tipo J de la reina Amidala.

PRIMERA ESPADA DE LUZ DE OBI-WAN KENOBI

APARICIONES I
CREADOR Obi-Wan Kenobi
MODELO Espada de luz
TIPO De una hoja

Aunque la primera espada de Obi-Wan se parece visualmente al arma de Qui-Gon, cuenta con un mecanismo interno distinto. Su cristal kyber emite una característica hoja azul, pero durante una misión a Pijal es sustituido por un cristal kohlen que emite una hoja naranja. Kenobi pierde la espada de luz cuando esta cae en el hueco de un generador durante un duelo con Darth Maul en Naboo.

EVAPORADOR DE AGUA GX-8

APARICIONES I, II, GC, III, Reb, RO, IV, VII **FABRICANTE** Pretormin Ambiental
MODELO Evaporador de agua GX-8 **TIPO** Evaporador de humedad

Indispensable para la supervivencia en el planeta desierto de
Tatooine, el evaporador de agua GX-8 extrae la humedad del aire
mediante unos condensadores refrigerados. El agua se acumula en
los condensadores y es bombeada hacia
las cisternas de almacenamiento.
Estos artilugios pueden producir
hasta 1,5 litros de agua al día.

FUSIL DE FRANCOTIRADOR AVENTURERO

APARICIONES I, GC
FABRICANTE Armas Czerka
MODELO Aventurero
TIPO Fusil de francotirador

El Czerka Aventurero es un fusil
excelente para largas distancias
que llena su cámara con un
oxidante rico al detonar el
proyectil, lo que le proporciona
una mayor velocidad y alcance.
El arma puede desmontarse
con facilidad para ocultarla
durante su transporte.

Largo alcance
Los proyectiles de este fusil pueden
alcanzar objetivos situados a 450 metros.

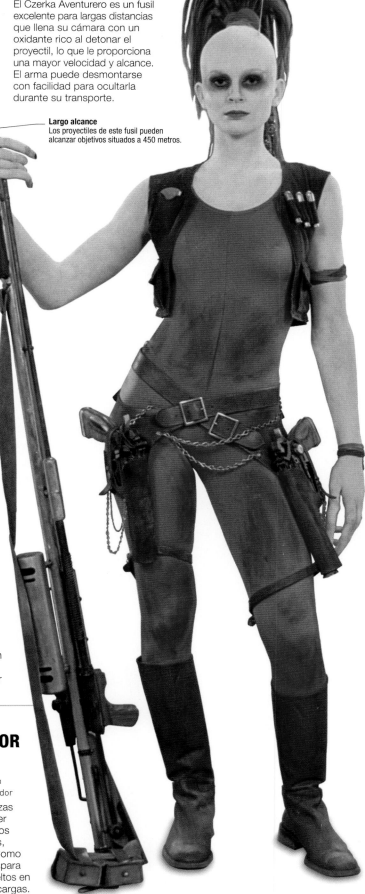

DROIDES DE REPARACIÓN

APARICIONES I, II, GC, Reb, Res **FABRICANTE** Serv-O-Droid
MODELO Serie DUM **TIPO** Droide de reparación

De un metro de altura, estos droides baratos se dedican al
mantenimiento de los motores de las vainas de carreras,
pueden levantar objetos pesados y salen a la pista sin
pensárselo para reparar vehículos sobrecalentados.
Cuando no están en funcionamiento,
se pliegan en una postura
compacta.

Construcción robusta
La aleación templada de su estructura les
permite soportar el clima riguroso de Tatooine.

COMUNICADOR HUSH-98

APARICIONES I, GC, III **FABRICANTE** Corporación SoroSuub
MODELO Hush-98 **TIPO** Comunicador de mano

Los comunicadores se utilizan como dispositivos de
comunicación y para enviar y recibir datos. Muchos
Jedi emplean el Hush-98, con un alcance de cien
kilómetros y unas medidas de seguridad que impiden
la intercepción no autorizada. Los proyectores de
silencio incorporados permiten que los Jedi no
sean detectados cuando se comunican. Otros
componentes incluyen una antena de recepción,
frecuencias variables, codificación y una matriz
de reproducción de sonido. El Hush-98 también
puede transmitir información compleja, como
datos de una muestra de sangre para determinar
los niveles de midicloriano.

FUSIL FRANCOTIRADOR

APARICIONES I, Reb, IV
FABRICANTE Moradores de
las arenas **MODELO** Tusken
Cycler **TIPO** Fusil francotirador

Fabricado a partir de piezas
robadas, el Tusken Cycler
es el arma estándar de los
moradores de las arenas,
o tusken, de Tatooine. Como
fusil de francotirador, dispara
proyectiles sólidos envueltos en
energía en lugar de descargas.

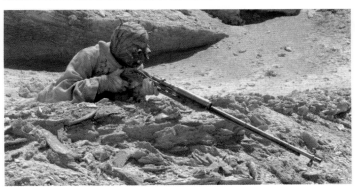

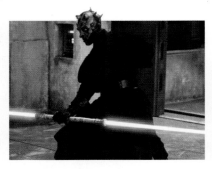

ESPADA DE LUZ DE DARTH MAUL

APARICIONES I, GC **CREADOR** Darth Maul
MODELO Hecha a mano **TIPO** Espada de luz Sith
de doble hoja (dos espadas unidas)

El arma principal del lord Sith Darth Maul son dos espadas de luz rojas idénticas unidas por la empuñadura para formar una espada doble. Creada por el propio Maul, el arma dispone de dos grupos de componentes internos, lo que permite que uno sirva de reserva del otro en caso de necesidad. Los controles pueden activar ambas hojas de forma independiente o simultánea, y cada espada dispone de sus propios controles de modulación. La espada de luz doble suele usarse como arma de entrenamiento. Sin embargo, dado que puede resultar mucho más peligrosa para quien la maneja que para el enemigo, la mayoría de los Sith han evitado esta espada doble y se han decantado por la espada de luz sencilla. En las manos expertas de Maul, se convierte en un vórtice de energía letal.

Darth Maul mata a su primer Jedi, una Padawan twi'lek llamada Eldra Kaitis, con esta espada. Posteriormente, ataca al maestro Jedi Qui-Gon Jinn en el planeta

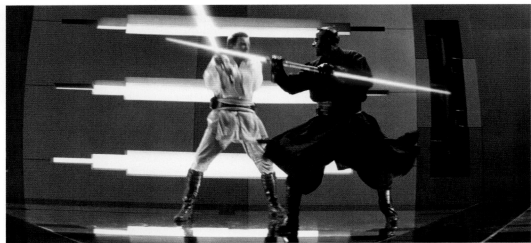

Matando el tiempo
Tras años de adiestramiento en artes marciales, Maul disfruta de la oportunidad de poder usar su arma contra dos Jedi en el planeta Naboo (izda.).

Dos contra uno
La habilidad de Maul con dos espadas (abajo) no basta para derrotar a Obi-Wan y su espada de una hoja.

Tatooine utilizando una única hoja, pero no consigue herir a su oponente. Poco después, cuando se enfrenta de nuevo a Qui-Gon y a Obi-Wan Kenobi en Naboo, activa ambas hojas para luchar con los dos Jedi a la vez. Maul acaba con Qui-Gon, pero Obi-Wan asesta un golpe de espada a la empuñadura del arma de Maul y lo deja con una única espada. A pesar de la gran habilidad de Darth Maul, Obi-Wan lo corta por la mitad. Por increíble que parezca, Maul sobrevive al ataque y logra que la espada no deje de funcionar. Años más tarde, durante las Guerras Clon, Maul aún posee el arma cuando sale de la oscuridad, y se enfrenta con ella a Obi-Wan y a su antiguo maestro, Darth Sidious. Pierde el arma cuando cae ante Sidious.

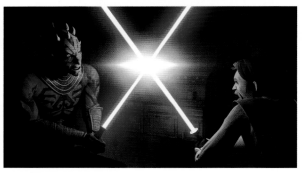

Encuentro violento
Maul retoma el duelo con Obi-Wan Kenobi con la única espada de luz que le queda.

BOLA DE ENERGÍA (BOOMA)

APARICIONES I, GC **FABRICANTE** Liga de la Defensa de Otoh Gunga **MODELO** Bola de energía gungan **TIPO** Arma de energía

Usando la energía de plasma que se halla en las profundidades de la corteza porosa de Naboo, los gungan han creado una granada esférica a la que llaman booma. Hechas en varios tamaños, estas granadas se pueden lanzar con la mano, con una honda o con una catapulta falumpaset. Al impactar contra su objetivo, estallan y liberan plasma y una fuerte descarga eléctrica.

ESCUDO DE ENERGÍA PERSONAL GUNGAN

APARICIONES I **FABRICANTE** Liga de la Defensa de Otoh Gunga **MODELO** Escudo de energía personal estándar **TIPO** Escudo de energía personal

Este escudo de mano que utilizan los soldados del Gran Ejército Gungan defiende contra ataques físicos y contra el fuego de los blásteres. De forma oval, usa una tecnología hidroestática de burbujas y puede devolver los disparos al agresor.

Gatillo
Para evitar accidentes, es necesario apretar el gatillo con fuerza.

PISTOLA REAL DE NABOO

APARICIONES I, GC, FoD **FABRICANTE** Corporación SoroSuub **MODELO** ELG-3A **TIPO** Bláster

Ligera, elegante y funcional, la SoroSuub ELG-3A es un accesorio casi estándar para diplomáticos y nobles que necesitan un bláster personal. Padmé Amidala y sus doncellas usan esta pistola ligera. Aunque la mayoría están diseñadas para poder ocultarlas con facilidad, hay una versión de cañón largo.

ATLATL GUNGAN

APARICIONES I, GC **FABRICANTE** Liga de la Defensa de Otoh Gunga **MODELO** Atlatl estándar Otoh Gunga **TIPO** Porra o arma de alcance

Utilizada por los gungan para lanzar bolas de energía a una distancia mayor de la que puede alcanzar alguien lanzándolas con el brazo, el atlatl es, en esencia, una especie de cañón y, al mismo tiempo, un arma contundente. Los atlatl se tallan en una madera aislante y pueden blandirse con una mano. Tienen un alcance máximo de cien metros, pero el alcance óptimo es de treinta metros.

DARDO SABLE KAMINOANO

APARICIONES II **CREADOR** Kaminoanos **MODELO** Dardo sable de Kamino, hecho a mano **TIPO** Dardo tóxico

Reconocido por pocos expertos fuera del Borde Exterior, el dardo sable kaminoano es un artilugio extraño. Es un dardo pequeño, en forma de horquilla y con unos cortes laterales, que inocula una toxina mortal. Aunque son muy letales, pueden despertar sospechas, pues son exclusivos del sistema de Kamino.

Veneno
Las toxinas themfar malkite y fex-M3 pueden causar la muerte en menos de diez segundos.

DISPOSITIVO REMOTO

APARICIONES II, GC, IV, Res, VII **FABRICANTE** Industrias Automaton **MODELO** Marksman-H **TIPO** Dispositivo remoto de entrenamiento

Usados habitualmente como herramientas de entrenamiento, los dispositivos remotos son esferas pequeñas y flotantes equipadas con unos blásteres inofensivos. Los Jedi utilizan estos dispositivos para mejorar su destreza con la espada y la armonía con la Fuerza. Los aprendices de Jedi llevan un casco que les impide ver, y usan la Fuerza para visualizar la ubicación y el movimiento del dispositivo remoto, blandiendo la espada de luz para detener los disparos. A medida que el entrenamiento avanza, el dispositivo se mueve cada vez más rápido y ataca con más intensidad. Estos dispositivos también son utilizados por tiradores que quieren mejorar la puntería.

Variación letal
Estos dispositivos pueden convertirse en armas de seguridad defensiva, capaces de abatir a los intrusos con un rayo de energía mortal.

Herramienta de aprendizaje
Ahsoka observa el entrenamiento Jedi con dispositivos remotos a bordo del *Crisol*.

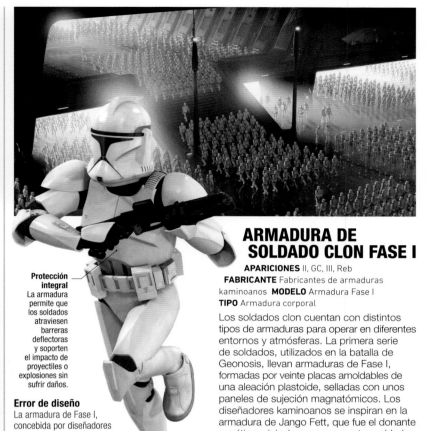

Protección integral
La armadura permite que los soldados atraviesen barreras deflectoras y soporten el impacto de proyectiles o explosiones sin sufrir daños.

Error de diseño
La armadura de Fase I, concebida por diseñadores kaminoanos sin experiencia en ergonomía humana, es muy incómoda para sentarse. Las versiones posteriores corrigen este defecto.

ARMADURA DE SOLDADO CLON FASE I

APARICIONES II, GC, III, Reb **FABRICANTE** Fabricantes de armaduras kaminoanos **MODELO** Armadura Fase I **TIPO** Armadura corporal

Los soldados clon cuentan con distintos tipos de armaduras para operar en diferentes entornos y atmósferas. La primera serie de soldados, utilizados en la batalla de Geonosis, llevan armaduras de Fase I, formadas por veinte placas amoldables de una aleación plastoide, selladas con unos paneles de sujeción magnatómicos. Los diseñadores kaminoanos se inspiran en la armadura de Jango Fett, que fue el donante genético original para crear a estos soldados, incluido el casco con el característico visor en forma de «T». El interior presurizado también proporciona protección temporal contra el vacío del espacio.

FUSIL BLÁSTER DC-15

APARICIONES II, GC, III, Reb **FABRICANTE** Industrias BlasTech **MODELO** Fusil bláster DC-15 **TIPO** Fusil bláster

Arma estándar para soldados clon del Gran Ejército de la República, el DC-15 utiliza un cartucho de gas tibanna reemplazable que permite disparar hasta quinientas descargas de plasma cuando el arma está a baja potencia; a máxima potencia, el DC-15 lanza trescientos disparos y puede dejar un agujero de 50 centímetros en una pared de ferrohormigón.

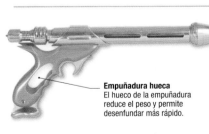

Empuñadura hueca
El hueco de la empuñadura reduce el peso y permite desenfundar más rápido.

PISTOLA BLÁSTER WESTAR-34

APARICIONES II, GC **FABRICANTE** Tecnologías Concordian Crescent **MODELO** WESTAR-34 **TIPO** Pistola bláster

Diseñada para ataques sorpresa breves pero intensos y para disparos de cerca, la WESTAR-34 es un modelo de encargo para el cazarrecompensas Jango Fett. Está hecha con una costosa aleación dalloriana que puede soportar un calor que derretiría la mayoría de las pistolas normales.

BLÁSTER SÓNICO GEONOSIANO

APARICIONES II, GC, Reb **FABRICANTE** Armería Gordarl **MODELO** Bláster sónico geonosiano **TIPO** Bláster sónico

El arma estándar de los soldados geonosianos usa osciladores para producir una descarga sónica omnidireccional. La energía del arma queda envuelta en una esfera de plasma generada por unos emisores que canalizan el rayo sónico.

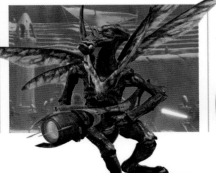

ESPADA DE LUZ DE MACE WINDU

APARICIONES II, GC, III **CREADOR** Mace Windu **MODELO** Hecha a mano **TIPO** Espada de luz Jedi

Durante su larga carrera como Jedi, Mace fabrica y utiliza al menos dos espadas de luz. Ambas crean la hoja morada. Tras muchos años de experiencia con su primera espada de luz, y después de ser nombrado miembro del Consejo Jedi, fabrica su segunda espada utilizando los mayores niveles de precisión, creando así un arma superior que representa sus habilidades maduras como líder Jedi. Considerado como uno de los mejores espadachines de la Orden Jedi, Mace es un maestro de técnicas de combate que a veces se acerca peligrosamente a las prácticas del lado oscuro.

Circuitos de modulación para la hoja amatista

Acabado en electrum que indica que pertenece a un miembro superior del Consejo

Empuñadura

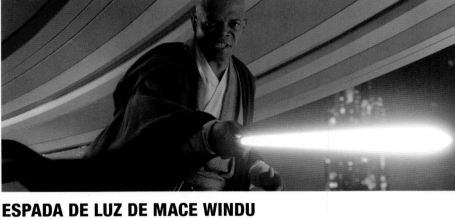

«El planeta es seguro, señor. La población está bajo control.»

SUPERDROIDE DE COMBATE G21

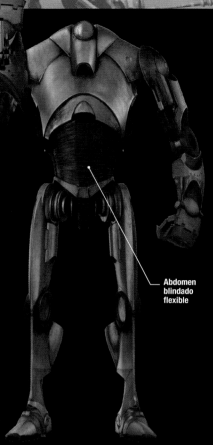

Resistente
La articulación reforzada del codo está sellada herméticamente.

Arma secreta
En un principio se construyó en secreto para la Federación de Comercio, ya que el superdroide de combate militar infringe las normas de la República sobre fuerzas de seguridad privadas.

Abdomen blindado flexible

SUPERDROIDE DE COMBATE

El superdroide de combate es la versión más fuerte, corpulenta y avanzada del droide de combate B1. Está equipado con un cañón láser y puede operar sin señal de mando.

APARICIONES II, GC, III **FABRICANTE** Autómatas de Combate Baktoid
MODELO Superdroide de combate B2 **TIPO** Superdroide de combate

ARMAS INCORPORADAS

El droide de combate B2 estándar tiene dos cañones láser incorporados en el antebrazo derecho, que es modular y puede reemplazarse con un lanzacohetes y otras armas. Como las manos blindadas del B2 no tienen dedos, le resulta muy difícil manejar blásteres estándar. Sin embargo, sí dispone de unos emisores de señales que activan el mecanismo de disparo de los fusiles bláster especializados, lo que le permite disparar con facilidad.

MODELO MEJORADO

Después de que la Federación de Comercio perdiera miles de droides de combate B1 en la batalla de Naboo, empiezan a buscar prototipos de un droide de combate mejorado. El resultado es el droide de combate B2, diseñado por la Unión Tecnológica. El B2 incorpora muchos componentes del B1, pero los protege en una armadura mucho más robusta. El delicado receptor de señales queda incorporado en la coraza pectoral, que también alberga un procesador cognitivo básico. Esta inteligencia limitada permite que el B2 funcione de forma semiindependiente, sin necesidad de contacto constante con una nave de control droide. Sin embargo, como el B2 no tiene capacidad de pensamiento complejo, necesita un vínculo con una nave de control para un rendimiento óptimo. Al tener un centro de gravedad alto, usa algoritmos de movimiento para mantener el equilibrio. Los pies del B2 también pueden sustituirse por garras de escalada u otros complementos para atravesar distintos terrenos.

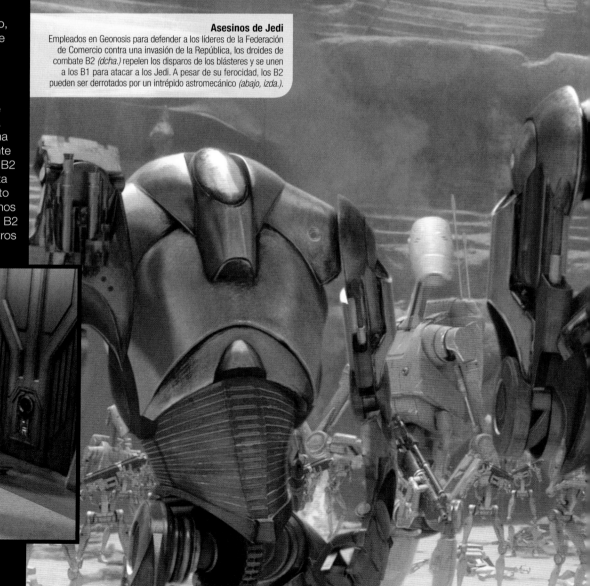

Asesinos de Jedi
Empleados en Geonosis para defender a los líderes de la Federación de Comercio contra una invasión de la República, los droides de combate B2 *(dcha.)* repelen los disparos de los blásteres y se unen a los B1 para atacar a los Jedi. A pesar de su ferocidad, los B2 pueden ser derrotados por un intrépido astromecánico *(abajo, izda.)*.

VARIANTE DE LA MOCHILA PROPULSORA

Los ingenieros de la Unión Tecnológica diseñan una mochila muy potente para impulsar al droide de combate B2 por el aire. Para ahorrar combustible, aumentar la autonomía y compensar el peso del B2, la mochila incorpora un repulsor. Comúnmente conocidos como droides espaciales o droides propulsores, esta variante del B2 recibe el nombre oficial de B2-RP *(rocket pack)* y se distingue de otros B2 por las marcas blanquiazules del pecho, los brazos y las patas. En los conflictos aéreos, las naves de la Confederación de Sistemas Independientes usan B2-RP, que se lanzan contra naves enemigas.

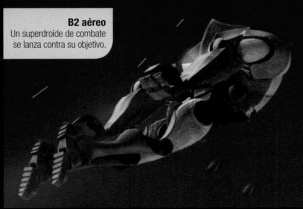

B2 aéreo
Un superdroide de combate se lanza contra su objetivo.

Soldado cohete
Un B2-RP *(arriba)* dispara en la batalla de Ringo Vinda. Una sección de B2 *(arriba, sup.)* en un ataque con blásteres de muñeca.

B2-RP MEJORADO

Introducido al final de las Guerras Clon, este B2-RP recibe el nombre de superdroide de combate espacial, y lleva una mochila propulsora más grande, con dos propulsores en los hombros y dos más pequeños en los tobillos. El diseño y la configuración de estos propulsores permiten que el droide tenga un mayor control de las maniobras aéreas, y que sea más veloz. El B2-RP mejorado también va armado con blásteres de muñeca en ambos brazos.

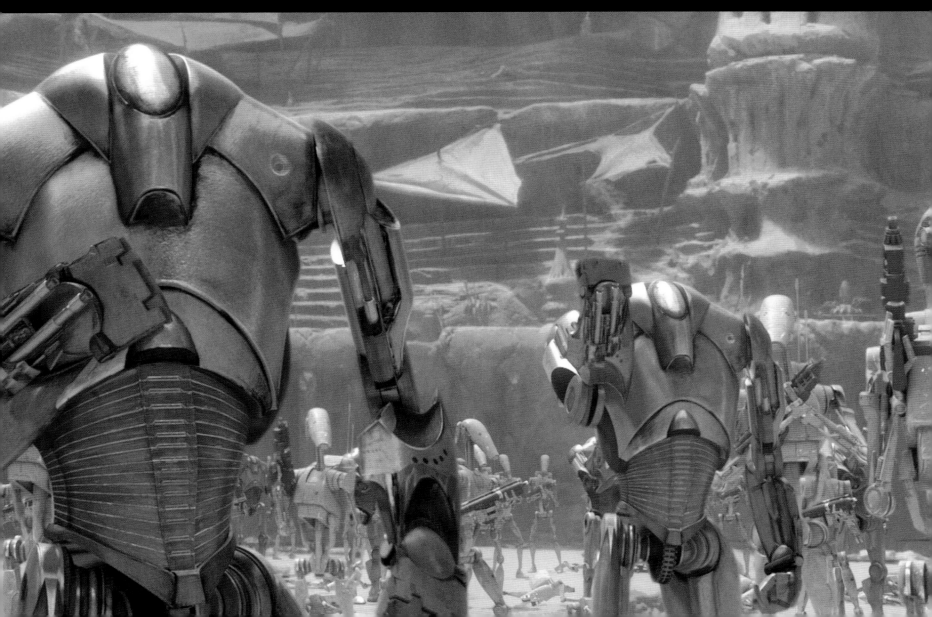

DATAPAD

APARICIONES I, GC, III, Reb, Res, VIII
FABRICANTE Varios **MODELO** Varios
TIPO Datapad

Los datapad son unos dispositivos muy comunes utilizados con distintos fines en toda la galaxia. La mayoría tiene una pantalla y un mecanismo para introducir datos. Los datapad también pueden almacenar y reproducir datos holográficos.

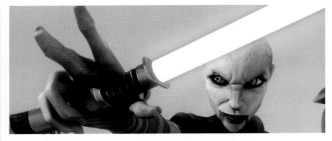

ESPADAS DE LUZ DE ASAJJ VENTRESS

APARICIONES GC **CREADOR** Desconocido **MODELO** Hecha a mano
TIPO Espada de luz Sith

Durante su aprendizaje con el conde Dooku, Ventress blande dos espadas de luz de empuñadura curva que se pueden unir en una única espada de luz de doble hoja. La joven es muy habilidosa con las armas y se enfrenta a la Jedi Luminara Unduli en el ataque al crucero *Tranquilidad*. Más tarde, en las Guerras Clon, Ventress ayuda a Ahsoka Tano a huir de las autoridades de la República en Coruscant, pero pierde las espadas gemelas tras una emboscada de Barriss Offee. Entonces, adquiere una espada de luz de hoja amarilla en el mercado negro.

BLÁSTER DC-17

APARICIONES GC, III, Reb **FABRICANTE** Industrias BlasTech
MODELO Bláster de mano DC-17 **TIPO** Pistola bláster

Esta pistola bláster pesada es utilizada por la mayoría de soldados clon de la República, sobre todo por los capitanes y comandantes. La BlasTech DC-17 también puede equiparse con un gancho de ascenso para trepar por muros e incorpora la función de aturdimiento. Se usa a menudo con cartucheras que permitan desenfundar rápido para repeler amenazas inesperadas. El comandante Bly y el capitán Rex prefieren usar dos DC-17 a la vez.

Potencia de disparo
La DC-17 estándar puede realizar hasta cincuenta disparos.

Personalizada
Las pistolas DC-17 son idénticas e intercambiables, pero los comandantes las personalizan a menudo con colores distintos.

BLÁSTER DC-15A

APARICIONES II, GC, III
FABRICANTE Industrias BlasTech
MODELO Fúsil bláster DC-15A
TIPO Bláster

El DC-15A es una de las armas estándar de los soldados clon. Se trata de un fusil bláster muy fiable, útil para ráfagas de fuego continuo y disparos de larga distancia. El soldado clon puede controlar la potencia de disparo de este arma, que incluye una función para aturdir a los enemigos. Los fusiles DC-15A pueden montarse en trípodes y equiparse con miras telescópicas de francotirador. Asimismo pueden usar los datos de lectura holográfica de los cascos de los soldados. Durante la batalla de Teth, los soldados clon usan los cables de ascenso del fusil para trepar por muros altos.

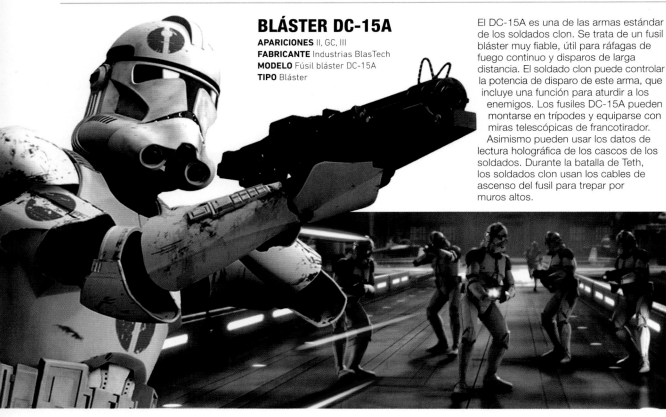

BRAZO MECÁNICO DE ANAKIN

APARICIONES II, GC, III, Reb, RO, IV, V, VI
FABRICANTE República **MODELO** Brazo mecánico personalizado **TIPO** Prótesis cibernética

Cuando el conde Dooku le corta un brazo a Anakin en Geonosis, el Jedi recibe una prótesis mecánica. Parece el brazo de un droide, pero mejora la capacidad de sujeción de Anakin. Las yemas de los dedos electroestáticos permiten que el Jedi conserve el sentido del tacto.

DROIDE TÁCTICO SERIE T

APARICIONES GC, Reb **FABRICANTE** Autómatas de Combate Baktoid **MODELO** Droide táctico
FILIACIÓN Separatistas

Los droides tácticos serie T ejercen un papel asesor importante en las fuerzas separatistas durante las Guerras Clon. Mucho más inteligentes que la mayoría de los droides, no se acercan al frente de batalla, y se dedican a planificar las estrategias de combate desde instalaciones seguras. Gracias a su inteligencia, muchos comandantes les permiten que ejerzan una autoridad absoluta sobre los elementos militares separatistas. Esto provoca que muchos droides expresen su superioridad con respecto a los demás modelos.

ESPADA DE LUZ DEL CONDE DOOKU

APARICIONES II, GC, III **CREADOR** Conde Dooku
MODELO Hecha a mano **TIPO** Espada de luz Sith

El maestro Jedi Dooku, que se considera a sí mismo un gran duelista, fabrica su espada de luz con una empuñadura curva muy poco habitual que le permite ejecutar movimientos con mayor precisión. Cuando abandona a los Jedi y se une a los Sith, Dooku sustituye el cristal kyber azul de su espada por otro rojo. Durante un enfrentamiento en Geonosis, Dooku se libra fácilmente de Anakin Skywalker y Obi-Wan Kenobi, pero no puede vencer al maestro Yoda. Dooku utiliza esta espada en todas las Guerras Clon. Se enfrenta a Anakin y Obi-Wan por segunda vez a bordo de la nave *Mano Invisible*, pero, en esa ocasión, le fallan las habilidades, y es decapitado por un Anakin con sed de venganza.

Brillo escarlata
El cristal kyber de Dooku produce una hoja roja.

Una forma inusual
La forma curva de la empuñadura permite un mayor control.

ESPADA DE LUZ DE YODA

APARICIONES II, GC, III **CREADOR** Yoda
MODELO Hecha a mano **TIPO** Espada de luz Jedi

La empuñadura de la espada de luz de Yoda es más corta que las demás y la hoja es proporcional a la baja estatura del maestro Jedi. Pese a su edad, Yoda es uno de los mejores guerreros de la Orden Jedi, capaz de ejecutar ataques en cualquier dirección. Yoda utiliza la espada verde en las Guerras Clon, pero pierde el arma cuando se enfrenta al emperador Palpatine en la Cámara del Senado. El Gran Visir Mas Amedda la destruye lanzándola en público a un incinerador.

ESPADA DE LUZ DE REY

APARICIONES GC, III, IV, V, VII, VIII, IX **CREADOR** Anakin Skywalker
MODELO Hecha a mano **TIPO** Espada de luz Jedi

Anakin construyó esta espada de luz tras la Batalla de Geonosis como sustituta de su espada Jedi. Desde entonces, el arma ha pasado de generación en generación. Tiene la hoja azul y una empuñadura negra y plateada. Anakin la blande contra los separatistas en las Guerras Clon y derrota con ella al conde Dooku a bordo de la *Mano Invisible* en la Batalla de Coruscant. Con esa misma espada corta después una mano a Mace Windu para defender al canciller supremo Palpatine, hecho que señala su transformación en Darth Vader. Luego la usa durante la matanza del templo Jedi y en su combate contra Obi-Wan en Mustafar.

Aro de estabilización de la hoja

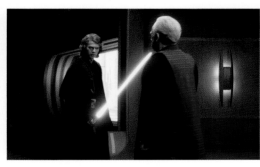

Últimos actos
Anakin usa su espada de luz para enfrentarse a Palpatine, pero enseguida la cambia por una de hoja roja.

Duelo en la base de Starkiller
Rey combate al duelista consumado Kylo Ren con su espada de luz sobre la nieve de la base de Starkiller. Pese a carecer de instrucción, aguanta el tipo y le derrota.

Obi-Wan toma la espada de su adversario vencido y la conserva durante casi dos décadas mientras cuida en Tatooine del hijo de Anakin, Luke, a quien finalmente se la entrega. Este la blande contra el Imperio más de dos años, y en Cymoon 1 combate con ella por primera vez a Vader. Entonces el lord Sith la recupera por breve espacio y la reconoce como suya, pero Luke se hace con ella antes de huir. Luego Luke aprende a luchar con la espada en Hubin con Thane Markona, cuya madre era Jedi, y estudia con Yoda en el planeta Dagobah. Pero cuando se enfrenta de nuevo a Vader en la Ciudad de las Nubes, su talento aún no puede rivalizar con la maestría del lord Sith. Vader le corta una mano con su espada y manda el arma a las profundidades de la Ciudad de las Nubes.

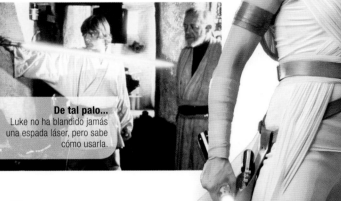

De tal palo...
Luke no ha blandido jamás una espada láser, pero sabe cómo usarla.

En algún momento de las tres décadas siguientes, el legendario pirata Maz Kanata se hace con el arma. Cuando Rey llega al castillo de Maz en Takodana, siente la llamada de la espada de luz y la encuentra en un cofre oculto en una cripta bajo el castillo. La Fuerza le transmite visiones del pasado y Maz quiere regalarle el arma, pero Rey rechaza su oferta. Finn, el ex soldado de asalto de la Primera Orden, le quita la espada a Maz y la usa en un duelo contra su antiguo amigo FN-2199 en la Batalla de Takodana. En la base de Starkiller, Finn se las ve incluso con Kylo Ren, el «Asesino de Jedi», quien lo hiere de gravedad. A continuación, tanto Rey como Kylo llaman a la espada, pero esta obedece a Rey, quien combate a Kylo, lo iguala y le corta la cara. Después Rey viaja a Ahch-To, donde vive Luke, para devolverle la espada, pero este la arroja a su espalda. Rey la recoge y acaba convenciéndolo para que la entrene. Tras pulir sus habilidades, Rey deja a Luke en Ahch-To y se reincorpora a la lucha contra la Primera Orden. Se deja capturar y la llevan ante el Líder Supremo Snoke a bordo de la *Supremacía*, su nave insignia. Snoke le quita la espada a Rey y ordena a Kylo que la mate, pero este usa la Fuerza para activar el arma de Rey y matar a Snoke, y luego le da la espada a Rey. La Guardia Pretoriana de Snoke se les echa encima en el acto, pero el formidable dúo los despacha a todos. Después Ren tiende la mano a Rey, con la esperanza de que esta se una a él, pero ella lo rechaza y trata de convocar otra vez a la espada. Kylo también la llama y el arma estalla entre los dos y se hace añicos. Rey escapa de la nave con los fragmentos de la legendaria arma.

Escondida
Maz guardó la espada de Luke en un antiguo cofre de madera de wroshyr *(abajo)*. Se ignora cuánto tiempo lleva allí.

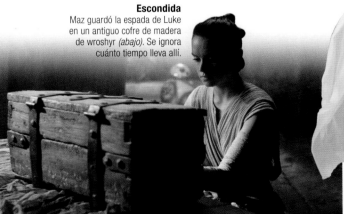

Nueva forja
No puede acabarse con la más famosa de las armas ni partiéndola en dos. Sus fragmentos volvieron a forjarse y Rey la blande una vez más contra Kylo Ren.

Batalla mortal
A bordo de la *Supremacía*, Rey lucha por su vida junto a Kylo Ren contra la letal Guardia Pretoriana *(arriba)*.

TT-8L/Y7

APARICIONES Reb, VI
FABRICANTE Serv-O-Droid
TIPO Droide guardián
FILIACIÓN Palacio de Jabba

Apodados las «cotorras», estos droides de seguridad instalados en las puertas de entrada examinan y registran a los visitantes en busca de armas. Odiosos y abusones, disfrutan de su posición de control. R2-D2 y C-3PO son interrogados por uno instalado en un orificio de la entrada del palacio de Jabba el Hutt.

ESPADAS DE LUZ DE AHSOKA

APARICIONES GC, Reb **CREADOR** Ahsoka Tano
MODELO Hecha a mano **TIPO** Espada de luz Jedi

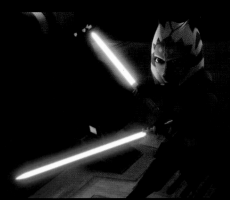

En las Guerras Clon, Ahsoka Tano usa mucho sus espadas de luz verde. La Padawan Jedi desarrolla un estilo de lucha único y un modo de blandir el arma poco convencional. Bajo la tutela de Anakin Skywalker se convierte en una habilidosa duelista; lucha en las batallas de Teth, Geonosis y Lola Sayu, e incluso llega a perder la espada a manos de un ladrón de Coruscant, aunque no tarda en recuperarla. Ahsoka se fabrica una espada de hoja corta para usarla junto con su arma principal.

Doble misión
Ambos extremos de la electrovara pueden activarse para provocar una descarga.

Carga ajustable
La descarga eléctrica puede aumentarse a niveles letales.

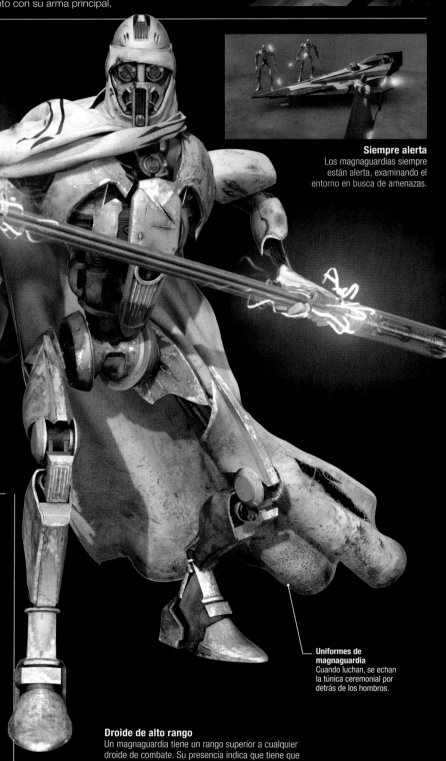

Siempre alerta
Los magnaguardias siempre están alerta, examinando el entorno en busca de amenazas.

MAGNAGUARDIA

APARICIONES GC, III
FABRICANTE Mecánica Holowan **TIPO** Droide guardaespaldas **FILIACIÓN** Separatistas

Los magnaguardias, guardaespaldas robóticos asignados al general Grievous, comparten la aterradora reputación de este. El magnaguardia IG-100 está fabricado por Mecánica Holowan y es pariente lejano del droide asesino IG, de la misma compañía. Los magnaguardias destacan en el cuerpo a cuerpo y aturden o matan a sus adversarios con la electrovara de doble empuñadura. Los que trabajan con Grievous llevan túnicas, un guiño a las tradiciones del planeta natal del general. Consciente de que se enfrentará a muchos caballeros Jedi en las Guerras Clon, Grievous entrena a sus magnaguardias en técnicas de duelo que les permitan luchar juntos contra un solo objetivo. Los sistemas de apoyo les permiten seguir combatiendo aunque pierdan una extremidad. A pesar de que Grievous no espera que sus magnaguardias puedan matar a todos los Jedi que los desafíen, sabe que un cordón de guardaespaldas agotará a la mayoría de ellos y los hará vulnerables al golpe de gracia del propio Grievous. A bordo del destructor de su general, el *Mano Invisible*, Obi-Wan Kenobi y Anakin se enfrentan a varios magnaguardias. Durante la era imperial, Grakkus el Hutt, un coleccionista de artículos relacionados con los Jedi, captura a Luke Skywalker y obliga al joven Jedi a enfrentarse a varios magnaguardias.

ELECTROVARA

APARICIONES GC, III, Reb **FABRICANTES** Mecánica Holowan y Talleres de Blindaje Baktoid
MODELO Electrovara **TIPO** Vara de doble empuñadura

La electrovara de magnaguardia está hecha de un material conductor de energía, lo que le permite recibir golpes de espadas de luz sin partirse. En los extremos de la vara hay un módulo electromagnético que desprende una energía capaz de incapacitar a la mayoría de los seres vivos y los magnaguardias manejan estas armas a tal velocidad que parecen discos difuminados. El líder pirata Hondo Ohnaka también blande una electrovara en el ataque contra los campesinos de Felucia. Durante la era imperial, el arma preferida del asesino noghri Rukh es una electrovara personalizada con bláster incorporado que utiliza con una eficiencia letal.

Primera línea de defensa
El general Grievous ordena a sus magnaguardias que detengan a los atacantes Jedi.

Uniformes de magnaguardia
Cuando luchan, se echan la túnica ceremonial por detrás de los hombros.

Droide de alto rango
Un magnaguardia tiene un rango superior a cualquier droide de combate. Su presencia indica que tiene que haber cerca un comandante separatista.

Imanes potentes
Gran parte de la maquinaria de un remolcador, que debe arrastrar naves de gran tamaño, se destina a mantener los generadores del rayo tractor en marcha.

RAYO TRACTOR

APARICIONES GC, S, Reb, IV, V, VI, Res, VII
FABRICANTE Varios **MODELO** Rayo tractor
TIPO Equipo de nave estelar

Los rayos tractores son una herramienta clave de las naves estelares y estaciones espaciales. Proyectan un campo de fuerza que puede atraer a un objeto y arrastrarlo hasta un hangar. A bordo de naves como el crucero *Malevolencia*, los rayos tractores son armas ofensivas que se apuntan hacia una nave que huye para reducir su velocidad o inmovilizarla por completo, convirtiéndola así en presa fácil para los turboláseres. Los rayos tractores también tienen usos pacíficos: las estaciones espaciales los usan para guiar a las naves que van a aterrizar, y los remolcadores espaciales están equipados con rayos tractores muy potentes para remolcar naves averiadas.

DROIDES COMANDO

APARICIONES GC **FABRICANTE** Autómatas de Combate Baktoid
TIPO Droide de combate **FILIACIÓN** Separatistas

Estos droides son una versión más avanzada y robusta de los droides B1. Están equipados con fotorreceptores blancos y programados con tácticas de combate mejoradas. Los capitanes y otros droides de alto rango llevan identificadores blancos en la cabeza y el pecho. Debido al tamaño compacto de la cabeza, pueden utilizar la armadura de un soldado clon en misiones de infiltración. La mayoría lleva fusiles bláster y porras aturdidoras, y las unidades de mando usan vibroespadas para el combate uno contra uno. Tras la batalla de Yavin, Darth Vader y su cómplice, la doctora Aphra, roban una fábrica de droides geonosiana portátil. Vader la usa para construir su propio ejército secreto de droides comando y enfrentarse a los agentes cibernéticos del doctor Cylo. Décadas después, un droide comando llamado N1-ZX forma parte de la red de espionaje droide de C-3PO y trabaja para la Resistencia hasta que es destruido en Kaddak.

Adversario ágil
Un droide comando puede moverse y reaccionar con más rapidez que un droide de combate estándar.

Armadura pesada
Los droides están diseñados para soportar el fuego de los blásteres.

Aerotransporte
Los droides comando atacan a sus enemigos en estas motos.

DROIDE CANGREJO LM-432

APARICIONES GC, III **FABRICANTE** Unión Tecnológica **TIPO** Tanque droide **FILIACIÓN** Separatistas

El droide cangrejo LM-432 es, fundamentalmente, una unidad militar que destaca por su capacidad para navegar en zonas pantanosas. Las seis patas blindadas le permiten trepar por superficies desiguales y las garras de los extremos, junto con los espolones de las articulaciones, le facilitan subir por cuestas empinadas. El rostro del LM-432 destaca por sus tres fotorreceptores rojos. Las antenas de comunicación mantienen el droide en contacto con sus comandantes. Dos cañones bláster de la parte inferior sirven de armas de largo alcance. En Pijal, un droide cangrejo modificado es la presa de la Gran Cacería, una antigua tradición en la que el futuro monarca del planeta demuestra sus habilidades. En plena Gran Cacería de la princesa Fanry, el droide la ataca con ferocidad hasta que sus protectores Jedi la salvan. Durante las Guerras Clon, los droides cangrejo forman parte de los ejércitos separatistas y combaten en planetas de toda la galaxia.

Extremidades letales
Las potentes garras del droide pueden atravesar el blindaje de un vehículo.

Puntos débiles
Los atacantes capaces de aprovechar los ángulos muertos del droide pueden llegar a destruir su procesador central.

HOLOCRÓN JEDI

APARICIONES GC, Reb **CREADOR** Varios
MODELO Hecho a mano **TIPO** Holocrón Jedi

Los holocrones son dispositivos de almacenamiento de información usados principalmente por los Jedi. Actúan como repositorios de conocimiento vital y sensible. La mayoría de los datos que contienen están relacionados con la naturaleza y los usos de la Fuerza, por ello solo comparten este conocimiento con miembros de la Orden Jedi, y muchos disponen de un mecanismo de seguridad que únicamente permite el acceso a quienes se muestran sensibles a la Fuerza. Es habitual que los holocrones parezcan poliedros regulares, con los lados de un material cristalino que brilla. La información de estos dispositivos se muestra habitualmente en forma de un holograma interactivo que recuerda al maestro Jedi que grabó la información.

A lo largo de los siglos, varios maestros Jedi han creado cientos de holocrones. La Orden Jedi concede un gran valor a estos dispositivos por su importancia histórica, la

sabiduría que albergan y sus métodos de enseñanza. La orden no quiere correr riesgos y los guarda en los archivos del Templo Jedi. Los más excepcionales se conservan en la cripta de los holocrones, protegida con puertas acorazadas y láseres activados por sensores de movimiento. Muchos solo funcionan combinados con un cristal de memoria concreto. La orden nunca guarda ambos objetos juntos.

En las Guerras Clon, el cazarrecompensas Cad Bane asalta el Templo Jedi con la idea de entrar en la cripta. Los Jedi detectan su intrusión, pero creen que su objetivo es otro y le permiten avanzar por los conductos de ventilación. Cato Parasitti, capaz de adoptar cualquier forma, se hace pasar por la

bibliotecaria Jocasta Nu y distrae a los Jedi, lo que permite a Bane hacerse con el holocrón kyber y salir del templo sin mucha dificultad. Tras la activación de la Orden 66, muchos holocrones Jedi caen en manos de los Sith o de coleccionistas de artículos Jedi, como Grakkus el Hutt. Jocasta Nu sobrevive a la Purga y graba una biblioteca completa de holocrones para preservar sus vastos conocimientos. Quiere reconstruir la Orden Jedi y muere intentando recuperar en el Templo Jedi un holocrón que contiene la lista de todos los niños sensibles a la Fuerza conocidos de la galaxia. Posteriormente, Luke Skywalker encuentra la biblioteca y, al instaurar una nueva Orden Jedi, cumple el último deseo de Jocasta.

Secretos a buen recaudo
Una sala especial de los Archivos Jedi alberga los holocrones más valiosos de la historia de la Orden.

> «Los holocrones contienen los secretos mejor guardados de la Orden Jedi.»
>
> **JOCASTA NU**

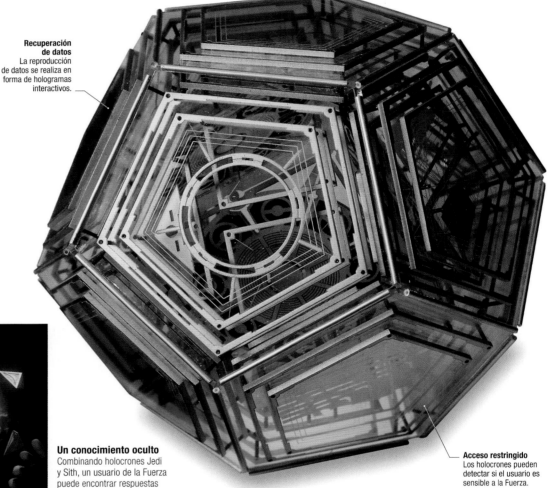

Recuperación de datos
La reproducción de datos se realiza en forma de hologramas interactivos.

Un conocimiento oculto
Combinando holocrones Jedi y Sith, un usuario de la Fuerza puede encontrar respuestas a cualquier pregunta que pueda tener.

Acceso restringido
Los holocrones pueden detectar si el usuario es sensible a la Fuerza.

CRISTAL KYBER

APARICIONES GC, Reb, RO, VIII, FoD **MODELO** Hecho a mano
TIPO Cristal de memoria

Los cristales kyber son gemas poco comunes que se hallan en planetas de toda la galaxia. Concentran energía de un modo único y reaccionan a la Fuerza. Forman el núcleo de las espadas de luz y proyectan la energía en la característica hoja del arma. Quienes usan el lado oscuro de la Fuerza corrompen cristales kyber, que normalmente han arrebatado a algún Jedi en combate, para usarlos en sus espadas de luz. Vierten su propia agonía en el cristal, que sangra y se vuelve rojo. Cuando la antigua Jedi Ahsoka Tano derrota al Sexto Hermano, le arrebata los cristales, los purifica con la Fuerza y los vuelve a hacer blancos. El científico imperial Galen Erso idea un método para convertir en armas unos cristales kyber inmensos y que será la base del láser de la Estrella de la Muerte.

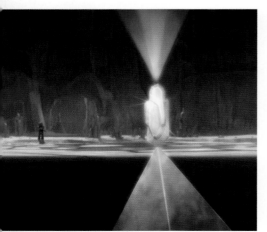

HACHA GAMORREANA

APARICIONES GC, VI
FABRICANTE Varios **MODELO** Hacha vibratoria a dos manos
TIPO Hacha vibratoria

Los guardas del palacio de Jabba el Hutt blanden unas hachas intimidatorias. Se trata de una exhibición de fuerza para que los visitantes sepan que no se andan con rodeos. Estas suelen tener generadores de vibración que mejoran su capacidad de corte, aunque sin ellos son igual de destructivas.

ESPADA OSCURA

APARICIONES GC, Reb **CREADOR** Tarre Vizsla **MODELO** Hecha a mano
TIPO Espada de luz especial

Cientos de años antes de las Guerras Clon, Tarre Vizsla, el primer mandaloriano miembro de la Orden Jedi, crea y blande la espada oscura, una espada de luz única con una hoja negra que desprende un halo inquietante. Más tarde, la Casa Vizsla roba a la Orden Jedi la espada oscura, que quiere usar para unir a los mandalorianos.

El dispositivo acaba en las manos de Pre Vizsla, jefe de la Guardia de la Muerte mandaloriana. Vizsla se opone a la líder pacifista de Mandalore, la duquesa Satine, y utiliza el sable oscuro como arma personal. Tras el golpe de Vizsla para hacerse con el control de Mandalore, Maul lo mata, se queda con el arma y gobierna Mandalore. Cuando Darth Sidious llega, Maul usa la espada oscura contra su antiguo maestro, que lo secuestra. Los seguidores mandalorianos de Maul recuperan la espada oscura y se la devuelven tras rescatarlo. Maul sigue usándola contra la República cuando esta llega para liberar a Mandalore de su gobierno. Maul guarda la espada oscura en su residencia de Dathomir, donde él y Ezra Bridger planean usar la magia de las Hermanas de la Noche. Los aliados de Ezra (la mandaloriana Sabine Wren y el Jedi Kanan Jarrus) los siguen hasta allí y son poseídos por

Arma oscura
Ninguna otra espada conocida tiene la hoja oscura.

espíritus de las Hermanas de la Noche. Sabine ataca a Ezra con la espada oscura, hasta que él la libera a ella, y también a Kanan, de la posesión de las Hermanas. Entonces, Sabine le entrega la espada oscura a Kanan para que la custodie. Cuando Sabine regresa a Atollon, sus aliados le piden que aprenda a usar la espada oscura con la esperanza de que regrese junto a su familia, en Mandalore, y reúna un ejército mandaloriano con la Alianza Rebelde. Kanan accede a ser su maestro.

Acompañada por Ezra, Kanan y el mandaloriano Fenn Rau, Sabine regresa al hogar de su familia en Krownest, espada oscura en mano. Una vez allí, el virrey Gar Saxon se la arrebata y se enfrenta a ella, que lo derrota con la espada de luz de Ezra. Sabine recupera la espada oscura, y la usa en la guerra civil mandaloriana que sigue y en la que lucha junto a su familia. Luego decide que Bo-Katan, la antigua regente de Mandalore, debe usar el arma para unir a Mandalore contra el Imperio.

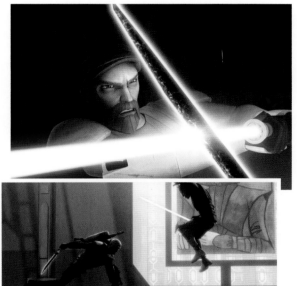

Duelos mortales
Obi-Wan se enfrenta a Pre Vizsla: espada de luz contra espada oscura (arriba, dcha.). Pre Vizsla es hábil y capaz de mantener a raya a un Jedi (dcha.).

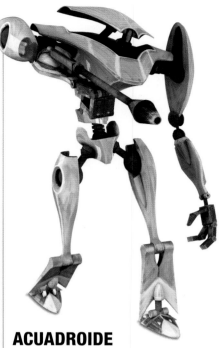

ACUADROIDE

APARICIONES GC **FABRICANTE** Unión Tecnológica **TIPO** Tanque droide
FILIACIÓN Separatistas

Los separatistas utilizan los acuadroides para combates submarinos en planetas oceánicos como Kamino y Mon Cala. Tienen cañones láser retráctiles y pueden moverse a gran velocidad bajo el agua gracias a los propulsores de los pies. Los separatistas también los usan en ataques sorpresa: los ocultan entre los restos de naves y tienden una emboscada a los objetivos.

DROIDE ASESINO SD-K4

APARICIONES GC **FABRICANTE** Unión Tecnológica **TIPO** Droide asesino **FILIACIÓN** Separatistas

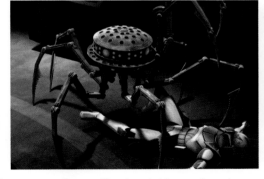

Estos droides tienen forma arácnida y están programados para matar. Cuentan con ocho patas terminadas en garras y múltiples fotorreceptores para examinar su entorno. Cuando están acorralados, a través de los poros de la cabeza liberan docenas de droides pequeños que rodean a su presa y le clavan sus afiladas extremidades. Durante las

Guerras Clon, tres droides asesinos atacan a la duquesa Satine Kryze en el Coronet, pero Anakin Skywalker y Obi-Wan Kenobi logran acabar con ellos.

ARCO DE ENERGÍA

APARICIONES GC **CREADOR** Hermanas de la Noche **MODELO** Hecho a mano **TIPO** Arco de energía

Las cuerdas del arco de energía de las Hermanas de la Noche son de plasma rosa y permiten lanzar saetas fabricadas con un

material similar. Un grupo especial de Hermanas de la Noche, las Cazadoras, usan estos arcos para localizar y eliminar a los enemigos, obedeciendo órdenes de Talzin. Asajj Ventress, antigua asesina Sith y Hermana de la Noche, recibe un arco cuando se reúne con las Hermanas.

ELECTROLÁTIGO ZYGERRIANO

APARICIONES GC, Reb **FABRICANTE** Desconocido
MODELO Electrolátigo zygerriano **TIPO** Látigo de descargas

La crueldad de los esclavistas zygerrianos, como la famosa Miraj Scintel, es tristemente célebre en toda la galaxia. Su arma favorita es, sin duda, el electrolátigo: una empuñadura metálica con un cable extensible que refulge al estar activado. Posteriormente, el Imperio y el Gremio de Minería usan estos látigos para controlar a sus esclavos.

BOLA DE CRISTAL DE LAS HERMANAS DE LA NOCHE

APARICIONES GC, Reb **CREADOR** Hermanas de la Noche **MODELO** Hecha a mano **TIPO** Artilugio de las Hermanas de la Noche

Las Hermanas de la Noche de Dathomir recurren a unas extrañas tradiciones para usar la Fuerza, incluidas bolas de cristal para ver hechos futuros. En las Guerras Clon, Talzin utiliza una bola de cristal para localizar a Savage Opress y, luego, a su hermano, Maul.

DROIDES DE PROTOCOLO

APARICIONES I, II, GC, III, Reb, RO, IV, V, VI, VII, VIII, IX, FoD **FABRICANTE** Cybot Galáctica **MODELO** Varios **TIPO** Droide de protocolo

Los droides de protocolo de relaciones humano-cibernéticas son unos sirvientes idóneos, capaces de conversar en casi cualquier idioma y programados para ser corteses y sumisos. Su habilidad para la traducción hace de ellos un elemento muy valioso en las reuniones diplomáticas o de negocios, por lo que son muy habituales en mundos como Coruscant, un centro de la política galáctica. Tienden a ser excéntricos, quisquillosos e inquietos, y hay quien los encuentra irritantes; en ese caso la solución se halla en un dispositivo de contención y un interruptor de fácil acceso.

Aunque Cybot Galáctica produce estos droides de protocolo en el mundo fábrica de Affa, también están disponibles como maqueta para coleccionistas. Algunos, como Anakin Skywalker, construyen los suyos con piezas de segunda mano variopintas.

Los droides de protocolo tienen un diseño humanoide, con 1,67 metros de estatura y 75 kg de peso. Están disponibles en distintos colores (dorado, rojo, plateado y blanco) y disponen de un cerebro-procesador verbal SynthTech AA-1 que les permite almacenar cantidades ingentes de información. El módulo de comunicación TranLang III es otra de sus características estándar y les permite usar con fluidez más de seis millones de formas de comunicación. Existe la posibilidad de actualizar los módulos a versiones más avanzadas. Cybot Galáctica produce otras líneas de droides de protocolo, como la serie TC, cada una con sus peculiaridades.

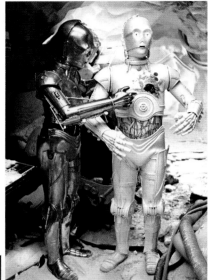

Líder rebelde
Las actualizaciones del droide de la Alianza Rebelde K-3PO lo convierten en un especialista en estrategia militar. Es un activo valioso para la Alianza hasta que es destruido durante un asalto imperial en Hoth.

Un droide maleducado
E-3PO cuenta con un módulo TechSpan I que le permite acceder a redes imperiales. Sin embargo, esta envidiable capacidad se le acaba subiendo a la cabeza y es muy maleducado con C-3PO cuando lo conoce en la Ciudad de las Nubes.

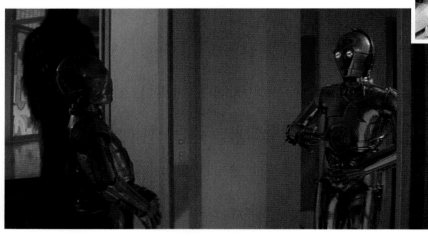

DROIDE ASTROMECÁNICO DE SERIE R

APARICIONES I, II, GC, III, S, Reb, RO, IV, V, VI, Res, VII, VIII, IX, FoD **FABRICANTE** Industrias Automaton **MODELO** Serie R **TIPO** Droide astromecánico

Los droides astromecánicos son de los más habituales de la galaxia. Son vitales para la navegación y para el mantenimiento de las naves espaciales, ya se trate de cazas monoplaza o de naves grandes, y los hay de múltiples formas y tamaños.

La forma de la cabeza es su rasgo más distintivo; las unidades más comunes tienen cabezas abovedadas, y las de las versiones superiores son transparentes y dejan ver sus veloces procesadores Intellex V. A veces, el Imperio usa a droides de serie R como correos, aunque suele elegir unidades de cabeza cónica. Hay droides astromecánicos más baratos, algo más altos que el resto y con la cabeza plana. Estas unidades suelen presentar muchos fallos, por ejemplo en los motivadores, por lo que pueden tener personalidades complicadas.

Los primeros modelos de serie R son altos, se mueven con lentitud sobre un único pie y son mucho menos simpáticos que los modelos posteriores. Las unidades R más modernas son mucho más bajas y se mueven sobre dos piernas dominantes, con una tercera que pueden plegar y guardar en el cuerpo. Todos disponen de varios brazos mecánicos opcionales, que guardan en distintos compartimentos. El abanico de herramientas de cada unidad depende de cuánto se haya querido gastar su dueño. Las posibilidades son casi ilimitadas: brazos prensiles, varas de descarga, soldadores de arco, brazos para conectarse a ordenadores…

Los cazas pequeños (sobre todo los de la Orden Jedi, la Alianza Rebelde y la Resistencia) suelen contar con asientos diseñados para copilotos astromecánicos y a los que se accede desde el exterior de la nave. Así, el droide de serie R puede vigilar la aparición de otras naves o de basura espacial, al tiempo que hace cálculos de navegación y las reparaciones que sean necesarias.

Listos para trabajar
La nave estelar real de Naboo cuenta con varios droides astromecánicos, listos para llevar a cabo reparaciones de emergencia.

Droides imperiales
El Imperio borra con regularidad la memoria de sus droides astromecánicos, para evitar que desarrollen las peculiares personalidades que caracterizan a algunos.

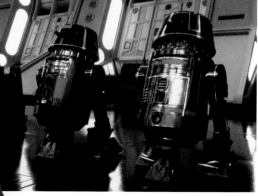

ARMADURA DE SOLDADO CLON DE FASE II

APARICIONES GC, III, Reb **FABRICANTE** Fabricantes de armaduras kaminoanos **MODELO** ELG-3A **TIPO** Armadura corporal

Esta armadura es la transición entre la armadura de soldado clon de Fase I, que usaba el Gran Ejército de la República, y la armadura de soldado de asalto, usada por el Imperio galáctico. La diferencia más evidente es el casco, que contiene un sistema avanzado de filtración. Esta armadura carece de sistema de soporte vital, por lo que los soldados deben llevar material adicional cuando se adentran en regiones con atmósferas irrespirables. De todos modos, la armadura reglamentaria de Fase II, cuyos primeros prototipos se entregan a los soldados ARC, se puede personalizar y permite añadir armas, placas, mochilas, mochilas propulsoras y respiradores. También existen variantes especializadas, adaptadas a entornos, modos de batalla o tipos de misión específicos. Años después de que los soldados imperiales empiecen a usar la armadura de soldado de asalto, los soldados de choque siguen usando la armadura roja y blanca de soldado clon de Fase II.

ARMADURA MANDALORIANA

APARICIONES II, GC, S, Reb, IV, V, VI **FABRICANTE** Varios **MODELO** Varios **TIPO** Armadura corporal

La armadura mandaloriana simboliza su cultura y es objeto de un orgullo especial. Está hecha de beskar, una forma de hierro que solo se halla en Mandalore y en su luna, Concordia, y puede repeler las espadas de luz Jedi. El diseño ha ido cambiando a lo largo de los siglos y, por ejemplo, los cruzados mandalorianos llevaban cascos y túnicas. El usuario de cada armadura puede volver a forjarla, para adaptarla a sus necesidades específicas, y la pintura de cada uno refleja la filiación del propietario. Los miembros mandalorianos del Colectivo Sombra de Darth Maul llevan una armadura roja y gris con cuernos, para demostrar su lealtad al guerrero del lado oscuro. Años después, los supercomandos imperiales llevan una armadura blanca que recuerda a la de los soldados de asalto. Algunas armaduras pasan de generación en generación, como la llamativa armadura que Sabine Wren repinta y reforja con frecuencia para adaptarla a sus gustos.

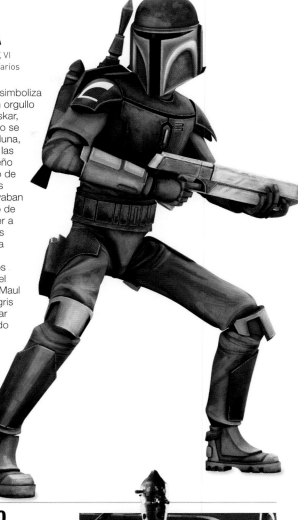

MOCHILA PROPULSORA JT-12

APARICIONES II, GC, Reb **FABRICANTE** Municiones Merr-Sonn **MODELO** JT-12 **TIPO** Mochila propulsora individual

Las mochilas JT-12 permiten tanto dar saltos cortos como volar a largas distancias. La velocidad máxima media de una mochila propulsora en vuelo es de 145 km/h. Estas mochilas son anteriores a las Guerras Clon y las usan cazarrecompensas como Jango Fett, facciones mandalorianas como la Guardia de la Muerte e incluso la República galáctica. La mochila también cuenta con un potente lanzador sobre el que se pueden adaptar los módulos de los misiles autodirigidos MM9 y Z-6.

DROIDE ASESINO DE SERIE IG

APARICIONES GC, V, FoD **FABRICANTE** Laboratorios Holowan **MODELO** Serie IG **TIPO** Droide asesino

La República galáctica ha decidido prohibir los droides de serie IG, fabricados por los Laboratorios Holowan, porque, en general, son muy agresivos. La creación de los droides asesinos de serie IG fue resultado de un error fatal cometido por la empresa, que dotó a los droides de una programación incompleta. Cuando activan a IG-88, el letal droide ataca a sus creadores y acaba con todos los presentes en el laboratorio. Empieza a trabajar como cazarrecompensas y su fama en la galaxia solo es comparable a la de Boba Fett.

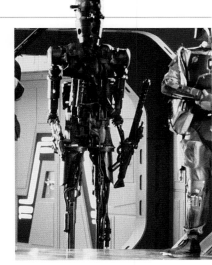

CHIP DE CONTROL

APARICIONES GC **FABRICANTE** Kaminoanos **MODELO** Personalizado **TIPO** Biochip

Cuando el maestro Jedi Sifo-Dyas encarga a los kaminoanos que fabriquen un ejército clon, también les ordena que diseñen un biochip y lo inserten en el cerebro de todos los embriones clon, con el fin de reducir su agresividad y aumentar el cumplimiento de las órdenes. Cuando el conde Dooku ordena el asesinato de Syfo-Dyas y asume el control del programa de clonación, exige a los kaminoanos que alteren los biochips para que, llegado el momento, los clones obedezcan la Orden 66 del emperador y ataquen a los Jedi. Posteriormente, el Imperio usa chips similares en los wookie y los prisioneros.

TABLERO DE DEJARIK

APARICIONES GC, S, Reb, RO, IV, VI, VIII **FABRICANTE** Varios **MODELO** Varios **TIPO** Juego

El dejarik es un juego de mesa para dos jugadores popular en toda la galaxia. Cada jugador dirige una selección de hasta diez monstruos holográficos, como ghhhk, houjix, kintan strider, molator, k'lor'slug, monnok, scrimp, bulbous, ng'ok y mantellian savrip, con los que representan batallas a muerte. El tablero se compone de tres círculos concéntricos, con dos anillos segmentados en 12 sectores y un anillo interior que hace las veces de arena de combate única. Si no disponen de tableros electrónicos, algunos jugadores usan fichas hechas a mano, casi tan habituales como las holográficas.

Tres ojos
Sus tres receptores ópticos abarcan una gran gama de espectros.

«Estoy programado para resistir la intimidación.»

KRAKEN

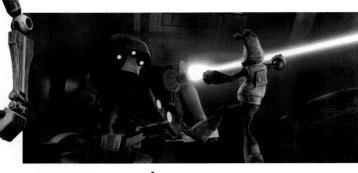

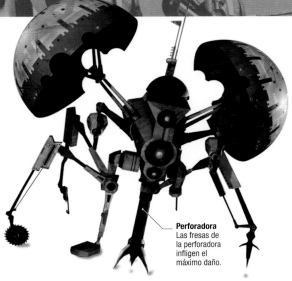

Perforadora
Las fresas de la perforadora infligen el máximo daño.

DROIDE ZUMBADOR

APARICIONES GC, III **FABRICANTE** Nido de Creación Colicoide
TIPO Droide de sabotaje pistoeka **FILIACIÓN** Separatistas

Varios enjambres de estos droides atacan las naves de la República. Los droides buitre y los tricaza lanzan misiles que contienen hasta siete droides zumbadores, cada uno dentro de una esfera. Gracias a sus propulsores, se abren paso entre las defensas enemigas hasta alcanzar su objetivo y entonces se abren. Los brazos mecánicos y las herramientas de corte desmantelan naves y droides enemigos para causar el máximo daño posible. Es difícil expulsarlos de las naves, y aunque la República no ha desarrollado defensas adecuadas contra los zumbadores, los Jedi han hallado formas de eludirlos. En la era imperial, algunas fuerzas rebeldes, como el Movimiento Libertario de Ryloth, despliegan droides zumbadores contra naves imperiales. Durante un tiempo, el oficial imperial Thrawn tiene unos cuantos droides zumbadores, para aprender acerca de la tecnología de la era de la República.

SUPERDROIDE TÁCTICO

APARICIONES GC, Reb **FABRICANTE** Autómatas de Combate Baktoid
TIPO Droide táctico **FILIACIÓN** Separatistas

Los superdroides tácticos son una versión mejorada basada en los droides tácticos de serie T. Ejercen de generales en el ejército droide separatista durante las Guerras Clon. No son únicamente un adelanto con respecto al modelo anterior, sino que se consideran superiores a sus homólogos biológicos. Como consecuencia, son arrogantes, les gusta discutir, no saben lo que es la compasión ni la moral, y son despiadados. Algunos de los más famosos son el general Kalani, todavía activo durante la era Imperial; Aut-O, comandante de flota separatista derrotado por el Escuadrón D; y Kraken, ayudante del almirante Trench.

ESPADAS DE LUZ DE DARTH SIDIOUS

APARICIONES GC, III
CREADOR Darth Sidious
MODELO Hechas a mano
TIPO Espadas de luz Sith

Darth Sidious forja dos espadas de luz mientras es aprendiz de Darth Plagueis. Sidious tiene un gusto exigente y por ello fabrica sus espadas de luz con phrik, un compuesto metálico casi indestructible, y un emisor de aurodium, a lo que se añade un acabado en electrum. En el núcleo se esconde un cristal kyber corrupto.

Sidious las usa en contadas ocasiones, solo cuando es imprescindible, ya que ello revelaría su identidad Sith. Prefiere ejercer sus poderes de manipulación y utilizar a otros para realizar sus oscuros planes.

Arma secreta
Una de las espadas de Sidious se halla oculta en el interior de una escultura de neuranio que tiene en su despacho del Senado.

Punto débil
Cuando un droide zumbador aterriza en el caza de Anakin Skywalker, R2-D2 le dispara en el punto más vulnerable: el fotorreceptor principal.

TURBOLÁSER IMPERIAL

APARICIONES Reb, RO, IV, V, VI **FABRICANTE**
Taim & Bak **MODELO** Turboláser pesado XX-9
TIPO Arma de emplazamiento antinaves

El turboláser XX-9 tiene una torreta giratoria de doble cañón montada sobre una base cuadrada. Estas armas se instalan en la superficie de los destructores estelares y de la Estrella de la Muerte, donde se dividen en cuatro secciones: el nivel superior incluye la batería turboláser; el segundo alberga hileras de capacitadores para almacenar energía; en la tercera sección se encuentra la tripulación de apoyo y los encargados del mantenimiento, mientras que en el último hay puestos de artillería y ordenadores de control.

Empuñadura adherente magnatómica

Gatillo sensible a la presión

FUSIL BLÁSTER DE TROPAS DE ASALTO

APARICIONES S, Reb, RO, IV, V, VI, FoD
FABRICANTE Industrias BlasTech **MODELO** E-11
TIPO Fusil bláster de las tropas de asalto

El BlasTech E-11 es el arma reglamentaria de las tropas de asalto imperiales. Esta arma combina una potencia de fuego letal con un gran alcance y un diseño versátil. El componente más visible es la mira telescópica y la culata de tres posiciones, lo que convierte este bláster del tamaño de una pistola en un fusil estándar. Las células de energía estándar permiten realizar unos cien disparos, y los cartuchos de plasma, más de quinientos. Los soldados llevan los recambios de las células y los cartuchos en el cinturón, y el bláster cuenta con un sistema de refrigeración para mejorar su rendimiento.

Arma de asalto
Las tropas de asalto disparan a la tripulación del *Halcón Milenario* cuando huyen de la Estrella de la Muerte.

ARMADURA DE LAS TROPAS DE ASALTO

APARICIONES S, Reb, RO, IV, V, VI, FoD **FABRICANTE** Departamento de Investigación Militar Imperial **MODELO** Armadura de tropas de asalto **TIPO** Armadura

Las tropas de asalto van protegidas con una coraza hecha de un compuesto plastoide blanco que llevan sobre un mono negro. Aunque la mayoría de las armaduras se han concebido para uso humano, existen también para otros seres. Equipados con algunas de las armas más poderosas y las mejores armaduras del Imperio, los soldados de asalto están entre los más temidos por los rebeldes.

Esta armadura, muy útil en entornos inhóspitos, protege de proyectiles, descargas de blásteres, e incluso del vacío espacial por poco tiempo. Los cascos disponen de unos sistemas de filtrado que eliminan los contaminantes del aire. Los soldados llevan unas mochilas que les permiten respirar en el vacío del espacio durante operaciones espaciales más largas y que filtran las toxinas más potentes.

La armadura suele ser inmune al impacto de metralla y proyectiles. Puede ser perforada por un bláster potente, pero soporta los impactos superficiales.

Los soldados están equipados con un cinturón que les permite llevar un juego de herramientas compacto, transformadores y dosis de energía. También pueden tener un comunicador, unos macroprismáticos y un garfio, además de munición adicional y un equipo de supervivencia. Las mochilas pueden incluir equipos de comunicación, lanzacohetes y componentes del bláster.

Las tropas de asalto suelen incorporar un detonador térmico en la parte trasera del cinturón. Los controles y el detonador no están etiquetados para evitar que las tropas enemigas puedan activarlos, pero permiten ajustar la carga, la potencia de explosión y la cuenta atrás. Aunque los detonadores no se usan en naves o bases, los soldados siempre llevan un juego completo para cualquier situación.

Rodillera para francotirador

«¡Con este casco no veo nada!»

LUKE SKYWALKER

DADOS DE HAN SOLO

APARICIONES S, IV, VIII **FABRICANTE** Desconocido **TIPO** Dados de espinita corelliana

Han Solo tiene un par de dados bañados en aurodium (un metal más valioso que el oro) unidos por una cadena. Han se los regala a Qi'ra para que le den buena suerte cuando intentan huir de Corellia y ella se los devuelve durante la misión a Kessel. Cuando Han le gana el *Halcón Milenario* a Lando Calrissian, cuelga los dados en la cabina de la nave. Años después, Luke Skywalker los recupera de la nave en Ahch-To y parece que se los entrega a la general Organa durante la batalla de Crait. Cuando Luke se desvanece, Kylo Ren observa cómo los dados desaparecen con él.

BOTAS DE SOLDADO RANGER

APARICIONES S **FABRICANTE** Departamento de Investigación Militar Imperial **MODELO** Botas de soldado ranger #A7.5 **TIPO** Botas de sujeción magnetómicas

Los soldados ranger operan bajo una gran presión temporal, acompañan a vehículos y convoyes imperiales, deben viajar en condiciones muy duras y custodian cargamentos de gran importancia. En Vandor, la línea del conveyex de alta velocidad ha de garantizar que el coaxium llegue a tiempo a la cámara imperial y los soldados deben subir a la cubierta del tren para rechazar las posibles amenazas durante el transporte. Las botas de sujeción magnetómicas garantizan la sujeción incluso en los giros más cerrados a 90 km/h de velocidad y colgando cabeza abajo. Son botas inteligentes, con sensores que permiten detectar las contracciones musculares de los soldados a fin de determinar cuándo tienen que activar los campos magnetómicos.

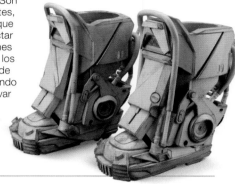

COAXIUM

APARICIONES S, Res **FABRICANTE** Varios **TIPO** Hipermateria/hipercombustible

Antes del viaje hiperespacial, los navegantes del espacio observan que los purrgil respiran gas clouzon-36 justo antes de «saltar» y desaparecer en el espacio a una velocidad superior a la de la luz. Cuando estudian cadáveres de purrgil, descubren en sus órganos depósitos de coaxium, que es un producto metabólico de clouzon-36 y lo que permite a los purrgil viajar por el hiperespacio. Luego se descubren depósitos naturales de coaxium en mundos como Kessel. Es una sustancia extraordinariamente valiosa, pero también altamente volátil, y hay que refinarlo para hacerlo más estable y menos explosivo. Entonces, se da una fina capa de coaxium refinado a los hiperimpulsores de las naves. Cuando la capa de coaxium se activa, desencadena una reacción que permite el viaje hiperespacial.

BLÁSTERES DE BECKETT

APARICIONES S **FABRICANTE** Industrias BlasTech **MODELOS** DG-29 y RSKF-44 **TIPO** Pistolas bláster pesadas

Las armas preferidas de Tobias Beckett son dos blásteres de BlasTech. Es zurdo y con la mano dominante blande un DG-29 de carga lateral, que cuenta con un macroscopio que intensifica las imágenes en los disparos a larga distancia. Con la mano derecha usa una potente RSKF-44, ideal para los combates a distancias cortas (los rumores afirman que es lo último que Aurra Sing vio antes de morir). Quienes tienen la mala suerte de estar en el lado equivocado de estas armas, se dan cuenta de que el cañón de ambas tiene un arcoíris: una señal inequívoca de oxidación por temperaturas elevadas. Beckett entrega su otra arma, otra pistola bláster pesada de BlasTech, la DL-44, a Han Solo.

Tambor del bláster RSKF-44

Macroscopio para intensificar las imágenes

La pistola bláster pesada DG-29 pivota aquí para permitir la carga lateral

Marcas de oxidación por la exposición al calor

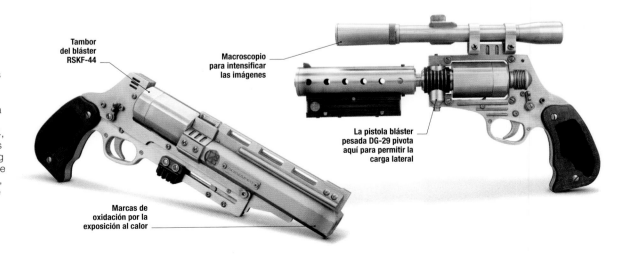

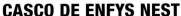

ESCUDOS DE ENFYS NEST

APARICIONES S **FABRICANTE** Desconocido **MODELO** Personalizado
TIPO Guantelete escudo

El guantelete escudo de Enfys Nest está hecho de placas de beskar (hierro mandaloriano), que se despliegan desde una servoarticulación con un rápido movimiento de muñeca y se pliegan de un modo parecido, de modo que descansan cómodamente sobre el antebrazo. El beskar se extrae en Mandalore y Concordia, su luna. Al principio, las placas de beskar se desarrollaron como protección contra las espadas de luz Jedi. Enfys Nest usa los guanteletes escudo con gran habilidad para desviar disparos de bláster y proyectiles de armas de mano mientras combate con sus oponentes.

CASCO DE ENFYS NEST

APARICIONES S **FABRICANTE** Desconocido
MODELO Personalizado **TIPO** Casco de combate

Desde hace generaciones, el casco de combate de Enfys Nest pasa de madres a hijas. Oculta su identidad (gracias a un vocalizador integrado) y la protege en combate. Los cuernos ocultan antenas de transmisión, y el emblema del eclipse invertido representa una luz brillante que atraviesa la oscuridad. Encima, Enfys ha escrito un poema: «Hasta que lleguemos al último límite, la última abertura, la última estrella, y no podamos subir más».

VARA DE ENFYS NEST

APARICIONES S **FABRICANTE** Desconocido **MODELO** Personalizado
TIPO Vara electrodestructora

Enfys Nest prefiere las armas de combate cuerpo a cuerpo a los blásteres. Domina múltiples artes marciales, pues su educación se centró en la protección de su aldea, su familia, los débiles y los indefensos contra los forajidos y las bandas criminales. La vara, hecha a mano, tiene una carga de kinetita en el extremo romo que produce una onda expansiva cuando golpea con fuerza una superficie. El otro extremo está cubierto de una cinta de energía centelleante que puede incapacitar al oponente o atravesar el metal, si se empuja con fuerza.

CUCHILLAS KYUZO DE DRYDEN VOS

APARICIONES S **FABRICANTE**
Artesanos kyuzo **MODELO**
Personalizado **TIPO** Arma afilada

El cerebro criminal Dryden Vos tiene un par de cuchillas exclusivas, forjadas por un herrero kyuzo según las especificaciones de Vos. Las dobles hojas tienen un borde de carbono temperado conductor de energía y cubierto de un hilo de energía monomolecular que le permite cortar casi cualquier material. En el lado opuesto del interruptor de activación, los protectores de nudillos de bronzio protegen las manos de Vos durante el combate cuerpo a cuerpo. En la empuñadura hay células de energía que se recargan cuando se colocan sobre la superficie de un cargador. Cuando Qi'ra, la teniente de Vos, lo traiciona, lo atraviesa con una de sus propias cuchillas.

SELLO DE DRYDEN VOS

APARICIONES S **FABRICANTE** Desconocido **MODELO** Amanecer Carmesí **TIPO** Sello

El sello del Amanecer Carmesí es la posesión más preciada de Dryden Vos y le permite acceder a redes de datos encriptadas, naves de élite del sindicato y áreas reservadas exclusivamente para él, como rostro público del Amanecer Carmesí. También lo usa para comunicarse con el verdadero líder del Amanecer Carmesí, el antiguo lord Sith Maul. El anillo es de bronzio macizo y el sello es una matriz de aurodium-cinabrio del color de la sangre. Cuando Qi'ra, la teniente de Vos, lo mata, usa el sello para ponerse en contacto con Maul y darle una explicación falsa acerca de la muerte de Vos.

SABACC

APARICIONES S, Reb
TIPO Juego de naipes

El sabacc es un juego de naipes muy popular en toda la galaxia y que suele generar elevadas apuestas. El objetivo del juego es ganar el bote de dinero o de objetos de valor con una mano de 23 puntos o menos. La baraja de sabacc consta de 76 naipes, de los cuales 60 pertenecen a cuatro palos (monedas, frascos, sables y bastones) de 15 naipes cada uno. Los 16 naipes restantes contienen dos juegos de ocho naipes especiales con valores nulos o negativos. Lando Calrissian pierde el *Halcón Milenario* ante Han Solo en una variación de este juego llamada espinita corelliana.

En la espinita corelliana también se lanzan dados.

SE-14R DE LANDO CALRISSIAN

APARICIONES S **FABRICANTE** Industrias BlasTech
MODELO SE-14r **TIPO** Bláster ligero de repetición

Diseñado para poder montarlo con una mira telescópica, supresor y culatas opcionales, el SE-14r es muy versátil. Lo llevan algunos soldados de asalto, soldados de la muerte y oficiales imperiales. El SE-14r es un bláster barato, pero el célebre contrabandista Lando Calrissian lleva un modelo extravagante, modificado para que encaje con su estilo elegante. Está chapado en cromio cepillado, un material muy caro procedente de una de las lunas de Naboo, y la culata es de madreperla de Tibrin. Aunque Lando prefiere evitar las batallas, usa su SE-14r durante sus aventuras en Kulgroon y Kessel.

FUSIL BLÁSTER E-22

APARICIONES S, RO
FABRICANTE Industrias BlasTech
MODELO E-22 **TIPO** Fusil bláster

El fusil bláster de dos cañones E-22 es una de las armas habituales de los soldados de costa de Scarif y de los soldados de pantano de Mimban. Es más potente que los E-11 reglamentarios que lleva la mayoría de los soldados de asalto, pero su gran inconveniente es que la cantonera de retroceso se atasca con facilidad.

FUSIL LIGERO DE REPETICIÓN T-21

APARICIONES Reb, RO, IV **FABRICANTE** Industrias BlasTech **MODELO** T-21 **TIPO** Fusil bláster ligero de repetición

Algunos soldados de asalto llevan fusiles bláster T-21. Su disparo es potente y de largo alcance, pero la cadencia de tiro es muy baja y resulta muy difícil apuntar con precisión, debido a la potencia del retroceso y a la falta de mirilla telescópica.

ARMADURA DE SABINE WREN

APARICIONES Reb, FoD **FABRICANTE** Desconocido
MODELO Personalizado **TIPO** Armadura mandaloriana

La armadura mandaloriana de Sabine Wren
tiene 500 años de antigüedad. La heredó de
su clan cuando llegó a la edad adulta y, desde
entonces, la ha vuelto a forjar al menos dos
veces. La han llevado múltiples guerreros
legendarios y ha sobrevivido a muchas
batallas. Sabine es una artista y la pinta
periódicamente con dibujos y colores
distintos; la insignia del ave estelar en
la placa pectoral izquierda la conserva
hasta la liberación de Lothal, cambiándole
ocasionalmente los colores. Varios dibujos
han adornado las hombreras de la armadura;
en la izquierda siempre lleva un animal, como
un anooba, un fyrnock, un convor o un purrgil.

Accesorios
Sabine no usa muchos dispositivos mandalorianos en sus
primeras misiones rebeldes. Al final, consigue una mochila
propulsora y un par de avambrazos mandalorianos.

BLÁSTER BLURRG-1120 DE HERA

APARICIONES Reb, FoD **FABRICANTE**
Tecnología de Defensa de Eirriss Ryloth
MODELO Blurrg-1120 **TIPO** Bláster

El Blurrg-1120, llamado así por una
criatura nativa de Ryloth, es un bláster
muy versátil con nueve modos de disparo,
como disparo único y disparo doble.
La familia Eirriss, cuya empresa fabrica
el arma, apoya a los luchadores de la
libertad twi'lek en su esfuerzo contra la
ocupación separatista de Ryloth durante
las Guerras Clon, y continúa apoyando
a Cham Syndulla y a su movimiento para
liberar Ryloth de la opresión imperial. Hera
Syndulla, hija de Cham y líder rebelde, lleva
con orgullo su bláster Blurrg-1120 durante
años, como símbolo de la rebelión contra
el Imperio.

Gatillo «lekku»

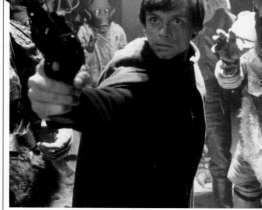

BLÁSTER DL-18

APARICIONES Reb, VI
FABRICANTE Industrias BlasTech
MODELO DL-18 **TIPO** Pistola bláster

El DL-18 es tan común en los bajos
fondos de Tatooine que se lo conoce
como el «especial Mos Eisley». Muchos
de los empleados de Jabba el Hutt van
armados con este bláster tan versátil.
Asimismo, también es el arma favorita del
Jedi renegado Kanan Jarrus, cuya pistola
tiene una empuñadura de piel de dewback.
Esta arma pesa en torno a un kilo, permite
realizar unos cien disparos y tiene un
alcance de unos 120 metros.

AERÓGRAFOS DE SABINE WREN

APARICIONES Reb **FABRICANTE** Neco
Jeyrroo **MODELO** Aerógrafo Baobab EZ3
TIPO Aerógrafo

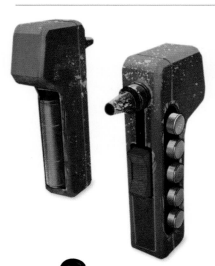

Sabine Wren es una artista y usa un
par de aerógrafos tanto para pintar y
repintar su habitación en el *Espíritu* como
para dejar su firma en áreas controladas
por el Imperio. Los aerógrafos tienen
una boquilla ajustable que modifica la
dirección de la pintura, además de un
deslizador bajo la boquilla para ajustar
la potencia y la cantidad de pintura.
Los cinco botones en el lado izquierdo
seleccionan los colores. Los cartuchos
de pintura se alojan en la parte posterior
del aerógrafo.

HOLOCRÓN SITH

APARICIONES S, Reb **FABRICANTE** Varios lores Sith **MODELO**
Varios **TIPO** Dispositivo de almacenamiento de información

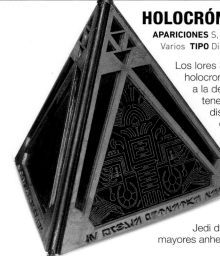

Los lores Sith almacenan información en
holocrones, cuya función básica es similar
a la de los holocrones Jedi, y suelen
tener forma tetraédrica o piramidal. Son
dispositivos peligrosamente malvados
que mantienen una intensa relación con
la Fuerza, y solo aquellos capaces
de controlar el lado oscuro pueden
abrirlos. Ezra Bridger encuentra
un holocrón en el templo Sith
de Malachor y, cuando lo usa,
el dispositivo comienza a
manipularlo. Ezra y Maul usan
el holocrón Sith junto con el holocrón
Jedi de Kanan para conjurar visiones de sus
mayores anhelos, pero ambos holocrones estallan.

ESPADA DE LUZ DE KANAN

APARICIONES Reb **CREADOR** Kanan Jarrus
MODELO Hecha a mano **TIPO** Espada de luz Jedi

Kanan Jarrus fabricó su espada de luz
cuando aún era un Padawan. Tras la
activación de la Orden 66, Kanan debe
ocultar su identidad Jedi durante quince
años, por lo que guarda la espada
desmontada en un compartimento
secreto hasta que Ezra la descubre.
Cada vez que la usa se convierte en
un objetivo del Imperio. Kanan usa la
espada contra varios seguidores del lado
oscuro, como muchos inquisidores y el
propio Darth Vader. Cuando Maul lo deja
ciego durante un duelo, Kanan usa la
Fuerza para «ver» y sigue luchando
con su espada de luz. Pierde su
arma poco antes de morir, y la
gobernadora de Lothal, Arihnda
Pryce, la encuentra. Cuando ella muere, la espada
de luz queda en paradero desconocido.

CASCO DE PILOTO DE TIE

APARICIONES S, Reb, RO, IV, V, VI, Res **FABRICANTE**
Departamento de Investigación Militar Imperial
MODELO Casco de piloto de TIE **TIPO** Casco de piloto

Los pilotos de caza TIE dependen de sus cascos y
trajes de vuelo cuando su caza sufre daños graves.
Estos cascos negros reforzados están conectados
a un sistema de respiración asistida que llevan en
el pecho a través de dos tubos. Estos cascos
también incluyen visores mejorados y sistemas
de comunicación con la nave.

BLÁSTERES WESTAR-35

APARICIONES GC, Reb, FoD **FABRICANTE** Tecnologías
Concordian Crescent **MODELO** WESTAR-35 **TIPO** Pistolas bláster

Los blásters WESTAR-35 son un modelo popular
en Mandalore, y tanto la policía como la Guardia de
la Muerte los usan durante las Guerras Clon.
Tienen un cañón de gran precisión, modo de disparo
rápido, empuñadura magnética, supresor de destello y un gatillo
sensible a la presión. Sabine Wren utiliza dos blásters
WESTAR-35 personalizados durante su tiempo como
rebelde contra el Imperio.

FUSIL-BO DE ZEB

APARICIONES Reb **FABRICANTE** Corporación de
Armas de Fuego Lasan-Malamut **MODELO** AB-75
TIPO Fusil-bo de la Guardia de Honor de Lasan

El fusil-bo, muy especializado y de larga
tradición en la cultura lasat, es el arma
preferida de Garazeb Orrelios. Es usado
exclusivamente por la Guardia de Honor de
Lasan, de la que Zeb es antiguo capitán,
y los hay de distintas formas. Desde que
el Imperio arrasó Lasan, estos fusiles no
abundan en la galaxia; al igual que las
espadas de luz Jedi durante los años

Lira San. Usando una función del fusil-bo
muy poco utilizada y que canaliza el Ashla
(la interpretación lasana de la Fuerza),
Zeb consigue localizar Lira San y pilota
el *Espíritu* a través de un cúmulo estelar
implosionado para llegar al legendario
planeta.

> «Solo la Guardia de Honor de Lasan puede utilizar un fusil-bo.»
>
> **ZEB**

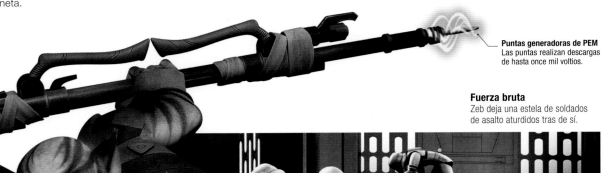

Puntas generadoras de PEM
Las puntas realizan descargas
de hasta once mil voltios.

Fuerza bruta
Zeb deja una estela de soldados
de asalto aturdidos tras de sí.

del Imperio, los fusiles bo son reliquias
de la antigüedad.

Aun así, son armas versátiles con dos
modos de combate: además de ser fusiles
robustos y fiables, se pueden transformar
rápidamente en letales electrovaras, un
arma ideal para enfrentarse a tropas de
asalto cuerpo a cuerpo.

Los componentes de suministro y
descarga de energía del fusil son similares
a los del fusil EE-3, y sus extremos emiten
unos pulsos electromagnéticos que aturden
a los enemigos y neutralizan los escudos
de rayos. La vara bo se activa girando la
empuñadura superior hacia abajo; después
hay que tirar de ambas empuñaduras hacia
dentro y activar ambos extremos. En modo
vara, el arma mide dos metros de largo. El
fusil de Zeb pesa 19 kilos, por lo que se
requiere una gran fuerza para manejarlo.

Zeb usa el fusil-bo durante su tiempo
como miembro de la tripulación del
Espíritu y luego de la Alianza
Rebelde. Cuando se encuentra
con dos lasat supervivientes,
Zeb los ayuda a realizar
un ritual que los lleva
al legendario mundo
original de los lasat,

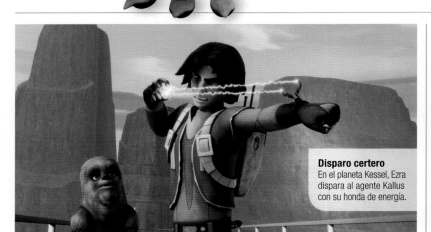

Disparo certero
En el planeta Kessel, Ezra
dispara al agente Kallus
con su honda de energía.

HONDA DE EZRA

APARICIONES Reb **CREADOR** Quincallero xexto
MODELO Hecha a mano **TIPO** Honda de energía
de muñeca

Ezra Bridger adquirió su honda de energía
de su amigo Ferpil Wallaway, que tiene
una casa de empeños en Lothal. El arma
fue fabricada por otro amigo xexto de Ferpil.
En Troiken, su planeta natal, las hondas son
muy habituales, ya que el hecho de que sus

habitantes tengan varios brazos les permite
usarlas con facilidad. Los niños de Lothal
también juegan a menudo con hondas. Al
tensar la tira virtual se forma una carga de
bajo voltaje que puede dispararse a largas
distancias, y como con un bláster de iones
jawa, un impacto es suficiente para inutilizar
droides y sistemas informáticos. Pese a
que el mecanismo de autocarga no está
concebido para ser letal, puede aturdir
a un ser vivo.

DROIDE IG-RM

APARICIONES Reb **FABRICANTE** Laboratorios
Holowan **MODELO** IG-RM **TIPO** Droide matón

Diseñado por la misma empresa que
creó los droides centinela IG-86 y los
magnaguardias IG-100 (los preferidos
del general Grievous), el IG-RM es
un destacado modelo de autómata
de seguridad agresivo. Más estable
que los droides asesinos, necesita

de instrucciones constantes de sus amos
y no es habitual que actúe por iniciativa
propia. Asimismo, los IG-RM son muy
usados entre el Gremio de Minería para
controlar a los esclavos y entre los clanes
del hampa; Cikatro Vizago tiene unos
cuantos IG-RM, de colores vistosos y
con fusiles láser DLT-18. En el Sindicato
del Cuerno Roto se encargan del trabajo
duro, de las peleas y las extorsiones,
manejados por Vizago a distancia.

ESPADA DE LUZ DEL GRAN INQUISIDOR

APARICIONES Reb **FABRICANTE** Desconocido
MODELO Desconocido **TIPO** Espada de luz de
doble hoja

Como el resto de los inquisidores, sus colegas y subordinados, el Gran Inquisidor usa una espada de luz de doble hoja roja para ejecutar las órdenes de sus maestros Sith. Se desconoce el proceso de fabricación de la espada del Gran Inquisidor; es posible que la construyera él mismo a partir del cristal kyber que llevaba en su arma Jedi anterior, aunque también podría ser que Darth Sidious se la entregara cuando persuadió al entonces Jedi para que se uniera al lado oscuro.

La espada está diseñada para acelerar el enfrentamiento y matar con la mayor eficacia. La heterodoxa técnica de combate del Gran Inquisidor desconcierta a los Jedi menos experimentados, lo cual le da cierta ventaja.

Las espadas de luz de los inquisidores tienen varios modos de funcionamiento. En modo de media luna se usa como cualquier otra espada de una hoja. En modo disco se activa una segunda hoja, lo que duplica su alcance, algo idóneo en enfrentamientos contra varios enemigos a la vez. Ambas hojas pueden girar alrededor del disco, formando así una auténtica pantalla de energía roja.

Empuñadura de la espada de luz
La empuñadura estriada y los controles se disponen en modo de media luna.

Durante la primera reunión del Gran Inquisidor con Darth Vader, el lord Sith rompe la espada de luz del Gran Inquisidor, que la repara rápidamente y la usa contra la maestra Jedi Jocasta Nu. Se desconoce con cuántos Jedi ha acabado el Gran Inquisidor en duelo desde que se activara la Orden 66. Cuando se descubre que la célula rebelde de Lothal incluye al Jedi Kanan Jarrus y a Ezra Bridger, el Gran Inquisidor se enfrenta al Jedi en múltiples ocasiones. Kanan derrota finalmente al Gran Inquisidor a bordo del *Soberano* y destruye su espada de luz.

ESPADA DE LUZ DE EZRA

APARICIONES Reb **CREADOR** Ezra Bridger **MODELO** Hecha a mano
TIPO Híbrido de espada de luz Jedi y bláster

Durante la época oscura del Imperio, muchas tradiciones de los Jedi fueron abandonadas. Aunque algunos Jedi rebeldes utilizan blásteres, el Consejo Jedi nunca ha aprobado su uso. En el pasado, un Jedi jamás habría incorporado un bláster a su espada, tal como hace Ezra. Sin embargo, no se trata de un Jedi típico.

Cuando inicia el entrenamiento Jedi bajo las órdenes de Kanan Jarrus, Ezra debe pedirle prestada la espada a su maestro para practicar. Una vez preparado, Ezra usa la Fuerza para localizar un antiguo Templo Jedi en Lothal. Una vez ahí, en las ruinas subterráneas, se enfrenta a varios retos y a sus propios miedos y debilidades. Cuando los supera, una voz Jedi lo guía hasta un cristal kyber azul, el elemento clave para fabricar una espada de luz.

Ezra tarda varias semanas en fabricar su espada a bordo del *Espíritu*. Usa una combinación de repuestos de Kanan, circuitos de modulación y una puerta de energía de Sabine, una célula de energía de Chopper, unos cuantos elementos tecnológicos que encuentra Hera, y tal vez una o dos partes que le roba a Zeb. El diseño de doble empuñadura no es habitual para una espada de luz, pero la barra exterior es necesaria para albergar el bláster. Este diseño tan poco habitual y muy novedoso aumenta el riesgo de cortocircuito. Como Ezra aprendió a fabricar su espada de luz mediante el método de prueba y error, el bláster puede desencajarse fácilmente de la espada de luz para facilitar el mantenimiento y las reparaciones.

Ezra debe ser precavido y no utiliza la espada a menos que no quede otra alternativa. Su mero uso llama la atención del Imperio, por lo que el hecho de contar con un bláster ofrece al Jedi una opción más discreta en caso de enfrentamientos violentos. Ezra utiliza la espada de luz por primera vez cuando la tripulación del *Espíritu* es atacada por Azmorigan en Lothal.

Su maestro Kanan toma prestada el arma, que usa junto con su propia espada de luz, y derrota al Gran Inquisidor a bordo del *Soberano*. Ezra sigue usando su espada de luz, incluso contra Darth Vader en Lothal. Durante la misión a Malachor, Ezra vuelve a enfrentarse a Vader, que lo desarma con facilidad y destruye su espada.

Listo para la batalla
Ezra saca su nueva espada de luz y sorprende a sus rivales cuando ven que no solo puede atacarlos con la espada, sino también dispararles. Si la hoja no está activa parece un bláster normal, lo que le permite pasar inadvertido ante los miembros del Imperio.

FUSIL-BO J-19

APARICIONES Reb **FABRICANTE** Corporación de Armas de Fuego Lasan-Malamut
MODELO J-19 **TIPO** Fusil-bo

El agente Alexsandr Kallus usa un arma muy poco habitual para un oficial imperial: un fusil-bo J-19 lasat. Se lo entregó un miembro de la Alta Guardia de Honor de Lasan al que derrotó en combate durante el saqueo de Lasan. El fusil-bo funciona tan bien como arma de combate cuerpo a cuerpo como fusil bláster de larga distancia, y su temible aspecto intimida a los adversarios de quien lo blande. El J-19 es un modelo más reciente que el fusil-bo del lasat rebelde Garazeb Orrelios.

LANZA DE KETSU

APARICIONES Reb, FoD
FABRICANTE Ketsu Onyo
MODELO Personalizado **TIPO** Vibrolanza

La vibrolanza de Ketsu Onyo es un arma letal, como corresponde a una cazarrecompensas. Ketsu acostumbra a usarla en combates cuerpo a cuerpo, pero también funciona bien en luchas a distancia. Un guardanudillos protege las manos de Ketsu durante la lucha. La punta de la vibrolanza es extraíble y se puede intercambiar por hojas afiladas, dardos, visores láser o módulos bláster adicionales. Ketsu construyó el arma ella misma y añade pequeñas mejoras con frecuencia.

DROIDE BUSCADOR ID9

APARICIONES Reb **FABRICANTE** Industrias Arakyd
MODELO ID9 **TIPO** Droide sonda

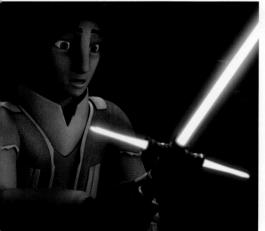

Los buscadores ID9 son pequeños droides sonda diseñados para adherirse a la parte posterior de un arnés, como una mochila. Realizan tareas de búsqueda y están adaptados para explorar entornos inaccesibles a humanoides normales. Pueden imitar sonidos y patrones de voz, y sus cinco brazos articulados están equipados con electrogarras con las que incapacitan a sus objetivos y a otros droides. La inquisidora llamada Séptima Hermana suele utilizar buscadores ID9 en sus misiones, y la comandante Iden Versio lleva un buscador ID10 parecido, de cuatro brazos, al que llama Dío.

ESPADAS DE LUZ BLANCAS DE AHSOKA TANO

APARICIONES Reb **FABRICANTE** Ahsoka Tano **MODELO** Hechas a mano
TIPO Espadas de luz del lado luminoso

Cuando Ahsoka Tano abandona la orden Jedi, construye dos espadas de luz con empuñaduras curvas y hojas blancas en lugar de las habituales azules o verdes. Una de las espadas es un shoto, de hoja más corta y que usa como arma secundaria. Ahsoka suele utilizar un agarre invertido con ambas espadas, que usa en sus muchos enfrentamientos con los inquisidores imperiales y en el duelo con Darth Vader en Malachor. Sobrevive a este encuentro y continúa usando las dos espadas de luz durante la guerra civil galáctica y tras su desenlace.

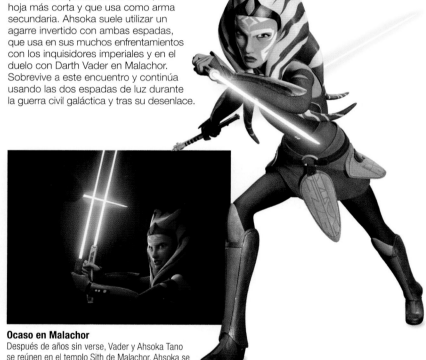

ESPADA DE LUZ DE GUARDA CRUZADA

APARICIONES Reb, VII, VIII
FABRICANTE Varios usuarios de la Fuerza
MODELO Hecha a mano **TIPO** Espada de luz

Las espadas de luz de guarda cruzada se remontan a un antiguo cataclismo conocido como el Gran Azote de Malachor. Ezra Bridger encuentra una espada de luz Jedi de guarda cruzada frente al templo Sith de Malachor, pero es tan vieja que no puede mantener la hoja. La contrabandista Sana Starros recupera un par de espadas de luz de guarda cruzada de aquella misma época y que habían pertenecido a Darth Atrius, pero Luke Skywalker y Darth Vader las destruyen respectivamente. Décadas después, Kylo Ren construye su espada de luz de guarda cruzada a partir del mismo diseño antiguo.

Ocaso en Malachor
Después de años sin verse, Vader y Ahsoka Tano se reúnen en el templo Sith de Malachor. Ahsoka se enfrenta a él para que sus aliados puedan escapar.

SEGUNDA ESPADA DE LUZ DE EZRA

APARICIONES Reb **FABRICANTE** Ezra Bridger
MODELO Espada de luz personalizada
TIPO Espada de luz Jedi

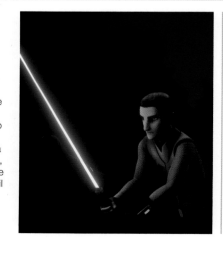

Darth Vader destruye la primera espada de luz de Ezra Bridger en el templo Sith de Malachor. Más adelante, Ezra construye otra, con una empuñadura de color negro y reflejos plateados. Ezra no es el único que la usa: en una misión, Saw Gerrera la toma prestada durante un tiempo. Al final, Ezra se la entrega a su compañera Sabine Wren antes de que una manada de purrgil lo arrastre al hiperespacio, junto al gran almirante Thrawn.

DROIDE DESMANTELADOR

APARICIONES Reb **FABRICANTE** Industrias Automaton
MODELO Serie DTS **TIPO** Droide de demolición

Los droides desmanteladores de la serie DTS están diseñados para desmontar naves y máquinas antiguas y extraer sus piezas básicas, ya sea para destruirlas o para reciclarlas. El Imperio los usa en la Estación Reklam para desmontar viejos Ala-Y BTL-A4 de la República. Tienen fuertes garras-tenaza, una cuchilla, blásters potentes y un lanzallamas formidable. Están programados para atacar a cualquiera que interfiera con sus directivas, y casi matan a la tripulación del *Espíritu*, que intenta robar Ala-Y para los rebeldes.

DROIDE CENTINELA IMPERIAL

APARICIONES Reb **FABRICANTE** Autómatas de Combate Baktoid **MODELO** Droide centinela de serie DT **TIPO** Droide centinela

Los droides centinela imperiales, que se fabrican en antiguas cadenas de producción de Autómatas de Combate Baktoid usando tecnología de antiguos superdroides tácticos y bocetos de droides experimentales abandonados, ejercen de guardias automatizados a bordo de cargueros imperiales como el carguero de contenedores de clase 4. Trabajan en equipos de cuatro y siempre hay uno de patrulla. El gran almirante Thrawn los usa a bordo de su propia nave como *sparrings* y para entrenamientos de combate. Los droides centinela son extraordinariamente fuertes e implacables, y tienen fusiles bláster E-11 integrados en los brazos.

DROIDE INFILTRADOR E-XD

APARICIONES Reb **FABRICANTE** Departamento de Investigación Militar Imperial **MODELO** E-XD **TIPO** Droide de reconocimiento

El droide infiltrador E-XD del Imperio está diseñado para que, cuando está en modo de reconocimiento, se asemeje a un droide de protocolo RQ. Parece benigno mientras escanea discretamente formas de vida, vehículos, droides y estructuras… hasta que encuentra a su objetivo. Entonces, pasa a modo de ataque, crece en estatura y despliega un arsenal de armas. Es muy agresivo y extraordinariamente fuerte. Si alguien intenta hackearlo, una ojiva de protones integrada lo hace saltar por los aires. Los rebeldes Garazeb Orrelios, Chopper y AP-5 tienen que vérselas con un droide infiltrador cuando uno de ellos aterriza cerca de su base en el planeta Atollon.

TRAJE DE SAW GERRERA

APARICIONES Reb, RO **FABRICANTE** Desconocido **MODELO** Personalizado **TIPO** Traje presurizado médico

Durante sus batallas contra el Imperio, Saw Gerrera sufre muchas heridas graves. En sus últimos años, la salud de Saw es tan frágil que decide adquirir un traje presurizado médico para prolongar su vida. El traje incluye una bombona de oxígeno con analgésicos y una mascarilla que lo ayudan a respirar a medida que sus pulmones se deterioran. También tiene sensores atmosféricos que ajustan la temperatura, la presión y la humedad internas para compensar los cambios en el exterior. Por lo demás, atiende a Saw su droide médico, G2-1B7, cuya programación se ha modificado para que le administre fármacos en cantidades peligrosas.

ARMADURA DE SOLDADO DE LA MUERTE

APARICIONES Reb, RO **FABRICANTE** Investigación de Armas Avanzadas del Imperio **MODELO** Armadura de soldado de la muerte **TIPO** Armadura de soldado de asalto

La armadura de los soldados de la muerte está cubierta de un espray de polímeros que distorsiona las señales electromagnéticas y hace invisibles a los soldados para la mayoría de los sensores. El casco tiene sensores y sistemas de selección de objetivos más avanzados que los del resto de los soldados, como intensificadores de imagen, emisores de pulsos activos, detección multifrecuencia, sensores de adquisición y monitores de macromovimiento Neuro-Saav, entre otros. Los soldados de la muerte llevan implantes que transmiten a la armadura información acerca de su cuerpo y que permiten a esta estimular sus órganos sensoriales para agudizar la percepción de los objetivos y el entorno.

CAÑÓN DE REPETICIÓN MWC-35C

APARICIONES RO **FABRICANTE** Conglomerado de Armamento Morelliano **MODELO** MWC-35c «Relámpago Staccato» **TIPO** Cañón de repetición pesado

Las fuerzas imperiales usan el cañón de repetición MWC-35c, o «Relámpago Staccato», para controlar a las multitudes. El Guardián de los Whills Baze Malbus roba uno para usarlo contra el Imperio. Tiene un cinturón de carga de circuitos galven y está conectado a un tanque de refrigeración R717 que le otorga una potencia de fuego equivalente a la de cinco fusiles láser. Cuando está totalmente cargado, puede realizar 35 000 disparos, y dispone de dos modos de disparo: rápido (para cubrir zonas amplias) y único (más potente y concentrado). Esta voluminosa arma pesa 30 kilos, por lo que se necesita mucha fuerza para usarla y resulta difícil apuntar con precisión.

Guerrero rebelde
Baze se une a la lucha contra el Imperio en Jedha y acompaña a la rebelde Jyn Erso a Scarif.

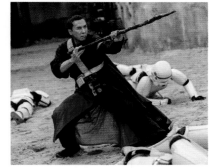

BASTÓN DE CHIRRUT

APARICIONES RO **FABRICANTE** Chirrut Îmwe **MODELO** Personalizado **TIPO** Bastón

Chirrut Îmwe lleva un bastón de madera uneti endurecida al fuego. El árbol uneti es sagrado para los Jedi y posee una intensa conexión con el lado luminoso de la Fuerza. Durante la República, en el Templo Jedi de Coruscant crecen árboles uneti cultivados a partir de semillas procedentes del primer Templo Jedi de la historia. En la punta del bastón hay una cápsula metálica que contiene un diminuto cristal kyber.

Ataque sorpresa
Chirrut sorprende a los soldados usando el bastón como una eficaz arma de combate cuerpo a cuerpo.

ARCO DE CHIRRUT

APARICIONES RO **FABRICANTE** Chirrut Îmwe **MODELO** Personalizado **TIPO** Arco

Como parte de su viaje personal como Guardián de los Whills, Chirrut Îmwe construye su propio arco. Este funciona de un modo muy parecido a las ballestas wookiee y es mucho más potente que un fusil bláster pesado. Aunque es ciego, Chirrut puede usar los otros sentidos para anticipar algunos acontecimientos segundos antes de que sucedan, lo que le proporciona una ventaja considerable en situaciones de combate.

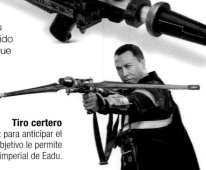

Tiro certero
La capacidad de Chirrut para anticipar el siguiente movimiento de su objetivo le permite derribar un caza TIE en la base imperial de Eadu.

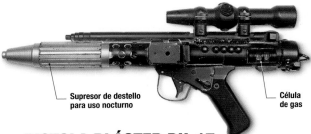

Supresor de destello
para uso nocturno

Célula
de gas

PISTOLA BLÁSTER DH-17

APARICIONES S, Reb, RO, IV, V, VI, VII, VIII, FoD **FABRICANTE** Industrias
BlasTech **MODELO** DH-17 **TIPO** Bláster de medio alcance

Aunque no es tan versátil como los blásteres militares, el DH-17
es una buena arma de combate, usada habitualmente por las
fuerzas rebeldes para los enfrentamientos en naves. Aunque el
E-11 es el favorito del Imperio, en ocasiones sus oficiales utilizan
la DH-17, una pistola muy fiable en modo semiautomático. En
modo automático agota la energía en veinte segundos.

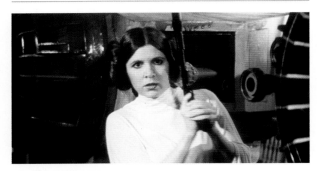

BLÁSTER DE DEFENSA

APARICIONES IV, VI, VIII **FABRICANTE** Conglomerado de Defensa Dreariano
MODELO Bláster de defensa **TIPO** Pistola de caza

Los blásteres de defensa son armas de poca intensidad destinadas
a la caza menor y a la defensa personal. Son habituales entre la
nobleza por su ligereza, su sencillez para montarlas y desmontarlas,
y su facilidad para esconderlas. Separados en tres componentes,
pueden pasar la mayoría de los controles de seguridad sin ser
detectados. La célula de energía permite realizar cien disparos por
carga, aunque solo es letal con tiros directos a órganos vitales. La
princesa Leia Organa aprende a disparar con este modelo en la
adolescencia y demuestra un gran talento como tiradora. Usa este
bláster cuando Vader sube a bordo de la *Tantive IV* en busca de los
planos de la Estrella de la Muerte. Décadas después, blande uno a
bordo del *Raddus* y deja inconsciente al amotinado Poe Dameron.

CÁPSULA DE ESCAPE

APARICIONES IV **FABRICANTE** Corporación Corelliana de Ingeniería
MODELO Clase 6 **TIPO** Cápsula para seis pasajeros

Las cápsulas de escape de Clase 6 están equipadas con cuatro
retropropulsores y seis reactores de maniobra más pequeños para
evacuaciones rápidas y controladas. Las cápsulas de emergencia
están diseñadas para transportar un máximo de seis pasajeros de
tamaño medio. Son de diseño sencillo y cuentan con un equipo
básico. Las cámaras delanteras y traseras y los sensores de
proximidad sirven de ayuda al piloto automático, y proporcionan
también imágenes a la única pantalla interior. A pesar de que los
droides no suelen utilizarlas, durante el ataque contra la *Tantive IV*,
R2-D2 entra en la cápsula y huye a Tatooine junto con C-3PO.
Consiguen escapar porque ni Darth Vader ni los sensores de su
destructor estelar detectan que hay droides a bordo de la cápsula.

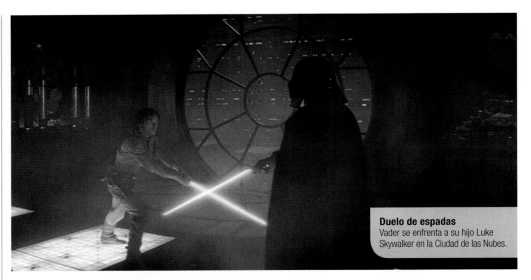

Duelo de espadas
Vader se enfrenta a su hijo Luke
Skywalker en la Ciudad de las Nubes.

ESPADA DE LUZ DE DARTH VADER

APARICIONES Reb, RO, IV, V, VI **CREADOR** Darth Vader
MODELO Hecha a mano **TIPO** Espada de luz Sith

Cuando Darth Vader jura lealtad a Darth Sidious, sigue
usando su espada de luz Jedi hasta que Obi-Wan se
la arrebata tras su duelo en Mustafar. Vader halla a un
Jedi superviviente, el maestro Kirak Infil'a, lo mata tras un
prolongado duelo y se lleva su espada de luz a Mustafar.
Allí, vierte su odio y su ira en el cristal kyber, de modo
que sangra y se vuelve rojo. Vader usa la empuñadura
de Infil'a hasta que se rompe y, entonces, construye
una nueva que recuerda a la de su espada Jedi original,
pero está hecha con una aleación más oscura; tiene un
mango estriado negro, una cámara negra para la célula
de energía, una carcasa de emisor biselada, un cristal de
enfoque de doble fase, una célula de energía de diatio
de alto rendimiento y los interruptores habituales para
ajustar la intensidad y la longitud.

Con esta espada, Vader comete muchas atrocidades
en nombre del emperador. En Malachor se enfrenta
a su antigua aprendiz, Ahsoka Tano, que evita el que
habría sido un golpe fatal gracias a la intervención de
Ezra Bridger. Más tarde, Vader se abre camino a golpe
de espada entre los soldados rebeldes a bordo del
Profundidad, en un intento de recuperar los planos de la
Estrella de la Muerte, y luego mata a su antiguo maestro
Jedi Obi-Wan a bordo de la estación de combate. El lord
Sith se enfrenta por primera vez a su hijo, Luke Skywalker,
en Cymoon 1, y en un duelo posterior en la Ciudad de las
Nubes le corta una mano. En su último enfrentamiento,
Luke sucumbe momentáneamente a la ira y le corta a su
padre la mano con que blande la espada, que cae en el
mismo pozo de energía en el que perece Sidious.

Mango estriado

Cámara de cristal kyber

Indicador de energía

Cubierta de ajuste
de intensidad

Carcasa de la vaina
del emisor

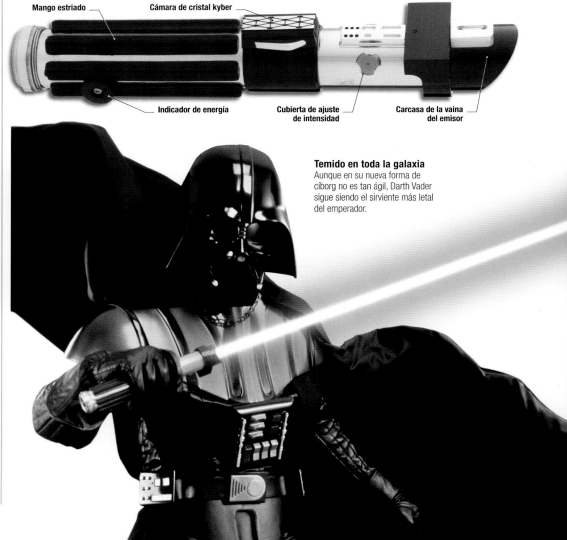

Temido en toda la galaxia
Aunque en su nueva forma de
cíborg no es tan ágil, Darth Vader
sigue siendo el sirviente más letal
del emperador.

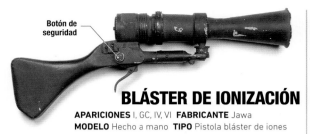

BLÁSTER DE IONIZACIÓN

APARICIONES I, GC, IV, VI **FABRICANTE** Jawa
MODELO Hecho a mano **TIPO** Pistola bláster de iones

Botón de seguridad

Los jawa fabrican sus blásteres de iones usando las piezas que encuentran en cualquier lugar. Empiezan con un cartucho bláster y añaden un acuacelerador del impulsor de iones de una nave y un dispositivo de retención de droides al mecanismo de disparo. Estas armas pueden realizar disparos de precisión de hasta doce metros.

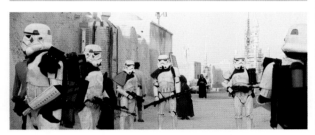

FUSIL BLÁSTER PESADO DLT-19

APARICIONES S, Reb, RO, IV, V **FABRICANTE** Industrias BlasTech
MODELO DLT-19 **TIPO** Fusil bláster

El fusil DLT-19 es el arma habitual de los soldados de asalto, aunque los francotiradores también la usan. Como fusil de largo alcance, el DLT-19 es usado por los soldados de las arenas, en Tatooine, y por las tropas de asalto de la Estrella de la Muerte. Tiene una mira plegable y un apoyo para bípode. Puede realizar disparos individuales, ráfagas cortas o usarse como arma automática.

BASTÓN GADERFFII (GAFFI)

APARICIONES II, Reb, IV **CREADOR** Moradores de las arenas
MODELO Hecho a mano **TIPO** Arma blanca (vara)

El gaderffii, o bastón gaffi, es un arma creada por los moradores de las arenas con materiales de desecho, aunque suelen ser metales resistentes. Mide alrededor de 1,3 metros de largo y tiene un arma distinta en cada extremo. En uno de ellos, en ángulo de 90 grados, lleva una porra rematada en punta; el otro tiene forma de maza con los bordes afilados. Los gaffi permiten muchas formas de ataque, desde un vulgar golpe hasta el uso de las artes de la lucha con vara.

Armas wookiee

El idioma wookiee tiene más de 150 palabras para madera, y este material tan común es el que usan en la mayoría de sus armas, escudos y armaduras. Los wookiee disponen de una gran variedad de blásteres que combinan materiales tradicionales, como madera, hueso y cuerno, con tecnologías avanzadas. Los modelos más comunes se producen en talleres por todo Kashyyyk.

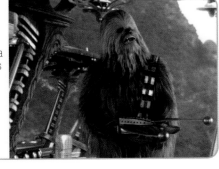

DROIDE INTERROGADOR

APARICIONES Reb, IV **FABRICANTE** Departamento de Investigación Militar Imperial
MODELO IT-O **TIPO** Droide interrogador

El droide interrogador, prohibido por la legislación de la República, es uno de los mayores horrores tecnológicos construidos en secreto por el Imperio. Utilizado por la Oficina de Seguridad Imperial, este droide explota las debilidades mentales y físicas de los prisioneros. Empieza inyectando medicamentos que reducen la tolerancia al dolor, inhiben la resistencia mental y obligan a la víctima a permanecer consciente. Los alucinógenos y los sueros de la verdad aseguran la máxima eficacia, y la experiencia es tan desagradable que la mayoría de los prisioneros confiesan en cuanto ven a uno de estos droides. Un IT-O interroga a Kanan Jarrus a bordo del *Soberano* hasta que el Gran Inquisidor toma el relevo. Vader somete a la princesa Leia a un interrogatorio con un IT-O en la Estrella de la Muerte, pero ella lo resiste gracias a su entrenamiento y fortaleza.

BALLESTA DE CHEWBACCA

APARICIONES IV, V, VI, VII, FoD **CREADOR** Chewbacca **MODELO** Hecha a mano
TIPO Ballesta wookiee

La ballesta es un arma tradicional de los wookiee en Kashyyyk y se basa en antiguas armas de la cultura wookiee, que en el pasado utilizaron dardos y flechas venenosos. Las ballestas son más potentes y precisas que el bláster medio, y su alcance efectivo supera los 30 metros. Los diseños varían en función de los materiales usados (a menudo, madera y metal) y del estilo del artesano. Estas armas disparan un quarrel metálico envuelto en energía, mientras una esfera polarizada, situada en cada extremo de la ballesta, crea un campo magnético que aumenta el impulso del proyectil. Cuando se aprieta el gatillo, se dispara el quarrel, cargado de energía de plasma. Chewbacca fabrica varias ballestas. La última es un diseño poco convencional que aprovecha el armazón y el cartucho del bláster de un soldado de asalto. Junto a Han Solo, Chewbacca utiliza esta arma contra varios enemigos, incluidos soldados de asalto imperiales, cazarrecompensas y mynock. Chewbacca usa también su ballesta durante la lucha contra la Primera Orden.

DROIDE TREADWELL WED

APARICIONES II, GC, S, Reb, IV, V, VI **FABRICANTE** Cybot Galáctica
MODELO Droide Treadwell WED-15 **TIPO** Droide de reparación

Los Treadwell WED son droides utilizados para reparar naves, máquinas y otros droides. Los sensores visuales de los WED están montados en una vara telescópica, y los brazos multiherramienta pueden comprarse por separado. Son unos droides relativamente frágiles, y requieren de un mantenimiento continuo. Los jawa ofrecen un WED-15 a Owen Lars y Luke Skywalker en Tatooine.

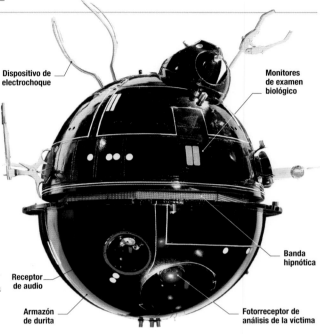

Dispositivo de electrochoque

Monitores de examen biológico

Banda hipnótica

Receptor de audio

Armazón de durita

Fotorreceptor de análisis de la víctima

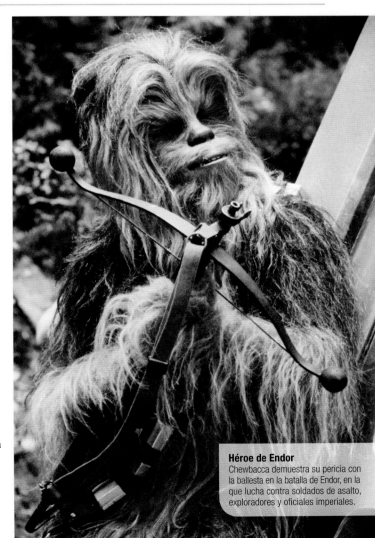

Héroe de Endor
Chewbacca demuestra su pericia con la ballesta en la batalla de Endor, en la que lucha contra soldados de asalto, exploradores y oficiales imperiales.

ARMADURA DE VADER

APARICIONES III, Reb, RO, IV, V, VI, VII **FABRICANTES** Varios
MODELO Única **TIPO** Armadura de soporte vital

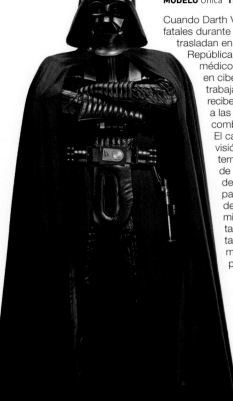

Cuando Darth Vader sufre heridas potencialmente fatales durante su duelo con Obi-Wan Kenobi, lo trasladan en secreto al Centro Médico de la Gran República en Coruscant, y mientras los droides médicos le curan las heridas, el especialista en cibernética Cylo y su equipo empiezan a trabajar en un traje de soporte vital. Vader recibe una armadura que le permite sobrevivir a las graves quemaduras, lo protege en combate e intimida a todo el que lo ve.
El casco cuenta con lentes de mejora de visión, un respirador, tubos de alimentación, termostatos y un proyector de voz. Un panel de control sobre el pecho ajusta las funciones del traje y a sendos lados del cinturón hay paneles sensores. Los frecuentes duelos de Vader dañan la armadura, por lo que, mientras la reparan, debe sumergirse en un tanque de bacta para recuperarse. A Vader también le gusta modificar la armadura él mismo, en una demostración de la aptitud para la ingeniería que exhibe desde niño.
Cuando Darth Vader muere a bordo de la segunda Estrella de la Muerte, su hijo Luke decide quemar su cuerpo y su armadura en una pira en Endor. Alguien no identificado se lleva el casco chamuscado y, décadas más tarde, acaba en manos de su nieto, Ben Solo. Ahora conocido como Kylo Ren, el seguidor del lado oscuro de la Fuerza habla con la reliquia cada vez que tiene tentaciones de regresar al lado luminoso.

FUSIL BLÁSTER A-300

APARICIONES S, RO **FABRICANTE** Industrias BlasTech **MODELO** A-300
TIPO Fusil bláster

El A-300 pertenece a un largo linaje de fusiles, como el A-280, el A-280-CFE y el A-310, todos de aspecto similar. El A-300 es muy personalizable, con culata de hombro extraíble, adaptadores para cañones de distintos tamaños y otros accesorios. Lo usan múltiples organizaciones, como la Alianza Rebelde y el Sindicato Pyke.

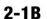

E-11D

APARICIONES RO, Reb **FABRICANTE** Industrias BlasTech **MODELO** E-11D **TIPO** Fusil bláster

Los soldados de la muerte imperiales reciben fusiles bláster E-11D además de pistolas bláster ligeras de repetición SE-14R. Tienen una culata ajustable y un cañón de gran calibre reforzado, que mejora la potencia de fuego y permite disparos de plasma más potentes.
Sin embargo, a la mayoría de los soldados de asalto les cuesta manejarlos por su contundente retroceso.

2-1B

APARICIONES GC, III, S, Reb, RO, V, VI **TIPO** Droide cirujano **FABRICANTE** Industrias Automaton **FILIACIÓN** Ninguna

Célebre desde la época de la República, el droide cirujano 2-1B va equipado con una memoria enciclopédica y muy buena maña con los pacientes, y sus manos desmontables admiten diversos aparatos médicos. 2-1B atiende tanto a Vader como a Luke en la guerra civil galáctica. Más tarde, una unidad llamada 2MED2 trabaja con la resistencia contra la Primera Orden.

CILINDROS DE CÓDIGOS

APARICIONES III, S, Reb, RO, IV, V, VI, Res, VII, VIII **FABRICANTE** Imperio y Primera Orden
TIPO Dispositivo de seguridad

Los oficiales imperiales usan cilindros de códigos para acceder a áreas restringidas y a redes de datos de alta seguridad. Registran la identificación y el nivel de seguridad de quien lo porta, además de quién y cuándo ha accedido a qué área. Hay un mínimo de cuatro categorías de cilindro, diferenciadas por la forma y el color del extremo. La Primera Orden los sigue usando y los llama «cilindros de acceso». Tritt Opan, el asesino personal del general Hux, lleva un cilindro falso, lleno de veneno, que usa para sus malvados fines.

DROIDE DE SERIE KX

APARICIONES RO **FABRICANTE** Industrias Arakyd
MODELO Serie KX **TIPO** Droide de seguridad

El Senado imperial prohíbe la construcción de droides de combate, pero Industrias Arakyd, en connivencia con el ejército imperial, aprovecha un vacío legal y comercializa la serie KX como «droide de seguridad» sin añadir el programa que impide que ataquen a seres orgánicos. Están programados para obedecer a oficiales con rango de teniente o superior, y pueden actuar como escoltas y guardaespaldas, además de como guardias en instalaciones imperiales. Pueden hacer trabajos pesados y traducir, aunque estas tareas los aburren. Intimidan con su altura y su fuerza a los soldados de rango inferior, espías rebeldes y prisioneros. Están preprogramados para conducir más de 40 vehículos de transporte imperiales y se pueden adaptar rápidamente a otros. En el puño izquierdo ocultan una interfaz de datos con forma de punzón que les permite acceder a sistemas informáticos o apuñalar a otros droides. La Nueva República ha reprogramado a droides de serie KX para utilizarlos.

Agente rebelde
K-2SO ha sido reprogramado por la Alianza Rebelde y es todo un experto infiltrándose en instalaciones enemigas.

DROIDE DE SERIE FX

APARICIONES GC, III, V, VI
TIPO Droide asistente médico
FABRICANTE Industrias Medtech
FILIACIÓN Ninguna

Los droides de serie FX son los asistentes médicos de los droides 2-1B. Dotados con múltiples brazos, controlan a los pacientes, realizan pruebas, manejan el instrumental y recomiendan procedimientos. Un FX-9 le hace una transfusión de sangre a Darth Vader cuando es reconstruido. Más tarde, un FX-7 observa a Luke Skywalker durante su tratamiento con bacta.

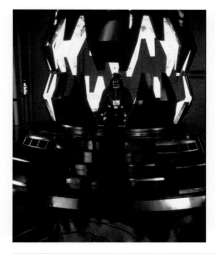

SALA DE MEDITACIÓN DE VADER

APARICIONES V **FABRICANTE** Desconocido
TIPO Sistema de soporte vital

Darth Vader tiene múltiples cámaras de meditación en toda la galaxia, entre ellas una en su fortaleza de Mustafar y otra en su superdestructor estelar. Todas cuentan con sistemas de soporte vital que le permiten sobrevivir sin el casco, y, una vez dentro, Vader usa holoproyectores y pantallas integrados para emitir órdenes y recibir información mientras está en la cámara. Durante un tiempo usa una cámara móvil, que los rebeldes le arrebatan cuando roban el *Punta Carroña* del moff Tarkin. La conexión de Vader con la Fuerza le permite rastrear la nave.

TANQUE DE BACTA

APARICIONES GC, RO, V
FABRICANTES Los vratix, Corporación Zaltin, Corporación Xucphra
TIPO Instrumento médico

Los tanques de bacta son cilindros llenos de bacta, sustancia gelatinosa que facilita la curación rápida de heridas demasiado graves como para que el cuerpo se pueda recuperar solo. El bacta, desarrollado por los vratix, una raza insectoide del planeta Thyferra, es una mezcla de bacterias kavam y alazhi combinadas con fluido ambori. Los clones de la República usan con frecuencia tanques de bacta para recuperarse de las heridas durante las Guerras Clon. Luke Skywalker se recupera rápidamente del ataque de un wampa en un tanque de bacta en la base de la Alianza Rebelde en Hoth y Darth Vader tiene un tanque de bacta en su castillo de Mustafar.

CONSTRUCTO CÍBORG AJ^6

APARICIONES Reb, V **FABRICANTE** Industrias BioTech
MODELO Aj^6 **TIPO** Implante cibernético

Este constructo cíborg permite al usuario acceder a sistemas informáticos mediante una conexión inalámbrica con el cerebro. El incremento de la velocidad, el acceso a sistemas y la mejora de la productividad general que ofrece el implante ejercen un efecto perjudicial sobre la personalidad del usuario y tienden a dominar el cerebro. Este «efecto lobotomía» ha dado lugar al otro nombre con que se conoce al dispositivo, «Lobot-Tech». Algunos de los usuarios más conocidos son el rodiano Tseebo (amigo de los padres de Ezra Bridger), el controlador imperial LT-319 y Lobot, amigo de Lando Calrissian.

PICA DE FUERZA

APARICIONES I, II, GC, III, Reb, RO, VI **FABRICANTE** Corporación SoroSuub
MODELO PF de control **TIPO** Vibroarma

Las picas de fuerza son armas con forma de vara y punta vibroactiva que lanzan descargas eléctricas que pueden infligir dolor, aturdir o incluso matar al adversario. La Guardia Real del emperador Palpatine usa picas de fuerza, aunque también las utilizan otros centinelas y guardaespaldas de personas importantes de toda la galaxia. Los guardias del emperador las usan para proyectar un campo de fuerza alrededor de Ezra Bridger, sensible a la Fuerza, y alzarlo en el aire, aunque el joven rebelde acaba escapando.

DROIDE DE SERIE EG

APARICIONES I, II, GC, S, Reb, RO, IV, V, VI, VII
FABRICANTE Industrias Automaton
MODELO EG **TIPO** Droide generador

Los droides «Gonk» de serie EG son uno de los múltiples droides que actúan como generadores autónomos. Recorren el área asignada recargando naves, maquinaria e incluso a otros droides tanto si es por orden directa de sus dueños como si siguen la rutina codificada en su programación. Ocasionalmente, los droides EG hacen de mensajeros. Como son poco llamativos y una presencia habitual, pueden entrar y salir de áreas hostiles con facilidad. No obstante, su lentitud al andar los hace vulnerables, sobre todo ante los ladrones. Los droides EG se fabrican desde hace mucho tiempo y los hay de muchos colores y diseños.

ARMADURA DE BOBA FETT

APARICIONES IV, V, VI **FABRICANTE** Desconocido
MODELO Personalizado **TIPO** Armadura mandaloriana

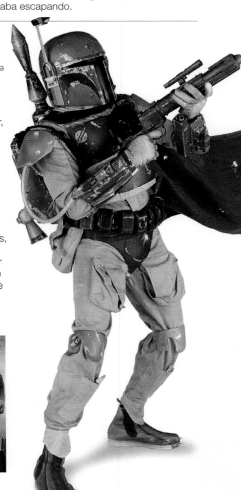

La armadura de Boba Fett cumple casi con exactitud las especificaciones de la armadura tradicional mandaloriana, aunque está hecha de duracero en lugar del reglamentario beskar, y está muy modificada. Boba elige este traje para sus misiones como cazarrecompensas en honor al traje que vestía su padre, el también cazarrecompensas Jango Fett, y lleva los arañazos y las abolladuras con orgullo. La mochila propulsora es útil tanto para saltos cortos como vuelos más largos, y cuenta con un lanzacohetes que puede estar armado con misiles o con un garfio. El casco tiene un telémetro, un visor de macroprismáticos, y un sensor de movimiento y de sonido. El comunicador interno permite a Boba traer por control remoto a su nave, la *Esclavo I*, desde grandes distancias. Tras la insurrección rebelde a bordo de la *Khetanna*, algunos creen que Boba Fett y su armadura se han quedado en el gran pozo de Carkoon, en Tatooine.

DROIDE RATÓN

APARICIONES GC, III, Reb, RO, IV, V, VI, VII **FABRICANTE** Rebaxan Columni
MODELO Serie MSE **TIPO** Droide de mantenimiento

Los droides ratón suelen deslizarse por el suelo de las bases imperiales y de la Primera Orden. Su diseño ha variado muy poco a lo largo de las décadas, y limpian suelos, reparten órdenes de los comandantes (mediante una repisa en la zona dorsal) y ejercen de guías, llevando a los visitantes a distintas ubicaciones. Los droides ratón son sencillos, versátiles y silenciosos, cualidades que los hacen ideales para infiltrarse en áreas de seguridad o en redes de datos que, de otro modo, resultarían inaccesibles.

Siempre trabajando
Boba jamás aparece en público sin su armadura, ni siquiera cuando descansa en el palacio de Jabba.

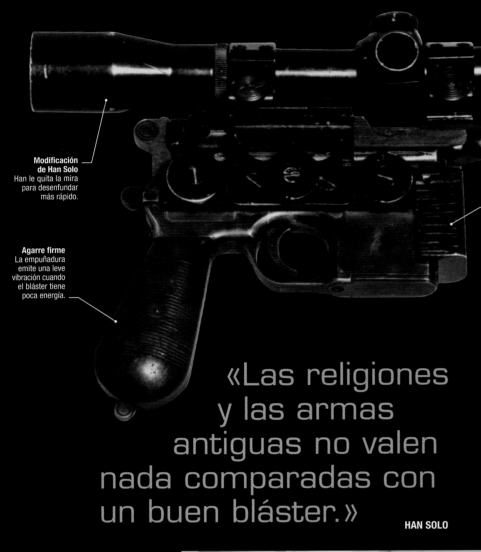

Disparos potentes
La pistola dispara unos rayos láser tan potentes que pueden perforar la coraza de un soldado de asalto.

Modificación de Han Solo
Han le quita la mira para desenfundar más rápido.

Unidad de refrigeración

Agarre firme
La empuñadura emite una leve vibración cuando el bláster tiene poca energía.

«Las religiones y las armas antiguas no valen nada comparadas con un buen bláster.»

HAN SOLO

PISTOLA BLÁSTER PESADA DL-44 DE HAN SOLO

APARICIONES S, Reb, IV, V, VI, VII **FABRICANTE** Industrias BlasTech
MODELO DL-44 **TIPO** Pistola bláster pesada

El bláster DL-44 es el arma preferida de una gran variedad de individuos, como el rebelde Ezra Bridger. Ofrece una gran potencia de fuego para ser una pistola, sin menoscabo de la precisión, lo que la convierte en un arma ideal para las fuerzas militares así como para los cazarrecompensas y los contrabandistas. El condensador de la DL-44 puede cargar un láser de doble potencia sin sobrecalentarse.

El célebre contrabandista Tobias Beckett utiliza su DL-44 con accesorios de fusil de campo en la batalla de Mimban y, después, desmonta las modificaciones y entrega el arma a su nuevo compañero, Han Solo, en Vandor. Cuando Beckett traiciona a Han en Savareen, este dispara primero antes de que Beckett tenga oportunidad de matarlo.

Durante todas las décadas que dura su carrera, Han Solo tiene siempre a mano su DL-44, a la que realiza varias modificaciones personalizadas. Seguro de su puntería, le quita la mira con sensor de movimiento que tenía de fábrica para poder desenfundar con mayor rapidez.

Durante el asalto a la base Starkiller, Han Solo intenta conectar de nuevo con su hijo, Kylo Ren, para convencerlo de que se aleje de la Primera Orden, pero Kylo lo mata. La explosión de la base Starkiller destruye el cuerpo y el arma de Han.

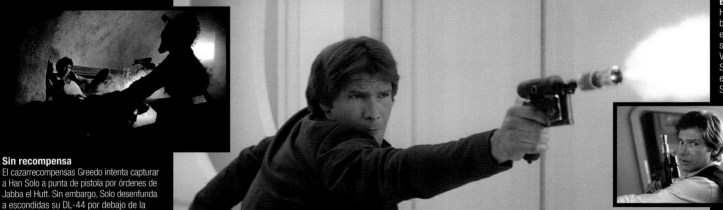

Sin recompensa
El cazarrecompensas Greedo intenta capturar a Han Solo a punta de pistola por órdenes de Jabba el Hutt. Sin embargo, Solo desenfunda a escondidas su DL-44 por debajo de la mesa, listo para defenderse.

Bláster fiable
Han siempre lleva su pistola bláster DL-44 personalizada encima *(centro)*, aunque le sirve de poco contra Darth Vader cuando el lord de los Sith captura a los rebeldes en la Ciudad de las Nubes. Sin embargo, le saca un gran partido contra las fuerzas imperiales en Endor, durante el asalto al búnker del generador de escudo que protege la segunda Estrella de la Muerte *(izda.)*.

DROIDE SONDA IMPERIAL

APARICIONES S, Reb, V, VI **FABRICANTE** Industrias Arakyd
MODELO Droide sonda víbora **TIPO** Droide sonda

Los droides sonda imperiales localizan a los enemigos del Imperio en cualquier lugar de la galaxia, y pueden despegar desde naves estelares y atravesar el espacio en una cápsula hiperespacial hasta que llegan al planeta asignado. El motor repulsor permite a los droides sonda desplazarse por cualquier tipo de terreno, y los propulsores disponen de silenciadores para no ser detectados. Con sus dos metros de altura, están equipados con varios sensores, una holocámara, seis brazos manipuladores para tomar muestras y un pequeño bláster de defensa. El transceptor Holo-Net de alta frecuencia permite que el droide transmita información a las fuerzas imperiales aunque estén lejos. El 11-3K es una variante del droide sonda estándar que porta armamento más pesado, por lo que le suelen asignar misiones de patrulla en planetas remotos como Vandor.

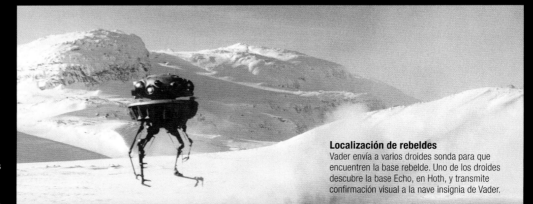

Localización de rebeldes
Vader envía a varios droides sonda para que encuentren la base rebelde. Uno de los droides descubre la base Echo, en Hoth, y transmite confirmación visual a la nave insignia de Vader.

Doble amenaza
La mochila propulsora Z-6 combina un potente lanzamisiles con un sistema de propulsión para realizar vuelos breves. Esto permite que Boba Fett se lance sobre sus presas o que las aniquile desde el aire.

Misil autodirigido
La mochila permite el uso de distintos misiles, incluidos los autodirigidos.

Depósito
La mochila dispone de suficiente combustible para realizar veinte saltos controlados.

Mira telescópica

Culata modificada

El favorito de Fett
Boba Fett logra una precisión letal con su EE-3, gracias a la combinación de las modificaciones del arma, la tecnología integrada en el casco y su legendaria habilidad como tirador.

FUSIL BLÁSTER EE-3
APARICIONES GC, IV, VI
FABRICANTE Industrias BlasTech
MODELO EE-3 **TIPO** Carabina bláster

Más corto y ligero que el bláster E-11, el arma habitual de los soldados de asalto imperiales, el EE-3 se maneja con dos manos y tiene un culatín grande para compensar la pequeña empuñadura.

El EE-3 estándar tiene una velocidad de disparo superior a la de otros fusiles, pero menos precisión y potencia. Su principal ventaja es el tamaño, lo que la convierte en el arma favorita de los cazarrecompensas. Un EE-3 modificado es el arma favorita de Boba Fett, y el cazarrecompensas Sugi también utiliza uno en las Guerras Clon.

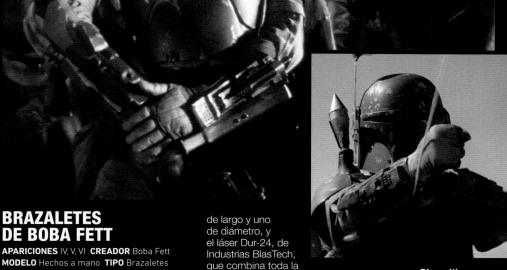

MOCHILA PROPULSORA Z-6
APARICIONES II, GC, Reb, IV, V, VI **FABRICANTE** Transportes Mitrinomon
MODELO Z-6 **TIPO** Mochila propulsora

La mochila propulsora Z-6 forma parte del equipamiento habitual de Boba Fett. El combustible del dispositivo de transporte personal proporciona un gran impulso y una ventaja táctica durante las situaciones de combate, pero también supone un riesgo personal para quien lo utiliza. Los estabilizadores de los propulsores de dirección ofrecen un manejo sencillo. La mochila permite dos usos: un garfio proyectil con el cable sujeto al torno interno, de manera que su usuario puede recoger o arrastrar a sus presas con facilidad; o un potente misil autodirigido. Esta funcionalidad convierte la Z-6 en un modelo preferido de los comandos mandalorianos y también del padre de Boba, Jango Fett.

BRAZALETES DE BOBA FETT
APARICIONES IV, V, VI **CREADOR** Boba Fett
MODELO Hechos a mano **TIPO** Brazaletes de cazarrecompensas

Boba Fett siempre debe asegurarse de que dispone de un gran número de opciones, así que lleva unos brazaletes equipados con distintos dispositivos. Entre sus armas más poderosas se incluye un lanzallamas en miniatura ZX de la Corporación Czerka, capaz de proyectar una llama de cinco metros

de largo y uno de diámetro, y el láser Dur-24, de Industrias BlasTech, que combina toda la potencia de disparo de un fusil bláster estándar con un alcance de hasta cincuenta metros. El minilanzacohetes MM9 permite disparar misiles pequeños, como los cohetes aturdidores y los antivehículo. El brazalete derecho de Fett incluye un látigo de fibrocuerda extensible que le permite atar rápidamente a sus presas.

Dispositivos ingeniosos
Boba Fett guarda muchos ases en la manga *(arriba, izda.)*. En el gran pozo de Carkoon, Boba Fett dispara un látigo de fibrocuerda para atrapar a Luke *(arriba)*.

BATERÍA ANTIINFANTERÍA DF.9 GOLAN ARMS
APARICIONES V, FoD **FABRICANTE** Armas Golan
MODELO DF.9 **TIPO** Batería antiinfantería

Arma de ubicación fija, el cañón láser del DF.9 puede aniquilar pelotones enteros de infantería. Tiene un alcance máximo de dieciséis kilómetros. El artillero, en lo alto de la torreta de cuatro metros, tiene un ángulo de disparo de 180 grados. En el interior de la torreta, de duracero blindada y que soporta el fuego de blásteres, un técnico informático de selección de objetivos ayuda a mejorar la precisión, mientras que otro asegura el flujo constante de energía del generador.

CASCO DE VUELO DE LUKE SKYWALKER
APARICIONES IV, V, VI **FABRICANTE** Koensayr
MODELO K-22995 **TIPO** Casco de vuelo

Cuando llega a la base rebelde secreta en Yavin 4, Luke se ofrece voluntario de inmediato para participar en la misión de ataque contra la Estrella de la Muerte. Asignado al Escuadrón Rojo Cinco, Luke recibe un uniforme de piloto de Ala-X estándar, incluido un casco con el logotipo del ave estelar de la Alianza Rebelde. El exterior del casco es de plastiacero, y el interior contiene espuma aislante. También dispone de un visor polarizado retráctil, un micrófono de comunicación y un generador de campo atmosférico localizado. Después de destruir la Estrella de la Muerte, Luke sigue usando el casco de piloto en otras misiones a bordo de su Ala-X.

FUSIL BLÁSTER A-280

APARICIONES V **FABRICANTE** Industrias BlasTech
MODELO A-280 **TIPO** Fusil bláster

Considerado uno de los mejores fusiles capaces de perforar corazas, el A-280 es más potente que otros fusiles de largo alcance. Hacia el final de la República, varias fuerzas planetarias utilizan A-280, por lo que luego están disponibles en el mercado negro para las unidades rebeldes. Muchos soldados rebeldes usan fusiles A-280 contra el Imperio en la batalla de Hoth. BlasTech también fabrica la variante A-280C del fusil, apreciada por la Alianza Rebelde.

Sistema de carga de energía

Compensador integrado

TORRE-P 1.4 FD

APARICIONES V
FABRICANTE Corporación de Defensa Espacial Atgar
MODELO 1.4 FD
TIPO Cañón láser ligero antivehículo

La torre-P 1.4 FD es un cañón láser fijo que se utiliza en todos los terrenos. El cañón dispara desde el centro del disco de energía, que cuenta con dieciséis direccionadores de microenergía dispuestos de forma regular en el borde, y ocho células de conversión en el interior. La torre-P es barata y de producción rápida y sencilla.

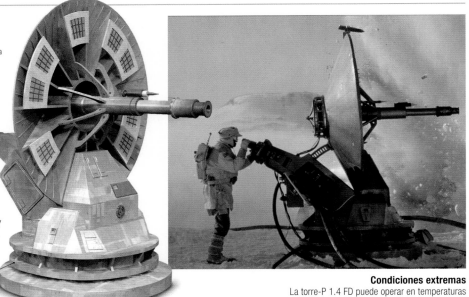

Base giratoria
La torre-P 1.4 FD tiene un ángulo de disparo de 360 grados.

Condiciones extremas
La torre-P 1.4 FD puede operar en temperaturas que van desde los −73 °C hasta los 49 °C.

BLÁSTER DE REPETICIÓN E-WEB

APARICIONES Reb, V **FABRICANTE** Industrias BlasTech **MODELO** E-Web **TIPO** Cañón de repetición pesado

Este bláster pesado, conocido como E-Web, es el bláster de repetición más potente del Imperio. El soporte rígido compensa la energía cinética creada por la gran potencia de disparo del arma. Manejada por dos soldados, el montaje limita su efectividad, de manera que algunas tripulaciones imperiales cargan el generador previamente para poder acelerar el proceso. Esto requiere de un ajuste cuidadoso del flujo de energía para evitar una sobrecarga.

DEFENSOR PLANETARIO V-150

APARICIONES V, FoD **FABRICANTE** Astilleros de Propulsores de Kuat **MODELO** v-150
TIPO Cañón pesado ión-espacio

El defensor planetario v-150 es un cañón de iones diseñado para atacar naves que orbitan en torno a un planeta. A menudo se utiliza junto con escudos planetarios, y defiende los planetas mientras los escudos alcanzan la máxima potencia. Este cañón tiene un alcance óptimo de 4 000 kilómetros y uno máximo de 180 000. Puede causar graves daños a destructores estelares con un único rayo de iones. Sin embargo, es vulnerable a los ataques enemigos, ya que es un arma fija y, para poder utilizarla, el escudo de protección debe estar desactivado.

Ataque tierra-espacio
El defensor planetario v-150 está equipado con un generador independiente enterrado a cuarenta metros bajo la ubicación del arma.

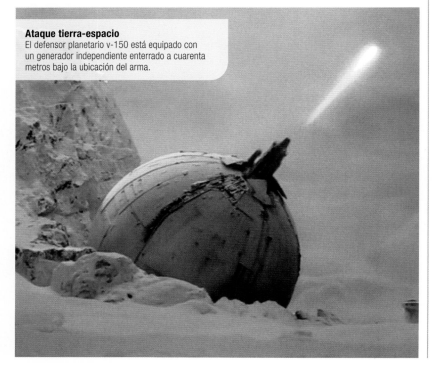

ESPADA DE LUZ VERDE DE LUKE

APARICIONES VI, VIII, FoD **CREADOR** Luke Skywalker **MODELO** Hecha a mano
TIPO Espada de luz Jedi

La espada de luz verde de Skywalker es la primera hecha por él mismo y la segunda que tiene. Después del fatídico viaje a la Ciudad de las Nubes, donde pierde su primera espada de luz, Luke construye esta a semejanza de la de Obi-Wan Kenobi en una cueva de Tatooine, aunque simplifica algunos elementos de diseño. Durante el rescate de Han Solo del palacio de Jabba, el joven Jedi confía su espada a R2-D2. Durante la huida, el fiel droide lanza el arma al otro lado del gran pozo de Carkoon para devolvérsela a Luke. A bordo de la segunda Estrella de la Muerte, Luke usa la espada en su enfrentamiento final con Darth Vader, pero se resiste a las provocaciones del emperador para que mate a su padre.

Durante los años que siguen, Luke continúa usando esta espada mientras reconstruye la Orden Jedi. Cuando percibe el lado oscuro en su sobrino, Ben Solo, Luke activa el arma sobre el joven dormido, decidido a matarlo. Ben se despierta y ataca a su tío, que se arrepiente inmediatamente. Este incidente provoca que Ben aniquile a la incipiente Orden Jedi. Después de la destrucción de la Orden, el paradero de la segunda espada de luz de Luke es desconocido.

BLÁSTER DE SOLDADO EXPLORADOR

APARICIONES S, Reb, RO, VI
FABRICANTE Industrias BlasTech
MODELO EC-17 **TIPO** Bláster de contención

Arma reglamentaria de los soldados exploradores y de patrulla imperiales, esta pistola compacta sirve de bláster de contención y es perfecta para disparar a objetivos cercanos. Suele estar oculta en la bota del explorador o en el cinturón del soldado de patrulla, y tiene una empuñadura sensible a la presión en lugar de gatillo debido a los gruesos guantes de los exploradores. También dispone de una mira incorporada.

Emisor láser de corto alcance

Empuñadura sensible a la presión

Panel de activación
A través del panel de control se activa una reacción de fusión interna.

Cuerpo de termita
En el interior del cuerpo de termita hay baradio volátil.

DETONADOR TÉRMICO CLASE-A

APARICIONES VI, Res, FoD **FABRICANTE** Municiones Merr-Sonn
MODELO Detonador térmico clase-A **TIPO** Detonador térmico

La potencia y alcance del detonador térmico clase-A lo convierten en un dispositivo ilegal salvo para usos militares. El detonador tiene un radio explosivo de hasta veinte metros, aunque se puede reducir en función de la situación. Disfrazada del cazarrecompensas Boushh, Leia amenaza a Jabba el Hutt con la desintegración cuando negocia sus honorarios por «capturar» a Chewbacca. Jabba acepta sus condiciones, impresionado por la audacia del cazarrecompensas.

GENERADOR DE ESCUDO PLANETARIO SLD-26

APARICIONES VI, FoD **FABRICANTE** Sistemas de Combate CoMar **MODELO** SLD-26 **TIPO** Generador de escudo deflector

El generador de escudo SLD-26 puede proteger una luna pequeña o una estación espacial grande con un escudo de energía casi impenetrable, y durante un periodo de tiempo indefinido. El Imperio galáctico instala este generador en Endor para proteger la segunda Estrella de la Muerte durante la fase de construcción. La Alianza Rebelde envía a un equipo de asalto a la luna de Endor para desactivar el generador de escudo antes de que su flota ataque la temida estación de combate. Gran parte de los rebeldes, que ignoran que el emperador les ha tendido una trampa, son capturados, incluido Han Solo y Leia. Sin embargo, gracias a los ewok, Chewbacca derrota a los soldados y libera al equipo de asalto, que destruye el generador de escudo, lo que permite que las naves rebeldes acaben con la última arma del emperador.

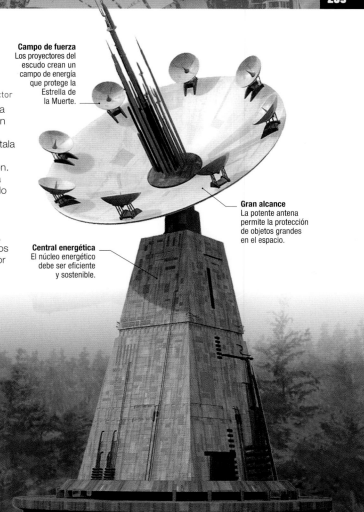

Campo de fuerza
Los proyectores del escudo crean un campo de energía que protege la Estrella de la Muerte.

Gran alcance
La potente antena permite la protección de objetos grandes en el espacio.

Central energética
El núcleo energético debe ser eficiente y sostenible.

Protector planetario
El generador de escudo es esencial para la protección de la segunda Estrella de la Muerte, como lo es su destrucción para los rebeldes en la batalla de Endor.

Fotorreceptor
El fotorreceptor de BB-9E puede ver en todos los espectros de luz visible.

Discos de utilidades
Los discos-tapa de BB-9E contienen material de tecnología puntera.

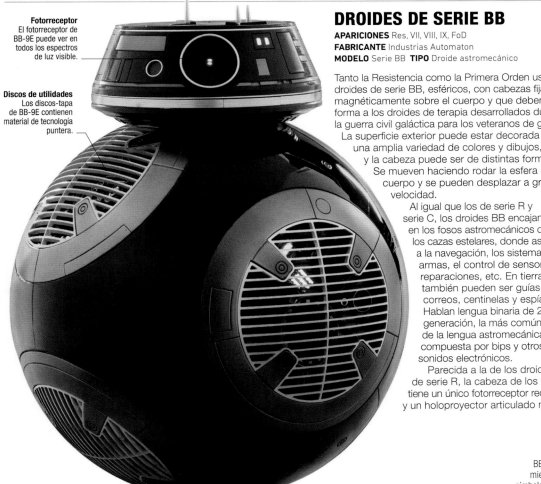

DROIDES DE SERIE BB

APARICIONES Res, VII, VIII, IX, FoD
FABRICANTE Industrias Automaton
MODELO Serie BB **TIPO** Droide astromecánico

Tanto la Resistencia como la Primera Orden usan droides de serie BB, esféricos, con cabezas fijadas magnéticamente sobre el cuerpo y que deben su forma a los droides de terapia desarrollados durante la guerra civil galáctica para los veteranos de guerra. La superficie exterior puede estar decorada con una amplia variedad de colores y dibujos, y la cabeza puede ser de distintas formas. Se mueven haciendo rodar la esfera del cuerpo y se pueden desplazar a gran velocidad.

Al igual que los de serie R y serie C, los droides BB encajan en los fosos astromecánicos de los cazas estelares, donde asisten a la navegación, los sistemas de armas, el control de sensores, reparaciones, etc. En tierra, también pueden ser guías, correos, centinelas y espías. Hablan lengua binaria de 27.ª generación, la más común de la lengua astromecánica, compuesta por bips y otros sonidos electrónicos.

Parecida a la de los droides de serie R, la cabeza de los BB tiene un único fotorreceptor redondo y un holoproyector articulado más pequeño. Unas frágiles antenas receptoras y transmisoras se extienden desde la parte posterior de la cabeza, cuya base está bordeada de puertos de datos. La telemetría inalámbrica mantiene a la cabeza y al cuerpo en comunicación constante. El sistema interno de propulsión giroscópica se corrige a sí mismo y mantiene la cabeza sobre el cuerpo (casi siempre, al menos). El cuerpo está cerrado de forma hermética para impedir la entrada de contaminantes externos. La mayoría de las unidades BB contienen seis discos-tapa circulares intercambiables que, en apariencia, albergan una selección infinita de juegos de herramientas, como destornilladores magnéticos, cables de remolque, linternas, brazos mecánicos y herramientas para acceder a terminales de datos.

Dos de las unidades BB aliadas a la Resistencia más notables son BB-8, el leal e ingenioso droide de Poe Dameron, y CB-23, la valiente y descarada droide de Kaz Xiono. BB-9E, de carácter amargado y de superficie negra y plateada, sirve a bordo del *Supremacía* de la Primera Orden.

BB-4
BB-4, de color caqui, es un leal miembro de la Resistencia, cuyo símbolo lleva orgulloso en el cuerpo.

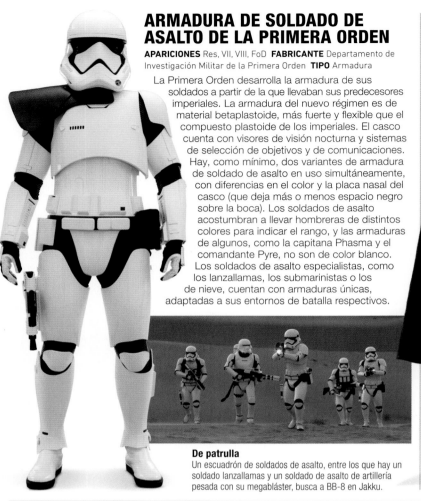

ARMADURA DE SOLDADO DE ASALTO DE LA PRIMERA ORDEN

APARICIONES Res, VII, VIII, FoD **FABRICANTE** Departamento de Investigación Militar de la Primera Orden **TIPO** Armadura

La Primera Orden desarrolla la armadura de sus soldados a partir de la que llevaban sus predecesores imperiales. La armadura del nuevo régimen es de material betaplastoide, más fuerte y flexible que el compuesto plastoide de los imperiales. El casco cuenta con visores de visión nocturna y sistemas de selección de objetivos y de comunicaciones. Hay, como mínimo, dos variantes de armadura de soldado de asalto en uso simultáneamente, con diferencias en el color y la placa nasal del casco (que deja más o menos espacio negro sobre la boca). Los soldados de asalto acostumbran a llevar hombreras de distintos colores para indicar el rango, y las armaduras de algunos, como la capitana Phasma y el comandante Pyre, no son de color blanco. Los soldados de asalto especialistas, como los lanzallamas, los submarinistas o los de nieve, cuentan con armaduras únicas, adaptadas a sus entornos de batalla respectivos.

De patrulla
Un escuadrón de soldados de asalto, entre los que hay un soldado lanzallamas y un soldado de asalto de artillería pesada con su megablaster, busca a BB-8 en Jakku.

Al mando
A veces, Phasma aparece en el puente de mando de algún destructor estelar, pero preferiría participar en el combate junto a sus soldados.

ARMADURA DE PHASMA

APARICIONES Res, VII, VIII **FABRICANTE** Phasma
MODELO Personalizado **TIPO** Armadura de soldado de asalto de la Primera Orden

La capitana Phasma se construye su propia armadura de la Primera Orden personalizada a partir de fragmentos que recupera del casco de uno de los antiguos yates del emperador Palpatine. El acabado en cromio de la armadura le otorga un brillo plateado, además de protegerla del calor y de la radiación (como hacía con los ocupantes del antiguo yate). La tradicional capa la protege, y le otorga un aire regio y elegante. Los guanteletes de Phasma están diseñados para darle fuerza adicional, por lo que sus puñetazos y su agarre son potentísimos. Phasma cree que su llamativa imagen inspira temor y simboliza el antiguo poder imperial. Sin embargo, la armadura le falla cuando se enfrenta a Finn a bordo de la nave de guerra *Supremacía*. Antes de caer a un abismo en llamas, Finn le ha perforado el casco y chamuscado la placa pectoral.

ARMADURA DE PYRE

APARICIONES Res **FABRICANTE** Desconocido
MODELO Personalizado **TIPO** Armadura de soldado de asalto de la Primera Orden

La armadura del atlético comandante Pyre está diseñada especialmente para que sea más flexible. No le cubre ni el torso inferior ni la parte superior de los brazos, de modo que el mono negro que lleva debajo queda a la vista. Aunque con este diseño gana libertad de movimiento, queda más expuesto al fuego enemigo. Los zapatos de Pyre también se han diseñado para mayor flexibilidad. La hombrera negra sobre el hombro derecho indica su rango y el acabado de electrum otorga a la armadura un brillo dorado.

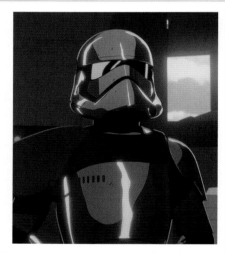

FUSIL BLÁSTER DE PHASMA

APARICIONES Res, VII, VIII
FABRICANTE Corporación Sonn-Blas
MODELO F-11D personalizado
TIPO Fusil bláster

Un año después de su incorporación a la Primera Orden, la capitana Phasma encarga una versión personalizada del bláster F-11D que llevan todos los soldados de asalto. El bláster de Phasma tiene una culata extraíble, un guardamontes recurvo que permite usarlo con ambas manos y disipadores de calor más anchos en el cañón. El acabado del arma es de cromio, como la armadura. El gatillo solo dispara cuando entra en contacto con los guanteletes de Phasma. Finn destruye el bláster con un hacha láser a bordo de la *Supremacía*.

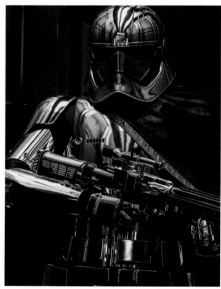

Una tiradora letal
Phasma es muy hábil con todas las armas de la Primera Orden, además de con su fusil bláster F-11D.

BLÁSTER DE PYRE

APARICIONES Res **FABRICANTE** Corporación Sonn-Blas **MODELO** F-11D personalizado **TIPO** Fusil bláster

El comandante Pyre usa una versión personalizada y ligeramente mejorada del F-11D estándar que llevan todos los soldados de asalto de la Primera Orden, con un acabado en electrum a juego con la llamativa armadura dorada. El bláster también tiene un electroscopio J20 ajustable para mejorar los aumentos y el enfoque, además de disipadores de calor más anchos en el cañón, para que el arma no se sobrecaliente. El gatillo solo dispara cuando entra en contacto con los guantes de Pyre.

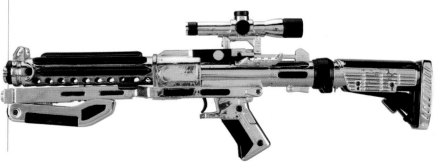

PORRA DE PHASMA

APARICIONES VIII **FABRICANTE** Desconocido
MODELO Personalizado **TIPO** Arma para el combate cuerpo a cuerpo

El arsenal personal de la capitana Phasma incluye una porra de mercurio que recuerda a las lanzas que usan las tribus de su mundo natal, Parnassos. El mango está hecho de una matriz de micromalla desplegable. Cuando no la usa, la lanza se pliega y se convierte en una pequeña porra con una punta de lanza en sendos extremos, sujeta por un campo de contención. Cuando se activa, se extiende inmediatamente en toda su longitud. Phasma la usa en el fatídico combate con el exsoldado de asalto Finn a bordo de la *Supremacía*.

Las puntas de lanza siempre están afiladas

CASCO DE PILOTO TIE DE LA PRIMERA ORDEN

APARICIONES Res, VII, VIII **FABRICANTE** Departamento de Investigación Militar de la Primera Orden **TIPO** Casco de vuelo

Los pilotos de cazas TIE llevan un casco hermético por si la nave sufriera daños. Unos tubos conectan el casco al panel de control de soporte vital que el piloto lleva sobre el pecho. Sensores de selección de objetivos a los lados del casco se conectan a un proyector que muestra la imagen del objetivo seleccionado en la pantalla interna del casco. La unidad de la barbilla es extraíble y contiene un comunicador conectado a los sistemas de comunicación de la nave. Las marcas rojas a los lados del puente sobre la nariz indican que es un piloto de las fuerzas especiales.

CASCO DE KYLO REN

APARICIONES VII, VIII, IX **FABRICANTE** Desconocido **MODELO** Personalizado **TIPO** Casco de batalla

El casco de Kylo Ren se inspiró en el estilo de los Caballeros de Ren, y también recuerda a la infame máscara de su abuelo, Darth Vader, lo que vincula a Kylo con el lado oscuro de su legado familiar. El casco oculta su antigua identidad como Ben Solo (velada además por el codificador, que le confiere una voz amenazante), y sirve para intimidar tanto a sus enemigos como a sus subordinados de la Primera Orden. Aparte de eso y de la protección que le aporta, no tiene otras funciones especiales. Al Líder Supremo Snoke no le impresiona demasiado, y llama a Kylo «un niño con una máscara». Al oírlo, Kylo monta en cólera, no menos por los sacrificios que ha hecho por complacer a Snoke, como matar a su propio padre. En un arranque de ira, Kylo aplasta el casco en el ascensor de la *Supremacía* al descender de la sala de trono de Snoke.

Rabia hecha añicos
Kylo, ahora Líder Supremo, ordena volver a forjar su casco hecho añicos, tal vez para demostrar una vez más que es el vivo reflejo de su abuelo.

Sin casco
Kylo Ren contempla su casco antes de destruirlo.

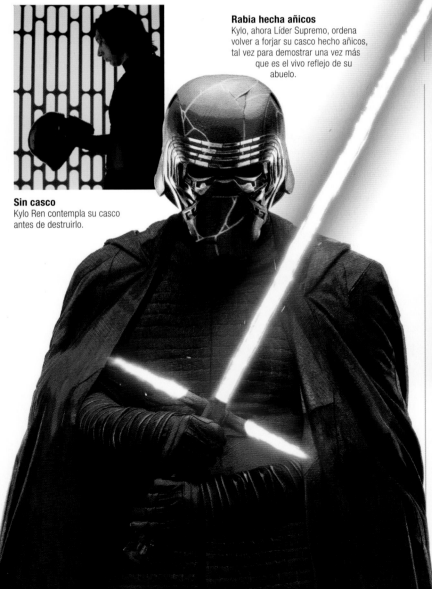

DROIDE SONDA DE LA PRIMERA ORDEN

APARICIONES Res **FABRICANTE** Tecnologías Arakyd-Harch **MODELO** Droide sonda araña **TIPO** Droide sonda centinela

Equipados con múltiples sensores, estos droides vigilan los terrenos de prueba de armas y otras instalaciones militares sin personal. Cuando se activan, los droides («madres») liberan drones más pequeños («hijos») para que acaben con las amenazas detectadas. Si los droides sonda son destruidos o no consiguen eliminar a los intrusos, transmiten una señal a la estación de la Primera Orden más próxima, que envía un contingente de cazas TIE a su ubicación. Cuando Poe Dameron y Kazuda Xiono se topan con un droide sonda mientras investigan un cataclismo provocado por la Primera Orden, escapan con vida por muy poco.

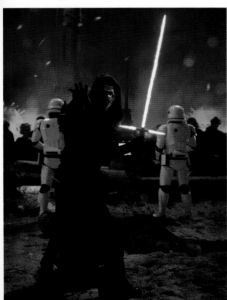

La aldea de Tuanul
Durante la búsqueda del mapa que lleva a Luke Skywalker, Kylo Ren derriba con su espada de luz al explorador galáctico Lor San Tekka.

ESPADA DE LUZ DE KYLO REN

APARICIONES VII, VIII, IX **FABRICANTE** Kylo Ren **MODELO** Personalizado **TIPO** Espada de luz con guarda cruzada

Kylo Ren construye su propia espada de luz a partir de un diseño que se remonta al Gran Azote de Malachor, hace miles de años. A pesar de su diseño antiguo y tosco, la espada de luz está construida con piezas y materiales modernos. El cristal kyber rojo resquebrajado en el núcleo de la espada de luz hace que el arma sea inestable y que apenas pueda contener la energía que genera, por lo que necesita dos gavilanes para disipar el calor adicional. La caótica hoja central es la primera en aparecer, chisporroteando y centelleando en un chorro de brillante energía de plasma de color rojo y los gavilanes, más cortos, aparecen luego a lado y lado. Las placas protectoras del emisor en la base de los gavilanes protegen las manos de Kylo.

PICA DE REY

APARICIONES VII, VIII, FoD **FABRICANTE** Rey **MODELO** Personalizado **TIPO** Pica para combate cuerpo a cuerpo

Rey construye su pica con piezas que encuentra mientras busca chatarra en las naves estrelladas sobre las dunas de Jakku. Tiene un asa, que le permite colgársela a la espalda si ha de escalar o fijarla a su deslizador para que no caiga. Una empuñadura a base de retales de uniformes le permite agarrarla con firmeza. Rey usa la pica para distintas cosas. Por un lado, es un bastón de apoyo para comprobar la arena de Jakku y evitar así arenas movedizas o encontrar objetos ocultos bajo las dunas. También puede ser un arma contra bandidos y delincuentes. La habilidad de Rey con la pica la ayuda a blandir una espada de luz. Sin embargo, es tan eficaz con la pica que sigue utilizándola incluso cuando ya dispone de la legendaria arma de Luke Skywalker.

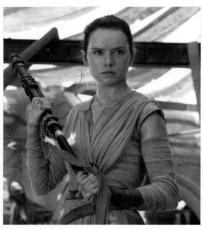

Sin cuartel
Rey sabe que ha de estar preparada para la lucha en todo momento en Colonia Niima, en Jakku.

ESCUDO ANTIDISTURBIOS DE LA PRIMERA ORDEN

APARICIONES VII, VIII **FABRICANTE** Corporación Sonn-Blas **TIPO** Escudo

En sus misiones, los soldados antidisturbios de la Primera Orden usan escudos balísticos ligeros de compuesto betaplastoide y porras Z6. Aunque los suelen llamar para que aplasten rebeliones civiles, también los envían para que participen en combates contra objetivos militares.

PISTOLA BLÁSTER GLIE-44

APARICIONES Res, VII, VIII **FABRICANTE** Tecnología de Defensa de Eirriss Ryloth **MODELO** Glie-44 **TIPO** Pistola bláster

El bláster Glie-44 lleva el nombre de Gobi Glie, un luchador por la libertad twi'lek. La célula de energía recargable encaja en la parte delantera, para facilitar el acceso. Los miembros de la Resistencia suelen usarla contra la Primera Orden, aunque también la usan civiles, cuerpos policiales y soldados de toda la galaxia.

PORRA ANTIDISTURBIOS Z6

APARICIONES VII, VIII **FABRICANTE** Corporación Sonn-Blas **MODELO** Z6 **TIPO** Porra antidisturbios

Soldados de asalto escogidos utilizan porras antidisturbios Z6, normalmente contra personal no militar. Las aspas conductoras de contacto desplegables lanzan unas descargas eléctricas aturdidoras y la porra también puede desviar las hojas de las espadas de luz. El mango se adhiere magnéticamente a los guantes del soldado.

PISTOLA BLÁSTER SE-44C

APARICIONES VII, VIII **FABRICANTE** Corporación Sonn-Blas **MODELO** SE-44C **TIPO** Pistola bláster

La SE-44C de la Primera Orden es la pistola reglamentaria de los soldados de asalto. Tiene un soporte de montaje para mira telescópica y un cañón sustituible. Algunos oficiales, como el general Hux, llevan una versión negra de plastiacero. La de la capitana Phasma está chapada en cromio.

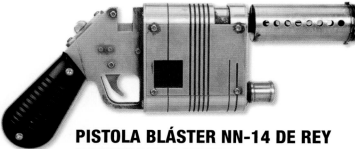

PISTOLA BLÁSTER NN-14 DE REY

APARICIONES VII, VIII, FoD **FABRICANTE** LPA **MODELO** NN-14 **TIPO** Pistola bláster

El marco reforzado y el núcleo de potencia agrandado de la NN-14 producen un rayo de plasma potente. Han Solo le regala una a Rey en Takodana, antes de entrar en el castillo de Maz. La utiliza contra los soldados de asalto de la Primera Orden, que llegan poco después, pero Kylo Ren la detiene con la Fuerza antes de que pueda disparar contra él. Mientras sus mentes están unidas en Ahch-To, Rey dispara a Kylo, pero, sin querer, abre un boquete en la pared de su cabaña de piedra.

LANZALLAMAS D-93

APARICIONES VII **FABRICANTE** Departamento de Investigación Militar de la Primera Orden **MODELO** D-93 **TIPO** Lanzallamas

Los soldados lanzallamas de la Primera Orden usan el D-93 para transformar los campos de batalla en infiernos abrasadores, dispersar al enemigo e incendiar campamentos para sembrar el terror. El arma, de cañón doble, está conectada a una mochila que contiene tanques de conflagrine-14, una sustancia muy volátil que produce un torrente de llamas que alcanzan distancias de hasta 75 metros. La mochila contiene dos tanques del gel y un tanque central más pequeño de propelente a presión. El arma dispara mediante un sistema de ignición piezoeléctrica.

BLÁSTER EL-16

APARICIONES VII, VIII, FoD **FABRICANTE** Industrias BlasTech **MODELO** EL-16 **TIPO** Fusil bláster

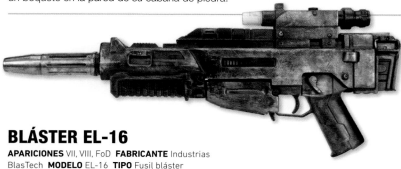

El EL-16 es el fusil bláster reglamentario de la Resistencia. Aunque ya es un modelo anticuado cuando surge la Primera Orden, la Resistencia debe aprovechar todas las municiones que pueden conseguir de benefactores y de traficantes de armas de segunda mano. El EL-16HFE es una versión de campo más pesada y grande, con una culata extraíble y diseñado para batallas a gran escala. Poe Dameron lleva uno escondido a bordo de sus dos Alas-X. La Resistencia usa ambos fusiles desde el principio.

DROIDE INTERROGADOR JT-000

APARICIONES VII **FABRICANTE** Departamento de Investigación Militar de la Primera Orden **MODELO** JT-000 **TIPO** Droide interrogador

Los droides interrogadores JT-000 de la Primera Orden son un modelo de droide de tortura avanzado basado en las antiguas unidades IT-O del Imperio. Estos droides, que violan las leyes de la Nueva República, son una perversión de los avances en la tecnología médica. Son capaces de hablar y registrar las respuestas de las víctimas, por lo que pueden llevar a cabo sesiones de interrogatorio-tortura sin supervisión. Kylo Ren siempre tiene uno cerca, para cuando se cansa de hacer él mismo el trabajo sucio.

DROIDE CENTINELA DE LA PRIMERA ORDEN

APARICIONES Res, VII, VIII **FABRICANTE** Rebaxan Columni **TIPO** Droide de seguridad

La Primera Orden usa droides centinela para patrullar destructores estelares y bases, donde mantienen la seguridad y buscan espías. Aunque parecen pequeños y dóciles mientras patrullan sobre sus cuatro deslizadores, cuando detectan algún intruso pasan a la acción, aumentan de estatura y disparan sus dos blásteres sin dar tregua. Poe Dameron, Kazuda Xiono y BB-8 se topan con ellos en la estación secreta de la Primera Orden Theta Black, justo antes de su demolición.

BLÁSTER RK-3

APARICIONES Reb, Res **FABRICANTES** Municiones Merr-Sonn y Corporación Sonn-Blas **MODELO** RK-3 (personalizado) **TIPO** Pistola bláster

El bláster RK-3 del mayor Elrik Vonreg tiene acabados en rojo, como su armadura. Los indicadores de la parte posterior muestran el nivel de energía del arma, que alcanza a sus objetivos con precisión milimétrica. Los oficiales imperiales Thrawn, Slavin y Hask también utilizan este modelo.

PISTOLA DE RAYOS DE PARTÍCULAS ACP

APARICIONES GC, Res **FABRICANTE** Industrias Arakyd **MODELO** ACP (personalizada) **TIPO** Pistola de rayos de partículas cargadas aceleradas

Kragan Gorr usa una pistola de rayos de partículas ACP personalizada y con un gatillo y un visor telescópico modificados. Adornada con el símbolo de su banda, es más adecuada para el combate contra enemigos orgánicos que contra droides.

TRAJE DE BACTA DE FLEXPOLY

APARICIONES VIII **FABRICANTE** Corporación Zaltin **MODELO** Traje de bacta de flexpoly **TIPO** Instrumento médico

El traje de bacta de flexpoly es un aparato médico de emergencia que permite el transporte de heridos graves en ausencia de tanques de bacta. Cuenta con una serie de sensores y tubos que permiten la circulación autónoma del fluido de bacta y la curación de las heridas. Finn entra en un coma inducido médicamente durante la evacuación de la base de la Resistencia en D'Qar, y el averiado traje de segunda mano empieza a sufrir fugas del vital bacta poco después de que Finn recupere el conocimiento. Como la Resistencia cuenta con muy pocos recursos, debe conformarse con material médico deficiente.

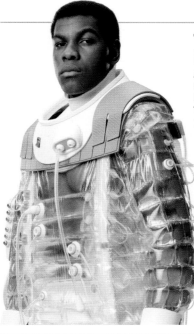

CAÑÓN SUPERLÁSER DE ASEDIO

APARICIONES VIII **FABRICANTE** Departamento de Investigación Militar de la Primera Orden

El cañón superláser de asedio de la Primera Orden es, en esencia, un láser de la Estrella de la Muerte en miniatura, desarrollado a partir de la Iniciativa Tarkin del Imperio. Cuando recuperan el arma del *Supremacía*, la nave insignia de la Primera Orden, la depositan en Crait con objeto de destruir la antigua base de la Alianza Rebelde donde ahora se esconde la Resistencia. El cañón, de potencia devastadora, tiene que ser transportado por tierra con caminantes AT-HH y precisa tiempo para volver a cargarse entre disparo y disparo, periodo durante el que es vulnerable.

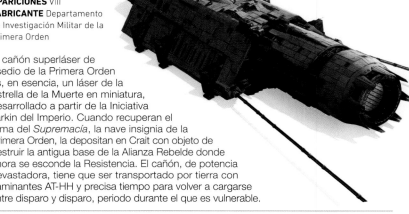

ELECTRO-BISENTO

APARICIONES VIII **FABRICANTE** Guardia Pretoriana **TIPO** Vibroarma para combate cuerpo a cuerpo

El electro-bisento es una de las múltiples armas con las que la Guardia Pretoriana defiende al Líder Supremo Snoke de la Primera Orden. La hoja templada vibra a una frecuencia muy elevada gracias a un generador ultrasónico compacto integrado y la vibración hace que el filo de la hoja resulte aún más letal. Además, la hoja está energizada por un filamento de plasma que le permite desviar los ataques de espadas de luz. El mango de phrik es prácticamente indestructible y también está protegido de los golpes de espadas de luz.

LÁTIGO DE ELECTROCADENA BILARI

APARICIONES VIII **FABRICANTE** Guardia Pretoriana **TIPO** Vibroarma para combate cuerpo a cuerpo

El látigo de electrocadena bilari de la Guardia Pretoriana es un estoque macizo que se transforma en una cadena de electroplasma flexible de metal phrik. Apuñala, aturde, azota o inmoviliza y está diseñado para repeler espadas de luz, por lo que es un arma tan versátil como formidable. Los guantes de los guardias están aislados contra los electropulsos del arma, cuyo contacto directo con la piel causa quemaduras y dolores insoportables. Al igual que el resto de las armas de los guardias, el látigo es exclusivo y ni siquiera los ingenieros militares de la Primera Orden conocen sus especificaciones.

BLÁSTER FWMB-10

APARICIONES VII, VIII, FoD **FABRICANTE** Corporación Sonn-Blas **MODELO** FWMB-10 **TIPO** Bláster de repetición

Los FWMB-10 son cañones bláster de repetición que utilizan los soldados de asalto pesados de la Primera Orden. Estas armas grandes y pesadas cuentan con dispersores de calor en los cañones, para compensar el calor que genera su rápida cadencia de tiro, además de apoyos plegables integrados capaces de soportar su peso. El bláster necesita mucha energía para mantener la cadencia de tiro y cuenta con un generador doble Ekspan de Clase 5B1. El FWMB-10 es el arma principal de vehículos como el vehículo de utilidad de infantería ligera Aratech-Loratus.

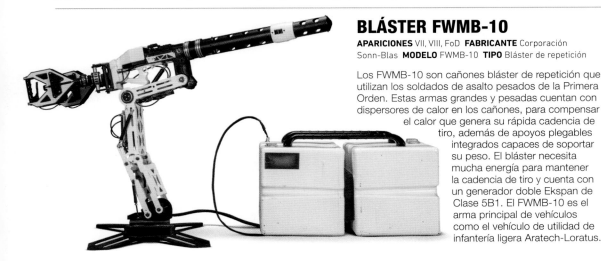

HACHA LÁSER

APARICIONES VIII **FABRICANTE** Departamento de Investigación Militar de la Primera Orden **MODELO** Hacha láser BL-155 **TIPO** Hacha de verdugo

Cuando ejercen de verdugos, los soldados de la Primera Orden emplean el hacha láser BL-155, que tiene cuatro pares de garras extensibles que forman cuatro arcos de energía monomolecular. Cuando alcanza a la víctima, causa un dolor indescriptible aunque, por fortuna, breve.

ENTRE BASTIDORES

«Era una locura, con naves espaciales, wookiee, robots... No se parecía a nada que se hubiera hecho hasta entonces.» George Lucas, creador de la saga *Star Wars*

La tecnología es uno de los elementos más difíciles de reflejar en una película. Si le das demasiada importancia, se impone a los personajes; si te quedas corto, la película pierde ese ambiente de otro mundo. Al igual que el diseño del universo de *La guerra de las galaxias*, la tecnología debía ser creíble, pero de un modo increíble. El uso de robots, la clonación y las prótesis se adelantaron a innovaciones reales. Y las espadas de luz han invadido de tal modo la cultura popular moderna ¡que es raro pensar que no existen!

La primera ilustración del artista de concepto Ralph McQuarrie muestra a los droides R2-D2 y C-3PO en un planeta desierto tras aterrizar con la cápsula de escape. A petición de George Lucas, el droide de protocolo se rediseñó para que pareciera menos humano y más mecánico **(1)**. Primeros bocetos de Vader, por el diseñador de vestuario John Mollo, para el *Episodio IV. Una nueva esperanza* **(2)**.

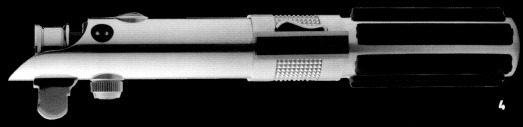

George Lucas le muestra a Carrie Fisher (princesa Leia) cómo sujetar un bláster en el plató de la Estrella de la Muerte, en el episodio IV **(3)**. Inspirado en las películas de espadachines que tanto le gustaban a Lucas de niño, la espada de luz de Luke Skywalker fue creada a partir del asidero del flas de una cámara antigua por el técnico Roger Christian **(4)**.

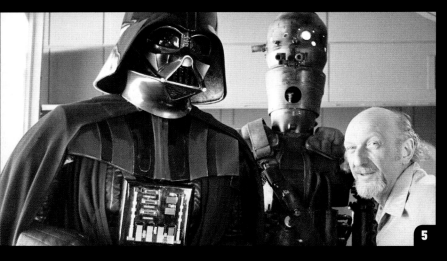

Irvin Kershner dirige a Dave Prowse (Darth Vader) con la marioneta de tamaño natural del droide asesino IG-88 en el plató del destructor del *Episodio V. El Imperio contraataca* **(5)**. El productor Howard Kazanjian con una maqueta de un caminante AT-ST, y el doble de Boba Fett, en un escenario en miniatura en Industrial Light & Magic (ILM), durante el *Episodio VI. El retorno del Jedi* **(6)**.

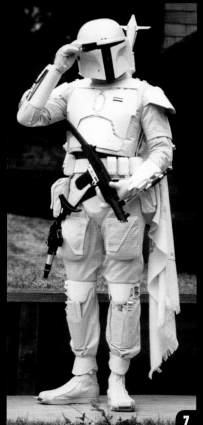

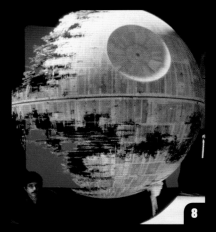

El prototipo blanco de la armadura de Boba Fett se desestimó y se eligió una combinación de colores suaves. Ambas versiones de la armadura de Fett para *El Imperio contraataca* fueron diseñadas por los artistas de concepto Joe Johnston y Ralph McQuarrie, y fabricadas por Norman Reynolds y su equipo del departamento artístico **(7)**. Una maqueta de la segunda Estrella de la muerte en construcción, creada por los maquetistas de ILM, bajo la dirección de Lucas y la supervisión de Lorne Peterson. La imagen de la Estrella de la Muerte se giró horizontalmente para *El retorno del Jedi* **(8)**.

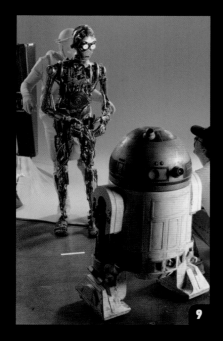

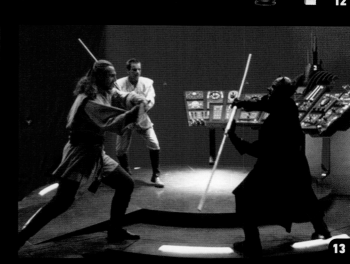

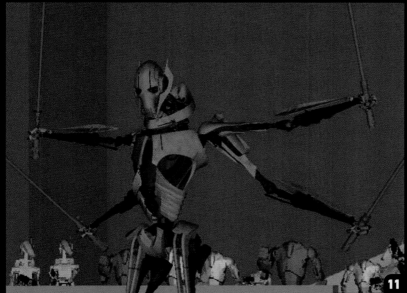

R2-D2 y un C-3PO con los cables al aire (operado por un marionetista) «reciben» indicaciones frente a un fondo verde de croma, en los estudios Leavesden, para el *Episodio I. La amenaza fantasma* **(9)**. Rob Coleman, director de animación de ILM, examina una renderización digital de Jar Jar Binks para *La amenaza fantasma* **(10)**. Modelos digitales, por ILM, del general cíborg Grievous y los droides en una animación (o «toma») de efectos de criaturas, que puede emplearse para correcciones o para rectificar piezas antes de la renderización final, para el *Episodio I. La venganza de los Sith* **(11)**.

La elegante espada de luz de Obi-Wan Kenobi, en *La amenaza fantasma*, ilustra el concepto que los directores de diseño de la precuela crearon con George Lucas: un estilo más *art déco* que reflejaba el alto grado de civilización alcanzado por la República **(12)**. Liam Neeson (Qui-Gon Jinn) y Ray Park (Darth Maul) ensayan el duelo en el plató FS1 de Leavesden, junto a Ewan McGregor (Obi-Wan Kenobi) **(13)**. Boceto, por T.J. Frame, de la moto Tsmeu-6 de Grievous, para *La venganza de los Sith* **(14)**.

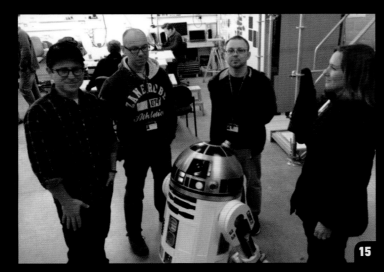

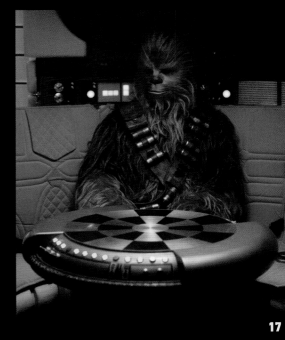

R2-D2 rodeado *(de izda. a dcha.)* por el director J. J. Abrams, los diseñadores de droides Lee Towersey y Oliver Steeples, y la presidenta de Lucasfilm Kathleen Kennedy, en los estudios Pinewood en la grabación del *Episodio VII. El despertar de la Fuerza* **(15)**. Alan Tudyk, en un traje de captura de movimiento para dar vida a K-2SO, habla con Diego Luna (Cassian Andor) en el decorado del hangar de Yavin 4 preparado para *Rogue One. Una historia de Star Wars* **(16)**. Joonas Suotamo frente a un tablero de dejarik en el decorado del *Halcón Milenario* de *Solo. Una historia de Star Wars* **(17)**.

VEHÍCULOS

Las fábricas producen una variedad asombrosa de vehículos, tanto para fines pacíficos como bélicos, desde naves estelares que viajan a la velocidad de la luz hasta transportadores que avanzan con paso lento pero inexorable.

En miles de mundos civilizados, la gran mayoría de los vehículos de propulsión atmosférica utilizan tecnología de repulsión, que hace levitar los vehículos y embarcaciones ligeras de atmósfera a través de emanaciones antigravitacionales llamadas «campos repulsores». Algunos vehículos con elevadores de repulsión no son más que motores con sillones acolchados que se desplazan cerca del suelo, mientras que otros son grandes naves de lujo que pasan rozando el techo atmosférico de un planeta. Para travesías entre sistemas solares distantes, las naves estelares usan tecnología de hiperpropulsión, que les permite superar la velocidad de la luz, y motores subluz para viajar a menor velocidad.

Durante las Guerras Clon y el posterior conflicto entre la Resistencia y la Primera Orden, muchos fabricantes convierten los transportes y cargueros en embarcaciones de combate, y también producen vehículos totalmente nuevos cargados de armas. Para eludir las naves imperiales que patrullan las rutas comerciales más conocidas de la galaxia, los piratas y contrabandistas equipan sus propias embarcaciones con potentes motores y exótico armamento.

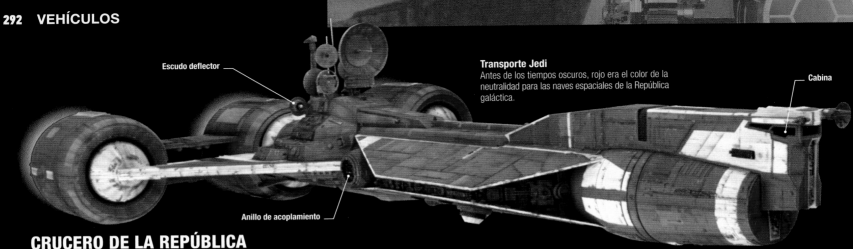

Escudo deflector

Transporte Jedi
Antes de los tiempos oscuros, rojo era el color de la neutralidad para las naves espaciales de la República galáctica.

Cabina

Anillo de acoplamiento

CRUCERO DE LA REPÚBLICA

APARICIONES I, GC **FABRICANTE** Corporación Corelliana de Ingeniería **MODELO** Crucero espacial de clase Consular **TIPO** Crucero

Construido en los excelentes astilleros orbitales de la Corporación Corelliana de Ingeniería, el crucero de la República de clase Consular, de 115 metros de eslora, es usado por el canciller supremo, los senadores galácticos y la Orden Jedi en misiones diplomáticas. Su llamativo diseño escarlata pone de manifiesto su inmunidad diplomática. Normalmente desarmado, el crucero incluye tres potentes motores atomizadores radiales Dyne 577, un hiperpropulsor triarco CD-3.2 Longe Voltrans y robustos escudos deflectores como protección. El puente está situado en la sección delantera del crucero, justo encima de un módulo diplomático intercambiable, que puede eyectarse del crucero en caso de emergencia.

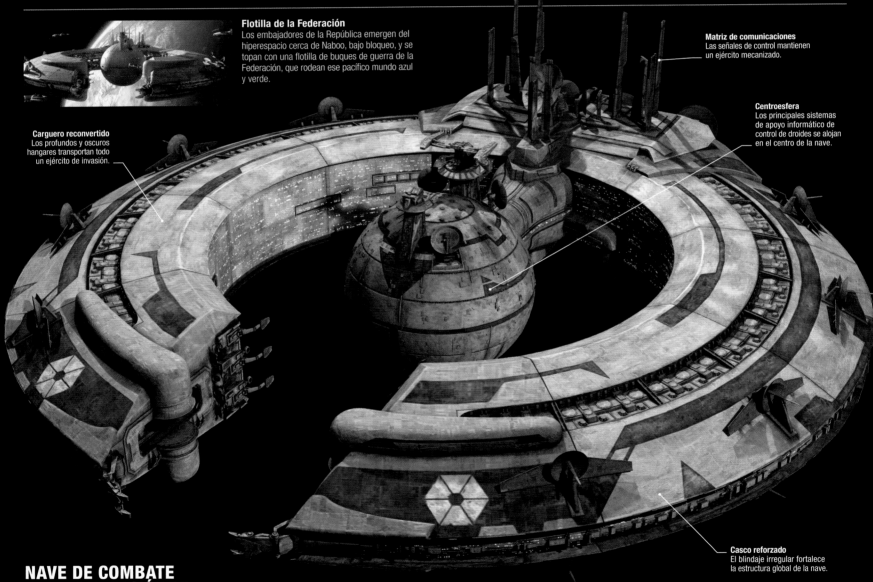

Flotilla de la Federación
Los embajadores de la República emergen del hiperespacio cerca de Naboo, bajo bloqueo, y se topan con una flotilla de buques de guerra de la Federación, que rodean ese pacífico mundo azul y verde.

Matriz de comunicaciones
Las señales de control mantienen un ejército mecanizado.

Centroesfera
Los principales sistemas de apoyo informático de control de droides se alojan en el centro de la nave.

Carguero reconvertido
Los profundos y oscuros hangares transportan todo un ejército de invasión.

Casco reforzado
El blindaje irregular fortalece la estructura global de la nave.

NAVE DE COMBATE DE LA FEDERACIÓN DE COMERCIO

APARICIONES I, II, GC, III
FABRICANTE Motores Hoersch-Kessel
MODELO Carguero modificado LH-3210 de clase Lucrehulk **TIPO** Nave de combate (carguero reconvertido)

Las naves de combate de la Federación de Comercio, antiguos cargueros de la vasta flota comercial de la Federación neimoidiana, tienen más de tres kilómetros de diámetro y albergan una esfera central que contiene el puente y los reactores de la nave. Cada una de ellas puede trasladar 550 MTT, 6.250 AAT, 1.500 transportes de tropas, 50 naves de aterrizaje C-9979 y 1.500 cazas droides. Reconvertir los cargueros en naves de combate fue una de las prioridades neimoidianas cuando comenzaron a levantar en secreto sus fuerzas armadas.

Sin embargo, la reconversión no ha tenido todo el éxito esperado y estos inmensos y potentes buques presentan una serie de puntos débiles. La incorporación de turboláseres retráctiles en el ecuador del casco dejó desprotegidas grandes zonas que las pequeñas y veloces naves enemigas supieron aprovechar.

Las naves de control de droides son las embarcaciones más importantes de la flota de la Federación, y comandan los ejércitos droides. Se distinguen de otras naves de combate de la Federación por la enorme matriz de comunicaciones sobre el casco dorsal. Los comandantes neimoidianos se suelen enclaustrar en el puente mientras sus droides se encargan de operar las naves. La destrucción de una nave de control inutiliza todos los droides a su servicio.

Pilotos droides
Los círculos estratégicos han debatido durante generaciones sobre la eficacia de los cazas droides. Aunque pueden hacer maniobras que harían papilla a los mejores pilotos de carne y hueso, a estos cazas les falta la inventiva y la astucia que los humanos aportan a la batalla.

Ala/pata
Durante el vuelo se acoplan en modo caza.

Cabeza droide
Contiene los componentes del cerebro del piloto droide.

Garras afiladas
Las alas se extienden en modo caminante.

Lanzatorpedos
Desde estos canales se disparan los torpedos de energía.

Colores separatistas
Los colores azul y blanco son claramente visibles.

Combate aéreo
Los cazas droides pueden operar tanto en entornos atmosféricos como en el espacio exterior.

Armamento láser
Cada ala alberga dos cañones bláster.

DROIDE BUITRE (CAZA ESTELAR DROIDE)

APARICIONES I, GC, III **FABRICANTE** Fábricas Xi Char Cathedral **MODELO** Droide de combate autopropulsado de geometría variable, Mark I **TIPO** Caza estelar droide

Caza caminante
Cuando no están en modo vuelo, pueden cambiar su configuración y «caminar» sobre sus alas.

Los cazas droides de la Federación de Comercio (también llamados droides buitre) fueron diseñados y fabricados por los xi charrianos. Como la infantería de droides de combate terrestres, los cazas droides son controlados por la nave de control de droides de la Federación de Comercio. En modo caza, incorporan cuatro cañones bláster en las alas y dos lanzatorpedos en su borde delantero.

En modo terrestre, el caza droide se transforma en modo caminante y ayuda a las patrullas en superficie. Si se reconfigura en modo caminante, los lanzatorpedos se reorientan para su uso antipersona.

Funcionan con unas poco convencionales balas concentradas de combustible sólido, alojadas en la cámara de combustible de popa. Estos proyectiles arden rápidamente

cuando se prenden, dando al caza increíbles arranques de energía, pero un alcance de operación muy limitado. Por lo tanto, los cazas droides deben operar desde una base de lanzamiento o una nave capital cercana. En reposo, estos cazas cuelgan de elevados soportes de recarga. La Federación de Comercio pretende contrarrestar las deficiencias en su diseño

automatizado enviándolos en masa. También guarda con celo sus nuevas innovaciones y los equipa para proteger sus secretos comerciales. En caso de perder el contacto con la nave de control, los droides llevan activado un mecanismo de autodestrucción que evita que caigan en manos enemigas y puedan obtener información de ellos.

MTT DE LA FEDERACIÓN DE COMERCIO

APARICIONES I, GC, III **FABRICANTE** Talleres de Blindaje Baktoid **MODELO** Transporte multitropa (MTT) **TIPO** Transporte multitropa

El MTT es un vehículo gigante acorazado y a repulsión, capaz de desplegar cientos de soldados droides de combate en plena

batalla. El extremo frontal del MTT se abre y revela un soporte de despliegue articulado abarrotado por droides de combate. Este soporte se extiende hacia delante y libera a los droides en filas perfectamente alineadas. Una vez activados desde la nave de control de droides en órbita, se abren y adoptan su forma humanoide. Este soporte hidráulico tiene capacidad para 112 droides en disposición de almacenaje.

NAVE DE ATERRIZAJE DE LA FEDERACIÓN DE COMERCIO

APARICIONES I, GC, III **FABRICANTE** Ingeniería Haor Chall **MODELO** Nave de aterrizaje C-9979 **TIPO** Nave de aterrizaje

Con su enorme envergadura e imponente rampa de carga, la nave de aterrizaje de la

Federación de Comercio es sobrecogedora. Puede albergar pesadas unidades blindadas, transportar hasta 28 transportes de tropas, 1114 AAT y 11 MTT, más una tripulación de 88 droides. Las alas se separan para facilitar su almacenamiento; en la batalla, potentes generadores de campo de tensión unen las alas a la nave y fortalecen su integridad estructural. Grandes motores repulsores evitan que la nave ceda bajo su propio peso.

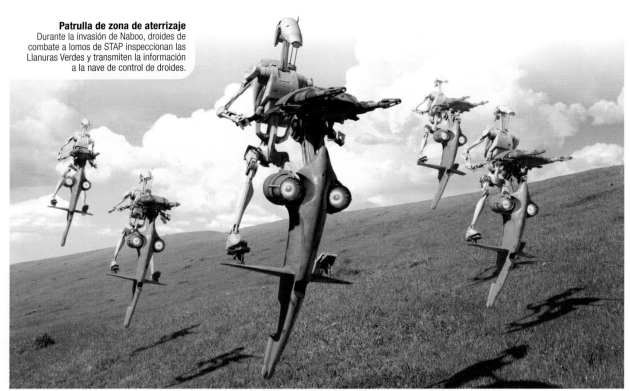

Patrulla de zona de aterrizaje
Durante la invasión de Naboo, droides de combate a lomos de STAP inspeccionan las Llanuras Verdes y transmiten la información a la nave de control de droides.

PLATAFORMA AÉREA MONOPLAZA (STAP)

APARICIONES I, GC
FABRICANTE Talleres de Blindaje Baktoid
MODELO Plataforma aérea monoplaza
TIPO Vehículo de patrulla

Utilizados por los droides de combate de la Federación de Comercio, las STAP son vehículos ligeros de patrulla y reconocimiento, armados con un par de cañones bláster. Los ingenieros de la Federación se inspiraron en vehículos civiles llamados aeroganchos, que rediseñaron para mejorar su rendimiento y fiabilidad y ser pilotados por droides de combate B1. Unas baterías de alto voltaje alimentan las diminutas turbinas del vehículo, que le confieren gran velocidad y maniobrabilidad.

Los puntos más débiles de la STAP son la exposición del piloto al fuego enemigo, así como su fragilidad. A pesar de ser muy ágil y de que las transmisiones desde la nave de control guían hábilmente a sus pilotos, cualquier disparo fortuito puede derribar en un segundo una STAP o a su piloto. Por ello, quedan relegadas fundamentalmente a misiones de patrulla y «limpieza» y a incursiones ocasionales para hostigar a las fuerzas enemigas; la peor parte se la llevan los vehículos más pesados.

BONGO

APARICIONES I, GC **FABRICANTE** Cooperativa Bongmeken de Otoh Gunga **MODELO** Triburbuja sub bongo **TIPO** Submarino

Desarrollado de forma orgánica mediante técnicas secretas gungan, el bongo es un vehículo sumergible para viajar por las profundidades acuáticas de Naboo. Los escudos burbuja hidrostáticos, con su casco en forma de manta, mantienen secas y llenas de aire la cabina y las zonas de carga. Una unidad semirrígida de aletas como tentáculos gira para propulsar el bongo. En caso de emergencia, el módulo de la cabina se eyecta cual cápsula de escape.

LANZADERA NEIMOIDIANA

APARICIONES I, II, GC, III, Reb, Res **FABRICANTE** Ingeniería Haor Chall **MODELO** Lanzadera de transporte de clase Sheathipede **TIPO** Lanzadera de transporte

La lanzadera de clase Sheathipede se suele usar para el tránsito de corto alcance, dentro de la superficie planetaria o para transportar pasajeros a una nave o estación mayor en órbita espacial. Las patas de aterrizaje, curvadas y con forma de insecto, bajan desde la panza de la nave, lo que las hace parecer pinzas cuando se posa. Los dirigentes neimoidianos prefieren los modelos con pilotos automáticos porque la ausencia de cabina permite aumentar el espacio para pasajeros.

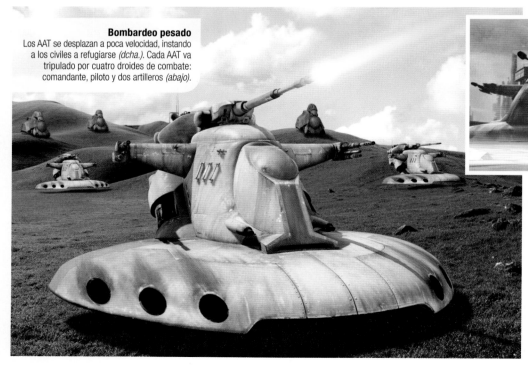

Bombardeo pesado
Los AAT se desplazan a poca velocidad, instando a los civiles a refugiarse *(dcha.)*. Cada AAT va tripulado por cuatro droides de combate: comandante, piloto y dos artilleros *(abajo)*.

TANQUE BLINDADO DE ASALTO (AAT)

APARICIONES I, GC, III **FABRICANTE** Talleres de Blindaje Baktoid
MODELO Tanque blindado de asalto **TIPO** Tanque de combate a repulsión

Dotados de artillería pesada, los tanques flotantes conocidos como AAT conforman la primera línea de las divisiones de infantería acorazada de la Federación de Comercio. El cañón láser principal, montado sobre la torreta del AAT, tiene capacidad destructora de largo alcance y va flanqueado por un par de cañones secundarios. Otro par de cañones láser frontales de corto alcance se suman al armamento del AAT, como también seis lanzamisiles que disparan proyectiles recubiertos por un envoltorio de plasma de gran velocidad y potencia penetradora, ojivas especializadas en perforación de blindajes y obuses «revienta-búnkeres» muy explosivos.

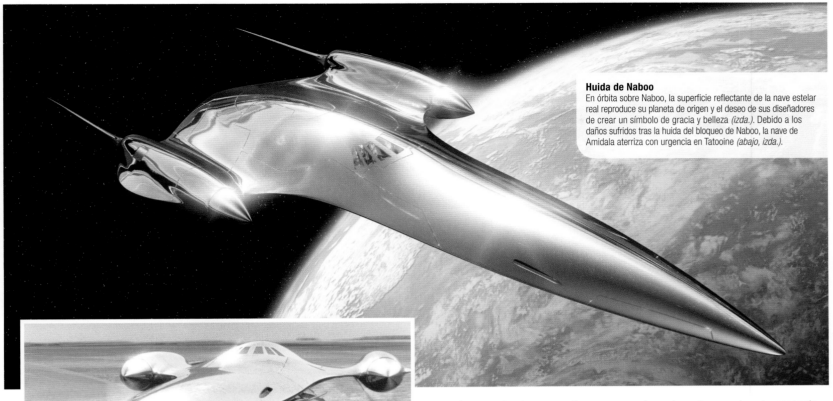

Huida de Naboo
En órbita sobre Naboo, la superficie reflectante de la nave estelar real reproduce su planeta de origen y el deseo de sus diseñadores de crear un símbolo de gracia y belleza *(izda.)*. Debido a los daños sufridos tras la huida del bloqueo de Naboo, la nave de Amidala aterriza con urgencia en Tatooine *(abajo, izda.)*.

NAVE ESTELAR REAL DE NABOO

APARICIONES I **FABRICANTE** Cuerpo de ingenieros espaciales del palacio de Theed
MODELO Nave estelar nubiana 327 tipo J (modificada) **TIPO** Transporte

Luciendo un diseño de impactante belleza, que encarna la maestría que reina durante los pacíficos años de la República, la nave real de Naboo está a disposición de la reina Amidala para efectuar visitas oficiales de Estado a otros representantes planetarios o para acontecimientos reales en Naboo. La aerodinámica nave nubiana 327 de tipo J carece de armas de ataque, pero incorpora potentes escudos e hipermotores de alto rendimiento. Aunque la tradición de Naboo alienta a cada monarca reinante a rebautizar la nave real, Amidala (en plena batalla de Naboo) tiene otras preocupaciones que esa.

El exclusivo armazón de la nave real está realizado a mano en Theed, pero el diseño del motor subluz y el sistema de hiperpropulsión son importados de Nubia. Los sistemas nubianos son demandados por compradores exigentes, y se hallan fácilmente en la mayoría de los mundos civilizados, pero pueden ser difíciles de obtener en planetas remotos. El acabado brillante es solo decorativo, y está hecho de cromio real, un elemento normalmente reservado para las naves de los monarcas de Naboo. El casco plateado está pulido a mano y trabajado por los mejores artesanos, no por autómatas o en fábricas. El interior está hecho con el mismo esmero, y es bastante espacioso. De proa a popa, la embarcación alberga lujosos aposentos reales, una bodega principal, la cabina, accesible mediante turboelevador, y la sala del trono, donde se aloja la reina Amidala para viajar o recibir invitados. Los ciudadanos de Naboo consideran la nave una obra de arte. Tras la muerte de Amidala, Darth Sidious le entrega la nave a Darth Vader, quien la usa para sus propios objetivos.

CAZA ESTELAR N-1 DE NABOO

APARICIONES I, II, GC, III, VI, FoD **FABRICANTE** Cuerpo de ingenieros espaciales del palacio de Theed
MODELO Real N-1 **TIPO** Caza estelar

Caza tocado
Aunque los cazas N-1 son rápidos y ágiles, también suelen dar vueltas fuera de control cuando sus motores sufren daños.

El caza N-1, como la nave real de Naboo, protege el espacio aéreo del planeta, y ejemplifica la filosofía que aúna el arte y la funcionalidad que inspira su tecnología. Sus idénticos motores en estrella de tipo J están rematados en cromio brillante y arrastran delicados pináculos tras el compartimento monoplaza del piloto. Detrás de este, un droide astromecánico estándar se conecta en una toma que obliga al droide a comprimir ligeramente las patas y extender telescópicamente su cabeza en forma de cúpula a través de un puerto dorsal. Incluye dos cañones bláster, dos lanzatorpedos y un sistema de pilotaje automático. El caza estelar N-1 personal de la senadora Padmé Amidala está totalmente cubierto en cromio, en reconocimiento de su anterior estatus como reina.

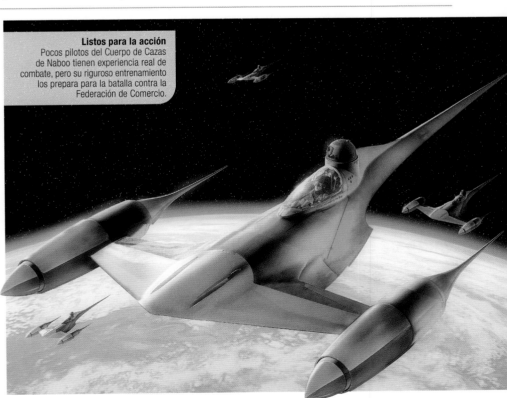

Listos para la acción
Pocos pilotos del Cuerpo de Cazas de Naboo tienen experiencia real de combate, pero su riguroso entrenamiento los prepara para la batalla contra la Federación de Comercio.

VAINA DE CARRERAS RADON-ULZER DE ANAKIN

APARICIONES I **FABRICANTE** Radon-Ulzer (motores) **MODELO** Vehículo de motores de repulsión personalizado **TIPO** Vaina de carreras

Construido en secreto por el joven esclavo Anakin Skywalker, la brillante vaina azul y plata es más pequeña y ligera que el resto de las vainas que compiten en la Clásica de Boonta Eve. La vaina de Anakin sigue el diseño básico: un módulo con una cabina tirado por dos motores de gran potencia. Los motores se mantienen unidos a través de lazos de energía, y unos resistentes cables de control Steelton conectan los motores con el módulo. Sentado en la cabina, el piloto opera las barras de propulsión que controlan la potencia de los motores. Puede alcanzar una velocidad de más de 800 km/h.

Los pilotos varían enormemente en forma, tamaño y peso, por lo que los vehículos están muy personalizados según las necesidades de cada uno. Los pilotos deben tener reflejos increíblemente rápidos y nervios de acero. Anakin es, que se sepa, el único humano que ha pilotado una vaina de carreras y ha sobrevivido. A diferencia de otros pilotos, que invierten en motores mayores con la esperanza de obtener un mayor rendimiento, Anakin rescata un par de motores de carrera Radon-Ulzer 620C que su amo, el chatarrero Watto, desechó por parecerle ya muy gastados.

Anakin desarrolla un atomizador de combustible y un sistema de distribución nuevos que envían más combustible a las cámaras de combustión Radon-Ulzer, lo que aumenta de forma radical la propulsión y la velocidad máxima de su vehículo hasta casi los 950 km/h; y prueba así que es un genio de la ingeniería.

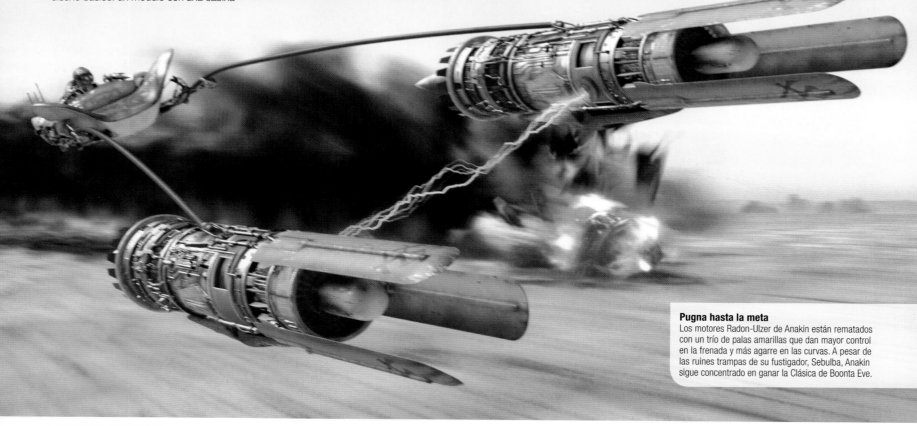

Pugna hasta la meta
Los motores Radon-Ulzer de Anakin están rematados con un trío de palas amarillas que dan mayor control en la frenada y más agarre en las curvas. A pesar de las ruines trampas de su fustigador, Sebulba, Anakin sigue concentrado en ganar la Clásica de Boonta Eve.

VAINA DE CARRERAS DE SEBULBA

APARICIONES I **FABRICANTE** Collor Pondrat (motores) **MODELO** Vehículo de motores de repulsión personalizado **TIPO** Vaina de carreras

Si las autoridades examinaran de cerca la vaina de Sebulba, la clasificarían de ilegal. Sus descomunales motores Collor Pondrat Plug-F Mammoth Split-X, de 7,8 metros de largo, pueden alcanzar una velocidad máxima de 829 km/h. Los motores están alimentados por fluido de potencia de tradium presurizado con quold runium y activado con inyectrina ionizada. Sebulba se deleita disparando un lanzallamas oculto contra los contrincantes que se atreven a adelantarlo, haciéndolos así estallar y abandonar la carrera para asegurarse la victoria.

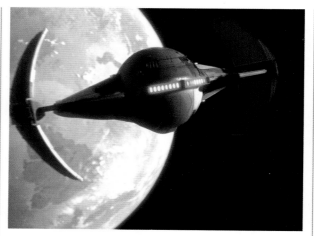

INFILTRADOR SITH

APARICIONES I **FABRICANTE** Sistemas Sienar de la República **MODELO** Crucero estelar altamente modificado **TIPO** Crucero estelar armado

Personalizado en un laboratorio secreto, el infiltrador Sith, apodado *Cimitarra*, es la nave privada de Darth Maul y luego de Darth Sidious. Tiene 26,5 metros de eslora, alas angulares plegables y un compartimento puente redondeado. Está equipado con armas e instrumentos diabólicos: seis cañones láser, herramientas de espionaje y vigilancia, droides interrogadores, una moto deslizadora... La nave está propulsada por un curioso sistema subluz de motores de iones a alta temperatura, y su rasgo más impresionante es su mecanismo de ocultamiento total, que la hace invisible.

MOTO DESLIZADORA SITH

APARICIONES I **FABRICANTE** Razalon **MODELO** Moto deslizadora FC-20 modificada Razalon **TIPO** Moto deslizadora (o moto-jet)

Este vehículo en forma de media luna, la moto deslizadora de Darth Maul, llamada *Bloodfin*, carece de armas o sensores, y concentra toda su energía en la velocidad. Maul emplea droides sonda para encontrar a su presa, y después programa su moto para decelerar y entrar en «modo de espera» en caso de que se apee de repente.

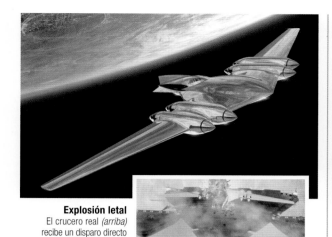

Explosión letal
El crucero real *(arriba)*
recibe un disparo directo
en Coruscant *(dcha.)*.

CRUCERO REAL DE NABOO

APARICIONES II, GC **FABRICANTE** Cuerpo de ingenieros espaciales del
palacio de Theed **MODELO** Barcaza diplomática de tipo J personalizada
TIPO Transporte (barcaza diplomática)

Como la nave estelar real de la reina de Naboo, este crucero con
casco de cromo es una embarcación de tipo J construida por
el cuerpo de ingenieros espaciales del palacio de Theed. Los
defectos de la anterior 327 de tipo J nubiana se han eliminado
con generadores de escudo mejorados y generadores de
hiperpropulsión S-6 que refuerzan la velocidad superlumínica.
Va desarmado, suele viajar escoltado y puede funcionar como
transporte de cazas, llevando hasta cuatro cazas N-1 en las
tomas de recarga a lo largo del borde frontal de su ala.

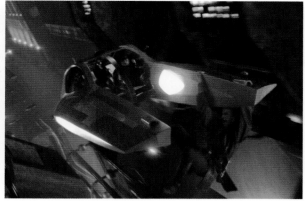

AERODESLIZADOR DE ZAM

APARICIONES II **FABRICANTE** Corporación
de movilidad del mundo exterior Desler Gizh
MODELO Aerodeslizador todoterreno Koro-2
con propulsor exterior **TIPO** Aerodeslizador

El aerodeslizador de Zam Wessell, con
cabina presurizada, es la nave perfecta
para la fuga, e incluye un sistema de
propulsión electromagnético exterior poco
corriente. Las pinzas frontales irradian el aire
a su alrededor, induciendo la ionización y
haciéndolo conductor. Pares de electrodos
electrifican la corriente de aire y lo impulsan
magnéticamente hacia la parte trasera de la
nave, por lo que el aire arrastra la nave hasta
a 800 km/h.

AERODESLIZADOR
DE ANAKIN

APARICIONES II **FABRICANTE** Personalizado (kit
Narglatch AirTech) **MODELO** XJ-6 **TIPO** Bólido
aerodeslizador de lujo

En Coruscant, Anakin se apropia de un
aerodeslizador descapotable para perseguir
a la asesina Zam Wesell. El dueño, un rico
representante del sector Vorzyd, personalizó
el bólido con dos motores turbojet diseñados
para funcionar en grupos de cincuenta en los
gigantescos camiones repulsores de la banca
de Aargau. Los motores dirigen aire a presión
a través de unos conductos para impulsar
la nave.

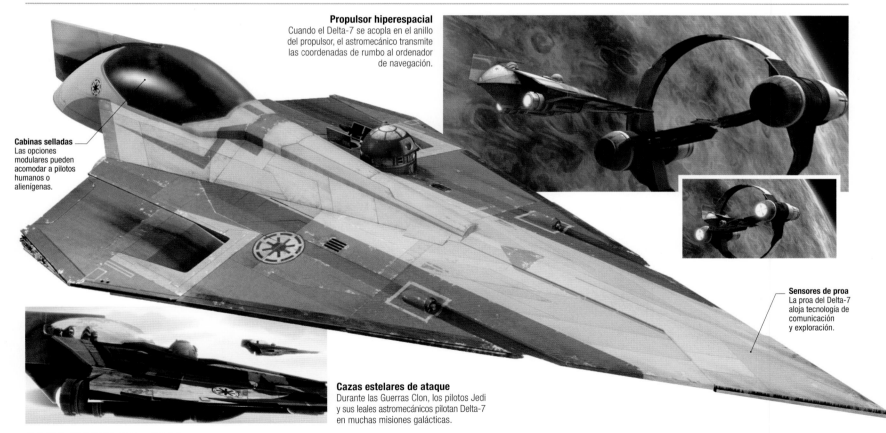

Propulsor hiperespacial
Cuando el Delta-7 se acopla en el anillo
del propulsor, el astromecánico transmite
las coordenadas de rumbo al ordenador
de navegación.

Cabinas selladas
Las opciones
modulares pueden
acomodar a pilotos
humanos o
alienígenas.

Sensores de proa
La proa del Delta-7
aloja tecnología de
comunicación
y exploración.

Cazas estelares de ataque
Durante las Guerras Clon, los pilotos Jedi
y sus leales astromecánicos pilotan Delta-7
en muchas misiones galácticas.

CAZA ESTELAR JEDI

APARICIONES II, GC, III **FABRICANTE** Sistemas
de Ingeniería Kuat **MODELO** Interceptor
ligero de clase Aethersprite Delta-7
TIPO Caza interceptor ligero

Aunque los Jedi normalmente utilizan
cruceros de la República en sus misiones
por la galaxia, otros encargos requieren
transportes menos llamativos. Por ello, y
porque no siempre tienen pilotos que los

lleven y los traigan, todos los Jedi aprenden
a pilotar naves estelares como parte de
su adiestramiento. Antes del bloqueo
de Naboo, Sistemas de Ingeniería Kuat
presentó el caza Jedi Delta-7. Monoplaza
con forma de cuña, está equipado con
cañones láser duales, dos cañones de
iones secundarios y un potente escudo
deflector. A pesar de su armamento, los
pilotos Jedi prefieren hacer uso de su
astucia y su sintonía con la Fuerza para

evitar disputas y agresiones; solo usan las
armas como último recurso.

Como es demasiado pequeño para alojar
un navegador e hiperpropulsor estándar, el
Delta-7 funciona con un droide astromecánico
truncado, integrado en un lado del caza, que
almacena datos de navegación, y un anillo
propulsor de Industrias TransGalMeg para
navegar por el hiperespacio. El astromecánico
también ofrece servicio de diagnóstico
y reparaciones a la nave, y controla el

mecanismo secundario de comunicación y
exploración. Sistemas de Ingeniería Kuat
también fabrica una variante del caza en
forma de flecha: el interceptor de clase
Aethersprite Delta-7B. En este último, el
astromecánico está situado delante de
la cabina, y el casco es ligeramente más
grande para acomodar a un droide
astromecánico de tamaño normal.
Tanto Anakin como Obi-Wan pilotan
el Delta-7B durante las Guerras Clon.

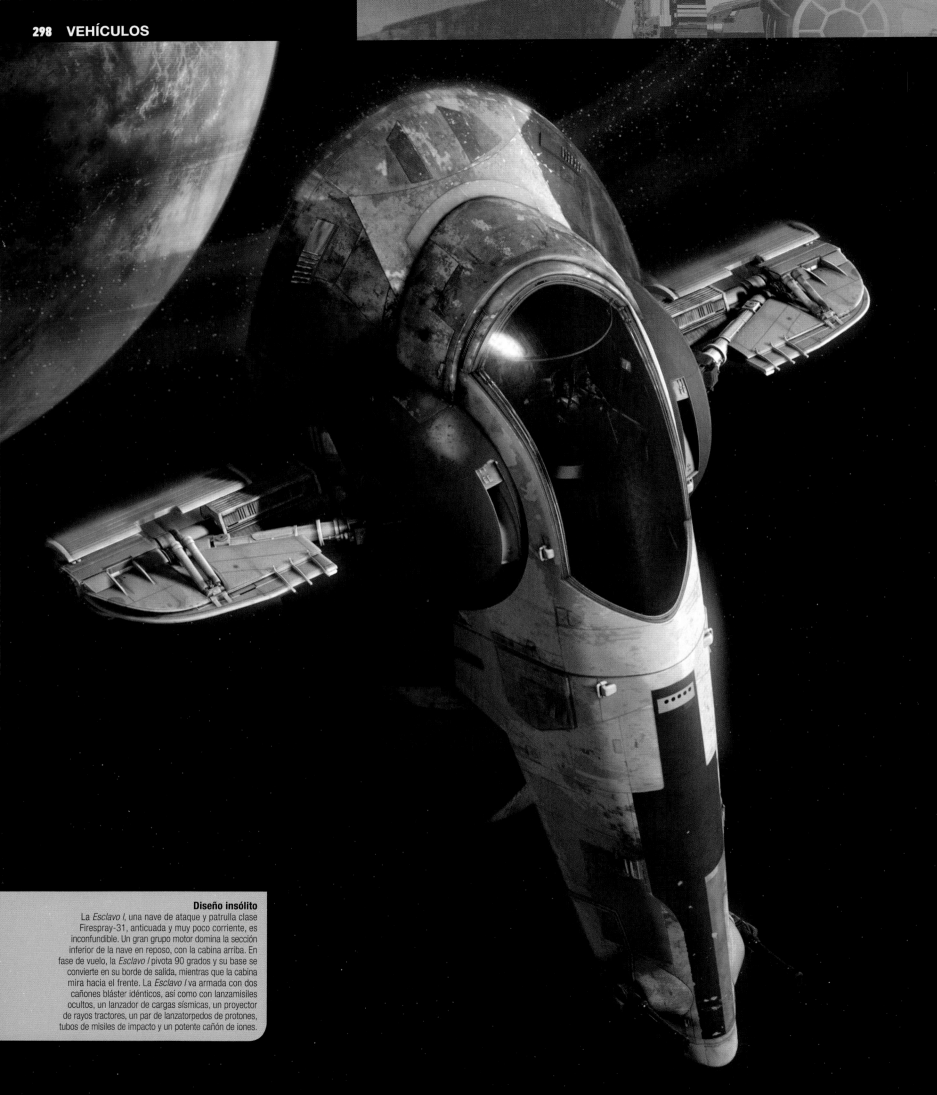

Diseño insólito
La *Esclavo I*, una nave de ataque y patrulla clase
Firespray-31, anticuada y muy poco corriente, es
inconfundible. Un gran grupo motor domina la sección
inferior de la nave en reposo, con la cabina arriba. En
fase de vuelo, la *Esclavo I* pivota 90 grados y su base se
convierte en su borde de salida, mientras que la cabina
mira hacia el frente. La *Esclavo I* va armada con dos
cañones bláster idénticos, así como con lanzamisiles
ocultos, un lanzador de cargas sísmicas, un proyector
de rayos tractores, un par de lanzatorpedos de protones,
tubos de misiles de impacto y un potente cañón de iones.

ESCLAVO I

Heredada de su padre, Jango, por el cazarrecompensas Boba Fett, la nave de persecución *Esclavo I* tiene un sofisticado mecanismo antidetección que hace casi imposible verla venir.

APARICIONES II, GC, V **FABRICANTE** Sistemas de Ingeniería Kuat **MODELO** Nave de ataque y patrulla clase Firespray-31 modificada **TIPO** Nave de persecución

Adiestrar a Boba
Serpenteando por el cinturón de asteroides que rodea Geonosis, Jango Fett dispara los cañones láser de la *Esclavo I* al caza Jedi de Obi-Wan *(izda.)*. Jango enseña a su hijo, Boba, a pilotarla *(abajo)*.

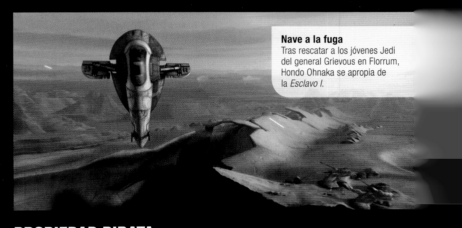

Nave a la fuga
Tras rescatar a los jóvenes Jedi del general Grievous en Florrum, Hondo Ohnaka se apropia de la *Esclavo I.*

LEGADO FAMILIAR

Tras ver frustrado un encargo de asesinato en Coruscant, Jango Fett es localizado por el Jedi Obi-Wan Kenobi mientras se dirige a Tipoca, en el mundo acuático de Kamino. Jango y Boba se embarcan en la *Esclavo I* y huyen a Geonosis, pero al darse cuenta de que el Jedi los ha seguido, Jango le lanza cargas sísmicas. Cuando Boba acaba heredando la *Esclavo I*, recuerda las tácticas mortíferas de su padre y aprende muchas más.

PROPIEDAD PIRATA

En el planeta Florrum, un equipo de Jedi captura a Boba, y Aurra Sing estrella la *Esclavo I* mientras intenta huir. El pirata weequay Hondo Ohnaka rescata la embarcación, la repinta y la añade a su colección de naves estelares. Pero después de que el general Grievous y su ejército droide invadan Florrum y capturen a Ohnaka, la Jedi Ahsoka Tano y una banda de jóvenes Jedi rescatan a Ohnaka y huyen en la *Esclavo I*. Finalmente, Boba recupera la nave y la transforma en la mejor nave para cazarrecompensas.

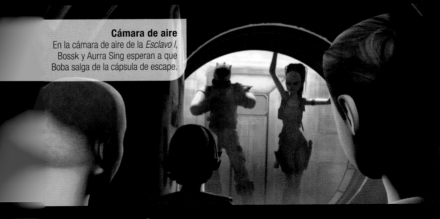

Cámara de aire
En la cámara de aire de la *Esclavo I*, Bossk y Aurra Sing esperan a que Boba salga de la cápsula de escape.

LA TRIPULACIÓN DE BOBA FETT

Tras la batalla de Geonosis, Boba busca vengarse de Mace Windu por haber matado a su padre. Forma una alianza con los cazarrecompensas Aurra Sing y Bossk, que le ayudan a infiltrar un grupo de cadetes clon programados para encontrarse con Mace en el *Endurance*, un destructor estelar de la República. Boba no logra matar a Mace pero causa graves daños en el *Endurance* y acaba en una cápsula de escape junto a un grupo de cadetes. Sing y Bossk lo rescatan, y juntos tienden otra trampa a Mace en el planeta Vanqor.

Cargamento valioso
Ansioso por el pa[...] de Jabba, Boba supervisa a los guardias de Besp[...] que cargan a Ha[...] en la *Esclavo I.*

CAPTURA DE HAN SOLO

En Tatooine, Boba está presente cuando Jabba el Hutt amenaza con poner precio a la cabeza de Han Solo a menos que pague los atrasos. Poco después de la batalla de Hoth, Darth Vader hace lo mismo, y Boba ve la oportunidad de sacar doble partido. A los mandos de la *Esclavo I*, Boba acecha el carguero de Han desde el sistema Anoat, y alerta a Vader de que Han se dirige a la Ciudad de las Nubes. Boba y Vader llegan antes que Han y lo capturan fácilmente al contrabandista junto con sus aliados rebeldes. Cuando Vader congela a Han en carbonita, deja que Boba lo cargue en la *Esclavo I* y lo lleve hasta Tatooine donde Boba lo entrega a Jabba y recoge la segunda recompensa.

Siempre en contacto
La nave contiene una cámara de comunicaciones para importantes asuntos senatoriales.

Brillo real
El inconfundible acabado plateado de la nave de Padmé deja patente su estatus como exreina y política muy influente. Aquí aterriza en Rodia en visita diplomática.

Acabado plateado distintivo de la realeza de Naboo

NAVE ESTELAR DE PADMÉ

APARICIONES II, GC **FABRICANTE** Cuerpo de ingenieros espaciales del palacio de Theed **MODELO** Yate nubiano tipo H **TIPO** Yate espacial de lujo

El selecto yate en que navega Padmé Amidala durante las Guerras Clon carece de armas, pero posee un potente motor y un fuerte generador de escudo deflector. Padmé recibe esta nave después de la destrucción de su crucero real tras un intento fallido de asesinato en Coruscant. La senadora Amidala viaja con Anakin Skywalker a Tatooine y Geonosis, donde presenciará la batalla inicial entre la República y los separatistas. La nave original de Padmé se pierde cuando sobrecarga intencionadamente los motores para inutilizar el crucero separatista *Malevolencia*.

Largo alcance
La nave de Padmé es veloz y capaz de viajar largas distancias en la galaxia, algo indispensable para las visitas políticas en persona.

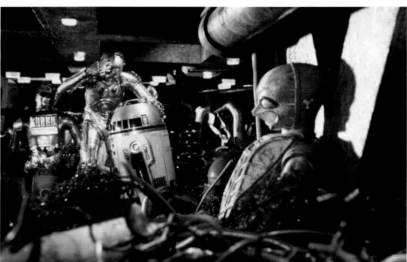

REPTADOR DE LAS ARENAS

APARICIONES I, II, IV **FABRICANTE** Varios **MODELO** Reptador de las arenas **TIPO** Base desértica móvil

Los reptadores de las arenas son enormes vehículos que, sobre sus anchas rodaduras, atraviesan los desiertos de Tatooine. Son operados por tribus jawa de ojos brillantes, que usan los reptadores como casa, taller y depósito de basura. Si un jawa se topa con un droide que no parece tener dueño, una partida de exploradores inutiliza al autómata errante mientras un tubo magnético lo absorbe hasta el interior del reptador de las arenas para su almacenaje. Los reptadores visitan a menudo las granjas de humedad, donde organizan subastas improvisadas, a veces con mercancía de dudosa calidad. Algunos jawa reservan los mejores artículos, que ocultan en sus colosales vehículos, para sus clientes habituales. El grueso blindaje de los reptadores los protege durante las tormentas de arena, pero no resisten las ráfagas de bláster de los soldados de asalto imperiales. Los droides R2-D2 y C-3PO pasan un breve periodo a bordo de uno de ellos antes de que los jawa que los requisaron los vendan a Owen Lars. Cuando el Imperio les sigue la pista a los droides, reduce el reptador donde están a un montón de cenizas, que más tarde descubrirán Luke Skywalker y Obi-Wan Kenobi.

Montón de chatarra
La bodega principal del reptador está llena de maquinaria medio rota y basura diversa.

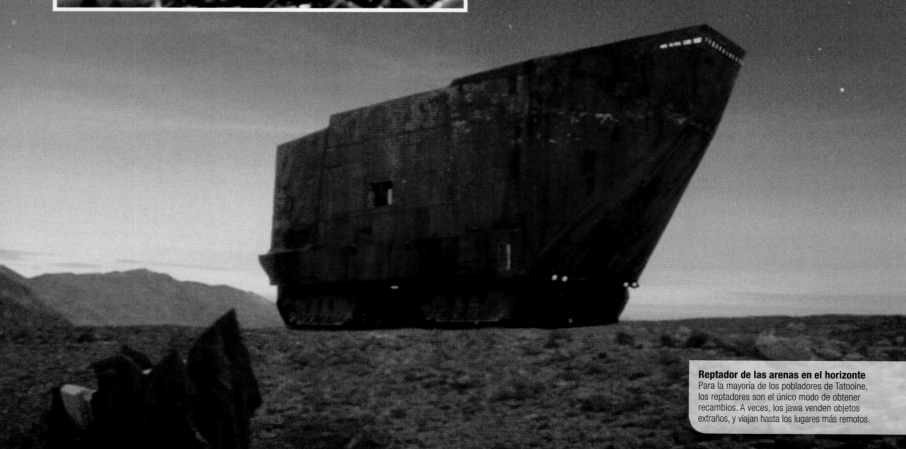

Reptador de las arenas en el horizonte
Para la mayoría de los pobladores de Tatooine, los reptadores son el único modo de obtener recambios. A veces, los jawa venden objetos extraños, y viajan hasta los lugares más remotos.

DROIDE ARAÑA BUSCADOR OG-9

APARICIONES II, III **FABRICANTE** Talleres de Blindaje Baktoid
TIPO Droide araña buscador OG-9 **FILIACIÓN** Separatistas

El droide araña buscador OG-9 es un gigantesco caminante usado por los separatistas en las Guerras Clon. Se mueve despacio sobre cuatro patas mecánicas, con un potente reactor situado en el corazón de su cuerpo esférico. El láser de la parte superior lanza ráfagas continuadas que desgastan los escudos de su objetivo, mientras que un cañón láser, en la parte inferior, mantiene la infantería a distancia. Entran en acción durante la batalla de Geonosis, disparando contra los AT-TE y los soldados clon de la República.

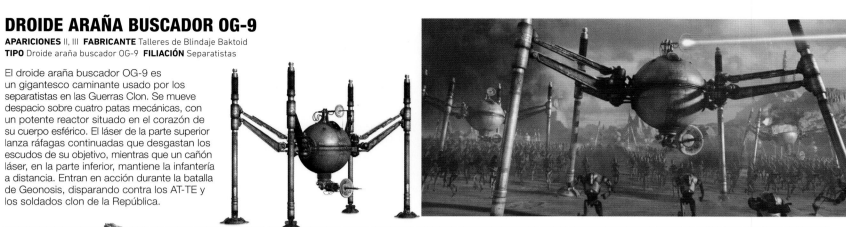

Casco acorazado

Puente de mando

Buque de guerra
La *Acclamator* se convirtió en la principal nave de combate de la República al inicio de las Guerras Clon.

NAVE DE ASALTO DE LA REPÚBLICA (CLASE ACCLAMATOR)

APARICIONES II, GC **FABRICANTE** Ingeniería Pesada Rothana
MODELO Nave de asalto clase Acclamator
TIPO Nave de asalto

Las naves de asalto de la República, también llamadas *Acclamator* (por su clase), miden más de setecientos metros de eslora. Constituyen el principal transporte de tropas de la República al inicio de las Guerras Clon y representan también un papel ofensivo frente a la armada separatista. Cada nave va armada con cañones láser, torretas turboláser, misiles de impacto y torpedos pesados, y transporta vehículos terrestres, como caminantes AT-TE. Realiza tanto aterrizajes como amerizajes.

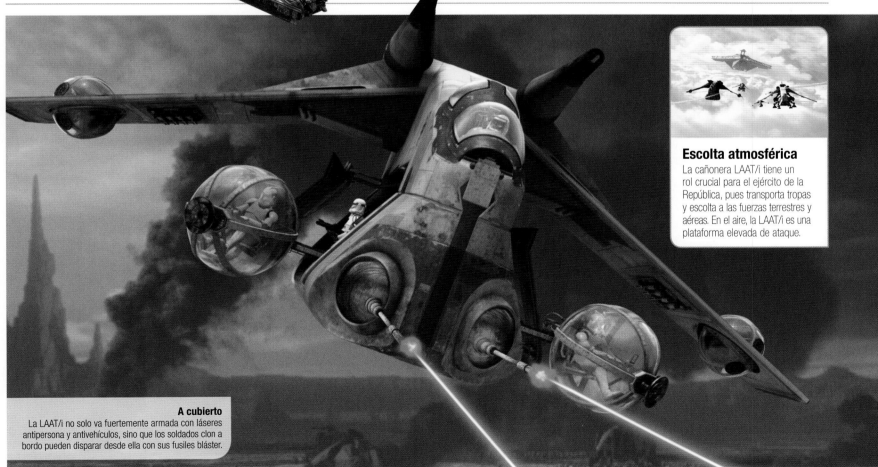

Escolta atmosférica
La cañonera LAAT/i tiene un rol crucial para el ejército de la República, pues transporta tropas y escolta a las fuerzas terrestres y aéreas. En el aire, la LAAT/i es una plataforma elevada de ataque.

A cubierto
La LAAT/i no solo va fuertemente armada con láseres antipersona y antivehículos, sino que los soldados clon a bordo pueden disparar desde ella con sus fusiles bláster.

CAÑONERA DE LA REPÚBLICA LAAT/I

APARICIONES II, GC, III **FABRICANTE** Ingeniería Pesada Rothana
MODELO Transporte de asalto de baja altitud/infantería **TIPO** Cañonera a repulsión

La cañonera de la República también se conoce como LAAT/i, por sus siglas en inglés (Low Altitude Assault Transport/infantry). Utilizada por primera vez en la batalla de Geonosis, la cañonera se convierte en uno de los vehículos militares más conocidos de la República durante las Guerras Clon. Una cañonera estándar puede transportar hasta treinta soldados clon y es operada por un piloto y un artillero delantero. Otros dos soldados clon operan las torretas burbuja que salen de la cabina de la tropa. Hay otras dos torretas en cada ala, mientras que tres cañones láser más pequeños se usan para dispersar a la infantería enemiga. Es ideal para la destrucción de vehículos enemigos, como los droides clase Hailfire, con los misiles emitidos desde las alas. Alcanza velocidades de hasta 620 km/h. Los soldados clon las apreciaban y solían pintar su fuselaje con coloridos dibujos.

Propulsión
Los motores gemelos alcanzan velocidades máximas de 620 km/h.

Rápido despliegue
El transportador AT-TE deja caer su cargamento y se pone a resguardo todo lo rápido que puede.

Vuelo en solitario
Un solo soldado clon pilota el transportador hasta territorio enemigo.

Pintura personalizada
Los soldados clon suelen decorar sus transportadores con coloridos dibujos.

Potencia de disparo
Los cañones láser giratorios se operan desde la cabina.

Servicio en las Guerras Clon
Los transportes LAAT/c participaron en la batalla de Geonosis y regresaron más tarde al planeta para destruir una fábrica de droides.

> «… asegúrate de que aterrizas y sigues entero.»
>
> **ANAKIN SKYWALKER**

TRANSPORTE AT-TE

APARICIONES II, GC **FABRICANTE** Ingeniería Pesada Rothana **MODELO** Transporte de asalto de baja altitud **TIPO** Cañonera a repulsión

El LAAT/c, por sus siglas en inglés (Low Altitude Assault Transport/carrier), es una variante de la cañonera LAAT, y transporta AT-TE a la batalla. Tras agarrar un AT-TE con sus poderosas y magnéticas pinzas, el piloto traslada el pesado cargamento a una zona designada y deposita el vehículo. Dos cañones láser frontales garantizan su defensa durante las descargas vulnerables.

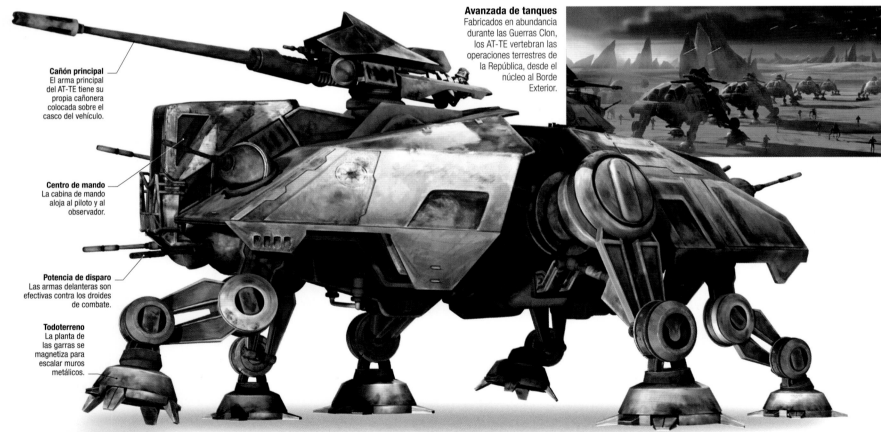

Avanzada de tanques
Fabricados en abundancia durante las Guerras Clon, los AT-TE vertebran las operaciones terrestres de la República, desde el núcleo al Borde Exterior.

Cañón principal
El arma principal del AT-TE tiene su propia cañonera colocada sobre el casco del vehículo.

Centro de mando
La cabina de mando aloja al piloto y al observador.

Potencia de disparo
Las armas delanteras son efectivas contra los droides de combate.

Todoterreno
La planta de las garras se magnetiza para escalar muros metálicos.

AT-TE (EJECUTOR TÁCTICO TODOTERRENO)

APARICIONES II, GC, III, Reb **FABRICANTE** Ingeniería Pesada Rothana
MODELO Ejecutor táctico todoterreno **TIPO** Caminante

El ejecutor táctico todoterreno es un primer ejemplo de tecnología caminante empleado con gran efecto en el campo de batalla. Los tanques de seis patas son tanto vehículos de asalto como transportes; llevan hasta veinte soldados clon. Cada AT-TE es manejado por una tripulación de siete, compuesta por un piloto, un observador, cuatro artilleros y un operador de cañón. El cañón superior dispara a baja velocidad, pero los seis láseres más pequeños del casco lo defienden frente a la infantería enemiga.

Dar apoyo
El AT-TE es el complemento ideal de la infantería, ya que la puede cubrir con sus disparos desde un ángulo elevado.

DROIDE HAILFIRE

APARICIONES II **FABRICANTE** Ingeniería Haor Chall
MODELO Tanque droide de clase Hailfire IG-227
TIPO Tanque

Este tanque droide de clase Hailfire IG-227 se reconoce fácilmente por sus aros de rodamiento. El Clan Bancario Intergaláctico encargó la construcción del hailfire antes de las Guerras Clon, y las primeras unidades combatieron durante la batalla de Geonosis contra las tropas de la República. Un hailfire es una plataforma de misiles acorazada ideal para destruir vehículos enemigos. Cada uno de los lanzadores contiene hasta quince misiles teledirigidos.

Rodando hasta la batalla
El hailfire también es llamado droide rueda, debido a su maniobrable y veloz sistema de avance *(abajo)*. Cada misil disparado por el droide deja una estela de humo negro que oscurece el cielo *(dcha.)*.

SPHA-T

APARICIONES II **FABRICANTE** Ingeniería Pesada Rothana **MODELO** Turboláser de artillería pesada autopropulsado **TIPO** Artillería pesada

El SPHA-T, con sus doce patas, es una de las mayores armas terrestres del imponente arsenal de la República. Lo maneja una tripulación de treinta soldados clon, y solo utiliza las patas cuando maniobra entre posiciones de ataque. Al disparar a un blanco enemigo, el SPHA-T permanece inmóvil en pos de una mejor puntería de sus artilleros con el rayo turboláser superpesado.

CAZA ESTELAR GEONOSIANO

APARICIONES II, GC **FABRICANTE** Colectivo de Astilleros Huppla Pasa Tisc **MODELO** Caza de defensa territorial de clase Nantex **TIPO** Caza estelar

El caza de clase Nantex, con forma de aguja, es la principal nave defensiva de los habitantes insectoides de Geonosis. Un único cañón láser va montado entre las puntas superior e inferior, que conforman el morro del caza, y cien proyectores diminutos de haces tractores facilitan la puntería y el forcejeo con naves enemigas cercanas.

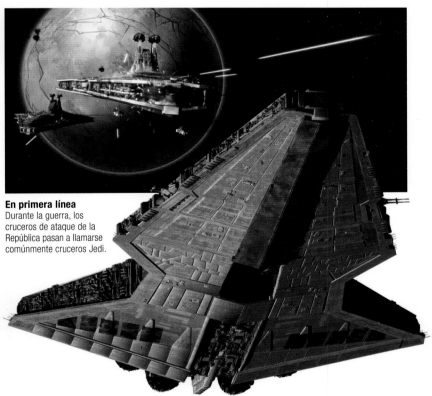

En primera línea
Durante la guerra, los cruceros de ataque de la República pasan a llamarse comúnmente cruceros Jedi.

VELERO SOLAR

APARICIONES II, GC **FABRICANTE** Colectivo de Astilleros Huppla Pasa Tisc **MODELO** Balandro interestelar de clase Punworcca 116 **TIPO** Yate estelar

La exclusiva nave del conde Dooku cuenta con una vela retráctil que recoge energías interestelares errantes y las dirige a sus motores, lo que le garantiza una fuente de energía casi ilimitada. El cuerpo principal de la nave es un lujoso balandro con un diseño muy parecido al del caza geonosiano, lo que no es de extrañar, dado que Dooku tuvo la previsión de encargar el buque a sus aliados en Geonosis antes de las Guerras Clon. Dooku emplea un droide piloto FA-4 para los despegues y aterrizajes. Un transmisor y receptor de la HoloNet le permite comunicarse con su maestro, Darth Sidious.

CRUCERO DE ATAQUE DE LA REPÚBLICA

APARICIONES GC, III **FABRICANTE** Astilleros de Propulsores de Kuat **MODELO** Destructor estelar de clase Venator **TIPO** Destructor estelar

También conocido como destructor estelar de clase Venator, el crucero de ataque de la República es uno de los primeros ejemplos de los buques de guerra triangulares que se convertirían en símbolo aterrador del poder imperial. Desplegados por primera vez durante las Guerras Clon, rápidamente se convirtieron en las naves capitales más potentes de la armada de la República.

Cada embarcación tiene una doble misión, como nave de combate y como portanaves; entre su armamento cuenta con pesados turboláseres, cañones láser, lanzatorpedos de protones y proyectores de haces tractores. La cubierta está construida directamente sobre la proa, conformando una pista de quinientos metros que permite a los cazas despegar cuando se abren las puertas de proa. Transporta más de 420 cazas, 40 cañoneras y 24 AT-TE, y cuenta con 7400 tripulantes. Durante las Guerras Clon, permanece en primera línea, para mantener las vías espaciales libres de interferencias separatistas y dar cobijo a los Jedi y a los soldados clon que aterrizan sobre ellos.

FRAGATA DE COMUNICACIONES DEL CLAN BANCARIO

APARICIONES GC, III, FoD **FABRICANTE** Motores Hoersch-Kessel **MODELO** Fragata estelar de clase Munificent **TIPO** Fragata

El Clan Bancario Intergaláctico utiliza la fragata de clase Munificent como buque de guerra y de comunicaciones. Está equipada para transmisiones seguras entre naves y para interferir señales enemigas. Cada fragata es operada por doscientos tripulantes, pero transporta hasta

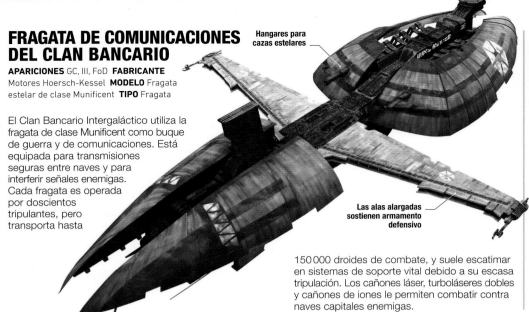

Hangares para cazas estelares

Las alas alargadas sostienen armamento defensivo

150 000 droides de combate, y suele escatimar en sistemas de soporte vital debido a su escasa tripulación. Los cañones láser, turboláseres dobles y cañones de iones le permiten combatir contra naves capitales enemigas.

NAVE FURTIVA

APARICIONES GC **FABRICANTE** Diseño de Sistemas Sienar **MODELO** Prototipo de nave furtiva **TIPO** Corbeta

Esta nave experimental, desarrollada por la República durante las Guerras Clon, es un prototipo que incorpora un dispositivo de invisibilidad, y va equipado con antenas de comunicaciones y torretas armadas. Además posee una selección de contramedidas para no ser detectado y deshacerse de los misiles buscadores. Durante el bloqueo de Christophsis, la República lo utiliza para que la tripulación alcance la superficie pasando inadvertida y ayude al senador Bail Organa en la liberación. Anakin Skywalker decide enfrentarse al líder del bloqueo separatista, el almirante Trench. Años después, el diseño de la nave personal del gran moff Tarkin, el *Garra Carroña*, se basa en el de esta nave furtiva.

BOMBARDERO HIENA

APARICIONES GC **FABRICANTE** Talleres de Blindaje Baktoid **MODELO** Bombardero de clase Hiena **TIPO** Bombardero

Los separatistas usan el bombardero de clase Hiena para atacar buques de guerra e instalaciones en superficie con cabezas explosivas de alto rendimiento. Casi no aparecen en las Guerras Clon, pero sí que participan en las batallas de Christophsis y Ryloth. Como el caza separatista de clase Buitre, este bombardero es controlado por una inteligencia droide, y es capaz de separar las alas y ponerse en «modo caminante». Almacena su armamento, como misiles de impacto, bombas y torpedos de protones, en un depósito de bombas ventral.

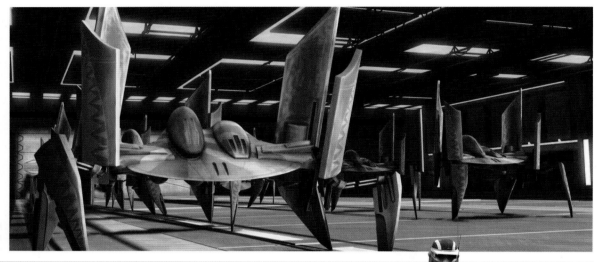

Modo caminante
El bombardero de clase Hiena usa sus alas como extremidades al desplazarse entre superficies.

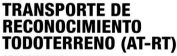

TRANSPORTE DE RECONOCIMIENTO TODOTERRENO (AT-RT)

APARICIONES GC, III **FABRICANTE** Astilleros de Propulsores de Kuat **MODELO** Transporte de reconocimiento todoterreno **TIPO** Caminante explorador

El AT-RT (del inglés «All Terrain Recon Transport») es un caminante bípedo monoplaza. La cabina abierta ofrece poca protección al soldado clon que lo maneja, pero el AT-RT es veloz y pisa firme como vehículo de reconocimiento. Su cañón láser sobre la barbilla resulta útil contra los droides de combate, pero demasiado débil contra vehículos pesados. Las antenas transmisoras emiten información del campo de batalla. La República usa los AT-RT durante las Guerras Clon, como en la batalla de Ryloth o durante la caza del maestro Yoda en Kashyyyk, tras la Orden 66.

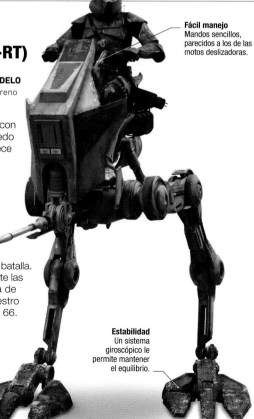

Fácil manejo
Mandos sencillos, parecidos a los de las motos deslizadoras.

Estabilidad
Un sistema giroscópico le permite mantener el equilibrio.

Movilidad bípeda
Los AT-RT se adaptan a muchos tipos de superficies, son perfectos para los soldados de la República durante las omnigalácticas Guerras Clon.

En formación
Los soldados y sus generales Jedi tienden a usar deslizadores BARC cuando exploran terrenos desconocidos *(arriba)*, aunque también los personalizan para otras misiones con sidecares opcionales *(arriba, sup.)* o incluso literas desmontables.

DESLIZADOR BARC

APARICIONES GC, III **FABRICANTE** Compañía de Repulsores Aratech **MODELO** Deslizador de comando de reconocimiento avanzado motorizado **TIPO** Moto deslizadora

El deslizador BARC, un veloz vehículo de reconocimiento, recibe su nombre de los clones especializados que los conducen. La mayoría están pintados con los tradicionales rojo y blanco del Ejército de la República, aunque algunos llevan marcas de camuflaje marrón y verde. Cada uno va equipado con un cañón bláster frontal y un motor repulsor que alcanza velocidades de hasta 520 km/h. En Saleucami, la general Jedi

Stass Allie conduce un deslizador BARC cuando sus escoltas reciben de repente la Orden 66. Los soldados clon la persiguen, acribillan su vehículo y, finalmente, la matan.

NAVE DE ASALTO TALADRO TRIDENTE

APARICIONES GC **FABRICANTE** Nido de Creación Colicoide **MODELO** Nave de asalto de clase Tridente **TIPO** Cañonera

La nave de asalto taladro de clase Tridente es una cañonera separatista para operaciones acuáticas capaz de taladrar el casco de naves e instalaciones enemigas. En las batallas de Kamino y Mon Cala, durante las Guerras Clon, las Tridente atacan con sus cañones láser y taladros a la vez que liberan escuadrones de acuadroides de sus bodegas.

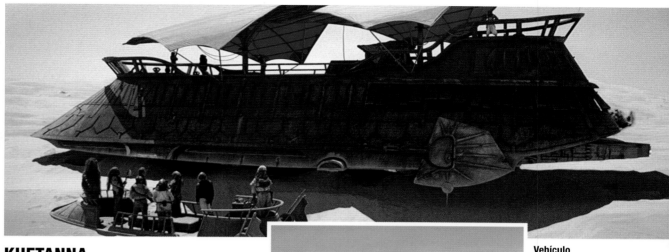

Tentáculos blindados
Los brazos mecánicos van equipados con garras magnéticas.

KHETANNA

APARICIONES GC, VI **FABRICANTE** Industrias Ubrikkian **MODELO** Barcaza de lujo personalizada **TIPO** Barcaza

Jabba, el señor del crimen Hutt, utiliza su barcaza de lujo, la *Khetanna*, siempre que sale de palacio para desplazarse a otras partes de Tatooine. Un motor repulsor y dos enormes velas en la cubierta superior hacen avanzar la nave. A Jabba no le falta la más mínima comodidad dentro del espacioso interior de su barcaza, siempre repleta de músicos, bailarines y camareros dispuestos a servir. La *Khetanna* va protegida por un enorme cañón bláster y varios blásteres más pequeños instalados sobre las barandillas laterales.

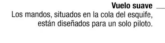

Vehículo de servicio
Jabba el Hutt observa las ejecuciones de sus prisioneros a la sombra, desde la comodidad de la barcaza *(arriba)*. La barcaza de Jabba está en uso desde las Guerras Clon, y siempre va flanqueada por esquifes del desierto con guardias armados *(izda.)*.

ESQUIFE DEL DESIERTO

APARICIONES GC, VI **FABRICANTE** Industrias Ubrikkian **MODELO** Esquife de carga Bantha-II **TIPO** Esquife a repulsión

Los esquifes son medios de transporte comunes que funcionan mediante repulsores antigravedad. La mayoría de ellos transporta cargamento, pero algunos también pasajeros. Jabba el Hutt usa bastantes esquifes, resistentes y equipados para soportar el calor y las tormentas de arena de los desiertos de Tatooine. Los esquifes de carga Bantha-II tienen una cubierta alargada con una barandilla de seguridad para proteger el cargamento o a los pasajeros. Se pilotan desde una estación de control trasera y cómo máximo alcanzan los 250 km/h.

Vuelo suave
Los mandos, situados en la cola del esquife, están diseñados para un solo piloto.

Proa reforzada
Morro blindado, para resistir colisiones frontales.

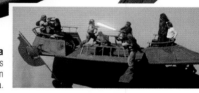

Ejecución frustrada
En el gran pozo de Carkoon, los guardias de esquife cometen un gran error: obligar a Luke a pasar por la plancha.

En acción

Durante el vuelo, el V-19 muestra una silueta de tres puntas *(dcha.)*. Los soldados clon reciben órdenes de Anakin Skywalker, con sus V-19 listos en la cubierta del hangar *(abajo)*.

CAZA ESTELAR V-19 TORRENTE

APARICIONES GC **FABRICANTE** Slayn & Korpil **MODELO** Caza estelar V-19 Torrente **TIPO** Caza estelar

El V-19 Torrente es uno de los cazas más rápidos y manejables usados por la República durante las Guerras Clon. Sus alerones-S plegables le dan estabilidad y una mayor área de disparo para los dos cañones bláster de sus alas. El V-19 también va equipado con lanzamisiles de impacto que pueden seguir a los objetivos. Los manejan principalmente pilotos clon de la República, pero también comandantes Jedi. Durante la batalla de Ryloth, Ahsoka Tano dirige un escuadrón contra los separatistas.

TANQUE DROIDE PERSUASOR NR-N99 DE LA ALIANZA CORPORATIVA

APARICIONES GC, III **FABRICANTE** Unión Tecnológica **MODELO** Ejecutor droide NR-N99 de clase Persuasor **TIPO** Tanque droide

El tanque droide NR-N99 de clase Persuasor es un vehículo de guerra separatista usado principalmente por la Alianza Corporativa. Avanza mediante una enorme rodadura central, estabilizada a ambos lados con otras dos más pequeñas. Puede alcanzar velocidades de hasta 60 km/h, suficiente para embestir contra barricadas. Controlado por un droide inteligente incorporado, va armado con cañones de iones, blásteres repetidores y lanzamisiles. Los NR-N99 dirigen el asalto contra una ciudad wookiee durante la batalla de Kashyyyk.

CREPÚSCULO

APARICIONES GC **FABRICANTE** Corporación Corelliana de Ingeniería **MODELO** Carguero Rigger G9 **TIPO** Carguero espacial

El *Crepúsculo* sirve de transporte de total confianza a Anakin Skywalker y otros héroes de la República durante las Guerras Clon. El propietario original era Ziro el Hutt. Anakin y su Padawan Ahsoka Tano lo encuentran en el planeta Teth, lo roban y lo usan para llevar a Rotta, el hijo menor de Jabba el Hutt, a Tatooine. Cuando la magnaguardia los ataca, Anakin se ve obligado a hacer un aterrizaje forzoso en las arenas del desierto. Lo recupera más tarde, y entra en acción en la batalla de la nebulosa Kaliida y en el bombardeo en la Estación Skytop. El *Crepúsculo* encuentra su destino final en Mandalore, cuando Obi-Wan Kenobi lo usa para huir de un grupo de soldados de la Guardia de la Muerte. Al sufrir graves impactos de mísiles, Obi-Wan y la duquesa Satine lo evacuan, y se estrella contra la superficie.

Para ser un carguero, el *Crepúsculo* está muy bien armado: incluye tres cañones pesados bláster sobre las alas y un cañón láser giratorio operado desde un periscopio. Por otro lado, un lanzamisiles de impacto le proporciona ímpetu explosivo contra grandes buques de guerra. Su rasgo más peculiar es su larga ala estabilizadora, que se extiende desde el lado a estribor de la cabina principal y contiene dos motores secundarios. Un ala inferior se retrae durante el aterrizaje y se extiende durante el vuelo. La nave está diseñada para transportar cargamento y para ello incluye un cable de remolque y una trampilla trasera. La bodega es lo suficientemente espaciosa para dar cabida a un caza Jedi.

Escotilla de escape
La compuerta trasera puede abrirse durante el vuelo para deshacerse de cierto cargamento.

Fuego defensivo
Los cañones bláster frontales mantienen a distancia a los piratas.

Aerodinámico
Una gran ala estabilizadora garantiza el equilibrio en vuelo.

«Montón de chatarra, ¡siempre serás mi nave favorita!» AHSOKA TANO

Viejo pero totalmente armado
Los motores del Crepúsculo no siempre responden bien en atmósferas planetarias *(arriba, dcha.)*. Sus múltiples cañones son capaces de contener a los atacantes que intenten saquear sus bodegas *(dcha.)*.

TANTIVE IV

APARICIONES GC, Reb, RO, IV **FABRICANTE** Corporación Corelliana de Ingeniería **MODELO** Corbeta CR90 **TIPO** Corbeta

La *Tantive IV* es una nave crucero de la Corporación Corelliana de Ingeniería al servicio de la Casa Real de Alderaan. Otras naves similares se denominan a veces burladores de bloqueos, por sus potentes hileras de motores y su habilidad para esquivar a las lentas naves aduaneras. Como otras corbetas de su tipo, la *Tantive IV* luce cañones turboláser dobles debajo y encima de la nave. Las antenas parabólicas de comunicación y los sensores están justo delante del sistema de propulsión. Once motores de turbina de iones, apilados uno sobre otro, le proveen un impresionante arranque subluz. Contiene aposentos para la tripulación, comedores para cenas de Estado y centros de congresos para negociaciones delicadas con dignatarios interestelares. Las cápsulas de escape dan a los pasajeros la posibilidad de huir en caso de ataque.

La *Tantive IV* entra en acción durante las Guerras Clon, y sigue al servicio del senador Bail Organa, de Alderaan, durante casi dos décadas. Cuando la hija del senador Organa, Leia, sigue su vocación política, la *Tantive IV* es su nave. La princesa Leia se hace famosa por sus «misiones humanitarias» para ayudar a pueblos necesitados, pero el Imperio sospecha que utiliza la nave para encargos en nombre de la Alianza Rebelde. Cuando la *Tantive IV* huye de la batalla de Scarif con los planos de la Estrella de la Muerte, Darth Vader la persigue y la inutiliza en Tatooine. La nave es captada hasta un hangar del destructor estelar, y sus pasajeros, incluida la princesa Leia, son apresados.

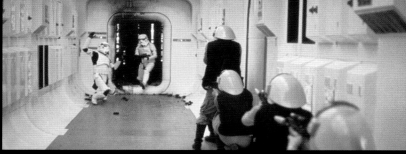

Tiroteos
Los angostos pasillos de la *Tantive IV* le permiten a su tripulación preparar emboscadas a los soldados de asalto que la abordan.

Puente de mando
El capitán de la *Tantive IV* dirige la nave desde esta sección reforzada del puente.

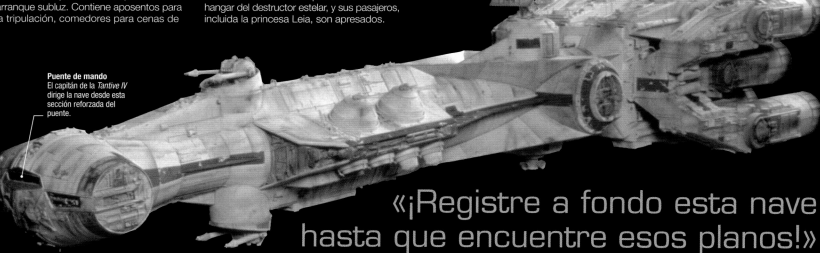

«¡Registre a fondo esta nave hasta que encuentre esos planos!» DARTH VADER

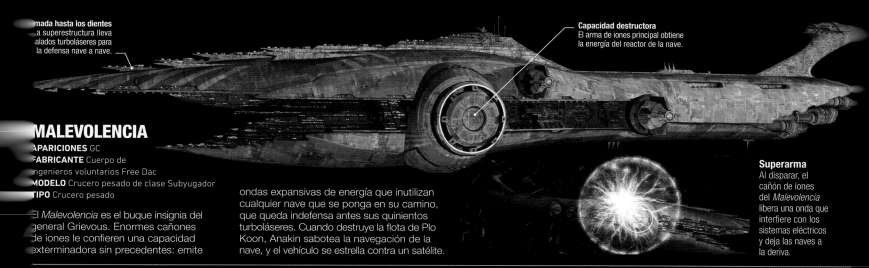

MALEVOLENCIA

APARICIONES GC
FABRICANTE Cuerpo de ingenieros voluntarios Free Dac
MODELO Crucero pesado de clase Subyugador
TIPO Crucero pesado

El *Malevolencia* es el buque insignia del general Grievous. Enormes cañones de iones le confieren una capacidad exterminadora sin precedentes: emite ondas expansivas de energía que inutilizan cualquier nave que se ponga en su camino, que queda indefensa antes sus quinientos turboláseres. Cuando destruye la flota de Plo Koon, Anakin sabotea la navegación de la nave, y el vehículo se estrella contra un satélite.

Armada hasta los dientes
La superestructura lleva instalados turboláseres para la defensa nave a nave.

Capacidad destructora
El arma de iones principal obtiene la energía del reactor de la nave.

Superarma
Al disparar, el cañón de iones del *Malevolencia* libera una onda que interfiere con los sistemas eléctricos y deja las naves a la deriva.

DESALMADO UNO

APARICIONES GC, III **FABRICANTE** Ensamblajes Expansibles Feethan Ottraw
MODELO Caza estelar Belbullab-22
TIPO Caza estelar

El caza personal del general Grievous, el *Desalmado Uno*, es un caza Belbullab-22 personalizado, diseñado para ser ágil y veloz en el combate aéreo. Va armado con dos sets de cañones láser triples para fuego graneado, e incluye un hiperpropulsor de último modelo que le permite desplazarse a cualquier punto de la galaxia. Casi al final de las Guerras Clon, el general Grievous pilota el *Desalmado Uno* hasta Utapau. Cuando Obi-Wan lo mata, utiliza el caza del difunto para huir y acudir a su cita con Yoda y Bail Organa.

Perfil distinguido
El aerodinámico *Desalmado Uno* garantiza la máxima maniobrabilidad en la atmósfera.

TANQUE TURBO CLON

APARICIONES GC, III, RO
FABRICANTE Astilleros de Propulsores de Kuat
MODELO HAVw A6 Juggernaut **TIPO** Tanque

El HAVw A6 Juggernaut, conocido como tanque turbo clon, es un transporte militar de la República blindado y fuertemente armado. Puede transportar hasta doce tripulantes y trescientos soldados clon. Su blindaje superconductor absorbe y dispersa el fuego enemigo, y es capaz de contraatacar con una pesada torreta láser, cañones antipersona, un láser repetidor y lanzamisiles. Un vigía clon ocupa un módulo sobre la parte trasera. El Imperio utiliza una versión posterior del tanque turbo, el HCVw A9, para transportar prisioneros en el planeta Wobani.

CAZA ESTELAR ARC-170

APARICIONES GC, III **FABRICANTE** Corporación Incom
MODELO Caza estelar de reconocimiento agresivo ARC-170
TIPO Caza estelar

El ARC-170 funciona tan bien como caza cuanto como bombardero. Sus gigantescos cañones láser son capaces de perforar agujeros en el blindaje de naves capitales, mientras que los cañones láser dobles, operados por un artillero de popa, cubren la retaguardia. Su artillería consiste en torpedos de protones. Los paneles superiores e inferiores de las alas se abren para liberar el exceso de calor. Lo suelen pilotar tres tripulantes, más un droide astromecánico.

De patrulla
Los ARC-170 están equipados para lidiar con cualquier amenaza.

Duro combatiente
El casco blindado está protegido por capas extra de escudo de energía, lo que hace al crucero capaz de resistir una sorprendente cantidad de impactos.

CRUCERO LIGERO JEDI

APARICIONES GC, Reb **FABRICANTE** Astilleros de Propulsores de Kuat **MODELO** Crucero ligero de clase Arquitens **TIPO** Crucero ligero

Este ligero buque de guerra es usado por la República durante las Guerras Clon. Aunque no es tan grande como otras naves de la República, como el destructor estelar de clase Venator, va armado con cuatro torretas láser cuádruples y cuatro baterías turboláser de doble cañón, así como con lanzamisiles de impacto. Obi-Wan y otros generales Jedi suelen comandar estas naves, de ahí su nombre más común. Después de la formación del Imperio, los cruceros de clase Arquitens siguen sirviendo en la armada imperial y luchan contra los rebeldes de Batonn. También aparece una variante del modelo, el crucero de mando de clase Arquitens.

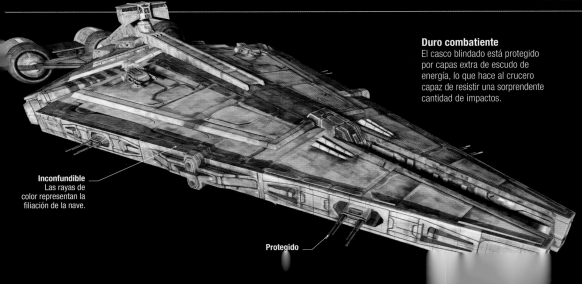

Inconfundible
Las rayas de color representan la filiación de la nave.

Protegido

PABELLÓN DE CAZA AÉREO TRANDOSHANO

APARICIONES GC **FABRICANTE** Industrias Ubrikkian **MODELO** Fortaleza flotante ubrikkiana **TIPO** Plataforma aérea armada

Los cazadores trandoshanos usan esta plataforma como base móvil de caza en la luna de Wasskah. Alberga una sala de trofeos, aposentos y una pista de aterrizaje para aerodeslizadores. En las Guerras Clon, Ahsoka Tano y unas cuantos wookiee atacan el pabellón y a los trandoshanos.

OMS DEVILFISH

APARICIONES GC **FABRICANTE** Astilleros de Propulsores de Kuat **MODELO** Sumergible monoplaza Devilfish **TIPO** Sumergible

El Devilfish es un vehículo acuático militar de la República. Carece de protección blindada, pero incluye veloces propulsores a chorro y un cañón bláster dual frontal. Durante las Guerras Clon, la República usa una miríada de Devilfish para combatir a los droides acuáticos separatistas en Mon Cala. Cuando el planeta se rebela contra el Imperio posteriormente, los soldados marinos usan Devilfish para aplastar la insurrección.

CAZA ESTELAR UMBARANO

APARICIONES GC **FABRICANTE** Milicia umbarana **MODELO** Caza estelar Zenuas 33 **TIPO** Caza estelar

El caza estelar umbarano va dirigido por un solo piloto, en un asiento de control rodeado de un escudo de energía esférico, mediante mandos holográficos. El asiento de control se conecta con un marco espacial con alas de forma curva. Este caza puede defenderse mediante un solo cañón láser de fuego graneado y dos lanzamisiles de pulso electromagnéticos.

DIENTE DEL SABUESO

APARICIONES GC **FABRICANTE** Corporación Corelliana de Ingeniería **MODELO** Carguero ligero YV-666 **TIPO** Carguero espacial

La *Diente del Sabueso* es la nave personal del cazarrecompensas Bossk. Este carguero altamente modificado contiene celdas de retención para prisioneros capturados y una armería para almacenar armas. Bossk se sirve de muchos sensores para controlar la integridad de las jaulas. La nave va armada con una torreta de láser cuádruple, un cañón de iones y un lanzamisiles de impacto.

CAÑONERA DROIDE HMP

APARICIONES GC, III **FABRICANTE** Artillera de Flotas Baktoid **MODELO** Cañonera droide, plataforma de misiles pesados **TIPO** Cañonera

La cañonera droide HMP, un aerodeslizador repulsor fuertemente armado, es el homólogo separatista de la LAAT/i de la República. Manejada por un cerebro droide avanzado, su estructura alberga numerosas armas intercambiables; cuenta con un cañón bajo la cabina de mando, dos torretas láser y dos cañones láser ligeros en la punta de las alas; pero la verdadera potencia de la nave reside en su carga de catorce misiles altamente explosivos. Durante las Guerras Clon, las cañoneras droides son transformadas en transportes de tropas para droides de combate.

Enfrentamiento
Tres cañoneras droides vuelan en tensa formación *(izda., arriba)*. Sus cañones láser atacan a las tropas terrestres *(izda.)*.

CAZA ESTELAR JEDI ETA-2 DE ANAKIN

APARICIONES GC, III **FABRICANTE** Sistemas de Ingeniería Kuat **MODELO** Interceptor ligero Eta-2 de clase Actis **TIPO** Caza estelar

Anakin Skywalker sustituye su caza estelar Jedi Delta 7-B por un nuevo modelo de interceptor Eta-2 al final de las Guerras Clon. Esta nave, más pequeña y manejable, va armada con dos cañones láser y dos cañones de iones. Su burbuja parabrisas frontal luce una forma octogonal que más tarde se incluye en los cazas TIE del Imperio. En la punta de cada ala, los alerones-S se despliegan en posición vertical durante el combate para eliminar el exceso de calor. Los motores de iones duales y el perfil estrecho le permiten hacer giros cerrados durante el combate aéreo, pero carece de espacio suficiente para un motor hiperimpulsor. En su lugar, el Eta-2 posee un anillo de acoplamiento hiperespacial externo. Una toma situada dentro del ala puede conectar un droide astromecánico para las reparaciones a bordo; pronto, Anakin y R2-D2 volarán juntos en misiones cruciales contra los separatistas.

Anakin usa su caza para defender Cato Neimoidia de un ataque separatista. Un misil explota cerca de su nave y libera un enjambre de droides zumbadores que provocan graves daños al Eta-2. No obstante, la nave es reparada a tiempo para la batalla de Coruscant.

Colores de competición
Anakin personalizó su caza con colores inspirados en su pasado como piloto en carreras de vainas.

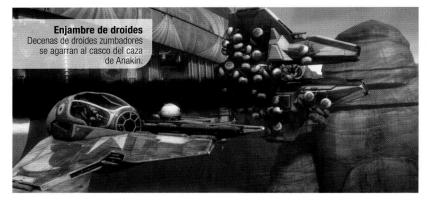

Enjambre de droides
Decenas de droides zumbadores se agarran al casco del caza de Anakin.

En compañía de Obi-Wan Kenobi, en un interceptor similar, Anakin avanza luchando contra la armada separatista y desactiva los escudos del hangar del buque insignia del general Grievous, el *Mano Invisible*. En cuanto el Eta-2 estaciona dentro, Anakin y R2-D2 abandonan la nave para luchar contra Grievous.

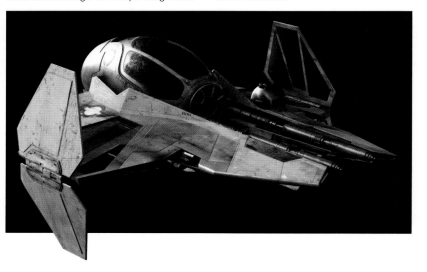

CAZA ESTELAR ALA-Y

APARICIONES GC, Reb, RO, IV, V, VI
FABRICANTE Fabricaciones Koensayr
MODELO Ala-Y **TIPO** Caza estelar

La línea de cazas estelares Ala-Y tiene el dudoso honor de haber permanecido en servicio durante el tiempo suficiente como para ser pilotada por Anakin Skywalker y derribada por Darth Vader. Durante las Guerras Clon, Anakin comanda los Ala-Y BTL-B del Escuadrón Sombra en un ataque que deja fuera de combate el *Malevolencia*, un crucero pilotado por el general Grievous y armado con un gran cañón de iones. Décadas después, en la batalla de Yavin, ocho Ala-Y BTL-A4 del Escuadrón Oro de la Alianza Rebelde intervienen en el ataque contra la Estrella de la Muerte. Darth Vader dirige el trío de cazas TIE que se enfrenta a

ellos, y derriba al líder dorado y a seis de sus compañeros; solo sobrevive Oro Tres, pilotado por Evaan Verlaine. Los Ala-Y del Escuadrón Gris intervienen en el ataque contra la segunda Estrella de la Muerte que tiene lugar en Endor.

El Ala-Y BTL-A4 es una nave monoplaza, aunque cuenta con la ayuda de un droide astromecánico situado tras la cabina.

Equipada con un hiperpropulsor para realizar saltos a la velocidad de la luz, la nave tiene dos motores de reacción de iones como sistema principal de propulsión. Esto hace del Ala-Y una nave algo más lenta y menos manejable que otros cazas, como el Ala-X y el Ala-A. En cuanto a medidas de defensa, el piloto debe confiar en los escudos de energía y el blindaje en torno a la cabina.

Cuando el combate es inevitable, dispone de dos cañones láser delanteros y una torreta giratoria con cañones anticaza de iones. Sin embargo, es más habitual ver el Ala-Y o bien como bombardero contra naves importantes o bien atacando objetivos terrestres, realizando varias pasadas para lanzar torpedos y bombas de protones de su arsenal.

«Sigue sobre el objetivo.»

ORO CINCO

Nave de carga de la flota
Durante décadas, varios modelos del caza Ala-Y han entrado en combate. Desde la flota de la República galáctica en las Guerras Clon hasta los ataques de la Alianza Rebelde contra ambas Estrellas de la Muerte, los Ala-Y quizá no sean los cazas más nuevos o llamativos, pero su potencia y fiabilidad son de sobra conocidas.

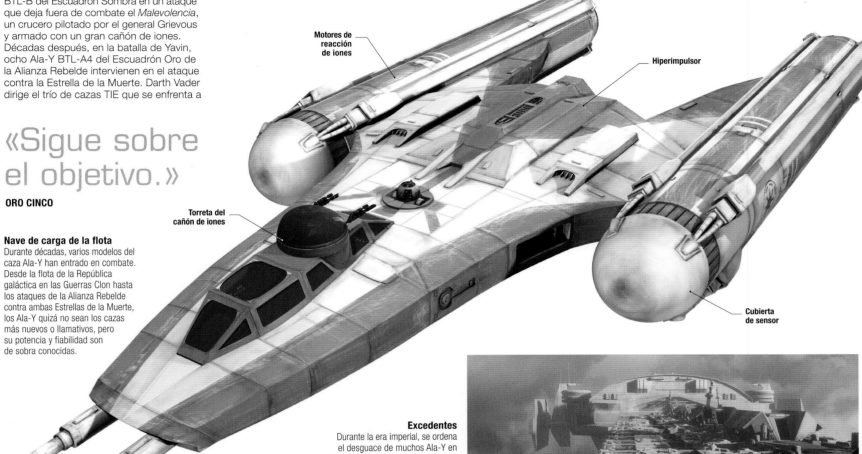

Motores de reacción de iones

Hiperimpulsor

Torreta del cañón de iones

Cubierta de sensor

Cañón láser

Excedentes
Durante la era imperial, se ordena el desguace de muchos Ala-Y en instalaciones repartidas por toda la galaxia. La tripulación del *Espíritu* roba unos cuantos en la Estación Reklam, para reforzar la flota de la incipiente Rebelión.

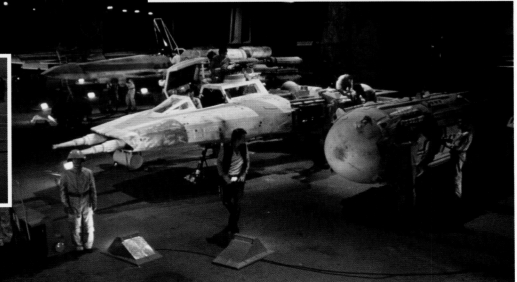

Persecución mortal
En la luna Yavin 4, un Ala-Y se prepara para el ataque contra la Estrella de la Muerte *(abajo)*. El líder del Escuadrón Oro comanda dos Ala-Y en la estrecha trinchera de la Estrella de la Muerte *(dcha.)*.

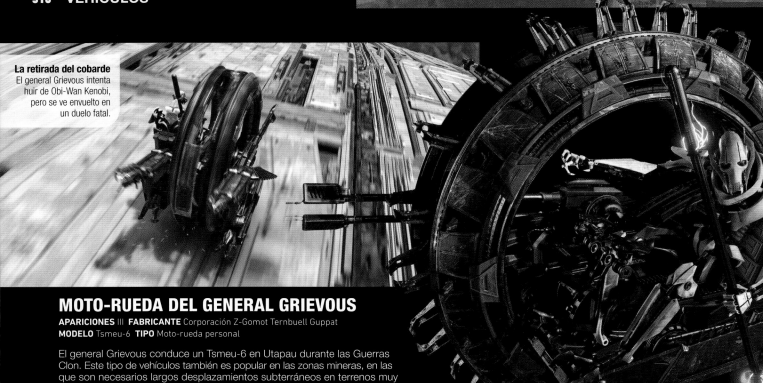

La retirada del cobarde
El general Grievous intenta huir de Obi-Wan Kenobi, pero se ve envuelto en un duelo fatal.

MOTO-RUEDA DEL GENERAL GRIEVOUS

APARICIONES III **FABRICANTE** Corporación Z-Gomot Ternbuell Guppat
MODELO Tsmeu-6 **TIPO** Moto-rueda personal

El general Grievous conduce un Tsmeu-6 en Utapau durante las Guerras Clon. Este tipo de vehículos también es popular en las zonas mineras, en las que son necesarios largos desplazamientos subterráneos en terrenos muy variados. Está diseñado para un solo pasajero sentado junto a una gran rueda central. Su velocidad máxima rodando es de 330 km/h, y corriendo sobre sus patas retráctiles, de 10 km/h; tiene una autonomía de unos quinientos kilómetros. La rueda mide 2,5 metros de diámetro, y el vehículo, 3,5 metros de largo. El Tsmeu-6 cuenta también con un cañón láser doble.

Disparador del bláster

Lona protectora

Sistema de orientación

Persecución en moto deslizadora
Luke Skywalker y Leia Organa corren para impedir a un explorador que informe a los imperiales de su presencia.

MOTO DESLIZADORA 74-Z

APARICIONES III, VI, FoD **FABRICANTE** Compañía de Repulsores Aratech **MODELO** 74-Z
TIPO Moto deslizadora de exploración

La República emplea la 74-Z por primera vez durante las Guerras Clon, en particular en el planeta Saleucami. El Imperio la usa de nuevo para patrullar los bosques alrededor del generador de escudo en Endor. Está perfectamente equipada para misiones de patrulla y exploración en distancias largas sobre diversidad de terrenos, gracias a su excepcional maniobrabilidad y su sistema de autorrecarga de batería. Diseñada para uno o dos pasajeros, se conduce con cuatro aspas, contiene equipo sensor y de comunicaciones entre los manillares e incluye un cañón bláster BlasTech Ax-20 para el ataque.

La deslizadora mide unos 3,2 metros y, en teoría, aunque no es aconsejable, alcanza los 500 km/h.

CAZA ESTELAR ALA-V

APARICIONES III **FABRICANTE** Sistemas de Ingeniería Kuat
MODELO Alpha-3 Nimbus **TIPO** Caza estelar

En uso durante los últimos días de la República galáctica y los primeros del Imperio galáctico, los Ala-V son compactas naves de apoyo, ideales para combatir contra grandes cantidades de cazas enemigos. Van pilotados por un solo soldado clon ayudado por un droide astromecánico. Son muy parecidos a varios modelos de caza Jedi (son del mismo fabricante), que tampoco tienen hiperimpulsores. El rasgo más característico de esta nave lo constituyen un par de alas plegables a cada lado del casco que se extienden por encima y por debajo de ella. Los cañones láser dobles de fuego graneado se sitúan a ambos lados de las dos riostras del ala. El Ala-V alcanza la impresionante velocidad máxima de 52 000 km/h.

Misión sin piedad
Tres cazas Ala-V escoltan al emperador Palpatine en su regreso a Coruscant junto a un malherido Darth Vader.

MANO INVISIBLE

APARICIONES III **FABRICANTE** Cuerpo de ingenieros voluntarios Free Dac
MODELO Transporte/destructor de clase Providence **TIPO** Nave capital

«¡Rescata al canciller de la nave de mando!» **OBI-WAN KENOBI**

Los separatistas emplean buques de guerra gigantescos durante las Guerras Clon, y muchos de ellos acaban bajo las órdenes del cíborg general Grievous. Cuando Grievous pierde el *Malevolencia* luchando contra la República, adopta el *Mano Invisible* como buque insignia. Esta nave de clase Providence mide un kilómetro de largo, y se clasifica como destructor y como transporte, un papel doble que lo capacita para la dominación planetaria. Aloja veinte escuadrones de cazas droides y más de cuatrocientos vehículos de asalto terrestre para las invasiones; además, sus numerosas torretas turboláser son capaces de desencadenar un gran bombardeo de superficie desde la seguridad de la órbita. Ante la amenaza de naves capitales de la República, puede machacar al enemigo con más de cien lanzatorpedos de protones. La plataforma de observación ocupa un módulo sensor muy por encima del casco, y confiere a los comandantes una visión sin

obstáculos de la batalla. En un lateral luce el emblema separatista de la Confederación de Sistemas Independientes.

El general Grievous lo utiliza durante posteriores escaramuzas de las Guerras Clon hasta que recibe órdenes de atacar el planeta capital de la República, Coruscant. Acompañado de varios buques de guerra separatistas, el *Mano Invisible* abandona el hiperespacio, y pronto se ve envuelto en el combate espacial más intenso de la guerra hasta el momento. Mientras la República responde a la amenaza, Grievous se desliza hasta la superficie de Coruscant, secuestra al canciller supremo Palpatine y se lo lleva al *Mano Invisible*. Anakin y Obi-Wan abordan la nave en misión de rescate. Con su nave muy dañada por la batalla, Grievous se lanza en pos de su seguridad en una cápsula de escape. Mientras la nave se hace pedazos a su

alrededor, Anakin consigue pilotar la sección frontal en un aterrizaje forzoso y al rojo vivo en Coruscant.

Aterrizaje forzoso
Mientras Anakin dirige los restos del *Mano Invisible*, las naves de bomberos se esfuerzan por reducir el fuego.

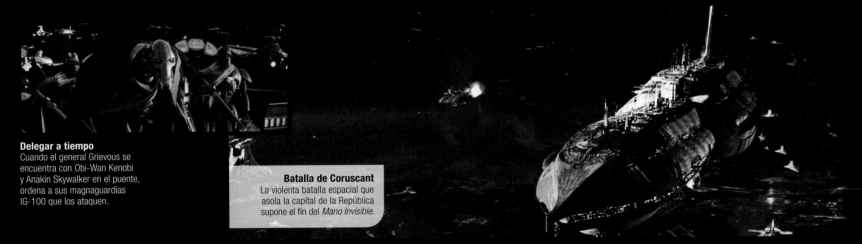

Delegar a tiempo
Cuando el general Grievous se encuentra con Obi-Wan Kenobi y Anakin Skywalker en el puente, ordena a sus magnaguardias IG-100 que los ataquen.

Batalla de Coruscant
La violenta batalla espacial que asola la capital de la República supone el fin del *Mano Invisible*.

DROIDE ARAÑA ENANO

APARICIONES II, GC, III **FABRICANTE** Talleres de Blindaje Baktoid
TIPO Droide araña enano DSD1 **FILIACIÓN** Separatistas

El droide araña enano DSD1 también se conoce como droide araña excavador por su habilidad para introducirse en espacios estrechos. Utilizado a menudo por el Gremio de Comercio, se convierte en un pilar de las fuerzas de tierra separatistas durante las Guerras Clon. Su arma principal es un cañón bláster largo con una capacidad de disparo muy rápida y de alta intensidad. Las patas del droide están diseñadas para aferrarse a los bordes de los precipicios. Los separatistas usan a estos droides en la batalla de Teth para atacar a los caminantes AT-TE de la República. En otros enfrentamientos, los droides araña enanos ofrecen refuerzo a pelotones de droides de combate.

En la playa
Los droides araña enanos atacan una ciudad costera en Kashyyyk y a los wookiee que la defienden.

DROIDE OCTUPTARRA

APARICIONES GC, III **FABRICANTE** Unión Tecnológica **TIPO** Tridroide de combate octuptarra **FILIACIÓN** Separatistas

Los droides octuptarra pertenecen a las fuerzas separatistas en las Guerras Clon. Estos autómatas altos y de tres patas tienen una cabeza grande que contiene el *software* operativo y el equipo sensorial. Están equipados con tres torretas láser montadas de forma equidistante bajo los tres fotorreceptores. Debido a su amplitud, su campo de visión prácticamente no tiene ángulos muertos. Pese a su campo de tiro omnidireccional, el droide octuptarra es de movimientos lentos y torpes. La Unión Tecnológica produce droides de distinto tamaño durante la guerra. Algunos son tan grandes que pueden acabar con los AT-TE de la República.

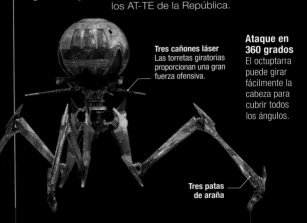

Tres cañones láser
Las torretas giratorias proporcionan una gran fuerza ofensiva.

Ataque en 360 grados
El octuptarra puede girar fácilmente la cabeza para cubrir todos los ángulos.

Tres patas de araña

CAÑÓN ANTIVEHÍCULOS DE LA REPÚBLICA (AV-7)

APARICIONES GC **FABRICANTE** Taim & Bak
MODELO Cañón de artillería antivehículos AV-7
TIPO Cañón de artillería

El AV-7 es una unidad de artillería autopropulsada gracias a unos repulsores antigravitatorios. Puede ser manejado por un único soldado clon que se ocupe de los controles de los cañones localizados en el lateral de la unidad central. Cuando un AV-7 está en posición, se estabiliza con las cuatro patas separadas. Los disparos pueden acabar con tanques y droides de combate.

«No tendrá buen aspecto, pero los resultados sí son buenos.» **HAN SOLO**

HALCÓN MILENARIO

Ágil y veloz, el *Halcón Milenario* puede liberarse fácilmente de las garras de un destructor estelar o volar hasta las entrañas de la Estrella de la Muerte para destruirla.

APARICIONES S, IV, V, VI, VII, VIII, IX, FoD **FABRICANTE** Corporación Corelliana de Ingeniería **MODELO** YT-1300f (altamente modificado) **TIPO** Carguero ligero

CORREDOR DE KESSEL

El *Halcón Milenario* es una máquina prístina propiedad del jugador Lando Calrissian, que, tentado por la posibilidad de lucrarse, accede a transportar a Kessel a una tripulación de contrabandistas. Uno de los pasajeros es Han Solo, un hábil piloto de Corellia que conoce la configuración de la nave y que toma el control de esta cuando la misión sale mal. Entonces usa el cerebro de L3-37, un droide destruido, para trazar una ruta a través del peligroso espacio que rodea Kessel, y la completa en un tiempo récord. Aunque la tripulación sobrevive, tanto el interior como el exterior de la nave quedan muy dañados. Pese a que ya no satisface los elevados criterios estéticos de Lando, la nave no ha perdido ni un ápice de su atractivo para Han, que se la gana en una partida de sabacc en Numidian Prime.

Un exterior deslumbrante
El casco de duracero del *Halcón* es de color alabastro-7791, con detalles azules.

AL SERVICIO DE LA REBELIÓN

Han y Chewbacca se marchan en el *Halcón* tras dejar sanos y salvos a Leia, Luke y los droides en Yavin 4, pero regresan para intervenir en la batalla de Yavin y garantizar que Luke pueda lanzar el disparo clave que ha de destruir la Estrella de la Muerte. Han y Chewbacca son recompensados tras la victoria rebelde, y, durante los dos años siguientes, trabajan con la Alianza Rebelde y pilotan el *Halcón* en varias misiones clave. Participan en la carrera del Vacío del Dragón durante el rescate de informantes rebeldes y huyen por poco de un enfrentamiento con Darth Vader en los muelles espaciales de Mako-Ta. Cuando las fuerzas de Vader invaden la base Echo en Hoth, el *Halcón* huye del planeta con una flota de destructores estelares persiguiéndolo. Han se oculta en un campo de asteroides.

Una decisión arriesgada
Tras una persecución por un campo de asteroides *(izda.)*, Han esconde el *Halcón* en lo que cree que es una cueva. Leia y Han investigan el misterioso lugar, hasta que se dan cuenta de que están en el interior de una babosa espacial *(abajo)*.

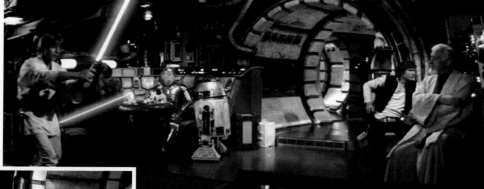

La nave de un contrabandista
Luke practica con su espada de luz a bordo del *Halcón (sup.)*. En los registros, Han oculta las mercancías de contrabando en compartimentos ocultos bajo el puente *(arriba)*.

CAPTURADO POR LA ESTRELLA DE LA MUERTE

Cuando Obi-Wan Kenobi y Luke Skywalker necesitan un pasaje rápido y discreto a Alderaan, eligen el *Halcón*, la nave que cruzó el corredor de Kessel en menos de 12 pársecs, como asegura Han Solo, que ha modificado el *Halcón* para adaptarlo a sus misiones de contrabando. Cuando la Estrella de la Muerte atrapa la nave, la tripulación se esconde para evitar la captura. Mientras Obi-Wan sabotea el rayo tractor, Han, Chewbacca y Luke rescatan a la líder rebelde, Leia Organa, que estaba prisionera en una celda. Obi-Wan se enfrenta en duelo a Darth Vader para distraerlo mientras el resto huye en la nave de Han. Aunque los persiguen cazas TIE, el *Halcón* se deshace de ellos gracias a sus potentes cañones.

En plena forma
Tras décadas de servicio, el *Halcón* sigue siendo capaz de defenderse en un duelo entre naves.

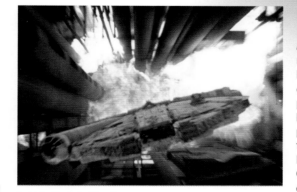

Las apariencias engañan
Puede que no lo aparente, pero las modificaciones especiales le confieren una rapidez, inteligencia y agilidad excepcionales, que lo hacen ideal para un contrabandista como Han.

PROPIEDAD COMPARTIDA

Cuando Han es congelado en carbonita y entregado a Jabba el Hutt, Lando retoma su antigua posición como piloto del *Halcón* junto a Chewbacca, el copiloto de Han. Juntos, Lando y Chewbacca participan en el rescate de Solo, y lo reúnen con el *Halcón*. Enfrentado a otra Estrella de la Muerte, Han le ofrece la nave a Lando, que lidera el asalto contra la estación espacial. En esta ocasión, es el *Halcón* el que lanza el disparo que destruye la nueva superarma del Imperio. Tras la batalla, Lando le devuelve la nave a Han.

La Estrella de la Muerte
Lando y Nien Nunb, su copiloto, hacen saltar por los aires la segunda Estrella de la Muerte.

EN LA RESISTENCIA

En los años que siguen a la caída del Imperio, Han Solo pierde el *Halcón* ante el traficante de armas Gannis Ducain. Luego pasa a manos de los chicos Irving, hasta que el chatarrero Unkar Plutt se lo roba y lo deja bajo el ardiente sol de Jakku. Más tarde, Rey, una chatarrera, y Finn, un desertor de la Primera Orden, huyen en ella, pero Solo y Chewbacca, que han estado recorriendo la galaxia en busca del *Halcón*, descubren a la pareja. El *Halcón* y su anterior piloto participan en la misión para destruir aún otra superarma terrorífica, la base Starkiller, pero Han muere, y la nave pasa a Rey y a Chewbacca, que la usan para salvar a la Resistencia en Crait. En la batalla, la mera imagen de la nave hace que Kylo Ren, el hijo y asesino de Han, entre en cólera. Tras la lucha, Chewbacca lleva el *Halcón* al puesto comercial de la Aguja Negra en Batuu, para que lo reparen, y lo deja con reticencia en manos de un viejo conocido: el empresario y antiguo pirata Hondo Ohnaka.

DESTRUCTOR ESTELAR

APARICIONES S, Reb, RO, IV, V, VI, VII **FABRICANTE** Astilleros de Propulsores de Kuat **MODELO** Clase Imperial I **TIPO** Destructor estelar

Los destructores estelares son los principales buques de guerra y el símbolo de la Armada Imperial. Hacen cumplir la voluntad del emperador al reforzar los gobiernos respaldados por el Imperio y eliminar las cortapisas al comercio. Almirantes, gran moffs, agentes del ISB y otros altos cargos imperiales los usan como despacho móvil personal. El oficial al mando puede intimidar tanto como la propia nave, cuya mera sombra ya es capaz de lograr resultados.

En las Guerras Clon, los destructores estelares de clase Venator (a menudo llamados «cruceros Jedi», porque son las naves insignia de los generales Jedi) son empleados por la República. El Imperio, basándose en ellos, desarrolla los destructores de clase Imperial I para combatir y mantener el orden en la galaxia.

Los destructores de clase Imperial I miden 1600 metros de longitud, casi 460 metros más que los de clase Venator. Se impulsan con motores de iones Gemnon-4, de Talleres Espaciales Cygnus, y un hiperpropulsor de clase 2. Su armamento incluye sesenta cañones de iones Borstel NK-7 y sesenta baterías turboláser pesadas Taim & Bak XX-9. Los haces tractores arrastran los buques capturados hasta el hangar principal, donde los soldados de asalto esperan para su abordaje. Además de un contingente de 9700 soldados de asalto, transportan a 9235 oficiales y 27850 soldados rasos. Estas naves, equipadas para prolongados combates sobre superficie planetaria, cuentan con un contingente máximo de vehículos auxiliares que incluye ocho transbordadores imperiales de clase Lambda, veinte caminantes AT-AT, treinta AT-ST o AT-DP y quince transportes de tropas imperiales (ITT).

En la guerra civil galáctica, dan caza a objetivos de alta prioridad, atacan a los núcleos de las operaciones y atemorizan a la población civil. Durante la batalla de Hoth, la flota imperial de destructores estelares despliega todo un contingente de caminantes que pelea con éxito en una contienda terrestre. Sin embargo, los propios destructores salen del hiperespacio demasiado cerca de Hoth, haciendo perder al Imperio el factor sorpresa. Durante la retirada rebelde, logran inutilizar los destructores con excesiva facilidad y, así, escapar. En la batalla de Endor, los destructores despliegan 72 cazas TIE para contribuir al esfuerzo de guerra, pero, aun así, los cazas rebeldes aprovechan las fallas de los generadores de escudo y los puentes expuestos de los destructores. Los destructores de clase Imperial I demuestran ser menos efectivos contra los hábiles pilotos rebeldes que sus predecesores de clase Venator contra los cazas droides.

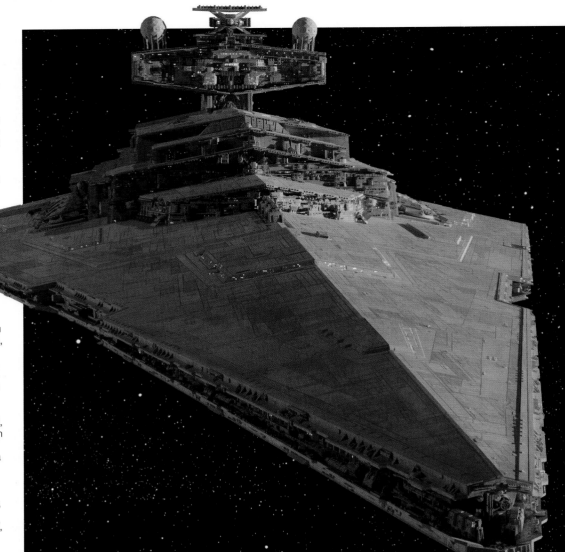

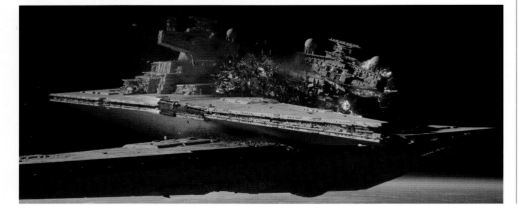

Dominar al enemigo
El *Devastador*, el destructor de Darth Vader, persigue a la nave rebelde *Tantive IV*, que alberga los planos robados de la Estrella de la Muerte. Vader ordena activar un haz tractor que atraiga a su presa al hangar para ser abordada por los soldados de asalto.

La batalla de Scarif
Cuando la Alianza vuela a Scarif para apoyar a Rogue One, el almirante Raddus ordena que el *Hacedor de Luz* embista contra un destructor estelar que, a su vez, choca contra otro. La chatarra resultante destruye la ventana del escudo de Scarif.

CAZA ESTELAR TIE/RB PESADO

APARICIONES S **FABRICANTE** Sistemas de Flotas Sienar **MODELO** Caza estelar TIE/rb pesado **TIPO** Caza estelar

También conocido como el «TIE bruto», el caza TIE pesado se distingue porque cuenta con una cápsula secundaria con dos potentes cañones láser H-s9.3 sobre el ala. El piloto cuenta con la asistencia de un cerebro droide MGK-300 integrado, que cumple la función de un droide astromecánico. Durante su estancia en la Academia de Carida, Han Solo estrella un TIE/rb contra un hangar, por lo que lo juzgan y lo destinan a la infantería de Mimban. Más adelante, un TIE/rb persigue a Han, que pilota el *Halcón Milenario*, por el corredor de Kessel.

DESLIZADOR TERRESTRE A-A4B

APARICIONES S **FABRICANTE** Transportes Pesados
Trast **MODELO** A-A4B **TIPO** Deslizador

Moloch, de los Gusanos Blancos, conduce
un A-A4B por las caóticas calles de Corona,
la capital de Corellia. El diseño pesado y
robusto del vehículo incluye un armazón
blindado sobre el asiento del piloto
y la rejilla frontal, que protege a
los ocupantes al tiempo que
transforma el deslizador en
un ariete perfecto durante las
persecuciones. También hay
una jaula donde Moloch lleva a
sus sabuesos corellianos. Moloch
persigue a Han y a Qi'ra en el deslizador
desde la guarida de los Gusanos Blancos
hasta el puerto espacial de Corona.

DESLIZADOR TERRESTRE M-68

APARICIONES S **FABRICANTE** Deslizadores y Barredoras
Mobquet **MODELO** M-68 **TIPO** Deslizador

Los aficionados a las carreras ilegales dicen que el M-68
va como un «tiro de bláster». Está disponible tanto con
techo como descapotado, y el motor cuenta con
tomas de aire de refrigeración en las caras frontal
y dorsal. En la parte posterior hay un elegante
embellecedor sobre dos tubos de escape.
El deslizador puede alcanzar una
velocidad de 225 km/h. Han roba
y puentea un M-68 en el que
huye después de haber adquirido
coaxium ilícitamente. Cuando Han
y su novia, Qi'ra, escapan de los
Gusanos Blancos, Han conduce el
deslizador a toda velocidad hasta
el puerto espacial de Corona, con
Moloch pisándole los talones.

CARGUERO DE AT

APARICIONES S **FABRICANTE** Astilleros de
Propulsores de Kuat **MODELO** Carguero blindado
Y-45 **TIPO** Carguero

El Imperio usaba sus cargueros Y-45 para
transportar caminantes y otro material militar a
zonas de guerra. Aunque los motores de la nave
pueden alcanzar una velocidad de 125 km/h, el
hiperpropulsor solo permite saltos hiperespaciales
a puestos imperiales predeterminados. Los brazos
de la grúa se alzan durante el aterrizaje, con el
fin de ahorrar espacio en los hangares. Debido
a las largas jornadas y al barro en el que deben
trabajar las tropas en Mimban, los cargueros
Y-45 locales cuentan con una característica
peculiar: un plato de ducha. La banda de Tobias
Beckett roba un Y-45 imperial en Mimban para
usarlo en el asalto al conveyex en Vandor.

CONVEYEX

APARICIONES S **FABRICANTE** Astilleros de
Propulsores de Kuat **MODELO** Tren oruga
conveyex 20-T **TIPO** Tren de mercancías

En mundos fronterizos como Vandor, el
Imperio utiliza conveyex para transportar
mercancías valiosas, como coaxium, entre
instalaciones imperiales de alta seguridad.
El conveyex avanza simultáneamente por
encima y por debajo de un raíl central con
vagones a cada lado, y puede alcanzar
una velocidad de 90 km/h. En caso de
ataque, cada conveyex cuenta con dos
cañones láser de repetición y una torreta
antiaérea láser. Además,
suelen estar custodiados
por un contingente de
soldados ranger.

MOTO DE ENFYS NEST

APARICIONES S **FABRICANTE** Caelli-Merced **MODELO** Skyblade-330 modificada
TIPO Moto deslizadora de descenso

Las motos deslizadoras de descenso son, básicamente, motores con asiento, y
están más adaptadas a la altitud que la mayoría de los aerodeslizadores. En sus
frecuentes ataques, Enfys Nest y sus Jinetes de las Nubes saltan
sobre sus motos desde un carguero llamado *Aerie*, a una altitud
de 400 km, y descienden hacia la superficie. La Skyblade-300
modificada de Enfys Nest tiene capacidad para un pasajero,
pero Enfys suele volar sola,
a una velocidad máxima de
600 km/h. Del asiento salen
tres estabilizadores unidos
a tres aspas direccionales
frontales. Las motos de los
Jinetes de las Nubes están
pintadas de rojo y blanco,
para diferenciarlas de
los vehículos de otros
piratas aéreos.

PRIMERA LUZ

APARICIONES S **FABRICANTE** Talleres Espaciales de Kalevala
MODELO Yate espacial de Kalevala **TIPO** Nave de ocio

El *Primera Luz* es el yate de Dryden Vos, el líder del Amanecer
Carmesí. Se construyó con los mejores materiales y está decorado
con la iconografía de la organización. Su oferta de ocio compite con
la de los mejores destinos de vacaciones y yates de lujo de la galaxia.
Los visitantes entran por la base, donde seguridad confisca sus
armas. Es muy grande, con aposentos para tripulación y pasajeros,
camarotes de lujo, salas de ocio y cocinas, donde el gran chef
Shrindi Meille prepara verdaderos manjares. La zona principal de
entretenimiento y restauración está cerca de la parte superior de la
nave, donde continuamente hay espectáculos en vivo. La mayor de
las seis cubiertas principales está en la parte superior y aloja la
residencia privada de Vos, su despacho y las salas de reunión.
Como rostro del Amanecer Carmesí, Vos suele dirigir sus negocios
desde la nave, aunque pocos saben que puede comunicarse con
el verdadero líder de la organización, Maul, desde su despacho.

TORRETA DE DEFENSA TODOTERRENO (AT-DT)

APARICIONES S **FABRICANTE** Astilleros de Propulsores
de Kuat **MODELO** Torreta de defensa todoterreno
TIPO Caminante

La torreta de defensa todoterreno, o AT-DT, es
uno de los varios modelos de caminantes que los
Astilleros de Propulsores de Kuat han fabricado
para el Imperio. Tiene un potente cañón principal
que neutraliza con facilidad emplazamientos y
vehículos enemigos, mientras que las armas más
pequeñas son ideales para atacar a la infantería
del adversario. Es un vehículo temible, pero tiene
puntos débiles: es muy lento y el piloto no cuenta
con la protección de una cabina cerrada, por lo
que es vulnerable a los ataques por los flancos.

Un ávido coleccionista
En sus estancias privadas, Vos guarda una colección de curiosidades raras
y valiosísimas, como un holocrón Sith, armaduras mandalorianas antiguas y
especies en peligro de extinción conservadas en animación suspendida.

«¡Quita las manos de mi nave! ¡Este caza es propiedad del Imperio!» **BARÓN VALEN RUDOR (REBELDES)**

CAZA TIE

Los TIE son los cazas estandarte de la armada imperial. Su versatilidad y precisión son un símbolo de prestigio para el Imperio y una pesadilla para la Alianza Rebelde.

APARICIONES S, Reb, RO, IV, V, VI, FoD **FABRICANTE** Sistemas de Flotas Sienar **MODELO** Caza estelar TIE/ln **TIPO** Caza de motores de iones gemelos

PRECISIÓN Y SIMPLICIDAD

Los motores del caza TIE le proporcionan su potencia, y unos diminutos propulsores permiten ajustar la dirección. Para minimizar el consumo de energía y maximizar la maniobrabilidad, los cazas carecen de sistemas como los escudos deflectores y los hiperimpulsores. La cabina central está equipada con controles de vuelo, pantallas, sistemas de selección de objetivo, y el espacio justo para un piloto. Los controles de vuelo son tan intuitivos y sencillos que los rebeldes novatos aprenden a pilotarlos al momento, después de robarlos en los campos de aterrizaje imperiales.

Combate aéreo
En los cielos de Lothal, un caza TIE ataca a la nave *Espíritu*.

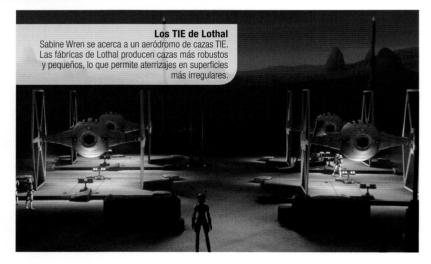

Los TIE de Lothal
Sabine Wren se acerca a un aeródromo de cazas TIE. Las fábricas de Lothal producen cazas más robustos y pequeños, lo que permite aterrizajes en superficies más irregulares.

SUPERIORIDAD NUMÉRICA

Durante la guerra civil galáctica, la armada imperial somete a diversos planetas y orquesta grandes batallas. Los cazas TIE son las naves principales del Imperio en las batallas de Yavin y Endor. Los pilotos reciben la consigna de que su bienestar está supeditado a los objetivos de la misión. Como los cazas son tan frágiles y los pilotos prescindibles, los TIE obtienen mejores resultados en ataques en grandes grupos. Se han sacrificado tantas mejoras para facilitar la producción en masa en las fábricas que los cazas son reemplazados de manera continua a medida que caen en la batalla.

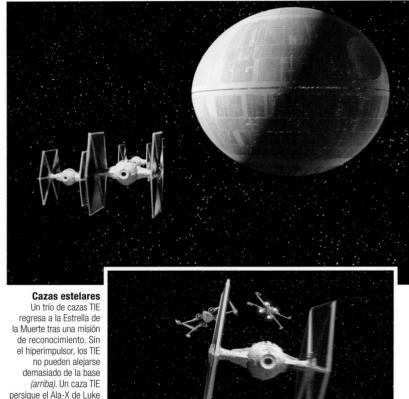

Cazas estelares
Un trío de cazas TIE regresa a la Estrella de la Muerte tras una misión de reconocimiento. Sin el hiperimpulsor, los TIE no pueden alejarse demasiado de la base *(arriba)*. Un caza TIE persigue el Ala-X de Luke y cae en una emboscada tendida por Wedge *(dcha.)*.

EVOLUCIÓN DEL CAZA TIE

Los cazas TIE guardan ciertas similitudes con otros cazas más antiguos de la era de la República. Mientras que los TIE tienen alas verticales parecidas a las de los Ala-V, los antiguos interceptores de luz Jedi son incluso más comunes, con una cabina central, dos motores de iones, armamento básico y alas verticales como un TIE. Los Sistemas de Flotas Sienar se inspiraron en las naves de Sistemas de Ingeniería Kuat para diseñar los TIE, gracias a la obtención de unos activos clave y a la contratación de los ingenieros empleados por su competidor.

La serie TIE ha dado lugar a otros modelos, incluidos los interceptores TIE y los bombarderos TIE. Las fábricas de Sienar experimentan con mejoras adaptadas y producen modelos avanzados adecuados a las condiciones de vuelo locales, a los que añaden avances tecnológicos secretos. El Gran Inquisidor utiliza un prototipo de TIE Avanzado x1, muy similar al *Cimitarra* (infiltrador Sith), de Sienar, y Darth Vader pilota un TIE Avanzado x1.

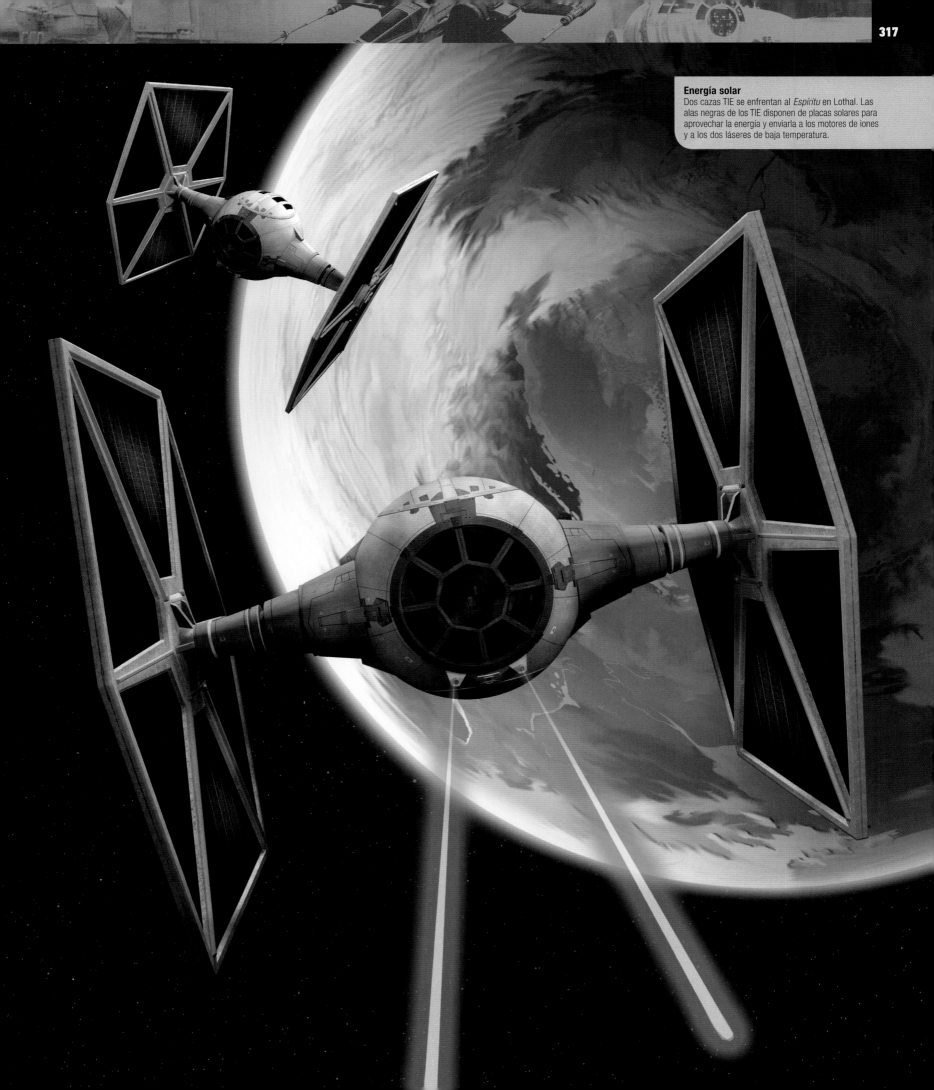

Energía solar
Dos cazas TIE se enfrentan al *Espíritu* en Lothal. Las
alas negras de los TIE disponen de placas solares para
aprovechar la energía y enviarla a los motores de iones
y a los dos láseres de baja temperatura.

«Esta nave corelliana se ajusta a la descripción de la nave rebelde que estábamos buscando.»

TÉCNICO DE EXPLORACIÓN IMPERIAL

ESPÍRITU

Pilotado por Hera Syndulla, el *Espíritu* recibe este nombre por su capacidad para eludir los sensores imperiales. Este caza estelar también es un carguero y el hogar de su tripulación. Un caza auxiliar más pequeño, el *Fantasma*, convierte el *Espíritu* en una nave muy versátil.

APARICIONES Reb, RO, FoD **FABRICANTE** Corporación Corelliana de Ingeniería
MODELO Carguero ligero modificado VCX-100 **TIPO** Carguero

Trabajo de equipo
Hera puede gestionar muchas cosas desde la cabina, pero necesita ayuda de la tripulación para manejar los láseres del *Fantasma* y la torreta dorsal.

NAVE DE HERA

Hera es la dueña del *Espíritu* y se muestra muy protectora con la nave. Cuando la situación se le escapa de las manos, o si los miembros de la tripulación (Ezra, Zeb y Chopper) se ponen demasiado pesados, los envía a hacer algún recado (como ir a comprar fruta meiloorun) para que se aireen un poco. El *Espíritu* es una nave antigua y luce las cicatrices de diferentes escaramuzas con cargueros imperiales y cazas TIE, pero aún es una nave fiable. Aun así, Chopper

le ha practicado muchas modificaciones, hasta tal punto que tal vez sea el único capaz de repararla. Aunque Hera es la dueña, y su copiloto Kanan conoce muy bien la nave, Chopper parece tener un mejor control de la situación en casos de emergencia.

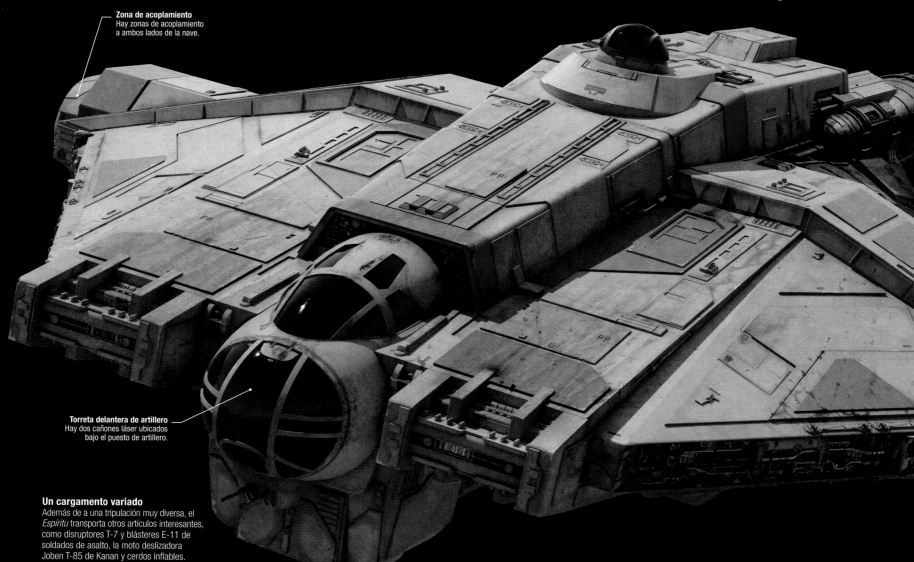

Zona de acoplamiento
Hay zonas de acoplamiento a ambos lados de la nave.

Torreta delantera de artillero
Hay dos cañones láser ubicados bajo el puesto de artillero.

Un cargamento variado
Además de a una tripulación muy diversa, el *Espíritu* transporta otros artículos interesantes, como disruptores T-7 y blásteres E-11 de soldados de asalto, la moto deslizadora Joben T-85 de Kanan y cerdos inflables.

LISTO PARA LA MISIÓN

El *Espíritu* no cuenta con dispositivos de invisibilidad, pero sus sistemas de contramedidas, como la intercepción de señales y la transmisión de información falsa, le permiten eludir los escáneres imperiales. Es rápido y puede dejar atrás a naves estelares, y no solo a los cruceros de clase Gozanti. El hiperpropulsor le ha permitido huir de naves del Imperio en más de una ocasión y, aunque la mayoría de las misiones son en Lothal, llega a mundos tan lejanos como Ryloth, Gorse, Garel, Kessel y Stygeon Prime. Siempre debe ir un paso por delante del Imperio para evitar que lo capturen. Interviene en el rescate del Jedi Kanan Jarrus y en la destrucción del *Soberano*, el destructor estelar del gran moff Tarkin.

UN ACORAZADO

El *Espíritu* tiene un sistema de selección de objetivos avanzado. Hera puede controlar los cañones láser delanteros cuando no hay un artillero en las torretas inferiores. Los cazas TIE no son rival para la torreta láser dorsal de 360 grados, el arma más importante de la nave.

Primeras misiones
El *Espíritu* llega a Kessel para rescatar a unos prisioneros wookiee de las minas de especias del Imperio *(arriba)*. Tras el rescate de Kanan, el *Espíritu* y una pequeña flota rebelde escapan al hiperespacio *(izda.)*.

Purrgil al ataque
Pilotado por el soldado clon Wolffe y Mart Mattin, el *Espíritu* lidera a una manada de purrgil durante la batalla.

Una proclamación histórica
Desde la cabina del *Espíritu*, Mon Mothma anuncia la creación de la Alianza Rebelde. Chopper transmite sus palabras a toda la galaxia.

LA ALIANZA REBELDE

La tripulación del *Espíritu* no trabaja en solitario durante mucho tiempo y acaba uniéndose a una célula rebelde más grande, el Escuadrón Fénix. En una misión muy importante se reúnen con la senadora Mon Mothma, que huye a bordo del *Espíritu* cuando el Imperio frustra el intento de reabastecer de combustible su lanzadera. Luego, desde el puente de la nave, Mothma anuncia a toda la galaxia la formación de la Alianza Rebelde. Durante la liberación de Lothal, el *Espíritu* es clave en el plan que Ezra ha concebido para romper el bloqueo de destructores estelares en torno al planeta. Desde la nave, los rebeldes transmiten un mensaje en frecuencia cero que llama a una manada de purrgil a unirse a la batalla y a chocar contra las naves del Imperio. Aunque Hera asciende en la jerarquía de la Alianza (y llega a comandar un crucero mon calamari), conserva su amado *Espíritu*, al que pilota en la batalla de Endor.

Bodega principal
El *Espíritu* tiene cuatro bodegas, una en cada esquina de la nave.

FANTASMA

APARICIONES Reb **FABRICANTE** Corporación Corelliana de Ingeniería **MODELO** Caza estelar auxiliar modificado de la serie VCX **TIPO** Caza corelliano de autonomía limitada

El *Fantasma* se acopla a la popa del *Espíritu*, donde se convierte en su tercera torreta láser. En la parte delantera tiene una cabina individual, con una pequeña sección para cargamento y asientos plegables en la parte posterior. Se trata de un transbordador ideal para realizar pequeños viajes de abastecimiento y transportar a miembros de la creciente tripulación en misiones secundarias. Por desgracia, es destruido durante una misión a la Estación Reklam en el planeta Yarma. Ezra Bridger se equivoca en los cálculos y estrella la nave contra el planeta, por lo que la tripulación del *Espíritu* se queda sin transporte secundario hasta que adquieren el *Fantasma II* para sustituirlo.

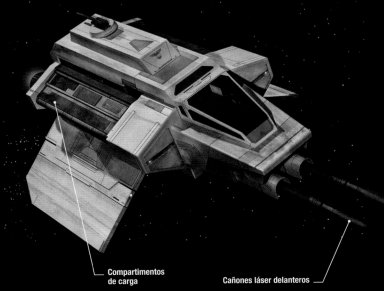

Caza furtivo
Al ser una nave pequeña, el *Fantasma* puede maniobrar de manera furtiva en territorio imperial y enfrentarse a cazas TIE y otras naves.

Compartimentos de carga

Cañones láser delanteros

TRANSBORDADOR IMPERIAL CLASE LAMBDA

APARICIONES Reb, RO, V, VI, VII, FoD **FABRICANTE** Sistemas de Flotas Sienar **MODELO** Transbordador T-4a clase Lambda **TIPO** Transbordador personal

El transbordador imperial clase Lambda transporta a oficiales y dignatarios de alto rango, desde al capitán Rae Sloane hasta a Darth Vader. También puede adaptarse para enviar cargamentos de tamaño considerable y para el despliegue de tropas. La nave opera bien en el vacío del espacio y también en atmósferas planetarias. Su pesado escudo y su casco reforzado lo convierten en un transporte muy seguro para oficiales importantes. La cabina puede separarse para funcionar como nave salvavidas, capaz de recorrer distancias cortas.

En los últimos días del Imperio, Palpatine viaja a la segunda Estrella de la Muerte a bordo de su transbordador, ampliamente modificado, junto con sus Guardias Reales y consejeros, como Janus Greejatus y Sim Aloo. En esa misma época, el piloto rebelde Wedge Antilles roba el transbordador imperial *Tydirium*. Utilizando un código de acceso robado y a bordo de esta nave, el general Han Solo comanda un grupo de asalto que logra llegar a la luna de Endor, donde destruyen el generador del escudo de la Estrella de la Muerte.

Hacia el final de la batalla de Endor, Luke Skywalker abandona la estación a bordo del transbordador del propio Vader. Las tres naves desempeñan un papel vital en

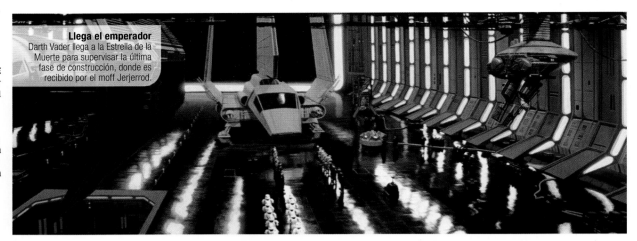

Llega el emperador
Darth Vader llega a la Estrella de la Muerte para supervisar la última fase de construcción, donde es recibido por el moff Jerjerrod.

Transbordador *Tydirium*
Han Solo y Chewbacca, sentados en la cabina del transbordador robado, de camino a Endor.

los momentos finales de la guerra civil galáctica.

Los transbordadores espaciales miden veinte metros de largo y pueden transportar una carga máxima de ochenta toneladas métricas. Están equipados con dos motores de iones subluz y un motor de hiperimpulso, especial para los viajes de larga distancia. El armamento delantero incluye dos cañones bláster dobles y dos cañones láser dobles. En popa, también hay un cañón láser doble retráctil. Los transbordadores militares tienen distintas configuraciones de armas.

«Se ha informado del robo de un transporte de tropas en la ciudad.» **AGENTE KALLUS**

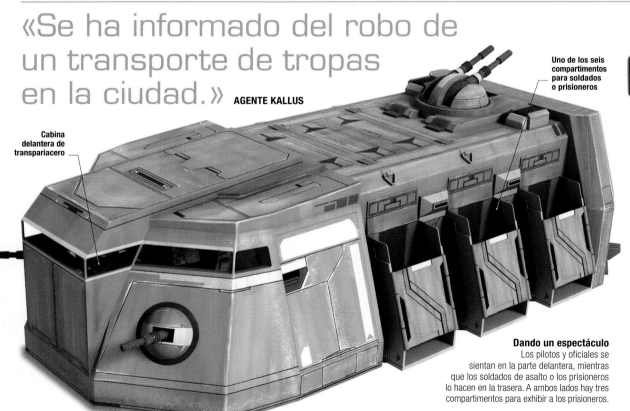

Cabina delantera de transpariacero

Uno de los seis compartimentos para soldados o prisioneros

Dando un espectáculo
Los pilotos y oficiales se sientan en la parte delantera, mientras que los soldados de asalto o los prisioneros lo hacen en la trasera. A ambos lados hay tres compartimentos para exhibir a los prisioneros.

TRANSPORTE DE TROPAS IMPERIALES

APARICIONES Reb **FABRICANTE** Industrias Ubrikkian **MODELO** K79-S80 **TIPO** Transporte de tropas blindado

Los transportes de tropas imperiales (ITT) son unos de los vehículos más fiables. Su robustez y el armamento pesado los

convierten en una fortaleza móvil. Como están diseñados para transportar a soldados de asalto, los ciudadanos se apartan cuando oyen los altavoces del vehículo en su barrio ya que es algo que solamente puede significar dos cosas: que llegan soldados de asalto o que los soldados van a echar a alguien. A pesar de no haber sido concebidos específicamente

para el combate, están equipados con cañones láser. Cuando requisa las tierras de los granjeros de Lothal renuentes a cooperar, el Imperio usa estos transportes para reubicarlos. Ezra Bridger y Zeb Orrelios comprueban lo resistentes que son estos vehículos cuando intentan rescatar a Morad Sumar y otros colonos con un caza TIE robado.

BOMBARDERO TIE

APARICIONES Reb, V, VI **FABRICANTE** Sistemas de Flotas Sienar **MODELO** Bombardero de motores de iones gemelos **TIPO** Bombardero

Los bombarderos TIE son naves imperiales robustas. Al igual que en los cazas TIE, sus paneles solares complementan los tanques de combustible que nutren los motores de iones gemelos, pero esta nave no dispone de hiperimpulso. Mas los bombarderos realizan viajes más largos que los cazas, por eso llevan suministro de aire y raciones para dos días. Además, no solo disponen de un sistema de apoyo a la vida, sino de asientos de eyección. El armamento incluye dos cañones láser, varios misiles de impacto, minas orbitales y bombas de protones.

Cápsula de artillería
La cápsula secundaria de un bombardero TIE dispone de varias minas, misiles y bombas.

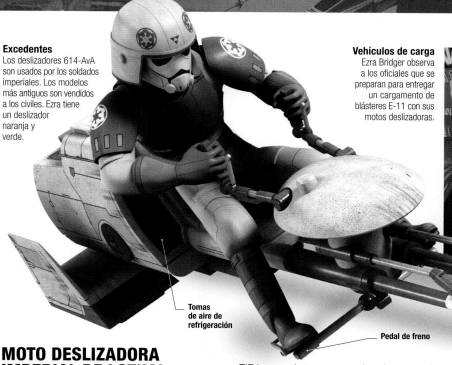

Excedentes
Los deslizadores 614-AvA son usados por los soldados imperiales. Los modelos más antiguos son vendidos a los civiles. Ezra tiene un deslizador naranja y verde.

Vehículos de carga
Ezra Bridger observa a los oficiales que se preparan para entregar un cargamento de blásteres E-11 con sus motos deslizadoras.

Aleta de ajuste de altitud

Cañón bláster

Aleta direccional

Tomas de aire de refrigeración

Pedal de freno

MOTO DESLIZADORA IMPERIAL DE LOTHAL

APARICIONES Reb **FABRICANTE** Compañía de Repulsores Aratech **MODELO** Moto deslizadora 614-AvA **TIPO** Moto deslizadora

La moto deslizadora 614-AvA es un modelo imperial muy popular en Lothal. Equipadas con dos cañones bláster JB-37 BlasTech, son indispensables para los militares. El tándem que forman con los AT-DP y los cazas TIE las convierte en un equipo de asalto capaz de eliminar a muchos rebeldes. Son más maniobrables que los deslizadores terrestres y pueden avanzar por diferentes superficies, y gracias a su mínimo consumo y su facilidad de uso son ideales para misiones de reconocimiento lejanas. Sus pilotos las manejan con el manillar y los pedales que controlan tres aletas direccionales situadas en la parte delantera.

Los rebeldes de Lothal son perseguidos a menudo por deslizadores imperiales, pero en ocasiones logran robar una de las motos. Los novatos como Ezra pueden necesitar alguna clase, pero Zeb y Kanan Jarrus no tienen ningún problema para pilotar la 614-AvA.

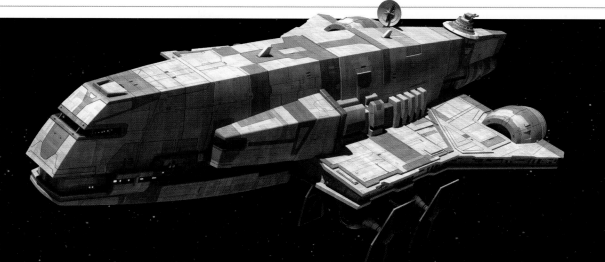

Nave de carga
Los cargueros imperiales transportan suministros de gran importancia a las bases imperiales del Borde Exterior. Están protegidos por una escolta de cazas TIE y cañones láser para protegerse de ataques en rutas del hiperespacio como el corredor de Kessel.

CÁPSULA DE DEFENSA TODOTERRENO (AT-DP)

Cañón láser pesado
Esta arma destruye deslizadores con facilidad.

Estabilizadores adaptables al terreno
Los «pies» del caminante suponen la mitad de sus 11 200 kilos de peso.

CÁPSULA DE DEFENSA TODOTERRENO (AT-DP)

APARICIONES Reb **FABRICANTE** Astilleros de Propulsores de Kuat **MODELO** AT-DP **TIPO** Caminante imperial

Los AT-DP, uno de los varios modelos de caminantes del Imperio, son una versión mejorada de los AT-RT utilizados por la República durante las Guerras Clon. Son tanques de gran velocidad con espacio para dos oficiales: un piloto, sentado delante, y un artillero que controla el cañón láser, detrás. En Lothal los consideran muy efectivos para expulsar a granjeros de tierras expropiadas. Los AT-DP que patrullan las calles de Lothal tienen un aspecto imponente para disuadir posibles alzamientos rebeldes. Asimismo, son ideales para patrullas y misiones breves de reconocimiento. Del mismo modo que los deslizadores, los AT-DP permiten que un número reducido de soldados patrullen grandes extensiones. Aunque los AT-DP pueden perseguir vehículos sospechosos, no tienen la potencia de fuego de los AT-ST para combates de envergadura, y, por ello, a menudo asumen papeles defensivos.

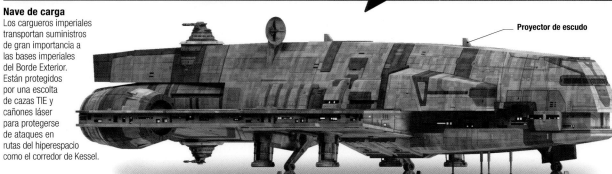

Proyector de escudo

CARGUERO IMPERIAL

APARICIONES Reb **FABRICANTE** Corporación Corelliana de Ingeniería **MODELO** Crucero imperial clase Gozanti **TIPO** Carguero acorazado

Los cargueros de clase Gozanti están blindados para disuadir a los piratas y a los rebeldes. Estas naves han sido utilizadas por distintas facciones, pero el modelo imperial está equipado con escudos más resistentes, motores más rápidos y armas más potentes. Estas naves están destinadas al transporte de cargamentos importantes, como armas y prisioneros, o para transportar AT-DP. Asimismo, disponen de sus propias escoltas de cazas TIE y de una tripulación rotatoria de soldados de asalto. También están equipados con grandes calabozos para transportar a los prisioneros a las cárceles imperiales o a los campos de trabajo, como las minas de especias de Kessel o la Aguja, en Stygeon Prime.

PORTANAVES C-ROC

APARICIONES Reb **FABRICANTE** Corporación Corelliana de Ingeniería
MODELO Crucero de clase Gozanti modificado **TIPO** Crucero

Los minerales extraídos en Lothal son tan valiosos para el Imperio que hay un destructor estelar destinado permanentemente en el planeta. También son muy preciados para los contrabandistas, que intentan salvar el bloqueo imperial. El portanaves C-ROC, versión modificada de un carguero de clase Gozanti, tiene una capacidad de carga aumentada para maximizar el número de contenedores que puede albergar. Sus cinco motores le proporcionan suficiente energía para alcanzar grandes velocidades y eludir las fuerzas de la armada imperial.

Motores

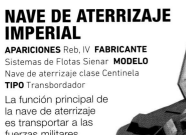

Contrabandista
La capacidad de carga del C-ROC se ha modificado para que pueda trasportar el mayor número de contenedores.

Contenedores de minerales

NAVE DE ATERRIZAJE IMPERIAL

APARICIONES Reb, IV **FABRICANTE** Sistemas de Flotas Sienar **MODELO** Nave de aterrizaje clase Centinela **TIPO** Transbordador

La función principal de la nave de aterrizaje es transportar a las fuerzas militares del Imperio de los destructores estelares en órbita a la superficie de un planeta. Se trata de naves acorazadas y equipadas con cañones láser y misiles de impacto, y pueden tanto efectuar misiones de exploración y de transporte como proporcionar apoyo aéreo a las tropas de tierra. Cuando Darth Vader ordena a unos soldados de asalto que localicen la cápsula de escape de la *Tantive IV* de la princesa Leia, que ha desaparecido durante el abordaje sobre Tatooine, estas naves de aterrizaje los transportan a la superficie del planeta.

PROTOTIPO AVANZADO V1

APARICIONES Reb **FABRICANTE** Sistemas de Flotas Sienar
MODELO TIE avanzado v1 (prototipo) **TIPO** Caza estelar

En comparación con los cazas TIE estándar, el prototipo TIE avanzado v1 que utilizan los inquisidores tiene motores más rápidos, cañones láser más potentes y lanzadores de proyectiles, que pueden lanzar dispositivos de seguimiento de naves. Los alerones S plegables tienen placas solares para que la nave esté en todo momento cargada. Incluso un carguero tan rápido como el *Espíritu* tiene dificultades para huir del prototipo avanzado TIE v1.

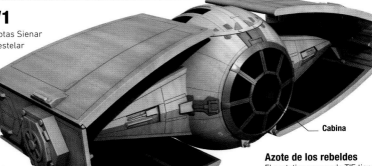

Cabina

Azote de los rebeldes
El prototipo avanzado TIE tiene dos potentes cañones láser para destruir naves traidoras.

Tecnología avanzada
Los inquisidores tienen acceso a los últimos avances tecnológicos del Imperio, incluidas naves como el prototipo de caza avanzado TIE.

Alerones-S desplegados

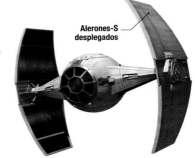

CONMUTADOR ESTELAR 2000

APARICIONES Reb, Res **FABRICANTE** Industrias Sacul **TIPO** Transbordador de pasajeros

Los conmutadores estelares transportan a viajeros entre mundos cercanos, con líneas regulares para turistas, empresarios, funcionarios rasos y dignatarios. Los pilotan droides de serie RX y pueden transportar hasta 24 pasajeros. La normativa imperial exige que todos los droides, a excepción del piloto, permanezcan en la popa de la nave durante los desplazamientos. Hay líneas regulares de conmutadores entre Lothal y Garel, y entre Castilon y sus vecinos más próximos, aunque se usan en toda la galaxia y son una imagen habitual durante la República, el Imperio y la Nueva República.

MOTO DESLIZADORA DE EZRA

APARICIONES Reb **FABRICANTE** Compañía de Repulsores Aratech **MODELO** Moto deslizadora 614-AvA **TIPO** Moto deslizadora

Ezra Bridger roba una moto deslizadora militar imperial en Lothal y la pinta a su gusto. No es la primera vez que Ezra roba una, porque el joven conductor acostumbra a chocar con ellas poco después de agenciárselas. La 614-AvA es robusta y versátil, e incluso se puede plegar para que ocupe menos espacio. Puede alcanzar velocidades de hasta 375 km/h y está armada con un cañón bláster JB-37 BlasTech. Ezra usa ratas de Lothal para sus prácticas de tiro cuando conduce por las llanuras de Lothal.

TRANSPORTE DE ASALTO POLICIAL DE BAJA ALTITUD

APARICIONES GC, Reb **FABRICANTE** Ingeniería Pesada Rothana **MODELO** Transporte de asalto de baja altitud (LAAT/le) **TIPO** Cañonera

La variante policial del transporte de asalto de baja altitud (LAAT/le) está bien equipada, con dos torretas de cañones láser, un calón laser de cola y dos lanzamisiles. Durante la República, la cañonera LAAT/le se usa en operaciones policiales en Coruscant y, luego, el Imperio la usa con fines parecidos en otros planetas. Normalmente transportan oficiales de policía o soldados de asalto y, por lo general, su aparición supone el sometimiento de las poblaciones autóctonas al Imperio. Los focos de rastreo suelen iluminar los barrios por la noche, en busca de rebeldes o criminales.

HOGAR FÉNIX

APARICIONES Reb **FABRICANTE** Astilleros de Propulsores de Kuat **MODELO** Clase Pelta **TIPO** Fragata

Durante las Guerras Clon, la República usa fragatas de clase Pelta como naves médicas que distribuyen suministros médicos y transportan a soldados clon heridos hasta los hospitales militares. Antes de la batalla de Yavin, el líder de la célula rebelde Escuadrón Fénix, Jun Sato, comanda la fragata de clase Pelta *Hogar Fénix*. La nave se puede defender sola con sus turboláseres y cañones láser, además del pequeño contingente de Alas-A del escuadrón. Sin embargo, el *Hogar Fénix* no logra sobrevivir al ataque de Darth Vader, y es destruido junto a seis Alas-A.

AT-TE DE REX

APARICIONES Reb
FABRICANTE Ingeniería
Pesada Rothana
MODELO Ejecutor táctico
todoterreno (AT-TE)
TIPO Residencia móvil

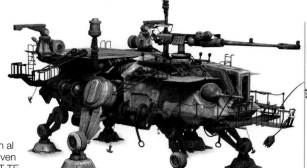

Tras las Guerras Clon, los soldados clon Rex, Wolffe y Gregor se retiran al planeta Seelos, donde viven tranquilamente en un AT-TE cuyo interior han despojado de todo el equipo militar para sustituirlo por literas y una cocina. Fuera, han instalado escaleras y barandillas que hacen las veces de balcones, pasarelas y porches. El cañón principal se ha convertido en una caña de pescar para cazar joopa, unas criaturas grandes y semejantes a gusanos autóctonas de Seelos. Por lo demás, el AT-TE sigue funcionando, hasta que los clones y sus visitantes rebeldes se ven obligados a enfrentarse a AT-AT imperiales. Luego, Gregor y Wolffe se mudan a un AT-AT.

ALA BISEL

APARICIONES Reb **FABRICANTE** Quarrie
MODELO Prototipo de Ala-B **TIPO** Caza estelar

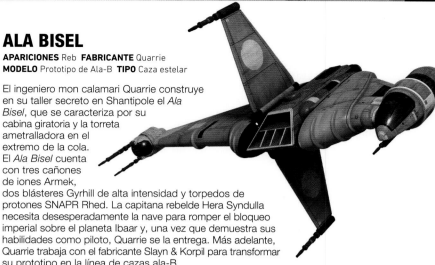

El ingeniero mon calamari Quarrie construye en su taller secreto en Shantipole el *Ala Bisel*, que se caracteriza por su cabina giratoria y la torreta ametralladora en el extremo de la cola. El *Ala Bisel* cuenta con tres cañones de iones Armek, dos blásteres Gyrhill de alta intensidad y torpedos de protones SNAPR Rhed. La capitana rebelde Hera Syndulla necesita desesperadamente la nave para romper el bloqueo imperial sobre el planeta Ibaar y, una vez que demuestra sus habilidades como piloto, Quarrie se la entrega. Más adelante, Quarrie trabaja con el fabricante Slayn & Korpil para transformar su prototipo en la línea de cazas ala-B.

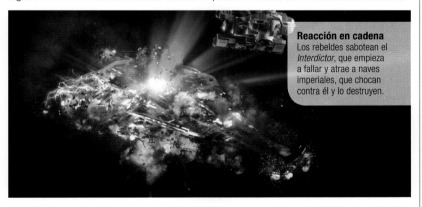

INTERDICTOR IMPERIAL

APARICIONES Reb **FABRICANTE** Sistemas de Flotas Sienar **MODELO** Clase Interdictor **TIPO** Destructor estelar

El *Interdictor* imperial es una nave experimental equipada con cuatro pozos de gravedad abovedados capaces de atraer a naves enemigas desde el hiperespacio. Mide 1129 metros de longitud, está armado con 20 cañones láser cuádruples y puede transportar hasta 20 cazas TIE. El almirante Brom Titus lo usa para atraer al *Libertador*, una nave rebelde, desde el hiperespacio, y capturar a Ezra Bridger y al comandante Sato. Los rebeldes organizan una misión de rescate y destruyen el *Interdictor*. El prototipo da lugar a una línea de destructores estelares, la clase Interdictor, con las mismas especificaciones y capacidades. El Imperio usa dos de estas naves para luchar contra los rebeldes en Atollon, pero ambas son destruidas y los rebeldes que sobreviven logran huir. Uno de los últimos Interdictores imperiales es destruido en la batalla de Jakku.

Reacción en cadena
Los rebeldes sabotean el *Interdictor*, que empieza a fallar y atrae a naves imperiales, que chocan contra él y lo destruyen.

SOMBRA ALARGADA

APARICIONES Reb **FABRICANTE** Motores Mandal **MODELO** Clase Lancer **TIPO** Nave de persecución del Sol Negro

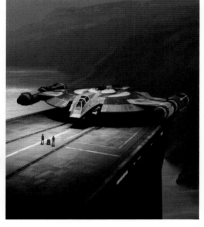

El *Sombra Alargada* pertenece a la cazarrecompensas del Sol Negro Ketsu Onyo y es una nave de clase Lancer que, originalmente, está diseñada para perseguir y asaltar cargueros. Se trata de uno de los modelos preferidos en el inframundo, porque necesita muy poco mantenimiento gracias a su construcción robusta y a sus sistemas duplicados. Cuando recupera la amistad con Sabine Wren, Ketsu utiliza el *Sombra Alargada* para ayudar a sus amigos rebeldes a huir de una flota imperial y ponerse a salvo.

CORBETA HAMMERHEAD

APARICIONES Reb, RO **FABRICANTE** Corporación Corelliana de Ingeniería
MODELO Clase Sphyrna **TIPO** Corbeta

La corbeta de clase Sphyrna, también conocida como corbeta Hammerhead, pertenece a una línea de naves antigua. Las corbetas Hammerhead miden 315 m de longitud y pueden alcanzar una velocidad de 900 km/h. Están armadas con dos cañones láser duales delanteros y otro trasero. Durante la era imperial, las células rebeldes primero y la Alianza Rebelde después acostumbran a usar corbetas Hammerhead como nave de exploración, de transporte, de remolque de naves estropeadas e incluso de nave de combate. Durante la batalla de Scarif, la corbeta Hammerhead *Hacedor de Luz* (comandada por Kado Oquoné) embiste al destructor imperial *Intimidador* y luego destroza la puerta del escudo sobre Scarif. El sacrificio del *Hacedor de Luz* cambia el curso de la batalla en favor de la Alianza Rebelde.

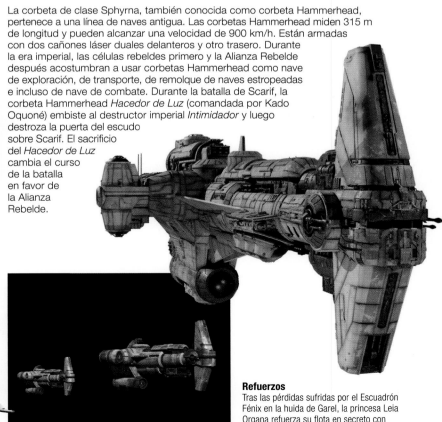

LANZADERA TAYLANDER

APARICIONES II, GC, Reb **FABRICANTE** Astilleros Gallofree **TIPO** Lanzadera

Las lanzaderas Taylander, unas naves civiles para el transporte de pasajeros y de mercancía, son muy populares en toda la galaxia. Son habituales en mundos como Coruscant, donde el índice de comercio y de turismo es elevado. Son relativamente pequeñas, ya que solo miden 43,5 m de longitud. Los motores alcanzan una velocidad máxima de 950 km/h y poseen un hiperpropulsor de clase 2. Los rebeldes acostumbran a usar Taylanders en misiones encubiertas, lo que las convierte en objetivo de registros imperiales. Durante un tiempo, la líder rebelde Mon Mothma viaja a bordo de una Taylander llamada *Señora Chandrila*.

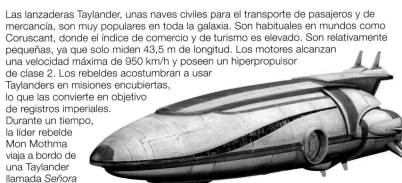

Refuerzos
Tras las pérdidas sufridas por el Escuadrón Fénix en la huida de Garel, la princesa Leia Organa refuerza su flota en secreto con varias corbetas Hammerhead.

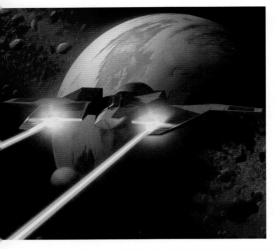

CAZA COLMILLO

APARICIONES Reb **FABRICANTE** Corporación SoroSuub y MandalMotors **MODELO** Clase Colmillo **TIPO** Caza estelar

Los cazas Colmillo, diseñados para el combate aéreo y espacial, son rápidos, fáciles de maniobrar y letales. Están pilotados por un miembro de los Protectores Mandalorianos de Concord Dawn, a los que Fen Rau, su líder, ha entrenado personalmente. Estos cazas cuentan con armas potentes, como dos cañones láser montados en las alas y un lanzatorpedos de protones ventral. El delgado perfil de la nave hace que sus rivales tengan dificultades para apuntar, y son adversarios temibles para los Ala-A cuando los rebeldes intentan cruzar por primera vez el sistema de Concord Dawn.

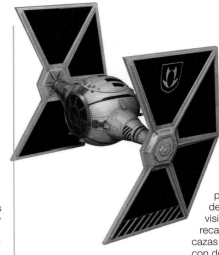

CAZA TIE DEL GREMIO DE MINERÍA

APARICIONES Reb
FABRICANTE Sistemas de Flotas Sienar
MODELO Caza estelar TIE/ln modificado
TIPO Caza estelar

El Imperio ofrece al Gremio de Minería cazas TIE modificados como recompensa por los recursos clave que este le proporciona. El caza TIE del Gremio de Minería es de color amarillo, para diferenciarlo de los imperiales. También le han retirado dos paneles solares de cada ala estabilizadora, por lo que tiene un total de ocho en lugar de doce. Aunque la modificación mejora la visibilidad del piloto, reduce la velocidad de recarga de energía y la maniobrabilidad. Los cazas TIE del Gremio de Minería están armados con dos cañones láser L-s1 estándar.

LANZADERA DE CLASE NU

APARICIONES GC, Reb **FABRICANTE** Talleres Espaciales Cygnus
MODELO Transporte de clase Nu **TIPO** Lanzadera de transporte

La República usa lanzaderas de ataque, conocidas también como lanzaderas de clase Nu, en las Guerras Clon. Son las precursoras de modelos posteriores, como las lanzaderas de clase Lambda, Centinela o Theta. Las lanzaderas de clase Nu tienen capacidad para treinta pasajeros o dos toneladas de mercancía, y poseen una cápsula de escape y seis cañones láser. Aunque en la era imperial no son tan habituales, el Movimiento Libertario de Ryloth se hace con una de ellas.

Personalización
El Movimiento Libertario de Ryloth ha adornado su lanzadera con símbolos rebeldes.

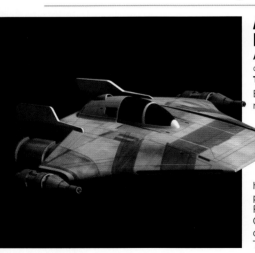

NIDO FÉNIX

APARICIONES Reb **FABRICANTE** Corporación SoroSuub
MODELO Clase Fuego de Quásar **TIPO** Portanaves

Los portanaves de clase Fuego de Quásar, también conocidos como cargueros imperiales ligeros, orbitan mundos ocupados y despliegan escuadrones de bombarderos TIE para aplastar rebeliones locales. El punto fuerte de la nave son los cuatro hangares abiertos, que permiten despegar varios cazas a la vez. La célula rebelde de Hera Syndulla colabora con el padre de ella, Cham Syndulla, para robar un portanaves de clase Fuego de Quásar al que llaman *Nido Fénix (Hogar Fénix 2)*, y lo convierten en la nave insignia del comandante rebelde Sato y su Escuadrón Fénix. En la batalla de Atollon, Sato se sacrifica junto al *Nido Fénix* para que Ezra Bridger pueda ir en busca de ayuda.

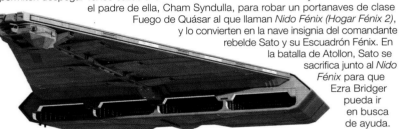

ALA-A DE ENTRENAMIENTO

APARICIONES Reb **FABRICANTE** Sistemas de Ingeniería Kuat **MODELO** RZ-1T
TIPO Caza estelar de entrenamiento

El RZ-1T es un Ala-A modificado que los rebeldes usan para entrenar a los nuevos pilotos y que, en la parte posterior de la cabina, posee un asiento adicional para el instructor. Por lo demás, el RZ-1T es un Ala-A convencional, aunque muchos sistemas, como los lanzamisiles, no se activan hasta que el alumno está preparado para utilizarlos. Ezra Bridger pilota el RZ-1T de la célula Fénix desde la base Chopper en Atollon a Tatooine, en busca de Maul. Cuando aterriza, los bandidos Tusken desmantelan rápidamente la nave.

CAZA GUANTELETE

APARICIONES GC, Reb **FABRICANTE** MandalMotors **MODELO** Caza de clase Kom'rk
TIPO Caza estelar

La Guardia de la Muerte, el violento grupo disidente mandaloriano, vuela en cazas Guantelete. Son similares a los cazas Colmillo de los Protectores, pero mucho más potentes (tienen cuatro cañones) y todavía más rápidos. Los cazas Guantelete tienen capacidad para 24 soldados, por lo que sirven para transportar tropas. Maul tiene un caza Guantelete modificado al que llama *Hermano de la Noche* y que pasa a manos de Ezra Bridger cuando Maul muere.

FANTASMA II

APARICIONES Reb **FABRICANTE** Ingeniería Haor Chall
MODELO Lanzadera de transporte de clase Sheathipede modificada **TIPO** Lanzadera de transporte

La tripulación del *Espíritu* sustituye rápidamente al *Fantasma* cuando este es destruido. Mientras rebuscan entre la chatarra en Agamar, encuentran una antigua lanzadera separatista. La llaman *Fantasma II* y la ponen al servicio de la rebelión, después de haberla modificado drásticamente. Añaden cañones bláster y torretas a la nave, que carecía de todo armamento, la pintan y añaden un foso astromecánico para Chopper. Al igual que su predecesor, el *Fantasma II* atraca en la popa del *Espíritu*.

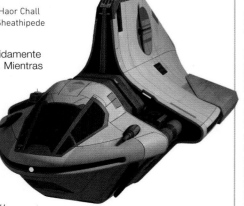

MARTILLO DE SATO

APARICIONES Reb **FABRICANTE** Corporación Corelliana de Ingeniería **MODELO** YT-2400
TIPO Carguero ligero

El *Martillo de Sato* pertenece a la diminuta e innovadora célula rebelde Escuadrón de Hierro, compuesta por Jonner Jin, Gooti Terez y Mart Mattin, todos oriundos de Mykapo, y su droide, R3-A3. El carguero comparte muchas características de diseño con el *Halcón Milenario*, y es un modelo de nave popular entre piratas y transportistas por igual. Cuenta con dos torretas láser dobles (una en el lado ventral y otra en el dorsal) y lanzamisiles de impacto. Además, es una nave rápida y fácil de maniobrar. El Escuadrón de Hierro usa el *Martillo de Sato* para atacar a las fuerzas imperiales que ocupan Mykapo.

DEFENSOR TIE

APARICIONES Reb **FABRICANTE** Sistemas de Flotas Sienar
MODELO Defensor TIE/d **TIPO** Caza estelar

El defensor TIE es un proyecto personal del gran almirante Thrawn, que lo desarrolla en las fábricas de Sistemas de Flotas Sienar en Lothal. En comparación con la mayoría de la línea de cazas TIE (fabricados para ser fácilmente reemplazables), el defensor TIE es superior y está diseñado para derrotar a cualquier nave rebelde en batalla. Además de ser excepcionalmente rápido, tiene un hiperpropulsor (clase 2), escudos deflectores y seis cañones láser en la punta de las alas. Thrawn despliega sus defensores TIE contra Hera Syndulla y su tripulación, en el intento (fallido) de capturar a la senadora Mon Mothma en la nebulosa Archeon. Oficialmente, el programa del defensor TIE no llega a superar el estado de prototipo, ya que la destrucción del depósito de combustible en la capital de Lothal parece haber puesto fin al programa.

Alas-Y indefensos
Un único defensor TIE ataca a los Alas-Y del Escuadrón Oro en la nebulosa Archeon. Solo sobreviven el líder del escuadrón, Jon Vander, y Ezra Bridger.

Paneles solares
Los defensores TIE tienen tres paneles solares, que permiten a la nave acumular mucha más energía solar que el resto de cazas TIE, de dos alas.

Estación Reklam
La estación Reklam es un módulo de construcción imperial modificado ubicado en la atmósfera del planeta Yarna. El Imperio la utiliza para desmantelar cazas estelares anticuados hasta que la tripulación del *Espíritu* roba varios de ellos y provoca que la base se estrelle sobre la superficie de Yarna.

MÓDULO DE CONSTRUCCIÓN IMPERIAL

APARICIONES Reb **FABRICANTE** Colectivo de Constructores de Naves Huppla Pasa Tisc
MODELO ICM-092792 **TIPO** Estación espacial

Los hábitats de comando imperial, o módulos de construcción imperial, son estaciones espaciales móviles diseñadas para supervisar grandes proyectos de construcción. Albergan todos los datos relativos a los proyectos y ejercen de base de operaciones para el personal implicado en ellos. También contienen grúas y brazos mecánicos, por lo que pueden actuar como gigantescos droides de construcción. El centro de comando imperial en la capital de Lothal es un módulo de construcción imperial, ubicado allí para supervisar las fábricas imperiales locales, recoger recursos locales y someter a la población de Lothal.

NAVE DE VIGILANCIA IGV-55

APARICIONES Reb **FABRICANTE** Corporación Corelliana de Ingeniería
MODELO Crucero de clase Gozanti modificado **TIPO** Nave de espionaje

El Imperio usa naves de vigilancia IGV-55 para descubrir actividades subversivas. Las naves son cruceros de clase Gozanti modificados con múltiples sensores y antenas de comunicación, un equipo que emplean para controlar las comunicaciones civiles y gubernamentales, además de para cribar otras formas de datos. Aunque suelen estar estacionadas lejos de las rutas hiperespaciales, cuentan con dos cañones láser pesados por si las encuentran y las atacan. La tripulación lleva tecnología craneal Lobot-Tech para ser más eficiente.

CAÑONERA DE CLASE BRAHA'TOK

APARICIONES Reb, RO, VI **FABRICANTE** Conglomerado Braha'ket Fleetworks **TIPO** Cañonera

Las cañoneras de clase Braha'tok, o cañoneras dorneanas, se diseñan originalmente para proteger a Dornea del Imperio y luego sirven a la Alianza Rebelde en la guerra civil galáctica. Gracias a sus ocho cañones turboláser dobles y sus ocho lanzamisiles de impacto, las naves son excelentes en combate contra múltiples cazas enemigos. También pueden llevar dos cazas estelares a la batalla. Las cañoneras de clase Braha'tok entran en acción en las batallas de Atollon, de Scarif y de Endor. Años después de la guerra civil galáctica, los dorneanos siguen usándolas para proteger su mundo natal.

NAVE DE APOYO IMPERIAL

APARICIONES Reb **FABRICANTE** Rendili StarDrive
MODELO Clase Destructor **TIPO** Crucero pesado

Estas naves capitales medianas cuentan con doce motores subluz y un hiperpropulsor de clase 2. Son versátiles y están diseñadas de modo que puedan presentar múltiples configuraciones de armas. Antes de la batalla de Yavin, los insurgentes de Batonn usan un contingente de naves de apoyo imperiales en un ataque contra las fuerzas del gran almirante Thrawn, pero son derrotados. Posteriormente, Thrawn usa las naves en el bloqueo de Lothal, aunque muchas son destruidas cuando chocan contra una manada de purrgil que aparece súbitamente del hiperespacio. El bloqueo es destruido y Lothal, liberado.

LANZADERA T-6

APARICIONES GC, Reb, FoD **FABRICANTE** Slayn & Korpil **TIPO** Lanzadera

Las lanzaderas T-6, diseñadas para ser las naves de los embajadores Jedi, no tienen armas y son fabricadas por Slayn & Korpil, de la Colmena Verpine. Se distinguen porque, al volar, las hojas de las alas giran alrededor de la cabina, el área de pasajeros y los motores, que quedan nivelados. Esta característica innovadora inspirará el caza estelar Ala-B de la Alianza Rebelde más adelante. Aunque después de la destrucción de los Jedi se ven muy pocas T-6, Ahsoka Tano y Sabine Wren se van de Lothal en una de ellas tras la batalla de Endor.

Asientos de eyección
Si es necesario por seguridad, los asientos (y sus ocupantes) pueden ser eyectados de la cabina.

ALA-U

APARICIONES Reb, RO **FABRICANTE** Corporación Incom **MODELO** Caza estelar/nave de apoyo UT-60D **TIPO** Transporte de tropas

Los Alas-U son naves de carga con amplias bodegas en las que la Alianza Rebelde transporta a sus soldados al campo de batalla. Si es preciso, también pueden actuar como cazas estelares. Están armados con dos cañones láser Taim & Bak KX7 y, detrás de las compuertas principales, cuentan con dos puntos de instalación para armas pesadas que aumentan su versatilidad en combate. Los Alas-U tienen un motor de impulso fusial 4J.7 de Incom, capaz de alcanzar los 950 km/h, y potentes hiperimpulsores de clase 1. Las alas pueden orientarse hacia atrás para dar prioridad a la potencia de los escudos y mejorar la refrigeración de los motores, o hacia adelante para reducir la fricción con la atmósfera. Saw Gerrera y Cassian Andor pilotan estos vehículos durante la búsqueda de Galen Erso. También ofrece apoyo a los cazas de la Alianza Rebelde en la batalla de Scarif.

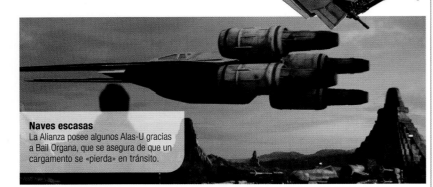

Naves escasas
La Alianza posee algunos Alas-U gracias a Bail Organa, que se asegura de que un cargamento se «pierda» en tránsito.

Pasajeros imponentes
El director Krennic siempre viaja acompañado de un contingente de soldados de la muerte, que inspiran miedo a quien quiera que sea objeto de la visita del director imperial.

LANZADERA T-3C CLASE DELTA

APARICIONES RO **FABRICANTE** Sistemas de Flotas Sienar **TIPO** Lanzadera para el transporte de personas

La lanzadera T-3c clase Delta pertenece a la línea alfabética de lanzaderas ejecutivas fabricadas por Talleres Espaciales Cygnus primero y Sistemas de Flotas Sienar más tarde. El director imperial Orson Krennic encarga la producción de la nave y adopta la ST 149 (apodada *Pteradon*) como lanzadera personal. El interior de la nave es muy minimalista y sus asientos son básicos. Está armada con dos cañones láser duales KX9 y tres cañones láser KX3 en las alas. La capitana Magna Tolvan también posee una lanzadera T-3c clase Delta, que usa para viajar a Skako Minor en pos de la doctora Aphra.

CARRO DE COMBATE TX-225

APARICIONES Reb, RO **FABRICANTE** Ingeniería Pesada Rothana **MODELO** Carro de combate TX-225 GAVw «Ocupante» **TIPO** Vehículo de asalto terrestre

El Imperio despliega carros de combate para que patrullen las calles de la Ciudad Sagrada de Jedha y para que transporten los cristales kyber que requisan a la ciudad y a sus habitantes. Son vehículos muy maniobrables y circulan con facilidad por las callejas de la Ciudad Antigua. Están armados con tres cañones láser medianos MK 2e/w y, normalmente, necesitan tres tripulantes: un comandante, un conductor y un artillero. Pueden alcanzar velocidades de hasta 72 km/h en terreno abierto. El Imperio también desarrolla el TX-225 GAVr, un aerotanque que entra en acción durante la ocupación de Lothal.

AT-ACT

APARICIONES RO **FABRICANTE** Astilleros de Propulsores de Kuat **MODELO** Transporte blindado de carga todoterreno **TIPO** Caminante imperial

El AT-ACT es una versión mucho más alta del caminante imperial AT-AT. Sin embargo, no está concebido para el campo de batalla, sino para trasladar mercancía en instalaciones de investigación imperiales y proyectos de construcción. El módulo de carga central tiene capacidad para 550 m³ de cargamento, que cargan y descargan droides estibadores. A pesar de que su propósito principal no es el combate, el AT-ACT está blindado y equipado con armas avanzadas con que enfrentarse a rebeldes y piratas. Sus dos imponentes cañones láser pesados Taim & Bak MS-2 son una grave amenaza para los cazas de la Alianza Rebelde en la batalla de Scarif.

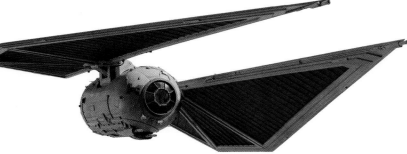

CAZABOMBARDERO ATMOSFÉRICO TIE

APARICIONES RO **FABRICANTE** Sistemas de Flotas Sienar **MODELO** Caza de superioridad aérea TIE/sk x1 experimental **TIPO** Caza estelar

Tanto el ejército como la flota imperial usan el cazabombardero atmosférico TIE que, si bien está diseñado para el vuelo atmosférico, también es capaz de vuelo espacial. Posee cuatro cañones láser de disparo vinculado L-s9.3, dos cañones láser pesados H-s1 y una bodega cargada de bombas de protones. Aunque la cabina suele estar ocupada por el piloto y un artillero, se puede ampliar para llevar pasajeros o cargamento. Esta nave ofrece el apoyo aéreo principal sobre Scarif y es clave en la batalla contra la Alianza Rebelde.

SEGADOR TIE

APARICIONES RO **FABRICANTE** Sistemas de Flotas Sienar
MODELO Nave de aterrizaje TIE/rp **TIPO** Transporte de tropas

El segador TIE y el cazabombardero TIE son parecidos, pero el primero es una nave de carga cuya misión es llevar a soldados al campo de batalla. Puede alcanzar una velocidad máxima de 950 km/h y está armado con dos cañones láser. Durante la batalla de Scarif, una de estas naves transporta el escuadrón de soldados de la muerte del director Orson Krennic. Durante los años que siguen a la caída del Imperio, estas naves caen en manos de organizaciones criminales, como la Banda Ranc.

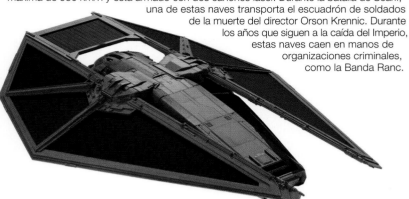

LANZADERA DE CLASE ZETA

APARICIONES RO **FABRICANTE** Corporación Felgorn **TIPO** De carga

El Imperio usa lanzaderas de clase Zeta para transportar cristales kyber y otros materiales entre Jedha, Eadu y Scarif, para construir la Estrella de la Muerte. El piloto y el copiloto están en la cabina de proa. El módulo de carga central alberga la mayor parte del cargamento y se puede separar en el destino. La nave tiene un hiperimpulsor de clase 3 con otro auxiliar de clase 12, muy lento, y cuenta con dos cañones láser pesados KV22 montados en las alas y tres cañones láser KX7 sobre el casco. Rogue One se infiltra en Scarif en una de estas lanzaderas para robar los planos de la Estrella de la Muerte.

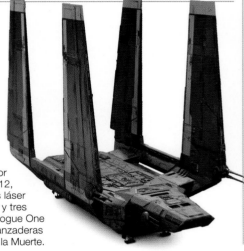

PROFUNDIDAD

APARICIONES RO **FABRICANTE** Ingenieros Independientes Mon Calamari **MODELO** Carro Crucero estelar MC75 modificado **TIPO** Crucero estelar

El *Profundidad* es una nave grande, de 1204 m de eslora. Es la antigua torre del gobierno local de la ciudad de Nystullum y, durante el éxodo mon calamari, es comandada por Raddus, el alcalde de la ciudad, que sigue comandando la nave como almirante de la Alianza Rebelde. Ya transformado en nave de guerra, el *Profundidad* cuenta con una tripulación de 3225 miembros y está fuertemente armado, con 12 cañones turboláser, cuatro cañones de iones pesados, 12 lanzatorpedos de protones, seis proyectores de rayos tractores y 20 puestos de artillería defensiva. Raddus lidera la flota de la Alianza en la batalla de Scarif y su nave recibe los planos de la Estrella de la Muerte que Jyn Erso envía desde la superficie del planeta. Los planos son enviados a la princesa Leia, a bordo del *Tantive IV*, que se ha acoplado al *Profundidad*. El *Tantive IV* logra huir de Scarif, pero el hiperimpulsor del *Profundidad* no funciona y la nave es destruida.

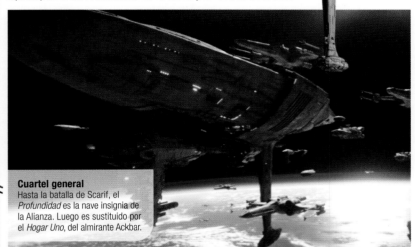

Cuartel general
Hasta la batalla de Scarif, el *Profundidad* es la nave insignia de la Alianza. Luego es sustituido por el *Hogar Uno*, del almirante Ackbar.

DESLIZADOR X-34 DE LUKE SKYWALKER

APARICIONES IV **FABRICANTE** Corporación SoroSuub
MODELO X-34 **TIPO** Deslizador terrestre

El deslizador X-34, un vehículo civil de diseño simple, no dispone de soportes para armas, de blindaje ni de ningún otro dispositivo de combate. Puede levitar una altura máxima de un metro gracias a sus repulsores, y está equipado con tres motores de turbina que le permiten desplazarse por las superficies más irregulares. Ya sea con la cabina abierta o cerrada, el deslizador es perfecto para el clima desértico de Tatooine. Antes de abandonar su hogar y unirse a la Alianza Rebelde, Luke utiliza muy a menudo su deslizador.

Valor escaso
Tras descubrir que sus tíos han sido asesinados *(arriba, dcha.)*, Luke lleva a Obi-Wan Kenobi, C-3PO y R2-D2 a Mos Eisley *(dcha.)*. Vende su deslizador para ayudar a financiar el coste del pasaje a Alderaan.

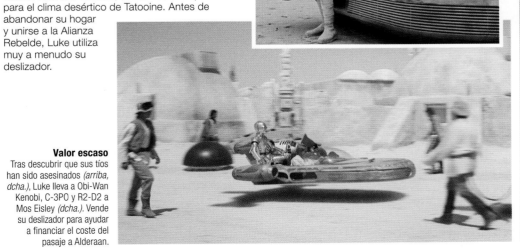

Buenos recuerdos
Luke sostiene una maqueta de un T-16 y recuerda sus aventuras a bordo de esta nave.

SALTACIELOS T-16

APARICIONES II, IV, VI **FABRICANTE** Corporación Incom
MODELO T-16 **TIPO** Deslizador Aéreo

El Saltacielos (o Tri-Ala) T-16, fácilmente reconocible por su diseño de tres alas, es un aerodeslizador que tiene una gran aceptación como vehículo civil en toda la galaxia, ya que es un transporte estable y fiable en casi cualquier mundo. Al alcanzar velocidades de 1200 km/h, gracias a su impulsor de iones, y altitudes máximas de unos trescientos metros, el T-16 es la primera nave de muchos jóvenes. En Tatooine, Luke Skywalker pilota su T-16 en el Cañón del Mendigo, y dispara a ratas womp con su cañón neumático. En una ocasión, Luke salva a su tío Lars, que estaba cayendo, atrapándolo en una de las alas de su T-16. Cuando se une a la Alianza Rebelde, Luke se beneficia de las similitudes entre los controles del T-16 y el caza estelar Ala-X, fabricado también por Incom.

«Rojo Cinco; voy a entrar.»

LUKE SKYWALKER

ROJO CINCO

Rojo Cinco es la designación de piloto de Luke Skywalker cuando destruye la primera Estrella de la Muerte. El nombre se convierte en sinónimo del caza Ala-X que pilota.

APARICIONES IV, V, VI, VIII **FABRICANTE** Corporación Incom **MODELO** T-65B **TIPO** Caza estelar Ala-X

Copiloto fiel

Aunque Luke es aún un piloto novato en la batalla de Yavin, el veterano R2-D2 le ofrece todo su apoyo. Durante el ataque a la Estrella de la Muerte, R2-D2 logra mantener Rojo Cinco en funcionamiento gracias a sus reparaciones, hasta que Darth Vader alcanza con su láser al droide. Los técnicos rebeldes logran repararlo, y R2-D2 retoma su legendaria colaboración con Luke.

Cañón bláster
Cuando dispara ráfagas sincronizadas, los cañones del Ala-X pueden desintegrar cazas TIE fácilmente.

Motores de impulso de fusión
Estos potentes y eficientes motores proporcionan máxima velocidad y aceleración.

Cabina
Luke pilota el caza estelar con la ayuda de R2-D2.

Posición de ataque
Los alerones-S permanecen cerrados para alcanzar una mayor velocidad y se abren para entrar en combate.

Disparo perfecto
Rojo Cinco avanza por la Estrella de la Muerte, en dirección a la obertura de salida térmica.

BATALLA DE YAVIN

La experiencia de Luke en Tatooine pilotando Saltacielos T-16 le otorga una gran familiaridad con los controles de vuelo de Incom, y por ello lo asignan al Escuadrón Rojo cuando la Estrella de la Muerte se aproxima a la base de la Alianza Rebelde en Yavin 4. El líder rojo, Garven Dreis, le asigna la posición de Rojo Cinco, acompañado de pilotos más expertos como Wedge Antilles y Biggs Darklighter, Rojo Dos y Rojo Tres respectivamente. Durante su incursión en la trinchera, Luke oye la voz etérea de Obi-Wan Kenobi, que le dice que «use la Fuerza». Luke desconecta la computadora de selección de objetivos, dispara los torpedos contra la obertura de la Estrella de la Muerte y certifica la victoria de la Alianza Rebelde.

Desconexión
Como en el ataque a la Estrella de la Muerte, Luke desconecta la computadora de selección de objetivos cuando pilota el Rojo Cinco hacia el *Harbinger*.

UNA MANIOBRA ATREVIDA

Luke participa en un osado plan rebelde para capturar un destructor estelar imperial llamado *Harbinger*. El *Halcón Milenario* perfora el casco, y Luke aprovecha el boquete, vuela al interior del *Harbinger* y atraviesa su reactor principal para que se sobrecargue. La tripulación imperial abandona la nave, lo que permite a una tripulación rebelde abordarla y repararla. La misión es una de las primeras grandes victorias de la incipiente Alianza Rebelde tras la batalla de Yavin.

VIAJE A DAGOBAH

Luke está a punto de perder la vida durante una misión de patrulla en la base Echo del planeta Hoth. Al borde de la muerte, se le aparece Obi-Wan, que le ordena al héroe rebelde que busque a Yoda en el planeta Dagobah. Tras el rescate de Han Solo, Luke se une al Escuadrón Pícaro para defender la base de una invasión imperial. Cuando la Alianza Rebelde se ve obligada a abandonar la base, Luke monta en su Ala-X y huye. Aunque R2-D2 puede asumir el pilotaje de la nave, Luke insiste en dar un rodeo para avanzar en su entrenamiento Jedi. A pesar de sus grandes habilidades como piloto, la atmósfera de Dagobah constituye un auténtico desafío y cae en un pantano.

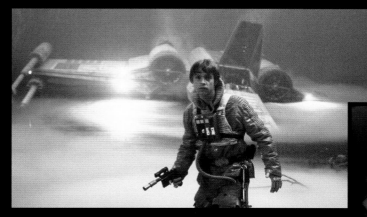

Aterrizaje controlado
Solo un piloto tan hábil como Luke podía evitar los numerosos árboles del pantano de Dagobah *(centro)*. A pesar de que sobrevive al aterrizaje, recela de los peligros invisibles que lo acechan *(dcha.)*.

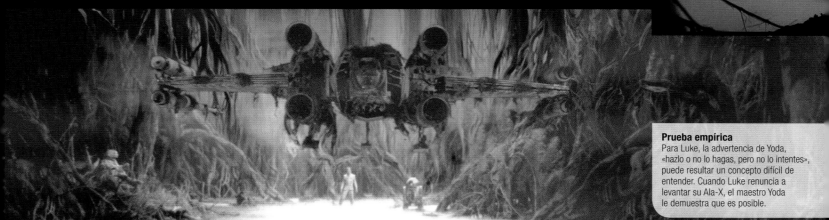

Prueba empírica
Para Luke, la advertencia de Yoda, «hazlo o no lo hagas, pero no lo intentes», puede resultar un concepto difícil de entender. Cuando Luke renuncia a levantar su Ala-X, el maestro Yoda le demuestra que es posible.

EL TAMAÑO NO IMPORTA

Cuando se enfrenta a la tarea de alcanzar un blanco diminuto sin la ayuda del dispositivo de selección de objetivos durante el ataque contra la Estrella de la Muerte, Luke confía plenamente en su capacidad. Sin embargo, cuando debe aprender una lección esencial sobre el uso de la Fuerza en su entrenamiento con Yoda —rescatar su Ala-X del pantano en el que ha caído—, la inexperiencia de Luke con la Fuerza mística crea un obstáculo en apariencia insalvable. Yoda le demuestra el increíble poder de los Jedi: con un ligero ademán de su mano, el maestro Jedi rescata el caza de Luke. Paradójicamente, este gesto de Yoda permite que Luke abandone Dagobah tras tener una visión de sus amigos en peligro, a pesar de que el maestro le suplica que se quede y finalice el adiestramiento.

Lugar de descanso
Aunque no es la primera vez que Rojo Cinco está bajo el agua, parece que esta vez es la definitiva.

DESTINO FINAL

Cuando Luke fracasa en su intento de entrenar a otra generación de Jedi, pilota su Ala-X a su destino final: el planeta Ahch-To, uno de los lugares más remotos de la galaxia. La nave se oxida en las aguas poco profundas junto a la antigua aldea a la que ahora Luke llama hogar y donde espera vivir solitariamente sus últimos días. Un fragmento del ala del caza (que antaño voló en batallas épicas para salvar a la galaxia) es ahora la puerta de la sencilla cabaña de Luke.

CAZA TIE AVANZADO X1

APARICIONES Reb, IV **FABRICANTE** Sistemas de Flotas Sienar
MODELO Motor de iones avanzado x1 **TIPO** Caza estelar

Darth Vader solo pilota las mejores naves y su caza estelar es un primer prototipo del caza TIE Avanzado x1. A diferencia del resto de modelos, el Avanzado x1 tiene hiperpropulsor y generador de escudos deflectores. Por otro lado, el caza de Vader es rápido y está muy bien armado, con dos cañones bláster fijos y misiles. La cabina, personalizada, se ajusta a las exigentes especificaciones de Vader y se adapta a las características de su traje. Vader demuestra su maestría al control de su caza estelar en múltiples ocasiones, como cuando acaba con varias Alas-A del escuadrón Fénix años antes de la batalla de Yavin. En la batalla de Vrogas Vas, derrota a dos escuadrones de Alas-X rebeldes antes de que Luke Skywalker choque con él de frente para detenerlo.

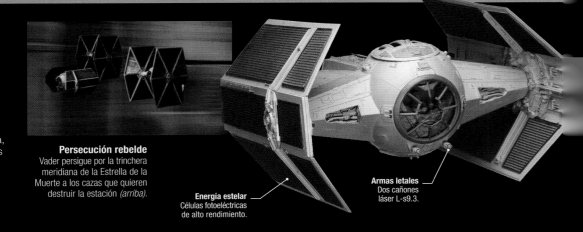

Persecución rebelde
Vader persigue por la trinchera meridiana de la Estrella de la Muerte a los cazas que quieren destruir la estación *(arriba)*.

Energía estelar
Células fotoeléctricas de alto rendimiento.

Armas letales
Dos cañones láser L-s9.3.

DESLIZADOR DE NIEVE REBELDE

APARICIONES V **FABRICANTE** Corporación Incom
MODELO T-47 **TIPO** Aerodeslizador (modificado)

El frío extremo de Hoth crea un conjunto único de condiciones operativas que amenazan con dejar en tierra a la fuerza de aerodeslizadores de la Alianza Rebelde. Sin embargo, el ingenio se impone a los elementos: los rebeldes modifican sus aerodeslizadores T-47 y los convierten en deslizadores de nieve. En forma de cuña y con capacidad para dos hombres, están equipados con dos cañones láser delanteros y un cañón arponero detrás, y su diseño permite que sean manejados por un piloto y un artillero en popa.

La fuerza de asalto imperial que aterriza en Hoth está liderada por caminantes AT-AT que tienen la misión de destruir el generador de la base Echo. La defensa del generador está en manos del Escuadrón Pícaro, que pilota los nuevos deslizadores de nieve. Como no poseen la potencia de fuego necesaria para derribar a los caminantes, su comandante, Luke Skywalker, propone una estrategia alternativa: abatir a los enormes vehículos de asalto haciéndolos tropezar con los cables de remolque del arpón. El artillero de Luke, Dak Ralter, muere antes de disparar, y su deslizador se estrella en la nieve tras recibir

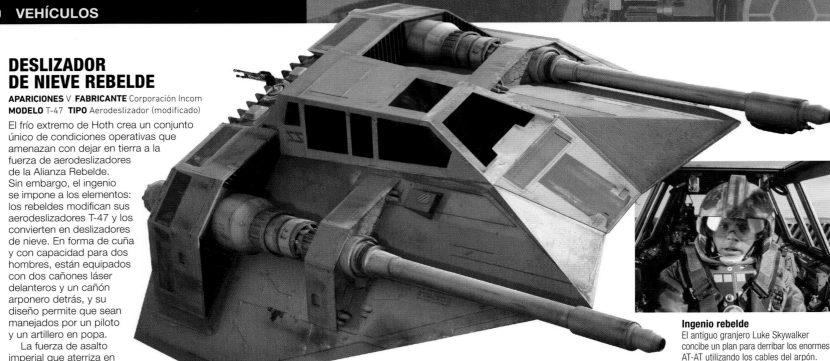

el disparo de un AT-AT. Luke está a punto de ser aplastado por un AT-AT mientras intenta recuperar el cañón arponero de la cabina.

Wedge Antilles y Wes Janson tienen más suerte y consiguen derribar a un caminante, siguiendo la idea de Luke. La precisión de disparo de Antilles remata la faena cuando dispara al caminante en su vulnerable cuello. Pese a todo, el generador rebelde es destruido, por lo que la base queda vulnerable ante posibles invasiones.

Ingenio rebelde
El antiguo granjero Luke Skywalker concibe un plan para derribar los enormes AT-AT utilizando los cables del arpón.

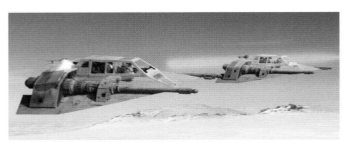

Piloto pícaro
Un deslizador del Escuadrón Pícaro consigue eludir por muy poco el fuego enemigo mientras se aproxima a los caminantes AT-AT.

EJECUTOR (SUPERDESTRUCTOR ESTELAR)

APARICIONES V, VI **FABRICANTE** Astilleros de Propulsores de Kuat **MODELO** Destructor estelar clase Ejecutor **TIPO** Superdestructor estelar

El superdestructor estelar llamado *Ejecutor* es un símbolo del gran poder del Imperio y una de las naves imperiales más potentes de toda la galaxia. Visto desde arriba, tiene forma de punta de flecha, y está equipado con más de mil armas, incluidos cañones de iones, turboláseres y lanzamisiles. El muelle principal se encuentra en la zona delantera del vientre de la nave, donde alberga cazas TIE, bombarderos TIE e interceptores TIE. Esta nave gigantesca es impulsada por trece motores de propulsión. La torre de mando se alza en la popa de la isla central habitable, y está coronada por dos cúpulas geodésicas de comunicación y deflexión.

El *Ejecutor* fue el primer superdestructor estelar y el buque insignia de Darth Vader, que lo recibe cuando impide que un científico imperial disidente, el doctor Cylo, se haga con él. Entonces, el *Ejecutor* es modificado para satisfacer las necesidades específicas de Vader, incluida una sala de meditación similar a la de su castillo de Mustafar. Aunque Vader comanda toda la flota imperial, suele liderar el Escuadrón de la Muerte desde el *Ejecutor*, por ejemplo en el ataque imperial contra las bases rebeldes en el puerto espacial de Mako-Ta y en Hoth. Durante el ataque contra la base Echo, Vader monta en cólera cuando el almirante Ozzel ordena que la flota abandone el hiperespacio cerca de Hoth, en lugar de aproximarse desde las afueras del sistema. Este error táctico permite a la Alianza activar el escudo de energía de la base. Harto de la incompetencia de Ozzel, Darth Vader ejecuta telequinéticamente al almirante, aunque no puede evitar que gran parte de la flota rebelde huya. El *Ejecutor*, la nave de mando en la batalla de Endor, es destruido cuando un Ala-A choca contra el puente de mando, haciendo que pierda el control y se estrelle contra la segunda Estrella de la Muerte.

TRANSPORTE REBELDE

APARICIONES Reb, RO, V, VI **FABRICANTE** Astilleros Gallofree
MODELO GR-75 **TIPO** Transporte mediano

El GR-75 es una variación del GR-45 civil, utilizado por empresas de transporte. El casco de la nave es muy grueso y el interior está formado por un único espacio abierto para los contenedores de carga. Para maximizar el espacio, solo está armado con cuatro cañones láser gemelos y un escudo deflector. Es una nave de producción asequible, famosa por mantener al personal de mantenimiento siempre ocupado. Algunos de estos transportes se usan como transbordadores para personal rebelde de alto rango cuando la Alianza huye de Hoth. La Alianza también los usa en las batallas de Atollon, Scarif y Endor.

Huida de Hoth
El GR-75 desempeña un papel crucial para la Alianza Rebelde *(arriba)*. El último transporte, el *Esperanza Brillante*, abandona la base durante la batalla de Hoth con la ayuda de los pilotos de caza Wedge, Hobbie y Janson *(dcha.)*.

TRANSPORTE BLINDADO TODOTERRENO (AT-AT)

APARICIONES Reb, V, VI, VII, VIII, FoD
FABRICANTE Astilleros de Propulsores de Kuat
MODELO Transporte blindado todoterreno
TIPO Caminante de asalto

El transporte blindado todoterreno, conocido habitualmente como «caminante AT-AT», es un vehículo de combate de cuatro patas usado por las fuerzas de tierra imperiales. La cabina se encuentra en la «cabeza». De las «sienes» sobresalen los blásteres de repetición de fuego enlazado dual, y bajo la «barbilla» hay dos cañones láser Taim & Bak MS-1. El blindaje resiste los disparos de bláster, lo que convierte el AT-AT en un vehículo casi imparable.

Gracias a sus veintidós metros de altura, los AT-AT disponen de una gran ventaja psicológica e infunden miedo a sus oponentes a medida que avanzan como gigantes acorazados. Sin embargo, también tienen sus puntos débiles. El cuello, en especial, es vulnerable a los disparos de bláster. Además, las grandes patas y su alto centro de gravedad los convierten en vehículos inestables. El Escuadrón Pícaro, encargado de la defensa de la base Echo, aprovecha esta debilidad. Cuando el piloto Wedge Antilles pasa muy cerca de un AT-AT, Wes Janson, su artillero, dispara un arpón con cable para fijarlo a una pata. Antilles rodea las patas del caminante varias veces hasta que lo derriba. El cuello de la máquina queda expuesto, y el piloto lo aprovecha para destruirlo.

Este caminante también carece de blindaje en el vientre, lo que permite la instalación de cañones o lanzamisiles. Por este motivo, junto a los AT-AT es habitual ver caminantes AT-ST, que protegen sus puntos débiles. El Imperio no prevé un ataque tan intrépido como el de Luke, que usa un arpón para ascender hasta el vientre del AT-AT y lanzar una granada en su interior.

Objetivo eliminado
En Hoth, el AT-AT logra destruir el generador del escudo, lo que permite que las fuerzas imperiales ataquen la base Echo.

Ataque furtivo
Cuando su aerodeslizador es derribado por un AT-AT imperial y su artillero, Dak Ralter, fallece, Luke intenta acabar con el caminante de otro modo: asciende hasta el vientre, donde introduce una granada que destruye el interior del vehículo.

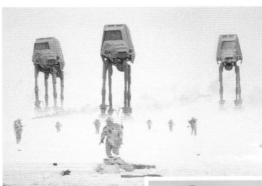

Caminante mortífero
Las tropas de tierra rebeldes en Hoth no tienen ninguna posibilidad de vencer a las fuerzas invasoras dirigidas desde caminantes AT-AT, bajo el mando del general Maximilian Veers. Los caminantes avanzan hacia el generador del escudo y acaban con las tropas rebeldes de las trincheras.

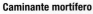

Un modelo mejorado
Décadas después de la guerra civil galáctica, los Astilleros de Propulsores de Kuat-Entralla construyen para la Primera Orden un nuevo modelo de AT-AT que entra en acción en Crait. La nueva versión ha corregido los puntos débiles de la armadura del AT-AT imperial y mejorado sus problemas de estabilidad.

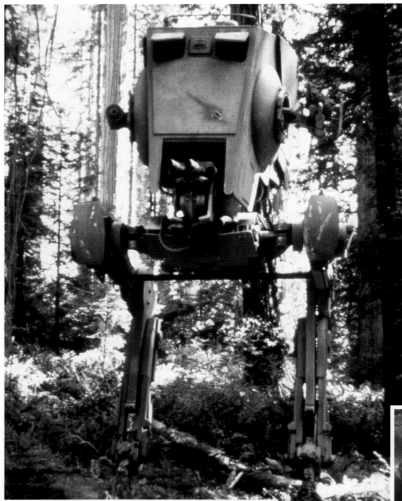

TRANSPORTE DE EXPLORACIÓN TODOTERRENO (AT-ST CAMINANTE DE EXPLORACIÓN)

APARICIONES RO, V, VI **FABRICANTE** Astilleros de Propulsores de Kuat **MODELO** Transporte de exploración todoterreno **TIPO** Caminante

Compañero de ataque del caminante AT-AT, de mayor tamaño y más imponente, el diseño del AT-ST, un bípedo ligero, le permite desplazarse con movimientos rápidos por la mayoría de los terrenos. Su velocidad y agilidad lo convierten en el vehículo ideal para misiones de patrulla y reconocimiento. El Imperio despliega AT-ST en entornos muy distintos y, por ejemplo, los usa contra los Partisanos de Saw Gerrera en las abarrotadas calles de Jedha, pero también contra la Alianza Rebelde en batallas en tierra en lugares remotos. Aunque los AT-ST contribuyen a la victoria sobre las fuerzas rebeldes en Hoth, sufren una sonada derrota en Endor.

Aunque, en comparación con los AT-AT, cuentan con grandes ventajas, como su velocidad y tamaño, la capacidad ofensiva y defensiva de los AT-ST es muy limitada. El alcance de los cañones bláster medianos de la «barbilla» es de solo dos kilómetros, mientras que el lanzagranadas y el cañón bláster ligero que tienen a ambos lados de la cabeza tan solo son efectivos de cerca. Asimismo, su blindaje, mucho más ligero, es capaz de repeler ataques de blásteres y otras armas pequeñas, pero no soporta los impactos producidos por cañones láser, misiles u otras armas pesadas. Los AT-ST también son vulnerables a otros ataques de cerca, como los realizados con gran efectividad por los ewok en la batalla de Endor. Una cuerda gruesa tensada a poca altura los derriba fácilmente, mientras que las rocas lanzadas desde los planeadores logran desestabilizarlos. Los ewok también descubren que pueden destruir la cabina golpeando los caminantes en la cabeza con troncos atados a los árboles.

Sin embargo, quizá el punto más débil de este vehículo sea lo fácil que resulta hacerse con su control. Tras aterrizar en el techo de uno de ellos, Chewbacca usa la fuerza bruta para abrir la trampilla, agarrar a los pilotos y echarlos de la cabina. A continuación, el wookiee usa los cañones del AT-ST en la batalla y siembra el caos entre los soldados de asalto, que no sospechan lo que está a punto de sucederles.

Fracaso en el bosque
El ingenio de los ewok se impone a los AT-ST imperiales *(izda.)* en la batalla de Endor. Chewbacca utiliza un AT-ST para ayudar a la Alianza Rebelde en el complejo del generador de escudo *(arriba)*.

El AT-ST de la Primera Orden
La Primera Orden conoce el valor de los AT-ST imperiales e idea un modelo para completar su repertorio de vehículos de tierra. BB-8 usa un AT-ST de la Primera Orden para generar una distracción y evitar la ejecución de sus aliados de la Resistencia, Finn y Rose, a bordo del *Supremacía*.

Tareas de limpieza
Los caminantes de exploración se utilizan a menudo junto con caminantes de asalto más grandes en operaciones de envergadura. Mientras los cañones grandes del AT-AT arrasan los vehículos y emplazamientos del enemigo, el AT-ST se mueve con rapidez para acabar con los soldados que hayan huido. Cuando las tropas de tierra imperiales invaden el escondite de la Alianza Rebelde en Hoth, los AT-AT deben avanzar lentamente por los campos de nieve, lo que los hace vulnerables a los ataques de los deslizadores de nieve de los rebeldes. Sin embargo, los AT-ST pueden deslizarse mucho más rápido por el terreno helado para atacar las trincheras y los cañones láser que defienden la base.

COCHE DE LAS NUBES DE DOBLE CÁPSULA

APARICIONES V, VI **FABRICANTE** Motores Bespin **MODELO** Storm IV doble cápsula **TIPO** Nave repulsora atmosférica

Vehículo habitual en los cielos de la Ciudad de las Nubes, el coche de las nubes naranja sobrevuela el espacio aéreo. Diseñado para patrullar, la cápsula funciona con un motor de iones y un repulsor. El piloto va en la cápsula de babor, mientras que el artillero controla dos cañones bláster desde la de estribor. Cuando el *Halcón Milenario* llega a la Ciudad de las Nubes, Han Solo está a punto de provocar un accidente con uno de estos vehículos antes de que Lando Calrissian le dé permiso para aterrizar.

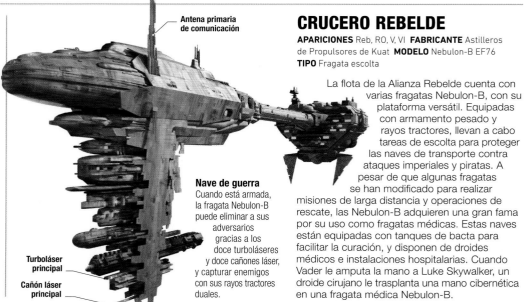

Antena primaria de comunicación

Nave de guerra
Cuando está armada, la fragata Nebulon-B puede eliminar a sus adversarios gracias a los doce turboláseres y doce cañones láser, y capturar enemigos con sus rayos tractores duales.

Turboláser principal

Cañón láser principal

CRUCERO REBELDE

APARICIONES Reb, RO, V, VI **FABRICANTE** Astilleros de Propulsores de Kuat **MODELO** Nebulon-B EF76 **TIPO** Fragata escolta

La flota de la Alianza Rebelde cuenta con varias fragatas Nebulon-B, con su plataforma versátil. Equipadas con armamento pesado y rayos tractores, llevan a cabo tareas de escolta para proteger las naves de transporte contra ataques imperiales y piratas. A pesar de que algunas fragatas se han modificado para realizar misiones de larga distancia y operaciones de rescate, las Nebulon-B adquieren una gran fama por su uso como fragatas médicas. Estas naves están equipadas con tanques de bacta para facilitar la curación, y disponen de droides médicos e instalaciones hospitalarias. Cuando Vader le amputa la mano a Luke Skywalker, un droide cirujano le trasplanta una mano cibernética en una fragata médica Nebulon-B.

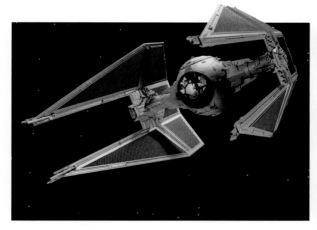

INTERCEPTOR TIE

APARICIONES Reb, VI, VIII **FABRICANTE** Sistemas de Flotas Sienar
MODELO Interceptor de motor doble de iones **TIPO** Caza estelar

Fácilmente reconocible por sus paneles solares puntiagudos, el interceptor TIE es un oponente mucho más mortífero que el caza TIE estándar. Aunque también carece de escudos e hiperpropulsor, cuenta con cuatro cañones láser en la punta de las alas, así como con motores mejorados que le confieren mejor maniobrabilidad y velocidad. Para maximizar la efectividad de la nave, el Imperio los destina a sus pilotos de élite. Con estas ventajas, los interceptores son ideales para su principal función: perseguir y eliminar a los cazas rebeldes.

CRUCERO ESTELAR MC80 MON CALAMARI

APARICIONES Reb, VI **FABRICANTE** Astilleros Mon Calamari
MODELO MC80 **TIPO** Crucero estelar

Los cruceros estelares MC80 de la Alianza Rebelde operan como naves de mando o de combate capaces de realizar enfrentamientos directos con destructores imperiales. Cada MC80 tiene un diseño exclusivo, aunque sus rasgos comunes son: proa afilada, casco con protuberancias, hangares, blindaje pesado y diez propulsores subluz. Con más de cinco mil tripulantes a pleno rendimiento, puede desplegar hasta diez escuadrones de cazas en combate espacial. Cuenta con potentes armas, como decenas de turboláseres y cañones de iones.

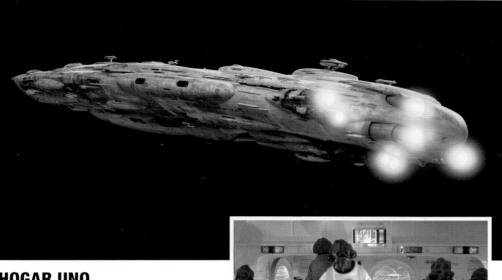

HOGAR UNO

APARICIONES Reb, VI **FABRICANTE** Astilleros Mon Calamari **MODELO** MC80 **TIPO** Crucero estelar

Originariamente, el *Hogar Uno* era un buque civil mon calamari para largas misiones de exploración espacial profunda. Se actualizó para uso militar y puede funcionar como buque insignia, nave de combate o transportador. Incorpora blindaje pesado de casco y escudos de triple fuerza, así como cuantioso armamento ofensivo y la friolera de veinte hangares para otras naves y escuadrones de cazas. A veces recibe el nombre de «fragata sede», porque aloja el centro de mando y control del almirante Ackbar. En la batalla de Endor, el *Hogar Uno* es el crucero MC80 más famoso de la flota de la Alianza Rebelde. Décadas después, pasa a formar parte de la flota de la Resistencia.

Buque insignia del almirante
Como nave capital más grande y avanzada de la flota, el *Hogar Uno* es el orgullo de la Alianza Rebelde cuando entra en combate *(arriba)*. Desde el puente, el almirante Ackbar dirige la flota de la Alianza Rebelde en la batalla de Endor *(abajo)*.

CAZA ESTELAR ALA-A

APARICIONES Reb, VI **FABRICANTE** Sistemas de Ingeniería Kuat **MODELO** Interceptor Ala-A RZ-1 **TIPO** Caza estelar

El Ala-A es uno de los modelos de caza más rápidos de la galaxia. Es básicamente una cabina unida a dos grandes motores, y requiere un manejo muy preciso de los estabilizadores dorsales y ventrales sin la ayuda de un astromecánico. Como resultado, solo los mejores pilotos pueden manejarlo sin perder el control. Posee velocidad superior, escudos defensivos y un hiperpropulsor, y va armado con dos cañones láser y doce misiles de impacto. En la batalla de Endor, un Ala-A se estrella y derriba el puente del buque insignia imperial, el *Ejecutor*.

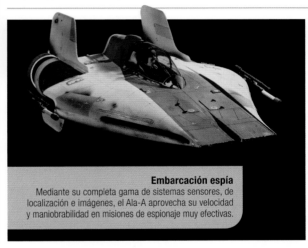

Embarcación espía
Mediante su completa gama de sistemas sensores, de localización e imágenes, el Ala-A aprovecha su velocidad y maniobrabilidad en misiones de espionaje muy efectivas.

CAZA ESTELAR ALA-B

APARICIONES Reb, VI **FABRICANTE** Slayn & Korpil **MODELO** Caza estelar Ala-B A/SF-01 **TIPO** Caza estelar

El Ala-B, diseñado por el mon calamari Quarrie, es uno de los cazas de asalto más armados de la Alianza Rebelde. La cabina giroscópica, que puede rotar 360 grados, garantiza que el piloto esté siempre sentado en vertical independientemente de la orientación del caza. El centro del plano aerodinámico aloja los motores y el extremo más lejano el módulo de armamento pesado, con cañones de iones y torpedos de protones. Extendidos, los alerones-S, más pequeños, amplían el arco de disparo de sus cañones láser dobles. Especializados en atacar naves capitales imperiales, los escuadrones de Ala-B son decisivos en la batalla de Endor.

Rápidos ataques
Con cuatro motores de alto rendimiento alimentados por un reactor de ionización *(arriba)*, el Ala-B acelera velozmente para atacar naves capitales *(dcha.)*.

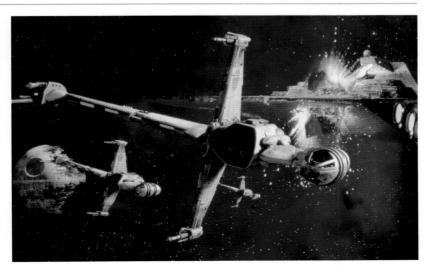

ALA-X T-85

APARICIONES Res **FABRICANTE** Incom-FreiTek **TIPO** Ala-X

En los años previos a la destrucción de Hosnian Prime, la Nueva República vuela en Alas-X T-85, uno de los cazas más innovadores fabricados por Incom-FreiTek, y más avanzados que los T-70 que usa la Resistencia o los Alas-X T-65B y T-65C que usa la Alianza Rebelde. Kazuda Xiono, piloto de la Nueva República, pilota uno cuando conoce al capitán Poe Dameron. Los T-85 de la Nueva República son azules y plateados, y tienen las palabras «Armada de la República» inscritas en aurabesh en la proa de la nave.

CORREDOR DE BLOQUEO DE LA RESISTENCIA

APARICIONES Res **FABRICANTE** Corporación Corelliana de Ingeniería **MODELO** CR90 **TIPO** Corbeta

La Resistencia usa estas naves antiguas, pero fiables, que resultan conocidas y cómodas para los antiguos miembros de la Alianza Rebelde y sobre todo para su líder, la general Organa. Como el *Tantive IV*, esta corbeta CR90 participa en batallas, como la de Scarif. Luego, Leia la usa como centro de operaciones móvil de la Resistencia, antes de la destrucción de Hosnian Prime. Después de enfrentarse al mayor Elrik Vonreg, Poe Dameron y Kazuda Xiono se acoplan a ella para comunicarse por holograma. A su regreso, Leia Organa les informa personalmente acerca de su nueva misión.

BARÓN TIE

APARICIONES Res **FABRICANTE** Sistemas de Flotas Sienar-Jaemus **MODELO** TIE/in **TIPO** Caza estelar

Todo al rojo
Que Vonreg vuele en un TIE íntegramente rojo indica que su habilidad es muy superior a la del resto de pilotos de las Fuerzas Especiales, que vuelan en naves con una única franja roja.

El mayor Elrik Vonreg es uno de los mejores pilotos de la Primera Orden y vuela en un interceptor TIE completamente rojo. Los dos motores de iones del caza están alimentados por dos reactores de iones con células de deuterio recargables que alcanzan una velocidad atmosférica de hasta 1250 km/h. La nave está armada con cuatro cañones láser L-s9.7 en las alas, y lanza proyectiles con capacidad para disparar misiles de impacto ST7 y ojivas de pulsos magnéticos. El interceptor TIE está bien protegido gracias a sus escudos y, si todo lo demás falla, dispone de un asiento de eyección. La nave también cuenta con un ordenador de vuelo Torplex experimental y con un hiperimpulsor de clase 2. En su nave avanzada, Vonreg puede aniquilar con facilidad a la mayoría de los cazas estelares enemigos.

Una retirada apresurada
Vonreg se ve obligado a huir al verse superado en combate por Poe Dameron y Kaz Xiono.

NEGRO UNO

APARICIONES VII, VIII **FABRICANTE** Incom-FreiTek **MODELO** T-70 **TIPO** Ala-X

Poe Dameron pilota un Ala-X personalizado con el nombre en código de *Negro Uno* y lidera el Escuadrón Negro, además del Rojo y el Azul. Pilota el *Negro Uno* en múltiples escaramuzas y batallas, como la misión a Ovanis, la batalla de Takodana o el ataque a la base Starkiller.

La pintura de microesferas férricas de color naranja y rojo que cubre la nave la distingue de otros Alas-X de Leia de la Resistencia, y dispersa su señal en los radares de la Primera Orden, por lo que Poe puede participar en misiones encubiertas sin ser detectado. El foso astromecánico detrás del asiento de Poe está especialmente adaptado para la forma única y las herramientas internas de BB-8.

A diferencia de la Alianza Rebelde, que fabrica sus Alas-X T-65 en secreto, la Nueva República puede fabricar sus Alas-X abiertamente. Sin recursos, la Resistencia depende de las donaciones de personas poderosas y gobiernos. Si quiere mantener su humilde flota, debe gestionar muy bien las finanzas y racionar los suministros.

Los Alas T-70 son más rápidos, están mejor armados que los antiguos T-65 de la Alianza Rebelde y deben su diseño, más elegante y ligero, a los avances tecnológicos en la miniaturización de los componentes de las naves. Aun así, son inferiores a los innovadores T-85 de la Nueva República.

Aunque estos Alas-X son más caros de adquirir y de mantener que los cazas TIE de la Primera Orden, son más versátiles y pueden intervenir en un amplio rango de situaciones de combate. Los cañones láser en las alas tienen tres modos de disparo: único, doble y cuádruple. Los cargadores intercambiables permiten a los pilotos cambiar cargas de ocho torpedos de protones por ojivas de pulso magnético, misiles de impacto y otras armas.

Durante la evacuación de D'Qar, *Negro Uno* recibe una cápsula aceleradora experimental que aumenta su velocidad significativamente y permite a Poe lanzar un ataque contra la flota de la Primera Orden que se prepara para atacar a la base de la Resistencia. Tras huir del planeta, *Negro Uno* está en el hangar principal del *Raddus* cuando este es destruido por el escuadrón de cazas TIE de Kylo Ren. La matanza resultante es devastadora para la Resistencia, cuya flota de cazas estelares ya estaba muy mermada.

Poe al rescate
Cuando el contacto de C-3PO avisa a la Resistencia de la ubicación de BB-8, Poe vuela a recuperarlo.

BOLA DE FUEGO

Apoyo local
El primer patrocinador del *Bola de Fuego* es Bolza Grool, un vendedor de gorg local.

APARICIONES Res **FABRICANTE** Desconocido
MODELO Desconocido **TIPO** Caza estelar de carreras

El *Bola de Fuego* es un caza antiguo que pertenece a Jarek Yeager, el dueño de un taller de reparaciones en la estación de reabastecimiento del *Coloso*. Lo llaman *Bola de Fuego* por su desafortunada tendencia a estallar en llamas en pleno vuelo. Yeager le promete la nave a su empleada, Tam Ryvora, si consigue arreglarla. Tam se disgusta cuando Kazuda Xiono, un espía de la Resistencia, llega al *Coloso* y Jarek le permite pilotar el *Bola de Fuego* en una carrera contra Torra Doza. De todos modos, el Equipo Bola de Fuego (que lleva el nombre de la nave) ayuda a obtener las piezas necesarias para que la nave pueda volver a volar. La mayoría de las piezas proceden de la Oficina de Adquisiciones de Flix y Orka, a los que Kaz debe hacer varios favores a cambio de las piezas que necesita. A Kaz le va bien en la carrera y casi la acaba, pero lleva la nave al límite de sus capacidades y se estrella en el océano cuando está a punto de terminar.

Luego, el Equipo Bola de Fuego dedica mucho tiempo y esfuerzo a reparar y mejorar la nave. Kaz y Tam acaban haciéndose amigos, pero de vez en cuando aún chocan por el *Bola de Fuego*. Cuando el torpe de Kaz rompe el recién reparado compensador de aceleración de la nave, Tam lo obliga a repararlo y lo consigue con la ayuda de

sus nuevos amigos, un grupo de chelidae. Kaz aprende otra valiosa lección cuando intenta escabullirse en la nave para reunirse con Poe Dameron sin decirle nada a Tam. Hasta que no está lejos del *Coloso* no se percata de que Tam aún no había terminado de reparar los estabilizadores, y la nave vuelve a correr peligro de estrellarse.

Durante la ocupación del *Coloso* por la Primera Orden, Tam se siente traicionada por sus amigos y se une al grupo, dejando en la plataforma al equipo y al *Bola de Fuego*. Cuando los habitantes de la estación se rebelan para liberarla de sus ocupantes, Kaz pilota el *Bola de Fuego* junto a los Ases y Yeager, y derriba al mayor Vonreg.

Se rumorea que Jarek Yeager solía participar en carreras, y que construyó el *Bola de fuego* con partes de un viejo Ala-X rebelde y un Headhunter Z-75 que heredó de algún familiar. Cuenta con armas impresionantes, como dos cañones láser Taim & Bak KX11C en la punta de las alas, un par de lanzamisiles capaces de disparar misiles de impacto y torpedos de protones Krupx MG7-A en miniatura.

Correr contra los mejores
Kaz casi vence a Torra Doza en su primera carrera, pero Torra se alza con la victoria.

Misión a Dassal
Poe Dameron, en el *Negro Uno*, y Kaz, en el *Bola de Fuego*, viajan al sistema de Dassal y descubren que el sol del sistema ha desaparecido y que sus planetas han perdido el núcleo.

AS AZUL

APARICIONES Res **FABRICANTE** Joben e Hijos **MODELO** Personalizado
TIPO Caza estelar de carreras

La hija del administrador del *Coloso*, Torra Doza, pilota una nave personalizada y no ha escatimado gastos para crear una nave aerodinámica y con tecnología puntera adaptada a su estilo de vuelo único y a sus gustos estéticos. El *As Azul* es una nave magnífica que hubiera encajado perfectamente con los aerodeslizadores de Coruscant en la edad de oro de la Antigua República y tiene más de un truco oculto. Mucho más veloz y aerodinámica que la mayoría de las viejas naves de la Resistencia, su capacidad de fuego puede anular a los cazas TIE de la Primera Orden.

AS ROJO

APARICIONES Res **FABRICANTES** Ingeniería de Sistemas Kuat y Freya Fenris
MODELO Personalizado **TIPO** Caza estelar de carreras

Freya Fenris se inspira en la legendaria línea de Alas-A de Sistemas Kuat para concebir un caza con alas adicionales y cañones láser que mejoran la estabilidad y la capacidad de fuego. El *As Rojo* es un logro del diseño preciso, del progreso tecnológico y de la velocidad, y está impulsado por dos motores subluz Novaldex K-99 Event Horizon. Está armado con dos cañones láser Zija Valkyr-2 en las alas y en la popa cuenta con dos láseres Zija Asgar-4. Fenris suele liderar al resto de Ases desde el *As Rojo* cuando deben defender al *Coloso* de algún ataque.

AS VERDE

APARICIONES Res **FABRICANTE** Incom-FreiTek **MODELO** G30 modificado
TIPO Caza estelar de carreras

El llamativo *As Verde* de Hype Fazon, que guarda algunas similitudes con los clásicos Alas-X de Incom-FreiTek, está cubierto de nombres y logos de patrocinadores, muchos de los cuales existen desde las Guerras Clon. Los alerones-S plegables cambian de posición para mejorar la velocidad y la maniobrabilidad, además de para apuntar los dos cañones láser Taim & Bak KX10B en la punta de las alas. El ala izquierda lleva un anuncio de la «Compañía de Suministros del Borde Exterior» y la izquierda, otro de «Mantenimiento y reparaciones de naves». Va equipado con lanzamisiles.

AS AMARILLO

APARICIONES Res **FABRICANTE** Mecánica Ravager **MODELO** «Changeling»
Mark 71NB personalizado **TIPO** Caza estelar de carreras

El As Bo Keevil ha personalizado su nave para que sea más ágil y veloz. Aunque la configuración de las alas del *As Amarillo* cambia para facilitar sus múltiples acrobacias de vuelo, tanta maniobrabilidad tiene un precio: la nave es extraordinariamente difícil de manejar y los mandos son muy sensibles. Bo instala medidas de protección adicionales en caso de aterrizajes de emergencia y ha pilotado la nave en múltiples carreras importantes, como la Clásica de la Plataforma y la Batalla Real de los Ases en el *Coloso* o el Gran Premio de Ciudad de las Nubes.

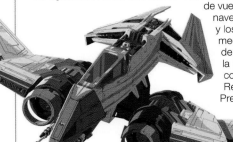

AS NEGRO

APARICIONES Res **FABRICANTES** Sistemas de Flotas Sienar y Griff Halloran
MODELO Personalizado **TIPO** Caza estelar de carreras

Griff Halloran construye su propia nave a partir de un antiguo caza TIE al que añade tantas modificaciones que apenas se parece a la nave imperial que fue, a excepción de su distintiva ventana frontal: hay quien dice que el caza se parece más a un antiguo interceptor Eta-2 de clase Actis que a un TIE. Además de ser una nave rápida y elegante, su estilo imperial intimida a sus rivales. El *As Negro* sufre daños graves en la Clásica de la Plataforma, pero Halloran lo repara a tiempo para ayudar a defender el *Coloso* cuando un gigantesco rokkna ataca la estación. Durante la batalla del *Coloso* contra la Primera Orden, la nave de Griff es alcanzada por disparos, pero Kaz salva a Griff y al *As Negro* de la destrucción.

GALEÓN

APARICIONES Res **FABRICANTE** Ave de Guerra
MODELO Hecho a medida **TIPO** Nave pirata

El *Galeón* es la nave insignia de la banda Ave de Guerra de Kragan Gorr, un pirata que opera en Castilon. La banda de Kragan ha ido construyendo y modificando la nave durante décadas, y, poco a poco, ha ido añadiendo piezas de naves imperiales, componentes de segunda mano y cañones a la barcaza de Ubrikkia original. La cabina principal es un antiguo AT-AT, mientras que el pie y la pierna invertidos de un AT-AT hacen las veces de cofa. La popa alberga una plataforma de aterrizaje para naves grandes y las alas de una lanzadera de clase Lambda estabilizan la nave. Los piratas ayudan al *Coloso* a luchar contra la Primera Orden y se acoplan a la estación antes de que esta salte al hiperespacio.

ESQUIFE DE AVE DE GUERRA

APARICIONES Res **FABRICANTE** Ave de Guerra **MODELO** Hecho a medida **TIPO** Esquife

La banda Ave de Guerra del pirata Kragan Gorr usa varios esquifes muy modificados como plataformas móviles en Castilon. Se trata de combinaciones destartaladas de piezas recuperadas de naves imperiales, entre otras. Cuando los piratas se introducen en el *Coloso* y secuestran a la As Torra Doza, huyen en un par de motos barredoras antes de reunirse en un esquife. El piloto Kazuda Xiono intenta seguirlos con su nave, el *Bola de Fuego*, pero los piratas le disparan desde una torreta de cañones en la popa del esquife y se ve obligado a retirarse para no herir a Torra, que sigue en el esquife.

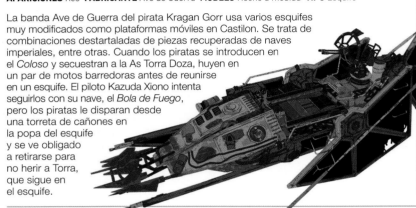

LANZADERA DE KRAGAN GORR

APARICIONES Res **FABRICANTE** Ave de Guerra **MODELO** Hecho a medida **TIPO** Caza-lanzadera

Algunas de las piezas de la lanzadera personal de Kragan Gorr, el líder de la banda Ave de Guerra, proceden inequívocamente de lanzaderas imperiales de clase Lambda. Está repleta de cañones láser y de iones que, como llevan al límite a las reservas de energía de la nave, pueden fallar si se usan demasiado. Aunque se trata de una nave rápida y maniobrable en la atmósfera, posee unos escudos mínimos y un hiperimpulsor bastante inestable. De todos modos, tiene gran capacidad de carga para los botines, una cualidad necesaria para toda nave pirata que se precie de serlo.

CAZA ESTELAR DEL AVE DE GUERRA

APARICIONES Res **FABRICANTE** Ave de Guerra **MODELO** Hecho a medida **TIPO** Caza estelar

Los cazas de la banda Ave de Guerra son un popurrí de varias naves y contienen piezas de Alas-A, interceptores Eta-2 de clase Actis e interceptores TIE. Aunque parece que pueden desmontarse o explotar en cualquier momento, son muy maniobrables, están bien armados y sus sistemas de selección de objetivos son muy precisos. La banda pirata de Kragan Gorr usa estas naves para asaltar el *Coloso* y otros objetivos vulnerables de Castilon. Si bien las habilidades de los piratas como pilotos no se celebren tanto como las de los Ases, son expertos al mando de estas veloces y letales naves.

GLORIA DE LA GALAXIA

APARICIONES Res **FABRICANTE** Desconocido **MODELO** Desconocido **TIPO** Caza estelar de carreras

Marcus Speedstar, famoso en toda la galaxia, es un piloto de carreras célebre y arrogante que llama *Gloria de la Galaxia* a su nave de carreras personalizada, diseñada para ganar carreras y no para combatir en el espacio. Aunque cuenta con dos cañones láser, son más por una cuestión de estética que para el combate pesado. La nave está pintada de negro, morado y plateado, a juego con el traje de vuelo de Speedstar y con su copiloto, el droide R4-D12.

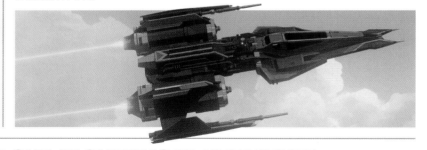

CAZA DE CARRERAS DE RUCKLIN

APARICIONES Res **FABRICANTE** Desconocido
MODELO Desconocido **TIPO** Caza estelar de carreras

El fanático de las carreras Jace Rucklin invierte todos sus ahorros y tiempo en su nave, para hacerla lo más rápida y ligera posible. Elimina todo lo que considera peso superfluo, como el paracaídas del asiento de eyección, y le roba hipercombustible a Yeager para obtener ventaja en su próxima carrera, aunque lo único que consigue es transformar la nave en una bomba voladora. Rucklin está a punto de morir, pero Kazuda Xiono lo salva justo antes de que la nave explote. Aun así, el desagradecido piloto culpa a Kaz de lo sucedido.

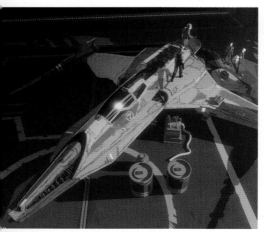

CAZA DE CARRERAS DE JAREK YEAGER

APARICIONES Res **FABRICANTE** Desconocido **MODELO** Desconocido **TIPO** Caza estelar de carreras

El caza personal de Jarek Yeager es una nave rápida y potente. A lo largo de su carrera, Yeager compite, y gana, en múltiples carreras. Cuando llega al *Coloso*, al principio sigue participando en carreras, pero pronto renuncia, abre un taller de reparaciones y la nave se queda en tierra durante años hasta la llegada de su hermano, Marcus Speedstar. Yeager accede a competir contra él en la Clásica de la Plataforma y, al principio, está decidido a derrotar a su hermano, pero cuando descubre que Marcus necesita la victoria para salvar la vida de un amigo, le deja ganar. Yeager pilota su caza durante el enfrentamiento entre el *Coloso* y la Primera Orden, aunque desearía poder pilotar en circunstancias más pacíficas. Kaz derriba al mayor Vonreg para salvarle la vida a Yeager y que ambos puedan subir a bordo del *Coloso* antes de que este salte al hiperespacio.

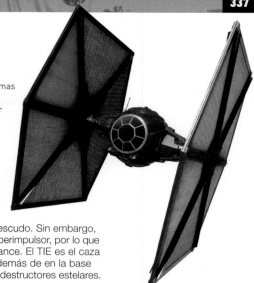

CAZA TIE DE LA PRIMERA ORDEN

APARICIONES Res, VII, VIII **FABRICANTE** Sistemas de Flotas Sienar-Jaemus **MODELO** Caza de superioridad espacial TIE/fo **TIPO** Caza estelar

A diferencia del Imperio, la Primera Orden valora mucho a sus pilotos y, aunque estos cazas TIE se parecen a sus predecesores imperiales, los ingenieros han incorporado muchos avances tecnológicos al diseño original. Ahora tienen armas más potentes, paneles solares más eficientes en las alas y, además, cuentan con la incorporación clave de generadores de escudo. Sin embargo, los modelos estándar siguen sin tener hiperimpulsor, por lo que están limitados a misiones de corto alcance. El TIE es el caza reglamentario de la Primera Orden y, además de en la base Starkiller, hay escuadrones en todos los destructores estelares.

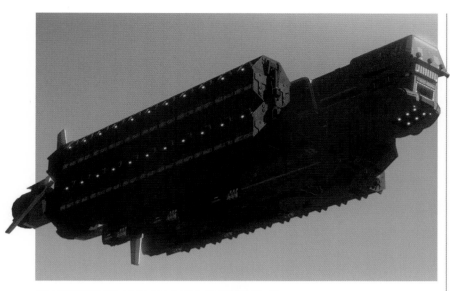

CARGUERO DE CLASE DARIUS G

APARICIONES Res **FABRICANTE** Darius **MODELO** Clase G **TIPO** Carguero

Los cargueros de clase Darius G, habituales en toda la galaxia, son naves muy espaciosas con rampas de carga frontales. Cuentan con dieciocho cápsulas de escape monoplaza, que despegan desde la superficie ventral del casco. El mayor Vonreg, de la Primera Orden, entrega un cargamento de combustible a la estación del *Coloso* a bordo de uno de estos cargueros. Más adelante, Kazuda Xiono y Poe Dameron rescatan a la pirata Synara San de un carguero Darius abandonado e infestado de primates kowakianos. Un keteeriano llamado Teroj Kee también posee un carguero Darius y afirma trabajar para el Gremio de Minería aunque, en realidad, es un agente secreto de la Primera Orden. Cuando Teroj roba un conector de fase del Departamento de Adquisiciones del *Coloso*, Kazuda sabotea la nave y obliga a Teroj a abandonarla. Mientras, Kazuda, escondido junto a su mascota porg Bitey, regresa al *Coloso* en una cápsula de escape.

CAZA TIE/SF DE LA PRIMERA ORDEN

APARICIONES VII, VIII **FABRICANTE** Sistemas de Flotas Sienar-Jaemus **MODELO** Caza de superioridad espacial TIE/sf **TIPO** Caza estelar

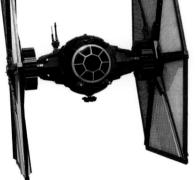

A diferencia del TIE estándar, el de las Fuerzas Especiales lleva un tripulante adicional (un artillero) y tiene hiperimpulsor, por lo que puede realizar misiones de largo alcance. Gracias a las células de deuterio de alto rendimiento, estos cazas cuentan con energía adicional para alimentar los motores, los escudos y los sistemas de armamento. El TIE/sf tiene cañones láser de proa y, gracias a la torreta de cañones pesados y al lanzador de misiles nucleares, su arco de disparo es de 360 grados. Aunque el piloto puede manejar la torreta, es mejor que lo haga el artillero de popa. Los sistemas adicionales hacen que la nave tienda a sobrecalentarse.

LANZADERA DE KYLO REN

APARICIONES VII, VIII **FABRICANTE** Sistemas de Flotas Sienar-Jaemus **MODELO** Lanzadera de clase Upsilon **TIPO** Nave de transporte

Kylo Ren comanda las fuerzas militares de la Primera Orden desde el *Finalizador*, pero usa naves más pequeñas para descender a los planetas. Al igual que otros oficiales y dignatarios de alto rango de la Primera Orden, aterroriza a los mundos a los que se aproxima con su lanzadera de élite de clase Upsilon, cuya tecnología se ha desarrollado a partir de investigaciones imperiales secretas que la Primera Orden ha reanudado en laboratorios de las Regiones Desconocidas de la galaxia.

Líder supremo
Kylo Ren mata a Snoke y se convierte en el Líder Supremo de la Primera Orden. Supervisa personalmente el ataque contra la base de la Resistencia en Crait sobrevolando el campo de batalla en su lanzadera.

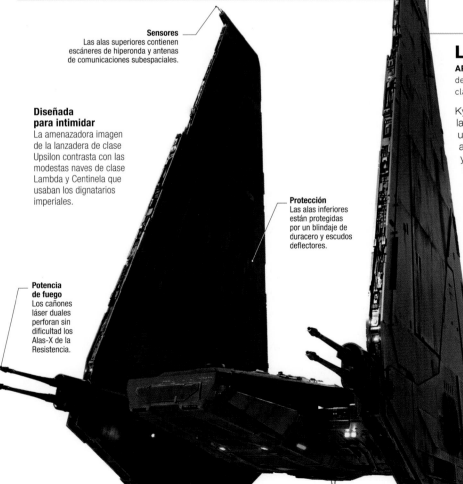

Sensores
Las alas superiores contienen escáneres de hiperonda y antenas de comunicaciones subespaciales.

Diseñada para intimidar
La amenazadora imagen de la lanzadera de clase Upsilon contrasta con las modestas naves de clase Lambda y Centinela que usaban los dignatarios imperiales.

Protección
Las alas inferiores están protegidas por un blindaje de duracero y escudos deflectores.

Potencia de fuego
Los cañones láser duales perforan sin dificultad los Alas-X de la Resistencia.

Durante el vuelo, las alas, similares a las de un murciélago, se extienden hasta casi duplicar su longitud, de modo que los paneles de sensores de largo alcance quedan al descubierto. Cuando aterriza, las alas, de 37,2 m de longitud, se retraen y el blindaje de la base de estas protege la delicada tecnología. Los generadores de escudo también protegen la cabina y a sus distinguidos ocupantes.

Aunque normalmente cuenta con una escolta de cazas TIE, la lanzadera tiene dos cañones láser pesados duales (un par en cada ala) y un sistema de contraataque en la punta de cada ala puede desviar misiles con señales falsas. Las alas superiores llevan escáneres de largo alcance para detectar a las naves que puedan aproximarse y las inferiores tienen bloqueadores de señales que entorpecen las comunicaciones del enemigo. Las lanzaderas de clase Upsilon pueden rastrear sistemas enteros en busca de comunicaciones y detectan las transmisiones de espías de la Resistencia. La lanzadera de mando de Kylo Ren es capaz de aislar rápidamente naves solitarias y eliminarlas antes de que detecten la inminente aproximación de la nave y pidan ayuda.

La lanzadera de Kylo tiene capacidad para cinco tripulantes y diez pasajeros adicionales. Un piloto y un copiloto hacen guardia permanentemente, a la espera del regreso de Kylo. Cuando aterriza, Kylo baja por una rampa bajo la cabina principal mientras los soldados de asalto montan guardia para impedir el acceso sin autorización a la nave y defenderla de ataques enemigos.

FINALIZADOR

APARICIONES VII, VIII **FABRICANTE** Ingeniería Kuat-Entralla **MODELO** Destructor estelar de clase Resurgente **TIPO** Nave capital

El *Finalizador* es una nave insignia de la flota de la Primera Orden, y la nave de mando de Kylo Ren y el general Hux. La Primera Orden tiene muchos menos destructores estelares que el Imperio, aunque no por falta de ganas del Líder Supremo Snoke, sino por falta de recursos. Los destructores de clase Resurgente simbolizan el poder de la Primera Orden y cuentan con una tripulación muy completa. En concreto, el *Finalizador* dispone de toda una legión, compuesta por más de 8000 soldados de asalto, 55 000 soldados rasos, 19 000 oficiales y pilotos de todos los niveles. Estos soldados de asalto han sido entrenados desde el nacimiento para garantizar su lealtad a Snoke y a la Primera Orden, y consideran el *Finalizador* su único hogar.

En tanto que transporte militar, y alberga dos alas de cazas TIE y más de cien vehículos de asalto y caminantes. Su diseño permite que los cazas puedan despegar desde los muelles dorsales y los hangares laterales con mayor facilidad que desde los destructores estelares imperiales. Las naves enemigas que se le acercan se ven rodeadas rápidamente de escuadrones de cazas TIE antes de que ni siquiera hayan podido detectar que estos han abandonado los hangares del *Finalizador*. La defensa del puente de mando es más eficiente que la de las antiguas naves de guerra imperiales, porque no está tan separado del resto de la nave y los generadores de escudos deflectores no son los objetivos enormes y relativamente indefensos que eran antaño.

En tanto que plataforma de armamento móvil, el *Finalizador* está equipado con más de 3000 turboláseres y cañones de iones, además de rayos tractores, y lanza proyectiles situados en múltiples puntos. La potencia de fuego de estas armas es más que suficiente para enfrentarse a otras naves o bombardear planetas. Las áreas de importancia estratégica clave disponen de torretas y lanzamisiles más pequeños.

El armamento y la capacidad del *Finalizador* violan los tratados entre la Primera Orden y la Nueva República. Durante un tiempo, la Primera Orden mantiene en secreto el desarrollo del destructor estelar de clase Resurgente, aunque la general Leia Organa conoce su existencia. La Resistencia hace lo que puede para registrar los avistamientos y los movimientos de estas naves, pero los Senadores de la Nueva República hacen caso omiso de los informes. Acusan a Leia de belicista y son muy pocos lo que hacen caso de sus advertencias hasta que ya es demasiado tarde.

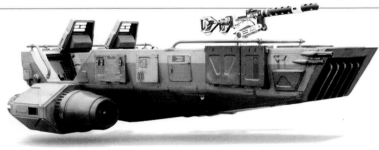

DESLIZADOR DE NIEVE DE LA PRIMERA ORDEN

APARICIONES VII, FoD **FABRICANTE** Corporación Aratech-Loratus **MODELO** Vehículo ligero de infantería **TIPO** Deslizador

La Primera Orden se desplaza por la base Starkiller con deslizadores de nieve con repulsores. Tienen dos asientos, pero en la parte delantera puede viajar un tercer soldado, agachado. En la popa hay un cañón bláster de repetición FWMB-10 con un arco de disparo muy amplio que permite tanto arrasar fortificaciones con disparos horizontales como apuntar al cielo para derribar cazas. El bláster se desmonta si se necesita espacio para llevar algún cargamento en la parte delantera del deslizador. En comparación con los modelos civiles, el motor del deslizador de nieve de la Primera Orden es más potente y lleva convertidores mejorados. El conductor y el artillero quedan expuestos a los elementos, y necesitan asientos térmicos para mantener el calor. Además, carecen de barreras de seguridad, por lo que cuando viajan han de prestar atención para no salir volando si el vehículo choca con un banco de nieve.

ERAVANA

APARICIONES VII
FABRICANTE
Corporación Corelliana de Ingeniería **MODELO** Carguero pesado de clase Baleen
TIPO Carguero pesado

Cuando Han Solo y Chewbacca pierden su amado *Halcón Milenario*, deben buscar otra nave. La legendaria pareja acaba en el *Eravana*, una nave voluminosa, lenta y torpe que no podría ser más distinta al pequeño, rápido y ágil *Halcón*. La construcción de cargueros pesados como el *Eravana* acostumbra a llevarse a cabo en el espacio. Muy pocas veces entran en atmósferas planetarias, sino que suelen acoplarse a estaciones espaciales o plataformas orbitales para descargar la mercancía. Son pocas las personas que poseen una de estas naves tan caras, que acostumbran a pertenecer a gremios, corporaciones o gobiernos. El *Eravana* contiene un laberinto de contenedores fijados externamente entre el muelle de atraque y los motores. El muelle de atraque se usa para el cargamento más delicado o que necesita atención especial. Con sus 426 m de eslora, esta nave de clase Baleen puede transportar mucha mercancía y, efectivamente, Han y Chewie suelen llevar un cargamento muy diverso para distintos compradores, desde lingotes de kiirium a polvo del cometa Aldo Spachian. Cuando Rey y Finn se encuentran con el *Eravana*, tres peligrosos rathtar para el rey Prana forman parte del cargamento. El tamaño de la nave dificulta que Han y Chewie puedan controlarla del todo, por lo que no se dan cuenta de que un par de bandas se han infiltrado en la nave ni de que Rey ha liberado sin querer a los rathtar.

TRANSPORTE DE TROPAS

APARICIONES Res, VII **FABRICANTE** Sistemas Militares Sienar-Jaemus **MODELO** Transporte de asalto atmosférico (AAL) **TIPO** Transporte de tropas

El transporte de tropas es uno de los vehículos básicos de la Primera Orden. Cada uno puede transportar a dos escuadrones de soldados de asalto rápida y directamente al campo de batalla desde naves de mando en órbita. Cuando aterrizan, los transportes usan potentes focos para cegar al enemigo y un artillero dorsal cubre a los soldados con un arco de disparo de 240 grados. El AAL puede dejar a sus soldados en tierra, para la operación, y volver con refuerzos o esperar en la base hasta que la batalla haya acabado y pueda recoger a los supervivientes. Escudos y un blindaje reforzado protegen al AAL cuando entra y sale del campo de batalla. La cabina aislada es uno de los mayores puntos débiles. Un arma disparada con precisión podría derribar al piloto en pleno vuelo. Aunque el vehículo dispone de sistemas secundarios, son mucho menos precisos que el sistema principal.

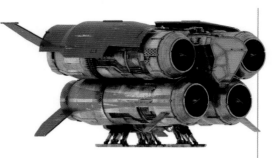

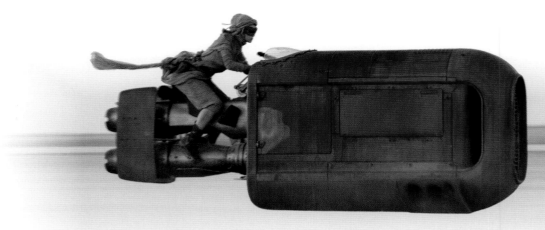

SALTADOR QUAD

APARICIONES VII, FoD **FABRICANTE** Subpro
MODELO Remolcador espacial de cuatro
propulsores **TIPO** Remolcador espacial

El primer vehículo con el que Rey intenta huir de Jakku es el saltador quad de unos chatarreros, y le habría permitido escapar con rapidez si un caza TIE no lo hubiera destruido antes. El piloto del saltador quad usa abrazaderas magnéticas para acoplarlo a pesados contenedores de carga y llevarlos a donde corresponda con sus cuatro propulsores. La cabina del piloto está cubierta por grandes ventanales de 180 grados en todas direcciones, para permitirle seguir al resto de los remolcadores, droides de carga y personal que se mueve a su alrededor en los puertos. Aunque está diseñado para el transporte planetario, puede funcionar también en el espacio. Tal versatilidad convierte a la nave en un objeto de deseo para contrabandistas, exploradores y piratas.

DESLIZADOR DE REY

APARICIONES VII, FoD
FABRICANTE Ninguno **MODELO** Vehículo
personalizado **TIPO** Moto con repulsor

Rey pilota un deslizador personalizado y construido con piezas de recambio. En realidad, es un híbrido de deslizador y barredora pero no pertenece a ninguna de las dos categorías: está a medio camino de lo uno y lo otro. Rey se siente orgullosa del vehículo que ha adaptado a sus habilidades. Sus reflejos y su capacidad como piloto son dignos de un Jedi y le permiten conducir el deslizador a velocidades que se aproximan a las de competición cuando el resto de pilotos se estrellarían contra las dunas casi con total seguridad.

El vehículo debe su capacidad de propulsión a dos motores turbojet duales de un carguero destruido, que Rey ha modificado con posquemadores de barredoras de carreras y un juego de repulsores de Alas-X estrellados. Un intercambiador de calor principal impide que los potentes motores se sobrecalienten y un disipador técnico estratégicamente colocado evita que Rey se queme con el posquemador posterior. Los estabilizadores verticales mantienen en pie el deslizador, mientras que una red tractora sujeta a Rey en el asiento. Con estas modificaciones, Rey puede ascender a la misma altitud que un aerodeslizador y, cuando nadie la ve, emprende el vuelo.

A pesar de que su deslizador puede llevar cargamento pesado, sabe que así atraería la atención. Tiende a transportar un pequeño cargamento de chatarra que cuelga en redes a sendos lados del deslizador y hace más viajes a mayor velocidad a Colonia Niima.

Aunque este deslizador carece de armas, tiene otros medios de defensa. Si alguien intenta robarlo, Rey puede electrificar el chasis para incapacitar al aspirante a ladrón y el motor no arranca sin un escaneo de su huella dactilar.

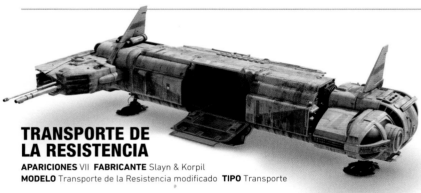

TRANSPORTE DE LA RESISTENCIA

APARICIONES VII **FABRICANTE** Slayn & Korpil
MODELO Transporte de la Resistencia modificado **TIPO** Transporte

Los transportes de la Resistencia son una mescolanza de componentes procedentes de naves de todo tipo, sobre todo de la serie de Alas B desarrollada originalmente por la Alianza Rebelde, pero también de lanzaderas de clase Montura de la República. Son difíciles de maniobrar y las cabinas ofrecen mala visibilidad, por lo que suelen contar con una escolta de Alas-X para defenderse. Si el transportador es atacado cuando va sin escolta, puede usar una amplia variedad de armas adaptadas de cazas Ala-B. Dos compartimentos con asientos tienen capacidad para hasta 20 pasajeros, droides y material. Como están construidos con piezas de segunda mano, los transportadores se estropean con frecuencia, pero acostumbran a llevar a bordo droides astromecánicos que efectúan las reparaciones al instante y restauran los sistemas informáticos del ordenador.

BOMBARDERO PESADO B/SF-17

APARICIONES VIII **FABRICANTE** Slayn & Korpil
MODELO MG-100 Fortaleza Estelar SF-17
TIPO Bombardero

Los potentes bombarderos de la Resistencia exigen mucha atención a la tripulación, compuesta por un piloto, dos artilleros, un ingeniero de vuelo y un bombardero. Están armados con tres cañones láser de repetición de fuego enlazado EM-1919 de Municiones Merr-Sonn y seis cañones láser medianos, pero la principal potencia de fuego reside en un cargador de bombas modular que puede contener hasta 1048 bombas de protones. Durante la evacuación de D'Qar, la Resistencia envía a toda la flota de bombarderos para que ataquen el acorazado de la Primera Orden, el *Fulminatrix*, y aunque el bombardero de Paige Tico consigue destruir el objetivo, la Resistencia pierde todos su bombarderos en la batalla.

FULMINATRIX

APARICIONES VIII **FABRICANTE** Ingeniería Kuat-Entralla **MODELO** Clase Mandator-IV
TIPO Bombardero de asedio

Cuando Iden Versio roba información imperial acerca del Proyecto Resurrección, también se hace con los planos del primer acorazado de asedio de clase Mandator-IV de la Primera Orden. Se trata de una nave colosal armada con dos devastadores cañones automáticos orbitales, 26 torretas antiaéreas de defensa, multitud de cazas TIE y seis rayos tractores. Iden Versio traslada la información al capitán Poe Dameron, que la usa para destruir el acorazado *Fulminatrix* mientras este bombardea la base de la Resistencia en D'Qar. La destrucción del *Fulminatrix* es un golpe para la Primera Orden, pero la Resistencia paga un precio muy elevado por ello.

ALA-A RZ-2

APARICIONES VIII
FABRICANTE Ingeniería
de Sistemas Kuat
MODELO Interceptor
Ala-A RZ-2
TIPO Caza estelar

Aprovechando la popularidad del caza Ala-A original que la Alianza Rebelde pilotó durante la guerra civil galáctica, Sistemas Kuat desarrolla una versión nueva poco después del final del conflicto. El Ala-A RZ-2 adopta las mejores actualizaciones que las células rebeldes realizaron en el campo de batalla y tiene una proa más alargada, para aumentar la velocidad.

Estos Ala-A de segunda generación están armados con dos cañones láser GO-4 y dos lanzamisiles de impacto. Varios Alas-X acompañan a la flota de la resistencia durante la evacuación de D'Qar, como el pilotado por Tallissan Lintra, la Líder Azul. Cuando Kylo Ren ataca la nave insignia de la Resistencia, Tallissan muere y su Ala-X es destruida.

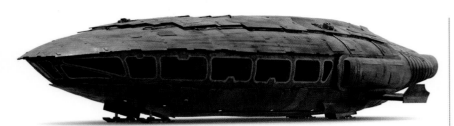

CARGUERO ORBITAL U-55

APARICIONES VIII **FABRICANTE** Sistemas de Flotas Sienar **MODELO** U-55 **TIPO** Transporte de personal

El U-55 es una lanzadera básica común en toda la galaxia. Las versiones de la Resistencia carecen de armamento o hiperimpulsores, pero cuentan con sistemas de invisibilidad diseñados por Rose Tico. Tienen capacidad para transportar a unos 60 pasajeros y se suelen usar para celebrar reuniones secretas con dignatarios y miembros de la Resistencia. Cuando la Resistencia se ve obligada a abandonar el *Raddus*, el personal escapa a bordo de 30 «botes salvavidas» U-55. Por desgracia, los traicionan, y la Primera Orden destruye 24 de ellos antes de que puedan llegar a Crait.

NINKA

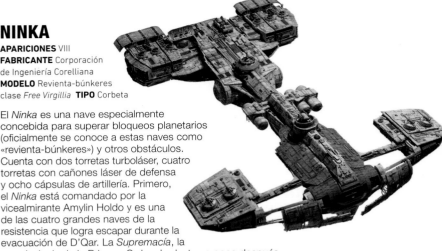

APARICIONES VIII
FABRICANTE Corporación de Ingeniería Corelliana
MODELO Revienta-búnkeres clase *Free Virgillia* **TIPO** Corbeta

El *Ninka* es una nave especialmente concebida para superar bloqueos planetarios (oficialmente se conoce a estas naves como «revienta-búnkeres») y otros obstáculos. Cuenta con dos torretas turboláser, cuatro torretas con cañones láser de defensa y ocho cápsulas de artillería. Primero, el *Ninka* está comandado por la vicealmirante Amylin Holdo y es una de las cuatro grandes naves de la resistencia que logra escapar durante la evacuación de D'Qar. La *Supremacía*, la nave insignia de la Primera Orden, lo destruye poco después.

VIGILIA

APARICIONES VIII **FABRICANTE** Astilleros de Propulsores Kuat
MODELO Clase *Vakbeor* **TIPO** Fragata de carga

La Resistencia arrebata el *Vigilia* a unos piratas durante la batalla de los Bajos de Chasidron. Solo cuenta con armamento ligero, con cuatro cañones láser y dos proyectores de rayos tractores, y la tripulación está compuesta por veintiséis miembros. El vicealmirante Joris de la Resistencia comanda el *Vigilia*, que es una de la cuatro grandes naves que escapa de D'Qar tras la destrucción de la base Starkiller. Transporta suministros vitales para la Resistencia, pero la *Supremacía* lo destruye rápidamente.

LIBERTINO

APARICIONES VIII **FABRICANTE** Gremio d'Lanseaux **MODELO** Personalizado
TIPO Yate estelar

El droide BB-8 y el hacker DJ roban el yate estelar *Libertino*, con el que rescatan a Finn y Rose, miembros de la Resistencia. Entonces vuelan desde Canto Bight a la *Supremacía*, la nave insignia de la Primera Orden. El dueño anterior del *Libertino* fue Korfé Bennux-Ai, el director de la Corporación Sienar-Jaemus y un traficante de armas que vende sus productos a todas las facciones en la lucha entre la Primera Orden, la Nueva República y la Resistencia. Bennux-Ai usa la lujosa nave para recibir a sus huéspedes y cerrar tratos de negocios.

RADDUS

APARICIONES VIII
FABRICANTE Astilleros de Mon Calamari y Corporación de Ingeniería Corelliana
MODELO MC85 **TIPO** Crucero estelar

El *Raddus* es la nave insignia de la Resistencia y el centro de mando móvil de la general Organa. Anteriormente conocido como *Amanecer de Tranquilidad*, la Resistencia lo adquirió después de que la Nueva República lo retirara. El almirante Ackbar solicitó y consiguió que la nave recibiera el nombre del valiente almirante Raddus, que dio la vida en la batalla de Scarif para obtener los planes de la Estrella de la Muerte.

La inmensa nave mide 3438 m de longitud, 707 m de ancho y 463 m de alto. Su casco, de duracero, está fuertemente blindado y protegido por escudos deflectores experimentales. Teniendo en cuenta su tamaño, el *Raddus* es una nave veloz con 11 impulsores de iones subluz y un hiperimpulsor de Clase 1. También está fuertemente armado, con 18 turboláser pesados, 18 cañones de iones pesados, 12 cañones láser de defensa y 6 lanzatorpedos de protones.

Cuando la Resistencia destruye la base Starkiller de la Primera Orden y se ve obligada a evacuar la base de D'Qar, cuatro naves capitales logran escapar y saltar al hiperespacio. Sin embargo, la Primera Orden persigue a la Resistencia y emerge con ellos en el espacio real. Las otras tres naves son destruidas rápidamente y solo el *Raddus* logra escapar. Todos los altos líderes de la Resistencia (excepto Leia, que queda en coma) mueren durante un ataque de Kylo Ren, y la vicealmirante Holdo queda al mando.

Holdo idea un plan para evacuar a los supervivientes a Crait, un planeta próximo, a bordo de una pequeña flota de botes salvavidas U-55. Decide quedarse sola pilotando el *Raddus*, para distraer a la Primera Orden, pero desconoce que el traidor DJ ha informado de sus planes a la Primera Orden, que empieza a destruir las naves salvavidas de la Resistencia. En un esfuerzo para salvar al resto, Holdo se sacrifica y embiste contra la *Supremacía*, de la Primera Orden, mientras salta al hiperespacio. La colisión resultante parte la *Supremacía* por la mitad, pero también destruye al *Raddus*.

Destrucción
El ataque final de la vicealmirante Holdo a los mando del *Raddus* destruye la flora de la Primera Orden.

SILENCIADOR TIE

APARICIONES VIII **FABRICANTE** Sistemas de Flotas Sienar-Jaemus
MODELO Caza estelar de superioridad espacial TIE/vn **TIPO** Caza estelar

La nave personal de Kylo Ren es un silenciador TIE, una nave muy ágil, pero muy difícil de pilotar incluso para los pilotos más hábiles. Kylo Ren es un piloto extraordinario gracias a su conexión con la Fuerza. El silenciador TIE es 10,7 m más largo que un caza TIE de la Primera Orden estándar. Cuenta con armas como cañones láser pesados SJFS y lanzamisiles equipados con misiles de impacto, ojivas de pulso magnético y torpedos de protones. Eso lo hace especialmente indicado para atacar naves capitales, tal y como Kylo demuestra cuando ataca al *Raddus*, destruye el hangar principal de la nave y aniquila a todo el cuerpo de cazas estelares de la Resistencia.

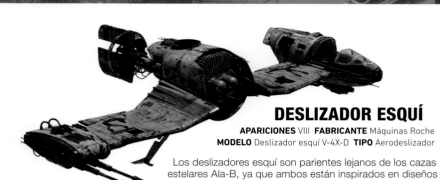

DESLIZADOR ESQUÍ

APARICIONES VIII **FABRICANTE** Máquinas Roche
MODELO Deslizador esquí V-4X-D **TIPO** Aerodeslizador

Los deslizadores esquí son parientes lejanos de los cazas estelares Ala-B, ya que ambos están inspirados en diseños de Verpine. La serie V-4 se diseña originalmente para las carreras de eslalon entre asteroides, pero el deporte pierde popularidad rápidamente y el diseño pasa a ser uno de los favoritos de los exploradores. La Alianza Rebelde traslada a Crait un pequeño contingente de deslizadores esquí, pero los abandona allí. Cuando la Resistencia huye a Crait décadas después, usa las decrépitas naves para enfrentarse a la Primera Orden. Liderados por Poe Dameron, cargan contra el cañón de asedio del enemigo, pero se ven obligados a retirarse ante la abrumadora superioridad del armamento de los caminantes enemigos.

AT-M6

APARICIONES VIII **FABRICANTE** Astilleros de Propulsores Kuat-Entralla **MODELO** Todoterreno Mega Calibre Seis **TIPO** Caminante

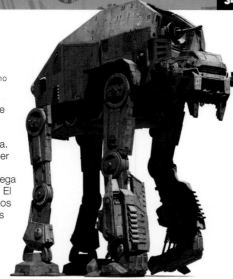

Es el caminante de combate más potente de la Primera Orden, que despliega un contingente de ellos en Crait para que persigan a lo que queda de la Resistencia. Los AT-M6 cuentan con dos cañones láser duales de fuego enlazado pesados, dos cañones antinave y un cañón turboláser Mega Calibre Seis (que da nombre al vehículo). El cañón es tan potente que penetra escudos que supuestamente resisten bombardeos orbitales. Las patas delanteras están modificadas para que puedan soportar el peso adicional del cañón, además de estabilizar al caminante de modo que pueda compensar el retroceso del cañón.

SUPREMACÍA

APARICIONES VIII **FABRICANTE** Ingeniería Kuat-Entralla
MODELO Clase *Mega* **TIPO** Acorazado estelar

La *Supremacía* es la nave insignia de la Primera Orden y su capital efectiva, ya que ejerce de cuartel general móvil del Líder Supremo Snoke. La colosal nave mide más de 60 km de ancho, con una tripulación de 2 225 000 miembros de la Primera Orden. La mayor parte de la tripulación se compone de adolescentes que aún se entrenan para convertirse en oficiales y soldados de asalto. La *Supremacía* está protegida por cañones turboláser y de iones pesados, baterías de misiles antinave y múltiples proyectores de rayos tractores. La nave es también una gran fábrica de armamento, capaz de producir AT-M6, AT-AT, AT-ST y cazas TIE. Tiene capacidad para que dos destructores estelares de clase *Resurgente* atraquen en el interior y otros seis en el exterior.

Cuando la *Supremacía* se une a las naves comandadas por el general Hux, Snoke dirige el ataque contra la flota de la Resistencia. Aunque la Resistencia consigue escapar, la *Supremacía* los persigue cuando saltan al hiperespacio y, cuando emerge en el espacio real delante de la Resistencia, reanuda su ataque y destruye casi inmediatamente tres de sus cuatro naves capitales.

Poco después, Rey llega a bordo de la nave y la llevan ante Snoke. Inesperadamente, Kylo Ren ataca y mata a su maestro y Rey debe unirse a él para derrotar a la Guardia Pretoriana de Snoke, antes de escapar sola al mismo tiempo que Finn, Rose y DJ suben a bordo de la nave. Finn y Rose creen que DJ los está ayudando a desactivar el rastreador hiperespacial de la Primera Orden, pero los traiciona a cambio de una cantidad sustancial de dinero. DJ informa a la Primera Orden de los planes de la Resistencia de escapar a Crait y la Primera Orden empieza a disparar a los indefensos U-55 de la Resistencia.

Sin ninguna otra opción, la vicealmirante Holdo, de la Resistencia, embiste contra la *Supremacía* con la nave insignia *Raddus* y la parte por la mitad en una colisión cataclísmica. El remanente de la Resistencia escapa a Crait, pero Kylo Ren y la Primera Orden los siguen hasta allí desde las ruinas de la *Supremacía* para reanudar la persecución de la Resistencia.

Una máquina de guerra
Enormes hangares sirven de zonas de reunión para legiones de soldados de asalto, mientras cargan vehículos de tierra en naves de desembarco para preparar una invasión planetaria.

CAZA TIE DE KYLO REN

APARICIONES IX
FABRICANTE Sistemas de Flota Sienar-Jaemus
MODELO Interceptor modificado TIE/wi
FILIACIÓN Primera Orden

El Líder Supremo Kylo Ren acude raudo al combate a bordo de un caza TIE modificado según sus directrices, dotado de mayor autonomía, velocidad y potencia de fuego que el modelo estándar. Además, incorpora tecnología inhibidora de sensores que impide que los enemigos lo detecten.

CAZA TIE SITH

APARICIONES IX
FABRICANTE Sistemas de Flota Sienar-Jaemus
MODEL Caza estelar TIE/dg
FILIACIÓN Sith

Esta nueva generación de cazas TIE, forjada en secreto por fuerzas siniestras, se lanza a la acción con sus alas triangulares, que confieren a esta aerodinámica nave Sith un perfil amenazador.

ALA-Y

APARICIONES IX
FABRICANTE Koensayr
MODELO BTA-NR2
FILIACIÓN Resistencia

El BTA-NR2 es la versión aumentada de un venerable diseño de caza estelar que se remonta a las Guerras Clon. Es una nave de ataque formidable gracias a su módulo de artillería, inusualmente grande, y a sus potentes cañones láser delanteros, pero, como en todos los ala-Y, dicha potencia se traduce en una velocidad y agilidad más reducidas.

ENTRE BASTIDORES

«Por mi afición a los coches, siempre me ha fascinado la velocidad..., por eso siempre ha sido un elemento presente en las películas.» George Lucas

Quizá se abusa del término, pero los vehículos de *Star Wars* son verdaderamente «símbolos». El *Halcón Milenario*, el Ala-X, el AT-AT... son símbolos universales de la ciencia ficción. Cuando se diseñaron los vehículos de la saga, se buscó que pareciesen reales y habitables..., como si pudieran existir y funcionar tal y como se muestran en la pantalla. *Star Wars* va sobre todo de personajes, pero la extraordinaria diversidad de sus vehículos le confiere a la serie una riqueza sin parangón en la historia del cine.

George Lucas le dio estos bocetos de un caza TIE, un Ala-X y la Estrella de la Muerte al artista de concepto Ralph McQuarrie cuando comenzó a trabajar en *Star Wars* **(1)**; y les dio otros parecidos al creador de modelos de concepto Colin Cantwell. La pintura de concepto de McQuarrie titulada «Combate por la Estrella de la Muerte (cazas se lanzan sobre esfera)» muestra un concepto preliminar para un Ala-Y basado en el diseño de Colin Cantwell **(2)**.

Este caza Ala-X T-65 de tamaño real, del *Episodio IV. Una nueva esperanza*, se eleva mediante un cable enganchado a una grúa situada fuera del plató «H» de los Shepperton Studios (Reino Unido), para rodar desde abajo simulando un despegue **(3)**. Los AT-AT se basaron en los diseños de Joe Johnston. Se fabricaron modelos de varios tamaños y se filmaron usando *stop-motion* y otras técnicas en ILM **(4)**.

El *Halcón Milenario* en construcción en los Elstree Studios (Reino Unido) para el *Episodio V. El Imperio contraataca* **(5)**. Los creadores de modelos de ILM Paul Huston y Larry Tan mueven un AT-ST en un decorado en miniatura del bosque de Endor, para el *Episodio VI. El retorno del Jedi* **(6)**.

Fase de animación digital de la vaina de carreras de Gasgano, por David Dozoretz, que aparece en la Clásica de Boonta Eve, en *Star Wars: Episodio I. La amenaza fantasma* **(7)**. Anakin Skywalker (Hayden Christensen) salta a bordo de una moto deslizadora para rescatar a su madre en *Star Wars: Episodio II. El ataque de los clones.* El fondo azul de croma será sustituido por el paisaje árido de Tatooine **(8)**.

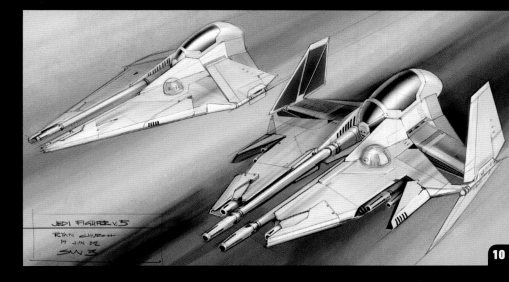

Fase digital inicial (imágenes generadas por ordenador) del duelo entre el general Grievous, a bordo de su moto-rueda, y Obi-Wan Kenobi, a lomos de un varáctilo llamado Boga **(9)**. Antes de elegir el diseño final se crean numerosas ilustraciones y bocetos; este dibujo a color de los cazas Jedi para *Star Wars: Episodio III. La venganza de los Sith*, es obra de Ryan Church **(10)**.

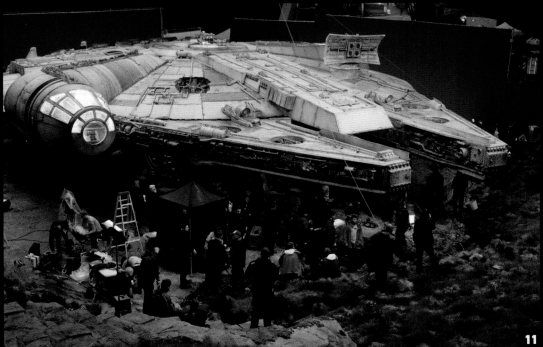

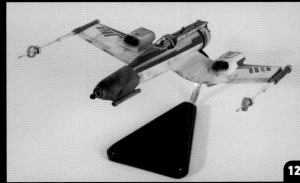

Rodaje de una escena con el *Halcón Milenario* en el planeta Ahch-To en los estudios Longcross para *Star Wars: Episodio VIII. Los últimos Jedi* **(11)**. Una primera maqueta para el caza *Bola de Fuego*, el vehículo principal en la serie de animación *Star Wars: Resistencia* **(12)**.

ÍNDICE

Edición sénior Emma Grange
Edición Matt Jones
Diseño sénior Anne Sharples y Rob Perry
Edición artística de proyecto Jon Hall
Diseño Chris Gould
Preproducción Marc Staples
Producción Mary Slater
Coordinación editorial Sadie Smith
Coordinación artística Vicky Short
Coordinación de publicaciones Julie Ferris
Dirección artística Lisa Lanzarini
Dirección de publicaciones Simon Beecroft

Diseñado por Simon Murrell

Lucasfilm
Edición sénior Brett Rector
Dirección creativa de publicaciones Michael Siglain
Dirección artística Troy Alders
Equipo de guion James Waugh, Pablo Hidalgo,
Leland Chee, Matt Martin y Emily Shkoukani
Equipo de recursos Steve Newman, Gabrielle Levenson,
Tim Mapp, Bryce Pinkos, Erik Sanchez, Nicole LaCoursiere,
Kelly Jensen y Shahana Alam

Dorling Kindersley desea expresar su agradecimiento a: Chelsea Alon, de Disney;
Lisa Lanzarini por el diseño de la cubierta; David Fentiman y Emma Grange por los textos
adicionales; Ruth Amos, Beth Davies, Alastair Dougall, David Fentiman, Shari Last, Lisa Stock,
Nicole Reynolds y Cefn Ridout por su ayuda en la edición; Lynne Moulding, Lisa Robb, Clive
Savage y Jess Tapolcai por su ayuda con el diseño; Cameron + Company, Anna Formanek,
Toby Truphet y Lauren Nesworthy por su trabajo en la edición original; Maxine Pedliham por
el diseño conceptual preliminar; Helen Peters por el índice, y Julia March por la revisión.

Nueva edición publicada en 2019

Publicado originalmente en Gran Bretaña
en 2015 por Dorling Kindersley Limited
80 Strand, WC2R 0RL, London

Parte de Penguin Random House

Título original: *Ultimate Star Wars*
Segunda edición 2019

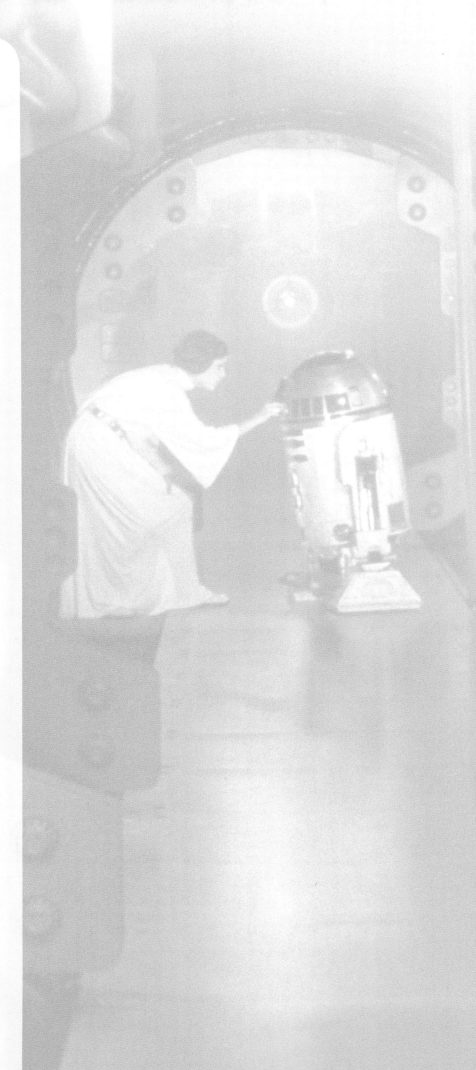

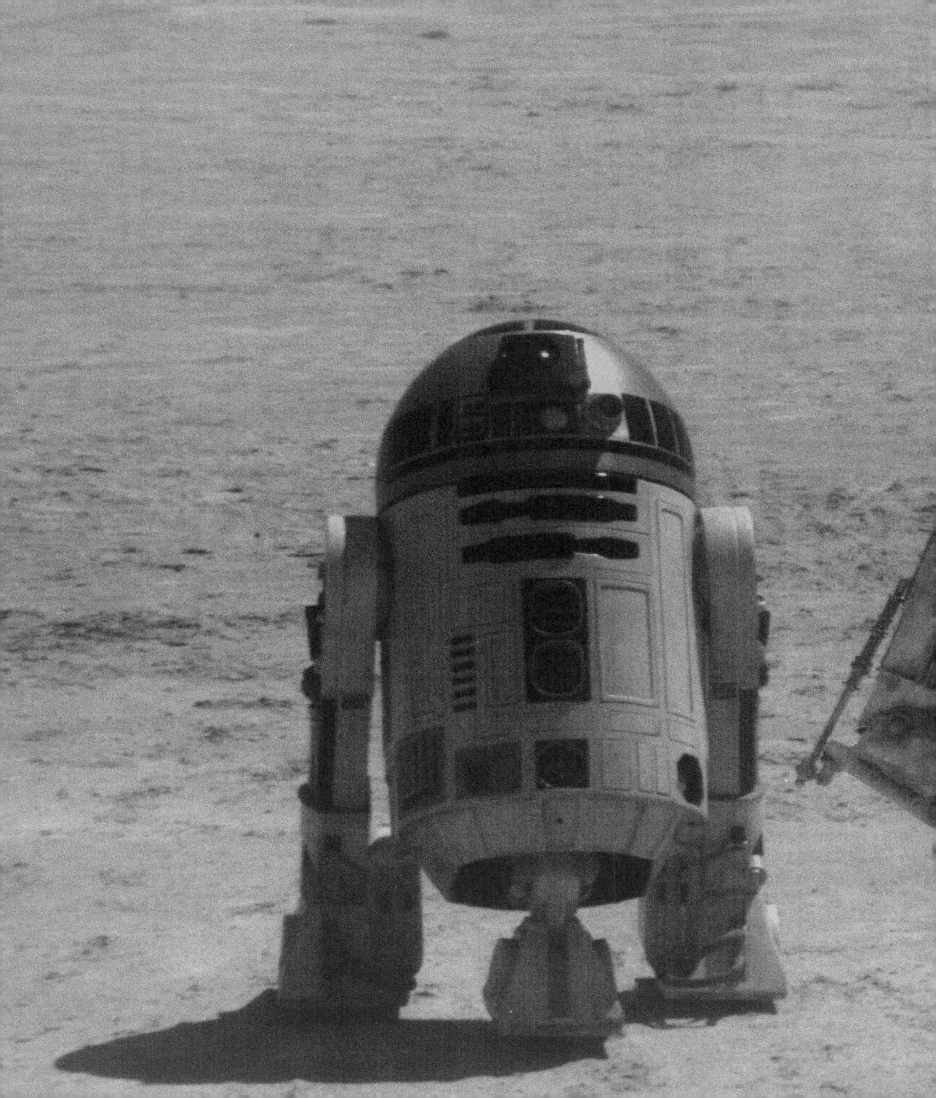